KB166753

한국미술 다시보기 3: 1990년대 -2008

한국미술 다시보기

3 : 1990년대 -2008

기혜경, 김장언, 신보슬, 장승연, 정현 엮음

현실문화

예술경영지원센터 Korea Arts Management Service

일러두기

1. 문헌 자료는 가급적 원문 표기에 충실하고자 했다. 다만 원뜻을 훼손하지
 않는 범위 내에서 띄어쓰기를 적용했고 한자 병기를 탄력적으로
 운용했다.

2. 엮은이가 문헌 자료를 발췌하는 과정에서 생략한 부분은 [……]로
 표시했다.

3. 문헌 자료에서 명백한 오기로 인해 혼선을 일으킬 수 있는 경우에는 괄호
 안에 (' '의 오기—편집자) 형태로 바른 표현을 병기했으며, 원문의 인쇄
 상태가 좋지 않아 그 글자를 정확하게 읽을 수 없는 경우에는 그 글자에
 해당하는 수만큼 O으로 표기했다.

4. 본문에서 대괄호 []로 묶인 부분은 엮은이나 편집자가 내용의 이해를
 위해 추가한 것이다.

5. 문헌 자료에서 저자 주가 각주로 되어 있는 경우도 있었으나 본서에서는
 편집상 모두 후주로 처리했다.

목차

2부 좌담

1990년대 이후 미술 연구

1990년대를 어떻게 말할 수 있을까? 90년대라는 시기는 역사가 되기엔 다소 이르고, 동시대로 보기엔 조금은 먼 느낌을 준다. 우리의 연구는 1980년대 후반을 포함하여 1990년부터 2008년까지의 20여 년의 시간을 다루고 있다. 세기의 끝과 시작을 관통하는 사이에 한국 미술의 정체성은 지역에서 세계로, 형식에서 자율로, 집단에서 개인으로의 전환이 이뤄지는데, 한편에서는 지난 과거를 역사의 일부로 정리하고자 했으며, 다른 한편에서는 가까운 미래를 위한 세계를 향한 열망을 숨기지 않았다. 서로의 입장은 달랐으나, 이러한 움직임들은 문화정치의 원근법 안에서 미술을 어떻게 사용할 것인가의 관점을 드러낸다. 90년대 미술 현장을 특정 사조나 이념으로 정의 내릴 수 없는 이유도 여기에 있다. 연구를 맡은 다섯 명의 연구자 기혜경, 김장언, 신보슬, 장승연, 정현은 이 시기를 역사주의 방식과 다르게 보고자 했다. 연구진은 우리의 연구가 특정한 지형도를 만들기보다는, 20여 년의 시간을 가로질러 가면서 어떻게 다양한 단면들에 의하여 동시대 미술이 구성 또는 재배치되는지를 살펴보았다. 이러한 입장은 연구 방식과도 이어지는데, 무엇보다 20년을 일 년 단위로 쪼개어 그 시기에 일어난 미술 실천을 통하여 다른 시대와 사건들이 연결될 수 있도록 설계하였다. 물론 연구진의 바람처럼 자율적인 지형도 그리기가 얼마나 수월하게 이루어질 수 있는지는 여전히 미지수이다. 어떤 면에서는 우리의 연구 방식이 다소 불친절하게 보일 수도 있다는 사실을 모르지 않는다. 알다시피 90년대 이후 한국 미술의 흐름은 급진적이라 부를 수 있을 정도로 가속화되었다. 압축적인 경제성장은 한국 고유의 시간을 배속하여 세계의 시간을 향하여 나아갔다. 우리는 불투명해진 당시의 미술 현장의 모습을 보다 또렷하게 식별할 수 있도록 겹쳐지고 엉킨 다종다양한 활동들을 하나씩 떼어냈다. 그리고 일 년 단위의 시간이 다른 시간, 다른 실천과 어떻게 마주치고 맞물리며 자장을 일으키는지를 살펴보고자 했다. 연구는 무엇보다 전시를 중심으로 전개되었다. 우리는 90년대를 전지적 관점의 예술가 정체성에서 벗어나는 시기로 보았다. 대중매체, 영상 미디어와 인터넷 등을

통한 소통 방식의 다원화, 탈매체적 실험과 정체성 정치학을 기반으로 한 시각예술의 다양한 실험은 전시를 기반으로 구체화되었다. 이때부터 전시를 기획하고 생산하는 과정과 활동이 사회를 해부하여 바라보는 문화인류학적 실천의 장이 될 수 있다는 인식이 자리 잡기 시작한다. 따라서 본 연구는 90년대부터 2000년대 초반까지의 전시를 중심으로 전개되었다. 연구 초기에는 해당 시기의 대표 전시와 관련 자료의 선별에 시간을 할애했다. 되도록 연구 논문보다는 현장의 비평, 전시 서문, 미술 전문지 기사 등을 수집하였다. 무엇보다 시대성과 현장성이 잘 드러나는 문헌들을 선별했다. 되도록 독자가 시기, 연도별 키워드, 전시 목록과 문헌을 상호 참조하여 스스로 자신의 관점을 찾아가길 바란다. 한편 참고 문헌은 단행본과 학술적인 글을 통하여 이 시기에 관한 심도 있는 이해를 돕고자 하였다.

각 장은 연도별로 이뤄지며 다뤄질 내용을 소개하는 키워드와 서문으로 시작된다. 뒤이어 선별 문헌이 이어진다. 각 서문은 연구자의 성향이나 관점에 따라 기술의 방식에는 차이가 있다. 연도별로 읽어도 좋지만, 독자의 관심사에 따라 비선형적으로 읽어도 좋다. 다음은 연도별 내용의 요약이다. 우리의 연구가 무엇을 찾아보고 어떻게 해당 시기의 동시대 미술계의 구조와 미학적 실천을 들여다보려 했는지 파악하는 데 도움을 줄 것이다.

'80년대 말'은 이미지 문화를 이끌 새로운 세대가 등장하는 시기를 다루고 있다. 특히 대중매체와 소비주의의 출현을 두고 미술과 대중문화, 미술과 일상, 고급문화와 대중문화와 같이 예술과 문화 간의 이분법적 위계가 무너지는 시기로 보았다(기혜경, '1980년대 말'). '1990년'은 분유(紛揉)된 근대적 시간성이 어떻게 모더니티 이후로 이행하게 되었는지를 살펴본다. 특히 동시대 미술이 실시간으로 기획되는 1회 광주비엔날레(1995)의 등장 이후, 보수와 진보로 양분된 한국 모더니즘 미술 진영이 포스트모더니즘 쟁점과의 관계에 대한 독해를 시도한다. 또한 큐레이팅 개념이 본격적으로 소개된 시기이기도 하다(김장언, '1990년'). '1991년'은 한국 현대사진의 중요한 시기이다. 《사진: 새시좌》(1988, 워커힐 미술관)가 한국 현대사진의 전환점을 제시했다면, 《사진의 수평전》(1991, 토탈미술관)은 정기전으로 회를 거듭하면서 한국 현대사진의 현재와 세계 속에서의 위상을 보여주었다(신보슬, '1991년'). '1992년'은 전시 《압구정동: 유토피아 디스토피아》(1992)를 통하여 미술과 문화연구의 접점을 관측한다. 《압구정동》전이 갖는 의미는 다각적이다. 우선 사회학적 연구를 기반으로 한 전시의 등장과 전시를 통하여 연구 과정을 공유함으로써 시각문화 언어의 본격적인 출현을 예고한다(정현, '1992년'). '1993년'은 한국 미술계에 큰 파장을 일으킨 주요 사건으로 꼽히는 《1993 휘트니비엔날레 서울》전을 다시 주목한다.

이 전시는 시대의 전환과 변화에 서 있던 당시 한국 미술계의 단면을 포착할 수
있는 중요한 지표로서, 당시 비평계에서 빈번히 호출되던 '복합매체(multimedia,
mixed media)'와 '복합문화주의(multiculturalism)'에 주목하여, '멀티(multi)'화된
시대적 전환에 대응하는 한국 미술계의 인식을 살핀다(장승연, '1993년'). '1994년'은
여성주의 미술의 궤적을 따라가면서 정체성의 쟁점을 다룬다. 특히 80년대부터
90년대를 지나 2000년 이후의 여성미술이 전개되는 과정을 전시, 매거진, 작가의
실천을 토대로 추적한다. 생물학적 성에서 사회적 성(젠더)이라는 쟁점을 비롯하여
공공적 성격의 여성주의 전시 《아방궁 종묘점거》(2000)는 예술이란 허구와 현실의
접점에서 이뤄진 매우 상징적인 전시로 디지털 네트워크를 활용한 연대의 전술은
새로운 여성주의 미술운동의 가능성을 예견하고 있다(기혜경, '1994년'). '1995년'은
국제전과 미술제도와의 관계항을 살펴본다. 90년대 한국은 해외로의 확장을
적극적으로 꾀한다. 수출과 무역뿐만 아니라 문화예술의 국제화도 속도를 높이는데,
1995년 제정된 '미술의 해'는 1회 광주비엔날레 개최를 통하여 국가적 차원의 미술
국제화를 공표한 것과 다름없다. 하지만 대규모 전시만이 국제적인 것은 아니다.
민간 단체를 통한 국제교류도 지속된 걸 보면 국제화는 현상 이전에 정치경제적인
담론에 더 가까워 보인다(정현, '1995년'). '1996년'은 한국의 비디오/영상 미술을
다룬다. 《도시와 영상전》(1996)을 통하여 매체로서의 비디오의 가능성과 영상을
보여주는 방식이 갖는 미학적 의미를 되돌아본다. 나아가 디지털 미디어 시대에
영상 미술에 관한 다각적 연구와 정리를 촉구한다(신보슬, '1996년'). '1997년'은
광주비엔날레를 입체적으로 분석한다. 특히 2회 광주비엔날레에 대한 평가는
양분되었는데, 아시아에서 세계적 수준의 비엔날레를 치렀다는 견해와 서구
중심적인 비엔날레를 답습함으로써 광주라는 지역과 아시아를 섬세하게 다루지
못했다는 의견이 대립하였다. 무엇보다 광주비엔날레는 한국 미술계에서의
비엔날레의 위치와 의미 그리고 그 기능을 환기하는데, 무엇보다 이 발단이 '전지적
저자성'으로부터 비롯되었다는 점이 매우 주요하게 다뤄진다(김장언, '1997년').
'1998년'은 세계화의 여파로 인하여 나타난 노마디즘과 예술의 관계를 살핀다.
회화, 사회비판적 개념미술과 수행적 미술을 아우르며 세계화 시대의 창작과 삶의
관계를 관찰한다. 문화 다양성, 탈식민주의, 몸 정치학 등의 공통분모인 다양성과
다원주의를 강조하면서 경계를 횡단하는 수행적인 작업에 주목한다(기혜경,
'1998년'). '1999년'은 새 밀레니엄을 앞둔 세기말의 불안정한 징후 속에서 초고속
인터넷 서비스의 상용화와 함께 본격화된 디지털 세계에 대한 호기심과 두려움까지
뒤섞인 흥미로운 해이다. 온/오프라인의 등장과 미술 공간의 지각변동 현상을
연결하여 다양한 예술 실천의 가능성을 지칭하는 '플랫폼'이라는 새로운 용어와

연결해 살펴본다. 같은 맥락에서, 플랫폼이라는 새로운 '공간' 개념에 따라 미술계의 가장 아날로그적 매체인 출판 분야에 생긴 변화 역시 조망한다(장승연, '1999년').

'2000년'은 최초의 미디어 아트 비엔날레인 미디어_시티 서울(2000)을 시작으로 서울시립미술관에서 주관하는 서울미디어아트비엔날레를 분석한다. 초기 미디어아트 전시를 통하여 미디어 아트가 한국 미술계에 어떻게 천착하고 있는지에 관한 진단과 더불어 새로운 시대의 열망을 담은 미디어 아트가 어떤 상황에 놓여있는지를 설명한다(신보슬, '2000년'). '2001년'은 대중매체와 디지털 환경이 우리의 일상 경험을 한층 탈중심적인 방향으로 이끈 후 나타나는 미술 현장에서의 변화를 목격하고 있다. 2000년대에 들어서자 그 어느 때보다도 다양한 양상으로 회화의 화면이 변화하기 시작한다. 붕괴된 거대 서사의 자리는 새로운 미시 서사가 차지하고, 이미지는 재현이나 환영이 아닌 표상과 징후적 기호로 대체된다. 이 장에서는 사회와 개인, 현실과 내면, 색과 선, 역사와 일상, 구상과 추상의 경계를 자유롭게 넘나드는 이미지와 형상을 통하여 혼성적 텍스트를 이루는 '다른' 회화들의 등장을 다룬다(장승연, '2001년'). '2002년'은 미술 언어의 확장과 일상의 접점을 다룬다. 2000년 이후 전시의 문법이 다양해지면서 시각문화와의 교집합은 넓어진다. 동시대 미술이 도시, 일상, 인류학적 현상을 다루면서 자연스럽게 다양한 시각 언어의 확장과 간섭이 일어나는 현상을 문화정치학적 관점으로 해석한다(정현, '2002년'). '2003년'은 서구 편향적인 세계화의 추세에서 전시를 통해 구축된 아시아 국가 간 네트워크를 진단한다. 90년대와 2000년 이후 아시아 교류의 변화와 차이를 보여주면서 네트워크 형성의 한계도 함께 다뤄진다(신보슬, '2003년'). '2004년'은 어떻게 전시가 새로운 미술사를 서술/재구성하는 특별한 실천의 장이 되었는지를 다룬다. 시대에 따라 전시와 미술사가 맺는 관점과 입장은 달라진다. 기념비적 전시 《당신은 나의 태양》은 2004년의 키워드를 '미술사'로 정하게 한 중요한 사건이다(장승연, '2004년'). '2005년'은 미술 장식품으로 존재하던 공공조형물이 도시를 어떻게 재매핑하고 일상과 접맥될 수 있는지를 제시한 제1회 안양공공미술프로젝트(APAP)를 계기로 1980년대부터 2000년대까지의 미술에서의 공공성을 세 개의 유형 또는 세 개의 패러다임으로 살펴본다. 첫 번째 유형은 공공미술, 두 번째는 공동체를 기반으로 한 유형, 세 번째는 공적 차원에서 공공적 성격의 예술품을 선별하는 제도와 규정의 관계를 다룬다. 미술의 공공성을 둘러싼 복합적인 역할을 살펴볼 수 있다(기혜경, '2005년'). '2006년'은 한국문화예술진흥원(1973년 10월 11일 개원)에서 한국문화예술위원회로의 전환(2005-6)에 관해 집중적으로 다룬다. 진흥원에서 위원회로의 전환이

갖는 의미는 무엇이며, 구체적으로 변한 것이 무엇인지를 질문하는 것은
한국문화예술위원회가 바라보는 문화와 예술의 관계에 있을 것이다(김장언,
'2006년'). '2007년'은 2000년대 초부터 급성장한 미술시장과 자본의 관계를
조망한다. 미술시장의 현대화와 시장의 안정적인 기반을 형성하기 위한 다각적인
기획과 시도를 살펴본다. 금융자본의 개입과 정부미술은행의 등장을 통하여
미술시장을 둘러싼 자본, 금융, 재투자, 수집과 애호의 의미를 생각해본다(정현,
'2007년'). 마지막으로 '2008년'은 한국 근현대 미술에서 나타는 행위 중심의
예술의 흐름 속에서 2000년 이후 동시대 미술에 안착한 다원예술을 진단한다. 과연
다원예술의 뿌리는 무엇일까? 다원예술을 언어적으로 분석하고 나아가 제도가
다원예술을 어떻게 사용하는지를 함께 살펴본다(김장언, '2008년').

우리에게 90년대는 심정적으로 가까운 과거로 인식된다. 그러나 막상 익숙한 듯한
그 시대로 입장하는 문을 열어보니 예상과는 달리 구체적인 자료와 당사자들의
개별적인 의견을 찾는 데 어려움을 겪었다. 무엇보다 미술사의 맥락을 따르지
않으면서 20여 년의 활동을 정리하는 일은 물리적으로나 이론적으로도 버거운
일이었다. 다행히 분기별 공개 세미나는 연구 방향과 방식에 관하여 당시 활동했던
작가, 큐레이터, 비평가로부터 다양한 의견을 듣는 기회가 되었다. 특히 책에 수록된
세 차례의 공개 세미나는 당사자들의 경험과 생각을 생생하게 들을 수 있는 기회이자,
작가, 큐레이터, 비평가의 실천과 이에 따른 현장 연구의 필요성도 함께 고민할
기회가 되었다. 우리의 연구는 처음부터 90년대 이후 미술이 무엇인지를 밝히는
작업이 아니었다. 오히려 과거와 현재 사이, 또는 모더니즘과 동시대 미술 사이에
위치한 거대한 전환기의 수많은 실험과 시행착오를 살펴봄으로써 진정 미술이
원하는 게 무엇인지를 되묻고 있다.

본 연구는 1990년부터 2008년까지의 한국 현대미술을 현장의 관점으로 기술하였다.
1990년대는 역사로서의 연구라기보다 아카이브의 영역에서 주로 다루어지고
있다. 다양한 원인이 있겠지만, 무엇보다 동시대와의 근접성의 영향이 크다. 따라서
1990년대 연구진은 미술사적 서사를 따르지 않고 현장에서의 굵직한 또는 유의미한
사건들을 좌표 삼아 뉴밀레니엄 전후 한국 미술 현장의 상황들을 가까이 잡아당겨
세밀하게 살펴보기도 하고 뒤로 물러서서 바라보기를 통해 그 경관을 생생하게
다가가는 방법을 고민하였다. 이러한 고민은 연도별로 당시를 표상한다고 판단되는
사건들을 선정하여 이를 다각적으로 볼 수 있는 구조를 채택하였다. 본 연구서를 잘
활용하려면 다음 사항에 대해 참고하길 바란다.

1. 각 연도의 주제와 키워드는 해당 연도뿐만 아니라 본 연구 범위인 1990년대부터 2000년대 초반을 아우른다.

2. 연도별 서문은 그해에 열린 전시, 새로운 제도 및 기관의 등장, 미술을 활용한 국가적 프로젝트 등을 중심으로 작성되었다.

3. 서문의 주제는 특정 시기와 사건을 통해 90년대 이후 한국 미술 현장에서의 담론이 어떻게 형성되었는지를 파악할 수 있는 연관 문헌자료와 연결된다.

4. 연관된 문헌 자료의 선정 기준은 연구 논문을 되도록 지양하고 미술 전문지, 전시 서문, 기관 발행지 등을 선택하였다.

5. 특정한 주제에 대한 보다 심도 있는 접근을 위해 마련해둔 '더 읽을거리'의 문헌 목록을 활용한다면 풍부한 사유의 기회가 열릴 것이다.

6. 역사적 서사가 선형적으로 과거부터 미래를 연결한다면, 사건 중심의 기술은 시간적 배열이 아닌 여러 갈래의 관계들을 바탕으로 그려진 다양한 좌표가 생성될 것이다.

1990년대 이후 미술 연구팀
기혜경, 김장언, 신보슬, 장승연, 정현

1부
연대기적 지형

그림1　존 워커의 『대중매체시대의 예술』(1987) 표지. 열화당 제공

대중매체의 확산과 이미지 시대의 도래 1980년대 말

기혜경

1990년을 전후한 시기 동구권의 멸망과 소련의 해체라는 세계사적인 사건을 통해 2차 세계대전 이후 지속되던 이데올로기의 시대가 막을 내렸다. 이것은 대기업 주도의 글로벌 자본주의와 신자유주의 체제를 전면 배치한 세계화의 시대가 도래하였음을 의미하는 것이었다. 이러한 세계사적 흐름 속에서 우리나라는 정치적으로는 오랜 군부 독재를 종식하고 불완전하기는 하지만 시민의 힘으로 민주화를 이루어냈으며, 경제적으로는 국민소득 1만 불 시대에 진입하였고, 사회적으로는 많은 억압의 기제들이 제거되었다. 이러한 변화와 더불어 자유로워진 사회 분위기와 풍요로워진 경제력에 힘입어 눈부신 기술 발달을 이룸으로써 다양한 전기, 전자 제품이 보급되던 시기였다. 80년대 미술계가 엄혹한 신군부 정권의 압제 밑에서 예술 내적으로 눈을 돌린 모더니즘 계열과 정치·사회적 상황에 대해 발언하며 예술의 사회적 역할을 고민하던 경향으로 대별된 시대였다면, 80년대 후반을 거치며 미술계는 변화된 분위기 속에서 새로운 세대의 등장을 맞이하게 된다.

　새로운 세대의 등장은 과학기술의 발달과 전자기술의 발달에 힘입은 바 크다. 컴퓨터, 인터넷, 위성방송 등 뉴미디어의 등장은 정치·경제·사회·문화·스포츠 정보뿐 아니라 드라마·대중가요·오락 등을 시·공간의 물리적 제약에서 벗어나 전 세계적으로 공유할 수 있게 했다. 이들 기술 기반의 이미지 및 영상 전달 체계는 추상적인 언어의 의미에 기초하여 논리적인 전후 관계를 전달하던 문자 체계 소통 방식과는 달리 즉각적인 정보 전달과 확장력을 보여줌으로써 진정한 의미의 대중문화 시대 및 이미지의 시대를 개막한다. 우리나라에 칼라TV의 보급과 방송이 이루어진 이후 대중매체의 확산과 대중에 대한 인식의 변화, 그리고 그것을 토대로 한 이미지의 범람은 미술 생태계의 이미지 생산과 유통, 활용법에 커다란 영향을 미치며 새로운 세대의 등장을 초래한 것이다. 이 새로운 세대의 등장은 문자문화에서 이미지 문화 시대로의 전환을 의미한다.

　80년대의 민중미술이 삶과 괴리된 모더니즘 미술에 대항하며 삶과 예술을

결합하고, 사회 속에서 예술의 역할을 고민한 세대가 주축을 이루었다면, 80년대 후반 새롭게 부상한 새로운 세대의 작가들은 이전 시대와는 다른 가치관을 드러낸다. 그들은 집단보다는 개인을, 권위보다는 자유를 내세우며 새로운 감수성을 표출한다. 문자문화에서 영상문화로의 문화사적인 전환을 맞아 당시 미술계는 매체 논의를 통해 변화되어가는 시대상을 진단하고 대응해나가고자 한다. 사실 매체 논의는 80년대에 접어들면서 진보 진영을 필두로 부분적으로 논의되기 시작하였는데, 80년대 후반을 지나면서 기술 발달에 따른 시각매체가 급속도로 확장되고, 대중매체의 영향력이 증대되면서 당시 미술계의 가장 중요한 의제로 자리 잡는다. 이러한 변화의 기운에 힘입어 달라진 매체 환경 속에서 미술의 소통 강화를 위한 노력이 이어진다.

당시 미술계는 대중문화의 확산과 대중매체가 생산하는 이미지가 우리의 일상을 뒤덮는 현실을 직시하고 형식적 측면에서 대중매체 이미지를 차용하거나 전유하는 작품들이 등장한다. 이들 작품은 주로 콜라주, 포토몽타주 등의 기법을 활용하거나 매체 고유의 특성이나 관행화된 매체 활용 방식을 역이용하여 재맥락화하는 방식을 택한다. 또한 내용적 측면에서는 대중매체 시대의 변화하는 도시와 일상을 다루는 작품들이 등장하며 일상성 비판으로 나아가거나, 대중매체에서 다루는 여성 및 여성 신체 이미지에 대한 재고를 촉구하는 움직임으로 나타난다. 특히, 신세대 작가들은 대중문화와의 관계 속에서 키치적 작업 방식을 통해 일상의 다양한 오브제를 작업으로 끌어들여 삶과 예술을 접맥시킨다.

대중소비사회로의 전환과 대중매체를 통한 시각 이미지의 범람은 결국 미술과 대중문화, 미술과 일상, 고급문화와 대중문화 등과 같이 기존 미술계를 형성하던 이분법적 구분 방식을 재고하게 한다. 더 나아가, 대중매체는 미술계에 미술 개념과 창작 관행, 제도에 대한 성찰과 비판을 촉발시켜 미술의 범위를 시각예술로, 미술비평은 단순히 작품에 대한 것을 넘어 작품이 창작되는 환경이나 시각문화를 대상으로 삼는 문화연구의 영역을 편입시켰을 뿐 아니라, 오랜 미술계의 관행과 시스템에 대한 제도 비판을 촉발시킨다.

이처럼 대중매체의 확산과 이미지의 범람, 대중문화를 바라보는 인식의 변화는 시각문화와 미술계에 커다란 영향을 미치는데, 그것은 문자 문명에서 이미지 문명으로의 문명 전환기의 미술의 변화를 의미한다. 더 나아가 그것은 미술의 개념 변화, 시각문화에 대한 인식의 확장, 삶과 예술과의 관계, 이미지와 매체와의 관계, 그리고 예술작품의 수용 방식 등의 변화를 의미한다. 동시대 매체 환경의 특성이 하나의 이미지가 하나의 매체에서 다른 매체로, 하나의 맥락에서 다른 맥락으로 영구히 순환되는 것이라 할 때, 이 시기는 그와 같은 순환이 가능하게 된 동시대 매체

환경의 내용적, 형식적 틀의 시원이 된 시기라 할 수 있다.

더 읽을거리

박신의.「시각문화에서의 허구적 이미지와 현실적 이미지」.『가나아트』. 1989년 9·10월.
서성록.「고급예술/대중문화, 예술/삶의 거리좁히기—후기 산업사회의 팝아트」,『미술평단』, 1991년 겨울.
서성록.「시각의 시대」. '20/21세기 예술 심포지움—세기의 전환' 자료집. 대전 세계박람회 조직위원회, 1992.
서성록.「작품의 대중성과 도시 문명적 미술」.『선미술』, 1990년 봄.
서성록.「테크놀로지와 예술, 그리고 인간」.『문화예술』. 1991년 11월.
서울무비기획실.「Billboard Sign(빌보드 사인)」.『도시, 대중, 문화』. 전시도록. 덕원미술관, 1992.
서울무비기획실.「만화 영화! 에니메이션의 실천!」.『도시 대중 문화』. 전시도록. 덕원미술관, 1992.
원동석.「현실과 미술의 만남」.『현실과 발언』. 서울: 열화당, 1985.
윤진섭.「탈이데올로기 시대의 다원주의 양상」.『미술평단』. 1994년 봄.
윤진섭.「'진리'의 부재와 미로찾기—한국의 포스트모더니즘을 바라보는 하나의 시각」.『미술평단』. 1990년 겨울.
최범.「디자인의 두 방향—생산품 미학과 상품미학」. 심포지움 '상품미학과 대중문화' 자료집. 서울: 서울미술관, 1991.

1980년대 말
문헌 자료

산업화 바람 속의 예술문화(1982)
김인환

산업사회와 이미지의 현실—이 책을 묶으면서(1982)
최민, 성완경

감수성의 변모, 고급문화에 대한 반역—«쑈쑈쑈»전, «도시/대중/문화»전,
«아! 대한민국»전을 보고(1992)
박신의

매체의 활용과 새로운 소통의 가능성(1993)
윤진섭

시각환경의 변화와 새로운 소통방식의 모색들(1993)
김현도, 엄혁, 이영욱, 정영목

산업화 바람 속의 예술문화

김인환

[……]

산업사회에서의 미술가의 역할

미술의 양(量)은 팽창되었으나, 산업사회에 대응할 수 있는 응집된 힘을 갖추지 못하고 있기 때문에 상업주의 등에 쉽게 조종을 당하기 첩경이다. 예술은 본질적으로는 시대의 반영이며, 사회의식과 결구(結構)하는 무엇인가가 되지 않으면 안 된다. 현대문명의 발달된 기계와 기술, 도시문화의 특질 가운데서 존립 방식을 찾지 않으면 안 된다. 일상적인 생활과 사물을 예의 관찰·분석·판단하는 안목이 필요함은 물론이다.

현대사회의 기술 지배체제를 어떻게 극복할 것인가 하는 문제를 도외시할 수 없다. 산업사회에서의 인간은 개성과 인격적인 등질성(等質性)을 잃어가고 있기 때문에, 그리고 급변하는 사회구조는 인간에게 소외 의식과 불안을 조성하기 때문에, 인간관계의 기반이 무너져 인간은 상품화된다. 여기에 제동을 걸고 최선의 개선책을 모색하는 방도로서, 예술이 해야 할 건설적인 역할을 규명하는 것도 예술가의 임무이다. 그러기 위해서는 예술가 자신들이 냉혹한 기계와 기술에 의해 훼손된 개성을 회복하려는 자발적인 의지를 내재적으로 정립해가야 할 것이다.

반대로 기계에 대한 신뢰를 회복하고 긍정적인 가능성을 개발시킨다는 과학자들의 일차적인 임무와 목적이 예술 속에 어떻게 조응되는가 하는 문제도 검토해나가야 할 것이다. 우주기술과 전자기술의 급속한 발달로 위성통신 시대를 맞았고 정보 처리의 불가결한 요소인 컴퓨터가 우리 생활에서 매우 큰 비중을 차지하고 있다. 현대는 고도 정보사회이며 정보혁명 시대이다. 인간과 기계와의 유용한 대화가 현실적으로 필요하며, 지식 성장도 이와 같은 전자공학(electronics)의 정보 미디어에 의탁되는 경우가 많다. 예술이 살아남으려면 기계 논리를 외면할 수 없고 기계의 잠재력을 이용하는 도리밖에 없다. 다만 기계로 해서 생기는 병폐, 개인을 비(非)개체화시키고 획일화시켜 집단적인 사고 성향을 조장하는 점을 경계하지 않으면 안 된다.

거대 도시사회·기계조직 속에서의 예술가가 스스로 '은둔자'이기를 자처한다면 그처럼 비능률적인 사고로 능률적 생산을 감당할 수 있겠는가. 그들이 할 수 있는 역할이란 고작 우민대중(愚民大衆)의 빗나간 예술 취향이 요구하는 대로 소비성 문화의 디딤돌 하나를 더 놓는 일에 불가할 뿐이다. 사회가 그처럼 다층화되고 세분적으로 분류화·변질되었음에도 불구하고, 미적 가치 기준이나 예술에 대한 시각적인 판단 기준이 고대나 중세의 규범을 도습하는 경우란 원천적으로 있을 수 없는 일이다. 그 '있을 수 없는' 일이 '있다'는 데 문제가 있다. 예술가가 과학자의 영역에까지 깊이 개입해야 할 이유는 없겠으나, 과학자처럼 경험 실체의 세계를 그의 작업 가운데로 끌어들이려는 노력을 예술 속에 경주해야 할 것이다.

문학 분야에서는 때때로 '참여'의 문제가 논의되고 있다. 그것이 때로는 정치 현실에 초점을 맞추는 때도 있고, 또 산업사회에서의 비리(非理)가

가져다준 개인 간의 불화(不和)와 부자유를
의식하고, 조건반사적으로 그에 개입하려는
충동을 의사로서 실현하는 경우도 있다. 그러나
미술은 표현 방법과 전달 수단이 문학과는 다르며
현실에 대한 반응 또한 차이가 난다. 일체의 실천적
·도덕적 가치, 예컨대 '정의(正義)의 실현'이라는
문제조차도 미술이 굳이 관여할 목표는 아닌
것이다. 어떤 유의 '반대', 또는 '저항'이 노출된다고
한다면, 그것은 기존적인 문화체계나 가치 전반에
대한 부분적인 반대 의사의 표백(表白)이라고
해석할 수밖에 없다.

　　예술이 극소수 '선택된 사람'들의 전유물이
된다든지, 부유화(富裕化)된 고객층을 확보하는
데 급급한다면 점점 대중과 괴리·고립될 것은
명약관화한 일이다. 대중과 연결선을 찾으며
대중이 그의 예술에 참여할 수 있는 방향으로의
진전, 대중에 대한 포용력의 폭을 확충하는 일도
급선무이다. 대중적인 기호에 안주하라는 말이
아니라, 대중으로 하여금 적극적으로 예술에
참여하게 하되 새로운 차원으로 시각을 유도하게끔
선도적 위치에서 대중을 흡수하여야 한다는
말이다.

　　오늘의 우리 미술의 그것이 서구 지향적인
경향이든 과거 회고적인 경향이든 어느 쪽이나
주체(主體)가 불투명하다는 핀잔을 자주 듣고
있다. 이 두 경향의 양면성·양극화의 불균형
때문에 한 시대 양식의 단일한 가치체계로
통합시켜 설명한다는 일도 어렵거니와, 무엇보다
특유한 개별적인 가치 진단을 내릴 수 있는
동일시(同一視, identity)의 확립이 선결 문제로
남는다. 문화의 심장부인 수도 서울이 서구의
도시 못지않게 거대화·대형화되고 있으면서도
실제 도시의 지역적인 특색을 찾을 수 없는
'무전적적(無典籍的)' 도시로 변모되어 가듯이,
우리 미술도 한 지역, 한 민족의 생활양식인 '참
얼굴'을 찾지 못한 채 방황하고 있다. 민족문화의

정립과 전통의 동질성 회복이라는 가장 큰 과제에
기여해야 되리라고 본다.

(출전:『시각과 언어 1—산업사회와 미술』, 열화당,
1982년)

산업사회와 이미지의 현실
—이 책을 묶으면서

최민 · 성완경

"산업사회는 시민들을 이미지의 중독자로 만든다." 도전적인 느낌을 주는 수전 손타그의 이 말은 여러 가지 뜻을 함축하고 있다. 산업화에 의한 대량생산 체제는 이미지의 체험에 있어서도 전에는 볼 수 없었던 커다란 변화를 가져다주고 있다. 오늘날 사람들은 엄청난 양으로 생산 공급되는 이미지의 홍수 속에서 살고 있는 것이다. 인쇄된 그림이나 사진들이 들어 있는 신문 · 서적 · 잡지 · 만화 · 영화 · 텔레비전 · 비디오 등등의 다양한 시각매체를 통하여 매일, 매시간마다 갖가지 종류의 이미지들의 폭격을 받고 있으며, 또한 가전제품 · 실내 장식용품 · 의류 · 진열창의 장식 · 빌보드 간판 · 포스터 · 교통수단 · 도시 환경 등의 일용품과 생활 공간의 직접적인 접촉을 통해서도 많은 양의 이미지를 체험한다. 시각을 통해 받아들이는 자극의 총량(總量)은 과거와는 비교할 수 없을 정도로 방대해졌고, 그 종류와 복잡성은 이루 헤아리기가 힘들 정도이다. 이 같은 새로운 이미지의 환경은 사람들의 감각과 정신을 근본적으로 변화시키고 나아가 체계적으로 지배하기까지에 이른다. 이는 결코 과장된 이야기가 아니다.

이미지는 인간에게 근원적인 마력으로 작용한다. 이미지의 마력은 바로 그것이 현실을 대신할 수 있고, 그럼으로써 현실에 대한 상징적 통어(統御)를 가능하게 한다는 인류의 오래된 믿음에서부터 비롯된다. 그러한 마력, 즉 비합리적이고 물신숭배적이고 원시적인 힘은 과거처럼 특수한 기회에 특별한 방식으로 체험되고 간직되는 것이라기보다는 도처에 편재하고 범람하여 누구나 일상다반사로 마주치는 것이 되었다. 일상생활에서의 이미지 접촉의 빈도와 자극의 강도가 점점 높아질수록 이미지가 가지는 마력도 이에 비례해서 커지고 있다. 이제 이미지의 제작이나 생산이 용이하지 않았었고, 그 희소성으로 말미암아 아낌을 받고 보살펴지던 과거와는 아주 다른 상황이 되었다. 다량으로 신속하게 공급되는 이미지들에 에워싸여 사람들은 그것들로부터 의식적인 수준에서 무의식적인 수준에 이르기까지 갖가지 설득을 당하며, 동시에 그 이미지들을 즉각즉각 소비하고 곧바로 새로운 것을 요구하게끔 암암리에 지시받으며 살아간다. 이미지의 제작이 기계화되고 대량화되었을 뿐만 아니라 그 사용 방식도 전에 볼 수 없이 다양해졌기 때문에 이미지의 마력, 다시 말해 숨은 설득력은 이중으로 증폭되고 확장된다. 끊임없는 정치적 설득과 상업적 선전을 필요로 하는 현대의 대중사회는 이러한 이미지의 숨은 설득력을 체계적으로 개발, 이용하고 있다. 이 설득력은 매체 전문가 · 디자이너 · 시장조사 연구가 · 광고 심리학자 등 막강하고 조직적인 인력과 기술 장비, 자본이 결합하여 이미지가 지닌 재현 능력과 암시적인—그리고 미학적인—상징 능력을 효율적으로 구사함으로써 날로 교묘해지고 침투적인 것으로 되어가고 있다. 뒤늦은 산업화 과정에서 여러 가지 갈등과 모순을 겪고 있는 우리 사회에 있어서도 이미 이러한 현상이 두드러지게 나타나고 있다.

지금 우리는 이러한 이미지의 현실을 똑바로 보고 분명하게 따져보아야 할 시점에 와 있다.

미술인 자신까지 포함하여 많은 사람들은 흔히 이렇게 대량생산된 이미지들을 미술이라는 범주에

포함시키기를 꺼린다. 또한 이러한 이미지들의 체험을 미술의 체험과는 관계없는 것으로 여긴다. 미술이라는 용어나 개념은 이미지들 가운데 특수한 일부에만 해당되는 것으로, 이른바 순수미술(fine arts)이라는 의미로만 사용하려 한다. 대중미술·상업미술·응용미술이라는 단어가 있지만, 여기에는 잡것이 섞였다는, 진짜가 아니라는 뉘앙스가 들어 있다. 미술 또는 순수미술이라는 19세기적인 막연한 관념 속에는 실용성이 결여되었다든지 비근한 현실이나 평범한 일상생활에서 벗어난 신비스런 영역에 속해 있다든가 하는 의미 이외에도 수공적으로 제작된 것이라는 의미가 포함된다. 말하자면 만든 사람의 손길이 직접 닿아 생겨난 것이라는 뜻이다. 대량생산 체제의 입김이 닿지 않은 채 제작된 이미지만이 미술품으로 될 자격이 있다는 것이다. 온갖 이미지들이 난무하는 세상에서 매일, 매 시각 그 이미지들의 포위 공격을 받고 살면서도 순수미술이라는 미명 아래 예술가라고 하는 예외적인 집단에 의해 전근대적 방식으로 제작된 이미지만을 가치 있게 여기는 태도는 새삼 검토되어야 할 것이다.

오늘날에도 사람들은 여전히 미술에 대해 유일성 또는 희소성이나 영구성 따위의 전통적인 관념을 끈질기게 요구하고 있다. 애매모호한 뜻으로 사용되는 미(美)라든가 취미·교양·천재성 따위는 이러한 관념과 아주 밀접하게 결부되어 있다. 이는 19세기 이래 지속되어왔던 순수미술의 신화가 여러 가지 인습과 제도적인 장치를 뒷받침으로 하여 여전히 살아남을 수 있음을 말해준다. 이 신화가 이처럼 끈질기게 살아남을 수 있는 것은, 현대에 있어서 실용적인 문화와 상징적인 문화가 지나치게 괴리되어 있기 때문이고 미술이 상징적 문화의 지고(至高)의 표현으로 인정되기 때문이다. 말을 달리하면, 실제적인 사용가치와 사회적 지위나 정신적

권위를 상징하는 가치가 확연하게 분리되어 거의 대립되는 것으로까지 생각되고 있기 때문이다. 수공적 이미지, 특히 그중 미술품이라고 불리어지는 것은 후자를 구현하고 있는 것으로서, 영구하게 보존해야 한다고 생각된다. 즉각 소비하고 폐기하는 이미지와 영구하게 보존하고 우러러보아야 하는 이미지, 이 두 가지를 이렇게 차별적으로 나누어보려는 태도는 이 시대의 시각문화의 구체적인 현실을 똑바로 보지 않으려는 데서 나오는 편견이라고 할 수 있다.

그러나 사람들이 습관적으로 구분하는 이와 같은 두 가지 이미지의 현실 즉 순수미술과 그렇지 않은 것 사이에는 겉으로 보기와는 달리 긴밀한 관계가 있다. 순수미술이라는 '시대를 초월하는 영원한' 문화는 기이하게도 기계복제 방식과 대중매체를 통해서 일종의 세속적인 종교로서 전파 보급된다. 걸작 미술품의 대량복제는 유일성·희소성·영구성 등등 그 원작이 표방하는 가치와는 원칙적으로 상반되는 것이면서도 그러한 가치들의 보급과 신비화에 기여한다. 이미지가 대량 생산되는 시대에 그 대량생산 방식을 통해 이미지의 유일성 또는 희소성이 신화적으로 가치를 부여받는다는 것은 하나의 역설이다. 오늘날 상징적 문화는 표면상으로 대량생산 체제를 거부하면서도 뒤쪽으로는 은밀하게 결탁하고 있는 셈이다. 그런 점에서 그 문화는 세속적인 동시에 위선적이고 배타적임을 부인할 수 없다.

[……]

1982. 4.
최민·성완경

(출전:『시각과 언어 1—산업사회와 미술』, 열화당, 1982년)

감수성의 변모, 고급문화에 대한 반역
—《쑈쑈쑈》전, 《도시/대중/ 문화》전, 《아! 대한민국》전을 보고

박신의(미술평론가)

《쑈쑈쑈》전(스페이스 오존, 5.6.-30.)과 《도시/ 대중/문화》전(덕원미술관, 6.17.-23.), 《아! 대한민국》전(자하문미술관, 6.19.-7.2.)은 비슷한 시기에 비교적 동질의 내용을 담고 있는 것으로 받아들여졌던 전시회였다. 대체로 대중문화와 키치에 눈을 돌리면서 현재 우리에게 익숙한 시각 및 일상 대중문화의 지평에서 변모된 감수성을 이야기하려는 점이 먼저 눈에 들어왔다.

그러면서 각기 나름대로 변모된 감수성을 드러내는 가운데 내용과 형식 양 측면에서 기존의 순수예술 이념에 대한 반성을 유도하는 듯한 움직임이 엿보이기도 하였다. 그리하여 각각의 실험성을 통해 나름대로 전복적 의미를 제시하려는 점에서, 혹은 전시회 성격을 종전과는 달리 이벤트적 효과에 집중하였던 점 등에서 이 세 전시회가 공유하는 일단의 유사성이 있다.

물론 이 전시회들은 각자의 기획 의도와 내용에 있어 분명 차별성을 지니고 있고, 그래서 또 각자가 전망하는 상이 다를 수밖에 없다고 할 것이다. 그러나 중요한 것은 이 유사성과 차별성들이 무엇을 의미하는지를 보다 체계적으로 읽어내는 일이라고 하겠다. 이를테면 새로운 감수성을 이야기하고 대중문화에 눈을 돌린다는 것의 전위적이고도 실천적인 의미는 무엇인지, 매체적 실험을 한다는 것의 내적 필연성은 무엇인지, 고급문화에 대한 전복적 의미는 실제로 어떻게 적용되는지, 그리고 그 의미들 간에 차별성이 있다면 그것은 어떠한 지점에서 제시되는지에 관한 것 등이다.

그런 점에서 이들 전시회의 몇몇 요소들을 빌어 실제로 현재 우리 미술문화 혹은 시각문화의 제도적 모순을 재고할 수 있다는 점에서 이 세 전시회는 최소한의 효용성이 있다고 보며, 이를 계기로 제도적 모순을 넘어서기 위한 어떤 대안적 형태의 가능성이 잠재하고 있음을 발견하게 되는 어떤 교차점이 있다고 본다. 그러면서도 이 전시회들은 각각의 효용성 및 잠재적 가능성을 갖고 있지만 동시에 예술과 예술가상, 제도적 경로에 관련한 전복적 의미와 전망이 기존의 개념과 뒤엉켜 있는 다소 불투명한 요소가 공존하고 있어 그 부분 부분들을 차분하게 헤아리는 일이 필요하다는 생각을 하게 된다.

무엇보다도 이 세 전시회에서 동시에 읽혀질 수 있는 부분은 도시적 체험과 문화적 개입을 의도하였다는 점이다. 전시장이 아닌 '카페'라는 이름의 독특한 연출 공간을 택해 새로운 소통을 시도한 점이나, 매체적 실험과 함께 서울이라는 도시와 이에 얽혀 있는 대중문화에 대한 이해를 병행한다는 점, 대중 시각문화 속에서 키치화되고 있는 우리 문화의 자기정체성을 드러내는 점 등이 그렇다. 따라서 그 자체만으로도 이 부분은 이미 기존의 순수예술 이념과 고급문화 개념에서 일탈하는 것으로 이야기될 수 있다. 그러나 그들의 일탈을 판단하기 위해서는 몇 가지 전제가 먼저 설명돼야 하겠다.

도시적 체험과 문화적 개입의 의미

우선 문화적 전통으로서의 고급문화와, 한 사회의 지배문화로서 자리하는 이념과 그것에 의해 작동되는 제도적 경로의 실제로 드러나는 '현실'

고급문화의 차원을 구분할 필요가 있겠다. 이렇게 구분해놓고 보면 이들이 공격 대상으로 삼는 것은 현 우리 사회의 '현실' 고급문화라고 할 수 있다. 그리고 이것이 빚어낸 위기적 양상의 구체적인 실태는 사회적 기여도라는 차원에서 거론될 수 있는 소통의 단절과 이로 인한 미술문화의 건강한 발전의 저해, 지극히 협소한 제도적 경로로서의 대학 교육과 상업 화랑, 전시회 관행의 철저한 비경제성과 시대착오적 측면, 예술과 예술가에 대한 신화적 개념의 제도적 확대 재생산 등이다. 물론 각 전시회가 열거한 위기 양상에 모두, 그리고 동일한 문제의식을 가지고 대응하고 있는 것은 아니다. 오히려 몇 가지 요소에 부분적으로 대응하고 있다고 말할 수 있다.

그러나 문화적 전통으로서의 고급문화는 다른 차원이다. 역사적으로 아방가르드는 예술과 예술가의 기존 이념을 작동시키는 제도적 경로에 대한 일체의 반란이었다. 다시 말하면 그들의 공격 대상 역시 당시의 '현실' 고급문화였다는 것이다. 하지만 문제는 그들의 제도적 대응에 있었다. 다시 말하면 새로운 제도적 경로를 마련하지 못함으로써 그들이 무너뜨리고자 하였던 제도적 틀 속으로 스스로 편입해버리고 말았다는 점이다. 결과적으로 기존의 예술과 예술가 이념을 극복하지 못한 셈이 되었는데, 이에 따라 설상 제도 내에 있다 하더라도 최소한의 비판적 견제력을 상실하였다는 점을 기억할 필요가 있겠다. 오직 베를린 다다의 존 허트필드만이 『A-I-Z』라는 출판 매체를 활용함으로써 새로운 제도적 경로를 마련했을 뿐이다. 그리고 그것이 가능했던 것은 그가 상정한 예술과 예술가 개념이 달랐기 때문이다. 반면 다른 작가들의 어법은 비록 당시에는 반예술적인 저항력을 지녔다 하더라도 현재는 따블로만큼의 권위를 확보하고 있다. 그러나 존 허트필드의 작업을 포함한 일체의 성과물은 이제 우리에게는 문화적 전통으로서의 고급문화적 차원에 놓여 있는 것이다.

하지만 더욱 중요한 것은, 역사적 아방가르드가 고급문화의 맥락에서 예술과 삶의 결합이라는 이념 아래 대중과, 그리고 민중과 함께 하려는 전략을 가지고 있었다는 점이고, 단지 그 전략에 대한 역사적 조건의 이해가 미비했거나 그 자체에 대한 곡해, 예술인 스스로의 자유주의적 의식에서 오는 한계, 새로운 제도에 대한 지향점의 부재 등의 이유로 그 전략은 소진되고 말았던 문제가 맞물려 있었던 것을 고려하는 일이다. 따라서 초기의 '현실' 고급문화에 대한 그 저항적 조건 속에서 상세히 가려내는 것이 중요하다고 본다. 그리고 바로 이 지점에서 우리에게는 현실주의적 시각이 요구되는 것이라고 규정하고 싶다.

다시 말하면 아방가르드 작업이 당시 '현실' 고급문화에 대항하기 위한 한 고리로서 동시대적 문화 조건을 고려하면서 내용과 형식의 변증법적 갱신에 눈을 떴던 장점을 다시 새로운 예술과 예술가 개념에 의해 마련되는 더욱 넓혀진 제도적 경로를 만들어내는 일로 연결시켜야 하는 일이 중요한데, 바로 그러한 맥락에서 현실주의적 관점이 적용돼야 한다는 것이다. 물론 이러한 조건을 전제로 이 세 전시회에 그대로 접근해갈 수는 없다. 단지 이 세 전시회가 현재 시각 및 대중문화 구조 속에서 순수미술의 이념이 어떠한 위치를 하고 있는지에 대한 반성의 계기를 제공한다는 점에서 '현실' 고급문화에 대해 일정하게 문제 제기의 수준이 주어지고 있다는 사실에 동의를 구할 수 있다는 것이다.

탁월한 감수성으로 기존의 미학 뒤집어

우선 《쑈쑈쑈》전이 시도하려 했던 순수미술에의 반역의 양상을 보자면, 카페라는 상업적 혹은 대중적(하지만 비대중적일 수도 있는) 공간의

설정이라는 점과, 여러 장르와 예술작품들이 이벤트적인 효과를 가지고 제시되면서 카페 분위기와 걸맞는 설치와 판매 등의 방식을 취하면서 나름대로 새로운 소통의 장을 형성하려고 했다는 점에 있다고 할 것이다.

전시회는 안은미의 무용과 함께 안상수, 최정화, 이수경, 명혜경, 김미숙, 강민권, 박혜성 등의 각기 다른 날짜의 전시와 판매, 신명은의 영화 상영, 하재봉의 시(詩)설치와 시(詩)행위 등으로 꾸며졌고 마지막 날인 30일에는 '키치란 무엇인가'라는 세미나도 열렸다.

그러나 《쑈쑈쑈》전은 다른 두 전시회와는 달리 저간에 있었던 움직임의 연장선에 해당하는 것임을 전제로 이해해야 할 것 같다. 다시 말하면 87년에 만들어진 뮤지엄 그룹에 의한 《미확인 예술물체(U.F.O)》전과 《선데이 서울》전, 서브 클럽에 의한 《메이드 인 코리아》전 등의 비교적 도시적 감성과 산업사회의 대중문화가 갖는 감각적 측면에 고도로 반응하면서 한편으로는 미시적 차원에서의 자기 탐닉적 성격이 강한 형태와 동질의 요소로 볼 수도 있다는 것이다. 여기서 우리는 일정하게 형성된 새로운 감수성의 주체를 만나게 되는데, 이를 계기로 급격히 변화하는 미감의 정체가 자생적으로 형성되는 주요 현상을 받아들일 수 있다고 본다. 그런 점에서 이들에게는 대중문화의 감각을 따라잡을 만한 고도화된 감수성을 보여주는 탁월함과 함께, 현 자본주의 사회의 상업성과 이들이 생각하는 예술성의 관계에 일찍이 눈을 떴다는 사실에 우월점을 줄 수 있을 것 같다. 하지만 그렇다 하더라도 실제 이들이 소통하려는 내용에 있어 대중에 대한 배려와 또 그들과의 소통 가능성에 대한 신뢰가 얼마만큼 전제되어 있는지, 그리고 이들이 생각하는 예술성의 기준이 실제로 기존의 순수미술 이념을 얼마나 분명히 넘어서고 있는지에 대한 부분은 아직 불투명하다고 보여진다.

이에 비하면 《아! 대한민국》전과 《도시/대중/문화》전은 사진전이라는 차원에서, 그리고 미술운동이라는 차원에서 어쩌면 처음으로 제시되었던 전시회라고 할 수 있다. 그런 의미에서 양 전시회는 각각의 영역에서 나름대로 변화의 몫을 부여하는 영향력을 지니리라고 본다.

《아! 대한민국》전은 한편으로는 대한민국이 주입해오던 이데올로기적 허상에 대한 뒤집음이면서, 다른 한편으로는 고급예술의 위대함의 신화를 키치의 저속함과 천박함의 정서로 대치시킴으로써 현재 우리가 일상적으로 접촉하고 있는 문화적 정체성을 드러내려는 기획 의도를 지닌 전시회였다, 강민권, 구본창, 김석중, 김정하, 유재학이 참여한 이번 전시회에서 우리는 24시간 영업을 제공하는 하이퍼마켓과 압구정동의 맥도날드 인형 앞에서 찍은 자화상을 통해 변모된 일상문화가 투영됨을 읽어내게 되고, 충무로의 가발가게 마네킹 사진에서 서구화된 우리들의 초상을 섬뜩한 감정으로 되씹게 되며, 예수의 고난을 주제로 한 이미지 합성물에서는 현대사회에 난무하는 각종 힘의 상징물에 대한 신앙적 의미를 패러디의 형태로 보게 된다. 그리고 애국주의의 기표처럼 부유하는 태극기나 희뿌연 기억으로만 남아 있는 조상의 모습을 통해 쓸쓸한 이념의 기억을 되살리게 하기도 한다.

어떻게 보던 《아! 대한민국》전은 일군의 사진작가들이 자연스럽게 우리의 시각 환경과 대중문화로 눈을 돌리게 되면서 얻어낸 지극히 자생적인 수준에서의 결과라고 할 수도 있을 것이다. 그런 점에서 이 전시회는 사진이라는 장르에서 의외로 시도되었다는 상대적 평가가 주어질 수 있겠다. 그러나 이 전시회가 사진이라는 영역에서 나름대로의 영향력을 발휘하기 위해서는, 아니 미술을 포함한 전체 시각문화 영역에서 일정한 생산적 자극이 되기 위해서라면, 기본적으로 사진작가라는 개념을 현재 양산되는

시각문화 속으로 위치지우면서 시각 이미지 생산자라는 개념으로 전환시켜 가야 할 것이고, 이에 따라 사진이 동시대적 시각문화 속에서 어떠한 모습으로 자기갱신을 이루어가면서 진정한 힘을 발휘할 것인가에 대한 고민과 전망이 확고하게 주어져야 하리라고 본다.

앞서의 전시회와도 또 다르게 미술운동의 입장에서 이루어진 《도시/대중/문화》전은 표제 자체에서 단순히 새로운 감수성에 대한 미시적 접근이나 자기 탐닉이 아니라, 구조적인 변화를 보이는 문화적 양상에 대한 대응이라는 차원을 연상하게 만드는 부분을 제공한다. 하지만 백여 평을 가득 채운 작품들은 현재 대중이 시각문화 차원에서 일상적으로 수용해내는 내용들을 여러 층위에서 담아내기에는 어려웠던 부분이 있었으며, 또 매체 실험에 내재하는 동시대적 감각에 있어서도 각종 상품 및 광고문화의 영향권 내에서 길들여져 있는 대중의 감수성을 따라잡을 만큼 고도화되어 있지도 못했다고 본다. 다른 한편 대중문화에 대한 비판적인 입장을 보이는 점에 있어서도 일정하게 몇몇 성과(도시 형성의 역사를 빈민의 이주 과정을 그리면서 따라갔던 신지철의 경우가 그러하겠으나 그의 작품에서는 대중문화와의 연결점은 없었다. 그리고 서울무비와 같이 자본주의 시장에서의 이미지 생산과 유통 경로를 관통하면서 새로운 대중문화의 형성에도 기여하는 선진적인 경우가 그러하겠으나 아직 충분한 내용이 확보되지는 못하고 있다. 그러나 그 전망의 씨앗은 소중하다)가 있다 하더라도 대부분 특별한 변별점을 찾아내기가 어려웠다.

그러나 우리가 논의해야 할 사항은 이러한 문제점을 지적하는 것만이 아니라고 본다. 기본적으로 이 전시회가 우리 사회의 산업화 과정을 아우르는 거대 주제로 접근하면서 미술문화와의 관계를 설정하려는 의도라는 점을 감안한다면 또 다른 차원에서의 논의가 가능할 것 같다.

새로운 제도적 경로의 모색을 위하여

전복적 의미는 기존 관행의 맥락을 취하면서 행해지는 제도 내적 맥락에서의 투쟁과, 기존의 제도적 경로만을 유일한 형태로 보지 않고 동시대적 차원에서 새로운 제도를 전망하고 확장시켜가는 제도 외적 맥락에서의 투쟁으로 나누어볼 필요가 있겠다. 실제로 제도를 바꾸어가는 데는 이 두 가지 차원이 모두 유효하고, 또 각자는 상호 분리되어 있는 것이 아니라 보완 내지는 연관 관계를 이루고 있음을 전제로 해야 할 것이다. 그런 점에서 훌륭한 전시회는 바람직한 의미의 제도 내적 투쟁이다. 그리고 그것이 좋은 전시회가 될 수 있는 것은 그 자체가 본질적으로 새로운 예술과 예술가상을 목표로 하기 때문에 가능한 것이라고 본다. 80년대 미술운동은 그 시작에서 제도적 모순에 대한 비판적 인식에서 주어졌으며, 그것이 진행되는 과정에서 여러 다양한 형태에서 제도적 모순을 넘어서기 위한 모색이 있어 왔다고 할 수 있다.

《도시/대중/문화》전 역시 그러한 모색의 또 다른 작업이기도 하다. 또 그 모색의 지점은 일단은 미술-정치-문화의 삼중 고리에서 시작하는 것으로 보인다. 그렇다면 여기서 정치의 의미는 '현실' 정치의 맥락만이 아니라 실제 작동 기제의 여러 관계 속에서 진정한 전복적 힘을 실천해내는 의미여야 할 것이다. 문화는 현 대중사회에 주어지는 고급문화와 대중문화, 민중문화 가운데 각 차원에서의 진보성과 반민중성의 상관관계가 세밀하게 고려된 형태여야 함은 물론이다. 그러한 관련성이 전제된 미술은 시각문화 전체를 통괄하는 차원으로, 그리고 미술인은 그 범주에 적극적으로

개입해가는 시각 이미지 생산자로서의 개념으로 (출전:『월간미술』, 1992년 7월호)
진전될 것이다.

　만일 이러한 관계 속에서 새로운 미술과
미술인의 개념이 정립된다면 이에 따른 새로운
제도적 경로의 모색도 가능하리라는 생각을
할 수 있다. 다시 말하면 전시회의 기존 관행을
갱신하는 모습을 보여줄 수 있다는 것이다. 실제로
따블로만을 유일 품목으로 하는 상업 화랑의
구조는 우리 사회의 천민자본주의의 수준을
그대로 반영하는 것이며, 더구나 미술인 모두가
그 자체를 유일한 유통 경로로 기대한다는 일은
너무나 시대착오적인 일이다. 게다가 그 구조
속에서 절망하고 갈등하는 일이란 또 얼마나
무력한 것인가. 언젠가 자신의 매체 작업이
따블로의 지위를 획득할 날을 고대하면서 지금의
'허기'를 달래는 모습이라면 우리는 더 이상
미술에게 희망을 걸 수가 없다. 그러나 현실주의의
입장은 다르다. 현실주의는 매체의 사회적
경로를 개발하여 전시회 자제를 프로젝트화할 수
있으며, 이에 따라 전시회 기획에서 마무리까지
경제적 환원이 되는 전략을 세울 수 있다고 보기
때문이다(그 사례로 빈민 단체와의 연계로 출판이
가능할 수 있을 신지철의 작업과 방송매체를
활용할 수 있는 서울무비의 작업이 있겠다).

　그런 점에서 지금은 단순히 대중문화에 대한
비판의 강도를 높여야 한다는 정도의 주장이
유효한 시기가 아니다. 오히려 '현실' 순수
고급문화에의 반역이 대안을 가지고 이루어져야
한다고 주장해야 할 시점이 있다. 그것은 현재 문화
지형의 변화가 이전보다 훨씬 복잡해졌기 때문에도
그러하고, 또 이 같은 변화에 적극적으로 대처하지
못하는 미술 자제의 위기가 더욱 극심해졌기
때문에도 그렇다. 따라서 앞으로 주어질 «도시/
대중/문화»전의 연장 작업은 그러한 전망을 두고
이어져야 하리라고 본다.

매체의 활용과 새로운 소통의 가능성

윤진섭(미술평론가)

이 글을 통해서 필자가 그려내야 할 것은 한국 현대미술의 흐름, 그 가운데서도 특히 청년 세대를 중심으로 활발히 전개되고 있는 매체 실험의 영역이다. 매체가 현대미술에서 커다란 하나의 쟁점으로 부각될 수 있는 소지는 주지하듯이 그것이 지닌 파급력과 위력에 기인한다. 물론 여기서 얘기하는 매체란 기존의 미술 장르에서 기본적인 것으로 간주되는 캔버스나 석고 따위가 아니라, TV나 비디오·신문·잡지·사진·만화·팩시밀리·네온·레이저·컴퓨터·홀로그래피 등과 같은 대중매체 및 전자매체를 지칭한다. 따라서 이와 같은 대중 및 전자매체와 미술과의 관계를 고찰할 때 우선 주목하지 않으면 안 될 것은 그와 같은 매체들이 미술 부문에 편입되면서 과연 어떠한 변화를 가져오게 되었느냐 하는 문제이다. 이를 좀 더 세분화시켜 보자면, 그것들이 창작에 미친 영향, 미적 향수에 미친 영향, 전달의 효용에 미친 영향, 미적 태도에 미친 영향 등이 되겠다. 이 글은 바로 이와 같은 문제들에 대한 응답의 형태로 최근에 나타나고 있는 미술 현상을 염두에 두고 씌여진 것임을 밝혀둔다.

포스트모더니즘과 대중

주지하듯이 '80년대 들어 우리나라의 미술계에서 첨예한 쟁점으로 떠오른 것은 포스트모더니즘이다. 흔히 후기자본주의 또는 후기산업사회의 문화적 특성을 대변하는 문화 현상으로 일컬어지는 이 용어가 한국에서 통용될 수 있는 논리적 근거는 점차 고도 산업사회로 진입하고 있는 이 땅의 사회 및 경제적 현실에 두어진다. 경제적 부의 편재와 이로 말미암은 계층 간의 갈등, 가중되는 소외 현상 등 사회의 저변에 깊숙이 깔려 있는 부정적인 요인에도 불구하고 표면적으로는 번영을 상징하는 가시적인 지표들이 점차 늘고 있는 것이 오늘 우리의 당면 현실인 것이다.

나날이 번창해가는 위락 및 광고산업, 패스트푸드와 패션으로 대변되는 대중문화, 전산망의 확충 등 소비산업사회와 매스커뮤니케이션, 관료제의 징후들이 우리의 곁을 실감나게 파고들고 있다. 말하자면 프레데릭 제임슨이 포스트모더니즘 문화의 특징으로 꼽고 있는 미학적 대중주의, 깊이 없는 문화 생산품, 행복감의 만연 등이 마치 따뜻한 욕조 속에 잠겨 있을 때처럼 느긋하게 우리의 감각을 마비시키고 있는 것이다. 매스컴에 오르내리면서 대중적 흥미를 부추기고 있는 소위 '압구정 문화'는 이의 표본이라고 할 수 있겠다. 강남의 중심가인 압구정동과 신사동 주변에 형성되고 있는 특정의 문화 현상과 행동 양식을 가리키는 이 말은 좁게는 압구정동 주변의 문화 풍속도를 나타내는 뜻으로 새겨지기도 하지만, 넓게는 한국에서의 포스트모던 문화를 대변하는 전범으로 사용되기도 한다. 오렌지족·노바다야카·로데오 거리·외제 스포츠카·펑크족·록카페·비디오케·서태지와 아이들·랩뮤직 등으로 대변되는 다국적 문화의 공간이 바로 이곳인 것이다.

최근에 모 시사 주간지에서 취재한 「욕망의 해방구」란 제하의 다음과 같은 기사는 이 지역의 풍속을 실감나게 전해준다.

행정 구역—서울, 강남구 신사동 일대.
현대백화점 건너편 일대가 구 압구정,
갤러리아 백화점 건너 맥도널드 햄버거를
중심으로 부채처럼 펼쳐진 구역이 흔히
압구정동이라 일컬어지는 곳. 한국 첨단
패션의 메카 로데오 거리—갤러리아 백화점
동관 앞 사거리에서 강남구청으로 내려가는
대로변 양켠에 쇼윈도우를 내놓은 약 4백
여에 이르는 패션가, 미국 비버리 힐스의
세계적 패션 거리인 '로데오 드라이브'에서
본 땄다고 함. 이곳은 특히 자본주의의 꽃이라
할 수 있는 패션가와 연예인 모델이 군집해
있는 곳. 부르주아 2세들의 '불간섭주의'—
"물이 좋은" 압구정동 카페들은 자신을
과시하고 동시에 상대방을 바라보는 공간,
노출과 훔쳐보기가 자연스럽게 교차된다.
현대적인 감각의 단순한 인테리어, 밝은
조명, 널찍한 공간 배치는 '안락한 의자'에
앉은 사람들을 감추지 않는다. 압구정에 부는
"매우 개방적인" 바람—태극기가 게양돼
있는 맥도널드 햄버거와 실내조명이 밝은
카페, 그리고 자가용 스쿠프로 상징되는
압구정동의 하루는 짧다. 오후 4시가 돼야
압구정파들은 압구정동으로 몰려들고 다른
유흥가와는 달리 밤 10시면 썰렁해진다.
압구정파, 그들은 항상 바람을 만들어내야
하는 우리 역사상 유례가 없는 '상류사회의
신세대'인 것이다.(『시사저널』, 1992. 1. 16.
커버스토리 중에서, 《도시/대중/문화》전
캐털로그에서 재인용)

삶에 있어서 진지함이 증발돼버린, 말초적인
쾌락과 성의 상품화가 만연돼 있는 거리,
압구정동은 우리 사회가 당면한 문화적 정체성의
위기를 생생하게 드러내고 있다. 명멸하는
전자 이미지의 홍수 속에서 세련된 감각과

서구적인 감수성이 돋보이는 기표의 증식은
프레데릭 제임슨의 언급처럼 어느덧 우리 사회가
포스트모던 사회의 문화적 특징을 담지하고
있음을 말해준다.
　　그러나 이와 같은 국부적인 현상이 우리의
현실 속에서 벌어지고 있다고 해서 그것이 곧
우리가 20세기 후반을 장식하는 문화 현상인
포스트모더니즘을 아무런 여과 없이 받아들일 수
있는 타당한 이유는 되지 못한다. 왜냐하면 그것은
근본적으로 그것의 진원지인 서구 나름의 문화 ·
경제 · 정치 · 사회적인 배경하에서 태동될 수밖에
없었던, 근본적으로 이질 문화이기 때문이다.
　　포스트모더니즘이 우리의 사회 현실에서
심각하게 고려되어야 할 이유는 오히려 다음과
같은 사정에서 연유한다. 첫째, 프레드릭
('프레데릭'의 오기—편집자) 제임슨이 자신의
논문인 「포스트모더니즘—후기자본주의의
문화 논리」 속에서 밝히고 있듯이, 그것은 크게
볼 때 시장자본주의, 독점자본주의, 다국적
자본주의라는 경제 모델 가운데 맨 마지막의 것인
다국적 자본주의하의 문화 논리라는 점이다.
이와 같은 경제 체제하에서는 자본의 다량 살포와
다국적 자본의 침투로 인하여 소비가 증가하고
일체의 문화 생산품 내지 문화 현상은 그 자체가
곧 상품으로 바뀌게 된다. 그러나 우리의 현실을
생각해볼 때, 국내 자본의 해외 유출, 외국 자본과의
합작, 거대 기업의 증가에 비례하여 한편에서는
민족 자본의 육성, 해외 시장의 개방 압력에 따른
국내 산업의 위축 등 경제 부문의 구조적 모순과
갈등이 도출되고 있다. 우리 삶의 실존을 위협하는
이 같은 문제점들은 문화 현장에 그대로 육화되어
또 하나의 미술계의 큰 이슈로 작용하고 있는
것이다. 이른바 민중미술 논의가 그것이다. 둘째,
근대적 기반이 허약한 우리는 '70년대 들어서
본격화되었던 모더니즘 미술의 정착과 이에 따른
'한국적 미감의 현대화'란 중차대한 과제를 '미완의

장'으로 묶어두고 또다시 포스트모더니즘 논의에 휘말리게 됨으로써, 모더니즘과 포스트모더니즘을 잇는 연결고리에 대한 철학적·미학적 검토가 결여되었다는 사실이다. 이 같은 지적은 아무리 문화의 자율적 속성을 인정한다 하더라도 그것의 하부구조를 이루는 사회·경제적 현실이 뒤따르지 못할 때 특히 한국과 같은 주변국의 처지에서는 외세 추종이란 혐의를 벗을 수 없다는 나름의 사정에 연유한다(이와 관련된 대표적인 예를 우리는 '60년대에 잠시 등장했다 사라진 팝아트의 수용 과정에서 찾아볼 수 있다). 셋째, 서구의 모더니즘과 아방가르드와의 관계를 고려할 때, 엘리트 지배문화로 작용했던 서구의 미니멀리즘·개념미술·네오다다 등의 사조는 전위적 추진력을 상실하고, '70년대 이후 다원주의가 득세하는 포스트모던 상황하에서는 모든 예술 생산품이 상품의 논리에 함몰된다. 포스트모더니즘에서 아방가르드는 기능의 소멸과 함께 존립 기반을 잃기 때문에 '역사적 아방가르드'로 치부된다.

그러나 한국적 상황하에서는 그렇지 못하다. '탈모던'이든, '포스트모던'이든 모더니즘 이후에 나타난 새로운 경향들은 극소수의 예를 제외하고는 아직 미술시장에 침투하지 못하고 있으며, 아방가르드로 자처하거나 실험으로 간주되는 경향이 짙다.

신세대 미술운동의 현장

'90년대 들어 한국 현대미술계의 현장에서 나타난 새로운 변화 가운데 하나로 신세대에 의한 미술운동을 들 수 있다. 대부분 '60년대생에 해당하는 이들 신세대 작가들은 30대 후반 이상의 작가들과는 달리, 우리나라가 본격적인 산업사회 속으로 편입하게 되었던 '70-80년대에 청소년기를 맞이했던 세대들이다. 이른바 컬러텔리비전과

대중문화·대량소비로 대변되는 산업사회의 사회·경제·문화적 조건이 이들의 감수성을 전 세대와는 확연히 변별되는 그 무엇으로 바꿔놓았다고 할 수 있다.

'87년 창립을 본 '뮤지엄' 그룹을 이들 새로운 감수성의 선발 세대로 꼽는 데 필자는 주저치 않는데, 그 이유는 이 그룹이 그 이전 세대에 해당하는 '70년대의 입체·설치 분야에 주력했던 그룹(A.G, S.T그룹)이나 '80년대의 소위 '타라' '메타복스' '난지도' '로고스와 파토스'와는 다른 미학을 표방하고 있기 때문이다. 이를 좀 더 부연할 때, '80년대의 '타라'나 '메타복스'와 함께 나타났던 허다한 기획전들—《물의 신세대전》《엑소더스전》《한국 현대미술의 최전선》《해방전》—이 대체로 형상이나 물성의 표출에 주력함으로써 '70년대의 모더니즘에 대한 반작용의 자세를 견지했다면, 이들로부터 비로소 포스트모던한 감수성의 맹아가 싹트고 있음을 눈여겨보지 않을 수 없다.

이들 신세대 미술운동의 선발 세대의 감수성 형성에 끼친 주요인은 무엇보다 대중문화의 확산과 정착, 그리고 심화 현상이다. '80년대 중반에 실현된 컬러텔리비전의 방영이 가져온 색채혁명은 대중을 감각적인 성향으로 길들이기에 충분했고 펑크족류의 헤어스타일과 화장술·디스코텍·대중만화·스포츠 잡지 및 신문·비디오·헤비메탈·록음악·컴퓨터·자동판매기·햄버거 등에 이르기까지 서구의 산업 내지는 후기산업사회에서 볼 수 있는 대중문화적 징후들이 광범위하게 우리 사회에 확산되기 시작했다.

고낙범·노경애·명혜경·이불·정승·최정화·홍성민 등 당시 홍익대 미대 서양화과를 갓 졸업했던 이들 7명의 작가들이야말로 본격적인 포스트모더니즘의 미학을 표방했던 그룹이라고 할 수 있다. 미학적 대중주의의 표방과 현대적인 신소재의 활용, 대중매체의 과감한 수용으로

요약되는 이들의 주장은 당시 창립전의 서문 속에 잘 나타나 있다.

그러면서도 이들은 전통적인 재현적 수법에 의지하여 자신들의 세계를 드러내길 꺼려한다. "우리는 작업실을 온통 형식의 실험실로 만들고 싶다"고 이들은 이구동성으로 말한다. 실제로 이들의 작업에서 보여지는 재료나 기법은 콜라주·오브제·드로잉 앗상블라주 캔버스·천·종이·폴리코트·아크릴에 이르기까지 다양하게 구사되고 있으며, 이러한 것들은 각기 그 자체의 자족적인 의미로 완결된다기보다는 서로 긴밀하게 통합을 이루어 표현을 위한 소도구로 쓰여지고 있다. …… 이들이 "우리들은 그 어떤 범주에도 속하고 싶지 않다"고 했을 때, 나는 이들의 말에서 개인의 심미적 자유를 속박하는 그 어떤 이론이나 이념도 원치 않는다는 의지를 간파할 수 있었다.(졸고, 「당돌한 표현력의 결집—또 다른 여행을 위하여」, 1987. 《뮤지엄》창립전 서문)

그로부터 몇 년이 지나 이들 뮤지엄 그룹 동인들은 약간의 인원 조정을 겪은 뒤 대중소비사회의 미감을 반영한 《선데이서울》전을 개최하게 되는데, 여기서 우리는 '뮤지엄'의 변모된 모습을 발견하게 된다.

…… 반면 이들이 지닌 가장 큰 맹점은 궁극적 지향점을 설정하지 않는 데, 혹은 불확실하다는 데 있다. 작업이 진행되면 될수록 권위를 파괴하고 미리 규정된 통로는 벗어날 수 있으나, 신선한 지평을 열어 보일 수는 없기 때문이다. 사실 결론 없이 행동한다는 그들의 강령은 궁극적 지향점을 찾기 위한 하나의 적절한 방법으로 간주할 수 있겠다. 지향점이 과연 확실해야 할까. 그렇다. 왜 사는가라는 질문에 사니까 산다거나 살기 위해 산다는 대답을 우리는 바른 대답으로 간주할 수 없기 때문이다.(《선데이서울》서문 중에서)

과일이나 채소, 생선 따위의 진열용 실리콘 제품을 전시장 벽면에 배열한 최정화의 키치적 작품으로부터 《선데이서울》전 합성수지로 만든 김형태의 모호한 반죽 《언더그라운드》전에 이르기까지 이들 새로운 세대들이 제기하는 몰개성화된 미감이나 탈신비화·정신적 공백과 같은 작품의 특징들은 그들의 글 속에서 발견되는 허무와 불안감, 퇴폐, 불합리, 신념의 상실과 같은 특유의 정서, 그리고 언어의 해체, 문체의 '깊이 없음', 진리의 부재에 대한 확신, 의도적인 천박함과 대중성, 미로와 같은 의식의 토로로 대변되는 담론 방식과 함께 포스트모던한 정서를 드러내고 있다.

'90년대 초반은 뮤지엄 그룹의 탄생을 시발로 하여 동류의 미적 감수성과 의식을 공유하는 일련의 그룹과 기획전들이 출현하는 시기이다. '90년의 '황금사과' '커피코크' '서브 클럽' '언더그라운드', '91년의 '선데이서울' '옵과온' '뉴키즈 인 서울' '패지와 패지' 따위의 그룹들은 《메세지와 미디어전》《전환시대 미술의 지평전》 등 대규모 기획전과 함께 매체 실험의 국면을 강하게 드러냈다.

'90년에서 '91년에 걸쳐 나타났던 이들 일련의 그룹과 기획전은 올해 들어오면서 보다 다각적인 형태로 전개되기에 이른다. 카페 '오존'을 중심으로 한 일련의 설치 및 퍼포먼스와 한·일 교류전의 성격을 띤 《다이어트전》, 《대중매체를 통한 이미지전》(도올갤러리), 금호미술관 주최의 《가설의 정원전》등 매체의 수용과 확산은 보다 본격화된다. 이와 함께 테크놀로지 아트

그룹을 중심으로 한 《예술+과학전》(KOEX 전시장)과 《테크놀로지 미술 2000년대를 향한 모색전《(그레이스미술관 개관 기념전)은 테크놀로지 분야와 미술 간의 본격적인 접맥이라는 점에서 매우 주목할 만했다.

매체미술의 의미

현대의 발달된 테크놀로지와 각종 첨단매체들은 그것들이 예술 표현상의 주요한 매체로 간주되고 또 예술의 문맥 속에 편입되면서 예술 창작과 감상, 소통에 눈부신 변혁을 가져다주었다. 미적 체험의 광역화라든지, 지각 영역의 확장, 창작의 질적인 변혁, 신소재의 개발 따위로 대변되는 이와 같은 변화는 현대가 곧 미디어 시대임을 입증하고 있다. 그 누구도 TV·비디오·팩시밀리·컴퓨터·홀로그래피·레이져 등으로 대표되는 첨단매체의 가공할 만한 위력을 부정할 수 없는 시대에 우리는 살고 있는 것이다. 그렇다면 미술 분야에 나타나고 있는 폭넓은 매체의 활용 현상은 매우 자연스러운 시대적 요구라고 할 수 있겠다. 다음의 대화는 그런 점에서 매우 시사적이다.

질문: 전시 타이틀 《대중매체와 다중매개체》에 대한 의도가 궁금합니다.

답변: 대중매체의 속성인 많은 사람—같은 장소에 한꺼번에 몰려 있는 다수의 관중이 아니라 여러 장소에 분산되어 있는 다수의 관중이야말로 대중매체가 겨냥하는 표적이랄 수 있는데, 백화점이란 곳은 그것에 가장 근접한 것이라는 생각을 했습니다. 물론 도심지 한복판이나 길거리에서 표현할 수도 있고 나름대로 구상 중에 있지만 아직은 역부족입니다. 국민학생, 노트를 든 중고생부터 평범한 샐러리맨, 쇼핑 나온 가정주부에 이르기까지 백화점 내의 관객들은 매스미디어의 속성과 일치합니다.(홍성민 개인전 캐털로그 미술평론가 이준과 작가의 대화 중에서)

그렇다면 대중매체라든지 첨단의 테크놀로지가 미술의 장 속에서 활용되어졌을 때 나타나게 될 질적인 변화는 과연 무엇일까? 첫째는 새로운 미적 체험의 제공이다. 이는 전통적인 미술 장르인 회화나 조각이 가져다줄 수 있는 2차원 혹은 3차원의 관조적 양태를 벗어나 보다 복합적이며, 전 감각적인 자극의 범위까지 미적 체험의 영역을 확장시켜나갈 수 있다는 사실에서 확인할 수 있다. 둘째는 보다 광역화된 소통 가능성이다. 이는 대중매체가 일품성과 작품의 유일무이성, 수공성을 중시하는 전통적인 의미의 미술이 갖는 제한된 범위로부터 벗어나 다양한 매체적 속성을 빌어 무차별적으로 침투할 수 있다는 장점을 지니고 있다는 사실에 연유한다. TV나 비디오가 갖고 있는 이와 같은 속성은 전달의 신속성, 생생한 현장감과 리얼리티의 획득을 용이하게 해준다. 셋째는 미술의 토탈화(total) 현상이다. 이는 설치와 퍼포먼스의 형태를 빌어 미술적 요소뿐만이 아닌, 음악·무용·연극·영화의 요소를 통합시킴으로써 시각적·촉각적·청각적·후각적·미각적·근육운동적인 지각의 발생을 야기시키는 특징을 지칭한다. 넷째는 대중적 시각 이미지와 사물을 미술의 문맥 속에 편입시킴으로써 예술과 일상의 경계를 철폐한다는 점을 들 수 있다. 이는 예술 대상의 고립화를 막고 관객 참여를 유도함으로써 예술과 삶의 일체화를 기할 수 있다는 장점을 지니고 있다.

이제까지 살펴본 것처럼 '80년대 후반부터 급격히 활성화되기 시작한 대중매체 및 테크놀로지의 증폭 현상은 한편으로는 미술의

질적인 변화를 꾀하면서 다른 한편으로는
소통의 극대화를 기하는 결과를 가져왔다.
예컨대 전자 이미지나 인쇄매체를 활용한
사회비판적인 발언의 시도라든지, 빛이나 전파를
이용한 소통의 가능성을 시도한 것 등이 바로
그것이다(전자카페의 경우). 변모된 시각 환경에
대응해나감으로써 작품의 일품 생산이 갖는
한계를 극복해나가고자 하는 이와 같은 시도들은
후기산업사회 속의 미술의 구조를 서서히
바꿔나가고 있는 것이다.

(출전: 『가나아트』, 1993년 1·2월호)

시각환경의 변화와 새로운
소통방식의 모색들

참석자: 김현도(미술평론가), 엄혁(미술평론가),
이영욱(미술평론가), 정영목(미술사가·숙명여대
교수)
장소: 본사 회의실

새로운 미술 소통 방식과 감수성의 대두

[……]

김현도 금년만 하더라도 매체를 활용하거나
새로운 소통을 시도하는 전시회를 보면 앞서
언급된 것 이외에도 주목할 만한 것으로
«쇼쇼쇼», 일본의 작가가 함께 설치와
행위를 했던 «다이어트», 그리고 «나카무라
무라카미전»«예술과 과학전», 백남준의 «비디오
때·비디오 땅», «젊은 모색전», «아트테크전»,
«압구정동: 유토피아 디스토피아»등을 들 수 있다.
결과적으로 보면 이런 전시들은 TV의 절대적
영향력 아래서 자라면서 시각 환경의 변화를
몸으로 익힌 세대들이 그러한 감수성과 소통
욕구를 미술 활동으로 현상화시킨 것으로 볼 수
있다. 이런 양상들을 대체로 세 가지로 분류할 수
있다고 본다. 첫째, 매체 자체와 테크놀로지의
본질을 추구하는 경향, 둘째, 키치적 경향이 있는데,
그중에는 매체 자체를 응용하거나 차용해서
비판적 의식이나 사회성을 드러내는 경향.
그리고 마지막으로 매체의 기능 자체에 의문을
제기한다기보다는 미술의 의사소통에 가능성을
두고 미술 자체의 매체적 속성을 발전시켜 나가는
경향이 있다. 사진·판화·드로잉·퍼포먼스 등이
이 경향에 해당될 수 있을 것이다.

[······]

이　　　[······] 아까 김현도 씨가 새로운
흐름을 3가지로 나누었는데 그것을 1) 매체나
테크놀로지의 본질을 추구하는 경향, 2) 키치적
감수성이나 이미지들을 활용하는 경향, 3)
사회비판의 관점에서 매체나 기타 이미지들을
활용하는 경향으로 약간 변형시켜 나누어서 보다
상세하게 이야기해보기로 하자.

테크놀로지와 매체의 본질 추구

[······]

이　　　[······] 바로 그 점이 《가설의 정원》에는
매우 부족했던 것 같다. 매체가 가지고 있는 새로운
소통의 가능성에 대한 반성이 약해 보였고 일종의
매체 유희적인 넓은 의미의 형식주의에 속하는
한계를 벗어나지 못한 것으로 보였다.

김　　　취약성을 인정하지만 그런 시각 자체가
서구적인 패러다임 같다. 《가설의 정원》에 대한
이해를 매체적 측면으로만 보면 일부만 보는
것이다. 매체 자체를 본질적으로 드러내는 이유를
우리 미술사에서 바라보아야 한다.

[······]

이　　　[······] 미술의 영향력이란 하나의 제도로서
작동한다고 할 때 그 제도의 발전을 위해 현재
우리의 역량과 문제점을 정확히 포착하는 행위가
중요하다는 것이다. 테크 활용의 경우 아직은 여러
가지 실험을 해보는 단계이다. 하지만 테크와
미술을 연결시키는 부분에서 현 단계는 우리
미술문화의 건전한 발전을 위해 필요한 몇 가지
지점들을 결여하고 있다. 첫째, 소통의 초점을
잡으려는 것이 없고, 둘째 매체 자체가 가지고
있는 새로움이 처음으로 다가왔을 때 주는 충격에
의탁하는 경향이 있다. 소통을 위해서는 대상을
규정, 이해하고 그들에게 매체가 얼마나 친근한지
등을 고려하는 것이 중요한데, 대체로 새로움의
충격만을 활용하려는 의도가 두드러진다는 것이다.

김　　　'84년 백남준이 소개되기 전까지 테크에
대한 관심과 전시 작품들이 전무했다 해도
과언이 아니다. 그 이후에 테크에 대한 관심이
높아지면서 사례들이 나타난다. 굳이 이전의
것을 들면 '메타복스' '난지도' '타라' 등 형식적인
물성에 대한 관심이 설치를 통해 나타났고, 바로
테크도 물성에 대한 관심에의 연장선상에 있다고
본다. '88년에 《고압선》, '89년 《220볼트》, 올해
《가설의 정원》, 《예술과 과학전》등이 이런 것의
맥락이다. 엄밀하게 테크를 주제로 물성이나
테크를 다루기 시작한 것은 '88년 이후라 할 수
있다. 이 맥락은 형식적인 것, 물성에 대한 관심을
작가들이 이어받은 것으로 볼 수 있다. 그런 점에서
고급취향적인 것, 형식적인 것의 연장선상이다.
이런 맥락 속에서 《가설의 정원》을 이해해야
한다고 본다.

[······]

키치적 감수성의 시도들

[······]

김　　　이 계열의 작가들은 대개 대학 시절에
동질의 감수성을 가진 작가들이 그룹을 이루며
그것을 중심으로 발전해왔다. '87년 《뮤지엄》,
'88년 《UAO(미확인 예술 물체)》, '89년 《선데이
서울》, 《황금사과》가 있었고, 이런 것들과는
별개로 《도시대중문화》—이 전시를 키치적

감수성과는 별개로 생각하는데 나는 같은 맥락에서 본다—《아, 대한민국》이 있었고, 91년에 《바이오 인스탈레이션》, 《쇼쇼쇼》, 《나카무라 무라카미》, 《다이어트》라는 한일 교류전이 있었다. 소수의 작가군들이 꾸준히 작업을 해오면서 최근에는 미술학도들에게 적지 않은 영향을 미치고 있다. 대개 '60년대 출생의 이들 작가들은 대중 오락문화를 피부로 접촉하며 성장하면서 예술적 훈련을 받아온 작가들인데 고도 산업사회의 주변부에 나타나는 폐물들에 리얼리즘의 차원에서 시선을 돌리며 자신의 감수성이 이런 상황의 산물임을 의식하고 있다. 우리 상황 자체가 키치적이며 그 속에서 생활을 하고 있고 그런 것들을 통해서 자기들을 투사하는 것이다. 그런 의미에서 반성적인 의미가 있고 비판적인 의미도 내재되어 있다. 물론 여기에도 여러 가지 경향이 있는데 비판적 성향을 가진 것과 키치 자체에서 미의식을 발견하는 것, 혼합되어 있는 것 등으로 나눌 수 있다.

[……]

김　　어떻든 작가들 스스로가 키치를 자기네의 현실성에서 받아들이는 것이다. 키치를 어떻게 키울 것인가의 문제는 아직은 보류되어야 한다고 생각한다. 분류 자체가 그렇듯이 키치적 감수성은 고급예술이 아니다. 그리고 캠프적 취미를 가지거나 그런 미의식을 가지고 있는 작가들이 키치를 내세울 수 있겠지만 이 자체를 고급미술의 영역에 끌어들이면 키치 본연의 기능이 소멸된다고 생각한다.

이　　키치는 기본적으로 대중예술적 산물이며 이 경우는 고급미술에서 키치를 활용하는 것으로 본다. 그리고 이는 고급예술 중에도 키치가 있다는 맥락과는 다른 것이다. 물론 이러한 현상 자체가 현대사회의 진전에 따라 대중예술과 고급예술이 혼용하는 가운데 나온 것을 지적해야 할 것이다.

김　　키치가 단지 공업 생산물의 폐기물이고 쓰레기이고 엉터리라고 생각하면 그렇다. 하지만 나는 예술에서 전용된 키치를 이야기하는 것이다. 키치가 전용되어서 이 작가들에게서 나타나는데, 나는 그것을 키치라고 부르겠다. 그것을 캠프 취미라고 할 수도 있겠지만 그것은 일부이고 그것이 반성적인 차원이든 비판적인 차원이든 그런 것을 가지고 있을 때 키치라고 편의상 분류한다. 이것은 그린버그의 키치 개념과는 다른데, 고급예술에 의해 전용된 것은 아니지만 예술의 영역에서 작가들이 차용하고 있는 키치적 감수성을 뭉뚱그려서 키치 경향이라는 것이다. 그것을 부정적으로 보는 것은, 키치가 어떻게 새로운 소통 가능성을 가질 것인가의 문제를 제쳐두고, 이미 고급문화로 전용되었다고 선입견을 가지는 것이다. 앞서 말한 《젊은 모색전》의 문제점이 키치적인 감수성을 가진 작가들을 아카데믹한 공간으로 옮겨놓은 것이다. 그 작업의 의미가 고급미술의 영역으로 아주 쉽게 전화되었는데 그것은 오류였다. 작업에 대해 아무런 전후 설명이 없이, 젊고 새로운 감성을 가진 작가, 그래서 아카데믹한 공간을 배정하는 식으로 소통이 된다면 키치의 의미 자체가 유명무실해지는 것이다.

이　　나와는 키치 개념이 다르다. 나는 그린버그의 키치 개념이 아방가르드와 키치를 명확하게 분리하고 키치가 가지고 있는 잠재적 가능성이라든가 키치가 오늘날 가지고 있는 의의, 이런 것들을 전부 부정한 것에 대해서는 그린버그가 틀렸다고 생각하지만 적어도 키치라는 용어는 기본적으로 대중사회의 대량 이미지 생산의 산물이고 그것을 활용하든가 도용했을 때, 그것을 아이러니로 차용했을 때와 키치적인 것은 구분되는 것이다.

김　　그런 식의 패러다임을 가지는 한 키치의

의사소통 가능성을 자꾸 제한하는 것이다. 키치가 꼭 대안공간에서 전시되는 것을 고급예술로 취급하는 것은 문제가 있다.

이 대중예술이라는 것이 워낙 명확하지 않은가? 그것은 생산되는 것이다. 대량 제조되고 팔리는 것이고 직접적인 상품으로 소비되는 것이다. 그런데 고급미술이라는 것은 일종의 훈련을 필요로 하고 또 오랜 역사 속에서 그것을 위한 제도들이 확립되지 않았는가. 그런 맥락에서 작동되는 것 그것이 고급예술이다. 문제는 자꾸 융합되는 과정에 있지만 사회적 분류는 아직도 존재하고 있다.

정 결국 키치를 사용한다는 것도 현 시대를 반영한다는 지적 발상 아닌가?

김 그런 면이 있다. 소통 가능성을 넓혀가는 차원에서 이야기를 하는 것이다. 대중과의 괴리가 너무 깊어졌으니까 어떻게 더 소통을 넓혀갈 수 있을까라는 차원에서 이야기하는 것이다.

[······]

사회비판으로서의 매체 활용

[······]

이 [······] 이제 세 번째로 넘어가서 이야기하자. '현실과 발언'이 가장 강조했던 것 중의 하나가 대중 시각 이미지를 충분히 의식하고 그러한 환경과 관련해서 예술이 가져야 될 비판적인 의의, 활동이었다. 이런 것들은 판화나 그 밖의 것들로 나타났고 후반기에는 민중미술 내에서 출판미술 등에 대한 시도도 생겼다. 그런 흐름이 계속되다가 '90년대 들어오면서 상대적으로 젊은 세대들이 더 변화된 상황을 의식하면서 비판적인 조류를 연속시키는 시도들이 몇몇 전시회에 나왔다. 이런 흐름들에 대해서 이야기해보자.

염 사회 참여를 해보겠다는 실천 명제에 있어서 사회 변혁에 좀 더 적극적으로 미술을 활용하겠다는 의식을 가지고 있던 사람들이 '80년대에 있었고, 그다음 세대로 새로운 감수성을 갖고 있는 사람들의 전시가 있었는데, 한 가지 문제점을 지적하고 싶다. 문제점은 이들이 새로움에 대한 변증법에 너무나 집착한 나머지 유효와 무효에 있어서 혼동을 하는 데 있는 것 같다. 나는 일단 새로운 것의 선택이 미학적 선택이었다면, 그것을 부정적으로 본다. 진짜 소통이라는 말을 쓸 수 있다면 자기의 의식을 제삼자와 작품을 매개로 이야기하고 싶다라고 했을 때 매체의 선택은 미학적 선택이어서는 안 되며 새롭다는 말 속에 있는 미학적 변증법에 빠져들지 않도록 해야 한다. 《도시, 대중, 문화》를 보면서 느낀 것은 과연 그러한 전시 방식이 사회비판적 소통의 매체로서 유효한 것이었느냐 하는 것이다. 선택의 기준을 따블로냐 아니냐 하는 것이 아니라 유, 무효에 대한 것이다.

이 일단 소위 고급예술과 대중예술의 구분이라는 것이 부르주아적 심미를 위주로 한 구분이고, 따라서 이렇게 고착되어 구분이 해체되어가는 최근의 경향을 어떤 식으로든 적극적으로 진전시키려는 행위에 주목하는 것은 현재 매우 중요하다고 생각한다. 미술이라는 것은 좁은 의미의 심미적인 것에 국한되는 것이 아니라 넓은 의미에서 시각적 이미지를 통한 전달이라고 정의할 수 있다면, 모든 전통과 조건을 불문하고, 현재 무엇보다도 소통의 욕구에 충실하여 시각 이미지 출판이라든가 영상 활용 등등으로 미술 행위를 확대해가는 것이야말로 그간 우리 미술계에서 질곡으로 남았던 한계들, 특히 다양화된 소통의 맥락 속에서 미술 언어가 적극적으로 대응할 수 없었던 한계들을 넘어설 수 있을 것이고 심미적 언어를 위주로 하는 행위들도

제자리를 찾아나갈 수 있다고 생각한다.

엄 전적으로 동의하면서 바로 그 점이 우리가 논의해야 될 '90년대 미술의 방향들로서 전제될 부분인 것 같다.

이 그런 맥락에서 봤을 때 현재 이러한 상황에 대한 가장 적극적으로 의식을 가지고 진행된 전시회가 《도시, 대중, 문화》라든가 《현장 051》등이라고 생각한다. 하지만 그럼에도 불구하고 그들이 가지고 있는 변화의 개념을 적절한 방식으로 표출할 만한 명확성을 얻고 있지 못하다는 지적에도 동의한다. 하지만 미술문화를 사회와 복합적으로 작용한다는 보다 확대된 관점에서 보는 것, 그리고 사회 속에서 하나의 제도로서의 미술문화를 이루는 각각의 행위들이 서로 간에 혹은 대중이나 다른 제도적 기구나 매체를 통해 만나는 방식은 매우 복합적이라는 점을 고려하여 문제를 단순화하지 않는 것이 중요하다. 게다가 현재 우리 미술문화가 가지고 있는 토대가 이상적인 꿈을 꾸기에는 아직 열악하다는 것이 기본적인 견해이고 그런 맥락에서 이 시도의 맹아적 가능성을 존중해야 한다. 사실 우리 미술문화의 가장 큰 문제는 있는 것을 있다는 이유로 당연시하는 것, 오랜 동안 있었기 때문에 정당화되어버리는 그런 논리가 우세한 것이다. 바로 이러한 논리 혹은 이데올로기를 파괴하는 행위들의 일차적 중요성에 대해 고려해야 한다. 때문에 이런 시도들이 아직 표출의 시도를 넘어서지 못하고 있는 것은 사실이지만 진전된 형태의 하나라는 것, 그리고 그것 자체가 개화될 수 있게끔 프로그램을 만들어내고 기획을 시도하는 것이 이론가들의 과제로 떠오르는 것이 현재를 대하는 보다 적절한 태도가 아닌가 생각한다.

엄 예술적 담론 자체에 문제가 있다는 것과 예술 이데올로기 자체에 동시대적인 문제점이 존재하고 있다는 데에 동의한다. 그리고 담론

자체의 변화를 위한 것이 '90년대 미술의 방향이 되어야 한다. 여러 시도가 있겠지만 그런 사고의 의식구조 자체가 만약에 예술 내적인 것에 국한되어진다고 했을 때 과연 가능할까 하는 의문이 있고 우리 미술사를 볼 때 여러 변화와 시도가 있었고 끊임없이 새로운 시도가 있었는데 왜 결국 최종적인 담론에서 해방되지 못했느냐는 지점에서 다시 생각해볼 문제가 있다.

김 최종적인 목적이 예술적인 담론이라고 했는데 그것은 미술을 언어로 보는 것이고, 사실 그 문제에서 미술의 비효율성을 고려한다면 결국 미술을 담론의 수단으로 보는 것이 아닌가 생각한다. 《도시, 대중, 문화》, 《현장 051》이나 조경숙 등의 맥락이 결국 그러한 담론을 잉태하고 있고 내재하고 있는 맥락이다. 그런데 이것들이 '제대로 된 수단을 가지지 못했다'라고 비판하는데 결국 그런 것은 내가 이야기한 그런 문제점이다. 이런 것들이 전시장에서 이루어지고 있고 이영욱 씨가 이야기한 출판이나 확대된 어떤 수단이 아니라 전시장 내부에서 일정한 관객에게 또 작가가 그런 식의 소통을 기대하고 있는 한도에서는 역시 매체가 열리지 않은 것이다. 엄혁 씨는 왜 새로운 매체를 사용하지 않느냐고 말씀하셨는데 그것이 아니라 방향은 열린 매체를 사용하는 데에서 찾아야 한다고 본다. 담론을 위해서라면, 이렇게 할 때 논리적인 출구가 열릴 수 있다. 또 하나 제기하고 싶은 문제는 시각적인 환경과 시각매체라는 맥락에서 미술문화를 이해하자는 말에 동의하면서 사실 제도권 예술이나 고급예술이라는 맥락에 얽매어 있으면 이 문제는 풀리지 않는다는 점이다. 결국 비예술적이라든가 혹은 시각매체나 시각적 환경 자체로 열려진 방법을 모색해야 한다고 본다. 그런 가능성은 젊은 작가들의 시도에서 보여지는 것 같다. 아까 새로운 시도들을 범주화하면서 의도적으로 따블로라든가 조각이라든가 하는

그런 일련의 맥락과는 구분시켰는데 바로
이러한 맥락에서 미디어를 통한 매체의 새로운
소통 가능성을 시도하려는 것 자체의 중요성을
인정해야 한다. 그리고 그것은 더욱 확산되어야
한다.

[……]

(출전: 『가나아트』, 1993년 1·2월호)

그림1 인사동 화랑가의 전시 현수막들. 미술 큐레이터는 전시 작품 선정부터 홍보에 이르기까지 전시기획에 관한 모든 것을 주관한다. 『경향신문』, 1995년 6월 15일 자. 우철훈 기자 촬영

모더니즘, 포스트모더니즘, 그리고 지식 생산의 장[1990년]

김장언

1990년은 20세기를 마무리하는 마지막 10년의 첫 번째 해이기도 했지만, 새로운 세기를 준비하는 10년의 첫 번째 해이기도 했다. 그만큼 기대와 흥분 그리고 혼란이 예견되었다. 1990년을 되돌아보는 당시 언론들은 미술계가 양적 성장이 활발히 이루어졌지만, 질적인 측면은 미흡했다고 평했다. 기사는 젊은 작가들의 전시가 주를 이루어 젊은 세대의 부상을 예견했으며, 미술시장이 본격적으로 활성화되기 시작했지만 한편 위작 시비와 세금 탈루 등 고질적인 문제가 그대로 노출됐다고 기술하고 있다. 한편, 많은 기대를 안고 문화부가 출범했지만, 기대만큼 미술에 대한 정책은 미비했다고 평했다.

　　포스트모더니즘 논쟁은 90년대 초반까지 지속되었다. 80년대 중반 시작된 포스트모더니즘 논쟁은 90년대에 진입하면서 각 평론가들의 입장을 증명할 작가들을 앞세운 기획전으로 변화되기 시작했다. 서로 입장을 달리하는 평론가들이 한데 모여 자신이 지지하는 작가들을 추천하는 방식의 전시를 개최하기도 했으며,[1] 자신의 입장을 보다 명확하게 보여주기 위해서 전시를 기획하기도 했다.[2] 한편, 일군의 작가들은 스스로 프로젝트성 전시를 기획하면서 자신들의 입장을 드러내기

1　　대표적인 전시로 «젊은 시각—내일에의 제안»(1990.11.27.-12.30., 예술의전당 한가람미술관, 큐레이터: 서성록, 임두빈, 이준, 심광현, 박신의)이 있다. 큐레이터의 구성에서 알 수 있듯이, 순수와 참여 계열의 평론가들이 주축이 되어 작가 추천 및 기획이 이루어졌다.

2　　진영별로 나뉜 전시로는 다음과 같은 것이 있다. 순수 계열로는 «메시지와 미디어—90년대 미술의 예감»(1991.3.6.- 3.12., 관훈미술관, 큐레이터: 김영순, 서성록, 윤진섭, 이재언), «내일에의 제안—차세대의 시각»(1994.7.5.-7.16., 예술의전당 한가람미술관, 큐레이터: 윤진섭, 이영재, 이재언) 등이 있고, 참여 계열로는 «동향과 전망: 새벽의 숨결»(1990.3.3.-3.25., 서울미술관, 큐레이터: 심광현, 박신의, 이영욱, 이영준, 이영철, 최석태, 최태만), «혼돈의 숲에서»(1991.9.17.-10.30., 자하문미술관, 큐레이터: 이영욱 이영철) 등이 있다.

시작했다.[3]

한국에서 포스트모더니즘 논의는 80년대까지 양분된 한국 현대미술의 두 진영,
순수와 진보 양측 모두에서 등장했다. 두 진영은 각자 자신들이 처한 위기에 대한
점검, 변화해가는 시대적 상황과 도래할 미래에 대한 진단을 통해서 한국 현대미술에
대한 성찰과 새로운 미술에 대한 탐구를 시도하고자 했다. 두 진영 모두에게
포스트모더니즘은 충격과 혼란 그리고 가능성으로 다가왔다.

순수 진영은 한국 모노크롬(단색화)으로 대표되는 추상미술에 대한 반발과
소비산업사회에 대한 자각 및 성찰의 일환으로 포스트모더니즘에 대해서 집중했다.
대표적인 평론가로는 서성록, 윤우학, 이재언 등이 있다. 특히 서성록은 90년대
본격적으로 포스트모더니즘을 이론화하여, 한국적 포스트모더니즘 미술을
정초하고자 했다. 그에게 포스트모더니즘은 한국식 모더니즘 미술의 한계를
극복하고 다원성과 후기산업사회에 대한 비판적이지만 자율적인 미술 언어를
만들어낼 수 있는 이론적 틀이었다.

진보 진영은 냉전 이데올로기 해체와 한국의 민주화 그리고 후기산업사회로의
진입과 같은 현 상황에서 지난 80년대 미술의 운동성을 어떻게 극복하고, 새로운
대안을 마련할 것인지에 대해서 집중했다. 대표적인 평론가로는 박신의, 심광현,
이영욱, 이영철 등이 있다. 미술비평연구회를 중심으로 이루어진 이 논의는
포스트모던 현상에 대해서 비판적이면서 신좌파적 관점에서 후기산업사회를
진단하고, 여기에 미술의 길을 모색하고자 했다.

80년대 말까지 극렬하게 논쟁적 대립을 이루던 두 진영은 90년대 초반,
전시라는 틀로써 각자의 입장을 작가들과 더불어 보여주고자 했지만, 성공적이지는
못했다. 각자의 진영 논리로써 포스터모던 현상에 대한 대응과 대안은 한계를
가질 수밖에 없었기 때문이었다. 더욱이 «휘트니 비엔날레 서울»(1993), 제1회
광주비엔날레(1995)와 같은 전시를 통해서 국제 미술의 동향이 실시간으로 한국에서
기획되면서 진영 논리로서 포스트모더니즘 논쟁은 무의미해졌다.

이러한 상황에서 진영 논리에 해당하지 않는 일군의 작가들이 등장했다. 이들은
80년대 말부터 본격화되는데, 뮤지엄, 황금사과, U.A.O, 서브클럽 등을 시작으로
90년대에는 청색구조, 타임캡슐 등 소그룹이 등장했으며, 80년대 중반 이후

3 대표적인 전시로 «썬데이서울»(1990.8.10.-8.20., 소나무갤러리, 참여 작가: 고낙범, 명혜경, 안상수, 이불, 이형주,
 최정화), «쑈쑈쑈»(1992.5.6.-5.30., 스페이스오존, 참여 작가: 강민권, 김미숙, 명혜경, 박혜성, 신명은, 안상수, 안은미,
 이수경, 최정화, 하재봉), «언더그라운드»(1990.9.21.-9.30., 소나무갤러리, 참여 작가: 김형태, 백광현, 오재원, 이상윤),
 «메이드인코리아»(1991.8.23.-8.29., 소나무갤러리, 토탈미술관, 참여 작가: 구희정, 김현근, 김형태, 류병학, 백광현,
 송긍화, 심명은, 오재원, 육태진, 이상윤, 이형주, 전성호, 최강일, 최정화, 홍수자) 등이 있다.

해외로 유학을 떠났던 작가들이 점차 한국으로 들어와 활동하기 시작했다. 이들은 포스트모더니즘론이 아니라 포스트모던적 상황에 대한 비판적 언어와 형식을 만들기 위해서 노력했다. 이러한 현상은 90년대 중반부터 본격화되는데, 다양한 국제 전시 및 비엔날레, 신진 작가 기획전, 대안공간 설립 등으로 보다 강화된다.

진영과 상관없이 80년대 말부터 90년대 초중반에 이르기까지 작가들이 보여주었던 형식적 실험은 다음과 같다. 추상과 리얼리즘이라는 엄격한 이분법에서 벗어난 새로운 회화를 상상하기 시작했으며, 산업사회가 야기한 물질문화에 대한 관심으로 다양한 오브제들이 적극적으로 사용되었고, 사진, 영상 등 미디어가 적극적으로 활용되었다. 대중문화 및 대중매체의 확산에 따라 복제·전유·차용·키치 등의 개념이 작가에게 중요하게 부상되었다. 한편, 이러한 상황 속에서 '설치'라는 것이 매력적이고 강력한 표현 수단으로 등장했다.

포스트모더니즘 논쟁과 더불어 근대미술의 기점에 대한 논의도 미술계에서 활발하게 이루어졌다. 80년대 까지 김윤수, 이경성, 이구열, 오광수 등에 의해서 논의되던 한국 미술에서의 근대성과 시점에 대한 논의는 90년대가 되면서 김영나, 김현숙, 문명대, 윤범모, 최열, 홍선표 등에 의해서 본격화되었다. 근대성과 근대미술사의 기점 문제에 관한 90년대의 논의는 세계화와 후기식민주의 논의의 과정 속에서 지역 역사에 대한 재인식과 더불어 후기식민주의 논의에 많은 영향을 받았다. 한편 이러한 분위기는 1995년 광복 50주년과 더불어 그간 미술사의 학술적 성과를 점검하고 미래를 도약하기 위한 시도로 활성화되었다.

한편, 90년이 되면서 전시의 문법에 변화가 생겼다. 작품을 단순히 보여주는 것이 아니라 '기획'이라는 개념을 전시에 대입시키기 시작했다. 초기 단계이긴 하지만, 직능적 의미의 큐레이터가 아니라 개념적 차원에서 큐레이터십이 발아되기 시작했다. 그 이전까지 전시는 작가 스스로 조직하거나 평론가들의 작가 추천에 의해서 구성되는 것이 대부분이었다. 그러나 90년대가 되면서 한국 미술계도 드디어 전시를 하나의 미디어 혹은 텍스트로서 인식하게 되었다. 전시를 단순히 제작된 작품을 보여주는 곳이 아니라 의미를 생성하고 발생시키는 장소로 자각하게 된 것이다. 더욱이 포스트모더니즘 논쟁은 80년대 평론가의 비평문에서 90년대 전시의 영역으로 확장되는 경향으로 변화되었다.

이러한 상황에서 자연스럽게 큐레이터가 등장하기 시작했다. 90년대는 한국에서 큐레이터십 모델의 발생 시기라고 할 수도 있는데, 90년대 큐레이터십 모델은 '평론가-큐레이터', '행정가-큐레이터', '작가-큐레이터', '큐레이터-큐레이터' 모델이 그것이다. '평론가-큐레이터' 모델은 고전적 의미의 작가와 평론가라는 역할에서 벗어나 전시를 매개로 작가와 작품에 개입하기 시작하는 평론가가

등장하고, 큐레이터로의 변화가 이루어진다는 것이다. '행정가-큐레이터' 개념은
행정적, 정책적 기획에 의한 전시 프로그램에 의해서 그 전시를 진행, 관리, 조정하는
역할을 담당하는 것을 주된 역할로 하면서도 소극적 의미의 기획 역할을 병행하는
것을 일컫는다. '작가-큐레이터' 개념은 작가이자 기획자로서 자신의 작품을
병행하면서도 확장된 작품 혹은 활동 방식으로서 전시 기획을 수행하는 것을 일컫는
것이고, '큐레이터-큐레이터'의 경우는 전시 자체를 지적 생산 활동의 본래적인
모델로 고려하고 이를 통해서 의미 생산 장에 전시라는 이름의 텍스트를 생산하고자
하는 행위 모델을 일컫는다. 이러한 모델의 변화는 큐레이터 모델의 변증법적 발전
단계를 말한다기보다는, 90년대라는 시대적 상황에 따라서 전시라는 것이 작가가
작품을 보여주는 공간(Space)이 아니라 지적 생산이 작동되는 장소(Place)로서
재인식되는 과정에서 발명되고 진화, 확대되는 큐레이터십의 양상이라고 말하는
편이 옳을 것이다. 또한 이것은 미술의 중요 논의 대상이, 작가와 작품에서 전시로
변화되고 있음을 알려주는 것이며, 큐레이터라는 직업이 어떻게 한국에서 그 의미를
획득하고, 한국 미술계 구성원들이 전시기획을 둘러싸고 자신들의 위치 설정을
어떻게 변화시키고 있는지를 살펴볼 수 있게 한다.

더 읽을거리

김석종. 「'미술관 시대'의 총아 제2의 문화를 창조한다」. 『경향신문』, 1995년 6월 15일 자 27면.
김영나. 「한국미술의 아방가르드 시론」. 『한국근현대미술사학』 21집(2010): 235-259.
김장언. 「애증의 단어들: curate / curating / curatorial / curation / curator」. 『큐레이팅 9X0X』. 서울:
 아트선재센터, 2021.
김홍남. 「미술사학자, 연출가로서의 큐레이터」. 『가나아트』. 1997년 5월.
문혜진. 「시대적 거울로서의 틈새 공간」. 『한국근현대미술사학』 21집(2010): 48-68.
박모. 「포스트모더니즘의 계보와 그 정체」. 『가나아트』. 1991년 5·6월.
박신의. 「미술비평론으로서의 포스트모더니즘—그 비판적 수용 및 극복」. 『미술세계』. 1989년 7월.
박신의. 「포스트모더니즘 논쟁: 미술비평을 중심으로—한국미술에서의 포스트모더니즘 수용과정과
 현황」. 『문화변동과 미술비평의 대응』. 미술비평연구회 편. 서울: 시각과언어, 1994
서성록. 「한국미술과 포스트모더니즘」. 『한국학연구』 제5집(1993): 335-378.
오세권. 「한국미술 지배구조의 실제와 한계—포스트모더니즘미술을 중심으로」. 『미술세계』. 2002년 2월.
윤자정. 「한국 포스트모더니즘 미술비평의 허와 실」. 『현대미술학 논문집』 6호(2002): 7-26.
윤진섭. 「전문큐레이터 시대의 개화」. 『가나아트』. 1995년 11·12월.
이영철. 「다원주의는 우리 미술의 진정한 대안인가」. 『월간미술』. 1991년 7월.

이영철. 「오늘날 현대적 미술 전시는 어떤 의미를 갖는가?—전시 엔지니어링의 개념적 상상력을 위하여」.
 『미술세계』. 2001년 3월.
이영철. 「오늘날 현대적 미술 전시는 어떤 의미를 갖는가 II—4회 광주비엔날레를 보고 난 후의 제언」.
 『미술세계』. 2002년 5월.
이재언. 「한국 현대미술에 있어 모던과 탈모던: 지속인가, 단절인가」. 『미술평단』. 1990년 겨울.
최열. 「근대미술 기점 연구사」. 『한국근현대미술사학』 13집 (2004): 7-39.
최태만. 「다원주의의 신기루: 포스트모더니즘의 이해와 오해」. 『현대미술학 논문집』 6호 (2002): 27-66.

1990년
문헌 자료

'진리'의 부재와 미로찾기—한국의 포스트모더니즘 미술을 바라보는 하나의
시각(1990)
윤진섭

문화변동과 미술의 대응—창작과 비평의 비판적 소고(1992)
이영철

키취/진실/우리 문화(1992)
이영욱

새로운 '미술운동'은 필요한가?(1998)
심광현

'진리'의 부재와 미로찾기
—한국의 포스트모더니즘 미술을 바라보는 하나의 시각

윤진섭

[……]

　그런데 81년에 창립을 본 '타라', 85년에 창립한 '메타복스'와 '난지도', 86년의 '로고스와 파토스'를 비롯하여 대략 86에서 88년에까지 이어지는 대규모 기획전들—«물의 신세대»전, «엑소더스»전, «한국현대미술의 최전선»전, «해방»전, «上·下»전, «한국미술평론가협회기획 30대»전, «모더니즘 이후»전 I, II부, «80년대 한국미술의 위상»전 등—이 대체적으로 형상이나 물성의 표출에 주력함으로써 앞서 말한 것처럼 모더니즘에 대한 반작용의 자세를 견지했다면, 이와는 달리 80년대 후반에서 90년대 들어 나타가기 시작한 포스트모던한 미적 감수성의 탄생에 영향을 미친 몇 가지 요인을 생각해보지 않을 수 없다. 첫째는 미술 외적인 요인으로써 80년대 들어 수입 개방과 함께 해외여행 자유화 조치가 내려진 정치·경제·사회적 변화를 들 수 있겠고, 둘째는 화단 내적인 요인으로써, 해외 유학생의 대거 귀국, 정착과 함께 급증하는 해외 교류전, 외국 작가의 국내전, 매스컴과 미술 전문지의 해외 사조에 대한 소개와 잦은 포스트모더니즘 특집 게재, 86아시안게임과 88올림픽기념 세계 현대미술제 등이 개최된 사실 등을 꼽지 않을 수 없다. 셋째는 대중문화의 확산과 정착, 그리고 심화 현상이다. 80년대

중반에 실현을 본 컬러 TV의 방영이 가져온 색채혁명은 대중을 감각적인 성향으로 길들이기에 충분했고, 펑크류(類)의 헤어스타일과 화장술, 디스코텍, 대중만화, 스포츠 잡지 및 신문, 비디오, 헤비메탈, 록음악, 컴퓨터, 자동판매기, 햄버거 등에 이르기까지 서구의 산업 내지는 후기산업사회에서나 볼 수 있는 대중문화적 징후들이 광범위하게 우리 사회에 확산되기 시작했다. 물론 이것은 사회의 일반적인 추세를 뜻하는 것이지만, 이러한 시대적인 분위기가 그것의 상부구조인 문화 현상과 갖는 밀접한 역학관계를 결코 배제할 수는 없는 일이다.

　필자가 이제부터 분석하고자 하는 내용은 전정한 의미에서 포스트모던적 감수성의 출현이라고 부를 수 있는 일꾼('일군'의 오기로 보임—편집자)의 젊은 신예 내지는 청년 작가들의 작품 및 그들의 진술에 관한 것이다. '황금사과', '선데이서울', '언더그리운드'의 작가들이 바로 그들이다. (이들 중 특히 '황금사과'에 대한 것으로는 필자의 글 「햄버거와 화염병」(『공간』, 1990년 7월호)과 「부정(否定)의 미학(美學)」(『공간』, 1990년 11월호를 참고할 것.)

　우선 이들의 발언을 듣는 것으로부터 시작하도록 하자.

　　"…… 이미 우리 시대가 단순히 꽃피는 사과나무에 대한 감동을 노래하기에는 많은 난제들을 가지고 있다. 표면적으로는 다양성의 공존과 내부적으로는 양분된 극단적 측면이 내재된 모순을 안고 있다. 서구화와 근대화의 개념이 뒤섞인 채 현대성을 추종하느냐, 아니면 우리가 살고 있는 이 땅의 토속성으로 움추려 들어('움츠러들어'의 오기—편집자) 어떤 방식으로든 민족주의자가 되느냐 하는 선택의 여지가 있는 것이다. 여기에 우리의

시대적 허무가 있는 것이다. ……"('황금사과'
2회전 머리글)

"…… 반면 이들이 지닌 가장 큰 맹점은
궁극적 지향점을 설정하지 않는 데, 혹은
불확실하다는 데 있다. 작업이 진행되면
될수록 권위를 파괴하고 미리 규정된
통로는 벗어날 수 있으나, 신선한 지평을
열어 보일 수는 없기 때문이다. 사실 결론
없이 행동한다는 그들의 강령은 궁극적
지향점을 찾기 위한 하나의 적절한 방법으로
간주할 수 있겠다. 지향점이 과연 확실해야
할까. 그렇다. 왜 사는가라는 질문에
사니까 산다거나 살기 위해 산다는 대답을
우리는 바른 대답으로 간주할 수 없기
때문이다."(《선데이서울》윤동천의 서문
중에서)

"하등동물, 여름, 8월을 짜증나게 하는
법, 끝없는 확대, 황제에 속하는 동물, 셀
수 없는 동물, 그릇을 깨뜨리는 동물, 강제
인터뷰, 코딱지에 관한 이야기, 금지, 금지된
도시, 처음 결론으로 반복, 문드러진 감각,
명혜경 벌레, 이형주 벌레, 고낙범 벌레,
이불 벌레, 안상수 벌레, 옷 벗는 오락기
……"('선데이서울' 선언문)

"절단당한 가려운 손, 너의 손 나의 손이
열 갈래로 찢어진 실종자의 손이 야곱의
사다리를 부여잡는다. 야곱이 돌베개를
베고 꾸던 꿈에 지상에서 천상으로 이어진
계단을 오르지 못할 나무를 피처럼 맺히는 무,
콩나물에서 자라는 버섯이 잉태한 무, 눈물이
마르지 못한 무를."(명혜경)

"…… ㄷㄷㄷㄷㄷㄷㄷㄷㄷㄷㄷㄷㄷㄷㄷㄷㄷ

ㄷㄷㄷㄷ……에ㅔㅔㅔㅔㅔㅔㅔㅔ……ㅇㅇ
ㅇㅇㅇㅇㅇㅇㅇㅇㅇㅇ……ㅣㅣㅣㅣㅣㅣㅣㅣㅣㅣㅣㅣㅣㅣ
ㅣㅣㅣㅣ……ㅣㅣㅣㅣㅣㅣㅣㅣㅣㅣㅣ……ㄹㄹㄹㄹㄹㄹㄹㄹㄹ
ㄹ ……"(안상수)

"그 즐거움을 구체적으로 말해줄 수 있어요.
우선 먹는 것에 관한 즐거움이죠. 한낮의
뜨거운 태양을 요리조리 피해가며 날다
보면 이 더운 여름은 나에겐 천국의 도래나
마찬가지죠. 태양 아래 모든 것은 썩어
문드러지고 있었으니까요.……"(이형주)

(이상 『보고서 보고서』 제5호에서 발췌)

"지나온 나의 삶은 속 시원히 서구적이지도
못하였고, 전통적이지도 못하였던 상황에서
현대사의 감당할 수 없을 정도의 정치·
문화적 사건들을 체험해야만 했다. 사회가
현대화되어 가면서 더욱 더 가중되어지는
전통과 문화의 소중함의 문제는 나에게
커다란 짐으로 더해지고 있다. 다시 말하면
나의 과거 작업에서 사고하고 추구해야 했던
것들에 대한 어떠한 당위나 정당 근거도
발견하기 힘들었다는 것이다. 이를테면
이태원 나이트에서의 막연했던 즐거움,
화염병을 던지느냐 마느냐의 선택의 고통,
할머니 산소의 잡초를 뽑을 때 잡초에서
느껴지는 생명과의 교감은 내 작품의 실천적
방향에 대해 커다란 혼란을 주었던 것이
사실이다." ('황금사과'의 이용백 카다로그
자작 수상 「나는 이렇게 생각한다」 중에서)

이상의 인용문을 통하여 우리가 감지할 수 있는
다양한 정서는 허무와 불안감, 퇴폐, 불합리, 신념의
상실과 관련된 어떤 것들이다. 그리고 이들이
뱉어내는 담론의 방식은 언어의 해체, 문체의 '끝이

없음', 진리의 부재에 대한 확신, 의도적인 천박함과 대중성, 미로와 같은 의식의 토로 등으로 이루어져 있다.

그러면 여기서 이들의 발언을 염두에 두고 몇몇의 작품을 살펴보도록 하자. 우선 주목하고 싶은 것은 «언더그라운드»전에 출품한 김형태의 작품이다. 소나무 갤러리에 선보인 그의 작품은 누르스름한 합성수지의 반죽으로 된 것이다. 화랑의 바닥을 타원형의 형태로 불규칙하게 점유해 들어간 그것은 아무것도 재현해내지 않고 오직 그 자체의 모습을 드러낼 뿐이다. 무표정하고 지극히 몰개성적인 그것은 주변을 왱왱거리며 달리고 있는 몇 대의 작은 장난감 자동차(비상 라이트를 장착하고 위에는 역시 누르스름한 반죽을 뒤집어 쓴)마저 없다면 그냥 지나치기 쉬울 정도로 익살맞아 보인다.

«선데이서울»전에 출품한 최정화의 작품은 과일이나 생선, 채소와 같은 실물처럼 만든 실리콘 제품들—우리들이 음식점 진열장에서 흔히 보는—로 이루어져 있다. 그는 화랑 벽에 여러 개의 아크릴 선반을 설치하고 그 위에 그것들을 올려놓음으로써 '작품'을 대신하고 있다. 역시 «선데이서울»전에 출품한 안상수는 화랑의 바닥면을 대각선으로 가로질러 펼쳐놓은 전산지 위에—여러 가지 기호들이 타자돼 있음—수십 개의 작은 스피커를 일정 간격으로 배치해놓고 있다.

여기서 공통적으로 나타나고 있는 것은 일상적인 사물의 도입과 함께, 작품의 몰개성화, 해석의 포기(불가능성), 탈신비화, 정신적 공백과 같은 포스트모던적 특징들이다. 그것은 예컨대 프레데릭 제임슨이 언급한 것처럼 "개인적 의미에서의 독특한 스타일의 종말"과 관련돼 있다. 얼핏 보기에 아무런 정신적 고통 없이 즉흥적으로 내놓은 것 같은 이 작품들은 예술 행위에 대한 빈정거림처럼 느껴진다.

[……]

(출전: 『미술평단』, 1990년 겨울호)

문화변동과 미술의 대응
—창작과 비평의 비판적 소고

이영철(미술평론가)

[……]

우리 미술은 일제 식민지 치하에서는 일본을 통해 서구 미술을 강제로 수용했고 6·25 이후에는 대략 10년 주기로 발 빠르게 서구 미술을 모방해왔다. 일제 말과 해방 공간에서 반외세와 반봉건의 기치하에 민족미술 개념을 둘러싸고 전개되었던 논의는 친미 정권의 수립과 더불어 냉전기의 보수적인 서구 미술 양식 수용으로 굳혀진 채 30년의 세월을 보내야 했다. 보다 정확히 말해 한국 현대미술은 서구 미술의 양식에 내재한 복합적인 의미 파악이 이뤄지지 못한 상태에서 기표의 모방으로 점철한 불구의 역사였다. 기표의 모방이 우리 미술의 본질이 되어버린 상황에서서 서구 미술은 우리 미술에서 채워지지 않는 무한한 욕망의 분출구이자 정신의 은닉처가 되어버렸다. 최근 들어 서구에서 모더니즘의 교조적인 형식주의 미학에 대응한 포스트모더니즘의 새로운 움직임이 부분적으로 국내에 유입되면서 70년대 미술의 극복인 동시에 80년대 민중미술을 넘어서는 '유일한' 대안인 양 강조되고 있다. 이는 참으로 부끄러운 일이 아닐 수 없다. 문화, 예술계는 물론 학계 전반을 뜨겁게 달구고 있는 포스트모더니즘 논의는 자칫 그간의 축적된 예술적, 지적 산물들을 차분히 정리하고 해석하는 힘겨운 작업들에 찬물을 끼얹고 단지 새로운 유행의 바람을 일으킬 뿐이라는 우려를 낳게 한다. 이는 그간의 논의에서 실제로 드러났듯이 포스트모더니즘의 개념, 성격, 발생 근거, 본질에 대해 개략적 수준에서의 조망이 있을 뿐임에도 불구하고 일부 비평 논자들이 특정 논점을 선취하여 성급하게 우리의 문화, 예술 상황에 적용하려는 의도를 드러냄으로써 적지 않은 혼란을 야기하고 있다.

우리 미술에 있어 포스트모더니즘 논의는 '탈모던' 내지 '포스트모던'이란 용어가 처음으로 등장하면서 '다원주의'의 의미를 거론한 80년대 중반부터였다. 그러나 실상 그 의미는 모더니즘적 세계관에 대한 근본적 회의와 자각에서 출발한 것이 아니라 당시 거세게 일고 있던 민중미술운동에 저항해 신세대를 규합하려는 다분히 이념적인 의도의 결과였다. 이는 서구에 있어 포스트모더니즘이 모더니즘에 대한 근본적인 태도 변화로서 기존의 사유, 표현, 실천 방식 모두에 걸쳐 새로운 출구를 모색한다는 의의와 다르게 국내 미술계에서의 포스트모던 논의는 (작가들이 서구에서 단발적으로 유행하는 스타일들을 교묘하게 조합하여 마치 자신의 감각적 산물인 듯 위장하는 것과 다르지 않게) 몇몇 비평 논자들이 서구 포스트모더니즘 비평의 단편적인 시각들을 이삭줍기 식으로 주워 모아 역시 모조품에 불과한 국내의 작품들에 적용하고 있다.

[……]

미니멀리즘 이후 이 같은 서구 미술의 변화 양상은 국내 미술에 있어서도 일정한 반향을 불러일으켰다. 서구보다 10여 년 늦게 국내에 상륙한 미니멀리즘은 서구 미니멀리즘의 아류라 할 수 있는 일본의 모노파를 재모방한 양식으로 70년대 국내 화단의 주류를 형성해 많은 추종자를 만들어냈다. 그러나 서구 미술의 기표의 모방일 뿐 내용적 당위성을 지니지 못한 한국의 미니멀리즘은

강한 반발에 부딪히지 않을 수가 없었다. 1980년 역사적 사회 현실에 뿌리박은 창작과 민주적인 소통 방식 등 미술 전반에 걸쳐 기존 미술에 대해 이의를 제기한 민족민중미술의 대두는 70년대 한국 미니멀리즘을 위시해 모더니즘 미술 일반에 대한 맹렬한 공세를 취했고 80년대 중반 이후 일정한 자기 변모를 꾀하지 않을 수 없게 했다. 박서보, 윤명로를 위시한 한국의 '모노크롬' 세대들은 최근의 미술 환경의 변화를 맞아 새로운 이미지로 자기쇄신을 꾀하지만 이미 죽어버린 모더니즘 회화의 최후의 변형들(서구에서 70년대 유행하던 절충적 다원주의 양식)의 희미한 흔적이며, 그 자체는 이미 닳아 떨어진 축을 더욱 빨리 회전시켜 필사적으로 스스로를 새롭게 하려는 마지막 몸부림일 뿐이다. 모던한 것을 그대로 유지하면서 포스트모던 화장을 한 이들의 회화는 영원히 젊어보이도록 사치스럽게 장식된 시체이며 대규모 회고전은 신선한 듯 활보하는 낡아빠진 장례 행렬로 보인다. 이러한 분위기를 재빠르게 간파한 일부 젊은 작가들은 80년대 서구의 포스트모더니즘 미술을 버젓이 베끼거나 교묘하게 흉내 내며 파편적인 언어의 강렬한 이미지를 만들어낸다. 대개가 표피적인 감각주의로 일관하고 있는 이들의 작품은 대부분 자기탐닉주의, 맹목적인 제스처 등을 특징으로 하며 강렬한 이미지의 회로를 통해 아무런 의미가 없는 농담, 사소한 장난, 환상 따위를 흘려버린다. 화려하고 세련된 형식미를 자랑으로 여기는 이들 가운데에는 과거의 역사적 이미지를 교묘히 접합하거나 현실 문제의 끈을 가볍게 건드려보는 방식을 취하면서 지적, 문화적 고민이 깃들어 있는 듯한 제스처를 쓰기도 한다. 이들의 그림은 매우 은밀한 냄새를 간직하고 있는 듯 보이면서도 상호 모방적인 패턴을 드러낸다. 이러한 유사성은 소비사회의 상품 이미지를 흉내 낸 감수성인 동시에 80년대부터 서구 미술 시장을 석권하다시피 했던

신표현주의, 뉴이미지풍의 그림들을 흉내 낸 것이다.

[……]

　우리가 살고 있는 자본주의는 현실적 모순들을 '보편타당한' 인간 조건인 것처럼 끊임없이 세뇌시킨다. 다른 한편으로 혁명의 대상, 목적, 의미, 역사, 주체를 소비되어야만 하는 욕망의 단위로 상품으로 만들어 무한회로의 유통 구조 속으로 사라지게 하고 변혁에 대한 사유 그 자체를 아이디어 상품화한다. 이는 가장 보수적인 미술관에서 진보적인 작가들의 전시를 기획해 제도화의 그물 속으로 포섭하는 한 사례를 지적할 수 있다. 상품 논리가 더욱 강력히 관철될수록 사람들은 집단 속으로 자신을 투영하고 참여를 설계하는 '지도 만들기의 기능'이 고장 날 수밖에 없다. 루카치나 아도르노가 지적하는 자본주의 '물화' 과정은 이데올로기가 기초로 하는 지배와 착취를 합법화하는 '신비화'의 누적된 결과이자 끝없이 신비화를 창출하는 원천이기도 하다. 그리하여 자본주의 사회의 기본 구조는 계급 관계이기 때문에 물화는 필연적으로 그러한 구조의 계급적 성격을 은폐하고 교묘하게 사회적 계급들의 본질과 존재에 대해 점증하는 혼란을 야기시킨다.
　그렇다면 이에 어떻게 대응해야 하는가. 여기에는 프랑크푸르트 학파의 전략이 있고 포스트모던적 전략이 있으나 그것들은 대부분 무정부주의적 혹은 문화적 테러리즘의 형태를 지닌다. 그보다는 문화적 자기 정체성의 확보를 위한 각 집단의 공동체 문화, 노동계급 문화의 형성이 무엇보다 중대한 과제이다. 또한 일상의 지각 경험을 끊임없이 오염시키면서 대중들의 정치적 의식을 잠재우는 대중문화의 강렬한 시각 이데올로기를 단순히 부정만 할 것이 아니라 오히려 더욱 적극적으로 재활용하고 다양한 실험을

통해 그것이 대중들의 의식과 감각에 마치는 실질적 영향과 의미를 드러내고 해체하여 다시 보여주어야 한다.

이는 오늘날 미술시장, 문화기관, 대중매체 등 미술 중개 제도들이 미술가들의 비판적 힘을 애초부터 좌초시킬 만큼 충분히 강력하다는 점에서 이들은 보다 완곡한 전략으로서 '변증법적 재복제'라는 논리를 채택할 수 있는 것이다. 이것은 이미지, 스타일, 표현상의 관례 등 대중매체의 도구들을 재사용함으로써 그 도구의 주체들을 교란시키는 전략을 의미한다. 이는 미술운동에 있어 미술의 개념과 기능에 있어 새로운 실천적 사고를 요청하는 것이다. 참다운 미술은 이 시대의 문화, 시대 구성원들에게 뿌리박혀 있는 폭넓은 생활양식으로서 레이몽 윌리암스가 말한 '감정의 구조'를 생생하게 드러내야 하며 그러기 위해서는 미술 작품과 사회적 맥락 즉 경제적 체계와 문화적 실천, 이데올로기적 권력 간의 복합적인 연관 고리를 잡아내야 한다. 또한 일상적 삶 속에서 권력의 작용 방식과 대항문화의 형성 방식에 대한 적극적 관심과 효과적인 전략이 요구된다. 미술가들은 작업을 통해 하나의 정치적 관심을 표명하는 것만으로는 부족하며 여기에는 반드시 정치적 경향 즉 좌파적 입장을 표명하는 것만으로는 부족하며 반드시 진보적인 예술 기법과 생산 수단을 향한 혁신적 태도가 요구된다. 도미에의 정치풍자화, 허트필드의 콜라주 작업, 미래주의자들의 혁신적인 시험들, 케테 콜비츠의 목판화, 한국의 민중미술 등은 오늘의 대안적인 미술운동에 여러 가지 좋은 사례를 제공하였다. 정치적인 미술운동은 역사적 현실 상황 속에서 그때그때 최선의 비판적인 전략을 구사해야 하는데 활동 영역과 활동 방식에 따라 대개는 세 가지 유형으로 구분해볼 수 있다.

첫째, 미술계의 주류 또는 고급미술계에 속하는 실험적, 전위적 미술가들로서 오윤, 임옥상, 주재환, 민정기, 박불똥 혹은 바바라 크루거, 한스 하케, 존 발데사리, 제니 홀처, 에르네스트 피뇽 에르네스트 등을 들 수 있다. 이들은 집단 창작보다는 대개 개별 작업에 의존하며 기존의 미술 상품, 시장, 화랑 제도 그리고 정치적, 사회적 주제들을 폭넓게 다룬다. 대중매체에서 각종 정보 및 구상의 동기를 찾는다. 선동적인 표현 방법뿐 아니라 몽타주와 혼합매체를 적극 활용하는 경향이 있다. 이들 가운데에는 비디오, 퍼포먼스, 영화 등 다양한 매체들을 이용하여 작업하는 미술가도 많다.

둘째, 미술계 주류의 내외에서 동시에 집단적으로 혹은 정치 조직 내에서 활동하는 진보적 혹은 이른바 정치적 미술가들로 김인순, 김환영, 최병수 혹은 데이비드 해몬스, 레온 골럽, 후안 산체스 등이 있다. 이들은 노동운동, 노동조합, 좌익 정당 및 캠페인과 연대하여 활동하며 교육, 선전, 선동을 목적으로 한다. 대부분 집단 창작 내지 공동 창작으로 작업하며 현대적 매체와 사진, 판화 등을 이용해 포스트('포스터'의 오기로 보임—편집자)와 포토몽타주 등을 대량으로 제작한다. 대중매체는 이념적 비판 효과를 도모하기 위한 재활용의 소재로 채택되며 배포와 소통에 있어 미술시장. 화랑 체제, 미술 상품 등은 배재하는 경향이 있다.

셋째, 미술계 외곽에서 민중 집단들과 함께 활동하는 지역 사회 활동가로 김봉준, 황재형, 홍성담 혹은 리고베르토 토레스, 존 에이헌 등이 있다. 이들은 지역 공동체, 각종 진보적인 집단연합, 기관 등과 연대를 맺는다. 비디오에서 벽화, 걸개에 이르기까지 표현 매체에 있어 유연한 태도를 취하며 공동체 의식의 고취, 대중들의 창조적 잠재력 개발, 시각적·문화적 환경의 개선, 의식 수준의 고양 및 이웃의 부당한 처지에 대한 정치적 행동의 유발 등을 목표로 삼는다. 이들은 대개 전문 미술가와 비미술가로 구성되며 기존의 미술제도는 무시된다. 대중매체에 대해 대개 비판적인 시각을

가지고 있다.

[……]

(출전:『미술세계』, 1992년 3월호)

키취/진실/우리 문화

이영욱(미술평론가 · 숙대 강사)

[……]

우리 문화의 키취적 성격에 대한 논의를 덧붙이려
한다. 성완경의 「미술의 민주화와 소통의
회복」[9]이라는 글에는 우리 문화의 키취적 성격에
대해 흥미로운 관찰을 보여주는 한 경험 사례가
나와 있다. 이야기인즉은 이렇다.

> 그는 한 변두리 연립주택에 살게 된다. 그
> 집의 거실 천장에는 집의 가격과는 어울리지
> 않는 하지만 결국 모조풍인 샹들리에가 걸려
> 있다. 그런데 수도가 자주 고장난다. 몇 번의
> 하자 보수에도 불구하고 날림 공사의 여진은
> 그대로이고 점차 분양주의 얼굴마저 보기
> 힘들게 되자 그는 무엇인가를 깨닫는다. 즉
> 샹들리에는 날림 공사와 맞짝이다. 부실한
> 생활환경에 대한 눈가림이 샹들리에의
> 기능이다.

이 사례에서 주목할 점은 떡과 눈가림이다. 그가
보기에 우리에게서 문화란 "제상에 올려진 떡"이나
"물려받은 보물의 집합"이었으며 이것은 "부실한
삶에 대한 눈가림"의 구실을 한다. 즉 문화는
문화라는 신앙의 부적이었을 뿐 실제 생활에서
지속적으로 확보되는 활력으로서의 기능과는
거리가 멀었고 또 멀다(광화문 네거리의 이순신

장군 동상에서, 연립주택의 샹들리에, 강남의
그야말로 이국적이며 환상적인 포스트모던적
건축물들, 이 모두의 배면에 흐르는 그 강력하고
일사분란한 힘에 대해 생각해볼 것). 그리고 이
부적이 우리의 빈약함을 혹은 상처받은 자존심을
위로해준다.

　앞서 우리는 키취를 "상실된 낙원의
자기기만적 대체물"이라는 취지로 설명해내려
했었다. 마찬가지로 우리의 고통스러운 최근의
역사는 우리에게 있어 문화에게 "상실된 낙원의
자기기만적 대체물"이 되어주기를 요구했다. 물론
이때의 자기기만은 일종의 눈가림으로서 타인에
대한 의식이 개재되어 있다는 점에서 통상적인
키취의 자기 향수적 성격과는 차이를 보이기도
한다. 하지만 이것이 사이비 이상으로 실질을
대체하려는 키취의 본질적인 성격과 다른 것은
아니다.

　결국 자신들의 삶의 실제에 대한 정직한 인식이
결여된 문화는 아무리 위장을 하더라도 키취를
낳을 수밖에 없다. 우리의 제3세계적 혼융의
역사는 불가피하게 사이비 이상에서 자기 탈출구를
찾아왔으며 문화는 그것에 기여해왔다. 그리고
이러한 정직한 인식의 문화와 행위가 충분히
성장하기도 전에 후기산업사회의 문화의 키취화
현상이 막대한 힘으로 작동하고 있다. 중요한 것은
여기서도 마찬가지로 문화의 키취화에 대해 문화의
현실화로써 맞서는 일임을 확인하는 것이다.

주)
9　　성완경, 「미술의 민주화와 소통의 회복」, 『예술과
　　비평』, 1984년 겨울.

(출전: 『문학과사회』, 1992년 11월호)

새로운 '미술운동'은 필요한가?

심광현(미술평론가)

[……]

　이런 지점에서 90년대는 80년대와는 다른
새로운 과제를 제기했다. 그러나 이런 이슈들이
이슈로 그치지 않고 새로운 운동으로 전환되기에는
겪어야 할 절차가 복잡했으며, 이 절차는 아직도
충분히 전개되지 않고 있다. 말하자면 새로
등장한 비계급적인 이슈들이 전통적인 의미에서
'진보정치의 핫이슈였던 민족 문제나 계급 문제와
무관한가 아닌가, 관계가 있다면 그것은 어떤
형태인가, 만일 적극적 관계가 있다면 '진보'의
개념과 운동의 이론적, 실천적 패러다임이 크게
변해야 하는 것은 아닌가? 그러나 98년 현재까지도
이런 질문들은 본격화되지 못하고 있으며, 아직
새로운 이슈들을 본격적인 운동으로 전환하는
데까지는 이르지 못하고 있다. 90년대가 운동
부재의 시대라고 함은 바로 이런 의미에서이지
새로운 이슈가 부재하거나 역으로 80년대까지
한국 사회와 문화 전반이 안고 있던 구조적,
제도적 질곡들이 모두 해결되었다고 대다수가
생각했기 때문에서라고 생각되지는 않는다.
이런 상황에서 다시 IMF 구제금융에 따른 사회
전반의 재편성 단계에 처하게 되었으며, 오늘의
현실은 90년대 전반/중반과는 또 다른 심각한
문제거리('문젯거리'의 오기—편집자)들을
양산하기 시작하고 있으며. 또 급격히

보수화되어가고 있다.

90년대 미술운동의 침체는 미술 그 자체의 문제만이 아니라 분명히 이런 전반적 문맥과의 연관 속에서 살펴보아야 한다. 그러나 사회적, 정치적 이슈나 전망의 혼선과 착종 상황에서 미술가들 스스로 새로운 문제 설정이 어려웠다는 점 외에 또 다른 난관의 하나는 앞서 언급했듯이 문화 지형과 시각문화 환경 전반의 대대적인 변화이다. 분명히 오늘날 우리를 압도하고 있을 뿐 아니라 거의 우리가 호흡하는 공기와 같이 되어 버린 것은 미술이라기보다는 각종 영상매체들이 쏟아내는 기술복제 이미지들이다. 따라서 단지 이미지가 범람한다고 말하는 것으로는 충분치 않고, 우리의 존재론적인 위상이 '세계-내-존재'가 아니라 '기술복제이미지-내-존재'로 변화했다고 말해야 할지도 모르겠다. 또는 폴 비릴리오(Paul Virillio)의 말 대로 앉은 채로 스크린 위에서 세계를 순환하기에 이르고 있다고 보는 것이 적절할지도 모르겠다. 90년대 문화 환경의 이 같은 변화는 미술운동에 참여했던 작가들만이 아니라 미술계 전반을 심리적 위축 상태로 몰아가고 있다. 이렇게 보면 대체로 진보 이념의 분산과 다양화, 복잡화라는 새로운 정치사회적 변화와 대중문화와 영상매체의 급증하는 위력 속에서 전통적 미술이 가진 위상의 점진적 축소라는 두 가지 정치사회적이고 문화지형적인 변화가 90년대 미술운동의 가능성을 옥죄이고 있었다고 볼 수 있겠다.

[......]

오늘날 새로운 미술운동의 필요성에 대한 질문 역시 이와 유사한 문맥에서 답해질 수 있다고 본다. 미술시장의 침체는 애당초 대다수의 작가와는 무관한 문제라 해도 경제적 여건 전반의 악화는 대다수 미술가들의 활동 영역과 방식을 크게 제한하지 않을 수 없으며, 낙후된 미술제도와 미술교육 제도의 개혁이 지연되면서 결과적으로 미술 자체의 사회적 영향력이 급속히 약화될 경우 미술의 존재 자체가 위협받지 않을 수 없는 상황이다. 여기에 더하여 문화 부문의 공공예산이나 후원이 대폭 감축되고 '시장 논리'에 맡겨질 경우 미술의 생존 여부는 정말 불투명해지지 않을 수 없다. 이런 상황이 미술가 개개인의 차원에서 해결 가능한 문제일까? 경제의 상당 부분이 폐기되는 마당이므로 미술 정도는 희생되어도 별 문제가 없는 것일까? 또 설령 일부 역량 있는 작가들이 어려운 시기를 견뎌내거나 또는 영상/디지탈 매체의 활용에 성공한다고 해도 문화 부문이 전반적으로 시장 논리에 종속되고 문화의 '산업화'로 치닫게 되는 상황이 그들과 무관한 것일까? 또한 점증하는 경제적 신자유주의가 초래할 점증하는 사회경제적 양극화와 그에 수반될 문화정치적 신보수주의, 사회적 정치적 '지진'들이 개인적으로 성공할 미술가들의 작업의 내용에 아무런 영향을 미치지 않을 것인가? 한동안 어땠을지는 몰라도 오늘의 시점에서 이런 질문들에 '그렇다'라고 답할 수 있는 미술가들은 드물 것 같다. 물론 그동안 침체된 미술운동이 다시 활성화될 수 있을지는 분명치 않다. 또 그동안에는 무관심하거나 딴 짓을 하다가 이제 와서 무슨 운동이냐고 반문할 수도 있다. 그러나 오늘의 미술 내적, 미술 외적인 상황 전반은 많은 미술가들로 하여금 개인적 차원을 넘어 어떤 형태로건 집단적인 형태의 능동적 대응의 필요성을 강하게 느끼게 하는 것 같다.

[......]

이제 무엇보다 시급한 것은 80년대와 90년대에 우리가 겪었던 상반된 정치적, 문화적 경험으로부터 얻은 교훈을 통해 이제야말로

미술과 문화의 힘과 가치를 상기하고 복원시키는 것이다. 물론 이런 주장이 지나친 과대망상이라고 비판할 수도 있다고 본다. 전통적인 의미에서의 미술은 죽었다고 생각하는 사람들에게는 더욱 그럴지도 모르겠다. 나 역시 '전통적인 의미'에서의 미술은 죽었다고 생각한다. 그러나 '전통적인 의미에서의 미술'이 세상과 시각적으로 소통하는 행위인 '미술'의 힘과 가치를 모두 완성했다거나 소진시켰다고 착각하지만 않는다면 미술은, 또 회화와 조각은 여전히 살아 있으며, 새로운 시각과 기술적 수단의 활용을 통해 스스로를 풍부하게 창조해가리라고 생각한다. '세상과 시각적으로 소통하는 행위'라는 의미에서 보자면 오늘날 미술의 가능성은 그 어느 때보다도 풍부하게 열려 있다. 이제 모든 종류의 수공적/기술복제적 이미지와 사물 그리고 테크놀로지와 공간 그 자체가 미술적 행위 속으로 수용될 수 있게 되었음을 낡은 개념에 매달려 거부하지만 않는다면 말이다. 또 디지털 영상 시대로의 변화를 미술의 위기로 보는 대신 미술의 새로운 '기회'로 본다면 말이다. 더구나 오늘의 세계 상황과 한국의 상황은 새로운 문화정치적 과제들을 그 어느 때보다 광범위하게 제기하고 있다. 심화되기 시작한 분배의 양극화, 생태학적 위기와 성적, 인종적, 세대적 갈등의 심화는 그와 같은 '기회'를 새로운 정치적/윤리적 보수화와 억압의 '기회' 쪽으로 견인할 위험을 심화시키고 있다. 우리는 이제 많은 이들이 주장하듯이 전 지구적 위험이 개인의 생존을 위협하고 개인의 문제가 전 지구적 문제가 되는 시대로 분명히 접어들고 있다. 이렇게 미술 내적으로든, 미술 외적으로든 새로운 '미술운동'은 가능한가 아닌가를 떠나서 절실히 요구되고 있다. 이런 수많은 문제들과 직면한 만큼 이제는 더 이상 이미 소멸한 80년대 운동에 대한 미련이나 프리미엄에 매달릴 것이 아니라 과감하게 새로운 지반을 찾아 새로운 운동을 펼쳐야 할 때가 되었다고 본다. 80년대가 미술운동을 사회운동에 의존하게 했다면, 이제 새로운 미술운동은 오히려 사회운동으로 하여금 그 운동의 진정한 목적과 의미가 무엇인지를 깨닫고 체험케 해야 할 새로운 과제를 안게 될 것이라고 생각한다. 한편으로는 속빈 강정처럼 되어 버린 미술(교육)제도를 실제적으로 '개혁'함으로써 미술의 역동적인 힘과 가치를 폭넓게 복원하려는 노력이 정말 본격적으로 시작되어야 마땅하며, 다른 한편으로든 해방적 정치와 운동의 목적과 문화적 의미를 새롭게 깨닫게 함으로써 낡은 정치와 경제의 패러다임을 비판하고 자율적이고 자기목적적인 삶의 양식을 적극적으로 '구성'하려는 새로운 문화정치적 운동의 일부로 거듭나게끔 해야 마땅하다고 말이다.

(출전: 『포럼A』 2호, 1998년 7월 30일 자)

그림1　　김대수, ‹where I am›, 1986, 사진에 유화, 91.5×105cm. 작가 제공

현대미술로서의 사진 ^{1991년}

신보슬

1988년 워커힐 미술관에서는 후에 한국 현대사진의 신호탄으로 간주되는 《사진: 새
시좌》전시가 개최되었다. 구본창, 김대수, 이규철, 이주용, 임영균, 최광호, 하봉호,
한옥란이 참여한 이 전시는 대상을 찍는 사진이 아닌 사진을 현대미술의 방법론으로
적극적으로 가져와서 다양한 실험을 시도했던 '메이킹 포토'를 소개한 전시였다. 이와
같은 사진이 익숙하지도 않았을 뿐더러, 공교롭게도 참여 작가들이 모두 유학파였다.
유학파 출신들의 전시, 새로움에 대한 경계는 곱지 않은 시선을 드러냈고, 당시
이 전시를 향해 '서구 사진의 수입', '서구 사진 수입 오퍼상'이라는 등의 꼬리표를
붙이기도 했다. 그러나 지금 와서 돌이켜볼 때, 《사진: 새 시좌》전은 사진에 대한
전통적인 관점에서 벗어나 좀 더 다양한 표현의 가능성으로 실험했다[1]는 점에서 이후
한국 현대사진의 새로운 전환점을 만든 전시임에 분명하다.

　　《사진: 새 시좌》전이 큰 반향을 일으킨 데에는 당시 한국 사진계가 가지고 있던
보수성과 경직성도 크게 작용했다. 이는 한국에 사진이 도입되었던 경로와 이후
발전 과정을 보면 분명하게 드러난다. 한국에 사진이 도입된 것은 1880년 중후반
무렵이었다. 통상 알려진 것처럼 한국 최초의 사진은 1871년 신미양요 시절 영국인
사진가 펠리체 베아토(Felice Beato)가 촬영한 광성보 전투 장면과 프랑스 사진가가
찍은 역관 오경석의 초상사진이었다. 1863년 조선의 연행사(燕行使) 일행이
베이징 러시아 공관에서 찍은 사진이 최근 공개되면서 한국 최초의 사진에 대한
재논의가 일어나고 있지만, 이 사진들은 당시 조선인이 찍힌 사진이지, 사진을 찍은
주체가 외국인이라는 점에서 본격적인 한국 사진 역사의 시작이라고 일컫기에는
무리가 있다. 이후 1884년 지운영이 고종황제의 어진을 찍었으며, 아무튼 프랑스
과학아카데미가 L.J.M 다게르의 은판사진을 정식 발명품으로 인정한 1839년이
사진 역사의 공식적인 시작이라고 한다면, 한국(조선)과 사진의 만남은 사진이

1　　진동선, 『한국현대사진의 흐름 1980-2000』(아카이브북스, 2005).

그림2 구본창, ‹In The Beginning 01›, 1991, 젤라틴 실버프린트, 실, 135×95cm. 작가 제공

발명되고 불과 40여 년이 지나지 않기에 거의 동시대적이라고도 볼 수 있을 것이다. 그러나 그 시간 동안 해외에서는 사진이 현대미술의 강한 실험과 에너지를 흡수하며 다양하게 펼쳐진 반면, 한국에서의 사진은 정체되어 있었다. 이는 사진계 자체의 문제라기보다는 이후 굴곡 많았던 근대사를 겪으며 일어난 어쩔 수 없었던 과정이지 않았나 싶다.

김승곤도 언급하고 있듯이, 한국 "근대사는 오랜 식민지 시대로부터의 해방과 분단, 뒤이어 발발한 동족상잔의 전쟁, 빈곤과 폐허, 정치적 사회적 혼란, 독재 정권과 민주화 투쟁 등 연속된 고난과 격동으로 점철됐다. 몇 해 전까지만 해도 서울의 5층 건물 이상의 높이에서 사진을 찍는 것은 엄격하게 금지되어 있었다. 그래서 사진작가들은 수백 년간의 지혜로운 선비들이 그랬던 것처럼 현실을 외면하고 자연의 경관에 심취해 있거나, 아니면 그런 현실에 대항해나갈 수밖에 없었다. 카메라는 이데올로기의 첨예한 대립과 경제발전이라는 절대적인 명제로 인해 희생을 강요당하는 민중을 구원하기 위한 무기였고, 사진작가는 구국 투사였다. 그리고 반세기에 걸친 이러한 흐름은 내부로부터의 반성도 또는 외부에서의 어떤 도전도 받지 않는 상태에서 한국 사진의 전통으로 이어져 내려왔다. 1980년대 후반에 이르기까지 한국의 사진작가들은 사진이라는 매체를 어떻게 인식하고 어떻게 구사해야 할 것인지에 관해서 폐쇄적인 가치관을 가질 수밖에 없었던 것도 이런 사진 환경에 기인한다고 할 수 있다."[2]

이 같은 분위기에서 «사진: 새 시좌»전이 반향을 일으켰던 것은 어쩌면 당연해 보인다. 참여 작가들은 기존의 사진틀을 과감하게 벗어나 유학 시절 접했던 다양한 현대미술의 흐름과 경향을 접목시킨 실험적인 작품을 선보였으니 당시로서는 이들의 작업이 쉽게 수용되기 어려웠을 것이라는 점을 짐작하기 어렵지 않다.

«사진: 새 시좌»를 기점으로 90년대에 들어서면서 유독 많은 사진 전시들이 개최되었는데, 이들 전시들은 «사진, 89-90»(1990), «혼합매체»(1990), «한국사진의 수평전»(1991, 1992, 1994), «미술과 사진»(1992), «관점과 중재»(1993), «사진, 오늘의 위상»(1995), «사진, 새로운 시각»(1996), «사진은 사진이다»(1996), «사진의 본질, 사진의 확장»(1997)처럼 '사진'을 전면에 내세웠다. '사진'을 전면에 내세우고 있다는 것은 '사진'이라는 매체가 가지고 있는 고전적이고 전통적인 의미와 실험성에 대한 논의가 이어지고 있다는 것에 대한 방증으로 볼 수도 있을 것이다. 실제로 1980년대 말에서 1990년대 초에 만들어진 이러한 새로운 충격이 전통적인 사진계를 결속시켰으며, 사진 매체의 본질에 대해 더욱 진지하게 접근하게 했다. "«관점과

2 김승곤, 「새로운 사진운동의 전개―1980년대 후반 이후의 한국사진」, 『월간미술』, 1996년 8월호, 53.

그림3 구본창, «사진—새로운 시각»(1996, 국립현대미술관 과천) 전시 중 구본창 작품 설치 전경. 작가 제공

중재»(1993), «한국사진의 현단계»(1994), «사진은 사진이다»(1996)는 사진의 보루를 지키기 위한 가장 유효한 전략이 자기 완결적인 순수성에 있다는 사실을 어필하기 위한 일종의 시위적인 성격의 전시였다."[3]

　　«사진: 새 시좌»가 한국 현대사진의 전환점을 마련한 전시로 주목할 만하다면 «한국사진의 수평전»은 당시 한국 사진에서 벌어지고 있는 현주소를 보여주는 대형 그룹전이자 시리즈 전시로 중요성을 가진다. 1991년 토탈미술관에서 개최한 1회 전시를 기점으로 1992년 서울시립미술관, 1994년 공평아트센터에서 개최되었던 «한국사진의 수평전»은 한국뿐 아니라 아시아, 세계 사진계를 한자리에서 보여주었던 전시로 200여 명의 사진작가가 참가한 사진 축제와도 같았다. 대부분 1960년대 이후에 태어난 작가들이 주축을 이루었는데, 유학 등을 통해 해외 사진계는 물론 현대미술도 직접적으로 접하면서 사진의 다양한 방법론들을 체득한 세대들이었다. 이들의 폭발적인 자기 분출과 실험성은 사진이 사실에 대한 기록이나 존재하는 대상을 포착하는 미디어에 한정되지 않고 상상력이나 자기표현의 도구로 적극 사용한다는 점에서 새로움을 불러일으켰다. 또한 아시아와 유럽 7개국에서 참여한 50여 명의 작가와 각 지역에서 온 평론가들도 함께 참여함으로써 동시대 사진계를 되짚어볼 수 있는 기회이기도 했다.

　　이렇듯 90년대 사진계는 아마추어리즘 사진, 보도사진을 비롯한 다큐멘터리 사진, 리얼리즘 사진과 같은 기존의 전통적인 구분에서 벗어나 젊은 작가들의 상상력과 실험성으로 새롭게 거듭나고 있었다. 그럼에도 불구하고 (소위 사진 전공자들이 주축이 되어 바라보는) 정통 사진계와 (사진을 전공하지 않았으나 사진을 표현 매체로 다양하게 사용하고 있는) 현대예술계 사이의 괴리감은 존재했다.

　　이러한 맥락에서 1995년 선재미술관에서 개최된 «사진, 오늘의 위상»전은 미술관에서 개최된 첫 번째 사진 전시라는 점에서 의미가 크다. 이 전시에는 강운구, 배병우, 이정진, 주명덕, 한정식, 구본창, 김대수, 황규태, 김장섭 등 9명의 한국 작가와 마이크와 더그 스탠(Mike & Doug Starn) 형제, 샌디 스코글런드(Sandy Skoglund), 에멧 고윈(Emmet Gowin), 낸 골딘(Nan Goldin), 신디 셔먼(Cindy Sherman) 등 5명의 외국 작가가 초대되었다. 이들은 대상을 포착하는 사진에서 벗어나 다양한 기법과 표현 수단으로 사진 제작 과정을 수용함으로써 사진을 예술적 표현 수단으로서 사용하는 작품들이었다. 실제로 초대된 해외 작가들은 사진작가라기보다 사진을 표현 매체로 사용하는 현대미술가들이었다. 예를 들어 낸 골딘은 남자 친구에게 맞아 눈가에 멍이 든 자신의 모습, 파트너가 에이즈에

3　　김승곤, 「1990년대 이후 한국 사진의 지형도」, 『월간미술』, 2002년 8월호, 59.

걸린 남자 동성애자의 모습 등 본인과 주변 사람들의 모습을 가감 없이 카메라에 담은 작업을 선보였고, 신디 셔먼은 분장을 한 자신의 모습을 통해 변형되고 뒤틀린 인간 모습을 촬영한 구성사진(constructed photograph)을 보여주었다. 반면 한국 작가들은 처음부터 미술이 아닌 사진을 전공한 작가들이다 보니 표현에 있어 그 한계가 분명하게 드러나는 경우도 있었지만, 시계를 찍은 인화지를 불태워 형태를 없앤 구본창의 작업이라든가 사진과 판화를 결합시킨 김대수의 작업 등은 사진에 대한 새로운 접근으로 주목을 받았다. 큐레이터인 김선정이 언급하듯 «사진, 오늘의 위상»전은 당시 직접 접할 기회가 없던 외국 작가의 작품을 국내에 소개하고, 이들의 작품을 한국 작가의 작품들과 함께 전시함으로써, 사진 매체의 세계적인 흐름과 한국의 위상을 함께 볼 기회를 제공[4]하였을 뿐 아니라, 진영 위주로 움직였던 대형 사진 전시에서 벗어나 미술관의 큐레이터가 본격적으로 '사진'이라는 매체의 다양한 가능성을 소개했던 전시라는 측면에서 기억해야 하는 전시 중 하나라고 생각한다.

　　«사진, 오늘의 위상»전 이후 1996년 국립현대미술관에서는 «사진, 새로운 시각»이라는 전시를 개최했으며, 이후 다양한 관점에서 기획된 사진 전시들이 늘어갔다. (비록 여전히 사진계와 미술계가 이질적으로 작동하는 시스템이 존재하기는 하지만 그럼에도 불구하고) 사진은 이제 현대미술과의 그 접점을 넓히고 있는 것이 사실이다. 많은 현대미술 전시에서 사진 작품의 비중이 높다는 것 역시 이러한 변화를 잘 보여준다 할 수 있다.

　　국립현대미술관에서 개최되었던 «한국현대사진 60년 1948-2008»에서처럼,[5] 한국 현대사진의 역사를 1940년대 후반으로 볼 때, 이제 막 70여 년의 세월 동안 한국 현대사진은 괄목할 만한 성장을 하였다. 사진 전문 미술관인 한미사진미술관이 개관(2002)하였고, 동강사진마을축제(2002), 서울국제사진페스티벌(2006) 등과 같은 사진 축제도 개최되고 있으며, 2006년부터는 대구에서 사진비엔날레도 정례적으로 열리고 있다. 얼핏 보면 그 외연과 인프라가 확장되는 듯하지만, 내부적으로 검토하고 보완해야 할 일들이 여전히 많다. 우선 문헌 연구가 쉽지 않았다. 몇몇 연구자들의 연구를 제외한다면, 『월간미술』과 같은 몇몇 미술 잡지에서

4　　「"사진, 오늘의 위상"展—의도적 연출이 현대조류」, 『중앙일보』, 1995년 4월 11일 자.

5　　«한국현대사진 60년 1948-2008»(국립현대미술관, 2008.8.15.-10.26., 기획: 최승훈)은 국립현대미술관과 원로 사진 전문가들이 전시 개념의 선정에서부터 구성까지 함께했다 이 전시에는 한국 현대사진의 각 시대를 대표하는 106명의 사진작가들의 작품 380점이 전시되었다.

　　전시는 역사적 흐름을 바탕으로 ① 초기의 한국 현대사진을 조망하는 '한국현대사진 1948-1960' ② 한국 현대사진의 위상을 정립하는 '한국현대사진 1970-1980', ③ 다양한 실험과 창작 활동으로 사진의 영역을 확장한 '한국현대사진 1990-2000'으로 구분하여 각 시대를 대표하는 사진가들의 작품을 소개하였다. 특히 2002년과 2008년에 개최된 원로 사진가 이명동, 이형록, 정범태, 김한용의 대담에 대한 영상 기록도 함께 전시하였다.

다룬 특집 기사가 전부이며, 이 역시 한국 사진계의 전반적인 흐름에 관한 비평이나 제언에 한정되어 있고, 작가 연구에 대한 부분은 거의 찾아보기 힘들다. 이미 사진이 현대미술 안에서 작동하고 있는 지금 사진작가를 따로 구분하여 연구하는 것이 여전히 유의미한 것인가에 대한 질문은 차치하고서라도 이후 한국 현대사진 연구를 위한 기초 정리가 시급하다고 생각된다.

더 읽을거리

권연정. 「춘추전국시대를 맞은 중국 현대사진」. 『월간미술』. 2008년 5월.

김남진. 「개별화 된 한국사진의 새로운 경향들」. 『월간미술』. 2008년 5월.

박주석. 「사진 아카이브의 구성에 관한 논의. 『월간미술』. 2002년 8월.

손영실. 「세계 사진시장을 통해 우리가 준비해야 할 것들」. 『월간미술』. 2006년 11월.

윤준성. 「포스트포토그래피, 확장된 독립공간」. 『월간미술』. 2002년 8월.

이경률. 「사진은 어떻게 현대미술의 중심이 되었는가?」. 『월간미술』. 2008년 5월.

이경률. 「현대미술관 시뮬라크르, 그리고 사진」. 『월간미술』. 2002년 8월.

이영준. 「사진 속의 신체, 감시와 찬미의 변증법」. 『월간미술』. 1997년 10월.

이영준. 「사진의 구조, 구조의 사진」. 『월간미술』. 2002년 8월.

진동선. 「한국사진의 국제화와 현대사진」. 『월간미술』. 2002년 8월.

진동선. 「현대사진의 부정과 긍정」. 『월간미술』. 1999년 12월.

진동선. 「한중일 현대사진의 최근 지형」. 『월간미술』. 2008년 5월.

최봉림. 「사실적 픽션에서 허구적 픽션으로」. 『월간미술』. 2006년 11월.

한금현. 「감각을 담는 일본의 사진」. 『월간미술』. 2008년 5월.

후미히코 수미토모. 「일본 현대사진의 표현, 매체로서 사진이 도전하는 것」. 『월간미술』. 2008년 5월.

1991년 문헌 자료

미술관에 수용돼야 할 현대사진(1996)
김선정

새로운 사진운동의 전개—1980년대 후반 이후의 한국 사진(1996)
김승곤

예술사진의 미학적 문제(1996)
이영준

누가 '젊은 사진가들'을 모함하는가(2000)
이상학

1990년대 이후 한국 현대사진의 지형도(2002)
김승곤

한국사진의 국제화와 현대사진(2002)
진동선

한국사진의 어제와 오늘(2006)
진동선

미술관에 수용돼야 할 현대사진

김선정(선재미술관 큐레이터)

우리는 매일매일 많은 이미지를 생활 속에서
접한다. 잡지나 광고 등 대중매체에서 접하는
시각 이미지들의 대부분 사진으로 구성되어 있다.
우리는 이들 이미지의 홍수 속에 살면서 사진을
가까이 접하고 있다. 하지만 예술로서의 사진에는
아직 어색해한다. 잡지에서 본 광고사진이나
패션사진은 쉽게 이해하면서도 사진작가의
'사진'에는 거리를 둔다. 이런 문제가 왜 생기는
걸까? 우리는 예술을 생활과 먼 것으로 생각하는
경향이 있다. 우리의 눈에 쉽게 접하는 이미지들이
다 사진인데도 작품 사진에 대해서는 어렵고,
난해한 다른 무엇으로 생각하는 것이다.

1936년 미국에서 『라이프(Life)』지가 창간되고,
포토다큐멘터리로 불리는 보도사진이 활발하게
나타나면서 사진은 세계의 사건을 전달하는 중요한
매체가 되었다. 그 후 50년대 중반부터 60년대에
걸쳐 새로운 매체인 텔레비전이 시각적인 정보를
대신하게 되었다. 이 시기부터 사진은 단순히
정보를 주는 데서 벗어나 개인적인 표현의 장이
됐다고 할 수 있다.

일반인들은 사진을 볼 때 사진의 내용—무엇을
찍었느냐—에만 초점을 맞춘다. 내용에만
관심을 두어 사진이 지니고 있는 예술적인 측면은
간과하게 된다. 이 경우 사진이 재현의 도구라는
점만이 중시될 뿐, 표현의 수단, 예술로서의 사진은
배제된다. 회화도 사진이 발명되기 전까지는
종교의 위대함, 왕의 권력 등을 보여주는 재현의
요소가 강했다. 그 후 사진이 발명되면서 회화는
사실(fact)의 전달이라는 측면이 감소되었고,
미적인 요소나 작가의 예술적 표현의 도구로
사용되었다.

미술 작품으로서의 사진

이제 세계적으로 사진이 하나의 예술 장르로서
받아들여졌지만, 아직도 국내에선 그것을 감상하는
데 있어서 내용적인 면만을 강조하는—사진은
이미지를 내포하고 있기 때문에—경향이 강하다.
사진을 볼 때 그것이 담고 있는 내용도 물론
중요하지만, 그보다는 작품이 가진 느낌, 톤,
텍스처(texture) 등 여러 가지 요소가 강조된다.
예를 들어 모노크롬 회화를 볼 때 우리는 아무런
이미지도 찾을 수 없고, 찾으려 하지 않는다.
추상회화의 경우도 마찬가지이다. 리듬, 제스처,
적극적인(positive) 혹은 소극적인(negative) 공간
등 다른 요소로써 작품이 감상된다.

그런데 왜 사진은 이미지로만 보려고 하는
것일까? 물론 사진에 있어서 재현의 요소는
중요하다. 하지만 사진을 현실의 기록이라는
관점에서 벗어나 사진을 예술작품으로 보는 일이
중요하다. 이러한 노력은 사진작가들에 의해 역시
시도되고 있다. 80년대 중반 이후 스트레이트한
사진에서 벗어나, 사진 표면을 오리고 긁고 꿰매고
태우는 등 여러 가지 시도(구본창)가 있었고,
판화같이 보이도록 사진을 만든다든지(권순평),
사진에 여러 요소를 첨가하는(유재학) 등의
다양한 시도가 이뤄졌다. 무엇을 찍는가의
문제에 있어서도 있는 그대로가 아니라 구성을
새롭게 한다든지, 자신의 주제에 맞춰 새로운
기술—컴퓨터(김형수), 홀로그램(이주용) 등—을
이용한다.

이러한 사진작가들의 노력에도 불구하고, 국내에서는 사진이 아직 화랑이나 미술관에서 적극적으로 수용되고 있지 않다. 사진 전문 화랑으로는 삼성 포토갤러리, 후지포토살롱, 코닥포토살롱, 한마당화랑 그리고 얼마 전 문을 닫은 눈갤러리가 있다. 눈갤러리를 제외한 이들 갤러리들은 지속적인 사진 전시를 하고는 있지만, 미술 쪽의 화랑들과는 위치에 있어서나 정신적으로 거리를 두고 있다. 사진 장르에 대해 관심을 보이고 있는 몇몇 화랑이 있기는 하지만 아직까지는 미술시장에서 컬렉터들이 형성되어 있지 않다.

그 이유로는 우선 사진의 복제성을 들 수 있다. 사진은 판화와 같이 몇 십 개, 몇 백 개를 프린트할 수 있다. 따라서 가격이 미술 작품에 비해 상당히 낮고 사람들은 사진을 컬렉션하기를 꺼린다. 그래서 미국에서는 사진작가의 작품을 판매할 때 20-25개 정도로 프린트 양을 정해놓고, 마지막 프린트일수록 비싸게 파는 방식을 도입했다.

다른 원인으로는 사진작가들이 패션이나 광고사진 등으로 자신의 작업을 전환시키기 쉽다는 것이다. 작가가 작업에만 몰두하기에도 힘든데 여러 가지 다른 파트에서 일을 하다 보면 집중하여 좋은 작품을 꾸준히 만들어내기 힘들다. 최근에 와서 많은 사진전이 기획되고는 있지만 사진 전문 큐레이터나 평론가에 의해서가 아니기 때문에 전문성이 떨어지고 있다. 이 문제는 사진의 컬렉션 작업에 있어서 작품을 내용이나 표면적인 효과에 의해 경향을 나누게 되는 비전문적인 결과를 낳는다. 즉 사진을 사실 또는 현실 세계를 반영하는 '거울'이나 '창'이라는 개념에서 벗어나, 작가 개인의 예술적 표현 수단이란 사실을 일반인이 인식하지 못하고 있다. 사진은 더 이상 3차원의 세계를 2차원으로 바꾼 시각적 기호가 아닌 것이다.

전시회와 사진 수용의 문제

요즘 많은 미술 기획전이 열린다. 이런 전시들은 작품들을 매체에 의해 분류, 선정하거나 또는 주제나 개념(concept)에 의해 선택한다. 따라서 큐레이터들은 전시 작품을 매체보다는 전시 주제나 개념에 맞추어 선정하고, 이를 통해 사진을 보다 적극적으로 수용하려는 노력이 필요하다. 기존의 사진 전시들을 보면 사진을 수용하려는 노력보다는 독립된 매체로 떼어내어 그 자체로만 보려는 경향이 강하다. 사진 전시 자체의 기획에 있어서도 작품을 내용으로만 구분하였기 때문에 작가의 작품을 다양한 표현의 관점에서 보지 못한다. 이런 잘못은 비단 국내에 있어서만이 아니다. 외국의 사진사를 살펴보면 사진 작품들이 작가 자신의 예술적 표현에 비중을 두기보다는 거기에 담긴 내용을 중심으로 전개되었다. 이런 잘못은 아마도 사진 분야 전문 인력의 부재에서 오지 않나 생각된다.

사진작가 에멧 고원은 자기의 부인을 계속해서 찍었다. 부인을 누드로 하여 임신했을 때, 잘 때, 화장실 갔을 때…… 누드라는 점에서 고원의 사진은 성적 접근이 가능하지만, 패션사진 같은 접근은 배제되어 있다. 고원의 사진은 내용적인 면에서도 흥미롭지만 프린트하는 기법에서 다른 사진작가와는 다르다. 그의 사진은 다른 사진작가와 톤에서 큰 차이가 나는 것이다. 사진의 전문적인 지식 없이 사진을 보게 되면, 이런 미묘한 차이를 모르고 겉핥기식으로 담긴 내용만 보게 된다.

오형근의 신카나리아를 찍은 사진을 보게 될 경우, 보통은 인물에 집착하게 된다. '신카나리아'라는 인물은 예전에는 유명했지만 지금은 잊혀진 연예인 정도로 생각되지만, 그를 담은 오형근의 작품은 인물이 가진 디테일, 즉 피부 ·주름에서 나오는 사진의 깊이에서 오는 미적

가치가 있다. 주명덕은 풍경을 찍지만 가까이서 살펴보기 전에는 풍경사진이라는 사실을 깨닫지 못한다. 마치 사이 톰블리(Cy Twombly)의 작품을 보는 것 같다. 자유로운 제스처에 의한 드로잉 같다. 사진을 거기 담긴 내용으로만 보고자 한다면 이런 작품은 어떻게 볼 것인가. 미술과 사진을 나누어서 생각해야 하는가? 필자는 사진작가나 화가나 조각가 모두를 다만 작가라고 말하고 싶다. 최근에 들어 장르의 구분이 무너지고 있는데, 꼭 사진, 회화, 조각 등으로 구분을 해야 하는 것인지 애매모호하다.

세계적인 사진 미술가들

1960년대 초반부터 대상보다 아이디어를 중요하게 여기는 개념미술가들이 형식주의 비판을 위해 사진을 이용하기 시작했다. 퍼포먼스 아트나 대지미술에서도 사진이 이용되었다. 1970년대 후반부터 80년대 초에 본격화된 이런 새로운 경향의 사진은 사진의 개념을 변화시켰다. 이들은 지금까지의 '찍는다', '촬영한다'라는 사진의 개념을 회화나 조각과 같이 '제작하는 사진' 또는 '연출하는 사진'으로 변화시켰다. 이들은 스튜디오 안에서 소재를 가지고 구성하고 촬영한다.

이러한 경향의 대표적인 작가로는 샌디 스코글랜드(Sandy Skoglund), 바바라 카스텐(Babara Kasten), 신디 셔먼(Cindy Sherman) 등이 있다. 이들의 작품에 의해 '사진'과 '미술'의 경계는 없어지게 된다. 이들 외에도 이브 손네만(Eve Sonneman), 존 디볼라(John Divola), 윌리엄 웨그만(William Wegman), 잰 그루버(Jan Groover) 등이 있다. 이들 작품을 보면 종래에 사진작가들이 관심을 두었던 현실에서 벗어나 상상력에 역점을 두고 있다. 그리고 이후에도 사진은 점점 다양화되어간다.

인형을 가지고 작업하는 로리 시몬스(Laurie Simneons)('Simmons'의 오기—편집자) 베르나르 포콩(Bernard Faucon) 등의 작업은 작가의 개개인의 경험과 무의식의 세계와 연관이 크다. 이밖에도 독일에서 활동하는 개념미술가인 베허(Becher) 부부, 토마스 루프(Thomas Ruff), 프랑스의 소피 칼(Sophie Calle), 일본의 아라키와 스키모토, 캐나다의 제프 월(Jeff Wall) 등 많은 사진작가들이 있다. 이들 작가들의 사진은 모두 현실을 있는 그대로 '찍는다'라는 초기의 생각과는 많은 차이가 있다.

외국의 경우에는 사진 전문 미술관도 있고, 사진 관련 축제도 많이 열린다. 프랑스의 아를르(Arles)와 카홀(Cahors)에서 도시 축제 형태로 매년 사진 관련 페스티벌이 있고 파리에서도 10월에 사진의 날이라 하여 도시 전체에 사진 관련 전시가 열린다. 이는 단지 사진 전용 화랑에서뿐 아니라 미술화랑 모두가 참여하는 것이다. 미국의 미술관들도 사진 전문 큐레이터를 두고 사진을 소장하는 데 많은 노력을 기울이고 있다. 뉴욕 현대미술관(MoMA)의 경우는 오래전부터 사진 갤러리를 따로 두고 있고, 많은 사진전을 기획해 사진의 지위를 확립시켰다.

사진은 많은 가능성을 내포하고 있는 분야이다. 사진은 대중적인 매체임에도 불구하고 작품으로 받아들여진다는 점에 문제를 갖고 있다. 이런 문제점을 해결하려면, 사진 전문 큐레이터나 평론가들이 더 배출되어 일반인도 사진에 쉽게 접근할 수 있는 방법이 마련돼야 한다.

우리나라의 경우 사진에 대해 작품으로서의 인식이 그리 오래되지 않다. 미술관이 사진 전시를 기획하고 사진을 소장하는 데 더 많은 노력을 기울여야 할 때이다. 미국과 유럽의 미술관에서는 한국 사진에 대해 많은 관심을 기울이고 있다. 외국에서 활동하는 몇몇 한국 작가들은 화랑에 전속돼 있거나 미술관에 작품이 소장되어

있다. 이제 좋은 사진전을 기획하여 외국에
순회 전시함으로써 한국의 사진을 알리는 일이
필요하다. 좋은 기획전이 이뤄지려면 작가들도
물론 중요하지만 사진이라는 매체를 이용하는
작품들을 그룹핑(grouping)하고 선별하는 일이
더욱 중요하다. 이제는 사진이라는 장르에 큰
의미를 부여하기보다는 경계를 넘어선 여러
매체와의 교류가 필요하다. 사진전에만 사진
작품이 전시되지 않고 어떤 주제나 개념에 의해
기획되는 미술 전시회에 사진이 수용되고 전시되는
일이 필요한 시기인 것이다.

(출전: 『월간미술』, 1996년 8월호)

새로운 사진운동의 전개
―1980년대 후반 이후의 한국 사진

김승곤(사진평론)

한국에 사진이 도입된 1880년대 중반 이래, 우리의
근대사는 오랜 식민지 시대로부터의 해방과 분단,
뒤이어 발발한 동족상잔의 전쟁, 빈곤과 폐허,
정치적 사회적 혼란, 독재 정권과 민주화 투쟁
등 연속된 고난과 격동으로 점철되어왔다. 몇 해
전까지만 해도 서울의 5층 건물 이상의 높이에서
사진을 찍는 것은 엄격하게 금지되어 있었다.
그래서 사진작가들은 수백 년간 지혜로운 선비들이
그랬던 것처럼 현실을 외면하고 자연의 경관에
심취해 있거나, 아니면 그런 현실에 대항해나갈
수밖에 없었다. 카메라는 이데올로기의 첨예한
대립과 경제발전이라는 절대적인 명제로 인해
희생을 강요당하는 민중을 구원하기 위한 무기였고
사진작가는 구국투사였다. 그리고 반세기에
걸친 이러한 흐름은 내부로부터의 반성도 또는
외부에서의 어떤 도전도 받지 않는 상태에서 한국
사진의 전통으로 이어져 내려왔다.
　한국의 사진은 이처럼 한편으로는
아마추어리즘과, 다른 한편으로는 사회적 현실을
기록하고 고발하는 리얼리즘이라고 하는 두 갈래의
계보를 따라 이어져 내려왔다. 1980년대 후반에
이르기까지 한국의 사진작가들은 사진이라는
매체를 어떻게 인식하고 어떻게 구사해야 할
것인지에 관해서 폐쇄적인 가치관을 가질 수밖에
없었던 것도 이런 사진 환경에 기인하고 있다고
할 수 있다. 미술 쪽으로 눈을 돌려보면, 우리가

문화적인 암흑시대를 보낸 60년대는 팝아트, 미니멀 아트, 컨셉추얼 아트와 같은 새로운 동향들이 커다란 조류를 형성해서 움직이던 시기였다. 그러나 한국의 사진에는 그러한 경향을 체험하거나 소화할 수 있는 계기가 주어지지 않았다.

한국 사진에서의 변화의 최초의 조짐은 서울올림픽이 치뤄진 1988년 구본창을 비롯해서 김대수, 임영균, 최광호, 하봉호, 이주용 등 미국과 유럽·일본에서 유학을 마치고 돌아온 젊은 사진작가들의 《사진—새 시좌》(1998, 워커힐미술관)전에 의해서 극적으로 나타났다. 이들의 사진은 내용과 형식에서 종래의 사진 틀을 벗어나는 것들이었다. 이들의 사진의 방법은 기성의 사진작가들에게는 물론 동시대의 사진작가들에게조차 쉽게 받아들여지지 않았다. 그러나 시간이 지나면서 이들의 주장인, 보이지 않는 어떤 수준의 리얼리티를 드러내거나 현실에 대해 발언하기 위해서는 전통적인 사진의 어휘만으로는 부족하며 시각적인 현실의 모습을 가공하거나 인접한 예술의 언어와 행위를 사진의 제작 과정에 포함시키는 것이 불가피하다는 사실이 설득력을 가지고 폭넓게 수용되어 나갔다. 이 전시에 맞추어 열린 세미나를 통하여 사진에 있어서의 포스트모더니즘의 개념과 국제적인 상황이 최초로 소개(김승곤, 1988)되고, 이들 새로운 경향의 사진들에 대한 이론적인 배경이 만들어졌다.

80년대 말부터 변화된 한국 사진

《새 시좌》전에 이어 열린 《사진, '89-'90》 (한마당화랑, 1990)이나 《혼합매체》(금호미술관, 1990)전은 구상과 추상, 현실과 허구라는 이분법적 구분이 더 이상 유효하지 않다는 사실에 대한 확인이었다. 이들 전시에서는 무의식이나 인간의 내면에 존재하는 잠재적인 영역에 대한 탐구가 적극적으로 시도되었다. 사진은 믿어왔던 것보다 훨씬 자유로운 매체이고 사진이 대상으로 해야 할 세계가 무한한 깊이와 넓이를 가진 처녀지로서 남아 있다는 사실이 사진작가들에게 인식되기 시작한 것이다.

지난 91년 11월 50여 명의 젊은 사진작가들에 의해 대형 그룹전 《한국사진의 수평》전이 마련됐다. 이 전시는 배병우, 김장섭 등의 2, 30대 젊은 사진작가들이 주축이 되었다. 91년(토탈미술관)과 92년(서울시립미술관), 94년(공평아트센터)의 세 차례에 걸쳐 열린 이 전시회는 한국의 사진에서 지금 어떤 일이 진행되고 있는가를 한국뿐 아니라 아시아와 세계의 사진계를 보여준 최초의 국제적인 사진 이벤트였다. 모두 2백여 명의 사진작가들이 참가한 가운데 개최된 이 대규모의 사진전은 그때까지의 감상적인 아마추어리즘과 금욕적인 리얼리즘에 묶여 있던 한국의 사진을 자유로운 예술의 공간으로 풀어놓을 새로운 세력으로 등장했다.

이들 전시장의 벽과 바닥은 대중적이고 속된 이미지들로 가득 채워져 있었다. 그것은 마치 억제되었던 인간의 감각을 모든 방향을 향해서 한꺼번에 풀어놓은 듯했다. 대부분 1960년대 이후에 태어난 참가자들은 대학이나 또는 외국의 체험을 통해서 흡수한 새로운 사진의 가치관과 방법론을 다양한 형태로 실천함으로써, 새로운 표현에 정당한 가치를 부여하는 계기를 만들었다. 이들은 이미 존재하는 세계를 옮겨놓는 일보다 자신의 상상력이나 현실에 대한 의견을 사진의 프로세스 가운데에 개입시키는 쪽에 비중을 두었다. 대상에 대한 의존도가 상대적으로 낮아진 이들의 작품은 사진이 어쩌면 외계의 현실로부터 완전한 자유를 얻을 수 있을지도 모른다는 생각까지 불러일으켰다. 일본을 비롯한

아시아와 유럽 7개국으로부터 온 50여 명의 젊은 해외 사진작가들과 함께, 이들 지역의 대표적인 평론가들이 참가해서 열린 이 국제전은 동시대의 표현자로서의 일체감과 자신감을 한국의 젊은 사진작가들에게 심어주는 계기가 되었다.

실제로 이들 젊은 사진작가들의 전시가 일으킨 파장은 곧이어, 1945년부터 반세기 동안의 사진을 조망한 《한국사진의 흐름》(예술의전당, 1994)전을 비롯해서, 《아, 대한민국》(자하문미술관, 1993), 《'94사진, 새바람》(현대아트갤러리, 1994), 《신체 또는 성》(갤러리눈, 1995), 《사진—오늘의 위상》(경주 선재미술관, 1995), 《한국사진의 지평》(현대아트갤러리, 1994), 《새로운 바람》(동경 리쿠르트화랑, 1995), 《사진조각》(금호미술관, 1996), 《젊은 바람》(대구 문화예술회관, 1996), 《사진—새로운 시각》(국립현대미술관, 1996)전과 같은 대규모 그룹전들을 여러 지역의 미술관에서 잇달아 실현시키는 촉매제로서 작용했다. 이처럼 크고 작은 단체전들이 1990년대에 연이어 개최되고, 또 많은 전시 타이틀에 '새로운'이나 '바람'이라는 다소 선동적인 수식어가 붙어 있다는 사실만 미루어 보아도 이 시기에 열린 그룹전이 가진 열띤 분위기를 짐작할 수 있다.

이들 자주적인 그룹전은 지금까지 사진이 축적시켜온 개념과 기술을 답습하기보다는 그들에 대한 부정의 형태로서 나타나는 일이 많았다. 새로운 세대의 사진작가들은 금욕적이었던 이전의 사진에 반발이라도 하는 것처럼 잡지나 문자, 플라스틱, 돌멩이, 천 또는 나무조각('나뭇조각'의 오기—편집자), 가족사진 같은 가까운 곳에서 쉽게 손에 넣을 수 있는 일상적인 소재들을 아무런 망설임 없이 작품 속에 끌어들였다. 유제를 바른 커다란 캔버스에 프린트하거나 등신대의 셀프 누드를 만들어 전시장 입구에 세워두는 등 보다 직접적으로 감상자를 자극하고 순수한 사진을 통속적인 차원으로 끌어내리기 위해 모든 가능한 방법들이 시도되었다.

특히 이 시기에 김대수, 유재학, 구본창, 박진호 등은 스스로의 신체나 그 밖의 다른 매체를 통해서 자아의 역사를 탐구해가는 두드러진 작업들을 보여주었다. 내면적인 의식을 기록한 이들의 사진으로 인해 외부 세계를 대상으로 해온 종전의 다큐멘터리 사진의 개념은 보다 넓은 영역으로 확장되었다. 사진이라고 하는 매체 그 자체에 대한 검증으로 보이는 박홍천, 김장섭, 이상윤, 이경민, 정영혁 등의 실험적인 작업, 그리고 김영길의 심상적인 세계는 종래의 풍경사진의 차원에 다른 깊이를 주었다. 조희규, 문주, 홍수자, 김영진, 정재규, 고명근, 염은경, 이규철 등은 혼합매체나 인스털레이션 등 현대미술의 맥락 가운데에서 작업을 시도했고, 이주용, 권순평, 어상선, 서지영 등은 섬세하고 감성적인 터치의 하이브레드(high-bred)한 정물사진을 잇달아 내놓았다. 이전의 사진이 강한 이념성을 바탕으로 하고 있는 것에 반해서 이들 사진은 개념적인 성향을 띠고 있는 것이 특징이었다.

또 다른 90년대 사진의 두드러진 특징은 김정하, 최정화, 육태진, 최승훈, 김명아와 같은 일군의 표현자들의 작품에서도 나타나고 있다. 지금까지의 사진이 카메라의 프레임에 들어오는 대상을 가장 중요한 성립 조건으로 삼고 있었다는 점을 상기할 때, 물리적인 현실 그 자체를 대상으로 찍지 않은 이들의 작품은 충격으로 받아들여졌다. 이들의 작품은 사회를 개혁하기 위한 것으로서가 아니라, 어떤 사건이나 현상의 구조적인 성질에 관한 언급으로서 받아들여져야 할 성질의 것이었다. 이들에 의해서 속되고 천박스러운 것, 감각적인 것, 페티시(fetish)하고 그로테스크한 것들이 표현의 전면에 과격하게 모습을 드러냈다. 그것은 폭력적이긴 했지만 명백한 전략과 질서를 가지고 있었다.

현실의 지적 비판으로서의 사진

90년대에 나타난 이런 사진들에서는 사진작가가 지켜야 할 기준 같은 것은 아무 데도 없는 것 같았다. 일부의 사진작가의 눈에 이런 전시들은 마치 알맹이가 없는 깜짝 쇼나 싸구려 아이디어 전시장과 같은 인상을 주었던 것도 사실이다. 그러나 이들의 사진은 소비사회와 매스미디어에 의해서 지배되는 권력 구조에 대한 새로운 유형의 지적 비판이었다. 그것은 길거리 사진에 의한 현실 비판과는 분명 다른 것이었다. 이들에게 있어 사진은 물리적인 현실을 반영하는 것일 뿐 아니라, 그 현실의 배경을 이루는 시대와 시대에 대한 정신을 반영하는 것으로, 이들은 자신이 보는 현실 그 자체보다도 자신이 그 현실을 어떻게 인식하고 있는가를 첨예하게 표출하고 있었다. 이들은 사진이 어떤 방법으로 현실에 관여해야 하는가에 대해서 더 이상 아무런 강박관념도 가지고 있지 않았다. 그들에게는 무엇보다도 자기 자신의 문제야말로 가장 절실했던 것이다.

그렇다고 해서 사진의 본질이 달라진 것은 물론 아니다. 폭발적인 에너지를 보인 90년대의 사진작가들 가운데 엄격한 태도로 사진의 정통성을 일관되게 견지하고, 눈앞의 액추얼리티 (actuality)에 지상의 가치를 부여하는 사람들이 엄연히 존재하고 있었다. 새로운 유형의 사진의 출현에 의해서 한국 사진의 축이 어느 한쪽으로 기울어져버린 것이 아니라 오히려 리얼리즘이라고 하는, 지나치게 몸에 꼭 맞는 옷을 벗어던짐으로써 사진이 자유로운 예술 매체로서 운신의 폭을 넓힐 수 있게 되었다는 것이 알맞은 표현일 것이다. 사진이 지금까지의 기계성, 자동성, 객관성, 중립성 등의 특성만이 아니라 허구성, 표층성, 조작성과 같은 다양한 성격을 가진 매체라는 사실이 정당하게 인식되어 새로운 가능성이 시도된 것이다. 《풍경을 넘어서》(소나무 갤러리, 1991),

《대동산수》(코닥포토살롱·삼성포토갤러리, 1994-95), 《관점과 중재》(예술의전당, 1994)전이나 《한국사진의 현단계》(인데코화랑, 1994), 《한국인》(인데코화랑, 1995), 《사진은 사진이다》(삼성포토갤러리, 1996)전 등은 젊은 활기만으로 자칫 균형 감각을 잃기 쉬웠던 90년대 사진의 충격을 완충시키고자 하는 균형 장치적인 기능을 했다.

감성보다는 의식을 각성시키는 한국의 풍경을 찍는 민병헌, 홍일, 함성호, 오종은, 최강일, 배병우, 권태균, 이완교, 김태오, 여돈호, 현관욱, 한정식, 오상조, 최영돈 등과 다큐멘터리의 사진작가인 이상일, 정주하, 오형근, 정재한, 강용석, 정동석, 김용호, 김녕만, 김석중, 양종훈, 임동숙, 황헌만, 이기원, 김동욱, 강운구, 양성철, 조승환, 이동준, 임영균, 조문호, 조승래, 전미숙, 이용환, 변금숙, 김영섭, 최광호 등은 사회와 인간의 삶을 중심에 놓은 수준 높은 작업들을 보여주었다.

그중에서도 사할린(문예진흥원, 1994), 베트남(조선일보미술관, 1995), 우즈베키스탄에 거주하는 한인들의 삶의 모습과 탄광촌(세종문화회관, 1993)과 농어촌의 현실, 정박아나 무의탁 노인 수용시설을 인간애를 가지고 기록하고 있는 윤주영과, 20년이 넘도록 한국과 아시아 지역의 민속신앙(그레이스 백화점, 1995)이라는 한 가지 테마를 줄기차게 추구해온 김수남은 사진의 본래 기능과 함께, 정통적인 다큐멘터리 사진이 어떤 것이어야 하는가에 대한 명확하고 가치 있는 해답을 제시해주었다. 해외의 권위 있는 수상과 전시를 통해서 이들이 펴온 사진 활동의 가치가 바르게 평가되었다는 사실은 한국 사진의 현실을 가늠하는 데 있어서 많은 것을 시사하는 것이라고 할 수 있다.

활발해진 해외 진출

아직은 그 수가 많지 않지만 활동의 무대를
해외로 넓힌 사진작가의 수도 늘고 있다.
프랑스에 거주하는 정재규, 성남훈, 김미현
등은 모두 해외 유학이 자유로워진 1980년대
중반 전후에 외국으로 건너간 사진작가들이다.
휘트니비엔날레에 참가하는 등 미국을 거점으로
폭넓은 활동을 벌이고 있는 이정진은 가장
성공한 사진작가 가운데 한 사람이다. 1995년
한국 미술의 역량과 현재의 상황을 소개하기
위해서 일본에서 개최된 대형 그룹전 사진 부문에
배병우(미토예술관, 1995)와 주명덕(나고야,
1995)이 참가하기도 했다. 1960년대 중반 이후의
한국의 사진을 주도했던 주명덕과, 젊은 세대의
기수인 배병우는 한국의 풍경을 통해서 한국인의
정신성과 역사성의 원천을 천착하는 작업을 지금도
계속하고 있다. 1980년대 말 한국 사진의 전기를
만드는 데 있어서 중요한 역할을 한 젊은 세대의
사진작가 가운데 한 사람인 구본창은 섬세하면서도
농밀한 감성으로 내면의 역사를 시각화한
작품전(갤러리서미, 1990-95)을 잇달아 열었고,
황규태는 천상적인 아름다운 풍경을 통해서
현대문명의 위기를 역설적으로 표현한 작품들을
전시(워커힐미술관, 1994)했다.

한국의 사진 환경은 계속 변화하고 있으며,
현실에 대한 사진작가들의 대응도 함께 변하고
있다. 한국의 사진작가들은 더 이상 한국적인
현실에만 매달리지 말고 지역적 문화적인 제한을
극복하면서 한국성을 획득하는 일에 더욱 많은
관심을 기울여야 한다. 한국성—아이덴티티—을
어떻게 보편적인 표현에 의해 실현시켜 나갈
것인가, 그것이 이 시대의 사진작가들에게
주어진 과제다. 이런 관점에서 기획과 운영에서
들어난('드러난'의 오기로 보임—편집자) 몇
가지 중대한 문제점에도 불구하고, 그나마

사진작가들에게 전시 공간을 제공할 수 있었다는
점에 있어서 삼성 포토스페이스의 존재 가치는
작지 않다.

국제 사진계의 사각지대

한 나라의 문화예술적인 역량을 가늠하려 할
때, 미술관의 존재를 빼놓을 수 없다. 그러나
우리에게는 단 한 군데의 공립 사진미술관도
없다. 한국의 문화와 예술의 맥락에서 사진은
완전하게 배제되어온 것이다. 우리나라가 축적해온
경제적 문화적인 역량이나, 그리고 무엇보다도
현대미술에서 사진이 차지하고 있는 비중을 생각할
때, 사진미술관은 고사하고 사진 전문 갤러리의
모든 벽면 길이를 합해도 3백m도 되지 않는 현실은
이해하기 어려운 일이다. 더욱 안타까운 것은
그러한 현실을 개선하기 위해서 사진작가들 자신이
아무런 의지도 행동도 보여주지 못했다는 점에
대해 자각하고 있지 않다는 사실이다. 1980년대
후반부터 지금까지 커다란 잠재력을 쌓아왔음에도
불구하고 그 힘을 밖으로 발산할 수 있는 통로가
아직 존재하지 않는다. 외국에서 빈번한 사진전,
사진 전문 큐레이터, 평론가들의 횡적인 교류가
활발하게 이루어지고 있고 이미 튼튼한 회로를
형성하고 있으니, 우리나라는 국제 사진계의
사각지대를 이루고 있는 것이다.

사진이 시작된 시기를 볼 때 한국은 서구나
일본에 비해 수십 년이 뒤떨어져 있었다. 또 발전의
단계에 있어서도 역시 상당한 시차를 두고 서구나
일본을 뒤쫓아 온 것이 사실이다. 불과 십여 년
전만 해도 그 차이를 좁히는 것이 누구에게나
불가능한 일로 생각되었다. 그러나 최근의 젊은
사진가들에게 있어서 사태는 그렇게 비관적인 것이
아니다. 적어도 몇 사람의 사진작가들은 금세기가
지나가기 전에 한국에 사진미술관을 설립하는

것이 불가능한 일이 아니라는 사실에 대해서
확신을 가지고 있다. 지난해 한국 사진사상 최초로,
6개 사진 단체와 전국의 주도적인 사진작가들로
사진미술관 건립 추진위원회가 구성되었다. 이들이
벌이는 활동들은 아마도 20세기의 마지막 몇
해를 남겨놓고 있는 한국의 사진사에 있어서 가장
중요한 사건으로 기록되어야 할 것이다.

(출전: 『월간미술』, 1996년 8월호)

예술사진의 미학적 문제

이영준(사진평론)

올해 열린 두 개의 기획전 «사진은 사진이다»
(삼성포토갤러리, 3.18.-4.13.)와 «사진―새로운
시각»(국립현대미술관, 6.1.-7.2.)은 90년대 중반
한국의 예술사진이 어디까지 와 있고 어떤 것을
지향하는지 집약적으로 보여준 의미 있는 전시라고
할 수 있다. 물론 이 전시들이 대표 작가들을 제대로
모아놓았는가에 대해서는 의문의 여지가 있을 수
있고, 따라서 이것만이 전부라고 말할 수도 없다.
하지만 이 두 전시는 양자 간의 대조적 성격으로
인해서 현재의 한국 예술사진계의 지형을 파악하게
한다.
　　이 두 전시 중 후자는 전자에 대한 의문을
포함하고 있다고 말할 수 있다. 즉 «사진은
사진이다»전이 기계적 기록성이라는 사진의
본질적 특성을 강조하고 스트레이트하게 현실을
재현하는 것이 사진의 본래 목표임을 재천명한
것이라면, «사진―새로운 시각»전은 그러한
사진의 본질, 혹은 질서에 대한 의문 내지는 반항,
나아가 다양한 방식으로의 재구성을 포함하고
있어 흥미를 끈다. 특히 오늘날 급속도로 발전하고
있는 디지털화된 이미지 처리 방식으로 인해
사진의 진실성이 크게 위협받고 있는 상황에서
이 두 전시는 한국의 작가들이 사진의 본질에
대해 어떻게 이해하고 있는가를 드러내고 있다는
점에서 의미 있다고 할 수 있다. 물론 이 두 전시를
대결 구도로 파악한다는 것은 편협한 시각일 수도

있다. 하지만 그동안 비교적 잠잠하기만 하고 별 새로움이나 도전, 반항, 개혁 등의 이벤트가 없었던 한국의 예술사진 분야에서 이질적인 경향들이 등장하는 것은 일단 건설적인 일로 보인다.

한국 사진계에는 이런 다양한 경향을 이해하기 위한 이론적, 평론적 담론이 절대적으로 부족하다. 물론 각각의 전시 팜플렛에는 전시의 성격을 규정하고 감상법을 제시하는 안내문 성격의 서문이 들어 있다. 하지만 그 글들에는 사진의 가치를 파악하는 중심적인 범주들, 즉 기계적 기록성·사진성·사진의 본질·스트레이트 사진·현실의 반영·진실성과 같은 개념들이 반성되지 않은 채 마치 어떤 확고한 정당성을 지니고 있는 듯 사용되었기 때문에 사진에 관한 사고는 새로운 돌파구를 찾지 못해왔다고 생각한다.

필자가 주장하는 것은 그런 사진예술의 기본적인 범주들이 어떤 근거에서 가치를 지니는지 반성해볼 필요가 있다는 것이다. 실제로 서구의 비평가·이론가들 사이에서는 현재 반성을 넘어선 의심이 하나의 학문적 유행을 이루고 있다. 예를 들어 롤랑 바르트(Roland Barthes)는 사진 기호론을 통하여 사진이란 투명하고 스트레이트한 매체가 아니라 문화적인 코드가 덧씌워진 이질적인 매체라고 주장했다. 존 탁(John Tagg)은 사진이 국가라는가('국가라든가'의 오기로 보임—편집자) 경찰·법체계와 같은 권위 있는 제도로부터 객관성을 보장해주는 담론을 제공받음으로써 객관적 증거로서 대접받게 되었다고 말한다. 또한 그는 다큐멘터리 사진의 진실성도 사진이 애초부터 소유한 고유의 속성이 아니며 1930년대 WPA 작가들이 미국의 불안한 국가적, 문화적 아이덴티티를 새롭게 정립해주는 방향으로 사용되면서 그 지위를 인정받게 됐다고 주장한다. 울리히 켈리(Ulich Kelly)는 예술사진이 사진가들 자체의 창조적인 정신에서 연유했다기보다는 작가들이 산업화되고 상품화된 대중사진들을

생산하면서도 자신의 프로모션을 위하여 다른 한쪽으로 기존의 예술인 회화와 조각에서 구분되는 제도적 공간을 창출하면서 가능하게 되었다고 주장한다.

사진은 예술인가

이러한 새로운 사고방식을 그대로 따를 필요는 없겠지만, 어느 정도 이를 염두에 두고 앞의 두 전시에 나타난 예술사진의 각기 다른 모습에 주목해보고자 한다. 나는 이 시점에서 몇 년 전 누군가로부터 받은 '사진은 예술인가?'는 질문을 떠올리게 되었다. 당시에 그 질문을 한 사람은 사진에는 문외한이었지만 상당히 진지하게 물어오는 바람에 나도 필요 이상으로 진지하게 대답해줄 수밖에 없었다.

그때의 대답을 요약하자면 다음과 같다. "만약 예술의 범위를 좁게 잡아 특정한 장소에 특정한 신분의 사람들이 모여서 특정한 태도와 원칙을 가지고 감상해야 하는 어떤 것으로 정의한다면, 사진은 예술이 아니다. 그 이유는 그러한 제한된 개념의 예술은 이미 나름대로의 역사를 가지고 수립된 의미의 체계와 감상의 조건, 심지어는 감상하는 사람이 취해야 하는 태도마저 체계화해 놓고 있는데, 그 체계는 사진이 들어가기에는 너무 좁기 때문이다. 바꿔 말하면 예술이라는 것을 특정한 틀 속에서만 가능한 행위가 아니라 폭넓은 문화 활동의 한 국면으로 이해되어져야 하며 이러한 관점에서는 사진도 예술이 될 수 있다."

이러한 주장에 대해 많은 부연 설명이 필요할 텐데, 후에 거론한 '예술'의 의미는 전자의 예술'과는 근본적으로 다른 것으로 상이한 제도, 실천 관행, 가치 기준, 코드에 의존하고 있다. 즉 후자의 예술—사진으로서의 예술—은 현상을 기록하고 관찰하고 이에 대해 발언하는 총체적인

문화적 활동에 대해 간섭하고 의심하고 새로운 방식을 제시하는 행위를 의미한다. 그 대상은 반드시 아름다운 꽃이나 풍경, 누드 등의 미적인 대상일 필요는 없으며—물론 그런 대상들도 포함되겠지만—그것은 과학적 관찰일 수도 있고, 사회적 기록일 수도 있으며, 개인적이고 특정한 아이디어의 표출일 수도 있다. 물론 기존의 예술사진도 이러한 특성을 지니고 있지만 그것들은 전시장이나 예술 출판이라는 깔대기를 통해서 '미적 창조성 혹은 그 정신의 구현'이라는 가상의 왕국으로 흡수되어버리고 그 과정에서 사진 고유의 이질성과 복잡다단함을 잃어버리게 된다.

이러한 문제는 미술관이 공간적으로 제한되어 있을 뿐 아니라, 시간적으로도 제한되어 있다는 점에 연유한다. 즉, 미술관은 역사적인 범주로서의 미술 혹은 시각예술을 지지해주고 있는데, 그 역사적인 범주는 시간상의 제약을 의미한다. 미술이라는 개념 자체는 영구불변한 본질이 있는 것이 아니라, 역사적으로 아주 한정된 것이라는 것이다. 미술(beaux-arts)이라는 말은 18세기 중반 프랑스의 아카데미를 중심으로 쓰이기 시작하면서 실용적인 기능과는 분리되어 오로지 감상의 목적으로만 쓰이는 시각 이미지, 혹은 그 생산 행위를 가리키는 용어로 태어났다. 그 이전에는 미술이라는 말이 없었을 뿐더러, 단지 종교적 숭배, 교훈적 모범, 기록 등의 실용적인 목적으로 쓰이는 시각 이미지들만 있었을 뿐이다. 20세기 중반 모더니즘의 시기에는 미술, 특히 현대미술은 하나의 본질을 가지는 실체로서 확실한 지위를 부여받게 된다. 그 공로는 클레멘트 그린버그(Clement Greenberg) 같은 평론가, 뉴욕 현대미술관이나 구겐하임 같은 미술관에게 돌아갈 것이다.

예술제도와 사진

현재는 어떠한가 하면 물론 1996년 현재에도 미술(fine art)이라는 말이 쓰이기는 하지만 점차로 다른 용어, 즉 시각예술(visual art), 나아가 시각문화(visual culture)라는 말로 대체되고 있는 실정이다. 즉 서구에서는 미술이라는 말이 사라지고 있는 것이다. 그러나 이는 단순한 용어상의 변화가 아니라 추상표현주의 혹은 미니멀 아트로 대표되고 미술관에 전시되며 미술의 역사에 속하는 미술이라는 실체가 역사의 뒤로 물러나고 새로운 개념, 새로운 실천이 앞으로 나오고 있음을 의미한다. 즉 내용과 형식에 있어서뿐 아니라 기능에 있어서도 확장된 예술의 개념이 등장하고 있는 것이다. 서구의 예술계에서 사진을 새롭게 조명하는 이유도 사진이 여러 가지 사회적 실천들과 맺고 있는 복잡한 끈들이 풍부한 기록, 관찰, 발언, 제시 등의 가능성들을 제시해주기 때문이다.

사진이 현대예술의 일부로 인정받게 된 것은 1934년 뉴욕 현대미술관에서 처음으로 사진부를 만든 사코우스키(Szarkowsky)의 공로가 크다. 그는 미술이 현대예술이 된 방식을 전례로 삼아, 즉 매체 자체의 순수성과 고유성에 집중하고 다른 모든 기능들과 과학적·역사적 기록, 법적 증거 자료, 개인적 기념, 신분의 확증 기기에 얽힌 담론들을 배제함으로써 사진을 미술관으로 편입하였다. 예술사진의 딜레마는 이러한 풍부한 사진의 기능을 앞서 말한 좁게 한정된 예술, 더 정확히 말하면 예술제도와 그 담론, 실천 방식에 묶어버림으로써 정작 자신이 지니고 있는 풍부한 가능성을 스스로 묻어버렸기 때문에 생겨나는 것이다. 물론 여기서 알프레드 스티글리츠(Alfred Stieglitz)나 마이너 화이트(Minor White) 등 초기 사진예술을 수립하는 데 공로가 큰 창조적인 개인들의 노력과 성과를 무시할 수는 없다.

단, 그들의 활동도 특정한 제도적 틀을 통하지 않고서는 그 의미를 인정받지 못한다는 것이다. 그것이 개인 화랑이건 박물관이건 간에 제도적인 공증은 예술의 가치를 결정하는 중요한 요인으로 차용된다. 마치 세계에서 가장 달리기 잘하는 사람이 있다 해도, 올림픽에 나와서 공식적으로 기록을 인정받지 않으면 그 사람은 인정받지 못하는 것과도 같다. 예술에 있어서 제도나 기관의 역할은 단지 이미 가치가 정해진 작품을 수용하고 보여주는 수동적인 것이 아니라 예술 자체의 가치를 결정하는 상당히 능동적이고 중심적인 역할을 한다는 점을 말해두고 지나가도록 하자.

앞서 잠시 언급했던 최근 구미 평론계의 추세와 연관하여 앞서 언급한 한국의 두 사진전 애기로 돌아가면 국립현대미술관에서의 《사진—새로운 시간》전은 사진이 기계적이고 스트레이트한 기록에 그 본질이 있다는 생각과 사진에 어떤 추구하고 모셔야 할 본질이 있다는 생각에 의문을 품고 있으며, 여러 다른 예술 장르 혹은 문화적인 활동과의 접합을 통해 비판적 해부대 위에 올려놓았다는 데서 흥미를 끈다. 물론 여기서의 시도들은 아직도 부분적이고 여전히 미술관이란 전시 공간이 허용하는 범위 내에서 사진이란 매체와 코드를 운용하고 있다는 제한에 묶여 있기는 하지만, 전시의 타이틀이 시사하듯이 새로운 시각을 제시하고 있는 것이다.

예술사진의 장래

그런데 기존의 예술사진을 의심하는 데 있어서 중요한 걸림돌은 사진은 실재를 그대로 반영한다는 신화이다. 앞서도 말했듯이 사진은 대상을 그대로 비추는 거울이 아니라 문화적으로 착색되고 역사적으로 각인되고 사회적으로 기능하는 복잡하고 중층적인 이미지이다. 즉 우리가 사진으로 보는 대상은 '실재'의 모습이 아니라, 사진기라는 역사적인 기계가 인간의 눈이라는, 더 이상 생물학적이 아닌 역사적이고 문화적인 감관을 통해 만들어낸 이미지이다. 즉 '사진을 통해서 바라보는 실재'라는 개념 혹은 담론 자체가 역사적으로 문화적으로 생산되었기 때문에 우리는 사진으로 찍힌 대상을 보고 있는 것이다.

따라서 사진을 현실을 비추는 거울이라고 생각하지 말고 테니스 라켓을 한 1백 개쯤 쌓아놓고 그 사이로 보이는 이미지라고 생각하면 된다. 테니스 라켓 한 개라면 어느 정도 대상을 볼 수 있지만 여러 개가 겹쳐지면 라켓줄이 만들어내는 복잡한 교차선만이 보이게 된다. 즉 사진은 문화, 역사, 정치 등의 여러 다른 망들이 얽혀 만들어낸 복합적인 이미지이다. 따라서 사진의 진실성, 즉 '대상이 거기 있었다. 내가 거기 있었다. 나는 이것을 보았다'는 것은, 그러한 역사적인 구성물에 부여된 이름일 뿐이다. 따라서 사진이 단순히 찍히는 어떤 것이 아니라 만들어지는 것이라고 한다면, 요즘 한국에서 문제되고 있는 '만드는 사진'과 스트레이트 사진 간의 논란은 잘못된 장소에서 잘못된 형태로 일어나고 있는 것이다.

이제까지의 애기를 요약하자면, 사진의 진실성과 객관성 그리고 예술적 특성은 사진에 내재한 특성이 아니라 각각에 상응하는 사회제도 속에서 배태되고 인정된 것으로, 예술사진의 경우 그 가치를 생산해낸 미술관이라는 기구와 투명성·본질성이라는 담론의 테두리를 벗어난 곳에서 사진의 예술적 실천이 이뤄질 수 있는가 하는 의문으로 귀결된다. 그렇다면 그런 실천이 실제로 이뤄졌는가? 사진을 한정된 공간 속에서의 예술이 아니라 넓은 사회적 삶의 공간 속에서의 예술로 만들려고 했던 사례는 과거의 역사뿐 아니라 현재에서도 찾아볼 수 있다. 좀 멀게는 1920년대 혁명기의 소련에서 일어났던 러시아 아방가르드 사진으로부터 아주 최근의 것으로는

길거리의 대형 광고 간판에다 선전 광고의 형식을 그대로 이용하면서 자신의 메시지를 전달한 바바라 크루거(Barbara Kruger) 등을 들 수 있을 것이다. 두 가지 예의 공통적인 특징은 사람들이 사회적으로 살아가며 이미지를 이용하는 방식에 적극적으로 개입했다는 것이다.

알렌산더 로드첸코(Alexander Rodchenko)로 대표되는 러시아 아방가르드 작가들은 사진을 기록, 관찰, 제시할 뿐 아니라 '생산'이라는 실천 속에 개입시켰고, 바바라 크루거는 사진을 '소비, 선전'이라는 실천 속에 개입시켰다. 그렇다고 해서 로드첸코의 사진이 곧바로 생산 행위인 것은 아니고, 바바라 크루거의 사진이 곧바로 소비의 선전인 것은 아니다. 오히려 그것은 인간이 사회적 생산을 하고 소비하는 담론의 질서를 사진을 통하여 간섭하고 언급하는 것을 의미한다. 따라서 예술사진의 장래는 기존의 사진이 예술로 인정받고 있던 실천 관행, 제도 기구, 코드를 바꾸고 새로운 공간을 창출할 수 있는가 하는 점으로 귀결된다. 공든 탑을 쌓는 것만이 아니라 이제까지 쌓은 것을 부수고 새로운 방식과 체제로 쌓는 것도 예술의 중요한 일이기 때문이다.

(출전: 『월간미술』, 1996년 8월호)

누가 '젊은 사진가들'을 모함하는가

이상학(계간 『사진비평』 편집위원)

[······]

'젊은 사진가들'을 특집으로 꾸민다는 말에 한 가지 기우에 빠지고 말았다. 그 이유는 얼마 전에 열린 'The Next Generation'이라는 부제를 단 전시가 생각났기 때문이다. 그것은 최근에 가장 왕성하게 활동하고 있는, 말 그대로 다음 세대를 이끌어갈 만한 젊은 작가 30여 명으로 구성된 전시였다. 사진가 한 사람 한 사람의 작업은 전시 부제에 걸맞는 역량 있는 것이었음에도 불구하고, 전시기획에서 보이는 철학의 부재로 말미암아 한편의 종합선물 센트를 보는 듯했다. [······] 특정 단체의 연례행사에 참여할 수밖에 없었던 이유는, 그리고 더더욱 'next' 세대의 경향성을 규명한다든가 그들의 사진에서 보여주는 시대 인식을 정리하려는 등의 기획 의도가 선명하지 않은 전시에 몇 점의 작품을 내놓을 수밖에 없었던 것은, 작가 데뷔 이후 지속적인 활동 무대가 주어지지 못하는 사진계의 현실에서 연유한다. 때문에 전시 기회가 주어지면 그 전시가 갖는 기획 의도와 성격을 묻기도 전에 자의 반 타의 반 사진을 내놓게 된다. [······]

여기에서 무엇보다도 중요한 것은 기획자의 역량이다. 단지 젊다는 이유로 그리고 개인전 몇 회를 가졌다는 사실 때문에 다음 세대를 이끌 것이라는 단순한 잣대로 그들을 재단하여 전시를

꾸민다면, 그것은 기획이라고 말할 수 없으며, 기획자의 위치는 왜소해지고 초라해질 수밖에 없다. '젊은'이라는 말에 자꾸 예민해지고 기우에 빠지는 것은 이런 이유에서다. 따라서 '젊은 사진가들' 자체가 특집의 주제가 될 순 없다. [⋯⋯] 그들의 사진이 어떤 경향성을 갖는가, 그리고 그러한 경향들이 담론 구성에 어떤 역할을 하고 있는가에 따라서 이야기해야 할 것이다.

이렇게까지 말하는 것은 그동안 사진계에서 그런 논의들이 거의 없었으며, 있다 해도 방법론 및 양식(장르)적 분류에 그치고 말았기 때문이다. 그 이유 중 하나는 사진을 미술과의 이분법적 구도 속에서 보아왔던 기존 사진계(이는 그동안 미술계의 사진에 대한 인식이기도 하다)의 경직성과 교조성에 기인한다. 그로 인해 오랫동안 사진은 예술의 타자가 되었고, 나아가 사회적으로도 스스로 소외되어왔다.

특히 80년대 후반과 90년대 초, 사진 담론을 구성할 만한 아무런 이론적 성과가 없는 상황에서 갑작스럽게 불어닥친 서구 사진계의 유행 사조는, 기성의 사진가들뿐만 아니라 당시의 학생과 젊은 사진가들에게 큰 혼란을 불러일으켰으며 많은 경우 '새로움과 첨단'의 강박증에 빠지게 했다. 사진 대상의 확대와 표현 양식의 다양화라는 측면에서 볼 때 외국 사조의 유입과 수용은 그때까지 폐쇄적으로 닫혀 있던 사진 인식의 틀을 깨는 해방구적인 역할을 했지만, 철학의 부재는 곧 사진 담론의 바닥을 드러냈고, 그것은 섣부른 유행과 스타일만을 부추기는 역기능으로 나타났다. 즉 사진가 자신의 존재 양식을 바꾸지 않고 매체의 존재 양식만 바꿈으로써 생기는 사진가와 매체 사이의 인식적 공백은 당시의 혼합매체적인 작업들을 한때의 유행으로 그치게 했다. 그 과정에서 스트레이트 사진과 메이킹 사진을 둘러싼 방법론에 대한 논쟁과 전시들이 나왔으며, 역설적으로 그동안 경험하지 못했던 모더니즘적

사진들이 고도의 형식성을 갖추면서 등장했다. 최근 들어 많이 언급되는 민병헌 배병우 이정진 구본창 박홍천 등 한국의 대표 사진가들은 이러한 형식주의 미학을 보편성으로 획득한 후에 국내외에 알려진 이들이다.

[⋯⋯]

그러나 90년 중·후반, 어수선한 분위기가 진정되고 급격한 매체 환경의 변화와 다양한 사회적 이슈들이 사진가에게 현실적인 문제로 다가오면서 이전과는 다른 종류의 사진들이 등장하기 시작했다. 그 특징을 간단히 비교해보면 다음과 같다.

[⋯⋯] 사회·문화적 담론들과 조우하면서 다양한 실천의 장으로 탐색하기 시작했다. 또한 재현 방식에서도 혼합매체적인 방법보다는 사진이 주는 직접성과 즉각성 그리고 칼날 같은 재현력을 바탕으로 현실의 여러 단면들을 잘라내고 있다. 그리고 그동안 상대적으로 소외되어왔던 여성 사진가들의 활동이 두드러지고 있다. [⋯⋯] 특히 서구 중심의 근대 사유체계와 지식체계에 대한 반성과 비판의 계기 속에서 그동안 무시되거나 간과되어온 영역에 대한 복원 작업이 이루어지면서, 주체·중심·정면·가시화의 영역 맞은편에 있던 타자·주변·후면·비가시적 영역이 이분법적 울타리를 넘어 인식의 대상으로 등장하게 된 것과 궤를 같이하고 있다. 이른바 탈프레임적인 사유가 타진되기 시작한 것이다.

[⋯⋯] 남성성의 사유에서 여성성의 사유로 이동하면서 거대한 특정 담론보다는 일상적이고 작은 사진가 개인의 내밀한 이야기들을 토해내기 시작한 것이다.

이런 맥락에서 가장 먼저 언급될 수 있는 현상은 일상에 관한 다양한 접근이 시도되고 있다는 것이다. 물론 인간의 일상적인 삶의 모습들은

끊임없는 사진의 대상이 되어왔으나 그것을 통해 보이고자 한 것은 대서사적 담론이었다. [……] 그러나 김경택 김수강 이진혁 장석주 등의 사진들에서 보이는 일상의 풍경은 그것의 의미처럼 다채롭고, 사진가 한 사람 한 사람마다 저마다의 이야기를 보여주고 있다. 특히 그동안 사진의 대상이라고 생각해왔던 특정한 무엇이 아니라 주변에서 쉽게 만날 수 있는 것이나 생활용품들을 소재로 하고 있는데, 김경택의 이불 사진이나 김수강이 일상 사물들을 오브제화한 것 등에서 그러한 예를 찾아볼 수 있다. 반면, 이진혁과 장석주 등의 사진은 휴일이나 휴가 때 고궁이나 유원지 또는 여행지에서 만날 수 있는 그런 일상적인 문화의 단면을 보여주고 있는데, 그 속에서 사람들의 모습을 통해 단적으로 규정할 수는 없으나 어떤 일상의 패턴들과 만나게 된다. 휴일의 여가문화를 보여주는 이러한 사진들은 그 자체로 '일상생활의 사회학'이 된다. [……]

한편 일상을 대상으로 삼는다는 점에서는 동일하지만 접근 방식에서 급격한 단절을 보이는 부류의 사진들이 있다. 김민혁 김상길 오형근 조용준 등의 사진들은 일상이라고 표상된 이미지들을 '연출'하여 보여준다. 이러한 연출은 사진으로 일상을 다룬다는 것은 처음부터 불가능하다는 자각에서 출발한다. 사진이란 일상(일상적인 대상)을 비일상(특정한 대상)으로 바꾸어놓기 때문이다. 그것은 사진의 의미화 작용에 의한 것인데 일상적인 대상은 사진가의 프레임 행위에 의해서 특정한 의미를 부여받고 특정한 대상으로 나타난다. 즉, 사진의 프레임 행위 속에 내재된 일상적인 것을 비일상적인 것으로 의미 전환시키는 작동 기제는 사진이 일상성을 이야기한다는 것을 처음부터 불가능하게 했다. 그래서 일상을 작업의 내용으로 가져올 수는 있지만 일상 그 자체를 사진에서 드러낼 수는 없게 된다. [……] 일상 그 자체를 보여주는 것이 아니라

일상으로 표상된 이미지를 연출 촬영함으로써 일상에 대한 우리의 관념과 상투성에 대해 의문을 던지는 것이다. 그러한 의미에서 이들의 사진은 일상에 대한 메타작업으로 이해할 수 있다.

[……]

90년대 중반부터 관심이 대상이 되어왔던 것은 [……] '성(性)과 신체'에 관한 모색이다. 이것은 성과 신체에 대한 담론적 현상으로부터 비롯되었으며, 남성 지배문화 속에서 여성의 위치와 정체성을 어떻게 새로 바라볼 것인가, 이분법적이고 생물학적인 기존 입장에서 구별할 수 없는 제3의 성을 어떻게 규정할 것인가, 그리고 역사적으로 식민주의를 겪은 제3세계의 입장에서 서구 지배문화에 대한 민족적·문화적·역사적인 대응을 어떻게 할 것인가 등과 연결된 다층적이고 복합적인 문제의식으로부터 나타나고 있다. [……]

그런데 사진가들이 얼마만큼 이런 탈재현적 사고에 대해 고민하면서 작업하고 있는가를 생각할 때 상당 부분 한계를 안고 있는 것도 사실이다. 성과 신체의 담론을 소재주의로 생각하는 인식의 한계가 바로 그것이다. 그 결과 그러한 대상을 또 다른 종류의 새로움으로 바라보고, 충격과 센세이셔널리즘으로 포장하는 유사담론의 작업들이 선보이고 있다. [……] 신체를 단지 조형적인 형태미의 대상으로 삼거나 아니면 특정 사물을 남녀의 성기로 은유적이고 상징적으로 표현하는 고전적인 등가성의 미학을 반복해 보여주고 있다. [……] 근대성의 사슬 속에서 태생적으로 자기분열적인 정체성의 혼란을 겪고 있는 서구인들과는 다른 이식된 근대화의 과정 속에서 억압되고 강제된 제3세계적 신체에 대한 보다 다양한 목소리가 요구된다고 하겠다.

[……]

그런가 하면 [······] 사진가 자신이 집과 특정한 장소에 대해 갖는 다층적 관계를 모색하면서 이야기를 전개하는 보다 실천적인 작업들이 있다.

공간의 정치학이라고 할 수 있는 김옥선 안옥현 윤정미 등의 작업은 그들이 직접 생활하거나 경험해온 거주 공간과 문화 공간에 시선을 돌려 특정한 공간과 그 공간을 점유하고 있는 인물을 통해 인간과 인간을 둘러싼 환경의 관계를 구조적으로 묻거나 인간 구조의 획일성을 보여준다. 특히 이들은 주로 인간의 신체에 가하는 억압과 폭력의 장(場)인 동시에 생산과 안정의 공간이라는 이중적 구조로서의 거주 공간을 다루고 있다. 여기서 그 공간이 갖는 특유의 기호들은 동시대의 문화와 사회를 읽어내는 코드로 사용되고 있다. 그에 비해 김기태 장영수 정은정 정선혜 등의 사진들은 접근 방식에 있어 좀 더 사적인 공간을 다루고 있으며, 이중 코드로 기능하고 있다.

사진은 이미 그 자체로 프레임이라는 울타리로 둘러싸인 하나의 방(카메라 옵스큐라의 개념으로부터 연유한)을 은유한다. 그런 점에서 그 안에 또다시 공간을 연출하는 것은 공간에 대한 이중 투사가 되며, 그래서 그들의 사진은 겹코드가 된다. [······] 다층의 공간 개념으로 확장된 사진의 이중 코드는 사진가의 개인적인 이야기들을 통해 다양하게 변주되어 나타나고 있다. 공간에 대한 이러한 관심은 아마도 시공간의 압축 현상으로 이해되는 동시대의 시각 환경에 대한 집단 무의식적인 반응으로 이해될 수 있는데, 현실과 비현실의 경계선상에 서 있게 한 디지털 공간에 대한 사진가들의 반사적인 문제 제기로서 받아들여진다.

[······]

인간의 이분법적 타자라는 점에서 새롭게 해석되고 있는 자연과 환경의 문제는 풍경이라는 범주 속에서 다루어진다. 그것은 특히 최근 들어 우리 땅에 대한 관심과 더불어 사회적 이슈로 대두되고 있는 환경에 대한 담론 속에서 말미암은 것이다. 그러나 풍경은 아마도 한국의 사진가들이 가장 즐겨 다루는 주제이면서도 인식의 한계를 가장 많이 노정하고 있는 대상일 것이다. [······] 그 결과 풍경이 딛고 있는 역사적이고 사회적인 그리고 지역적인 맥락을 간과한 채 그것을 관조의 대상으로 바라보거나 형식주의적으로 처리하는 인식의 결과를 보여준다. 그러나 풍경은 그 자체로 하나의 완결되고 자율적인 장르를 넘어, 그것에 대한 고전적이고 관례적인 개념 또는 그 이미지에 대한 상투화된 인식을 흔드는 반(反)풍경이 되어야 한다. 그리고 풍경을 바라보는 감상적 시각을 벗어나, 풍경 안에 역사적으로 구축된 재현 이데올로기를 드러내거나 또는 그것을 하나의 수사법으로 이용하여 사회적 · 문화적 · 역사적 · 정치경제적 이슈들을 건드리는 실천성을 가져야 할 때다. 그런 점에서 근대화의 신화가 남긴 6,70년대식의 풍경을 고고학적으로 탐색하는 전미숙의 작업과, 평범해 보이는 해수욕장의 모습과 그 뒤로 보이는 원자력 발전소를 대조적으로 보여줌으로써 일상 속에 내재한 대재앙의 공포를 보여주는 신은경의 작업은 기존의 직설적이고 감정적인 것에 기댄 풍경사진과 다큐멘터리 사진의 한계를 넘어 풍경의 외연을 넓히고 있다.

[······]

사진 자체가 태생적으로 대상 종속적이기 때문에 모든 사진에 해당되는 것이겠지만 인덱스적 속성을 강하게 드러내는 작업들이 있다.

일반적으로 인덱스는 대상과의 물리적인 접촉에 의해 생긴 흔적 지표로 이해되며, 우리가 사진에서 보는 것은 실존적인 대상이 아니라 필름 위에 남긴

흔적이라는 점에서 사진을 인덱스적인 관점에서 바라본다. [……] 결국 우리가 대상의 존재성을 느끼는 것은 그것이 현재 그곳에 있기 때문이 아니라 그곳에 없다는 부재성에 의해 가능해진다. 여기서 [……] '부재 증명으로서의 사진'이 탄생한다. [……] 우리는 존재의 딱지·흔적으로 이해되는 이 부재의 자리를 열어 보이려는 사진들을 만날 수 있는데, 비가시적인 형태로만 만날 수 있는 시간과 기억 등에 관련된 작업이 그것이다.

먼저 딥틱(diptych) 형식으로 작업한 박영선의 사진을 보면 두 이미지의 비교를 통해 시간의 흐름과 존재한 것의 사라짐을 느낄 수 있는데, 그 속에서 부재한 대상은 강렬한 환기력으로 되살아난다. [……] 또한 유년의 가족사진을 통해 과거의 경험이 현재의 자신에게 의식적이든 무의식적이든 기억의 흔적으로 남아 정체성의 근원으로 작용하고 있음을 보여주는 오상택의 자화상 사진과, 전쟁과 그 이미지에 대한 우리의 집단적인 기억을 그려내고 있는 손승현의 전쟁 기념물 사진 등에서도 사진의 인덱스적 효과를 볼 수 있다. 이렇듯 사진이 대상의 흔적인 것처럼 '기억이란 경험의 흔적'이다. 그런 점에서 사진과 기억은 둘 다 인덱스적이며, 특히 사진은 기억을 이미지의 흔적으로 남기는 이중 구조를 갖는다.

[……]

마지막으로 짚고 넘어갈 경향 가운데 하나는 [……] 이른바 디지털 사진에 관한 것이다. 이 부류의 사진 이미지는 [……] 사진 매체의 정체성을 되묻는 미학적 차원의 논의를 불러일으키는데, 결과적으로 사진의 개념과 인식의 변화뿐만 아니라 사진가 자신의 존재 양식의 변화까지도 동시에 요구하고 있다. 하지만 사진가 스스로 이런 변화 없이 도구적 수단으로서 디지털 사진을 이해한다면, 그래서 형식적 요소로 그것(특히 출력 방식)을

채택한다면 그것은 아무런 미적 가치의 차이도 보여주지 못하고 매체가 좋으면 다 좋다는 식의 기술결정론에 빠지는 오류를 범할 뿐이다. [……] 기계복제에서 디지털 복제로 넘어가면서 사진의 존재론적 지위가 어떻게 변모하는가에 대해 묻지 않고 작업한다면, 그것은 한낱 치기어린 장난으로 끝날 것이다.

[……]

지금까지 살펴왔지만 동시대 사진작가들의 관심과 접근 방법은 매우 다양하며, 기존의 규범을 뛰어넘어 그리고 자율적 세계라는 우물에서 빠져나와 타 매체·타 영역과 다원적으로 연대하려는 노력을 보여주고 있다. [……]

젊다는 것은 동시대를 담보해낼 수 있는 새로운 미학적·실천적 가능성을 향해 열려 있다는 것을 함의한다. '젊음'이라는 용어가 단지 열려 있다는 것으로서가 아니라 어떤 가능성의 수사가 될 때 비로소 진정한 의미를 지닌다. 그리고 덧붙여 '젊은 사진가'라 할 때, 그들은 왜 사진인가를 사진의 재현 방식이 다른 매체의 그것과 어떻게 다른가를 그리고 그 재현 방식이 사진의 의미를 어떻게 생산해내는지에 대해 끊임없이 물어야 할 것이다. [……]

(출전:『아트인컬처』, 2000년 6월호)

1990년대 이후 한국 현대사진의 지형도

김승곤(사진비평·순천대학 객원교수)

[······]

1980년대 들어 미국의 문화와 예술 모든 영역에서 일어난 가장 큰 움직임은 이른바 포스트모더니즘으로 불리는 경향의 출현이었다. 현대사진 분야에서도 예외가 아니었다. 이 시기의 특징은 우리가 흔히 '만들어진(making)'(게티미술관 큐레이터인 웨스튼 네프의 말을 빌리면) 사진으로 부르는, 연출되고 변형되고 도용된 이미지들에 의해서 사진이 주도되었다는 점이다. 또 화가나 조각가, 퍼포먼스 아티스트들이 표현 수단의 하나로 사진을 이용한다는 점도 이전과 달랐다. 말하자면 사진 그 자체에 목적을 두지 않는 아트로서의 사진이 출현하게 된 것이다. 새롭고 독창적인 것을 창조하는 대신, 기성의 것과 과거의 것, 타 영역의 예술 목록 가운데에서 소재와 방법을 구하는 이러한 예술적인 경향은 '순수한' 스트레이트 포토그래피와 유화·인스톨레이션·퍼포먼스 등과 같은 다른 장르와의 '불순한' 이종교배라는 현상으로 연동되어 나타났다.

그리고 이런 국제적인 현대미술의 열기가 1990년대 초 한국의 젊은 사진가들에 의해서 완전히 정제되지 않은 상태로 받아들여지고 재현되었던 것이다. 그러나 전시장의 벽과 바닥과 천장과 복도를 가득 메운 전시작들이 모두 세련된

것이라고 말할 수 없을지는 모르지만, 지금까지의 어떤 사진전과도 전혀 다른 거칠고 활기 찬 에너지로 넘쳐 있었던 것만큼은 분명했다. [······] 이런 움직임에 대해서 전통적인 사진 진영에서 거센 거부 반응이 일어난 것은 처음부터 예상된 일이었다. 중심에 있던 이른바 일군의 유학 1세대 사진가들은, 숨통이 막힐 듯한 금욕적인 교리에 대신하는 새로운 무엇인가를 찾고 있던 젊은 사진가들에게는 자유의 의미와 기쁨을 전파하는 전도사였지만, 이전 세대 사진가들의 눈에는 외국의 유행을 무분별하게 들여오는 예술의 '협잡꾼'이나 이질적인 문화의 '밀수꾼'쯤으로 비쳤던 것도 사실이다.

[······] 1994년부터 4년 동안 《아 대한민국》(1994), 《사진—새로운 바람》(1994), 《젊은 모색》(1994), 《사진, 오늘의 위상》(1995), 《한국사진의 지평》(1996), 《사진의 조각》(1996), 《젊은 바람》(1996), 《사진—새로운 시각》(1996), 《젊은 사진가》(1996), 《사진의 본질, 사진의 확장》(1997) 등 굵직한 그룹전들이 봇물 터지듯 쏟아져 나왔다. [······]

이들은 사진의 전통이나 규범에 구애되지 않고 현실과 일상의 주변이나 풍부한 과거의 목록들 가운데에서 표현의 소재와 방법을 찾으려 했고, 이런 '이단적'인 사진의 동향은 1990년대 이후 한국 사진에서 하나의 새로운 계보를 형성해나갔다. [······]

1990년대 한국 사진에서 '순수성'은 그 의미를 상실했는가? 물론 모든 사진가가 새로운 게임에 빠져든 것은 아니었다. 1980년대 말에서 1990년대 초의 사진들이 만들어낸 충격은 아이러니컬하게도 전통적인 사진 진영을 결속시키고, 사진이 처음부터 갖고 태어난 매체의 본성과 덕목에 대해서 진지하게 성찰하게 만드는 하나의 균형 장치로 기능하게 된다. 사진의 독자적인 메커니즘에 남다른 애착을 가진

한정식·육명심 등이 중심이 된 그룹전 «관점과 중재»(1993), «한국사진의 현단계»(1994), «사진은 사진이다»(1996)는 사진의 보루를 지키기 위한 가장 유효한 전략이 자기 완결적인 순수성에 있다는 사실을 어필하기 위한 일종의 시위적인 성격의 전시였다. «새 시좌»전과 «수평»전, 그리고 «관점……»과 «사진은……»전 등 그룹전들은 이처럼 적당한 반발과 긴장 관계 속에서 1990년대 중반 한국 사진의 성격을 형성시켜갔다.

전쟁 이후 한국이 겪어야 했던 특수한 정치적·사회적 현실은 그 현실에 직접 관여해야 하는 다큐멘터리 사진 분야를 필연적으로 약체화시켰다. [……] 그렇다고 해서 모든 사진가가 현실에서 눈을 돌린 것은 아니었다. [……] 최민식·윤주영·김기찬·강운구·김수남·이갑철 등은 각자의 시선과 방법론을 통해서 한국적인 현실과 그 속에 사는 인간들의 삶의 모습들을 진지하고 줄기차게 그려갔다

[……]

배병우·민병헌·이완교 등 중견 사진가들의 자연을 찍은 풍경사진은 독특한 정서를 갖고 있다. 깊은 어둠과 흰 여백의 안쪽에 사물의 모습을 숨겨 놓으려는 듯한 깊고 절제된 모노톤 화면을 통해서 그들은 비가시적인 영적 상태를 표현하는 데 성공하고 있다. 그들의 사진이 서양에서 평가받는 이유도 일체의 시각적인 노이즈가 제거된 심플하면서도 동양적인 신비감을 지닌 작품 가운데에서 한국적인 정신성을 읽었기 때문일 것이다. 매력적인 소재와 색채와 화면 구성으로 자신의 내면에 잠재된 세계의 실체를 드러낸 최초의 사진가인 구본창이 1990년대의 사진에 파급시킨 영향은 결코 작지 않다. «신체와 성»(1995), «신체 또는 성»(1996), «의식의 통로»(1997) 등 그룹전에 참가한 젊은 사진가들은

회피할 수 없는 삶의 속성들—개인의 역사와 기억, 죽음, 부조리, 절망과 광기, 성적인 욕구와 억압, 심층의 의식 등—을 미처 아물지 않은 상처를 헤집기라도 하듯 파헤쳐 보여준다. 그리고 이들의 사진에서 유달리 무겁고 어두운 성향이 공통적으로 나타나는 것은 아마도 한국인 고유의 민족적 에토스와도 무관하지 않을 것이다.

분할된 화면과 압도적인 질량감으로 보는 사람의 지각체계를 자극하는 김장섭의 작품은 예술로서 이미지의 영속성과 물질로서 사진의 유한성을 대비시킴으로써 사진의 오리지낼리티에 관한 문제를 제기한다. 또 장시간 노출과 수많은 장면을 중첩시킴으로써 시간의 속성을 시각화하는 박홍천과 현대문명의 거대한 모뉴멘트와도 같은 교량의 콘크리트 구조물을 수학적 프로포션의 치밀한 은입자로 떠올리는 홍일 등은 한국 풍경사진의 지평을 더욱 심리적이고 지적인 수준으로 올려놓았다. 정동석와('과'의 오기— 편집자) 강용석은 한국의 분단 현실을, 정주하는 한국인의 자연관을 독창적인 해석과 방법으로 풍경화하고 있다. 치열한 태도로 인간 존재의 뿌리를 천착해나가는 작품들을 내놓은 최광호와 이갑철은 최근 들어 가장 강한 개성을 발하는 사진가들이다. 이들의 눈길은 현재의 시공을 뚫고 내려간 곳에서 민족사의 깊은 장서에 닿아 있는 것으로 보인다. 오형근은 1990년대 이후 한국 사진사의 장면에서 가장 돌출된 사진가 가운데 한 사람일 것이다. 피사체와 그 사이에 놓인 거리감과 인공광으로 드러내는 질감에 의해서 나타나는 독특한 분위기는 사진을 바라보는 사람에게 사물과 현상의 표층이라 할 수 있는 사진의 본성을 환기하게 만드는, 거부하기 어려운 힘으로 작용한다.

1990년대 중반 이후 떠오른 또 하나의 두드러진 현상은 여성 사진가들의 출현이다. [……] 대학에서 사진을 전공한 이들 여성 사진가는 무거운

장비와 까다로운 기술을 구사하는 대신 자신들이
놓인 상황을 섬세하면서도 확신에 찬 어투로
얘기한다. 가정의 일상을 스냅풍으로 찍고 있는
이선민과 실제 생활공간 속의 모델들의 적나라한
나신을 정면에서 직시하는 김옥선의 시선에서는
사진미학의 그림자도 찾아볼 수 없다. 비록
비분강개하고 있지는 않지만, 이들의 사진에는
남성 비판의 메시지가 담겨 있음을 간과해서는
안 될 것이다. 주재범과 인효진이 찍은 어린
소녀들의 사진에서는 불완전하고 미숙한 대상에
대한 욕망과 금기라고 하는, 미묘한 경계선상에서
느끼는 일종의 쾌감에 대한 심리적인 억제와
반발의 메커니즘을 읽을 수 있다. 한국에는
지금까지, 이른바 사회적 리얼리즘을 표방하는
일부 사진가를 제외한다면 거리를 찍으려는
사진가는 거의 없었다. 방병상과 박진영 등 새로운
타입의 사진가들은 거리에 부유하는 인간의 모습을
사진에 개입시킴으로써 무인의 도시 풍경에 생생한
생명감을 부여하고 있다.

[……]

김진형·조용준·김민혁·김상길 등은 일상과
가상현실, 부여된 이름과 그 이름이 지시하는
실제의 미묘한 어긋남을 연극적인 공간을 통해서
연출해내고 있으며, 권오상과 권정준은 개념적이고
미술적인 방법을 통해서 사진의 영역을 확장시켜
나간다. [……] 그리고 이런 역동적인 생성 구조를
뒷받침하는 이론가 층이 두터워지는 것도 반가운
일이다. 지난 세기의 마지막 해에 열렸던 이경민의
《일상과 서사》와 이영준이 기획한 그룹전 《사진은
우리를 바라본다》는 지금까지의 소모적인
전시와는 달리 사진을 둘러싼 자극적인 문화적
담론들을 그 안에 내포하고 있다는 점에서 중요한
의미를 갖는다. 척박한 한국 사진의 이론 분야에서
1990년대 말 『사진비평』지가 창간되었고, 이

잡지가 제정한 '사진비평상'을 통해서 지금까지
많은 신인 작가와 평론가가 배출되었다.

[……]

(출전: 『월간미술』, 2002년 8월호)

한국사진의 국제화와 현대사진

진동선(사진비평)

20세기가 저물 무렵 현대사진은 변화의 폭풍을 맞이했다. 갑작스럽게 미술시장에서 사진이 평가받기 시작한 것이다. 그러한 현상을 반영하듯 전시 중인 10개의 갤러리가 있다면 그중 6-7개의 갤러리가 사진을 내걸었고, 그동안 회화가 강세를 보였던 바젤 아트페어를 비롯, 마이애미 · 쾰른 · 시카고 아트페어 등 세계적인 미술품 견본 시장에서도 사진 작품이 증가하고, 그 거래량도 미술 작품을 앞지르는 현상이 나타났다. 세계적인 미술품 경매 회사인 소더비 크리스티에서도 사진 작품의 가격 상승률이 미술 작품의 상승률을 앞지르는 결과도 나타났다. 이러한 상황 변화에 대해 현대사진은 내심 당황스러웠는데, 사실 사진이 세기말적 상황에 관심을 가졌던 것들은 그런 문제라기보다는 세계 사진을 재편하기 시작한 미국과 유럽이 앞으로 어떻게 역할을 분담해나갈 것인가의 문제, 디지털 사진 프로세스의 광범위한 확산에 따라 아날로그 사진 프로세스가 계속해서 존속할 것인가의 문제, 1990년대 중반부터 유행병처럼 번져 나간 극영화 양식의 포스트리얼리즘 사진이 과연 얼마나 더 위력을 발휘할 것인가의 문제에 더 많은 눈길을 주는 형편이었다.

따라서 오늘의 현대사진은 이런 제문제를 통시적으로 보는 눈을 요구한다.

[......]

한국 사진은 최근 상승일로에 있다. [......] 그러나 여전히 한국 사진은 두텁지 못한 작가 층, 사진미술관 부재의 취약한 인프라, 그리고 생산으로 연결되지 못하는 소비 부재의 비효율적 구조를 갖고 있다. 그런데도 한국 사진이 이처럼 상황이 좋아지고 성장하고 있는 것은 전적으로 한국 사진의 빈번한 해외 진출, 외국 사진의 한국 진출에서 찾을 수 있고 이에 조응하여 미술계의 사진 매체에 관한 관심 증대, 그리고 사진작가들의 의식 전환에서 찾을 수 있다.

한국 사진의 국제화는 사실 예기치 않게 이루어졌는데 [......] 한국 사진의 해외 나들이는 1998년 시카고 현대사진미술관으로부터 초대를 받은 《이화와 동화전》이 처음이었다. 이전에도 개인들이 외국에서 전시를 가졌고, 또 그룹이 일본에서 전시를 가진 적은 있지만 사진의 메카인 미국에서 국내 작가들이 그룹으로 우리 사진을 선보인 경우는 없었다. 예기치 않은 시카고 전시를 기점으로 한국 사진의 해외 진출은 짧은 시간 안에 눈부시게 발전했는데, 대표적인 경우가 2000년 미국에서의 《휴스턴 국제사진페스티벌》, 2001년 독일에서의 《제6회 헤르텐 국제사진축제》, 호주에서의 《한국현대사진눈뜸전》, 2002년 프랑스에서의 《몽펠리 한국사진작가 특별전》, 일본에서의 《한국현대사진의 지평전, 젠다이, 사이타마》, 중국에서의 《펑야호사진 페스티벌》이다. 이처럼 빈번해진 한국 사진의 해외 진출이 긍정적으로 기여하는 요인은 많겠지만 빼놓을 수 없는 것은 작가들의 자신감과 작가 정신의 고취다. 작가 스스로 이러한 요인들을 깨닫고 해외로 진출하여 국제 수준에 눈을 맞추고 네트워크를 형성함으로써 한국 사진이 질적으로 향상되고 사진의 붐을 조성하는 견인차 노릇을 하게 된다.

한편 이렇게 빈번해진 한국 사진의 해외 진출은 역으로 외국 사진의 한국 진출을 촉진하는 계기가 되었다. [······] 미술계의 경우 젊은 큐레이터들이 매체로서 사진의 힘을 자각하고 여기에 현대미술의 최근 경향을 몸으로 체험함으로써 적극적으로 자신들의 공간으로 끌어들인 경우이고, 또 하나는 인터넷을 통해서 그리고 자유로운 해외 여행을 통해서 세계적인 수준의 사진을 체득한 향상된 눈높이가 사진을 국내로 끌어들이는 데 일조했다. 물론 여기에 대전의 한림미술관, 서울의 아트선재가 해외 작가, 해외 사진을 꾸준히 국내에 소개하고 비정기적이지만 국제화랑과 호암미술관의 사진전 기획과 또 최근 가나아트가 국제 규모의 사진영상페스티벌을 상설화함으로써 그것들이 구체화되었다.

이러한 환경과 성과에 힘입어 한국 사진은 가장 취약점으로 이야기되던 사진문화 인프라 구축에 진일보하게 되었다. [······] 올해부터 국제적 성격의 《동강사진마을축제》가 매년 강원도 영월군에서 열리고, 또한 《하남국제사진페스티벌》이 매년 경기도 하남시에서 열리게 되었다. 이제 우리에게 남은 문제는 이토록 나아진 상황에서 작품을 어떻게 국제적인 수준으로 끌어올리고, 또 어떻게 안정적이고 효율적으로 국제적인 사진 행사를 이끌어 가는가에 있다. 한국 사진이 과거처럼 생산자 위주의 교육, 작가 양산을 위한 교육체제에 머물러서는 안 되는 이유가 여기에 있다. [······]

(출전: 『월간미술』, 2002년 8월호)

한국사진의 어제와 오늘

진동선(사진비평·현대사진연구소 소장)

[······]

한국 사진이 어떤 세월을 보냈는지는 잘 드러나지 않는다. 궤적을 살펴볼 만한 자료가 충분치 않다. 그나마 충실한 자료 중 하나가 20년에 걸쳐 한국 사진을 조망한 『월간미술』이다. 『월간미술』은 한국 사진의 주요 시기에, 가장 첨예한 시기에 안팎의 토양과 환경들을 탐색했다. 그 대표적인 경우가 1983년 봄 『계간미술』이 봄호를 통해 무려 52쪽에 걸쳐 해부한 '사진과 미술'이고, 6년 뒤인 1989년 7월호 『월간미술』이 22쪽에 걸쳐 해부한 '미술과 사진' 기사이다. 이것으로 끝나지 않는다. 『월간미술』은 1996년 8월호에 20쪽에 걸쳐 '한국현대사진의 반성'이란 제목으로 한국 현대사진을 돌아보고, 다시 6년 뒤인 2002년 9월호에 장장 42쪽에 걸쳐 '한국현대사진의 전환점'을 탐색한다.

그렇다면 지금, 특별히 2000년 이후 한국 사진의 가장 뚜렷한 변화라면 무엇일까. 관점에 따라 다를 수 있겠으나 다음의 4가지를 들 수 있을 것 같다. 하나는 '사진 전문 화랑'의 출현이다. 사진 전문 화랑을 표방한 첫 번째 화랑이 2000년 인사동에 하우아트갤러리라는 이름으로 나타났다. 그리고 이듬해부터 김영섭화랑, 화이트월갤러리, 뤼미에르갤러리, 갤러리 와, 갤러리 나우 등이 출현했으며 곧이어 미술관급인 한미사진미술관이

등장했다. 사진 전문 화랑의 출현은 한국 사진의 격을 책임질 뿐만 아니라 소비로 연결하는 점에서 정신무장을 새롭게 하는 요체가 되었다. [……]

두 번째 변화는 현대미술로부터 강력한 원심력과 구심력이 작용했다는 사실이다. 이 땅에서 사진이 현대미술로 본격적으로 수용되고 미술과 함께 당당히 전시장 벽에 내걸리게 된 것은 2000년 이후의 일이다. 이전에 부분적으로 특정 화랑, 특정 기획자에 의해 사진이 미술관 안으로 초대된 적이 있을 뿐이다. 여전히 미술은 미술이고 사진은 사진이었다. [……] 2000년 광주비엔날레는 한국 미술로 하여금 사진 작품이 미술 안으로 들어온 것을 당연시하게 했다. 사진의 눈부신 변화 뒤에는 현대미술의 원심력과 구심력이 있다.

세 번째 변화는 보다 종합적이다. 먼저 서구 발(發) 미술시장의 강력한 변화가 여진을 일으켰다. 판매를 목적으로 한 해외 사진전이 대단히 많아져 사진 화랑은 말할 것도 없고 미술 화랑까지 사진을 판매하고자 국제전, 해외전을 부단히 기획한다. [……] 전례 없던 컬렉션 전시는 비록 해외 유명 작가 위주였으나 한국 사진에 강력한 변화의 촉진제가 된 것은 분명하다.

네 번째는 대중문화로서 사진이 돌풍을 일으킨 점이다. 2000년은 디지털 사진이 대중화한 원년이다. 디지털 카메라로 무장한 엄청난 수의 사진 마니아가 사진계로 유입된다. [……] 한국 디지털 문화 환경은 사회의 지각 변화뿐만 아니라 사진의 구조, 사진의 기반까지 바꾼 돌풍의 진원지였다. 4가지 변화가 한국 사진의 변화를 일으킨 기폭제라고 한다면 그것들이 하나로 합쳐져 강한 시너지 작용을 일으킨 무대는 사진 페스티벌과 사진 비엔날레이다. 2001년 만들어져 올해로 6회째를 맞은 《가나사진영상페스티벌》이 그런 상징성의 시발이다. 예술성과 상업성을 절묘하게 조화시켰을 뿐만 아니라 사진의 품격이 최소한 이 정도는 되어야 한다고 가르친 산

교육장이었다.

[……] 2002년에는 경기도 하남시가 국내에서는 처음으로 《하남국제사진페스티벌》을 열었다. [……] 강원도 영월군이 동강사진마을 선포와 동시에 마련한 《2002 동강사진축전》이다. 올해 사진 박물관까지 마련해 한국 사진의 대표성을 지키고 있다.

한국 사진의 변화는 이 같은 축제 인프라에서 두드러졌다. 그 두드러짐이 우리 눈앞에 펼쳐진 것이 《2006서울국제사진페스티벌》과 《2006대구사진페스티벌》이다. 이들 축제는 한국 사진의 지형과 변화의 역동성을 보여주는 바로미터다. 예산과 준비 부족 때문에 첫 번째 행사가 필연적으로 맞닥뜨리게 되는 문제점들, 즉 정책과 방향성 결여, 조직력 약화, 불안정한 집행 능력, 그리고 국제성의 결여라는 단점과 허점을 드러냈으나 그것을 상쇄할 강점이 있었다. 바로 한국 사진의 역동성과 그 기반인 새로운 인프라 구축이다.

[……]

한국 사진의 최근 변화된 지형 중에는 미학적 변화, 제작 방법의 변화, 그리고 작가층의 변화가 있다. 그렇게 가시적으로 드러나진 않지만 사진미학을 비롯한 기법과 층위의 변화도 무시할 수는 없는 변화이다. 먼저 그 가운데는 기계미학적 큰 틀 안에서 '중성미학(neutral aesthetics)'과 '무표정의 미학(deadpan aesthteics)'이 있다. [……] 중성적 이데올로기, 감정을 객관화하는 무표정의 연기가 미학의 골격인데 최근 우리 젊은 작가들에게 새로운 현대사진의 방법론으로 폭넓게 수용되고 있다.

다음으로 제작 방법의 변화로는 디지털 테크놀로지를 기반으로 한 사진의 대형화 바람을 들 수 있다. 대형화 바람 속에는 또

디아섹(diasec)이라고 하는 특수한 프레임의
바람도 있다. 이 두 가지가 한국 사진에 미친
긍정적인 영향은 무엇보다 완성도와 퀄리티
향상이다. 실제로 대형화, 디아섹이 한국 사진의
질적 변화에 이바지한 바가 크다. 그러나 문제는
무조건적이라는 데 있다. [……] 유행을 좇아
무조건 사진을 키우려 하고, 무조건 디아섹으로
프레임하려는 것은 적합성과 정체성을 고려하지
않은 안일함의 소산이다. [……]

한국 사진의 변화는 작업의 최전선에서도
확실히 알 수 있다. 최전선의 주류가 정연두,
배준성, 김상길, 방병상, 이윤진, 구성수, Area
Park, 변순천, 정규현, 신은경, 박형근, 문형민,
김옥선, 백승우, 김도균, 여락, 임선영과 같은 40세
이하의 작가로 급격히 재편되고 있다. 사진계
일선의 변화는 세대교체뿐 아니라 작업의 모습,
마케팅과 비즈니스 같은 전략적인 방법론에서도
그러하다. [……]

물론 이런 변화들이 한국 사진의 갈증과
허기를 근본적으로 채워주지는 못한다. [……]
그래서 한국 사진의 어제를 돌아보는 일, 지금의
좌표를 탐색하는 일, 어제와 오늘을 통해 내일을
조망하는 일은 중요하다. 뿐만 아니라 바람직한
미래가 꼭 미술의 궤적이 있는 것도 아니라는 점을
잊지 말아야 한다. [……] 사진이 현대미술인 것은
분명하지만 사진만의 고유성은 여전히 유효하다.

한국 사진의 지형을 미술의 틀 안에서 보는
것은 본질을 오도(誤導)할 우려가 있다. 1983년
봄, 『계간미술』에서 미술평론가 이일은 이렇게
말한다. "사진으로 하여금 미술이게끔 하는 것은
무엇인가. 더 나아가 미술은 무엇이며 그것을
미술이게끔 하는 그 한계선은 어디에 있는가,
아마도 이와 같은 보다 심층적인 문제를 제기하고
있는 것이 미술과 사진에 관한 오늘의 상황이
아닌가 싶다."

[……]

(출전: 『월간미술』, 2006년 11월호)

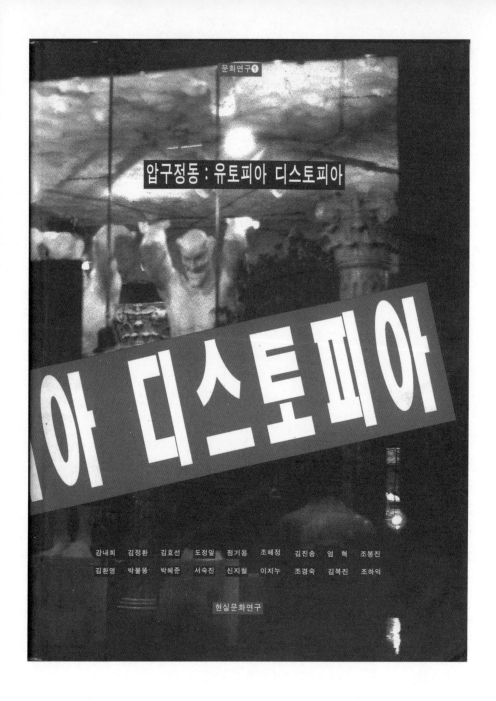

그림1 《압구정동: 유토피아 디스토피아》 전시 도록이자 단행본으로 펴낸 『압구정동: 유토피아 디스토피아』(1992) 표지

«압구정동: 유토피아 디스토피아»
—시각문화연구의 시작 ^{1992년}

정현

1992년 강남의 백화점에서 열린 «압구정동: 유토피아 디스토피아»전(이하
'«압구정동»전')은 서울 내 대규모 신도시 개발 사업을 통해 형성된 지역인 강남
압구정동을 사회인류학적 방식의 조사연구를 바탕으로 만들어진 전시이다. 당시
압구정동은 상업 자본과 대중문화의 중심으로 포스트모더니즘과 신세대를 대표하는
지역으로 각인되었다. 자본을 기반으로 한 소비의 표상이 된 압구정동은 미증유의
장소로 인식되었다. «압구정동»전은 미술 작품을 병렬로 나열하는 방식에서 벗어나
전시기획을 하나의 프로젝트로 설정하여 이른바 '일상'에 대한 다학제적 방식의 연구
과정을 전시와 출판으로 보여주었다. 한국의 90년대는 이전에는 상상할 수 없었던
문화적 소비를 매개로 개인과 집단의 새로운 관계가 형성된다. 신세대로 명명된
새로운 유형의 세대는 거대 담론이나 이념이 아닌 개인적 관심사와 취향을 공유한다.
이처럼 일상이란 개념은 개인이란 주체의 시선을 드러낸다. «압구정동»전은
개인이 경험하는 특정 지역의 현실이 어떻게 구성되는지를 정치 · 경제 · 사회 · 문화
· 자본의 관점의 연구와 현실을 전유한 시각 이미지를 혼용하여 현재형의 시공간을
비평적으로 진단한다. 이후 시인 유하는 『바람부는 날이면 압구정동에 가야
한다』(1991)라는 시집을 발표, 소비산업사회의 일상에서 배회하는 당시 젊은이의
초상을 특유의 리드미컬한 문체로 그려냄으로써 '압구정동'은 산업화 이후 동시대
한국의 모습을 대표하는 하나의 상징이 되었다.

 당시 한국의 진보적 지식인들은 문화연구가 태동한 1960년대의 영국과 1990년대
한국의 모습이 유사한 점을 주목한다. 그렇다고 이것만으로 문화연구의 필요성이
설득된 것은 아니었다. 소비에트 연방의 해체와 동서 냉전의 종식 이후 새로운
진보적 지식의 필요가 대두되었고 특히 한국의 문화예술계는 이념과 사상의
공백을 메울 무언가가 필요한 즈음이었다. 때마침 마르크스를 다시 호출하여
자본과 노동의 관계를 재배치하면서 세계 권력의 지형도를 새롭게 쓴 탈식민주의를
기반으로 한 문화연구는 동력을 다한 민중미술 진영의 대안적 선택지가 되었다.

그림2 　제8회 광주비엔날레 «만인보»(2010)의 전시 광경. 아트인컬처 제공, 권현정 촬영

특히 1989년 설립한 미술비평연구회(이후 '미비연')는 구조주의부터 포스트모던, 후기구조주의 철학을 아우르며 이데올로기로서의 미술에서 시각을 중심으로 한 대중문화라는 주제를 통하여 미술비평의 새로운 가능성을 탐구한다. 비롯 4년의 짧은 활동이었지만 미비연의 접근은 베를린 장벽 붕괴와 더불어 동서 냉전이 막을 내리면서 이전과는 다른 세계 지형도를 그려야 한다는 당면의 과제를 선취한다. 따라서 90년대 미술 현장은 세계정세의 변화를 수용하기 위한 여러 유형의 시도가 뒤따른다. 하지만 정작 새로운 통로를 열어준 사건은 달라진 사회 전반의 환경을 비평적 담론으로 본 문화연구의 출현이었다. 1992년 『문화과학』 창간은 미술비평과 공공적 예술 실천을 통한 사회 변혁을 꾀한 미비연의 종언과 맞물려 예술을 포괄하는 사회학적 관점의 문화연구의 시대가 열릴 것을 예고한다.

《압구정동》전은 예술 활동에 있어서 매체 간 속성에 따라 분리하는 미학적 형식주의를 거절하고 언어를 포함한 모든 매체와 활동을 예술적 행위로 간주함으로써 시청각 자료와 도큐멘테이션은 물론이고 담론의 행위까지도 창작의 일부라는 진취적 입장을 제시한다. 이는 예술 실천이 관습화된 학문 체계와 순수예술이라는 장막에 의하여 판단되는 미학적 대상에 머물지 않고 현실과의 접점에서 생성되어야 한다는 관점을 제시하고 있다. 따라서 문화연구는 이론의 차원에 머무르지 않고 다양한 형태의 문화기획을 통하여 낡은 체제의 재배치를 시도한다. 문화연구의 대상으로서 압구정동은 개발주의의 정점에서 형성된 후기산업주의가 만들어낸 허상이자 오로지 재화로만 거래되는 땅, 그래서 역사, 자연, 신화가 허물어지는 공간이기도 하다. 하지만 우리가 이 전시에서 반드시 읽어야 하는 것은 후기자본주의에 의하여 한국인의 존재 방식 자체가 바뀌는 징후를 기존의 미술 표현과는 달리 기존의 시각 이미지를 활용한다는 점이다. 이는 미술을 지시하는 용어가 시각예술로 바뀌었다는 단순한 이동이 아니라, 이전과는 다른 방식으로 세계를 해석하고 재구성한다는 데에 있다. 즉 1990년 이후 한국 미술이 현실의 재현에 그치지 않고 현실을 하나의 담론의 장으로 보고 이를 해체, 분석, 재배치하여 현실을 지배하는 요소와 그것의 구조를 해석하는 실천의 과정이 이어졌다는 것이다.

나아가 2회 광주비엔날레(1997)를 위시하여 나타난 후기식민주의 이론, 문화연구의 영향은, 한국 미술을 후기모더니티의 시점으로 이동시킴으로써 이른바 글로벌 미술의 가능성을 제시한다. 특히 2회 광주비엔날레 특별전 《일상, 기억 그리고 역사》전(김진송 기획)은 순수미술의 관습을 따르지 않고 다양한 경로로 생산되는 이미지와 대중과의 상호작용을 통하여 역사 기술의 방식을 실험한 전시였다. 시각 이미지를 산업적 산물로 치부하지 않고 개인-사회-국가를 이어주는 하나의 문화적 매개체로 보고, 완결된 역사가 아닌 민중이 함께 기술하는 역사의 가능성을

보여줌으로써 서구의 이론을 번역하기보다 평범한 산물에 의하여 한국이 걸어온 근현대의 시간을 엮어 탈형식적인 아카이브 전시와 이미지 정치학의 긍정적인 사례로 평가받는다. 요컨대 «일상, 기억 그리고 역사»전은 예술작품으로서의 미술이 아닌 '이미지 생태학의 시대'를 예견하고 있다. 이를 방증하듯, 2010년 광주비엔날레 «만인보»(예술감독: 마시밀리아노 지오니)는 기록물, 순수미술, 수집품, 전문가와 비전문가의 경계를 없애고 세상에 존재하는 모든 것을 등가로 나열하여 다종다양한 삶의 방식을 보여준 바 있다. 마시밀리아노 지오니는 2013년 베니스비엔날레에서 '백과사전식 궁전'이란 주제로 «만인보»에서의 실험을 연장하여 위계 없는 세계를 구현한다.

　문화연구의 프레임으로 해석되고 증식된 «압구정동»전은 사전 현장 연구와 텍스트, 시각 자료, 출판물, 영상을 포함하여 전시를 하나의 스토리텔링의 플랫폼으로 활용한 선구적 큐레이팅의 예를 보여준다. 따라서 90년대 이후 도시는 재현의 대상에 머물지 않고 그 자체로 하나의 담론의 대상이자 탐구의 현장이라는 인식이 일어난다. 급속도로 일어난 도시화, 특히 서울을 중심으로 한 주변부와의 역학은 일상과 문화의 영역을 넘어서 산업, 건축, 교통과 같은 물리적 기반과 인구 분포, 계층, 젠더와 같은 사회문화적 기반을 아우르는 담론으로 등장한다. ⟨성남프로젝트⟩(1998)는 사회문제와 건축 양식, 도시환경을 시각예술 방식을 적용시켜 공공미술의 새로운 패러다임을 제안하였다. ⟨성남프로젝트⟩는 공공미술이라는 개념 이전에 당시 한국 사회가 바라보는 '도시와 미술'의 개념이 어떻게 현실에 적용되는지를 진단한다. 도시를 하나의 탐구 대상으로 삼는 시각은 결국 미술의 정체성과 공적 기능과 역할에 대한 질문으로 이어진다. ⟨성남프로젝트⟩는 기관이 주도하고 미술가를 이용하는 관료적 체제가 아닌 지역민 스스로 마을 미술의 주체가 될 수 있다는 가능성을 시도한다. 전문가와 비전문가의 경계도 지우고 기념비로서의 공공미술이 아닌 삶의 일부로 스며들 수 있는 미술은 2000년 이후 경관, 복지와 개발의 영역으로 세밀하게 제도화된다. 문화연구와 한국 현대미술의 조응은 모더니즘 미술의 경계를 허물어 동시대의 미학적 요구와 미술 활동의 의미를 되짚어볼 수 있는 동력을 만들어낸다. 다만 2000년 이후 문화연구의 방법론이 지나치게 정형화되거나 서구 미술의 전형을 답습한다는 비판적 견해도 적지 않다. 그러나 이러한 현상 역시 자생력을 형성하는 과정에 나타나는 진통 과정으로 보아야 할 것이다.

　또한 «압구정동»전은 80년대 포스트모더니즘 담론에서 언급된 '문화'라는 화두를 90년대 들어서 나타나는 대중상업문화와 소비주의와 같은 자본 중심의 문화주의가 심화되는 현상을 강남의 압구정동이라는 소비를 대표하는 지역을 문화연구의 대상으로 삼은 전시였다.

그림3 1998년 아트스페이스 풀에서 개최된 성남프로젝트의 《성남모더니즘》과 《성남과 환경미술》의 전시 리플릿

순수미술이 아닌 일상의 일부로서의 시각 이미지는 여기에서 장소, 시간, 세대, 문화와 취향 그리고 계층을 알려주는 사회적 기표가 된다. 전시는 개념적 틀로 가장 일상적인 산물을 중심으로 역사의 지도를 그림으로써 수평적 시선의 가치관을 피력한다.

더 읽을거리

강내희·김동춘·원용진·임정희·조항제. 「문화, 경제 그리고 공공성」. 『문화과학』 통권 15호(1998): 15-58.

기, 조앤. 「우리의 '현대'란 무엇인가?」. 『아트인컬처』. 2013년 2월.

안이영노. 「작은 실천, 인력 풀, 네트워크의 힘을 깨달은 시대―1990년대 이후 한국사회와 문화운동」. 『문화과학』 통권 30호(2002): 339-353.

이영철. 「복잡성의 공간, 불연속성의 시간」. 『도시와 영상―의식주』. 전시 도록. 서울: 서울시립미술관, 1998.

이용우. 「문화정체성 담론의 제 영역과 문제들」. 『현대미술학회 논문집』 8호(2004): 133-157.

임성희. 「미로에서 길찾기―소비문화의 징후, 홍대앞 거리분석」. 『문화과학』 통권 3호(1993): 193-208.

정기용. 「도시공간의 정치학」. 『문화과학』 통권 3호(1993): 217-236.

1992년
문헌 자료

『문화과학』을 창간하며

『문화과학』편집위원

역사의 한 순환이 끝나고 새로운 순환이 시작하고 있다. 인류 진보의 대안을 제시하던 현실사회주의가 몰락하고 세계는 자본주의 단일 체제로 전환하고 있다. 이제 지배 세력인 자본은 전 지구적으로 별 저항도 받지 않고 그 지배를 강화할 수 있게 되었다. 전 세계 진보 세력은 심대한 위기에 처해 있으며 우리라고 해서 예외가 아니다. 국내 진보 진영은 이론과 실천 양 측면에서 침체의 늪에 빠져 일부는 '청산'의 길을 가기도 한다. 그러나 역사는 끝나지 않았다. 위기 속에서도 새로운 모색과 창조를 위해 고통을 감내하는 민중이 있기 때문이다. 자본의 전 지구적 지배로 인류 운명이 더 큰 위기에 빠진 지금이야말로 역사의 또 다른 순환을 위한 새로운 기획을 세울 때다. 우리는 『문화과학』으로써 이 기획에 동참하고자 한다.

우리가 '문화과학'의 이름으로 진보의 기획에 동참하는 것은 문화가 전에 없이 중요한 계급투쟁의 장으로 전환하고 있다는 판단 때문이다. 현단계 지배 세력은 독점자본주의 체제의 구축으로 사회의 전 영역을 장악하면서 자신의 지배 구조를 재생산하고 있고 진보 진영은 그 지배 구조를 변혁하고자 한다. 오늘날 문화가 이 재생산과 변혁에 대해 가지는 역할은 아주 크다. 문화는 재생산에 지대한 기능을 하는 이데올로기 작동의 중심 영역이면서 또한 변혁의 꿈이 마련되는 곳이기 때문이다. 따라서 문화에 대해 과학적인 인식을 확보하는 것은 현단계 지배에 대한 정확한 대응의 하나이며 지배 구조의 변혁을 위한 한 단초를 여는 일이다. 우리 『문화과학』은 문화에 대한 과학적 인식 확보를 통해 변혁에 기여할 것을 창간 취지로 삼는다.

우리가 『문화과학』의 성격을 문화이론 전문지로 잡은 것도 이 때문이다. 문화를 과학적으로 인식하기 위해서는 과학적 문화이론의 수립은 필수다. 하지만 현재 과학적 문화이론은 그 정초조차 마련되어 있지 않다. 현단계 문화이론은 관념론으로 크게 물들어 있고 과학적 문화이론 구성을 위해 필요한 기본 개념들조차 아직 확보하지 못한 상태다. 관념론으로 가동되는 부르주아 문화이론이 진보적 문화이론 진영 일부에 침투하는 일도 그래서 드문 일은 아니다. 과학적 문화이론을 수립하려면 문화이론에 침투한 관념론을 극복하는 것이 꼭 필요하다. 우리는 이 극복이 결코 만만치 않은 작업이라는 것을 잘 알고 있지만 절대 포기해서도 안 될 과제임을 명심하고 있다. 이 과제를 수행하기 위해서는 유물론적 문화이론의 정초를 놓아야 한다. 관념론적 문화이론을 극복하는 길은 오로지 유물론의 터전에서만 가능하기 때문이다. 우리는 관념론적 부르주아 문화이론을 비판하기도 하겠지만 그것의 극복을 위해 더 큰 노력을 기울이고자 하며 따라서 유물론에 바탕을 둔 과학적 문화이론을 구성하고자 한다.

우리는 과학적 문화이론의 구성으로 진보적 문화이론 진영, 나아가 실천 진영에 기여하고자 한다. 진보적 문화 세력은 관념론에서 완전히 벗어나 있다고 할 만큼 과학적 문화이론을 탄탄히 세우고 있지 못하며 그 전략적 시야도 아직은 충분히 넓다고 할 수 없다. 예컨대 문화운동권에서 문화를 문예 중심으로 사고하는 경향이 있는 것도 이런 사정을 반영한다. 물론 문화운동권은 '현실주의' 이름으로 부르주아 문화이론의

관념론적 경향을 극복하려는 노력을 끊임없이 해온 것이 사실이다. 그러나 이런 노력이 문예론에 국한되어 전개됨으로써 문화운동이 문예운동에만 초점이 맞춰져 전체 문화 판도에 대한 대응을 제대로 하지 못한 면도 없지 않다.

우리는 과학적 문화이론의 수립을 통해 문예론의 한계를 극복하고 문화론의 총체적인 전망을 확보하여 문화운동 전략을 제대로 수립하는 데 보탬이 되고자 한다. 물론 이것은 현단계 진보적 문예론이 지향하는 현실주의론이 오류 그 자체라는 말은 아니다. 그러나 우리는 현실주의적 시각은 우리에게 소중한 자산이되 이제 현실주의 문화론의 단계로 나아가야 한다고 믿는다.

우리는 우리의 작업이 기본적으로 이론적 실천에 속하므로 현실 세계에서 일어나는 다양한 문화적 실천의 단순한 일부일 수 없다고 믿는다. 따라서 이론적 실천으로서『문화과학』의 작업은 문화적 실천으로 대체될 수는 없다. 하지만 이론적 실천이 전체 사회적 실천의 한 부분인 한 그것은 문화적 실천을 포함한 모든 사회적 실천과 융합하는 것을 목표로 삼는다. 이는 곧 『문화과학』이 변혁의 꿈을 품고 출발한다는 것을 말한다. 우리는 자본주의 체제가 만들어내는 억압적 문화 현실을 더 나은, 살맛 나는 것으로 바꾸기 위한 전략을 모색하고자 한다. 이를 위해서는 자본주의 문화 현실에 대한 비판적 분석이 필수다. 그러나 우리는 이 분석이 정태적인 비판으로 끝날 것이 아니라 변혁의 전망 속에 이루어져야 한다고 믿는다. 따라서 비판적 분석은 문화 현실에 대한 개입을 목표로 하며 특히 지배 세력이 문화 현실에서 제거하고자 하는 정치를 되살리려는 목적을 가진다. 동시에『문화과학』은 이미 문화 현실에서 정치를 실천하고 있는 쪽에 대해서도 '이론'의 이름으로 개입하고자 한다. 지배 세력은 자신의 문화적 실천에서 부르주아 정치를 실천하며 문화운동권은 또 그 나름대로 다양한

종류의 정치를 실천하고 있다.

『문화과학』은 문화 현실에서 암시적으로나 명시적으로 드러나는 다양한 정치적 실천에서 현단계 지배체제의 억압적 성격에 근본적으로 맞서는 해방의 정치에 동참하고자 한다. 문화운동의 지평을 넓히고 그 내부에 스며든 관념론을 제거해야 할 필요가 있다는 지적은 이미 했지만 우리는 과학적 문화이론의 수립을 통해 문화운동권의 일부가 드러내고 있는 오류에 대해서도 개입하고자 한다. 우리는 이 개입이 정치에 대해 '과학'이 해야 할 몫이라고 본다. 그리고 이는 우리가 이론을 위한 이론에 집착하지 않고 이론과 실천의 올바른 결합을 지향하며 이론적 실천에 임하겠다는 말이기도 하다.

이와 같은 문제의식에서 출발하는 『문화과학』은 크게 보아 세 가지 작업을 해야 한다고 보며 우리의 지면 구성에 그것을 반영하고자 한다. 첫째, 이미 말한 대로 우리의 주요 과제는 과학적 문화이론을 구성하는 일이다. 우리는 현단계 우리의 이론적 역량이 얼마나 미흡한지 잘 안다. 우리가 과학적 문화이론을 구성하는 과정에서 기존의 유물론적 문화이론에 많이 기대는 부분이 있다면 바로 이런 이유 때문이다. 그러나 우리가 언제까지고 '이론 선진국'의 이론들을 수입해서 쓸 수는 없다. 이제 우리도 이론 생산에서 자생력을 길러 세계적 수준의 이론, 문화이론을 수립할 수 있어야 한다. 따라서『문화과학』이 과학적 문화이론의 구성을 위한 이론화 전략에 가능한 많은 지면을 할애하고자 하는 것은 자연스런 일일 것이다.

둘째, 이 이론화 전략은 사회적 실천, 특히 문화적 실천과 관련된 것이므로 우리는 문화적 실천을 위한 전략 마련에 부심하지 않을 수 없다. 따라서 우리는 문화운동의 전략 구상을 중요한 과제로 삼는다. 우리는 이 전략 구상에 문화 정세 분석이 핵심적 부분을 이룬다고 본다. 오늘날

문화가 지배 구조의 재생산에 한몫을 단단히 하고 있는 것은 그것이 역사 과정의 한 부분으로서 물질적 생산과 재생산을 하고 있기 때문이다. 예컨대 문예 작품의 현실 개입은 올바른 반영을 통해서 이루어지기도 하지만 동시에 문예제도, 문화제도 안에서 그것이 처한 위상에 의해서도 이루어지고 있다. 따라서 문화운동은 이와 같은 문화 정세에 능동적으로 대응하는 방식이어야 할 것이다. 『문화과학』은 문화 정세를 과학적으로 파악하고자 하며 그것에 입각한 문화운동 전략 구상을 하고자 한다.

셋째, 『문화과학』은 문화 현실에 대해 깊은 관심을 기울이고자 한다. 오늘날 우리 문화 현실은 자본의 지배 확장으로 전과는 다른 모습으로 나타나고 있다. 시각과 청각 등 감각들의 새로운 관계 설정이 일어나고 있으며 문화의 지형이 크게 바뀌었다. 이제는 '읽을거리'들이 반드시 문예 작품의 형태로만 나타나고 있지는 않으며 또 문예 작품은 그것대로 상품 광고에 차용되기도 하는 등 문화의 내부 역학 구조도 바뀌고 있다. 우리는 이처럼 변동하는 문화 현실을 변혁적 시각에서 분석하는 것이 필요하다고 보며 이 분야에서 새로운 전범을 세울 것을 바란다. 다양한 문화 현실을 풍부하게 분석하고 변혁의 전망을 읽어내는 새로운 글쓰기 방식을 도입하고자 『문화과학』은 '문화현실분석'란을 고정으로 배치한다. 물론 처음 시도하는 일이라 한술 밥에 배부르지 않을 것임을 모르는 바는 아니지만 이 난을 통해 문화를 물질운동으로 파악하면서 그 기능과 역동성을 보여주는 유물론적 글쓰기 관행이 확립되기를 기대한다.

우리는 이제 두려움과 희망이 교차되는 어려운 첫발을 내딛는다. 정세는 엄중하고 역량은 미약하다. 그러나 가야 할 길을 가는 것은 더 나은 미래를 믿는 사람들의 자세일 것이다. 우리는 과학을 지켜 더 나은 미래를 꿈꾸고자 한다.

(출전: 『문화과학』, 1992년 6월 창간호)

주목받은 대규모 심포지엄,
미흡했던 한국미술 소개

김영나(덕성여대 교수·미술사가)

여러모로 백남준과 밀접했던 행사

국립현대미술관에서 열리고 있는 «백남준 비디오 때, 비디오 땅»과 함께 지난 7월 30일부터 3일에 걸쳐 대전 EXPO조직위원회 20/21세기 예술 심포지엄 운영위원회 주최로 서울과 경주에서 '20/21세기 예술 심포지엄'이 열렸다. 필자는 서울에서 열렸던 7월 30일과 31일에 참석하고 경주에서 속개된 8월 3일에는 가보지 못했으므로 심포지엄 전반에 대한 리뷰는 할 수는 없으나 마침 『월간미술』의 부탁을 받고 참석한 날의 발표를 중심으로 몇 가지 생각나는 점들을 적어보고자 한다.

필자가 듣기로는 심포지엄 개최에 대한 아이디어는 백남준 씨에게서 나왔다고 하며 20여 명에 달하는 대부분의 구미 각국의 발표자 역시 백남준 씨가 추천한 인사들이라고 한다. 이들 중에는 미술사학자 어빙 샌들러, 바바라 로즈를 비롯, 미술평론가 킴 레빈, 엘리너 하트니, 위트니 미술관의 큐레이터 존 핸하르트, 프랑스의 평론가 피에르 레스타니, 트랜스아방가르드를 주도한 아킬레 보니토 올리바 등 현대미술에 관심을 갖는 사람이라면 그 이름이 귀에 익숙한 인사들과 유럽과 일본 등지에서 백남준의 전시회를 담당했던 미술관 큐레이터들이 포함되었다. 또한 한국 측에서는 40대 전후의 젊은 평론가와 미술사학자들이 발표자로 참가하였다.

그리고 보면 올해 환갑을 맞은 백남준의 회고전을 비롯, 심포지엄이 대전 EXPO의 '새로운 도약의 길'이라는 주제나 타이밍이 서로 잘 맞아 이러한 행사를 주관할 수 있는 명분과 무엇보다도 중요한 재정적 지원이 가능했던 것으로 보인다. 발표자들도 대체로 자신들의 주제 발표와 백남준의 작품을 연결시켜 이야기하고자 노력하였고 그의 세계적 명성에 비추어볼 때 마땅한 일이었다고 할 수 있다.

국내에서 개최되는 이러한 규모의 행사가 별로 많지 않았던 미술계였기 때문인지 이번 심포지엄은 일면 호기심에서, 또는 외국에서 온 발표자들의 명성에 끌려 하루 4만 원이라는 티켓에도 불구하고 현대미술에 관심이 있는 미술가, 소장가, 화랑 관계자, 학생 등 거의 200여 명의 청중을 모으는 데 성공하였다.

3일에 걸친 주제를 소개하면 7월 30일에는 '포스트모더니즘—이론과 실제', '예술운동과 시장의 힘', 31일은 '전통과 전위: 아시아, 유럽, 아메리카', '퍼포먼스부터 가상의 실재에까지', 그리고 8월 3일에는 '21세기 예술에 대한 예견과 여성주의' 등이었다.

우리의 포스트모더니즘 현상, 규명했어야

포스트모더니즘이 주제였던 첫째 날 오전, 가장 인상적이었던 발표자는 어빙 샌들러 교수였다. 명확하게 요약된 그의 발표는 포스트모더니즘의 개괄과도 같은 성격이었다. 샌들러 교수는 그러나 최근의 미술이론이 지나치게 이론을 위한 이론이 되어 난해해져 버렸고 이론의 기본이 되어야 할 작품과의 괴리감이 생겼다고 지적했는데 이러한 지적은 최근 경험론적 미술사학자들 사이에서 야기되는 공통된 불만으로 보인다.

오전의 발표는 미국, 유럽, 한국 등 각각 다른 나라에서 온 발표자들이 하였는데 모두 포스트모더니즘은 세계적인 현상이라는 전제 아래 이야기하고 있는 듯한 인상을 주었으며 같은 주제로 여러 사람들이 이야기하는 과정에서 중복되거나 반복되는 부분이 많았다. 이 점은 우리나라의 발표자였던 서성록 교수도 마찬가지였다. 서 교수는 외국 학자들의 이론을 인용해 포스트모더니즘의 이론적 측면을 어렵게 설명하는 데 주력하기보다는 누구보다도 자신이 가장 잘 알고 있는 우리나라 포스트모더니즘의 현상과 미술 작품들을 서로 연결시켜 발표했다면 더욱 돋보였을 것으로 생각된다.

오후의 '예술운동과 시장의 힘'의 주제 발표는 나날이 증가하는 미술관들이 어떻게 새로운 미술의 형태, 또는 미술에 대한 정보를 보다 많은 관람자들을 대상으로 전달하느냐 등의 이야기들이 나왔다. 미술관에서 현대미술이 항상 논쟁의 불씨가 되어 온 것은 잘 알려진 사실이다. 전시된 현대미술 작품이 빈약하면 현대 부분이 약하다는 지적이 나오고, 너무 많으면 지나치게 강조되었다는 불만은 아마 대부분의 미술관에서 한 번쯤 겪고 지나는 일이었다. 그런데 최근 메트로폴리탄 미술관에서조차 20세기 미술의 전시장을 확장시키면서 작품 구입에 나섰고 이러한 일들은 결국 현대미술품의 가격을 올려놓았다는 것이다. 『뉴욕 타임즈』의 그레이스 굴룩 여사는 1950년대 이후 추상표현주의가 미술시장에서 성공하면서 미술관, 화랑, 미술시장, 저널리즘, 소장가 사이의 복합적으로 얽힌 문제를 지적하였다.

이날은 오후의 발표 이후 패널 발표자와 청중 사이에 토의와 질의 시간을 갖지 못한 채 끝나고 말았는데 피에르 레스타니 씨가 20분으로 예정된 발표를 무려 1시간에 가깝게 끌어 차질을 빚었음에도 불구하고 그대로 방관하는 진행상의

미숙 때문이었다.

한국의 전위미술은 민중미술뿐인가

두 번째 날의 심포지엄은 그 전날보다 흥미로왔고 유익하였다. 사회자였던 김홍남 교수는 동양의 문화권에 서양 미술이 들어오면서 전통적인 동양의 미의식이 부식되어 일종의 문화식민주의화되었는데, 오늘날에도 과연 포스트모더니즘이 한국의 예술가들의 창조적 신경을 자극할 정도로 문화나 사회가 서구의 상황과 유사한 것인가라는 문제를 제기하였다.

한편 킴 레빈은 예술가 개인의 창조성이 작품의 가장 핵심이 되는 모더니즘과는 달리 포스트모더니즘의 경우 개인의 표현보다는 오히려 민족, 그룹의 동질성이나 그 성격을 강조하는 경향이 있다고 발표하였다.

우리나라 측 발표자였던 유홍준 교수는 제3세계의 전위 정신은 현실 참여의 의미이며 한국의 전위도 현재적 상황에 참여하는 방식으로 나타났다고 말하면서 민중미술의 작품들을 그 예로 보여주었다. 그러나 그의 이러한 전제는 전위라는 말 자체가 서구에서 탄생된 단어이기 때문에 대중사회에 혐오를 느끼고 관습적 가치관을 거부하는 서구적 전위 개념과의 차이를 좀 더 설명했어야 했다고 생각한다. 전위의 의미를 시대를 앞서간다는 의미로 받아들일 때 민중미술은 그 시대에 남들이 두려워하는 표현을 앞장서서 했다는 점에서 분명 전위라고 말할 수 있다. 그러나 민중미술의 양식이나 이념, 표현 방법들에서 이미 중국의 1930년대 판화운동이나 1920년대 멕시코의 벽화운동의 영향을 다분히 보여주고 있어 민중미술이 정치적인 전위일 수는 있어도 미술에서 전위라는 주장이 과연 타당한지는 좀 더 토의되어야 될 부분으로 생각되었다. 어쨌던

유홍준 교수의 발표는 이제까지의 발표가 미국과 유럽의 작가들의 소개로 일관되었던 점에 비해 외부에 잘 알려지지 않고 있던 한국 미술의 한 단면을 모처럼 소개하였다는 점에서 청중들을 시원하게 만들었는데, 한편 한국의 전위미술은 민중미술뿐으로 이해하게 하는 오해의 소지도 남겼다.

이날 오후 재개된 제4부에서 공연평론가 래리 리트 씨는 모자를 쓰고 '비디오-무당'의 실제 퍼포먼스를 행하여 샤머니즘의 무당과 하이테크가 복합된 포스트모던한 실제를 보여주었다. 이 서양 무당의 퍼포먼스에 청중들이 어느 정도 반응했는지 확실히 알 수 없으나 동양의 무속을 현대예술의 형태로 접합시켰던 극명한 예라고 볼 수 있었다.

2일간의 일정만으로 추론해볼 때 이 심포지엄은 미술과 첨단과학의 집합이 미래의 미술에 많은 가능성을 가지고 있음을 시사했고 그러는 과정에서 백남준 씨의 이제까지의 작업이 어떠한 의미를 갖는지 확인시켜주었다고 할 수 있다. 그러나 주제가 지나치게 강조되다 보니 마치 평면 회화는 끝나버린 것 같은 인상을 주기도 하였는데, 미술과 테크놀로지라는 장르는 미래 미술의 단지 하나의 가능성이라는 점을 재인식할 필요가 있다.

심포지엄에서 가장 큰 아쉬움으로 남았던 점은 우리 미술에 대한 발표가 빈약했다는 것이다. 세계적으로 저명한 미술 관계자들 20여 명이 우리나라에서 모이는 경우는 그렇게 흔한 일이 아니다. 그렇다면 이번 행사는 일본이나 중국에 비해 비교적 덜 알려진 우리의 현대미술을 소개할 수 있는 좋은 기회였음에도 이를 제대로 활용하지 못하고 말았다. 물론 이들이 바쁜 일정의 중간중간에 화가들의 스튜디오를 탐방하거나 화랑을 찾아다녔다고는 하지만 그러한 단편적인 이해 외에 한국 미술을 개괄적으로 소개하는 발표가 꼭 필요했다고 본다.

우리 미술에 대한 소개 빈약

포스트모더니즘에 대한 분분한 논쟁에도 불구하고 우리나라 화가들의 작품에서 서양의 포스트모더니즘과 유사한 양식이 이미 많이 나타나고 있는 것은 부정할 수 없는 일이며 이러한 현상은 미술뿐 아니라 문학, 영화, 연극에서도 보이고 있기 때문이다.

이러한 아쉬움과 더불어 이제 우리나라의 현대미술과 서양 미술과의 관계를 한 번 점검할 단계에 다다르지 않았나 하는 생각이 들었다. 다시 말하면 우리나라의 화단도 최근 미국이나 유럽에서 주목을 받는 미술 양식이나 운동을 쫓아가기 바쁜 그러한 자세에서 벗어나야 할 시기가 되지 않았나 하는 것이다.

서양화라는 이질적인 미술이 신문화(新文化)의 하나로 우리나라에 들어온 지는 80년밖에 안 된다. 그 후 서양 문화의 새로움과 물질적인 우세는 근대화가 서양화(西洋化)를 의미하게 되었고 서양화(西洋畫)는 전통미술보다 더 인기를 끌게 되었다. 그리고 그 개념과 이론적 기반이 허술한 상태에서 이제까지의 해외 미술의 경향을 알기 위해 급급했던 것도 사실이다.

이러한 현상은 미술의 주요 흐름에서 벗어나 있던 나라에서는 흔히 발견되는 일로, 예를 들면 19세기와 20세기 전반기의 미국의 미술계가 그랬고 1950년대까지의 일본의 화단이 그러하였다. 이렇게 일방적인 상황에서 벗어나 우리나라 화단에서도 자각의 분위기가 무르익으면서 그 결과로 나온 미술운동들이 서양의 미니멀리즘과 근본적으로 다르다고 주장했던 70년대의 모노크롬 운동, 80년대의 수묵화 운동, 그리고 민중미술운동이라고 생각된다.

그리고 일련의 공백기에 일어난 것이 최근의 포스트모더니즘의 미술인데, 해외 유학이나 여행이 자유로와지면서 일부 화가들에 의해 최근의 서구

미술을 재빨리 모방하는 추세로도 퍼졌던 것이다. 이러한 가운데에서도 견고한 바탕 없이 최신의 경향을 따라가기만 하는 한 우리의 미술은 계속 모방의 입장에서 벗어날 수 없다는 데 대한 인식이 강해지고 있는 것은 바람직한 일이다.

최근의 국제적 관심이 동양의 현대미술에 쏟아지고 있는 것은 동양 각국들이 정치적, 경제적 안정을 누리면서 증가된 현상의 하나이다. 우리나라 작가들의 해외 전시가 활발해지고 있으나 아직 중국이나 일본의 다양한 전시회 프로그램에 비한다면 빈약하다고밖에 할 수 없다.

중국의 근대 수묵화의 경우, 국제 시장에서 값이 껑충 뛰어올랐고 중국의 현대미술에 대한 외국인들의 저서가 많이 발간되고 있다. 우리보다 서양 미술을 50여 년 먼저 받아들였던 일본의 경우, 서양의 모방 일변도로 간주되던 그들의 근대미술의 연구를 요즈음은 일본인의 감성과 미감이 어떻게 표현되었는지로 초점을 바꾸고 있다. 일본은 백남준만 없을 뿐, 건축, 사진, 디자인 분야에서는 이미 세계적인 수준에 올라 있으며 입체 분야도 특유의 공간 처리나 재질에 대한 느낌, 작품의 완성도에서 일본적 감각이 두드러져 보이는 우수한 작품들이 많이 나오고 있다. 이미 수없이 제기되어온 문제이지만 이번의 백남준 전시회와 심포지엄이 우리의 전통이나 감성을 현대적 미술의 형태와 접합시키거나 변형할 수 있는 창조적 노력을 시도하는 하나의 계기가 되었으면 하며 이것이 앞으로 우리 미술계의 하나의 중요한 과제라고 하겠다.

이상 심포지엄에 대한 인상과 생각을 적어보았는데, 마지막으로 두 번째 날 소개되었던 백남준의 일본인 부인 구보다 시게코의 말을 인용하면서 이 글을 마치고자 한다. 비디오 아티스트인 그는 사회자로부터 소개되자 "동양 사회에서 여성이 이렇게 말할 기회를 갖는 것은 무척 드문 일"이라고 하면서 "백남준 씨가 젊었을 때 거의 30여 년 넘게 고국을 떠나 있었는데 이제 한국에서 이렇게 받아들여져 기쁘다"는 인사말을 하였다.

사실 백남준은 한국에서 태어나긴 했지만 일본, 독일, 미국에서 성장한 예술인이고 그가 그의 작품에 동양적 이미지를 많이 사용하고 있기는 하지만 우리에게 그의 예술적 정신세계는 한국의 예술가라기보다 국적을 초월한 것으로 보여져 왔던 것이 사실이다. 그러나 그의 부인의 말을 들으면서 이 세계적인 예술가도 이제 60세가 되어 서울에서 대규모의 전시회를 갖는다는 것이 다른 어느 나라에서의 전시회보다 개인적으로 중요한 의미를 주는구나라는 느낌을 받았다. 전시회장에서, 심포지엄 회장에서 언뜻 보이는 그의 도인(道人) 같은 허술한 모습은 이제 안정된 예술가의 편안함과 함께 나이를 느끼게 한다.

(출전: 『월간미술』, 1992년 9월호)

압구정동의 '문제설정'
―한국자본주의의 욕망구조

강내희(중앙대 영문학)

문제 설정

'압구정동'은 우리에게 무엇일까? '압구정동'의 의미는? 왜 우리는 최근 들어 '압구정동'에 대해 부쩍 관심을 집중하는 것일까? 이런 질문들을 하면 '압구정동'은 이제 대상 차원을 넘어선 어떤 현상으로 부상했고 그것에 대한 우리의 관심 또한 그 현상에 내장되어 있는 것은 아닐까 하는 생각이 든다. 사실 요즘 우리에게는 '압구정동 현상'이란 것이 생겼으며 이것은 하나의 유행과도 같다. 벌써 이런 글을 쓴다는 것 자체가 그것을 입증하고 있지 않은가. 유행이란 어떤 현상으로 하여금 그것에 대한 의식을 휴대하고 다니도록 만든다. 어떤 복식이 유행하면 그것을 유행이라고 보는 의식도 만들어내는 법이다. 압구정동이 우리에게 문제로 다가온다면 그것은 이처럼 압구정동을 문제로 보는 시각까지도 문제 현상으로 등장한다는 것을 의미하는 것일 게다. 오늘날 '압구정동'은 서울시 행정구역으로서 그 속에 얼마만한 규모의 상주 인구, 어떤 형태의 주거 또는 영업이 있으며 특히 '서태지와 아이들'로 상징되는 젊은 세대의 특이한 문화가 성행하는 곳이라는 의미만을 가진 것은 아니다. 그것은 또한 우리가 하나의 공간과 그 속에서 일어나는 다양한 행태들을 총괄하여 생산하는 방식, 즉 '생산양식'의 문제를 포함하고 있다.

이런 점에서 '압구정'은 루이 알튀세르가 설명한 바 있는 '문제 설정'이라는 개념의 성격을 띠고 있다고 본다. '문제 설정'은 사물을 일정한 방식으로 만들어내고 일정한 방식으로 보이게 하고 또 그것을 일정한 방식으로 보고 인식하게 만드는 틀이다. 오늘날 '압구정'은 우리 사회를 일정한 방식으로 드러낼 뿐만 아니라 드러난 것을 일정한 방식으로 인식하게 만드는 문제 설정으로 등장하고 있다. 나는 여기서 압구정동이 설정하고 있는 문제들에 관해서 생각해보고자 한다. 우선 그 문제들 중 하나를 생각하기 위해 고사 하나를 이야기하는 것이 필요하다.

한명회의 자화상

여기서 말하는 고사란 압구정동 동명의 연원이 된 조선조 초기의 권신 한명회(韓明澮)가 지은 정자 압구정에 얽힌 고사를 가리킨다. 문제의 정자 '압구정'의 이름은 '갈매가와 벗한다'는 의미를 지닌 한명회의 호 '압구(狎鷗)'에서 나온 것이다. 한명회는 이 정자를 지으려고 북쪽으로 옥수동과 금호동이 건너다보이고 더 멀리 북한산 봉우리들이 눈에 들어오는 절경을 이루는 남쪽 한강변에 자리를 잡았다. 맑은 강변에서 갈매기와 벗하고자 정자를 지었으니 참으로 고상한 풍류라 하겠는데 글쎄 한명회의 인물됨을 알고 보면 이런 한가한 풍류가 그에게 썩 어울린다고 할 수는 없다.

한명회는 세종의 셋째 아들 수양이 조카 단종을 몰아내고 왕위에 오른 '세조반정'에 참여하여 '정난공신'이 된 쿠데타 세력이었고 자기 딸들을 예종과 성종의 왕후가 되게 하고 자신은 영의정이 되었으니 평생 동안 권력욕에 빠져 있던 인물이었던 것이다. 그의 나이 일흔에 압구정을 짓고 은퇴하자 사위인 성종이 '압구정시'를 하사했고 조정 문사들이 성종의 시에 화운한 것이

수백 편이었다 한다. 압구정 현판식은 그야말로 요란했을 터이니 압구정은 그 개장부터 갈매기와 벗하기에는 뭔가 어울리지 않은 구석이 있었던 셈이다.

압구정은 한명회의 자화상이 아니었을까 싶다. 한명회는 한평생 모략과 영욕에 빠져 있었으되 스스로 한가로이 갈매기와 벗하는 도인이라 생각했음 직하다는 말이다. 명(明)의 사신 아겸이 한명회의 부탁을 받고 쓴 압구정 기문(記文)에는 그래서 한명회가 "이욕과 관록이 자신과 관계가 없는" 사람으로 나타난다. 그러나 자화상이란 스스로 그린 모습이니 그것이 다른 사람이 보는 모습과 일치하라는 법은 없다. 현판 하는 날 광경을 떠올려보자. 바야흐로 한명회가 자신의 자화상을 누구도 부정할 수 없는 사실로서 확정하려는 순간에 훼방꾼 하나가 나타난다. 최경지(崔敬止)라는 인물이었다. 그가 누구인가는 여기서 중요한 것이 아니다. 성종의 압구정운에 '화답'한 조정 문사들 가운데 하나였대도 관계없다. 중요한 것은 그가 한명회의 자화상에 황칠하는 시 한 편을 남겼다는 것이다. 최경지는 이렇게 썼다. "마음에 정치 욕심만 없었다면 관직에 나가기 전에도 갈매기와 벗할 수 있었을 텐데." 압구정의 현판식을 통해 자신의 도가적 자화상을 그리려던 한명회는 '스타일'을 확 구긴 셈이다.

한명회는 남들이 자신의 자화상을 그냥 받아들이리라고 믿었을까? 그렇다고 보지는 않는다. 그 정도의 모사가라면 능히 자신이 그린 자화상을 가지고 시비 걸 사람이 나올 것을 예상했을 수 있다. 그런데도 그는 현판식을 치르고자 했으며 결국은 망신을 당했다. 한명회는 국왕과 수백 명의 조정 문사, 그리고 명나라 사신까지 동원할 수 있는 권력을 가지고 있었기 때문에 자화상의 진위에 관계없이 그것을 자신의 자화상으로 확정할 '물적 기반'을 가졌다고 판단했을 것이다. 어떤 화상이 감히 자기의 '정체'를

폭로한단 말인가? 바로 이 순간, 한명회의 권력이 행사되는 바로 그 순간 훼방꾼이 등장한다. 우리는 여기서 권력에 대한 저항은 권력이 행사되는 바로 그 순간에 이루어짐을 알 수 있다. 먼저 권력에 기반한 한명회의 자화상이 대중 앞에 나타나야만 최경지의 훼방놀이가 벌어지는 것이니 저항은 권력을 '물적 기반'으로 한다고나 할까. 한명회가 최경지의 시를 현판하는 중에 빼어버렸다는 말은 사실일 것이다.

우리 사회의 자화상?

한명회의 자화상을 이야기한 것은 그것이 오늘날 압구정동의 문제 설정에도 어느 정도 적용된다고 보기 때문이다. 흔히 압구정동을 가리켜 '한국 자본주의의 쇼윈도'라고 부른다. 쇼윈도, 그것은 보여주는 것이 전문인 장치다. 압구정동이 한국 자본주의의 쇼윈도라는 것은 이곳에서 우리 사회가 오늘날 도달한 모습, 그 진면목, 또는 자본주의 사회의 대표적 표상을 볼 수 있다는 말이다. 압구정동은 우리가 드러내 보이는 일종의 전시장과 같다는 점에서 우리 스스로 그리는 모습, 다시 말해 우리 사회의 자화상이다. 그러나 이 자화상은 구체적으로 무엇을 보여주는가?

얼핏 보면 압구정동은 우리가 언제 이렇게 성장했나, 언제 이렇게 잘 살게 되었나 따위의 생각이 절로 들게 만드는 곳이다. 우리 사회의 신흥 상류층이 사는 곳인 압구정동은 넘치는 부의 상징으로서 흔히 고급 물품이 없어서 팔지 못하고 어디에서나 욕망을 해소할 수 있는 '해방구'로 인식되고 있다. 한 소설가의 표현대로 '최첨단 패션으로 치장한 물 좋은 남녀'들이 출입하는 이곳은 우리 사회의 신종 구경거리다. 그래서 압구정동은 외국에 나간 우리 교포의 자녀들이 고국에 오면 꼭 찾아봐야 하는 관광 코스이며 최근

들어 방송국 카메라가 가장 빈번하게 찾아가는 곳이다.

하지만 압구정동이 현단계 우리 사회의 자화상이라는 것은 한명회의 그것처럼 거기에 보이는 것과는 다른 구석이 있다는 말처럼 들리기도 한다. 그래서 압구정동은 많은 사람에게 구경거리가 되면서도 또한 '가까이 하기에는 너무나 먼 당신'으로 이해된다. 왜냐하면 아무나 졸부가 될 수 없고 신흥 상류층에 속하는 것이 아니며 누구나 물 좋고 때깔 좋을 수는 없기 때문이다. 따라서 압구정동이 한국 자본주의 전시장이라는 말은 그곳이 우리 모두를 보여주는 것이 아니라 일부만 보여주는 장치라는 말이다. 압구정동이 우리 사회를 보여주고 있다는 것은 이미 '많은 우리'를 배제하고 있다는 것이며 이는 곧 그런 곳은 사실상 많은 사람들을 접촉해서는 안 될 족속으로 취급함으로써 번성하는 곳임을 말해준다. 그곳의 '락카페' 등이 회원제로 영업을 하며 '물 좋은' 젊은이가 아니면 찾아오는 손님마저 몰아내는 데서 보이듯 압구정동은 그 '수준'에 도달하지 못한 '외지인'의 출입을 금지하고 있다. 일정한 수준 이상의 소비 능력을 갖춘 자들에게만 출입이 허용되는 이 '전시장'은 전시할 물건들을 사전에 선정해놓고 있는 것이다.

따라서 압구정동을 우리 사회의 자화상으로 본다는 것은 우리 사회가 분할되어 있다는 것을 인정하는 것인 셈이다. 그리고 이렇게 볼 때 우리에게 보이는 드러난 압구정동은 사실 많은 것을 감추고 있다. 나는 이것이 압구정동의 문제 설정 방식이 아닌가 싶은데 이때 '문제 설정'은 압구정동이 우리 사회의 쇼윈도로서 나타나기 위해서는 그것을 가능하게 하는 메커니즘이 있어야 한다는 것을 가리키는 개념이다. 그리고 이 말은, '압구정동'은 그것이 경험되는 방식으로는 결코 인식되지 않는 대상이라는 것을 가리키고 있다.

물론 '압구정동'이 우리에게 명백하게 보이는 사실, 즉 관찰과 경험이 가능한 대상이라는 점을 부정하자는 것은 아니다. 예컨대 우리는 그곳에 일정한 수의 인구가 상주하거나 어떤 종류의 인파가 거기로 몰려들고 있으며 오후, 또는 저녁 언제쯤이면 로데오거리에 어떤 종류의 옷을 입고 어떤 행색을 한 군상이 모여들며 그곳에서 거주하는 사람들은 어떤 성향의 정치의식과 어떤 정도의 수입과 소비 성향을 가지고 있는가 하는 따위를 확인할 수 있다. 이런 사실들은 분명히 압구정동이 우리에게 경험 대상으로 다가오고 있음을 보여준다. 이런 경험적 사실들은 그 자체로도 복잡하고 다양하게 구성되어 있기 때문에 그 지각이 결코 쉽지 않다. 어쩌면 바로 이런 이유 때문에 압구정동은 경험적 차원에서도 좀체로 그 정체를 드러내지 않는 것으로 이해된다. 그러나 경험적 대상으로서 압구정동은 어쨌거나 명백하게 파악할 수 있는 대상, 즉 그 성격 확인이 가능한 대상으로 등장하고 있다. '문제 설정'이란 개념은 이런 식의 대상 인식과는 다른 방식을 요구하고 있다. 압구정동이라는 '명백'한 사실이 그렇게 나타나기 위해서는 그것이 반드시 어떤 구조 속에서 나타나야 한다는 것, 그것을 우리는 압구정동의 문제 설정으로 봐야 할 것이다. 따라서 우리가 관심을 기울여야 하는 것은 무엇이 압구정동을 압구정동으로 나타나게 하는가라는 점이다.

한국 자본주의와 압구정동

너무 뻔한 것 같아 보이지만 꼭 짚고 넘어가지 않으면 안 될 점이 있다. 그것은 압구정동이 우리 사회의 자본주의화로 인해 생겨난 동네라는 사실이다. 앞에서 한명회의 압구정 고사를 말했지만 사실 고금의 압구정에는 커다란 차이가 있다. 한명회가 비록 권력으로 압구정을 세워

그 현판식을 거창하게 치렀다고는 해도 오늘날 겸재 정선의 그림으로 남은 압구정의 모습을 보면 자못 한갓진('한갓진'의 오기—편집자) 구석이 없지 않다. 그런데 요즘의 압구정동은 뭐랄까, 마치 우리네와는 완전히 다른 동네, 외국, 그것도 선진자본주의국의 어느 번화한 곳을 떼어다 우리 땅에다 옮겨놓은 듯 외래적으로 보이는 곳이다. 그래서 압구정과 친밀하지 않은 사람 중에는 그곳의 거리 풍경을 보고 기죽거나 소외감을 느끼는 경우가 많을 것이다.

옛 압구정이 권신 한명회의 권력 행사의 일환으로 지은 정자였다면 오늘의 압구정은 현대판 권력 행사를 엿볼 수 있는 곳이라고 할 수 있다. 압구정동의 현대사는 이곳이 한국 사회가 신식민지국가독접자본주의로 성장하는 과정에서 권력형 부패의 현장이었다는 것을 말해주고 있다. 지금도 이름만 거명하면 알 만한 사람들—당시 청와대, 중앙정보부, 국방부, 경제기획원, 상공부, 건설부, 총리실, 서울시, 국세청, 치안본부의 고위 공무원들과 판검사, 국회의원, 변호사, 심지어는 언론계 인사들까지 포함한—이 이곳이 개발되었을 때 특혜 분양을 받아 전국이 떠들썩했던 것이 70년대 말이다. 이제 와서 생각하면 우리 사회의 권력과 금력은 이때쯤 구조적으로 이미 결합해 있지 않았나 싶은데 현대아파트 특혜 분양은 우리 사회의 엘리트 계층, 다시 말해 국가 운영의 책임을 질 부르주아 계급이 자본가 계급과 결탁한 것을 보여주는 대표적 사례라고 할 수 있다. 이후 압구정동은 우리 사회에서 자본주의 체제가 더욱 굳어짐에 따라 특권적인 집단, 계층, 계급의 거주지 또는 활동지로 자리를 굳혔다.

압구정동이 선진 외국의 어느 곳 같다는 것은 우리 사회의 독점자본과 부르주아 계급이 지닌 예속성을 말해준다. 다시 말해 이른바 로데오거리에서 보이는 서구 문화, 왜색 문화는 두 세력의 결합이 빚어내는 구조적 효과라는

것이다. 자본주의 세계 체제에 뒤늦게 편입된 후발 자본주의 국가로서 우리 사회는 독점자본과 부르주아 계급의 결합으로 자체 내의 자본주의 생산양식이 지배적인 사회 구성체를 만들어냈지만 동시에 그것을 신식민지적 형태로 이루었다고 할 수 있다. 이 결과 압구정동처럼 우리 사회 지배계급들의 생활 행태가 가시화되는 곳에서는 반드시 우리 민족, 민중의 생활양식과는 전적으로 다른 반민족적이고 반민중적인 예속적 형태가 나타나게 되어 있다. 그래서 하는 말이지만 압구정동은 우리 사회가 독점이 강화되고 종속이 심화되는 사회라는 점을 가장 잘 보여주고 있는 곳이 아닐까. 압구정동이 우리 사회의 자화상이라는 것은 이처럼 그곳이 우리 사회의 본질을 '보여주고' 있다는 말일 수도 있다.

그러나 압구정동이 독점자본과 부르주아 계급의 합작 모습을 직접 보여주고 있다고 할 수는 없다. 우리가 압구정동에서 실제로 경험하는 대상들은 독점자본가도 아니고 부르주아 계급도 아니다. 물론 압구정동의 현대아파트에는 한때 국회의원 20명 이상이 살 정도이고 전국에서 아파트 평당 가격이 가장 높은 지역이라 이곳이 우리 사회의 특권층이 거주하는 지역인 것만은 분명하다. 그러나 오늘날 '압구정동'으로 가시화된 부분은 금력과 권력의 적나라한 모습이라기보다는 차라리 그러한 '본질'의 문화적 전위라는 형태로, 그것도 세대차와 같은 비본질적 요소들이 가미되어 나타난 별난 전위의 형태로 나타난다. 즉 압구정동에서 '나타나고' 있는 것은 우리 사회의 본질, 또는 구조 그 자체라기보다는 그것이 빚어내고 있는 효과이다. 이 말은 곧 우리가 일상 경험으로 대면하는 '압구정동'—"고급 아파트 단지, 상류층을 위한 호화 의상실이 늘어선 로데오거리, 골프숍, 스키숍과 체형미 학원, 성형외과, 패스트푸드점, 비디오케, 로바다야키 등으로 특징지어지는 압구정동에서 20세 전후의

젊은 층이 몰리는 갤러리아백화점 맞은편의
소위 '신압구정동'"(『한국일보』1992년 10.
19.)—에서는 우리 사회의 본질을 파악할 수 없다는
말이다.

그렇다면 압구정동은 한국 자본주의와 아무런
관계가 없다는 것인가? 물론 그것은 아니다.
하지만 '압구정동'의 문제 설정을 이해하기
위해서는 압구정동 자체를 한국 자본주의의
쇼윈도로 파악하여 거기서 자본주의의 작동을 직접
포착해내려는 것이 가능하다고 보는 관점에서는
탈피할 필요가 있다. 그보다는 '구조적 효과'라는
개념을 중시해야 하지 않을까 한다. '구조적 효과'란
부재 원인, 즉 어떤 현상의 존재를 가능케 하면서도
그 현상 속에는 드러나 보이지 않는 어떤 원인이
작동하고 있다는 것을 말해주는 개념이다. 이
개념에 의거하여 "압구정동은 한국 자본주의의
쇼윈도"라는 말을 이해하면 그 말은 압구정동은
그것을 우리 사회의 쇼윈도로 설정하는 어떤
과정 특히 생산양식 때문에 쇼윈도로 나타나는
것으로 이해된다. 따라서 '압구정동'이 보여주고
있는 것, 다시 말해 바람 부는 날이든 비가 오는
날이든 우리가 가서 갖게 되는 압구정동 경험은
아무리 구체적이라 해도 압구정동을 압구정동으로
만들어내는 생산양식의 규정에 의해서 가능하다는
셈이 된다. 그리고 이 말은 '독점 강화와 종속
심화'라는 우리 사회 변동의 경향을 만들어내는
구조는 압구정동 자체의 경험적 차원에서는 결코
존재하지 않는다는 것을 가리킨다. 압구정동은
따라서 경험적 대상으로 나타나기는 하지만 그것
자체가 우리 사회의 본질인 것은 아니다.

그렇다면 여기서 하나의 문제가 생긴다.
그것은 압구정동의 경험과 그것에 대한 인식을
어떻게 동시에 이해할 것인가 하는 문제다.
우리는 문제 설정 및 구조적 효과라는 개념으로써
'압구정동'이란 대상의 가시적 차원과 비가시적
차원을 구분하는 듯한 입장을 취했다. 그런데
사실 압구정동은 그 경험적 차원과 이 차원을
가시화하는 구조의 결합으로서만 존재한다고 봐야
할 것이다. 즉 가시적으로 보이는 '압구정동' 안에
이미 부재 원인이 그 효과를 생산해내고 있다고
봐야 한다는 말이다. 이런 측면에서 압구정동은
이중적 차원으로 동시에 존재하고 있다고 봐야
한다. 나는 이제 이 점을 압구정동의 공간 설정
방식을 통해 생각해보고자 한다.

자본주의 공간 설정

압구정동은 자본주의적 공간의 특징을 가지고
있다. 그것은 한편으로는 모든 것을 가장 잘 보이게
하는 전시장다운 특성을 가지면서 동시에 바로 그
드러남 때문에 은폐되는 구석을 가진다. 자본주의
사회에서 부르주아적 공간이 노동자의 그것과
절연되는 것은 엥겔스가 『영국노동자계급의
상태』에서 보여주고 있듯이 필연적이다. 엥겔스는
19세기 중엽에 영국의 산업 중심지로 발전해가던
맨체스터에서 활동하는 부르주아지는 노동자들이
사는 지역이나 노동자들을 몇 년간이고 보지
않고 지낼 수가 있다고 말하고 있다. 그 까닭은
맨체스터는 노동자 거주 지역과 부르주아지가
낮 시간을 보내는 상가가 철저히 격리되어 있기
때문이다. 부르주아지는 경치 좋고 공기 좋은
교외에 거주지를 두고 맨체스터에서 상점 등을
운영하는데 이들이 아침에 출근할 때 이용하는
길은 노동자 거주 지역이 보이지 않는 곳으로 나
있고 이들의 사업장도 그렇다는 것이다. 따라서
맨체스터에서는 노동자 계급과 부르주아지는 서로
만날 일이 없는 것처럼 보인다.

압구정동도 맨체스터와 비슷한 방식으로
작동하는 공간이다. 압구정동이 한국 자본주의의
전시장이라는 것은 이곳이 그 존재의 가능성을
철저히 배제와 선택의 논리에 의존하고 있다는

말이다. 압구정동이 압구정동으로 있기 위해서는 비압구정동의 범주가 필요하다. 압구정동에 고급 아파트들이 들어서기 위해서 이곳에 거주했던 원주민들이 철거당해야 했다는 것만 말하는 것은 아니다. 물론 최근 수서지구, 또 서초동 꽃마을의 예에서 보듯 개발 지역은 축출당하는 원주민이나 빈민을 만드는 법이며 압구정동도 그런 점에서는 예외가 아닐 것이다. 그래도 더 강조해야 할 점은 오늘날 압구정동이 압구정동으로 있기 위해서 비압구정동인들을 억압해야만 한다는 사실이다.

1990년 서울시청 사회복지과 통계에 따르면 압구정 1, 2동의 생활보호대상자 수는 모두 45명에 지나지 않는다. 시인 김응교가 전하는 말에 따르면 강남의 어느 고등학교에서는 불우아동돕기 대상자로 월수 150만 원이 족히 넘는 집의 아이가 뽑힐 정도라고 한다. 이런 상태에서는 『시사저널』 취재 기자들이 말하는 것처럼 "나만의 방식을 추구하는 신세대 압구정동파"가 전혀 "돈 걱정은 안 한다"고 하는 것은 충분히 이해가 간다. 그리고 이 '압구정동파'가 사회정의니 뭐니 하는 것에 대해 완전히 둔감하다는 것도, 이런 점에서 압구정동 사람들은 맨체스터의 부르주아지처럼 우리 사회의 억압받는 민중을 전혀 의식하지 않고 사는 사람들이라고 상정할 수 있다. 압구정은 마치 압구정동에 있지 않는 사람은 의식하지 않는 사람들처럼 보인다. 맨체스터의 부르주아지가 노동자 계급을 보지 않듯이.

하지만 물론 그렇게 보인다는 것이지 사실 노동자 계급과 부르주아지가 서로 만나지 않는 것은 아니다. 엥겔스가 누누히('누누이'의 오기―편집자) 강조하고 있듯이 노동자 계급이 생산하는 가치를 착취하여 부르주아지가 되는 상황에서 부르주아지만 보이는 상가는 노동자 계급의 가치 생산 현장을 은폐한 가운데 그 위에서 작동하기 때문이다. 이는 곧 부르주아지의 활동 공간이 부르주아지의 활동 공간으로만 끝나는 것이 아니라 노동자 계급의 생산 활동을 은폐함으로써만 가시적인 공간으로 드러남을 말해준다. 압구정동이 자본주의적 공간으로서의 특징을 가진다는 것은 이 지역이 이와 비슷한 논리를 가지고 있다는 말이다.

그렇다고 압구정동과 맨체스터가 같다는 것은 아니다. 양자의 비동일성은 분명하며 그것은 영국과 한국의 차이에서만 나오지 않는다. 그것은 자본주의 발전에 각인되어 있는 시대적 차이이기도 하다. 엥겔스의 맨체스터 이야기는 자본주의가 프롤레타리아의 조직적 운동에 직면하기 이전, 자본가들이 제 마음대로 프롤레타리아트를 착취하던 때 이야기다. 그것과 우리 사회의 압구정동 이야기는 한참 차이가 난다. 엥겔스는 영국 노동자 계급이 생존 자체가 위험한 지경에 빠져 있으며 짐승과도 같은 생활 수준에 놓여 있다는 것을 고발하기 위해 예의 『영국 노동자 계급의 상태』를 썼다. 그 속에는 빈대, 벼룩, 쥐가 득시글거리는 악취 나는 아주 작은 방에서 몇 세대가 함께 사는 이야기, 다 찌그러져가는 침대 위에 부부, 아이들, 심지어 처제까지도 함께 자야 하는 이야기가 담겨 있다.

오늘의 '압구정'은 이런 이야기와는 거리가 한참 멀다. 왜냐하면 이곳에 인간답지 않은 삶이 있다면 그것은 윤리와 도덕과는 전혀 관계없는 '물 좋은' 것들의 욕망 해소를 가리키기 때문이다. 엥겔스가 노동자 계급의 강요된 타락을 말해야 했다면 압구정동을 말하는 우리는 우리 자본주의에서 성공한 계급의 자발적 타락, 욕망의 분출을 말하는 것이다.

욕망 구조

우리는 이미 압구정동이 의미의 이중 구조를 가졌다고 말한 셈이다. 압구정동이 우리에게 주는 통념은 모순적이다. '압구정동'은 우리 사회가 제법

성장한 자본주의 사회라는 것, 우리 자본주의가 그 속에 '욕망의 해방구'를 가질 정도로 상당한 정도의 여유를 가진 단계라는 것을 보여주지만 또한 '욕망의 하수구'도 가지고 있음을 보여준다. 그러나 이 이중 구조를 도덕주의적으로 파악할 일은 아니다. 물론 그곳에는 부패와 타락이 들어 있다. 하지만 압구정동이 한국 자본주의의 자화상, 전시장이라는 것은 도덕적 판단이 든 말이라기보다는 인식론적 또는 이데올로기적 문제 설정을 표명하는 말로 이해하는 것이 더욱 유효하다는 생각이다. 그래서 하는 말인데 압구정동은 우리 사회의 모순이 중층 결정되어 나타나는 대표적인 곳이 아닐까? 다시 말해 우리 사회의 발전상과 자본주의적 억압이 공존하는 곳이면서 지배 구조의 재생산과 변혁이 결정되는 곳이 아닌가 하는 것이다. 도덕의 문제는 이런 시각 안에서만 의미를 가진다. 한편으로 보면 압구정동은 8학군 출신의 '물 좋고 때깔 좋은' 지배계급의 자녀들이 향락으로 계급 재생산에 실패할 수도 있다는 점에서 우리 사회 지배계급들의 '성공담'이 미래의 실패 가능성으로 나타나는 곳이기도 하지만 다른 한편으로 '압구정동족'은 압구정동을 가시적인 효과로 만들어내는 계급들이 억압하는 계급들의 모방의 대상이 되기도 한다는 점에서 지배의 성공담으로 남아 있다. 이 지배의 비결은 우리 사회 모순의 중층 결정이 이제는 욕망의 형태로 나타나고 있기 때문이 아닐까? 여기서 욕망을 운위하는 것은 그것이 지배 구조의 재생산과 변혁에 관건적인 주체의 생산과 아주 내밀한 관련을 맺고 있다고 보기 때문이다. 그리고 압구정동이 이런 내밀한 관계에 주요한 계기로 작용하는 것은 그것이 우리 사회의 쇼윈도, 다시 말해 발전의 전시장으로서 역할을 하고 있기 때문이다.

오늘날 '압구정동'은 '사랑이 뭐길래', '김완선', '몰래카메라', '봉숭아학당', '최불암시리즈', '서태지와 아이들', '꾸러기대행진' 등 90년대의 새로운 문화적 현상들과 맥을 같이한다. 이런 문화적 현상들은 우리 사회에 생겨난 새로운 감수성 또는 감정 구조를 보여줄 뿐만 아니라 그것을 당연시하는 인간 형태들을 만들어내는 법이다. 우리가 압구정동과 관련하여 우리 사회의 욕망 문제를 언급해야 하는 것은 바로 이런 이유 때문이다. 압구정동이 압구정동으로 나타나기 위해서는 그 나름의 문제 설정, 즉 자본주의적 생산양식에 의거해야 한다는 점은 이미 말한 바 있지만 이 생산양식의 현단계 작동 방식에서 욕망은 전에 없이 중요한 기능을 하고 있다. 한 생산양식은 그것의 재생산 가능성을 자신의 존재 조건으로 가져야 한다. 오늘날 자본주의는 더 이상 폭력적 수단만 가지고 자신의 지배 구조를 재생산하지 않는다. 폭력적 지배는 엥겔스가 『영국 노동자 계급의 상태』를 저술했던 150년 전의 일이다. 물론 그렇다고 부르주아, 자본가 계급들의 노골적인 폭력이 사라졌다는 것은 아니지만 현단계 자본의 운동 방식은 절대적 잉여가치보다는 상대적 잉여가치 생산에 의존하여 노동자들을 체제 내화하는 경향이 짙다. 이런 상황에서 욕망은 노동자들을 체제 내에 가두는 중요한 계기로 작용한다.

욕망은 대상에 대한 관심의 과잉 집중을 유발한다. 욕망의 대상은 그것을 욕망하는 사람에게 늘 클로즈업되어 다가오는 법이며 그 가치를 확대 재생산하려 드는 법이다. 우리가 압구정동을 욕망의 문제와 결부해서 말하는 것은 이미 언급했다시피 그곳이 우리 사회의 쇼윈도로서 우리 사회의 관심이 이곳에 집중되고 있다는 사실을 염두에 두기 때문이기도 하다. 그러나 압구정동이 관심의 표적이 되고 있는 것은 단순히 그곳이 발전한 우리 사회의 모습을 보여주고 있기 때문만은 아니다. 압구정동은 오늘날 많은 사람들이 바람이 불면 찾아가야 하고

가끔 투덜대다 흘끗 흘끗 곁눈질을 해서라도 봐야 하는 욕망의 대상으로 등장하기 때문에, 그리하여 우리 사회에는 압구정밖에는 볼 것이 없는 것처럼 되고 있기 때문에 문제 상황으로 등장한다. 이런 관점에서 압구정동은 우리 사회 전체의 욕망 구조를 표상하고 있다고 볼 수 있을 것이다. 왜냐하면 그것은 우리가 원하고, 갖고 싶고, 누리고 싶은 삶의 형태를 규정하고 마치 거기서 드러난 삶이 우리가 추구해야 할 삶의 전부인 양 만들고 있기 때문이다. 이는 곧 압구정동이 새로운 형태의 인간형, '압구정족'을 만들어내고 있다는 말이기도 하다.

이 '압구정족'에게 압구정동은 자명한 현실로 받아들여질 것이다. 이들에게 그곳은 이미 고향이다. 그래서 '압구정족'은 신촌이나 대학로 등에 진출하면 불편함을 느낀다고도 하지만 이들이 자신들의 '고향'에서 경험하는 것들이 자명하고 편안하게 느껴지는 것은 이들 자신이 압구정동을 하나의 표상체계로 가동시키는 구조, 특히 욕망 구조의 산물이기 때문이다. 압구정동이 이들에게 이미 주어진 현실이면 그것은 이들의 놀이터가 된다. 압구정동이 이들에게 욕망의 대상이면 바람이라도 부는 날 그곳에 가기 위해 바둥거려야 한다. 욕망 구조는 그 속에 빠진 사람들을 결코 놓아주지 않기 때문이다.

변혁의 '물적 기반'?

압구정이란 이름은 이렇게 역사 속에 등장하기 시작하면서 우리에게 인식상의 문제를 안겨다 줬다. 그 문제는 드러남과 숨김, 과시와 은폐의 차이로 인해 생겨나는 문제, 그리고 이런 문제가 권력과 결부되어 생겨나는 문제다. 한명회가 압구정으로 과시하려던 것과 최경지의 시로 들추어진 것의 차이, 그 차이의 심연에 권력이

놓여 있었다. 그런데 이 권력을 물적 기반으로 하여 그것에 대한 저항의 가능성도 생겨난다. 이미 앞에서 말한 대로 최경지의 훼방놀이는 권력의 마당에서 벌인 놀이, 즉 권력을 바탕으로 하여 벌인 저항의 몸짓이다. 오늘의 압구정동도 이런 시각으로 봐야 하지 않을까? 다시 말해 압구정동이 우리 사회의 모순을 중층 결정하여주고 있다면 그것 자체가 이 모순을 작동시키는 데 필요불가결한 재료가 되어야 하지 않겠느냐는 말이다.

위에서 압구정동은 새로운 형태의 인간형을 만들어내고 있다는 말을 했다. 나는 이 새로운 형태의 인간형에 대해서 도덕주의적 판단을 내려 규정해서는 안 된다는 입장으로 다만 그런 인간형이 가동하는 인식론에 대해 생각해보았을 따름인데 여기서 부각되는 중요한 문제는 압구정동이 우리 사회의 욕망 구조로 작동하면서 자명한 하나의 사실로 고정되고 있다는 점이다. 압구정동을 '고향'으로 간주하고 그곳을 '욕망의 해방구'로 간주하는 우리 사회의 새로운 주체들은 오늘날 우리 사회를 이미 주어져 있는 고정되고 자명한 사실로 받아들이고 있다. 압구정동이 배제하는 '많은 우리'들도 압구정동을 욕망의 대상으로 취급하는 한 압구정동이라는 표상체제로 가동되고 있는 우리 사회의 욕망 구조에 흡수된다. 그리고 이로써 이 '우리'들은 우리 사회 지배체제의 재생산에 기여하게 된다. 문제는 어떻게 이 재생산을 개입할 것인가 하는 것이겠는데 최경지의 훼방놀이에서 한 수 배울 필요가 있지 않을까 싶다. 즉 압구정을 욕망 구조로 가동시킴으로써 구축되는 우리 사회의 지배체제를 변혁하기 위해서는 압구정동을 물적 기반으로 삼지 않으면 안 된다는 말이다. 여기서 말하는 '물적 기반'이란 물론 문제 상황이다.

하지만 오늘날 '압구정동'이 그 선악을 떠나 우리 사회의 가장 '발전한' 모습이라면 그것을 무시하고,

다시 말해 마치 압구정동이 우리 사회에 아예 없는 것으로 생각하고 사회변혁을 이룰 수는 없다. 여기서 좋은 낡은 것보다는 나쁜 새로운 것에서 출발해야 한다는 브레히트의 말이 떠오르는데 압구정동은 우리에게 '새로운' 것이라는 점에서 우리가 살아갈 사회 변혁에서 고려해야 할 사항일 뿐만 아니라 어쩌면 활용해야 할 재료라고 할 수 있을 것이다.

(출전: 『압구정동: 유토피아 디스토피아』, 현실문화연구, 1992년)

압구정 '공간'을 바라보는 시선들 ―문화정치적 실천을 위하여

조혜정(연세대 사회학과 문화인류학)

[……]

문화정치적 실천과 새로운 공간 만들기

압구정동에 대한 언설을 보면서 다시 한 번 우리는 현재 일고 있는 여러 수준에서의 변화를 아직 제대로 읽어내지 못하고 있으며 읽어내려고 하지도 않고 있다는 생각을 하게 된다. 압구정동에서 일어나고 있는 현상을 보면서 불안해지지 않는 것은 아니다. "이념 과잉 시대가 채 끝나기도 전에 부의 상징인 압구정동을 중심으로 압구정파는 서서히 자기 색깔을 드러내기 시작했다"는 오민수 기자의 지적은 맞는 말이다. 그들은 매우 걱정스러울 정도로 탈이념적이고 탈정치적이고 유아적이다. 그러나 그들 못지않게 나를 불안하게 하는 것은 그 공간을 새롭게 만들어갈 수 있다는 전망이 빠져 있는 언설이다. 우리는 거대한 키치적 문화 앞에서 자포자기한 심정으로 서 있곤 한다. 무엇을 어디서부터 어떻게 시작할 수 있단 말인가? 그럼에도 불구하고 해야 할 일이 있다면 사회적 징후를 징후로서 차분하게 읽어내어 성급한 판단과 단속을 하려 들지 않는 일이다.

우리는 물질문화라는 개념을 잃어버릴 정도로 물질적인 것에 집착하고 생산에 집착하는 패러다임 속에 묶여 있지 않은가? 그래서 더욱 극단적인 도덕주의적 표방 가치를 앞에 내세우는 것이

아닌가? 사회 구성원 모두가 늘 막연한 죄의식 상태에서 주체적이기를 포기한 사회, 주체적이도록 허용한 사회에서는 반사회적인 행동을 했을 때 책임을 질 주체가 있다. 그것은 아예 주체적일 수 없게 하는 것과는 엄청난 차이가 있다.

나는 '압구정동 현상'을 이해해가려는 과정에서 이제 주민들이 자신의 공간을 확보하는 운동을 적극적으로 벌여가야 하는 때임을 알게 되었다. 공간은 문화이며 도시개발은 비전을 가진 것이어야 한다. 그리고 그때의 공간은 주민들이 만나는 장, 즉 흥적 흥을 낼 수 있는 공간이 반드시 들어 있어야 한다. 거리극을 통해 환경 문제를 이야기하며 여름밤이면 전광판 자리에서 상영되는 영화를 보고 어른과 아이가 함께 어울려 춤을 추며 가족들이 함께 부르는 노래방을 왜 가져서는 안 되는가? 우리는 그동안 얼마나 순응적이었는지, 그럼으로써 우리가 얻은 것은 무엇이었는지? 이제 각자 자기 공간을 찾기 시작해야 한다. 남의 집 담장 안을 기웃거릴 시간도, 이유도 없다. 자기 속에 집을 짓는 일, 자기의 공간, 자기의 문화를 만들어가는 일이 시급하다. 교차로의 불안함은 여전히 여기에 남아 있다. 그러나 그 교차로는 우리의 집이 될 수도 있다.

다시 압구정동으로 돌아와서 글을 끝맺어보자. 나는 문화 만들기의 관점에서 압구정동을 살려내고 싶다. 지역 주민의 공간으로 압구정동은 새로운 교육을 실현해내고 합리적인 소비 생활을 실험해가는 공간이 되었으면 좋겠다. 그 내용은 물론 주민들이 채우는 것이다. 압구정동 주민은 아니지만 서울의 주민으로서, 우리나라와 또 보다 나은 인류문화를 만드는 일에 애정을 가진 사람으로서 나는 적어도 그곳 주민들이 자기의 삶을 관리하고 창조해가는 주민운동의 주체로 나서기를 기대한다. 지역운동이 현 자본주의의 위기를 뚫어갈 거의 유일한 힘이 나올 수 있는 곳이라고 믿고 있기 때문이다.

압구정동에 있는 소비 공간에 대해서 나는 두 가지 생각을 한다. 하나는 서울이 혐오스러운 공간이 아니라 나름대로 개성 있는 공간이 되어야 한다는 점에서이고, 다른 하나는 그곳이 새로운 소비 상품 생산의 공간이 될 수 있을 것이라는 점에서이다. 서울이 나름대로의 빛깔과 삶의 숨결을 담아내기까지 무척 시간이 걸릴 것이고 때때로 이미 너무 늦어버렸다고 느끼지만, 나는 압구정동 중심가를 인사동과 명동과 종로와 동숭동 대학로와 신촌거리와 같은 차원에서 새로운 소비와 예술문화의 공간으로 만들어가는 구상을 해본다. 이 면에서 나는 동숭동 대학로를 차가 안 다니는 문화 공간으로 만들겠다던 서울시가 성급하게 그 실험을 중단한 것에 대해 불만이다. 실험을 하기 위해서는 충분한 시간이 주어져야 한다. 나는 서울에 차가 안 다니는 공간이 있어야 된다고 생각하며 동숭동뿐만 아니라 인사동과 신촌 대학로와 명동과 종로 등지 여러 군데에 실험적인 문화 공간으로 확보해두어야 한다고 생각한다. 충분한 실험이 가능한 긴 시간 동안 말이다. 이제 이태원 같은 식민지 공간은 문을 닫아야 할 것이고, 주민들이 '죄의식' 없이 놀고 내일을 위한 창조적 에너지를 충전해갈 수 있는 공간을 많이 열어가야 할 것이다.

두 번째로 나는 압구정동이 신촌이나 이태원과는 또 다른, 생산지로서의 가능성에 주목한다. 압구정파가 90년대 청년문화를 대표할 것인지 등에 대한 논의를 하기보다 그들의 존재를 일본의 아까사까족이나 롯뽄기족, 또는 아오야마족과 같은 선상에서 이해하려는 시선을 갖는다면 우리는 더 많은 것을 얻게 될 것이다. 롯뽄기라든가 아까사까 거리는 원래 지하철역 근처의 상가 지역으로 60년대 이후 소비지향적인 청소년들이 몰려들었고 70년대에는 오토바이 폭주족들이 몰려들어 화제 거리가 된 곳이다. 이곳의 주인공들은 '압구정족'처럼

본격적인 자본주의 문화가 양산해낸, 생산보다는 소비에, 일보다는 노는 것에 더 관심이 많은 새로운 젊은이들이었다. 이곳은 이들이 또래로 몰려다니면서 노는 공간이었는데 이제는 새로운 패션이 만들어지는 색채를 가진 곳이 되었다. 기성세대의 눈살을 찌푸리게 해온 이 공간과 이 공간을 메운 젊은이들은 실은 마냥 퇴폐적일 수 있었다. 그러나 그것은 사회 구성원들이 만들기에 따라 달라질 수 있다. 일본은 강렬한 자기표현의 욕구를 가진 소비족을 새로운 패션과 새로운 상품을 개발해가는 실험 시장의 구매자로 활용을 하였고 현재 일본의 아까사까가 세계 수준의 패션 중심지가 된 것도 이들의 감각과 소비성을 제대로 활용해내었기 때문이다. 지금 우리나라에 들어와 있는 커피 숍 등 색다른 체인스토아로부터 패션에 이르기까지 우리의 눈을 끄는 많은 상품은 아마도 거의가 이런 첨단거리에서 새로운 감각을 지닌 이들의 엄정한 감정을 받아 탄생한 모형들일 것이다.

같은 맥락에서 나는 첨단 소비 활동이 일어나는 공간의 측면에서 압구정동 거리를 상상해본다. 세계의 많은 사람들이 와보고 싶어 하는 거리를 구상해본다. 값싼 노동력에 의존하는 시대는 가고 아이디어의 싸움이 시작되었다. 신상품들이 각축전을 벌이는 세계 시장이 광범위하게 형성되고 있다. 세계적 규모로 일어나는 문화적 자본주의 질서 속에서 안일하게 일해서 살아남기를 기대하기는 힘들게 되었다. 문화적 상품이 지니는 가치는 효용성보다 '새로움'과 그것이 담고 있는 '인간적 숨결'에 있다. 새로운 아이디어를 실험해볼 공간이나 인간적 숨결을 확인해갈 시간이 없는 상황에서 이러한 상품이 나오리라고 기대하기는 어렵다.

닷새마다 서는 5일장도 계속 서야 하고 동대문 시장과 남대문 시장도 그 나름의 스타일로 살아남아야 하지만 전혀 새로운 스타일의 상업

공간을 만들어내는 것도 지금 우리에게는 중요하다. 그러기 위해서는 상인과 소비자를 포함한 주민의 주인의식을 높임과 동시에 새로운 감각 세대들이 자신들의 가능성을 한껏 펼쳐 보일 수 있는 그들의 공간을 즐길 수 있게 하는 것도 필요하다. 압구정동은 '천민자본주의'의 '꽃'일 뿐이기에 '졸부'들의 멋모르는 철부지 자식들이나 우글거리는 곳이기에, 아예 그렇게 될 가능성은 없다고 단정하고 경계한다고 상황이 좋아질 리는 없다. 또한 죄의식에 시달리면서 구차한 변명을 꾸며대는 동안 우리의 삶은 급속히 황폐해가고 있다.

'압구정' 공간은 지금 만들어지고 있고, 그것은 한국인으로서, 서울 주민으로서, 그리고 압구정 주민으로서 '우리'가 만들어가는 것이다. 그러기 위해 압구정동의 중심은 보다 지역적인 공간이면서 세계적인 공간이어야 하고 보다 많은 문화적 발언을 할 수 있는 공간이어야 한다. '향락', '퇴폐', '편중된 부', '무분별한 모방', '무절제한 수용', '배금주의', '모방 심리', '이기주의', '귀족 문화', '저질 문화', '구조적 모순의 노정' 등의 단어로 주로 논의되고 있는 압구정동에 대한 언설의 내용과 방식이 마음에 들지 않지만 그것은 한편 정치적 허무주의가 휩쓸고 있는 이 시대에 희망적인 몸짓이기도 한다. 여전히 커다란 '우리'를 거머안고 있으려는 표현이기도 하기 때문이다. 중요한 것은 그러한 보다 큰 '우리'에 대한 애정에서 나오는 언설을 보다 구체적인 '우리' 그리고 '자신'에 대한 배려와 연결하며 보다 적극적으로 새로운 삶의 공간을 만들어가는 것일 것이다.

'자기 돌보기'를 게을리하고 외면하기 위한 언설이 아니라 자신을 세우기 위한 언설을 만들어가야 한다는 것이다.

자, 이제 압구정동을 다시 한 번 가보자. 그리고 자신이 서 있는 시간과 자신이 몸담고 있는 공간을 읽어내보자.

(출전: 『압구정동: 유토피아 디스토피아』,
현실문화연구, 1992년)

신자유주의 시대 문화 지형의
변동과 문화운동
― 역사와 과제

강내희(중앙대학교 교수)

[……]

　1990년대는 문화운동의 위축과는 별도로
문화이론, 특히 문화연구에 대한 관심이 증가한
시기이다. 현실사회주의 진영의 붕괴로 정치경제학
비판이 급속도로 영향력을 상실하자 그 공백을
메우며 등장한 것이 문화이론이었고, 이 과정에서
문화연구 패러다임의 수용도 이루어졌다.
문화이론, 문화연구의 등장은 정치경제학 비판
일변도의 사회 현실 설명을 보완하는 측면도
있었지만 1990년대에 본격적으로 형성된
소비자본주의를 추종한 측면도 없지 않다.
대중매체가 대거 확산되며 문화 담론이 홍수를
이룬 가운데 문화연구 일부가 소비자본주의를
긍정적으로 묘사하는 등 지배문화에 대한 비판을
소홀히 한 점도 적지 않았던 것이다. 물론 이런 흐름
속에도 비판적 문화연구를 시도하며 문화운동과
접속을 꾀하는 노력이 없었던 것은 아니나
변화한 정세 속에서 새로운 문화운동 흐름을
만들어내기에는 그것만으로는 역부족이어서,[9]
1990년대는 "문화운동 없는 문화연구"(심광현,
2003: 169)의 시대로 전락한다.
　문화운동의 공백기는 대략 '짧은 1990년대'와
궤를 함께 한다. '짧은 90년대'는 한국에서
포드주의 타협이 이루어지고 본격 소비자본주의가
가동되기 시작한 시기이다. 한국 자본주의는

1980년대 말까지만 해도 본격적 소비시장의 구축보다는 재투자 중심의 경제 운영을 했고, 재투자에 힘입은 내수 시장 활성화에 의존했던 편이다. 임금 정책 또한 여전히 수출 가격을 낮추기 위한 강제적 저임금 구조하에 있었다. 그러나 이 시기는 민주화 운동이 최고조에 달했고, 무엇보다 1987년의 노동자 대투쟁 이후 민주노조들이 대거 설립되고 전노협이 결성되는 등 노동운동 또한 크게 성장하던 때라서 자본과 국가의 의도대로만 국면이 전개됐던 것은 아니다. 노태우 정권기인 1980년대 말과 1990년대 초에 이미 우루과이라운드 협상 참여를 빌미로 쌀 수입 방침을 천명하는 등 경제 개방화를 추구하며 신자유주의로의 선회가 일어나고, 1993년 김영삼 정권이 출범한 뒤 더 많은 신자유주의 정책이 추진된 것도 노동의 이 상승하는 힘을 제압하기 위함이었다. 1990-1997년은 한국에서 지니계수가 상당히 많이 낮아진 시기이다. 1989년 0.304에서 1990년에 0.295로 낮아진 뒤 1998년 0.316으로 다시 치솟기 전까지 계속 0.29나 0.28대에 머물렀던 것이다.[10] 이 시기를 '짧은 90년대' 또는 '포드주의 타협' 시기로 보는 것은 이때 노동운동의 상승으로 노동에 대한 자본의 양보가 강제됨으로써 임금 상승을 포함한 노동 조건이 어느 정도 개선됐다고 보기 때문이다.[11] 아울러 한국 자본주의가 본격 소비자본주의를 구축하기 시작한 것도 이때이다. 이 변화는 노동과 자본의 타협 속에 하향 이동한 부를 다시 회수하려는 자본의 새로운 전략이 가동됐음을 보여준다. 소비자본주의의 본격화는 당연히 일상의 큰 변화를 가져오며 사회의 결도 근본적으로 바꿔냈다. 김영삼 정권의 등장과 때를 맞춰 우리 사회는 일상의 색깔까지도 바꾸는 변화를 드러낸다. '서태지와 아이들'과 같은 연예인들의 옷차림과 이들 '아이돌'을 추종하는 청소년의 라이프스타일에서, 자동차나 건물 내부의 색깔에서 컬러화 양상이 두드러진

것이다. 1980년대 말 이후 강화된 대도시 내부 특정 지역들의 젠트리피케이션 증가와 새로운 소비 공간—백화점, 24시간 편의점, 멀티플렉스, 주상복합건물 등—의 대거 출현도 같은 맥락의 변화이다.

탄압과 자유화의 모순적 측면을 가지고 운용된 1980년대 문화정책은 1990년대, 특히 1993년 김영삼 정권의 출범과 함께 새로운 변화를 보이게 된다. 1980년대의 국가가 신자유주의 경제 정책을 펼치면서도 그 권력 행사 방식을 과거의 발전주의 군사 정권의 그것으로 삼았다면, 김영삼 정권 이후 국가는 일면 축소되는 경향을 드러냈다. '작고 강력한 정부'를 통해 정부 부문의 생산성을 높인다며 노태우 정권에서는 한때 2원 6처 16부 15청으로 확장됐던 정부 규모를 2원 5처 14부 14청으로 축소한 것이 한 예이다(『매일경제』, 2002년 11월 3일 자). 이런 흐름은 민간 부분에서 도입하기 시작한 기업의 조직 방식을 일부 반영한 것이었다. 당시는 팀제 도입이 성행이었다. 신속한 의사 결정과 강력한 업무 추진을 위한다며 신한은행이 금융계에서는 처음으로 2급이나 3급 팀장을 포함한 6명 정도의 인원으로 구성되는 13개의 팀을 새로운 조직 형태로 도입한 것이 한 예이다. 이런 팀제는 대기업에서는 이전부터 운영해오던 것으로 생산 현장에서는 대우자동차가 모듈러셀 생산 방식을 도입한 터였다. 모듈러셀 방식의 작업 조직은 기존의 라인 중심 조직과는 달리 "작업 공정을 모듈화하고 셀 형태로 재편해 직무와 지식을 공유할 수 있는 방식"(『한경비즈니스』, 2004년 3월 6일 자)이다. 생산과 관리에서 생겨난 변화는 노동력 양성을 위한 교육 과정에도 영향을 미쳤다. 1995년 5월의 교육개혁안을 통해 김영삼 정권은 대학에 '학부제'를 도입한다. 학부제는 기존의 분과학문 체계와는 달리 모듈러셀 생산이나 팀제와 같은 새로운 생산과 업무 방식에 학생들을 더 쉽게

종속시키는 것이 목적이었다. 그것은 1990년대 말 신자유주의 노동정책이 전면 도입되며 전개되는 대량 해고, 그리고 이후 급속도로 진행된 노동의 유연화에 대한 준비 과정이기도 했다.

김영삼 정권의 문화정책은 기본적으로 소비자본주의 강화로, 특히 문화산업 전략의 도입으로 특징지어진다. 소비자본주의의 본격화는 문화의 산업화와 궤를 함께했다. 1994년 김영삼 정권은 문화체육부 안에 '문화산업국'을 신설한다. 현대자동차 150만 대를 팔아서 얻는 것보다 〈쥐라기공원〉 영화 한 편으로 벌어들이는 이득이 더 높다며 문화를 경제발전에 활용하라는 대통령 산하 과학기술자문위원회의 권유를 받아서 취한 조치였다. 당시 문화산업 정책은 지방 자치제도의 부활과 맞물리면서 지역 축제, 나아가서 국제적 규모의 다수 페스티벌 제정을 유발하기도 했다.[12] 물론 이 시기의 '문화산업'은 개념만 설정해놓은 수준이었을 뿐 아직 구체적인 정책으로 추진되지는 않아서 그 효과가 바로 나타났던 것은 아니다. 그래도 이 변화는 전통적인 문화 개념과 지형에 적잖은 영향을 미치게 된다. 고급문화가 위축되기 시작한 것이 대표적인 예이다.

1980년대 한국의 엘리트 문화, 고급문화는 대중문화가 '3S 정책'의 영향으로 상업 문화로 전환한 것과는 별도로 '자율성'의 환상을 고수할 수 있었다. 문자 문화의 총아 신문의 경우 영화 광고는 실으면서도 영화 관련 기사를 싣는 일은 드물었고, 대학의 인문학이나 예술 계열 학과들도 대중문화를 연구와 교육 대상으로 삼는 경우는 거의 없었다. 한편으로는 대중문화의 상품화가 급속도로 진행되고 있는 현실을 외면하고, 다른 한편으로는 대학 캠퍼스 안으로까지 경찰이 진입하고 강의실이 최루탄 연기로 뒤덮일 때조차도 문화의 '절대적 자율성'이라는 이데올로기를 고수한 것이 1980년대의 고급문화였던 것이다. 그러나 1990년대 중반에 이르러 고급문화는 심각한

타격을 받게 된다. 문화산업과 소비자본주의의 발전에 따라 대중문화가 엄청난 위력을 발휘하기 시작한데다 그동안 고급문화의 보루 역할을 해주던 대학마저 학부제를 도입하는 등 신자유주의 개혁을 시작했기 때문이다. 대학 개혁은 인문학이나 예술 등 고급문화의 존립 방식을 바꿔놓았고, 학문과 예술을 시장 경쟁으로 내몰았다.

그러나 이 시기에 소비자본주의가 급속도로 발전한 것은 문화운동이 신자유주의 세력의 본격적 포섭 전략에 제대로 대응하지 못했다는 말이기도 하다. 그것은 문화운동이 사회운동과 분리되며 보수적으로 변한 결과였고, 사회운동 전반이 변혁 전망을 상실한 결과였다. 현실사회주의 진영의 붕괴와 탈냉전의 전개, 미국 중심의 신세계 질서 성립과 함께 대안 사회의 상이 불투명해진 가운데 형성된 '포드주의적 국면'은 운동 전반에 타협을 강요했다. 1990년대 초 '노동운동의 위기'가 거론되기 시작한 것은 우연이 아니다. 1980년대 말에 상승한 노동운동은 1990년 전노협을 결성하는 힘을 보여주지만 이때 형성된 '전투적 조합주의'는 '포드주의적 타협'의 국면 속에서 전노협의 한계로 지적되고(김진균, 2003: 336-42), 민주노총이 결성된 이후 노동운동은 경제 투쟁에 몰입하기 시작한다.

이 시기 문화운동 또한 위기를 맞는데, 그것은 더 이상 사회운동과 긴밀한 연대를 맺지 않고, 특히 노동운동 중심의 민중운동과는 거리를 두기 시작하면서 문화운동이 운동성 자체를 상실한 당연한 결과였다. 당시 문화이론에 대한 관심 증가, 문화연구의 등장, '문화 담론'의 확산 등과 함께 '문화의 시대'라는 슬로건까지 나오며 '문화'가 대단한 사회적 관심사로 등장했지만 이런 흐름은 소비자본주의의 일환이었을 뿐 문화운동 활성화의 조건은 아니었다. 이때 새로운 '신세대'가 등장하지만 이들은 사회변혁을 위해 개인적 희생도 감내하던 1980년대의 신세대와는 전적으로 다른

태도를 드러낸다. 소비자본주의가 주조하는 삶의 방식에 매몰된 모습을 보이며, 문화산업의 성장이 분명해진 1990년대 중반 이후에는 그 속에 투항하고 마는 것이다.[13] 학생운동이 1996년 연세대 사태를 마지막으로 그 위세가 거의 소멸되기 시작한 것도 같은 맥락이다.

이런 상황에서 문화운동의 쇠퇴는 불가피했다. 리얼리즘이 강조하는 문예 작품을 통한 현실의 '반영', 특히 1980년대 후반에 이르러 제출된 사회주의 리얼리즘의 관점에 의한 사회주의적 삶의 건설이 불가능한 것으로 판명되자 리얼리즘의 이론적 지도력, 리얼리즘 미학의 영향력, 그리고 민중문화 건설이라는 기존의 문화운동 슬로건은 더 이상 힘을 갖지 못하게 됐다. 한국의 문화 지형은 이리하여 소비자본주의에 의해 지배되고, 이 과정에서 과거 국가로부터 보호를 받던 고급문화까지도 시장에서의 경쟁을 통해 생존하라는 압박을 받게 된다.

[......]

않은 대중문화의 모습을 보여준 것과는 달리 1995년에 등장한 'H.O.T'의 경우 문화산업 논리에 의해 철저히 상품으로 기획된 밴드의 성격을 띠기 시작한 데서도 확인된다.

참고문헌

[......]

김진균. 2003. 「87년 이후 민주노조운동의 구조와 특징: '전국노동조합협의회'의 전개과정과 주요활동을 중심으로」, 『진보에서 희망을 꿈꾼다』. 박종철출판사.

[......]

심광현. 2003. 『문화사회와 문화정치』. 문화과학사.

[......]

(출전: 『마르크스주의 연구』4권 1호, 2007년)

주)

9 예컨대 1992년 창간된 『문화/과학』의 동인들의 시도가 여기에 포함된다고 할 수 있다.

10 참고로 이 시기 지니계수는 1991년 0.287, 1992년 0.284, 1993년 0.281, 1994년 0.284, 1995년 0.284, 1996년 0.291, 1997년 0.283이었다.

11 1990년대의 일정 시기를 '포드주의 시기'로 볼 수 있다는 의견은 심광현으로부터 시사를 받았다. 하지만 이 글에서 그 시기를 1990-1997년으로 한정하는 것은 필자의 판단이다.

12 국제적 페스티벌의 경우, 대전엑스포를 필두로, 광주비엔날레, 과천국제민속페스티벌, 부산영화제, 부천영화제, 부천판타스틱영화제 등이 이 시기에 제정됐다.

13 이런 사실은 1990년대 초에 등장한 '서태지와 아이들'이 1980년대 사회 변혁 운동의 전통을 일부 계승하면서 아직은 비판적 성격이 완전히 사라지지

그림1 《1993 휘트니 비엔날레 서울》에서 매튜 바니의 비디오 설치 작품을 바라보고 있는 관람객. 월간미술 제공

«1993 휘트니 비엔날레 서울», 복합매체와 복합문화주의 ^{1993년}

장승연

«1993 휘트니 비엔날레 서울»전(1993.7.31.-9.8.)은 뉴욕 휘트니비엔날레 역사상 최초의 해외 개최전이자, 당시 국립현대미술관이 최대 규모의 예산을 들여 유치한 단일 기획전이다. 물론 최초와 최대라는 수식어로 오늘날 이 전시를 기억하는 것은 아니다. 진영 논쟁의 프레임 속에서 '글'로 이해해온 포스트모더니즘이 실제로 어떻게 현장을 변화시키고 미술과 접목될 수 있는지를 생생하게 접하게 한 계기, 즉 1990년대 전환의 길목에 서 있던 한국 미술계의 인식 확장을 빠르게 이끈 결정적 전시로 중요한 평가를 받아왔다.

　　1993년 뉴욕 휘트니비엔날레는 그 역사상 가장 '악명 높은' 전시로 꼽힌다. 1980년대 이후 미국 사회가 직면한 복합문화주의(multiculturalism)¹와 정체성 정치(identity politics) 이슈 등 가장 첨예한 사회 문제에 정면 돌파하며 미국 미술계에 큰 논란을 일으켰기 때문이다. 여성 및 다양한 인종과 지역 출신이 대거 포함된 참여 작가 82명의 작품은 젠더와 섹슈얼리티, 인종과 지역 등 사회적 마이너리티 이슈를 직접적으로 다뤘으며, 이중 회화 작가는 8명에 불과할 정도로 전통 장르보다 사진, 영화, 비디오, 테크놀로지, 퍼포먼스 등 미디어 아트 작품이 큰 비중을 차지했다. "실패의 미학", "패배자의 미술"²이라고 자칭한 이 새로운 감수성(혹은 전략)은, 바로 전 1991년 휘트니비엔날레에 로버트 라우센버그(Robert Rauschenberg), 프랭크 스텔라(Frank Stella), 사이 트웜블리(Cy Twombly) 등 스타 원로 회화 작가가 대거 참여하며 '미국 미술'을 대표했던 상황과 더욱 대조를 이뤘다.

　　뉴욕 전시 종료 후 약 한 달 만에 국립현대미술관으로 옮겨온 «1993 휘트니 비엔날레 서울»전은 개막 이전부터 미국 상황 못지않은 논란의 중심으로 떠올랐다.

1　　보통 '다문화주의'로 표기하나, 이 글에서는 1990년대 초반 국내에서 보편적으로 사용된 '복합문화주의'와 '복합매체'로 표기한다.

2　　리자 필립, 「무인지대: 천년왕국의 시발점에서」, 『1993 휘트니 비엔날레 서울』, 국립현대미술관 전시 도록(삶과 꿈, 1993), 44.

다른 점은, 미국에서 불거진 논란이 전시 주제와 기획 의도, 출품작에 집중되었던 것에 반해 한국에서는 행정 문제 및 제도적 비판(대규모의 전시 예산, 전시 유치와 진행 과정, 국립기관의 해외 '직수입' 전시 개최의 적실성 여부, 출품작 검열 의혹 등)이 두드러졌다는 점이다. 물론 해외의 최신 동향을 소개한 혁신성과 제도 기관의 기존 문화정치적 틀을 개선할 수 있는 가능성을 토대로 이 전시를 긍정적으로 평가한 시각도 있으나, 이 역시 전시기획과 내용에 대한 진단은 아니다. 요컨대 이 전시의 '이동'과 그 결과는 미국과 한국 사회 및 각 문화 현장의 맥락에 따라 전시에 대한 입장과 해석의 '차이'가 발생한다는 점을 확인시켜준다.[3]

그렇다면 그 '차이'를 당시 각 지역의 사회적, 문화적, 정치적 맥락 안에서 미술계가 당면한 절실한 문제의식을 드러내는 지표로 다시 생각해보자. 1993년 문민정부 출범과 함께 한국 사회가 또 한 번의 과도기에 놓인 상황에서, 당시 «1993 휘트니 비엔날레 서울»전을 향한 논쟁은 새 시대에 걸맞은 제도 기반의 변화를 촉구하는 하나의 징후로 읽을 수 있기 때문이다. 즉 이 전시는 시대적 문제의식을 공론화시킨 중요한 사건으로서 의미가 있다. 또한 그 공론화의 발언들을 다시 따라가 보면, 1990년대에 접어들면서 변화의 길목에 선 사회의 흐름에 발맞추며 '문화다원주의'를 본격 호명하기 시작한 미술계의 노력, 혼란, 고민, 질문이 드러난다. 즉 '멀티(multi)'화된 시대의 변화를 마주한 미술계의 상황을 드러내는 하나의 사례로서, «1993 휘트니 비엔날레 서울»전을 당시 한국 미술계의 주요 이슈 중 '복합매체'와 '복합문화주의'에 대한 이해와 논의 상황을 조망할 수 있는 중요한 틀로 다루어볼 수 있다.

대중매체 시대의 변화된 환경 속에서 새로운 미술 매체가 등장하고 기존 장르의 경계가 모호해지는 과도기적 상황은 1990년대 초반 들어 가속화되기 시작했다. 책, 잡지, 신문, 사진, 영화, 라디오, TV, 비디오, 컴퓨터 등의 대중매체와 그것이 전달하는 이미지는 물론 그 물리적 조건이나 기술 자체를 새로운 예술 형식으로 결합한 작품이 한층 다양하게 등장한다. 당시 개최한 여러 전시들이 그러한 변화를 포착하는데, «혼합매체»(1990, 금호미술관), «전환시대 미술의 지평전—2부 매체확장과 탈장르»(1991, 금호미술관), «혼돈의 숲에서»(1991, 자하문미술관), «테크놀로지의 예술적 전환»(1991, 국립현대미술관), «가설의 정원»(1992, 금호미술관), «성형의

3 다음 논문은 93 휘트니비엔날레 뉴욕전과 서울전의 의미가 확산되는 방식을 '같음'보다 '차이'에 기반을 둔 데리다 식의 '차연' 현상으로 해석하며, 물리적 차원에서의 전시의 변화와 그 원인에 대한 분석을 '문화 번역' 개념으로 접근한다. 김진아, 「전지구화 시대의 전시 확산과 문화 번역: 1993 휘트니비엔날레 서울전」, 『현대미술학 논문집』 11호(2007); 91-135.

봄»(1993, 덕원미술관) 등의 전시는 그 시기 불거진 매체 확장 현상에 대한 질문을
담고 있다.[4]

　미술평론계는 이와 같이 테크놀로지와 영상, 설치가 혼성화된 당대의 경향을
'탈장르', '복합(혼합)매체(multimedia, mixed media)'로 호명하며 미술 장르의 경계
붕괴와 확장 현상에 대한 정의를 시도하고 있었다. 특히 당시까지도 이념적으로
양분화된 국내 미술계의 각 진영에 의해서 복합매체의 정의는 포스트모더니즘의
다양성을 대변하는 현상, 혹은 미술과 현실을 접목시키는 새로운 방식으로서
각기 다른 지점에 방점을 찍고 있었다. 그런데 여기서 중요한 것은 예술을 '매체'로
파악한다는 사실, 즉 '소통'이라는 예술의 역할에 대한 인식을 공통적으로 전제하고
있다는 점이다. 즉 당시의 복합매체 논의에는 점차 확장되어가던 예술에 대한 인식
변화의 순간들이 자연스럽게 드러나고 있다.

　«1993 휘트니 비엔날레 서울»전의 주제 '경계선(border lines)'은 사회적, 정치적,
문화적 정의가 고정불변의 절대 진리가 아님을 의미하는 동시에 동시대 미술 장르와
형식의 범주를 재규정하려는 의도를 담고 있다. 전시가 펼쳐놓은 다양한 설치,
사진, 비디오, 영상, 테크놀로지 작품과 이에 담긴 현실적 소재, 그리고 이들 매체가
전달하는 시각 경험을 그대로 반영한 직설적인 표현 방식은 "국민 정서에 문제"가 될
수 있고 "인간의 위기까지 느끼게 하는"[5] 문제적 장면으로 지적받을 만큼 당시로선
파격적이었다. 그 예로 LA폭동의 도화선이 된 조지 홀리데이의 로드니킹 구타 사건
촬영 비디오 영상을 "사회적 사건과 세계에 대한 우리의 시각을 구체화시키는 새로운
형태의 다큐멘터리"[6]로 재정의하며 출품시킬 만큼, 이 전시는 매체의 기존 경계를
극단적인 방식으로 허물어트리고 새로운 매체와 접목된 예술의 역할과 그 가능성을
제시했다. 이러한 기획과 작품이 가져온 충격이란, 새로운 매체 즉 '미디어 아트'가
기존 예술을 통해 표상되기 어려웠던 현실의 장면들을 드러내는 가장 효과적인
매체로서 강력한 발언을 전하는 사회적 역할의 기재가 될 수 있음을 인식하는
과정이라고도 말할 수 있다.

　그 하나의 사례로서 전시 종료 후 개최한 토론회의 내용은 새로운 매체의 형식이

4　«1993 휘트니 비엔날레 서울»전과 비슷한 시기에 개최한 대전엑스포(8.7.–11.7.)의 현대미술 특별전은 대규모 예산의
　　투입으로 예술과 과학기술, 테크놀로지의 본격적인 융합을 실험하는 대형 사건이 될 것이라던 기대가 무색할 만큼 졸속
　　전시라는 오명 속에 마무리됐다.
5　강태희 외 7인, 「복합문화주의와 미술의 사회적 역할」, 『월간미술』, 1993년 10월호, 122. 1993년 8월 27일
　　국립현대미술관 소강당에서 개최한 전시 기념 토론회로, 강태희(미술사가), 문주(작가), 엄혁(미술평론가),
　　유홍준(미술평론가), 이용우(미술평론가), 이주용(작가), 최태만(국립현대미술관 학예연구사), 황지우(시인)가 참여했다.
6　존 G. 한하르트, 「미디어 예술의 세계: 영화와 비디오의 새로운 표현들 1991-93」, 『1993 휘트니 비엔날레 서울』,
　　국립현대미술관 전시 도록(삶과 꿈, 1993), 68.

어떻게 현실의 이야기와 매개될 수 있는지에 대한 생각을 매우 정확하게 정리하고 있다.[7] 그 내용은 TV, 비디오 등이 시각적 체험의 깊이를 심화시키고 폭을 넓힐 수 있는 매체라는 점에서 '영상'은 회화나 조각이 보여주는 표현의 한계를 넘어설 수 있는 방식이자, 개인적 세계관부터 사회적 쟁점에 이르는 하나의 리얼리티를 제시해줄 수 있는 현대미술의 중요한 매체임을 직시한다. 즉 《1993 휘트니 비엔날레 서울》전의 파격성을 향한 많은 소모적인 논쟁 사이로, 새로운 매체의 '표현의 정치학'에 대한 이해 역시 드러나고 있다.

이 토론회의 내용을 좀더 들여다보자. 참여 패널들은 예술이라는 매체와 소통, 그 사회적 역할에 대한 논의와 함께 또 다른 토론 주제로 '복합문화주의'를 거론한다. 이 개념을 시의적인 이슈로 대하는 당시의 관심은 바로 직전까지 현장을 달궜던 포스트모더니즘 논쟁의 여파로도 읽힌다. 그런데 "복합문화주의라는 개념이 하나의 유행으로 전락하는 것을 경계"해야 함을 직시하고 "미국의 사회문제들이 우리나라와 상관없는 것이라고 예단하는 것은 좁은 시각"이라며 균형을 찾으려는 발언이 무색하게, 전체적인 토론회의 내용은 복합문화주의에 대한 매우 조심스럽고 표면적인 논의에 머문다고 볼 수 있다. 이는 "미국 미술", "한국과 미국의 문화적 문맥의 차이"라는 표현에서 대표적으로 드러나는 이질감과 거리감이 반영된 것으로도 볼 수 있으며,[8] 극단적으로는 "미술계의 신사대주의를 드러내는 대표적 사례"[9]로 이 전시를 비판하며 미국과 한국의 지역적 구도와 경계를 설정한 일부 시각과 비교할 때 그 거리 차만 다를 뿐 결국 같은 선상에 놓여 있다고 볼 수 있다. 물론 이 토론회에서 드러난 미지근한 체감 온도를 당시 미술계의 보편적인 인식으로 일반화하려는 것은 아니다. 그보다는, 체화되지 못한 복합문화주의에 대한 한국 내 인식의 한계, 그리고 여전히 단단하게 고정되어 있는 미국과 한국이라는 견고한 이분법적 구도를 드러내보는 것이 바로 이 글의 초점인 것이다.

사실 복합문화주의와 정체성 개념은 1980년대 말부터 이미 한국 미술계에서 지속적으로 논의되고 있었다. 특히 미국에서 활동하는 미술인들이 이를 주도했는데, 대표적으로 엄혁과 박모는 국내 미술 전문지에 문화 정체성 관련 글을 연이어 기고하며 포스트모더니즘 논의의 한 축을 확장시켰다. 박모가 인종적, 문화적, 정치적, 사회적 소수에 속하는 작가들을 위한 대안공간 '마이너 인저리(Minor

7 강태희 외 7인, 「복합문화주의와 미술의 사회적 역할」, 『월간미술』, 1993년 10월호, 118-119.
8 모든 인용은 다음 글 참조. 강태희 외 7인, 「복합문화주의와 미술의 사회적 역할」, 117-123.
9 「[신한국문화] (21) 미술계 신사대주의 벗어나야」, 『한국경제』, 1993년 6월 14일 자.

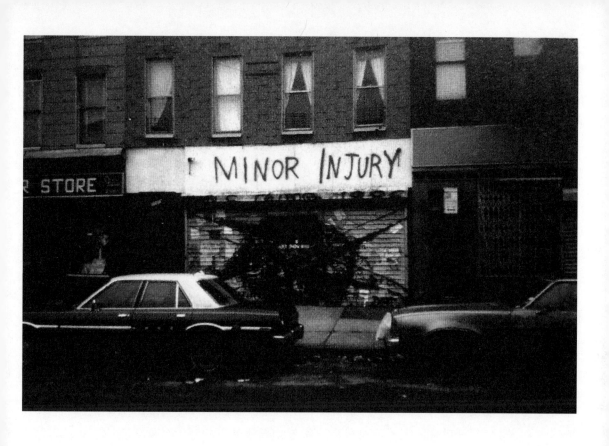

그림2 박이소가 미국 뉴욕에서 운영했던 '마이너 인저리'의 1985년경 전경 사진. 국립현대미술관 미술연구센터 소장,
이소사랑방 기증

Injury, 1985-1989)'를 직접 개관 운영하며 기획한 전시와 문화 정체성에 대한 질문을 담은 당시 작업들, 최성호와 박모, 박혜정이 설립한 서로문화연구회의 활동이 대표적이다. 이는 후기구조주의와 포스트모더니즘의 자장 아래 복합문화주의와 정체성 이슈가 점차 부상한 미국 현지에서, 이들 스스로 체화한 문화 교차적 경험과 타자성의 인식에서 비롯된 절실한 문제 제기였다.

당시 이들이 주도한 복합문화주의 논의의 초점은 중심(미국)과 주변(한국)의 대립항 구조 안에서 구축된 제3세계로서의 한국의 문화 정체성 파악에 맞춰져 있다. 문화 정체성이란 순수한 본질이 아니라 상황과 조건에 따라 구축되는 것이라는 후기구조주의적 관점에서, 서구 중심의 현대화 과정에서 문화적 수용자(주변)의 입장이 될 수밖에 없는 한국의 상황과 그 과정에서 동반되는 문화식민주의를 직시한다. 즉 제3세계인 한국이 서구 모델의 유입과 모방, 번안을 거쳐서 지리적, 문화적 맥락에 맞게 변형시킨 주체적인 모형을 만드는 문제가 당대에 가장 중요한 핵심으로, 이러한 질문이 전시로 이어진 결과가 바로 《태평양을 건너서》전 (1993.10.15.-1994.1.9., 뉴욕 퀸즈미술관; 1994.8.23.-9.23., 금호미술관)이다. 서로문화연구회가 기획과 개최의 서두를 다지고, 미국 측 큐레이터 제인 파버와 한국 측 큐레이터 이영철이 공동 기획한 이 전시는 '한국'이라는 같은 뿌리를 가졌음에도 불구하고 성장하고 생활하는 지역의 사회문화적 영향 속에서 다른 정체성을 구축할 수밖에 없는 한국(계) 작가들(한국 및 미국에서 활동하는 한국 작가, 미국계 한국인 작가)의 작품을 함께 살펴보며 문화적 정체성 이슈와 관련된 질문을 던졌다. 즉 '문화 교류전'을 표방한 이 전시는 한국이나 이민 사회의 미술을 '대표'하는 작가를 소개하는 것이 아니라, 각 작가들의 작업을 통해 드러나는 문화 정체성의 '차이'를 드러내는 데 주목한 것이다.

특히 큐레이터 이영철은 전시를 통하여 '미국(중심)-한국(주변)'의 위계적 구도 안에서 무의식적, 제도적으로 고착화된 문제들을 드러내는 데 중점을 둔다. 한국전쟁 이후 서구(미국)의 발전론에 입각한 현대화 과정 속에서 서구의 제도적 체계를 그대로 이식한 과정은 사회적, 문화적 상상을 스스로 식민화하는 것, 즉 서구 사회의 '상상적 의미화'의 수출(문화제국주의)을 수반하게 된다는 '자기 식민화(self-colonialism)'의 관점에서 지난 한국 미술을 비판적으로 조망한다. 이러한 관점에서 본다면 서구의 복합문화주의는 외관상 '타자'에 대한 관심과 배려를 표방하는 허상과 실상일 수도 있으며, 이 전시가 그러한 비판적 사고의 실마리를 찾아보기 위한 하나의

그림3 《태평양을 건너서》 전시 전경(1993, 뉴욕 퀸즈미술관). 왼쪽 정면부터 시계방향으로 안규철, 최민화, 이종구의 작품.
 가나아트 제공

시도인 것이다.[10] 즉 이와 같은 관점에서 볼 때 《1993 휘트니 비엔날레 서울》전은 미국 발 복합문화주의에 대한 맹목적 소개라는 비판과 우려의 대상이 될 수밖에 없었을 것이다.[11]

1993년은 식민주의 잔재를 청산하려는 사회적, 정치적 의지가 확고해지던 시기다. 그해 8월 김영삼 대통령은 국립중앙박물관으로 사용 중이던 구 조선총독부 건물 해체와 경복궁 복원 계획을 발표한다. 새로운 국립중앙박물관 건설 사업을 국책 사업으로 지시하는 등 '역사 바로 세우기'를 위한 문화적 토대의 중요성 인식이 가시화되던 시기와 미술계의 포스트식민주의적 인식이 확장되던 순간이 겹치는 것은 결코 우연이 아닐 것이다. 당시 한 켠에서 뜨겁게 불타오르던 문화 정체성 논의들, 그리고 '한국과 미국의 문화적 문맥의 차이'라며 '경계선'을 견고히 하던 복합문화주의에 대한 미술계의 서로 다른 온도차는 '세계화'라는 거대한 전환점을 향하고 있는 1990년대 초반의 의미심장한 불협화음처럼 들리기도 한다.

더 읽을거리

국립현대미술관.『1993 휘트니 비엔날레 서울』. 전시 도록. 서울: 삶과꿈, 1993.

금호미술관.『태평양을 건너서―오늘의 한국미술』. 전시 도록. 서울: 금호미술관, 1994.

기혜경.「'90년대 한국미술의 새로운 좌표모색―《태평양을 건너서》전과 《'98도시와 영상》전을 중심으로」.『미술사학보』41집(2013): 43-77.

기혜경.「1990년대 전반 매체론과 키치 논의를 통해 본 대중매체 시대에 미술의 대응」.『현대미술사연구』 36집(2014): 65-93.

김진아.「전지구화 시대의 전시 확산과 문화 번역: 1993 휘트니비엔날레 서울전」.『현대미술학 논문집』 11호(2007): 91-135.

김현도·엄혁·이영욱·정영목.「시각 환경의 변화와 새로운 소통방식의 모색들」.『가나아트』. 1993년 1· 2월.

김현주.「소외계층의 분노 담아낸 '불쾌한 축제'」.『월간미술』1993년 6월.

김홍주·마이클 주·박모·박혜정·윤석남·윤진미·이수경·이영철·크리스틴 장·최민화·최성호.

10 이영철,「상황과 인식―주변부 문화와 한국현대미술의 아이덴티티」,『태평양을 건너서』, 전시 도록(2004), 81-82. 참고로 다음 논문은 기획자 이영철이 다문화주의를 문화제국주의의 해체 논리로 접근한 점에 주목하며, 그 해석 및 번역의 과정에서 드러나는 간극과 차이를 90년대 초반 한국 미술계가 처한 상황을 노정하고 있는 것으로 분석한다. 기혜경,「'90년대 한국미술의 새로운 좌표모색―《태평양을 건너서》전과 《'98도시와 영상》전을 중심으로」, 『미술사학보』, vol. 41(2013): 43-77.

11 관련 내용은 다음 리뷰를 참조. 박모,「태평양을 건너서: Across the Pacific」,『미술세계』, 1994년 4월호, 96-97; 정헌이,「우리는 휘트니의 충실한 바이어인가」,『월간미술』, 1993년 9월호, 154-159.

「문화적 아이덴티티와 한국현대미술의 방향」.『가나아트』. 1994년 3·4월.

문혜진.「시대적 거울로서의 틈새 공간: 문화번역과 한국 포스트모더니즘 미술비평」.

　　『한국근현대미술사학』 21집(2010): 48-68.

레빈, 킴.「퀸즈의 서울 탐구.『가나아트』. 1994년 3·4월.

박모.「미주 이민사회의 미술과 복합매체」.『가나아트』. 1993년 1·2월.

양, 엘리스.「미국에서 한국미술 정체성 찾기―〈태평양을 건너서: 오늘의 한국미술〉展이 주는 의미」.

　　『월간미술』. 1994년 4월.

엄혁.「서구적 포스트모더니티와 제3세계적 포스트모더니티」.『가나아트』. 1990년 7·8월.

엄혁.「《태평양을 건너서》전―동서문화 충돌/소화 실험 정신 돋보여」.『한겨레』. 1994년 9월 13일 자.

엄혁.「포스트모더니즘과 제3세계」.『월간미술』. 1990년 1월.

오세권.「컴퓨터미술의 현황과 전망」,『미술세계』. 1994년 8월.

이영철.『상황과 인식: 주변부 문화와 한국현대미술』. 서울: 시각과언어, 1993.

이영철.「매체의 유행과 미술의 역할」.『가나아트』. 1993년 1·2월.

이인범.「〈1993 휘트니 비엔날레 서울〉전이 남긴 문제들」.『공간』. 1993년 9월.

정헌이.「우리는 휘트니의 충실한 바이어인가」.『월간미술』. 1993년 9월.

최열.「복합매체 안의 미술, 밖의 미술; 멀티미디어와 미술」,『미술세계』. 1994년 8월.

최태만.「1993 휘트니비엔날레 서울전의 반성과 평가」.『미술관소식』. 1993년 7·8월 제3호.

코디최.「보수적인 미술문화에 대한 과감한 도전」.『월간미술』. 1993년 6월.

함지훈.「地方語(로망)로서의 미술 언어: 1993 휘트니비엔날레 서울전」.『미술평단』. 1993년 겨울.

홍석일.「예술표현에 있어서 컴퓨터 그래픽스의 역할」,『미술세계』. 1994년 8월.

1993년
문헌 자료

너 자신을 알라—휘트니 비엔날레 서울전의 교훈(1993)
심광현

복합문화주의와 미술의 사회적 역할(1993)
강태희, 문주, 엄혁, 유홍준, 이용우, 이주용, 최태만, 황지우

주변부 문화와 한국 현대미술의 아이덴티티(1993)
이영철

태평양을 건너서: Across the Pacific(1994)
박모

너 자신을 알라
— 휘트니 비엔날레 서울전의 교훈

심광현(미술평론가)

[……]

성폭력, 성차별, 에이즈 문제, 인종차별, 동성연애, 소수민족 문제, 과도한 노출, 육체, 가족 문제, 자아의 정체성 위기 등의 문제들은 우리 사회에서도 이제는 그렇게 낯선 문제만은 아니다. 그러나 특이한 것은 이번 사회적·문화정치적인 문제들이 학문적·정치적 토론의 형태가 아니라 예술제도와 형식을 빌어 공공적인 장소에서 공론화된다는 데에 있다. 또 이 같은 문제 제기 과정에서 예술과 비예술의 경계, 예술의 기능과 역할 등이 한꺼번에 문제가 된다는 점도 중요하다. 휘트니비엔날레가 현대미술의 상업적 메카로서 수십 년간 예술의 탈정치화·심미화·상품화를 주도해왔던 뉴욕 화단에 불러일으킨 충격적인 논란은 바로 이런 점에서 기인한 것 같다. 사실상 예술이라고 하는 것이 어떤 초월적 가치나 보편적인 미적 '본령'을 지닌 것은 아니다. 그것은 오히려 일정한 역사적 조건하에서 특정한 물질적 제도와 관행, 절차에 의해 형성된 일종의 문화적 권위이자 권력의 실행 체계뿐일 수 있다. 이번 전시에서 대부분 소수민족이거나 여성들로 구성된 출품 작가들에 의해 복합문화적인 문제가 주제화되었다고는 하지만, 그것이 함축하는 보다 중요한 사실은 예술적 '경계선'과 관련하여 문화적 권력의 독점과 종속에 관한 문제 제기가

이루어지고 있다는 것이다. 우리 사회에 인종 문제가 존재하지 않는다 해도 이 전시가 우리에게 어떤 문제의식을 던져줄 수 있는 것은 바로 이런 점에 있다. 우리가 예술 행위를 더욱 대중적인 문화정치의 맥락으로 확장하여 사고해본다면 예술이란 사실, 하나의 완결된 미적 체계 내에 존재하는 것이 아니라 오히려 일종의 크고 작은 커뮤니케이션을 특수하게 제도화하는 방식일 뿐이라고 생각할 수 있다. 그때 그 특수성은 커뮤니케이션의 방식과 내용이 어떤 형태로도 미리 규정되거나 닫혀질 수 없다는 점, 그 불확정성과 개방성을 사회가 허용하는 특수한 정도에 있을 뿐이다. 이번 휘트니비엔날레의 특징은 예술적 '국경 분쟁'을 주제로 삼아 이 같은 특수성을 최대한으로 확장하는 데에 놓여 있다고 보인다.

[……]

'90년대에 들어오면서 우리 미술계에서도 일정하게 새로운 형태의 제도 내적 모순이 확대되고 있다. 미술관·화랑·미술 잡지·미술대학이라는 제도적 장치들이 점차 확장되고 있는 데에 반해 미술의 사회적 위상과 기능은 점점 협소해지고 있으며, 미술 개념과 기능은 대중 시각매체의 위력에 의해 더욱 위축되고 있다. 이러한 외적 압력과 내적인 공허의 동시적 증대는 고급미술·순수미술의 내부에 커다란 내적 균열을 야기시키고 있다. 위에서 언급한 모순과 공백들은 바로 이와 같은 내적 균열의 효과들이다. 결국 이런 상황에서는 하나의 작품, 하나의 텍스트를 얼마나 잘 만들 것인가, 그것의 내용과 형식의 수준은 어떤 것인가만을 문제 삼을 수가 없게 된다. 중요한 것은 이 복잡해지는 제도적 장치들 내부에서 또한 다른 제도들과의 힘 관계에서 발생하는 불균등성과 모순, 균열, 그로 인한 딜레마들에 의해 미술의 개념과 기능, 제도화의 형태들 전체에

커다란 변화가 나타날 수밖에 없다는 사실이다.
결국 오늘날 이 미술은 기존의 미술제도와 다른
제도들 사이에, 그리고 한 제도 내부에 존재하는
경계선들의 복잡한 결합에서 나타나는 균열과
모순, 공백들에 능동적으로 개입함으로써, 그
경계선의 위와 아래, 옆과 대각선을 가로질러
연결함으로써 경계선을 비틀고, 휘게 하여 닫힌
경계선 내부의 공간에 빈틈을 확대하고, 이 빈틈을
다른 공간과 연결시키는 방식으로 기존의 제도적
공간들을 문화정치적으로 변형시켜낼 것인가에 그
생명력이 달려 있을 것 같다.

국립현대미술관은 의도적이든 비의도적이든
이번 휘트니비엔날레 한국 전시를 유치함으로써
결국 '90년대 우리 미술문화의 변화 과정에
잠재되어 있는 위와 같은 문제들을 공식적으로
공론화시켜낸 셈이 되었다.

[……]

(출전: 『가나아트』, 1993년 9·10월호)

복합문화주의와 미술의 사회적 역할

강태희(미술사가), 문주(작가), 엄혁(미술평론가),
유홍준(미술평론가), 이용우(미술평론가·사회),
이주용(작가), 최태만(국립현대미술관 학예연구사),
황지우(시인)

[……]

문주　현대미술에서 매체란 용어는 이제 중요한
언어가 되었습니다. 전자매체의 활용은 미술의
영역을 확장시키는 데 공헌하고 있습니다.
우리가 일상적으로는 사용하고 있는 비디오,
TV 등이 시각적 체험의 깊이를 심화시키고 폭을
넓힐 수 있는 매체임을 확인시켜줍니다. 우리는
비디오 아트 하면 백남준을 중심으로 한 이른바
비디오 인스톨레이션을 먼저 떠올립니다만, 최근
미디어 아트의 흐름은 이러한 비디오 조각적
사고로부터 전자매체를 내용을 전달하는 도구로
활용하는 방향으로 발전하고 있습니다. 요즘
왠만한('웬만한'의 오기—편집자) 가정마다
캠코드('캠코더'의 오기로 보임—편집자)란 것을
소유하고 있습니다. 가정용 비디오카메라의 대중
보급은 TV와 더불어 우리가 영상 시대에 살고
있다는 사실을 실감나게 만들어줍니다. 비디오의
영향력은 막강합니다. 특히 비디오는 시공간을
초월하여 표현할 수 있는 장점이 있기 때문에
회화나 오브제 등으로는 포착할 수 없는 세계까지
담을 수 있습니다. 예컨대 빌 비올라의 작품은 작가
자신의 내면세계를 영상을 통해 보여줌으로써
회화나 조각이 어쩔 수 없이 가질 수밖에 없는
표현의 한계를 극복하고 사회적 소통력을 확보하고
있습니다.

특히 첨단 과학기술은 개인적 세계관에서부터 사회적 쟁점에 이르기까지 하나의 리얼리티를 제시해줄 수 있다는 점에서 현대미술의 중요한 매체가 아닐 수 없습니다. 비디오 등 영상매체는 말로 표현할 수 없는 시각 언어들을 직접 전달한다는 의미에서 영상과 메시지의 결합에 가장 유용한 매체로 주목받고 있는 것입니다.

이주용 저는 사진을 포함한 영상매체의 표현 가능성에 대해 언급하고자 합니다. 이번 전시를 보면 거의 50%에 이르는 작가들이 사진 등의 영상매체를 적극적으로 사용하고 있습니다. 사진술의 발달은 드디어 평면적인 사진에 국한하지 않고 비디오, 영화, 입체 영상을 담아내는 홀로그램으로까지 연결되고 있습니다. 이러한 새로운 매체들이 문화적 사회적 과학적 방법으로 제시되고 있을 뿐만 아니라 그것을 매우 진지하게 활용하고 있는 이유는 무엇일까요.

저는 현대미술에서 영상매체가 차지하는 위치를 말하기에 앞서 우리가 처해 있는 상황에 대해 정리하고 싶습니다. 일차적으로 현대 작가들은 첨단 전자매체를 생경한 것으로 받아들인다기보다 그것에 매우 익숙해져 있습니다. TV의 대중 보급이 그것을 촉발시킨 것이지요. 둘째, 이러한 영상매체들이 엄청난 힘을 지니고 있다는 점입니다. 마지막으로 이미 우리 자신이 영상 매체에 익숙해 있기 때문에 관람자 역시 영상 이미지를 해독하기 위한 새로운 방식이 필요 없다는 점입니다.

영상은 원천적으로 언어의 기능을 지니고 있으며, 그것을 강화시켜주는 것이 사진의 기록성입니다. 사진의 본질적 국면이라고 할 수 있는 정확한 재현과 기록성에 의해 '사진은 곧 진실'이란 허구를 만들어낼 정도로 사진 이미지를 정직한 것으로 받아들이고 있습니다. 그러나 사진의 재현성이 현실의 완전한 복제를 의미하는 것은 아닙니다. 재현은 서술적·설명적인 특징이

있기 때문에 기록 사진에 있어서 가장 중요한 부분이긴 합니다만, 사진의 기계적 복제 능력을 객관성의 완전한 표현이라고 보는 것은 일종의 도착입니다. 눈으로 본다는 것은 허상이지만, 사진은 현실을 진실되게 반영할 수 있다는 허구는 사진은 현실 그 자체가 아니라 선택된 현실의 한 단면에 불과하다는 근거에서 불식되어야 할 것입니다. 그러나 현실이 사진으로 대체된다고 할지라도 우리는 그 선택된 한 단면만을 보는 것이 아니라 시공간적으로 추출된 현실의 전후 맥락에 대해 추론할 수 있습니다. 이를테면 로나 심프슨의 작품에 나타나고 있는 흑인의 입술 사진은 재현의 차원을 뛰어넘어 상징의 가능성까지 제시하고 있습니다. 즉 그 입술을 통해 흑인들의 침묵 속의 아우성에 대해 우리가 상상할 수 있는 가능성을 열어놓고 있다는 것입니다. 또 빼놓을 수 없는 사진의 엄청난 힘은 오늘날 전 세계가 영상매체에 의해 지배되고 있다는 사실에서도 알 수 있습니다.

[······]

최태만 [······] 우리가 복합문화주의에 대해 각별히 주목할 필요가 있다는 것도 전혀 새로운 개념이니까 받아들이자는 차원이 아니라 그 속에 깃들어 있는 사회적 문화적 맥락에 대한 정확한 이해를 바탕으로 개별 문화의 정체성과 그것이 만들어내는 다양성과 차별성을 분명하게 파악하자는 것을 의미합니다. 그러므로 여성미술 또한 성적으로 다른 존재들만의 미술이 아니라 그 성적 차별성이 만들어내는 문화란 과연 어떤 힘과 가능성, 나아가 풍요로운 문화를 산출할 수 있는지를 검토하는 것에서 출발하여야 할 것으로 생각합니다.

[······]

유홍준　예술의 사회적 기능에 대해 말하기에 앞서 이 전시의 본질이 무엇인지를 먼저 규정할 필요가 있다고 생각합니다. 휘트니비엔날레는 앞에서 지적되었다시피 미국 현대미술의 중심이었고, 젊은 작가들에게는 선망의 대상이었습니다. 그러나 올해 비엔날레는 과거의 것과는 완전히 다른 주제로 조직되었고, 그것이 오늘날 미국 사회의 첨예한 쟁점을 다루었다는 데서 혁신성을 발견할 수 있습니다. 특히 휘트니전이 우리나라에 소개될 수 있다는 사실을 중시하고 싶은데, 왜냐하면 우리나라도 이젠 이런 종류의 전시를 수용할 만큼 문화적으로 성숙되었다는 것을 의미하기 때문입니다.

이 전시에서 많이 다루어지고 있는 사회문제들, 예컨대 동성연애, 에이즈, 인종차별 등에 얽힌 첨예한 사회적 쟁점을 구체적으로 드러내기 위해 직설적인 방법을 구사한 작품들을 많이 발견할 수 있는데 그것이 한국 사회와 무슨 관련이 있는가라는 의문을 제기할 수도 있을 것입니다. 그러나 적어도 이런 종류의 문제들이 미국 사회에만 국한된 것은 아니며, 더욱이 우리나라와 상관없는 것이라고 예단하는 것은 좁은 시각이라고 생각합니다. 이를테면 우리나라의 전교조 문제를 다룬 작품을 미국에 소개한다고 할 때 그것이 미국과 무슨 상관이 있느냐는 말과 같습니다.

우리는 이 전시를 통해 미국 사회의 어두운 단면을 파악할 수 있습니다. 그것만 해도 미술이 상당히 중요한 역할을 담당한 것이 아니겠습니까? 미국은 문화적으로 매우 역동적인 힘을 지닌 국가이며 그 잠재력에 관한 한 마땅히 존중하여야 할 것입니다. 게다가 우리와 다른 문화구조 속에서 그들이 느끼는 사회의식이 어떤 것인지를 예술작품을 통해 이번 전시는 그런 가능성을 열어 보인다는 점에서 아주 좋은 기회가 되었습니다.

[……]

최태만　이번 전시를 담당한 학예사로서 출품 작품의 내용을 경향별로 분석해볼 기회를 많이 가졌고, 그것이 이 토론의 주제와 밀접한 연관성을 가지고 있기 때문에 정리해서 말씀드리겠습니다.

첫째, 이 전시를 포함하여 최근 미국 미술의 동향이 현대사회에서 예술가의 역할은 무엇인가에 대한 매우 진지하고 심각한 성찰이 이루어지고 있음을 발견할 수 있습니다. 에컨대 우리는 예술가에 대한 잘못된 환상을 가질 때가 많습니다. 예술가는 사회로부터 격리된 주변인(아웃사이더), 반항아(안티고니스트), 심지어는 비극적 천재여야 한다는 식의 낭만주의적 통념이 예술의 진정한 소통을 방해하는 요소로 작용하는 경우도 있습니다. 그러나 이 전시에 참가한 거의 대부분의 젊고 진지한 작가들은 지나칠 만큼 신중하게 사회비평가로서의 작가라는 태도를 보여줍니다.

둘째, 성적 인종적 정체성을 드러냄에 있어서 그 표현의 정치학을 들 수 있습니다. 에컨대 제닌 안토니란 젊은 여성 작가는 자신의 신체를 이용하여 아름다워지고 싶어 하는 욕망과 또 그것을 요구하는 사회 사이의 긴장과 갈등을 표현하고 있으며, 푸에르토리칸인 페폰 오소리오는 그 자신이 사회 봉사자로 활동하고 있는 지역 공동체에서 일상적으로 일어나는 죽음의 문제를 실제 장례식과 같이 위조된 장례식 장면을 재현함으로써 제시해주고 있습니다. 황지우 선생께서 말씀하신 매개 과정이란 바로 이런 것을 해독하고자 하는 노력 속에서 자연적으로 일어날 수 있지 않을까 생각합니다. 또한 앨런 세큐라 같은 사진작가에게서 발견할 수 있는 사회의식의 표현 방식이 표현의 정치학이란 저의 개념을 설명하는 데 좋은 참고가 될 것 같습니다. 사진의 고전적인 기능인 기록성에 충실하면서 그것에 담긴 작가 자신의 사회정치적 의미를 분명히 하기 위해 매우 의미심장한 텍스트까지 제시하고 있습니다.

(출전:『월간미술』, 1993년 10월호)

[……]

주변부 문화와 한국 현대미술의 아이덴티티

이영철

«태평양을 건너서: 오늘의 한국 미술»전*은
한국 미술가와 북미 거주 한국인 미술가들이
처음으로 본격적으로 자리를 같이한 국제전이다.
한국 미술은 지난 80년간 서구 미술의 강력한
영향권에 있었다. 하지만 한국 현대미술은 세계
미술사의 흐름에서 전적으로 외면당해온 변방의
미술이었다. 또한 미국에 살지만 주류 화단에서
소외된 채 뿌리 없이 부유하는 한국계 마이너리티
미술가들은 국내 미술계에서조차 낯선 존재들이다.
특히 코리안 아메리칸들은 한국과 미국 양쪽의
경험을 공유하면서도 그 어느 쪽에도 뿌리를
내리지 못한, 이중적으로 소외된 존재들이다. 이
두 부류의 미술가들은 서구 중심의 미술 상황에서
볼 때 모두가 타자들이다. 이 두 미술가들은
같은 선조와 문화의 핏줄을 타고 났으나 현대화
과정 속에서 매우 이질적인 사회, 역사, 문화를
경험해왔다. 이 전시는 몇 가지 물음을 던진다.
이 두 부류의 미술가들에게 공통점은 무엇이고
차이점은 무엇인가? 이들의 불연속과 단절의
경험들은 각각 어떤 것인가? 전 세계적으로
확대되온('확대되어온'의 오기—편집자) 문화의
콜라주화 현상 속에서 문화적 아이덴티티는 어떻게
구축되는가?

[……]

한국전(1950-1953)과 이승만 친미 정권의 부패, 1961년 쿠데타 이후 30년간 이어진 군부 정권은 미국의 보호 아래 강력한 파시즘 체제를 구축했다. 경제발전의 효율성만을 강조할 뿐 도덕적, 정치적 정당성을 무참히 희생시킨 군부 정권은 냉전의 결과인 분단 상황을 미끼로 삼아 미국과 거의 반세기 동안 경제 발전과 군대 주둔, 정치적 간섭이라는 뜨거운 선물을 교환해왔다.

그러나 이때 발달된 기술이나 다국적 자본의 수출(경제제국주의)은 군사적, 정치적 간섭이라는 물리적인 지배와 별도로 항상 '발전'이라는 미명하에 서구 사회의 '상상적 의미화'의 수출(문화제국주의)을 반드시 수반한다. 즉 서구의 '발전' 프로젝트들에 현혹되어 그 제도적 체계를 그대로 이식하는 것은 사회적, 문화적 상상을 스스로 식민화하는 것이다. 60년대 이후 오늘의 한국 미술의 상황은 이러한 '자기 식민화(self-colonialism)'의 한 사례를 뚜렷이 보여준다. 그간 한국 미술은 '모더니즘' '포스트모더니즘' 등의 용어, 개념 등을 무비판적으로 사용하면서 동시대 유럽과 미국 미술을 모방, 변주하는 데 많은 에너지를 쏟아왔다. 오늘의 한국 미술에서는 서구의 앵포르멜, 추상표현주의, 해프닝, 팝아트, 옵아트, 미니멀리즘, 개념미술, 신표현주의, 설치미술, 시뮬레이션 작업 등을 모방, 변주한 작품들을 많이 볼 수 있다. 70년대를 거치면서 산업화, 교통 통신의 전국적 확산, 매스미디어 보급의 대량화로 인해 서구 사회에서 볼 수 있는 대중사회적 현상이 나타나기 시작했고 전국적인 신도시 개발과 도시 중산층의 급속한 성장은 고급미술 확대에 크게 기여해왔다. 그러나 서구 미술이 중심에서 주변으로 이식되는 경우 주변부 미술에서는 비록 서구의 전위를 흉내 내며 전위를 자처하지만 일종의 고급 키치로 변질된 '후위들(arrière-gardes)'이 흘러넘치게 된다. 이는 문화적 상상을 스스로 식민화하는 부작용이다.

[……]

80년대 말부터는 다원주의 혹은 포스트모더니즘 미술의 주요 전략의 하나인 차용, 혼합모조를 흉내 내는, 다시 말해 이미지의 약탈을 다시 약탈하는 기현상이 만연하고 있다. 이제 대중 잡지의 광고를 절취하고 TV세트의 장면을 인용하거나 사진 이미지를 도용, 변조하는 것 따위는 캔버스에 물감을 바르는 것만큼이나 흔해빠진 수법이 되었다. 그러나 이미지 차용이 기성 문화에 대한 적극적인 반성력을 갖지 못한 채 다만 새로운 형식 실험 혹은 선정주의에 빠진다면 그것의 비판적 유효성은 기대할 수 없다.

한국 미술에서 이미지 차용이 문화 비평의 효과적인 전략으로서 성과를 거둔 예는 80년대 초 현실과 발언이나 두렁의 주요 작품들에서였다. 반면 뒤늦게 이미지 차용과 혼합모조를 무분별하게 재차용하는 90년대의 포스트모던적 미술가들, 또 그것의 비평 논리를 모방해 새로운 부류의 작품 경향들에 함부로 적용하는 평론가들은 기존의 문화와 제도를 이용해 문화정치적 제도를 비판해온 정치적인 미술을 도리어 공략하고 있다. 한국에서 포스트모더니즘에 대한 관심과 그것을 둘러싼 논쟁―일종의 대리전쟁―은 한국의 특수한 문화식민주의 상황을 드러내주는 것이라 하겠다.

[……]

그러나 이러한 '사회-문화적 상상의 식민화'라는 부적절함, 불만에도 불구하고 모든 주변부 엘리트들을 단지 서구 문화에 현혹된 문화 중독자라고 단순화시켜 보는 시각에는 문제가 있다. 이러한 해석에는 수용 문화를 지나치게 과소평가하거나 반대로 주체의 능동적 행위와 선택을 제도와 무관한 어떤 정신적인 힘―흔히 동양 정신이나 기(氣) 사상으로 대변되는―으로

과장하는 경향이 암암리에 내재해 있다. 또한
제도적 모순을 정확하게 인식하고 비판하기보다는
미리 개인들의 잘못이나 능력의 부족으로 쉽사리
전가하거나 매도해버리는 경우가 많다. 이것은
그릇된 민족주의를 위장한 문화 지배자들에 의해
쉽게 이용되어왔고 좌파들 또한 빗장을 걸어 잠근
채 전통주의를 고수하려는 실수를 자주 범하곤
했다.

중요한 것은 피할 수 없는 문화접변 상황,
즉 콜라주화된 문화 현실 속에서 수용 문화를
주체적으로 설명할 수 있는 특정한 모델의
창안이다. 왜냐하면 이식된 문화는 이식 단계에
있어서도 문제지만 원형 그대로 남아 있지 않고
지리적, 사회 환경적 조건에 맞추어 변화하기
때문이다. 또한 서구 문화 역시 변화하기 때문에
시간이 지날수록 원형 지표(indicators)를 규정하기
어렵고 비교 기준도 모호해져 버린다. 여기서 한국
미술의 모방성은 미술 자체에서만 찾아지지 않으며
한국의 정치권력, 경제구조, 사회제도, 그리고
그것들의 외세와의 역학 관계 내에서 해명되어야
한다. 한 사회의 문화와 상상은 엄밀히 집단들의
제도화된 실천 행위 속에 존재하며 각종 제도들의
규제와 교화는 한 사회의 문화와 상상의 범위를
미리 결정해버린다. 물론 미술가의 상상적 의미
활동은 언제든지 창의적인 활동이다. 그러나
문제는 제도적 측면에서 볼 때 종속적인 위치에
있는 한국에서 이러한 창조 행위 자체가 서구의
신식민지 활동, 한국의 자기 식민화 과정에 의해
철두철미하게 침탈당해왔다는 사실이다. 이러한
종속은 미술가의 상상 그 자체의 종속이기 이전에
사회문화적 상상의 조건을 형성하고 이를 결정짓는
제도—무엇보다 스스로 자유롭다고 생각하는
'실천들'에 의해 축적된 '자체 무게'—에의 종속인
것이다.

[……]

(출전: 이영철, 『상황과 인식』, 시각과언어, 1993년)

주)

* 이 전시는 뉴욕 퀸즈미술관에서 3달간(1993.10.15.-
1994.1.9.) 열렸고 한국 미술가 12명(손장섭, 윤석남, 최민화,
인규철, 김봉준, 김홍주, 이종구, 최진욱, 최정화, 이수경,
김호석, 박불똥), 북미 지역 코리언 아메리칸 미술가
11명(민영순, 마이클 주, 박모, 데이빗 정, 윤진미, 최성호, 이진,
김영, 바이런 킴, 김진수, 김형수), 그리고 북미 거주 비디오
영화 작가 13명이 참가했다.

태평양을 건너서:
Across the Pacific

박모(재미 화가·자유기고가)

[······]

한국 작가, 이민 작가 두 집단 다 서구를 중심으로 상정할 때 '타 집단'일 텐데, 이 프로젝트는 두 그룹의 공통점·차이점을 제기하는 한편 문화접변과 혼합이 날로 극심해가는 상황에서 모순되고 분열될 수밖에 없는 자기 정체성의 문제, 그 낙관치 못할 미래를 점검하려고 한 것이다. 따라서 변방의 예술가들이 서구 지배의 '세계무대' 또는 '주류'에 발들이면서 문화적 주체성을 어떻게 잃지 않을 것인가의 문제, 두 문화의 긴장·갈등관계에서 빚어지는 '의식의 식민화'라는 문제도 자연스럽게 표출될 수밖에 없었던 것이다.

물론 자기 정체성이라는 이슈가 한국 미술계에서 전혀 새롭게 나타난 것은 아니다. 정말로 '순수한' 자기 정체성은 어차피 있을 수 없는 것이고 모든 종류의 문화적 주체성이 어차피 수입과 번안, 저항과 극복의 산물이라면, 다만 그 반응에서 어떤 태도가 주된 흐름을 형성하는가 정도의 차이만 있을지도 모른다.

돌이켜 보면 60년대에 미국·유럽의 추상화를 모방하던 시기에도 '한국적'이란 수사는 있었고(수입), 70년대에 포스트 미니멀 아트를 일본식으로 소화한 단색조·물성이 범람할 때에도 '한국적'이란 주장은 (번안) 그 근거가 취약한 만큼이나 왕성했던 것을 기억한다. 그리고 지난간

80년대의 민주미술운동(저항)조차도 폭넓은 의미에서의 문화적 주체성, 한국성 또는―영어식 표현으로는―자기 정체성에 대한 욕구로 본다면, 과연 이런 '정체성'의 문제가 어떻게 시대에 따라 변천해왔는지도 평론가들의 관심사가 되어야 할 것이다. 어차피 이식된 문화는 모방과 번안의 초기 단계를 거쳐서 환경적, 지리적, 문화적 조건에 걸맞게 변해가는 것이다. 이 전시회의 중요한 의미는 그런 초기 단계를 극복해내고 있는 모습과 증거를 다양하게 제시하려 한 데 있으며 바로 이 작업은 복잡다단한 문화접변 현상을 주체적으로 바라볼 수 있게 하는 특정 모델의 창안을 준비하는 토대의 구축이라고 할 수 있는 것이다.

[······]

이 자기 정체성의 문제는 항상 중심-주변에 대한 논란과 떨어질 수 없는 관계에 놓여 있다. 미국 미술계에서의 이런 주제를 둘러싼 유행은 80년대 탈구조주의와 포스트모더니즘 이론의 연장선상에서 일어났고, 그것이 미국적으로 변형된 복합문화주의나 자기 정체성 논의(Identity Politics)가 아시안 아메리칸 미술의 성장에 큰 영향을 끼친 것도 사실이다. 반면에 온갖 타 집단―동성연애자, 여성, 소수민족―에 대한 표면상의 배려나 무성한 발언이 결국은 '중심'에 의해서 이루어지기 때문에 나타나는 모순과 허실도 간과할 수 없다. 무조건 '아시안 아메리칸'이라고 한 묶음 처리되는 분야조차도 그 국가 배경, 세대 격차, 의식 차이 등을 보면 너무나 다양하다. 그런 의미에서 이 전시는 단순히 한국 문화를 미국에 소개한다는 차원이 아니라 지나치게 일반화되곤 하는 미국 사회에서의 '타 집단'에 대한 언술체계(discourse)를 깨뜨린―'한국'이란 특수성을 집중 조명하면서, 한국 작가·이민 작가란 두 집단을 비교하여 입체적 시각을 제공하는―

좋은 예로서도 언급되고 있다,

어쨌든 주변부에 대한 논의에는 모순어법적
측면이 항상 잠재해 있다. 애초에 주변이란 개념은
고정되어 있는 '중심'이 존재한다는 가정에서부터
비롯된 것인데, 과연 중심은 단순히 한 곳에만
있느냐의 문제를 제기하면 우리가 어디에 '대한'
주변부인지조차도 대답하기가 쉽지 않다.
한국에서의 입장이든 미국의 한인 입장에서든
대체로 그 중심은 백인, 남성, 기독교, 상류계급
등으로 규정은 할 수 있지만, 그 권력이 나오는
곳을 확실히 꼬집어낼 수도 없다. 중심이란 실체는
중층적으로 이루어져 있고, 그 각 층조차도 항상
유동적이어서 때와 장소에 따라 가변적이기
때문에 단순히 중심이 주변을 지배한다는 단순
어법으로는 현상 접근이 어려우리라는 것이다.
오히려 주변부와 중심은 상호의존적인 관계가
아닌지, 더 나아가 상호 규정하면서 반사하고
공존하는 모습으로 변해 있지는 않은지, 또는
그 과정에서 의식의 식민화에 감염된 주변부
지식인들과 변방을 동경하는 중심의 진보적
지식인들의 관계는 어떤 것인지도 의문의
대상이 될 수 있겠다. 미국에서의 복합문화주의
논의조차도 항상 변경을 탐험하면서 자신을
새롭게 무장해왔던 아방가르드 전통의 새로운
의상일 수도 있으며, 이런 중심의 '진보적' 경향이
변방의 진보 집단에 도움이 되리라는 것도 위험한
속단일 수 있는 것이다. 자기 정체 논의(Identity
Politics)와 복합문화주의(multiculturalism)의
한국 소개—휘트니비엔날레로 대표되는—에
대한 이런 우려는 반지배체제적인 흑인의
랩뮤직이 한국에서 사랑 타령으로 변하고,
반중심적인 포스트모더니즘조차도 한국에서도
기회주의적으로 재도용되곤 했던 과거를
본다면 그렇게 근거 없는 것이 아니다. 그리고 이
전시회에서도 같은 주제가 들어있기 때문에 섬세한
비판적 시각이 절실히 요구되는 것이다.

[……]

(출전: 『미술세계』, 1994년 3월호)

그림1 이불, ‹수난유감—내가 이 세상에 소풍 나온 강아지 새끼인 줄 아느냐?›, 1990, 12일간의 퍼포먼스, «제2회 일·한
 행위예술제», 김포공항; 나리타공항, 메이지 신궁, 하라주쿠, 오테마치지역, 코간 절, 아사쿠사, 시부야, 도쿄대학교,
 도키와자 극장, 도쿄, 일본. 작가 제공

페미니즘으로 촉발된 정체성 정치 ^{1994년}

기혜경

80년대 민중미술의 권역 안에서 움터온 페미니즘 미술이 민족과 민중의
하위 개념으로 억압받는 여성의 현실을 복속시켰다면, 90년대를 넘어서며
포스트모더니즘의 도래와 더불어 여성의 현실에 대한 새로운 인식이 퍼져나간다.
1980년대의 페미니즘 관련 전시가 주로 민중미술의 권역 내에서 민족 모순과
계급 모순의 극복과 지향을 목표로 이루어졌다면,[1] 1990년대로 들어서며 변화된
세계정세와 국내외의 정치·사회상은 여성미술 권역 내에도 변화의 바람을 불러온다.
민중미술권에서 활동해온 여성미술연구회(이하 '여미연')가 1993년 제7회 《여성과
현실》전의 주제를 '소비, 행복, 여성'으로 설정한 것은 여미연의 지향점의 변화를
단적으로 드러내는 것이었다.[2]
 여미연이 보여주는 이러한 변화는 동 시기 진보 진영의 고민을 반영한다. 90년을
전후하여 일어난 독일의 통일과 소련의 해체는 현실사회주의의 몰락을 의미하는
것이었으며, 이는 진보 진영의 정신적 축인 이데올로기가 흔들리는 것을 의미하는
것이었다. 이처럼 구심점이 상실된 상황, 하지만 여전히 국내의 억압 기제는
엄존하는 현실 속에서 미술계의 진보 진영 논자들은 당시가 후기자본주의 사회이며,
과학기술과 테크놀로지의 발달이 초래한 매체의 획기적인 변환기라는 점에 초점을
맞추고 거대 자본과 기득권 세력의 이데올로기를 대변하며 대중의 의식을 조장하는
대중매체에 초점을 맞춘 매체 논의를 통해 새로운 시대에 대응하는 논리를 구상한다.
진보 진영의 이러한 상황 인식은 90년대 초반 페미니즘 미술과도 일정 부분 맥을

1 장해솔, 「두 번째 《여성과 현실》전(10.14.-20., 그림마당 민)」, 『가나아트』, 1988년 11·12월호, 28; 박신의, 「한국
 여성미술 논의를 위한 지도 그리기―새롭게 하나 될 문화, 그 미완의 접점에서」, 『가나아트』, 1992년 11·12월호,
 140-147.
2 여미연이 주최한 《여성과 현실》전의 주제는 제1회 '여성과 현실, 무엇을 보는가'(1987), 제2회 '우리 봇물을 트자'(1988),
 제3회 '민족의 젖줄을 거머쥐고 이 땅을 지키는 여성이여'(1988), 제4회 '모성'(1990), 제5회 '여성미술: 열려있는 길,
 나아가야 할 길'(1991), 제6회 '자유주제'(1992), 제7회 '소비, 행복, 여성'(1993), 제8회 '웃는 여자들'(1994)로 변화되는 바,
 주제 선정에서 90년대 이후의 새로운 여성미술의 고민을 살필 수 있게 한다.

같이한다.

민중미술 권역 내에서 활동하던 조경숙, 서숙진, 류준화, 오경화와 같은 작가들은 《도시, 대중, 문화》전(1992.6.17.–23., 덕원미술관), 《미술의 반성》전(1992.12.19-29, 금호미술관) 등을 통해 대중문화 속에 드러나는 섹슈얼리티의 문제, 소비문화, 성 모순 등을 화두로 한 작업들을 선보인다.[3] 당시 급격하게 늘어나기 시작한 광고 및 대중매체의 여성 이미지는 섹슈얼리티를 강하게 드러내거나 전통적인 가부장제하의 여성관을 탑재한 현모양처형 여성 이미지를 강화하는 것이었다. 90년대 초반의 여성 작가들은 남성 본위로 고착된 이와 같은 전통적 남녀의 성역할을 대중매체가 확대 재생산하고 있다고 파악하고, 권위주의 부정, 형식주의 부정, 탈격—파격을 특징으로 하는 작업들을 선보인다. 이러한 여성 작가들의 작업은 사회 속에서의 성역할이 태어날 때부터 하늘에서 부여받은 생득적인 것(sex)이기보다는 사회의 관계 속에서 결정되는 것(gender)이라는 인식을 토대로 하고 있다. 조경숙이나 서숙진과 같은 90년대 여성 작가들은 전통적으로 여성적 소재로 이해되는 천 같은 소재를 비롯하여 사진, 만화, 영상, 언어와 같은 새로운 매체와 소통 체계를 활용하여 유화라는 남성 중심적 시각 체계에 균열을 내고 그 완고한 질서를 해체하고자 한다. 이는 여성적 언어를 통해 여성의 당면 문제를 드러내고자 하는 노력임과 동시에 진보 진영이 민중미술의 형식적 틀에서 벗어나 새로운 형식을 모색하고자 했던 노력과 궤를 같이하는 것이라 할 수 있다.[4]

한편, 이 시기 새로 등장한 신세대 작가인 이불, 이윰 등은 자신의 신체를 여성의 경험과 여성성을 드러내는 소통의 도구로 활용한다. 특히, 이불의 12일간의 퍼포먼스 〈수난유감—내가 이 세상에 소풍 나온 강아지 새끼인 줄 아느냐?〉는 여성에게 가해지는 사회적, 문화적, 관습적 시선을 원형상의 형태를 반영한 몬스터의 모습으로 분장하고 되받아친 작품이다. 퍼포먼스 과정 동안 이불이 착용했던 복장이 드러내는 언캐니한 감성은 사회 시스템 속에서 억압되었던 것들을 귀환시킴으로서 억압의 기제에 균열을 가하기 위한 전략으로 읽힌다. 한편 90년대 그룹 활동보다는 독자적인 방식으로 작업한 이윰의 경우는 여성적 감수성을 작업의 중요 소재로 삼아 현대인의 당면 문제를 풀어나가려는 작업을 선보이고 있다.

90년대를 거치며 가부장제 속 고착화된 여성의 성역할의 문제, 대중매체를 통해 범람하는 여성 이미지의 상품화 등에 대한 미술계의 반응은 자연스럽게 미술계를 넘어 사회적 단위에서의 여성의 현실과 몸에 관한 논의들로 이어진다. 1997년 창간된

3 박신의, 「감수성의 변모, 고급문화에 대한 반역」, 『월간미술』, 1992년 7월호, 119-122.
4 박신의, 「한국 여성미술 논의를 위한 지도 그리기—새롭게 하나 될 문화, 그 미완의 접점에서」.

그림2 『if 이프』(1997 창간호 소장판)(이프북스, 2018) 표지

페미니즘 잡지 『이프(if)』는 성역 없이 페미니즘 이슈를 전방위적으로 다루며 우리 사회에 만연한 여성의 고정된 성역할을 유쾌하게 뒤튼 문화의 아이콘이었다. 특히, 『이프(if)』가 주관한 '안티 미스코리아'는 여성의 성 상품화에 반대하며 모든 인간이 갖는 그 자체의 미에 대한 인식의 계기를 제공한다. 더 나아가, "이제 몸에 대해 이야기하자"라는 다소 선정적인 제목의 『이매진』 2호(1996년 8월호)의 특집 기사는 90년대 중반에 접어들며 문화이론과 비평의 화두로 몸이 등장하고 있음을 드러내는 것이자, 좀 더 첨예하게 대중, 욕망, 성 등의 새로운 기호가 문화계에 퍼져나가고 있음을 알 수 있게 한다. 이러한 사회문화적 상황은 미술계의 신체 담론에 대한 논의로 이어지는데, '해방'과 '억압'이라는 키워드로 소개되고 제시된 당시의 신체 담론은 육체의 문제를 전유할 주체가 중시되어야 함을 강조하는 가운데, 여성의 몸은 물론 억압받는 소수자의 문제를 함께 생각해야 하는 시대로 들어서고 있음을 살필 수 있게 한다.[5]

90년대 페미니즘의 권역 내에서 이루어진 다양한 움직임들은 1999년 «99 여성미술제: 팥쥐들의 행진»(1999.9.4.-27., 예술의전당 1, 2 전시실)을 통해 집합된다.[6] 성, 신체, 환경, 생태, 매체 등 당대 미술의 화두를 키워드 삼아 여러 분야에서 활동하는 여성들 간의 차이와 이질성을 드러냄으로써 기존 계급 구조와 이분법을 극복하고자 한 이 전시는 이전과는 다른 그물망을 통해 동시대를 이해하고자 한 시도였다. 하지만 이러한 노력에도 불구하고 이 전시는 페미니즘을 전시의 중심에 첨예하게 세우기보다는 '여성미술의 네트워크 형성'을 중심에 포진시킨 느슨한 구성에 아쉬움을 남긴 전시였다. 한편, «팥쥐들의 행진»은 사회적으로 만연한 페미니즘에 대한 오해를 직접적으로 이슈화한 측면보다는 여성 작가 스스로 페미니즘의 권역에 묶이기를 저어하는 현상이 표출된 전시이기도 하였다. 결국 문제는 페미니즘의 실천적 함의를 중시할 것인지 아니면 미술의 전문성을 우위에 둘 것인지의 문제로 귀결되는데, 이는 동시대 페미니즘 역시 자유로울 수 없는 문제라 할 수 있다.

페미니즘이 우리 미술계에서 본격적인 액티비즘의 형태로 드러나기 시작한 것은 2000년 여성주의 그룹 입김의 «아방궁 종묘점거 프로젝트»를 통해서이다. 생명을 잉태하는 여성의 신체 기관인 자궁을 아방궁('아름답고 방자한 자궁')이라 칭하며 남성 중심의 가부장적 유교문화의 상징인 종묘에서 추진한 미술 행사가 발단이

5 최범, 「이제 몸에 대해 이야기해야 한다면」, 『가나아트』, 1996년 9·10월호, 102-105.
6 이 전시에는 140여 명의 작가들이 참여하였으며, 영화제, 심포지엄, 퍼포먼스 등의 부대 행사가 상당히 큰 규모로 행해졌다. 이러한 규모의 필요성과 관련하여 내부적 논의가 상당히 있었지만, 결국 페미니즘 미술이 한국 문화계에서 일정한 목소리를 내기 위해서는 규모의 경제학을 고려해야 한다는 판단이 내려진다.

그림3 페미니스트 아티스트 그룹 입김(곽은숙(애니메이션), 김명진(멀티미디어), 류준화(작가), 윤희수(작가),
 제미란(아트디렉터), 하인선(작가), 우신희(작가), 정정엽(작가)), 《아방궁 종묘점거 프로젝트》에 걸린 〈쓰개치마〉,
 2000. 작가 제공

되어 전통적 가부장제의 보이지 않는 억압의 기제를 전면화하고 그에 대항하는 여성 주체들이 행동으로 결집하는 계기가 되었다. «아방궁 종묘점거 프로젝트»는 행동으로서의 점거, 인터넷을 통한 사이버 페미니즘의 효시가 된 다양한 활동들을 통해 여성주의 미술의 달라진 행동반경을 드러낸다. 특히, 당시 상당한 호응을 얻은 인터넷 공간을 통한 연대와 소통 방식은 새로운 테크놀로지 매체를 통해 획기적으로 현실 사회의 문제와 조건을 변화시킬 수 있을 것이라는 인터넷 초기의 낙관론이 투영되어 있기도 하다.

이후 혼성, 복합, 잡종의 키워드로 성 담론이 증가하는 가운데, 여성 관련 이슈는 몸(신체), 젠더와 에로티시즘 등에서 본격화된다. 2000년 광주비엔날레 특별전 «인간과 성»전시는 우리나라에서 처음으로 본격적으로 남녀의 성을 주제로 꾸려진 전시였다. 생물학적인 성과 사회적 성의 차이와 차별점을 화두로 그동안 금기시되었던 성 담론이 본격적으로 논의 구조에 편입된다. 이와 더불어 2001년 «무삭제»전은 젠더와 에로티시즘으로 나뉜 성 담론을 반영한 전시라 할 수 있으며, 이외에 여성의 정체성이 생래적인 것이라기보다는 사회 구조와 시스템에 의해 만들어진 것이라는 논의들을 바탕으로 한 «여성, 그 다름과 힘», «언니가 돌아왔다»와 여성주의 관점에서 미술사를 다시 쓰고자 한 «또 다른 미술사: 여성성의 재현»과 같은 전시들이 개최된다.

서구로부터 수용된 페미니즘 담론은 점차 우리 사회가 가지고 있는 현실적인 문제를 살피는 계기를 제공한다. 착종된 근현대사 속에서 실제 여성이 처한 문제를 살피기 위해 '정체성'에 대한 논의의 지평을 확장한 것이 그것이다. 정체성의 문제는 남성 본위의 군사 정권하에서는 '원래 그렇게' 존재하는 것으로 간주되던 존재들이 민주화와 세계화의 과정 속에서 우리 사회를 구성하는 다양한 지형과 결로 인정되고 발언 기회를 획득함으로써 '원래 그렇게' 존재할 것이라 여겼던 것들과 실제 사이의 간극을 드러내기 시작하면서 노정된 것이다.[7] 특히, 정체성의 문제는 여성주의의 자장 안에서 논의되기 시작한 몸의 문제, 생물학적인 성뿐 아니라 사회적 성으로서의 젠더의 문제, 더 나아가 사회적 약자로서의 소수자의 문제나 후기식민주의 이론에 근거하여 아시아 담론 및 지역성의 문제와 같은 다양한 논의들로 이어지며 포스트구조주의의 영향 아래 있던 우리 미술계를 다변화해나가는 한편 동시대 문화 다양성에 대한 인식의 지평을 넓히는 계기로 작동한다.

7 김창남, 「한국의 사회변동과 대중문화」, 『진보평론』, 2007년 여름호, 62-84.

더 읽을거리

김명숙.「한국 여성문화정책의 필요성 대두」.『미술세계』. 2006년 2월.

김장언.「또 다른 미술사: 여성성의 재현—여성주의 운동의 하나로서 다른 미술사인가」.『공간』. 2002년 4월.

김주현.「또 다른 미술사: 여성성의 재현전—길을 찾아 걷는 길」.『미술세계』. 2002년 4월.

김창남.「한국의 사회변동과 대중문화」.『진보평론』. 2007년 여름.

민혜숙.「주제와 내용이 상반된 두 여성미술전—第5회 여성과 현실전 vs. 한국 여성미술 그 변속의 양상— 여성의 표현, 표현 속의 여성성」.『가나아트』. 1991년 11·12월.

백지숙.「99 여성미술제 '팥쥐들의 행진'을 복습하다」.『여성과 사회』11호. 2000년.

베르나닥, 마리-로르.「젠더, 섹슈얼리티를 넘어서」.『아트인컬처』. 2000년 4월.

서정걸.「동양의 성관념, 한국의 성표현」.『아트인컬처』. 2000년 4월.

신지영.「우리는 정말 우리를 알고 있는가?—포스트 민중미술의 민족개념, 그 허구성에 대하여」. 『아트인컬처』. 2004년 9월.

심희정.「에로티시즘 21세기전, 어머니와 딸전」.『미술세계』. 2008년 1월.

오혜주.「주체적 언어와 재현방식을 소유한 작가」.『월간미술』. 2003년 5월.

이지은.「사이버공간의 몸: 미술, 권력, 그리고 젠더—웹 문화의 허상을 비판하는 미디어랩 프로젝트들」. 『아트인컬처』. 2004년 9월.

장해솔.「두 번째 《여성과 현실》전(10월 14-20일, 그림마당 민)」,『가나아트』, 1988년 11·12월

조선령.「몸—다시 보기전」.『미술세계』. 2002년 9월.

조한혜정.「여성적인 미술과 여성주의 미술」.『미술광장』. 1994년 5월.

최범.「이제 몸에 대해 이야기해야 한다면」.『가나아트』. 1996년 9·10월.

황석권.「국제인천여성미술비엔날레」.『월간미술』. 2007년 12월.

1994년
문헌 자료

새롭게 하나 될 문화, 그 미완의 접점에서(1992)
박신의

여성미술제: "팥쥐들의 행진"(1999)
김홍희

포스트모던 아트 속의 페미니즘 미술: 모더니즘 미술에 대한 비판적 대응이라는
시각에서 본 한국 페미니즘 미술(2002)
김홍희

페미니즘 미술, 구태의 유령과 조우하다(2003)
손희경

호주제 폐지와 여성가족부의 탄생(2005)
오혜주

다시, 새로운 페미니즘을 요청한다—《제3회 여성미술제 판타스틱 아시아전》(2005)
황록주

새롭게 하나 될 문화, 그 미완의 접점에서

박신의(미술평론가 · 자하문미술관장)

[······]

그러면 미술은 어떠한가. 영화를 비롯한 대중 상업문화가 늘 대중의 인기를 차지할 수밖에 없는 비결은, 그것이 대중의 의식 변화를 따라가면서 언제라도 새롭게 자기 갱신을 해가는 데 있다. 기본적으로 대중 상업문화는 대중의 성감대를 읽어 이윤을 불려가지 않으면 안 되는 엄정한 자기 논리를 갖고 있기 때문이다. 그런 점에서 미술이 목표물로 상정하는 성감대는 대중의 것이 아니다. 그것이 쫓는 것은 엄밀히 말해 제도의 성감대이다. 늘상 새로운 아이템을 요구하는 미술제도의 변덕에 재빨리 눈치껏 대처하는 것이 미술의 자기 갱신에 대한 내적 필연성이다.

현재 여성미술의 형태로 거론되고 있는 몇몇 현상도 이러한 혐의에서 결코 자유롭지 않다. 실제로 미술에서 여성 주제의 범주는 아직 비어 있는 구석이다. 그 비어 있는 구석을 어떻게 채우느냐에 따라 또 다른 미술시장 메카니즘에로의 편입이 달성될 수도 있다. 실제로 '액자 그림'—미술시장 내에서 물품으로서의 가치가 가장 막강한—의 형태를 그대로 고수하면서 여성으로서의 경험과 심리를 중성적으로 그려내는 일이나, 이제까지 금기시되었던 성기를 과감하게 그렸다는 파격—그러나 대체로 변태 지향의 속성을 지닌—이 우리 사회에 심각한 모순으로 잠재해 있는 여성의 현실과 무슨 상관이 있겠는가.

문제는 이들의 작품을 여성미술이라고 강변하는 비평적 기준에 있다. 혹은 '여성적'임을 최소한의 단서로 달면서 새롭게 추구해야 할 여성미술의 전범으로 지칭하여 제도적 관점의 들러리를 서는 데 있다. 그러나 이들의 '여성'은 하나의 소재와 조형주의적 양식 개념에 충복하는 종래의 미술 영역에서의 '화려한 고민'일 뿐이다. 제도의 흡입력이란 엄청나서 어떠한 체제 전복적인 요소라도 마음만 먹으면 '미술주의' 이념에 걸맞는 것으로 굴복시켜 단숨에 먹어치울 수 있는 것이다. 그 흡입력을 덫으로 깔아놓고 그 매력적인 덫에 걸리기를 은근히 바라는 마음에서라면 여성미술은 한낱 자기 배반의 논리와 다를 바가 없다.

물론 액자 그림의 형식을 빌어, 전시장이라는 공간을 통해 여성 해방의 의미를 밝히고 실천해내겠다는 일체의 시도들이 몽땅 상품의 혐의로 포섭된다는 것은 아니다. 그러나 어떠한 경우에든 현재 미술제도의 관행상 포섭될 가능성은 언제라도 널려 있음을 의식적으로 전제하면서, 그것과 싸울 자세가 선행되지 않으면 자신이 원하든 원하지 않든 간에 결국은 마찬가지가 된다는 것이다.

그런 점에서 1987년에 발족한 '여성미술 분과'(민족미술협의회 내) 활동의 의미를 다시 주목할 필요가 있다. 애초부터 이들의 동기는 통념상의 '미술'에 있지 않았다. 오히려 이들은 여성운동 차원에서의 미술의 결합을 모색하고자 했다. 그래서 순수미술 이념과 제도적 관행을 벗어나는 활동 내용들을 선취할 수 있었던 것이다. 여성 노동자를 대상으로 하는 교육용 슬라이드 제작과 보급, 여성운동 현장에서의 쓰임새를 갖는 걸개그림의 제작, 선전 매체로서의 만화 제작, 홍보용 삽화 제작 등이 그것이다. 그리고 연례적 형식으로 가졌던 《여성과 현실》전은 이들 스스로가 미술인으로서 인정한 최소한의 관행에 불과한

것이다.

그러니 이들의 활동을 조형상의 결함이나 어법에서의 직설적 측면의 이유만을 들어 '미술적'이지 않음을 지적하는 것만이 능사가 아니다. 어쨌거나 이들은 제도적 관행을 뛰어넘는 활동 양식을 추구하였으니 기존의 미술 내적인 기준을 적용하여 구분하는 것은 온당한 시각이 아니기 때문이다. 또 여성 문제에 대한 인식을 사회 전체의 모순 구도 내에서 파악하려 했던 노력은, 페미니즘적 실천에 실제 동력이 되었던 부분이다. 단지 문제는 이들의 문제의식이 온전하게 주어졌는가, 아니면 피상적 수준에 그쳤는가에 따른 맥락에서 오는 것이다.

그렇다면 지금 필요한 것은 이들이 제도적 관행을 벗어난 활동 내용과 형식을 이루었음에도 왜 그 부분을 확산시키지 못하였는지, 또 여성 문제를 포함한 현실 인식이 어떠한 지점에서 어긋나면서 문제가 되었는지를 따져주는 일이 될 것이다. 더구나 최근에는 이들의 활동이 오히려 '미술'의 문제로 축소되고 있으며 전시장이라는 공간을 살릴 경우에도 그 관행이 지니는 효용성조차도 충분히 살리지 못하면서 기존 방식에 준하는 형태로 회귀하는 듯한 인상을 주고 있다.

어머니처럼 곁눈질 하나 없이

미술과 정치는 결합이 어렵다는 말이 있다. 기본적으로 이 말은 단순하게 처리될 문제는 아니지만, 그럼에도 한편으로 옳고 한편으로 그르다.

미술이 제도화될 경우 그것은 어쩔 수 없이 고급문화로서의 위치와 성격을 지닐 수밖에 없다. 어떠한 미술이든 제도 내로 편입이 되고 나면 그것은 이미 모든 실천적 대응력을 잃어버리기 쉽상('십상'의 오기—편집자)이기 때문이다.

대중과 만나는 방식은 물론이고 그들에게 전달하려는 내용에서도 그렇다. 그렇다면 기존의 미술 개념을 따르지 않을 때만이 그 문제의 해결과 모색이 가능할 것이다.

그러나 현재 미술계에서 여성이 작가로서 활동하고 자리를 잡아가려 할 때 실질적으로 부딪히는 것은 완강한 제도적 벽이다. 본질적으로 미술제도의 속성은 남성중심적이다. 그 형성 과정이 그러했고 또 현재까지 진행되는 논리가 그렇다. 그렇다면 미술제도 내의 모순은 '남성적'—자본주의적 힘의 논리, 고급문화 및 순수미술 이념의 증거적 양태로서 작품주의 혹은 작가주의에의 권위주의적 가치 부여, 치열한 경쟁 원리에서의 폭력성 등—인 것이다. 그래서 여기서 '남성적'이라는 것은 단순히 성(性)으로서의 남성이 아니라 진리에 반(反)하는 형태로 제시되는 것이다. 이처럼 진리에 반하는 형태에 맞서는 일의 몫이 우선적으로 피해가 큰 여성 작가의 것일 테지만, 궁극적으로는 여성 작가만의 일이 아닌 우리 모두의 것이다.

그렇더라도 '맞섬' 자체가 그대로 페미니즘적 시각의 관철이라고 할 수는 없다. 제도적 벽에 대한 문제의식은 전제되어 있다 하더라도 여전히 제도 내적 방식의 활동에 의존하는 것이라면, 그리하여 결국은 남성(예술)이 내준 자리를 차지하는 것에 만족하는 경우라면 그것은 결코 페미니즘적 시각을 관철시킨 여성미술이 될 수 없기 때문이다. 오히려 이는 여성미술이라는 이름의 또 하나의 남성(예술) 순응주의를 확인하는 것에 다름 아니며, 그리하여 고급문화 영역에 또 하나의 아이템을 첨가하는 결과에 지나지 않을 뿐이다. 그리고 이 같은 상황에서 제도적 저항의 정치적 의미는 거세되고 마는데, 그런 점에서 볼 때 미술과 정치는 실질적으로 결합이 어려워지는 것이다.

하지만 미술의 고급문화적 성격과 이에 따른 관행상의 현실을 고스란히 받아들인 상태에서

그대로 손을 놓고 주저앉을 수만은 없는 노릇이다. 비록 예술에 개입되기 쉬운 문화주의적 측면은 어쩔 수 없다 하더라도 그것 자체로 모든 노력이 헛될 수는 없는 것이다. 그렇다면 우선은 미술의 고급문화적 성격과 관행이 현재 대중 시각문화 현실 속에서 얼마나 볼품없는 것으로 축소되고 말았는지를 보도록 하자.

앞서 이야기한 바 있지만 미술의 위치는 소설에 비해, 사진에 비해, 영화에 비해, 심지어는 스포츠 신문의 만화에 비해 지극히 보잘 것 없는 것이 되고 말았다. 적어도 사진이 출현하기 전까지 미술은 모든 영역에서의 시각 이미지 생산의 주체로서 독점의 지위를 누렸다. 그러나 영상매체의 발달과 이에 힘입은 대중 시각문화의 성장은 그러한 지위에 점차적인 위기를 몰아온 것이다. 이에 미술은 영상매체가 만들어내는 이미지들을 대중문화로 구분하여 자신의 위치를 '고급'의 성격으로 새롭게 다졌다.

그러나 그 '고급'의 지위는 너무도 외로운 길이다. 날로 급변하는 시각 환경은 갈수록 대중의 관심을 미술로부터 멀어지게 하는 마력을 발휘하고 있다. 대중문화는 대중의 감수성을 앞지르고 선취하여 유도해가지만, 미술은 마치 '희미한 옛사랑의 그림자'인 양 과거를 되돌아보게 하는 방식으로 대중을 유혹하는 퇴행성의 징후로 남는다. 하지만 미술의 고급문화적 성격은 현대적 산물일 뿐이다. 달리 보면 미술은 역사적 과정에서 '고급'의 지위를 선택한 것이라는 말이다. 따라서 미술이 다른 지위에서의 다른 역할을 선택할 경우의 맥락이 남게 되는 것이다.

이 부분에서 미술과 정치는 새롭게 결합될 수 있다. 〈반쪽이의 육아일기〉는 그러한 방식의 한 사례이다. 그것은 『여성신문』이라는 대중매체 속에서 이루어진 사건이다. 만화란 기본적으로 해방의 정서를 지니는 것이다. 그러나 올바른 만화는 해방의 정서를, 현실을 단순히 일시적으로 잊게 하는 도피성 흥분제가 아니라, 건강한 웃음을 통해 현실 인식을 더욱 풍부하게 작동하도록 만드는 것이다. 그 건강한 웃음의 현실 인식 기제가 실제로 여성의 현실에 많은 대중으로 하여금 눈뜨게 하였다면, 정치적 힘은 이미 확보되어 있는 셈이 된다. 그런 점에서 현재의 미술은 타 장르와의 협업, 타 매체와의 결합 등을 신중히 고려할 필요가 있다.

만일 현재의 여성미술연구회가 제도적 기준을 벗어난 작업과 활동 내용을 틀어줬었음에도 왜 그 성과를 지속시키지 못하였는가를 헤아린다면, 한편으로는 미술 자체가 사회적 변혁을 반드시 이루어내야 한다거나 이루어낼 수 있다고 믿는 정치주의적 혹은 당위론적 과신에, 다른 한편으로는 제도 외적 관행에 따른 방식이면서도 미적 형식은 전통적인 논리에 의존하였다는 데에 그 주요 원인이 있다고 하겠다.

예술에 대한 정치주의적 과신은 언제나 형상화의 문제를 나열식으로 처리하게 하거나 단순 도식적인 해석으로 여성 해방을 관념성의 당위적 선언으로 귀결하게 한 요인이 되며, 크게는 정치적 고리에 민감하면서 미술에 대한 도구주의적 편향을 가져오게 한 것의 원인이 된다. 그리고 제도 외적 관행을 취한 선진성과 전통적인 미적 형식이 갖는 보수성 간의 모순된 결합은, 그 자체로 동시대적 문화 조건에 대한 힘 있는 대응을 이루어가기 어려운 조건으로 남았다. 그러나 기본적으로 이들의 미술에 대한 입장은 여전히 유효하며 그래서 그 잠재적 가능성은 아직도 숨 쉬고 있다고 생각한다.

이제 여성미술의 의미는 조금 선명해진 듯하다. 이번 논의에서 분명히 하고자 했던 것은, 여성미술이 미술 일반에 단지 첨가돼야 할 사항도 아니며, 또 아무리 남성문화에 대한 비판의 거점을 마련한다 해도 그 구조적 모순을 새로운 형태로 뒤바꾸어놓지 못한 채 여성문화를 또 하나의

것으로 대치하는 것도 아니라는 사실이었다.

그렇다면 문제는 여성과 남성의 관계를 전적으로 새로운 차원으로 끌어올리는 일이다. 그런 점에서 여성 해방의 관점은 사회적 제 관계의 구조적 재편 없이는 불가능한 것이다.

실제로 현재 복잡다단하게 전개되고 있는 여성 문제는 생물학적 차별성에 따른 문제에서만이 아니라, 자본주의적 관계에 따른 문제, 그리고 신분사회 전체에서 비롯하는 문제들이 중층적으로 매개되어 있다. 그렇기 때문에 여성미술이 관통해야 할 여성 문제에 대한 인식은 이러한 구도 내에 있다고 하겠다.

"어머니처럼 곁눈질 없이"(김정서 작업 일지 중, 《제6회 여성과 현실》전 출품)는 힘을 다해 생명을 지켜갈 수 있는 모습을 여성에게서 발견하는 일은 가슴 뭉클한 일이다. 그러나 자칫 그 감동이 현실 모순의 접근을 정서적 차원으로 축소하게 될까봐 마음이 쓰인다. 하지만 언제라도 강한 믿음으로 와닫는('와닿는'의 오기로 보임—편집자) 것은 그 힘이 더 큰 몫으로 전화될 수 있다는 사실이다.

(출전: 『가나아트』, 1992년 11·12월호)

[전시 총론] 99 여성미술제: "팥쥐들의 행진"

김홍희

99 여성미술제는 한국 여성미술의 지나온 자취를 살펴보고 앞으로의 향방을 가늠해보는 회고적인 동시에 미래지향적인 여성미술제이다. 여성미술이 '여성에 의한 미술' 이상의 의미로 대두되고 페미니즘 미술이 화단의 한 흐름으로 인정받기 시작하는 현 시점에서 이와 같은 여성미술제의 개최는 그 의미가 깊다고 하지 않을 수 없다.

'팥쥐들의 행진'은 콩쥐-팥쥐와 같이 여성을 선-악으로 이분화하려는 의도가 아니라 가부장적 질서 속에서 팥쥐로 비춰지는 여성 작가들의 현실을 풍자적으로 은유하기 위하여 붙여진 제목이다. 즉 재래적인 남성 시각에서 보면 주체 의식을 갖고 창조 활동에 전념하는 직업 여성작가들은 모두가 팥쥐들이라는 것이다. 역사 속의 여성 대가들과 함께 현재 활동 중인 현역 작가들의 작업을 한자리에 모은 99 여성미술제는 그리하여 팥쥐들의 행진이 된다. 본 여성미술제는 수직적 계급 구조를 탈피하는 수평적 조직 체계에서도 팥쥐들의 행진임을 감지케 한다. 예술감독 밑에 각 부분별 큐레이터나 코디네이터를 두는 일반적인 대규모 전시회와는 다르게 본 미술제는 5인 큐레이터의 협업으로 이루어진다. 각 큐레이터들이 독자성을 유지하면서도 상호협의하에 유기적으로 연결되는 총체적인 하나의 전시회를 개최하는 것이다. 또한 진보-보수, 민중계-제도권 등으로 엇갈리는 기존 화단의

이분 구도를 무시한 인력 편성에서도 팥쥐적 도전을 확인시킨다. 집단 이기를 내세우는 권력형 체제 대신에 화합과 조화에 유념하는 치유형의 대안 체제로 악성 이분법을 초래한 남성적 질서의 병폐를 초극하는 것이다.

본 전시의 개념을 설정하고 골격을 세우기 위하여 일 년 반 이상의 긴 시간을 운영위원(위원장 윤석남 외 김인순, 김홍희, 박영숙, 이혜경)과 전시 기획위원(위원장 김홍희 외 김선희, 백지숙, 오혜주, 임정희)들이 머리를 맞대고 토론, 연구하였다. 그 내용을 소개하면 다음과 같다. 전시회는 크게 'I부 역사전'과 'II부 주제전'으로 구성되는데 양 전시 모두 5인의 전시 기획위원들이 분담하여 꾸미도록 한다. I부 역사전은 조선조부터 80년대까지의 여성미술을 다루고, II부 주제전에서는 5개 소주제하에 90년대 현역들의 작업을 선보인다. 역사전은 다시 두 부분으로 나누어서 첫 부분은 조선조 여성미술(김선희)과 20세기 전반의 근대 여성미술(김홍희)로 한다. 과소평가되거나 잊혀진 여성 작가들을 재조명함으로써 과거 여성미술의 역사적 의미를 부각시키고 동시에 시대적 한계를 짚어보기 위하여 마련된 이 부분은 예산 부족 등 현실적 어려움 때문에 도록 논고를 통한 지상전 형식으로 전시를 대신한다. 다음은 해방 공간 이후 1960년대부터 1980년대까지의 근현대 여성미술로서 이 부분은 모더니즘 계열(임정희)과 민중계(백지숙, 오혜주)로 대별하여 그 당시에 제작된 역사적 작품들을 1층 특설 전시장에 진열한다. 한국 화단의 지형을 구축해온 이분법적 대립의 진면목을 노출함으로써 그에 대한 역사적 인식을 촉구하는 한편, 어떠한 분위기 속에서 페미니즘 미술이 출현하게 되었는지 그 미술사적 배경과 형성 과정을 보여주자는 것이 이 부분 역사전의 취지이다.

동 미술제의 주축을 이루는 II부 주제전은 1. '여성의 감수성'(김선희), 2. '여성과 생태'(임정희),

3. '섹스와 젠더'(김홍희), 4. '제식과 놀이'(오혜주), 5. '집 속의 미디어'(백지숙)의 5개전으로 구성, 현단계 페미니즘 미술의 현장을 소개한다. 여기에 대두된 5개 주제는 현대 페미니즘 담론 및 페미니즘 미술의 핵심 개념들이자 첨예한 이슈들이다. '여성의 감수성'은 페미니즘 미술에서 여성 미학과 관련되는 가장 원천적이고 예민한 문제이며, '여성과 생태'는 여성의 자연과의 상호의존성, 상호관련성을 요약한다. '섹스와 젠더'는 물리적 신체와 사회적 신체 개념에 입각한 성 정체성을 주제화하며 '제식과 놀이'는 조형적 의지를 유희화하는 여성적 개입을 함의한다. '집 속의 미디어'는 공간과 매체에 대한 여성 특유의 감성을 시각화한다. 각각의 주제는 담당 큐레이터에 의해 재해석되어 독립된 전시로 가시화되는 한편 다양성의 조화라는 이름으로 하나의 흐름을 조성하고 있다.

결국 전시회 자체는 1960-80년대까지의 회고전과 1990년대의 현역 주제전으로 대별되는데 이를 통해 한국 현대 여성미술의 어제와 오늘을 조망하려는 것이다. 1960년대에서 1980년대까지의 여성미술은 50년대 말부터 미국과 프랑스에 유학, 모더니즘의 세례를 받은 해외파 작가들에 의해 주도되었다. 동시대의 지배적 사조였던 앵포르멜, 모노크롬 양식을 구사하면서 중앙 화단에서 일각을 드러낼 수 있었던 이 모더니즘 계열의 작가들은 페미니즘 시각에서 본다면 무비판적으로 남성 양식을 수용, 기성 화단을 살찌우는 데 일조한 점에서 비판의 대상이 될 수 있다. 그러나 여성 작가에 대한 편견이 극심했던 그 시대 분위기를 되돌아볼 때 그들이 전업 작가로 활동한 사실 자체만으로도 평가를 받아야 하며 특히 여성미술의 위상을 높인 점에서 그 성과가 인정되어야 할 것이다.

한편 추상미술 일색의 시대에 형상과 내러티브로 여성미술의 독자 영역을 고수한

일부의 여성 작가들이 있었다. 여성 특유의 환상과 나르시시즘을 형상화하며 여성의 심리적, 일상적 경험을 주제화한 이들에 의해 '여성적 미술(feminine art)'의 전형이 마련되었다고 볼 수 있다. 이 가운데 1971년에 결성된 '표현그룹'은 여성적 미술과 페미니즘 미술의 가교 역할을 하였다는 점에서 주목할 만하다. 여성 작가의 현실적 제약을 극복하기 위하여 한데 뭉친 이들은 '여성적 자아의 표현'을 추구하기 위하여 장보기, 집과 같은 여성의 일상적 주제에 주목하고 형상화나 장식적인 '패턴 페인팅'을 실험하였으며 수예와 같은 여성적 소재도 개발하였다. 여성 문제를 인식하고 여성성을 중시하였으며 또한 그룹 활동을 통해 자매애를 고취한 점에서 이들의 활동은 페미니즘 운동의 초기 사례로 인정될 수 있다. 그러나 현실적 제약을 도전보다는 타협을 통해 해소하려는 안일한 태도나 여성성을 정치적으로 전략화시키지 못한 점에서 그룹의 인식론적 한계를 지적할 수 있다.

표현그룹과 그 밖의 형상 화가들이 남성 본위의 모더니즘 화단에 도전하면서도 크게는 모더니즘을 벗어나지 못하고 있었던 반면에, 80년대 중반에 등장한 민중계 여성 화가들은 반모더니즘 기치하에 본격적인 페미니즘 미술을 대두시켰다. 1985년에 결성된 '터' 동인들, 1986년 《반에서 하나로》라는 전시회로 페미니즘 미술의 실질적 선두 주자임을 입증했던 '시월모임' 일원들을 중심으로 결성된 '여성미술연구회'(여미연) 동인들은 여성의 현실을 직시케 하는 《여성과 현실》전을 매년 개최, 현실을 외면하는 형식주의 모더니즘과 부계적 미술 전통에 도전하였다. 이들은 또한 미술이 일부 선택받은 계층의 전유물일 수 없다는 평등 의식에 입각, '노동미술위원회'를 조직하여 계층 간의 소통 및 연대 의식을 고양하고 삶의 예술 강령을 실천하고자 하였다. 그러나 이들의

관심은 일차적으로 여성성보다는 여성의 사회적 불평등과 계급에 있었다. 성의 문제를 계급의 문제로 전환시킴으로써 여성성이라는 핵심을 간과하고 여성 양식을 수립하는 데 소홀했던 점이 민중계 페미니즘의 한계라고 볼 수 있다. 그럼에도 불구하고 여미연의 공로를 과소평가할 수는 없다. 여성의 보편성이나 특성을 신봉하는 본질주의자들과는 달리 성별과 계급의 상호관계 및 그것의 역사적 변화를 인식, 여성 의식과 사회의식에 기초한 진정한 페미니즘 미술을 대두시킨 이들의 노력으로 한국 여성미술사의 중대한 분기점이 마련된 것이다.

I부 역사전은 이와 같은 모더니즘 속의 여성 대가들의 업적을 기리고 표현그룹을 페미니즘 시각에서 재조명하는 한편, 반모더니즘과 페미니즘을 표방한 민중계 여성미술 운동의 미술사적 의미를 강조하기 위하여 마련되었다. II부 주제전은 탈모더니즘의 코드로 작업하는 90년대 현역 작가들의 작품들을 통해 한국 여성미술의 현황을 검토하고 미래를 예견하는 자리로 준비되었다. 90년대는 포스트모더니즘의 기류 속에서 다양한 양식과 장르가 혼재하는 가운데 기존 작가들이 변신을 시도한 시대이기도 하다. 모더니즘 작가들은 극단의 형식주의를 기피하고 이야기와 장식을 회복시키는 한편, 민중계 여성 작가들은 사회적 관심에 덧붙여 예술과 자신의 문제로 시선을 돌리면서 그에 부합하는 새로운 미학과 양식을 대두시키고 있다. 그러나 90년대 여성미술은 무엇보다 이 시대가 배출한 새로운 감수성의 신세대 작가들에 의해 주도되고 있다. 그룹보다는 개별 활동에 의존하고 고급보다는 저급을 선호하며 이젤 페인팅 대신에 퍼포먼스, 설치, 테크놀로지 등 새로운 매체를 사용하면서 성, 신체, 환경, 생태, 매체 등 다양한 분야에 폭넓은 관심을 보이는 이들에 의해 한국 여성미술뿐 아니라 포스트모던 미술의 본격화와 다변화가

이루어지고 있다.

　Ⅱ부 주제전이 5개 이슈를 통해 궁극적으로
표명하고자 하는 것은 여성들 간의 차이와
이질성이다. 여성들 사이의 차이, 페미니즘 시각의
차이를 이슈화하는 것이 현대 페미니즘의 과제이며
그러한 이질성의 전략으로 계급 구조와 이분법을
극복할 수 있다. 20대 말에서 60대 연령에 이르는
다양한 작가들의 이질적 작업을 한 공간에 펼쳐
보임으로써 여성들 간의 차이를 가시화하고 있는
본 주제전을 통하여 복수 음성으로 들려지는 복수
개념의 '페미니즘스(feminisms)', 비여성적인 것,
비페미니즘적인 것까지도 포용하는 확장된 개념의
페미니즘이 새 시대 여성미술의 새로운 지표로
제시될 것이다.

　99 여성미술제는 여성미술은 물론 페미니즘
미술에 대한 재인식의 기회를 마련하고자 한다.
Ⅰ부 역사전을 통해 역사적 여성 작가들의 업적과
함께 페미니즘 미술이 태동, 대두될 수 있었던
미술사적 배경을 조명하고, Ⅱ부 주제전에서는
현역 작가들의 페미니즘 문제의식을 부각시키고
있다. 페미니즘 미술은 일시적 유행이나 사조가
아니라 여성과 여성미술이 타자로 각인되는 성차별
문화에 대한 인식론적 비판이다. 실존 의식에
기반하고 정체성을 문제 삼는 여성 작가라면—
적어도 여성미술이 타자의 미술을 의미하지 않을
때까지는—누구도 페미니즘에 공감하지 않을
수 없을 것이다. 탈구조주의 페미니즘 이론이
시사하듯이, 여성미술이 단지 여성에 의한 미술이
아니라 여성, 미술, 이념, 권력의 역동적 관계의
소산이라면 그 관계의 그물망을 재조직함으로써
새로운 비전의 여성미술을 제시할 수 있을
것이다. 그러한 그물망의 재조직화 작업에 첫발을
내딛는 하나의 시도로서 본 여성미술제의 출범을
자축하면서, 앞으로 동 미술제가 국제적, 정례적인
행사로 발전할 것을 기대해본다.

(출전:『99 여성미술제: 팥쥐들의 행진』, 전시 도록,
홍디자인, 1999)

포스트모던 아트 속의 페미니즘 미술:
모더니즘 미술에 대한 비판적 대응이라는 시각에서 본 한국 페미니즘 미술

김홍희(쌈지스페이스 관장 · 홍익대 겸임교수)

(……)

한국 페미니즘 미술은 미국이나 유럽에 비해 뒤늦게 출현하고 미온적인 형태로 전개되었으나, 서구의 경우와 마찬가지로 모더니즘에 대한 반발에서 비롯되었다고 볼 수 있다.

페미니즘 미술은 기본적으로 여성과 여성미술이 타자로 인식되는 성차별 문화와 남성 중심의 화단에 대한 비판에서 비롯되며, 그것은 결국 대표적 남성 양식인 모더니즘에 대한 비판과 거부로 귀결된다. 19세기 말 프랑스 전위미술에서 움트기 시작하여 2차 대전 후 미국 미술에서 그 완성을 본 모더니즘 미술은 절대주의 형식미학 속에 여하한 형식 외적 고려를 배제하고, 그 논리적 귀결인 추상미술에서 여성적 영역의 존립을 위태롭게 하였다. 형식보다 내용에 관계되고, 시각보다는 촉각에 의존하며, 추상보다는 형상을 선호하는 여성미술은 추상미술의 조형적 관심에 위배되는 것이다.

(……)

한국 여성 작가들의 모더니즘에 대한 반발은 무엇보다 추상미술에 대한 것으로서, 그들은 추상에 대한 안티테제로서 형상화를 대두시켰다. 1970년대 초에 결성된 '표현그룹'이나 80년대 중반에 발족된 민중미술 계열의 '여성미술연구회'(여미연)의 활동은 각기 접근 방법은 달랐지만 결국 추상화에 대한 여성적 대응, 즉 반모더니즘적 형상화 운동에 다름 아니었다. 한편, 90년대를 전후하여 출현한 포스트모던 페미니스트들은 탈모더니즘 감수성으로 탈장르, 탈매체를 표방하였다. 이들은 남성 자체보다는 부계적 담론을 산출한 가부장 제도에 대해 문명적 차원의 비판을 가하고, '섹스'보다는 '젠더'의 문화적 의미에 대한 유념, 여성의 재현을 문제 삼았을 뿐 아니라, 신체에 대한 심리적, 물질적 접근으로 새로운 페미니즘을 대두시켰다.

(……)

4) 페미니즘의 다원화

표현그룹의 유연희, 김명희 등이나, 천경자, 김원숙이 비남성적 또는 비모더니즘 양식을 추구한다 하더라도 그것은 '모더니즘 속의 페미니즘' 양식으로서, 민중 계열의 반모더니즘 노선과는 다를 수밖에 없다. 모더니즘과 민중미술로 양분된 80년대 화단의 갈등 구조 속에서 이 두 흐름의 페미니즘은 서로 대화와 소통을 차단, 페미니즘을 하나의 결속된 힘으로 대두시키지 못하였다. 그러나 90년대에 이르러 포스트모더니즘의 도래와 함께 이 두 진영의 페미니즘이 교류 또는 부분적으로 합류하기 시작하면서 다원주의 기류를 형성한다.

다원주의와 탈중심주의라는 포스트모더니즘 구호에 부응하듯이 90년대의 페미니즘 미술은 모더니즘, 민중미술, 포스트모더니즘 계열의 다양한 양식으로 이루어졌다. 민중 페미니즘은 이제 정치사회적 변화와 함께 계급과 노동에

대한 관심으로부터 여성 자신의 문제로 시선을 돌리게 되었는데, 이와 함께 그에 부합하는 새로운 양식이 요청되었다. 여미연의 초창기 동인이었던 윤석남은 90년대에 들어와 기존 사회주의 리얼리즘의 한계를 극복하는 독자적인 양식으로 페미니즘의 새로운 조형 언어를 마련하였고, 조경숙, 서숙진, 류준화 등 2세대 여미연 작가들은 사회주의 내용에 해체주의 양식을 접목시키면서, 성 정체성, 여성 현실, 복수 자아를 이슈화하고 성별을 둘러싼 권력의 문제를 가시화하면서 비판적 포스트모더니스트로 등장하였다.

이와는 별도로 1993년 결성된 30대 여성 작가 그룹인 '30 캐럿'이 표현그룹의 전통을 잇고 있다. 하민수, 염주경, 안미영, 박지숙, 하상림, 김미경, 최은경, 임미령 등 다양한 양식과 경향의 작가들이 모인 이 그룹 역시 표현그룹과 마찬가지로 여성을 주제화하기보다는 소재화하는 등 페미니즘의 한계를 보이지만, 공동 연구와 지속적인 그룹전을 통하여 재래적 여성미술의 한계를 극복하고자 노력하고 있다.

여성미술 또는 페미니즘 미술에서 천, 옷, 수예, 재봉질, 염색 등 전통적 여성 기예에는 여성 삶의 메타포로서 또는 시공을 초월한 여성 경험의 축적으로서 매체나 소재 이상의 정치적 의미를 지닌다. 표현그룹의 윤효준이 벼개 마구리를 모티프로 하는 수공예 천 작업을 선보인데 이어, 30캐럿의 하민수는 천 위에 재봉질로 드로잉을 대신하며, 염주경은 천과 염색으로 전통 한국 여인의 정서를 표현하고 있다. 특히 하민수는 80년대 말 '메타복스' 작가로서 젠더적으로 중성적인 작업을 하였으나, 30캐럿 일원으로서 같은 천을 사용하면서도 〈나는 왕이로서이다〉 등 일관된 페미니즘 작업을 수행하고 있어 귀추가 주목된다. 천과 천을 이어 일종의 콜라주 작업을 선보이던 김수자가 90년대 들어와 보따리 작가로 변신, 보따리에 얽힌 한국 여성들의 한 많은 사연을

대변하고 있으며, 그밖에 홍현숙은 옷더미로, 김유선은 자개로 독자적인 조형을 만들며 페미니즘 미술의 영역을 넓히고 있다.

한편 부산의 '형상미술' 그룹은 페미니즘과 형상미술의 접목을 통해 여성 양식의 가능성을 모색하고 있는데, 그 가운데 김난영은 성을 탈신비화시키는 해학적인 도상으로 90년대 페미니즘 미술을 풍요롭게 만들고, 김춘자는 식물적이고도 환상적인 자신 특유의 양식으로 여성 양식의 한 범례를 구축하고 있다.

5) 포스트모던 페미니스트

그러나 90년대의 페미니즘 미술은 무엇보다 이 시대가 배출한 새로운 감수성의 포스트모던 작가들에 의해 주도되고 있다. 고낙범, 최정화와 함께 '뮤지엄' 일원이었던, 이불, 이형주, '오프 엔 온'의 박혜성 등의 작업이 보여주듯이, 이들은 그룹보다는 개별 활동에 의존하고, 지상보다는 지하를 선호하며, 이젤 페인팅 대신에 퍼포먼스, 설치, 테크노로지 등 새로운 매체를 사용하며, 성, 성애, 신체, 그로테스크, 동성애, 비천함 등 최신 이슈와 주제를 다룬다. 특히 날생선이나 그로테스크한 유기체적 인체 모형(의상이기도 한)에 플라스틱 구슬이나 시퀜스로 장식, 그로테스크 미학을 표방하고 있는 이불은 포스트모던 페미니즘의 대표적 작가로 꼽히고 있다. 이들 포스트모던 페미니스트들에 의해 한국 페미니즘 미술뿐 아니라 포스트모던 미술의 본격화와 다변화가 이루어지고 있다. 이들은 비록 탈정치적이고 탈이념적이지만 현대 포스트모던 문화의 생산자이자 목격자로서 현대적, 현실적 리얼리티에 예민하게 반응하면서 새로운 형태의 페미니즘 미술을 대두시킨다.

이들에 이어 20대 말에서 30대 초의 차세대

페미니스트들은 처음부터 다른 감수성으로 경력 초기부터 제도권과 스타를 지향하며, 작품뿐 아니라 작가 자신을 상품화, 브랜드화하면서 탁월한 기획력과 추진력으로 돌진한다. 특히 90년대 후반에 등장하는 이윰은 처음부터 오버그라운드 스타를 지향하는 점에서, 또한 이불의 제식적, 실존적 무게와는 달리 유희적, 패션적인 발랄함을 보이는 점에서 언더그라운드 출신의 이불과 차별화된다. 그러나 이불이 〈낙태〉 등 그로테스크한 나체 퍼포먼스로 그랬듯이, 이윰은 나르시스틱한 여체의 노출로 젠더 구조를 비판한다. 그러한 점에서 이들은 그들의 남성 카운터파트인 신세대 포스트모더니스트들과 구별되는 것이다.

유현미, 이수경, 이소미, 홍미선 등은 지극히 여성적이고 섬세한 작업으로 과격하고 선언적인 작업보다 더한 호소력으로 페미니즘 공격을 수행한다. 근자에는 인조가죽, 사진 등으로 사춘기 소녀의 사도매조히스틱한 성심리를 표출하는 조헬렌을 비롯, 김희경, 정윤미, 최소연, 장민정, 박미라 등이 각기 고유한 방법과 표현으로 새로운 감각의 페미니즘 작품을 선보이고 있다. 그 밖에 비디오 작가 오경화는 비디오의 서사성에 주목, 여성 특유의 사회적 심리적 경험, 여성적 리얼리티를 내러티브로 담아낸다. 컴퓨터 작가 유현정은 관객이 클릭하여 '세대의 문'을 열고 들어가는 인터액티브한 작업으로 과거 여성들을 억압적 현실을 환기시킨다.

그 밖에 뉴욕 거주 작가 니키리와 권소원은 지성적이고 쿨한 작업 작업으로 젠더 구조에 대해 의문을 던진다. 사진작가 니키리는 히스패닉, 펑크족, 야피족, 레즈비언 등 타자적, 주변적 커뮤니티에 들어가 그들에 동화된 모습으로 나란히 사진을 찍는다. 변신과 방랑적 여행의 다큐멘터리 스냅샷을 통해 그녀는 인종과 문화의 장벽을 초월한 복수 정체성, 또는 제3의 젠더를 추적한다.

비디오 작가 권소원은 여성과 주거 공간의 관계를 젠더 구조적 측면에서 분석, 안과 밖을 가르는 부계적 가정 이데올로기, 여성성과 장식성 그리고 그것과 모더니즘의 역학관계를 통찰한다.

(……)

(출전: 2000년 10월 6일 개최된 부산국제아트 페스티벌 국제미술학술세미나 '한국현대미술의 근대성과 그 이후'에서의 발표문)

페미니즘 미술, 구태의 유령과 조우하다

손희경(자유기고가)

지난 2000년 9월 26일 종묘 시민공원에서 열릴 예정이었던 페미니스트 아티스트 그룹 '입김'의 《아방궁: 종묘 점거 프로젝트》는 잘 알려진 대로 전주 이씨 종친회와 유림의 반발에 의해 무산된 바 있다. 그리고 2년 6개월여가 지난 올해 6월 초, 법원은 1심의 판결을 뒤집고 전주 이씨 대동종약원이 작가들에게 '각 100만 원씩의 보상금을 지급하라'며 '입김'의 손을 들어줬다. 금액의 많고 적음을 떠나, 그리고 아직 끝나지 않은 싸움이기는 하지만(전주 이씨 대동종약원 측은 판결에 불복해 상고했다고 한다), 이는 일단 여러 가지 면에서 긍정적인 판결로 볼 수 있다. 법원의 원고 측 승소 이유는 전주 이씨 대동종약원 측이 예술가들의 '표현의 자유를 침해했다'는 데 있다. 그러나 이에 덧붙여, 애매한 명분에 기대어 폭력을 행사해서는 안 된다는 입장을 취했다는 데에서도 그 의미를 찾을 수 있을 것이다. 진행 과정에 법적으로 아무런 하자가 없었던 행사임에도 패소한 1심의 판결을 뒤집었다는 데에서도 아쉽지만 의미를 찾을 수 있겠다. 물론, 향후의 종심 재판에서 법원이 어떤 판결을 내릴 것인가를 좀 더 지켜봐야 할 일이지만 말이다.

이번 승소 판결을 계기로 삼아 《아방궁: 종묘 점거 프로젝트》에 대해서도 다시 한 번 돌아볼 필요가 있다. 당시 이 프로젝트를 준비한 '입김'은 종묘라는 공간을 가부장 문화의 상징이라 보았고,

역시 가부장 문화의 대표이자 상징이라 할 수 있는 유림들의 반발을 이끌어냈다는 점에서 적절한 장소를 택했다. 그러나 과연 종묘를 행사 장소로 삼은 것이 충분한 근거 혹은 치밀한 정치적인 계산에서 나온 것이었다고 볼 수 있을 것인가? 이에 앞서, '입김'이 《아방궁》 프로젝트를 통해 이루고자 했던 것은 무엇이었나? '2000년 새로운예술의해'를 결산한 책 『Click 새로운 미술』에 이들의 입장이 실려 있다.

종묘 앞 시민공원에서 여성주의 미술은 놀이문화 속의 권위적이고 강압적인 남성놀이 문화를 요리, 옷, 출산의 경험 등 여성적 감수성을 자극하는 여성의 놀이문화로 대체함으로써 참여놀이로 환원되며 일방적이고 계몽적인 이념 선전의 대상으로서의 관람자가 아닌 주체로서의 대중과 함께 그들의 삶과 일상을 예술 안으로 회복시켜 놀이미술을 완성하는 쌍방향 소통의 미술 '나눔'이 된다. 즉 고급예술과 대중예술의 이분법적인 구분과 창조자와 관객의 경계를 허물고, 여성주의 미술을 통해 미술의 공공성, 소통의 평등성을 복원해보자는 것이 이 사업의 목적이다.

사실, 미술계는 비교적 폐쇄적인 세계다. 이 안에서 무슨 일이 벌어지든 '바깥' 세상에는 큰 파장을 일으키지 못하는 것이다. 씁쓸한 일이지만, 단순히 미술관 바깥으로 나왔다고 해서 입김의 회원들이 말한 미술의 공공성과 미술의 소통이 가능한 것은 아니다. 그래서 아이러니컬하게도 《아방궁》의 폭력 사태는 축제를 열어 관객을 주체로 호명하고 가부장제 사회와 그 속의 여성에 대해 서로 소통하고자 한 입김의 원래 의도와는 달리, '외부'의 폭력이 개입됨으로써 전시된 작품과는 동떨어진 커다란 파장을 불러일으키게 된 것이다.

입김이 《아방궁》 프로젝트를 위해 준비한 설치물들은 소위 여성성을 상징하는 것들이었다. 분홍색 치마, 자궁을 나타내는 분홍색 터널, 여성의 신체를 모티프로 한 전시 작품들에 대해 유림들은 발작적인 반응을 보였다. '신성한' 공간에 있어서는 안 될 실제의 육체의 여성이 등장했다는 이유였다. 그리고 유림들의 구태의연하고 경직된 사고 속에서 '예술 전용 무대'(전통가족제도수호범국민연합 총본부 측의 성명서에서 실제로 사용된 표현이다)에 머물러야 할 '예술'이 종묘라는 곳에 등장했다는 점도 그들에게 있어서는 참을 수 없는 일이었다. 사실, 입김이 전시한 설치물들은 종묘라는 공간이 역사적으로 시대를 거쳐오며 지녔던 의미와는 큰 관계가 없다. 마찬가지로 유림들의 반발도 실제 종묘가 가지는 의미보다는 그들이 매달리고 있는 실체 없는 명분 내지는 이데올로기에서 비롯한 것이다. 말하자면 상징들의 싸움이라고나 할까.

종묘는 조선 왕조 왕과 왕비의 신주를 모시는 곳으로, 이곳에서 1년에 한 번 열리는 '종묘대제'는 전주 이씨 대동종약회의 주최로 이루어진다. 그러나 이 행사 이외의 경우 종묘라는 곳, 특히 종묘 앞 시민공원은 더 이상 과거에 그 공간이 지녔던 의미와 힘을 담보하고 있지 않다. 이는 구한말 이후 한국이라는 나라가 겪어온 단절과 부침의 역사 때문이다. 더군다나 왕가의 위패가 모셔진 곳이 현재를 살아가는 여성들이 느끼는 억압적 가부장성을 대표하는 곳이라는 주장은 언뜻 이해하기가 쉽지 않다. 종묘의 가부장성이라는 것은 희미하게 남아 있는, 실체가 없는 흔적에 지나지 않는다. 비교적 노년층의 시민들이 시간을 보내는 곳인 종묘 앞을 지나면서 가부장제의 억압을 느끼는 사람은 거의 없을 것이다.

재미있는 점은, 이런 희미한 흔적을 실체 있는 사건으로 만들어버린 것은 바로 전주 이씨 종친회와 유림들의 폭력 행사였다는 점이다.

《아방궁》 프로젝트를 미술이라는 한정된 틀 속에서 벗어나 사회적 이슈가 되게끔 한 것은 유림 측의 상식을 벗어난 완고하고 폭력적인 대응에 있었던 것이다. 말하자면, 단 하루 동안 종묘 앞 시민공원이 설치물로 가득 찬다 한들, 그것은 일회성 행사로 사람들의 마음에 그리 큰 인상을 남기지 못했을 수도 있다는 것이다. 그러나 '종묘'라는 장소가 현실에서 가지는 의미와는 별개로, 입김의 회원들이 상정한 희미한 가부장성의 흔적이 2000년 한국이라는 시간과 공간을 구태의연하게 인식하고 있는 유림들에게는 생생한 현실이었던 모양이다. 그리고, 그들의 대응은 너무도 '양반의 도'를 저버린 단순하고 폭력적인 것이었다. 사실, 그런 행동이 그들이 말하는 '유교'이고 '선비문화'이며 지켜야 할 '전통'이라면 그 모든 것을 부정해야만 한다. 어쨌든, 이들의 이성적이지 않고 놀랄 만한 가부장적 행동 때문에 이 사건은 '권위적이고 강압적인' 한국의 가부장 문화의 모습을 적나라하게 드러낼 수 있었던 것이다.

《아방궁》은 작가들의 원래 의도를 별개로 하더라도 사회적인 맥락에서 의미를 지닌 사건이었다. 페미니즘 미술로서 입김의 회원들이 중립적인 미술관 공간을 벗어남으로써 그 안에서는 만날 수 없었던 '현실'과 조우할 수 있게 된 것이다. 페미니즘 미술은 본질상 행동하는 미술이며 현실을 바꾸려는 미술이다. 입김의 시도로 인해 갈등이 첨예하게 드러날 수 있는 계기가 마련되었고, 많은 사람들에게 가부장 문화의 폐습을 인지시키는 결과를 가져왔다면 그것이 원래 의도와 부합하지 않았는지는 그리 중요하지 않을지도 모른다. 결국, 이렇게 해서 《아방궁》은 성공한 프로젝트가 되었다.

(출전: 『미술세계』, 2003년 7월호)

호주제 폐지와 여성가족부의 탄생

오혜주(전시기획자)

호주제가 폐지된다. 2003년 호주제 폐지에 관한 캠페인성 전시를 진행할 때만 해도 그 후로 2년이 채 안 되어 호주제가 폐지되리라고는 사실 별로 기대하지 않았다. 많은 사람들이 기본적으로 '호주제'가 무엇인지도 잘 모르고 있었고, 호주제가 대한민국에서는 건드리면 안 되는 '가족 이데올로기'를 등에 업고 있었기 때문이다. 그리고 무엇보다도, 호주제는 성차별적인 법이었기 때문이다. 즉, 호주제는 여성을 차별하는 대표적인 법인데, 그러한 법들은 너무나 일반적이기 때문에 특별히 시급히 고쳐야 할 이유가 없었던 것이다.

가족 이데올로기의 허상

"아니 왜 일부 이혼한 여자들의 문제 때문에 법까지 바꿔야 하느냐", "가뜩이나 가족의 위기인데 호주제마저 폐지되면 가족은 완전히 붕괴된다", "그래도 대는 이어야 한다", "성을 맘대로 바꾸겠다나……. 호로자식들", "호주제가 폐지되면 서로 가족인지도 모르게 되어 근친상간이 벌어진다" 등등이 호주제 폐지를 외쳐온 사람들이 귀가 아프게 들어야 했던 소리들이고, "호주제가 뭐예요?", "그래도 가족은 소중하죠" 하는 순진한 얘기들도 역시 힘 빠지게 하는 소리이긴 마찬가지이다. 유사 이래 우리가 떠올리는

'정상적인 가족'이란 지구상에 존재한 적이 없었음에도 불구하고 '가족'에 대한 이러한 '떠도는 이야기들'은 참으로 끈질기고 막강하며, 여성 착취와 억압의 정당한 근거를 제공한다.

그런데 겨우겨우 호주제를 폐지하고 나니, 이번에는 여성부가 '여성가족부'로 이름을 바꾼단다. 가족 정책에 관한 업무를 여성의 입장에서 펼치겠다는 의미일 테지만 영 마뜩치 않다. 정책이나 법이 만들어지고 실행되는 데에는 기본적으로 용어, 즉 개념에 대한 사회적 합의가 밑바탕이 되어야 한다. 그런데 여기에서의 '가족'이 구태의연한 가족 개념, 이분법적인 가족 개념을 넘어서는 의미일까? 이미 현실에서 개인들은 낡은 가족 개념을 깨는 새로운 실천들을 하고 있는데 그런 현상을 반영한 '가족' 개념일까 '가족'이라는 용어를 전면에 내세운 것 자체가 여성의 입장이라고 보기 힘들지 않을까? 여러 가지 의문점이 꼬리를 문다. 이 의심에는 또 하나의 근거가 있다. 여성부에서는 여성정책 용어 순화 조치를 하기로 하고 성인지(性認知)를 '양성평등'으로, '젠더(gender)'를 '남녀별'로 변경하는 등의 내용을 국무회의에 보고하였다고 한다. 이에 여성민우회는 "기존의 사회에서는 담지 못했던 새로운 패러다임을 만들어낸 상징적인 용어들을 바꾸는 것은 사회 흐름에 역행하는 것"이라고 반론을 냈다.

뒷걸음치는 여성 문제

'성인지'나 '젠더' 등의 용어가 어려운 것은 사실이다. 하지만 '양성평등'이나 '남녀별'로 돌아간다는 것은 넌센스며 폭력이다. 사회의 변화를 반영하는 새로운 개념들이 생기는 것은 당연하다. 경제나 경영 등의 분야에서는 하루가 다르게 탄생하는 새로운 개념들을 빠르게

흡수하려고 하는 반면 유독 여성과 관련한 것에 대한 이런 식의 반응들을 접하게 되노라면, 정말 이 사회에서 여성은 없는 존재, 보이지 않는 존재로 무시당하고 있구나라는 생각을 하게 된다. '유비쿼터스'니 '글로벌 어쩌고'니 하는 용어들은 개나 소나 읊어대고 모르면 무식하다는 소리를 듣지만, '성인지'니 '젠더'니 하는 용어들은 "그게 뭐냐?" 하고 무시해도 무식하다거나 촌스럽다는 소리는 듣지 않는 것이다. 이런 현상을 목도할 때마다 나는, 사람들이 각자 삶에 있어서 취하고 있는 태도, 구체적인 행동, 감정 등이 결코 개성이라든가 자유라든가 선택이라든가 하는 용어와는 상관이 없다고 느낀다. 요컨대 무엇이 발전이고 무엇이 역행인지, 무엇이 진짜고 무엇이 가짜인지를 좀 판별하면서 살자는 것이다. 물론 유행을 쫓자는 말이 아니고…….

(출전: 『아트인컬처』, 2005년 4월호)

다시, 새로운 페미니즘을 요청한다
─《제3회 여성미술제 판타스틱 아시아전》

황록주(서울시립미술관 큐레이터)

[……]

하지만, 그래서 어떻다는 말인가. 그러한 여성의 욕망들은 어떤 모습으로 세상에 드러나야 한다는 말인가. 지금까지의 페미니즘 미술은 바로 그 지점에 머물러 있었다. 인정하기는 싫지만 페미니즘은 어느 순간 도식화되어버렸다. 적어도 우리 사회가 '페미니즘'이라는 말에서 얻을 새로움은 바닥나버린 것이다. 사람들은 언제나 새로운 것을 원한다. 첫눈을 사로잡지 못하면 사랑에 빠질 수 없는 것처럼, 마음을 움직이는 것은 아주 단순한 새로움이다. 인문학자와 예술가들은 이것을 쉽게 간과해버리고 진정성에만 호소하는 경우가 많다. 인문학과 예술이 대중을 타자로 설정했을 때에는 그것을 더 맛있게 느끼게 해줄 마케팅 전략 같은 것이 필요하다는 것이다.

지금 페미니즘은 90년대의 새로움처럼, 이 시대가 끈질기게 페미니즘을 끌어안고 갈 수 있는 힘을 보여주어야 할 것 같다. 90년대의 문제의식은 여전히 유효하고, 그것을 공유하는 순간, 해결책을 마련하기도 전에 페미니즘은 대중적인 힘을 다했기 때문이다. 심지어 새로이 남성의 문제가 등장하기까지 했다. 다음 여성미술제에 기대하는 것 또한 이 지점에서 논의될 수 있을 것 같다. 그러기 위해서는 낙관적인 모범 답안을 보여주는 것도 하나의 방법일 수 있겠다. 그동안의

여성미술제가 문제의식을 지속적으로 확산시키는 데 열성을 쏟았다면, 이제는 문제의 해결책을 탐색해볼 필요가 있는 것이다.

[……]

(출전:『아트인컬처』, 2005년 7월호)

Sung - Keum Ahn
Duck-Hyun Cho
Sung - Mook Cho
Chong - Hyun Ha
Soo - Ja Kim
Duck - Jun Kwak
Hyung - Woo Lee
Jong - Sang Lee
Kyu - Sun Lee
Ok - Sang Lim
Nam - June Paik
Youn - Hee C. Paik
Moon - Seup Shim
Myeung - Ro Youn
Suk - Nam Yun

Tiger's Tail

15 Korean Contemporary Artists
for Venice '95

June 8 - October 15, 1995
Palazzo Vendramin ai Carmini
Dorsoduro 3462
Venezia

S. Tomá

Palazzo Vendramin
ai Carmini
Campo
S. Margherita
Ca' Rezzonico
Chiesa
Carmini
Accademia
(Bus stop : Ca' Rezzonico)

The National Museum of Contemporary Art, Korea
Fondazione Mudima, Milano

그림1 《호랑이의 꼬리—95 베니스 한국현대미술 15인》(1995)의 전시 리플릿. 국립현대미술관 미술연구센터 소장

예술제도, 세계화의 밑그림 ^{1995년}

정현

광복 50주년을 맞은 1995년은 '미술의 해'로 선정된 해로 베니스비엔날레 한국관
개관, 1회 광주비엔날레 개최 및 사립 미술관이 본격적으로 문을 연 해이기도 하다.
이처럼 1995년도는 신자유주의 이념을 바탕으로 한편에서는 비엔날레와 같은 국제
행사를 통하여 미술을 세계화를 위한 정치적 매체로 활용하고 다른 한편에서는 사립
미술관 설립을 통한 문화산업화를 향한 미래의 포석을 두는 시기로 볼 수 있다. 한국
미술의 국제화는 미술계 내부의 의지로 이뤄졌다고 보기는 어렵다. 그 기저에는
88서울올림픽 유치 이후 정부가 주도하는 국가 차원의 세계화를 꾀한 정책적 의도가
내포되어 있다. 이처럼 정부가 주도하는 문화예술 국제화는 당시 신군부 독재 체제를
가리는 정치적 스크린과 다름없었다. 이를 입증이라도 하듯, 1986년 국립현대미술관
과천관 개관과 더불어 국제전이 연이어 열렸고 해외에서 들여온 전시는 서구의 선진
문물을 표상하였다. 이마저도 급조된 전시였기에 기획 의도나 방향성은 부재한
상태였다고 한다. 국제화가 생성되는 저변에는 80년대 말부터 90년대 중반까지
문화예술 전반에 걸친 포스트모더니즘 논쟁도 상당한 영향을 준다. 90년대 초 급속한
서구화, 도시화를 겪는 와중에 열린 국제전 형식의 해외 기획 초대전은 서구 선진
국가의 미술의 시간과의 간극을 줄이거나 동시대 미술을 계몽하기 위한 의도를
숨기지 않았다. 이러한 전시들은 동시대 담론과 접속하라는 성급한 요구처럼 보였다.
당시 열린 국제전 중 «테크놀로지의 예술적 전환»(1991, 국립현대미술관, 르네 블록
기획), «1993 휘트니 비엔날레 서울»전(1993, 국립현대미술관), «미국 포스트모던
대표작가 4인전»(1993, 호암갤러리), 93 대전엑스포, «태평양을 건너서»전(1993,
퀸즈 미술관, 이영철 기획) 등은 전시 기관 당사자와 몇몇 영향력을 가진 작가,
기획자들의 노력에 의한 성과이지만, 이 과정이 순탄하거나 평등한 것은 아니었다.
특히 논쟁을 일으킨 «휘트니 비엔날레 서울»전은 미국을 표상하는 다문화주의를
표명한 전시로 백인 중심주의에서 다양성의 차이를 인식하자는 공공적 의지를
마이너리티의 시각으로 풀어낸 전시였다. 해외에서 수입한 전시는 국제적 경험이

그림2　대전엑스포 한빛탑. 대전마케팅공사 제공

부족한 한국의 현실을 생각한다면 분명히 유의미한 효과와 의미를 산출할 수 있을 것이다. 문제는 이러한 전시들이 한국의 사회문화적 상황을 외면한 채 일방적으로 서구의 최신 문물을 이식하려는 것처럼 보였다는 점이다. 이를테면 휘트니비엔날레 측에서는 서울전을 준비하면서 한국과 미국 문화 사이의 차이를 전제하고 애초부터 몇몇 작가들의 작업을 제외했는데, 그 이유가 한국 측의 검열을 의식했기 때문이었다. 게다가 전시는 영어 중심으로 제작되어 다문화주의라는 기획 의도가 무색하게 영어의 우월성만을 강조했다는 비판을 견뎌내어야만 했다. 이처럼 90년대 초 국제화란 국가적 프로젝트는 한국과 해외 선진 미술기관 사이의 평등한 예술 교류라기보다는 동시대적 미술의 흐름을 파악하여 이른바 세계화를 촉진시키려는 의지의 결과였다.

1995년 제1회 광주비엔날레 개막에 대한 평가는 매우 엇갈렸다. 무엇보다 광주라는 장소성과 현대미술의 동거는 정치와 이념을 예술로 결합시키려는 시도처럼 보였고, 국가 주도로 구성된 국제비엔날레는 예술의 자율성보다 관객 동원에 몰두하는 국가주의의 이면을 드러냈다. 국가 주도의 미술 정책의 대대적 재편에 의하여 미술 활동은 근대국가의 정체성을 세우는 또 하나의 세계로 편입된다. 이와 더불어 사립 미술관 설립이 이어지면서 국가와 기업이 함께 현대미술을 쌍으로 견인할 수 있는 인프라를 구축한다. 이는 국가가 한국 현대미술의 국제화를 이끌고 가겠다는 선언과 마찬가지였다. 미술 정책의 전폭적 지원은 한편으로는 한국 미술 특유의 역동성을 만들어내는 데 영향을 주었으나, 다른 한편으로는 미술문화를 급진적인 한국적 산업화의 또 다른 모델로 간주함으로써 지속 가능한 미술 현장보다 규모를 키우는 데 급급했다는 평가를 받는다. 비엔날레를 통한 국제화라는 정부 차원의 기획은 광주비엔날레를 전폭적으로 지원하였고 이에 자극을 받은 지방 정부는 경쟁적으로 비엔날레를 양산하기에 이른다. 이렇게 설악비엔날레, 금강자연비엔날레, 제주프리비엔날레 등이 열렸으나 영향력은 미비하였다. 그중에서 금강자연비엔날레가 현재까지 저만의 성격과 철학을 실천하는 비엔날레로 유지되고 있다. 95년 이후 미술을 통한 국제화는 한국의 국가 규모나 미술시장의 현실과는 분리된 채로 이뤄졌고 이후 양산된 비엔날레는 순수하고 비정치적으로 미술을 통한 만남, 교환, 해방이라는 본질보다는 미술 산업을 대표하는 하나의 브랜드로 자리를 잡게 된다. 미술 현장 기반을 충분히 다지지 못한 채 이뤄진 산업화와 국제화는 내실의 부족한 상태에서 관행적인 전시 양산이라는 문제를 일으켰지만, 다른 한편으로는 수도권 위주에서 탈피하여 지역 미술의 국제화를 앞당긴 계기가 되었다.

냉전 이후 상업 자유주의가 급속하게 팽창한 90년대는 때마침 문민정부의

등장으로 인하여 문화예술계는 해방 무드에 휩싸인다. 한국적 모더니즘과 포스트모더니즘이란 역사주의적 관념에서 벗어나 정치적 이데올로기라는 동력 없이도 새로운 예술적 실험이 가능하다는 인식이 형성된다. 특히 민중 계열에서 파생된 문화연구 기반의 미술비평연구회는 모더니즘 이후의 서구 문화예술계의 미학적 변화를 한국적 상황에 맞게 번역하여 새로운 미술의 패러다임을 제시하고자 했다. 한국 미술의 국제화는 국가와 다양한 주체의 미술인에 의하여 다원적으로 이뤄졌는데, 이를 통하여 유추할 수 있는 것은 국제화를 대규모 전시로만 볼 게 아니라 그것이 곧 하나의 담론으로 작용했다는 점이다. 따라서 국제화라는 담론은 동시대 미술을 전 지구화라는 정치·경제·문화·역사의 관점으로 보아야 한다는 것이다. 물론 국제화를 향한 저항도 거세게 일어났다. 국제화가 곧 한국성을 훼손시킬 수 있다는 위기감을 자아냈고, 흥미롭게도 이러한 담론은 한국적인 것의 세계화라는 또 다른 이념을 만들어내면서 한국 현대미술은 서구라는 대타자를 통하여 민족, 국가, 역사를 다시 쓰거나 재배치하는 태도를 형성시킨다. 2000년 이후 국제화는 국공사립 미술기관의 기획 전시, 레지던시 등 복수의 통로가 만들어졌고, 해외 왕래가 수월해지면서 국가를 초극하는 예술 활동의 가능성이 두드러졌다. 점차 작가 개인의 활동 영역이 확장되어간다. 더불어 한국문화예술위원회 및 지자체 문화재단의 작가 해외 지원 사업이 활발해지면서 세계화의 흐름에 편승되는 경향이 강하게 나타난다. 광주비엔날레의 경우 설립 초기의 잡음은 운영 주체와 전시의 정체성 사이에서 발생한 불협화음으로 이어져 지속적인 문제를 야기했다. 2008년 예술감독 선임 문제를 계기로 오쿠이 엔위저(Okwui Enwezor)가 첫 외국인 예술감독으로 선정되면서 적어도 비엔날레가 엑스포나 올림픽 체제와는 달리 하나의 사회적 장으로 다양한 문화와 차이가 수평적으로 제시되고 작가-관객-기획자의 관계도 동등하게 형성될 수 있는 계기가 마련된다. 21세기를 맞이하면서 세계 공동체의 낙관주의를 보여준 전시 «나의 집은 너의 집, 너의 집은 나의 집—아시아 유럽 현대작가»(2000-2001, 로댕갤러리)이 상호관계성을 토대로 국가, 지역, 언어를 넘어 예술을 매개로 한 공동체 실천이 가능하다는 들뢰즈(Gilles Deleuze) 사상의 정점은 '천 개의 고원'을 지향하고 있다면, 제7회 광주비엔날레 «연례보고»전(2008)은 해방을 위한 저항 정신을 일깨우되 주제가 아닌 당시 세계 미술 현장을 보고하는 기획전을 통하여 국가, 작가, 주제, 의미의 관습을 따르지 않고 과거-현재-미래가 다원적으로 혼재하는 현장의 습성을 그대로 보여주는 주 전시와 다양한 프로그램을 연동시켜 비엔날레의 정체성을 질문하는 담론의 장이 되었다. 이처럼 21세기를 중심으로 한 국제전의 양상은 국가 주도의 정치적 자장 안에서 구축된 제도적 바탕 위에서 전개되었으나, 세계화 물결과 인터넷 상용화에 따른 환경의 변화는 미술의

다원화, 금융자본주의의 본격화, 시각예술의 문화산업화 등의 새로운 변수들에
의하여 또 다른 지형도를 그리게 된다.

더 읽을거리

김성기·심광현·원용진·조항제·김창남·임성희. 「문화연구 좌표와 전망」. 『한국사회와 언론』 5집(1995):
 115-162.
김은영. 「광주비엔날레, 어디로 가는가」. 『가나아트』. 1995년 3·4월.
박신의. 「담론 없는 아시아 근본주의의 덫—제3회 광주비엔날레를 돌아보며」. 『창작과비평』. 2000년
 가을.
백지숙. 「광주비엔날레 관람기... "다시는 저처럼 불행한 비엔날레 관람객이 나오면 안되겠읍니다"」.
 『문화과학』 통권 8호(1995): 207-218.
성완경. 「글로벌 시대 미술의 허와 실: 무엇이 문제인가—세기말 한국 미술의 과제」. 『문화예술』 통권
 245호(1999).
성우제. 「광주비엔날레 과제는 문화식민주의 극복」. 『시사저널』. 1997년 11월 13일. http://
 www.sisajournal.com/news/articleView.html?idxno=115317
엄혁. 「광주국제비엔날레의 철학은 없다」. 『가나아트』. 1995년 3·4월.
이숙영. 「글로벌리즘과 한국현대미술의 동시대성」. 『미술사학보』 40집(2013): 71-87.
이용우. 「국제화 시대의 미술문화」. 『미술세계』. 1994년 3월.
조광석. 「비엔날레와 글로벌리즘의 환상」. 『현대미술학 논문집』 5집(2001): 213-230.
최민·이주현. 「광주비엔날레, 무엇이 문제인가—최민 전 전시총감독에게 듣는다」. 『문화과학』 통권
 17호(1999).
파버, 제인. 「전시 서문」. 『Across the Pacific: Contemporary Korean and Korean American
 Art(태평양을 건너서: 오늘의 한국 미술)』. 전시 도록. N.Y. : Queens Museum of Art, 1993.
프레이저, 낸시. 「전지구화 하는 세계, 정의의 재구성」. 『볼』 4호(2006 겨울).

1995년
문헌 자료

'95미술의 해', 그 화려한 몸짓과 빈곤한 정신, 그리고 새로운 전망을 향해

윤우학(미술평론가·충북대 교수)

미술의 해 지정과 광주비엔날레 창설

한 해를 보낼 때 으레 등장하는 인사말 속에는 꼭 '다사다난(多事多難)'했던 한 해라는 말이 나오게 마련이지만 올해, 1995년처럼 그 말이 실감나고, 말 그대로 일도 많았고 어려움도 많았던 해가 있을 것 같지 않다.

우리 모두 하룻밤만 자고 나면 무슨 큰 일이 터져, 어안이 벙벙해지고 입을 닫을 수 없게 되며 감각 자체가 충격에 무디게끔 되었던 까닭에 지금은 웬만큼의 충격이 주어져도 그저 그렇게 넘길 수 있을 만큼 정신적으로 단련이 된 것 같다.

1995년 한 해, 우리 미술계의 움직임도 다사다난했던 사회 전반의 모습처럼, 다른 어느 해보다 일들이 많았던 해였고 그만큼 어려움도 적지 않았던 해였다.

그러나 일들이 많았던 만큼 미술의 영역이 다른 영역에 비해 상대적으로 왕성한 활동력을 보였던 해라 진단을 내릴 수도 있겠고 또 사회적인 인식이나 대중적인 관심도가 그만큼 높아졌다는 이야기도 한편으로는 가능할 것이다.

1995년 한 해의 중요한 미술적 움직임을 생각나는 대로 몇 가지 간추려보아도 그것이 다른 해보다 미술계의 비중과 역할이 상대적으로 높아져 있다는 것을 금방 확인해볼 수 있을 만큼 인상적이다.

무엇보다 우선 '95 미술의 해'가 지정되어 선포되었던 것이 그것이고 그것은 다른 영역에 비해 순서가 비교적 빨랐다는 점에서도 어떤 잠재된 의미와 부가가치를 찾을 수 있는 부분이라 보인다.

뿐더러 유사 이래, 미술 행사에 있어서 일백육십사만이라는 최대의 관람객 동원 기록을 남긴 광주비엔날레의 창설 역시 미술계에 대한 사회적인 관심과 인식의 높이를 가름케 하는 좋은 예가 되는 것이라 보인다. 또한 46회의 베니스비엔날레에서, 참가 10년을 맞는 우리나라가 드디어 독립 파빌리온을 짓고 보다 적극적으로 국제 미술전에 참가할 수 있는 기틀을 마련하고 거기에서 전수천이 처음으로 특별상을 수상했던 것도 올해의 미술 소식에서 빠뜨릴 수 없는 부분이라 하겠다.

양적으로도 풍성하고 다사다난했던 한 해

그 밖에도 한국화랑협회가 주체가 되어 추진했던 《5월 미술축제─작은 그림전》이 일백만 원 이하의 가격 파괴를 통해 미술 작품을 판매한 결과, 몰려들었던 인파와 그 유례없는 인기도를 만들어냈던 일, 열 돌을 맞는 '95화랑미술제'가 나름의 테마와 시스템을 통해 정착하며 일반인들의 관심을 점차 높여갔던 일, 미협 이사장 선거에 쏟아졌던 회원들의 높은 열기와 후보자 간의 개혁에 대한 토론 형식의 선거전, 전국에서 우후죽순처럼 솟아났던 소규모의 비엔날레와 국제 교류 형식의 전시회들, 미술품 양도소득세에 대한 미술계의 집단적인 거부 반응, 타 장르와의 교류 형식을 통한 총합적인 전시회의 등장 등등이 새삼스럽게 우리의 눈길을 끄는 움직임이라 하겠고 올 한 해의 미술계가 얼마만큼 양적으로 풍성하고 화려한 모습을 보여주었나 하는 증거로서 남아

있다.

사실 지금까지 이렇게 양적으로나마 우리를 만족시켰던 예는 없었고 그것은 정치, 경제, 문화, 사회, 모든 분야가 미술과 뗄레야 뗄 수 없는 긴밀한 상관관계를 맺은 채 그 관계를 더욱 강화해나가고 있음을 의미하며 그만큼 우리의 미술적 저변과 여건이 좋아짐을 암시하고도 있는 것이다.

그러나 이러한 긍정적 요소에도 불구하고 필자의 견해는 사뭇 비판적이다.

그것은 우선 이러한 움직임들이 순전히 외형적이고 표피적인 성장의 모습만을 보일 뿐 그 내적이고 질적인 차원에서는 상대적인 궁핍과 둔화의 모습을 보이고 있다는 관심 때문이며 그중에서도 정작 이 모든 성장의 중심이 되고 하나의 원칙이 되어야 할 작가의 작업 정신과 그 작품에 있어서의 창조성에 대한 성장과 기대는 오히려 뒷전으로 물러나 앉아 있는 꼴이 되고 있기 때문이다.

사실 앞서 인상적으로 내걸었던 예들을 조금 조심스럽게 살펴보면 그것들이 한결같이 외형적인 의미만을 앞세운 채 별다른 실속이 없었다는 것을 발견할 수 있을 것이며 그것마저도 지극히 즉흥적이고 임시변통적인 것이라 당장 1996년의 외형적 성장과 그 기대치를 상대적으로 우그러뜨려놓고 있음을 볼 수도 있다.

예컨대 '95 미술의 해'의 캐치프레이즈로 걸었던 '아름다운 마음 아름다운 생활'이라는 제목 자체도 미술 본래의 독특한 성격을 반영하는 것이기보다는 예술 일반의 진부한 개념, 그것도 성격 없는 상투적인 선입관으로부터 주어진 제목이었다는 점에서부터 시작하여 조직위원회의 느슨한 구성과 엉성한 기획력, 그리고 '미술의 해'의 행사가 그야말로 우리 미술의 전망을 위해 조그마한 실마리나 계기가 되지 못하고 말 그대로 한 해에 국한된 즉흥적인 전시 행정의 표본으로 끝나가는 것이 바로 그것이다.

국내용의 국제전 비난 모면하기 어려웠던 광주비엔날레

광주비엔날레의 외형적인 성공 속에 숨어드는 미술인들의 비예술적 의식들은 더욱 한심한 모습으로 비추어진다. 그것을 구성하기 위해 소집된 심포지엄조차 개최 일주일 전에 참여 요청이 있는 등, 급박하고 졸속하게 시작되었던 준비 과정은 차치하고라도(그 결과 일부 단체의 반대 시위와 반광주비엔날레의 개최도 있었을 정도다) 외국 작가의 치우친 선별과 그 상의 수상(특히 수상작의 방법론적인 아이디어는 이미 다른 외국의 미술제에서 유사한 것을 본 바가 있어 개운한 뒷맛을 남기지 않는다. 만약 같은 작가였다고 해도). 그리고 그 전시 및 진행 면에서의 미숙성은 예술 행사가 장점으로 내세워야 할 과정과 절차에 있어서의 의미와 가치를 반감시키는 결과를 가져왔다. 그러나 이 비엔날레에 대한 비판은 '비엔날레' 형식에 대한 국제적인 전망 자체를 제대로 따져보고 채택하지 않았다는 점에 있을 수 있다.

이왕지사 국제적인 미술 행사를 그렇게 급하게 실행하려 했다면 새로운 아이디어와 시스템을 통해 국제적으로 새롭게 등장할 수 있는 방법론을 찾아낼 필요가 있었고 그렇게 해야만 앞으로의 지속적인 전망과 그 창조적인 부가가치를 노려볼 수도 있었을 것이다. 비엔날레의 형식 자체가 외국에서조차 인기와 관심을 잃어가고 있는 시점에서 진부한 아이디어와 조직, 심지어는 내걸었던 테마조차도 지난번 베니스비엔날레(1993년)의 내용적인 번안(1993년의 그것은 예술의 기본 방위 동서남북이었고 그 내용은 국가 간의 경계를 넘어서 세계를 한 울타리로 삼겠다는 것이며 이것은 광주비엔날레의 '경계를 넘어서'와 유사한 면이 있어 새로운 이야기라 보기 어렵다)에 머물고

있어 애초부터 국제적인 관심과 화젯거리가 되기 어려운 모습을 지니고 태어났다고 할 수 있다.

실상 일백육십여만 명이 넘는 엄청난 관람객의 동원에도 불구하고 외국인 관람객이 2%도 안 되는 수준에 머물렀던 것은 한마디로 국제적인 외면을 당한 국제전이라는 것을 이야기하며 말 그대로 국내용의 국제전이라는 비난을 모면하기 어려울 것이다.

물론 광주비엔날레가 지방 도시라는 어려움을 극복하고 국내적으로 성공했다는 의미를 내걸 수 있을지도 모르지만 그럴수록 뛰어난 아이디어와 보다 신중한 과정과 절차의 진행 방식이 필요했다는 것은 어떤 관점에서도 부정하기 어려운 일이라 생각된다.

이제 우리의 미술과 그 행사도 남의 나라가 해왔던 모델과 시스템을 그대로 따라갈 이유가 없을 것이다. 경제를 비롯한 모든 영역이 경계가 없어지고 전천후의 열려진 경쟁의식으로 한껏 긴장되고 있는 이 시점에서 기껏 고생하여 마련했던 국제 전시회가 국내용으로 끝나는 것은 정신적인 관점에서 가장 낙후한 모습을 보여주는 좋은 예라 지적할 수 있고 거기에서 우리가 얻는 것은 어떻게 하든 남과 근사치를 이루려는 모방 의식의 안일한 정신 자세뿐일 것이다.

국제적으로 부각할 수 있는 국제전 마련돼야

사실 1995년은 유별나게 비엔날레 형식의 전시회가 지방에서 많이 개최되었는데 비엔날레라는 개념이 우리에게는 신선하게 다가올지는 몰라도 선진의 예에서는 결코 그렇지만 않다는 것을 염두에 둘 필요가 있을 것이다. 같은 값이면 우리 특유의 문화적 냄새가 물씬 풍기면서도 세계의 문화적 전개 과정과 발을 맞추어갈 수 있는 참신한 아이디어가 필요한 것이며 이것은 많은 전문인들이 서로 지혜를 모으는 과정이 필수적이다. 말하자면 일방통행적이고 즉흥적인 국제 미술전의 기획은 결과적으로 낭비를 초래한다는 점을 시급히 인식하고 국제적으로 부각할 수 있는 전략으로서의 국제전이 필요하다는 말이며 그것은 지방 시대에 있어서 더욱 그렇다는 말이기도 하다.

이러한 측면에서는 이제 열둘을 맞는 화랑미술제도 보다 신선한 아이디어와 조직 그리고 홍보 효과를 통해 새로운 차원으로 거듭날 때가 되었다고 보인다.

80개 화랑 1백40여 명의 작가들을 참가시키고 그 관람객도 꾸준하게 늘어나고 있지만 이 역시 우리끼리의 국내용에 머물고 있는 것이 안타까울 따름이다. 우리의 작품을 국제적으로 소개할 수 있는 보다 적극적이고 능동적인 아이디어가 필요한 것이며 그것은 꼭 자본의 적고 많음에 비례하지 않는다는 것을 염두에 두어야 할 것이다.

전국 117개의 화랑에서 열었던 《5월 미술축제 —작은 그림전》은 그러한 의미에서 모처럼 아이디어가 작용했던 기획이라 보이지만 이 역시 그 아이디어의 원천이 예술적인 성격을 벗어나고 있다는 데서 아쉬움이었다. 지나치게 상업적인 성격, 곧 1백만 원 이하도 마치 세일하듯 단가만을 내려놓고 일반인들의 미술에로의 관심 전환을 이끄는 것을 단기적으로는 효과가 있겠지만 장기적으로는 오히려 역효과가 나타날 수 있는 몹시 위험스러운 전개를 했던 아이디어였기 때문이다.

한편 3년마다 돌아오는 미협 이사장 선거 역시 보다 원론적인 부분에서 반성적으로 되돌아보아야 할 요소라 보인다. 1만 명이 넘는 거대한 미협이 3년마다 수억 원의 선거자금을 뿌리는 직접선거 제도에 대해 개선의 목소리가 우선 높지만 그것보다 더 중요한 일은 미협 자체가 지나치게 비대한 덩치를 지닌 채 일종의 권력 지향형 단체로 은연중 바뀌며 회원의 복리복지의 일은 형식적인

것으로 치부해버릴 위험성이 구조적으로 도사리고 있다는 일이다.

따라서 기존의 미협은 회원 상호간의 복리복지 문제를 더 중요시할 수 있는 구조적 개혁을 단행해야 하며 그 외형 자체도 작은 미협을 통해 지방 미협의 활성화를 도모해야 할 시점이라 생각된다.

『월간미술』3월호「미술대전 심사 이대로 안 된다」가 말썽이나 이런저런 화제를 뿌리고 마침내 기사 정정도 있었지만 그것 역시 보다 근본적인 문제를 인식하는 작은 계기가 되었으면 하는 점에서 아쉬움을 남겼다.

사실 우리의 화단에는 많은 공모전과 수상제도가 있지만 이제 그러한 제도가 과연 이 시대의 예술적 전개를 위해 바람직한 존재율과 방법론을 지니고 있는가를 새롭게 반성해볼 필요가 있으리라 생각된다. 공모전이나 수상제도가 갖는 보상 의식을 통한 창조성에로의 자극이 그 내면에 도사리고 있는 물질주의 및 상업주의의 위험성과 어떻게 조화를 이루어 보다 순수하고 장기적인 창작의 욕구의 고취로 재편될 수 있을 것인가를 새삼스럽게 분석하고, 그 결과를 과감하게 실행해야만 할 때라 여겨지기 때문이다.

한편 미술품 양도소득세의 문제는 화단의 이해타산이 직접적인 것이라 집단적인 응집력만 강하게 작용했던 부분이라 보이지만 이 역시 보다 장기적이고 지혜로운 대처가 필요할 때라 생각된다.

언제까지나 그때그때 적당히 유보시키는 안일한 대처로 지탱될 수는 없는 일일 것이기 때문이다.

미술계 큰 변화 위한 원년의 해로서의 의미

어떻게 이러한 여러 가지 모습들이 하나같이 외형의 풍성하고 화려한 모습과는 달리 그 내면에 어떤 위기의식과 문제점들을 내포하고 있는 것을 볼 때 1995년의 미술계의 움직임들은 어쩌면 앞으로의 큰 변화를 위한 중요한 계기를 이루는 원년의 해로서 그 의미를 남길지도 모른다. 그것은 물론 우리가 문제들을 어떻게 적극적으로 대처하고 지혜롭게 해결해 나아가는가에 따라 다르겠지만 우선 문제의식을 최고조로 고조시킬 수 있었던 구체적인 계기가 집중되었다는 점에 그 이유가 있다.

그러나 우리가 1995년 미술의 해를 보내면서 꼭 짚고 넘어가야 할 부분은 이들의 문제들이 본질적으로는 모두 창조의 활성화에 있어서의 제도적인 장치와 그 주변의 요소들에 국한된 문제라는 점을 잊어서는 안 된다는 것이다.

미술 행위의 진정한 주체가 되는 미술가들의 창조 행위가 제외된 제도적 장치와 주변 요소들이 과연 얼마나 의미가 있을 것인가를 생각한다면 우리는 문제의 본론을 항상 염두에 두어야 한다는 이야기이다. 그리고 이 본론으로서의 창조 행위의 새로운 전개가 아직도 요원하고, 지금까지도 모방적인 작업들이 상대적인 우월의 평가를 받고 있는 현실의 문제점을 직시한다면 1995년 미술의 해의 진정한 문제점을('문제점이'의 오기로 보임―편집자) 보다 깊숙한 곳에 있다는 사실만은 확실한 것일 것이다.

(출전:『문화예술』, 1995년 12월호)

전 지구화, 비엔날레, 미래미술

이영철(전시기획자 · 계원조형예술대학 교수)

'전 지구화(globalization)'는 바다 · 대륙 · 국가 사이에서 발생한 일시적 태풍이 아니다. 그것은 신경제 · 과학기술 · 통신 및 운송 수단의 발달로 세계 어느 지역이라도 가리지 않으며 각자의 신체와 감각 그리고 일상 깊숙이 파생된다. 오늘날 대부분 사람들이 지역에 국한된 생활을 하더라도 인지되는 세계는 대부분 전 지구적이다. 지역은 도시를 중심으로 삼아 민족국가(19세기 유럽 국가들 간의 할당과 땅 싸움에서 유래하는)라는 '망령'을 우회, 새로운 지구적 공간망을 구축해가는 것이다. 그 때문에 전 지구화는 경우에 따라 '새로운 국제주의(new internationalism)'라고 불려지기도 하는데, 그것은 통합적 보편성이 아니라 지역 간 차이(혹은 차별화)를 강조하는 '탈중심적(de-centering) 보편성'을 지향한다는 것이 종전과 다르다. 하지만 이 경우에도 '서구(West)'라는 대문자 기표가 청산되지 않은 채 지금 현실적인 힘으로 작동되고 있다는 비판이 그치지 않는다.

전 지구화를 '탈현대'와 바로 일치시키는 것은 일단 무리가 있다. '현대성(modernity)'이라는 것은 주고받거나 이식할 수 있는 이미 완성된 어떤 것이 아니라, 복합적이고 역동적이며 종말을 예정할 수 없는 사회 변동 과정의 한 요소이기 때문이다. 그렇다면 전 지구화는 "최근 현상이 아니라 현대의 본래적 과정"(기든스)으로 바로잡아야 한다. 그 광포한 힘이 공산주의라는 천년 왕국의 꿈을 70여

년 만에 무너뜨렸고, 더불어 전 지구화는 커다란 추진력을 얻었다. 어쩌면 전 지구화 과정에 떠밀려 사회주의가 무너졌다는 것이 더 정확한 진단일지도 모른다. 내적 파열과 파편화라는 가공할 힘에 의해 사방에서 고인 물이 빠져나가듯 체제 · 국가 · 사회 · 지역 · 미술계가 새기 시작한 것이다.

비엔날레에 대한 오해들

최근 발행된 『포럼A』(2000.12.26.)는 최근 전시 문화에 대한 총괄적인 비평을 하면서 제도 · 전 지구화 · 창작 · 대안 등에 대해 여러 가지 흥미로운 견해들을 보여주었다. 2000년은 경제 위기의 심화에도 불구하고 3개의 비엔날레가 광주 · 서울 · 부산에서 열렸다. 미술시장은 완전히 바닥에 가라앉았는데 한국은 국제 미술을 향한 대규모 정보 고속도로를 개통한 것이다. 어쨌든 아시아 미술로 통하는 이 거친 길로 외국 작가 · 큐레이터 · 비평가들이 적잖게 드나들고, 한국 도시들이 세계 미술의 인터체인지 역할을 하게 되었다

근대적 도시 공동체의 경험에서 보자면, 이런 급작스런 변화는 '강제된' 문호 개방 같은 인상을 주기 때문에 충격과 함께 우려 · 방어 · 대응 전략을 먼저 생각하게 만든다. 『포럼A』 편집자는 "한국 미술에서 세계화(전 지구화)에 대한 가장 저속한 대응이 바로 한탕주의식 이벤트라 본다. 한국 근대성의 부실함과 천박한 시민민주주의의 수준을 아주 잘 이용하는 행위들이 최근 몇 년간 눈에 띄게 증가했다"고 말한다. 같은 맥락에서 "비엔날레가 소외된 타자—소수자로서의 우리 자신, 중견 작가들의 노작, '큰 것' 없이도 살 수 있는 현실의 실제 대중—들을 어떻게 대변할 것인가"라고 개탄하며 다수의 미술가, 대중의 이익을 대변하려는 입장에 선다.

비엔날레가 안고 있는 제도적 문제는 너무 많이

거론되었기 때문에 생략하고 몇 가지 오해에 대해 간략히 답하겠다.

① 비엔날레는 서구(미술계)가 강제한 것이 아니라 한국 내 특수한 구조적 역학이 만들어낸 문화적 '사건'이다. 초국적 흐름, 유동성, 개방성 등에서 비엔날레는 '금융 세계화'에 내재한 속성과 닮았다. 그러나 경제적 요소와 문화적 가치를 곧장 일치시킬 수는 없으며, 양자 사이에는 서로 이용하기, 맞서기, 잡아먹기의 관계가 있다. 오늘날 비엔날레의 진보적인 기획자들은 금융자본의 패거리도 신자유주의 전령, 즉 코스모폴리탄적 휴머니즘을 위장한 문화 권력자가 아니다. 공통적으로 근대 유럽에서 기원하는 모든 가치와 제도를 의심하고, 거기서 벗어나려는 모험의 '항해'를 계속한다. 그 '항해술'에 좀 더 깊은 관심을 가질 단계라 본다. 안/밖의 경계가 무너졌다는 것은 진공 속의 입자들처럼 모든 것의 위치가 확고하지 않다는 것을 말해준다. 서구라는 기표가 전반적으로 불안정해진 혹은 전 지구적 재편 국면이 새로운 가능성을 창출할 수 있는 기회다. 비엔날레는 닫혀진 체계가 아니라 유동적이고 열려진 시스템이기 때문에 원거리 조망으로는 거친 풍경을 볼 따름이다. 필요한 것은 아주 '근접한 시각'과 훨씬 더 넓은 조망 두 가지 모두다.

② 전 지구화는 국제적 상호연관, 정보 교류 혹은 유대 이상의 것을 의미하는데, 세계 도처의 문화적 사건 및 사회적 관계들을 지역의 맥락에 '얼기설기' 연결하는 것과 관련이 있다. 그렇다고 지역의 특성이 비엔날레 문화에 반영되지 않는다는 것을 의미하지 않는다. 정작 핵심은 이제 사람들은 "경험의 진실은 경험이 발생하는 장소와 더 이상 일치하지 않는다"(제임슨)는 사실을 깨달아가기 시작했다는 점이다. 지역적 정체성 혹은 지역적 리얼리티 등은 전 지구화의 유동하는 관점에서 늘 재맥락화되는 상대적·관계적 개념으로 설정해야 한다.

③ 현대의 모든 전시는 미술이 자신의 삶을 영위해가는 집인 동시에 속성상 '이벤트(사건)'와 일시성을 특징으로 한다. 사건·일시성은 현대의 창작과 전시의 핵심이다. 전시는 오늘날 몇 달 혹은 며칠 확 보여졌다 사라지는 '덧없는' 제도적 형식이다. 그 덧없음은 헐리우드 영화처럼 비엔날레의 스펙터클한 성격으로 더욱 허망해 보이지만, 오늘의 예술가·비평가들은 '덧없음(ephemerality)'을 현대의 중요한 미학적 가치로 포착한다. 국내에서 비엔날레에 붙여진 '이벤트'라는 말은 잘못 적용된 말이다. 그것은 성급한 졸속 행사라는 나쁜 의미지만 사실은 스펙터클 혹은 전시의 축제화에 대한 전통적·근대적 의미의 거부를 담은 말이다. 그러나 오늘날의 비엔날레는 사회적·미적 모더니티를 대변하는 미술관의 개념과 가치·정통성에서 벗어나 삶의 공간으로 확장·활성화해감에 따라 스펙터클과 축제화는 중요한 특성으로 자리 잡았다.

④ 모든 사물과 현상에는 음과 양이 있다. 전 지구화는 "다수에 의한 다수의 관계"(피에르 레비)를 지향한다. 개인이 전 방위적인 관심과 배려의 존재로 다시 태어날 것을 요청하며, 긍정의 에너지가 삶의 언 땅을 녹이는 마지막 재산임을 함께 공유할 필요가 있다. 신참이든 중견이든 간에 작가의 존재는 가상성(살아 있음의 총체)을 볼 수 있게 하는 특별한 존재다. 모든 작가가 비엔날레에 참가할 수는 없지만, 그들을 새로운 방식으로 결합할 장치를 끊임없이 개발해야 한다.

전 지구화에 맞서는 미술과 '기생' 전략

결국 소통·정보·문화의 전 지구화는 지구· 인간·미래에 대해 조건을 부여하는 일이고 시장 스탈린주의와 같은 획일화에서 벗어나는 힘들의

작동이 어떤 방식으로 이뤄지는가의 문제가 던져진다. 세계/지역의 경계들로 구성되는 전 지구화는 우리의 생각보다 훨씬 빠르게, 은밀하게 대기 속으로 침투한다. 따라서 시각을 '한국 미술'이라는 닫힌 영역으로 설정하는 것 자체가 비생산적일 것이다.

들뢰즈는 지금까지 우리가 철학·예술·정치학이라 불렀던 옛것에 새로운 지도 제작법·항해술·지리학이 출현하고 있다고 보았다. 그것들에 각각 '지리(geo)'라는 단어를 붙여 지리철학, 지리예술, 지리 정치학이 생겨난다. 여기서 지리란 물리적인 지구(globe)를 가리키는 말아 아니라 '빛으로 화한' 대문자 대지(Earth)를 가리키는 말이다. 따라서 지리예술은 전 지구화에서 일탈하는 미술이 된다. 존 라이크만은 "'비판적 지리학'은 전 지구화로 선전되는 획일성 속에 예측되지 않는 무엇을 드러내줄 새 가능성과 새 인물을 기다린다"고 말한다. 그렇다면 오늘날 예술가들이 필요로 하는 것은 과거 역사 교육이 아니라 항해술·지도 제작술·지리학·신체학·변신술(미용학)·만화책이 아닌가. 그것은 가정·학교·사회에서 배울 수 있는 것이 아니라 작가들끼리 혹은 과거 동양 사회처럼 비밀스런 전수를 통해 이어지는 것이다.

90년대에 '혼성(이종교배)'과 '리좀(잔뿌리적 사고와 표현)'이 창작의 일반적 특성처럼 되었지만 그 경우에도 널부러져 있는 사물과 이미지, 역사적 의미, 여러 매체들을 뒤섞어 시각예술을 '교차문화'(1997년부터 공식 사용)의 일부로 자리매김하려는 상투성에서 벗어나야 한다. 시각예술은 일상생활 및 일상의 소비자와 그렇게 쉽게 연결되는 것은 아니다. 또한 시각예술이 다른 시각 영역들과 교차될 때 그것 때문에 자신이 어떻게 반응하게 될지에 대해서도 관심이 약하다. 따라서 교차문화라는 말은 무의미하고 오히려 서로 기생한다는 표현이 좀 더 정확한 표현일 것이다.

혼성·리좀은 자생을 위한 일시적 방편이나 수단이 아니라 기생을 특성으로 한다.

백지숙은 "기생의 삶으로부터 어떻게 자생의 가능성을 뽑아낼 것이냐"라는 영리한 물음을 던지며 "자생인 척하기, 자생을 패러디하기, 기생을 분탕질하기, 기생에 기생하기"를 제안한다. 그러나 목적의식이 선행하는 기생은 기생이 아니지 않을까. 기생(parasite)은 일반적으로 주는 것 없이 받기만 하고, 죽이지는 않지만 약화시키는 교활한 감염체라는 나쁜 의미를 가지고 있다. 그런데 여기서의 기생은 모든 개념적 분류 체계에 반대하는 것이 핵심이다. 자생에 대한 '반복강박'(프로이트)은 강력한 것, 지속적인 것, 확고한 것, 살아 있는 것에 기생하여 그것을 전복, 중심부를 탈취하려는 속성을 갖는다. 기생물은 모임에 초대된 손님이기도 하지만 소음이거나 공백, 혹은 간섭이기도 하다. 죽은 것에 기생하여 부패를 도와 새 생명이 싹틀 수 있는 환경을 조성해주는 버섯은 오늘날의 예술과 닮았다.

존 케이지는 버섯의 생태에 대해 상당한 지식을 가졌던 인물이다. 기생은 변화와 발명의 원동력으로서 창조적 간섭을 지칭한다. 전시가 새롭기 위해서는 그 전시가 사멸해가는 문화에 기생하여 새 생명을 만드는 버섯의 성장 조건을 만드는 것이 될 수 있어야 한다. 작품과 전시는 그것이 사용되는 장소, 컨텍스트 안에서 박테리아를 많이 만들어낼 수 있는 일종의 '파르마콘(parmakon, 영약이면서 독약의 뜻을 지닌 처방전)'이 되어야 한다. 기생이 그렇게 중요하다면 이제 주목해야 할 것은 "가까스로 모면할 수 있는 모서리(edge)가 즐거움을 최대한 보장하는" 바로 그 위치를 찾아 기생·이동해가는 독특한 미술이다. 그것은 유동적인 지각을 만드는 대단히 능동적인 활동이다. 서로 다른 분야·매체가 섞인다고 해도 그것은 영역 간 모서리들의 결합이지 중심의 연결은 아니다.

이미 시각예술이 의지하고 거처해야 할 장소는 전통·역사·현실·문화 등 크고 안정적이고 견실한 지평이 아니라 이미 존재하는 '것들 사이'에 있다. 예측할 수 없는 '사이들'의 공간이 넓은 곡면으로 펼쳐진 하나의 불특정한 도시가 형성된다. '사이 공간'은 이미 존재하는 모든 것들의 총합보다 훨씬 "크고 넓다." 그것에 대해 건축가이자 이론가인 렘 쿨하스는 최근의 방대한 저서 『S, M, L, XL』에서 '총칭 도시(generic city)'에 대해 말한다. 한마디로 총칭 도시는 혼성·리좀·기생이 번식하는 무한한 사이 공간, 고유명사가 없는 도시를 지칭한다. "그것은 현재의 필요와 능력으로 구성되는 도시다. 그것은 역사가 없는 도시다. 그것은 모든 사람을 수용할 만큼 충분히 크다. 그것은 간편하다. 유지할 장치가 따로 필요 없다. 그것은 작아졌다 하면 곧 팽창한다. 그것은 오래되면 곧 스스로 붕괴하고 다시 새로워진다. 그것은 자극적이기도 하고 자극적이지 않기도 하다. 그것은 헐리우드의 스튜디오처럼 표피적이다. 그것은 매주 월요일 아침마다 새로운 정체성을 만들어낼 수 있다." 거리의 쓰레기가 도시 주위를 떠돌고 도시의 구역들이 파괴와 건설의 비역사적 힘을 통해 끝없이 확장하듯 총칭 도시는 도시 안에 머물지만, 도시의 나머지 부분들과 관련 없이 스스로 떠다니는 회로망이다. 그렇다면 서울은 근대적 도시계획에서 벗어난 그저 불편하기 짝이 없는 거대한 괴물 도시로만 볼 것이 아니라 이질적인 것들이 뒤섞여 생성하는 미로 도시, 온갖 '사이 공간'이 충만한 총칭 도시로 상상해볼 수 있지 않을까.

미술을 보는 시각과 '탈개인화 연습'

『포럼A』의 논의를 검토해보자.

첫째, 부산은 서울과 마찬가지로 잘 짜여진 근대적 의미의 계획도시가 아니다. 이미 그 조절 수위를 벗난('벗어난'의 오기로 보임—편집자) 매우 기이한(부정적인 의미만이 아닌) 비정형의 도시다. 모든 전시는 도시에서 이뤄진다. 앞서 설명한 것을 고려한 전시란 도시의 변해가는 특성과 '개념(concept on the move)'에 연결된다. 도시를 '통신·교통망의 경계'로 규정할 때, 경계는 끝없는 확장이다. 가라타니 고진의 말대로 이제 "도시는 국가 '외부'에 존재하는 것"이다. 그 때문에 가장 사적인 공간과 공적인 영역이 뒤얽힌 오늘의 유동하는 도시는 단지 특정 장소 안에서의 소통의 물리학이라는 문제를 훨씬 넘어 '작은 세계-우주(universe)'라고 할 만하다. 《부산국제현대미술전》은 새로운 젊은 작가들을 그냥 섞어놓은 것이 아니다. 그것은 총칭 도시의 특성에 부합하는 특징을 국내에서 처음으로 실험했던 것이다. 이 경우 예산 제약은 도리어 부차적 문제다. 정서영은 "작가·작품이 전시의 부품이나 소모품이 되어 결국 전시를 종합선물세트로 만들었다. …… 문맥이 없는 전시"라고 비난했지만 그의 불성실한 태도는 개인적 취향이 까다로워 비싼 브랜드(좋은 물건으로서의 작품)를 '눈요기'하러 간 사람의 낙담을 연상시킨다. 같은 맥락에서 모든 전시에 대해 "결국 전시는 전시된 작품의 내용"(박찬경)이라고 도장을 찍는 사고는 참으로 단순한 발상이고 위험스럽기까지 하다. 리얼리티·개인·진지함·내용·역사 같은 고집 센 단어들은 새로운 전시, 새로운 시각, 새로운 관계를 만들어내는 데 큰 사고뭉치가 되는 수가 많다. 그 용어들은 개념의 '연장통'에 넣어 두었다가 필요할 때 잘게 부수거나 변형해서 사용해야 할 '도구'다.

둘째, "큐레이터들은 명확한 주제의식도 없다. 전시가 전체적으로 무엇이든 상관없이 작품은 작품대로 판단해야 하는 것이라고 큐레이터들은 말도 안 되는 이야기를 꾸며 댄다. 특히 경험적

사실 묘사와 비유를 구분하지 못하는 걸로
나타난다."(박찬경) 요즘 전시들, 전시기획자들에
대한 직선적인 비난이다.『포럼A』의 편집자들은
국제 비엔날레와 국내의 기획전에 대해 항간에
떠도는 말들, 동료 그룹에서 합의한 말들을 갖고
타인들의 얘기인 양 자신의 얘기인 양 민활하게
늘어놓는다. 이런 비판의 귀결은 결국 "중견
작가의 노작(勞作)이 그립다"는 우스갯소리로
이어지지만 긴장된 토론 분위기 안에서 그것은
괜한 무게를 갖는 양 보이기도 했다. 정작 문제점은
중견 작가들의 경우 여러 이유로 인해 작업이 약한
게 오히려 걱정아 아닌가. 노작은 중요하나 새삼
나이를 들추는 의도가 무언가. 현실 논리에 의한
세속적 계산이라도 있는 것인가. 요즘 젊은 작가들
사이에 프로젝트형 미술이 많지만 그것은 의미망을
던져 현실에서 역사와 문화를 건져 올리려는 것과
전혀 상관이 없어서 좋다. 도둑처럼 너의 속에 그
집, 상상 안으로 잠입하거나 나의 깊은 미개발
지대에 들어가 휘저어놓는 일인데, 이것은 단지
그냥 좋아서 하는 일만은 아니다. 그것이 어디
이념의 감시가 소홀한 90년대의 틈을 타고 벌인
무골 인간들의 엉망진창의 놀이인가. 이정우가
지적한 "인식적 폭력(epistemic violence)"은
엘리트주의적 소아병과 내면화된 파시즘이 결합된
폭력일 수 있다.

한 가지 더, 우리 미술에서 역사는 두 가지
방향에서 공중 납치되었다. 하나는 모더니즘
·민중미술 등의 역사적 모델을 거듭 주장하는
것이다. 이것은 고도로 보수적인 시각이다.
다른 하나는 역사를 주인 없는 창고처럼 필요에
따라 아무것이나 죄다 퍼 소모하는 일이다.
문제는 작업이 "홀로 설 수 있느냐"다. 그
경우에도 내용(의미)·형식·기능·관객(대중)
·역사와는 거리가 있고, 오히려 작품 자신이
기거할 집(거주지)이 되는가, 그것이 탈영토화를
지향하는가의 문제에 결부된다.

셋째, 전시를 보는 두 가지 방식이 있을 것이다.
하나는 속을 보여주는 상자처럼 생각되어 모범생은
전시의 의미에 몰두하고, 경솔한 자는 기표만
즐기는 식이다. 어느 것이 더 낫다고 말할 수는
없다. 좀 더 성실한 사람은 전시를 다른 전시들과
비교·설명·해석하는 방향으로 가지만 그것조차
영 안 되는 것이 국내 미술계가 아닌가. 그다음에
전시에 토를 달고 설명하고 해석하는 방향으로
가지만 그것조차 잘 안 되는 것이 국내 미술계
아닌가.

그다음의 방식은 이 전시가 '어떻게'
작동하는가를 보는 것이다. 그것은 시나리오보다는
감각에 의지하는 것이라 늘 위험이 따라 붙지만,
시나리오는 과정에서 계속 수정되어 맨 처음 것이
거의 지워져 없어지는 것이다. 스토리·문맥은
형식주의를 거부하기 위해 필요하지만, 그것들은
하나의 전시에 '절대적인' 하나의 감각을 만드는 데
부수적인 요건일 뿐이다. 소리·동영상 작품이 조명
안에서 사진·회화 등과 함께 전시될 경우, 변수는
훨씬 더 복잡하다. 하나의 전시는 어쨌든 의미가
아니라 하나의 강력한 감각을 만드는 일이고,
문맥을 짧게 끊어 비선형적으로 연결시키거나 의미
층위를 흔들어 조건 안에서 재맥락화해야 그것이
가능해진다. 전시를 상자가 아니라 하이퍼텍스트로
여기고, 관람은 오프라인(설치·회화·CD-
ROM 등) 그리고 온라인(인터넷)상에서의 항해
(navigation)와 같고, 그 항해를 돕는 온갖 장치들이
인터페이스이고, 그것을 프로그램화하는 것이
전시기획자가 아닌가. 전시기획자들을 고급문화
엔지니어라고 볼 수 있는 근거도 그 점에 있다.

넷째,『포럼A』토론에서 윤리에 대한 논의가
있었지만 미술의 윤리 문제는 자본(제도)에
저항하는 목적의식적 문제라기보다는 작업이
실제 주어진 조건 안에서 지금 여기서 왕성하게
작동하느냐, 어떻게 작동하는가의 문제에
더 긴밀히 결합되어 있다. 흐름이 있는 곳에

역류(저항)가 있을 수는 있지만, 흐름이 죽은 전시에 발을 담근 채 '나 홀로 윤리'를 주장할 근거가 무엇인가. 자생이 살 길이라는 편집증에 사로잡혀 있으니 죽은 식물에 기생하는 버섯의 생태를 이해한 것 같지도 않다. 여기서 이영욱의 말은 놀랍다. "박찬경의 작업은 스모그와 더불어 끝내는 허공에 떠버리는 전시(«미디어_시티 서울 2000»)의 황량함을 구체적으로 떨쳐버리는 기능과 효과를 지니고 있다. 어쨌든 나는 이런 주장이 윤리로 오해되지 않기를 바란다. 작업의 윤리란 궁극적으로는 사후적으로 드러나고 확인되는 무엇이다."

이영욱의 말처럼 "윤리는 사후에 발생"하는 것인가. 이들은 이성의 재판관들처럼 한국 미술과 전시 문화를 자신들이 생각하는 현실과 제도의 이름하에 모조리 비난하려 드는데, 좌파의 전통에서 불미스러운 것은 극히 학구적인 태도로 온갖 형태의 증오를 실습이라도 하듯이, 친구든 적이든 누구든 간에 모두에다 대고 공격과 냉소로 일관하는 태도다. 다른 사람을 이해하려 들지 않고 그저 감시만 하려는 태도는 명분을 앞세운 가장된 연민과 복수심으로 가득 찬 사고가 아닌가. 정작 문제는 남들을 온갖 힘을 다해 자신이 비판하는 그런 것으로 만들려는 그 '사물화된 뇌(objectified brain)'가 퍼뜨리는 질병이다.

다섯째, 이영욱과 박찬경은 '한국 미술'은 식민의 연장이기 때문에 자생해야 하고, 창작 방향의 모델은 '개념적 리얼리즘(conceptually oriented realism)'이고, 이론적 입장은 포스트식민주의에서 빌려온다. '개념적'이란 형용사까지 붙여 리얼리즘을 복원해보려는 의도는 리얼리즘 미학(비평)에 내재된 발언이 순수주의에 기초하지 않고 권력 지향(동시에 권력에 대한 자기반성)에 있음을 토로한다. 하지만 리얼리즘 문제는 재현의 기법 이전에 재현적 인식이 더 근본적인 문제였다. 우연성에 대한 믿음, 예기치 못한 부딪힘을 통한

"어둠 속의 도약"(마르크스)을 추방한다는 점에서 모든 예술(작품)은 리얼리즘이라는 깔때기로 걸러지기를 기다리는 잘못 끌려온 죄수가 된다. 필요한 것은 리얼리즘에서 도망치는 미술이다. 전지구화 시대에 걸맞는 창조적 도주는 마르크스를 가로지른 들뢰즈의 '가상성' 개념과 개념주의를 어떻게 결합하느냐에 달려 있을 것이다.

80년대 민중미술이 시대의 반성으로 치른 큰 대가는 리얼리즘을 우회하면서도 개념주의를 끝내 놓치지 않는 사고의 '비재현적 틀'을 도저히 인정할 수 없었다는 사실이다. 그것은 창작의 윤리적 자율성(그린버그의 입장과 다른)을 크게 억압했고, 미술이 이영욱이 크게 말하는 '탈현실화' '탈문화화'된 핵심적인 조건을 제공했다. 이것을 단지 모더니스트적 주장이라고 말한다면 머릿속에 모더니즘·민중미술의 모델을 지울 수 없기 때문이다. 모든 것을 '의식의 서구 종속', 그리고 '섬세한 축적의 부재'라는 제도 탓으로 돌리는 것은 근본주의자의 함정이다. 그러한 '사물화된 두뇌'는 의사와 그 소통을 위한 도구로 전락한다. 진보든 보수든 상관없이 리얼리즘의 인식 중심주의와 재현적 사고는 자체의 중심을 좀 더 외부로 확장하려는 관성을 포기하지 않기 때문에 권력 지향성을 벗어나기 어렵다. 필자를 포함해 미술인 모두는 서구적 사유가 민족국가의 망령 아래 권력의 형태와 리얼리티에 대한 접근으로 신성시해온 낡은 부정의 범주들(배제, 제한, 추방, 결합, 편 가르기)에 대한 끔찍한 충성심을 철회해야 한다. 미술계의 '언 땅'을 녹여 새로운 미술이 성장할 환경을 진심으로 원한다면!

(출전: 『아트인컬처』, 2001년 2월호)

세계화 시대, 국제교류를 위한 발상의 전환
─미술 분야의 국제교류 활성화를 위하여

이영철(미술평론가 · 계원조형예술대학교 교수)

미술 국제교류의 배경

국제전 준비로 작년 2월경 일본 작가들을
찾으러 일본을 방문한 적이 있는데, 동경에 있는
한 갤러리의 일본인 큐레이터(그는 오랫동안
한국통이었다)는 한일 미술 교류전의 숫자가
한일합방 이후 수천 회를 기록한다고 하며
일본이 가장 많이 국제교류를 한 나라가 단연코
한국이라고 말해주었다. 그러면서 자신은 한국
현대미술의 성장 배경을 잘 알고 있고 일본은
현대미술에 있어 형님의 나라라고 했다. 그
자료는 아직 국내에 공개된 적은 없지만 한국이
일본 현대미술의 영향을 얼마나 결정적으로
받았는가 알려주는 숫자다. 선전-국전-앵포르멜-
미니멀리즘 세대로 이어지는 한국 미술의 주류가
사회적 격변에 직면하여 도전받던 1980년대에는
일본 현대미술과의 교류가 오히려 더욱 활발했고,
한국이 IMF의 경제 제재를 받기 직전까지 한국의
서울, 지방 도시들과 일본의 동경과 기타 도시들
간의 미술 교류는 종전보다 더 빠른 속도로, 더 많이
늘어나고 있었다. 그에 대한 정리된 자료는 아직
나와 있지 않지만 국내 일간지와 전문 미술지들의
미술 소식과 리뷰, 그리고 미술 전문가들의 활동을
통해 어렵지 않게 감지된다. 근대(서구)의 초극과
아시아 지배라는 두 개의 원대한 목표로 일본이
국가주의 이념으로 1930년대에 강력히 표방했던

'아시아 정체성'이 21세기의 한국에서 재연되는
시대착오적 아이러니를 3회 광주비엔날레(창설
당시의 상투적 슬로건) 중에서 볼 수 있었지만,
세계화를 국제주의와 혼동하면서 그 중심에 한일
관계를 부각시킨 의도는 3회 광주비엔날레의
시계를 거꾸로 돌려놓은 것이다.

국제 미술 교류는 1988년 서울올림픽 무렵
상승세를 탔던 국내와 일본의 거품 경제, 대중들의
문화적 욕구 증대, 사설 미술관, 화랑(모두가 상업
갤러리)의 급증, 대학의 미술학과들의 증설의
붐을 타고 미술시장, 제도의 팽창을 배경으로
해서 1990년대에 급격히 증가했다. 일본에 주로
의존하던 교류 방식이 구미로 확장되는 역사상 첫
시기를 맞았다. 그것은 세계화(globalization)라는
강풍을 타면서 이뤄진 것이지만, 1990년대 초에
아무도 인식하지 못했다고 할 수 있다. 10년이 지난
오늘의 한국 미술계의 상황을 예측한 전문가는
아무도 없었기 때문이다. 거품 경제의 봄바람을
타고 상업 화랑이라는 구멍가게와 미술관이라는
편의점이 마구 들어섰지만 세계화의 바람을
측정하면서 국제 관계의 변화에 적응하는
실질적인 노력을 하지 못했다. 올림픽 한 해 전인
1987년 킴 레빈이 큐레이팅한 《팝아트 이후
뉴욕 현대미술전》(호암갤러리)을 시발로 대규모
조직적인 외국 전시들이 국내에 소개되었다.
10년이 채 안 되는 기간에 서구 현대미술의 스타급
작가들의 오리지널(혹은 복제) 작품들을 볼 수
있는 기회가 넘쳐흐르게 되었다. 그러나 거의
일방적으로 해외 작가들의 수입에만 의존했고,
미술관들의 경우에조차 큐레이터쉽의 제도적
기반이 취약하고 예산 및 정보 부족으로 인해
해외에서 이미 만들어진 전시를 그대로 혹은
축소해서 국내에 소개하는 전시가 줄을 이었을
뿐이다. 세계화의 기류는 상호교환이지 일방적
수용이 아니지만 한국 미술이 근대적 조직
체계를 갖출 시간이 짧고 역량이 많이 부족해서

그것을 준비할 수 없었던 것으로 볼 수 있다. 한국인 큐레이터가 외국 작가들을 독자적으로 기획하는 국제전을 사실상 보기 힘들었고, 그것은 광주비엔날레, 부산국제아트페스티발에서나 가능했다. 또 이 시기는 유학생 박사들이 현장에서 많이 활동했는데, 역사상 유례가 없는 미술 호황에도 불구하고 한국 현대미술을 통시적, 체계적으로 분석하는 영어 서적을 단 한 권도 번역해내지 못했다. 그러나 10년간 한국의 30대 작가들이 국제무대에 지속적으로 알려지게 된 것이 가장 큰 성과라고 하겠다. 국내에서는 육근병 이불 조덕현 전수천 최정화 등이 부상했고 뉴욕에서는 마이클 주와 강익중, 바이런 킴, 일본에서 최재은, 파리에서 구정아가 두각을 나타냈는데, 그 가운데 가장 성공적인 경우는 상파울로, 베니스, 리용, 마니페스타를 위시해 여러 중요한 기획전들에 참가한 김수자를 들 수 있다. 이 기간을 통해 한국의 미술계는 전 세계적으로 잠재력이 매우 강한 지역이라는 인상을 서구 미술계에 각인시켰고, 작가, 큐레이터, 비평가, 저널리스트들의 한국 방문이 러시를 이루었다. 사실상 현대미술을 다루는 전문 미술지가 4개나 되는 국가 역시 거의 드물다.

국제교류는 크게 3개의 루트를 타고 이뤄졌는데, ① 전국 조직망을 갖고 있는 민간 조직 한국미협이 문예진흥원의 지원으로 주최하는 전시들 ② 사립미술관과 상업 화랑이 조직하는 전시들 ③ 광주비엔날레, 부산국제아트페스티발 등 지역에서 조직하는 정기적인 국제 전시들이다. 한국 작가들이 볼 만한 공식적인 정기 국제전에 참가하기 시작한 것은 카뉴 국제회화제, 1981년 상파울로비엔날레, 1986년 베니스비엔날레부터이고, 1990년대 들어오면 국내 미술계의 급성장과 잠재력을 배경으로 30대 작가들이 해외 미술 무대에 줄지어 진출했다. 1995년은 광주비엔날레 창설과 베니스비엔날레

한국관 설립으로 한국 미술의 세계화 전략을 위한 교두보가 마련되었고 악화일로에 있는 경제 위기로 인해 시장은 완전 바닥으로 가라앉았지만, 1998년 부산국제아트페스티발의 출범, 2000년 미디어 시티 서울의 창립, 쌈지 작가 레지던스 프로그램, 그리고 영은미술관의 작가 스튜디오 프로그램 설치, 비상업 전시 공간들의 신설, 20대 작가들의 왕성한 활동을 통해 한국 미술계는 10년의 막대한 투자와 강렬한 에너지, 적잖은 시행착오를 통해 잠재적 능력을 외부로 분출하는 극성기에 돌입하게 되었다.

세계화와 국제교류

국제 미술 교류가 본격화된 것은 최근 10년으로, 이 시기는 베를린 장벽 이후 밀어닥친 세계화의 흐름과 정확히 일치하는 때다. 따라서 국제교류를 과거의 모더니즘 시기의 일방적, 수직적 영향 (식민주의) 관계에서 보는 시각과는 달라져야 한다. 문을 닫은 채 서구의 모더니즘 오리지널을 베끼기 하던 시절은 갔고, 또한 그와 반대 현상으로 유럽주의, 서구주의에 맞서 국가주의적, 집단주의적 문화 정체성을 강변하는 행위가 비판되는 시기에 접어들었다. "올리브 나무의 주인은 누구인가?"를 따지면서 하나의 근본주의가 온전한 정신, 자유와 선의 이름을 표방하면서 또 다른 근본주의를 불공평하게 공격하는 것은 잘못이라는 것도 느끼게 되었다. 비록 냉전의 이데올로기 시대는 끝났으나, 분단은 지속되고 있으며 냉전의 상처에서 벗어나는 데 분명 오랜 세월이 필요할지 모른다. 냉전 체제에서 가장 흔한 질문은 "당신은 누구의 편인가?" "누가 힘이 제일 센가?"였다. 이러한 질문은 현재의 국제교류에서 가장 불필요한 장애가 된다. 이런 질문을 국가, 지역, 개인 모두에게 거리낌 없이 적용하던 오랜

습성(역사적 조건에 의해 불가피해진)과 함께 모든 관계는 친구와 적, 우리와 그들로 구분되었다. 이와 달리 세계화는 "당신은 누구와 어떻게 연결되어 있는가?" 혹은 "당신의 컴퓨터는 얼마나 빠른가?"라는 질문이 많다. 장벽은 베를린에서만 무너진 것이 아니라 지구상의 거의 모든 나라의 제도, 안방에서도 무너졌다. 그것을 무너뜨리는 방식은 정보, 자본, 기술에 있어 '동일한' 교환 시스템을 전 지구적 표면에 확장시키는 원격 조정 방식이다. 그것은 세계에 강대국에 유리한 경제와 문화의 모델을 규격화된 것, 의무 또는 어쩔 수 [없이—편집자] 받아들여야 하는 숙명 보편적인 운명처럼 소개함으로써 전 세계가 거기에 동하거나 적어도 보편적으로 체념하고 받아들이도록 유도하는 것이다. 세계화의 배후에는 유일 제국으로서의 미국의 보이지 않은 손이 작용하지만, 제국의 미술이 끼치는 영향은 과거와 다르다. 현대미술의 경우, 이제 누구도 뉴욕 미술을 세계 미술의 메카로 생각하지 않게 되었다. 뉴욕의 주류 화단에서조차 자신들을 주류라고 여기지 않는다. 세계화 시대에는 뉴욕 미술도 하나의 예측할 수 없는 변동에 직면한 지역 미술에 불과한 것이다. 그것은 전 지구적 네트워크 때문이며 그 경우 고정된 중심점이 사실상 존재할 수 없기 때문이다. 큰 것이 작은 것을 잡아먹던 시대는 갔고, 이제는 눈에 보이지 않게 빠르고 불규칙적으로 움직이며 기생해야 할(접속하고 있는) 숙주를 많이 확보하고 있는 것이 큰 것을 삼켜버리는 시대로 진입했다.

세계화는 냉전 체제처럼 국경과 장벽을 그대로 둔 채 교류하는 것이 아니라 국경과 장벽이 사라진 대평원, 고원에서 협상하고 교류하고 협동하는 것을 말한다. 금년에 열리는 21세기의 첫 베니스비엔날레의 주제를 하랄드 제만이 들뢰즈 책의 단어를 인용하여 '인류의 고원(Plateau of Mankind)'이라 정한 것은 참으로 제만다운 시야의 넓음과 통찰력인데, 그 주제는 50년 전 베니스비엔날레의 주제였던 '인간 가족(Family of Man)'이라는 인간 공동체 의식에서 벗어나는 새 시대의 새로운 인간에 대한 전망을 열어주는 시각이라 하겠다. 무한히 펼쳐지는 고원들의 전개, 그것이 21세기를 살아갈 인간들의 풍경이다. 그 고원은 도시를 벗어난 실제의 넓은 땅이 아니라 인간들의 삶의 변화에 대한 은유로서 세계화를 '포괄하면서 넘어서는' 대지(Earth)를 향한 완전한 열림을 뜻한다. 비엔날레라는 것은 모더니즘 시기의 국제주의에서 시작되었으나 이제 세계화의 흐름을 타고 전개된다. 세계화는 모든 것을 바꿔버리는 새로운 관계 창출을 의미하는데 문제는 이것을 얼마나 좀 더 인간적인(포스트휴먼적인) 차원에서의 비전과 연결시킬 수 있는가의 상상력과 통찰이 중요할 것이다. 전 지구적 관계에 연결되면 거리는 제로가 되는 반면에 비록 한 동네 안에 살면서도 서로 관계를 맺지 않으면 거리는 무한대가 되는 세상이다. 바로 이것은 12세기 성직자 성 빅터 위고의 말을 떠올리게 한다. 팔레스타인 출신의 탈식민주의 학자 에드워드 사이드는 『문화와 제국주의』에서 위고의 말을 중요하게 인용하고 있다. "자신의 고향이 아름답다고 생각하는 사람은 아직도 상냥한 초보자이다. 모든 땅을 자신의 고향이라고 보는 사람은 이미 강한 사람이다. 그러나 전 세계를 하나의 타향으로 생각하는 사람은 완벽하다. 상냥한 사람은 이 세계의 한 곳에 애정을 고정시켰고, 강한 사람은 모든 장소에 애정을 확장했고, 완전한 인간은 자신의 고향을 소멸시켰다." 위고의 이 멋진 표현은 지정학적으로 오랫동안 고립된 반도에서 살아온 우리가 사방이 터진 세계화 시대를 잘 살아내기 위해 어떤 식의 태도를 가져야 하는가를 알려주는 값진 충고일 것이다.

파격적인 발상의 전환 필요

광주비엔날레는 세계화라는 대변동의 와중에서 출생했다. 그러나 안타깝게도 출발 당시 세계화에 대한 진단이나 비판적 분석은 없었다. 세계화를 냉전 시대의 정서로 국제주의, 식민주의와 일치시켰기 때문이다. 애당초 광주항쟁의 정신을 '상징화'하는 국내 정치적 맥락, 관념적인 지정학적 우월 의식에서 비롯한 아시아의 정체성, 그리고 국가 간 경쟁으로서의 올림픽과 문화 엑스포적 감각으로 만들어졌다. 이 아이는 장차 무엇을 할 수 있는지 설계를 할 수 없는 부모 밑에서 우연히 태어났지만 "광범위한 불확실성의 새로운 시대" 속으로 불안하게 걸어 들어가고 있는 것이다. 빌 클린턴은 재임 시절 "우리는 이제 국내의 어떤 정책도 국제 관계를 외면하고 생각할 수 없는 역사상 최초의 단계에 접어들었다"고 말한 적이 있다. 과거에 국제교류는 국내 관계를 보완하는 보조 수단에 불과했으나 이제는 그런 사고로는 적응하기가 어렵게 되었다. 적응과 창출, 두 가지가 문제다. 한국의 미술계는 세계적 기준에서 볼 때 적응하기에 몹시 버거운 상태다. 작년의 부산국제아트페스티발(PICAF)은 본인이 큐레이팅했던 국내, 국제전을 통틀어 가장 최악의 상황이었다. 전시는 출발 당시의 기대 이상을 성취했으나 첫 시작부터 끝난 이후 정리까지 온통 장애와 사고의 연속, 약속 위반으로 참여했던 작가, 큐레이터들 사이에서 '국제적 스캔들'이 되었다. 100명이 넘는 작가(그중 85명은 외국 작가)가 참여한 아트페스티발이지만 집행부의 무관심과 능력 부재로 카탈로그조차 만들어내지 못했다. 능력은 없으나 조직을 끝내 놓치지 않으려는 헤게모니 의식만 존재했을 따름이다.

능력을 키우려면 파격적인 발상의 전환이 필요하다. 서구 근대의 낡은 미술제도 대신에 네트워크, 인터페이스 창출을 위해 가볍고 빠르고 유동성이 뛰어난 하드웨어로 조정하여 적응력을 키워야 한다. 일단 적응력을 키워야 소프트웨어가 창출될 수 있다. 미술계에서 가장 큰 규모의 공적 자금을 운영해온 문예진흥원을 살펴보자. 기구표상에서 국제교류를 전담하는 부서는 몇 년간 옮겨 다니다 금년도에 국제교류부로 자리 잡았다. 사업 중에는 베니스비엔날레 한국관을 운영하는 것이 중점 사업으로 되어 있고, 베니스 운영 예산(4억 3천만 원)이 1년간 전체 국제 미술 교류 지원액(1억 9천만 원)의 2배가 넘는다. 한쪽은 과도하게 많고 한쪽은 턱없이 부족하다. 서로 바꾸는 조정이 필요하고, 미술 지원액의 절반을 국제교류의 질적 향상을 위한 하드웨어에 투자해야 한다. 국제교류에서의 하드웨어는 행사 지원이 아니라 사람을 키워내는 기반 조성을 말한다. 그것은 3가지로 정리해볼 수 있다. 첫째, 작가와 큐레이터를 양성할 실질적인 프로그램을 만들고 전시는 그 과정에서 이뤄져야 한다. 작가 재교육, 큐레이터 교육을 국내의 대학이나 기관, 혹은 외국의 프로그램, 기관에 '위탁'하며 상호협동 작업의 수준을 높인다. 둘째, 국제 비엔날레나 국제 기획전들이 열리지만 한국 미술계는 동시대 미술을 이해할 수 있는 소프트웨어 개발 자체가 아예 불가능하기 때문에 최신의 시각 정보를 이해할 능력이 사실상 많이 부족하다. 따라서 정상급 수준의 국제 학술 심포지움, 강연, 워크숍을 열 수 있어야 하고 그 결과물을 충실히 해야 한다. 셋째, 외국과의 작가, 큐레이터 교환 프로그램을 활성화해야 한다. 일본의 키타큐슈시에서 실시하는 CCA 프로그램, 암스테르담의 APPEL의 사례를 충실히 검토한 후 그것을 실시할 수 있어야 한다. 넷째, 사람을 일시적으로 활용하려 들지 말고, 지속적인 협동 작업, 인간적 유대의 네트워크를 국내적, 국제적으로 구축해야 한다.

이제 한국 미술의 새로운 변화는 어떤 지역적인 것도 지역에만 귀속하지 않으며 국제적 변화와

직접적으로 연관되어 있다는 사실을 인식하여 이런 현상을 설명할 수 있는 새로운 이론 및 실증적인 연구에 노력을 기울여야 한다. 한국 미술이 아직도 근대화를 해야 할 여정에 있다고 하지만 근대 담론이 해체되는 과정에서 생겨나는 국제적 교류 관계의 새로운 규약(protocol)을 외면한다면 세계화는 기회가 아니라 총체적 위험이 될 가능성이 높다. 한국이라는 지역성 자체가 중요한 것이 아니라 외부 세계화의 '관계 창출'의 효율화와 그 경험이 전 지구적 차원에서 어떤 의미를 갖는지 해외 미술계에 발표하고 함께 토의해가며 공동으로 문제를 해결해가는 방법을 키워야 한다.

(출전: 『문화예술』, 2001년 6월호)

맥락과 이슈:
한국 현대미술의 열려진 출구를 위한 질문들

성완경(미술평론가 · 인하대학교 교수)

1.

세계 현대미술과 동시대적 호흡을 하면서 주류 미술의 무대에 진입하는 것이 우리 현대미술 발전의 주요 의제라고 보는 시각은 우리에게 익숙한 것이면서 또 뭔가 좀 거북한 것이기도 하다. 모든 것이 다 미술이 될 수 있는 시대, 그리고 세계화주의 못지않게 지역주의 맥락이 새롭게 중시되는 시대에 세계 미술과 한국 미술 사이의 관계를 어떤 답안처럼 제시할 수 있을까. 설령 그게 가능하더라도 과연 그것이 시장적 차원을 넘어 가치론적인 차원에까지 이르는 생산적 토론의 주제가 될 수 있을까.

내가 '맥락'과 '이슈'라는 개념을 재음미하려는 것은 지금의 국내외적 미술 상황의 모호성과 그 피로감을 넘어서기 위한 최소한의 성찰적 시도라고 할 수 있다. 이것은 또한 현란한 비평 수사학과 상품화의 쓰나미에 쓸려나가지 않고 자기 정체성을 보존하는 중요한 생태학적 선택일 수 있다.

이상이 지난달 주최 측에 내가 보낸 내 강연 주제를 소개하는 짧은 홍보성 글 내용이었다.

내가 보기에 이 국제 강연회는 '세계 현대미술의 흐름 안에서 한국 현대미술의 위치 가늠하기'를 그

주요 취지의 하나로 설정하고 있는 것으로 보였다. '한국 현대미술'을 '세계 현대미술의 흐름'의 맥락 혹은 그 상관관계 속에서 읽어내기 혹은 세계 현대미술이라는 거울 속에 비추어보기라고나 할까? 나아가 한국 현대미술이 세계 현대미술의 장 속에 더욱 어필하기 위해서는 어떻게 해야 할 것인가에 관해 어떤 답이나 충고 비슷한 것을 이끌어내려는 뜻도 포함되어 있는 것 아닌가 느껴졌다.

그런데 '세계 미술과 한국 미술 사이의 관계'라는 문제 혹은 '세계 현대미술의 흐름 안에서 한국 현대미술의 위치 가늠하기'란 문제는 사실 나에게 좀 마뜩치 않게 느껴지는 주제였다. 왜냐면 좀 일반론적이고 추상적인 얘기로 느껴졌고 별로 재미있는 주제거나 생산적인 주제가 못 될 것 같은 생각이 들어서였다. 특히 이런 주제가 한국 현대미술이 국제적 주류 미술계에 진출하기 위한 어떤 전략적인 모색을 함축한다고 가정할 경우, 그 거북함과 부담스러움은 더욱 컸다.

그래서 고심 끝에 일단 이와 같이, 곧 위 글의 두 번째 단락에 쓴 것처럼 '맥락'과 '이슈'라는 개념을 재음미하는 것으로 절충해보았다. 그러나 그것 또한 시간이 지나면서 점점 썩 마음에 내키지 않는 주제가 되어갔다. 우선 너무 무거운 접근 방식이 아닌가 하는 생각이 들기 시작했고 그리고 그 토픽은 내가 오늘의 한국 미술의 현 상황과 그 전망에 대하여 내가 가진 어떤 판단이나 느낌을 포괄하기에는 좀 협소하다는 생각이 들기 시작했기 때문이었다. 아무튼 이런 마뜩치 않은 마음이나 우려 때문에 글쓰기가 쉽지 않았다. 여기에 한두 가지 바쁜 개인 일까지 겹쳐 글쓰기 어려운 상황이 계속되었다. 그러나 그렇다고 해서 생각까지 멈춘 것은 아니었고 이런저런 생각을 그 사이에 좀 정리해볼 수 있었다. 이제부터 내가 하려는 이야기는 이처럼 처음 구상으로부터 약간 이동 혹은 수정된 생각을 축으로 한 것이다.

2.

우선 몇 가지 쉬운 얘기로부터 시작하겠다.

첫째는 지난 봄 마드리드의 아르코 아트페어와 그리고 그 얼마 후 서울의 KIAF를 보고 가졌던 생각이다. 현재 한국의 미술시장이 호황 국면에 들어섰고 특히 일부 젊은 작가들의 작품은 없어서 못 팔 정도로 잘 나가고 있다는 얘기가 언론에도 보도된 바 있다. 나 역시 위 두 아트페어를 방문하고 그것을 느낄 수 있었다. 호황이지만 그것이 모든 화랑에 해당되는 얘기는 아니고 작가도 일부 소수 작가에 집중되어 있다는 문제가 있기는 하지만 내 얘기의 초점은 그것이 아니다. 내가 얘기하려는 그 아트페어에서 내가 새삼 느낀 어떤 것 곧 공산품 제조업으로서의 미술에 대한 것이다. 미술이 섬유나 자동차나 골프채처럼 세계 시장을 파고들 수 있는 산업 제조품의 한 영역이라는 사실의 발견 그리고 한국은 인적 인프라가 무척 풍부한 나라이고 (많은 미술가들) 노하우의 습득 속도가 무척 빠른 나라이니 앞으로도 계속 유망 산업으로 발전해 나가겠구나 하는 생각을 새삼 갖게 되었다는 것이다. 왜냐면 시장이라는 것이 분명히 존재하고 있고 한국은 잘 만드는 나라이니까. 열심히 잘 따라가며, 그리고 더욱 부지런하게 일하고 피나는 노력을 경주하여 선두 주자를 제키는('제치는'의 오기로 보임—편집자) 나라, 무서운 열정과 정력으로 새로운 성공 신화 쓰기를 계속하는 나라이니까. 사실 나 자신은 문화산업이나 문화 콘텐츠라는 개념에 좀 알레르기 반응을 보이는 사람 중 하나이지만 그러나 미술이 이 같은 '산업' 곧 제조업으로 실재한다는 느낌을 아트페어에서 새삼 강하게 받았다. 마치 박정희 시대로부터 지금까지 한국이 중화학과 조선, 섬유, 가발산업. 그리고 자동차와 전자 등 영역에서 빠른 속도로 성장하며 외화를 벌어들였는데 미술이 그런 성장 동력 산업과는 규모나 성격 면에서 비교될

수 없지만 그러나 열심히 만들고 연구하며 세계 진출과 성장을 차츰 이루어나갔듯이 이제 미술도 괜찮은 산업 영역 곧 경쟁력 있고 유망한 산업 영역으로 들어가고 있는 중이구나 하는 느낌이 직감으로 와닿았다는 것이다. 이것은 내가 거기서 본 작가들이 대체로 '잘 만드는 작가' 곧 만드는 데 있어서 능란한 작가라는 느낌과도 관련되어 있다. 한국 미술에는 몸으로 때우는 데는 이골이 난 작가들이 많다. 어쩌면 그것만으로도 경쟁력이 꽤 있는 나라라고 할 수 있을지 모른다. 그러나 내가 진짜 발견한 것은 그것만이 아니다. 다른 또 하나가 중요한데 그것은 한국 미술에 진짜 대형 작가로 성장할 블루칩 작가가 없다는 느낌이었다. 한국 작가들은 잘 만드나 대체로 중저가 시장 공략품이라는 느낌이었다. 실제로 몇몇 화랑주들 얘기를 들어보아도 그런 것 같았다. 한국 작가들은 좋은 작가들이 많은 편이고 특히 예전에 비해서 눈여겨볼 만한 젊은 작가들의 수가 최근에 부쩍 는 것처럼 보이는데 그런데 주의해서 보면 정말 선명하고 강하게 자기 세계를 구축한 작가는 많지 않은 것 같다. 아니 거의 없는 것 같다는 것이 나의 느낌이다. 적어도 평범하고 작다는 느낌, 곧 작가적 정신이나 개념의 수준 혹은 아티스트로서의 임팩트, 아티스트의 몸과 사유가 움직이는 궤적이 좀 작아 보인다는 것이 나의 솔직한 인상이다. 적어도 아직은 그렇게 느껴진다는 것이 나의 생각이다. 나의 미술관이 국제 미술계에 통용되는 대형 작가의 존재 유무로 한국 미술계의 수준을 재단하려는 것은 아니다. 이 점에 대해서는 오해 없기를 바란다. 다만 나의 인상을 솔직히 말하는 것이고 적어도 오늘의 토론 주제와 연결해서 이것이 내가 제안할 생각거리의 한 배경이 되기 때문에 일단 언급하는 것이다. 따라서 너무 무겁게 그리고 단정적인 얘기로 받아들여지지 않았으면 한다. 이 얘기는 이 정도로 하고 다음 얘기로 넘어간다.

둘째는 최근 우리 미술계와 그리고 우리 사회에서 진행되고 있는 제도적 내지 미술환경적 발전과 그 균질적이고 평범한 결과에 관해서이다. 최근 우리 미술의 제도적 환경은 많이 변했다. 한쪽으로는 더 많아진 미술관, 대안공간, 레지던시, 진흥기금, 국제교류 등이 있고, 다른 한쪽으로는 공공미술, 도시 발전 전략으로서의 문화예술, 지역 사회와 미술, 그리고 문화예술 교육 등이 있다. 참여정부 출범 이래 계속되고 누적되어온 이런 변화들의 결과로 이제는 예술가들과 문화예술 기획자들의 활동의 패턴도 예전과는 많이 달라졌다. 전반적으로 보면 예술에 대한 담론이 활성화되고 문화적 기획의 적극성이 신장되고 있는 추세이니 일단은 반가운 현상이라고 할 수 있다. 그러나 꼭 긍정적 효과만 있는 것은 아니다.

문화민주주의의적 예술 효용론과 그리고 문화산업에 기반한 문화입국론은 지금의 한국의 문화정책을 굴리고 있는 두 개의 수레바퀴의 이름인데 그 돌아가는 소리가 예술을 괴롭힌다. 여기에 더해 패턴화하고 요식화한 문화기획 담론들의 소음이 있다. 어쩌면 그 소음들로 지금 예술은 몸살을 앓고 있는 중인지도 모른다. 모두 다 비슷한 수준으로 똑똑해지는 게 문제라면 문제일지 모른다. 왜냐면 모두 다 함께 평범해지고 있는 중이니까. 무엇보다 아쉬운 것은 무게 있는, 혹은 개별자적이고 존재론적인 예술이 점점 더 그 설 자리를 잃어가고 있다는 사실이다. 여기서 한 걸음 더 나아가 오늘 내가 얘기할 주제의 핵심을 잠깐 언급하고 지나갈 수도 있다. '무용성과 무위의 침묵 그리고 비평과 전복으로서의 예술은 점차 눈을 씻고도 찾아보기 어려운 상황으로 되어가고 있는 중'이라는 것 말이다. "미술이 다른 종류의 인간 활동과는 달리 고유하게 가진, 양보될 수 없는 권력이 바로 '저항'이다"(줄리아 크리스테바)라는 명제를 상기해보자. 이 문제는 나중에 다시 돌아와 언급하기로 하자.

셋째는 그럼에도 불구하고 현재의 한국 미술에 분명히 역동성이 존재한다는 사실의 확인이다.

한국의 미술비평의 현재 상황을 보면 대개 비평이 죽었다고 개탄을 하는 분위기이다. 그만큼 비평적 공유가 없다는 말일 텐데 그게 사실이다. 나 자신도 그걸 느끼고 있고 어느 모로는 나 자신이 그 죽음의 한 부분이라고 말할 수 있다. 나 자신이 한국 미술의 젊은 창작의 현황을 (미래의 대가들의 현황을) 잘 파악 못하고 있다는 자괴감을 자주 느낀다. 그런데 최근 이정우(임근준)의 『크레이지 아트 메이드 인 코리아』는 나의 무지를 깨우치는 개안의 효과를 주었다. 이 책과 이 책에 언급된 작가들을 여기서 언급할 가치가 있다고 나는 느낀다.

이정우는 2004년 1월부터 매월 한 작가씩 21개월간 그가 스스로 '익스트림 리서치 프로젝트'라고 명명한 강도 높은 조사연구-자료수집-인터뷰 방식을 거쳐 다음과 같은 리스트의 작가들을 "현재 컨템포러리 아트의 전선에서 왕성하게 활동하며 '가치 있는 질문(들)의 계정'을 운영하는 데 성공한 작가들"로 건져 올렸다. 한 월간지에 연재되었던 그 탐사 결과는 나중에 앞서 말한 제목의 책으로 상재되었다. 저자는 작가들을 세 집단으로 묶어 제시했다.

'제1부: 회화의 무덤에서 좀비가 태어났다'는 "현대회화의 비극적 종말을 딛고 일어선 화가들"을 다루고 있다. '제2부: 세상과 갈등하는 참으로 다양한 방법'은 "사회비판적 태도의 다양한 정치적 입장과 전략"을 보여준 작가들을 다룬다. 그리고 '제3부: 헛의미를 좇는 인터페이스 세계의 기호조작사들'은 "우리가 세계를 인지하고 운영해나가는 데 기본으로 삼는 테크놀로지 인터페이스를 다양하게 조작하며" 의미 생산을 하는("비의 없는 세상의 비의를 비의적으로 지시해내는") 작가들을 다루고 있다. 그 구성이 흥미롭다.

작가들은 다음과 같이 배치되어 있다. 작가들의 연령 상한선(혹은 세대 상한선)은 저자가 밝히고 있듯이 최정화이고 하한선은 없다.

제1부: 정수진 / 박미나 / 김두진 / 성낙희 / 이동기 / 박윤영 / 유승호
제2부: 최정화 / 이수경 / 조습 / 박찬경 / 고승욱 / 김소라 · 김홍석 / 이불
제3부: 권오상(아라리오) / 최성민 · 최슬기 / 이형구 / 김상길 / 최병일 / 사사 / 잭슨홍

여기에 덧붙여 한 개의 보너스 트랙이 있는데 그것이 '안은미+어어부 프로젝트'이다.

한편 얼마 전 국립현대미술관에 갔다가 이 미술관이 기획하여 현재 남미의 두 나라에서 순회 전시 중인 《박하사탕》이란 제목의 한국 현대미술 전시회의 카탈로그를 받고 이 전시의 기획자인 강승완 학예연구관이 선정한 다음과 같은 작가 리스트를 유심히 보게 되었다.

전체가 세 덩어리로 묶여 있는 점이 『크레이지 아트 메이드 인 코리아』와 유사한데(그리고 아마도 이 책으로부터 영감과 정보를 많이 얻었으리라고 추측되는데), 아뭏튼('아무튼'의 오기—편집자) 각각 '메이드 인 코리아', '뉴 타운 고스트', '플라스틱 파라다이스'로 명명된 세 집단의 작가들의 리스트가 다음과 같았다.

1. 메이드 인 코리아: 강용석 / 송상희 / 조습 / 배영환 / 서도호 / 김홍석 / 옥정호 / 전준호
2. 뉴 타운 고스트: 박준범 / 임민욱 / 공성훈 / 정연두 / 김기라 / 김옥선 / 오인환
3. 플라스틱 파라다이스: 이동욱 / 권오상 / 김두진 / 최정화 / 구성수 / 홍경택 / 김상길 / 이용백

이 전시에서의 세 그룹 분류 방식은 앞의 그것보다 좀 느슨하다고 할 수 있다. 이 두 개의 작가 리스트는 작가들의 작품 내용과 수준이 다양하고 또 그것을 해석하는 눈도 동일할 수 없지만 오늘의 한국 미술의 풍경을 이해하는 데에 좋은 참고가 된다. 여기에 몇몇 대안공간들의 작가 리스트나 전시 리스트 그리고 최근의 몇몇 비엔날레의 전시기획 내용과 작가 리스트를 보태면 한국의 젊은 미술의 풍경이 대체로 그 얼개를 드러낸다고 할 수 있을 것이다.

3.

위에 열거한 작가 리스트는 내가 이제부터 얘기하려는 '맥락'과 '이슈'의 문제들의 검토가 너무 추상적인 차원에서 머물거나 당위론의 차원에 빠지지 않기 위한, 우리의 구체적이고 풍부한 자원이자 발판이라는 점에서 그 의미를 부여해볼 수 있다. 제기될 문제로 우선 다음과 같은 것이 있다.

하나는 '우리는 서양 미술과 우리 미술의 관계에 있어서 중심부와 주변부 관계, 문화식민주의 이슈를 이미 졸업한 것인가?'라는 문제이다. 다른 하나는 '지역적 맥락의 의미는 무엇인가?'이다. 첫 번째 질문은 두 번째 질문으로 자동 연결되는 문제이다. 이에 관하여는 내가 예전에 썼던 글을 활용하여 정리해보고자 한다.

한국 사회는 전근대(프리 모던)와 근대(모던)와 탈근대(포스트모던)가 특이한 방식으로 공존하는 사회다. 특히 미술의 경우는 아마도 모던을 생략하고 프리모던으로부터 포스트모던으로 직행했다고 하는 표현이 맞을지 모른다.

해방 후 우리 미술의 역사를 살피면 주목할 만한 의미 있는 시기가 세 차례 있었다. 첫째는 1960년대 말에서 70년대 초의 아방가르드적 실험미술의 시기다. 둘째는 1980년대 민중미술의 등장과 반모더니즘의 기류이다. 셋째는 1980년대 말에서 90년대 초의 포스트모더니즘 논쟁의 시기다.

첫 번째인 1960년대 말에서 70년대 초는 한국 현대미술사에서 가장 아방가르드적 감성이 뚜렷이 드러난 시기였다. 네오다다, 앗상블라주, 기하학적 추상 등 탈앵포르멜적인 새로운 추상 및 오브제 미술, 설치·입체미술로부터 이벤트, 해프닝, 대지미술, 프로세스 아트, 메일 아트, 실험영화 등 행위예술적·개념미술적 성격이 강한 조류에 이르기까지 다양한 실험미술의 조류가 펼쳐졌다. 그러나 이 조류들은 뿌리를 내리지 못했고 모노크롬류의 백색미학이 70년대의 주류로 헤게모니를 구축하면서 급속히 잊혀지거나 사라졌다. 이것은 이 실험미술의 조류에 뛰어들었던 4·19세대 작가들이 아방가르드적 열정과 감각은 있었지만, 자신이 몸담아 살고 있었던 구체적 사회 현실의 정치적·문화적 의미와 자신의 작업을 연결시켜 조망하기에는 위에 말한 인식 구도의 형성이 아직 되어 있지 않기 때문이었다. 이 미숙은 그들이 대체로 일본을 거쳐 들어온 서구 전위미술의 피상적 정보의 영향 아래 있었던 것과도 연관이 있다. 이런 측면에서 당시의 세계적 상황과 잠시 비교할 필요가 있다.

세계사적으로 60년대 말에서 70년대는 매우 중요한 시기다. 73년부터 20년간의 역사는, 역사가 흡스봄이 말했듯, 세계가 방향을 잃고 불안정과 위기에 빠져드는 역사다. 이렇게 보면, 비록 사람들이 황금시대의 토대를 무너뜨린 산사태의 의미를 80년대에 와서야 알아차렸지만, 어쨌든 이것은 이제 막 시작하려는 산사태의 시작에 해당하는 시기다. 미술사에서 이 시기에 가장 지속적으로 영향력이 컸던 미술 조류는 개념주의적 미술 조류—개념주의의 영향을 받았거나 개념주의의 주변에 있는 조류들—이다. 개념주의 미술은 기존의 '오브젝트(물건)로서의

미술'의 헤게모니를 부정하면서 '아이디어로서의 미술'이라는 새로운 미술을 창조하였다. 또한 현대의 미술관과 경제구조 속에서의 미술의 제도화 현상을 비판하고, 나아가 미술을 사회적 정치적 저항에 개입시킴으로써 사회 속에서의 미술의 역할을 새로이 하였다. 그런데 무엇보다도 주목해야 하는 것은 개념주의 예술이 예술 체계 내에서의 숨겨진 권력과 이데올로기의 구조에 결정적 요소인 예술제도의 비판에 대한 관심을 불러일으켰다는 점이다. 개념주의 예술가들은 스스로를 "예술제도의 안과 밖에" 동시에 위치시킨다. 개념주의는 때로는 정치적 참여 혹은 저항의 행위로서의 기능을 확장하기 위한 수단이 되고, 예술과 삶의 결합을 꿈꾸는 행동주의 프로젝트로 발전하기도 한다.

개념주의의 눈부신 성과를 볼 수 있는 한 가지 예로 남미의 경우를 들 수 있다. 남미에서는 정치적 개념주의 미술이 발전하였는데 그 뚜렷한 성과는 식민주의적이고 제국주의적인 중심부의 언어로부터 자신의 언어를 추출해낸 데 있다. 이로써 남미의 개념예술가들은 서구의 모더니즘의 언어를 자기화하는 데 성공하였다. 개념주의의 유산은 전반적으로 오늘의 모든 포스트모더니즘 미술의 실천 형식에 풍부하고 다양하게 녹아들어 있다고 할 수 있다. 개념주의의 지적인 산물들은 오늘날 아이디어와 과정, 체험에 강조를 두는 예술작품으로, 즉 정치적 사회적 컨텍스트와 설치, 사진, 언어, 대지예술, 과학과의 결합, 예술과 삶의 결합에 대한 지속적인 관심을 갖는 작품으로 풍부하게 통합되었다.

개념주의의 이 같은 성과를 올바로 이해하는 일은 오늘의 한국 미술과 국제 미술의 상황을 이해하고 한국 미술의 새로운 발전을 모색하는 데 있어 매우 중요한 포인트가 된다.

우리나라에서 개념미술은 후기미니멀리즘과 거의 동일시되어 이해되었다. 서구에서도 오랜 동안 개념예술의 역사는 미국과 서유럽의 평론가와 미술사가들에 의해 독점되었고 주로 물질성과 기술 그리고 스타일을 강조하는 후기미니멀리즘으로 동일시되어 이해되어온 편이다. 그러나 이것은 협소한 시야에서의 개념미술의 이해였다는 주장이 최근 설득력을 얻고 있다. 우선 미니멀리즘을 환기시키는 근본적으로 형식주의적인 실천으로 지시되는 용어로서의 개념예술(conceptual art)과 예술의 물리적 형태와 그것에의 시각적 통각(統覺)에 대한 역사적 의존을 완전히 부숴버린 개념주의(conceptualism)는 명백히 구별해서 이해하자는 주장이 제기되고 있다. 이를테면 최근 뉴욕의 퀸즈 뮤지엄 오브 아트에서 있었던 《세계의 개념주의: 다양한 발원점들, 1950년대-1980년대》전에서 이런 관점이 전시의 기획 개념에서 뚜렷이 제시되었고 그것이 전시의 중요한 성과의 하나로 받아들여졌다. 우리나라에서 70년대의 주류 미술로 정착하게 된 모노크롬 회화류의 미술은 바로 서양의 이 후기미니멀리즘적 개념미술이 일본을 거쳐—보다 정확히는 일본에서 모노파(物派) 작가로 알려진 이우환의 현상학적 동양 철학적 번안을 거쳐—한국에 수입되어 이것이 다시 한국적 서정성이라는 형식주의 미학으로 또 한 번 절충된 결과다. 이 모노크롬 미학은 우리나라에서 70년대 이래 항상 한국 현대미술의 가장 대표적이고 오리지널한 성취로서 꼽아왔고 아직도 그렇다. 이것이 현대미술에 대한 너무 협소하고 왜곡된 이해의 결과가 아니냐 하는 지적은 새삼 되풀이할 필요가 없을 것이다. 이왕 있었던 우리 현대미술의 유산을 또 한 번 폄하하려는 것이 아니라 최소한의 객관적 정보의 존중은 우리 스스로 비평적 저능으로부터 벗어나기 위해서라도 필요한 일일 것이다. 70년대 들어서서 백색 모노크롬 미학이 한국 전위미술의 주류로 자리 잡으면서 그 헤게모니와 그 협소한 미학적 시야에 의해 당시의 퍼포민스적 · 프로세스적 ·

개념적 성향의 실험적 미술 기류의 상세한 내용과 그 의미가 상당 부분이 가리워지거나 왜곡되어왔기 때문에, 앞으로 새롭게 조사·연구되고 음미되어야 할 것으로 보인다. 아무튼 이 같은 폄하와 몰이해의 견과로 1970년대 중반 이후 한국 현대미술의 풍경은 극도로 평면화되었다. 아울러 현대미술에 대한 이해의 방식에서 그 지적·사회적 컨텍스트의 생략은 한국 현대미술의 정상적 발전에 중요한 손실을 초래했다.

4.

두 번째 시기는 1980년대로서 민중미술의 태동과 그 전개를 보여준 시기다.

민중미술은 1980년대라는 특유의 시대적 배경 속에서 예술의 문화적·정치적 컨텍스트를 문제 삼고, 자생적·지역적 맥락에서 성장한 미술운동이었다. 이 점에서 이제까지의 한국의 다른 어떤 모더니즘 미술 조류보다도 '근대적' 성격을 실질적으로 보여준 미술운동이자 문화운동이라 할 수 있다. 이 근대적 성격의 하나로 한국 사회의 구체적 현실 인식에 기반한 자생성과 지역성·민족문화적 정체성의 획득을, 그리고 다른 하나로 소통으로서의 미술의 기능 회복과 현대미술에 대한 인식의 정상화를 들 수 있다.

민중미술가들은 후자의 경우에는 제한된 성공을, 그리고 전자의 경우에는 뚜렷한 성공을 거두었다 할 수 있다. 전자의 경우 그 성취는 "미술제도의 안쪽이 아닌 바깥쪽에" 즉 전통, 대중, 지역(민족문화적 전통/참여적 운동적 대중/농촌과 공장과 대학이라는 지역적 맥락) 속에 자신을 위치시킴으로써 얻은 성취였다. 겉으로 들어난 스타일이나 형식(이를테면 민중적 도상학과 서사적 양식의 벽화, 걸개그림, 깃발그림 등) 그 자체보다도, 이를테면 근대화와 산업화로

인해 생활 근거와 농촌 문화적 정서를 한꺼번에 잃어버린 대도시 근교 공장 노동자들에게 풍물놀이의 장단을 되찾아주면서 이를 생존권 사수와 반독재 민주화 투쟁의 전투적 신명으로 연결 지어낸 그 하나만으로서도 이들의 성취는 우리의 현대사에서 전위로서의 의미를 부여하기에 손색이 없다.

후자의 성취는 부분적이다. 민중미술은 이제까지 한국의 보수적 미술과 모더니즘 미술에 꼭 같이 깃들여 있던 순수주의적, 형식주의적 미술 인식의 한계를 깨고 현실적, 지적, 대중적 소통으로서의 미술의 힘을 회복하는 데 적지 않은 기여를 했다. 또 서구 모더니즘에 대한 비좁고 편향된 이해 방식에 대한 비판을 통하여 그 인식 지평을 확장하는 데도 어느 정도 기여했다. 그러나 시간이 지나면서 점차 현대미술에 대한, 특히 모더니즘의 언어와 제도에 대한 이해의 부족이 문제점으로 드러나기 시작했다. 민중미술가들 대다수에게 공통적 정서로 작용한 예술의 자율성에 대한 회의적 태도와 미술제도에 대한 만성화된 냉소주의는 전위미술의 문화적 가치와 텍스트성에 대한 이해 부족 혹은 이해 노력 포기의 알리바이로 작용했다. 이런 경향은 민중미술의 후기에 즉 80년대 말과 90년대 초에 더 심화됐다. 민중미술의 성취는 점차 후자보다는 전자에 즉 집중된 것으로 되어갔으며 이와 더불어 모더니즘에 대한 이해와 포섭의 노력도 더욱 희미해져갔다.

무엇보다도 현대미술의 제도에 대한 주목이 소홀했다는 점, 다시 말해 예술과 사회의 거리와 그 원거리적 중거리적 작용의 변증법에 대한 조망에 허약했다는 점은 민중미술의 중요한 한계다. 결국 다시 한 번 여기서도 문제가 되는 것은 "스스로를 예술제도의 안과 밖에 동시에 위치시키는" 조망의 문제인 것이다.

민중미술 언어의 점진적인 상투화와 질적 저하가 이 조망의 한계에서 비롯된다고 말한다면

그것은 이 한계의 의미를 너무 좁은 시각에서
이해한 것이다. 정치적 미술 혹은 민중미술은
어느 때나 어느 사회에서나 새로운 미술의 가치에
대해 둔감한, 오직 모든 것을 미학적 잣대만으로
평가하려는 대중 속에서 흔히 매도와 혐오의
대상으로 있었다. 이런 일이 80년대 초에 한국
사회에 있었고 지금까지도 아직 있다. 오직 적은
수의 작품만이 그 매도에서 벗어나 있었지만
그러나 그 적은 수의 작품이 꼭 민중미술의 대표적
걸작인 것은 아니다(신학철의 경우를 보라). 저질
얘기는 민중미술의 사실상의 핵심이 아니다.

한국 미술의 진짜 스캔들은 앞서 말한 조망의
획득으로 한국의 현대미술을 더 나은 수준으로
견인하는 역사적 기회를 민중미술이 놓쳤고
모더니즘 미술은 애초부터 잃을 것도 없었다는
점에 있다. 민중미술과 현대미술의 구분은
무의미한 것이다.

중요한 것은 그럼에도 한국 미술계의 신경망과
인식 패턴 속에 민중미술과 현대미술 간의
상호포섭을 가로막는 어떤 장애가 실재한다는
사실이다. 민중미술이 현대미술의 제도에 대한
인식의 소홀로 인하여 스스로를 현대미술의 안과
밖에 위치시키는 '개념주의적 조망'에 실패했다면,
모더니스트 비평은 애초부터 그 시선을 현대미술의
안쪽으로 한정함으로써 그 장애를 '자연화'하였다.
이 장애는 불행히도 오랫동안 한국민을 길들여온
냉전 이데올로기의 효과를 크게 벗어나지 못한
일부 모더니스트 비평에 의해 더욱 높은 장벽으로
되어 민중미술을 모더니즘 미술로부터 분리시켰다.
그 전과 1980년대 말경 민중미술 대 모더니즘, 또는
리얼리즘 대 모더니즘이라는 이미 있었던 대립
구도의 골은 더욱 깊어졌다. 이 대립은 지금까지도
상존하면서 한국의 모더니즘 논의를 일정한 수준
이하로 제약되게 하는 중요한 요인으로 작용하고
있다.

세 번째 시기인 1980년대 말에서 90년대 초까지는
포스트모더니즘을 둘러싼 논쟁과 더불어 1980년대
한국 현대미술의 이슈들에 대한 점검과 새로운
문화 조건에 대한 논쟁이 고조되었던 시기다. 이
논쟁은 앞서 말한 대립된 두 진영 간의 논쟁이었다.
이 시기의 한국 사회는 정치적 혼란과 민주화
운동의 표류, 경제 호황과 중산계층의 성장,
급속한 도시화의 진행, 새로운 소비 패턴과 취향의
등장(특히 '신세대 문화')으로 특징지위진다. 한편
88서울올림픽으로 미술의 개방화, 국제화가
시작되었다. 국제적으로는 사회주의권 붕괴가
시작되던 때였다. 이른바 포스트모더니즘
논쟁은 이러한 국내외적 정세 변화 속에서 한국
현대미술에 잠재되어 있던 제반 컨텍스트들을
새로운 틀 속에서 점검하는 계기가 되었다.

'포스트모더니즘 미술'이란 개념은
1987년경부터 '메타복스', '난지도' 그룹 등 한국의
일부 설치미술, 오브제 미술, 형상회화를 기존의
모더니즘 및 민중미술과 구별되는 '탈모던적'
경향이라고 주장하며 옹호한 모더니즘의 제2세대
평론가들에 의해 먼저 제기되었는데, 이에 대해
민중미술 쪽 평론가들이 그 범주화의 부적절함과
개념의 피상성을 문제 삼아 반격하면서 이후
거듭된 상호 반론과 더불어 본격적 논쟁으로
발전했다. 민중미술 쪽 논의는 사회 변혁의 의지를
여전히 견지하는 가운데, 한국 사회에서 진행 중인
과거와는 다른 문화 변동의 현상을 주목하면서
그에 대응하는 새로운 진보적 문화이론과 비평
논리의 틀을 모색하려는 쪽으로 전개되었다.
포스트모더니즘 쪽은 민중미술의 정치적 편향을
단죄하면서, 다원주의를 새로운 가치로 정당화하려
시도했다. 의미 있는 것은 이 논쟁을 통해 양 진영
모두가 포스트모더니즘을 미술 개념으로서보다는
정치, 경제, 문화 등의 영역에 보다 광범위하게

관련된 후기자본주의 사회의 구조 문제로 파악해 세계 자본주의의 전체 구조와 한국이라고 하는 지역적 구조와의 연결점에 주목한 점이다. 또한 후기자본주의적 사회의 중요한 현상으로 문화 지형의 전반적 변화에 주목해 미술의 논의를 문화이론, 문화비평 내지 문화과학의 영역으로 확장할 필요성을 현실화하는 계기로 삼게 된 점도 중요한 성과다.

그러나 실제 미술의 생산과 이 논쟁 사이의 연결이 희박했다는 점이 이 논쟁의 중요한 한계였다. 이 시기 이후 국내 미술비평은 별다른 뚜렷한 이슈를 형성하지 못한 채, 그 비평적 지도력을 거의 완전히 상실했다. 국제적 미술 동향에 대한 정보 및 해설 기사와 프로모션 기사가 비평을 압도하고 있는 현상은 최근에 이르러 더욱 심화되고 있다.

비평가에 의한 비평이든 작가들에 의한 비평이든 비평적 논점의 실종은 93년 이후 오늘의 미술의 중요하고도 의미심장한 징후임에 틀림없다. 1990년대 초중반 이후 부상해 활발히 활동하고 있는 작가들은 대부분 이 같은 비평이론의 공백 속에서 작가 자신의 개인적 역량과 국내외 화랑의 프로모션을 통해 알려진 작가들이다.

신세대적 키치 미술, 페미니즘 계열 여성 작가, 회화적 오브제 및 설치로서의 사진, 비디오나 조각 설치의 대형 현장 작업, 새로운 개념주의적 오브제 등 최근 새롭게 주목받고 있는 작가들의 작업에서 새로운 문화적 지역성으로서의 혼성의 전략과 신감각주의를 그 약간의 공통점으로 지적할 수 있다. 특히 키치적 · 컬트적 · 대중문화적 신세대 미술에서 이 같은 특징을 발견할 수 있다.

오늘의 국제화된 미술 환경 속에서 지역성과 문화적 매력의 강조, 감각주의, 전시 연출력 등은 점점 더 지역성과 세계성의 접합을 중시하는 국내외적 교류의 네트워크 속에서 쉽사리 식별 가능한 작가적 탁월성의 표지로서 주목 받고 있는 것이 현실이다. 스타일상의 차이와 다양성에서 지역성의 문화적 표지를 쉽사리 식별하려 하는 경향은, 점점 증대해가는 국제적 문화교류 속에서 특히 한국과 같은 아시아 지역의 현대미술을 인지하는 손쉬운 기준으로 일반화되어가고 있다.

점차 증대되어가는 국제 미술의 교류와 이로 인한 문화의 상대주의 속에서 경계 이동, 정체성의 해체, 혼성, 번안, 유목주의, 무역로와 동서 교차, 새로운 지도 그리기 등 갖가지 수사학으로 표현되는 문화 다원주의의 이슈는 세기 말의 한국 미술에도 피할 수 없는 새로운 문맥 형성의 과제를 제기하고 있는 것이 사실이다.

그러나 다원주의가 제기하는 문맥 형성은, 한국에서 진정한 '문화적 문맥'으로서의 현대미술이라는 '제도'의 구축이 선행되지 않고서는 무의미하다는 것을 직시할 필요가 있다. 미술의 제도와 사회정치적, 문화적 컨텍스트를 한데 아우르는 '개념주의적 조망'을 제안하는 것이 이 때문이다. 여기서 무엇보다 핵심이 되는 것은 한국 사회에서 근대화의 특수한 조건을 올바로 보는 일이다. 한국 사회라고 하는 장소적 · 시간적 구체성과 지역성의 문맥 속에서 근대화의 속도와 균열, 그 충돌과 모순, 차이와 다양성의 지점들을 드러내고 문맥화하는 것이 필요하다. 이 같은 문맥화의 충실도가 한국 미술의 지역성과 세계 문화의 보편성과의 연결 그리고 한국 미술의 새로운 정체성에 대한 모색의 과제에 있어서 가장 핵심 사안이 될 것이라고 본다.

6.

'지역적 맥락의 의미는 무엇인가?'라는 의미에 관련하여 단지 하나의 최근의 사례를 드는 것으로 간단히만 언급하고 지나가는 것에 양해 있기 바란다. 대안공간 가운데 한 곳인 '대안공간

풀'을 보면 최근에 지역적, 역사적 맥락이 강조된 전시들을 자주 보게 된다. 예를 들어 2007년 주제기획전으로 «동아시아의 목소리»(1부 '개발과 저항' / 2부 '경계와 흐름' / 3부 '동아시아와 여성') 같은 전시나 «마석가구단지»나 «2007년 다시 동두천을»과 같은 지역연구에 초점을 둔 전시가 그것들이다. «마석가구단지»전은 마석가구단지의 조성과 한국 노동시장의 변화를 엮으면서 이 가구단지 중심에 위치한 마석 녹촌분교라는 원래 이곳에 이주해 와 있던 한센인들(나환자들)이 그들의 자녀 교육을 위해 설립한 학교의 과거와 오늘을 주시하고 그 장소의 의미를 되살리려는 작가들의 노력을 보여주는 전시이다.

이 밖에도 언급하고 싶은 주제들이 있다. 이를테면 디자인, 뉴미디어, 문화산업 등과 미술의 관계를 어떻게 볼 것인가 하는 문제가 그중 하나이다. 이 부분에 대한 기술은 생략한다.

이 글의 앞쪽에서 좀 쉬운 얘기부터 하겠다고 하면서 나는 "한국 작가 중 정말 선명하고 강하게 자기 세계를 구축한 작가는 많지 않은 것 같다. 좀 평범하고 작다는 느낌이다. 곧 작가적 정신이나 개념의 수준 혹은 아티스트로서의 임팩트, 아티스트의 몸과 사유가 움직이는 궤적이 좀 작아 보인다"고 말한 바 있다.

다시 말해 가장 중요한 것은 개념적 사유의 수준 그리고 작가적 자유와 능력의 크기라는 것이다. 그 핵심이 되는 것은 첫째, 역시 그리고 언제나, 주체로서의 사유 능력이다. 한국인들은 일반적으로 머리에 든 것이 너무 많고 빨리 습득하고 열심히 노력하고 잘 만들고 한다. 부족한 것은 스스로 처음이 되는 힘, 자기로부터 출발하여 생각하는 힘이다. 다시 한 번 신발 끈을 맨다면, 그 지점은 바로 이것밖에 없다.

이 사유는 한국 현대미술사의 특수성이 지금 미술에 어떻게 작용하고 있는지, 여전히 한계인가 아니면 극복된 것인지, 한국 미술이 문화적 자율체(autonomous entity)로서 작동하는 수준에 있는지, 아니면 시장에 완전히 먹힌 것인지? 바로 이런 질문들에 대한 의식을 동반할 때 더욱 의미 있는 것이 될 수 있을 것이다.

이와 더불어 논의되어야 할 진짜 토픽은 결국 예술가 자신의 문제이다. 예술가란 무엇인가.

이 글의 앞쪽에서 나는 "문화민주주의적 예술 효용론과 그리고 문화산업에 기반한 문화입국론" 그리고 "패턴화하고 요식화한 문화기획 담론들"에 관해 언급하면서 "무게 있는, 혹은 개별자적이고 존재론적인 예술이 점점 그 설 자리를 잃어가고 있다는 사실"에 관해, 그리고 "무용성과 무위와 침묵 그리고 비평과 전복으로서의 예술은 점차 눈 씻고도 찾아보기 어려운 상황으로 되어가고 있는 현실"에 대해 주의를 환기하였다.

결국 중요한 것은 예술가가 무엇이고 왜 존재하는 것인가라는 문제일 것 같다. 존재론적 차원의 문제라는 것이다.

(출전: '쌈지스페이스 특별기획 국제 강연회' 자료집 『이동과 변화: 세계 속 한국미술(Shift and Change: Locating Korean Art Now)』, 2007)

그림1 김구림, 〈1/24초의 의미〉, 1969, 16mm 필름, 컬러·흑백, 무음, 9분 12초. 서울시립미술관 소장

비디오 아트, 설치에서 싱글 채널까지 ^{1996년}

신보슬

백남준, 비디오 아트의 시작

1963년 3월, 독일 부퍼탈의 파르나스 갤러리. 백남준의 그 유명한 《음악의 전시―
전자텔레비전》전시가 개최되었다. 이 전시에서 백남준은 각기 다른 방식으로
작동하는 13개의 TV를 소개했다. 백남준의 TV는 일반적인 TV가 아니라 그의
스승 존 케이지(John Cage)의 '장치된 피아노(prepared piano)'를 잇는 '장치된
TV(prepared TV)'였다. 전시에 소개된 TV가 작동하는 방식은 크게 세 부류로
나누어볼 수 있었다. 먼저 TV의 내부 회로를 물리적으로 조작하고, 전자기적 신호를
수학적으로 계산해서 같은 방송 채널의 화면이 네거티브로 보인다거나 가로줄,
세로줄 혹은 여러 형태의 곡선이 화면을 방해하여 왜곡되어 보이게 하는 것이다.
두 번째의 부류는 텔레비전에 외부 장치를 연결해서 관람객이 마이크에 대고
소리를 내거나 연결된 페달을 밟는다거나 하면 화면이 바뀌거나 이미지가 추가되는
방식으로, 녹음기나 라디오를 연결하여 여기에서 나오는 소리나 음악에 의해 화면을
변화시키기도 하였다. 마지막 부류는 고장 난 TV 자체를 전시한 것이었다. 고장
나서 화면이 보이지 않고 하나의 가로선만 나오는 것도 있었고, 고장 난 텔레비전을
엎어놓고 '렘브란트 오토매틱'이라는 상표만 보이도록 한 것도 있었다.[1]
　　물론 백남준의 이 전시가 비디오 아트의 첫 전시라거나 출발점이라고 볼 수는
없다. 오히려 이러한 장치적 실험의 역사는 1952년 벤 라포스키(Ben Laposky)가
오실로스코프(oscilloscope)와 사인파 발생기, 전기전자회로 장치들을 이용하여
추상적인 이미지를 얻어내는 등의 활동으로 거슬러 올라간다. 그럼에도 불구하고
비디오 아트를 이야기할 때 백남준의 이 전시가 늘 앞서 거론되는 이유는 백남준의

1　　실험 텔레비전 《음악의 전시―전자 텔레비전》, 파르나스 갤러리, 부퍼탈(백남준아트센터 소장품 번호 162
　　설명 참조).

이러한 '개입'이 이후 비디오 아트의 전개와 이해에 직접적으로 맞닿아 있기 때문이라 할 수 있겠다.

이원곤은 이에 대해 다음과 같이 언급했다. "백남준의 행위는 '(완성된) 테크놀로지에 대한 해킹'이라 할 수 있고, 원래 설계된 목적과는 다른 용도로 전용 (轉用, appropriation)하는 것이다. …… 백남준이 보여준 이러한 비전 때문에 'TV 아트'와 함께 '일렉트로닉 아트'라는 용어가 사용되기 시작했다. 그러나 1965년 소니사의 포타백(Portapak)이 시판되었음에도 불구하고 '비디오 아트'라는 표현은 사용되지 않았다. 비디오 아트라는 용어가 쓰이기 시작한 것은 백남준과 아베 슈아, 바슐카 부부, 그리고 스티븐 벡 등에 의한 비디오 합성기의 개발이 본격화되었던 1969-70년이 지난 후의 일이었다. 1973년 〈글로벌 그루브〉는 비디오 아트 시대가 왔음을 알리는 대표적인 작품이었으며, 한국에 살던 박현기의 비디오 아트 실험을 촉발하는 자극제가 되었고, 1984년 1월 1일에 방영되었던 〈굿모닝 미스터 오월〉도 내용상으로 맥락을 같이하며 국내의 예술가들에게 많은 영향을 주었다."[2]

백남준이 한국의 비디오 아트의 형성과 전개에도 큰 영향을 미쳤음을 물론이다. 상황이 이렇다 보니, 비디오 아트에 관한 대다수의 1차 문헌들이 백남준에 집중해 있고, 비디오 아트의 아버지로서의 백남준에 대한 인터뷰와 기사들이 대다수를 이룬다. 때문에 국내에서 활동하는 작가들의 실험적인 작품 활동은 상대적으로 조명받지 못했으며, 한국 비디오 아트의 실험성과 다양성에 대한 연구는 저조한 편이었다.

필자가 '1998년'의 키워드로 '비디오/영상'을 결정한 후에 백남준을 어디까지 다루어야 할 것인가는 어려운 문제였다. 비디오 아트를 언급하면서 백남준을 제외시킬 수는 없겠으나, 백남준은 이미 많은 연구들이 진행되고 있기 때문에 이 자리에서 다시 반복하기보다는 간략하게 목록으로만 소개하기로 하고, 상대적으로 연구가 덜 진행된 한국 비디오 아트의 출현과 전개라는 부분에 좀 더 집중하여 정리하였다.

한국 비디오 아트의 시작과 전개

한국 비디오 아트를 이야기할 때 대체로 1969년에 발표된 김구림의 〈1/24초의 의미〉를 첫 작품으로 꼽는다. 부퍼탈의 파르나스 갤러리에서의 백남준의 전시가

2 이원곤, 「한국 비디오아트, 결정적 순간들」, 『아트인컬처』, 2020년 2월호.

그림2　　오경화, ‹하늘, 땅, 사람들›, 1990, 비디오 & 컴퓨터그래픽스, 컬러, 사운드(스테레오), 27분 4초. 서울시립미술관 소장

그림3 육근병, ‹풍경의 소리+터를 위한 눈› 설치 전경, 1992, 혼합재료. 작가 제공
그림4 육근병, ‹터를 위한 눈›, 1992, 혼합재료. 작가 제공

1963년이었음을 상기해볼 때, 한국 비디오 아트의 시작은 해외 미술계에 비해서도 그리 뒤처지지 않은 행보였음을 알 수 있다. 비록 김구림의 ‹1/24초의 의미›가 한국 비디오 아트 혹은 실험영화를 언급할 때 첫 작품으로 기록되지만, 김구림의 경우에는 텔레비전, 비디오라는 매체의 특성에 매료되어 실험하거나 지속적인 표현 매체로 활용하지 않는다. 오히려 설치, 평면, 퍼포먼스를 넘나들며 전방위적으로 작업을 진행해오기 때문에, 그를 비디오 아트라는 범주에서 한정해서 살펴보는 것은 적절하지 않을 수도 있다. 좀 더 본격적으로 텔레비전과 비디오를 표현 수단으로 적극적으로 사용하고 지속적으로 관심을 가졌던 작가로서는 박현기를 들 수 있다. 1978년 자연석으로 만든 돌탑 사이에 텔레비전 수상기를 끼워 설치하고, 돌의 영상을 보여주었던 박현기의 ‹비디오 돌탑›은 당시 대표적인 비디오 설치 작품이라고 할 수 있으며, 이후 80년대에 이르면서 일본에서 유학하고 돌아온 이원곤, 프랑스에서 돌아온 오경화, 김재곤, 조태병, 육근병 등이 그 뒤를 이었다. 이원곤은 당시 비디오 아트를 "뉴미디어와 실험적인 영상을 사용한다는 점에서는 실험영화와 비교되기도 하고, 또 한편으로는 영상을 하나의 오브제 혹은 기록 수단으로 활용했던 전위예술과 비교해서 이야기할 수 있었다. 실험영화가 사진으로부터 이어진 영상 미학의 실험장이었으며 한 세기 이상의 세월 동안 이어진 사진과 영화의 문맥 위에서 프레임의 실험적인 촬영, 미장센 그리고 편집이 주된 관심사였다면, 전위예술에서는 비디오 영상을 새로운 예술적 실험을 위한 하나의 수단으로 혹은 기록 매체로 사용하는 것이 보통이었다"[3]고 설명한다. 이 두 축은 이후 비디오 아트가 전개되는 양상에도 크게 영향을 끼친 것으로 보인다.

1990년대에 접어들면서 뉴미디어에 대한 관심이 증대하였고, 작가들 역시 새롭게 등장하는 미디어를 어떻게 작업의 표현 수단으로 활용할 것인가에 대해 적극적으로 실험하였다. 특히 90년대 초반에 새롭게 등장하는 젊은 작가들은 테크놀로지에 익숙한 세대일 뿐 아니라, 다양한 매체를 함께 사용하는 멀티미디어에도 능했다. 이들이 영상, 미디어를 이해하는 방식은 이전 세대와는 확실히 차별화되었으며, 특정 장르에 얽매이지 않고 다양한 테크놀로지와 쉽게 연계하여 이를 통해 새로운 예술적 가능성을 모색해보려 하였다. 그 과정에서 '비디오'보다는 '테크놀로지'에 방점이 찍히기도 하였다. 90년대에 '테크놀로지'를 전면에 내세운 많은 전시들이 실제로는 새로운 테크놀로지를 기반으로 하는 미디어 아트 작품이 아닌 다양한 비디오 설치 작품들을 소개하는 전시였다는 점은 이러한 현상을 잘 보여준다고 할 수 있다.

3 이원곤, 위의 글.

비디오 아트에서 영상, 싱글 채널 비디오로의 이행

1996년 서울시립미술관에서 개최된 «도시와 영상»전은 테크놀로지 기반의
산업사회에서 정보와 이미지로 넘쳐나는 도시의 삶과 문화를 영상으로 펼쳐낸
전시로서 시대성을 잘 반영하였을 뿐 아니라, 영상 작품을 전시에 본격적으로
도입했다는 점에서도 중요한 전시였다. 그런데 이후 현대미술계에서는 비디오 설치
작품보다는 영상, 혹은 싱글 채널 비디오라 불리는 작품들이 눈에 띄게 증가했다.
이는 대중매체와 다양한 뉴미디어의 발전으로 인해 변화된 사회상이라고 볼 수도
있겠으나, 가장 직접적으로는 비디오 장비들이 예전처럼 대중적으로 사용되지
않고 있기 때문이기도 하다. 백남준이 비디오 아트를 시작했을 때에는 비디오 기술
역시 새롭게 시작하고 발전하던 단계였으나 이미 새로운 기술로 이행하면서 기존의
기술을 사용할 수 없게 되면서 오는 자연스러운 변화라고 볼 수도 있다. 기술 기반의
작품들이 태생적으로 가질 수밖에 없는 한계이기도 하다.
　　하지만 이러한 한계를 인정한다고 하더라도 90년대 이후 눈에 띄게 증가하는 영상
작품들을 비디오 아트의 틀 안에서 해석하는 것은 무리인 듯 보인다. 비록 비디오
아트에서 영상이 중요한 부분이기는 하지만, 90년대 이후 소개되는 영상 작품들은
비디오 아트에서 보여주었던 영상들과는 다른 예술 언어와 메커니즘을 가지고 있기
때문이다. 영상, 싱글 채널에 대해서는 전문적인 별도의 연구가 필요해 보이지만,
아쉽게도 이에 관한 문헌 자료는 아직 많이 소개되어 있지 않다.

지금, 비디오 아트를 다시 본다는 것은 ……

비디오 아트에는 텔레비전 수상기와 비디오 촬영, 편집 장비가 필요하다. 수상기는
쌓이기도 하고 펼쳐지기도 하고 다양한 방식으로 변형된다. 비디오 아트가
자연스럽게 설치의 영역과 만나는 지점이다. 촬영 편집된 영상은 물성을 가진
수상기를 통해서 다양한 방식으로 보여진다. 비디오 아트가 영상, 싱글 채널 비디오와
닿는 지점이다. 이제 더 이상 예전처럼 비디오 장치를 사용하지 않는다. 필름은
디지털로 교체되었고, 심지어 존재하지 않은 대상도 가상으로 만들어 촬영한다.
기술이 발전하고 시대가 변하면서 비디오 아트 역시 역사의 한 언저리에 있는
느낌이다. 그럼에도 불구하고 지금, 비디오 아트를 다시 보는 것은 기술 때문이
아니다. 당시 기술과 미디어를 바라보았던 작가들의 관점과 생각, 그들의 창의적인
표현을 보기 위해서이다. 하지만 한국 비디오 아트에 관한 기록은 그다지 많지

않았다. 대형 전시에 대한 소개와 그룹전에 관한 자료는 간혹 찾아볼 수 있었지만,
작가에 대한 소개, 작품에 대한 소개는 찾아보기 힘들었다. 비디오 아트가 한때
유행했던 흐름이 아니라 지금도 여전히 동시대 작가들의 작업 태도 안에 남아 있다고
생각한다면, 지금이야말로 비디오 아트에 대한 촘촘하고 면밀한 연구와 정리가
필요한 시점이다.

더 읽을거리

강태희. 「백남준의 비디오 때, 비디오 땅, 그리고 퍼포먼스」. 『공간』. 1992년 9월.

강태희. 「비디오 아트, 그 역사와 문제점」. 『미술평단』 23호(1991).

고충환. 「제1회 사진영상페스티벌」. 『공간』. 2001년 8월.

김홍희. 「포스트모던 비저너리, 백남준」. 『월간미술』. 2006년 3월.

백남준. 「비디오 예술의 가능성은 끝이 없다」. 『월간미술』. 1992년 9월.

백지숙. 「뮤직비디오와 MTV 문화적 의미의 몇가지」『월간미술』. 2000년 9월.

서현석. 「미술과 영화는 어디에서 만나는가?」. 『아트인컬처』. 2004년 4월.

심상용. 「뉴미디어시대, MTV적 감성의 예술」. 『월간미술』. 2000년 9월.

『월간미술』편집부. 「비디오아트의 신형이상학 패러다임」. 『월간미술』. 2003년 4월.

『월간미술』편집부. 「비디오 예술, 여기까지 왔다. 비디오 예술의 현황과 전망」. 『월간미술』. 1990년
 3월.

『월간미술』편집부. 「유럽의 비디오 아트, 서사의 경계」. 『월간미술』. 2003년 4월.

『월간미술』편집부. 「일본의 하이테크놀러지 비디오 아트」. 『월간미술』. 2003년 4월.

『월간미술』편집부. 「젊은 작가: 한계륜, 비디오로 그리는 일상과 일탈의 변주곡」. 『월간미술』. 2003년
 4월.

『월간미술』편집부. 「한국영상예술의 전개와 현주소」. 『월간미술』. 2003년 4월.

유선나. 「2000 전광판 영상갤러리: 디지털로 꿈꾸는 세상」. 『미술세계』. 2000년 2월.

유진상. 「장치와 서사, 다시 영화에서 미술로」. 『아트인컬처』. 2004년 4월.

유진상. 「포스트 백남준의 계보와 미래」. 『월간미술』. 2006년 3월.

윤동희 · 심철웅 · 윤태건. 「오늘의 영상문화를 진단한다」. 『아트인컬처』. 2004년 4월.

이경모. 「미술과 문화 I: 2000 인천 환경영상미술제의 명암」. 『미술세계』. 2000년 11월.

이동연. 「MTV kids, 이미지를 소비하는 세대」. 『월간미술』. 2000년 9월.

이용우. 「백남준의 밀레니엄 화두」. 『월간미술』. 2000년 1월.

이용우. 「한국인 백남준」. 『월간미술』. 1992년 9월.

이원곤. 「故 박현기의 비디오 모뉴먼트」. 『월간미술』. 2008년 11월.

장재호. 「백남준의 예술세계와 음악」. 『월간미술』. 2006년 3월.

조선령. 「영상문화의 새로운 소통을 위한 비디오 그래피」. 『월간미술』. 2000년 3월.

1996년
문헌 자료

비디오, 비디오 이상, 비디오 이념(1992)
김홍희

한국 영상예술의 전개와 현주소(2003)
심철웅

비디오, 회화로서의 가능성(2003)
정영도

영상미술 시장의 현재와 미래(2004)
윤태건

백남준 비디오 아트의 보존전략(2006)
김경운

비디오, 비디오 이상, 비디오 이념

김홍희(미술사가)

비디오 아트의 양식 변화

비디오 아트란 무엇이며, 백남준은 비디오 작업을 통하여 무엇을 말하고자 하는가? 비디오는 무엇보다 TV와의 관계에서 그 역사적 좌표와 예술적 의미를 찾을 수 있다. TV는 대중매체임에도 불구하고 언제나 대중과 불균형한 관계를 이루어왔다. 조지 오웰이 이미 TV를 일방적인 정치 도구로 예고하였듯이, TV는 보급의 초기 단계로부터 송신상의 일방성으로 현대인의 사고를 규정하는 위압적 존재로 군림하였다. 스크린과 방송망이 세계를 지배하는 가운데 현대인은 상상력과 표현력이 위축되고, TV 이미지는 현실을 반영한다기보다는 현실의 일부가 되어 이미지 세상을 구축하여온 것이다. 비디오 아트는 TV의 이와 같은 소통상의 취약점을 보완하기 위한 '대용TV'로 등장하였으며, 백남준의 비디오 아트는 좀 더 적극적인 대용TV, 즉 관객을 작품에 끌어들임으로써 상호적인 매체 '참여TV'가 되려는 예술적 노력이었다고 볼 수 있다.

백남준의 비디오 아트는 그 표현과 양식에서 어떠한 변화를 보인다 해도 항상 관객과의 상호소통을 이루는 참여의 문제로 귀결된다. 참여TV로 고안된 초기의 '장치된 TV'나 말기의 위성 작품들은 물론, 가장 형식주의적 국면의 테이프 작품들도 그 색다른 이미지의 효과가 관객의 반응을 불러일으키는 참여TV의 수행이었다. 그의 전 작업은 내용면에서는 참여의 문제로 일관되고, 형식면에서는 재사용 수법의 반복적 양상을 보이기 때문에 명확한 분류의 기준을 찾기가 어렵다. 그러나 작업 양식상 설치 작업, 테이프 제작, 인공위성을 통한 생방송 작업의 세 범주로 대별할 수 있다. 백남준의 작업은 기술의 진보와 그 발전적 양상을 함께 하기 때문에 이러한 양식상의 분류는 대체로 기술 발전에 따른 시대적 분류와도 일치한다. 즉, 60년대에는 텔레비전의 보급과 함께 TV 수상기로 작업하는 장치된 TV로 시작하여 수상기 설치 작업으로 발전하고, 70년대에는 휴대용 비디오 사용과 함께 비디오 신디사이저의 도움으로 새로운 이미지를 창조하는 테이프 제작에 집중하고, 80년대에는 보편화된 인공위성의 활용과 함께 그의 우주 작업이 전개된다.

TV 설치 예술

1963년 부퍼탈의 파르나스 화랑에서 열린 《음악의 전시회—전자 텔레비전》은 백남준의 첫 개인전이자 비디오 아트의 문을 여는 효시적인 전시회였다. 백남준은 이 전시회를 통하여 전자 비전으로 전자음악의 영역을 확장시키겠다는 그의 복합매체 이상을 실현했을 뿐 아니라, 전자 비전을 비디오 아트로 구현시킨 최초의 참여TV인 '장치된 TV'를 제작, 전시함으로써 비디오 아트의 창시자로 등단하였다.

백남준의 장치된 TV는 주로 텔레비전의 내부회로를 변경시켜 방송 이미지를 왜곡시키거나, 브라운관을 조작하여 스크린에 추상적 선묘를 창출하는 것으로 구성되었다. 그는 그 조작 과정에서 예술적 의도나 기술적 테크닉을 배제하고 순전히 기계적 과정에만 의존하여 예측할 수 없는

비결정성의 이미지를 창출할 수 있었다. 부퍼탈의 13대의 장치된 TV들은 우연 작동에 의해 각기 다른 13개의 비결정성의 이미지를 전시했을 뿐만 아니라, 13종류의 다양한 이미지들이 한 공간에서 동시에 보여짐으로 문학이나 공연 같은 시간예술에서는 불가능한 동시적 시각을 제시하였다. 결국 13개의 이미지들은 기존의 재현예술에서 볼 수 없는 시각적 비결정성을 제시하고, 그 미묘한 차이들을 함께 보이는 동시 시각적 감흥을 유발함으로써 기존의 지각 경험과는 다른 새로운 지각 반응을 불러일으켰던 것이다. 이러한 의미에서 부퍼탈의 장치된 TV는 인식론적 차원의 최초의 참여TV가 되는 것이다.

장치된 TV의 중요성은 새로운 이미지를 산출하는 데 그치지 않고 그것이 하나의 조각적 오브제가 되어 수상기 설치 작업의 기본 단위로 작용한다는 점에 있다. 백남준의 설치 작업은 영상 이미지의 창조와 수상기의 조각적 구성이라는 별개의, 그러나 상호 연관되는 두 작업의 연합으로 이루어지며, 설치된 수상기의 이미지 성격과 그 생성 방식에 따라 세 가지 그룹으로 나누어 생각할 수 있다.

첫째는 설치된 수상기 이미지가 그 내부회로 변경에 의해 특수한 시각적 효과를 산출하는 경우이고, 둘째는 내부회로를 조작하는 대신에 비디오테이프를 사용하여 좀 더 현란한 시청각적 이미지를 얻어내는 경우이며, 셋째는 폐쇄회로 설치를 통하여 카메라가 포착한 현장이 동시에 모니터로 피드백되어 거울의 효과를 창출하는 경우이다.

첫째 그룹의 설치 작업은 1963년 부퍼탈의 장치된 TV 전시에서 시작하여 60년대 후반까지 지속된다. 1965년 그의 첫 미국 개인전에 전시되었던 〈자석TV〉는 장치된 TV를 적극적 참여TV로 활성화시킨 대표적 설치 작업이다. 수상기 외부에 자석 막대기를 매달아 관객이 그것을 움직일 때마다 다양한 형태의 추상 패턴을 얻도록 고안한 이 〈자석TV〉야말로 가장 직접적이고 효과적인 참여TV인 셈이다.

〈달은 가장 오래된 TV〉(1965-1967)와 〈TV 시계〉(1963-1981)는 복수의 모니터를 사용한 대규모 설치 작업이다. 〈달은 가장 오래된 TV〉는 12개의 수상기들이 화면에 초생달에서 보름달까지 변화하는 달의 모습을 보이도록 내부회로가 변경되었고, 24개의 수상기를 사용한 〈TV 시계〉역시 브라운관 조작으로 화면 위의 전자 직선이 시계바늘처럼 시간의 흐름을 알리고 있다. 시간의 메타포들인 달과 시계를 주제로 한 이 같은 시간의 시각화 작업을 통하여 백남준은 순간과 영원은 동일하다는 동양 철학에 입각한 그의 시간 개념을 표출한다.

내부회로를 조작하는 첫째 그룹의 설치 작업이 정적인 분위기와 명상을 자아낸다면, 비디오테이프를 사용하는 둘째 그룹의 설치 작업은 팝아트 경향의 다채로운 시청각 효과를 창출한다. 이 그룹의 작품은 비디오 촬영기와 비디오 신디사이저의 사용으로 테이프 제작이 가장 활발하였던 70년대 중반에 많이 제작되었다. VTR의 발명은 TV 내부회로 조작이 마련하는 제한된 이미지, 즉 변형된 방영 이미지나 음극선이 만드는 추상적 패턴으로부터 무한한 이미지 세계로의 진입을 뜻했다. 다시 말해 휴대용 카메라와 함께 세상은 온통 미지의 원천으로 변해 카메라가 포착하는 것은 무엇이든지 비디오 이미지로 화하는 것이다. 더구나 촬영된 비디오 이미지를 예술적으로 처리, 혹은 변형시키는 비디오 신디사이저의 도움으로 비디오 이미지는 전자적 현란함을 띠고 새로운 타입의 시청각적 복합 이미지로 등장하는 것이다.

1975년에 처음 선보인 〈물고기가 하늘을 날다〉는 20개의 수상기들이 바닥을 향해 천장에 매달려 있는 색다른 설치작이었다. 비디오테이프가

방영하는 물고기, 비행기, 댄서들의 나는 동작을 보기 위해 관중들은 바닥에 누워야 한다. 물고기를 공중에 띄워 문맥을 벗어나게 하고 앞을 보는 대신 위를 보게 하여 감상의 시각을 바꾸고, 또한 여러 장면을 동시에 보여주는 동시 시각을 제시함으로써, 이 작품은 몇 차원에서 관객의 지각 변화를 요구하는 참여TV로 기능하는 것이다. 같은 해의 ⟨비디오 물고기⟩에서는 물탱크에 담긴 산 물고기와 투명한 물탱크 뒤에서 어른거리는 비디오 영상 물고기를 병치하여 일종의 전자 수족관을 만든다. 백남준은 여기서 산 물고기와 전자 물고기를 함께 놀게 하여 자연과 문화의 조화를 시도할 뿐 아니라, 물고기의 영상적 재현과 현실적 제시를 통하여 재현(representation)과 제시(presentation)라는 현대미술의 미학적 문제를 부각시킨다.

1986년에 작고한 요셉 보이스에게 바치는 ⟨보이스/보이스⟩(1987)는 50개의 수상기가 하나의 거대한 사다리꼴 화면을 이루는 기념비적 스케일의 설치 작업이다. 새로운 확대 기술이 보이스의 이미지를 사다리꼴 대형 화면에 클로즈업시키고, 다양하고 화려한 이미지들이 무기체적 구조물에 활력을 불어넣어 하나의 전자 생명체를 만든다. 관객은 이러한 압도적인 전자 환경 속에서 눈으로 본다기보다는 몸으로 느끼는 새로운 지각 경험을 맛보는 것이다.

1988년 서울올림픽을 기하여 과천 국립현대 미술관에 설치한 ⟨다다익선⟩은 무려 1003개의 수상기로 만든 탑 모양의 초거대 조형물이다. 3개의 테이프가 방영하는 이미지들을 최신 기술을 사용하여 반복, 병치시킨 이 기념탑은 그 스케일뿐만 아니라 시각적 효과에서도 생태를 변화시키는 마력의 탑으로 변한다.

⟨보이스/보이스⟩에서는 수십 개의 화면을 가로질러 나타나는 하나의 거대한 이미지를 만들더니, ⟨다다익선⟩에서는 복수 이미지들의 동시적 시차적 방영으로 시각적 다양성을 산출한다. 이렇게 이미지의 파편화 혹은 복수화를 통하여 미시적 시각을 제시하고 또 단일 이미지의 확대를 통하여 거시적 시각을 제시함으로써 백남준은 새로운 지각 행태를 개발하고, 참여TV 강령을 수행하는 것이다.

세 번째 그룹의 설치 작업은 거울 구조와 같이 수상기가 피사체를 반영하는 피드백 구조 때문에 나르시스 신화에 입각한 나르시시즘 비디오 미학의 탄생을 가능케 하였다. 수상기에 비친 자신의 모습을 관조하는 예술가 또는 관객은 대상화된 자신, 즉 '나'로부터 분리된 나의 분신을 대면하게 된다. 이러한 나르시시스트적 상황 역시 참여의 문제로 귀결된다.

예를 들면 1969년 하워드 와이즈 화랑에서 열린 미국 최초의 비디오 그룹전 «창조 매체로서의 TV»에 백남준이 출품했던 ⟨참여TV⟩는 제목 그대로 관중의 적극적 참여를 요구하는 폐쇄회로 설치 작품이었다. 수상기 앞의 관객이 카메라가 포착한 자신의 이미지를 관조하는 데 그치지 않고 자신의 이미지를 왜곡시키는 일에 참여하게 된다. 즉 관객이 수상기 외부에 설치된 확성기에 대고 소리를 내면 화면에 반영된 자신의 모습이 채색되고 왜곡되어 일종의 추상 패턴을 만들게 된다. 여기서 관객은 또 하나의 자기를 대면하는 심리적 긴장으로부터 이완되어 이미지 창조 작업에 가담하게 되는 것이다.

비디오테이프 예술

비디오는 상호적인 매체이다. 그 매체의 상호성은 우선 매체와 친숙할 수 있는 비디오의 매카니즘에 기인하지만, 그보다 더 근원적인 점은 비디오를 통한 새로운 이미지 개발이 인간 지각을 변화시킨다는 생태학적 차원의 소통 문제에

관계된다. 백남준의 비디오테이프 작업은 새로운 이미지를 창조함으로써 직접적이고 접촉적인 참여TV를 만드는 일로 일관되어 있다. 그는 비디오테이프의 직접적이고 접촉적인 효과를 배가하기 위하여 그 제작 과정에서 콜라지 편집 수법을 사용한다. 회화적 콜라지가 현실의 우연적 요소를 화면에 차용하여 예술의 내적 논리를 파괴하고 동시에 새로운 시각적 효과를 창출할 수 있었듯이, 음악적 비음악적 원천들로부터 다양한 소리의 합성을 만드는 음악적 콜라지 테이프 역시 비논리적 구성 자체가 제시하는 새로운 미학을 마련할 수 있었다.

백남준이 1968년 보스턴의 WGBH-TV의 실험방송 '매체는 매체다' 프로그램을 위해 제작한 비디오테이프 〈전자 오페라 1번〉은 콜라지 기술에 의한 이미지의 반복, 중첩, 분열 등 백남준 특유의 단음식 스타카토 양식을 보이는 초기 대표작이다. 콜라지 수법에 의한 이미지의 시청각적 효과는 비디오 신디사이저 개발과 함께 첨예화되었다. 백남준이 1970년 일본인 기술자 아베의 도움으로 그 자신의 필요에 의해 구축한 비디오 신디사이저는 일종의 영상의 마술사로 촬영된 이미지를 변형, 왜곡, 채색할 뿐 아니라, 컴퓨터 조작으로 순수 추상 패턴까지 가능하게 하였다. 백남준은 결국 콜라지 수법과 신디사이저 사용으로 새로운 지각 경험을 요구하는 직접 접촉적 혼성 이미지를 창조할 수 있었던 것이다. 1970년 길거리에 신디사이저를 설치하고 테이프를 제작하였던 〈비디오 코뮌〉을 비롯하여, 1972년의 〈뉴욕의 판매〉, 1973의 〈글로발 그루브〉, 1977년의 〈과달캐널 진혼곡〉 등은 신디사이저에 의한 비디오의 양식적 특성을 과시한 대표적 테이프 작품들이다.

쟝 폴 파르지에는 백남준 예술의 특성을 '이중'이란 개념으로 풀이하였다. 그가 말한 '이중'이란 이중으로 나뉘는 분리작용과 이중으로 겹치는 중복작용을 함께 포함하는 이중화 작업으로서 파르지에는 이것이 백남준 예술의 기조를 이루는 핵심적 요소라고 주장한다. 백남준의 이중에 대한 집념은 동일 이미지를 분열, 중첩시키는 이미지의 반복 작업 또는 재생 작업에서 감지된다. 그 밖에도 특정 이미지를 한 작품에서 반복적으로 사용하여 주제를 부각시킬 뿐 아니라, 동일 이미지들이 여러 작품에 거듭 사용하여 작품 간의 문맥적 연결을 시도한다. 예를 들면 〈글로발 그루브〉의 반나체 고고 댄서는 백남준 테이프의 광고 모델처럼 이후 다수의 테이프 작품에 재등장하여 백남준 이미지 목록을 구성한다. 또한 백남준의 테이프마다 거의 초대되는 아방가르드 동료들인 존 케이지, 머스 커닝햄, 알렌 긴스버그 등은 이미지의 반복적 차용에 의해 우상화되는 스타 이미지로 변신한다. 이렇게 백남준은 동일 이미지를 반복적으로 사용하여 새로운 미디어 이미지를 탄생시키는 한편 재래 예술의 유일성을 훼손시킨다. 대량생산에 의한 수적인 확산이 재생산을 위한 새로운 미학을 낳게 하는 질적 변화를 초래하게 되었다고 발터 벤야민도 논의하지만, 백남준은 동일 이미지의 반복적 사용으로 또한 복제 가능한 비디오테이프 제작으로 재생산 시대의 예술적 요구를 충족시키는 것이다.

이중성에 입각한 백남준의 비디오테이프는 복제예술로서의 기능뿐 아니라, 모방을 통하여 풍자하는 '메타비평'을 수행한다. 〈뉴욕의 판매〉는 상업주의와 광고문화의 현장인 뉴욕을 풍자적으로 모방함으로써 상업주의 모순을 지적하고 사고를 획일화시키는 광고의 지대한 영향을 다시 한 번 생각케 한다. 〈과달캐널 진혼곡〉은 무대를 2차 대전의 참혹한 현장이었던 태평양 남서부 솔로몬제도의 과달캐널 섬으로 옮겨 전쟁의 기억을 회상시키고 문화와 이념의 차이에 따른 지역적 분쟁을 고발한다. 백남준의 현실 비판은

직설적이라기보다는 풍자적이거나 은유적으로
심각한 내용을 익살을 통해 표출하기 때문에
프랭크 질레트의 말처럼 '숭고함과 희극성' 사이를
왕래하는 양면성, 혹은 이중성의 독특한 스타일을
구축하게 되는 것이다.

위성 중계 공연예술

80년대 비디오 아트의 새로운 양상인 'TV
방송예술'은 무엇보다 그것이 생방송으로
이루어진다는 점에서 그 의미를 찾을 수 있다.
생방송은 녹화방송과는 달리 '생'으로 진행되기
때문에 인생의 불가항력적 요소들을 그대로
반영한다. 예측할 수 없는 인생같이 생방송은
방송상의 과실을 삭제할 수도, 회복할 수도 없는
불운과 함께, 우연에 의한 뜻밖의 효과가 일어나는
행운도 갖는다. 그렇기 때문에 생방송은 살아
있는 듯 생생하고, 인생처럼 리얼하다. 삶과 같이
직접적으로 와 닿는 이러한 생방송이야말로
상호소통적 참여TV의 이상적 모델이라 할 수
있다. 백남준은 TV 생방송 공연을 위성중계를
통하여 전 지구에 동시 방송함으로써 사방 소통의
참여TV를 성취한다. 생방송을 통한 시청자와의
수직적 소통을 위성중계를 통한 지구적 차원의
수평적 소통으로 확장하여 결국 사방 소통을
이루는 하나의 '지구촌'을 이룩하는 것이다. 이렇게
수직 수평의 상호소통을 이루는 백남준의 위성
공연은 그의 행위음악의 연장으로서 비디오 '전자
오페라'에 이어 우주적 차원의 참여TV를 실천하는
'우주 오페라'가 되는 것이다.

본격적 차원의 위성예술은 백남준의 우주 공연
작품 1984년의 〈굿모닝 미스터 오웰〉로 시작된다고
볼 수 있다. 뉴욕과 파리에서 동시에 진행되고
있는 공연 프로그램이 베를린, 로스앤젤레스,
서울 등 국제 대도시들로 중계되는 하나의 지구적

사건이었던 〈오웰〉은 막대한 공연 규모나 중계
범위에서 위성예술의 새로운 국면을 열었을 뿐
아니라, 백남준 자신에게는 우주오페라 3부작의
막을 여는 의미 깊은 작업이었다. 뉴욕으로부터
로리 앤더슨과 피터 가브리엘의 노래, 존 케이지와
머스 커닝햄의 음악과 춤, 알렌 긴스버그와
피터 올로프스키의 시낭송과 함께, 파리
퐁피두센터에서의 요셉 보이스의 피아노 연주,
벤보티에 '쓰기'와 콩바스 '그리기' 등 다채로운
프로그램을 위성 중계로 전 세계에 방영함으로써
백남준은 TV에 대한 오웰의 부정적 시각을
부정하고 상호소통 매체로서의, 예술 매체로서의
TV의 새로운 가능성을 제시하였다.

백남준은 〈바이 바이 키플링〉을 그의 우주
오페라 제2편으로 마련하였는데, 여기서는
동서의 만남이라는 특정 주제에 의하여 소통의
문제를 부각시킨다. 1986년 서울에서 개최된
아시안게임에 때를 맞춘 〈키플링〉은 동서양을 잇는
세 도시, 뉴욕, 동경, 서울에서 공연이 벌어지고,
그것이 보스턴과 캘리포니아에 동시 중계 방송되는
태평양 횡단의 우주 공연이었다. 뉴욕에서는
필립 글래스, 데이빗 튜더의 음악과 리빙 디어터
무용단의 춤이 소개되고, 낙서 화가 키스 해링이
출연하였다. 이들과 함께 김금화의 신딸 최희아와
가야금 주자 황병기가 협연하여 동양과 서양의
출연진이 자리를 함께 하였다. 동경에서는 일본의
음악가 사카모도, 건축가 이소자키, 의상 디자이너
이세 미야키 등과 함께 한국의 사물놀이가
출연하였다. 서울에서는 한국의 풍물들이 방영되는
가운데 아시안게임의 하이라이트인 마라톤
경기가 미국의 최초 여류 마라톤 주자의 해설로
중계되었다.

〈키플링〉은 〈오웰〉보다 좀 더 많은 사건을
취급하고, 테이프를 다양하게 사용하였으며, 지역
인물을 많이 등장시킨 점이 두드러진다. 그러나
가장 현저한 점은 "동양은 동양이고 서양은 서양일

뿐 이 둘은 결코 만날 수 없다는 영국의 시인 키플링의 단언을 반박하듯, 동양인과 서양인의 만남의 장면들을 한 화면에 병치시키는 새로운 양분 스크린 수법을 사용한 점이다. 미국 측의 해링과 일본 측 미야키의 우주를 통한 만남이 한 화면 위에서 펼쳐지고, 카베트와 사카모도의 내민 손들이 화면에서 이어져 위성 악수를 만든다. 또한 뉴욕과 동경에 헤어져 있는 미국 쌍둥이 자매를 화면을 통해 다시 결합시킴으로써 양분된 스크린을 통한 우주적 만남의 효과를 배가한다. 그러나 가장 드라마틱한 만남은 서울 한강변을 달리는 마라톤 경기의 긴장감이 뉴욕으로부터 연주되는 필립 글래스 음악의 격앙되는 리듬에 맞추어 한층 고조됨으로 음악과 운동이 혼연일체가 된 점에 있다. 글래스 음악의 '전자 오르가즘'은 목전의 승리를 앞두고 시간과 함께 가중되는 달리는 신체의 고통을 그대로 반영하였다. 백남준은 마라톤 경주 실황을 글래스 음악에 맞추어 중계함으로써 동과 서의 만남에 음악과 운동의 만남을 교차시켰던 것이다.

백남준은 동양과 서양의 지역적 이념적 차이는 예술과 운동 같은 비정치적 교류에 의해서만 해소될 수 있다고 믿고, 그러한 신념을 '예술과 운동의 칵테일'이란 새로운 미학을 통하여 구현하고자 한다. 예술과 운동의 칵테일이란 착상은 백남준 우주 오페라 3부작의 마지막 편인 〈손에 손잡고〉에서 기본 테마로 부각된다. "예술과 운동은 서로 다른 사람들 사이의 소통을 이루는 가장 강력한 매체들이다. 그러므로 전 지구적인 음악과 춤의 향연은 전 지구적인 운동의 향연과 함께 행해져야 한다"라는 취지와 함께 1988년의 서울올림픽 경기를 기념하기 위하여 만들어진 이 작품은 서울 KBS-TV와 뉴욕 WNET-TV가 공동 주최하고, 이스라엘, 브라질, 서독, 중국, 소련, 이탈리아, 일본 등 10여 개국이 참가한 최대 규모의 위성 작업이었다. 〈손에 손잡고〉는 〈오웰〉이나

〈키플링〉과는 다르게 쇼적 프로그램보다는 이야기 구조에 의해 진행되었다. 우주의 방문객 모비우스 박사가 잔학하고 무지한 인간을 파멸시키고자 한다. 구원을 바라는 지구의 대변인은 그 심판자로 하여금 지구상에서 벌어지고 있는 다채로운 공연을 관람하도록 권유하면서 용서를 구한다. 전 세계 10여 개국에서 벌어지는 노래와 춤의 향연, 그리고 서울올림픽 실황 중계가 모비우스 박사에게 헌정되는 프로그램이며, 그것이 〈손에 손잡고〉의 내용이 된다.

백남준은 〈손에 손잡고〉에서 동양과 서양의 만남뿐 아니라 중국, 소련 같은 공산 국가들과의 만남도 이루었다. 결국 예술과 운동의 칵테일은 이념의 장벽을 초월하여 '지구를 하나로 감싸듯' 뭉쳐놓았다. 더구나 광대한 팝음악 팬과 운동 팬을 한자리에 모아 가장 높은 시청율을 확보할 수 있는 예술과 운동의 칵테일이야말로 가장 효율적인 참여TV가 아니겠는가?

결국 백남준의 우주 오페라 3부작은 〈오웰〉에서 TV 매체의 상호소통 가능성을 역설하고, 〈키플링〉에서 동양과 서양을 만나게 하고 〈손에 손잡고〉에서 이념과 취미를 초월한 하나의 지구촌을 만들어 전 지구적 소통을 목적으로 하는 그의 참여TV 이상을 실현한 셈이다. 또한 이 마지막 작업에서는 이전의 두 작업과는 다르게 주요 지역의 공연을 타 지역에 보내는 중앙집권식의 구심적 방송을 탈피하고, 전 지역이 공연에 참가하는 지역주의적인 혹은 민주적인 탈중심의 중계방송을 수행함으로써 실제적 의미의 사방 소통을 이룩할 수 있었다.

새로운 이미지, 막강한 소통의 힘

'장치된 TV'에서 시작하여 우주 공연에 이르기까지 30년간의 비디오 작업을 통하여 백남준은 "마치

출렁이는 전자 대양처럼 사람들을 황홀하게 만들 조명 벽, 월 투 월 TV(wall to wall TV)"라는 그의 비디오 환상을 투입시키고 있다. 그는 20여 년 전에, 콜라지가 전통 유화를 대신하듯이 브라운관이 캔버스를 대신할 것이며, 우리는 종이 없는 사회에 살 것이라고 선언하였다. 지금 유화는 여전히 벽에 걸리고 종이는 아직도 필수품이다. 그러나 텔레비전이라는 대중매체는 비난과 변호 속에서 부인할 수 없는 현실로, 가장 막강한 소통 매체로 자리를 굳히고 있다. 비디오 아트가 창조한 새로운 이미지는 새로운 지각 경험을 유발하여 인간 행태의 변화를 초래할 뿐 아니라, 그것이 보내는 예술적 메시지는 대중 취미를 고양시키고 비판 능력을 신장한다. 상호소통을 예술 목적으로 삼는 백남준의 비디오 아트는 비디오의 이러한 잠재력을 활용하여 가장 직접적이고 접촉적인 참여TV를 만든다. 머지않은 장래에 2인치 두께의 얇은 대형 TV 수상기가 개발되고, 원하는 페이지를 찾아보듯 원하는 장면을 마음대로 찾아볼 수 있는 임의 추출 방식의 비디오 시스템이 개발되면, TV 화면이 벽의 그림을 대신하고, 책이 무용해지리라는 백남준의 예견이 맞아 들어갈 수 있지 않겠는가?

(출전: 『월간미술』, 1992년 9월호)

한국 영상예술의 전개와 현주소

심철웅(서울대 교수)

우리나라 비디오 아트의 형성과 전개는 서구 미술의 흐름 속에 확장되어온 비디오 아트와는 매우 달랐다. 1965년 백남준이 소니에서 만든 포타팩 카메라로 거리에서 교황 방문을 찍고 당일 카페 고고에서 상영했던 것을 역사상 첫 비디오 아트 전시의 효시로 간주할 수 있었던 것은 그만큼 오랜 세월 동안 '영상 이미지'에 대한 미적인 실험의 역사가 있었기 때문이었다. [……]

이에 비해서 우리나라 비디오 아트의 출현과 형성은 1990년대에 이르러서야 활성화되었다. 구태여 과거의 원류를 찾자면, 1960년대 말 실험미술 운동에서 김구림이 감독, 편집한 ‹1/24초의 의미›(1969)가 서울 구 아카데미 극장에 위치한 아카데미 음악실에서 상영되었던 사실을 추적할 수 있다. [……] 또 같은 해에 국립극장에서 열린 서울국제현대음악제에서 백남준의 ‹피아노 위의 정사›가 연출되었는데 이 퍼포먼스는 박준상이 독일에서 귀국할 때 백남준의 연출 계획서를 가지고 와서 이루어진 것이다.

1970년대 중엽 이후 박현기가 텔레비전과 비디오를 가지고 등장했다. 그는 1977년 서울현대미술제 및 대구현대미술제에서 모니터 화면을 위로 향하게 하여 비디오 영상이 실제 물 박스에 비친 램프 이미지처럼 보이게 한 비디오 설치 작품을 선보였다.[2] 특히 1978년에는 자연석으로 만든 돌탑 사이에 텔레비전

수상기를 끼워 넣는 ‹비디오 돌탑›을 선보이는데 이것은 그야말로 비디오 아트 작가가 전무했던 1970년대에 거의 유일무이한 비디오 설치 작업이었고, 비디오라는 매체를 전문적으로 이용한 선구적인 작업이었다. 1977년부터 나온 『계간미술』은 이후 간헐적으로 백남준의 해외전과 작품들을 사진과 함께 소개하며 비디오 아트를 다루어, 1960년대 일본의 『미술수첩』과 더불어 당시 작가들에게 해외 미술의 흐름과 시각적 정보를 제공했다. 김구림의 필름 작업이나 박현기의 비디오 아트 등은 각각 서구에서 전개된 실험미술 운동과 비디오 예술의 출현과 전혀 무관하지 않을 것이지만, 당시 비디오 아트가 형성되거나 확장할 수 없었던 것은 우리나라만이 가진 여러 한계에 그 이유가 있을 것이다. 전통적인 미술 형식에 비해 테크놀로지에 의해서 이루어지는 작업은 아마도 순수예술의 숭고성에 도전이 되었을 것이고, 서구 예술에서처럼 아직 비디오 아트라는 것이 속성상 고급예술의 제도권에 진입하지 못한 일종의 '문화 테러'로 여겨졌기 때문인지도 모른다.

1980년대는 백남준의 비디오 아트가 한국에 본격적으로 등장한 시대다. 1980년 박현기 비디오의 해외 출품(파리비엔날레)과 신인 홍순철의 비디오 쇼, 김덕년의 비디오 설치 작업 (1981년, «오늘의 상황전», 관훈미술관)[3] 등 이후에 이렇다 할 비디오 아트 활동이 거의 전무했던 1980년대 중엽, 1984년 1월 2일에 백남준의 ‹굿모닝 미스터 오웰›이 뉴욕과 파리 그리고 서울에서 텔레비전으로 동시에 위성 중계된다. 1981년 컬러텔레비전이 처음으로 등장하고 1984년 6월에는 텔레비전 보급률이 전체 가구 수의 85%에 이르렀을 때였으므로 백남준 비디오 아트 중계가 대중적으로도 큰 반향을 일으키기엔 미디어 환경이 충분했다. 백남준의 비디오 아트는 한국의 시대적 상황과는 거의 무관하게 대중적인 인기를 획득했고, 미술계의 적지 않은 주목을 받았다. [……]

1980년대 말엽 비록 소수이긴 하지만, 비디오를 가지고 작업을 시작한 일련의 젊은 세대가 등장했다. 1987년 일본 유학 전의 이원곤이 텔레비전을 가지고 한 퍼포먼스 비디오(‹텔레비전 바둑›)로 개인전을 하고, 1989년 ‹변동에 대한 연구›와 ‹실크로드 기념비›를 발표한다. 1988년에는 프랑스에서 돌아온 오경화가 1988년 개인전에서 ‹비디오 쇼_물의 순환›을 발표하고, 같은 해 ‹비디오 통일굿›에서는 퍼포먼스를 연출한다. 또한 김재권의 ‹비디오 물고기›(1989), 16개의 텔레비전 모니터에 컴퓨터로 조작된 화면과 비디오테이프 이미지의 합성을 시도한 조태병의 설치 작품 ‹무제›, 육근병의 ‹풍경의 소리+장을 향한 눈›(1989) 등이 발표되었고 이러한 새로운 세대의 등장은 1990년대 비디오 아트의 눈부신 부상을 예고한 작업들이었다.

1980년대 우리나라의 시대적 상황이 매우 급변하는 양상으로 전개되고 미디어가 사회적으로나 문화적으로 큰 역할을 하였음에도 불구하고, 이에 반응한 비디오 아트가 소수에 불과했다는 사실은 연구를 필요로 한다. 1970년대 서구 비디오 아트가 텔레비전 미디어에 대한 비판적 시각에서 출발했고, 특히 싱글 채널 비디오, 퍼포먼스 비디오, 다큐멘터리 비디오 등이 텔레비전 미디어의 독점과 정치적, 사회적, 문화적인 일방적인 영향 등에 대한 비판적인 반향으로 형성된 것에 반하여, 우리나라 비디오 아트의 형성은 미디어에 대한 자생적 비판운동과 실험미술 운동의 맥에서 집단적으로 발생되었다기보다는 위와 같은 소수의 젊은 작가들의 의식 있는 실험과 열정에 의해서 출발하고, 그 맥이 시작된 것으로 보인다. 또한 우리나라 현대미술이 전통적 형식에 주로 집중되었고, 설치 같은 실험미술에 더 관심을 두었던 1970, 80년대 비디오 아트 같은 테크놀러지를 이용한 새로운 실험 작업이

기존 미술계나 미술교육 제도에 뿌리를 박고 발현되기에는 아직 여건이 마련되지 않았던 것이다.

그럼에도 불구하고 1980년대 중엽 이후 활발했던 설치미술의 그룹 운동과 1990년대 초에 등장한 새로운 젊은 세대는 비디오 아트를 설치미술과 테크놀러지의 맥락에서 활발하게 전개하기 시작했다. 또 여기에 부상하기 시작한 컴퓨터그래픽은 비디오 아트의 테크놀러지적인 성격을 더욱 부각시켰으며, 모니터 설치 등에서도 강렬한 색채와 애니메이션 형태로 나타났다. 1992년 갤러리 그레이스에서 열린 «테크놀러지 아트, 그 2000년대를 향한 모색—아트 테크 그룹 창립전»에서는 강상중, 공병연, 김영진, 김윤, 김재권, 박현기, 송주한, 신진식, 심영철, 이강희, 조태병 등이 작품을 발표했는데, 이들은 테크놀러지 예술에 전념해온 작가로서 전기, 전자, 기계, 비디오, 컴퓨터, 레이저, 홀로그램 등의 매체를 활용하였다. 이 그룹은 비록 지속되지 못했으나 설치미술 맥락에서 비디오 아트가 개입된 관점보다는 테크놀로지와 예술을 접목하려는 다른 관점을 시도했다.

1994년에는 '한국 하이테크 미술전'이라는 부제가 붙은 «서울-뉴욕 멀티미디어 대축제»가 열렸다. 비디오와 컴퓨터 아트가 주로 선보였으며 김윤, 최은경, 석영기, 정상곤, 박천신, 신진식, 육근병, 홍윤아, 김영진, 문주 그리고 현지에서 백남준, 권홍구, 최인준, 조승호, 유현정, 들로라아 박 등이 참여했다. 이 전시는 컴퓨터 애니메이션(김윤), 비디오테이프(육근병), 프로젝트 설치(김영진), 비디오 모니터 설치(조승호, 문주 등), 컴퓨터 판화(정상곤, 석영기) 등으로 구성되었다. 비디오 아트는 '하이테크'라는 묶음 속으로 들어갔으며, 비디오 아트의 독립적인 정체성은 컴퓨터 애니메이션과 판화 등과 접목되면서 확장되었다. 또한 이 무렵 비디오 아트의 영상

이미지는 미학적인 탐구와 시사성 그리고 당시 현대미술의 이슈들과 긴밀한 연관성을 가지면서 전개되었다.

1990년대 중반 이후에는 광주비엔날레를 필두로 비디오 아트가 설치미술과 컴퓨터그래픽을 비롯한 테크놀러지를 사용한 매체 미술로 확고히 자리 잡기 시작한다. 1996년 서울시립미술관에서 열린 «도시와 영상»전에서는 테크놀러지 산업사회에서 정보와 이미지가 펼쳐지는 도시 공간에서의 삶과 문화를 영상 미술로 해석하는 작가 26명의 다양한 작품을 보여주었다. 처음으로 서울 여러 곳에서 전광판을 통해 작가들의 작품 일부가 방영되기도 했다. 1990년대 나타나 지금도 활발한 작품을 보이는 비디오 아트 세대들—앞서 언급한 작가들 이외에도 김해민, 김규정, 김창겸, 김형기, 박화영, 심철웅, 육태진, 이용백, 이윰, 함경아, 함양아, 홍성민 등 다 인용할 수 없을 만큼 많은 작가들이 비디오 아트의 다양한 제시를 기술적으로 확장하고 작품의 이슈나 담론에서도 독자적인 세계를 개척하고 있다. 즉, 싱글 채널 비디오, 영상 멀티모니터 설치, 인터랙티브한 환경에서 제시되는 비디오 이미지, 퍼포먼스 비디오 등으로 비디오 아트의 경계를 넘어 새로운 형식을 탐구하고 있는 것이다.

[⋯⋯]

1990년대 중후반 이후 또 다른 현상으로서 컴퓨터 대신 디지털이라는 이슈가 시각예술 전반에 등장한다. 즉, 컴퓨터그래픽은 테크놀러지를 표상하는 도구가 아니라 아날로그의 개념과 대응하면서, 이른바 디지털 혁명이라는 커다란 물결 속에서 시각문화의 패턴을 재편성하는 '디지털'이라는 용어로 대체되었고, 테크놀러지 아트는 미디어 아트(매체미술)라는 용어에 자리를 내주기 시작한 것이다. 이와 함께 디지털

매체라는 개념을 가지고 비디오 아트에 접목한 작품들이 나타나기 시작한다. 1996년 6월 심철웅이 개인전에서 선보인 "소비되는 텍스트—디지털 방식의 시각 실험"[5]이라 일컬어진 3D 애니메이션 작업과 비디오를 합성한 작품이 대표적인 예다.

[……]

새로운 디지털 테크놀러지를 이용한 미디어 아트는 1990년대 말엽-2000년대 초엽에 이르러서 비디오 아트라는 단어로만 포용하기에는 그 경계를 넘어선 양상으로 확대되고, 여기에 매료된 새로운 젊은 세대의 작가들이 등장한다. 이들은 전통적인 미술, 영화, 디자인 혹은 기타 미술과 유/무관한 배경을 가지면서도, 디지털이라는 매체를 가지고 시각적 이미지 작업을 컴퓨터 모니터에서 하고 다양한 방식으로 전시한다. [……] 30대 전후의 새로운 디지털 세대 작가들은 비디오 아트의 맥락을 실험하면서도 디지털 테크놀러지를 기존 세대와는 다른 시각으로 접근한다. 그리고 때맞추어 세대교체를 한 젊은 큐레이터들의 새로운 문화적 관점과 함께 비디오/미디어 아트의 판도를 변모, 확장시키기 시작하였다. [……] 새로운 젊은 세대 작가들—강은수, 구자영, 김기라, 김두진, 김병직, 김세진, 김이진, 김준, 김정한, 김지영, 조혜정, 유비호, 양만기, 유지숙, 이부록, 장지아, 장지희, 최우람, 한계륜, 홍성철 등—은 전통적인 비디오 아트의 특성을 확장하여 미디어 아트의 맥락에서 형식적으로나 개념적으로 새롭게 보여주는 작가들이라 할 수 있다.

[……]

국내외 미술 현장에서 미디어 아트가 화려하게 전개되는 반면에, 우리나라 미술계의 내부적 현실은 척박하다. 우리나라 비디오/미디어

아트가 세계 미술의 흐름으로 나아가고 있고 위상이 제고되고 있지만, 현실에서는 아직 미술 제도권 변방에 있다. 무엇보다 현재 미술대학에서 전통적인 학과—회화과, 서양화과, 조소과, 한국화과, 동양화과—로 나누어져 있는 범주에 미디어를 전공으로 하는 학과나 전공이 거의 없다는 점이 그 증거다. [……] 또한 기존 미술계에서도 영상이나 미디어 아트 영역은 아직 확보되어 있지 못하다. 유통되지 않는 미디어 아트는 기성 화랑이나 갤러리에서 상품으로서 자격이 부족하며, 간혹 있다 해도 단지 일회성 기획 홍보전에 불과한 경우가 많다. [……]

우리나라 비디오/미디어 아트의 다양한 모습이 10여 년에 걸쳐 단기간에 일어난 만큼, 여기에 대한 이론적, 비평적인 검증과 논의가 거의 부재했음을 부인할 수 없다. [……] 이를 위해서 먼저 우리나라 비디오/미디어 아트 작업에 대한 일련의 흐름과 성격에 대한 비평과 정리가 본격적으로 필요하다. 즉, 비디오나 미디어 아트를 현대미술의 흐름에서 읽고, 우리나라 특성에 따른 미디어 아트 작업에 대한 담론을 전개하고 이에 비평을 개진할 수 있는 이론적 연구와 체계가 정립되어야 한다는 것이다. [……] 우리나라 비디오/미디어 아트의 여러 형태—싱글 채널 비디오, 비디오 설치, 프로젝션 설치, 멀티미디어, 인터랙티브 비디오 설치, 웹아트, 디지털 이미지 프린트 등—각 형식에 대한 논의와 미학적 정체성에 대한 것뿐 아니라, 각 매체가 담은 내용과 조형에 대한 비평과 검증이 필요하다는 것이다. 이와 더불어 위에 언급된 작가들이나 작품 세계에 대한 것뿐 아니라, 시대적인 상황과 현대미술의 상황과 비교하여 검증하고, 비디오/미디어 아트 작가들의 작품 세계에 대한 분석과 논의가 활발히 전개되어야 한다.

[……]

주)

2 김홍희, 「한국적 미니멀 비디오의 창시자 박현기」,
 박현기 인스톨레이션 카탈로그, 1988.
3 박영남, 「한국 실험미술 15년의 발자취」,
 『계간미술』, 1981, p. 178.
5 『월간미술』, 1996년 7월호, p. 105.

(출전: 『월간미술』, 2003년 4월호)

비디오, 회화로서의 가능성

정영도(미술평론가)

[⋯⋯] 우리는 전통적인 예술작품에서 작품에
내포되어 있는 형상과 구성적인 형식들을
관찰하지만, 멀티미디어 아트에서는 다른 차원의
예술적 패러다임을 찾아야 한다. 그 패러다임은
그동안의 예술작품들이 합리적 질서와 미학적
진리를 전제하고 의미를 각인해왔던 것과는 달리
'삶의 비전'에 관한 것이다.

[⋯⋯]

'시간' 혹은 '변화' 자체를 비전으로 전환시키는
것이 전통 매체 미술과 멀티미디어 아트의 가장
커다란 차이일 것이다. 이 차이는 작가들이 주제로
다루는 대상의 변화와 관계 있다. 멀티미디어
아트의 작가들은 시간을 작품의 대주제로
도입한다. [⋯⋯] 동영상 멀티미디어 작품은 시간
속에서 변화해가는 삶과 사회의 비전의 표현이
목적인 경우에 훨씬 더 적절한 매체가 된다.
 멀티미디어 작품들에서 관객은 새로운 예술적
정체성을 발견한다. 전통 매체 미술에서의
정체성은 [⋯⋯] 삶의 다양한 양상들에 대한
반성적인 상황을 전제로 한다. 그런 점에서 인간의
기억과 관련이 있다. [⋯⋯] 반면 멀티미디어 아트의
정체성은 삶과의 유기적인 과정 안에 존재하는
것을 발견할 수 있다는 데 있다. 멀티미디어
아트 분야 중 가장 쉽게 접할 수 있는 비디오

영상 작품들을 통해 관객들은 전통적인 매체 미술과는 다른 시각적 전개 과정을 경험한다. [……] 멀티미디어 아트는 삶의 단편적인 이미지들을 쏟아놓음으로서 우리의 시각과 생각의 지평을 열어놓는다.

[……]

멀티미디어 아트는 기존 미술사의 한 부분이라기보다는 그 자체가 독립적인 예술이 되어가고 있다. 따라서 디지털 멀티미디어 아트에 관한 이야기들은 21세기 문화의 새로운 패러다임에 관련된 논의가 될 수밖에 없다. 이런 차원에서 새로운 예술이 아직도 하나의 가능태로서의 의미의 지평이 열리는 과정이라 생각해본다면, 구체적인 예술작품을 통해 새로운 매체의 특성을 발견해보는 것은 의미 있는 일이다.

[……]

우선 서정국의 작품을 통해 멀티미디어 아트의 새로운 예술적 시각을 살펴보자. 그는 독립적인 이미지들의 조합과 변이를 통해 이미지의 예기치 못한 변화를 만들어낸다. 1995년 작품 ‹만다라›는 아주 단순한 주변 사물들의 이미지를 대칭적으로 조합하고 중첩시킴으로써 생산되는 만화경적인 이미지를 일련의 애니메이션 효과를 통해 재현했다. 그리고 1998년 ‹색깔 있는 방›에서는 여러 대의 모니터에서 조금씩 변주된 동일 계열의 삼원색 중 한 색채가 서서히 변화되어간다. 이로 인해 이미지는 더 이상 구체적인 형상의 대응물로 나타나지 않고 색채를 통해 드러나는 심리적 상황으로 변이된다. 이런 심리적 상황은 2000년도 ‹서울 야경› 시리즈 작품들을 통해 좀 더 구체적으로 나타난다. 작가는 서울의 유흥가와 유흥가 뒷골목 사진을 찍고 사진 이미지에서

간판을 모두 치웠다. 그런 다음, 그 자리에 ‹색깔 있는 방›에서 볼 수 있었던 색채를 채움으로서 산만한 거리를 관조의 장소로, 그리고 그 안에서 사유가 가능한 상상적 공간으로 변화시켰다.

문경원은 2000년 개인전 «Temple & Tempo»에서 현재 우리 사회의 문화를 복제의 차원에서 바라보는 시각을 보여주었다. 작가는 ‹Temple & Tempo›라는 작품에서 자기 그림 속 3백여 마리의 나비를 시간적 순서로 스틸사진으로 촬영한 다음 비디오 동영상으로 변화시켰다. 여기서 작가는 서로 형태는 다르지만 화면 위 각기 수많은 나비들이 생성되고 부유하는 모습을 반복하여, 복제적 성격이 강화되는 현대문화에서 이미지가 가지는 공간적(문화적), 시간적(실존적) 전체성에 대한 이야기를 하고 있다.

여기서 그녀는 공간적인 차원에서 논의될 수 있는 회화의 이미지를 그녀 자신의 시간적인 인식의 틀 안으로 전이시킴으로써, 삶에 종속된 의미로서의 이미지가 아니라 의미를 창조해내는 적극적인 시간적 형상으로서의 이미지로 변이시킨다. 이 시점에서 공간적인 삶과 시간적인 형상의 관계가 만들어내는 경험은 예술적인 코드로 변화한다. 회화가 시각 이미지에 대한 의미론적 탐색과 시간적인 작업으로 변화되면서 공간·시간·인간 삶의 실존적인 파생물 등 시간적 과정에 따르는 인식의 변화를 추체험할 수 있게 해주고, 작가의 미학적 관점의 정체성과 그 정체성의 본질에 대해 설명할 수 있게 된다.

권소원은 일정하게 주어진 환경 안에 실존해야만 하는 인간의 모습을 실사 이미지 위에 단순한 선으로 구별 지어놓는다(‹First Perfect› 2000 / ‹Second Perfect› 2000). 선을 통해 형상을 주변의 환경에서 독립된 것으로 변화시키는 것은 단순히 보면 물리적 공간과 그녀 자신(삶)의 심리적 공간의 탐구를 위한 장치다. 다른 면에서는 기억 속에 거주하는 사물이나 다른

인간들(사회)에 대한 자신의 의식적·무의식적 반응의 탐구라고 볼 수 있다. 작가는 작품을 통해 '이해'의 문제를 이야기한다. 인간의 보편적 삶과 관련된 이해라기보다는 여성 혹은 각 삶의 특수성에 기반을 둔 이해다. 그녀는 사회적으로 양식화된 삶의 균형에 대해 브루스 나우만식의 비판적 시각을 가지면서 우리 삶에서 작용하는 의미의 작용에 질문을 던진다. 나우만이 인간 커뮤니케이션의 문제를 사회의 구조화된 불합리와 위계질서를 기반으로 거시적인 시각에서 바라본다면, 권소원은 남성 중심적 문화에 대한 관찰을 통해 비판적으로 메시지를 던진다.

[......]

이 세 명의 작가는 작품을 통해 예술의 역할 (서정국), 미디어의 본질(문경원), 메시지의 전달 (권소원)의 문제를 언급한다. 작품의 의미나 내용을 떠나 이들의 작업은 [......] 전통 매체의 무거움에서 탈출할 수 있는 자유를 준다. [......] 멀티미디어 아트의 작업들을 통해 상상력·창조성과 좀 더 본질적으로 관련되는 미술의 역사 안으로 들어갈 수 있게 되었다.

(출전: 『아트인컬처』, 2003년 4월호)

영상미술 시장의 현재와 미래

윤태건(카이스갤러리 디렉터)

작년 말 청담동 갤러리 피시에서 야심차게 열렸다가 매몰차게 외면당한 «VOD(Video on Demand)»전은 척박하다는 표현조차 하기 어려울 정도로 시장 자체가 아예 없는 국내 비디오 아트 마켓의 실상을 그대로 보여준 상징적인 전시였다. 기획자는 '주문형 비디오 시스템'이라는 국내에서는 아직 낯선 개념을 들고 나와 유비호 김기라 홍성철 박준범 등 80여 명의 비디오 작품 120여 편을 섭외, 전시장 및 웹사이트, 인터넷방송을 통해 '거래'를 시도했지만 결과는 참담했다.

[......]

오래 전부터 비엔날레 등 각종 블록버스터 전시에서 강력한 파워를 보여주며 현대미술의 주류로 떠오른 비디오 아트는, 그러나 아직 국내에서는 전시 횟수, 규모, 작가층에 비해 "비디오 아트 마켓은 없다"고 잘라 말할 정도로 거래 규모 자체가 극도로 빈약하다. 해외에서도 비디오 아트 마켓이 전체 미술시장에서 차지하는 비중은 상당한 열세지만, 그럼에도 몇몇 스타 작가를 중심으로 상당히 빠른 가격 상승폭을 보여주며, 끊임없이 새로운 작가가 시장으로 진출하고 있다. 특히 향후 비디오 아트 시장이 성장할 수 있는 여러 가지 토대가 갖춰져 있다는

점에서 국내와는 사뭇 다른 양상을 보여주고 있다.

[......]

실제로 «VOD»전에 출품한 작가들의 싱글 채널의 가격은 2만 원에서 100만 원까지 책정되었다. 2만 원! 턱없이 낮은 가격이지만 가격이 산정된 이유를 들으면 마냥 웃지만은 못할 일이다. 이유인즉슨 ‹반지의 제왕›, ‹매트릭스› 등 할리우드 블록버스터 영화 DVD 1장 사는 데 2만 원 정도인데, 그것보다 훨씬 재미없고, 훨씬 시간도 짧고, 훨씬 제작비도 적게 들었으니 작품 가격 2만 원도 어쩌면 비싼 것 같다는 얘기다. [......] 이것이 국내 비디오 마켓의 현주소다.

[......]

비디오 아트를 구매할 수 있는 잠재적인 컬렉터가 제법 있다는 점에서, 그리고 컬렉터들이 비디오 아트에 대해 낯설어 하지 않는다는 점에서 향후 시장 형성을 조심스럽게 점칠 수 있을 것 같다.

미술관에서도 최근 들어 컬렉션이 생기고 있다. 국립현대미술관은 2003년 빌 비올라 작품을 구입한 것을 포함해서 이미 상당한 양의 백남준 작품을 소장하고 있으며 박현기 육근병 김영진 문경원 이준목 등의 비디오 작품을 소장하고 있다. 서울시립미술관은 작년 «물위를 걷는 사람들»전을 통해서 참여 작가의 비디오 아트 작품을 컬렉션했다. 선재미술관 또한 최근 크리스티안 얀콥스키의 작품을 포함 장영혜 정연두 홍승혜의 작품을 소장하고 있다. 호암미술관도 김수자를 포함해서 몇 점의 비디오 아트 작가의 작품을 소장하고 있다. 또한 이중재는 요코하마트리엔날레에서, 박준범은 독일에서 작품이 팔려 ‘비디오 아트도 된다’는 사실을 환기시키는 동시에 주변의 부러움을 사기도 했다.

[......] 향후 국내 미술시장의 폭과 규모가 확대되는 과정에서 가장 크게 가격이 상승할 수 있는 유일한 장르라고 생각된다. 그 이유는 우선 이미 시장에서 검증된 작가와 작품의 수가 너무 부족하고, 평면 회화 중심의 시장이 너무 일률적이어서 새로운 투자처를 찾는 컬렉터들의 구매 욕구가 점차 증가하고 있다는 점을 들 수 있다. [......]

둘째, 최근 국립현대, 서울시립, 선재, 호암미술관 등 미술관의 영상미술 컬렉션이 차츰 활발해지고 있다. 물론 아직까지는 전체 컬렉션에서 차지하는 비중이 무척 낮지만 점차 증가될 것임은 분명하다. 특히 언제 실현될지 장담할 수는 없지만 문화관광부에서 발표한 ‘새 예술정책’에 따라 기무사 부지에 21세기 국립미디어미술관이 건립되면 자연스럽게 조성된 인프라로 공공 컬렉션이 대폭 확대될 것이다.

셋째, 국제적인 전시의 50% 이상을 차지하는 세계적인 흐름과 주목받는 작가군의 대부분이 비디오 아트, 미디어 아트 등 영상미술이라는 점을 고려해보면, 작품들은 서로 치열한 경쟁을 통해 작품의 층과 내용을 두텁게 할 것이고, 결과적으로 다양한 방법으로 시장 진입, 확대가 이루어질 것이다. [......]

물론 해외에서도 미술시장에서 영상미술 작품이 차지하는 비중은 정말 작다. 2003년 아트프라이스닷컴의 통계에 따르면 영상미술 시장은 전체 시장의 1%. 소더비나 크리스티 등 경매시장에서는 0.5%가 못되는 실정이다. 이 같은 통계는 국내뿐만 아니라 해외에서도 비디오 작품이 소장, 감상, 관리상의 문제로 일반 컬렉터들이 쉽게 접근하기 어렵다는 것을 단적으로 보여준다. 하지만 이 같은 통계는 근·현대미술이 포함된 것이므로 비관할 것만은 아닌 것 같다. 미술시장 분석 전문 사이트인 아트프라이스닷컴의 통계에 따르면, 1940년 이후 출생 작가 중 가장 비싼 작가

20명 중 브루스 나우만이 1위를 차지하는 등 최근 급격한 가격 상승을 보이는 작가의 많은 비중을 뉴미디어 계열의 작가들이 차지하고 있다.

[……] 이미 알려진 작가를 제외하고 고가에 거래되는 경우가 많지는 않지만, 영향력 있는 컬렉터와 미술관 등에서 점차 소장품의 범위와 규모를 확대시켜가고 있는 추세라, 일반 컬렉터가 이 대열에 합류하는 것은 몇 가지 기술적인 문제만 해결되면 엄청난 속도로 증폭될 것으로 보인다.

하지만 이 같은 낙관적인 전망을 뒷받침하기 위해서는 풀어야 할 과제가 많다.

[……]

우선 비디오 작품의 유통을 위해 최소한의 규칙이 빨리 자리 잡아야 할 것이다. [……] 선결 조건으로 유통을 고려한 에디션 개념의 확립, 보증서 작성, 무분별한 복제 금지, 체계적인 가격 시스템 등이 합의되어야 할 것이다.

[……]

다음으로 미술관 등 공공기관의 역할은 초기 비디오 아트 마켓을 형성하는 데 매우 중요한 역할을 하므로 정책적인 차원에서 지원이 필요하다. 다행스럽게도 최근 들어 미술관에서 비디오 작품을 컬렉션 하는 사례가 조금씩 나오고 있다. 하지만 아직까지 극히 미비한 실정이다. [……] 또한 관공서의 특성상 비디오 작품에 대한 관리, 예를 들어 CD나 비디오테이프만 구입하는 것이 아니라 장비까지 같이 구입했을 때 주변기기에 대한 관리를 굉장히 귀찮아하는 경향이 있어 비디오나 설치미술의 구입 자체를 꺼려하는 경우가 종종 있다. 공공미술관으로서의 전향적인 자세와 미디어 아트를 전문적으로 연구, 관리할 수 있는 전문 인력의 확충이 필요한 지점이라고 할 수 있다.

비단 미술관에서뿐만 아니라 비디오 아트 중심의 대안공간, 아카이브 등의 설립을 위한 법적·제도적 지원이 필요하며, 비디오 작품 유통의 기본적인 정보를 제공하고 활성화에 기여할 다양한 방안이 모색되어야 한다. 해외의 EAI(eai.org)나 비디오데이터뱅크(videodatabank.org)처럼 웹상에서 비디오 작품에 대한 거래를 수행하고, 데이터를 축적하고, 정보를 제공할 수 있는 여러 가지 방법이 모색되어야 할 것이다. 국내에서는 일주문화재단의 비디오 아카이브나 심캐스팅닷컴(simcasting.com) 등이 한 예가 되겠지만, 단순한 자료 수집 차원에서 벗어나 적극적인 유통 시스템을 목표로 하는 발상의 전환이 필요할 것이다. 다른 한편으로는, 대규모 비용이 투자되는 작품의 경우 작가와 갤러리 공동으로 제작 비용을 마련하거나, 기업·개인·공공기관의 기금을 모아 작품 제작을 하고 이에 대한 관권을 갖고 홍보와 유통을 책임지는 협업 체제를 고려해볼 수 있다.

[……]

(출전: 『아트인컬처』, 2004년 4월호)

백남준 비디오 아트의 보존전략

김경운(국립현대미술관 학예연구사)

TV는 대량 생산되는 제품이다. 자본주의의 속성상 이들 제품의 생명 주기가 한없이 길수만은 없다. TV의 수명은 어느 정도인가? 길어야 한 사람의 평생을 넘어갈 수는 없는 경우가 태반일 것이다. 자, 그렇다면 이렇듯 생명이 짧은 물건으로 만든 백남준의 예술품들을 영구히 보존한다는 것은 〈미션: 임파서블〉이 아닐까? 2000년도에 대규모 백남준 회고전을 기획하기도 했던 구겐하임 미술관에서는 이러한 도전과 과제에 어떤 식으로 대응할 것인지에 관해 상당한 고민을 해왔던 것으로 보인다. 이런 고민 끝에 등장한, 꽤 유용한 성과들 중의 하나로서 우리는 구겐하임 미술관 연구 프로젝트의 2003년도 출판물인 『변화를 통한 영속: 가변매체 연구법(Permanence through Change: The Variable Media Approach)』을 참고해볼 수 있겠다. 본 지면을 빌어 그 내용을 간략히 소개해보자. 이 새로운 접근법은 백남준의 작품을 둘러싼 난제들을 해결하는 데 있어 개념적 도구로서 매우 쓸모 있게 활용할 수 있을 듯하다.

구겐하임의 연구자들은 전통적인 보존 전략으로 접근하기 불가능한, 새로운 재료와 매체를 통해 제작된 작품들에 관해 접근할 때, 이전의 미술 장르와는 전혀 다른 패러다임을 적용하는 것에 관해 제안한다. 이 패러다임에서는 사용하는 매체, 혹은 작품을 만드는 재료에 따라 미술 작품을 분류하는 것이 아니라, 작품을 제작하고 보여줄 때 어떤 성격의 행위가 개재되는가에 따라 작품들을 분류한다.

우선 첫 번째로, 액자나 대좌 등 전통적으로 미술 작품을 위해 마련된 틀 속에 담기도록(contained) 만들고 통상적인 방식으로 감상하게 되는 대상물들이 있다. 우리가 흔히 알고 있는 전통적인 미술 작품들 중 대부분은 이에 속할 것이다. 이런 유형의 작품들을 보존하기 위해서 미술관에서 통상적으로 사용하는 방법은 수장(storage)이다. 이 전략은 가장 전통적이고 기본적인 방법으로서, 물건들을 물리적으로 보관하는 것이다. 그러나 존재 시효가 짧은 물질들로 이뤄진 작품의 경우에, 그 물질이 더 이상 존재하기를 그치면 그 작품은 더 이상 존재할 수 없게 되므로, 이 전략을 적용할 수 없게 된다.

이어서 설치(installed), 상연 혹은 수행(performed), 참여와 상호작용(interactive), 복제(reproduced), 완전 복제(duplicated), 부호화(encoded), 망상 조직화(networked) 등으로 이어지는 8가지의 새로운 범주를 통해 미술품에 접근한다. 물론 지금까지 꼽아본 범주들이 각각에 대해 완전히 배타적인 개념들은 아니다. 한 작품이 여러 가지 측면을 복합적으로 가지고 있기도 하다. 예를 들어 백남준이 만든 〈TV 정원〉은 전시장의 공간 속에서 펼쳐지는 설치 작품인데(installed), 마스터 테입에서 나온 기록 매체를 되풀이하여 재생시킨다는 측면에서 복제(reproduced)의 측면을 가지고 있으면서, 각각의 다른 장소에서 따로 완벽히 재현될 수 있다는 점에서 완전 복제(duplicated)의 특성을 지니기도 한다. 〈다다익선〉을 비롯, 백남준의 다른 많은 비디오 설치 작업들도 마찬가지이다.

상품의 생명 주기가 짧은 전자제품으로 만들어진 백남준 작품에 관해, 작품 보존 전략으로 수장의 방법을 선택할 경우, 한계에 봉착할 수밖에 없다는 것은 주지의 사실일 것이다. 일례로

국립현대미술관이 소장하고 있는 ‹다다익선›은
모니터들의 노후화가 급속히 진행되어, 15년 만인
2003년에 모니터 전면 교체라는 선택을 하지
않을 수 없기에 이르렀다. 이렇듯 완전히 새로운
패러다임 속에서 제작된 미술 작품들이 제기하는
보존의 쟁점에 관해, 구겐하임은 역시 새로운 보존
전략의 패러다임으로 응대한다. 이 패러다임은
수장, 모방(emulation), 이주(migration), 재해석
(reinterpretation)의 4가지 방법으로 이루어져
있다.

수장은 앞서도 설명하였듯이 우리가 흔히
생각하는 작품의 보존 방법, 즉 작품 자체를
보관하는 것이다. 백남준의 TV 작품들에서
수장의 방법을 적용해본다면, TV의 내부에
들어 있는 복잡한 전자회로보다는 수명이 한결
길 것으로 예상되는 케이스를 따로 보관해두는
방법을 생각해볼 수 있을 것이다. 전자 장치의
수명이 다해서 어쩔 수 없이 차세대의 TV로
내부를 교체한다 하더라도, 예전의 케이스 속에
넣어서 보여준다면, 최소한 예전 작품들의 외양은
유지하는 셈이다. 그러나 이 경우 이미 작품의 보존
전략은 다음 단계로 넘어간 상태이다. 껍데기는
남아 있지만 그 내용물은 바뀌었기 때문이다. 바로
이런 경우를 가리키는 개념이 '모방'이다. '모방'의
전략은 전혀 다른 수단을 통해, 작품의 원래
외양을 본뜨는 방법을 고안해내는 것을 가리킨다.
그러나 작품의 형식적 특질을 본뜨는 데 주력할
때 작가의 의도나 그 작품이 끌어들이는 맥락에
손상을 입히는 우를 범하게 될 수도 있다. 예를 들어
이제는 생산이 중단되는 바람에 골동품이 되어버린
대량생산품의 경우, 어떻게 할 것인가. 작가는
당시의 싸구려 재료를 사용했을 뿐이나, 이제 더
이상 생산되지 않기에 특별히 주문 제작을 해야
하고, 따라서 희소성이 덧입혀져 가격이 올라버린
물건의 경우는? 그리고 계속해서 생산되고는
있으나 디자인 등 그 형태적 특질이 바뀌어버린

제품의 경우는?

다음의 보존 전략은 '이주'이다.
마이그레이션이란 말은 컴퓨터에 있어 하나의
운영체계로부터 더 나은 다른 운영체계로
옮아가는 과정을 이른다. 본 전략은 장비를
승급(upgrade)시키거나 특정 물질을 계속해서
공급하는 행위를 포괄한다. 이 물질들은 대개
새로운 산업 표준에 맞추어 생산되고 있는 것들이
될 것이다. 본 전략의 단점은 새로운 재료를 사용할
때 원래 작품의 형식적 특질이 바뀌어버릴 수
있다는 데 있다. 국립현대미술관에서 ‹다다익선›의
모니터를 업그레이드시키면서 채택한 전략이 바로
이 '이주'의 전략이라 할 수 있는데, 대신에 작품의
외양에는 다소의 변화가 있었다. 따라서 '모방'
전략의 일정 부분을 포기한 대신 '이주' 전략의
장점을 취한 경우이다.

백남준의 작품에서 사용할 TV의 종류에
관해서는 상당한 폭의 융통성이 허용될 수
있을 것으로 생각된다. 그와 긴밀히 작업해온
조수들의 말을 빌자면 백남준 작품의 본질은
'악보'와도 같은 것으로, 그 아이디어 자체가 가장
우선시되는 것이기 때문이다. 그가 애초에 음악을
공부하는 데서부터 예술적 여정을 시작하였던
것은 널리 알려진 바이고, 백남준 예술의 토대를
이루고 있는 플럭서스에서도 작품의 핵심 내용을
악보로 지칭하는 경우는 흔하다. 즉, 곡 자체가 잘
연주된다면 악기의 종류가 그리 크게 문제되지는
않는 것이다. 여기서 우리는 먼 훗날 지금
존재하는 것과 같은 식의 TV가 더 이상 존재하지
않는 시기가 되었을 때, 어떤 전략을 취할 수
있을지에 관한 단서를 얻을 수 있다. 그것이 바로
'재해석'이다.

이 단계의 전략은 작품을 다시 만들 때마다
재해석하는 것으로, 가장 급진적인 전략이다.
당대의 특정 재료가 은유적으로 볼 때 오늘날
현존하는 사회 속의 무엇에 해당할지를 끊임없이

재해석하여, 새로운 물질로 대체하는 것이다.
작가에 의해 직접 보증되지 않을 경우 위험한
전략일 수 있으나, 맥락에 따라 달라지도록 되어
있는 행위예술, 설치, 망상 조직화된 예술 등의
작품을 다시 만들 때 택할 수 있는 유일한 방법이
되기도 한다. 고전적인 공연물을 전혀 생각지
못한 의외의 장소에서 새로이 보여주는 경우도
있고, 오래된 연극의 본디 의도를 살리기 위해
대본의 대사를 큰 폭으로 변형시키는 경우도 있다.
고전음악을 최첨단의 새로운 효과를 보유한 음악
기기를 통해 새로이 해석하는 경우도 재해석의
전략에 해당하겠다.

여기서 다시 한 번 밝혀두고 싶은 점은, 특히
현대미술에 있어서 모든 경우에 두루 적용할 수
있는 만병통치약 격의 범주나 전략은 있을 수
없다는 점이다. 결국 개별 사례마다 각각의 다른
접근 방법을 취사선택할 수밖에 없는 것이다.
날이 갈수록 각각의 작품들이 모두 개별적인
특성을 지니게 되고 파편화됨에 따라, 거시적인
접근의 유효성은 점점 떨어지게 되었다. 개별
작품 하나하나에 대한 미시적인 접근들이 점점
더 유효해지는 추세이다. 따라서 미술 분야의
전문가들 역시 점점 더 변호사나 의사와 같은
전문직들에 가까워질 수밖에 없다. 기계적이고
일반적인 이론을 가지고 문제를 해결하는 것이
아니라, 유사한 판례들과 새로운 수술 방법을
끊임없이 수집하고 도입해야 하는 상황에 이르게
된 것이다. 각 작품들은 각각의 인격체를 이루고,
각자의 사건을 빚어나가는 듯이 보인다. 이때,
미술관의 전문 인력들을 의사나 법조인에 빗대는
것은 비유적이 아니라 매우 실질적인 차원을
획득한다고 아니할 수 없다.

(출전: 『월간미술』, 2006년 3월호)

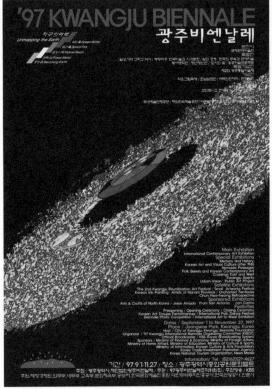

그림1 　제2회 광주비엔날레(1997)의 포스터. (재)광주비엔날레 제공

제2회 광주비엔날레 《지구의 여백》, 담론으로서의 비엔날레^{1997년}

김장언

1997년은 대형 미술 전시의 해였다. 현대미술계의 '그랜드 투어(Grand Tour)'라고 할 수 있는, 베니스비엔날레(예술감독: 제르마노 첼란트Germano Celant), 도큐멘타 X(예술감독: 카트린느 다비드Catherine David), 뮌스터 조각 프로젝트(큐레이터: 카스퍼 쾨니그Kasper König)가 동시에 개최되었기 때문이다. 뿐만 아니라, 리옹비엔날레(예술감독: 하랄트 제만Harald Szeemann), 요하네스버그비엔날레(예술감독: 오쿠이 엔위저Okwui Enwezor), 이스탄불 비엔날레(예술감독: 로자 마르티네즈Rosa Martínez) 등 당시 새롭게 부각되고 있던 비엔날레 역시 같은 해에 열렸다. 이만큼 1997년은 세계 미술 관계자 및 애호가들에게 매우 흥미로운 해였다. 각 전시들의 예술감독 및 큐레이터 역시 다양한 세대·성별·인종 속에서 선정되어, 20세기 막바지에 현대미술의 역동성과 미래의 가능성에 대해서 이야기하고자 했다.

　한국에서는 광주비엔날레가 두 번째 에디션을 개최했다. 1997년 9월 1일부터 11월 27일까지 '지구의 여백(Unmapping the Earth)'이라는 대주제 아래, '속도(水)', '생성(土)', '권력(金)', '공간(火)', '혼성(木)'이라는 소주제로 다섯 명의 커미셔너들에 의한 전시가 이루어졌다. 물·흙·쇠·불·나무로 대표되는 음양오행으로부터 그 키워드를 차용했지만, 우주의 기본 요소라고 상상되어진 고대 원소를 출발점으로 동시대 정치·사회·문화·경제의 징후를 속도·생성·권력·공간·혼성으로 추출하여 전시를 구성했다. 광주비엔날레 재단 전시기획실(실장 이영철)은 근원적인 것과 현상적인 것 사이의 긴장을 통해 이미 구축된 지구를 탈영토화하는 커다란 프레임을 제안하고, 선정된 커미셔너들과 더불어 구체적인 전시의 개념을 발전시키고, 작가 및 작품을 선정하고, 전시를 구성했다.

　'속도-水'는 하랄트 제만에 의해서 이루어졌다. 그는 문명과 현대성의 상황을 속도라는 개념으로 접근하면서 에너지와 생명의 근원인 물과 대결시켰다. '생성-土'는 베르나르 마르카데(Bernard Marcadé)에 의해서 구체화되었다. 그는 생성을

네 개의 축(여자, 아이, 동물, 사물)과 세 개의 사이클(상상력, 상징, 신체)로 나누고, 이 축과 사이클의 열린 체계를 보여주었다. '혼성-木'은 리처드 코샬렉(Richard Koshalek)에 의해서 포스트모던 문화의 혼종적 특성과 문화적 정체성에 대해서 다뤘다. '권력-金'은 성완경이 보여주었다. 그는 제3세계 정치 · 사회 · 문화 조건에 집중하면서 권력에 대한 비판적 발언들을 제시했다. '공간-火'는 박경이 탐구했다. 현대성과 도시의 문제에 집중한 이 섹션은 세계 16개의 도시를 통해서 발화되는 동시대성의 문제들에 대해서 탐구했다.

광주비엔날레의 두 번째 에디션에 대한 평가는 극단적이었다. 그 평가는 크게 '조직 운영과 실행 과정에 대한 문제'와 '전시 주제와 구성에 대한 문제'로 나뉠 수 있는데, 각각에 대한 상반된 입장은 첨예하게 대립했다. 먼저 조직 운영과 실행 과정에 대한 문제는 미술 전문가와 행정가 사이의 대립과 갈등이다. 전문가적 자율성과 관료적 엄격성 사이에서 발생한 문제로 요약될 수도 있다. 조직 구성에서 보면, 기획 인력과 행정 인력이 비대칭적이며, 오히려 행정 인력이 과도하게 많아, 둘 사이의 균형이 깨지는 것을 파악할 수 있다. 그러나 이 문제는 비단 1997년만의 문제가 아니라 1995년 첫 번째 에디션에서부터 지속되었던 것이었다. 이후 3회를 준비하는 과정에서는 예술감독 사퇴와 해임이라는 문제까지 촉발시켰으며, 7회 광주비엔날레 예술감독 선정 과정에서 학력 위조 문제까지 발생시켰다. 이러한 갈등은 궁극적으로 비엔날레라는 미술제도에 대한 충분한 이해가 전문가와 행정가 모두에게 부족한 상황 속에서 만들어지는 것이다.

그러나 여기에서 간과하지 말아야 할 것은 조직 운영 및 실행의 문제가 단순한 기획-행정이라는 두 집단 간의 갈등만으로 설명될 수 없다는 것이다. 광주비엔날레는 2회까지 예술감독 체제를 갖지 않고, 재단과 조직위원회의 이원적 구조 속에서, 조직위원회 내부에 위원장-사무처-전시기획실 및 사무국을 설치했다. 더욱이 2회 비엔날레는 조직위원회의 사무처를 광주시립미술관에서 운영하는 것으로 하고, 미술관장을 사무차장으로, 학예실장을 전시기획실장으로 겸직하게 했다. 이러한 위계적 조직 체계 속에서 전시기획실의 의미는 상당히 임의적으로 규정되었다. 전시기획실의 성격에 대해서 다음과 같이 설명될 수도 있다. 하나는 전시기획실을 전시의 진행, 실행 및 운영을 담당하고 책임지는 '전시 행정 모델'이고, 다른 하나는 전시기획실장을 예술감독으로 상정하고 전시의 기획, 진행, 실행 및 운영을 총괄하며 전시를 하나의 지적 생산물로서 이끌어가는 '전시기획 모델'이다. 전자의 경우 1회 때, 후자의 경우 2회 때 이루어졌다고 할 수 있다. 전시 행정과 전시기획에 대한 자의적 해석과 적용은 재단 이사장, 위원장, 사무총장 및 사무차장, 기획실장 사이의 직무에 대한 혼선과 혼란을 불러일으키며, 조직 상위 계층의

그림2 제2회 광주비엔날레 《지구의 여백》(1997)의 전시 관람 대기줄. 광주광역시청 제공

역할과 리더십 작동에 치명적인 결함을 야기할 수밖에 없다. 그리고 이러한 상황은 그대로 하부 조직에게 전이되어 조직 내부의 무수한 갈등을 산출해낸다. 아쉽게도 이러한 현상은 여전히 한국에서 진행되는 대다수 비엔날레 조직 속에서 발견되는 현상이기도 하다.

전시 주제와 구성에 대한 평가는 보다 극단적으로 나뉘었다. 한쪽에서는 광주비엔날레를 세계적 수준으로 끌어올렸다는 반응을 보였지만, 다른 한쪽에서는 서구적 비엔날레를 답습하면서 지역적인 것, 즉 광주적이고 한국적이며 아시아적인 것에 대해서 취약했다는 평가였다. 이 상반된 평가는 한편 세계화에 대한 시간의 차이로서의 시차(時差)이자, 세계화에 대한 시선 방향의 차이에서 발생하는 시차(視差)이기도 하다. 또한 이러한 논쟁은 생산적 담론을 만들어내기보다 한국 미술계의 고질적인 진영 및 계파 논리로 점철된 감도 없지 않다. 대표적으로 1회 기획실장인 이용우와 2회 기획실장인 이영철 사이의 지상 논쟁이 그것이다.

이용우는 「국제주의의 미망, 정체성의 자가당착」(『가나아트』, 1997년 10월호)이라는 글을 통해 2회 비엔날레가 서구 중심적 현대미술의 문법들을 답습하면서, 광주비엔날레의 자기 정체성과 차별성을 획득하지 못했다고 비판한다. 그는 전시가 외관상으로 의미 있는 연출력을 획득했지만, 대주제와 소주제 사이의 개념적 관계와 전시 연출 사이의 괴리가 심하다고 평하면서, 대중은 이러한 틈 속에서 매우 난처한 상황에 놓이게 된다고 말한다. 그리고 커미셔너 제도를 "다자간 해석과 공동체 창작"으로 규정하면서, 이번 비엔날레가 초대한 3명의 커미셔너가 미국과 서유럽 출신이라는 이유를 들어, "서구 문화권에 국한시킴으로써 공동체 창작이 갖는 소외된 것들의 회복과 참여의 정신을 봉쇄시켰다"고 평했다. 그 근거로 서구 커미셔너들이 서구 현대미술 전시 문법을 관례적으로 대입하고, 자신들이 만든 전시의 작가들을 중복하여 초대하고, 신작보다 구작을 전시에 보여주었다는 이유를 들었다. 따라서 이번 비엔날레는 광주비엔날레의 설립 취지와는 어긋나게 서구 급진적 미술계의 세계화에 호응할 뿐, 지역적이고 제3세계적인 것에 대해서는 반응하지 않았다고 평한다.

이에 대해서 이영철은 「광주비엔날레와 '차별화'의 전략」(『가나아트』, 1997년 11월호)이라는 글을 통해서 앞선 이용우의 입장에 반박한다. 그는 커미셔너 제도가 지극히 관료적 발상으로 나온 기이한 형식이라고 언급하면서도, 앞선 비엔날레를 존중하는 차원에서 '예술감독'이라는 용어를 폐기하고, 커미셔너라는 용어를 유지했다고 밝히고 있다. 그러면서 전시 개념의 성립과 큐레이팅의 분리를 극복하기 위해서 자신과 커미셔너, 커미셔너들 사이의 공동의 대화 프레임을 설정하고자 대주제와 소주제를 만들었으며, 이러한 전제 아래 대화와 토론을 통해서 전시를

구축했다고 밝히고 있다. 그리고 그는 현대의 전시를 작가와 작품을 "어떤 문맥
위에 놓아 전혀 다른 의미를 부여하느냐의 치열한 경쟁"이라고 규정하기 때문에,
작가의 중복이나 구작은 전혀 문제가 되지 않는다고 말한다. 한편 주제에 대해서도
"서구/비서구, 서양/동양, 1세계/3세계, 구미/아시아"라는 기존의 구분법을
해체하고, 새로운 탈중심의 가능성을 '여백의 정치학'으로 구축하기 위해서 대주제를
설정했으며, 소주제는 당시 첨예하게 논의되었던 '유목론', '가시적인 것과 언표적인
것', '동시대적 삶의 생동성과 포괄성', '매체에 대한 총체적 실험'을 다룰 각각의
접속 지대라고 설명했다. 그리고 이 지점에서 광주비엔날레의 차별성이 출현한다고
말한다.

　　이러한 논쟁은 현대미술 전시와 큐레이터십에 대한 개념의 차이, 비엔날레 제도에
대한 시차(時差·視差)적 반응, 지역적인 것과 전 지구적인 것에 대한 오해 등으로
발생하는 갈등으로 요약될 수 있을 것이다. 한편 이러한 논쟁은 세계화의 문제를 놓고
2000년 『포럼에이』 8호를 통해서 다르지만 유사한 방식으로 재현된다.

　　광주비엔날레는 세계화와 지역화라는 김영삼 정부의 정책적 기조가 문화
형식으로 가시화된 하나의 사건이다. 한국 미술계는 광주비엔날레를 통해서
현대미술의 동시대성을 직접 발견하고 경험했다. 그것은 지역적인 것과 세계적인
것 사이에서 진동하는 현대미술(계)의 현재이기도 하며, 한편 한국 현대미술(계)의
현재이기도 하다. 그래서 우리가 발견하고 경험하고 있는 광주비엔날레라는 것은
동시대 사회문화적 환경 속에서 한국 미술(계)라는 주체가 어떻게 비엔날레라는
문화적 공간을 발명하고, 유지시키며, 그 공간 내부에서 외부 세계를 인식하고,
그들을 초대하며, 또한 자신을 폐기하고, 다시 정의내리고 있는지를 살펴볼 수
있는 장소이다. 이것은 여전히 작동 중인데, 미술을 통한 세계 일류가 되고자 하는
한국 사회와 한국 미술계의 상징계적 욕망과 그 욕망을 해체하고 하나의 실재(the
real)로서 동시대성을 드러내고자 하는 동시대 사회와 (한국) 미술계의 실재계적
향락(Jouissance)이 야기한 갈등과 분열이기도 하다.

　　1997년 2회 에디션은 이러한 광주비엔날레의 역사에서 가장 문제적으로 한국
미술(계)의 분열적 징후를 드러낸 사건이다. 이것은 전시 내용에 대한 것을 언급하는
것이 아니다. 이 징후는 광주비엔날레를 둘러싼 다양한 정치적 이해 집단 사이에서
발견되는 상상적 욕구와 상징적 욕망들이 충돌하고 갈등하는 실재의 상황이었다.
그리고 2회 에디션은 광주비엔날레 전시로서는 처음으로 전시의 저자성을 공포했기
때문에 한국 현대미술계라는 현상계에서 문제적 위치에 놓이게 된다. 왜냐하면
전시가 올림픽과 같은 행사가 아니라 큐레이터의 자율성, 텍스트로서 전시,
동시대성에 대한 비판적 접근 등을 통해 구축되는 지식 생산의 장이라는 하나의

텍스트로서 독립선언을 했기 때문이다. 전시의 독립은 광주비엔날레를 둘러싼 모든 주체들에게 아직은 용인될 수 없는 것이다. 따라서 2회 에디션은 모두에게 이중 소외된다. 그리고 1997년 12월 3일 한국은 IMF에 구제 금융을 요청했다.

더 읽을거리

광주비엔날레. 『97 광주비엔날레 지구의 여백』. 광주: 재단법인 광주비엔날레, 1997.

김장언. 「비엔날레 10년, 그 이후」. 『Visual』 vol. 4(2007).

박성환. 「한국 국제 비엔날레의 전시체계와 문제점 분석」. 『현대미술연구소논문집』 5권(2003): 160-190.

박신의. 「로컬-글로벌의 문화논쟁을 위하여」. 『월간미술』. 2000년 11월.

심상용. 「비엔날레, 미술의 관료화 또는 관료주의 미술의 온상」. 『현대미술학 논문집』 3호(1999): 174-202.

안인기. 「제2회 광주비엔날레를 결산한다—관 주도형 비엔날레의 득과 실」. 『월간미술』. 1997년 12월.

이영철. 「전지구화, 비엔날레, 미래미술」. 『아트인컬처』. 2001년 2월.

이영철. 「오늘날 현대적 미술전시는 어떤 의미를 갖는가? II」. 『미술세계』. 2002년 5월.

이용우. 「글로벌리즘과 그 시스템의 허영들」. 『현대미술학 논문집』 3호(1999): 122-144.

이준. 「한국의 미술제도와 전시의 문화정치학—광주비엔날레를 중심으로」. 『기초조형학연구』 12권 4호(2011): 289-304.

주효진·노지영. 「광주비엔날레의 조직·인력 및 이해집단들의 역동성에 대한 변화과정 분석」. 『한국정책연구』 11권 2호(2011): 307-331.

1997년
문헌 자료

국제주의의 미망, 정체성의 자가당착(1997)
이용우

광주비엔날레와 '차별화'의 전략(1997)
이영철

진정한 한국형 비엔날레를 위한 모색(2000)
이영철, 박신의, 이원일

국제주의의 미망, 정체성의 자가당착

이용우(미술평론가 · 고려대 교수)

오늘날 문화 행동들이 안고 있는 고통 가운데 가장 돌출되는 부분은 예술의 문맥과 대중적 수용에 관한 문제이다. 글로벌리즘의 물결 속에 문화의 반경은 점점 대형화 · 국제화 · 이벤트화 · 오락화해가고 있으며 이러한 연출 효과에 의존하는 감각주의나 절충주의는 예술의 형식과 언어를 과장하고 극화시킨다. 문화의 대중적 전달과 참여라는 미적 수식어를 앞세운 이러한 현상은 미학적으로는 대중주의를 표방하고 있지만 내부적으로는 자본주의의 교묘한 상품 경제나 소수 엘리트의 독재에 의한 문화 생산이라는 구조를 피할 수 없다.

발터 벤야민은 일찍이 미술 작품이 갖고 있는 리얼리티를 전시라는 연출의 무대에 상정하면서 생기는 리얼리티와 연출 사이의 갭이 예술의 미적 갈등을 불러일으킬 것이라고 예언하였다. 그의 예측은 20세기 말 기술결정론에 의거한 다양한 재현예술이 시각예술의 현장을 지배하기 시작하면서 현실화되기 시작하였다. 오늘날 비엔날레나 국제전 또는 주제를 상정한 주요 전람회들의 문맥 속에는 미술 작품의 진정한 리얼리티보다는 연출에 의한 극화 현상이 지배 형식으로 등장하고 있고, 이러한 추세는 논리적으로 해결하기 불가능한 상황에 이르고 있다. 예술이 궁극적으로 '표현'이리는 정치성을 갖고 있는 한 이러한 연출 문화도 정치적

문맥이라는 타당성을 띠고 계속될 전망이다.

이러한 현상이 인위적이 아닌 시대의 반영이라는 해석도 내릴 수 있으나 문제는 예술의 대중적 소통을 앞세운 국제적 유행의 미망을 수용했을 경우 심각성은 깊다. 유행은 단순하게 흐름이나 경향을 수용하는 차원, 또는 예술의 매체를 확장시키는 장르 확산에 머무르지 않는다. 오늘날 국제적 미술 무대는 이러한 연출을 미적 수단으로 규정하고 그것을 문맥화시킴으로써 법적 지위 이상의 '문맥 문화'를 형성해간다. 동양 예술을 포함한 제3세계권의 미술 형식을 선진국이 천시하거나 소외시키는 교묘한 수단 가운데 하나가 바로 이러한 문맥의 이질성을 앞세운다는 사실을 상기할 필요가 있다.

이러한 점에서 제2회 광주비엔날레는 그 생산 구조에서부터 전시 결과에 이르기까지 구조적으로 검증받아야 할 다양한 문제점을 내포하고 있다. 이 같은 평가는 광주비엔날레가 전시 연출이나 주제 설정에서 이미 평가받아야 할 수준에 올라 있다는 전제가 되며 한국 미술문화의 지대한 행동반경을 갖고 있다는 뜻도 된다. 게다가 비엔날레라는 돌출된 사건이 한국 미술계에 가져온 크고 작은 저항과 반응, 파급 효과를 문제점 위주로 지적해봄으로써 거친 구호로부터 시각화라는 정제된 기능을 검증해내는 절차가 될 것이다.

주제 설정과 해석의 문제점

광주비엔날레의 주제로 설정된 '지구의 여백(unmapping the earth)'은 시적 효과를 가지면서도 동양적인 깔끔한 정서와 정치적으로는 지구의 억압된 환경에 대한 저항적 언어로 간주할 수 있다. 그만큼 여타 비엔날레와의 차별성을 유지하는 데도 성공한 주제 선택이다. 그러나 문제는 이것을 다시 한국적 전통, 또는 한국적

역사에 대입시킴으로써 다수의 문제를 안게 되었다. 주제 '지구의 여백'이 갖는 명확하면서도 현학적이고 언어적인 선택을 세분화하여 '속도', '공간', '혼성', '권력', '생성' 등으로 나눈 것은 우리의 정서로는 당연하면서도 대중의 이해나 비엔날레라는 한시적 쇼룸에서는 상당한 혼란을 가중시킨다.

게다가 지구라는 오브제를 금(金), 목(木), 수(水), 화(火), 토(土)의 오방 개념으로 다시 이중 구조화한 것은 당초부터 시각예술의 시각적 정의와 연출에 엄청난 한계를 지닌다. 그것을 개념적으로 혼성이니 생성이니 하는 언어의 능동화에 기대를 거는 것도 무리이며 전시기획 당사자들인 커미셔너조차도 외국인들의 경우 이해의 폭이 좁아진다. 특히 비엔날레의 소비자인 관객은 주제에서부터 소주제에 이르기까지 이해의 장애를 일으키게 되며, 결국은 속도가 물이라는 해석적인 등식을 상실한 채 주제가 복잡하다는 기억을 남길 뿐이다. 국제 비엔날레는 주제를 갖는 경우도 있고 없는 경우도 있다. 주제를 설정하는 비엔날레의 대부분은 그것을 해석하는 방법으로 홍보 기능을 총동원한다. 가령 부제나 소주제를 갖는다는 것은 상상할 수가 없는 것이다. 그만큼 주제는 간결하고 대중적 호소력이나 미학적 담론화가 가능해야 한다는 말이다.

90년대에 치러진 외국 비엔날레의 주제를 비교해보면 이 같은 사실은 여실히 입증된다. 베니스비엔날레는 93년에 '예술의 방위각'을, 95년에 '동질성과 이타성'을 그리고 97년에 '미래, 현재, 과거'를 주제로 하여 명확하면서도 열려진 비평적 관점을 극대화하였다. 리용비엔날레는 95년에 국내 비엔날레에서 첫 국제 비엔날레로 성격을 바꾸면서 영화 발명가 뤼미에르를 기념하는 '테크놀로지'를 주제로 영화와 비디오 등 테크놀로지 예술을, 그리고 97년에는 '타자'를 주제로 내세웠다. 소주제를 정하거나 부제를 달 수도 있었으나, 그러한 설명적 부차 업무는 기자회견이나 홍보물을 통하여 대체하였다.

실제로 광주비엔날레를 찾은 관람객이나 외국 전문가들은 부제에 대한 질문이 많았다. 주제나 소주제가 직접 전달이 되지 않을 경우 토론 문화를 전제로 하는 비엔날레는 단순히 전시 연출에만 그치게 된다. 그 결과는 조용한 잔치로 끝날 공산이 크다. 이번 비엔날레는 주제에서 실패한 것이 아니라 소주제라는 복잡한 절차를 의도적으로 도입한 결과가 그다지 성공적이지 않다는 사실이다.

또 전시 연출에서도 소주제의 위험스런 교차나 임의적 해석, 확대 해석, 지나친 소재주의적 접근 등 예기치 않은 사건들이 드러난다. 가령 혼성(나무)을 연출한 미국의 리차드 코샬렉은 전시장의 주요 부분을 나무 작업으로 채운 소재주의적 해석을 내렸고 속도(물)를 연출한 하랄드 제만은 조셉 보이즈나 이브 클라인 등 서구 거장들의 메타포가 강한 작업에서부터 빌 비올라의 비디오 작업까지 지나치게 확대된 해석을 내렸다. 그가 주제가 전혀 다른 '타자'(他者)인 리용비엔날레에서 7명을 뽑아 '속도'에 대입시킨 것은 한편의 멜로드라마이다. 이 점은 다시 지적하기로 한다. 결국 서구 커미셔너들에게 제공된 소주제는 평소 국제전 조직의 방법대로 상투적 해석에 의한 작가 선정이 이루어짐으로 해서 소주제의 차별화에는 실패한 대신 전체 주제 '지구의 여백'이 갖고 있는 넓은 정치적 영역에는 지장 없이 어울리는 결과가 되었다. 차라리 소주제가 없었더라면 이번 광주비엔날레의 전시 결과는 수준작을 넘어서는 대드라마로 기록될 수 있었다.

이에 비하여 성완경이 맡은 '권력'과 박경이 맡은 '공간'은 커미셔너들의 연구와 세밀한 밑그림에 대한 연출이 돋보여 소재의 차별화에 성공하고 있다. 이를테면 지구의 정치, 사회, 문화, 환경적 여백으로서의 공간과 권력이라는 중요한

테제를 현실화시키는 데 한 차원 높은 언어를
발견하게 된다. 이러한 성공적 연출에도 불구하고
이들의 전시 공간은 다른 외국 커미셔너들의
전시 공간보다 왜소해 보이기까지 한다. 그것은
소주제에 대한 이해를 극대화시키기 위하여
보편성보다는 해석적 차별성을 생산했기 때문인데,
이렇게 서로 다른 것들이 다섯 소주제를 통해
발산되었더라면 다양한 조화가 가능했을 것이다.

특히 박경의 '공간' 개념으로서의 건축과
도시환경에 대한 연출 방법은 비엔날레의 관념적
도식을 떠나 도시나 공간 구조가 아닌 현재 진행
중이거나 프로젝트로 실현된 실재 사건을 시각영상
매체를 동원하여 프로파일화함으로써 긴장감이
돋보인다. 비엔날레에서 순수 건축 분야가 하나의
장르로 등장하는 문제에 관해서 여러 가지 의견이
있겠으나 시각문화의 영역 확장과 인간화된
문화의 직접 현장인 건축 분야를 소주제화하여
영입하는 것은 하나도 이상할 것이 없다. 여하튼
한국 커미셔너들의 공간이 해석상에서 돋보임에도
불구하고 튀는 것은 그만큼 외국 커미셔너들의
해석과 다르고 그들의 관념적 해석이 비엔날레의
지배 형식이 되어버렸기 때문이다.

커미셔너 임명에 관한 시각의 문제

광주비엔날레가 제1회에 이어 2회에도 커미셔너
제도를 도입함으로써 세계 비엔날레 가운데
유일하게 '다자간의 해석과 공동체 창작'이라는
정신을 실현시키고 있다. 원래 공동체, 또는
집단에 의한 연출은 자칫 산만하고 분위기 위주의
전시 연출을 가져오기 쉽다. 그럼에도 공동체적
비엔날레 문화의 생산은 토론 문화를 의도적으로
유입하려는 노력의 일환으로 매우 효과적이다.
특히 예술의 민주적 정신의 실현과 서구식
매너리즘으로부터 20세기 말 문화의 생산 동기를

역류시킴으로써 문화의 상투적 지형도를 새롭게
조명해보는 계기로 분출되는 것이다.

그러나 광주비엔날레는 3명의 외국 커미셔너를
미국과 서유럽 등 서구 문화권에 국한시킴으로써
공동체 창작이 갖는 소외된 것들의 회복과 참여의
정신을 봉쇄시켰다. 이것은 후발대 비엔날레가
취해야 할 태도가 아니며 광주의 정신적 철학을
실현시키는 데도 의혹이 간다. 이에 따라 제2회
비엔날레는 서구 비엔날레의 전시장을 방불케
하는 온갖 재현예술과 테크놀로지의 기능적 변주가
지배하는 최근 현대미술의 상투적 전시 문화의
위험 수위에 다가갔다. 원래 광주비엔날레의
선언문에는 소외되고 간과된 지구의 환경에 대한
회복의 사명을 자처하겠다는 의미가 담겨져 있다.
적어도 남미나 동구, 아프리카 가운데 한 명 정도의
커미셔너가 그들의 문화를 직접 참여시킴으로써
지구의 여백이 갖는 아름다운 환경의 문제를
고려했어야 한다.

그 결과 하랄드 제만은 자신이 전시
총감독으로 있는 리용비엔날레에서 7명,
베니스비엔날레와 카셀도쿠멘타에서 2명을
중복시켜 광주비엔날레에 출전시켰다. 주제가
전혀 다른 외국 비엔날레에서, 그것도 절반의
작가를 한국에 소개하는 따위의 행위는 그 자신의
오만함과 권위의식에도 문제가 있지만, 그것을
그대로 수용한 비엔날레 주최 측에도 심각한
책임이 있다. 금년 『플래시 아트(flash art)』
여름호의 인터뷰에서 자신은 전시회 큐레이터가
아니라 전시회의 '저자(author)'라고 주장했던
내용과는 전혀 다른 복사판을 연출해낸 것이다.
비엔날레란 주제의 해석에 따라 다소의 작가가
중복되는 것이 예사이지만, 본인이 예술감독으로
있는 비엔날레에서 대거의 작가를 광주로 수평
이동시키는 행동은 가족 잔치를 만든 인상을
풍긴다. 작가 명단을 전시 개막 직전까지 공개하지
않으면서 경쟁자인 베니스비엔날레와의 차별성을

유지하였던 카셀도쿠멘타의 노력은 우리에게 시사하는 바가 크다.

　광주비엔날레에 필요한 문화적 책략은 서구 일변도의 커미셔너 선정이나 보이즈, 이브 클라인, 루이스 부르조아, 빌 비올라 등 서구 거장들의 잔치를 만드는 일보다 후발대로서의 보다 신선한 것의 창조에 있다. 이러한 차별성의 실현은 기본적으로 국제 질서나 국제적인 미술 이벤트에 대한 철저한 정보 수집과 분석, 그리고 그것을 실현시키는 의지에 있다. 서구의 공허한 글로벌리즘의 미망에 시달리는 일은 그것이 비록 화려한 분위기와 열망을 가져다준다 해도 문화 창조의 진정한 지표가 될 수 없다. 또 우리 것이나 전통, 역사를 실현시키는 방법도 장황한 해설과 아전인수 격의 구호 설정을 필요로 하는 행위는 자칫 자가당착에 빠지거나 장기적인 문화 생산의 통로를 고려할 때 호흡이 짧아진다.

차별화의 문제와 전략

제2회 광주비엔날레가 화려한 전시 연출에 비하여 문맥의 차별화가 미숙한 것은 여러 가지 이유가 있겠으나 대략 3가지의 중요한 이슈가 제기된다. 첫째는 여지없이 작가의 중복에서 나타나는 서구 비엔날레와의 유사성이다. 이러한 중복은 옷만 갈아입힌 겹치기 출연이라는 지적이 가능하나 그것을 일일이 지적해내는 전문적 지식과 기술은 역시 전문 영역 사이의 정치적 이슈인 것이다. 구태여 자위한다면 관람객의 전시 관람과 작가의 중복은 크게 관계가 없다고 볼 수도 있다. 그러나 세계의 눈은 이러한 문화정책의 기묘한 차이에도 감시의 눈을 여지없이 보낸다는 사실이다.

　둘째는 오랜 준비 기간에도 불구하고 커미셔너나 작가 모두가 시간에 쫓기는 행정의 공백기를 초래하여 구작이 상상 외로 많았다는

점이다. 출품 작가 가운데는 전시 개막 4개월 전에 선정 사실을 통보 받은 예가 많았고 상대적으로 신작 준비 시간이 짧아 종전에 선보인 작품을 개작하거나 아예 구작을 그대로 출품한 예도 있다. 국제적 이벤트를 치르는 데는 늘 시간이 모자란다. 그러나 이번 광주비엔날레는 커미셔너들과의 정보 교환이나 임명 과정에서 불필요한 줄다리기가 많았고 상대적으로 작가들의 작품 제작 기간이 짧았던 것으로 보인다. 또 9월 초 개막으로 인하여 여름 휴가 시즌을 의식한 사전 운송으로 작가들에게는 제작 기일이 그만큼 짧았던 것으로 보인다.

　셋째는 영상매체를 동원한 연출 작업이 지나치게 많아 서구 비엔날레가 시도해온 이미지 위주의 구성과 연출 효과와 크게 차별되지 않는다. 오늘날 영상매체처럼 리얼 타임 효과와 관객의 호기심을 자극시키는 것은 없다. 이러한 재현예술이 갖는 효과에 비하여 그 짐은 상대적으로 무겁다. 특히 이미지의 민주화를 통한 현실에의 재현은 직접적 이미지의 증거와 진실, 질서, 기록을 통하여 이른바 이미지의 법적 지위를 상승시키는 효과를 가져온다. 그러나 이러한 재현은 가장 중요한 상품미학의 요소가 된다는 사실에서 진실의 가치를 전달하는 미의 전형성과는 차별된다. 이것은 단순히 설치미술이 많다던가 회화의 소멸을 우려하는 단설적 비난과는 크게 다르다.

　예술의 퍼포먼스화가 가속화되면서 설치미술이나 영상매체의 사용은 오늘날 현대미술의 주요 이슈가 되었다. 그러나 이러한 테크놀로지 문화나 디지탈 예술 형식은 화려한 연출에 비하여 의외로 관람객과의 교감의 폭이 적다는 사실도 연구해야 한다. 이것이 미학적으로는 '재현예술의 짐'이라는 사실은 또한 명백하다. 그 결과는 자칫 다국적 수퍼마켓식 연출로 치달을 가능성이 많다는 점이다.

광주비엔날레의 성격을 가시화하기 위한 제안으로는 제1회에 이어 여전히 문제점으로 등장한 특별전의 성격 규정이나, 특별전이 지역 여론의 무마용이나 지역주의의 실현장이 되어서는 매우 곤란하다는 사실이다. 이번에도 특별전은 앤티 비엔날레를 주창하던 《통일미술제》가 제도권 속으로 편입된 것을 제외하고는 제1회와 유사한 시도가 이루어졌다. 이번 특별전은 김진송의 《일상, 기억, 그리고 역사》전이 시각문화의 폭을 대중과 역사, 그리고 대중과 역사를 연결시키는 매체적 접근이라는 등식을 절묘하게 연출하여 수준을 높였다. 그 외 전시는 1회 때 분출되었던 여론을 수렴장으로서의 성격을 크게 이탈하지 못하였다. 특히 베니스비엔날레의 청년 작가전을 그대로 본 딴 '아페르토'라는 이름을 사용하는 문제 등은 심각하게 재고해보아야 한다. 또 비엔날레가 1차적으로 미술 축제임에도 불구하고 정작 국내 미술인들이 비엔날레 초청장을 받은 사람은 극소수에 불과하다. 그 결과 개막식이나 프레오프닝에 서울의 주요 미술계 인사는 거의 참석치 않아 미술계로부터 외면당한 결과를 낳았다. 이것은 앞으로를 위하여 매우 위험한 결과이다. 광주국제비엔날레가 광주라는 지역의 비엔날레로 머무른다면 1백억 원의 예산을 들여, 그토록 고생한 보람을 찾기 어렵다. 게다가 시상 제도를 둘러싼 공무원과 전시기획팀들 간의 갈등, 잡음, 한국 작가들에 대한 차별 대우 문제 등 제2회에서 생산된 문제점 등을 하나씩 구체적으로 점검할 시간이 필요하다.

(출전: 『가나아트』, 1997년 10월호)

광주비엔날레와 '차별화'의 전략

이영철(광주비엔날레 전시기획실장)

> 대개의 경우 사람들은 불화와 할당을 좋아하며 구별해낼 수 없는 것을 구분하려 들고 어느 것이 누구 것인지 먼저 정하려 든다. (질 들뢰즈)

이 글은 전시 개막 후 2회 광주비엔날레 전시에 대한 전문가들의 비판적 시각들에 대한 해명을 포함하는 동시에, 외국 비엔날레와의 '차별성'이란 문제가 기획 단계에서 가장 고심되었던 사안이었음을 밝히면서 그 내용이 어떤 것이었나 설명하기 위한 것이다. 광주비엔날레를 계기로 국내 미술계에 새로운 대화와 토론의 분위기가 만들어질 것을 기대한다.

국제 비엔날레와 전시 '줄거리 짜기'의 어려움

2회 광주비엔날레는 '창설' 비엔날레와의 연속성을 최대한 존중하며 '커미셔너제'를 그대로 도입함으로써, 기획과 큐레이팅의 분리 그리고 그것이 초래할 수 있을 큰 '함정'을 건너지르는 과감한 구상이 일단 필요했다. 소주제는 그 함정을 건너지르기 위해 만들어진 2회 특유의 고안물이었다. 소주제 설정은 근래 첨예하게 논의되는 문화이론 가운데 '유목론'과 현대미술 양자를 가로지르는 '가시적인 것'과 '언표적인

것'의 복잡한 관계와 그 열려진 집합체를 고려한 것이다. 무엇보다 현대적 삶의 생동하는 구체성(그 때문에 '대중적'일 수 있는)과 시대적 범위의 포괄성(전 시대를 가로지르는), 매체의 총체적인 실험(만화에서 건축에 이르는)을 고려했다.

기획자와 큐레이터가 따로 분리되어 있지 않은 외국 비엔날레의 경우는 굳이 소주제를 설정할 필요가 없다. 그것은 큐레이터가 일을 진행해가며 전시 직전까지도 줄거리를 짜고 마음대로 변경할 수 있기 때문이다. 반면에 광주의 경우 줄거리에 대한 판단을 미리 하지 않을 경우, 자칫 하면 1회와 같은 '뒤섞음', '혼란'이 초래돼 진정한 의미에서 "다자간의 해석과 공동 창작"(이용우 씨, 『가나아트』, 10월호)을 실현할 수 없다는 점을 심각히 고려해야 했다.

시각적-개념적 지도 없이 땅을 여행할 수는 없다. 지도는 땅이 아니지만 지도 없는 여행은 무모한 것이다. 이는 전시의 방향과 내용에 대해 커미셔너와 대화할 수 있는 근거 자체를 스스로 포기하는 것이다. 남의 손에 맡겨져 종잡을 수 없는 방식으로 비엔날레가 치뤄질 경우에는 과다한 예산 낭비, 국제적 주목의 불확실함, 이벤트성 전시 행사로 끝날 위험이 있다. 1회 광주비엔날레는 국가적 문화 행사로서 창설 특수의 분위기를 타 예상을 뒤엎고 160만이라는 사상 초유의 관객이 왔으나, 전문가들의 평가를 종합할 때 국제 현대미술전으로서는 해결해야 할 부끄러운 문제들을 많이 던져주었다. 게다가 한두 명이 아니라 다수의 커미셔너가 참여하는 경우, 내용적 축이 없다면 전시 자체가 완전히 예측할 수 없는 방향으로 가버릴 수도 있는 것이다. 소주제 설정이 비엔날레의 토론 문화를 방해하는 것이 아니라 오히려 토론할 명확한 의제를 부여하는 측면이 있다. 금년 베니스는 광주보다 더 짧은 기간에 전시를 만들어야 했기 때문에, 게르마노 첼란트 같은 현대미술 이론과 실제에 밝은 전문가조차

전시의 줄거리를 짤 시간적 여유가 없었던 것으로 보인다. 그래서 '미래, 현재, 과거'라는 주제와 전시가 겉돌았고, 관객들은 그 주제의 의미가 무엇인지 전시를 보면서 이해할 수 없는 것이 되었다. 반면 5년을 준비하는 카셀의 경우 다른 비엔날레보다는 전시 내용의 구성과 골격이 단단하다고 볼 수 있다.

주제가 단순히 제목에 불과하다면 모르겠으나, 일단 전시가 시작되면 특히 국내 관객들은 주제와 연관해 작품의 의미를 새겨보려고 한다. 이 경우 주제를 해석하는 줄거리가 드러나지 않는다면, 관객들이 전 세계에서 출품된 매우 다양한 현대미술 작품을 이해하고 즐기기가 사실상 불가능하다. 심지어 미술 전문가들조차 토론을 위한 '의제'를 전시 안에서 찾아내기 어렵게 되어, 심지어는 일단 판을 벌여놓은 상태에서조차 전시 행사 자체의 의미까지 문제 삼는 일마저 생기는 것이다.

작가 중복과 '창안'의 문제

국제 비엔날레와 같은 대규모 전시의 성패는 소주제를 겉으로 표방하든 잠재적인 것으로 놓든, '줄거리 구성'을 어떻게 하고, 그것들을 관통하는 내용적 방향을 무엇으로 잡느냐가 결정한다. 골격을 짠다는 것은—요리 소재(작가, 작품, 경향)가 전 세계에 아무리 다양하고 풍부하게 널려 있다지만—결국 요리 '방법', 즉 그 소재들의 관계, 구성, 배치의 문제에 달려 있다. 같은 작품도 문맥에 따라 완전히 다른 작품으로 변화, 재음미될 수 있고 그것을 독특한 방식으로 해내는 것이 전시 조직자의 능력이다. 이 점에서 비엔날레들 간의 작가 중복은 문제가 되지 않는다. 카셀도큐멘타가 다른 비엔날레와 작가 중복을 피하기 위해 작가 리스트의 발표를 늦게 한 것은 아니다. 전시의

골격을 잡는 데 막판까치 사투를 벌인 것이다. 카트린 다비드는 오픈 한 달 전에 작가에게 출품을 의뢰하기도 했고, 현대미술을 리드해가는 금세기의 마지막 카셀전이라는 무게를 상당히 의식했던 것으로 보인다. 또 리용비엔날레의 경우도 오픈 두 달을 남겨놓고 20명의 작가들이 대거 추가되기도 했다.

국제 비엔날레는 오늘날 하나의 문화사업으로 변질되었지만 전시 그 자체가 전문가들 사이에서는 '예술'의 창안, 소프트웨어 개발 경쟁이다. 그 때문에 작가 중복은 부차적인 문제일 뿐 얼마나 좋은 작품을 찾아내고, 기존의 작품을 어떤 문맥 위에 놓아 전혀 다른 의미를 부여하느냐의 치열한 경쟁이다. 작가만 창안을 하는 것이 아니라 전시 연출도 창안이고, 전시를 만들기 위한 주제나 개념 만들기도 창안인 것이다. 작가든 일반 관객이든 자신의 내면 속에서 작품을 감상하고 무언가 새로운 깨달음을 얻는다면 그 또한 새로운 변화와 생성의 시작인 것이다. 그러나 창안은 하늘에서 떨어지거나 미래에서 오지 않는다. 그것은 우리를 길들이고 억눌러온 전통과 역사, 다르게 생각하고 다르게 느끼는 것을 기존의 궤도 안에서 조종하는 보이지 않는 권력의 그물망을 찢고 내부를 풀어헤치고 그 안에 갇혀 있던 구성 인자들을 새롭게 접속시켜 무언가 새로운 발생을 유도하는 것에서 비로소 '창안'이 이뤄진다.

김범의 점토 덩어리 하나가 하루 종일 바라보는 사람의 마음 안에서 온갖 다른 것으로 느껴지는 시시하기 짝이 없어 보이는 이 아이디어가 경우에 따라 매우 참신한 미술 언어가 되기도 히는 것이다. 무언가를 계속 만들어내는 망치는 배 속에 얼마나 많은 것을 가지고 있을까. 어른이 신체적으로 아이로 돌아갈 수는 없으나('없으나'의 오기로 보임—편집자 주) '생성하는 아이'로 내면에서 다시 태어날 수 있다. 바닥에 던져진 〈임신한 망치〉의 생성력을 즐기는 것은 대지에서 조용히 자라나는 풀의 비밀을 즐기는 것과 무게가 비슷하지 않을까.

또 부르스 노먼의 작품이 30년 전의 것이라고 해서 비엔날레가 낡은 것이 되지는 않는다. 올해 베니스와 카셀은 지난 30년 동안의 서구 미술을 각기 다른 시각에서 '회고'하는 전시였다. 온통 구작이 많았으나 카셀의 경우 새롭고 신선했다. 국제 비엔날레가 늘 신작 중심으로만 가는 어떤 '룰' 같은 것은 없다. 작품을 소유할 수 있는 물질 덩어리가 아니라 계속 달리 해석되는 '의미 기호들'로 보는 것이 일단 중요하기 때문이다. 부르스 노먼의 너무도 강렬한 거친 육성, "내 마음의 방에서 나가라!"라는 메시지가 《권력》전의 문맥에 놓일 수도 있고 《생성》전 혹은 그 어떤 섹션에 놓일 수도 있다. 소주제는 전시장에 들어가기 전에는 다섯으로 구분되지만 일단 전시실 안으로 들어가 작품에 몰입하면 '내적'으로는 하나인 것, 그것이 대체 무엇을 의미하는가. 관객이 이것을 스스로 생각하고 즐기고 의미를 채움으로써 전시는 보이지 않게 내부로부터 성장하는 것일 것이다. 커미셔너의 마음속에서 포착된 '바로 그' 어떤 것을 내면에서 공감하고 독백적 상황에서 자신과의 대화법을 찾는 것을, 전문가들도 얼마나 자주 외면하거나 놓치는가. 부르스 노먼의 말대로 마음의 방을 "텅 비우는 것" 그것이 바로 탈중심을 추구한 《지구의 여백》전의 '정언명법'이다. 전시의 독창적인 기술은 작품에 조용히 머물기 좋아하는 의미들에 충격을 줘 그것들이 밖으로 튀어나오게 하는, 의미의 '핵분열'을 일으키게 하는 능력에 달려 있다.

관객들의 인기를 누리는 빌 비올라의 작품은 좋은 예다. 95년 파리전, 96년 뉴욕전과 전혀 다르게 광주에서 〈교차〉란 작품으로 재탄생하여, 물과 불이라는 별개의 스크린 작품이 '하나'로 포개졌다. '하나로 포개짐' 그 의미는 본전시 전체에서 대단히 중요하다. 수기(음 기운의 대표)와 화기(양 기운의 대표)가 신체를 매개로

무수히 교합함에 따라 한 인간이 '무극(無極)'이나 '태허(太虛)'의 상태로 돌아가는 양상을 보여준다. 스크린상에서는 같은 인물을 보게 되지만, 실은 완전히 다른 인물이 하루 수백 번 전시실에서 다시 태어나고 있는 것이다. 게리 힐의 〈탐조등〉은 95년 소호 구겐하임 미술관에서 약간 밝은 작은 방에서 보여졌으나, 광주비엔날레에서는 아주 어둡고 넓은 방의 한쪽 구석에 배치되었다. 간간히 들리는 파도 소리 때문에 관객들은 어둠 속에서 어느 순간 자신의 신체가 바다 속에 잠긴 잠수함이 되어 오로지 작은 잠망경에 의존한 채, 바깥 풍경을 내다보는 특이한 공간 체험을 하게 된다.

다수 커미셔너제 도입의 의의

베니스, 휘트니, 리용, 카셀의 전시가 한 명의 큐레이터가 주제 설정, 큐레이팅 전체를 시작부터 끝까지 총괄했다는 점에서 광주비엔날레는 명백히 그와 다른 차별성을 갖고 있다. 전문 인력의 부족이라는 국내 화단의 현실적인 능력을 고려할 때 그에 대한 장·단점 분석은 좀 더 복잡하다. 문제는 외국 비엔날레와의 그런 눈 보이는 차이에 대해 '타당성 있는' 이유를 제기할 필요가 있는 것이다. 그 타당성은 능력이 모자라 여러 전문가의 힘을 빌어 '하나'를 만들었다거나, 여러 명의 국제 커미셔너가 일을 했으니 한 사람이 만든 것보다 더 강한 것이라고 말할 수는 없다. 그렇다고 '다자간 해석과 공동 창작'이라는 수사적인 표현은 너무 얇은 것이라 국제 미술 전문가들 사이에서 표면적인 이해만을 구할 수 있을 뿐이다. 비엔날레 간의 경쟁은 전시 연출을 포함한 전시 방법상의 경쟁이다. 다수의 커미셔너제 운용은 국제 비엔날레 관행상 매우 특이한 것이다.

창설 비엔날레에서 짧은 시간에 대규모 일을 해야 했으므로 불가피하게 다수 커미셔너제를 도입했으나, 바로 그 '다수성'에 함축된 '탈근대적인 의미'의 요체('탈중심')를 전시 내용뿐 아니라 구성 방식에까지 적용시킨다면, 그것은 분명 개인 신화주의 혹은 영웅주의의 모더니스트 세팅에서 여전히 벗어나지 못하고 있는 유럽 비엔날레들과의 논리적, 구조적 차별성을 강렬하게 부각시키는 것이 된다. 국제 비엔날레들은 오늘날 거의 예외 없이 탈근대적 사유에 여러 경로로 접근해 들어가는 주제 선택을 하고 있으나, 추진 방식은 모더니스트 세팅에서 벗어나지 못하고 다시 신화화하는 구조에 빠지고 만다. 상파울로나 베니스식의 국가별 커미셔너제는 비록 복수 커미셔너제를 도입하지만, 커미셔너들 간에 상호 유기성이 결여된 낡은 관료적 형태이다. 오랜 전통적 틀 자체가 오히려 하나의 짐으로 작용하고 있는 것을 볼 수 있다.

반면 2회 광주비엔날레는 상호 유기적인 소주제들의 관계 속에서 다수의 커미셔너가 오직 부분으로만 참여했으나, 그렇다고 그 부분이 전체에 종속된 부분이 아닌 '열린 시스템' 속에서의 자율적인 부분이 되고 있는 점은 다른 비엔날레와 근본적인 차이다. 그래서 2회 광주비엔날레에서는 '총감독'이란 명칭은 사용하지 않는다. 1회의 경우 큐레이팅에 참여하지 않은 기획자에게 '총감독'이란 명칭을 부여한 것은 국제 비엔날레 관행상 어색한 일이다. 1회 비엔날레가 주제 해석의 줄거리나 매뉴얼 없이 일을 하다가 큐레이팅이 다 끝난 상태에서, 각 대륙별, 국가별 전시가 '경계를 넘어서'라는 주제의 정신과 일치하지 않는다고 해서 합의 절차를 거쳐 각 커미셔너가 나름의 시각으로 선정한 작품들을 나중에 뒤섞어, 큐레이팅의 모든 문맥을 없애버린 것은 국제 비엔날레로서는 '유례없는 일'이 아닌가 싶다. 1회의 경우 커미셔너의 개별적 시각은 증발한 채, 기획자가 나중에 '총감독'으로 등장하는 묘한 형태가 되었다. 반면에 2회는

비엔날레 내용과 구성 방식 모두에 있어 '다수성' 개념의 핵인 '탈중심'을 주제인 '지구의 여백'으로 구현하면서 동서의 '독특한' 결합(서구화 이전의 동양의 개념과 탈근대적인 '저항'을 시도하는 서양의 개념을 화학적으로 결합)을 시도했고, 그것을 한갖 추상적, 사변적인 것이 아니라 실제 전시 방법에 적용시킨 것이다. 이는 21세기 문화를 준비하는 새로운 미적, 윤리적, 정치적 패러다임을 구상해본 것이다. 서구의 유행적 담론을 그대로 모방하는 것이 아니라 미완의 것이라 해도, 우리만의 독특한 구상을 시작해보는 것은 독창적인 비엔날레 문화를 제대로 국내에 정착시키는 과정에서 고려되냐('고려되어야'의 오기—편집자) 할 사안이다. 금년 2회를 맞은 요하네스버그비엔날레도 '무역로'라는 큰 주제하에 6개의 각기 다른 제목, 다른 큐레이터들의 전시로 짜여 있다. 소주제를 피하는 것이 무슨 유행 같은 것은 아니다. (주제 접근과 구성 방식이 광주와 요하네스버그가 유사한 것에 대해 『아트 포럼』 9월호가 비교 분석하고 있다.) 그러나 다수제는 일종의 모험이다. 140여 회의 전시 조직 경험을 가진 해럴드 제만이 남의 주제를 받아 전시한 예는 생애 처음이었다고 토로한 바 있다. 바로 이 '모험스런 게임'을 창출하고 커미셔너가 창조적 개별자가 되어 신명나게 게임에 참여하게 만든 것이 2회 광주비엔날레의 근본적 차별성이다.

차별성에 대한 오해

그러나 우리가 차별성(혹은 정체성)에 대해 종종 갖는 생각은 어떤 상대의 중심(권력)을 상정하고 우리의(혹은 나의) 중심을 맞세우는 것이다, 그러나 지배당하거나 외면되온('외면되어온'의 오기—편집자) 것 가운데 적지 않은 경우가 그리고 '진보'를 앞세우는 주장의 많은 부분이 현재의

권력을 자신의 권력으로 대체하기를 욕망하는, 책략이 깃든 주장이라는 점에서 그것은 좀 더 편집증적이고 심지어 파시즘적인 성격을 띠는 경우도 있다. 니체는 이것을 원한에 사로잡힌 노예적 지식이라고까지 공격했다. 그래서 이성의 책략보다는 프란시스 베이컨의 회화에 나오는, 심연에 드리운 가느다란 선을 타고 가는 고기 덩어리 인간이 위대해 보이는 것은 어떤 이유 때문일까. '초인'은 수직으로 초월하는 것이 아니라 온갖 장애를 관통하며 수평으로 가로지르기 때문에 위대한 창조자가 된다. 2회 광주비엔날레 '본전시'는 서구/비서구, 서양/동양, 1세계/3세계, 구미/아시아라는 이분법이 야기하는, 온갖 보이거나 보이지 않는 장애들을 수평으로 가로질러 양자 사이에 끼여 있는 '/'을 빼내는 급진적인 실험을 시도한 것이다. 작품은 대중적이고 흥미로운 것이 많다고 해도 그 내용은 결코 가볍지 않다. 이분법 장치들을 기반으로 지구를 착취해온 근대적인 '지정학' 개념—이것은 명백히 서구 지식인의 관념적 가공물(이념)—에서 벗어나 전 지구적 생태계를 '열린 시스템(系)'으로 파악하는 '생태학적 지정학'의 문제를 다루고자 시도한 것이다. 전략적으로는 근대 지정학의 '전선' 개념이 아니라 전/후방이 따로 없는, 이를테면 전투 없이 사방이 전쟁일 수 있는 '유격전' 개념을 고려했다. 유럽과 아메리카에서 3명의 커미셔너를 선정한 것은 70년대식 3세계주의자 눈에는 가시로 보일 수 있다. 문제는 1세계 안에 다양한 형태의 3세계가 뒤섞여 있고 3세계 안에 이미 1세계가 삼투되어 있다. 경제적 단위를 넘어 그것을 생각이나 감각에 적용하면 얼마나 더 복잡 미묘한 문제 인가. 로즈마리 트로켈의 〈아름다움〉은 백인 여성, 유색인 여성, 1세계 여성, 3세계 여성 그리고 남성이 하나의 인물 안에서 뒤섞여 자아가 형성되어 가는지 보여준다. 이번 비엔날레 본전시는 기존의 이분법적 사고을('를'의 오기—편집자)

강화시키는 것이 아니라 오히려 '풀어헤치기 위해' 줄거리를 구성하는 것, 즉 중심을 유지, 존속시키기 위해서가 아니라 '탈중심(여백)'을 실현하기 위해 줄거리를 잡았고 그 줄거리가 속도, 공간, 혼성, 권력, 생성이라는 5개의 '접속 지대(Contact Zone)'인 것이다. 소주제에 '오행론'을 도입한 것이 설명을 다소 어렵게 한 것은 있지만 굳이 설명하기 위해 틀을 만든 것은 아니다. 주어진 개념의 도해가 전시가 되고 작품이 되는 법은 없다. 또한 작품의 감상도 주어진 설명에서는 벗어나는 것이다. 창설 비엔날레에서 불가피하게 끌어 들인 다수 커미셔너제가 2회를 통해 약점이 강점으로 전환되었듯이, 기획과 큐레이팅의 갭에 따른 위험을 넘어서기 위해 설정한 소주제 그리고 서구 일변도의 지식과 유행적 언술에서 벗어나 '동서간 화학적 결합'을 시도했던 오행론 도입은, 국내 미술계에 토론 의제를 '제안'하는 동시에 국제 미술계에서도 색다른 관심을 유발할 수 있다고 본다. 요하네스버그비엔날레의 소주제 설정이 과연 어떤 효과를 갖는지 아직 알 수는 없지만, 현재까지의 유럽 비엔날레들에서 자주 보이는 '단순 거대 물량주의', 과도한 '서구식 개념주의'에서 벗어나 새로운 전시 모델의 창안이 적극 모색되어야 할 것이다. 독특함, 낯설음, 섬세한 '차이'를 즐기고 호기심을 갖기보다 일단 선입견을 갖고 조급하게 평가하는 습성에서 벗어나는 것, 그것이 무엇보다 이번 비엔날레의 취지와 통한다. 우리에게 있는 좋은 것은 국제적으로 좀 더 적극적으로 내세워 담론화하는 열의가 필요하다. 이는 단순히 서구에 맞서는 정체성의 문제가 아니라 더욱 복잡화, 전면화되고 있는 지구적인 '문화 교차'의 현실을 해석할 새로운 개념적 도구의 개발이 서구인에게나 우리에게나 공통으로 시급한 과제가 되고 있기 때문이다. 여기서 프랑스의 크리스테바는 오행에 대해 국제 학회에서 논문을 발표하기까지 했음을 생각해보게 된다.

탈중심(여백)의 실천: 천천히 가라

전시의 줄거리인 소주제를 공통으로 가로지르는 것은 표준적, 규율적 힘에 의해 감시당하는 경계들, 기준의 우연성, 불확정성 그리고 복합성을 강조하는 것이다. 사회 영역들 전반에 깔려 있는 보이지 않는 미시파시즘은 늘 '대중'의 욕망을 이용하고 그 이름을 팔아 움직인다. 집권자들이 국민을 팔듯이 지식인은 자주 익명의 '대중'을 빌어 자신의 생각과 '책략'을 합리화하는 습성이 있다. 우리의 말과 행동, 마음과 쾌락 속에 스며들어 성장하는 미시파시즘을 어떻게 제거할 수 있는가. 신체 속에 깊게 새겨진 이 파시즘의 흔적을 어떻게 눈에 볼 수 있게 드러낼 것인가. 파시즘에 맞서기 위해 자주 유머와 익살과 '일탈'이 중요한 이유가 무엇일까. 본전시는 이런 내용을 핵으로 커미셔너가 각자 맡은 소주제 해석을 통해 현장 경험을 바탕으로 작가 선정, 작품 선택을 했다. 그러나 전시를 보는 것은 관객의 몫이다.

　'지구의 여백'이란 주제는 바로 현실의 부정적인 힘들을 녹이고 가로지르면서 탈중심을 실천하자는 여백의 정치학을 핵으로 한다. 가로지르기, 횡단하기, 개입해 들어가기, 안으로 잠입해 교란시키기 등으로 표현된다. '여백'은 동아시아 사상, 정서의 씨앗이고 1960년대 말 이후 서구 지성들이 여러 가지 술어로 풀어내는 내용이기도 하다. 빌 비올라, 부르스 노먼, 존 케이지, 요셉 보이스 등의 작가들이 광주비엔날레에 선정된 이유는 무엇인가. 거장의 잔치판을 만들기 위한 것인가.

　'눈요기식 연출'을 위해서인가. 그들의 작가 정신과 표현이 바로 탈중심(여백)의 실천을 미술 언어를 통해 재미있으면서 신랄하게 보여주기 때문인가. 판단의 몫은 관객에게 달려 있다. '중심의 괴로움'과 그 폭력성을 자각하는 온갖 종류의 과거와 현재의 미술이 전 세계에서 모여든 자리

그것이 2회 광주비엔날레가 될길('되길'의 오기─편집자) 기대했다. "동양은 마음이요, 서양은 기술"이란 말은 이제 더 이상 적절하지 않다. 동양은 서양의 지식과 기술을 습득하기 바쁘고, 반면에 서양은 동양의 마음을 체화했다. 모든 것이 뒤바뀌었고 이미 섞였다. 서구 현대 거장들은 이미 과거 동양의 정신성의 뿌리에 닿아 있고, 우리 안에 그들이 있고, 그들 속에 우리가 있다.

거대한 변화의 물결 속에서 우리는 마음을 열고 눈을 크게 뜰 필요가 있다. 비엔날레의 첫 전시실로 막 들어서면, 정면에 1941년에 제작된, 미 해군의 잠수용 헬멧이 눈에 들어온다. 거의 새것처럼 보이는 이 물건은 작품이 아닌 기성품이다. 왜 하필 그것이 «속도»전은 물론이고, 5개 전시실의 400여 점 가운데 가장 선두에 놓이게 된 것일까. 관객 대부분이 그냥 지나친다. 바다 깊숙이 들어갈 때 생명을 보존하기 위해 머리에 쓰는 그 물건은 눈에 잘 띄는 자리에 있지만 '보이지 않는' 틈이다. 틈은 아주 좁지만 한없는 심연이다. 그 수직적 깊이를 옆으로 펼치면 가없이 넓은 '우주'가 된다. 바로 그 물건 옆에는 벤 보티에가 직접 손으로 쓴 아주 싱거운 작품이 한 점 걸려 있다. 천천히 가라!(Slow Down!)

(출전: 『가나아트』, 1997년 11월호)

진정한 한국형 비엔날레를 위한 모색

좌담: 이영철(PICAF국제현대미술전 예술감독), 박신의(미디어_시티 서울 2000 〈디지털 앨리스〉 기획), 이원일(광주비엔날레 전시1팀장)

[······]

이영철(이하 '영') 국내 전문가라 해도 지금의 새로운 미술의 흐름, 새로운 사상, 새로운 변화의 의미조차 파악하지 못하고 어떻게 근접해야 하는지조차 모른다. 그러나 이 문제는 외국의 프로 전시기획자들의 지식·정보·경험을 최대한 활용하여 네트워크를 구성하면 된다. 한국은 지난 100년간 문화적으로 섬이었고 몇몇 소수가 규칙을 만들었다. 모든 문제를 관료 책임으로 돌리는 경향이 많지만 그 속을 들여다보면 미술인의 무지와 무능, 권위주의가 문제를 악화시켜왔다.

이원일(이하 '이') 의사결정 시스템 문제를 지적하고 싶다. 광주비엔날레의 경우 건전하고 생산적 방향의 이야기들이 그것이 통과될 수 있는 의사결정 기구가 지역 인사에 편중되어 있어 국지적 발상을 초월하기 어려운 실정이다. 의사결정 기구는 새롭고 다양하게, 젊게 구성되어야 한다. 그 이후에 돌출되는 문제들을 어떻게 효과적으로 실천할 수 있는가에 대한 방법론이 논의되어야 한다.

비엔날레를 둘러싼 정치성

박신의(이하 '박') 정치적 게임에 관한 우리

현실을 생각하면, 이사회 구성 등의 문제는 어쩌면 나중 일이라고 본다. 지금 문제는 총감독이 누가 되는가라는 과정에 여러 이해관계가 너무나도 많이 얽혀 있다는 것이다. 학연과 인맥 등의 관계가 여전히 우리 미술계의 전문인을 판단하는 기준이 되고 있다는 생각이다. 3회 광주비엔날레의 경우도 오광수 총감독이 최민 감독이 해촉이 되는 과정에서 있었던 문제를 전문인의 관점에서 대승적으로 포괄하는 모습을 보여주어야 했는데 두 분 사이의 낡은 구도 속에서 대치관계를 보이는 데 그쳐, 해촉에 얽혔던 문제를 풀지 못했기에 미술계의 불신이나 냉담이 가중되었던 것 같다. 이상하게도 우리나라 화단의 이분법적 구도가 전문인 간에 진정한 의미의 화해와 소통을 불가능하게 하고 있다. 인맥 등에 얽힌 대립 구도를 탈피하고 미술계가 어떻게 통합을 이룰 것인지를 고심하지 않으면 안 된다고 본다.

이 그런 관점에서 3회 광주비엔날레가 태동되면서 겪은 파행의 본질을 다시 한 번 상기해야 한다. 사실상 그것이 관료주의에 대한 저항과 부정에서 출발했는데 결국 미술인들에 의한 이분법적 대립 구도로 곡해되어 추진한 사람들이나 외부에 있는 사람들 모두 악습을 되풀이하는 식으로 오독되어 불신을 낳게 한 것 같다.

[……]

월간미술(이하 '미술') 비엔날레가 생겨난 이후 국가적
·지리적·지역적 정체성이란 말이 단골 메뉴처럼 등장한다. 이 논의에 대해 어떻게 생각하는가?

영 정체성이란 말을 되풀이하는 이유는 정체성 자체의 문제가 아니라 현재 시각예술의 변화를 읽어낼 수 없는 점, 전시를 이해할 수 없으면서 평가해야 하는 부담 그리고 국내 전문가로서 자신이 서 있는 입지와 인맥의 정치성이 만들어낸 굴절된 시각이라고 본다. 3회

광주비엔날레는 제3세계적 정체성을 반복했다.

박 그동안 광주비엔날레의 주제를 보면, 우리의 현실을 관통하는 문화비평적 시각을 통해 나왔다고 보기 어렵다. 문제는 어떻게 해외 큐레이터들로 하여금 주제를 한국적 상황에서 고민하도록 만드냐에 있다고 본다. 그런 점에서 이번 PICAF에 많은 기대를 했다. 후 한루나 로자 마르티네즈가 기본적으로 서구의 보수화된 비엔날레 방식이 아닌 새로운 방식의 전시 개념과 방식을 고민하는 큐레이터이고, 또 주변부 문화 속에서 새로운 중심의 논리를 찾아가는 시각을 갖고 있다는 점에서 이번에는 한국에서 현실성 있는 담론을 마련해주겠거니 하는 기대 말이다.

그러나 적은 예산과 어려운 여건 속에서 거의 '기적적으로' 전시를 이루어내다 보니 그런 기대가 충분히 충족되기는 어려웠다고 본다. 그럼에도 앞으로는 이제와는 달리 한국의 로컬 리얼리티를 어떻게 글로벌의 논리와 충돌시키면서 우리의 담론을 만들어낼 수 있을까를 고민해볼 수 있다는 기대를 해본다. 실제로 요즘처럼 한국적 상황이 국제적인 차원에서 주목을 받았던 적이 없다. IMF와 50년 만의 이산가족의 만남, 노벨평화상 수상 등 결국 한국의 현실이 전 세계의 맥락과 연관되어 있다.

이제는 우리가 담론을 형성하는 주체가 되어야 한다고 말하고 싶다. 한국의 역사적, 정치적 그리고 문화적 특수성을 충분히 고려하면서 새로운 담론 형성이 나올 수 있다는 생각을 하고, 실제로 이 같은 작업은 한 번도 제대로 이루어져 본 적이 없다고 본다.

영 세계의 주변부 문제에 대한 포괄적 관심을 우리 자신의 문제에 결부하는 문제의식은 언제나 중요하다. 그러나 자연이나 인간사는 리얼리티를 넘어 카오스 자체다. 예술은 카오스가 아니라 카오스를 구성하는 방식에 관한 접근을 말한다.

진정한 비엔날레의 정착을 위하여

이 정체성 이야기가 나올 때마다 나는
그들이나 타자들과 달라야 한다는 강박관념이
배타주의로 전락함을 생각한다. 슬로건화된 정체성
결국 '우리가 누구인가'라는 차별의 정치학으로
떨어진다. 이 경우 정체성은 문화운동을 특정한
목적을 실현하기 위한 또 하나의 권위의 문제로
비쳐질 위험이 있다. 따라서 고정된 범주보다는
비고정적 태도, 강박관념에서 벗어난 시대의
필요조건, 행사의 유효함 등에 의한 자연스러운
정체성 확립이 필요하다. 태어날 때부터 나와
남은 다르고 억지로 주장하지 않아도 다르다.
국제행사들이 개별적으로 자기 역할을 찾아내야
한다. 미디어면 미디어, 광주면 광주……. 그래서
그 지역에서 발전할 수 있는 이슈들을 찾아내어
개발해야 한다고 본다.
 정체성은 스스로 그것을 규명해나가는 과정에
자연스럽게 안착되는 것이지 반강제적인 획일화된
사고는 폐쇄적이고 배타적인 태도로 귀착된다.

[……]

(출전: 『월간미술』, 2000년 12월호)

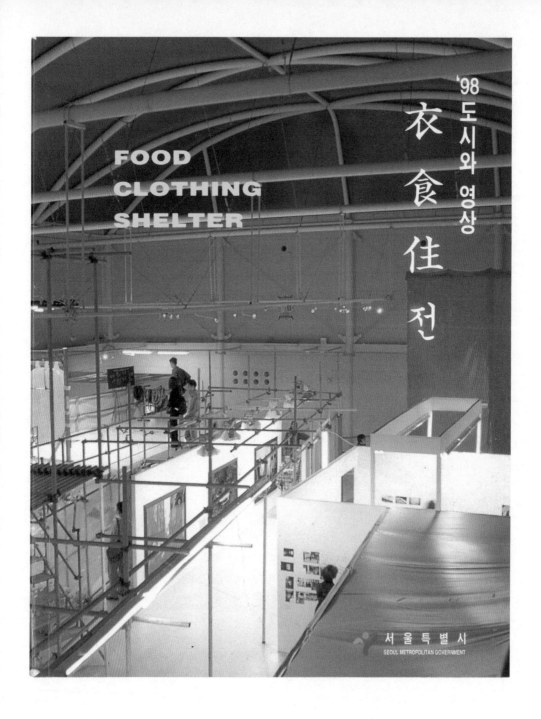

그림1 «'98도시와 영상—의식주»(1998)의 전시 도록 표지. 서울시립미술관 소장

세계화 시대의 변화하는 작가상 ^{1998년}

기혜경

1980년대 후반에 새롭게 부상한 신세대 작가들은 이전 시대와는 다른 가치관을
드러낸다. 그들은 집단보다는 개인을, 권위보다는 자유를 내세우며 새로운 감수성을
표출한다. 문자 문화에서 이미지 문화로의 문화사적인 전환 시기에 새롭게 등장한
이들 신세대 작가들은 대중매체가 생산하는 이미지가 우리의 일상을 뒤덮는 현실을
직시하고 조형적 측면에서 대중매체 이미지를 차용하거나 전유하는 작품들, 내용적
측면에서는 대중매체 시대의 변화하는 도시와 일상을 다루는 작품들, 여성 및 여성
신체 이미지에 대한 재고를 촉구하거나 키치적 작업 방식을 통해 일상의 다양한
측면을 작업으로 끌어들여 삶과 예술을 접맥시킨다.

　　한편, 90년대 후반으로 이행되면서 또다시 일군의 새로운 작가들이 대거
화단에 등장한다. 이들은 80년대 후반 등장한 신세대 작가들이 보여주었던 자장을
넓혀나가며 경향을 다변화해나간다. 90년대 후반 등장하여 우리 화단의 활력소가
된 이들 젊은 작가들은 80년대 말 이후 해외여행 및 자유 유학의 붐을 타고 해외
거주 경험이 있는 작가들이 IMF를 거치며 대거 귀국한 데서 그 원인을 찾을 수 있다.
이들은 60년대 중후반 혹은 70년대 초반에 태어난 세대로 성장기 동안 우리나라의
근대화와 민주화를 몸소 체험한 세대이다. 이들은 특유의 비판 정신을 장착하고 IMF
이후 새롭게 재편되어가는 한국 사회를 직시하고, 문자 문화에서 이미지 문화로
전이되어가는 대전환 국면에도 대응해나간다. 특히 당시 유입된 비판적 사유(critical
thinking), 포스트 담론 등은 문화의 대전환이라는 것이 어떻게 사유되어야 하는지를
고민하던 이들의 활동에 다양한 담론을 제공한다. 이들은 신자유주의의 향방, 국가
주도의 정책, 미술의 구조, 제도 등에 대한 비판을 가하는 한편, 글로벌과 로컬의 문제,
개인의 정체성과 다양성의 문제 등 다양한 문제들을 살펴나간다. 이런 의미에서 이
시기는 우리 사회가 노정하는 정치적 자유와 경제적 안정, 그리고 개방적인 사회
분위기 속에서 동시대 미술의 중요한 개념이 도입되는 한편, 담론의 비평적 전회가
만들어지기 시작한 시기라 할 수 있다.

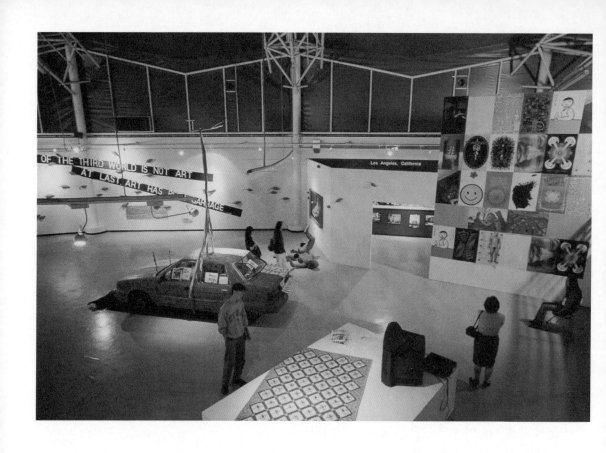

그림2 «'98도시와 영상—의식주»의 전시 전경. 월간미술 제공

이 작가들은 90년대 후반 개최된 «'98 도시와 영상—의식주»전(경희궁터 서울시립미술관)을 통해 대거 화단에 등장한다. 이 전시는 IMF의 여파로 많은 해외 체류 작가들이 귀국한 후 이들을 하나로 모아낸 전시였다. 이는 다양한 국제교류 및 세계화를 경험하고, 글로벌하게 활동하는 작가들의 출현을 알린 것이며, 국가나 민족을 앞세운 담론보다는 개인으로서의 작가가 중시되고, 세계로 확장되는 활동 영역을 갖춘 세대가 활동을 시작하였음을 의미하는 것이다. 이러한 작가군의 등장은 이후 2000년대를 넘기며 우리 미술계에 전시회의 주제적 접근과 기획의 강화, 문화 다양성, 탈식민주의, 정체성의 문제, 내러티브와 소소한 일상의 미시 세계를 다루는 작품 경향의 강화로 이어진다.

이 시기 새롭게 두각을 나타난 작가들을 살펴보면 80년대식의 직접적인 사회비판적 경향에서 벗어나 비판적인 개념미술 경향의 작업들을 선보인 박이소, 김범, 박찬경, 이주요, 임민욱, 주재환, 장영혜 등과, 글로벌한 시대를 살아가는 작가들의 이주와 정주의 개념, 탈경계, 유목주의 및 자신이 처한 위치에서 스스로의 정체성을 찾아나가는 차학경, 서도호, 강익중, 마이클 주, 김수자, 곽덕준 등, 더 나아가 다양성 논의 속에서 여성 및 소수자로서의 정체성을 화두로 작업하는 신미경, 오인환 등과, 예술과 사회적 관계 속에서 개인의 역사와 기억에 대해 성찰한 양혜규 등이 있다. 한편, 김홍석, 정연두, 지니서, 문경원, 박윤영, 송상희, 이용백, 이형구, 김성환, 전준호, 함진, 권오상, 최우람, 함연주, 써니킴, 우순옥, 홍승혜 등 2000년대를 넘어서며 두각을 나타내기 시작한 작가들은 정해진 양식이나 형식을 구사하는 것이 아니라 장르를 넘나들며 탈매체, 비정형, 다학제적인 접근법을 시도하며 개인이 처한 상황과 우리 사회의 문제들을 다룬다. 또한, 전통적인 회화 매체에서도 감각과 논리를 결합하여 개념적으로 작업하는 박대성, 김홍주, 최진욱, 유근택, 정수진, 홍경택, 이동기, 김지원, 손동현 등의 작가가 활동을 이어나간다.

이들 작가들은 우리 미술계에 동시대 미술의 플랫폼이 형성되는 과정과 궤를 같이하며 활동 반경을 넓혀간다. 그것은 90년대 시작한 광주비엔날레를 비롯하여 부산, 서울 등에서 개최되는 각종 비엔날레와 대규모 국제 행사, 인터넷과 같은 다양한 소통 채널을 통해 동시대 미술의 자장 속으로 유기적으로 묶이게 되었음을 의미한다. 이와 더불어 90년대 후반 붐을 이루었던 사립 미술관과 같은 미술제도 기관의 다양화 및 미술의 대안성을 지향하며 등장한 인사미술공간, 프로젝트 스페이스 사루비아 다방, 대안공간 풀과 루프 같은 대안공간의 활동이나, 국립현대미술관 및 쌈지 레지던시와 같은 작가 레지던시 프로그램, 전문적인 큐레이터의 등장과 젊은 작가들을 발굴하여 육성하려 한 «젊은 모색»전이나 «아트 스펙트럼»전과 같은 전시들, 『아트인컬처』와 같은 잡지가 새로운 작가를 발굴하기

그림3 김수자, ‹바느질하며 걷기(Sewing into Walking)›, 1994, 이불보, TV 모니터, 비디오 프로젝터, 보안카메라. 작가 제공

위해 기획한 공모 프로그램들처럼 미술 생태계의 자장을 확대시키는 경향들과 궤를 같이하며 자신들의 활동을 미술계에 각인시켜 나갔음을 의미한다.

이상에서 살펴본 바와 같이 90년대 후반 새롭게 부상한 작가들은 비판성을 탑재한 개념미술의 특성을 강하게 드러내며, 미술의 논의 구조를 다변화한다. 이를 통해 동시대 미술의 중요한 개념인 담론적 전회가 만들어지는데, 이는 문명의 전환이라는 거대한 세계사적 흐름 속에서 새로운 방식의 비판적 사고와 포스트 담론들의 장착을 통해 가능했던 것이라 할 수 있다.

더 읽을거리

고충환. 「동시대 미술에 있어서의 유목주의의 이해」. 『미술세계』. 2001년 2월.

김성기. 「문화이론에서 본 유목주의, 그 허와 실」. 『미술세계』. 2001년 2월.

김성원. 「New Stream: 진정으로 새로운 것」. 『아트인컬처』. 2002년 1월.

박찬경. 「개념적 현실주의」. 『악동들 지금 여기』. 전시 도록. 안산: 경기도미술관, 2009.

심상용. 「나의 집은 너의 집, 너의 집은 나의 집」. 『공간』. 2001년 2월.

안성열. 「정처없이 떠도는 유목주의와 현실의 유목자들」. 『미술세계』. 2001년 2월.

유경희. 「개념회화, 논리와 감각의 화해」. 『아트인컬처』. 2003년 4월.

윤재갑. 「유목시대, 아시아는 어디에 있는가?」. 『아트인컬처』. 2003년 2월.

이영철. 「너의 집은 너의 집, 너의 집은 나의 집」. 『아트인컬처』. 2001년 1월.

이준. 「전 지구화 시대의 문화적 정체성 논의」. 『월간미술』. 2001년 4월.

이진경. 「유목주의란 무엇이며, 무엇이 아닌가?」. 『미술세계』. 2001년 2월.

진휘연. 「나의 집은 너의 집, 너의 집은 나의 집」. 『아트인컬처』. 2001년 1월.

1998년
문헌 자료

새로운 세대는 어떻게 존재하는가(2000)
윤진섭, 김성원, 유진상, 안인기

패러다임의 변화와 3545세대 작가의 오늘(2003)
박영택

시각적 감수성의 변화와 정체성의 모색(2004)
이영준

신세대의 문화 감수성과 미술의 다변화(2005)
이정우

한국 미술에서 세대성의 전망(2006)
유진상

새로운 세대는 어떻게 존재하는가

토론: 윤진섭(호남대 교수), 김성원(동덕여대 겸임교수), 유진상(계원조형예술대학 교수), 안인기(경안미술관 학예팀장)
정리: 김현지(외래기자)

[……]

윤　[……] 《이미지미술관》은 포스트모던한 이 상황이 가지고 있는 오리지널리티에 대한 포기 혹은 비아냥거림 같은 겁니다. 《이미지미술관》 1층에는 김상겸 박혜성 홍지연 등 고전 명화를 패러디한 작품들이 주종을 이루었어요. 또 2층에는 미술관의 로비나 숍 등을 패러디했는데 이런 시도는 미학적 대중주의를 표방한다고 생각할 수 있을 겁니다. 그런데 왜 굳이 미술관에서 하느냐의 문제가 제기될 수 있습니다. 이런 전시라면 거리에서 해도 좋았을 텐데 굳이 미술관을 선택한 이유는 권력과 세도에 관련이 있지 않은가 하는 생각이 듭니다. 미술관이 고급 하이라키에 속하고 있는 현실에서 미술관을 발표의 무대로 여기고 있다는 것은 진정한 의미에서 '예술과 일상의 간격 좁히기'와는 거리가 있지요.

윤　물론 미술의 권력 자체가 사라지는 것은 불가능합니다. 여기에서 90년대 미술을 '관계적 미술'이라는 관점에서 다룬 니콜라 브리요의 말을 되새겨볼 필요가 있습니다. 지난 10년간의 미술이 공동체·이웃·일상생활 등과 보다 직접적인 관계를 모색해왔다고 보는 '관계적 미술'이 왜 미술관 밖으로 나가지 않고 내부에 남아 있는가 하는 질문에 브리요는 "관계적 미술 자체가 미술 담론 내부에서 이루어지는 것"이라고 대답합니다.

즉 90년대 미술이 탈중심적이고 탈권력적인 방향으로 나갔다고는 하지만, 미술 담론 속에서 포섭되지 않고서는 예술적 가능성을 획득할 수 없기 때문에 아직 미술관 안에서도 보인다고 설명합니다. 결국 권력이란 어디에서든 형성되는 거니까요. 미국에서는 60년대 말, 70년대 초 작가들이 직접 미술관 밖으로 나갔고 히피가 된 사람이나 시추에이셔니스트들도 있었죠. 물론 한국에는 그처럼 급진적인 작가가 없습니다. 아무튼 권력에 대한 논의의 경우, 그런 태도들이 있고 없고가 중요한 게 아니라 그것이 얼마만큼 그에 대한 비평적 담론을 형성하는가가 중요한 것이지요. 미술관 안이건 밖이건 그러한 실천의 장은 작가의 몫입니다. 미술관 안에서 전시를 했다고 해서 바로 권력 지향적이 됐다고는 말할 수 없는 겁니다.

[……]

아방가르드의 소멸 혹은 무효화

안　최근 작가들의 경향을 보면 더 이상 미술의 범주가 어디까지인지는 관심이 없습니다. 만화나 디자인, 상업 사진, 밴드와 퍼포먼스, 웹, CD-ROM 등 닥치는 대로 영역을 흡수하고 무한히 확장하는 프랙탈 같은 형상이지요. 이러한 N세대들의 작업 방식은 미술을 통한 사회 비판이나 제도 비판에 한정되었던 90년대 초반까지의 문제의식을 단번에 초월합니다. 누구나 자신의 작업을 보고 감동을 받아야 한다는 명작 콤플렉스도 없고 자신의 일탈에 대한 주변의 비난에 대해서도 개의치 않는 듯해요. 무엇을 만들 것인가보다는 어떻게 보여줄 것인가에 더 많은 고민과 시간을 보내는 세대, 그들의 미술은 분명 고급문화의 아우라보다는 게임이나 오락에 더 가깝습니다. 하지만 그들의

작업에는 시스템이나 관습 등을 전복시키려는 도발성이 상실되었다는 점에 주목해야 합니다. 자신과 제도·미술관·시스템 등을 대립 구도로 설정하지 않고 흡수하고 편입시켜 이용하고 싶어 한다는 겁니다. 적극적으로 제도가 제공할 향응을 접수하고 수혜를 얻기 위해 적극적인 자기 PR을 병행한다는 것이죠. 현실 개혁을 주장했던 80년대 민중미술 작가들과의 분명한 차별성을 지적할 수 있어요. 때문에 전복의 기도나 부정의 자세를 지닌 아방가르드는 이제 더 이상 찾아보기 어려운 역사의 기록이 되어버렸지요.

유 90년대 미술은 개별 작가의 개성 부각과 다원화로 진행되었다는 관점과 파편화되고 일회적인 이벤트성 미술로 일관되면서 소모적인 양상을 띠고 있다는 두 가지 관점이 있습니다. 물론 90년대 미술의 특징을 한 가지로 규정할 수는 없지만 일관된 특징은 특정 미술 형식과 그룹의 우월성이나 대표성에 의한 헤게모니 쟁탈이 사라지면서 작가 개개인의 독자성이 부각되었다는 점입니다. 여기에 덧붙여 말하면 공동체와 환경에 대한 작가 개개인의 관계 설정이 하나의 중요한 이슈로 떠올랐다는 점입니다. 이는 전시 장소의 다변화, 창작 형태의 다양화, 매체의 탈신화화, 직접적 소통을 통한 예술적 수사 획득을 이루면서 더욱 넓게 확산되는 추세입니다.

예를 들어 김소라 씨는 청소부를 위한 이상적인 도구 일체를 제작하기 위해 회사를 차리는 과정 전체를 하나의 시각적인 프로젝트 프로세스로 보여주고 있습니다. 여기서 파생되는 수많은 자료와 제품들이 실제 작품의 내용을 이룹니다. 이수경 씨는 대중이 제복에 대해 가지고 있는 관념을 설문조사를 통해 수치화한 뒤 그것에 따른 제복의 통계적 형태를 제작합니다. 그것을 설문에 응한 사람들의 숫자만큼 제작하여 실제 사람들에게 입힌 뒤 전시장에서 각자 자신의 작업을 하는 것까지의 전체적 과정이 작업의 시각적 내용을

이룹니다. 지난해 '공장미술제'의 '픽티온 팩토리', '부엌 프로젝트'와 같은, 많은 20대 작가들의 작업이 이런 방식을 수용하고 있습니다.

유 아방가르드가 인류의 역사에 기여한 바 있고, 아방가르드가 해야 할 일이 있다고 생각합니다. 아방가르드가 죽은 것이라 해서 내버려둘 수 있나요? 또 X세대 작가들의 양상이 옳은 것인지에 대한 진단도 필요합니다. 아방가르드가 필요 없다면 왜 그런지에 대한 분석도 필요합니다. 저는 아방가르드가 사회를 살아있게 만드는 소금 같은 존재라고 믿습니다. 무분별한 자유방임주의가 과연 옳은 것일까요?

저는 90년대 후반의 미술을 형성하고 있는 신세대 작가들에 대해 매우 긍정적인 측면에서 바라보고자 노력하고 있습니다. 그들이 지닌 자유로운 의식과 행동의 패턴을 보면서 다원주의의 장점도 배우고 있습니다. 그러나 신기함 자체만 추구한다든지 예술의 영속적 가치를 부정하려는 태도에는 문제가 있다고 봅니다. 거기에는 일종의 허무주의적인 태도가 짙게 깔려 있지요. 제가 이미 기성세대에 속해 있어서 그런지 모르겠지만 일회적인 발상이나 피상적인, 그리고 감각 위주의 현란함보다는 세계와 인생을 통찰할 줄 아는 진지함과 무게를 갖추었으면 하는 것이 신세대에 대한 저의 바람입니다.

김 우리는 오래 전부터 예술의 진보적 혹은 선구자적 이미지란 것에 익숙합니다. 그래서 예술이 어떤 새로운 형태를 제시하지 않거나 전복성이 결여되어 있을 경우에는 쉽게 이게 무슨 예술이냐고 말하지요. 이러한 맥락에서 80년대 '예술의 종말'에 관한 논쟁이 대두되었던 것이 아닙니까? 이러한 논쟁에서 결국 예술은 시대적 컨텍스트에 따라 그 개념과 형태가 변하는 것이라는 입장을 받아들이게 된 것이지요. 90년대 10년 동안 전개되었던 예술 형태를 보면, 이들은 예술을 통해 어떠한 이데올로기를 주장하며 과거의

아방가르드적 혁명을 추구하지 않습니다. 90년대 작가들은 기존 가치체계를 전복한다기보다는 그들이 물려받은 문화적 유산을 갖고, 기존 가치체계 안에서 조금씩 변형하며 어떻게 적응할 것인가를 고민하지요. 이렇게 적응 방법을 만들어나가고 제시하는 것도 조용히 투쟁하는 것이라 생각합니다. 투쟁의 방법이 변한 것이지요.

다원화된 미술의 권력 구조

유　　요즘은 작가가 어떤 작업을 하건 작품에 '질(quality)'이 있다면 프로모션이 됩니다. 물론 그 '질'이란 바라보는 사람에 따라 다소 주관적입니다. 그것은 작품을 바라보는 동안, 그것에 대해 이야기하는 동안, 그리고 작가와 작품의 관계에 대해 알아가는 동안 더욱 구체적으로 드러납니다. 게다가 요즘은 이러한 작가의 발굴이 전시의 성공과 실패를 좌우한 정도가 됐어요. 그런데 여기서 큐레이터와 작가 사이의 권력 문제도 흥미롭습니다. 작가는 비평가나 큐레이터와의 관계 속에서 자신이 지닌 권력의 정도를 알고 있기 때문에 전시에 앞서 어느 정도의 권력을 행사하기도 합니다. 물론 이런 권력 구조는 구세대의 것과 다를 바 없고 권력관계는 어느 세대에서나 발생하지요. 그런데 구세대와 차이라면 그런 권력 구조가 매우 다원화되었다는 점입니다. 말하자면 어떤 작가나 작가들의 그룹이 헤게모니를 취하려 들지 않는다는 겁니다. 지금은 이런 점 때문에 다양한 면들이 하나의 관점 또는 권력 구조로 포괄되지 못하는 것입니다.

김　　미술계라는 것이 존재하는 한 권력 구조 생성은 피할 수 없을 것입니다. 과거와는 달리 작업의 가치를 결정하는 요소가 이러한 미술계 내부의 다양한 주체들에 의해 형성되니까요. 너무 도식화하는 건지는 모르겠지만, 현대

작가들은 화랑에 의해 발굴되고 미술시장을 통해 유통되며 대형 국제전을 거쳐야 가치를 인정받게 되고 결국 국제적 지명도가 있는 미술관으로 들어갈 수 있지요. 이것이 현실입니다. 이러한 상황을 적극적으로 활용해야 오늘날의 작가들은 자신들이 표현하려는 것을 보여줄 수 있어요. 결국 시대가 변했다 하더라도 작가들의 욕망, 즉 자신의 작업을 보여주고 인정받기를 원하는 것은 변하지 않았습니다. 현재 미술계에서 대두되는 논쟁이나 회의는 결국 유 선생님이 말씀하신 것과 같이, 미술계의 다원화된 구조 속에서 보여지는 작업들을 평가하는 절대적 기준이 없어졌기 때문일 것입니다. 절대적 기준은 없지만 다양한 기준들은 존재하지요.

그런데 국내에서 대두되는 젊은 작가들의 작업에 대한 논쟁, 즉 검증되지 않은 작가라는 용어를 사용하며 이들을 인정하지 않으려는 것은 설득력 있는 현장 비평의 부재와 젊은 작가들이라는 사실만으로 기획자들이 자신들의 비평적 관점 없이 그냥 보여주기만 하는 것에서 유래하는 것이 아닐까 합니다. 90년대 작가들 그리고 차세대 작가들이 말하려는 것을 설득력 있게 제시하는 것, 그것이 비평 활동이든 전시 활동이든, 이것이 우리들이 앞으로 해야 할 일이겠지요.

(출전:『아트인컬처』, 2000년 4월호)

패러다임의 변화와 3545세대 작가의 오늘

박영택(경기대 교수)

우리가 주목할 만한 작가를 추천받아 결과를 분석하고 자료를 통해 동시대 한국 미술계의 지형도를 그려보고자 한 이번 특집기사의 결과는 여러모로 흥미로운 측면을 보여준다. 물론 이런 식의 시도와 결과는 부득불 선정적이고 편파적이며 추천인의 한정된 시각에서 사실 자유롭지 못하다. 그럼에도 이런 결과를 통해 우리가 얻을 수 있는 점도 존재할 것이다. 그러니까 그 결과의 여러 부위에는 지금 이곳에서 비평 활동과 함께 전시를 기획하는 이들이 바라보고 이해하는 미술과 현재 한국 미술의 정체와 문제의식 등이 선명하게 또는 무의식적으로 노정되고 있음을 본다. 『월간미술』이 제시한 추천 기준은 자신만의 독창적인 작품 세계를 추구해온 한국 작가로서 국내는 물론이고 해외 미술계에서도 주목받을 수 있는 국제적인 경쟁력과 작가 정신을 겸비한 35-45세 사이의 작가였다. 이런 기준은 모호하기 짝이 없다. 하긴 다른 어떤 적절한 기준을 제시하기도 쉽지는 않았을 것이다. 그런데 이 기준은 결국 서구 미술의 흐름과 경향을 중심축으로 삼아 그에 적절하게 조응해나간 작가로 귀결시킨다. 추천인 각각은 그런 기준에 따라 10명 내외의 작가를 선정했다. 그런데 그들 각각이 추천한 작가는 사실 비평가와 큐레이터들이 관심을 갖는 영역으로 한정되는가 하면 자신의 장르와 영역을 고수하려는 차원에서

작동하는 권력적 측면이나 정치적 목적 같은 것이 드리워져 있거나 출신 학교나 특정한 인연, 인맥이 무시되지 못하고 있음도 엿보인다. 그런 것들을 슬쩍 염두에 둔다 해도 사실 이번에 선정된 작가들은 1980-1990년대 작가군과는 이질적인 경향을 보여주는 동시에 미술에 대한 사고와 활동 영역도 무척 다르다. 겉으로는 장르 개념이 확실하게 붕괴되어가고 있음을 여실히 보여주는 편이다. 물론 여전히 그 장르에 대한 환상과 강박관념이 혼재된 양상을 보며 그 어딘가에 위치한 작가들도 적지 않은 수를 차지하고 있다. 이번 선정에서도 다분히 정통적인 조각, 한국화, 회화는 지워져가는 한편, 종합적이고 토털적인 영역을 넘나드는 작가들이 우세를 보여준다. 뉴미디어의 테크닉에 매료된 작가들이 다수이지만 사실 뉴미디어 아트를 통한 새로운 비전을 제시하거나 장르 해체 이후의 적절한 매체의 활용과 내용의 접목에서는 미약했다는 생각이다. 상당히 기발하고 흥미로우며 재미난 작가들이 많이 배출되었지만 그 작가들의 내용과 미술에 대한 사고가 진정으로 자신의 삶의 체험과 감각에서 비롯된 것인지, 한국의 문화 상황과 사회 현실에 대한 체험과 비판적 반성을 근거로 한 것인지에 대한 회의가 든다. 지금, 이곳의 문제의식과 한국 현대미술에 대한 역사적 고민과 모색이 매우 희미해지는 지점에서 화려하고 감각적이며 세련된 작가들을 선호하는 그런 취향과 유사 엘리티시즘이 미술계에 만연되고 있다는 아쉬움이 든다. 이런 지점에서 눈여겨볼 만한 흐름은 플라잉시티와 믹스라이스 같은 프로젝트 활동들과 배영환, 임흥순, 고승욱, 조습, 박용석, 김기수 등의 작업들이다.

1990년대 이후 해외에서 유학하고 기량을 닦은 작가들이 지속적으로 귀국하면서 미술 층이 그만큼 두터워졌고 그로 인해 흥미롭고, 새로운 미술이 활발하게 전개되어온 측면이 있다. 그간의

한국 현대미술에 대한 반성과 재고에 관련된 작업이 중심이 되었고 동시대 서구 현대미술에 대한 동시적인 반응이 이곳에서 진행되었다. 아울러 국내에서 이루어진 대규모 비엔날레가 스타 작가들을 배출했고 이들의 영향이 다른 어떤 것보다 우선하게 되었다. 대형 국제전과 다양한 기획 전시, 작가들에 대한 일련의 지원 시스템 등과 그로 인한 큐레이팅의 발전으로 미술관, 대안공간, 화랑 등에서 기획한 전시들을 통해 많은 작가군들이 배출된 것이다. 그와 동시에 미술비평과 큐레이터 인력이 대거 늘어난 지점도 눈여겨봐야 할 것이다. 또한 현대미술을 하는 작가들 스스로 이론과 비평, 기획과 작업을 한 몸으로 끌어안아야 하는 상황, 그런 작가상을 지닌 작가들이 두드러질 수밖에 없는 상황도 고려해볼 필요가 있을 것이다.

국제화 시대 고학력 엘리트 작가들

한편 이번 기획기사를 통해 많은 이의 추천을 받은 작가는 이불, 최정화, 김영진, 이용백, 유근택, 김범, 정연두, 배준성, 써니 김, 오인환, 문경원, 정수진, 서도호, 마이클 주 등이다. 여기에는 상업적 작가도 있고 미술관급 작가들도, 비엔날레급 작가, 국제적 경쟁력이 큰 작가가 대부분이다. 급변하는 현대미술의 조류 속에서 자신의 존재를 적절하게 알릴 수 있는 독창성을 발견하는 일과 그 독창성을 발현할 수 있는 조형 방법의 개발과 이를 더욱 심화하고 확산할 수 있는 논리적 기반을 갖추었다고 여겨지는 작가들을 뽑은 것이다. 그러니까 이전의 구태의연한 조형 방식에서 벗어나 현대적인 조형 의식과 개념, 개인과 사회에 대한 인식 또는 환경과 신체에 대한 깊은 천착을 통해 국내뿐 아니라 해외 미술계에서도 주목을 받는 작가들을 뽑았다는 얘기다. 우선 이불과

최정화, 유근택, 배준성, 김영진을 제외한 작가들 대부분이 외국 유학을 하고 돌아왔거나 국외에서 활동, 호평을 받은 작가들이다. 이른바 국내보다는 해외에서 많은 활동을 하는 작가들이거나 상당히 서구적이고 세계적인 패션과 감각을 지닌 엘리트 작가들이다.

학부 출신 학교를 살펴보면 홍익대와 서울대가 양분하고 있으며, (우리 정치판에서 상고 출신들이 연이어 대통령에 오르는데 미술판만큼은 아직 어림없다) 써니 김은 쿠퍼 유니언 대학 및 헌터 컬리지 대학원, 마이클 주는 워싱턴대 및 예일대 대학원을 나왔다. 대학원을 외국에서 공부하고 온 작가로는 서도호가 예일대 대학원, 정연두는 골드스미스 컬리지 대학원, 정수진은 미국 시카고 아트 인스티튜트, 오인환은 뉴욕시립대학 및 헌터컬리지, 이용백은 독일 슈투트가르트 국립조형예술대학 대학원, 김범은 뉴욕 스쿨 오브 비주얼 아트 대학원을 다녔다. 학벌이 그야말로 '빵빵'하다. 이는 그만큼 미국이 현대미술의 본거지임을 반증하는 동시에 미국 미술의 영향이 그만큼 크다고 할 수 있을 것 같다.

외국어 습득과 구사는 필수다. 그 누가 화가, 작가를 무식하다고 했던가? 또한 그러한 상황에서 동시대 미술의 동향과 주요 이슈를 그만큼 우선적으로 접할 수 있었으며 현재 세계 미술의 여러 정황을 실질적으로 체험할 수 있는 유리한 지점을 확보하고 있는 작가들이다. 정보의 독점 내지는 그 정보의 발 빠른 섭취, 응용이 미술의 중심 문제가 된 듯하다. 정보의 루트를 누가 선점하느냐가 생존과 직결된 문제가 된 것이다. 여기서 우리 미술의 문제, 우리의 현실과 미술계의 문제는 동시대의 세계적 차원에서 거론되는 여러 이슈와 문제 속에서 희석되거나 실종 혹은 서구 미술의 동시대 문제가 곧바로 우리의 문제인 양 거론되는 기이한 형국을 초래한다. 명문대 졸업과 외국 유학이 중요 작가로 성장하는 데 필수적인 그

무엇이 되었다.

　세계 경험, 세계 미술과의 동시간 호흡은 결정적이다. 그와 아울러 세련되고 감각적인 수준의 마무리가 절실하게 요구된다. 또한 무척 개념적인 작업이 강세다. 중요 기획 전시, 비엔날레를 통해 집중적으로 선보이고 조명 받는 작가가 대부분이다. 이른바 똑똑하고 컨셉트를 갖고 있으며 세련된 연출력과 함께 엘리트 작가들이 선호되는 형국이다. 그런데 왜 그런 작가들만을 편향적일 정도로 젊은 비평가와 큐레이터들은 선호할까? 진정으로 비평가와 큐레이터들의 개인적인 미술관(美術觀)에서 연유하는 것일까. 그들이 읽어내는 한국 현대미술의 징후에 대한 반응과 모색에서 비롯되는 것일까. 혹은 떠밀려가듯 모종의 흐름에 감염되면서 이에 뒤처지거나 촌스럽거나 다른 시각을 가진 것은 아닌지에 대한 불안에서 오는 것일까 등이 궁금하다.

　2002년 한 해 미술계의 주역은 단연 사진이라는 매체라고 여겨지는 데 반해 정작 사진작가는 제외되어 있다. 회화와 사진을 결합 혹은 분리하면서 미술사에 등장하는 초상과 회화의 전시 장치를 패러디하는 방식을 여전히 전개해나간 배준성이 있지만 그를 사진 영역 자체에서 논하기는 어렵다. 김옥선, 이갑철, 윤정미, 김상길 등의 좋은 사진 작업이 떠오른다. 그런가 하면 한국화 분야는 유일하게 유근택 혼자 선방하고 있다. 한국화 분야로서는 이기영, 이은숙, 김성희, 박재철, 정재호 등이 기존 한국화에서 벗어나 다른 방식을 끌어내면서 연계시켜 나가는 작가의 좋은 예다. 먹과 서양화의 재료를 함께 사용, 극도의 절제된 형식 안에 먹의 질감이 주는 자연스러움과 조화를 만들어 특이한 아름다움을 지닌 이기영의 작업이 그렇다. 전통이란 문제를 자신의 언어로 끌어안고 보편적인 회화의 세계로 전개해나가는 작업, 일상에 대한 진지한 접근 등에서 주목받는

것 같은데 이는 그만큼 한국화 분야에서 그 장르의 틀을 신선하게 비트는 작업을 만나기가 어렵다는 반증이다. 이 점은 또한 한국화의 전반적인 위축과 새로운 성과를 접하기 어렵다는 측면도 있지만 동시대 한국화를 읽을 만한 코드를 젊은 평자와 이론가들이 미처 가지고 있지 못하다는 점을 반영하는 것이기도 하다. 동양 회화와 문화에 대한 연구와 이를 비평적 시각으로 연결하는 시도가 요구된다.

　회화 자체의 힘을 보여주는 작가들은 비록 소수이긴 하지만 써니 김과 정수진으로 제한되어 아쉽다. 회화의 복원을 새로운 방식으로 보여주는, 교복 시대의 여학생을 주제로 재미 동포라는 이중 국적의 경계선, 그 애매한 거리에서 바라본 한국 사회의 기억으로 읽히는 정체성을 겨냥한 작업, 그런 면에서 풍성한 내용성을 지닌 써니 김과 초현실적인 상상력과 유화의 매력적인 색감과 질감을 보여주는 환상적 세계, 그러니까 일상적 형상을 회화의 색이나 면 등의 구성 요소로 사용해 새로운 초현실적 화풍을 보여주는 정수진은 개념미술이 이후의 이론적 무게에 종속되지 않으면서 보기의 즐거움을 주지만 다분히 전략적인 그림이다. 필자는 최근 최은경, 홍경택, 공성훈, 소윤경, 이광호, 박수만, 박지나 등의 좋은 페인팅을 만날 수 있었다. 그런가 하면 이불은 여전히 변함없이 각광받고 있음이 확인됐다. 새로움의 갈망과 이미지의 포착, 내용과 무게가 조화를 이루는 동시에 최근 중요하고 적절한 이슈를 끌어안는 전략도 돋보이기에 그런 것 같다. 그녀는 영악해서 우리 시대의 문화 코드를 동물적 감각으로 포착해 읽을 줄 아는 시야를 지녔다. 그러나 과연 이불의 작업 그 자체가 좋은 것인가는 의문이다. 비디오를 이용하여 감각적인 이미지를 전달하는, 영상 자제의 시간과 공간성을 인간과 그 주변의 환경에 도입하는 김영진은 사실 1990년대 초부터 주목되었지만 최근 전시는 그 선에서 거의

벗어나지 못한 상태라 조금 의아한 실망을 주었다. 테크놀로지를 예술적으로 사용하는 방법을 알지만 그 '예술적'이란 정체가 한정적이다. 그의 감성이 제한되어 있는 것일까? 너무 감성에 기댄 흔적 말이다. 한편 개념미술, 레디메이드, 인스톨레이션, 사물과 텍스트 간의 관계에 대한 지적 상상력, 언어에 대한 유희를 보이며 탁월한 지적 메타포에 대한 감각을 지닌 김범과 일상과 예술의 경계를 허물고 예술과 삶을 동일시하는 정연두는 우리 미술계에서 보기 드문 유머와 해학을 지닌 작가로 평가된다.

엔터테이너로서의 작가

동시대 미술은 대부분 기획 전시나 프로젝트 전시 혹은 비엔날레 같은 주제전을 통해 발굴되고 조명받게 되다 보니까 또는 기금들이 활성화되는 과정에 작가들의 활동을 지원해주는 역할을 하고 이는 그만큼 프로젝트 단위로 작가들이 재편되는 상황에서 부각되는 작가들이 겹쳐지고 한정되는 데서 오는 문제일 수도 있을 것이다. 그러다 보니 작가들이 자기 작업을 심화, 반성적으로 획득하기 어렵고 자연스레 기획자와 이론가만 남아 작가들은 유목적으로 떠도는 기이한 형국을 노정한다. 이는 마치 후기자본주의의 생존적 모델과도 유사하다. 힘겹더라도 오늘날 작가는 비평적 안목을 갖고 발화하되 자기 작업으로 끊임없이 돌아가야 한다는 생각이다. 현재 우리 미술계에서 미술은 둘러싸고 행해지고 말해지는 모든 실천과 담론은 양적으로는 무척 팽창했지만 질적으로는 피상적 앎의 수준에 머물고 있다는 말들을 한다. 그리고 그런 상황의 원인으로 꼽히는 것이 작가든 전시기획자든 이론가든 비평가든 미술계의 구성 주체들이 파악하는 현실이 지나치게 지적이리만치 피상적이고

목표지향적이라는 점이다.

새삼스러운 지적은 아니지만 그만큼 현재 젊은 작가 대다수가(물론 최근 미술평론가, 이론가, 화가 모두가 거론하는 최근 이론의 유행 경향의 영향) 모두 미술의 정치학에 대한 스터디가 무척 잘(?) 되어 있다는 인상이다. 작가들은 모두 이론가, 철학가, 전략가가 된 것 같다. 여기서 텍스트의 진정성이 의문시된다. 과연 작가들이 그런 텍스트를 제대로 읽고 정확하게 이해하고 소화해내는 것인지 아니면 작업의 알리바이로 간편하게 걸치고 있는지가 의문스럽다. 결국 자신의 삶과 현실, 문화에서 체득한 문제의식은 이론화하고 이를 작업으로 연계하지 못하고 이론, 개념만 생경하게 받아들여 끌어안은 것 같다는 인상을 지우기 어렵다. 사실 지금은 서구와 실시간으로 네트워킹하면서 풍성해진 전시 주제와 형식·담화의 활성화에 힘입은 공부에 따라 그런 주제와 개념을 자연스레 거론하고 그런 문제가 실제 자신의 삶과 무관하지 않다고 여긴다.

동시대 미술, 비엔날레는 이른바 '쇼'를 기획하는 재능을 설득하면서, 그리고 네트워크화된 예술, 감염된 국제주의 양식의 예술을 지역에 수혈하면서 존재의 깊은 내적 성찰과는 점점 더 무관해져가는 미술의 분위기를 부추긴다는 사실은 부정할 수 없다. 이전의 예술이 인간의 내면적인 성취에 심취했던 데 반해, 이 새로운 세계는 박람회적인 소통과 횡적인 늘어놓음, 그것의 감각적인 배치, 디스플레이에 더욱 감성적, 감각적으로 몰입하고 있다. 그로 인해 자기 식의 삶에 대한 생각, 자기만의 감각으로 삶을 꾸리고자 하는 인생관, 예술관에 대한 불안과 회의가 결국 안정된 것이라고 여겨지는 것, 남의 인정 및 미술계의 공인된 언어, 매체에 의해 주목받을 만한 것을 염두에 두게 하는 것 같다. 생존 경쟁이 치열한 미술계에서 살아남고자 하는, 뜨고자 하는 것이 그림의 문제가 된 것이다. 이벤트적이고

센세이셔널리즘 같은 자극적이고 단발적인 것들이 지겹지만 여전히 지속된다. 이런 현상은 매체가 조장하는 국면이 크다.

오늘날 뜨는 작가들은 그런 매체의 속성을 적절히 활용하고 자신을 그 틀에 탤런트적으로 맞추고 디스플레이한다. 그런 면에서 튀는 작업, 요즘 유행하는 주제나 이슈(미술의 문제이기보다는 문화적인 내용들)를 끌어들이는 작업, 최근 주요 기획 전시에 빈번하게 등장하는 작가들을 흉내 내고 모방하는 작업, 전시 자체를 이벤트하기, 미술평론가와 큐레이터, 매체가 선호하는, 그러니까 더 쉽게 언어로 환원될 수 있는 것, 그들의 빈곤한 상상력에 어필하는 작품을 고안하려는 태도가 보편화했다. 작가들은 특정한 주제의식, 담론으로 무장해야 할 것 같은 강박에 마냥 시달리는 것이다. 과다한 영상과 정보의 남발, 전반적으로 큐레이터들의 자아도취적 경향과 짙은 정치성에서 연유, 극도의 정치성과 개념화된 매체의 취급은 관객들을 자연히 소외시킨다. 그로 인해 지적 스노비즘이 설쳐 대는가 하면 동시대 미술이 미숙한 철학적 개념을 품고 있는 일러스트레이션으로 전락하고 있다는 느낌도 든다.

오늘날 미술에 요구되는 것은 많다. 미술이라는 것이 더 이상 시각에만 의존하는 것이 아니고 또한 시각이라는 것 자체가 눈으로 볼 수 있는 감각적 요인만이 아니라 인간의 지식과 실천의 무수한 영역에서 개발된 담론들과 밀접히 연관되어 있음을 상기한다면 미술은 다차원적인 경험과 관계를 맺을 수밖에 없다. 시각적이고 물질적인 재료의 무게에 상상력이라는 비무게를 부여하는 것이다. 미술과 세계의 관계에 대한 질문, 즉 왜 미술이 중요한가, 왜 미술이 있어야 하는가, 그리고 어떤 종류의 미술이 필요한가와 같은 질문이 제기되어야 한다. 이데올로기의 종말을 맞아 의지하고 추구할 만한 '이데아'가 사라진

지금이야 말로 자신의 감성을 믿고 자신의 척도로 세계를 보아야 한다. 미술이란 상상 세계와 현실 세계가 중복되고 겹치는 부분에 주목하는 것이며, 미술이란 시각적으로 영감을 주며 나로 하여금 상상하게 하고 깊이 생각하게 함으로써 많은 것에 관하여 토론하게 하는 것이다.

미술 영역의 확장과 예술가의 삶

현재 이곳의 미술가들은 여러 측면에서 어려움에 처해 있다. 미술이라는 것이 상대적으로 위축되고 무가치한 것이 되어간다는 느낌, 반면 시장은 확대되고 세계화로 인한 교류가 늘어나며 새로운 담론이 확대되는 등 미술의 장이 더욱 확장되는 데 반해, 구체적인 전망은 드러나지 않는가 하면 사정은 어려워지고 있다. 전시장, 작가와 화상, 평론가와 큐레이터 모두의 어려움이나 미술관들은 제구실을 해내지 못하고 있으며 어떤 전시, 이슈, 작가를 선정해낼지에 대해 혼란스러워한다. 미술관의 정체성과도 맞물려 있다. 상업 화랑들 역시 구멍가게 수준에서 벗어나지 못하고 있다. 공공 조형물만을 취급하거나 노골적인 판매, 작고 작가 회고전 등으로 메워지는 형편이다. 평론의 부재, 이슈의 상실, 기획 전시의 부족 등 미술계를 이끌어가는 주체들의 지난함은 바로 한국 미술의 위기를 초래하고 있다. 이러한 상황에서 작가들은 미술 작업으로 최소한의 생존이 유지될 수 있는 기회를 만들기 어렵다. 경제적 가치 실현의 문제가 가장 크다고 하겠다. 또한 나름의 의미 있는 미술 작업의 방향 또한 찾을 수 없다거나 혹은 그것이 무엇인지 알기 어려움과 동시에 좋은 작업의 가치가 제대로 인정되지 못하고 있는 구조적인 어려움도 있다. 일종의 문화적 가치 실현의 문제가 그것이다. 90년대 이후 학생들의 대학 진학 욕구의 한 방편으로 팽창되었던 미술대학의 성장,

그로 인한 미술대학 배출자의 과잉 인력 문제가 다각도로 미술인의 생존에 대한 위기의식을 강화시키고 있다.

대규모 기획 전시가 빈번하게 열리고 있지만 그런 참여와 언론의 주목, 관심이 미술시장과 연결되지 못하는 기이한 단절이 초래하고 있다. 미술품 구매자들의 취향과 기호는 극히 제한된 감성에 기대고 있고 상대적으로 다양해진 작가군 전반이 경제적 어려움에 봉착하고 있다. 이러한 문제들에 대해 미술협회, 평론계는 지극히 무관심하다. 지도부의 밥그릇 챙기는 데만 급급해 하는 현실이나 미술가들이 자신의 전문적인 작업을 수행하는 데 필요한 제반 여건에 대한 사회적, 정책적 지원이 극히 빈약하며 관료적인 행정의 낙후성에 묶여 있고 그나마 그 배분에서도 공정성이 결여되어 곤혹스러움을 가중시키고 있다. 그러나 생존과 경제 문제보다도 자기 작업의 문화적 가치 실현 문제에 오면 더욱 심각하다. 변화하는 환경 속에서 작가들이 그 변화를 창의적으로 소화, 해석하는 작업을 통해 미술의 존재 의의를 확고히 할 수 있는 성과를 내지 못하고 있다. 또는 그러한 성과를 낼 수 없음에 좌절하거나 그러한 노력이 투여된 성과들이 미술의 장에서 올바르게 가치 평가되고 격려되는 상황이 조성되지 못하고 있다. 이것은 구조적 전환을 읽어내고 대응할 수 있는 문화적 조망 능력이 부재한 데 따른 것이다.

우리 사회는 끝없이 남과 비교해가면서 우리에게 일정한 삶의 공식적인 틀을 강요한다. 우리네 사회에서 개인의 삶이란 이렇듯 획일적으로, 누구나 공동으로 추구해야 하는 지향점으로 강제된다. 그 틀은 무엇보다 남성 작가들에게 강하게 옥죄어온다. 다른 식으로 자신의 삶과 인생의 목표 내지는 삶의 질을 추구하는 것이 상당히 의심스럽고 수상적이며 유난스럽다고 생각되는 풍토다. 그만큼 개인적인 삶의 사유와 자세, 태도 등이 인정받지 못하는 지나치게 평면적이고 건조한 사회적 환경을 보여준다. 그것은 결국 예술을 하면서 자신만의 삶을 산다는 것이 사회에서, 미술계에서 얼마나 힘들고 어려운 것인가를 반증한다. 사회 구성원 대부분이 세속적 성공, 경제적 부와 안정된 삶, 가정만을 유일한 삶의 목표로 추구하는 사회 속에서 한 인간의 삶은 바로 그와 같은 성취도에 비례한다. 여기서는 예술가들도 예외가 될 수 없다. 그러나 예술은 천성적으로 그런 것과는 다른 종류의 삶의 가치관을 꿈꾸는 것이다. 그것은 백일몽이고 몽상이고 감각이고 허황된 것, 미약한 것이다. 물리적이고 수치적인 성공과는 무관한 추상적이고 내면적인 질의 문제를 추구한다. 그러나 그것이 한 개인을, 개인으로 하여금 이 세상을 살아가게 하는 힘을 부여한다.

한 개인으로서의 예술가는 인류 전체의 삶과 역사를 자신의 육체를 통해 온전히 반영하면서, 다시 한 번 반복하면서 주어진 삶과 현실에 구멍을 내고 균열을 일으키며 타인에게 정서적으로, 정신적으로 영향을 주고 감염을 일으켜 삶을 반성케 하고 그를 통해 다시 한 번 이 삶을 살아갈 수 있게 한다. 그러나 오늘날 이 천민자본주의의 한복판인 한국 서울은 속물들의 천국이고 졸부들의 왕국이라 앞서 언급한 예술의 본질과 그러한 삶을 추구하는 예술가들에게 끝없는 상처와 비애감을 한정 없이 키워주는 곳이다. 미술판 역시 마찬가지다. 이곳에서 그림을 그리고 예술을 하면서 예술가의 삶을 산다는 것은 거의 기적처럼 보인다. 그럼에도 불구하고 좋은 작가들은 많다. 다만 그/그녀들이 제대로 활동하고 인정받을 수 있는 그런 미술판이 만들어져야 하고 그런 작가들을 사심 없어('없이'의 오기로 보임— 편집자 주), 제대로 들여다볼 수 있는 안목과 철학이 미술인 모두에게 엄정히 요구된다는 생각이다.

(출전:『월간미술』, 2003년 1월호)

시각적 감수성의 변화와 정체성의 모색

이영준(계원조형예술대 교수)

3545세대 작가들이라고 하지만 매우 다양한 사고와 감각을 가지고 작업하고 있으므로 그들의 감수성이 어떤 것이다라고 긍정형으로 말할 수는 없다. 그 대신, 부정형으로 말할 수는 있다. 이런 규정은 파편적인 것이고, 따라서 어떤 작가는 여기에 해당할 수도 있지만 다른 작가는 해당하지 않을 수도 있고, 한 작가가 몇 가지 목적을 가지고 있지만 다른 목적은 가지고 있지 않은 경우도 있기 때문이다. 간단히 말해서, 3545세대라고 하지만 50, 60대 작가들의 관행이나 감각을 가지고 있는 경우도 있고, 20대의 정서를 가지고 있는 경우도 있기 때문이다. 이런 유보 조항을 자꾸 두는 이유는, 평론이 건방지게 "3545세대란 이런 것이다!"라고 일방적으로 규정해버리는 담론의 폭력을 행사하는 것을 막기 위해서다. 우선 그들의 특징은 전적으로 시각에 의존한 작품을 하지 않는다는 점이다.

그 첫째 이유는 시각에만 의존하던 모더니즘 미술의 패러다임이 서구에서나 한국에서나 더 이상 주도적인 것이 아니기 때문이다. (완전히 사라졌다는 것은 아니다.) 그 결과로, 텍스트나 개념에 의존하는 작가가 많아졌고, 작품은 '감상'되는 것이 아니라 읽고 분석해야 하는 어떤 것이 되어버렸다. 이는 최근의 카셀도큐멘타 같은 국제 전시에서도 두드러지게 나타나는 경향이다. 따라서 기존의 '작품'이라는 범주를 쓰는 것도 더 이상 불가능해 보인다. 왜냐하면 예술작품이란

만질 수 있고 팔고 살 수 있는 어떤 물질적 실체를 가지고 있고, 그것은 특정한 화랑이나 미술관에서 고도의 독특하고 유일무이한 어떤 것임을 인증하는 가치를 부여받은 것인데, 텍스트나 개념에 의존하는 작업은 그렇게 할 수 없기 때문이다. 사실 미술은 옛날부터 순수하게 시각적인 것이 아니라 텍스트와 개념에 깊이 의존하고 있었다. 동양의 전통적인 그림에는 발문이 들어가 있었고, 서양의 전통 그림에서는 내러티브가 상당한 비중을 차지하고 있었다. 그것들이 모더니즘의 등장과 함께 내쫓겼다가 모더니즘의 퇴조와 더불어 다시 불러들여 온 것뿐이다. 단지 차이라면 과거의 작품 속의 텍스트가 미술이라는 영역 속으로 수렴하는 것이었다면, 오늘날 작품의 텍스트는 작품 안으로 수렴하는 것이 아니라 작품 바깥에서 그 외연을 넓히고 있다는 점이다.

예를 들어 김소라가 중력을 없앨 수 있는 가상의 물건을 파는 가상의 회사를 차리거나 가상의 은행을 차려서 가상의 저축을 받는 행위에는 그런 회사나 은행을 꼭 예술적인 어떤 것으로 만들어야 한다는 욕구는 없다. 그녀는 그저 그런 개념을 만들어서 실제로 해보는 것을 즐기고 있을 뿐이다. 그러므로 요즘 작가들에게는 미술의 담론뿐 아니라 과학과 인문사회과학의 담론들을 '읽어 들이는(input)' 것이 아주 중요해 보인다. 왜냐하면 작가가 받아들이는 이 세계의 체험은 실제적이고 물질적일 뿐 아니라 담론적으로 구조화되어 있기 때문이다.

담론의 개념은 대중화된 만큼 많은 오해가 있는 것도 사실인데, 담론은 단순히 떠도는 말이나 수사가 아니라 과학, 정치, 문화, 행정 등 특정한 영역에서 통용되는 진리의 체계를 떠받쳐주는 지지체를 말한다. 담론의 구조는 때로는 아주 유연하지만 법체계나 성도덕같이 아주 엄격한 마지노선을 그어놓고 있는 경우도 있다.

또한 담론적 구조의 특징은 그 이질성에 있다.

어떤 담론도 단층으로 된 것은 없고, 대개의 경우 다른 영역의 담론과 다층적으로 얽혀 있다. 즉 예술의 담론은 과학이나 경제 같은 예술 이외 영역의 담론과 얽혀 있고, 문화의 담론도 마찬가지다.

감성과 사고의 진화

그런데 위에서 말한 인문사회과학이란 예술과 직접 관계되는 철학이나 미학뿐 아니라, 지리학, 인류학, 수학, 경제학 등 실로 다양하다. 위에 예로 든 김소라는 경제학의 담론을 실험해보는 작업을 하고 있으며, 박용석은 자기가 사는 동네에 어떤 형태의 조형물이 어떤 지리적 분포를 가지고 있는가를 개념적인 조형적 지도로 작성하는 작업을 하고 있다. 그들은 그렇게 하면서 담론의 폭격 속에서 살아남는 법을 배우고 있다. 담론은 그냥 말이 아니라 떠도는 말이고, 떠돌면서 작용하고 기능하여 주체를 인정하게 작동시키는 힘과 연루되어 있는데, 담론은 그 대상자뿐 아니라, 그것을 말하고 실천하는 당사자에게까지 폭격을 가한다.

그것은 인터넷 시대에 미술에 대한 담론들이 마치 부메랑같이 그것을 말한 사람에게 곧바로 되돌아와 그 사람을 공격하는 수많은 경우에서 목격된다. 예를 들어 어떤 작가나 평론가, 혹은 일반 관객이 인터넷 게시판에 특정한 세대나 경향을 꼬집어 '한국 동시대 미술 형편없다'는 글을 올리면 거기에 해당하는 작가만 폭격의 대상이 되는 것이 아니라, 그 글을 올린 당사자도 담론의 폭격을 받는다. 오늘날 인터넷의 위력은 푸코가 말한 담론의 희박화를 거스르는 힘을 가지고 있는 것 같다.

즉 담론이 특정한 전문가 집단이나 계층 사이에서만 진리로서 통용되는 그런 상황이

아니라, 모든 경계를 넘어서 아메바처럼 마구 증식하기 때문에 어떤 틀 속에 가둬두고 그 내부자들만 공유하는 것이 불가능하다는 것이다. 그리하여 문제는 어떤 담론을 어떻게 생산하여 어떤 효과를 낼 것인지가 문제가 아니라, 그런 담론의 폭격을 어떻게 감당할 것인가가 문제인 것 같다. 그런 와중에서, 도시주의(urbanism)의 담론을 체계적으로 정리하여, 미술적이고 실천적인 작업과 연결시키고 있는 플라잉시티(Flyingcity) 그룹은 미술을 시각의 문제로부터, 도시 공간을 살아가는 주체의 촉각적이고 시공간적, 역사적인 체험의 분절화(articulation)라는 차원으로 옮기고 있다는 점에서 새로운 담론적 실천이라고 할 만하다.

전용석이 이끄는 이 그룹은 기능적이고 경제적이며 정치적으로 결정되어왔던 한국에서의 기존의 도시 공간의 구성 방식에 대해서 연구하고, 그런 규정성의 틈새에서 도시 공간을 새롭게 규정할 수 있는 방안을 연구하고 있다. 이들은 가끔 전시에 참여하기도 하지만, 전시라는 시각적 제시보다 더 중요하게 보이는 것은 이들이 내부적으로 행하고 있는 읽기와 세미나다. 이 시대에 중요한 것은 물질적이고 시각적인 어떤 것을 관객 앞에 던져놓는 것보다는 담론을 정리하고 축적하여 스스로 인식의 지평을 확대하는 일이기 때문이다. 미술의 역사를 차지하는 중요한 사건들은 항상 소수의 공모자들 틈새에서 번식했기 때문이다.

물질적인 작품이 중요하지 않다는 것은 그런 작품에 대해서 신경 쓰지 말아야 한다는 것이 아니다. 거꾸로, 작품의 물질적인 측면을 잘 다루지 못하면 미술의 개념에 파고들기 더욱 더 힘들다는 것이다. 요즘 작가들이 사용하는 재료의 범위가 넓어졌고, 공간을 차지하는 방식이 달라졌기 때문에 더 그렇다는 것이다. 예를 들어 비디오 아트 작업을 볼 때 관객은 단지 비디오 스크린만

보는 것은 아니다. 관객의 눈에는 스크린이 설치된 공간과 거기 딸린 부수물들, 즉 VCR와 전깃줄 등 미술적이지 않은 것도 눈에 띈다. 재료란 이 세계의 축소판이고 작가는 그 축소판을 가지고 이 세계의 시뮬레이션을 실험하는 것이기 때문이다.

개인전을 하는 작가가 전시장 밖에 거는 배너의 색깔이나 디자인에 신경을 쓰듯이, 전시장 안의 모든 재료에 대해 작가는 책임을 지고 있다. 이런 점에서 비디오 케이블까지 설치 작품의 일부로 간주하고 작품의 구조로 편입시킨 장윤성의 작업은 공간과 재료의 개념을 잘 다룬 보기 드문 경우였다. 대부분의 설치 작업의 경우, 작품이 되는 요소와 그렇지 않은 요소 사이에 경계가 불분명하기 때문에 작가가 의도하지 않은 요인까지 작품에 기어들어('끼어들어'의 오기로 보임—편집자) 방해하는 경우가 많다. 그러나 작가는 자신만의 눈으로 공간을 판단하고는 자신의 작업이 그 속에서 독립된 실체를 가지고 있다고 착각한다.

그 순간 전깃줄 같은 쓸데없는 재료들이 끼어든다. 자기들도 이 세계의 일부인데 왜 작품에 끼어주지 않느냐는 것이다. 그럴 때 작가는 이 세계의 재료에 귀 기울여야 한다. 모더니즘적 작가들의 특징이 유화, 아크릴, 캔버스, 혹은 아주 특수한, 자기가 선택한 한정된 재료를 자신의 둘레에 배치해놓고 자신은 그 중앙에서 데카르트적인 눈으로 그것들을 부당하게 바라보는 시선을 가지고 있었다면, 동시대의 작가들은 재료와 자신을 별개로 놓지 않는다. 작가의 눈은 재료로 가득 찬 이 세계에 존재하는 수많은 시선 중 일부일 뿐이다.

그것이 재료를 다루는 3545세대의 특징이다. 최정화는 키치를 다루는 작가로 잘 알려져 있지만, '키치'라는 특정한 범주로 그를 규정할 수 없는 이유는 그 역시 이 세계의 재료 속의 한 점이 되기로 한 작가이지, 키치라는 특정한 트레이드마크를 달고 그것을 내세우는 작가는 아니기 매문이다.

그래서 해외의 여러 비엔날레에 정신없이 참여하는 작가는 그 모든 것 위에 우뚝 서 있는 것 같지만 사실은 감각과 재료의 진흙탕 속에 뒹굴고 있을 뿐이다. 평론은 그런 상황을 설명할 적절한 어휘를 찾지 못했기 때문에 그를 설명하지 못하고 있는 것이다.

작가 위상의 변화와 정체성의 모색

결국 이 모든 문제는 정체성의 문제로 귀결된다. 흔히 미술에서 정체성 하면 국제 비엔날레에 흔히 등장하듯이 국가적 정체성, 아니면 성적인 문제를 다루는 경우 성적 정체성, 특정한 계층이나 집단의 문화적 관습을 다룰 경우 문화적 정체성 등으로 규정된다. 그래서 몽골 출신 작가가 사막을 상징하는 모래더미에 마구(馬具)를 전시하면 유목 민족의 정체성을 표현한 것으로 생각한다. 아니면 여성의 신체에 대한 작업을 하면 여성적 정체성을 표현했다고 한다. 완전히 잘못된 생각이다. 정체성은 미리 설정된 가치를 재료를 사용하여 표현하는 문제가 아니라 위에서 썼던 분절화, 혹은 접합의 문제다.

즉 서로 경계를 맞대고 경쟁하는 관계에 있는 수많은 담론과 층위 틈에서 어떻게 자기 자리를 차지하고 그것을 정당화하는 내러티브를 만들어내고, 거기에 걸맞은 기능을 부여하느냐가 정체성의 문제다. 그리고 그런 담론들과 층위들, 영역들은 항상 유동하고 있으므로, 정체성의 문제는 정체(停滯)된 어떤 것이 아니라, 다이내믹한 어떤 것이다. 그러므로 정체성은 표현되는 것이 아니라 뺏고 구축하고 교환되며 비교되는 어떤 것이다. 위에서 말한 '자기 자리'는 작가로서의 지위일 수도 있고 개인의 특성일 수도 있고 민족의 공통성일 수도 있으며 특정한 성(性)이 차지하고자 하는 어떤 영역일 수도 있다.

가장 중요한 것은, 3545세대 작가들이 작가적 정체성에 대해서 가장 고민하는 세대라는 점이다. 그 위의 세대는 정체된 정체성을 가지고 전통적인 작가의 위상에 머물고 있으므로 정체성에 대한 고민이 별로 없다. 그들은 기껏해야 '한국적', '민족적' 정체성 같은 잘못 설정된 문제를 가지고 씨름하고 있을 뿐이다. 이런 이슈들이 잘못 설정되어 있다고 하는 이유는 자신이 다룰 수 없는 스케일에서 작동하는 거대 담론을, 마치 자기 두 손으로 지구를 떠받치고 있다는 듯이 다루고 있기 때문이다. 이에 비해 20대 작가들은 아예 그런 고민이 없고 자기에게 쏟아져 들어오는 모든 재료를 유연하고도 즐겁게 받아들이고 있다.

그에 비해 3545세대는 글로벌한 상황에서 쏟아져 들어오는 재료와 담론의 폭격 속에서 과연 작가에게 독특하게 주어지는 특권적 위치란 무엇인가. 그 가운데 서서 모든 것을 관장하는 듯한 시선을 던지고 있는 존재란 무엇인가에 대한 고민을 하고 있다. 특히 그들의 고민은, 예술의 담론이 다른 영역의 담론과 뒤섞이고, 한쪽으로는 엔터테인먼트에 밀리고, 또 한쪽으로는 산업과 기술에 밀리면서 예술의 자리는 좁아지는 듯이 보이며, 따라서 작가의 존재도 불안해 보일 때 도대체 어떤 정체성의 자리에 자신의 진지를 구축할까 하는 것이다. 미술계의 중추를 맡고 있지만, 그만큼 고민도 많은 세대인 것이다.

(출전: 『월간미술』, 2003년 1월호)

신세대의 문화 감수성과 미술의 다변화

이정우(미술·디자인비평)

한국의 1990년대는 '문화 변동'의 시대였다. 1980년대를 '정치 변동'의 시대로 본다면 더욱 그렇다. 그러나 그 문화적 격변이란 것도 정치 변화와 경제 발전의 산물이었으니, 1990년대를 돌이켜보면 문화의 얼굴이 정권의 교체나 경제의 발흥 혹은 퇴조에 따라 표변해왔음을 알 수 있다. 미술도 그렇다. 결국 모든 것은 사람이 하는 일. 인구통계학적인 변화는 늘 결정적이다. 386세대라 불리는 1960년대 중반 태생의 제2차 베이비부머들은 한국 사회의 정치만 바꾼 것이 아니라 새로운 소비유흥문화도 주도했고, 1970년대 중반 태생의 3차 베이비부머들은 그 위에서 소비문화의 패턴을 일신하며 탈정치의 흐름을 이끌었다. 시대의 주인공이 바뀌면 자연 시대도 바뀌는 법.

1980년대의 마지막 해인지 1990년대의 첫해인지 헷갈리던 1990년, 올림픽 이후의 호황을 누리던 미술계는 1989년에 불붙은 포스트모더니즘 논쟁의 제2라운드를 진행하며 평론가들의 백가쟁명 시대를 맞이하고 있었다. 하지만 아이러니컬하게도 엉터리 설치 미술품들을 빼면, 한국엔 포스트모더니즘으로 고찰할 만한 예술 창작 활동이 거의 없었다. 그런데도 논쟁이 뜨거울 수 있었던 것은 포스트모더니즘 담론이 한국인들에게 모더니즘의 전모를 이해하는 첩경을 제공한 까닭이다.

신세대의 소비유흥문화가 절정기를 구가하던 1991년, 민중미술이 급격히 퇴조하는 한편 엉터리 포스트모던 회화는 더욱 기승을 부렸다. 강남의 화랑들이 한때 활황을 누렸지만, 그리 오래가지는 못했다. 한편에선 큐레이터에 대한 관심이 갑자기 증폭됐고, 주요 잡지에 학예직에 관한 특집 기사들이 등장하기도 했지만, 실상 현대미술 전시의 큐레이팅에 관한 합리적 이해는 전무했다. 이해의 가장 당대적인 전시는 르네 블록이 큐레이팅한 «테크놀러지의 예술적 전화전('전환전'의 오기로 보임— 편집자)»이었지만 미술계에 몸담은 사람들조차 그 맥락을 이해하지 못했다. «반아파르트헤이트전» 정도의 온건한 전시가 검열된 채 전시되던 한심한 시절이었다. 허나, 이미 이불, 김형태 등의 새로운 예술가들은 최정화가 디자인한 '오존'과 같은 새로운 형태의 공간에서 퍼포먼스 등을 진행, 새로운 시대와 새로운 예술의 탄생을 자축하고 있었다.

'현대미술 20/21세기 국제심포지엄'은 1992년 가장 특기할 만한 미술 행사였다. 호암갤러리와 선재미술관에서 3일간 열린 이 행사는, 촌스러운 한국 미술계에겐 국제적 이론·비평의 첫 경험이나 다름없었다. 가장 각광받은 작가로는, 로테크를 이용한 물의 광학장치를 선보인 김영진을 꼽을 수 있겠다.

김영삼 정권이 출범한 1993년. 이른바 문민정부의 문화부는 2000년도까지 1000개 이상의 박물관과 미술관을 설립한다는 괴상한 목표를 세웠다. 하지만 정작 미술계에 영향을 끼친 정책은 금융실명제였다. 금융실명제의 실시와 함께 미술시장의 호황은 갑작스레 끝났다. 그 덕분(?)에 국내 작가의 세대교체가 빨라졌다. 한국종합예술학교와 계원조형예술대학이 개교했고, 페미니즘이 큰 인기를 끌었다. 이른바 신세대 미술도 언론의 조명을 받기 시작했다.

반면 포스트모더니즘 논쟁은 마지막 라운드에 접어들었으니, 호암갤러리의 «미국 포스트모던 대표작가 4인전»을 둘러싼 논쟁이 그것이었다. 이해의 특기할 만한 신인 작가는 이동기일 것이다. 그는 아톰과 미키마우스를 뒤섞은 기형―잡종 캐릭터를 만들고는 '아토마우스'라 이름 붙였다. 역사적 전시로는 김영진, 이불, 조덕현, 최정화, 윤동천 등이 참가한 «성형의 봄전»을 꼽을 수 있겠다. 그러나 1993년 최고의 화제는 단연 백남준이었다. 그는 «서울 플럭서스 페스티벌»을 개최하고, 베니스비엔날레에서 황금사자상을 수상하더니, 보은의 뜻이라며 사재를 털어 «휘트니비엔날레 93»을 통째로 수입, 안일한 한국 미술계에 문화적 충격을 선사했다. 이 전시를 보고 새로운 시대가 왔음을 직감한 한국의 많은 작가는 그간 신봉해온 미니멀리즘이나 신표현주의풍을 내버렸고, 이어 새로운 뉴미디어 아트에 대한 맹목적인 애정을 품었다.

김일성이 사망한 1994년, «민중미술 15년 1980-1994전»이 열려 빈사 상태의 민중미술이 '역사'로 성급히 정리됐고 사진예술을 조망하는 흐름이 갑작스레 대두, «한국현대사진의 흐름», «사진과 이미지», «한국사진의 수평전»등의 주요 전시가 이어졌다. 뉴욕에서 «태평양을 건너서: 오늘의 한국미술»전이 열렸고, '정체성의 정치학'이 지배하던 미국의 문화적 상황에서 적잖은 주목을 받았지만, 한국인들은 그 기회를 활용할 줄 몰랐다. 페미니스트 미술을 표방한 «여성, 다름과 힘전»에는 윤석남, 김수자, 이불, 박영숙, 오경화 등이 참가했고, 이불의 과감한 퍼포먼스가 큰 화제가 됐다. 선재미술관에서는 «휴먼, 환경 그리고 미래전»이 열려 에드워드 키엔홀츠, 길버트와 조지, 야수마사 모리무라 등을 소개했고, 호암갤러리는 «앤디 워홀전»을 열었다. 이때 『인서울매거진』이 등장, 스트리트 페이퍼의 시대가 열렸음을 알렸다. 바야흐로 경제적 풍요가

미와 예술('예술에'의 오기로 보임―편집자) 대한 사람들의 관심을 이끌어내는 새로운 문화의 시대가 열리고 있었다.

인터넷이 보급되기 시작한 1995년은 미술의 해였다. 양적인 면에서 보나 질적인 차원에서 보나 그것은 사실이었다. 다시 한 번 미술계는 큐레이터란 직종에 대한 거품을 부풀리기 시작했고, 백남준은 호암예술상을 수상했으며, 베니스비엔날레가 열리는 공원엔 한국관이 들어섰고, 전수천은 보란 듯 특별상을 수상했다. 선재미술관은 «사진, 오늘의 위상전»을 통해 신디 셔먼, 낸 골딘 등의 해외 작가들과 배병우 등 한국 작가 9인을 한자리에서 비교해볼 수 있는 기회를 제공했고, 동아갤러리는 «인간과 기계: 테크놀러지 아트전»을 통해 제니 홀처, 토니 아우어슬러, 백남준 등을 아우른 뉴미디어 아트의 라인업을 선보였다. 하지만 가장 의미심장한 전시는 아트선재센터가 들어설 자리에서 열린 «싹전»이었다. «싹전»엔 오형근, 최정화, 이동기, 안규철, 이불 등 15인의 작가가 참가했고, 이는 새로운 세대가 이끄는 새로운 패러다임의 도래를 알렸다. 하지만 도우미 아가씨 부대와 마스코트 '비두리'로 무장한 제1회 광주비엔날레선 그런 변화를 전혀 느낄 수 없었다. 그런데도 그 규모의 정치는 어마어마해서, 비엔날레에 발맞춘 대형 전시가 줄을 이었다. 호암갤러리는 «프랑스 설치작가 8인전»을 열었고, 국제화랑은 제프리 다이치의 기획으로 데미언 허스트의 작품을 포함한 «경계 위의 미술전»을 선보였으며, 갤러리 현대는 «백남준―예술과 통신전»을 타 화랑과 연계 개최했다.

일본도 한국의 현대미술에 주목, 아이치현 미술관, 나고야시미술관, 미토미술관 등에서 한일 미술 교류전을 열었다. 이 해의 대미는 흥미롭게도 «여성미술제»가 장식했다. 그러나 이해 최고의 전시는 종군위안부 출신 할머니들의

그림 모임 '못 다 핀 꽃'의 순회전 «못 다 핀 꽃»과
금호미술관에서 열린 «박모 개인전»이었을
것이다.

과거와 미래의 징검다리

두 전직 대통령에 대한 재판이 열린 1996년,
미술계에서는 설치미술에 대한 설왕설래가 차츰
잦아들고 있었다. 한국 미술계에 지나친 영향력을
행사하던 백남준은 뇌졸중으로 쓰러졌고,
'회화의 위기'를 이야기하는 것이 유행이 됐다.
한편에선 민중미술 이후를 새로이 정의하려는
성격의 «정치와 미술전»이 열렸지만, 사람들은
호암미술관에서 «구겐하임 미술관 걸작선»을
구경하며 미국식 현대미술의 얼개를 학습하는
데 바빴다. 미디어시티서울비엔날레의 전신인
«도시와 영상전»이 백남준, 구본창 등 27인의
작가가 참여한 가운데 조용히 개최됐으며,
백남준의 후광 덕에 «강익중 개인전»이 무려
세 개의 화랑에서 동시에 열리기도 했다. 하지만
이해에, 가장 중요한 사건은 '뮤지엄 바 살'이
문을 연 것일 터이다. 개점 이후 '살'은 안은미,
황신혜 밴드, 어어부 프로젝트, 삐삐 밴드,
부평초 등의 공연을 선보이며 '아방한' 클럽으로
자리매김했다.
　　대통령 선거의 해라기보다는 'IMF 긴급
자금 지원'으로 상징되는 경제 위기의 해인
1997년 미술계는 다시 한 번 베니스비엔날레와
광주비엔날레에 들떴다. 이불은 뉴욕의
현대미술관에서 개인전을 가졌으나, 작품의
썩는 냄새로 미술관 측과 갈등을 빚는 바람에
기대 이상의 국제적 주목을 받았다. 조덕현도
뉴욕 최고의 갤러리인 안드레 에머리히
갤러리에서 개인전을 열며 승승장구했다.
베니스비엔날레에서 강익중이 특별상을 수상하는

전통(?)을 이어나갔지만, 게르마노 첼란트가
이끈 베니스비엔날레는 리사 필립스가 이끈
휘트니비엔날레만큼이나 낮은 평가를 받았다.
국제적 관심을 독차지한 것은 '정치-시학'을
주제로 내세운 카셀도큐멘타였다. 호암갤러리는
자체 소장품으로 현대미술의 역사를 개관하는
전시인 «전환의 공간전»을 개최, 컬렉션이
어느 정도 갖춰졌음을 과시했고, 샌프란시스코
현대미술관의 사진 소장품전을 유치하기도 했다.
하지만 최고의 기획전은 3년간 성실히 준비한
전시인 «푸른 수면: 일본현대미술전»이었다. 이
전시는 무라카미 다카시, 나라 요시토모 등 A급
신진작가들을 총동원했다는 호평을 받았다.
이해 가장 주목받은 한국 작가라면 단연 이불을
꼽아야겠지만, 가장 묘하게 이목을 끈 예로는
파리시립미술관에서 큐레이터 로랑스 보세의
지원하에 개인전을 가진 구정아를 꼽아야 할
것이다.
　　김대중 정권이 출범한 1998년, 경제 위기의
한파를 맞은 미술계엔 의외의 활기가 넘쳤다.
대형 기획들이 줄줄이 취소되고, 동아갤러리와
벽산갤러리 등이 폐관하는 상황이었지만,
아트선재센터와 가나아트센터가 문을 열었고,
경제 위기로 대거 귀국한 유학파 작가들 덕분에
미술계엔 '새로운 피'가 넘쳐났다. 이영철이 기획한
«도시와 영상—의식주전»은 그러한 흐름에 잘
부합한 최선의 공론장이었다. 이 전시는 한국
현대미술의 1990년대를 규정한 최고의 전시로
기억될 만하다. 많은 작가가 이 전시를 통해
데뷔했고, 이 전시의 도록은 이후 크고 작은 전시의
참고자료 노릇을 했다. 한편 아트선재센터는 «이불
개인전»을 성공적으로 개최, 국제적 동시대성을
지닌 한국 현대미술가의 미술관 개인전이
얼마든지 가능하다는 것을 처음으로 입증했다.
이미 이불은 휴고보스 미술상의 파이널리스트로
지명되어 국제적 지명도를 한껏 높인 상태였다.

또한 '사진영상의 해'인 만큼 《한국사진역사전》등 사진 관련 전시가 많이 열렸다. 아마 이해 최악의 사건은 광주비엔날레 재단의 최민 전시총감독 해임이었을 것이다. 이는 쌈지의 창작 스튜디오 프로그램이 시작된 것과 대비되는 아주 전근대적인 사건이었다.

세기말의 묘한 흥분이 넘쳐나던 1999년, 다소 모호한 형태로 개관한 로댕갤러리는 개관전 이후 《백남준과 요셉 보이스전》을 열었고, 포스코 사옥에 설치된 프랭크 스텔라의 대작 〈아마벨〉은 바보 같은 이유로 퇴출될 위기에 처하기도 했다. 이불은 베니스비엔날레에서 특별상을 수상했고, 이경민이 기획한 《기념사진전》이 좋은 평가를 받았다. '대안공간 루프'가 개관했고, '21세기화랑'을 잇는 '대안공간 풀'이 개관했다. '풀'은 개관전으로 《최정화 정서영 2인전: 스며들다》를 준비했다. 《한국현대미술 신세대 흐름—믹서 & 쥬서전》은 임민욱과 프레데릭 미송, 정혜승, 함경아, 김나영, 정연두, 함진 등을 망라, 《도시와 영상—의식주》전의 바통을 잇는 듯 보였다. 반면 《여성미술제—팥쥐들의 행진》은 여성미술을 모더니즘의 대립항으로 해석하는 과감한 시도를 선보였지만, 화제만 넘치고 실속은 없었다. 연말엔 '사루비아다방 프로젝트'가 대안공간답게 신인 작가 함진의 개인전으로 개관했고, '미디어_시티서울2000국제심포지엄'이 열렸다. 그러나 20세기의 대미를 장식한 것은 광주비엔날레의 본전시에 참여한 한국 작가 6인의 불참 선언 사태였으니, 한국 미술계의 썩은 제도는 끝내 시간의 순리를 받아들이지 않은 셈이다.

과거와 미래의 징검다리

한국 현대미술의 얼굴을 변화시킨 1990년대의 변화는, 1990년대 초반까지 힘을 과시하던 민중미술의 인맥(특히 미술비평연구회 출신의 비평가 세력), 1981년의 유학 자유화에 따른 이른바 '해외 유학파'의 양적 팽창, 1990년대 초반 미술시장의 팽창과 몰락, 대우의 선재미술관/아트선재센터와 삼성의 호암갤러리의 경쟁, 그리고 IMF로 상징되는 경제 위기 이후 새로운 세력으로 등장한 대안공간, 대형 국제 미술 행사들의 등장, 이른바 '아트 마케팅'을 내세운 쌈지의 등장 따위의 큰 줄기들을 배치하고, 그 커다란 줄기들에 1960년대 태생의 2차 베이비부머들과 1970년대 태생의 3차 베이비부머들을 대입해보면 간단명료하게 설명된다. 하지만 지나간 일은 설명하기 쉽고, 다가오는 일은 예측하기 어려운 법.

돌이켜보니 1970년대 태생들은 1960년대 중반 태생들과 한데 뒤섞여 정체불명의 신세대로 간주되어온 느낌이다. 그러나 그들은 386세대와는 여러모로 다른 처지에 있다. 앞으로는 1970년대 태생의 작가들이 60년대 중후반 태생의 작가들과의 관계에서 일정 정도 선을 그을 것으로 보인다. 독자적인 세대 정체화에 실패한 그들이지만 노화 현상까지 함께 나누고 싶어 하지는 않을 것이 분명하기 때문이다. 그러나 진정으로 큰 변화는 필경 조기 유학을 떠난 수많은 어린 학생들이 한국으로 돌아오기 시작할 무렵 일어날 것이다. 1998년에 귀국한 일군의 유학파 작가들이 미술계에 불어넣은 활력을 상기해보면, 조기 유학파들의 귀국이 일으킬 변화는 어쩌면 꽤 파괴적일지도 모르겠다. 다가오는 변화의 성격을 결정할 가장 중요한 변수는 경제일 것이다. 예술계의 뿌리 깊은 '보헤미안의 전설'에도 불구하고, 가난과 예술은 천적 관계에 가깝다. 과연 한국은 언제나 1997년 이후의 기나긴 불황에서 벗어나게 될까? 가끔은 1990년대 초중반의 난장판이 그립다.

(출전: 『월간미술』, 2005년 9월호)

한국 미술에서 세대성의 전망

유진상(계원조형예술대 교수)

[……]

세대 논의의 외적 요인들

지금의 세대 논의는 어디에서 출발한 것일까? 몇 가지 현상적 변인, 지난 몇 년간에 걸쳐 속도를 더해 가시화되다가 최근 들어 강하게 부각된 변수들(variables)을 열거해보는 것도 가능할 것이다. 경우에 따라 외부 조건들에 대한 대응으로 이루어진 것이라 해도 이것들은 주로 한국 내부의 대응적 상황과 조건들의 아말감(amalgam)으로 이루어져 있다. 첫 번째로 최근의 세대 논의는 '시장(市場)'의 대두와 관계가 있다. 즉 이번의 '세대'는 앞에서 열거한 '근본주의적 기준' 내지는 '분열적 분리' 등과 다소 거리가 있는 것이다. 1980년대를 기억하는 사람들이라면 미술시장의 호황이 무엇을 의미하는지도 기억할 것이다. 바로 '유화', '타블로' 혹은 '프레임 미술'의 지배다. 2000년대가 1980년대와 다른 점이 있다면 유화뿐 아니라 사진이나 영상, 오브제와 같은 여타 매체들도 시장에서 활발히 다루어진다는 것 정도다. 한국은 1990년대에 민중미술에서 혼성모방으로, 그리고 그 시기에 선택된 작가들을 중심으로 1990년대 후반에 주로 40대 초중반의 작가들로 구성된 '신세대'를 꾸렸다. 이 세대적

흐름은 타계한 박이소를 비롯해서 이불, 최정화, 김범, 김홍석, 김소라, 정서영, 홍성민 등으로 이루어졌으며 이보다 젊은 작가들인 양혜규, 임민욱, 이주요 등으로 이어졌다. 그런데 이 세대는 '시장형' 작가라기보다는 '비엔날레형' 작가들, 다시 말해 '기금'을 기반으로 '이동'하면서 동시대적인 글로벌리즘의 플랫폼 위에서 개념적인 매체들을 주로 다루는 작가로, 최근의 20대 후반에서 30대 초반에 이르는 더 젊은 작가들과는 차별화된다. 후자에서는 말할 것도 없이 앞에서 거론한 유화 내지는 적어도 사진과 회화를 포함하는 '프레임'을 위주로 작업하는 작가들이 주류를 이룬다.

두 번째 변인은 일본과 중국에서 비롯된다. 일본은 1990년대 중반부터 지금까지 하나의 스타일을 집중적으로 프로모션했다. 즉 16세기 일본의 에도 시대로 거슬러 올라가는 목판 인쇄미술의 계보 안에 들어 있는 작품들이다. 그것의 다른 이름인 '우끼요에(浮世繪)'는 당시에 이미 일반인이 사용하던 정교한 포장지 디자인에서 발전된 것이다. 무라카미 다카하시, 요시토모 나라, 아이다 마코토, 야마구치 아키라 등을 중심으로 전개되는 '평면적' 이미지와 그것을 중심으로 형성된 집단적 정체성은 여기에서 비롯된 것이다. '슈퍼플랫(Super Flat)'이라고 스스로 명명한 이 세대적 그룹은 사실상 매우 내셔널한 에너지를 동력으로 하는 '자생적' 집단이다. 문제가 있다면, 그 역사적 기원 자체가 상업성에 뿌리내리고 있어서인지 소재가 '미소녀', '만화적 감수성', '성적인 아동 취향'을 강한('강하게'의 오기로 보임—편집자 주) 내세우는 얇은 기분의 인물화 일색으로 전개되고 있다는 정도다. 동시대 일본 회화의 약진은 한국의 미술에 강한 자극을 주는 부분이 있다. 그러나 최근에 중국의 미술이 일으키고 있는 자극에 비하면 소프트하다고 말해야 할 것이다.

2005년부터 아라리오갤러리는 중국 베이징에 진출하여 중국 작가들을 전문적으로 다룰 발판을 마련함으로써 선견(先見) 능력을 과시한 바 있다. 중국 회화의 국제적 프로모션은 중국 정부로 하여금 미술 진흥을 위한 정책적 지원을 하도록 하는 데 이르고 있으며 최근에는 따샨즈(大山子) 등 베이징 동북 지역을 중심으로 미술문화 특구가 연대적으로 지정됐다. 특히 이 지역의 발전은 중국 미술의 세대적 생산의 가속화에 불을 지피고 있다. 중국 효과라고 부를 만한 이러한 대규모 프로모션의 여파는 한국 미술계에 적지 않은 영향을 주고 있다. 세대 논의의 한 축은 중국 신세대 미술문화 분야의 초고속 성장을 지켜보면서 느꼈을 상대적 위기감에서 비롯된 것일 수도 있다.

일본과 중국의 세대가 갖고 있는 경쟁력 가운데 가장 핵심적인 것은 '자생성'이다. 두 나라 모두 그곳에서 자라고 그곳에서 작가가 되어 그곳에서 자신의 스타일을 완결시킨 작가들로 대표 세대를 꾸려나가고 있다. 한국에서 자생적인 집단적 에너지가 강하게 응집되어 표출된 것은 이른바 '민중미술'과 '혼성모방'이라고 불린 '코리안 키치'였다. 민중미술은 비평이나 시장 양면에서 폭넓게 다루기에 어려울 만큼 목적이 분명한 정치적 내용이 주를 이뤘고 '혼성모방'은 지금 나왔으면 어땠을까 싶을 만큼 시기적으로 다소 일렀다.

세 번째 변인은 국내에서 일어나는 문화적 요구의 실용주의적 변화에 따른 것이다. 대표적인 것은 앞서 언급한 것처럼 '한류'의 신화와 관련된다. 아시아뿐 아니라 서구에까지 알려진 한류 열풍이 문화적으로 한국인의 의식구조에 상당한 변화를 일으킨 것은 두말할 나위가 없다. 소위 '문화 컨텐츠'라는 개념으로 예술을 바라보는 시각이 일반적인 언어에 각인되어 있는 것은 놀라운 일이 아니다. 과거와 달리 창작을 예술가의 고유한 영역으로 존중하는 대신 일종의 문화 경제적

기회로 간주하는 것이 딜러나 컬렉터뿐 아니라 예술가 자신의 태도에서 자연스럽게 나타나기 시작하고 있다. 많지는 않지만 선도 그룹에 속하는 젊은 작가들이 자연스럽게 대표적인 갤러리들과 '전속' 관계를 맺게 된 것도 다른 작가들에게 상당한 자극이 되었으리라 생각한다.

세대성에 대한 전망은 '집단적이고 공통적인 에너지 혹은 재료'를 거론하는 도구주의적 논의로 전락할 위험을 지닌다. 그것을 무릅쓰고, 개인적으로, 앞서 거론한 젊은 세대의 세대적 에너지가 집단적 세대성으로 발전하기 위한 전제를 거론하자면, 무엇보다도—한국 미술의 기술적 완결성이 전반적으로 열세에 있다는 지적과 함께—표현 기술의 완결이다. 그런 뒤에는 다음의 두 가지 조건을 말할 수 있다. 그 하나는 자생적 모티프로서 대중적 한국 문화의 유형 혹은 그 특이성이고, 다른 하나는 동시대 미술 전반과의 연속성, 그중에서도 '다다'와 같은 혁신적 사조들에 대한 이해에서 시작하는 동시대적 담론으로 전개가 가능한 스타일이다.

전자는 자칫 천박한 도구주의로 흐를 수 있고, 후자는 유머가 부재하는 스타일로 자폐에 빠질 수 있다. 그러나 긍정적 결과로 이어진다면, 전자는 강한 집단적 컨텍스트의 에너지를 공급해줄 것이고 후자는 그것에 20세기 후반 이래 미술을 관통하는 철학적 이슈들을 제공할 것이다. 그것이 글로벌한 동시대적 비평과 미술시장, 그리고 한국 미술의 집단적 에너지로서 세대 전체를 충족시킬 만한 조건을 만들어낼 수 있으리라 생각한다. 그런 의미에서 단순히 시장에 어울리는 스타일의 작품이 무엇일 거라고 예단하기보다는 좀 더 오랜 기간을 두고 세대적 특성의 선택 과정에 관심을 가져야 할 것이다. 1990년대 초와 2000년대 초에 집단과 그룹, 학교와 지역을 초월해서 세대적 결속이 형성되었던 걸 기억할 것이다. 이러한 계기가 지속적으로 제공되고 나아가 훌륭한 물꼬로 이어지길 기대한다.

(출전: 『월간미술』, 2006년 6월호)

그림1 사루비아다방 개관전으로 열린 «함진: 공상일기»(1999)의 전시 전경. 월간미술 제공

온/오프라인 문화 플랫폼의 확장 ^{1999년}

장승연

1999년은 새 밀레니엄을 앞둔 기대와 불안이 공존하던 기묘한 해였다.
'세기말'이라는 단어가 사회 전반에 유령처럼 떠도는 가운데(실제로 20세기의 마지막
해는 2000년임에도 불구하고) IMF 금융위기 이후 움츠린 경제 상황과 밀레니엄
버그(Y2K)의 예측 불가능한 혼란에 불안해하면서도, 다음 세기로의 진입이 마치
'미래'라는 청사진을 보장하기라도 하듯 근거 없는 기대감 또한 만연했다. 1990년대
중후반부터 문화예술계에서 빈번히 들리던 '유토피아/디스토피아' 같은 화두에는
그러한 낙관과 비관이 동시에 서려 있다.

　예술이란 장르는 때때로 불안정한 토양에서 한층 다채롭게 그 가지를 펼치곤
한다. 20세기에서 21세기로의 이행을 앞둔 당시의 어수선한 분위기 속에서, 한국
미술 현장의 지각 변동이 그 어느 때보다 뚜렷하게 일어난 것도 그렇다. 단조롭던
한국 미술계의 판(板)이 크고 작은 균열로 쪼개지면서 수많은 개별적 장(場)으로
전환되기 시작한 것이다. 이 글은 그 개별적 장으로서 '공간'의 개념이 오프라인의
물리적 조건을 넘어 네트워크에 기반한 온라인 콘텐츠로 확장되어가던 당시의
상황을 따라가보며, 그 변화를 포용하기 위해 등장한 '플랫폼'이라는 새로운 용어에
주목할 것이다.

　1999년의 대표적 사건으로 이미 숱하게 거론되어온 '대안공간의 등장'은
미술계라는 판의 변화를 논의하기에 가장 적절한 시작점일 것이다. IMF 금융위기
여파로 미술계가 위축되는 상황 속에서 미술인들에 의해 자발적으로 설립된
대안공간 루프, 대안공간 풀, 프로젝트 스페이스 사루비아다방은 작가 전시 공간
지원과 전시 환경 개선(사루비아다방), 미술 담론 생성과 자생적 미술 언어의 탐구,
진지한 작가 모임 지원(대안공간 풀), 언더그라운드와 아카데미의 이분화된 경계를

이접하는 혼성적인 장(대안공간 루프)[1]을 각기 '대안'의 방향으로 삼으며 미술관/
갤러리로 양분된 기존 공간 범주에 '대안공간'이라는 새로운 카테고리를 생성했다.

　　1999년 대안공간의 등장은 2000년의 시작과 동시에 더욱 다각적으로 펼쳐진
지각 변동의 기폭점과도 같다. '대안'이라는 다소 모호한 용어가 등장한 이후 후속
미술 공간들은 명확한 역할 규정의 의무로부터 한결 자유로워졌고, 뒤이어 새로운
유형의 미술 공간이 폭발적으로 증가한다.[2] 서울을 넘어 안양의 스톤앤워터,
부산의 대안공간 반디(2000년) 등 지역 커뮤니티에 기반을 둔 공간들이 문을
열고, 일주아트하우스(2000년)처럼 영상과 미디어 아트 등 특정 매체 전문
공간도 등장했다. 이들 공간의 운영 주체는 민간뿐만 아니라 기업(쌈지스페이스,
일주아트하우스)과 공공기관(한국문화예술진흥원 산하 인사미술공간)으로
확장됐고, 몇몇 갤러리는 젊은 작가에 초점을 맞춘 세컨드 공간(갤러리현대의 두아트
등)을 열어 변화를 꾀하는 등 1999년 이후 미술 공간 다변화의 크고 작은 여진이
이어진다. 또한 공공기관 및 지자체의 레지던시 설립 붐과 주요 갤러리의 해외 분관
개관 릴레이 등 그 열기는 2010년경까지 꺼지지 않고 계속된다. 물론 '대안'이라는
명칭의 의미는 결국 명쾌한 답을 얻지 못한 질문으로 남았고, 몇몇 공간들은 문을
닫거나 지난 활동에 대한 후속 평가가 여전히 현재진행 중이다. 그러나 1999년 즈음의
지각 변동은 한국 미술 다원화의 토대를 본격 다지는 중요한 과정으로서 공간 수의
양적 증가라는 단순한 현상을 넘어선다.

1999년을 기점으로 새로운 전환을 맞이하는 또 다른 '공간'이 있다. 바로 1990년대에
활발히 논의되던 '사이버스페이스'이다. 앞서 언급했던, '유토피아/디스토피아' 같은
세기말의 화두에서 드러나는 기대와 불안은 다가올 디지털 사회에 대한 것이기도
했다. 1999년 개봉한 영화 〈매트릭스〉에서 우리의 눈을 현혹시킨 화려한 CG 액션
장면은 동시대의 테크놀로지 기술을 자랑하지만, 사실상 그 내용은 테크놀로지가

1　　「대안의 모색―신설 대안공간들 서면 인터뷰」, 『포럼A』제5호(1999.6.30.); 20-22.
　　　한편 1998년 개관한 쌈지스페이스는 기업 지원으로 설립, 운영된 곳으로 대안공간으로 한데 묶을 순 없으나, 당시 미술
　　　공간의 다변화를 주도한 또 하나의 주요 공간으로 함께 거론된다. 레지던시라는 새로운 제도이자 문화를 본격 이식하고,
　　　전시부터 공연에 이르는 다채로운 프로그램을 유연하게 꾸려가며 미술 공간의 기존 경계를 넓혔기 때문이다.
2　　1999년 이전에도 물론 미술가, 이론가, 기획자가 서로 교류하고 여러 전시와 행사로 대안적 기능을 수행하며 새로운
　　　가능성을 실험한 공간들이 있었다. 1995년 개관한 아트선재센터는 한국 미술 현장에 동시대적 감각을 부여한 중요한
　　　선례로 꼽을 수 있다. 한편 『월간미술』 2004년 2월호에 실린 좌담 기사에서 참여자들이 관훈갤러리, 한강미술관,
　　　그림마당 민, 서울미술관, 금호갤러리, 나무화랑, 소나무갤러리, 동아갤러리, 이십일세기 화랑을 그러한 선례적
　　　공간으로 짚는 점 또한 참고할 필요가 있다. 김찬동, 서진석, 최금수, 「대안공간에 대한 3인의 좌담―새로운 미술의
　　　지형도 그리기」, 『월간미술』, 2004년 2월호, 64-69.

열어줄 가상공간, 즉 사이버스페이스에 대한 불안을 담고 있다. 즉 1990년대의 테크놀로지, 뉴미디어, 디지털 등 관련 논의에는 그것이 부정적이든 긍정적이든 분명 21세기 지형도에 지대한 전환을 가져올 것이라는 전제가 단단히 자리하고 있다. 이 새로운 매체와 방식이 열어줄 '사이버스페이스'에 대한 1990년대의 논의는 대부분 추상적이고 관념적인 분석에 가깝다. 아마도 그것이 구체적인 현실이자 실체, 방법에 관한 이야기로 전환되는 데에는 1999년 상용화된 초고속 인터넷 서비스가 영향을 끼쳤으리라 짐작할 수 있다. '정보', '네트워크', '시스템'과 같은 추상적 용어들이 실제로 어떻게 실용화되고 우리 삶에 작동하는지를 경험할 기회가 본격화된 것이다.

앞서 언급했던, 이 시기에 폭발적으로 생겨난 미술 공간들은 전시와 같은 이벤트적 '상황'을 꾸리는 전형적인 물리적 조건을 넘어 '네트워크'를 염두에 둔 '시스템'으로서의 가능성을 인지했기에 미술 공간의 역할과 실천을 보다 유연하게 실험할 수 있었을 것이다. 이같이 공간의 의미와 역할에 대한 인식 변화는, 네트워크의 토대로서 '공간'이라는 개념이 물리적인 영역을 넘어 '온라인'이라는 무한한 영역으로 확장되는 당시의 상황과 맞물린다. 말하자면, 디지털 환경의 변화는 예술작품과 매체의 확장에만 큰 영향을 끼친 것이 아니었다. 즉 인터넷이 정보 전달, 소통과 발언 등 미술 콘텐츠를 활성화하는 새로운 기반으로 떠오르며 오프라인과 온라인의 경계가 비로소 뚜렷하게 그려지기 시작한다. 예를 들면, 미술기관이나 작가 개인의 홈페이지를 비롯한 온라인 콘텐츠가 이전보다 실용적인 방식으로 활발히 제작되고 미술 현장의 필수 콘텐츠로 자리 잡기 시작한다. 2000년 한국문화예술진흥원에서 15억 원의 예산을 들여 작가 500명의 홈페이지 제작 사업을 진행한 사례를 보더라도, 온라인이라는 추상적 공간을 미술 콘텐츠를 위한 토대로 다지려는 당시의 뜨거운 열기를 짐작할 수 있다.

새로운 사회적 변화가 전개되면 곧 이를 포착하고 개념화할 수 있는 새로운 용어가 부상하기 마련이다. 디지털 시대로 본격 호명되기 시작한 당시 사회적 변화에 맞춰, 다양한 방식의 실천과 소통이 이루어지는 유무형의 토대를 두루 지칭하는 '플랫폼'이란 용어가 빠르게 통용되기 시작한다. 플랫폼이란, '공간'이라는 개념과 그 기능을 물리적인 기존 틀에서부터 추상적이고 비물질적인 영역으로까지 포괄하는 용어이자 그 스스로 그러한 상황 변화를 훨씬 빠르게 견인하는 역할을 했다. 즉 전시와 공간에서부터 특정 제도나 시스템에 이르기까지 온/오프라인상의 다양한 예술 실천을 가능하게 하는 새로운 판을 지칭하는 '플랫폼'은 짧은 시간 내에 미술 현장에서도 보편적인 용어가 된다. 그렇다면 1999년 본격화된 지각 변동에서 시작된 새 밀레니엄의 패러다임 변화는 바로 오프라인에서 온라인에 이르는 '플랫폼의

그림2 『포럼A』표지 모음

확장'으로 바꾸어 말할 수 있다.

'플랫폼'이라는 용어를 사용하게 되면서, 이제 공간은 규모나 물리적인 조건이 아닌 콘텐츠의 조건이 된다. 그렇다면 책은 종이의 단면이 엮여서 일정한 고유의 부피를 확보하는 아날로그 공간이자, 담론 생성과 지식 공유의 대표적 플랫폼이다. 온/오프라인으로 확장된 미술 플랫폼의 변화가 가장 아날로그적인 이 매체의 방식과 환경에 보다 뚜렷한 변화를 가져온 것은 매우 당연하지만 분명 흥미로운 장면이다. 미술 출판물이 2000년대 온라인 세상과 혼용되며 변화되는 과정은 유독 뚜렷하게 목격되는데, 앞선 1990년대가 미술 카탈로그부터 연구서, 정기 간행물에 이르는 미술 출판의 황금기였기에 그 대비가 더욱 가시적일지도 모른다. 1990년대에는 일명 신세대 작가들을 중심으로 카탈로그의 내용부터 형식까지 해체해버리는 실험적인 시도가 다채롭게 펼쳐졌고, '문화연구'에 대한 관심이 증폭하면서 관련 정기 간행물의 수가 급증했으며 '현실문화연구'의 기획서 시리즈와 같은 의미 있는 연구 기반의 출판도 이어졌다. 당시 출판은 창의적 실험, 그리고 일종의 문화적 운동이자 예술 실천을 위한 하나의 방법에 가까웠다.

한편, (부)정기 간행물 또한 1990년대에 출간 붐을 맞이했는데 미술부터 영화에 이르는 예술 장르 전문지 출간은 물론, 작가들의 조형 실험, 발언과 소통의 장으로서 무크지 등의 가짓수가 한층 늘어난 것이다. 그런데 디지털 세상이 열어준 더욱 빠른 접속과 소통의 속도 앞에서, 주간-월간-격월간과 같은 고유한 시간성과 지속성을 가진 (부)정기 간행물은 정보 전달의 많은 역할을 온라인 플랫폼과 공유하거나 서서히 양도하게 됐다. 대다수의 정기 간행물은 인쇄 지면과 홈페이지 같은 온라인 채널로 플랫폼을 이원화하며 변화의 속도에 발맞추기 시작했고, 『미술과 담론』(1996년 발행)처럼 웹진으로 재창간한 이른 사례(1999년)도 등장하는 동시에 네오룩(1999년) 같은 미술 정보 공유 사이트의 본격적인 역사 또한 이 시기에 시작된다. 한편, 종이 지면에서 온라인으로 미술인들의 공론장이 다변화되는 현상을 뚜렷하게 보여준 매체로 『포럼A』를 들 수 있다. 미술인들이 결성한 모임 '포럼A'는 "세미나, 포럼, 심포지움, 좌담, 카탈로그 등에서의 말을 전시회의 부대 행사보다는 독립적인 실천으로 간주"[3]하며 1998년에 동명의 '격월간 스트리트 저널'을 창간했다. 이후 2000년 개설된 '포럼A'의 인터넷 게시판은 2005년 잠정 폐쇄되기까지 뜨거운 논쟁과 발언의 플랫폼 역할을 수행했으며, 그 과정에서 온라인 기반 커뮤니케이션의 순기능과 역기능을 명확히 보여주었다.

2020년 코로나19 팬데믹 이후 '진짜' 온라인 세상에 돌입한 현재 상황과

3 포럼A 편집위원회, 「한국 미술의 점진적 변혁—'포럼A'의 소개」, 『포럼A』 창간준비호(1998).

비교한다면, 온/오프라인의 경계를 더듬어가기 시작한 당시의 상황이 시작
단계의 어수선함 정도로 느껴질지도 모른다. 하지만 분명한 것은 세기말의
불안과 새 밀레니엄 시대의 희망이 공존하던 시기, 공간에서 출판에 이르기까지
온/오프라인으로 확장되어간 다양한 미술 플랫폼과 그 다채로운 실천들은
기존 제도와 현장의 단선적, 수직적 관계망을 보다 상호적이며 수평적인 상태로
재구성해가는 동력이 되었다는 점이다. 즉 이 시기를 세기의 시간적 이행을 넘어서는
문화적 전환기로 바라볼 이유는 충분하다.

더 읽을거리

권상식. 「인터넷은 미술생산관계를 변동시킬 강력한 도구」. 『가나아트』. 2000년 가을.
김난령. 「좋은 사이버 뮤지엄을 구성하는 컨텍스트는 무엇인가?」. 『가나아트』. 2000년 가을.
김미진. 「대학 미술교육의 실험과 모색—제1회 ‹2000공장미술제—'예술가의 집-비정착 지대'›를 통해」.
 『월간미술』. 1999년 12월.
김광현. 「추상과 기계가 어우러진 이상도시」. 『아트인컬처』. 1999년 12월.
김봉렬. 「21세기 건축, 전체성의 회복을 꿈꾸며」. 『월간미술』. 1999년 12월.
김봉석. 「천국보다 아름다운, 지옥보다 악몽 같은」. 『아트인컬처』. 1999년 12월.
김영재. 「현생인류의 테크노아트 길들이기」. 『미술세계』. 2000년 2월.
김영진. 「대안공간에 대한 진실, 혹은 거짓」. 『미술세계』. 2004년 7월.
김이천. 「새 천년의 문화환경과 작가의 활동방향」. 『미술세계』. 2000년 2월.
김준양. 「낙관과 비관이 교차하는 SF세계」. 『아트인컬처』. 1999년 12월.
김찬동 · 서진석 · 최금수. 「대안공간에 대한 3인의 좌담」. 『월간미술』. 2004년 2월.
미쇼, 이브. 「예술, 영원한 개인적 모험」. 『월간미술』. 2000년 1월.
『미술세계』편집부. 「미술전문인 대안공간 평가 설문조사」. 『미술세계』. 2004년 7월.
반이정. 「1999-2008 한국 1세대 대안공간 연구—'중립적' 공간에서 '숭배적' 공간까지」. 『Shift and
 Change II: 대안공간의 과거와 한국예술의 미래』. 국제강연회 자료집. 서울: 쌈지스페이스, 2008.
변한나. 「우아한 성안으로 들어가는 개구멍」. 『가나아트』. 2000년 가을.
백욱인. 「디지털 복제 시대의 문화」. 『미술세계』. 2000년 2월.
백지숙. 「동시대 한국 대안공간의 좌표」. 『월간미술』. 2004년 2월.
서동진. 「대중문화를 시각화하려는 충동」. 『월간미술』. 1999년 12월.
심광현. 「20세기 비평 패러다임의 어긋난 궤적」. 『월간미술』. 1999년 12월.
심상용. 「미술사는 탈현실의 학문인가」. 『월간미술』. 1999년 12월.
안미희 · 이지윤 · 서진석. 「해외 대안공간의 사례—미국, 유럽, 아시아」. 『월간미술』. 2004년 2월.
애스콧, 로이. 「생물학적 지평을 넘어선 미디어 아트」. 『월간미술』. 2000년 1월.

『월간미술』편집부.「앙케트─대안공간 9곳에 묻는다」.『월간미술』. 2004년 2월.

유선나·김기노.「미술 전문사이트들의 각개약진」.『미술세계』. 2000년 2월.

유순남.「수용자 중심의 사이트 네트워크」.『가나아트』. 2000년 가을.

유재길.「21세기 프론티어, 신미술인의 길」.『월간미술』. 1999년 9월.

윤송이.「자유가 시작되는 곳」.『월간미술』. 2001년 5월.

윤재갑.「대안공간의 발생과 변천사」.『월간미술』. 2004년 2월.

이동석.「디지털 매체환경의 대두와 미술의 진로」.『미술세계』. 2000년 2월.

이명훈.「디지털이 노자를 만나야 하는 이유」.『미술세계』. 2000년 2월.

이명훈·민운기.「대안공간에 대한 대안 제시」.『미술세계』. 2004년 7월.

이영욱.「탈식민의 화두, 파인아트 100년」.『월간미술』. 1999년 12월.

이영철.「빛, 유목 그리고 내일의 미술」,『월간미술』. 1999년 10월.

이영철.「예술가의 집─비정착지대」,『공장미술제』. 1999.

이원일.「대중과 호흡하는 전시문화」.『월간미술』. 1999년 12월.

이재현.「사이버스페이스의 문화와 커뮤니케이션」,『정보과학회지』vol. 17(1999): 24-31.

정헌이.「90년대 이후의 한국미술: 비즈니스 모델의 도입인가 패러다임의 변화인가」,『Shift and Change 이동과 변화: 세계 속의 한국미술』. 국제강연회 자료집. 서울: 쌈지스페이스, 2007.

정용도.「디지털시대의 예술가와 사회」.『월간미술』. 2001년 5월.

조형준.「기술과 예술은 새로 통합되는가?」.『미술세계』. 2000년 2월.

지바 시게오.「미래는 과거 속에, 21세기 미술의 시점」.『월간미술』. 2000년 1월.

진동선.「현대사진의 부정과 긍정」.『월간미술』. 1999년 12월.

최금수.「남한 시각 이미지의 그물망 만들기」.『가나아트』. 2000년 가을.

최범.「근대화의 일그러진 풍경, 시대의 고고학」.『월간미술』. 1999년 12월.

한국문화예술진흥원 인사미술공간.『(2002 국제 대안공간 심포지엄) 도시의 기억, 공간의 역사: (대안공간 네트워크전) 럭키서울』. 서울: 한국문화예술진흥원 인사미술공간, 2003.

홍성태.「이데올로기와 과학기술의 유토피아를 넘어」.『아트인컬처』. 1999년 12월.

1999년
문헌 자료

디지털 부족들—접경의 연속체(1996)
서동진

한국 미술의 점진적 변혁—'포럼A'의 소개(1998)
편집위원회

대안의 모색—신설 대안공간들 서면 인터뷰(1999)
편집부

디지털 시대의 미술(2001)
김주환

디지털 부족들
—접경의 연속체

서동진(문화평론가)

[……]

온라인-공동체(on-line community) 혹은 가상 공동체(virtual-community)는 지금 기하급수적으로 팽창한다. 무엇보다 지금 인터넷이란 버라이어티한 가상 공동체가 대흥행하고 있다. 하나의 공간에 연결되기만 하면, 그에 링크된 수많은 공간이 펼쳐지고, 그 공간은 또 많은 공간으로 접속된다. 이렇듯 만화경처럼 펼쳐지는 공간의 물결 속에서, 네트 서퍼들은 정보에 대한 감식과 구별의 긴장을 잃은 채, 키보드와 마우스라는 보드에 몸을 내맡긴 채, 네트 서핑을 즐긴다. 이렇게 유랑하는 네트 서퍼들이 아직도 수없이 인터넷에 중독된 채 표류하고 있다. 아마, 지금까지 그 어느 것보다 이만큼 공간/시간에의 중독을 조장하고 고무한 것이 따로 없으리라.

하지만 이 공동체가 예견하는 세계 즉 '어느 곳에서나 무엇이든 가능한 시대(Age of Everything Everywhere)'란 청사진은, '텔레프레즌스(telepresence)'[4]의 세계를 우리의 목전에 제시한다. 그럼에도 불구하고 이 도저한 낭만적인 낙관은 위험하기 짝이 없다. 왜냐면 모든 물질성의 조건으로서, 그리고 체험의 초험적 조건으로 존재하는 공간의 뒤섞임은, 공간의 소멸이 아니라 단일한 공간의 확장이며, 단일한 시간성의 증가이기 때문이다. 사이버공간이 너무나 물질적이라고 했지만, 그것은 단 하나의 물질성을 강제하기 때문에 더더욱 물질적이다.

[……]

실공간의 발화 상황이 분명 사이버공간의 발화 상황에서 복제되고 증식함은 분명하다. 하지만 문제는 사이버공간의 발화 상황이 아니라 침묵에 주목해야 하지 않을까 싶다. 사이버공간에서 미처 말해질 수 없는, 다시 말해 실공간적 담화 상황에 의거할 경우 침묵 혹은 여백으로 남는 사이버공간의 발화 공간에 주목하자는 것이다. 물론 이 공간은 주체성의 재조합이 아니라 주체성의 재탄생이 이뤄지는 공간이다. 지금 사이버공간은 실공간의 발화 상황에 근거하였을 때 침묵할 수밖에 없는, 많은 여백들이 생겨난다. 그리고 이곳에서는 글이 출현할 것이 분명하다. 정보의 흐름과 수집, 전달로 환원될 수 없는 디지털 세계가 있을 수 있는 것이다. 그리고 이 문자의 세계, 텍스트의 세계는 주체라기보다는 어떤 연속체를 만들 것이다. 그것은 숨 막히게 이질적인 주체들이 접속함으로써 서로의 침묵을 조장하고, 그 침묵으로부터 새로운 글이 등장함으로써, 현존하는 실공간적 주체를 변형하는 그런 길항의 순환 고리일 것이다. 그것은 침묵과 글 사이를 오감으로써 결국엔 숱한 디지털 부족들을, 무한히 분산되는 작은 주체들을 생성할 것이다. 하지만 그 접경의 연속체에서 실공간은 어떻게 대꾸할 것인가. 우리가 그다음에 던질 질문은 아마 그것일 것이다.

주)

4 　'원격 존재'나 '다른 장소에도 동시에 존재하기' 따위로 번역이 겨우 가능한 이 말은 공간의 차원성과 그를 둘러싼 구분이 소실되어버린 세계를 가리킨다.

공간의 추이와 그 변천을 바라보는 시각은 한결같이 공간/시간에 우리가 얼마나 심각히 예속되었는지 지적해왔다. 이를테면 우리는 근대에 접어들며 세계에 대한 체험 조건의 변화와 더불어, 체험의 선험적 조건으로서 공간이나 시간을 유례없이 강조했다. 하지만 이제 그러한 공간/시간의 절대적 역능은 조롱받고 있다. 다분히 미래학적이긴 하지만 장소성으로 인한 제약이 사라진 세계로서의 미래를 설명하는 다음의 책을 참조하라. 텔레프레즌스란 맡은 이 책에서 빌려온 말이다. 윌리엄 카노크, 『21세기 쇼크』, 경향신문사, 1996. 특히 이 가운데서 2장을 참조하라.

(출전: 『문화과학』, 1996년 가을호)

한국 미술의 점진적 변혁 —'포럼A'의 소개

편집위원회

[……]

　'포럼A'는 세미나, 포럼, 심포지움, 좌담, 카탈로그 등에서의 말을, 전시회의 '부대 행사'보다는 훌륭한 독립적인 실천으로 간주한다. 이것은 미술비평을 입장도 범주도 없는 비평가들의 자잘한 권력에 위임하지 않겠다는 소극적인 방어에 그치지 않고, 비평을 미술가, 비평가, 큐레이터 등의 일상적인 문화로서 발전시키겠다는 의지이다. 일상화된 비평은 미술문화의 토대이며 그것만으로도 미술문화의 중요한 일부로 취급되어야 한다. 그러한 토대가 절대적으로 허약한 곳에서만이, 유행하는 '용어'에의 미혹이 이처럼 막강할 수 있는 것이다. 미술의 저능화가 어떻게 화려한 말들의 화장술에 의존했는가를 돌아보아야 한다. '포럼A'는 말이 '이미지 메이킹'이 아니라는 매우 중요한 사실을 이해하지 못하는 작가, 비평가들에게는 굳게 문을 닫는다.
　이것은 달리 말해서, 미술과 미술 작품의 '의미'를, 무성한 소문들의 무한 경쟁에 내맡기지 않고, 작가들 스스로 관리하고 책임지도록 노력해야 한다는 뜻이기도 하다. 미술이 유례없이 '사진화, 언어화' 혹은 '정보화, 잡지화'되고 있는 상황에서, 작가는 기표 소비의 객체로서 불만스러워하면서도, 그러한 사소한 시각 신호들 속에서 불안하게 승부를 즐기고 있는 것은 아닌가

자문해보아야 한다. 즉 작품의 소비 주체에 대한 불만은 작품의 생산 주체가 허약하거나 혹은 소비 주체를 닮아 있기 때문은 아닌가? 작가는 자신의 메시지를 제멋대로 바꾸거나 유실시키는 질서와 대립하고 있는가, 또는 그러한 시스템을 고치지는 못한다고 하더라도 이를 '문제화'하고자 하는가?

한국 현대미술의 역사는 미술의 모호성을 사랑하는 것과 이용하는 것을 구분하지 못하였다는 것을 그 한계치까지 보여주었다. 그것은 내가 무엇을 하는지 모른다는 것에 당당해지며, 세계의 모든 문제를 고민하는 것처럼 예술가연하는 가운데 단 하나의 구체적인 탐구가 결여된 문화를 정착시켰다. 물론 '포럼A'는 그러한 역사로부터도 배운다. '포럼A'는 70년대의 '한국 모더니즘'의 개념어들과는 달리 되도록 문법을 지키고, 80년대 '민중미술'의 발언처럼 독트린의 딜레마에 빠지지 않으며, 90년대의 '한국 포스트모더니즘'의 수다처럼 자기가 하는 말을 자기도 모르는 일은 없도록 노력할 결심이다.

[……]

'포럼A'는 첫째, 사무실이 아니며, 둘째, 회원 명부가 아니다. '포럼A'의 실체는, 결국 회원의 머리나 심장들 사이의 위도(緯度), '프로토콜'(protocol)인데, 이들은 일상의 시기에는 팩시밀리나 전화기, 편지나 PC통신으로 접속되고, 특수한 시기에는 좌담회, 세미나, 심포지움, 워크숍 등에 의해 연결된다. 우편과 팩시밀리는, 특히 단결보다는 소통이 중요한 시기에는, 간판을 달고 비어 있는 사무실보다 훨씬 믿음직한 장치이다.

'포럼A'는 왜 신문을 발간하는가?

'포럼A'에서 격월간으로 발간하는 '스트리트

저널'은 이 모임의 스피커로서, 당대 미술의 중요한 문제들을 집중해서 다룰 예정이다. '포럼A' 편집위원회는 크게 두 가지를 이해하고 있는데, 첫째는 미술제도에 관한 한 몰상식한 '미술 이전의 문제들'이 여전히 비판되어야 한다는 것이고, 둘째는 미술에서 항상 중요한 것은 작업이라는 사실이다. 전자는 행동적인 주장의 문제이고, 후자는 구체적 비평의 문제이다.

1) 미술제도 비판

우리는 미술교육, 미술 정보와 언론, 미술관과 공공미술, 전시 제도와 미술품 매매, 미술 단체와 화단 정치에 대해 기존의 언론이 무엇을 할 수 없는지 잘 알고 있으며, 그것이 무엇 때문인지도 이해하고 있다. 따라서 독립 언론으로서의 '포럼A'가 해야 할 일은 너무나 많다는 것은 자명하다. 그러나 우리는 제도 비판과 '주장'이 자칫하면 무능력한 사람의 초라한 자만이 되기 쉽다는 것도 알고 있다. 그것은 그간의 제도 비판이, 사설 화랑의 1주일 대관의 관습정도조차도 개선시키지 못하였고, 그러다 보니 새로운 비판의 방법을 계발하기보다는, 그 주장의 완고성만을 되풀이하는 것 같아 보이기 때문이다. 결국 제도가 완고한 만큼 비판도 완고해져 온 셈이다.

간단히 말해서, 미술제도는 여전하고 제도 비판도 여전히 새롭지 못하기 때문에, 비판의 권태로운 완고성 대신에 '제도의 생소화'가 강구되어야 한다. 그것은, 기본적인 문제는 여전히 기본적인 문제로서 취급하면서도 낡은 문제를 새롭게 보게 할 것이다. 제도에 대한 비판 역시 하나의 제도로 고착되는 현실에서는, 제도를 생경한 대상으로 뚝 잡아뗌으로써 '대안'이라는 말의 원래적인 대담성을 복원시켜야만 한다. 또 한편, 비판의 강도와 구체성, 새로운 방법과 전략, 스타일과 수사에 의한 비판이 아니라면 사실상 폭로 가치가 없는 무엇으로서, 제도를 다시

바라보아야 한다.

이 허술한 미술계에서 '포럼A'는 현재의 제도 일체와 긴장된 관계를 갖지 않을 수 없다. 그러나 가능하면 제도와 타협할 뿐만 아니라, 제도의 수혜를 받으며, 그 자체로 하나의 제도라는 점을 부인할 필요도 없다. 사실 어떤 제도를 거부하는 것은 그 제도가 최소한의 존중할 만한 가치를 갖고 있기 때문이고, 그런 의미에서 문제는 거부가 아니라 지양(negation)이다. 제도를 개선하거나 바꿀 수 있는 가능성을 미리 포기하는 것은, 단순한 위선이거나 서구 아방가르드를 지나치게 선망하는 치기이기 쉬우며, 그런 면에서 한국 미술에 정성들여 거부할 만한 최소한의 긍정적인 제도가 얼마나 존재하는지를 따져보아야만 한다.

문제의 핵심은 문화의 제도화를 지지하면서 제도를 문화화하는 것이다. 이 점에 관한 한 미성숙한 냉소와 독립지사적 반항의 어설픈 공모를 경멸하되, 가식적으로 미소 짓기를 좋아하는 제도의 얼굴에 끝내 정색하지 못하는 한국적 예의도 물론 존중하지 말아야 할 것이다.

2) 작품 비평

제도 비판이 문제의 단순화와 해결을 주장한다면, 비평은 전시회 내용의 정보적, 지적 확장과 복잡화를 기획한다. 우리는, 비평의 다양성과 차이를 존중하는 것이, 단순히 서로의 취미를 인정한다는 것으로 결말나지 않기를 진심으로 바란다. 또 개성과 스타일의 존중이 비평적 범주나 입장에 대한 손쉬운 냉소로 등치되지 않기를 바란다. 같은 맥락에서, 단순한 객관주의를 깊은 주관성 위에, 얕은 주관성을 성실한 경험적 조사 위에 올려놓지도 않는다.

'포럼A'는 비평의 가장 중요한 덕목으로, 또 일종의 '상위 범주'로서 '구체성'을 들겠다. 이를테면, 우리 비평에서 특히 고질적인 문제는, 작품을 무수한 참조들 속에서 해석하고, 작품의

현실적인 동기와 근거들을 조회해보지 않는 대신, 선진 외국의 미술사나 사상에 강박적으로 좁은 수로를 대는 것이다. 오히려 선진 외국의 사상이 작품 해석의 능력을 대폭 열어줄 수 있을 때 그것이, 말 그대로의 선진적인 사상이 될 수 있을 텐데도 선진 사상을 그와는 반대로 이용하는 경우가 훨씬 더 많다. 이런 문제에 대한 다양한 해설이 있을 수 있겠지만 결국 그것은 관심의 구체성, 언어의 구체성, 실천적인 지향의 구체성이 결여되어 있기 때문이라고 할 수 있다. 구체성의 상실은 비평 언어를 맹목화하고, 맹목화된 사고방식을 흔하게 하여, 결국 비평을 생계나 출세 수단으로 전락시킨다.

구체적인 글쓰기는 궁극적으로 무엇이, 왜 중요한 전시이고 작품인가를 드러내는 일과도 같다. 그래서 '포럼A' 신문에서는 중요한 작가의 중요하지 않은 작품을 다루지 않으며, 반대로 중요하지 않은 작가의 중요한 작품은 다룬다. 또 작품들 사이의 연계성에 기초하지 않은 작가들 사이의 연계성은 다루지 않는다.

요컨대 전시회와 작품을 중심으로 미술에 대한 가치의 지형을 재편성해나가야 하며, 그것은 부주의하고 습관적인 기존의 미술계 편성 방식을 안으로부터 잠식할 수도 있을 것이다. 미술의 이념이나 비평이 매우 심각하게 제도화, 이데올로기화되어 있는 현재의 한국 미술에서는, 전체적인 이견 속에서도 부분적이고 미시적인 동의를 주목하고, 미시적인 이견 속에서도 뿌리깊은 차이를 발견하려고 노력하는 것이, 비평의 구체성을 확보하는 하나의 길이다.

[······]

(출전: 『포럼A』, 창간준비호, 1998)

대안의 모색
—신설 대안공간들 서면 인터뷰

편집부

[……]

5. 대안공간을 표방하는 세 곳 모두 '새로운' 미술에 대한 고무, 격려를 주장하고 있습니다. 하지만 그것이 일종의 모토로 표방된다면 그 역시 현대미술의 스펙트럼에 포괄되는 문제가 되어버릴 뿐만 아니라 그렇게 됨으로써 새로움과 진보성, 재미 등등이 뒤엉켜버리는 혼선을 결과하게 됩니다. 따라서 이를 피할 수 있는 '구체적'이고도 '섬세한' 새로움에 대한 방법적 모색이 필요하다고 생각되는데 어떤 생각을 하고 계시는지요.

사루비아　대안공간 사루비아다방의 설립 목적에 나타나 있듯이 '새로움'에 국한된 미술만을 다루는 것은 취지에 벗어나 있는 것이라 할 수 있습니다. 분야에 있어서도 전통적인 회화, 평면을 다루는 작가에게도 기회는 열려 있습니다. 요즈음 새로운 미술관들에서 흥미를 갖고 있는 매체, 설치 분야의 작업뿐만 아니라 한 시대에 늘 공존해왔으며 공존해야 하는 회화와 조각 등의 분야에도 관심을 갖고 기회를 부여해줄 계획입니다.

풀　　새로움은 집단이든 개인이든 자기 정체성과 관련되어 있는 것 같습니다. 매체나 장르의 문제가 아니라, 자기를 속일 수 없는— 그러니까 자기를 속일 수 있는 방법적 자기 정체성이 드러날 때 우리는 낡은 것이지만 새삼스러운 느낌으로 그것을 받아들입니다. 현대미술의 스펙트럼은—스펙트럼이라는 말은 어쩐지 평면을 연상케 합니다. 그래서— 현대미술의 공간은 '시간상'까지 포괄하는 것이며, 혼선은 복잡계에 대한 피상적 관찰의 결과이거나 그것이 생성되는 과정의 한쪽 면이 아닐까 생각합니다. 덧붙여, 대안공간의 동력은 일종의 이런 낙천성에 있다고도 생각됩니다.

루프　　위에서(이하의 답변을 통해: 편집자 주) 대부분 언급된 것 같다. 포럼을 구성하여 지속적으로 연구해야 할 부분이다.

[……]

8. '대안'은 무엇에 대한 대안입니까? 귀 공간의 대안은 무엇입니까?

사루비아　사루비아뿐만 아니라 요즈음 생기고 있는 대안공간들은 기존 미술관들이나 상업 화랑들에서 유도하지 못하는 예술 분야의 포용을 공통적인 목적으로 삼고 있다고 생각합니다. 물론 사루비아 공간도 같은 목적을 갖고 있습니다. 기존이라는 개념과 대립되는 것이 아닌 대비를 의미합니다. 이제까지의 시각이 아닌 '새로운 것'에 대한 의미 부여에 그 대안성이 있습니다.

풀　　'대안'은 상식적으로 '주류'에 대한 것일 것입니다. 그런데 '주류', 혹은 '주류 미술'이라는 말의 껍데기만 있고 그것의 내용이 부재하는 우리 미술의 특수한/이상한 상황에서, 일차적으로 '대안공간 · 풀'의 대안이라면 그 '주류의 껍데기성'을 증명하는 일이 될 것입니다. 문화적 생산에 의해서가 아니라 제도적 관성에 의해서 작동되는 우리 미술에게 필요한 것은 '새것'에서 이식되어온 새로운 제도, 새로운 관성이 아니라 우리 미술이 기대고 있는 현실—그 현실이 '나'의 그것이든 우리의 그것이든 심지어 '현실의

진공'이든 간에—에서 길어 올려진 미술에 관한 문화이며, 이 '관한 문화'의 넓이와 두께에서 우리 미술의 맹아가 싹틀 것이라고 생각합니다. 모든 조직은 그 조직을 관장하고 연결하는 더 큰 조직의 형태를 닮아갑니다. 꿈에라도 볼 수 있을까 싶긴 하지만 사적(私的) 과잉의 상태가 만들어내는 공의(公義)의 영역(이건 공적 영역과는 대척점에 있는 개념이라고 생각합니다)으로서의 문화를 시험해보는 것이 대안공간의 대안 아닌 희망입니다. 그러나 이 희망은 희망의 도그마로서의 그것이 아니라 즐김의 대상으로서의 바램이며, 그런 도락(道樂)의 대상인 희망을 갖고 있다는 전제 아래서만 '대안적' 무엇(그것이 공간이든, 모임이든, 운동이든)의 윤리—랄까 하는 것이 확보된다고 생각합니다. 그러므로 '대안공간·풀'의 대안은 앞서 말한 그 윤리적 정체성을 확보하면서 동시에 현실적으로 살아남아서 '미술에 관해 생성된 문화'가 빠져나오는 구멍이 되는 것이라고 생각합니다.

루프 비영리 갤러리(Non Profit Gallery)와 대안공간(Alternative Space)의 차이점은 전자가 단순히 상업 갤러리와 상대적인 개념인 것에 비해 후자는 무언가 (대안을) '제시'해주어야 할 것 같은 무게가 얹혀진다. 루프의 대안은 홍대와 언더그라운드 그리고 퍼포먼스, 연극 등의 이벤트까지 수용할 수 있는 '열림'이다. 그리고 '쌍방향성'이다. 『조선일보』와 『한겨레신문』이 다른 만큼 『한겨레신문』과 (온라인상의) 『딴지일보』의 성격은 다르다. 루프는 다듬어지지 않은 거친 목소리에 귀 기울이는 한편 논쟁을 부추킬('부추길'의 오기—편집자) 것이다. 익명 '루팡'의 편협적 전시 서문 쓰기와 준비 중인 포럼, 그리고 전시장 내의 단말기 설치 등이 그것들을 실현시키기 위함이다. 오프라인의 공간에서 온라인상의 쌍방향성 익명성의 성격을 갖고 이야기를 만들어내고자 한다. 아래 글은 루프의

리플렛에서 옮긴 글이다.

왜 홍대앞인가—인사동, 사간동, 청담동 등 기존의 화랑 밀집 지역이 아닌 홍대앞이라는 장소성은 Loop가 앞으로 자연스럽게 '대안'을 만들어나갈 수 있는 단초를 제공한다. 보다 다양한 문화와의 접속, 즉 젊고 실험적인 언더그라운드 문화의 메카인 홍대 주변권 문화와의 의사소통으로 미술의 시야를 확장시킬 수 있다는 점이 그것이다. 그러므로 퍼포먼스와 언더그라운드 공연과 실험적인 미술 이벤트를 적극적으로 수용할 것이다. 그러나 홍대앞 Loop는 단순히 이 지역의 언더그라운드 이벤트를 옮겨놓거나 홍대 학생들의 실험성을 수혈받는 소극적인 태도에 머무르지 않을 것이다. 그렇다면 그것은 끊임없이 신인 가수를 끌어들이는 가요계나 기성 갤러리의 태도와 다를 바 없기 때문이다. Loop는 고리가 끊겨서 블록화된 주변부(홍대앞)와 아카데미(홍대), 전시 공간을 이접하여, 상보적이며 혼성적인 장(場)이 되길 희망하며, 젊은 이론(포럼, 세미나)과 실천(전시기획)을 통해 역동하며 고민하는 공간이 되고자 한다. 엄밀한 의미에서 대안공간 Loop는 '대안'을 제시할 수 없을지 모른다. 그러나 중심과 주변의 경계선상에서 이분법의 틈을 벌림으로써 '고착되어진 무엇(native)'을 교체(alter)하는 말 그대로 'alter-native'를 위해 다각적인 접근을 시도할 것이며 그것은 '홍대앞'이기 때문에 가능하다.

9. 기존 갤러리, 미술관과 구별되는 귀 공간의 가장 중요한 가치는 무엇입니까?

사루비아 선정된 작가들에게 전시에 몰두할 수

있는 여건을 제공하는 데 주력할 예정입니다. 전시 준비 기간을 1달로 한다든가 전시 기간을 1달로 하는 형식을 택하여 충분한 준비와 전시가 되도록 지원해주며 전시 지원금을 지급함으로써 작가들의 전시 준비에 대한 부담을 덜어주도록 하는 갤러리가 되고자 합니다. 공간 분석을 작업의 하나의 과정으로 생각해서 작업 전체가 하나의 프로젝트가 되도록 유도할 계획입니다. 그렇기 때문에 작업을 풀어나가는 과정을 보여주는 작업 스케치가 중요한 관건이 될 수 있습니다. 사루비아 공간은 분야나 경향에 구분을 두지 않고 있으며, 어느 예술 사조를 표방하지 않고 창의적 작업 과정을 보여줄 수 있는 작업이면 모두 수용할 계획입니다.

^풀 어느 미술 관련 웹진의 독자 게시판에 일종의 질문 형식을 딴 대략 이런 내용의 글이 실린 것을 본 적이 있습니다. "요즈음 대안공간이라는 곳들이 생겨나고 있는데, 어떤 새로운 일을 하겠다는 것인지 잘 모르겠고, 모인 사람들도 별로 새로운 것 같지 않더라⋯⋯." 저희는 대체로 이렇게 생각합니다. 사실 저희에게 기존의 갤러리, 미술관과 구별되는 특별히 내세울만한 가치는 없습니다. 다만 기존의 그러한 공간들이 처음 시작한 때 바랬으나 여러 가지 사정으로 이루지 못한 것들을 이루어보려고 끝까지 노력하겠다는 것입니다. 그것들은 '의미 있는 미술 담론 생성', '자생적 미술 언어의 탐구', '진지한 작가 모임에 대한 지원' 등이었다고 봅니다. 다만 새로 생긴 공간이기 때문에 '대안공간 · 풀'이 기꺼이 짊어지게 된 어떤 새로움에 대한, 또는 여타 공간과의 차이에 대한 기대는 일을 해나가는 과정에서 차차 드러나주기를 스스로도 바라고 있습니다.

^{루프} 난상 토론, 주종 관계없음, 젊음, 술도 마실 수 있음, 음악도 있음, 에어로빅이나 실험극 등을 볼 수도 있음. 유행하고 있는 언더그라운드 밴드 공연도 함. 퍼포먼스, 세미나, 포럼, 전시 준비 중인 작가, 그리고 파티⋯⋯.

[⋯⋯]

(출전: 『포럼A』, 제5호, 1999)

디지털 시대의 미술

김주환(미술비평 · 연세대 신문방송학과 교수)

[……]

디지털 정보의 특성으로는 완전 복제성, 즉각적 접근 가능성, 조작 가능성 등이 있으며 디지털 매체의 주요 특성으로는 상호작용성, 네트워크성, 복합성 등이 있다.

완전 복제성(perfect duplicability)은 말 그대로 디지털 정보가 완벽하게 복제될 수 있다는 의미다. 아날로그 매체에 담긴 정보(예컨대 마그네틱 녹음테이프에 담긴 음성 정보)는 복제할 수는 있지만 잡음이 끼어들게 마련이어서 복제를 계속 반복한다면 궁극적으로 그 정보량은 0에 수렴된다. 디지털 정보가 완벽하게 복제될 수 있다는 것은 하나의 디지털 정보가 시간적으로나 공간적으로 전혀 새로운 영역에 존재하게 됨을 뜻한다. 완전 복제는 원본이 여러 개 존재할 수 있다는 뜻이므로 똑같은 것이 동시에 여기저기에 존재할 수도 있고 하나의 원본을 한참 시간이 흐른 뒤 복제를 반복한다 해도 이론상 시간이 흘러감에 따라 낡아지도 않고 영원히 존재할 수도 있다.

즉각적 접근 가능성(random accessibility)은 검색어 등을 사용하여 즉시 검색해볼 수 있음을 뜻한다. 예컨대 아날로그 매체인 종이책에 들어 있는 특정한 정보를 찾기 위해선 처음부터 끝까지 그 책을 뒤적거려보거나 책 뒷부분에 마련된 인덱스에 의존하는 수밖에 없다. 그러나 그 종이책의 내용이 컴퓨터 파일로 되어 있다면 검색어를 넣어 원하는 내용을 찾아볼 수 있을 것이다. 디지털 정보는 그 자체가 하나의 인덱스 구실을 한다는 점에서 아날로그 정보와 구분된다. 수많은 데이터베이스가 사용되고 있는 것도 디지털 정보의 즉각적 접근 가능성 덕분이다. 지금까지는 주로 텍스트(문자열)에 대한 검색만 가능했지만 인공지능의 패턴 인지 기술이 발달한다면 화상이나 소리 정보에 대한 직접적인 검색도 가능해질 것이며 이를 이용하여 관객과 새로운 소통을 시도하는 작품도 곧 등장하게 될 것이다.

상호작용성(interactivity)은 디지털 매체와 사용자 간에, 또 디지털 매체로 연결되어 있는 사용자 간에, 또 매체와 매체 간에 여러 가지 형태와 차원의 상호교류가 가능함을 뜻한다. 물론 관객과 작품 간의 상호작용성은 미술에서 오래 전부터 논의되어온 주제다. 그러나 디지털 정보의 상호작용성은 특히 매체와 매체 간의 자동인식과 지적인 행위자(intelligent agents)의 등장에 의해 완성될 것이며 이는 아날로그 매체와 근본적인 차이점이 될 것이다.

네트워크성(networkability)은 디지털 매체가 유무선 연결망을 통해 연결될 수 있음을 뜻한다. 물론 그러한 연결망의 범위는 한 개인의 몸에서부터 가정 · 회사 · 공동체 · 국가, 나아가 전 지구가 될 수 있다. 전 지구적인 네트워크는 인터넷과 저궤도 위성망을 통해 이미 실현되었으며 현재는 한 개인이 지니고 다니는 작은 웨어러블 컴퓨터를 연결하는 퍼스널 네트워크에 대한 연구가 한창이다.

복합성(multimodality)은 문자 · 사운드 · 화상 등 여러 종류의 디지털 정보가 한데 어우러져 하나의 텍스트를 이루는 것을 말한다. 디지털 매체는 처음 멀티미디어라고 불릴 정도로 복합매체성으로 인해 초기부터 주목받아왔다. 복합매체성은 디지털 정보가 동등한 질

(homogeneous quality)을 갖기 때문에 가능하다. 아날로그 정보의 경우, 음성은 녹음기를 통해 녹음테이프에, 화상은 카메라를 통해 필름에, 텍스트는 펜으로 종이 위에 하는 식으로 별도의 처리 기기와 저장 매체가 필요했다. 그러나 디지털 정보는 그것이 음성이건 화상이건 문자이건 간에 모두 비트라는 동일한 형태로 존재하며, 따라서 하나의 기계(멀티미디어 컴퓨터)로 처리하고 송수신하고 저장하고 재생할 수 있는 것이다. 나아가 눈과 귀뿐만 아니라 많은 연구가 진행되고 있는 손으로 만지고 온몸으로 느끼는(tangible and haptic) 인터페이스도 점차 보편화되고 있다.

조작 가능성(manipulatability)은 디지털 정보의 완전 복제성과 즉각적 접근 가능성의 결과로 생긴 일종의 '편집 가능성'이다. 물리적 사물의 고정적 형태에 의존하는 아날로그 정보는 조작과 변환에 물리적 제약이 따르기 마련이다. 그러나 디지털 정보는 어떤 형태의 정보든 조작할 수 있다. 디지털 사진이나 디지털 녹음은 사실 얼마든지 변환이나 조작이 가능하므로 특정한 사건에 대한 '증거' 구실을 할 수 없다.

[……]

지금껏 하나의 원본이 여러 개의 미술관에서 동시에 전시된다는 것은 상상도 할 수 없는 일이었지만, 디지털 미디어의 네트워크성은 화가로 하여금 컴퓨터 파일로 존재하는 자신의 작품을 인터넷을 통해 여러 미술관에 동시에 보낼 수 있게 한다. 이러한 디지털 예술작품은 굳이 미술관에서 전시할 필요도 없다. 인터넷 웹페이지에 가상 미술관을 만들어 그곳에 전시하면 되는 것이다. 관람객들은 편안히 집에 앉아 작품 파일을 전송받아 감상할 수도 있고 원본을 소장(?)할 수도 있게 될 것이다. 디지털 미술 작품들은 생산자(미술가), 소비자(관객),

유통자(미술관과 화랑)의 세 가지 요소로 이루어진 제도(institution)로서의 미술에 막대한 영향을 줄 것임에 분명하다.

물론 이에 대한 저항도 만만치 않을 것이다. 19세기 말 기계적 복사 기술인 사진의 발명은 처음에 미술에 대한 커다란 위협으로 간주되었다. 벤야민이 지적한 바와 같이 이러한 위기 의식은 예술을 위한 예술, 혹은 순수미술이라는 새로운 사조를 낳았다. 기계적 복사 기술보다 더 커다란 변화를 가져올 디지털 정보 기술에 대해 미술계가 어떤 새로운 사조로 대응해야 하는가에 대해 우리는 진지한 고민을 시작해야 한다. 미술은 디지털 미디어에 많은 영향을 받겠지만 오히려 미술은 디지털 미디어 기술의 바람직한 발전 방향을 제시하려는 자세를 견지해야 할 것이다. 기술의 역사를 돌이켜보면 발명자의 의도대로 사용된 기술은 거의 없다. 이는 기술의 의미가 처음부터 내재적으로 결정된 것이 아니라 사후적으로, 또 사회적으로 결정된다는 것을 뜻한다. 따라서 인터넷 등의 디지털 미디어 기술은 사용자인 우리가 어떻게 사용하느냐에 따라 달라질 수 있다. 디지털 미디어를 어떻게 사용하고 그것에 어떠한 의미를 부여하는가는 결국 인간답게 산다는 것이 무엇이고, 어떠한 삶이 좋은 삶이며, 어떠한 세상이 살 만한 세상인가 하는 가치 판단의 문제와 직결된다.

(출전: 『월간미술』, 2001년 5월호)

그림1 디지털 예술을 전시하는 '미디어_시티 서울 2000' 전시관(2000.9.2., 경희궁지). 서울역사편찬원 제공

'미디어_시티 서울'과 한국 미디어 아트의 행방 ^{2000년}

신보슬

2000년. 새로운 천년의 도래에 대한 부푼 기대는 세기말의 암울함을 걷어내기 충분했다. 사회 각 분야에서 제각기 새롭게 시작할 보랏빛 미래를 그려내기에 바빴고, 예술 역시 예외는 아니었다. 뉴 밀레니엄과 함께 변화될 새로운 예술을 향한 실험이 이루어졌다. 그 한가운데 테크놀로지를 기반으로 하는 예술, 미디어 아트가 있었다.

'미디어 아트'는 태생부터 용어의 모호성 때문에 많은 논란을 낳았다. 미디어를 매체로 본다면, 매체를 쓰지 않는 예술이 없으니 특정 예술 형식을 지칭한다고 하기 어려울 뿐더러, 미디어를 대중매체로 볼 때와 테크놀로지로 볼 때 그 범주와 해석이 상이하다. 시간이 많이 흐른 지금은 미디어 아트를 테크놀로지를 기반으로 하는 예술로 어느 정도 합의를 보고 있으나, 정작 그 안의 세부 장르를 보면 비디오 아트를 비롯 디지털 아트, 컴퓨터 아트, 지네틱 아트, 로보틱 아트 등등 특정 기술/매체를 기반으로 한 용어들이 여전히 정리되지 않은 채 사용되고 있다.

이러한 상황은 국내 미디어 아트의 역사를 훑어보는 과정에서도 분명하게 드러난다. «테크놀로지의 예술적 전환»(1991, 국립현대미술관), «미술과 테크놀로지»(1991, 예술의전당), «테크노아트: 자연과 테크놀로지»(1992, 대전엑스포 문예전시관), «인간과 기계: 테크놀러지 아트»(1995, 동아갤러리)와 같이 90년대 초반 '테크놀로지'라는 용어를 전면에 내세운 전시들이 등장하지만, 이들 전시들은 기술 자체에 대한 원리나 문법을 적극적으로 실험하고 사용한다기보다는 현대미술의 연장선에서 표현 기법으로 사용하는 경우가 대부분이었고, 미디어 아트의 맥락에서 이해되지 못했으며, 오히려 비디오 아트의 연장에서 설명되곤 하였다.

1995년 광주비엔날레의 «인포아트(Info Art)»는 미디어 아트에 대한 이 같은 소극적인 해석을 잘 보여주는 예라고 할 수 있다. 엄혁이 언급했듯이, «인포아트»전시는 "요즈음 우리 미술계에 거침없이 증폭되고 있는 '매체'에 대한 관심, 곧 커뮤니케이션 네트워크의 확장과 정보의 증폭, 포스트 구텐베르크 파라다임의 도래, 아날로그 사회에서 디지털 사회로의 변화 등 우리와 더 이상 무관하지 않은

그림2 최태윤, 〈한국미디어아트 계보〉, 2006. 작가 제공, 『아트인컬처』 2006년 11월호 수록

문화 지형의 이행과 이러한 이행 속에서 '예술이란 무엇인가'라는 진지한 질문들을 추슬러볼 기회"를 제공하는 전시였다는 데는 이견이 없다. 그럼에도 불구하고 출품 작품을 살펴볼 때 본 전시는 비디오 아트의 연장, 이제는 사라진 CD-ROM을 통한 작업의 나열에 머물렀다는 점에서 아쉬움을 남긴다.

미디어 아트를 예술에서 사용된 테크놀로지 자체가 얼마나 새로운가에 천착하는 것이 아니라, 그것이 불러일으킨 사회적 파장, 변화에 대한 언급이라고 본다면, 앞서 언급한 전시들이 여전히 유의미할 수 있다. 그러나 과학기술의 발달로 인해서 급변하는 우리의 일상과 예술적 실험을 좀 더 적극적인 의미에서 이해하고자 한다면, '미디어 아트'를 좀 더 구체적인 장르로 살펴보는 것도 유의미할 것이다. 이러한 맥락에서 2000년대를 대표하는 키워드로 뽑은 '미디어 아트'는 테크놀로지를 기반으로, 테크놀로지의 원리와 문법을 보다 적극적으로 사용하는 예술을 지칭하는 용어로 설정하였다.

2000년 서울시가 주최한 '미디어_시티 서울 2000'은 한국의 테크놀로지 기반 미디어 아트를 소개하는 데 있어 빼놓을 수 없는 중요한 행사이다. 미디어_시티 서울에 대한 논의와 평가는 분분하지만, 이 전시가 그동안 국내에는 많이 소개되지 않았던 테크놀로지 기반의 (협의의) 미디어 아트를 소개하고, 이후 작가들에게 다양한 영향을 끼쳤다는 점만은 인정해야 할 것이다.

특히 미디어_시티 서울은 동시대 미디어 아트가 작동하는 시스템을 잘 보여준다는 점에서 촘촘히 살펴보아야 할 필요가 있다. 우선 이 행사는 미술계 자체적으로 구성된 것이 아니라, 서울시에서 기획한 행사였다. 서울시는 새로운 밀레니엄을 맞이하여 변화되는 뉴미디어 환경과 문화를 선도하겠다는 의지의 표명으로 90억 원의 어마어마한 예산을 들여 미디어_시티 서울을 기획했다. 오스트리아 아르스 일렉트로니카(Ars Electronica) 페스티벌과 같이 당시 몇몇 유럽의 도시에서 진행되고 있던 미디어 아트 페스티벌을 벤치마킹 했을 것이라는 점을 예상하기는 어렵지 않다. 그러나 서울시는 아마도 수십 년의 전통을 가지고 자생적으로 이루어진 페스티벌과 애초부터 시 정부 차원에서 기획된 행사 사이의 간극을 쉽게 메울 수 없다는 점은 간과했던 것 같다. 어마어마한 예산 투자, 국내외 전문가들의 총집합, 세계적인 예술가들의 작품이 전시장은 물론 도시 전광판까지 점령했으나, 그 결과는 그다지 성공적이지 못했다. 미디어 아트에 대해서 전혀 알지 못했던 시민을 차치하더라도 전문가 그룹에서조차도 호응을 받지 못한 채 단발적인 이벤트로 끝날 위기에 놓였다가, 6억 3천만 원이라는 적은

1 엄혁, 「예술과 정보예술, 그 차이점은?」, 『가나아트』, 1995년 11·12월호.

예산으로 간신히 2회를 치러내면서 그 명맥을 이을 수 있었다. 상암동이 디지털 미디어시티가 되면, 상암동에서 연례행사처럼 이루어질 수도 있다는 기대를 가지고 출발했던 미디어_시티 서울은 이후 서울시에서 서울시립미술관으로 주관 행사가 바뀌고(축소되어), 2년에 한 번 개최되는 비엔날레로 자리를 잡았다. 최근에는 테크놀로지 기반의 미디어 아트에 집중하기보다는 미디어를 좀 더 폭넓은 의미에서 해석하는 현대미술 비엔날레에 가까운 성격으로 운영되고 있는데, 테크놀로지 기반의 미디어 아트 그룹의 전문가들의 입장에서는 동시대 미디어 아트의 현주소를 읽을 수 있는 몇 안 되는 기회가 사라졌다는 점에서 아쉬움을 남긴다.

　미디어_시티 서울의 행보는 오늘날 우리 미술에서의 미디어 아트의 위상을 잘 보여주었던 사례 중 하나이다. 미디어 아트에 대한 전문가 그룹, 기관과 같은 인프라가 형성되지 않은 채 해외에서 유입된 작품들 위주로 소개되고, 미디어 파사드, 프로젝션 매핑, VR 등과 같이 도시 홍보 차원에서 활용되는 특정 기술에 천착하고, 도시 재생 사업, 도시 이미지 개선과 같이 정부나 기관 주도의 행사(인천, 대전, 의정부 등)를 중심으로 행사가 조직, 운영되면서 국내 미디어 아트는 다양성과 실험성을 많이 잃어버렸다. 그 결과 90년대부터 2000년대 중후반까지 양아치, 장영혜중공업을 제외하고는 소위 미디어 아티스트라 불리는 작가들의 개인전은 거의 찾아볼 수 없을 정도로 미디어 아트 분야는 대형 행사나 페스티벌에 집중되어 있었다.

　2000년대 초반 인터넷 아트/넷아트의 부흥과 사라짐 역시 같은 맥락에서 살펴볼 수 있다. 90년대 말에서 2000년대 초반, 인터넷 통신기술이 급격하게 발전되면서 웹은 하나의 전시 공간으로 간주되었고, 웹 공간에 대한 실험과 가능성을 모색하며 다양한 웹아트들이 소개되었다. 2000년 《제1회 한국 웹아트 페스티벌》는 개별 프로젝트가 아닌 웹아트 페스티벌로 규모가 있는 행사로서 장영혜중공업을 비롯하여 미국과 일본 작가들이 참여한 온라인 전시였다. 이 외에도 《프로젝트 8》(2000, 토탈미술관), 《DMZ on the web》등의 프로젝트가 있었으나 현재 제대로 작동하는 것은 거의 없을 뿐 아니라 이에 대한 자료조차 찾아보기 힘들다. 게다가 기술이 발전되고, 소프트웨어나 브라우저 등이 업데이트되면서 과거에 작동하던 작품들이 작동하지 않는 경우는 부지기수이다. 때문에 테크놀로지 기반의 미디어 아트의 경우 마이그레이션이나 에뮬레이션과 같은 보존 문제가 매우 중요하지만, 국내에서는 이를 전문적으로 연구하는 기관을 찾아보기 드물다.

　2000년 무렵 개관한 아트센터 나비는 국내 최초의 미디어 아트 센터로 기대를 모았으며, 첨단 테크놀로지 기반의 작품들을 소개하고 연구하는 등의 활동을 활발하게 펼쳤다. 그러나 아쉽게도 아트센터 나비의 활동은 국내 미술계와 연계되어 확산되기보다는 일부 전문가 집단을 중심으로 하는 활동에 머물러 있다. 아트센터

그림3 《제1회 코리아웹아트페스티벌》(2001) 첫 화면. 김훈(기획자) 제공

나비 개관 10주년을 기념해서 출판한 『이것이 미디어아트다』(2010)는 아트센터 나비 10년간의 연구, 전시, 교육 활동을 총 망라한 책으로, 비록 그 활동이 한국 미술계에 끼친 영향력은 크지 않았다고 하더라도, 미디어 아트를 둘러싼 주요 담론과 테크놀로지의 발전과 그것을 활용한 실험에 대한 사례를 연구하기에는 좋은 자료가 될 것이라 생각한다.

오늘날 우리는 5G, 자율주행, 드론, VR, AR과 같은 최첨단 테크놀로지를 전면에 내세우면서 새로운 예술에 대한 기대가 커져가는 시점에서 우리는 90년대에서 2000년대로 이행하면서 테크놀로지의 옷을 입은 미디어 아트가 어떻게 발전하고, 성장했으며, 다시금 쇠락해갔는지를 되짚어보는 것은 유의미할 것이라 생각한다.

더 읽을거리

그로이스, 보리스 · 프로네, 우어줄라 · 바이벨, 피터. 「비물질적 커뮤니케이션, 미디어아트를 말한다」. 『아트인컬처』. 2002년 11월.

김달진. 「새로운 세기를 위한 모색—인터넷에 의해 변화되는 미술문화」. 『가나아트』. 2000년 봄.

김성기. 「우리시대의 정보혁명과 문화지형의 변화」. 『가나아트』. 2000년 봄.

김숙경. 「예술과 매체기술센터 ZKM—움직이는 디지털 바우하우스」. 『미술세계』. 2000년 4월.

김영재. 「인터랙티브 아트의 시대적 환경」. 『미술세계』. 2000년 4월.

김영희. 「현대미술이 꿈꾸는 인터랙티브 커뮤니케이션」. 『미술세계』. 2000년 4월.

김윤희. 「인터랙티브 아트의 현장, 일방통행에서 쌍방통행으로」. 『미술세계』. 2000년 4월.

김주환. 「Special Effects: ‘미디어’라는 이름을 향한 의문」(〈2002 미디어아트 대전—뉴욕 Special Effect〉, 대전시립미술관). 『월간미술』. 2002년 7월.

김현도. 「웹아트는 가능한가?」. 『가나아트』. 2000년 봄.

김홍희 · 굿먼, 신시아(편). 「96 광주비엔날레」. 『인포아트』. 광주: 광주비엔날레 재단, 1995.

김희경. 「Sound, the New Keyword of Art?」(오디오 비주얼 매트릭스 展, 탠저블 사운드 展). 『미술세계』. 2003년 1월.

노소영. 『이것이 미디어아트다』. 서울: 아트센터 나비, 2010.

마노비치, 레프 · 서현석. 「미디어아트에 대한 ‘언-소프트한’ 대담」. 『월간미술』. 2006년 12월.

송미숙 외. 『media_city Seoul 2000』. 서울: 미디어_시티 서울 조직위원회, 2000.

신보슬. 「대전 FAST: 모자이크 시티」. 『공간』. 2007년 9월.

애스콧, 로이. 「생물학적 지평을 넘어선 미디어 아트」. 『월간미술』. 2000년 1월.

양지윤. 「사운드 아트, 당신을 둘러싼 소리를 느껴보라」. 『아트인컬처』. 2008년 10월.

유재길. 「새로운 조형성 모색한 미술과 화학기술의 만남: 과학+예술전, 아트테크 그룹 창립전」. 『월간미술』. 1992년 12월.

이원곤. 「듀얼 리얼리티의 혼돈과 조화」. 『월간미술』. 2006년 12월.

이은걸. 「화가 K씨의 인터넷 따라잡기」. 『가나아트』. 2000년 봄.

홍세연. 「박제된 소와 나눈 짤막한 대화 «인공감성전»」. 『미술세계』. 2000년 4월.

황인. 「예술과 공학, 만남의 문제점과 간극 좁히기」. 『미술세계』. 2000년 4월.

2000년
문헌 자료

예술과 정보예술, 그 차이점은?(1995)
엄혁

0과 1 사이의 디지털시티, 서울—'미디어_시티 서울 2000' 미리 보기(2000)
송미숙

미디어 아트에 담은 미래도시의 꿈(2000)
김장언

양아치전(展)(2000)
최금수

미디어 아트 인프라에 대한 제안(2002)
유진상

결과적으로 다시 '역량'이다(2002)
박신의

기억에 대한 갈망: 뉴미디어의 현실과 신화에 관해(2006)
서현석

예술과 정보예술, 그 차이점은?

엄혁(미술평론가)

우리 지성의 아킬레스건 혹은 콤플렉스로 남아 있는 광주에서 열리고 있는 《인포 아트》전은 마치 잘 만들어진 공상과학영화의 한 장면처럼 진지하다. 공상과학영화를 보는 순간 복잡한 일상과의 단절을 경험하지 못한 사람은 없으리라. 마찬가지로 광주시립미술관 정문을 통과해서 《인포 아트》전이 열리는 1층의 전시실을 들어서는 순간 '광주', '광주비엔날레', '문화의 정치경제' 등 복잡다난한 '현실'은 납작해지면서 의식 속에서 사라진다. 이것이 예술의 기능 혹은 역기능?

[……]

과학의 발달이란 그것에 대한 경외이든 공포이든 '커뮤니케이션 네트웍'의 발달과 그 커뮤니케이션 네트웍의 발달로 인한 '정보'의 확장과 맥락을 같이한다. 그리고 이것의 희망이란 정보의 '민주화'를 의미하는 것이고, 이것의 절망이란 문화의 '파편화'를 의미하는 것이다. 이와 같은 와중 속에서 '예술이란 무엇인가'라는 의미심장한 질문과 해답이 광주 《인포 아트》전의 '진정'이리라

[……]

우리가 알고 있듯이 광주의 《인포 아트》전은

'비디오 아트'라는 용어로 미술 사전에 등록시킨 백남준과 밀접하게 연루되어 있다('연루돼 있다'의 오기—편집자). [……] 백남준의 미학적 관심이란 과학과 인간 그리고 예술의 '삼각관계'일 것이다. 초기의 네오다다적인 행위들은 열외로 치더라도 오늘의 백남준을 만들어낸 63년 미국의 파르나세 화랑의 비디오아트 전시에서 부터 84년의 '굿모닝 죠지 오웰'과 같은 실천은, 백남존이 과학을 조롱하던 혹은 갑자기 그 과학에 모든 희망을 걸고 있든, 백남준의 지속적인 '화두'가 과학임을 말하고 있다. 물론 이러한 화두가 어제 오늘의 이야기는 아니다.

[……]

광주의 《인포 아트》전 역시 최신, 최고, 최첨단의 예술로 신화화되서는 곤란하고 '비싼 오락장' '깜짝쇼' 등으로 냉소해서도 안 될 것이다. 광주의 《인포 아트》전은 요즈음 우리 미술계에 거침없이 증폭되고 있는 '매체'에 대한 관심, 곧 커뮤니케이션 네트웍의 확장과 정보의 증폭, 포스트 구텐베르크 파라다임의 도래, 아날로그 사회에서 디지털 사회로의 변화 등 우리와 더 이상 무관하지 않은 문화 지형의 이행과 이러한 이행 속에서 '예술이란 무엇인가'라는 진지한 질문들을 추슬러볼 수 있는 기회가 될 수 있다.

[……]

광주의 《인포 아트》전에서 과학과 인간과의 관계를 가장 끔찍하게 설정한 작가는 폴 개린이다. 폴 개린의 〈하얀 악마〉는 과학의 작용, 부작용을 마치 '묵시록'의 한 구절처럼 그려낸다. 폴 개린의 과학에 대한 공포는 프랑켄슈타인이나 빅 브라더보다도 더 구체적인, 언제라도 인간을 물어뜯을 것 같은 '사냥개'로로 외화된다.

[……] 알튀세르는 커뮤니케이션 네트워크을 사회의 이데올로기적 장치로 그리고 그 기능을 사회를 조정 통제하는 새로운 그물망으로 전제한다. 이러한 차원에서 알튀세르는 커뮤니케이션 네트워크을 권력의 도구로 생각하며 그 권력의 이데올로기는 문화, 교육, 오락 등으로 외화된다는 것이다. 폴 개린의 살아 움직이는 '사냥개'는 커뮤니케이션 네트워크과 인간과의 가장 극단적인 관계 설정이며 그것은 공포 그 자체이다. 이 작품의 구성 요소로서 한 쪽 벽면에 꺼질줄 모르고 '불타는 집'은 '집'이라는 사적 공간이 이와 같은 공적 폭력에 대해 노출되어 있고, 그 노출은 사적 공간의 붕괴로 이어지고 있음을 상징한다.

또한 근본적인 입장은 다르지만 미셸 푸코 역시 커뮤니케이션 네트워크에 대해서는 폴 개린 그리고 알튀세르와 비슷한 생각을 가지고 있다. 미셸 푸코는 '판옵티콘'이라는 개념을 사용해 커뮤니케이션 네트워크을 설명한다. [……] 미셸 푸코의 판옵티콘이라는 개념으로 커뮤니케이션 네트워크을 생각한다면 커뮤니케이션 네트워크이란 우리가 그것을 접속하는 것이 아니라 커뮤니케이션 네트워크이 우리를 감시하는 것이다.

[……]

이들은 커뮤니케이션 네크워크이 우리의 의식, 무의식을 보이지 않게 조정, 통제, 감시한다고 분석한다. 폴 개린의 '하얀 악마'란 판옵티콘, 이데올로기적 국가기구, 의식산업 등과 같은 커뮤니케이션 네트워크에 대한 극단적인 공포이다.

보통 전통적인 마르크스주의와 미학적 관계를 가지고 있는 사람들은 커뮤니케이션 네트워크을 이데올로기와 헤게모니의 구조적 장치로서 생각한다. 동시에 커뮤니케이션 네트워크과 자본주의 시장의 법칙은 밀접하기 때문에 커뮤니케이션 네트워크의 희망, 곧 정보의 민주화라는 사실을

그들의 작품에 반영시키거나 그 하드웨어를 형식적으로 활용하기보다는 이와 같은 메카니즘 자체가 부정과 비판의 대상이 될 때가 있다. 이러한 측면 때문에 이들의 예술 형식은 그들이 뛰어넘으려 하는 '과거'의 영역으로 환원되며 그렇기 때문에 미래에 대한 비전을 제시하지 못하는 이율배반의 구렁텅이로 빠져버린다. 그러나 폴 개린은 비록 그의 '하얀 악마'가 미래에 대한 비전 제시보다는 현상의 비판에 방점을 찍고 있지만 최소한 새로운 매체에 대한 냉전적인 사고 혹은 콤플렉스는 벗어던진 것이 아닌가 한다. [……]

게이고 야마모토, 웬-잉 차이, 크리스타 소프러와 로랑 미뇨노의 작품은 폴 개린과 상반된 입장에서 과학과 인간의 관계를 설정하는 것 같다. 보통 리버럴하거나 기술결정론에 경도된 예술가들은 커뮤니케이션 네트워크을 마치 산업혁명의 의미와 효과처럼 이해한다. 이때 비디오, 컴퓨터 등 하드웨어는 이러한 변화의 상징과 그 변화를 지시하는 오브제가 된다. 사실 이와 같은 매체에 대한 일치원적인 접근은 커뮤니케이션 네트워크을 타고 흐르는 '인포메이션'에 대한 '분석, 개입, 가공'을 그저 먼 이야기로 만들어버린다. [……] 본질은 변하는 게 없고 단지 노동과 노력의 감소, 여가의 확장 그리고 자연의 정복을 위한 하드웨어란 그저 또 하나의 기계장치라고 생각하는 것이다. 물론 맥루한의 명쾌한 아포리즘인 "미디어는 메시지이다"와 이러한 기대에 조응하는 '지구촌'이라는 개념은 리버럴하거나 기술결정론을 그 저변에 깔고 있는 핑크빛 희망이다. 이 '핑크빛 희망'의 틈새로 '회색의 인식론'(!)이 비집고 들어갈 수는 없으리라. 어쩌면 이 핑크빛 희망이 광주 《인포 아트》를 관통하는 미학적 입장이 아닌가 싶다.

[……]

백남준은 전통적인 예술작품들이 이차원적이거나 삼차원적인 공간 속에서 머물고 있다고 말한 적이 있다. 그리고 백남준은 이렇게 이차원적이고 삼차원적인 전통적인 예술에 또 다른 차원을 도입해야 하고 "그것이 비디오다"라고 멋진 수사들을 '칵테일'한 적이 있다. 광주의 «인포 아트»전에 출품된 백남준의 작품은 다다적인 특성과 새로움의 충격이라는 형식주의적 효과를 중시하는 전통적인 모더니즘 그리고 맥루한적 핑크빛 희망이 적당히 칵테일되어 있다는 느낌을 준다. [……]

«인포 아트»전에 출품된 작품은 물론이고 요즈음 백남준이 한국을 드나들면서 보여준 '비지니스'와 그 비즈니스의 아이템인 '비디오 조각'이란 로잘린 크라우스가 주장하는 조각의 확장된 영역 속에 존재하는 것 같다.[2] 특히 백남준이 자신의 작품에 도입했다는 시간이라는 개념은 키네틱 아트에서 활용하는 공간의 변화 그것에 상응하는 시간의 변화 그 이상은 아닌 듯하다. 실제로 백남준이 활용하는 비디오 모니터는 물화된 물질로서 혹은 미학적인 오브제로서 채용된다. 또한 조각적 요소로서 채용된 비디오 모니터, 그 속에서 움직이는 비디오 클립은 기하학적인 혹은 유기적인 선과 색의 키네틱한 변화를 의미한다. 따라서 도큐멘터리 비디오나 뮤직 비디오 등 비디오 클립에서 도입되는 시간 개념과 백남준이 말하는 시간 개념은 차별적이다. 더 나아가 이와 같은 모뉴멘트의 속성이 잔재해 있는 백남준의 작품을 '인터액티브'라는 쌍방 소통의 도구라고 말하기에는 근본적인 무리가 있다.[3]

사실 백남준의 작품을 벤야민의 이론으로 여과시키면 백남준의 비디오 아트 대부분은 전통적인 예술의 아우라를 그대로 가지고 있는 독특한 조각 작품일 뿐이다. [……] 백남준의 작품은 구텐베르크의 우주, 그 은하계 속의 혹성인 것이다. 이것은 문자 중심적 사고와 인식 그리고 이에 조응하는 감수성과 이미지들, 소위 말하는 문화적 모더니즘의 한 가지 전형에 불과한 것이다.

백남준의 브리꼴라쥬인 비디오 아트는 예술의 독립성, 순수성이라는 신화의 영역 속에 존재한다. 이제 백남준의 비디오 아트는 물질적인 권위를 부여받는다. 그것은 백남준의 비디오 아트가 두 번 다시 만들어질 수 없다는 점, 즉 복제될 수 없다는 가장 '비(非)비디오 아트'적인 속성을 가지고 있기 때문이다. 이런 맥락에서 생각해보면 백남준의 작품은 광주의 «인포 아트»전에 가장 걸맞지 않는 작품들 중 하나일 수 있다. «인포 아트»전에 출품된 백남준의 작품은 맥루한의 "미디어는 메시지다"라는 아포리즘과 그에 조응하는 '지구촌'의 핑크빛 희망과는 무관한 물화된 형식일 수 있다.

물론 «인포 아트»전에 출품한 작품들 모두가 이렇게 물화되어 있지는 않다. 더글라스 데이비스의 인터넷을 활용한 ‹세계 최초의 공동 문장›은 '인터액티브 비쥬얼 커뮤니케이션'의 가능성을 적극적으로 모색하는 실험이었다. 그리고 과학과 인간의 쌍방적인 호혜성을 추구하는 실험, 비록 게임장의 오락처럼 가볍게 보일지 모르나 '참여하는 예술'에 대한 고려 등 '현재진행형'인 인포 아트의 여러 가지 측면을 이 전시는 보여주고 있다. 그럼에도 불구하고 이 전시가 '인포 아트'라는 개념을 적절하게 반영하거나 이 개념에 대한 방향을 투명하게 설정하고 있다고 말하기에는 여러 가지 문제점이 있다. 특히 '인포 아트'라는 개념을 가장 적절하게 반영하는 '핵심적'인 작품들인 비디오 클립들은 거의 감상이 불가능하게 설치되었는데 그 이유가 전시공학적 차원의 무지인지 혹은 오브제의 물신성을 가지고 있지 못한 소프트웨어에 대한 상대적인 폄하인지는 모르겠으나 도저히 용납할 수 없는 상태로 전시되어 있었다.[4] 더 나아가 이 전시는 '인포 아트'라는 개념을 왜곡시킬 수 있는

여러 가지 요소들을 가지고 있다. 또한 이 전시에 출품한 한국 작가의 작품은 이 전시가 한국에서 열린다는 '프리미엄'에 의한 '무임승차'의 혐의가 있는데, '인포 아트'라는 개념과 이들의 작품을 같이 엮을 수 있는 최소한의 공통분모를 발견하기가 어려웠다.[5] [......] 노익장(老益壯) 백남준의 유명한 아포리즘인 "비데아(Videa), 비디오트(Vidiot), 비디올로지(Vidoelogy) ……"를 다시 생각해본다. 그리고 이 아포리즘의 물화(物化)된 상태를 광주의 《인포 아트》전에서 읽는다.

주)

2 로잘린 크라우스의 잘 다듬어진 논문인 「조각 영역의 확장」(『현대미술비평30선』, 박신의 번역, 중앙일보 계간미술 편, 1987년)을 보면 모더니스트의 조각과 포스트모더니스트의 조각에 대한 설명이 명쾌하게 정리되어 있다. 로잘린 크라우스에 따르면 모더니스트 조각이란 한정된 매체 내에서의 예술의 전문화를 의미하며 포스트모더니스트의 조각이란 특정 매체에 구애받지 않는 창작 태도를 의미한다. 백남준의 비디오 조각이란 이와 같은 변증법 혹은 모더니스트 조각에 대한 반동일시(counter identification)로 설명될 수 있다. 물론 백남준의 모든 작품들이 '조각'이라는 영역 속에 존재하는 것은 아니다. 한 가지 예를 들어볼 때 1960년대 서독의 방송국인 WDR에서 보여준 백남준과 울프 보스텔의 작업은, 곧 커뮤니케이션 네트웍을 활용하는 소프트웨어로서의 비디오 예술은 '조각이라는 담론'으로 설명되지 않는 측면이 있다.

3 주2)와 연결해 생각해볼 때 광주의 《인포 아트》그리고 이 전시와 때를 맞춘 듯한 서울의 조선일보미술관의 전시 등에서 보여준 백남준의 작품은 모뉴멘트의 흔적과 예술가의 자기애(自己愛)가 적나라하게 노출돼 있다. 인터액티브 비쥬얼 커뮤니케이션을 지향하며 이러한 지향에 의한 '지구촌'의 긍정적 가능성을 모색하는 《인포 아트》의 실천을 위해서 비디오 아트가 가장 경계할 요소란 바로 이와 같은 조각의 모뉴멘트적 성격과 예술가의 자기애가 아닌가 한다.

4 비디오 클립 하나하나 제대로 감상하기 위해서는 최소한의 전시공학적 배려가 필요하다. 그러나 광주의 《인포 아트》전에서 보여준 비디오 클립의 설치는 도저히 그것의 감상을 불가능하게 설치되었는데, 이것은 마치 전자상가에서 텔레비전 모니터를 일렬로 세워놓고 각기 다른 채널을 틀어놓고 있을 때 화면과 소리에 의한 상호간섭이 결국 아무런 채널도 감상할 수 없게 되는 것과 같다. 마찬가지로 광주의 《인포 아트》전에도 비디오 모니터 10대를 약 20cm 간격으로 일렬로 세워놓고 각기 다른 비디오 클립을 틀어놓았다. 이건 진정 '상식 이하'이며 '작품/관객 모독'이다.

5 한 가지 예를 들자면 김영진의 인스톨레이션은 그 자체로 어떠한 미학적 관심을 불러일으킬 수 있다. 그러나 '인포 아트'라는 개념으로 김영진의 작품을 설명할 수 있는 근거는 아주 희박하다. 물론 이러한 문제점은 이 전시에 무임승차한 작가들에게 있는 것은 아니다. 이러한 문제의 일차적인 문제는 이와 같은 작품을 무임승차시킨 큐레이터에게 있는 것이며 이차적인 문제는 주1)에서 말한 우리 이론계의 맹점, 그리고 세 번째 문제점은 구체적인 주제 혹은 개념을 가지고 있는 전시에 임하는 작가들의 안이한 태도다.

(출전: 『가나아트』, 1995년 11·12월호)

0과 1 사이의 디지털시티, 서울
―'미디어_시티 서울 2000' 미리보기

송미숙(미디어_시티 서울 2000 총감독)

새로운 밀레니엄을 맞이하여 더욱 가속화하는 디지털 혁명의 급류는 우리의 생각과 행동, 인식의 패러다임의 변화는 물론 개인과 사회, 그리고 그 안에서 이루어지는 모든 관계의 재정립을 촉구하고 있다. 노동과 생산, 또 문화의 '지구촌화'에 대한 담론은 서로 다른 지역의 지리적 여건, 전통적인 관습과 정서 또는 사회 계층들이 추구하는 아이덴티티를 반영하는 다양화·파편화의 이슈와 맞물리게 되었고 이러한 상극되는 경향들은 새로운 혼성성과 글로컬리즘(glocalism)의 국면을 부각시켰다. 아울러 인터넷을 통한 정보통신 기술의 급속한 발전은 새로운 형태의 사회, 네트워크 사회를 요구하고 있으며 네트워크 사회의 요체인 미디어는 새로운 힘과 권력의 형태로 우리 삶을 지배해가고 있다.

이제 네트워크, 그리고 소통의 매개인 미디어를 제외한 삶, 미디어가 없는 세상을 상상하기는 어렵다. 서울은 세계의 도시들 중 그 크기가 10위 안팎에 드는 거대 도시다. 1990년에는 세계 9위, 2000년에는 13위를 상회하고 있는 서울은 600년의 역사와 전통, 그리고 수려한 산수풍광을 자랑해왔으나 지난 30여 년간 초고속 압축 성장으로 몸집만 비대하게 불려와 난개발 급성장에 따른 온갖 후유증, 환경오염, 교통 체증, 소모와 향락 위주의 소비산업사회의 병폐는 물론 더욱 높아가는 시민의 문화의 질과 향수에 대한 욕구에 부응할 제도적 장치를 마련하지 못했다. 이러한 자각에서 탄생한 것이 '미디어_시티 서울 2000' 축제다.

'미디어_시티 서울 2000' 축제는 최근 디지털 혁명에 따른 공급과 수요, 주체와 객체 간의 벽을 허무는 쌍방향성, 인터랙티브 개념에 우선 주목하였다. 이와 더불어 멀티미디어 테크놀러지의 혁신이 이전까지 독립된 장르로 분리되어 발전해온 제 분야를 접목시킬 수 있다는 판단에 따라 미디어를 화두로 새로운 문화 패러다임을 제시할 수 있다고 생각했다. 따라서 '미디어_시티 서울 2000' 행사는 산업계의 하드웨어·소프트웨어 창출의 열쇠를 쥐고 있는 기술과학, 콘텐츠웨어에 창조력과 상상력을 제공할 수 있는 예술의 서로 다른 영역을 가로지르며 이들 간의 협업을 독려할 뿐만 아니라 만남의 장을 부여하려는 데에 기획 취지를 두고 출발했다.

미디어는 모든 예술의 언어체계

'미디어_시티 서울 2000'이란 제목에서 미디어는 광의에서 모든 소통 네트워크의 수단이다. 또한 미디어는 문학이나 미술, 나아가 모든 예술의 언어체계·표현 매체를 뜻한다. 아울러 미디어란 말은 미디엄, 즉 중간(자)의 복수형으로서 동북아의 중심핵이자 '베세토', 즉 베이징·서울·도쿄를 잇는 전략 기지이며 허브 포털로서의 서울을 뜻할 수도 있다. 아울러 미디엄은 원시 무속신앙 샤머니즘의 샤먼(무당), 죽은 자와 산 자를 영적으로 이어주며 하늘과 땅을 연결하는 영험한 힘을 상징하기도 한다.

여기서 '_'(underbar)는 컴퓨터 언어로 그 앞의 개념과 뒤에 오는 개념에 동등한 가치를 보장하며 동시에 둘 사이, 이 경우에 미디어와 도시 상호 간의 시너지 효과를 함의한다. 올해 처음으로 개최되는

'미디어_시티 서울 2000' 행사는 앞으로 비엔날레 형식으로 지속될 예정인데 올해는 아셈(ASEM) 정상회담에 맞추어 9월 2일부터 10월 31일까지 열리며, 2002년에는 월드컵 행사에 맞추어 열릴 예정이어서 서울을 대표하는 국제 미디어 종합 축제로 자리매김을 하리라 확신한다.

'미디어_시티 서울 2000'의 테이프를 끊는 첫 행사는 '도시: 0과 1 사이'라는 주제와 연결된다. '0과 1 사이'에서 0과 1은 모든 정보가 이진법 체계의 비트의 가치로 결정된다는 사실을 상징하며 시공을 초월하는 디지털 세계가 앞으로의 서울의 비전을 제시할 것이라는 생각에서 채택되었다. 아울러 0과 1의 가치는 처음과 끝, 빔과 참, 부드러움과 딱딱함, 음과 양, 곡선과 직선, 비존재와 존재, 나아가 혼돈과 질서와 같은 반명제들의 조화를 뜻한다. '사이'란 말은 0과 1 사이에 존재하는 무한 가능성과 잠재력의 역동성을 상징하며 이러한 추정은 0과 1 사이에 놓인 숫자가 1과 무한대의 숫자보다 크다는 수학 공식에서 출발한다. 이러한 추성은 서울이란 도시의 특징이 무질서하고 혼돈스러우나 그 저변에는 잠재력과 역동성·개방성이 흐르고 있다는 것과도 연관된다.

행사 명칭인 '미디어_시티 서울 2000'이나 첫 행사의 주제인 '도시: 0과 1 사이'에서 알 수 있듯이, 기획 단계에서 거론된 쟁점은 서울시가 주최하는 축제이니만큼 여타 국제 비엔날레나 엑스포와는 다른 전략을 가지고 접근해야 할 것이라는 데에 집중되었다. 이 다름의 전략으로 우선 프로그램을 다양한 계층과 전문 분야, 연령 그룹, 장소를 대상으로 입체적으로 계획되어야 한다는 데에 의견을 모았다. 그 결과로 채택된 것이 3개의 각기 다른 유형의 전시 프로그램이다.

첫째가 현대미술과 테크놀로지의 결합으로 이루어지는 미디어 아트 프로그램이며 여기에는 전형적인 미술관형 전시인 《미디어 아트 2000》, 공공공간을 새로운 문화 공간으로 탈바꿈시키는 《지하철 프로젝트》와 이미 도심에 역동적인 광경을 연출하고 있는 《전광판 프로젝트》로 구분된다.

둘째, 디지털 세계에 어린이를 직접 참여시키고 놀이를 통해 체험하게 하는 교육 프로그램 《디지털 앨리스》는 디지털 세계가 루이스 캐롤의 『이상한 나라의 앨리스』가 체험하는 가상현실 세계와 유사하다는 의미에서 그런 이름이 붙여졌다. 셋째는 주로 청소년층과 전문인을 대상으로 한 프로그램인 《미디어 엔터테인먼트》를 준비했는데 이 전시는 애니메이션·게임·뮤직 비디오·영화 ·광고 등의 멀티미디어 여흥산업의 현주소를 소개하는 데에 목표를 두었다. '미디어_시티 서울 2000' 행사의 하이라이트는 무엇보다 국제 미디어 아트의 회고와 전망을 제시하는 《미디어 아트 2000》전시다. 국내외 정상급 미디어 아티스트 45명이 참여하는 이 전시는 미국의 비디오 큐레이터인 바바라 런던과 영국의 신예 큐레이터인 제레미 밀러가 공동 큐레이팅을 맡고 총감독인 필자가 선정 작업에 관여했으며 미디어 아트의 창시자라 할 수 있는 백남준의 〈시장〉이라는 타이틀의 커미션 작업이 센터 피스로 소개되고 있다. 선정에서 특별히 고려한 점은 한국에 소개된 적은 없으나 미디어 아트 역사에서는 교과서와 같은 비토 아콘치, 로리 앤더슨, 조안 조너스, 댄 그래험과 같은 작가들에 대한 배려였다. 매튜 바니, 게리 힐, 빌 비올라, 토니 아우슬러, 스텐 더글러스와 같은 '스타'급 작가들도 가능한 한 그동안 보여주지 않은 작품들이나 작가의 경력에 있어 이정표가 된 작업들을 소개하려고 노력했다. 비슷한 맥락에서 스티브 맥퀸의 초기 작품, 로즈마리 트로켈의 최근작, 비교적 신예에 속하는 타시타 딘, 쟈넷 카디프, 윌슨 자매, 발리 엑스포, 그래험 거신, 폴 라미레스 조나스 등이 초대되었다. 한국 작가로는 김영진, 이불, 박찬경, 고(故) 박현기 그리고 코리안-아메리칸(Korean -American)인 마이클 주가 초대되었다. 올해

처음 열리는 행사이니만큼 국가별·지역별 안배보다는 앞서 말한 역사적 문맥과 전시의 주제인 '이스케이프Escape'와 연관된 다섯 개의 소주제인 가상성, 물질과 비물질, 인간과 기계의 관계 설정에 초점을 둔 사회 모형(Social Simulation), 스피드와 시간/공간, 유토피아/ 디스토피아를 중심으로 작가와 작품이 선정되었다. '이스케이프(Escape)'란 주제는 원래 기획 단계에서 '0과 1 사이'란 주제의 대안으로 부각된 개념인 이스케이프/리턴(Escape/Return), 구태여 번역한다면 탈출과 회귀나 컴퓨터 키인 복귀(Esc)와 실행(Enter) 바로 통용되는 실행(Return)에서 따온 개념으로 시초에는 이미 회자되고 있는 들뢰즈적 개념이고 사용된 적이 있어 배제되었다. 그러나 큐레이터들과의 논의 과정에서 아날로그에서 디지털로 넘어가는 미디어 아트의 전환 시점을 적절하게 함축하고 있을 뿐 아니라 이스케이프, 즉 전자 풍경(Electronic Scape)으로도 읽을 있다는 판단에 따라 채택되었다.

'이스케이프'는 현대미술이 점증적으로 재연결되어가는 전자 풍경 속에서 삶에 개입하는 탐구 과정을 보여준다. 여러 미디어, 즉 멀티미디어로 작업하는 가장 최근의 미술을 그것을 있게 한 전 세대의 미술과 함께 변화의 문맥을 짚어보는 것도 '이스케이프'의 중요한 의도다.

미술은 실로 오랫동안 하나의 특수한 미디엄에만 치중해왔고 그러한 관점에서 미디엄의 복수를 전제로 하는 미디어 아트의 성격은 너무 일반적이어서 모호하다. 하나의 용어로서 떼어내 본다면 그것은 분명 잘못 정의되고 있을 뿐만 아니라 자칫 대중문화의 여흥성과 소모적 속성의 특징인 스펙터클에 유혹될 소지를 다분히 안고 있다. 반면 한 가지 분명한 것은 미디어 아트는 속성상 테크놀러지를 수반한다는 것이다. 각 테크놀러지가 이전의 그것과의 관계항 안에서

설명되는 만큼 근자의 미디어 작업 또한 역사적인 관점에서 보아야 한다는 것이 이 전시가 표방하고 있는 의도다.

새로운 예술문화 공간으로 전환되는 공공공간

공공 프로젝트, 즉 지하철역사와 전광판과 같은 공공공간을 새로운 예술문화 공간으로 전환케 할 미디어 아트는 미술관 전시와 더불어 하늘과 지하에서 입체적으로 도심을 장식한다. 참여하는 작가의 거의가 국내 작가로 구성된 «지하철 프로젝트»는 사람들의 왕래가 잦은 환승역이 가장 많은 2호선의 12개 역사와 광화문역사 등 13개 역사에서 '공공가구'란 부제를 달고 새로이 제작된 비교적 젊은 작가들의 작품들로 영구히 장식된다. 어떤 작가는 승강장(박찬국), 어떤 작가팀은 벽화(이동기와 강영민), 어떤 이는 에스컬레이터를 소리 작업으로 만들어 지하철 이용객들을 즐겁게 맞이할 것이다. 독일에 체류하고 있는 유병학이 큐레이터로 애써주었다. «전광판 프로젝트»는 원래 상업 광고나 공용 광고에 국한된 상업 미디어에 예술이 개입하여 '메타미디어' 혹은 '포스트미디어'적 국면을 강조하고 있으며 영화의 클립같이 상업 광고들 사이에 끼워 넣어진다 하여, 또 도시의 단편을 표현한다 하여 '클립시티'라 명명한 이 프로젝트에는 렘 콜하스, 자하 하디드와 같은 거물급 건축가, 산탈 아커만, 알렉산더 클루거 같은 영화감독을 비롯하여 스타급 영상미술가 피릴로티('피필로티'의 오기로 보임—편집자) 리스트, 볼탕스키, 더글러스 고든이 참여하고 있다.

한국에서는 단편영화 감독인 송일곤, 설치 작가인 김소라가 초대되었다. 큐레이터는 최근 국제 미술계에서 가장 두각을 나타내고 있는 한스 울리히 오브리스트가 맡았다.

(출전: 『월간미술』, 2000년 9월호)

미디어 아트에 담은 미래도시의 꿈

김장언(『아트인컬처』기자)

정도(定都) 6백 년의 역사를 갖고 있는 서울을 새로운 세기의 미디어 문화와 멀티미디어 산업의 중심지로 만들겠다는 서울시의 야심찬 프로젝트 '미디어_시티 서울 2000'이 드디어 지난 9월 2일 경희궁 근린공원을 주 무대로 개막됐다. 기존의 국제 비엔날레나 엑스포와는 다른 종합적인 전략을 가지고, 다양한 계층과 전문 분야, 연령과 장소를 대상으로 입체적으로 계획, 5개의 전시 프로그램과 부대 행사로 일궈낸 이번 행사는 뚜껑을 열고 한 달 가량 지켜본 결과 주최 측의 의도대로 서울의 장밋빛 미래만을 담보하고 있는 것 같지는 않다. 구체적인 행사 내용은 젖혀두더라도, 가장 문제시되는 관람객의 참여 저조는 조직위원회를 당황케 하고 있다. 행사가 개막하기 전부터 서울 시내버스와 택시의 뒤차창에 붙였던 본 행사의 스티커와 서울 시내 곳곳의 가로등에 설치된 현수막은 서울 시민의 눈을 사로잡지 못하고 있다. 급기야 조직위원회 측에서 3인 이상 가족 입장객에 한해 입장료의 50퍼센트를 할인해주고, 관람 시간을 오후 6시에서 오후 7시 30분으로 연장하는 등 묘책을 마련하고 있다.

이번 행사는 정보통신 기술과 디지털 기술의 혁신에 따른 공급과 수요, 주체와 객체 간의 벽을 허무는 쌍방향성, 인터랙티브의 개념에 주목, 소통의 매개인 미디어 테크놀러지가 산재되어 있는 예술 · 산업 · 문화 · 교육 등 모든 분야를

접목시킬 수 있다는 판단에 따라 미디어를 화두로 출발했다. 99년 2월 Seoul International Media Art Festival(SIMAF) 추진 계획을 시작으로 같은 해 4월 서울산업진흥재단과 사업 시행 위탁 협약을 체결했으며 99년 7월 송미숙 성신여대 교수를 총감독으로 하는 조직위원회를 발족, 11월 SIMAF에서 'media_city seoul 2000'으로 명칭을 변경, 주제인 '도시 0과 1 사이'를 확정 발표했다. 2000년 4월 축제 종합 추진 계획을 수립 확정했고, 6월 전체 행사의 개요와 큐레이터·출품작 등을 확정 발표했다.

현재 서울시립박물관에서는 이번 행사의 중심인 《미디어아트 2000》이 열리고 있고, 서울시립미술관에서는 《디지털 앨리스》, 서울 600년 기념관에서는 《미디어 엔터테인먼트》, 서울 시내 42개 시내 전광판에서는 《시티 비전》, 지하철 5호선 광화문역을 비롯한 지하철 2호선 12곳 총 13개 역사에서는 《지하철 프로젝트》등이 열리고 있다. 그리고 학술 행사로는 미디어_시티 서울 포럼, 비공개로 열리는 국제 큐레이터 워크숍, 미디어 아티스트 토크, 미디어 산업 심포지엄 등이 이미 개최되었거나 진행 중에 있고, 관련 행사로 청소년 디지털 문화제, VRST 2000 등 다양한 이벤트들이 마련되었다.

미디어 아트의 회고와 전망, 그 모호한 결합

이번 행사의 본 전시라 할 수 있는 《미디어 아트 2000》은 '이스케이프(escape)'라는 주제로, 국내외 미디어 작가 49명이 참여, 45점의 작품을 보여주는 전시다. 전시의 큰 목표로 한국에서는 생소한 미디어 아트의 역사적 문맥을 되짚어, 한국 현대미술에서 미디어 아트의 영역을 확산, 증진시키는 데 초점을 둔다고 밝혔다. 주제인 이스케이프는 우선 컴퓨터 키보드 왼쪽 상단에

위치한 esc키와 enter키로 통용되는 return을 따서 'escape/ return', 즉 탈출과 회귀에서 파생했다. 중도에 이러한 해석이 들뢰즈적 입장을 반복하는 것 같아 다시 고려되었으나, 큐레이터들과의 협의를 통해 이 주제가 미디어 아트의 역사적 문맥과 부합되며, 아울러 eScape(electronic scape), 즉 '전자 풍경'으로 읽힐 수 있다고 판단되어 채택됐다. 즉 '이스케이프'는 점증적으로 재연결되어가는 전자 풍경 속에서 현대미술이 빠른 속도로 변화되는 삶에 개입, 탐구하는 과정을 보여준다는 것이 취지다.

《미디어 아트 2000》의 가장 큰 장점은 이미 현대미술의 거장이 되어버린 미디어 작가들의 작품과 새롭게 부각되는 신예 작가들의 작품을 한자리에서 관람할 수 있다는 것이다. 본 행사의 홈페이지 게시판에 게재된 글에서도 지적했듯 미디어 아트의 거의 교과서라 할 수 있는 중요한 작품들을 한자리에 모아놓고 볼 수 있는 기회는 그다지 많지 않다. 우리는 이 전시를 통해 거장의 작품을 반추해볼 수 있는 기회를 접할 수 있을 뿐만 아니라, 새로운 세대의 미디어에 대한 다른 시각과 목소리를 만날 수 있다. 그러나 또한 이 부분이 전시를 가장 씁쓸하게 하는 것 중 하나다. 이 전시는 뉴욕 MoMA의 큐레이터인 바버라 런던(Barbara London)과 런던 포토그래퍼스 갤러리의 큐레이터인 제레미 밀러(Jeremy Millar)의 공동 큐레이팅으로 이루어졌지만 한 전시에 보이는 두 사람의 긴장감을 찾기란 어려운 것 같다. 도록 서문에서도 밝혔듯이 바버라 런던이 60년대부터 등장한 미디어 아트의 짧지만, 엄청난 파장을 일으킨 역사를 교과서적으로 충실히 풀어냈다면, 제레미 밀러는 이스케이프라는 사전적 의미를 다양한 각도로 해석, 전시장을 일상의 세계에 대한 탈출의 공간으로 바꿔놓았다. 하지만 그 사이의 긴밀한 대화를 찾아내기란, 나의 능력이 모자라서인지 어려웠다. 다만 우리에게 생소한

젊은 작가를 알게 된 것으로, 그리고 거장의 감동에 동참하는 것으로 만족해야 했다.

너무 짧거나 혹은 너무 무관심하거나

'미디어시티 서울 2000'의 제목에서도 알 수 있듯이 이번 행사는 미디어와 도시 그리고 서울을 아우르는 축제임을 알 수 있다. 그래서인지 행사도 박물관과 미술관뿐만 아니라, 도심의 전광판과 지하철역 등으로 분산, 도심에서 스쳐 지나가듯 행사를 접하게 했다는 특징을 갖고 있다. 큐레이터라면 욕심을 낼 만한, 매력적인 공간인 서울의 전광판과 지하철을 무대로 펼쳐진 《시티 비전》과 《지하철 프로젝트》는 간간이 차창 밖으로 보이는 작가들의 영상 작업과 지하철표를 구입하거나 지하철을 갈아타기 위해 환승장을 거닐 때 만나는 작품을 통해 서울을 새롭게 인식하는 계기를 제공한다.

《시티 비전》은 영화의 클립 같은 도시 풍경을 그린다는 '클립시티(clip city)'라는 주제로 스위스 출신의 큐레이터 한스 울리히 오브리스트(Hans Ulrich Obrist)가 담당, 자동차를 타고 출퇴근하는 서울 시민들 혹은 도시를 거니는 시민들의 시야를 좀 더 아름답고 의미 있게 만들기 위해 기획됐다. 원래 상업 광고나 공용 광고에만 쓰이는 상업 미디어에 예술을 개입, 메타미디어(meta media) 혹은 포스트미디어(post media)적 국면이 강조된 프로젝트다. 서울시에 산재한 70여 개의 전광판 중 42개의 전광판에 더글러스 고든, 렘 쿨하스, 송일곤, 김소라 등 각 예술 장르에서 활발한 활동을 보이고 있는 작가·건축가·영화감독 등이 초대됐다.

그러나 《시티 비전》을 전광판에서 관람하기란 좀처럼 쉬운 일이 아니다. 50초 혹은 20초로 이루어진 작품들은 지나가는 서울 시민을 끌어들이기에 시간적으로 부족하고 작가에게도 자신의 의도를 보여주기에는 충분한 시간이 아니다. 이 전시에 참여한 피필로티 리스트는 몇몇 작품에는 좀 더 많은 시간을 할애했어야 했다고 아쉬움을 표현했다. 물론 억대의 광고비가 오고가는 도심의 전광판을 공공 홍보물 상연 시간에 한해 보여준다는 조건으로 협찬받았지만, 그날의 광고 스케줄에 따라 작품 상영 시간이 유동적이며 상영에 대한 모든 상황을 무상으로 협조해준 전광판 회사에 위임한다는 것은 다소 무책임하게 보인다. 조직위원회는 서울시립박물관 행사장 한편에, 이 전시에 참여한 모든 작품을 일괄적으로 상영하는 장소를 만들고, 홈페이지를 통해 동영상 서비스를 계획하고 있다고 하지만 조금만 관심을 기울여 전광판에서 작품을 만나는 행운을 누리기 바란다고 말하는 조직위원회의 입장은 서울의 전광판을 하나의 예술작품으로 바꾸어놓기를 기대했던 애초의 기획 의도를 무색케 한다.

5호선 광화문역과 2호선 환승역 중 시청·을지로3가·을지로4가·동대문운동장·왕십리·건대입구·잠실·교대·사당·신도림·영등포구청·충정로역 등 총 13개의 지하철역에서 펼쳐지는 《지하철 프로젝트》는 우리가 미처 인식하지 못한 곳에 작품을 설치, 지하철을 이용한 서울 시민들에게 새로운 활력을 불러일으키고자 기획됐다. 이 전시의 큐레이터 유병학 씨는 지하의 지역과 지역을 연결하는 미디어로서, 주변을 변화시키고 미적이면서도 동시에 다른 용도로 사용 가능하며 새로운 도시 이미지를 구축하고 주변과 병존하면서 무의미한 장소에 의미를 발생시킬 것이라고 취지를 밝혔다. 우리는 지하철의 에스컬레이터를 타고 올라가다 천장에 매달린 하늘을 통해 잔잔한 미소를 띠며, 전동차를 기다리다가 천장 위에서 '푸하-하-하-' 웃는 작품을 만날 때 급한 마음을 누그러뜨리게 된다.

어느 순간에는 보물찾기에 참여한 어린이들처럼 지하철 곳곳에 숨겨진 작품을 찾게 된다. 그러나 서울 시민은 우리가 상상하는 것만큼 낭만적이기에는 너무 분주하고 바쁜 것 같다. 작품 촬영을 위해 카메라를 들이대야만, 그것이 무언가 특별한 것이라고 인식, 두리번거리는 서울 시민의 모습을 통해, 행사가 끝나면 어떤 작품은 철거해달라는 행사 홈페이지의 게시판에 올린 글과 음향작품이 너무 시끄럽다고 역무원에게 항의하는 시민들의 반응을 통해, 공공미술의 기준과 실행 그리고 평가의 어려움을 간접적으로 느낄 수 있다.

어린이와 청소년들에 꿈과 희망을?

앞서 말했듯이 다양한 계층과 연령을 아우르는 행사인 '미디어_시티 서울 2000'은 어린이와 청소년들을 적극적으로 행사에 초대했다. 《디지털 앨리스》와 《디지털 엔터테인먼트》가 그것인데, 두 행사 모두 인터랙티브 요소가 강조된 것으로 어린이와 청소년들이 디지털 문화에 좀 더 친근하게 접근하기 위해 구성됐다.

제목에서도 알 수 있듯이 루이스 캐럴의 『이상한 나라의 앨리스』에서 제목을 따온 《디지털 앨리스》는 박신의 씨가 담당했는데, '디지털과 나'라는 주제로 만지고 느끼고 하나가 되는 교육과 놀이가 결합된 전시다. 전시장은 『이상한 나라의 앨리스』를 바탕으로 꾸며진, 홍지연 여동현 이인청 등의 벽화 작업이 전시장 로비와 복도를 장식한다. 안필연의 〈날으는 신발〉을 지나 전시장으로 들어가면 우선 '앨리스의 집'으로 꾸며진 방에서 일상에서의 디지털 문화를 맛보게 된다. 좀 더 다가가면 사나운 표정으로 돌변하는 개가 등장하기도 하고 새장 속 모니터에서 날갯짓하는 새를 만날 수 있다. 그리고 이층 놀이동산에서는 갖가지 이미지의 세계를 체험하며, 마지막 방

'나의 작업실'에서 인터넷과 영상 실습을 통해 적극적으로 이 전시에 참여할 수 있다. 전시 자체가 처음부터 어린이를 염두에 두고 기획된 까닭에 어린이에 대한 세심한 배려를 느낄 수 있다.

디지털 감성 터치를 의미하는 'eMotion'이 주제인 《디지털 엔터테인먼트》는 빠른 속도로 발전하는 디지털 문화와 현대인 사이의 간극을 좁히기 위한 시도로 보인다. 'e_Sense'로 요약되는 첫 번째 전시장은 첨단 미디어 이해 공간으로 많은 미디어 장비와 프로그램을 소개, 미디어 장비에 대한 기계적 속성을 이해할 수 있는 교육의 장이다. 그리고 첨단 미디어 놀이동산을 만들어, 미디어를 통해 오락적 속성을 즐기면서 체험할 수 있는 프로그램 'e_Passion'은 '러브러브 테트리스' '사이버 캐릭터 스튜디오' 등 직접 참여하여 즐기는 공간이다. 그러나 이번 전시에 나온 장비와 프로그램이 그렇게 우리에게 생소한 최첨단 장비는 아니라는 점, 그리고 참여한 단체와 기업들의 성격이 이 행사의 근본 취지를 흐리게 한다. 물론 관람객의 수준을 어디에 맞추느냐에 따라 이것이 컴퓨터 기반 그래픽 기술 및 정보의 보급과 교환을 목적으로 설립된 세계 최대 규모의 컴퓨터 그래픽 축제인 시그라프(SIGGRAPH)와 같은 행사를 지향하는 것인지, 아니면 일반인들이 생소한 디지털 문화를 접하는 계몽적 성격을 띨 것인지는 아직도 의문으로 남는다.

'미디어_시티 서울 2000'은 올해 처음 맞는 행사다. 그러나 이 행사가 내포한 잠재력과 장점에도 불구하고, 헤쳐 나가야 하는 문제점들은 산재해 있는 듯하다. 서울을 미디어 문화와 산업의 세계적 중심지로까지 끌어올린다는 계획은 일단 차치하더라도, 이 행사를 미술 행사로서 보여줄 것인지, 아니면 엑스포 성격의 것으로 더욱 확고히 해야 하는 것인지, 아니면 예술과 산업공학이 만나는 실험장으로 만들어가야 할 것인지는 조직위원회의 몫이다. 그리고 이 행사의

실행에서도 서울시와 서울산업진흥재단, 그리고 조직위원회 3자를 어떻게 조율하고 일을 더욱 효율적으로 만들어가야 할지 역시 '미디어_시티 서울 2000'이 해결해야 할 문제다.

　서울시는 다음 행사를 2002 월드컵 기간인 5월 상암동 월드컵 경기장 일대에서 개최할 것이라고 밝혔다. 서울시는 새 천년 '환경 시대' '정보화 시대' '세계화 시대'에 부응하고, 새 서울의 발전을 지속적으로 열어갈 미래형 복합도시를 상암동에 계획하고 있다. 이 신도시 개발에는 구체적으로 '디지털 미디어 시티 지구'가 계획 단계에 포함되어 있는 것으로 보아, 당연히 '미디어_시티 서울 2000'도 이 계획에 포함될 것으로 보인다. 월드컵 개최와 함께 완공될 새 천년 신도시 속에서 '미디어_시티 서울 2000' 행사가 어떻게 진행될지는 앞으로 관심을 갖고 두고 봐야 할 것 같다.

(출전:『아트인컬처』, 2000년 10월호)

양아치전(展)

최금수(이미지올로기연구소 소장)

[……]

양아치의 개인전 «양아치 조합 yangachiguild.com»은 굳이 일주아트하우스라는 물질세계의 전시 공간이 아니더라도 감상할 수 있다. 아니 좀 더 정확히 말하자면 온라인 «양아치 조합»에서만 제대로 감상할 수 있다. 특히 이번 작업의 경우 온라인 쇼핑몰 형식을 취하고 있어서 «양아치 조합»에 가입하여 로그인하고 마음에 드는 작품을 클릭하여 구입 신청을 하는 것으로 감상은 시작된다. 그리고 관람자의 이메일로 구입한 작품이 배달된다. 즉 양아치의 작품을 감상하기 위해서는 온라인에 연결해야 하고 이메일이라는 통로로 작품을 받을 수 있어야 한다. 여기서 물질세계 전시 공간의 의미는 희박해진다.

　지금까지 넷아트 작가들이 모니터상의 화면 꾸미기 혹은 동영상 만들기에 급급했다면 양아치의 작품은 전반적인 솔루션의 개념을 다루고 있다. 특히 자본 사회의 가장 발전된 상품 소비 형태인 온라인 쇼핑몰 솔루션을 차용한 작품이기 때문에야만 시대 약육강식의 자본 논리와 더불어 신용 사회의 엄격한 감시와 통제가 함께한다. 그리고 «양아치 조합»에서 내놓은 상품들의 카테고리는 정치·경제·사회·문화 기타로 설정된다. 여기에 진열된 상품들은 'PRESS', 'PORNO', 'SCHOOL', 'GNP', 'ART' 등으로 사회적 관계가 만들어낸

욕망을 대표하는 단어들이다. 이 상품들이
관람객의 구매 의사에 따라 이메일로 전송되고
그 전송량이 《양아치 조합》에서 수치화된다.
양아치는 물질세계의 부풀려진 욕망이 만들어낸
상품들을 비물질 유통을 통해 그 실체를 밝혀내고
그 허상을 일깨우고자 한다. [……]

(출전: 『월간미술』, 2002년 3월호)

미디어 아트 인프라에 대한 제안

유진상(《크로스토크》전, 《리얼_인터페이스》전
기획자)

전시는 그것의 소비를 의미하는 것인 동시에 그
소비 형식을 결정한다. 전시 형식에 대한 연구는
창작의 내용을 보다 더 잘 보급, 그 효과를 제고할
수 있을 것인가에 대해 이루어진다. 그리고
오늘날에는 이를 위해 기술 환경의 도움을 청하는
전시들이 늘어가고 있다. 수많은 전시들이
미디어를 동시대 미술의 비평적 지평 안으로
끌어들이기 위해 노력해왔다.
 1995년의 제2회 리용비엔날레, 제10회
카셀도큐멘타, 2001년의 베니스비엔날레,
요코하마트리엔날레, 그리고 한국에서는 1998년의
《도시와 영상전》과 2000년부터 열린 '미디어_시티
서울' 등 많은 전시들에서 비디오-컴퓨터-인터넷
환경을 창작 도구로 거듭 재해석을 시도하고 있다.

단발성 미디어 전시 홍수

하지만 많은 미디어 기반의 전시들이 비디오와
컴퓨터를 바탕으로 한 별개의 작품들을 보여줄 뿐
실질적으로 그것들이 창작과 사고의 환경을 어떻게
변화시키는지를 이해하는 데 충분한 영감을 주지
못하고 있다. 그 이유는 기술적 측면만이 부각된
미디어 기반의 예술작품 전시란 '가제트(gadget:
기발한 물건)'에 불과하기 때문이다. 앞에 예로 든
전시들을 포함 대부분의 미디어 기반의 '거대 예산

전시'들은 미디어 기술 환경과 창작 조건의 연계를 어떻게 이루어낼 것인가에 대해 규명하지 못하고 있다. 기술적 제시와 창작 조건의 통합 사이에서 그 어느 쪽도 만족시킬 수 없는 이중 구속은 이러한 테마가 얼마나 분명한 사고를 요구하는가를 보여준다.

이들은 더욱 더 중요성이 증가되는 인원, 정보 네트워크와 자료 아카이브에 관심을 보이지 않음으로써 미디어 인프라에는 아무런 기여를 못한 채 소모성 축제가 될 소지를 안고 있다. 대규모 미디어 전시보다는 오히려 개인이나 소규모의 독립적인 기관들이 장기적으로 미술의 생산·유통·소비에 기여할 수 있을 미디어 인프라로서 활약하고 있는 것을 본다.

특히 인터넷상에서의 활동이 두드러지는데 그 가운데 'Blindsound.com' 'Neolook.com' 'Openart.co.kr' 등은 국내에서 컴퓨터-인터넷 기반의 동시대 미술 환경을 개척해나가고 있는 거점들로 위치하고 있다. Blindsound가 96년부터 끊임없이 인터넷 구조 안에서의 창의적 표현 가능성들을 모색하고 그에 관한 정보들을 분류해왔다면 Neolook은 전시와 창작 아카이브로서 결정적인 역할을 했다. 현재 대부분의 전시 홍보와 관련 정보의 검색은 Neolook을 중심으로 이루어진다고 해도 과언이 아니다. Openart는 국내외 미술 최신 정보, 자료실, 비평 검색 등의 기능을 자율적으로 구축해 거의 실시간대의 뉴스 캐스팅과 아카이브를 추구하고 있다.

이러한 다양하고 주도적인 시도들은 동일한 동시대적 윤리성, 즉 창의적 미술에 항시적이며 용이한 공공의 접근을 향상시키는 의지를 보여준다. 이러한 측면들은 미디어와 기술 환경을 테마로 하는 많은 전시와 기획들이 더 이상 한정된 전시 기간과 전시장이라는 틀 안에서만 사고할 수 없다는 것을 반증한다.

미디어, 새로운 미술 표현 수단

미디어나 매체라고 하는 말 자체는 정보나 메시지를 중간에서 전달하는 '매개질(媒介質)' 또는 운반자(vehicle)의 의미를 지닌다. 사전적으로 medium은 중간 영역, 또는 '환경'의 의미도 포함하고 있다. 과학기술의 차원에서 '미디어'란 모든 종류의 정보를 매개할 수 있는 탐구 가능한 대상 전체를 일컫지만, 미술의 맥락에서는 전통적으로 표현의 수단으로서의 재료를 의미하고 있다. 그러므로 미술의 전통적인 관념에 입각해 왜 '미디어'를 다뤄야 하는지에 대해 질문하는 것은 그것을 창작에 어떻게 이용할 수 있는가 정도의 질문인 셈이다. 그러나 그것은 '매체'라는 말이 함축하고 있는 기술적 도구 환경의 매개적 측면에 대해 어떤 생각을 지니고 있는가를 물어보는 것은 아니다. 창의적인 전시가 고려해야 하는 것은 당연히 후자의 경우이다.

창의적인 동시대 미술 전시에서 미디어를 다룬다고 하는 것은 다음 몇 가지 조건들에 대한 명확한 이해를 요구한다. 그 첫 번째는 '동시대 미술'이 무엇인가에 대한 것이다. 두 번째는 미술과 관련해 '미디어'의 위상이 무엇인지를 알아보는 것이며, 세 번째는 현재의 기술 도구 및 기술적 도구 환경이 무엇을 의미하는지를 규명하는 것이다. 미디어를 통합적으로 다루는 '동시대 미술' 전시는 반드시 이 세 가지 조건들을 어떻게 충족시키는지 보여주어야 한다.

미디어 전시의 필수 조건

첫 번째 조건인 '동시대 미술'의 해석이란, 전시가 기술적 조건들에 구애됨이 없이 창작 및 비평의 논점들을 어떻게 다루고 있는가에 대한 것이다. 미술이 아카데미즘을 넘어 어떻게 창의적 사유·

감성·태도를 통해 동시대성을 보여주는가? 창의적 전시 형식이란 '아름다움'에 대한 반복적이고 고정된 '설명'이나 '예시'가 아닌 '본 것'에 대한 '재해석과 질문 그리고 그것을 가능케 하는 사고와 감수성의 생산'이라는 방향으로 나아가야 한다. 그리고 이것이 근대적 '아카데미즘'과 비교하여 발전시켜야 할 동시대 미술의 '펀더멘털리즘'이라고 할 수 있다.

두 번째 조건인 '동시대 미술'과의 관계 속에서의 매체의 위상이란 말 그대로 창의적인 동시대 미술의 구현을 위해 매체가 어떻게 봉사하는가를 의미한다. 동시대 미술 전시를 통해 우리가 소비하는 것은 무엇인가? 기술인가? 아니면 어떤 동시대적 사유 또는 감성인가? 그런데 아무리 창의적인 의도라 하더라도 단지 도구로서만 미술의 형식을 소비하게 하는 것은 동시대 미술이라고 할 수 없다. 그것은 미술의 방법을 차용한 탐구의 일환이 될 수 있으나 결국에는 미술을 수단화할 뿐이다(예로서, MIT의 '미디어 랩'이나 독일의 ZKM에서 공통적으로 추구하고 있듯이 '미술'과 '기술'의 융합을 '산업'이라는 관점에서 다루고 있는 사례를 들 수 있다. 이것을 동시대 미술로 간주할 수는 없다). 그러나 예술가들은 항상 새로운 기술적 도전 속에서 예기치 못한 사고와 행동의 전개부를 발견한다.

세 번째로 기술 도구와 기술적 환경이 있다. 그것은 현재로선 우선 비디오, 컴퓨터 그리고 인터넷에 대한 것이다. 이들은 오늘날 전시의 내용과 형식에 직접적인 영향을 미치고 있다. 많은 작가들이 이 미디어들을 다루고 있을 뿐 아니라 점점 더 그 활용 영역을 넓혀가고 있다. 그리고 각각 매우 상이한 기술적 발생의 역사를 지니고 있을 뿐만 아니라 그것들이 작용하고 있는 영역의 성격도 서로 상이하다. 이들을 묶어주고 있는 것은 물론 몇 년 동안 가속적으로 형태를 바꾸어가고 있는 '디지털 호환 기술'이다. 또 통합적으로 다루는 기술은 디지털 동영상 편집기나 대중적으로 보급된 디지털 캠코더, 그리고 이것들로 제작된 동영상을 인터넷에서 사용할 수 있도록 해주는 디지털 인코더와 웹툴 등을 통해 점점 빠른 속도로 대중화되고 접근성도 용이해져 가고 있다. 현재의 기술 통합은 60년대에 맥루한이 이미 가르쳐준 바 있는 다음과 같은 상황을 함축한다. 미디어는 도구가 아닌 환경이다. 그러므로 그것은 이제 창의적 해석의 대상을 넘어 세계의 조건으로서 사용하고 그 안에서 거주할 수 있도록 조직되어야 할 대상이다.

앞의 세 가지 조건들을 충족시키기 위해 미디어를 다루는 전시는 그 내용에 있어 좀 더 입체적이 되거나 '미디어 인프라'로 고안될 필요가 있다. 그것은 네트워크와 아카이브를 지향한다는 것을 의미한다. 'Mediaart.org'는 하나의 예가 될 수 있다. 그것은 전시 컨텐츠와 미디어를 연결하기 위해 고안된 인터넷과 동영상 기반의 전시 프로젝트이다. 첫 번째 진행한 프로젝트 《크로스토크》 전시를 어떻게 네트워크를 통해 실시간대에 확산시키고 전달할 것인가에 대한 실험이라면 두 번째 프로젝트인 《리얼_인터페이스》는 동영상 아카이브를 통해 관객의 시간대에 전시를 서비스할 수 있도록 VOD(Video on Demand)로 구축되어 있다.

미디어 인프라로서의 온라인 전시·아카이브

이러한 네트워크상의 온라인 전시에는 몇 가지 고려해야 할 지점들이 있다. 그 첫 번째는 대부분의 동영상 컨텐츠를 이루는 '싱글 채널 비디오'(이하 SCV)를 어떻게 전시의 차원에서 다룰 것인가 하는 문제이다. SCV는 현재 전시장에 따로 설치된 부스에서 상영되는 것이 주된 형태로 되어 있으며 점점 모니터에서 비디오 프로젝터를

이용한 영사 방식으로 옮겨가고 있는 중이다. 그것은 비디오 프로젝터의 성능 향상과 더 나은 감상 조건의 요구 때문이다. 전시장에서 관객들이 작품에 할애하는 감상의 시간과 한 작품의 감상에 필요한 최소 시간 사이의 차이는 전시장에서 SCV의 예술작품으로서의 소비를 어렵게 하는 요인이 될 뿐더러, 기간을 넘기게 되면 그나마 재상영의 기회가 현저히 줄어드는 문제점을 갖고 있다. 반대로 SCV 작품의 생산은 디지털 촬영 및 편집기기·기술의 확산으로 더욱 더 늘어나고 있는 실정이다. 네트워크상에서의 온라인 전시·아카이브는 최소한 SCV의 상영과 접근의 어려움이라는 문제점을 해결해준다. 그러나 그것은 작품이 기본적으로 요구하는 화질은 아직은 기술적으로 충족시켜주지 못한다는 어려움을 지닌다.

두 번째로, 예술작품으로서의 SCV는 온라인 아카이브에서 정체성의 위기를 겪을 수 있다. 다시 말해, 작품에 대한 관심이나 감상의 의지를 지니고 있지 않은 대상들에게 작품이 무차별적으로 노출됨으로써 예술작품에 대한 선택적 접근의 기회를 없애버린다는 것이다. 그러나 이것은 차별화된 관객이 다양하게 산재되어 있는 경우를 상정한다. 한국의 경우에 있어, SCV를 선택적으로 접근하는 차별화된 관객의 수는 아직은 충분하지 못하다. 앞서 말한 전시장에서의 SCV의 상영에 있어 비디오 프로젝터가 늘어나면서 더 많은 작품들이 특정한 설치 방법에 맞게 제작되고 있는 점도 온라인 상영과 맞지 않는 부분이 될 것이다. 그럼에도 불구하고 온라인상에서의 SCV의 상영은 또 다른 가능성들을 열어준다. 아마도 본격적인 온라인 전시 큐레이팅을 통해 구현되지 않을까 한다. 더 많은 네트워크상의 미디어 인프라가 구축될 것임이 분명하다. 그것들은 새로운 형태의 전시 형식으로 간주될 것이며 이것을 White Cube 또는 Black Cube와 비교하여 Internet Cube 또는

Digital Cube라고 부를 수도 있을 것이다. 그리고 장래에는 전시 컨텐츠에 대한 보다 선택적인 소비가 이루어질 것도 분명하다. 미술은 여전히 그 경계에서 사고하면서 이제는 특정 매체가 아닌 새로운 기술적 환경에게 동시대 미술에 봉사하는 법을 가르치게 될 것이다.

(출전:『아트인컬처』, 2002년 7월호)

결과적으로 다시 '역량'이다

박신의(미술평론가 · 경희대 대학원 교수)

[······] 서울시가 2000년에 뉴미디어 문화를 주도하겠다는 의지와 함께 새 밀레니엄의 시작을 기념하고 상징하는 이미지를 구현하고자 출범시킨 이 행사가 서울시립미술관 재개관을 계기로 나름대로 자리를 잡아갈 전망을 보이고 있다. 하지만 1회 때 90억 원의 예산 규모 속에서도 결과적으로 전문가와 일반인으로부터 거의 호응을 얻어내지 못했다는 부담이 남아 있고, 이번에는 6억 3천만 원이라는 1회에 비해 터무니없이 적은 예산을 가지고 치렀다는 점에서 과연 제대로 된 전시가 가능했겠느냐를 물어야 하는 또 다른 부담을 남겨놓고 있다.

[······]

거의 불가능한 예산을 가지고 이번 전시를 만들었다 해서 전반적으로 결과에 대해선 관대한 분위기다. [······] 이번 전시 예산은 전시를 예상하고 가능한 형태로 구상해서 나온 액수가 아니다. 2000년에 쓰고 남은 돈을 예산으로 책정한 것이라는 점에서 이번 행사에 대한 서울시의 태도를 읽을 수 있다. 서울시는 처음부터 제대로 된 전시를 열 생각이 없었던 듯하다. 미디어 아트가 요구하는 기자재 문제만 보더라도 6억 3천만 원의 예산은 아예 불가능한 규모다. 그러니 작가 선정과 섭외 등을 위한 연구와 기획 등의 일련의 작업은 처음부터 생각도 못했을 것이다. [······]

그렇다면 서울시가 원하는 것은 예술감독이 아니라 '해결사'이지 않았을까? 예술감독이 해외출장 한 번 가지 않고도 외국 작가를 참여시킬 수 있고, 한국 작가들에게는 사정을 잘 설명해서 작품 제작비 없이 출품해줄 수 있도록 유도하며, 스텝들 인건비는 자원봉사로 해결하도록 말이다. 그것 말고도 실제 예산 집행에서의 무수한 난관과 마찰에도 현명하게 대처하여 수시로 자금을 융통하기까지 해야 하는 상황은 거의 예삿일도 아니다. 이렇듯 전시기획자의 역량이 왜곡되고 축소되는 상황에서 언제쯤 국제 행사를 '제대로' 치러낼 '역량'이 축적될 수 있을까.

우리에게 필요한 역량을 이야기한다면 그것은 두 개의 축일 것이다. 하나는 전시기획력과 조직화의 문제이고, 다른 하나는 전시를 제대로 실행할 수 있도록 제공되는 인프라와 조건, 관의 행정적 배려와 지원, 그리고 문화적 마인드에 있다.

[······]

어떻게 보면 이번 전시는 이원일 전시총감독의 눈물겨운(?) 협력 체제로 이루어낸 결과라 할 수 있다. 일단 전시기획에서 '협력 큐레이터'라는 체제가 그것인데, 한편으로 나름대로 외국 작가 연구와 섭외 과정의 용이함이 있으면서, 다른 한편으로 여러 큐레이터들의 미디어 아트에 관한 생각을 공유할 수 있다는 장점이 있겠다. 실제로 마이클 코헨과 마리드 브루게롤, 그레고리 얀센, 킴 마찬, 구나란 나다라잔, 황두, 아즈마야 타카시 등은 나름대로의 미디어 아트에 관한 비평적 쟁점을 짤막하게 제안하면서 작가 선정에 대한 변을 적고 있다.

이를테면 디지털 미디어가 어떻게 시각적 재현 방식을 바꾸어놓았는가에 대한 질문에서부터 데이터베이스의 원리들, 즉 시리즈 · 샘플링 ·

도식화·크기의 변형을 통한 통합적 방식의 이미지 제작의 양상, 전통적인 지각 이론을 재해석하면서 어떻게 뉴미디어와의 관계 속에서 재배치되는가에 대한 반성, 사진 및 비디오 작업 속에서의 새로운 미학과 정치적 소통, 개념적 성찰의 가능성 제안, 사이버 지오그래피에 따른 공간에 대한 지리적 체험과 문화적 의미에 대한 성찰, 그리고 문화의 다양성과 정체성의 문제 등으로 요약해볼 수 있겠다.

특별히 그레고리 얀센을 비롯한 몇몇 큐레이터들이 미디어의 발전을 전통회화로부터의 연속성으로 이해한 점과 개념적 작업의 중요성을 강조하는 부분은 미디어 아트가 흔히 범할 수 있는 기술주의의 우(愚)를 피할 수 있다는 점에서 의미가 있다.

[……]

그렇다면 미디어란 우리들의 인식과 지각의 상태를 '용이하게' 재현해내는 '도구'가 아니겠는가. 그리고 미디어 아트란 새로운 장르로서의 미디어의 예술이 아니라, 예술을 미디어의 기술적이고 개념적 측면에서 재해석하고 확산시키는 작업이 아니겠는가.

그런 점에서 미디어 아트에서의 개념주의적 성찰이란 필수불가결한 조건이다. [……] 미디어 아트란 예술이 본질적으로 보유하는 개념적 전복과 인식의 전환이라는 속성을 유지하되, 전통적인 뮤지엄 컨텍스트 내에서 말하고 전하는 방식이 아닌 복제(reproduction)와 대량보급(distrubution)의 방식을 통해 시공간적으로 자유롭게 관람객과 만나고 대화를 나누는 것이리라. 다만 전시를 위해 그리고 미디어 아트의 담론을 만들기 위해 시립미술관에 들어와 있지만, 그것의 궁극적인 작품 형태는 엄숙하고도 권위적인 일품성과 작가주의의 인증(서명)에

좌우되는 뮤지엄 피스가 아니라, 대중매체나 인터넷을 활용하여 대중적 접근성을 열어놓는 것이다. 그리고 작품은 이미 완성되어 벽에 걸려 있는 것이 아니라, 관람객 혹은 유저의 개입과 상호소통을 통해 끊임없이 변화되고 생성되는 유동과 미완성의 개념이라는 차이이자 진전이 있는 것이다.

[……]

하지만 유감스럽게도 개념주의적 성찰을 볼 수 있었던 작품은 많지 않았다. [……]

개념주의적 성찰에 가깝게 있는 경우는 오히려 문화 논의 속에서 찾아질 수 있었다. [……] 변형과 확장, 혼합과 교배 등의 측면에서 그려내는 몸의 언어(존 톤킨, 페트라 뫼르직 & 장-프랑소와 모리소, 아타르지나 코지라, 아두아르도 캇츠), 시공간의 제약을 넘어서 교류되는 문화와 이로 인한 동서양 문화의 혼성, 전통과 현대의 공존으로 인한 기이한 일상과 문화 현실, 그리고 게임과 대중문화 속에서 왜곡되는 문화적 정체성(왕 구오 펭, 미아오 지아오-춘, 캐더린 이캄, 밀토스 마네지스, 이용백, 유혜진, 강홍구) 등이 그 쟁점으로 묶여질 수 있겠다.

전통화회와의 연속성과 단절은 미디어 아트의 변증법적 원리가 된다. [……] 다시 말하면 뉴미디어의 탄생이 회화적 유산 없이 가능하지 않은 것처럼 결국 기술 매체 발달의 역사와 미술의 관계를 '모순 - 충돌 - 통합'의 과정으로 바라보는 시각은 지극히 당연한 사실이다. 몬드리안과 파울 클레의 추상 언어를 디지털라이제이션의 과정을 거쳐 만들어낸 존 에프 사이먼 주니어의 〈컬러 패널 v1.5〉는 디지털 과정의 새로운 감수성과 원리를 회화적 유산 속에서 구현한 흥미로운 작품이었다. 이외에도 에두아르도 플라와 기서비(임상빈·강은영)의 디지털 페인팅,

디지털 이미지의 왜곡 합성 방식에 따른 조각 작품(로베르 라자리니), 회화적 언어에 바탕을 둔 디지털 애니메이션(홍승혜·양민하), 원근법적 시점에서 디지털 카메라의 시점으로의 이전(사비노 달제니오) 등이 같은 범주에 드는 작품이라 할 것이다.

[······]

중요한 것은 [······] 전시 속에 내재한 문제들을 드러내고 이를 생산적인 논의로 유도하는 일이다. 하지만 전시 자체에서는 그런 비평적 쟁점들이 던지는 긴장감이 고스란히 전해지는 것은 아니었다. 전시장으로 들어서면 제일 먼저 보이는 백남준의 서곡은 지극히 상식적이다. 물론 이 작품은 시립미술관의 영구 보존으로 상설될 작품이면서 이번 전시 참여 작품이 되니 일거양득의 결과라 할지라도, 백남준이 2000년에 이어 또다시 미디어 아트의 대표적 의미로, 그것도 전시장 입구에 똑같이 배치된 점은 식상한 발상이었다는 것이다. 1층에서 2층과 3층으로 이어지는 공간에 거대한 크기로 걸려진 코디 최의 작품도 좀 과했다. 확대된 픽셀로 그려진 회화라는 점이 미디어 아트의 어떤 쟁점에 놓여질 것인가. 작가의 말대로 픽셀에 익숙해지면서 오는 감각의 변화일까. [······] 어쨌든 공간을 처리하고 전시 효과를 주는 점에서의 의미 말고는 크게 읽혀지는 맥락이 없었다는 아쉬움이 남는다. 미디어 아트 전시의 어려움 가운데 하나가 작품 설치가 프로젝션에 많은 부분 의존하기 때문에 소리와 영상의 효과를 살리기 위해 고립된 공간을 필요로 하면서 결과적으로는 어둡고 폐쇄적인 파티션 공사로 일관된다는 데 있다. 미디어 아트의 개방성과 상호소통성의 문제는 전시 환경에서부터 차단되는 어려움이 있다. [······] 이번 전시는 회화나 사진 등의 평면 작업이 있어서인지 작품 간의 공간적 연결이 어느 정도 주어져 있어 작품 감상에 있어서의 압박감이 덜 들었다.

하지만 1층에서의 긴장감은 2층에 가면서 한층 떨어지는 듯한 느낌이었다. 전시장을 들어서면 오른편으로 프로젝션 작품들이 일률적으로 배치되어 동선이 지루해지면서 작품 간의 차별성이 격감되고 있다. 게다가 3층 '루나 노바'로 올라가면 일상 주거 공간을 미디어 공간으로 전환시킴으로써 삶과 미디어의 관계를 이야기하고자 하는 기획 의도와는 달리, 전반적으로 맥락의 결합이 느껴지지 않고 나열되어 흩어져 있는 듯한 느낌을 받으면서 너무도 썰렁하고, 심지어는 우울한 삶의 공간으로 비쳐졌다.

[······] 이원일 감독이 제안한 전체 주제인 '달빛 흐름'이 현학적이고 다소 애매한 것에 비해 협력 큐레이터들의 미디어 아트에 대한 비평적 쟁점이 나름대로 사회문화적 컨텍스트를 제공했다는 점에서 일말의 플러스 기능이 있었다고 본다. 하지만 실제 전시 구성이라는 점에서 협력 큐레이터의 위상은 무엇인지, 그리고 큐레이터에게 약간의 사례비를 지불하고 작가 선정을 의뢰하는 방식의 조직적 의미는 무엇인지를 물어야 할 것이다.

[······]

마지막으로 세계적인 석학 장 보드리야르를 초대한 국제 심포지엄을 보자. 이 심포지엄 역시 최소한의 예산으로 진행되었으리라는 짐작은 처음부터 했지만, 결과적으로 안 하느니만 못하지 않았나 한다. 심포지엄은 동시통역 없이 순차통역으로 진행되었고, 그 점으로 인해 발제자들이 텍스트를 읽는 형식으로 진행되었다. 그나마 토론에서의 통역은 너무도 미숙하여 전문성에서 크게 문제가 들어났다. '이미지의 폭력'에 관한 장 보드리야르의 발제가 이번 전시와 어떤 관계가 있는지, 장

보드리야를 중심으로 토론장이 조직될 수 있다고
전망하면서 이 심포지엄을 준비했는지에 대한
근본적인 의문이 남는다.

　게다가 현수막에는 어떤 이유에서인지
'기자발표회'로 되어 있어 더욱 의아했다. 이 모두의
근본적인 이유는 심포지엄 기획이 제대로 되지
않았다는 데 있다. 어떻게 심포지엄의 주제가
없는지, 정말 이해하기 힘든 일이다. 차라리 그럴
바에야 이번 전시에 한국 작가들이 상대적으로
많이 참여했다는 점에서 작가들을 중심으로 미디어
아트에 관한 쟁점을 구체적으로 논의하는 내용으로
주도했다면 더 생산적이지 않았을까 생각해본다.

　결과적으로 다시 '역량'의 문제로 돌아온다.
그러나 앞서 말했지만 역량이란 '축적'되면서
주어지는 것이지 단숨에 해결되는 것이 아니다.
그래서 이번 전시도 그 축적의 과정으로
바라보아야 할 것이다.

(출전: 『아트인컬처』, 2002년 11월호)

기억에 대한 갈망:
뉴미디어의 현실과 신화에 관해

서현석(연세대 커뮤니케이션 대학원 조교수)

욕망이라는 기호적 대상

마음속에서 어떤 생각이 발생할 때 이에 상응하는
신체의 움직임은 어떻게 일어나는가? 어떤
운동이 신체 안에서 일어날 때 이는 어떻게 정신을
움직이는가? 이를테면 손을 움직여야겠다는
생각은 어떻게 실제로 손이 움직이는 결과로
이어지는가? 물질과 정신은 어떻게 접촉하고
교류하는가? 인간의 자유의사를 인정하기 시작한
유럽의 근대 철학자들에 의하면 이 문제는 그리
간단한 것이 아니었다. 특히 이는 데카르트가
남긴 풀지 못한 난제로, 원인과 결과를 이어주는
물리적인 연쇄 작용은 미스터리로 남았다. 이에
대해 프랑스의 수도사 말브랑슈(Nicolas de
Malebranche)는 아우구스티누스의 신학과
데카르트의 철학을 융합한 확고한 논리를 폈다.
'우인론(Occasionalism)' 혹은 '기회원인론'이라
알려진 이 이론에 의하면, 정신과 물체가 서로를
인식하려면 제3의 실체가 필요하며, 이 매개자는
바로 신의 이성이다. 말브랑슈에 있어서 만물의
모든 현상의 진정한 원인은 신뿐이다. 따라서
우리는 "신의 생각을 통해 만물을 본다."

　말브랑슈의 이러한 생각은 오늘날 대부분의
사람들이 갖는 세계관에 가깝지는 않을 것 같지만,
슬라보예 지젝(Slavoj Zizek)에 의하면, 적어도
사이버공간이나 가상현실 속에서의 우리의 삶에

관해서는 정확한 관점을 제공해준다. 키보드에
전가되는 손가락의 물리적 압력을 가상 세계에서의
현상으로 나타내는 보이지 않는 매개자는 컴퓨터의
운영 시스템이며, 이에 참여하는 사람들의
자유로운 의지는 시스템에 의해 가상공간에서
실현된다. 시스템은 가상공간에 한해서는 모든
현상들의 진정한 원인이며, 모든 이의 욕망과
경험과 생각을 처리한다. 가상공간에서 우리는
"시스템의 처리를 통해 만물을 본다."

말브랑슈의 생각이 새삼 세속적인 세상의 가장
보편적인 기술을 설명하기 위한 도구로 재림할
수 있었던 것은, 그만큼 그의 생각이 오늘날
우리가 이야기하는 의지와 통제에 관한 명료한
모델이 되기 때문이다. 더구나 과연 우리에게
자유로운 의지가 있는가에 대한 문제는 이를
통해 다시 중요해지고 있다. 우인론은 오늘날
인간이 스스로의 피조물인 매체를 통제하고
조작함으로써 인간의 영역을 확장하는 것이 아니라
오히려 매체의 권능에 개인의 통제력을 넘겨주고
있다는 비판적인 사고를 뒷받침한다. 심지어
우리의 능력은 미디어화(Mediatization)된다는
입장은 우인론을 통해 설득력을 확보한다. 이러한
시각에서 볼 때 개인의 자유로운 의지는 시스템
안에서는 일련의 정보에 불과하며, 통제력은
상징적인 기호로 전락한다. 〈매트릭스〉 같은
유아적인 상상이 아니더라도 시스템에 의한
인간성의 상실에 대한 고민이나 실증적 인지론에
대한 회의가 새로운 매체와 기술을 통해 갱신되고
있다는 사실은 우리 주위에서 얼마든지 만날 수
있다. 시스템의 관점에서 본다면 인간의 모든
욕망과 쾌락과 감정은 데이터베이스로 존재할
뿐이다.

사이버 환상, 현실의 권태

그렇다면 시스템의 통제 아래 소통되는 기표의
군집들이 매개자의 전능으로부터, 시스템으로부터
벗어난다면 어떤 의미의 층을 갖게 될까?
쌈지스페이스에서 열린 《ㅋㅋㅋ^^;》전에서
작가들은 사이버공간상의 여러 흥미로운 현상들의
물리적인 세계로의 환원을 작위적으로 연출한다.
물질적 세계의 행동이 사이버공간에 어떤 영향을
주는가라는 미디어 아트 초기 단계의 관심사는
반대 방향의 '인터페이스'로 역전되어 나타난다.
마치 〈쥬만지〉에서의 게임 속 피조물들처럼
인터넷상의 요지경이 현실 세계로 뛰쳐나왔다.

이 전시는 시스템의 보호 아래 형성된 문맥을
이탈한 기능적 기표들은 촉각적 세상에서는 원래의
기능을 상실함을 보여주는 듯하다. '뷁'이라는
글자는 진기종에 의해 하나의 입체적인 조형물로
제작되어 전시장에 덩그러니 놓여 있는데, (영어
발음의 창의적 표기에 의한) 인터넷에서의 참신한
파생적 문맥이 뻔뻔하고 어눌한 무용지물로
전락해 있다. '아트그룹 니나노 프로젝트'는
싸이월드의 아이콘들을 본 따 한국 미술계의
중요한 인물들의 위치를 나타내는 커다란 지형도를
만들어서 그 위에 사람들이 신발을 벗고 올라가
자세히 관찰하도록 했다. 싸이월드에서의 신나는
'파도타기'는 물리적 공간에서는 준비된 싸구려
슬리퍼가 대신 추진해준다. 에밀고는 싸이월드의
한 '미니룸'을 현실 속에서 그대로 재현하여
사진으로 기록하였다. 사이버공간에서 화폐를
지불해야 구입할 수 있는 갖가지 발칙한 소품들은
현실에서는 일상의 진부함과 썰렁함만을 떠올린다.
김태연은 메신저에서 흔히 접하는 둥근 얼굴
아이콘을 신앙적 숭배의 대상으로 변조하여 가장
토속적인 질감의 캔버스에 이를 재현해놓았다.
인터넷의 표상은 갈라지고 낡게 달아버린
이질적인 회화적 평면과 긴장관계를 형성한다.

고승욱은 자신이 지인들의 방명록에 남긴 글들을
종이에 출력해 하나의 물리적인 기록으로 남겼다.
비슷한 시간대에 그가 방문한 사이트들은
정치적인 것들로부터 사소한 내용에 이르기까지
다양한데, 어쨌거나 종이라는 옛 매체에 잉크의
흔적으로 남은 그의 행위에 대한 기록은 인터넷의
역동성을 전달할 리 만무하다. 박제된 시간만이
답답하게 사무적인 평면에 남아 있다. 박정환은
인터넷상에서 '답글'을 달듯 정치적 선전의
목적을 가진 현수막 아래에 이에 응하는 현수막을
설치하고 이를 영상으로 기록하였다. 날카로운
듯하지만 역시 사이버공간의 역동성을 물리적인
공간으로 옮겼을 때 "참여민주주의의 사례"는
썰렁하게 한계를 드러낸다.

'뷁'과 미니룸과 답글 문화와 메신저 아이콘들
외에도 사이버공간 속의 별천지에서는 그동안
상상도 하지 못했던 다변화된 사건과 기표들이
살아가고 있다. 이러한 역동성이 유토피아를
지향하건, 디스토피아를 향하고 있건, 어쨌거나
사이버공간 속의 요지경과 '현실'이라는
촉각적 세계가 충돌하는 접점은 나름대로 또
다른 층의 요지경을 이루는 것이 사실이다.
《ㅋㅋㅋ^^;》전에 전시된 작품들은 뒤샹의
기성품(readymade)들처럼 뻘쭘하게 무의미의
희열을 전람한다. 비물질적인 세계에서 정확한
용도와 목적을 가지는 표상들은 물질성을 가질 때
그 본질을 상실하고 만다.

이를 유도하는 창의적 개입은 존 아이폴리토(Jon
Ippolito)가 말하는 '오용의 미학(The Art of
Misuse)'과도 일맥상통한다. 그가 말하는
'오용'이란 (백남준의 ‹자석TV›와 같은) 기술에
대한 의도적인 방해를 일컫는 개념인데,
《ㅋㅋㅋ^^;》전에서 전람되는 작가의 창의성은
사이버공간의 기능과 권력에 의존함으로써
시스템에 대한 창의적 개입의 가능성과 한계를
사유한다. 백남준이 모니터를 '오용'함으로써

모니터로 상징되는 텔레비전이라는 일방적인 소통
시스템을 역류했다면, 《ㅋㅋㅋ^^;》전의 작가들은
쌍방향적인 소통을 열어놓은 시스템에서 자신의
교류를 철회하듯 물리적 공간으로 물러난다.
현실의 이면에서 소통의 도구들이 되는 기표들은
물질세계에서는 마치 페티쉬처럼 텅 빈 매혹만을
뿜는다. 우인론적인 매개자의 권능이 미치지 않는
물질적 영역에서 이들은 자유로운 유영을 허락받은
듯하다. 이러한 자유로운 유영은 우리들에게
사이버 세상에 대한, 우리 자신의 욕망과 불안에
대한, 비판적인 초연함을 제공한다.

뉴미디어의 위대한 모순

오용의 미학은 분명 시스템에 대한 시위성 행위로
나타난다. 그런데 사실 이야기는 이렇게 간단하게
정리되지 않는다. 사이버공간이나 가상현실이
우리의 일상의 일부가 되면서 우리가 관찰할 수
있는 하나의 놀라운 모순적인 사실은 오늘날
뉴미디어에 관하여 우리가 갖는 가장 큰 우려는
우리의 모든 활동을 데이터베이스화하는 시스템의
권력의 확장과 주체성의 상실에 대한 우려가
아니라 시스템의 기능적인 결함에 대한 것이라는
점이다. 시스템이 우리의 주체성을 말살하기를
두려워하는 것이 아니라 시스템이 붕괴할 것을
두려워하는 것이다. 시스템의 결함은 아무리
사소하다 하더라도 소통의 단절뿐 아니라 문명의
총체적인 위기를 지시하기도 한다.

'사소한 결함'은 미술계에서 언제부턴가
'버그'처럼 자리 잡았다. 퇴치하려고 해도 가정의
일부분이 되어버린 벌레처럼 말이다. 미디어
아트가 전시되는 미술관을 한두 번 이상 찾아본
관람객이라면 적어도 한 번쯤은 이 사소한 결함에
의한 실망감을 맛보았을지 모른다. 화려한 비디오
아트 작품에서 모니터 혹은 프로젝터가 꺼져

있거나(과천의 ‹다다익선›을 단 하나의 모니터도 꺼져 있지 않은 '제대로'의 상태에서 관람한 적이 있는 관람객은 매우 행복한 사람이라 할 수 있다), DVD 플레이어가 정지되어 있거나 컴퓨터가 대책 없이 '다운'되어 있거나 하는 경우 말이다. 사이트를 찾지 못한 채 얼어붙어 있는 웹아트 작품이 '전시'되는 경우도 허다하다. '가변성'이라는 뉴미디어의 속성을 활용했다는 레프 마노비치(Lev Manovich)의 ‹소프트시네마(Soft Cinema)›는 전시장에서 앤드리아 크랫키(Andreas Kratky)가 만든 훌륭한 소프트웨어가 완벽하고 작동하고 있을 때에도 챕터가 넘어갈 때마다 어쩔 수 없이 일시적인 휴지 상태를 노출시킨다(순간적이기는 하나 이러한 기술적인 불완전함은 브레히트적인 거리두기 전략으로서는 정확한 효과를 연출한다. 미디어 아트의 기술적 미숙함을 그렇게 받아들인다면 비판적 거리감과 함께 시적인 초연함까지 즐길 수 있다). 심지어는 미디어 아트의 현주소를 짚어보기로 한 토탈, 나비, 루프 세 전시 공간의 공동 기획된 프로젝트를 인터넷상으로 브라우징하다 보면 서로 링크되어 있어야 할 부분에서 막다른 골목을 만나기도 한다(이를테면 나비아트센터의 강연에 관한 사이트에서 안내를 받아 토탈미술관의 전시에 대한 정보로 건너가려고 하면 단절이 된다). 이러한 문제는 미술계 고유의 문제가 아니다. 우리는 각자의 공간에서 그 얼마나 많은 시간의 작업을 단순한 컴퓨터 운영상의 오류로 날려버려야 했던가? 얼마나 많은 인터넷 검색이 "찾을 수 없습니다"라는 친절한 듯한 안내로 이어지고 있는가? 오히려 미술관은 이러한 오류와 결함을 용서해주는 제식이 이루어지는 공간으로 여겨질 만하다. 이러한 모든 결함들을 퇴치해버릴 수 있는 날이 온다면 그야말로 제대로 된 미디어 아트의 실체를 접할 수 있는 것일까?

기술적인 불완전함은 미디어 아트의 유아기부터 언제나 함께 해왔다. 우리는 마노비치의

『뉴미디어의 언어』에서처럼 작가에 대한 정부나 대기업의 지원을 부추길 만한 이상적인 현상만을 뉴미디어의 특성으로 열거할 것이 아니라 결함, 불확실성, 불안, 좌절, 상실과 같은 다분히 정신분석적인 개념들을 기본적인 특징으로 삼아야 할 판이다. 이는 절대 불평하는 것은 아니다(기술적인 미비함을 죄악으로 친다면 필자야말로 개인전을 했을 때 최악의 죄인이 되었다. 그렇다고 완벽하지 못함을 보편적인 특징으로 규정함으로써 개인적인 불완전함에 대한 사면을 구하는 것도 아니다). 사소한 결함은 마치 기억 속의 외상처럼 미디어 아트의 이상적인 믿음과 희망을 항상 견제해왔다. 우리가 '새로움'에 대한 담론에서 제거하고 거부하고자 해온 이 껄끄러운 부분이야말로 미디어 아트의 기반적인 속성이자, 그것의 '새로운' 지평이 지시하는 궁극적인 진실임을 간파할 때가 된 것 같다.

하긴, 매체의 기계적 정교함이 높아질수록 불확실성에 대한 노출 역시 높아지는 것은 어쩔 수 없나 보다. 영화관 안에서 필름이 멈추어 타버리거나 프린트가 너무 낡아 '비가 내리듯' 손상이 된 경우는 요즘의 멀티플렉스 상영관에서는 거의 볼 수가 없지만, 불과 몇 년 전 만하더라도 아주 쉽게 접할 수 있는 상황이었다. 그럴 일은 없겠지만, CGV나 메가박스 같은 곳에서 혹시라도 만약 기적적으로 프린트가 프로젝터에 걸려 거품을 일으키며 녹아 없어지는 광경을 스크린을 통해 목격한다면 이는 평생 소중한 추억으로 간직할 만하다. 아니, 기술적 미숙함에 대한 진득한 향수마저도 얼마든지 하나의 개성 있는 취향으로 가질 수 있다(변두리의 삼류영화관에서 접했던 수많은 '점프 컷'들은 고다르의 '의도적인 오류'보다 훨씬 더 과격한 소통의 차단을, 거기에 시적인 아름다움까지 선사하지 않았던가?). 그렇다면 이러한 향수로써 미디어 아트의 보편적인 기술적 불완전함을 눈감아주어야 할까? 어쨌거나

기존의 매체에서는 늘 성공적으로 억압되어 있는 듯하던 불확실성과 필멸성의 원칙이 뉴미디어에 와서는 유난히 두드러지는 것이 사실이다. 이제는 무시할 수 없을 정도로 표면화되었다. 이를 '관습'이라 규정할 수는 없겠지만, 적어도 반복되는 표상임에는 틀림없다. 여기에는 행정상의 미숙함이라던가 기술의 불완전함을 관통하는 보다 보편적인 불안이 숨어 있고 또 소통된다.

참을 수 없는 단절의 무거움

이러한 공포는 토탈미술관의 기획전 «404 Object Not Found»를 소개하는 글에도 잘 나타난다. 전시장을 들어서면 만날 수 있는 이 소개 글은 한 명의 "뛰어난 손재주를 가진 조각가"를 가상으로 설정하는데, "강철도 찰흙처럼 나긋나긋" 다루는 그의 천재적인 작가 세계는 그의 홈페이지를 통해 많은 사람들에게 예술적 감흥을 전달해왔지만, 깁작스런 그의 사망 이후 아무도 그 페이지에 접근할 수 있는 암호를 몰라 서버를 제공한 회사에 의해 모든 콘텐츠가 삭제되는 불행한 상황을 설명한다.

이 전시는 이러한 있음직한 사건을 서술함으로써 미디어 아트의 체계적인 보존과 관리에 대한 고민까지 이끌어낸다. 그럼으로써 일련의 중요해 보이는 질문들을 던진다. 새로운 미디어 시대에 역사는 어떻게 쓸 것인가? 새로운 소통의 도구들이 속출하며 오늘날의 새로운 매체를 바로 진부한 것으로 만들어버리는 현기증 나는 변화의 시대에 후세를 향한 기록과 소통이 가능하기는 한 것인가? 망각과 상실의 위험을 과연 어떻게 극복할 것이며 그 임무는 언제 누가 어떻게 맡아야 하는가? 이러한 질문들은 매우 구체적인 기술적 고려로 이어지기도 한다. 오늘날 감상할 수 있는 넷아트 작품은 운영체제가 바뀔 가까운

미래에는 어떠한 형태로 받아들여질 것인가? 오늘 전시된 영상 작품을 DVD로 구워놓을 것인가, 디지베타로 복사해놓을 것인가, 하드드라이브에 저장해놓을 것인가? (이와 같은 의문들은 ‹404 인터뷰 프로젝트: 기획 양아치, 제작 유비호›에서 미술계의 주요 인사들을 인터뷰하며 미디어 아트의 보존에 대한 생각들을 엮어낸 내용에서 지속적으로 언급되는 것들이다.)

하지만 이러한 기술적인 문제들의 기반에는 보다 본질적인 문제가 깔려 있다. 완벽하지 못함에 대한 공포, 모든 것은 사멸한다는 사실에 대한 공포, 상실과 망각에 대한 공포가 그것이다. 르네상스 이전부터 화가들을 고심케 했던 이 문제는 사라지지 않고 결국 미디어 아트를 통해 다시 표면에 떠오르고 말았다. 결국 중요한 것은 망각과 상실에 대한 공포가 오늘날 '새로운' 미디어를 통해 어떻게 소통되고 어떻게 억압되는가의 문제이다.

«404 Object Not Found»전은 망각에 대한 공포와 이에 대한 방어라는 양면적인 사유를 동시에 풀어내는 전시이다. 한 층에서는 세계 각국의 미디어 아트 보존을 위한 노력 등이 샘플처럼 열거된다. 휘트니 미술관(Whitney Museum of American Art)의 'Artport', 구겐하임 미술관(Gugenheim Museum)의 'Variable Media', 워커아트센터(Walker Art Center)의 'Ada Web', 그리고 'Rhizom', 'Turbulence', 'V2 Archive' 등 가변적이고 불확실한 기반을 갖고 있는 미디어 아트 작품들을 보존하는 북미와 유럽의 기관들이 소개되고 있다. 또 한 층에서는 토탈미술관 역시 미디어 아트의 보존과 관리를 위한 하나의 작은 노력을 시작했음을 보여주는 프로젝트들이 추가로 전람된다.

하지만 미술관의 보다 깊숙한 심연으로 들어가면 무의식 속의 고질적인 불안처럼 정보 시대의 신경증적인 정밀함과 강박증적인 과민반응이 드러난다. 계단을 따라 맨 아래층으로

내려하면('내려가면'의 오기로 보임—편집자)
만나는 사이먼 빅스(Simon Biggs)의 작품은
도서관에서 문헌을 분류하기 위해 사용하는
듀이십진분류법(Dewey Decimal Classification,
DDC)를 이용하여 인터넷상의 모든 사이트들을
분류하는 방법을 제안하고 있다. DDC는 개체와
개체 간에 발생할 수 있는 경우의 수를 무한히
할 수 있도록 설정되어 있어서 무한히 증식되는
개체의 수를 범주화하고 기표화할 수 있는 분류
방식이다(도서관의 열람 번호를 보면 어떤
뜻인지 쉽게 알 수 있다). 보르헤스의 '바벨의
도서관'을 연상케 하는 이 시스템은 하나의
일률적인 구조를 가졌으면서도 이로써 무한한
정보를 체계적으로 사서화할 수 있도록 설계되어
있다. 월드와이드웹(World Wide Web)상의
방대한 양의 데이터베이스 속에서 현기증을 느낄
수밖에 없다면, 이 모든 개체들이 일련번호로
정돈될 수 있다는 사실은 무한정한 공간의 충격을
완화시켜줄까? 아니면 시스템이 모든 개인의
의지와 활동들을 분류하고 정돈하고 있다는 사실을
상기시키면서 자유의지의 상실에 대한 공포를
되살릴까?

토탈미술관에서 이 작품이 전시되고 있는
방식은 실용적이지 않은 이 질서의 체계에 대한
우리의 인식을 더욱 교란시키는 작은 장치를
활용한다. 두 개의 프로젝터로 이 작품을 구성하는
이미지가 벽에 나란히 영사되는데, 마우스를
통해 '인터랙션'을 할 수 있는 왼쪽의 스크린은
DDC에 의해 표기되는 코드를 열람하도록
유도하고, 오른쪽의 스크린은 단순히 바벨탑의
이미지를 보여준다. 왼쪽의 이미지는 프로젝터의
렌즈의 변두리에 부착된 작은 이물질로 인해
부분적으로 가려져 있으며, 소실된 이 스크린의
부위는 오른쪽의 완벽한 화면과 중첩되어 있어,
그 경계선이 모호하게 벽면에 투영된다. 따라서
이 작품과 교류하는 참여자는 (필자가 그러했던

것처럼) 마우스를 오른쪽의 스크린으로 옮기려는
순간적인 오류를 (경우에 따라서는 수차례나)
범하게 된다. 물론 오른쪽의 바벨탑 이미지는
인터랙션을 아예 할 수 없도록 설정된 스크린이기
때문에 이러한 참여자의 순간적인 오인은 관람자의
참여의 한계를 규정한다. 사소한 오용은 사소한
절망으로 되돌아온다.

같은 층에 전시된 ⟨숫자들의 비밀스런 삶(The
Secret Lives of Numbers)⟩에서 골란 레빈Golan
Levin은 우리의 의식이 숫자의 구조에 어떻게
반영되는가를 강박적이리만큼 집요하게 추적한다.
1부터 10,000까지의 모든 숫자들이 인터넷에서 몇
번씩 사용되고 있는가를 일정 기간 동안 '적절한
방법을 동원하여' 측정하고 통계를 내었다. 그
결과는 인간의 손가락이 열 개라는 생물학적
사실을 반영하기도 하고(그래서 10, 100, 1000과
같은 숫자가 빈번도에 있어서 절대적으로 우위를
차지함을 보이기도 하고), 제품의 이름, 문서의
양식(이를테면 미국 국세청이 지정한 세금
보고서 양식의 번호), 특별한 해(1999년, 2000년
등)에 대한 반복적인 언급 등으로 인해 특정한
숫자를 부각시키기도 한다. 어쨌거나 이 작품은
명확한 통계 자료를 제시하면서 인터넷상의
정보의 유통에 관한 매우 비실용적이며 심지어는
소모적이라고까지 할 수 있는, 하지만 숫자와
의식과의 관계에 대한 그럴싸한 논리를 제안한다.

두 작품 모두 시스템의 눈을 인간의 지식을
위한 도구로 환원하기 위한 노력을 선보이지만,
뒤섞적인 무모함의 유령이 전시장을 감돈다.
기술적인 치밀함은 비실용적인 효과와 충돌하여
작품의 기반을 편집증적인 것으로 소급하여
퇴색시킨다. 그리고 편집증적 정밀함은 오히려
역설적으로 도구를 인간화하기 위한, 인간을 다시
탈미디어화(De-mediatize)하기 위한 절실하고
처절한 욕망을 내보이는 듯하다. 시스템에 대한
통계적 정보의 정확함과 사서 체계를 이용한

무한한 정보의 범주화는 인간의 지식의 한계를 넓히면서도 앞서 언급한 서로 모순되는 두 가지의 고전적인 디스토피아적 악몽을 재현하기도 한다. 첫째는 기술과 인간 간의 주종관계의 역전과 그로 인한 인간성의 실종이며, 둘째는 시스템의 결함이 확산되는 가능성이다. 두 번째 공포에 대해서는 조금 더 정교한 사유가 필요하고, 이를 이해하기 위해 토탈로 돌아가본다.

무지개 너머 어딘가에……

토탈미술관의 전시 의도는 "인터넷과 미디어를 사용하면서 우리가 반드시 생각해보아야 할 문제점들을 함께 고민"하는 것이다. 그리고 "함께 생각해보아야 하는 문제"로서 미디어 아트의 보존에 관한 것이 중요하다는 것은 틀림없다. 하지만 그 중요성의 기반에 깔린 보다 근원적인 공포, 불확실성과 총체적 결함에 대한 공포는 이 시대의 위대한 환상과 은밀하게 결탁해 있다. 이것이 오늘날 미디어 아트가 유지하는 비밀이기도 하다.

〈404 인터뷰 프로젝트〉를 통해 미디어 아트의 보존에 대한 필요성을 논하는 많은 전문가들은 보존 작업이 정부의 지원하에 진행되어야 함을 강조한다. 이러한 생각에는 우리가 파악해야 할 미디어 아트의 담론에 관한 중요한 단서가 들어 있다. 바로 사소한 결함들을 극복할 때 새로운 기술은 새로운 현실을 창조해준다는 수사적인 전제이다. 이는 곧 신화적인 믿음과 연관된다. 문제는 모든 매체가 사멸하도록 되어 있고, 뉴미디어도 예외가 아니라는 생각이 아니라, 이러한 생각이 미디어 아트를 둘러싼 담론에서 어떠한 기능을 하는가이다. 작은 기술적 문제들을 보완하고 정부라는 '대타자'가 다른 문제들을 해결해준다면, 미디어 아트는 불확실성과 필멸성을

극복할 수 있을 뿐 아니라, 그로 인해 새로운 현실을 맞을 수 있다는, 일종의 기술의 권능에 대한 이데올로기가 은밀하게 작동하고 있는 것은 아닌가? 이는 마치 매트릭스를 파괴하면 인간의 정신이 해방될 것이라는(〈매트릭스〉), 동면 상태에서 좋은 꿈만 꾸게 해주는 장치를 배제하면 주체성을 되찾을 것이라는(〈바닐라 스카이〉), 아니면 네트워크 방송사에서 꾸민 세트장만 벗어나면 자유를 찾으리라는(〈트루먼 쇼〉), 할리우드가 즐거이 반복하는 신화적인 믿음이다. 이 믿음의 종착점에 아방가르드의 묵은 이상이 있을 수도 있고 '인터넷 강국'이라는 공적인 이미지가 될 수도 있다. 하지만 중요한 것은 이러한 믿음이 지향하는 곳이 무엇인가가 아니라, 이것이 스스로를 지탱하기 위해 어떠한 기호적 작용과 논리에 의존하는가의 문제이다. 즉 시스템이 스스로를 유지하기 위해서는, 우리가 시스템에 대해 갖는 이상적인 기대가 유지되기 위해서는, 반드시 사소한 결함들이 필요하다는 사실이야말로 뉴미디어를 둘러싸고 형성된 신화이다.

사소한 결함은 이것을 극복할 때 이상적인 현실에 도달할 수 있다는 신념을 창출하는 버팀목이다. 극복의 시나리오를 위해 존재하는 일종의 '맥거핀(McGuffin)' 같은 장치이다. '맥거핀'은 히치콕이 내러티브의 진행을 위해 설정했지만 정작 스토리의 정보상으로는 중요성을 갖지 않는 허수아비 같은 미끼이다. 사실 맥거핀은 영화 속 세계에서는 중요성을 갖지 않더라도 관객이 느끼는 극적인 재미는 맥거핀의 작용에 의한 것이다. 맥거핀은 자본주의적 쾌락을 지탱해주는 텅 빈 자리 같은 기표이다. 뉴미디어의 사소한 결함이 갖는 기능은 이와 비슷하다. 뉴미디어에서 우리가 기대하지 않도록 설정된 그 무엇이며, 이를 거부함으로써 뉴미디어는그 정체성을 확보한다. 하지만 거부를 위해서 개별적인 작품에서는 표면에 떠오를 수밖에 없다.

가상세계의 증식과 뉴미디어의 확장은 우리에게
공포를 주는가, 아니면 유토피아의 환상을
떠올리는가? 이제 이 고전적인 문제는 다른 수사적
영역에서 증식되어야 할 듯하다. 뉴미디어는
특정한 미래를 제시함에 있어서 어떠한 담론과
논리에 의존하는가? 아방가르드의 이상은 이제
어떠한 변형 혹은 변질된 형태로 뉴미디어의
권능을 재강화하는 데 역이용되는가? 이에 대해
미술계가 새롭게 숙제를 짊어진다면 그 이유는
무엇인가?
　　한 가지 희소식이 있다면. 시스템의 배후에
있는 대기업들이 아직 ‹매트릭스›의 스미스 요원이
설명하는 것처럼 결함을 시스템에 구조적으로
내재시키는 지혜를 갖지는 않았다는 점일
것이다.^^;

(출전: 『아트인컬처』, 2006년 11월호)

그림1 김지원, ‹비슷한 벽, 똑같은 벽›, 1999, 리넨에 혼합매체, 194×259cm. 작가 제공

뉴밀레니엄, 거대 서사의 해체와 회화의 위기 ^{2001년}

장승연

뉴밀레니엄의 시작과 동시에 '회화의 재조명'이 전시의 화두로 부상한 것은 어쩌면 예견된 일이었다. 미술의 역사가 이어지는 동안, 가장 전통적인 장르인 회화의 위기론이 거론되고 심지어 성급한 사망 선고가 내려지던 장면들을 떠올려보자. 1990년대를 관통하며 매체, 장르, 제도, 공간, 작가에 이르는 다원화 시대가 도래하자 회화는 다시금 비관적인 위기론에 봉착했다. 2000년대 디지털 시대가 본격 개막하면서 '회화'는 결국 종말을 맞이했는가? 아니면 새 패러다임에 대응하며 위기를 극복했는가?

　　2001년에 열린 «한국미술 2001: 회화의 복권»전(2001.3.15.-5.6., 국립현대 미술관)과 «사실과 환영: 극사실 회화의 세계»전(2001.3.3.-4.29., 호암갤러리)은 회화의 위상 점검에 나선 대표적 대형 기획전이다. 물론 두 전시가 주목하는 회화의 면면은 다르다. «한국미술 2001: 회화의 복권»전은 관장을 포함한 14명의 미술관 큐레이터가 주제에 따라 총 42명의 회화 작가를 선정, 소개하며 신진이나 원로보다 소외되는 중간층 작가로서 당시 40-50대 회화 작가들의 1990년대 회화 경향을 정리했다. 한편, «사실과 환영: 극사실 회화의 세계»전은 1970년대 한국 극사실 회화를 이끈 대표 작가의 작품과 미국 극사실주의 작품을 나란히 소개하며 미술사적 접근을 시도했다. 이처럼 두 전시는 지나간 장면을 다시 봉합하면서 회화의 본질과 자율성을 재중심화하는 데 집중했고, 당시 회화의 '오늘'을 직시한 것은 아니다.

　　같은 시기, 회화의 동시대 위치를 점검하는 해외 전시들은 훨씬 다급해 보인다. «세계의 경계에 서있는 회화(Painting at the Edge of the World)»전(2001, 워커 아트센터, 더글라스 포글 기획)과 «위급한 회화(Urgent Painting)»전(2002, 파리근대미술관, 로렌스 보세, 한스 울리히 오브리스트 기획)은 제목부터 동시대 문제의식을 직설적으로 제시한다. 두 전시는 설치와 미디어가 장악한 현대미술의 극단에서 회화가 더 이상 구상, 추상, 초상, 풍경 등의 전통적인 범주에 갇혀 있지 않고

그림2 정수진, ‹뇌해›, 1999, 캔버스에 유채, 175.5×175.5cm. 작가 제공

캔버스 위의 물감이라는 매체에 대한 철학적 정의에 묶여 있지 않음을 직시한다.[1]
회화가 설치부터 미디어에 이르는 다양한 매체와의 혼성체가 되어가며 그 개념을
확장해가는 동시대의 단면을 짚어낸 두 전시는 사실상 '위기'란 동시에 '전환'이기도
함을 시사한다.

　　회화를 점검하는 국내와 해외 전시의 전혀 다른 시차를 보더라도, 시대의 변화에
대응하며 형식주의의 극단으로까지 향했던 서구 미술사에서의 회화의 동시대적
위치와 바로 직전까지 추상과 리얼리즘의 양분된 이념적 틀 안에서 회화의 존재론을
논하던 한국 미술의 맥락을 나란히 비교하는 것은 적절하지 않다. 당시 국내
회화는 해외의 경우처럼 형식적으로 극단적인 혼성체를 실험하며 새 밀레니엄의
위기론에 맞서기보단, 무엇을 어떻게 그리는가의 전통적인 질문에 몰입하며
추상과 리얼리즘의 양분화로부터 탈주한 새로운 양상을 보여준다. 2000년대
초반에 열린 크고 작은 회화 관련 기획전들인 «회화의 회복—한국미술 21세기의
주역»전(2000.9.22.-10.14., 성곡미술관), «Neo Painting—韓美 젊은 회화»전
(2002.3.21.-4.30., 영은미술관), «그리는 회화—혼성회화의 제시»전(2003.5.29.-
7.20., 영은미술관) 등은 이미 제목부터 분명 '새로운 회화'가 등장했음을 암시하고
있다. 그 가운데, 한국문화예술진흥원이 젊은 작가를 대상으로 연례 기획해온
«한국현대미술 신세대 흐름»전(2001.4.3.-29., 문예진흥원 미술회관)의 2001년 전시
주제가 '이야기 그림'인 점은 중요한 변화를 시사한다. 전시는 유럽의 신구상회화,
트랜스아방가르드, 미국의 뉴페인팅을 근거로 "추상회화의 극단적 도덕주의가
막다른 벽에 부딪혔을 때, 회화의 설화적 속성은 다시 살아났다"[2]고 말하며, 다채로운
형상과 서사를 화면으로 불러들인 22명의 젊은 작가들의 그림에 주목했다.

　　2000년대에 국내 회화의 양상이 빠르게 변모하며 기존 범주나 경계를 완전히
와해시킬 수 있었던 것은, 1990년대에 이미 거론되던 위기론 속에서 회화의 정체성과
존재 이유를 고민한 여러 작가들의 작업 세계가 중요한 기반이 되었을 것이다. 한국
모더니즘(이제는 단색화라고 명명되는)의 추상과 민중미술의 리얼리즘의 대립으로
회화가 가장 격렬한 이념의 장이 되었던 1980년대가 지나간 뒤, 1990년대에는
뉴미디어의 등장과 함께 삶의 환경과 조건이 훨씬 다변화되었다. 따라서 그 변화
속에서 살아가는 예술가의 시각과 경험 역시 다층화되어가면서 회화의 고민은 더욱
깊어졌다. 이 과정에서 회화는 은유, 다중 구성, 차용, 패러디 등을 방식으로 채택된

1　　이영철, 「회화를 넘어선 회화, 여기까지 왔다」, 『아트인컬처』, 2003년 3월호, 81. 이 글은 두 전시를 중심으로 회화
　　　개념의 확장에 대한 해외 작가들의 사례를 구체적으로 짚고 있다.
2　　김혜경, 「왜 지금 다시 '이야기그림'인가?」, 『이야기그림: 2001 한국현대미술 신세대 흐름전』, 전시 도록(서울:
　　　한국문화예술신흥원 미술회관, 2001), 5.

이미지들이 만나 새로운 맥락을 형성하는 수평적 장소가 되고, '신체적 사건'이라는 고유의 감각과 '일상'이라는 리얼리티를 담아내는 개념적 자기비판의 메타-회화를 모색하며, 평범한 '일상'의 장면이 '전통'이라는 이름 아래 무수히 반복되던 지필묵의 관념적인 풍경을 대체한다. 그 변화는, 인용하자면 "예술의 신화가 사라지고 난 대중문화 속에서의 전략적 그림 그리기"(김지원 메모, 1992)[3]의 결과였다.

1990년대 회화가 이념의 신화와 역사의 거대 서사로부터 벗어나는 과정에서, 이 2차원의 평면은 환영(illusion)의 창문 혹은 관념적 사색장을 넘어 회화 그 자체를 고민하는 하나의 매체로서 자신의 위치를 인식해갔다. 이어 2000년대에 들어서자 그 어느 때보다도 다양한 양상으로 변모하기 시작한 회화의 화면에서, 붕괴된 거대 서사의 자리는 새로운 미시 서사가 차지하고 이미지는 재현이나 환영이 아닌 표상과 징후적 기호로 대체된다. 대중매체와 디지털 환경이 우리의 일상 경험을 한층 탈중심적인 방향으로 이끈 후, 2000년대 디지털을 위시한 뉴미디어 환경은 그 경험과 감각의 장을 비선형적이며 비순차적인 체계로 확장시켜버렸다. 그러한 감각 속에서 태어나는 회화는 혼성적이며 개념적인 '텍스트'로 재편된다. 그림의 화면은 현실과 일상의 외부 세계와 주관적이고 개별적인 내부 세계의 중간에 자리하고, 화가는 바로 그 지점에서 경계 없는 이미지의 참조를 펼쳐 나간다. 사회와 개인, 현실과 내면, 색과 선, 역사와 일상, 구상과 추상의 경계를 자유롭게 넘나드는 이미지와 형상을 통하여 혼성적 텍스트를 짜내는 새로운 회화의 화면은 수많은 링크로 연결된 하이퍼텍스트[4]와도 같다.

이 시기에 등장한 '다른' 회화들은 동시대라는 공통의 조건이 무색할 정도로 개별성이라는 각자의 중심을 향해 흩어진다. 그 캔버스는 개인의 기억을 재현하는 것이 아니라, 반대로 상실되고 불안정한 기억을 불러일으키는 몽환적인 공간이 되고(써니 킴), 머릿속 깊은 바다에서 채집한 것 같은 혼성적인 이미지의 구성으로 추상과 구상의 새로운 시각 질서를 제시하며(정수진), 흩날리는 글자들로 단단한 이미지를 해체하며 회화의 권위를 더욱 '가볍게' 만들고(유승호), 일상 이미지와 원색의 색감이 충돌하는 강박적인 리듬으로 화면을 지배하면서(홍경택) 새로운 회화의 자율성을 스스로 성취한다. 이어서 박진아, 노충현, 성낙희, 박미나, 박윤영, 손동현, 문성식, 이은실 등 여러 작가들의 활발한 활동과 더불어 2000년대의 한국

3 작가 메모는 다음 글에서 참조. 심광현, 「회화의 '동요(動搖)'와 <그림에 관한 그림그리기>의 전략」, 제2회 김지원 개인전 도록, 서울:금호갤러리, 1995.

4 이 용어는 다음 글에서 참조. 김미진, 「신세대 회화, 그 다중적 정체성」, 『아트인컬처』, 2003년 4월호.

그림3 홍경택, ‹서재3›, 1995-2001, 캔버스에 유채, 181.1×227cm. 작가 제공

그림4 써니킴, ‹교복 입은 소녀들›, 2000-2001, 캔버스에 아크릴릭, 각 160×74cm. 작가 제공

회화는 더 이상 하나의 카테고리로 정리할 수 없을 만큼 다양한 갈래로 뻗어나간다. 그로부터 다시 약 10년 후, 모바일 환경으로 더욱 확장된 우리의 경험과 감각으로 인해 회화의 화면은 더욱 표피적이고 촉각적인 상태로 향하면서, 하이퍼텍스트의 혼성체로서의 회화의 면면은 더욱 확장되어가고 있다.

　　이제 다시 질문해보자. 뉴 밀레니엄에 회화의 위기론을 묻는 것은 과연 적절했는지 말이다. 2001년 즈음, 위기를 거론할 대상은 '회화'가 아니었다. 진짜 종말을 앞두고 있었던 것은 관념과 이념이 지배하던 거대 서사의 무게, 환영과 재현이라는 회화의 오랜 임무 아니었을까.

더 읽을거리

강성원. 「회화의 위기—실제인가 공론인가 혹은 이론의 위기인가?」. 『Visual』 창간호(2002년 2월).

국립현대미술관. 『한국미술 2001; 회화의 복권』. 전시 도록. 과천: 국립현대미술관, 2001.

김학량. 「한국화의 침체, 극복의 해법은?」. 『아트인컬처』. 2003년 4월.

한국문화예술진흥원 미술관. 『한국현대미술 신세대 흐름』. 전시 도록. 서울: 한국문화예술진흥원 미술관, 2001.

박영택. 「1990년대 새로운 형상회화의 흐름」. 『월간미술』. 2001년 12월.

심상용. 「왜 지금 다시 '이야기그림'인가」. 『월간미술』. 2001년 5월호.

심상용. 「이제 '욕망하는 회화'가 아니라 '회화의 욕망'이다!」. 『월간미술』. 2001년 12월.

이영욱·김보중·류용문·최금수. 「좌담: 한국의 회화를 둘러싼 몇 가지 입장들」. 『월간미술』. 2001년 12월.

이영철. 「회화를 넘어선 회화, 여기까지 왔다」. 『아트인컬처』. 2003년 3월호.

정용도. 「비디오, 회화로서의 가능성」. 『아트인컬처』. 2003년 4월.

정용도. 「회화와 영상」. 『Visual』 창간호(2002년 2월).

진휘연. 「회화의 미래를 위한 이론적 출구」. 『Visual』 창간호(2002년 2월).

진휘연. 「'후기 미니멀적 추상', 모노크롬 이후의 새로운 이름」. 『아트인컬처』. 2003년 4월.

최진욱. 「회화는 정당한가?」. 『포럼A』 창간호(1998년 4월 25일).

호암갤러리. 『사실과 환영』. 전시 도록. 서울: 호암갤러리, 2001.

2001년
문헌 자료

지필묵 다시 읽기(2000)
김학량

"'얼굴 없는' 회화의 욕망은 도처에 있다" Le desir de la peinture sans visage est partout!(2002)
심상용

신세대 회화, 그 다중적 정체성(2003)
김미진

개념회화, 논리와 감각의 화해(2003)
유경희

지필묵 다시 읽기

김학량(작가·전시기획자)

[......]

산수-풍경 문제를 역사의식과 더불어 진지하게 공부하는 분들이나, 이미 지필묵과 다른 매체를 오가며 재미있는 작업을 하는 분이 몇몇 있긴 하지만, 이른바 한국화단은 대체로 작가들이 다루는 소재·주제, 그리고 조형 방법이 지극히 도식화되어 있으며, 추상 작업의 경우에도 전통회화의 이념으로 보나 서구의 조형 이론으로 보나 해독하기가 매우 불편하고, 특히 골동적 아이콘이나 제목을 더하여 허구적 향수를 자극하는 작업들이 많습니다. 또 이른바 '한국화'라는 이름서부터 작가들의 의식을 형성하는 바탕이 '전통·정신'의 형이상학에 의존하는 바가 크고, 동양화과(한국화과)의 교육이 현실적 정합성을 지니지 못하는 데다가 동·서양화과로 분리되어 있는 제도가 이를 부추기고 있습니다. 게다가 몇 분의 글을 빼면 비평이 거의 부재하거나, 안목을 지니지 못한 채 전통이나 '자연' 등등의 추상적 관념으로 일관하는 비전문적 글들이 난무하는 실정입니다.

[......]

지필묵을 고수하는 것 자체만으로도 전통회화의 경지를 확보할 수 있다는 미망(迷妄)은 더 이상 설득력이 없음을 누구든 압니다. 우리가 알고 있는 문인화의 미학, 이를테면 서예적 운필의 생명력이라든지, 여백의 미학, 웅숭깊은 포용력을 지닌 한지와 더불어 먹의 농담이 리드미컬하게 변화하며 자아내는 음악적·추상적인 운율들은 그 자체로서 회화로 자족할 수 있기보다는 어떤 회화적 가능성이나 조형적 계기라고 봅니다. 그 아름다움을 어떻게 새로 해석할 것인가가 문제입니다.

[......]

수묵은 무슨 불변적 진리를 그 자체로서 확보한 존재론적 그릇이고 그것에 담기기만 하면 무엇이든 본질적 가치를 얻어 가지는 '실(實)'일까요? 제 안목으로는 수묵은 그저 하나의 '그릇', 어떤 만남이 이루어지고 스러지고 하는, 그저 헛헛한 하나의 '그릇'이 아닌가 합니다. 그러므로 수묵은 '허(虛)', 곧 존재의 어떤 가능성일 뿐이 아니겠습니까.

그렇게 뭉뚱그리고, 이제 '말'의 형이상학에 어떻게 대응할 것인가. 저는, 앞서 말씀드렸지만, 이른바 한국화라는 치외법권적 우리(cage)를 뽀얗게 뒤덮고 있는 그 관념적·형이상학적 언술들을 거두어냈으면 합니다. 차근차근 관찰하고 짚어보고 씹어보고 논의하는 과정을 거치지 않은 채, 피상적으로 발설하는 '우리 심성'이니 '고유의 아름다움'이니 '근원적 형상성'이니 '고유 의식'이니 '한국적 미감'이니 '얼'이니 '자연'이니 '민족적 특수성'이니 '정통성'이니 '주체성'이니 '한국적 전통과 정신'이니 '정신의 귀의(歸依)'니 '독자적인 우리 미술의 뿌리'니 '선비(문인) 사상의 수묵 정신'이니 하는, 비대상적 수사들 말이지요.

[......]

전통을 추상적으로 이해하기 앞서 우리는 당대

삶들이 가졌던 세상살이 풍경의 속내를 먼저 파악해야 할 줄로 압니다. 그 처절한 실존의 그물코를 도외시한 채 탈속적인 관념적 정향만을 전통·정신 운운하면서 추상화하여 섬긴다는 일은, 제게는 넌센스입니다. 결국 문제는 삶이라고 생각합니다. 삶의 실상을 제대로 꿰자면 '전통', '정신' 운운할 게 아니라, 우리뿐만 아니라 중·일·서구 할 것 없이 미술사·문화사들을 풍부하게, 입체적으로 질문의 틀을 갖추고서 비교문화론 시각으로, 잡다한 이질들을 교차시켜가며 통관하는 고약한 노동을 거쳐야 하지 않겠습니까. [……] 나-남을 동시에 포괄하는 안목을 지니고서야 나의 그럴듯한 위상을 잠정할 수 있지 않을까요? 그렇게 하고서야 비로소-최초로 세상과 역사를, 그리고 그 좋아하는 '전통'과 '정신'을 그럴싸하게 체득할 수 있지 않을까요? 그렇게 하여야 그림과 삶이 서로 팽팽하게 인연을 이어갈 수 있을 터입니다. [……]

지필묵이 지금 우리의 삶의 얼개와 맺은 인연의 양상이 어떠한가를 살펴서, 그것들의 위상을 조정해야 합니다. 우리나라 동양화과 (한국화과)에서 다루는 매체는 근본적으로 지필묵을 벗어나지 않고 있습니다. 과거 지식인 화가들에게 지필묵은 근본적으로 쓰기(생각을 밝히기)의 도구였고 그것이 그리기로까지 확장되었던 반면, 지금 우리 삶에서 지필묵은 그리기의 도구라는 점입니다. [……]

지금, 성장 과정에서 전통문화와 그 가치체계·심미의식을 거의 체험해보지 못한 젊은 세대에게 지필묵은 다루기가 퍽 까다로운, 그리기 도구 이상도 이하도 아닙니다. 지필묵은 물론 멋과 맛이 있는 매체입니다만, 그 멋과 맛을 초심자에게 애초부터 강요해서는 곤란할 것입니다. 아무 선입견 없이 맘껏 가지고 놀고 주무르고 간혹 내동댕이치고 다시 주워 들여다보고 하면서, 그 그릇을 운용하는 이가 스스로 그 멋과 맛을, 혹은 예전 사람들이 몰랐던 또 새로운 멋과 맛을 눈치 채고 터득하게 놓아두어야 하지 않을까요? [……]

(출전: 『월간미술』, 2000년 2월호)

"'얼굴 없는' 회화의 욕망은 도처에 있다" Le desir de la peinture sans visage est partout!

심상용(동덕여대 교수)

[……]

새삼 회화를 거론하는 장이라면, 다른 무엇보다 앞서 긴요하게 던져져야 할 하나의 질문이 있다. 그것은 회화에 관한 것이 아니라 회화에 관해 질문하는 우리의 입장에 관한 것으로서, 왜 우리는 여전히 회화를 말하며, 또 말해야 하리라고 판단하는가이며, 회화는 왜 여전히 그렇게 특별하게 독립적인 지위로, 어떤 거시적인 전망인 것처럼 언급되어야 하는가이다. 이 질문에 관해 정작 회화는 답하지 않는다. 회화는 이제 더 이상 규명되어야 할 명제도 아니며, 입증해야 할 그 어떤 위대하거나 진정한 이념의 밖에 존재하기 때문이다. 사실이지 과거의 황금기에 회화는 얼마나 명백한 구분과 범주적 틀에 의해 보호받았던가? 한때 좋은 회화는 명백하게도 문학적이거나 정치적인 것으로 전락해선 안 되는 어떤 '좋은' 혈통의 것이었다.

그러나 보라. 이제 회화는 자신이 반드시 비문학적이어야 한다거나 반정치적이어야 한다고 느끼지 않으며, 일말의 거리낌도 없이 시장의 매매 전략에 가담하기 위해 발 벗고 나선다. 자신의 실체에 관해 분명하게 밝힐 의무감은 얼마나 고전적이고 고루한 것이며, 중요하다고 간주되는 이론들에 의해 설명되기를 바라는 것 또한 얼마나 유치한가라고 회화는 자문한다. 사람들은 현대의 회화가 흥망성쇄('흥망성쇠'의 오기—편집자)의 엇갈린 전망 위에 있다고들 하지만, 회화는 더 이상 전망 그 자체를 믿지 않는다. 회화는 과거로부터 유래한 전망들과 숭고해 보이는 이념 효과 없이도 더할 나위 없이 활발하게 생산되고, 걸리고, 팔릴 수 있다는 사실을 누구 못지않게 간파하고 있다.

수용자 계층은 점점 단순 소비자인 대중이 되고 있고, 대중들을 더욱 잠식해가는 타 매체들과의 경쟁에 의해 회화는 더욱 곤란한 환경에 처해가고 있다는 것은 결코 틀린 지적이 아니다. 그러나 (적어도 표면적으로는) 회화는 이런 불리한 조건들 안에서 잘 견디고 있는 것처럼 보인다. 더군다나 회화는 다시 각광받기 시작하는 것처럼 보이기조차 하는데, 전성기 회화의 자율성의 이념에서 보면, 이 같은 회화의 복원적 흐름은 역설적이지 않을 수 없다.

이 같은 현상은 한국에서도 예외가 아니다. 2001년 한 해만 해도 적지 않은 전시들이 다시 분명하게 회화를 위한 자리를 마련했다.[2] 특히 (한국에서) 이 같은 상황이 광주비엔날레, 미디어시티, 부산국제아트페스티발 등의 대규모 행사들로 인해 한국 미디어 미술의 원년이라 불리기도 했던 해의 바로 이듬해에 일어났다는 점은 의미심장하다. 여기에는 분명 그간 설치와 비디오 등 매체미술에 경도되는 경향에 대한 잠재된 불만의 표출 같은 의미가 내재되어 있을 것이다. 사실 최근의 약진 속에서 미디어 아트는 어떤 딜레마에 봉착해온 것이 틀림없는데, 그것은 "영화, 광고, 뮤직비디오, 닌텐도 등의 전자 이미지들의 왕성한 발전에 비추어볼 때, 매우 취약한 기술적 활용에 의존하고 있으며, 또 그 같은 기술적 취약성이 쉽게 해결될 수 없을 것이라는 점에 기인하는 것이었다." 다른 한편에서 이 저급의 기술 활용 못지않게 미디어 미술의 발목을 잡고 있는 것은 그 안에 담게 되는 메시지의 나약함과 모호함, 즉 어떤 첨예함의 결여였다. 즉 미디어

미술은 "기술을 활용하는 방식은 상업적 매체들에 비해 월등 뒤떨어지고, 예술로서의 공감대는 확보하지 못하는 어정쩡한 상태"에 놓여 있는 것이다.[3]

[……]

회화에 대한 이런 새로운 관심이 매체적 혼성에 의존하는 미술들에 대한 반성을 어느 정도 반영하는 것은 사실이다. 이를테면 그 궁극에 다원주의의 도덕적 무책임에 대한 문제 제기로까지 이르는 어떤 각성, 고전에 대한 일련의 향수, 다시 그린다는 사실에 대한 매력에의 주목, 덜 진보된 일차적 매체로서 캔버스와 붓에 대한 동경 같은 것을 예로 들 수 있을지도 모른다. 그러나 그런 지적인 각성은 매우 부분적으로만 현상을 설명할 수 있을 뿐이다. 오늘날 이 같은 각성으로 이전의 매체나 설치 작업을 버리고 회화로 전향하는 작가는 거의 드물기 때문이다. 이보다는 매체나 설치 작가들이 페인팅이나 드로잉을 병행하는 경우가 대부분인데, 왜냐하면 많은 경우 이들에게 회화는 여전히 전통적인 방식으로 구성되고 작동하는 미술시장에서의 보장책이기 때문이다. 물론 회화의 이 같은 복권이 전반적으로는 축소되었지만, 다시 소규모 단위로 재건되는 고급 미술시장의 상황을 반영하는 것일 수도 있다.[4] 이밖에도 특별히 한국적 상황에서 그동안 매우 과열되게 미술 생산자를 배출해온 매우 보수적인 미술대학들을 언급하지 않을 수 없는데, 이 전통의 재생산 구조야말로 회화라는 전통적 매체에 대한 잠재적인 지원으로 남아 있다.

이 같은 구조적인 조건들과는 달리, 오늘날 회화는 하나의 매체로서 분명한 자기 이념에 의해 규정되지 못한다. 다시 돌아온 회화는 더 이상 회화의 본질을 추구하려는 모더니즘적 강박증을 계승하지 않는다. 유럽의 60년대나 한국의 80년대 상황처럼, 다시 사회적 소통에 대한 욕망에 그 젖줄을 대고 있는 것도 물론 아니다. 이 모든 것들이 전적으로 혹은 의식적으로 배제되는 것은 아니지만, 중요한 것은 그것이 어떤 식이던 이젠 회화는 더 이상 위대한 형식이라는 이념의 산물이 아니라는 사실이다. 언젠가 쟈코메티(Alberto Giacometti)가 말했던 것처럼 조각이 공간에 의해 부풀려져 왔다면, 회화는 이념에 의해 과장되어왔다고 말해야 할까! 어떻든 이제 그것으로 빵을 벌어야 하는 소수의 전문가들을 제외하면 어느 누구도 위대한 회화를 요구하지 않는다. 대신 일화나 에피소드를 다루는 회화면 충분하다고 생각한다. 회화는 이제 하나의 준엄한 이념에 기반을 둔 시대를 벗어났다.

[……]

주)

2 《사실과 환영—극사실회화전》(호암갤러리),
 《한국미술 2001, 회화의 복원전》(국립현대미술관),
 《한국현대미술 신세대흐름전》 등.
3 진휘연,「미디어 아트의 딜레마」,『아트인컬처』,
 2001년 7월호, pp. 55-56.
4 이 점에 관해서는 이후에 신중한 검토가 있어야 할
 것이다.

(출전:『Visual』, 2002년 2월 창간호)

신세대 회화, 그 다중적 정체성

김미진(영은미술관 부관장)

[……]

신세대라 함은 70년을 전후로 출생한 세대로, 20세기 말의 철학적 어두움과 경제적 풍요로움을 동시에 공유하며 새로운 혁명인 디지털 문명에 적응된, 그리고 그것을 운용하는 세대라고 말할 수 있다. 이들은 컴퓨터와 인터넷, MTV와 TV게임에 익숙하며, 과거의 철학적인 정치적·경제적인 거대 담론의 비판이나 반영보다는, 자기를 둘러싼 주변과 일상의 사소한 담론에 관심을 가진다. 그리고 이들은 지금까지 일방향적으로 내려온 관습과 소통의 방법과는 완전히 다른, 쌍방형·다방형으로서의 삶의 방식을 지향한다. 실존적 의미라는 사회 구성 인자로서의 개인보다는 개성을 가진 주인공으로서의 나를 적극적으로 표현하고자 한다.

이들은 먼저 소통을 전제로 하며 인터넷이든 동아리든 관심 분야에 집을 구축하며 항시 관계를 맺고자 한다. 하나의 흥미나 주제만을 고집하지 않고 인터넷상에서처럼 하이퍼텍스트적·멀티미디어식으로 조합하는 방식을 선호한다. 이런 특징을 가진 신세대 회화 작가들은 설치라는 큰 조합 안에 회화를 해체하고 재해석한다. 신세대 작가들은 실제 공간과 작품 공간, 기존의 회화 공간에 대한 무작위적 해체에 관심이 많다. 이는 현재 신세대들이 공존해 있는 사이버와 현실에 대한 공간의 탐구이기도 하다. 신세대들의 현실적 공간은 모니터가 놓인 독립된 장소이고, 독자적으로 미디어를 움직이며, 또 다른 사이버공간의 타자와 소통한다. 그리고 필요하면 언제든지 오프라인에서도 모임을 가지며 다각적 공간의 조합을 실행한다.

신세대 회화는 회화라는 2차원의 평면 안에서 과거의 현실적·초현실적·추상적 공간의 재해석뿐만 아니라, 미디움 등의 막을 통해 보이는 사이버공간의 이미지도 시도하고 있다. 이 작업들은 하이퍼텍스트적인 특징을 가진다. 캔버스라는 정해진 화면에서만 보이는 것이 아니라 주변 환경을 끌어들여 캔버스 안의 조형적 구성만이 아닌 다양한 시각적 체험을 제시한다. 캔버스 안에서 보이는 2차원적 작업이 현실 공간의 연장이 되기도 하고, 현실 공간 역시 그림의 한 부분이 되기도 한다. 관객이 그림을 보는 시점이 해체되고, 관객이 그림 안으로 들어가 새로운 시각적 경험을 갖게 되기도 한다.

[……]

여기 언급된 작가들을 포함한 많은 신세대 작가들은 미술사적 경향에 속해 하나의 장르나 주의를 만들기보다는, 각자의 정체성에서 출발한 일상을 소재로 작업하기 때문에 다양한 작업들을 보여준다. 미술사에서 볼 때 이미 2차원의 평면에서는 모든 실험이 행해졌기 때문에 신세대 작가들은 새로운 사조를 만들어야 하는 역사적 짐은 벗었다고 본다. 이들은 작가의 정체성을 일상이라는 주제를 통해 미술사에서의 수많은 사조로 조합하고 해체하며 재해석한다.

(출전: 『아트인컬처』, 2003년 4월호)

개념회화, 논리와 감각의 화해

유경희(미술평론가)

[······]

이 글에서는 '개념회화'와 '개념적 회화', 그리고 '회화적 개념미술'을 굳이 구분하지 않을 것이며, 그저 편의상 '개념회화(Conceptual Painting)'라고 부를 것이다. 어감상 '개념회화'를 단순히 작가의 의도와 아이디어가 중심이 된 회화, 즉 개념성이 회화성보다 우월하게 작용하는 회화라고 보고, '개념적 회화'를 개념은 존재하나 회화성이 그보다 우월하거나 동등한 경우를 일컬을 수 있을지도 모르겠다. 그러나 그렇게 되면 "모든 미술은 개념적으로 존재한다"는 조셉 코수스나, "뒤샹 이후의 현대미술은 개념적일 수밖에 없다"고 한 해럴드 오스본의 언급을 의식한 질문들을 피할 수 없기 때문에, 이 또한 타당한 변별이라고 볼 수는 없다.

어쩌면 '개념미술'이라는 용어 자체가 모순일지 모른다. 미술은 단지 개념을 지니고 있는 것이 아니라 개념의 현실화이기 때문이다. 따라서 개념회화와 개념적 회화를 심도 있게 변별하는 일은 용이한 일이 아닐 뿐더러, 현재로선 그 필연성이 없어 보이기 때문에 일단 생략하기로 한다. 오히려 '개념회화'가 대안적 회화로서 왜 작금에 논의되어야 하는가에 대한 일종의 당위성에 대한 언급에 초점이 맞추어져야 할 것이다.

어쨌거나 개념회화는, 개념미술과 동일하게 회화의 개념에 대한 철학적 질문으로부터 시작한다. 당연히 자기비판적 성향을 가진다. 개념회화는 지나치게 형식과 양식에만 초점을 맞춘 형식주의적인 현대미술, 혹은 구입과 소장이 가능한 예술 오브제의 전통적인 개념, 미술관과 화랑 및 저널리즘 등 기성 미술계의 제도에 대해 문제를 제기한다. 예컨대 여전히 범람하는 형식주의적 작품은 급속도로 변화하는 세계 속의 삶을 설명하지 못하고, 다만 그 자체로 목적이 되는 매체를 정제하고 순수화하는 데만 관심을 가지고 있다는 것이다. 개념회화 작가들에게는 회화에 내재한, 순수하게 망막에 기초하거나 시각적이기만 한 성격은 마땅히 비난받아야 할 대상일 것이다.

따라서 그들은 모든 시각 경험과 이해에서 가장 중요한 '언어'의 역할을 강조하고, 자신의 작품을 철학과 사회과학 그리고 대중문화에 개방시키는 등, 미약하게나마 상대적으로 풍부한 담론을 생산해왔다. 개념회화는 어쩌면 그 특유의 '메타-회화적 속성'으로 인해 개념미술가들이 그랬던 것처럼 대부분의 작가들과 잘 훈련된 수용자들의 사고에 결정적인(?) 영향을 끼치며 은연중에 미술과 미술계를 활성화시켰다. 이것이 바로 개념회화가 필연적으로 감당해야 하는 소임임에 더불어, 작금에 그 존재의 당위성이 되물어져야 하는 지점이다.

그렇다면 20세기를 지나온 오늘, 우리에게 있어 회화를 넘어선 개념회화의 의미는 무엇인가? 개념회화는 진정 70년대 서구의 개념미술과 마찬가지로 지배문화의 사회·정치적 추세에 대한 투쟁의 의미를 지금도 여전히 지니고 있을까? 한국의 개념회화에 연루된 작가들이 모두 철저히 그런 것은 아니다. 그러나 이들이 공통적으로 고려하는 것이 있다면, 그것은 보다 폭넓은

의미에서의 '적극적인 소통'의 모색이다.

'소통'은 이제 너무 낡은 언어처럼 들리지만, 인간을 위한 예술의 최대한의 전제 조건이요, 정신적 가치의 공유라는 측면에서 여전히 실현해야 할 그 무엇이다. 자신의 작품을 소통, 즉 관람자의 반응과 정신적인 참여를 통해서만 완성된다고 주장하는 한에서 자연스럽게 그들은 개념미술의 본질적 특징과 맥락을 같이한다. 뿐더러 그들은 자신의 소통 언어가 물적 가치에 의해 사장되지 않기를 바란다. 물적 가치란 단순히 물질적 토대만 이야기하는 것이 아니다. 그 물질적 토대 때문에 야기된 작품의 신비주의와 권위주의, 즉 특수한 고급 문화상품으로서의 권위, 그리고 예술가의 모순된 존재 방식 등에 관한 것도 여기에 포함된다.

[……]

그런데 문제는, 오늘날과 같은 이미지와 영상의 홍수 시대에 '왜 회화여야 하는가'에 있다. 보다 원론적인 추론으로 들어가 보면, 회화가 그 어느 장르보다 탁월한 '감각의 예술'이라는 가정이 성립할 수 있다. 실상 감각은 우리를 미망에 빠뜨릴 만큼 그렇게 나약한 것도, 허망한 것도 아니다. 감각은 세계와 가장 근원적이고 원초적으로 접근하는 삶의 방식이다. 그런 의미에서 감각의 본질은 시대적·사회적 제약을 넘어 세계로의 진전을 향한 보다 강력한 발판이 될 수 있다.

여기서 감각과 사유를 일치시키고자 했던 세잔, 그리고 신체에 실려온 감각을 그리고자 했던 베이컨을 굳이 비유하지 않더라도, 회화가 엄청난 신체적 사건이며, 야생적 사고의 회복에 관여한다는 점을 환기시킬 필요가 있다. 그러니까 회화라는 것이 감각을 자극하는 생의 에너지와 리듬을 포착하여 보는 이의 감각에 그 힘을 돌려주려는 것이라면, 그리기 작업이야말로 가장 높이 평가받아야 할 장르인 것이다. 여기서

바로 회화의 외침, 회화의 정당성이 확보되며 유효화된다.

회화가 그런 필연성을 가지고 있고, 더군다나 개념회화가 여타 회화와 변별되는 특성으로 '사유' 혹은 '사유와 논리'의 힘을 가지고 있다고 할 때 그 시너지 효과는 막강해진다. 진정한 사유의 힘이란 세계를 설명하고 규정하는 지고의 권한을 가진 어떤 것일 게다. 어쩌면 개념회화는 이 사유(논리)와 감각(표현)의 아슬아슬한 곡예, 즉 균형 잡기를 하고 있는지 모른다.

이렇듯 개념회화는 물질주의적 몸을 가지지만 구체적 몸체를 초월하는 존재론적 사유의 영역을 동시에 지닌다는 점에서, 두 대극의 시각이 공존됨을 보여준다. 그것은 자신으로서의 그 자신을 정의하는 방법, 즉 자기 반성성에 기초한다. 그러니까 여기서 통상 회화의 몫이었던 감각과, 철학의 몫이었던 논리와 사유가 만나는 것이다. 바로 이 지점에 개념회화가 있다면 지나친 말일까?

[……]

개념회화의 존속에 대한 관심은 오래 전부터 그들이 지속적으로 회의해온 예술·회화·제도 등이 아직도 별로 개선되거나 해결된 것이 없다는 자각과 맞물린다. 합리적이고 지적인 담론의 열세, 지나치게 감정적이고 정서적인 의식 수준, 습관적 망각, 스노비즘과 쇼비니즘 등의 행태들이 아직도 만연한 우리 미술계에는 분명 대안적인 미술의 형태가 필요하다. 우리에겐 적어도 기존의 예술 개념과 그것이 지향해온 자아도취적 심미주의, 허황된 영웅주의에 의문을 제기하고 도전할 미술이 필요하다. 다시 말해 이전의 미술이 지나치게 순수·본질·형식과 같은 요소를 강조해왔고, 인간의 삶과는 유리된 난해하고 관념적이고 형이상학적인 개념들을 자의적인 표상으로 전환하는 데 몰두해왔음을 반성하고 통찰할 수 있는 미술

말이다.

여기서 개념회화가 개념미술이 간과했던 감각적
아우라를 회복하고, 형식주의적 회화가 담보하지
못했던 사유의 힘을 총체적으로 증명해 보였다고는
단정 지을 수 없다. 그렇다 하더라도 개념회화만한
대안적 예술은 없어 보인다. 개념회화 작가들이
"나는 내가 어떻게 생각하는가에 관해 생각한다"는
메타-사유의 실천만으로도, 그들의 회화가
현재로선 충분히 대안적 미술의 형태가 될 수
있다는 생각이 든다. 이것이 나만의 자의적인
판단이 아니기를 기대하면서 말이다.

(출전: 『아트인컬처』, 2003년 4월호)

그림1　　김범, 〈임신한 망치 #1〉, 1995, 나무, 쇠, 27×5×7cm. 작가 제공

미술에서 시각예술로 ^{2002년}

정현

21세기를 정점으로 한 밀레니엄 전후 시기의 한국 현대미술은 기존의 미술
관습에서 빠른 속도로 벗어나기 시작한다. 90년대는 서구적 관점의 미술문화로의
접안을 시도함으로써 과거와 현재 사이에서 한국 미술의 정체성이 무엇인지를
파악하기 위한 진통을 온몸으로 겪은 시기이다. 이 진통은 크게는 모더니즘에서
포스트모더니즘으로 전환되는 국면에서 벌어진 갈등으로 볼 수도 있고, 순수한
미술을 통한 사회 변혁이란 이데올로기에서 미술을 하나의 문화적 실천의 방법으로
보려는 태도와도 맞물려 있다. 하지만 이러한 혼란은 어쩌면 이미 예정된 것이기도
했다. 80년대 중반부터 회자되던 포스트모더니즘 이론의 해석과 이에 대한 수용의
시기를 거친 후 90년대 말로 접어들면서 이론가와 선동가들은 역사의 종말과 새로운
시대의 미학을 선언적으로 주장한다. 하지만 이론적 선언과 현장과의 간극은 쉽사리
좁혀지지 않았다. 90년대 미술 현장은 모더니즘 계열의 미술과 사회적 아방가르드를
표방한 민중미술의 동력이 약화되고 세계화라는 목표가 그 자리를 대신하게 된다.
이 와중에 발생한 1997년도 외환위기는 사실상 한국 사회가 전 지구화된 금융자본의
실체를 체험한 최초의 글로벌 위기로 볼 수 있다. 외환위기는 한국의 현대미술이
모더니즘의 미학적 세계에 머물 수 없음을 알려주는 신호탄이 되었다.
　　외환위기는 해외에 머물던 상당수의 유학생들의 귀국으로 이어졌다. 90년대
서구 미술 환경은 이미 탈모더니티의 경향으로 기울어졌고 미술의 개념 자체가
주요한 담론으로 연구되었다. 당시 한국에 번역이 된 『현대 조각의 흐름』(로잘린드
크라우스, 1997), 『예술의 종말, 이후』(아서 단토, 2004)의 출판은 후기모더니티로의
이행에 적지 않은 영향을 주었을 것이다. 전시 《도시와 영상》전(1998, 서울시립
미술관 서울 600년 기념관)은 건축가 민선주가 전시 디자인을 담당하고, 큐레이터
이영철은 전시를 시퀀스로 구성된 연출의 확장으로 제시한다. 이렇듯 건축, 디자인,
영상, 미디어 기술은 미술을 도와주는 조역과 배경에서 점점 더 동등한 역할을 갖기
시작한다. 로댕갤러리에서 열린 《나의 집은 너의 집, 너의 집은 나의 집—아시아

유럽 현대작가전»(2000-01, 로댕갤러리, 제롬 상스, 후 한루, 안소연 큐레이팅)의 전시 공간은 프랑스 건축 그룹 '페리페릭'에 의해 다수의 방과 복도로 디자인되어 세계화 시대의 노마디즘을 다원화된 관계 맺기로 제안한다. 이상의 전시들은 개인의 정체성과 건축, 도시, 문화 사이에서 맺어지는 복합적인 관계의 가능성을 질문한다. 이때부터 미술 현장에서는 기존의 미학적 체제를 변용 또는 이탈한 탈경계화된 작업 방식, 큐레이팅 및 다원화된 소통이 새로운 원천으로 대두된다. 특히 김홍희 관장은 개관전 «무서운 아이들»(2000, 쌈지스페이스)을 통하여 미술, 음악, 영상, 행위 등이 혼성된 탈장르 개념을 쌈지스페이스의 첫 번째 성격으로 제시한다. 김홍석, 정서영, 장영혜, 안상수, 이불, 최정화, 홍성민 등의 쌈지스페이스 레지던스 작가들은 창작의 경계 없이 일상의 오브제, 타이포그래피, 만화를 넘나들며 매체, 제작 방식, 장르를 수평적으로 대하는 태도를 보인다. 한편 임민욱과 프레데릭 미숑(Frederic Michon)의 협업으로 이뤄진 전시 «주관적 이웃집»(2000, 인사미술공간)은 새로 문을 연 인사미술공간의 정체성을 찾기 위하여 디자인 방법론을 적용한 그래픽 요소, 사진, 조각적 구조물, 사물 등을 활용하여 전시 공간의 임의성을 감각할 수 있도록 제안한다. 창작 방식의 다원화는 물론이고 전시 공간, 전시 관람 방식 등의 다양한 시도가 동시다발적으로 일어나기 시작한다.

 2000년 이후 미술 현장은 도시문화를 다루는 전시가 활발하게 만들어진다. 그간 서구의 진보적 이론을 통한 프레임으로 한국 현대미술을 관측하려는 시도가 있었다면 이제부터는 미술 현장 내부의 변화가 오히려 이론적 해석을 견인하는 주체가 된다. 도시의 정체성과 건축 그리고 시각적 환경은 디자인 분야에 대한 정책적 지원으로 이어진다. «디자인 혹은 예술»전(2000, 아트선재센터)은 지나치게 명시적이지만 미술이 더는 순수한 영토에 머물지 않고 일상과의 상호관계를 형성하고 있음을 소개하는 최초의 기획전이다. 미술과 디자인, 미술과 건축, 도시와 미술에 관한 연구는 세계화 시대의 문턱에서 도시의 정체성을 구축해야 한다는 복합적인 요구를 마주하게 된다. 다양한 경험을 가진 신세대 작가들은 미증유의 시선으로 지연된 모더니티와 이르게 이식된 탈모더니티가 혼재한 한국의 도시문화를 관측한다. 특히 김범은 90년대 중반부터 일상의 사물에 감정을 이식하는 작업을 지속적으로 선보인다. 그는 성장만을 추구하는 현실에서 소외된 이미지, 사물, 현상을 뒤집음으로써 가역적인 시간성을 제안한다. 그는 90년대부터 미술의 무게를 지우고 해학과 풍자의 미학을 통하여 탈경계적인 작업을 지속적으로 전개한다. 2000년대 초반 한국 미술은 현실의 재현이나 이데올로기의 주장에서 한 걸음 벗어나 현실적인 변화를 이끌 수 있는 실천의 방법을 구상하기 시작한다. 이때 등장한 예술 작업들은 무엇보다 도시에서 주제를 발견하고, 무엇보다 서울이라는 도시가

그림2　　서도호, ‹348 West 22nd Street›, 반투명 나일론, 429.9×689.9×245.1cm. «Do Ho Suh: 348 West 22nd Street» (2019.11.20.-2020.3.29.), LA 카운티 미술관(LACMA) 전시 설치 전경. 작가·리만머핀 갤러리(Lehmann Maupin, New York, Hong Kong, Seoul, and London) 제공, LA 카운티 미술관(LACMA) 촬영

그림3 　오인환, ‹나의 아름다운 빨래방 사루비아›, 2002, 혼합매체, C-print, 50.8×36cm, 빨래방 360×360×220cm.
　　　　프로젝트스페이스 사루비아 설치 전경. 작가 제공

갖는 잠재력을 이용하여 작업 방식을 새롭게 재구축하기에 이른다. 플라잉시티의
〈청계미니박람회〉(2005)는 서울 중심부에 위치한 소규모 제조사 단지의 기술력과
문화를 이용하여 기술과 미술, 유용성과 무용성의 접점 안에서 일상의 미학을
드러낸다.

　　비슷한 시기에 기존의 미술사 기술 방식을 전환하자는 영국의 신미술사 개념이
소개되지만 현장과의 거리가 좁혀지지는 않았다. 그럼에도 당시 문화연구를
위시로 들뢰즈(Gilles Deleuze), 푸코(Michel Foucault), 바르트(Roland Barthes),
부르디외(Pierre Bourdieu) 등 기호학과 사회학을 기반으로 한 새로운 이론은 세계를
인식하는 기준을 세우는 데 상당한 효과를 주었다. 순수와 응용, 서열화된 사고 체제,
작품과 상품, 신분과 계급, 국가와 개인 등 일률화된 사고를 벗어나 미시적인 개인의
시점에서 세계를 조망하는 인식의 변화는 실제로 작업과 전시의 변화로 나타나게
된 것이다. «일상, 기억 그리고 역사»(1997)와 같은 전시는 미술 작품이 아닌 시각
자료 중심의 아카이브 전시가 갖는 의미가 커지면서 오히려 전시 이후에 재조명된
경우이다. 삼성문화재단에서 기획한 격년 간 정기 전시인 «아트스펙트럼»은 선정된
작가와 그들의 작업을 통하여 2000년 이후 한국 현대미술의 현주소를 진단하는
기회를 제공한다. 요컨대 이전의 신진 작가전이 기존 한국 미술을 이끌어갈 작가에
집중했다면 «아트스펙트럼»은 한국을 대표하는 세계적 기업이 국제적으로 활동할
작가를 발탁했다는 점에서 시사하는 바가 컸다. 1회 «아트스펙트럼»전(2001)에
선정된 김범, 김아타, 김종구, 박화영, 오인환, 유현미, 이동기, 조승호, 홍수자는
설치, 사진, 회화, 무용에 이르는 다양한 장르와 탈매체적 성향을 보여준 작가가
많이 포진하고 있다. 해외 기업 에르메스재단이 2000년에 설립한 미술상은 1회
장영혜중공업, 2회 김범, 3회 박이소, 4회 서도호를 수상 작가로 선정함으로써 언어,
사물 일용품, 건축과 공예의 접점 등 기존 미술 문법과 구별되는 시각 언어를 사용한
작가들을 호명한다. 더불어 인터넷과 같은 개인 미디어 환경의 발달이 가속화되면서
이제 미술계에도 스타 아티스트가 나타나고 공중파 TV 방송국에서는 현대미술을
적극적으로 소개하는 전문성 높은 매거진 프로그램이 편성되는 사례는 한국
사회에서는 다소 이례적인 경관이었다. 이때부터 한국 현대미술은 미술인들만의
전유물이란 전형에서 조금씩 벗어나기 시작한다. 디자인, 공예, 건축, 대중음악, 연극,
영화 등 예술의 경계가 허물어지면서 포괄적 개념의 시각예술이 자리 잡기 시작한다.
마치 니콜라 부리오(Nicolas Bourriaud)가 서구 포스트모더니즘 미학 이후 이전과는
다르게 펼쳐지는 미술의 양상을 양식이나 이념이 아닌 작가-관람자-작품-전시-
사회와의 수평적인 관계로 보았던 것처럼 한국의 90년대 말 이후의 미술은 관계
미학과 유사한 궤적을 보여줬다고 할 수 있다.

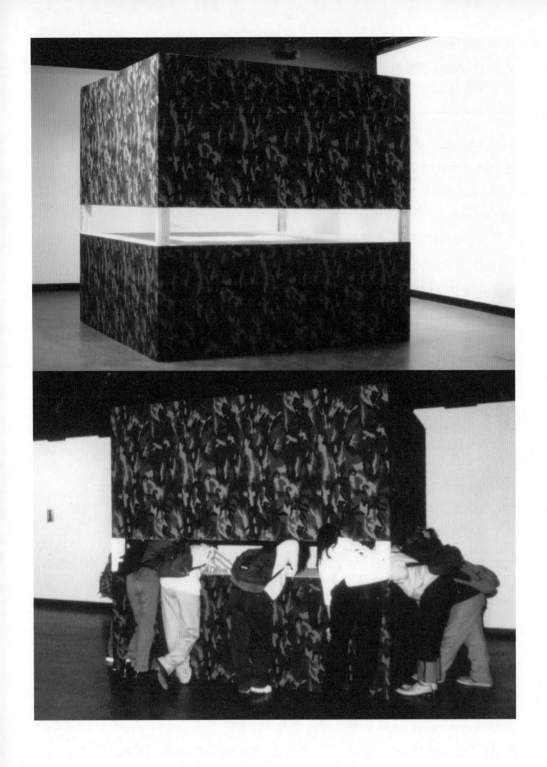

그림4　임민욱, 프레데릭 미숑, ‹주관적 이웃집›, 2000, 디지털 인화, 비디오 프로젝터, 비디오테이프, 오색 의전방, 오브제,
　　　　자전거, 목재건축 구조물. 인사미술공간 기획 초대전 설치 전경, 작가 제공

강현주. 「20세기 포스터와 시각디자인」. 『월간미술』. 2002년 9월.

강현주. 「진정, 디자인과 예술은 만나는가? 디자인 상업주의와 작가주의의 겉과 속」. 『아트인컬처』.
 2003년 11월.

권혁수. 「선전 선동에서 대중문화로, 한국 그래픽 선동의 역사」. 『월간미술』. 2002년 9월.

김문환. 「현대 무대미술과 조형예술의 만남」. 『월간미술』. 2003년 10월.

김상규. 「왜, 디자인은 미술관으로 진입하는가? 한국 디자인 전시의 현황과 과제」. 『아트인컬처』. 2003년
 11월.

김원방. 「섞임과 공존의 새로운 풍속도」. 『월간미술』. 1999년 9월.

김홍탁. 「촌철살인의 심리전, 광고포스터」. 『월간미술』. 2002년 9월.

박신의. 「사실에서 재현의 정치학으로」. 『월간미술』. 2001년 4월.

박찬경. 「다큐멘터리와 예술, 무의미한 기호 채우기」. 『월간미술』. 2001년 4월.

신용식. 「멀티미디어시대의 다양한 시각현실」. 『월간미술』. 2001년 4월.

심상용. 「회화와 포스터, 그 대립과 교류의 역사」. 『월간미술』. 2002년 9월.

유민영. 「한국 근현대 무대미술 변천사」. 『월간미술』. 2003년 10월.

유재길. 「21세기 프론티어—신미술인의 길」. 『월간미술』. 1999년 9월.

이영준. 「아트스펙트럼 2001展, 한국미술의 눈展」. 『아트인컬처』. 2002년 1월.

이영철. 「미술의 귀환, 인식의 대전환」. 『월간미술』. 1999년 9월.

이영철. 「회화의 출구는 어디인가?」. 『아트인컬처』. 2003년 3월.

이준. 「전략으로서의 예술」. 『월간미술』. 2004년 8월.

최봉림. 「다큐먼트에서 예술로 변모한 초상과 풍경사진」. 『월간미술』. 2001년 4월.

최상철. 「변화하는 현대 무대미술의 동향」. 『월간미술』. 2003년 10월.

2002년
문헌 자료

20세기에서 21세기를 본다(1999)
김상수

뉴미디어, MTV적 감성의 예술(2000)
심상용

차이들의 풍경—2003년 제50회 베니스 비엔날레 한국관 기획(2003)
김홍희

환멸과 공모: 1990년대, 한국의 시각문화(2005)
서동진

20세기에서 21세기를 본다

김상수(극작가)

근현대사에서 우리들이 겪은 역사 경험의 대부분은 물질적 궁핍과 정치적 억압으로부터 어떻게 빠져나올 수 있는가와 깊은 연관을 갖는다. 가난에 대한 기억에서 정도의 차이는 있지만 대다수 일반적인 사람들은 70년대 중반까지만 해도 '먹고 사는' 문제를 삶의 중심에 두고 허덕거렸다. 생각이나 직업, 삶의 의미를 묻거나, 한층 더 나은 삶의 기회를 찾기에는 말할 수 없이 얕고 강퍅했으며 비좁았고 뒤틀렸다. 이러한 우리들 사회의 집단적인 기억의 촉매체를 한 미술관에서 마주할 수 있다는 사실은 한 시대를 정리해야만 하는 처지에서는 퍽 다행스러운 일이다.

인류 문명사에서 하나의 큰 전환점이 지금 이때일 수도 있다는 느낌을 떨쳐내기가 쉽지 않은 이즈음이다. 우리를 흔들어놓거나 해체시키는 듯한 무수한 소리나 빛깔 그리고 수많은 기호나 이미지들이 엄청난 힘으로 밀려드는 시대의 구조적 불안정성을 그대로 드러내어 보여주는 성곡미술관의 이번 전시는 한 번쯤 자신의 처지를 되돌아보게 되는 계기가 된다는 점과, 세대 간의 간극과 이해를 알게 모르게 유도하고 있다는 측면에서 미술관의 미덕을 보여주는 전시의 사례라고 얘기할 수 있다.

시각 이미지의 총합체라고 얘기되고 있는 컴퓨터 게임은 이제 단순한 장난감 사업으로 취급되기에는 그 규모가 가히 웬만한 국가의 1년치 살림살이의 상당을 차지하는 경우까지 본다. 일본의 닌텐도사에서 개발한 포케몬이 게임·TV 만화영화·장난감·카드 등을 소매가로 판매해 미국에서 10억 달러, 전 세계적으로 70억 달러나 거둬들였다는 사실은 규모에서 세계적이고 멀티미디어적이며 놀이의 확산과 지속에서도 예사롭지만은 않은 일이다. 지금 미국에서는 포케몬 중독에서 아이들을 구하자는 캠페인이 벌어지고 있는 가운데 일부 초등학교에서는 포케몬 카드를 금지하는 것은 예외 규정이 아니라 교칙이 됐다고 한다. 일본의 장난감 회사가 불쑥 내민 이 '이미지 전쟁'은 기실 끔찍하리만큼 획일적이고 대규모적이다.

시각 미디어의 광포한 확산

때때로 나는 조잡하고 거칠지만 가난했던 시절의 나무나 돌·깡통 등으로 만든 아이들의 장난감에서 어떤 위안을 받을 때가 있다. 이는 지난 시간에 대한 기억의 덫에 그냥 머무르고자 하는 뜻이 아니다. 차라리 손으로 만지작거리고, 던지고, 조이고, 풀고, 깨뜨리면서 어떤 사물의 물성(物性)을 몸으로 느낄 수 있었다는 점에서 훨씬 더 편안하게 그것을 받아들인다는 세대적인 감성의 차이를 의미하기도 한다.

이것은 진정한 의미의 '사회적 수요'를 넘어서는 시각 미디어의 광포한 확산과, 지속적인 하드웨어와 소프트웨어의 상업적인 생산의 줄달음질치는 형세의 와중에서, '아찔한 현실'에 살고 있을 수밖에 없는 '나'와 복잡한 그 '대상'은 존재에서 이미 불안한 관계임을 깨닫지 않을 수 없다는 현실 인식을 바탕으로 한다.

인간도 하나의 물체처럼, 기호처럼, 이미지즘적으로 처리되는 세상을 받아들인다는 것은 끔찍한 고통이다. 내가 오늘 누구를 만나고

누구와 무슨 이야기를 나누고, 무슨 음식을 먹고, 무슨 물건을 구하고, 무슨 책을 읽는다는 사실조차도, 그저 하나의 집단적인 데이터 속에서 움직이는 이미지를 쫓는 것에 불과하다면, 이때 삶의 신비나 삶의 구체적이고 생생한 자기만의 단독적이고 개체적인 우리 삶의 고유성이나 생명감은 어떤 의미를 지닐 수 있을까.

미디어 중독은 벌써 오래 전에 하나의 개념으로 상정되기 시작했다. 이미 그것은 빠르고 집단적인 문명의 징후처럼 달려들고 있다. TV는 눈물도 웃음도 일정 시간 스테레오타입화하며 컴퓨터를 통한 정보나 지식도, 심지어는 살아 있는 생명도 공학처럼 처리되기 시작했다. '대상'과 '나'의 구분이 어려워졌으며 '나'와 '타인'에 대한 인식조차도 대부분 획일적인 메커니즘이나 '잘 포장된 민주주의적 집단주의'에서 이미 주어진 몇 가지 양식을 선택하는 문제로 귀착되는 것처럼 보인다. 그래서 문명은 이제 집단적인 죽음의 완만한 코드를 설명하는 또 다른 부호나 기호처럼 보일 때도 있다.

위성과 케이블을 통해 수많은 채널 속에서 쏟아지는 갖가지 그림과 말들, 인터넷망을 통해 교환되는 무수한 부호들과 숫자들, 그리고 빈틈없이 채워지고 터져 나오고 있는 네트워크의 가동 속에서, 인터액티브라는 표현조차도 프로그래밍이나 데이터화된 생각들의 배열을 주고받는 현상에 지나지 않는 '아무것도 아닌 것'인지도 모른다. 여기서 나는 문명의 현상과 내용, 그 문명의 총체성을 어떤 방법으로 문제 삼을 수 있으며, 어떤 생각의 갈래로 현실을 확장하거나 종합하여 문제를 인식할 것인가에 상당한 고민들이 놓여 있다고 본다.

이런 중요한 때에 정작 미술 작가는 미술은 무엇으로 어떻게 시대를 말하고 표현할 것인가. "김구림의 음양 시리즈가 역시 이원적 구조에서 출발하면서 종내에는 완벽한 일원화에 도달하려는 화합의 구조에 근거하고 있음을 말할 나위도 없다(전시 서문)"는 오광수의 모호한 음양 운운에서, 아니면 김구림이 전자 케이블 틀에서 뭉텅이로 쏟아 내놓는 신문지 더미에서, 박불똥의 냉소적인 비판과 야유에서, 염중호의 TV 속의 인물들이라는 사진 〈무제〉에서, 성능경의 신문 속의 명사들을 오려내는 면도날의 익명성에서, "우리가 원하든 그렇지 않든 가상과 현실은 혼재한다"는 권오상의 주장에서, 돌덩이를 TV에 올려놓고 또 돌을 비추는 박현기의 심심하고 무책임한 짓을 되풀이해 보여줄 수밖에 없는 무모한 영상에서, 아니면 '강력한 이빨을 지닌 사람들'을 제조하는 TV를 미술관 벽에 그려놓은 안윤모의 직설로부터, '세상을 구하는 단서를 구하고, 세상의 일부라도 그나마 볼 수 있게 하고 있는 것인가'를 나는 되묻는다.

그러나 이는 치기(稚氣)다. 차라리 백남준의 비디오에서 약간의 고요와 유머를 느낄 수 있었고 김홍석의 편지 쓰기와 석영기의 주민등록증과, 이동기의 아토마우스(Atomus)에서 현실의 파편을 드러내는 실험을 보았다.

같은 미술관 홀 바로 옆에 있는 멀티미디어 기기들에서 보여주고 있는 영어로 된 만화들과 테크노 네트워크 및 컴퓨터 게임기 앞에 청소년들이 쪼르르 몰려 있는 현상은 무엇을 말하고 있는가.

불행하게도 여기 미술 작가들은 정면으로 문제를 치고 들어와, 문제와 엉켜서, 문제와 붙어, 문제와 육박전을 보여주고 있지 못한다. 21세기 시간과 공간의 변화가 의미하는 질문들 앞에서

속수무책인 채로 '그냥 있을 뿐'이다. 어린아이들은 영어는 못 알아듣지만 영상 그림은 알아본다. 이 아이들이 성곡미술관까지 찾아와서 쓸데없는 '예술적인 폼'을 잡지 않고 '놀이'를 즐긴다는 것은 그래도 즐거운 일인가.

시각문화에서는 시각의 반응과 '시각의 태도'를 문제 삼게 된다. 사방에서 춤추는 미디어 시각은 하나의 현상이지만 현상에 익사(溺死)할 이유가 없다면야, 작가는 시각 현상의 표현도 표현이지만 시각의 태도에서 '시각의 해석'을 새롭게 마주해야 옳지 않을까. 더구나 21세기가 바로 내일인데.

예술에서 매체를 이용한 표현의 문제는 기실 문명을 보는 내용이나 해석의 문제와 긴밀한 연관을 지니게 된다. 이는 지식과 정보의 관계에서 내용 없는 정보나 반성 없는 지식의 입장이 현실의 정치 경제적 구조에 대한 아무런 통찰도 없이 산업생산 체계의 순환적이고 가속적인 생산에 겨우 뒤따라가는 생산의 미신만을 전제한다면, 허깨비 춤을 추는 것과 다름없다.

인간 중심적인 좁은 관점이 아닌, 생명에 대한 새로운 이해를 21세기 삶의 중요한 관점으로 받아들일 수밖에 없는 현실을 직시한다면 부문과 전체의 맥락에서 상황을 제대로 볼 수 있는 관념의 내용이나 관념의 체계를 바꾸는 노력도 마땅히 있어야 한다. '풍요'에 대한 막연한 기대나 정보에 대한 막연한 믿음들이 근본을 그르치는 경우를 우리는 자주 본다. 첨단 산업이라는 생물공학 기술이 생물 테러리즘으로 파급되고, 기술적 체계에 대한 맹목적인 믿음이 과학이라는 시스템 속에 숨어 들어가 자기 자신이 연구하고 있는 내용이 장차 무엇에 쓰일지도 모르는 몽매함에 빠질 때, 우리는 산업생산 체계의 반생명적·반생태적 측면을 너무 간과하고 있는 것이다. 자연과 생명의 저 복잡하고 미묘함을 무시하고 단순한 관념체계로만 세상과 물정을 들여다볼 때 인간과 자연은 더 한층 분리되면서 미시적인

분석과 공학적인 변형을 통해서 인간은 괴상한 괴물로 전락할지도 모른다. 무섭다. 끔찍하게 두려운 일이다.

21세기 삶의 의미에 대한 질문

통신기술의 발전 등 '기술적 진보'가 현실을 재편성하고 있다는 사실은 이미 '현실'이다. 이 꼼짝할 수 없는 현실로부터 문제의 단서를 찾아야 하지 않을까. 20세기 인간의 시련이 거의 폭력적인 상황으로부터 삶의 의미를 구출해온 것이라고 본다면, 지금 혼돈으로 보이는 이 '현실'은 위기의 실상에서 내포와 외연의 중심을 차지하는 무한 경쟁적 이기주의적 자본주의의 실체를 냉정하게 들여다볼 수 있어야 한다.

정체를 알 수 없는 정보의 생산과 유통, 공급에서 인간 이성은 과연 제대로의 '정신과 눈'을 온전하게 지닐 수 있을 것인가. 기술적 진보가 안락과 돈에 대한 기하급수적인 욕망을 가져올 것이라고 부추길 때마다, 지금 존재하지 않는 미래를 유포하며 현재의 세계를 잘 들여다보지 못하게 방해하는 측면의 정체는 과연 무엇일까를 생각해야 하지 않겠는가.

기술적인 발전과 파급, 진보의 중요성 뒤에 무엇을 얻고 무엇을 잃고 있는가 하는 실질적인 사회적 결과에 대한 어떤 평가도 우리 사회에서는 아직 본격적으로 있어 본 적이 없다. 거의 일방적일 만큼 컴퓨터 사용에 대한 찬양에 비례하여 상업자본·산업자본·금융자본에 대한 추상적 경제 논리에 '예술도 산업이다'라는 논리가 현실의 당위로 압박되고 있으며, 삶의 터는 조잡하고 조악한 시장의 장터로 획일화되고 있는 것이 현실이다.

중요한 것은 21세기의 삶을 산다는 것이 무엇을 의미하는 것인가에 대한 질문이다. 삶을 잘 산다는

것은 과연 무엇을 의미하는가 하는 물음이다. 이런 입장에서 21세기 '새로운 예술'은 매체나 표현의 문제 이전에 무엇보다도 예술 작업의 반성적인 태도에서 그 물음을 찾아야 한다고 본다. 한 사람의 미술 작가가 21세기의 시간과 생명과 공동체에서 예술의 의미를 끈덕지게 질문하는 태도는 표현의 강박을 넘어서는 존재론적 당위의 질문이어야 한다.

오늘날 한국에서의 예술 또는 미술 작업이 봉착하고 대면한 문제의 대부분은 문제의 본질을 제대로 못 보고 적당히 문제를 호도하려는 기술적인 수준에 머물고 있다. 오랜 시간 동안 삶의 정당한 관점보다는 일시적인 방편의 삶이 삶을 가장하여 그저 외국에서 주워들은 어줍잖은 이론들이 자기의 이론처럼 행사하는 상황에서, 삶의 가치 이해와 그 실천을 위해 목표와 순위 매김의 관점은 원천적인 변화를 일으켜야만 한다.

현실의 위기는, 위기를 묻기도 이전에 전면적인 위기로 드러나고 있다. 소비와 소득의 경쟁이 생존 방식의 우위로 얘기되는 현실에서, 미술은 어떤 가치를 지닐 수 있을 것인가. 컴퓨터를 통한 쌍방 통신은 인간의 외로움을 달래줄 수 있는 유용한 도구일 수 있을까. 그 이상의 가치는 무엇으로 담보할 수 있을까,

성곡미술관 별관에서 보여주고 있는 60년대 70년대 물건들의 가치는 그것의 조잡성을 따지기 이전에, 그 물건들이 당시의 사람들에게 어떤 삶의 가치나 의미를 줄 수 있었는가를 묻는 데서부터 가치의 매김은 달라질 것이다. 정보와 통신기술이 종교나 미신처럼 파급되기 훨씬 이전, 그 물건들은 옮겨 다니는, 사람에 의해 직접 가치가 확인된 것이고, 그중에는 하나하나 사용되어지고 거듭 사용되면서 비로소 물건의 가치가 다시 이해되기 시작한 물건들도 있다. 그 물건들이 지금 와서 보기에는 한심해 보이는 것이라고 할지라도 그 물건들에는 감각과 기억과 어떤 공동체의 요소가 담겨 있기도 하다. 심지어 그 물건들의 조악성과 피폐함을 충분히 확인하고, 그 물건들이 보여주고 있는 어처구니없었던 무지한 세태를 다시 기억함에도 불구하고—이미 이것만으로도 미술 전시 가치의 효용성은 확인할 수 있다—그 물건을 사용하고 있던 시대에는 다행스럽게도 느낌과 의식과 욕망과 인식은 아직 정교하게 상품화되지 못하고 있었다.

테마파크에서 가족 나들이를 하고, 세련됐다고 치부하는 통유리창 안의 레스토랑에서 가족들이 나이프와 포크질을 하기에는 그래도 시간이 좀 걸려야만 했다. 아파트 구조가 흔들리든 말든 자기 아파트 거실을 넓히고 인테리어를 한답시고 아파트 전체 내부 구조를 떠받치는 기둥을 깨고 부시는 황당한 짓거리를 하기에는 아직까지 절대 시간이 있었다. 생태적 붕괴를 입으로 걱정하면서 인공적 조작으로 자연도 치유 가능하리라 믿는 환경학자들이 득세하는 현실에서 문제의 암세포는 기하급수적인 시간으로 세포 번식과 분열을 일삼는다.

새로운 세기가 요구하는 미술

자, 여기서 미술은 무엇이고 미술 작가는 무엇으로 존재하는가? 개개인은 사회적 인과관계의 복잡다기한 연관 속에서 온갖 모순과 갈등을 쉼 없이 경험한다. 아주 작은 사회적 합의도 쉽게 이끌어내기 어려우리만큼 현실은 충분히 복잡하다. 미술이 현실의 권태와 공포를 그려내고 있을 때 이미 미술 이전의 현실은 가일층의 소비와 소모의 비등점으로 사라져간다.

우리는 미디어와 컴퓨터가 만들고 있는 이미지 전쟁에 가담하거나 관계, 무관계할 수 있을까? 어떻게 우리는 작가로, 시민으로, 생명의 모습을 제대로 파악할 수 있을까? 정말 어떻게 해야만이

사람으로 삶을 산다고 할 수 있을까?

세기의 전환에서 시각의 문화를 말하기 훨씬 이전에, 우리들 시각의 태도는 어떤 방향으로 그 감각과 내용을 찾아낼 수 있을까? 매스미디어와 인터넷, 멀티미디어의 가치 이해를 어떻게 하면 편집증적 전자 집단 문명 증세로부터 구분할 수 있을까? 억압적 집단에 자신의 심적 에너지를 집중하는 광란적인 멀티미디어에 대한 매체 집중으로부터 개개인의 판독력은 어떻게 온전할 수 있을까?

이는 정신주의의 주창이 아니다. 사람과 사람 간의 뜻있는 관계를 만들어내는 우리들 역량의 문제이고 역할이며, 삶을 결정하고 선택하는 민주적인 시민으로 행동하는 문제다. 이는 또한 멀티미디어의 사회적·심리적 억압 장치를 폭로하는 증언이 미술 작업의 중요한 몫이면서 매체를 다루는 방법의 현실적 제안이 아닌가 하는 문제다.

현실의 정당한 욕망은 이제 막강한 경제와 정치권력이 압도하고 파생하는 현실의 불안과 고뇌와의 싸움을 주저하지 말아야 한다. 아니면 차라리 내 노트북부터 집어던지고 내팽개쳐야만 마땅할 것이다. 5년도 더 된 낡은 노트북이지만 말이다.

(출전: 『월간미술』, 1999년 12월호)

뉴미디어, MTV적 감성의 예술

심상용(동덕여대 교수)

지난 7월, 한 월간지는 12개의 전시를 리뷰로 다뤘다. 그중 5개(3개의 개인전과 2개의 그룹전)는 전적으로 프로젝션과 영상 이미지, 비디오 설치가 그 근간이었다. 5 : 7의 비율, 일견 신/구 매체 간의 분배가 적절해 보인다. 그러나 나머지 전시 7개의 구성을 보면 사정이 달라진다. 그중 두 명은 50을 훨씬 넘긴 준원로급이고, 한 명은 중견 사진작가다. 다른 한 명은 재미 작가고, 또 다른 한 명은 오랜 이탈리아 체류를 마치고 근자에 귀국한 작가다. 즉 우리의 젊은 현장을 진단하는 참조가 될 7개의 전시 중 단 2개만이 디지털과 뉴미디어의 제국에서 국외자였다.

다시 최근의 《시대의 표현—눈과 손전》중의 한 전시는 13명의 초대 작가 중 7명은 프로젝션, 디지털 이미지나 출력물, 비디오 설치, 동영상 등 이른바 뉴미디어를 지향하는 작가들로 채웠다. 뉴미디어 신드롬, 디지털 혁명을 지향하는 젊은 정신들의 과다한 편중은 도처에서 역력하다. 《도시와 영상전》에서 《미디어_시티 서울 2000》의 전광판 미술, 디지털 엘리스, 미디어 엔터테인먼트에 이르기까지, 눈이 돌아갈 지경이다. 곧 '구세주 디지털'이 도래하지 않을지!

우연히 예로 언급된 이 전시에 참여한 비교적 귀에 익은 젊은 작가들의 테마는 어떤 공통의 범주를 암시한다. 유승준(조정화), 코카콜라 (최우람), 맥도널드 프렌치파이(노석미), 세리 혹은

밍키 같은 저패니메이션의 전형적인 소녀 히로인 캐릭터(이동기), 컷만화(이우일), 똥침(박지현), 페이퍼 들러리(수파티스트), 우상, 섹슈얼리티 판타지, 말장난, 저패니메이션의 반영, 풍요와 소비 촉진…….

지난 4월 프랑스에선 «죈 크레아시용(Jeune Creation)전»이 있었다. 1950년에 출발한 살롱 드 라 죈 펜튀르(Salon de la Jeune Peinture)의 51회전인 이 전시는 'Peinture(회화)'에서 'Creation(창작)'으로 개명되면서 이미 시대를 반영하고 있다. 참가 자격은 45세 미만이지만, 실제 참가 작가 150명의 평균 연령은 30세였다. 대다수가 1970년을 전후로 출생한, 우리 식으로 말하자면 신세대인 셈이다. 그러나 주조색은 전술한 우리의 그것과 사뭇 다르다. 거기서 시대는 극히 개인적인 필터들로 우회적으로만 반영된다는 인상이었다. 어쩌면 오히려 점점 거부하기 어려운 시대에 대한 신경증적인 반응들이었다. 텔레비전은 나뭇가지로 회화되고(디미트리 치칼로브), 기저귀로 된 드레스(노라 메리츠)와 달걀로 된 속옷(아니에스 리보)에서 성(性)은 '싼 비용을 앞세운' 판타지의 범람으로서가 아니라, 자신들의 개별적인 일상과 정체에 대한 반응이었다. 속 빈 아보카 열매에 설치된 케첩수영장에 속 편하게 앉아 있는 미니어처 인형들(파스칼 나바로)은 메시지뿐 아니라, 질료에 있어서도 사회주의와 아르테 포베라의 '한물간' 정신을 조심스럽게 물려받고 있다.

적어도 내게 차이는 가시적이다. 개략적이라는 점이 이해된다면, 이렇게 말할 수 있다. 후자의 작업들은 작가의 은밀한 부분에 관심을 갖게 하는 반면, 우리의 젊은 작업들은 시대와 문화로 눈을 돌리게 한다는 점, 그리고 하나의 흐름이 너무 짧은 기간에 주류가 되고 쉽게 흥분시킨다는 점, 그리고 다른 것들은 그것이 오랜 산고를 치르고 한 시대의 정신을 밝혔던 것이라 하더라도 일거에

변두리로 전락하는 허망함, 이를테면 저변이나 맥이 존재하지 않으며 자유와 혼동되곤 하는 부유, 상이한 것들의 등위적 공존이 매우 드문 미덕이라는 점, 대중문화와 예술 사이의 거침없는 직거래와 그 간극의 무의미함…….

차이·변화의 징후

디지털(digital) 미디어, 넷 제너레이션(net generation), MTV, 스타TV……. 모두 어떤 감성적 코드, 문화적 현상의 중요한 출처들이다. 최근의 미술 행위들은 그와 같은 환경의 변화를 점점 더 기꺼이 원전으로 받아들여 왔고, 이제 변화는 간극 없이 공유되기 시작했다. 그 영향은 근원적인 것이었고 전통은 일대 파란을 겪어야 했다.

작품이 생존하는 방식, 즉 생산과 분배·소비· 보존에 이르는 메커니즘의 전 과정에 돌연변이가 초래했다. '창작'은 점점 동시대의 멀티미디어 기술들과 연대하고, 기록과 분배·소비도 저널과 매체의 신세를 질 수밖에 없게 되었다. 모던의 신화는 완전히 훼파되고, 미학의 독립성은 극도로 저하됐다. '작품'은 거대해지면서 동시에 분해됐다. 공간성 대신 시간성에 더 근접하게 되고, 그 즉시 소모되는 방식으로 제작되었다. 생산과 소비는 즉각적으로 실행되고 동시에 성취되었다. 오브제는 상황으로, 전시장은 흰 벽에서 어두컴컴한 '무대'로 간주되었다. 그 절반은, 외부의 조명과 무대장치에 의존하는 작품들은 의미의 결핍을 메꾸기 위해 더 극적인 디스플레이에 목을 메는('매는'의 오기로 보임—편집자) 실정이다. "디스플레이는 돈+디자인이다." 순환의 전 과정에서 더 극적이고, 기념비적이고자 하는 욕구가 상승해왔다.

작가도 더는 창조를 위해 고민하지 않아도 될 자유를 지니게 되었다. 그저 말하거나 만드는 사람으로서, 그는 이제 무엇이든 할 수 있고,

마음껏 영향을 받을 수도 있다. 대중을 모방하거나, 영화의 장면들을 고스란히 베끼는 것이 오히려 권장되었다. 비평은 프로모션으로 왜곡되었고, 비평적 텍스트는 전시기획으로 대체되었다(작품이 아니라 전시가 중요하다). 작가를 보조하는 사회적 장치들도 빠르게 정부나 거대 경제 주체의 소관이 되어버렸다. 미술은 이제 전혀 다른 것이 되었고, 변화는 구성원 모두에게 거의 강제적으로 소통되었다.

현대는 하나의 트랜드를 형성하는 강력한 힘을 갖추었다는 점에서 과거와 구분된다. 이와 같은 전례 없는 구심력은 새로운 세대를 안으면서 전 세대를 위협했다. 상이한 감성적 코드들에 몸담았던, 이전의 아날로그 전위 세대들조차 결코 '뒤돌아보지 않는' 강력한 흐름으로 속속 투항해왔다. 소외가 자칫 항구적으로 이어질 공산은 아날로그 세대들의 자신감을 크게 위축시켰다. 상황은 사진이 처음 소개되었을 때와 유사하다. 자신들의 화구를 팔아 사진기를 장만했던 당시의 수많은 화가들처럼, 오늘날에도 길들여진 팔레트와 끌과 정을 팽개치고, 디지털카메라와 네트워크 장비를 마련하는 작가들이 줄을 잇고 있다. 적어도 이런 맥락에서 보자면 달라진 것은 없다. 언제나처럼 누구도 책임지지 않는 변화가 있었고, 그것을 따라잡으려는 몸부림이 연출되고 있을 뿐이다. 덤덤하게 말하자면 그렇다.

새로운 어휘들

MTV적 감성이든 디지털 미학이든, 그것은 이제 어떤 특별한 세대의 가치가 아니다. 그것은 이미 이 시대 전체의 문맥이 되었다. 최초의 음악 전문 채널인 MTV는 이미 1981년에 문을 열었고, 값비싼 위성 수신용 안테나가 이 땅의 소위 '앞선

감성'들에게 그 프로그램을 일본 전파에 실어 소개했던 때도 바로 그 시절이다. 변화는 이렇게 시작되었고, 그로부터 십수 년이 지나는 동안 풍경은 더 이상 이전의 것이 아니다. 거칠더라도, 눈에 띄는 차이를 정리하면 다음과 같다.

가볍고 단순한 것, 혹은 웃기는 것: 이들 세대의 표현을 빌리자면, 일명 '폼 잡는 것들', '복잡한 것들' 대신 선호된다. 미켈란젤로나 램브란트 대신 짱가나 태권브이, 사회적 부조리는 펭귄 같은 악당으로 재현된다. 전형적으로 MTV적인 단순함이자 웃음이다. 이런 가벼움은 우리 자신의 취약성을 환기시키는 대신 은폐한다.

슬랭, 욕설, 상투어: 이것들이 학술적인 어휘보다 더 정직하고, 심지어 양심적인 것으로 간주된다. 예컨대, 씹팔 좆도, 쪽팔려! 좆나게, 양아치, '악당들의 무릎 보호대', '고도리쓰리고'…… 원전을 조롱하는 반달리스트적 쾌감, 온갖 종류의 카피나 페스티쉬, 대용품들에 더 호환적인 정서로서, 특히 한국에선 중요한 트랜드를 형성하고 있다.

시공의 불분명성: 1981년 11월 MTV의 깃발이 아폴로 11호에 의해 달 표면에 꽂혔다(합성사진). 87년의 〈문워커〉에서 악인을 이긴 마이클 잭슨은 은빛 우주선으로 변했다. 리얼리티에 대한 집착 대신 현실인지 가상인지 분간이 안 되는 상황이 더 매력적으로 간주된다. 지각과 인식의 변증법적 작동, 미술의 헤겔적 이념은 대단원의 막을 내렸다. 실체든 가상이든, 상징이든 상상이든 이 모든 것은 선택 사항일 뿐이다.

오락성: 모든 것은 마음만 먹으면 언제 어디서나 쉽게 구할 수 있는 데이터와 정보의 등위일 뿐이다. 연결과 단절, 접촉과 전환의 완전한 개방하에서 인식적 태도는 다분히 오락적이다. 여기서는 어떤 하나가 부각되는 대신, 동시에 다수가 스캐닝된다. 하나의 이미지가 오랜 시간 내적으로 성숙해가는 과정은 찰나의 미학으로 대체된다.

투니버스 TV의 캐릭터들: 실존의 캐스팅

보트조차 인간 대신 애니메이션의 캐릭터들이 쥐고 있다. 상징의 MTV적인 활용이다. 요술 공주 세리로부터 마리코 모리까지, 아동적인 상상력은 특히 일본과 한국에선 대안처럼 간주된다.

정체성의 확장: 신디 셔먼에서 최근의 니키 리에 이르기까지, 혹은 요셉 보이스의 〈유라시아〉는 '서양의 물질주의+동양의 정신주의'를 주창한다. 유니버설리즘의 신봉자들이 기하급수적으로 늘었다.

표피적인 실증주의, 사유의 타락형들: 사상이나 관념의 산물보다 육체의 산물들—똥, 오줌, 구토물, 정액 등—에 더 민감하다. 똥침, '똥 잘 싸는 거리의 이쁜이 공주', '똥 감시국 특별경찰', 또는 피터 팬의 꿈은 배낭족들의 비행기 여행으로 성취된다.

그런데 이런 변화에 무덤덤할 수 없는 사람들은 끊임없이 이렇게 물어왔다. 이런 것들은 정말 시작일까, 대안일까, 지식일까, 미래를 지닐 수 있을까, 후세를 교육할 수 있을까, 얼마만큼 지속적일까, 앞선 감성일까?

바네사 메이, 꼬리를 무는 자문의 와중에 나는 그녀를 떠올린다. 전형적으로 MTV적이자 스타TV적인 이 연주자에 이르러 정말 모든 것이 달라졌다. 사이키델릭한 조명, 빠른 비트의 밴드 배경음, 가죽팬츠, 클래식과 대중, 하이(high)와 로(low), 슈르(sur)와 서브(sub), 무대와 자연의 맥시멈적 확장 혹은 병렬. 그녀는 포스트모던적이고, 몽타주적이고, 이국적이고, 그래서 아시아적이라는 평가를 받았다. 그러나 그녀는 여전히 바흐와 모차르트를 연주한다. 원전은 장식과 포장 안에서 여전히 맹위를 과시한다. 메이는 필리핀의 가능성인가, 한계인가? 한 걸음 더 나아가 이런 흐름은 아시아의 비전인가 딜레마인가?

MTV적 감성은 '앞선 감성'인가?

미국의 MTV건 홍콩의 스타TV건, 케이블망이 그 보증인 이 세상에선 앞서 바네사 메이에게서 떠올렸던 어떤 행복한 흥분 상태가 목격된다. 그것들이 제공하는 영상들은 젊고 활력이 넘치며, 환상과 쾌속, 눈부심으로 가득 차 있다. 각양의 뮤직 비디오들은 벤츠 카브리올레와 리치칼튼 호텔, 마이애미 해변과 앤리케 이글레시아스의 남미풍 댄스가 적절하게 반죽된, 새로운 행복의 전형들을 쉴 새 없이 방사해낸다. "늘어진 주름, 숨 막히는 가난의 꾀죄죄함, 고독과 상처의 우울함도 MTV 속으로 빨려 들어가면 곧 생기를 얻게 된다."(김봉석, 『씨네21』) 그럼에도 막간의 애니메이션들은 MTV가 상업주의의 아류가 아님을 강력하고도 성공적으로 암시한다. 전 세계 80여 개국 2억 5,000만의 고정 시청자들과 더불어 무언가가 활짝 만개하고 있음은 주지의 사실이다.

여기에 저페니메이션의 전도사인 투니버스 (Toonivers) 등이 합세하면서 몇몇 아시아의 신흥 자본국에서 그 흥분 상태는 기념비적이다. 케이블망은 좁은 국토와 높은 인구밀도라는 특성을 지닌 이들 국가, 적어도 홍콩과 도쿄와 서울을 재빠르게 단일화시켰다. 서구의 문명이 결코 따라잡을 수 없는 속도와 효율성으로 아시아는 급속하게 하나의 네트워크를 형성했다. 그것은 서로 닮게 만드는 방식, 서로 모방하게 할 뿐인 일종의 폐쇄회로의 완성 같은 것을 의미한다. 특히 메모리칩이 관여하는 영역에서 한국의 성취는 문화면에서도 괄목할 만한 것이었다. 중심은 재빠르게 실재로부터 게임으로 이동 중이다. 프로 컴퓨터게이머가 등장하고, 게임이 실시간 중계된다. 플레이에서 관람까지 통신망과 가상이 지배한다. 통신망이 가상을 소생시키다가, 종국에는 가상이 통신망을 지배하게 되는 것이다. 우리의 새 환경인 셈이다. "이제 더 이상 실재는

없다. 단지 장치만이 있을 뿐이다."(에곤 프리델) 우리는 적어도 이와 같은 집단적·디지털적 성취에서 얼마간 앞서 있고, 그것은 선진의 경험이라는 오랜 욕구를 충족시킨다.

현대미술을 이해하려면 MTV를 보라

'앞선 감성'이라는 '토픽'에 관해서는 짚고 넘어가야겠다. 사실 우리 미술(예술)은 지난 세기 내내 무언가를 졸졸 뒤따르기만 했다. 대륙의 인상주의에 일본식 열등의식이 그 시작이었다. '추상'과 '미니멀'과 '개념' 역시 좁혀지지 않는 거리를 두고 순차적으로 추적해왔다. 전위와 전위의 부정형들까지, 모더니즘과 모더니즘의 돌연변이들까지, 오만한 헛기침에서 무기력한 탄식에 이르기까지, 때론 거부할 수 없는 강령이고, 뿌리칠 수 없는 유혹이기도 했다. 열등감·피해의식 ·정체성에 대한 조갈이 골이 깊어질수록, 앞서려는 것이 우선적인 욕구였음은 인정해야겠다. 그간 우리는 얼마나 고단하게 우리의 앞섬을 반증하려 애써왔던가? 대형의 주연을 베풀고, 대량의 초청장을 발부하고, 내막이야 어떻든 부풀리고 과장하면서. 어떤 사람들은 우리도 희망이 있으며, 예컨대 백남준이 그 증거라고 여전히 '선진'의 강박증을 부채질한다. 그러나 동사 '앞서다' 그 자체로서는 어떠한 지식도 의미도 지시하지 못하는 불임의 동작에 불과하다. 결과는 속도에 대한 집착이다. '앞서다'는 더 빠른, 더 많은 앞섬의 욕구를 갖게 할 뿐이다. 더구나 욕구는 조절되지 않을 경우 습관으로 바뀌고 곧 중독을 일으킨다. 즉 심리 효과와 중독 효과를 구분하기 어려워지는 것이다(실제로 스피드speed란 이름의 각성제가 있다).

어떻든, 제법 우리에게 다소간 선진적 안도감을 제공하기도 하는 것들의 항목은

이렇다. 나비효과에 의한 각종의 극단형과, 진지한 것들에 대한 증오심, 욕설과 자의적인 유치함의 선호, 말초적·분기탱천적 동기들에 대한 찬사, 지적 반동의 변종으로서의 퇴행적 제스처들, 무겁고 어두운 진실에 대한 무관심, 미디어와 테크놀러지에 대한 과도한 신뢰, 모두가 비슷해지는 현실에 대한 뜻밖의 외면, 대중적 가치(브랜드와 트렌드)와 자본에 대한 이상스러운 동조, 중독된 심리 효과들, 자제력 상실……

한국을 비롯한 아시아의 몇몇 성공적인 자본 지대는 이와 같은 선진 욕구에 의해 추동되면서 어떤 대리 시험 같은 것, 즉 스스로 출발시킨 것이 아니면서 정작 우리에 이르러 거대한 소용돌이를 일으키는 현상들에 대한 실험에 바쳐지고 있음이 분명하다. 이를테면 거미줄 같은 통신망과 과도한 집적화가 정신에 초래할 대재앙에 대한 대리 실험 같은 것 말이다. 광통신망들이 모두를 가담자와 공범자로 만들고, 사적인 차원을 공공의 사안으로 만듦으로써 야기되는 주체의 기적적인 소멸을, 혹은 인터넷이 지식을 소비하는 방식만을 권장함으로써 정작 지식의 창출 전반에 관한 무관심과 무기력증을 야기해가는 과정을 보라. 어떻든, 개인의 주체적 인식이라는 점에서 강하게 열등감을 느꼈던 아시아는 이제 동일한 감성의 공유와 집단성에서 앞서겠다는 각오를 다진 듯한 인상이다. 물론 실험의 과정은 철저하게 은닉되어갈 것이다. 결함을 발견하는 지식들은 분배와 소비의 신화 뒤로 밀리고, 고뇌와 우수의 진지함은 MTV적 메뉴들이 권장하는 눈부신 행복형의 뒤로 사라질 것이다. 이를 위해 가치와 상표의 마법이 모든 전략과 결탁할 것이다(피에르 부르디외). 전 세계가 실제로 어떻게 돌아가고 있는지를 파악할 수 있는 개인의 능력은 격감해갈 것이다(허버트 실러). 언젠가 백남준은 "현대미술을 이해하려면 MTV를 보라"고 말한 적이 있다. 맞는 말이다. 적어도 우리는 유일하게

거기서만 근거를 댈 수 있는 문화, 거기서만 위안을 얻을 수 있는 미술을 완성시켜가고 있다. 그리고 이와 같은 감성형들은 이제 모든 미학을 소진해버린 미술 안으로 지속적으로 유입될 것이다. 선진적 경험이라는 특효약과 더불어.

그러므로 우리는 이 행복한 만개의 줄기, 뿌리 그리고 씨앗은 무엇인가를, 서울과 도쿄와 홍콩의 삼각주 안에서 목격되는 신종 자부심의 근거는 무엇인가를 심각하게 자문해야 할 것이다. 그것들이 새로운 문화적 원전으로 자리매김할 수 있을지, 후사를 가질 수 있을 것인지, 그리고 변화와 속도가 아니라 그것들을 조절할 수 있는 힘을 내포하고 있는지를 말이다. 호사스런 행사와 불꽃놀이와 폭죽과 다양한 변주와 포장술과 장식에도 불구하고, 결국 촉발이 아니라 여전히 유입된 원전들에 대한 박피적 반동일 뿐인지, 혹 상류인 대신 하류이거나 하수구는 아닌지를 자문해야 할 것이다.

(출전:『월간미술』, 2000년 9월호)

차이들의 풍경
―2003년 제50회 베니스 비엔날레 한국관 기획展

김홍희(제50회 베니스비엔날레 한국관 커미셔너)

1. 정자를 닮은 한국관

"차이들의 풍경"은 한국관 전시에 특성을 부여할 주제적 핵심 개념으로서, 복수적 차원의 차이들, 크게는 예술과 자연, 내부 공간과 외부 풍광의 차이, 작게는 작가들과 작품들 간의 차이들이 만들어낼 개념적 전시 풍경을 말한다. '명상적이고도 역동적인' 전시 풍경으로 타 국가관들과 차별화하면서 또 다른 차원의 차이를 만들어낼 이 "차이들의 풍경"은 한국관의 구조적, 공간적, 장소적 특성으로부터 그 개념을 도출하고 있다. 이러한 점에서 한국관 전시의 특성, 나아가 한국관의 정체성은 한국관 자체의 사이트 특정성으로부터 출발한다고 말할 수 있다.

한국관은 베니스 동남쪽에 위치한 자르디니 공원 내 중심 노변으로부터 후미진 곳에 사선으로 위치해 있고 크기도 작아 주변의 다른 국가관들, 즉 중심로에 면하고 있는 커다란 러시아관, 일본관, 독일관, 캐나다관, 영국관, 프랑스관에 비해 눈에 잘 뜨이지 않는다. 그러나 사선으로 자리 잡은 덕분에 타관들로부터 분리되기보다는 그것들과 오히려 유기적으로 관계 맺어지는 의외의 효과가 발생하며, 더구나 나무숲이 울창한 해안 풍광이 둘러싸고 있는 공원 동남쪽 끝자락에 위치한 까닭에 일단 그 앞에 당도하면 자르디니 공원의 자연 친화적 분위기를 더욱 만끽할 수 있는 이점도

갖는다.

건축물 자체는 일부 벽돌과 나무 벽을 제외하면, 주로 철골 구조와 유리로 되어 있어 상당히 현대적이고 차가운 느낌을 주지만, 그것이 역설적으로 자연과의 합일을 유도하는 요인으로 작용한다. 천창과 앞뒤 유리 벽면들을 통해 내부로 관통하는 자연 풍광이 건물을 자연의 일부로 삼켜버릴 뿐 아니라, 특히 한낮의 작열하는 태양빛은 견고한 건축물 자체를 탈물질화, 소멸시킴으로써 단지 풍경만을 남게 한다. 건물 구조 역시 사이트의 자연적 특성에 조응하듯 재단되지 않은 듯한 비정형적인 모양새를 하고 있다. 한때 화장실로 사용되었던 자그마한 입방체 구 벽돌 건물을 허물지 않고 건축하는 것이 한국관 건립의 조건이었다고 하는데, 그 고건물에 잇대어 지형이 허용하는 제한적 범위 내에서 조성된 듯한 장방형, 궁형의 신축 공간들이 전체적으로 불규칙한 자연적 형상을 이루고 있는 것이다. 이러한 외형을 반복하듯, 건물 내부 역시 비정형적이고 불규칙한 공간들로 구성된다. 정사각형, 직사각형, 궁형, 파형의 공간이 구획 없이 펼쳐져 있고 천정 높이도 제각각이다. 동남쪽에 위치한 입구 유리문을 들어서면 천정 높은 기다란 장방형의 주 전시 공간과 그 오른편으로 낮게 굽이치는 파형 공간이 한눈에 펼쳐진다. 정문 좌측은 상대적으로 시야에서 가려져 있어 방향을 좌로 틀어야만 궁형 공간과 그 뒤쪽으로 연결된 구 벽돌 건물 내부 공간으로 인도된다.

한국관의 건축 디자이너 김석철과 현지 건축가 프랑코 만쿠조는 수상 도시 베니스의 자연 풍광을 요약하듯, 북동쪽 벽면을 해안의 파도를 연상시키는 파동벽으로 처리하고 있다. 또한 건물 옥탑에는 돛줄처럼 생긴 사선의 쇠줄들을 장착시켜 그 모양새가 배의 갑판을 크게 닮게 하고, 해안가 갯벌로 인도하는 푹 꺼진 지면으로부터 건물 후면을 들어 올려 부둣가 선창을 연상시키고

있다. 한국관은 이렇게 자연적 조건에 따라, 그것에 순응하는 구조로 건조되었다는 점에서 환경 친화적인 현대건축을 표상하는 동시에, 바로 그러한 점에서 한국의 전통 정자에 비견될 수 있다. 전면과 후면의 유리 벽면을 통해 주위 풍광이 관통되는, 즉 안이 밖이 되고 밖이 안이 되는 순환적 소통 구조에서 사방이 열린 한국 정자와 닮아 있다는 것이다. 자연 한가운데에 지어지지만 자연을 해치지 않고 자연이 그냥 스쳐 지나가게 하는 집, 산수가 좋은 곳에서 풍류를 즐기기 위해 마련된 아담한 공간, 자연과 대화하고 명상할 수 있는 장소, 그리하여 전통 산수화에 많이 등장하는 한국의 정자를 유추시키듯, 자르디니 공원의 울창한 숲속에 자리 잡고 있는 한국관은 앞뒤 안팎이 없는 정자의 통풍 구조처럼 유리면을 통한 시각적 통풍을 일궈냄으로써 자연과의 합일, 또는 자연과의 감정이입을 가능케 하는 것이다.

2. 관통의 미학에 의한 공간적 뒤집기

한국관은 건축적으로는 자연 친화적이고 열린 구조라는 맥락에서 현지로부터 "서양 건축으로 표현된 동양 정신"이라는 평가를 받았던 반면, 국내적으로는 1995년 건립 당시부터 유리벽뿐 아니라, 궁형, 파형 등을 포함하는 특이한 구조 때문에 전시장으로서는 적절하지 못하다는 지적에 시달려왔다. 이러한 불리한 조건을 극복하기 위해 종전의 전시 관계자들은 유리벽을 코팅하거나 벽면으로 차단하고 내부 구조를 기하학적으로 개조하여 사용하였다. 그러나 이번 한국관 전시는 건축물의 이러한 불리한 조건을 전시 내용과 연출의 시발점으로 수용하여 건물의 특성을 살리는 것에서 출발한다. 즉 전시 개념과 특성을 건물과 주변 경관, 정자의 열린 구조를 닮은 건물의 구조적 특성으로부터 도출하여 그것이 자연스럽게

한국관의 특성을 드러내도록 유도한다는 것이다. 동양적인 것, 전통적인 것보다는 한국관의 사이트 특정성으로부터 한국관의 정체성을 구축한다는 의도이다.

이를 위해 우선 천창을 막은 천정만을 남겨두고, 유리를 막은 모든 가벽을 제거하거나 유리면의 코팅을 벗겨내면서 건물의 원형을 복구시킨다. 그럼으로써 외부 풍경을 안으로 적극 끌어들이고 자연 채광을 강화시키며 공간의 투명성을 극대화할 수 있다. 베니스 해안 풍경을 전시장 내부로 끌어들이고 내부의 예술작품을 밖으로 확장시키는 관통의 미학으로 공간적 뒤집기를 시도한다는 것이다. 다음에는 그동안 제대로 사용되지 않았던 궁형이나 파형의 죽은 공간을 활용함으로써 전시 면적을 넓힐 뿐 아니라 정형적 구조로 이루어진 타 국가관들과 차별화되는 새로운 연출 효과를 기대할 수 있다.

작가 선정은 이러한 구조적, 공간적 요구와 맞물려 이루어졌으며 작가들은 모두 사이트 특정적 현장 작업을 신작으로 발표한다. 정문을 열고 들어서면 장방형의 중앙 공간과 우측의 파동 벽이 하나의 공간으로 펼쳐지는데 맞은편 유리벽을 통해서 훤히 내다보이는 자연적 해안 풍경이 내부의 여하한 예술을 불허하는 듯 강렬한 이미지로 들이닥친다. 이에 정면 공간을 과감하게 비워놓고 길이 17미터의 파동 벽면을 황인기의 대하 벽화, 컴퓨터로 재구성한 그의 디지털 산수화로 장식할 것을 구상해본다. 현장을 답사한 작가는 한걸음 나아가 파동 벽뿐 아니라 이웃한 유리 벽면까지 연결하는 장장 28미터의 벽화를 제안한다. 유리를 통해 내다보이는 실제 베니스 풍경과 유리면에 재현된 전통 산수화가 실제로 병치되는 국면에서 외부와 내부의 공간적 뒤집기라는 전시 의도가 요약적으로 명시될 것이다. 결국 이 산수 벽화는 시공을 초월하는 관념적 산수화의 은유이자 한국관의 사이트

특정성을 환유하는 알레고리 풍경화로서 존재하게 된다.

좌측 공간은 정면 시각에서 벗어나 있을 뿐 아니라 한눈에 펼쳐지는 중앙 공간과는 대조적으로 궁형, 정방형 등 오목조목한 분할 공간으로 이루어져 있어 정서영의 밀봉적 오브제로 은밀한 분위기를 연출하기에 안성맞춤이다. 정서영은 이번에 오브제를 건축적으로 확장, 건축물 구조 자체를 버팀목으로 이용하는 사이트 특정적 오브제 설치 작업을 선보이기로 한다. 궁형 공간의 철조 기둥을 심으로 커다란 가짜 기둥을 만드는 한편, 입방체 구 벽돌 건물 내부 공간에 일정 부분 손질을 가하고 특정 오브제를 배치하여 그 방을 수수께끼 같은 시각적 픽션의 장으로 전환시킨다. 외부 풍광에 조응하는 황인기의 풍유적 벽화와 대조적으로 정서영의 초현실적 픽션은 인공적 인테리어 속에서 펼쳐지지만, 유리벽을 통해 안과 밖을 흐르게 하는 황인기의 유리 벽화와 마찬가지로 후면 출구를 통해 내부 픽션을 외부로 확장함으로써 건물의 안과 밖을 자연스럽게 연결시킨다.

한국관은 노변으로부터 약간 후미진 곳에 자리 잡고 있기 때문에 옥외 작업을 통하여 주의를 끌 필요가 있다. 이를 위해 박이소를 초대하는데, 그는 스펙터클한 야외 작업과는 거리가 먼 허술하고도 썰렁한 각목의 구조물을 설치한다. 그 구조물의 일부를 이루는 내부형 미니어처 목각과, 건물 입구의 쇼윈도처럼 생긴 작은 공간에 놓여지게 될 소형 조형물이 유사한 개념의 미니어처 건축물이라는 점에서 상호 연결되면서 시각적, 동선적으로 건물의 안과 밖을 연결시키지만, 실상 기념비적 외부 조형물을 내부 미니어처로 대치하는 그의 역전적 제스처에 의해 황인기의 산수 벽화를 통해 이루어진 공간적 뒤집기가 다시 한 번 수행된다. 여기에 그의 미니어처 조형물들이 크기와 위세를 겨루는 빌딩들이고 보면 그의

뒤집기 작업이 공간적 도치 이상의 인식론적 게임임을 알게 된다.

이렇게 건물 안과 밖을 소통시키는 동시에 안과 밖의 질서를 도치시키는 3인 참여 작가들의 사이트 특정적인 작업에 의해 생성적이면서도 해체적이고, 명상적이면서도 역동적인 "차이들의 풍경"이 창출된다. 전통 산수를 디지털 수열로 대치한 황인기의 알레고리 풍경화, 조형적 응축과 확장으로 불가능한 언어적 표현을 외화시키는 정서영의 픽션적 풍경, 허술함의 미학으로 문명에 대해 비판을 던지는 박이소의 소담한 문화 풍경…. 예술이라는 이름의 이러한 개념적 풍경들은 베니스 해안의 실 풍경과 교차, 병치되면서 또 다른 차원의 차이의 풍경을 일궈낸다. 결국 한국관의 구조적 특성과 장소적 특성에 의거한 외부와 내부, 예술과 자연의 충돌과 조화가 엇갈림의 스펙트럼을 형성하고, 3인 참여 작가의 미학적, 이념적 차이가 엇박의 조화를 이루는 가운데 타관들과 차별화되는 한국관의 총체적 이미지, 즉 관조와 동요의 양극을 왕래하는 "차이들의 풍경"이 창출된다.

3. 황인기의 ‹바람처럼›

황인기는 내부 파동 벽에서 유리벽을 잇는 대형 벽화 ‹바람처럼 Like A Breeze›을 선보인다. 작가는 근자에 들어와 전통 한국화를 컴퓨터로 재구성하는 디지털 산수 연작을 발표하고 있는데, 이번 출품작은 조선조 화백 이성길이 중국 복건성에 있는 무이산 구곡계를 상상하여 그린 ‹무이구곡도›(1592)를 밑그림으로 사용한 것이다. 무수한 산봉우리, 언덕산, 계곡과 함께 배, 집 등이 보이는 이 구곡도가 베니스 풍광과 상통하는 점이 있을 뿐 아니라, 폭 36센티 길이 4미터의 기다란 두루마리로 된 원화의 비례가 현장 조건에 맞는 까닭에 작가는 그것을 채택하여 컴퓨터로 50배로

확장, 높이 2.4미터, 길이 28미터의 대하 벽화로 제작하게 된 것이다.

디지털 산수화는 실물화의 사진 필름을 전사하고 컴퓨터로 처리하여 농담 없는 흑백 픽셀화를 만드는 것으로 시작된다. 입력 정보를 이진법적 흑백 이미지로 변형시키는 이 일차적 단계를 거친 후, 그것을 펀칭의 단위가 될 점으로 전환하여 A4 용지에 출력하게 된다. 이번 출품작의 경우 파동 벽면은 네가티브로 출력하여 까만 점이 여백을 나타내고, 유리 벽면은 포지티브로 하여 까만 점이 이미지를 나타내도록 한다. 그 출력물을 실제 벽화로 전환하기 위해서는 무려 1500장의 용지가 필요하다. 작가는 그 출력 용지를 벽화 크기의 필름지에 대고 까만 점들을 따라 구멍을 낸 후, 그것을 딱딱한 스폰지를 입힌 현장 벽면에 대고 구멍을 따라 표시한다. 그 표시에 따라 표면에 검거나 흰 재료를 부착하여 흑백 이미지를 얻어내는 것이 마지막 공정이다. 파동 벽의 흑색 이미지 부분은 검은 폐비닐로, 까만 점으로 표시된 여백 부분은 아크릴 거울 파편을 부착해 이미지를 만드는 한편, 유리면 경우는 여백 부분은 투명 유리를 그대로 두고 이미지가 될 까만 점을 검은 실리콘을 쏘아 형상을 드러낸다.

11-12밀리 크기로 잘라낸 거울조각 13만 개, 12밀리 크기의 실리콘 덩어리 6만 개가 요구되는 이번 디지털 산수화는 디지털 기술이라는 말이 무색할 정도로 막대한 수공과 시간을 요구한다. 기계적 과정 이후에 요구되는 노동, 즉 재료 부착의 반복 작업이 선종선사의 도 닦기에도 비견될 수 있는데, 그의 작품이 주는 파워는 재료적 물성이나 물량보다는 이러한 수공적 밀도에 기인한다. 그는 이번에 파동 벽 부착 재료로 전에 사용하던 리벳이나 크리스탈 대신에 커팅한 거울조각을 사용한다. 비가시적 픽셀을 가시화하는 부착 재료로서 그가 이번에 선택한 거울은 유리 건축의 비물질성을 강조하는 점에서 건축물과 미학적

연관성을 갖는데, 특히 그것이 반영의 매체라는 점에서 특별한 효과를 발휘하게 된다. 즉 조각난 거울 파편들이 제각각 주변을 반영하고 빛을 반사시킬 때에 벽화의 표면은 작열하는 수면처럼 스스로를 탈물질화시키고 이와 함께 재료적 물성과 물량적 수치를 감축시킨다는 것이다. 자체적 물량과 물성을 탈물질화, 무효화시키는 거울이라는 매체를 통해 그는 가시화된 비가시적 픽셀을 다시 비가시화시키고, 그럼으로써 디지털 미학의 추상성과 비가시성을 극대화시키는 것이다.

〈바람처럼〉은 내부 공간을 반 이상 둘러싸는 초대형 스케일이라는 점에서도 디지털 미학을 충족시킨다. 흐르는 이미지, 즉 전자적 픽셀의 운동을 유추시키듯, 점점이 읽히는 그의 디지털 산수화는 독해의 시간뿐 아니라 감상을 위한 신체적 이동 또는 행동을 요구하는 점에서 설치, 퍼포먼스와 같은 연극성을 획득하며 이와 함께 시간예술로 진입한다. 또한 시간성의 개입으로 평면과 입체의 중간 형태를 점하는 전자 영상과 마찬가지로, 픽셀화된 거울 파편들이 평면을 벗어나 모자이크적인 부조성을 부여받을 때 그의 산수화는 3차원 예술로 이전한다. "텍스트의 충실한 전달이기보다는 컴퓨터 과정의 오류나 편차를 노정시킴으로써" 지각 주체의 새로운 반응을 유도한다는 작가의 지적처럼, 디지털 이미지는 시간과 공간, 평면과 입체의 중간 지대에 기거하는 이중적 양상으로 시각 이상의 공감각적 감흥을 일으키며 지각 체계의 교정을 요구하는 바, 이것이 황인기 디지털 산수화의 인식론적 의미이다.

컴퓨터 기술뿐 아니라 실리콘, 거울, 페비닐 등 산업재료를 사용하면서 고화를 현대적으로 재구성하는 황인기의 디지털 산수화는 문화적 유산의 은유이자 그것의 풍경적 환유로서 알레고리를 획득한다. 즉 과거 이미지를 차용하는 동시에 그것을 현재로 재생시키고 단편과 파편을

총체로 완결시키려는 재창조의 의지에서, 또한 동일 단위의 반복과 병렬적 배치로 수열적 연속체를 구성하는 동시에 스스로를 파편화, 해체시키는 상호텍스트적 발상에서 포스트모던 알레고리를 함의한다는 것이다. 결국 〈바람처럼〉은 '바람처럼' 전통과 현대, 과거와 현재, 서양과 동양, 아날로그와 디지털, 복합화와 파편화의 경계를 넘나들며 초시제적, 초공간적, 초기술적 알레고리 풍경화로 의미화되며 그럼으로써 명상과 함께 지각 체계의 변화를 유도하는 동요를 불러일으키는 것이다.

〈바람처럼〉은 수상 도시 베니스의 실 풍경과 그림 속 계곡의 재현 풍경을 병치시키는 이중 풍경의 전략으로 내부와 외부, 실제와 가상, 재현과 제시의 이분법을 무효화시킨다. 그것은 정자를 닮아 건물이기보다는 자연의 일부이기를 원하는 한국관, 사이트 특정성을 근간으로 도출된 전시 개념 자체를 대변하듯, 그 자체가 풍경적 환유로 기능한다. 다시 말해 자연, 장소, 공간, 위치와 충돌하기보다는 낯설게 만나고 다르게 반응하는 3인 작가들의 출품작과 그것이 일궈내는 "차이들의 풍경", 그 관념적, 개념적, 추상적, 해체적, 메타언어적, 담론적 풍경을 가시화하는 시각적 힌트로 작용하는 것이 황인기의 벽화 〈바람처럼〉이라는 것이다.

4. 정서영의 〈기둥〉과 〈새로운 삶〉

정서영은 〈기둥(The New Pillar)〉과 〈새로운 삶(A New Life)〉으로 "차이들의 풍경"에 참여한다. 이미지와 개념, 말과 사물의 간극과 불일치를 유머스럽게 조형화하는 정서영의 작업은 그것이 오브제일 경우 가구적 기능을 갖지 않는 가구처럼 실내, 인간 신체와 이상한 방식으로 관계 맺으며 인테리어 디자인적 특성을 갖는데, 이번 전시와

같이 건물 구조를 근간으로 하는 설치 작업에서는 그러한 특성이 건축적 코드로 강조, 강화된다.

한국관 정면 좌측, 궁형의 유리창이 둘러치고 있는 궁형 공간에 설치된 ‹기둥›은 그 공간에 이미 세워져 있는 기둥에 부착해서 만든 높이 224센티, 지름 110센티의 커다란 가짜 기둥이다. 몸체는 단단한 백색 스티로폼, 베이스는 하얀 시멘트로 만들어져 언뜻 보면 진짜 같기도 하지만, 그 커다란 몸체가 밑으로부터 5센티 띄워져 설치되어 있어 관객은 그것이 뻔한 거짓말인 줄 금방 알아차리게 된다. 궁형의 창밖으로는 외부 풍경이 내다보이는데, 그러한 자연 풍경을 배경으로 아무 용도 없이 덩치만 커다란 가짜 기둥이 주변 공간을 가득 차지하며 공중에 얕게 떠있는 것이다. 진짜 자연과 가짜 기둥의 비맥락적 병치, 공간과 구조의 불균형적 비례가 초현실적 풍경을 창출하는 가운데 관객은 신기함과 거북함, 시각적 쾌와 불쾌로 엇갈리는 감흥을 경험한다.

‹새로운 삶›은 한국관이 세워지기 이전부터 그곳에 있던 입방체 벽돌 구조물 내부 공간을 이용한 설치 작업이다. 정서영은 그 공간이 위치적으로, 양식으로도 본 건물로부터 동떨어진 소외 공간이라는 점을 강조하려는 듯, 사방 4미터, 높이 4미터 가량의 사각방을 무대로 독자적 드라마를 펼친다. 그녀의 연출은 인테리어를 변경시키는 건축적 작업으로 시작한다. 우선 건물 내부에서 그 방으로 통하는 입구에 바닥에서 1미터 정도 올려 높이 72센티 정도의 작은 사이 문을 단다. 단색조의 충충한 주변에 활기를 주듯 야광 주홍으로 낙점하듯 채색된 이 문은 일단 열기만 하면 그 물리적 반동의 힘으로 자동적으로 되돌아가 닫히는 여닫이 문이다. 열리는 동시에 닫히는 이 사이 문은 본체로부터 분리되어 있으면서 연결되는 공간 자체의 존재론적 양상을 상징하듯, 또한 다른 작품과 관계 맺기와 함께 거리 취하기라는 작가적 이중 태도, 나아가 3인 작가의

차별화와 동일화라는 큐레이토리얼 요구를 암시하는 듯, 그 자체가 경계, 양면성의 표상으로 존립한다.

새로운 세계로 인도하는 주홍색 문을 열고 들어가면 텅 빈 공간을 가로질러 외부로 향한 출구 한 끝에 검은색 오토바이 한 대가 뜬금없이 서 있다. 무슨 일이 벌어질 듯, 또는 벌어진 듯한 야릇하고 긴장된 분위기이다. 그 방은 원래 후면에 출구가 나 있었으나 한동안 전시를 위해 벽으로 막아 놓아두었던 것을 작가가 이번에 문 부분을 따내어 90센티 폭의 문구멍을 만들었다. 그 문구멍 공간에 반은 안으로 반은 밖으로 걸쳐진 250센티 정도의 중형 오토바이가 있는 것이다. 그 이상한 오토바이를 자세히 보기 위해 관객이 출구를 향해 걸어갈 때에 마루 바닥은 전시장 내의 다른 바닥과 달리 출렁대는 느낌을 주며 약간씩 삐꺽거리는 소리를 낸다. 작가가 잘 깔려진 기존의 마루 바닥 위에 사이를 두고 마감 안 된 목재로 생마루를 깔아놓은 까닭이다.

가까이 가보면 앞부분은 보통 오토바이이지만 뒷좌석 부분이 두 바퀴 리어카로 개조된 삼륜의 변형 오토바이이다. 판자로 만들어진 리어카를 더 자세히 들여다보면 그것은 리어카가 아니라 밑부분은 창문 달린 집이고 그 위 지붕은 고속도로인 이상한 조합의 집이다. 로트레아몽이나 마그리트의 초현실적 비전을 방불케 하는 꿈속에서나 가능한 몽환적 오브제인 것이다. 고속도로는 약간의 원근법으로 그려져 어느 정도의 속도감과 거리감을 느끼게 한다. 달리는 고속도로를 머리에 얹고 있는 바퀴 달린 리어카 집이 뒤로 빠져 있는 출구 후면으로는 황인기의 유리벽화 뒤로 보이는 멋진 베니스 해안 풍광과는 대조적으로 잡초만 무성한 버려진 뒷마당이 보인다.

‹기둥›과 마찬가지로 ‹새로운 삶›이라는 이 방도 가짜, 거짓말, 픽션이다. 현대미술이 점점 일상, 삶과 닮아가고 사물화되어가지만, 정서영은 예술과 같은 예술, 즉 거짓말 같은 예술로 예술을

창조하고자 한다. 정서영의 예술은 픽션이며 그것은 그럴 듯한 픽션이 아니라 거짓말 같은 픽션, 이유 없는 반항처럼 그냥 거짓말인 픽션이다. 오토바이도 리어카도 아닌, 고속도로 집을 싣고 있는 이 리어카 오토바이는 지면으로부터 붕 떠있는 기둥만큼 새빨간 거짓말이며 예술적 오브제로만 존재가 가능한 순수한 픽션, 즉 예술이다. 그러나 그녀 거짓말의 출처는 머리 속 상상이 아니라 눈으로 보는 현실로서, 그에 기반하여 그녀는 가상적 현실 또는 초현실적 허구를 만드는 것이다. 예컨대 고속도로 지붕이 달린 집은 고속도로 밑의 공간을 이용해 그 밑에 맞대어 지은 집, 또는 도로변에 바짝 붙여 지은 집과 같이 택지가 부족한 동아시아 국가들이나 제3세계에서 흔히 볼 수 있는 일상 풍경의 익살스러운 초현실적 표현이다. 작가의 언급대로 "현실 극복을 위한 제3세계 특유의 대안 또는 아시아적 방식"이 만드는 초현실적 진풍경에 대한 메타 풍경인 이 기이한 고속도로 집을 베니스로 이동시키기 위한 방편인 것처럼 정서영은 그것을 오토바이에 부착시킨 것이다. 그러나 오토바이가 다닐 수 없고 층계를 올라갈 수 있는 이상한 형태의 리어카가 유일한 운송 수단인 수상 도시 베니스에서 이 기이한 오토바이는 그 자체가 지리적, 풍토적 여건을 극복하기 위한 초현실적 대안이 된다. 결국 ‹새로운 삶›의 주역인 이 오토바이는 베니스를 무대로 한 사이트 특정적 오브제, 그러나 가상적으로만 존재하는 사이트 특정적인 초현실 오브제이다. 정서영은 이렇게 이상한 방식으로 사이트 특정성이라는 전시 개념을 충족시킨다.

정서영의 오브제는 언어 체계 이전의 내면의 눈, 또는 데자뷔적 비전으로 포착된 사물, 상황, 사건, 즉 말로 표현할 수 없는 비언어적인 것의 조형적 구현이다. 역사적, 의식적, 검열적, 총체적 언어인 ‘담론 언어’ 대신에 그녀는 ‘형상 언어’,

즉 비역사적, 무의식적, 욕망적, 분열적 언어를 사용한다. 언어 자체의 정체성을 기피하며 기표를 문제화하는 조이스나 기의를 문제 삼는 프루스트와 마찬가지로, 정서영은 언어적 의미의 우주성, 획일성 대신에 문법을 전복하는 트로프를 선호하며 형상적 수사학으로 담론적 문법을 대치한다. 즉 유사성에 의존하는 은유적 압축, 우발적인 것에 의존하는 환유적 도치의 전략으로 비선형적이고 복합적인 ‘뉴 에세이’를 창출하는 바, 정서영 작업에서 느껴지는 수사학적 저항은 바로 이러한 은유와 환유의 작용에 기인하는 것이다.

은유와 환유로 리얼리티를 거부하는 점에서 정서영의 오브제 설치는 황인기의 디지털 벽화와 마찬가지로 알레고리를 보유한다. 그러나 황인기의 알레고리 산수화가 ‘핫’하다면, 정서영의 픽션은 ‘쿨’한 알레고리로서, 관객의 즉각적 반응을 유발하는 황인기의 작업에 비해 관객의 참여도가 낮은 ‘쿨 매체적’ 특성을 갖는다. 포인트 시스템을 회피하는 황인기의 원심적 발상과는 다르게, 포인트적 밀도를 추구하는 구심적 정서를 반영하듯, 정서영은 묘사적 산문 대신에 응축된 싯구로, 내러티브 대신에 상징으로 표현한다. 작가 자신이 역설하듯이, "복잡다단한 통로를 언급하는 대신 끝까지 살아남은 농축된 의미와 긴장감만을 전달"하고자 하는 그녀에게 소통은 이차적인 문제가 된다. 통찰적 긴장과 관조적 이완을 동시에 요구하는 난해한 오브제, 신비한 주물로서의 그녀 작업의 매혹이, 그것이 ‘사물(objecthood)’에 그치지 않고 ‘예술(art)’로 남는 이유가 여기에 있다.

5. 박이소의 ‹베니스비엔날레›와 ‹2010년 세계에서 가장 높은 건축물 1위-10위›

야외 작업을 주문받은 박이소는 한국관 앞마당에 ‹베니스비엔날레 Venice Biennale›라는 작품을

설치한다. 이 작품은 멀리 떨어져서 보면 작은 방만 한 사각의 각목 프레임일 뿐이다. 그러나 자세히 들여다보면 프레임을 한 구석에서 사선으로 지탱해주고 있는 2개의 지지목에 무엇인가 조물조물 조각되어 있는 건물군상을 발견하게 된다. 이 2개의 지지목이 본 작품의 핵심으로, 긴 각목에 26개의 국가관 건물들, 짧은 각목에 3개의 아스날 전시관들이 조각되어 있는 것이다.

이 사각 틀 밑에는 채색 타일이 부착되거나 흰 자갈이 깔려 있는 4개의 플라스틱 물그릇이 얇은 각목 다리를 받치고 있다. 작가는 이 물그릇을 가득 채우고 있는 맹물이 수상 도시 베니스의 바다를 상징한다고 설명한다. 그렇다면 비엔날레 건물 모형이기도 한 이 지지대에 의해 받쳐지고 있는 사각 나무틀은 결국 도시 한구석에서 베니스비엔날레를 개최하는 베니스시라고 쉽게 미루어 생각할 수 있다. 작가는 사이트 특정적 야외 작업이라는 요구를 사이트 재현적으로 응수하려는 듯, 베니스와 베니스비엔날레 자체를 대상으로 자르디니 공원에 열 지어 있는 국가관 건물과 아스날 건물을 재현하는 것이다. 그뿐 아니라 그것을 미니어처로 풍자함으로써 비엔날레의 권위에, 또한 기념비적이라는 야외 작업의 스케일적 관례에 농담 걸 듯 의문을 제기한다.

박이소의 미니어처 국가관들은 정교하게 조각되어 있지는 않으나 원래의 모습을 그대로 모방하고 있어 각 국가관들이 외양으로 즉각 식별된다. 그러나 작가는 건물들의 상대적 크기를 무시한 채 거의 2-3센티 정도의 동일한 크기로 모형화하고 있다. 각기 다른 크기와 모습으로 경쟁하고 있는 각 국가관들의 차이와 다양함을 단순화, 축소시키는 이러한 동일화의 제스처를 통해 인간적 성취의 무상함, 커다란 차이의 사소함을 강조하려는 것이다. 비엔날레는 국제무대를 통해 자국의 미술문화를 선양하고 국가적 정체성을 확립하려는 문화 권력의

각축장으로, 각 관은 더 크고 더 멋진 건축물로 최고이고자 하는 욕망을 표출한다. 국가관 건물들은 그러한 욕망의 대리물이자 헤게모니 다툼의 표상이다. 이러한 국가관들을 재현하고 있는 ‹베니스비엔날레›는 아직도 국가관 개념을 고수함으로써 문화적 패권주의의 흔적을 보이는 역사 깊은 베니스비엔날레에 대한 패러디라고 볼 수 있다. 비엔날레 참여 작가에 의한 비엔날레 비평이라는 점에서 비평 효과의 신랄함이 증폭되지만, 재현 방식이나 작업 태도에서 의도된 허술함과 허약함이 단순히 제도에 대한 비판이라고만은 볼 수 없게 만든다. 크기, 양식, 재료에서 모두 비권위적이고 비기념비적인 이 작품은 오히려 평화롭고 순박한 소도시 풍경 같기 때문에, 작가가 말하듯 “경쟁 없이 더불어 사이좋게 사는 미래 세상”을 보는 것 같기도 하다.

박이소는 건물 내부와 외부의 경계 지대인 쇼윈도형 작은 공간에 ‹2010년 세계에서 가장 높은 건축물 1위-10위(World's top ten tallest structure in 2010)›라는 거창한 제목의 작업을 발표한다. 1위 호주 솔라타워(1000미터 높이의 굴뚝 모양의 태양열 발전소, 2007년 완공 예정), 2위 토론토의 CN타워(높이 553미터, 1976년 완공), 3위 뉴욕 월드 가든스(높이 541미터로 쌍둥이빌딩 자리에 2008년 완공 예정)로부터 10위 상하이 오리엔탈 펄 타워(높이 468미터, 1994년 완공)에 이르는 10대 고층 건물들을 이번에도 작은 모형으로 만들고 그것을 여기서는 낮은 테이블 위에 진열한다. 나머지 9개 고층 건물보다 2배 정도로 월등히 높은 1위 솔라타워는 길이 130센티 정도의 하수구 파이프를 수직으로 세우고 백색 유토를 그 주위에 발라놓은 것으로 원통 모양의 건축물 원형을 그대로 모방하여 만든 것이다. 서로 비슷한 높이지만 사소한 차이로 순위가 매겨진 나머지 9개의 건축물도 밀가루 반죽 같은 백색 유토를 주물럭거려 만든 높이 60-70센티 정도의

캐리커처식 모형들이다. 이 건축물 모형들은 물렁물렁한 재료적 특성 때문에 원형과 유사한 외양을 하고 있음에도 불구하고 영화 세트장의 캐릭터 소품과 같이 우스꽝스럽고 괴기스러워 보인다.

작가는 위대함의 신화, 수직적 욕망의 역사를 비웃는 듯, 또는 시지프스의 불가능한 도전을 환기시키듯, 최고 높이를 자랑하는 세계적 고층 건물들을 하수관이나 물렁물렁한 반죽재로 희화화하는 것이다. 인간적 성취, 역사적 업적을 미니어처로 축소시키는 이러한 탈남근적, 탈영웅적 발상은 주변적인 것, 쓸데없는 것, 모자라는 것, 빈 것, 약한 것에 대한 그의 관심, 그가 즐겨 사용하는 합판, 각목, 콩크리트 등 일상적이고 가공되지 않은 값싼 재료들, 힘주지 않고 허술하게 대강 만드는 제작 태도에서 감지된다. 물건이나 작품이 보기에 따라 웃길 수 있다는 것을 보여주는 점에서 그는 정서영과 마찬가지로 시각적 농담가이지만, 구심적 밀도나 드라마틱한 긴장보다는 '썰렁함과 헛헛함'에 매력을 느끼며 허술함을 미학화하는 점에서 후자와 구별된다.

황인기와 정서영이 비예술적 재료와 비전통적 방법으로 예술을 추구한다면, 박이소는 모든 것을 가볍게 처리하고 평준화시켜 예술을 벗어나고자 한다. 예술적 재현보다는 현실적 제시로 본질에 접근하고 결코 가볍지 않은 주제를 한 번 비틀어 가볍게 처리하는 풍자의 전략으로 그는 고급예술, 제도예술의 코드를 탈피하고자 하는 것이다. 반예술적 저항과 문명 비판적 내용을 비도발적, 비극단적으로 탈정치화하는 그의 완곡어법에 의해 익숙한 현실, 실제적 대상이 오히려 낯설게 보여진다. 황인기의 알레고리 풍경, 정서영의 허구의 드라마가 예술적 정공법으로 리얼리티를 초월한다면, 박이소의 낯선 리얼리즘은 예술적 반어법으로 리얼리티를 변형시킨다. 이 3인 작가들의 작업이 이념적, 양식적, 미학적, 전략적

차이에도 불구하고 하나의 풍경으로 모아질 수 있는 부분은 바로 리얼리티에 대한 추상적, 개념적 접근이며 이를 통해 확보되는 알레고리의 차원이다. 결국 3인 작가들이 창출하는 복수적 차원의 알레고리, 그 차이의 스펙트럼이 관조와 동요, 명상과 도발을 공존시키는 한국관 특유의 "차이들의 풍경"을 만드는 것이다.

6. 정체성의 강박으로부터의 해방

황인기, 박이소, 정서영은 미국과 독일에 거주하며 이민자의 체험과 정체성의 갈등을 경험한 작가들이다. 황인기는 1976년부터 10여 년간의 뉴욕 체류 기간 동안 미니멀리즘에 경도되어 하드엣지적 추상미술을 실험하기도 하고 린넨의 올을 빼어 그 사이에 채색하는 추상표현주의 계열의 작업을 시도하기도 하였다. 그러나 서양의 정서와 자신이 다름을 인식하고 귀국을 결심했던 1986년경부터 손가락으로 그리는 제스츄럴 드로잉을 시작하였다. 자연스럽게 신체의 리듬과 흥을 타고 그려지는 붓 자국에서 자신의 고유 정서를 발견하고, 정체성을 직접 주제화하기보다는 자신의 정서와 감흥이 기록되고 형태의 과장이나 축소가 통하지 않는 손가락 그림에서 회화적 출구를 찾은 것이다.

1986년 귀국 후 파주, 옥천에 작업실을 마련한 그는 시골생활에 체질적 편안함을 느끼며 주변 풍광을 그리는 한편, 허니콤, 층계 등 연금술적 상징 기호와 언어가 등장하는 뉴 이미지 계열의 형상적 추상화로 조형 실험을 병행하면서 서구적 뿌리 역시 자신 정체성의 일부를 이루고 있음을 인식하게 된다. 1990년대 중반 선묘적 산수 드로잉에 레고, 리벳 등 일상의 파편들을 부착하며 예사롭지 않은 부조적 산수화를 발표하던 그가 산수풍경을 디지털로 픽셀화시켜 그리드적 입체

조형을 만드는 새로운 디지털 산수화 연작을 선보이게 되는 것이 2000년이다. 산수화 전통과 디지털 기술, 자신의 풍유적 기질과 학습된 조형 기법의 행복한 만남이 이루어진 이 시점에 이르러 작가는 자신의 본성과 체질을 바탕으로 하는 자신의 그림을 그린다는 자각과 함께 정체성의 강박으로부터 놓여나게 되는 것이다.

1989-1996년의 기간을 스투트가르트에서 보낸 정서영 역시 정체성 문제에 민감하지 않을 수 없다. 제3세계적 초현실 풍경을 창조 모티프나 영감으로 삼는 그녀의 작업이 암시하듯이, 그녀는 자아 정체성, 민족 정체성의 문제를 예술과 예술가의 정체성 문제로 환원시킨다. 정치보다는 예술, 이론보다는 조형, 철학보다는 미학, 리얼리티보다는 픽션을 선호하는 그녀에게 문제시되는 것은 예술은 사물이나 현실과 어떻게 다르며 예술의 의미와 당위는 어디서 찾아져야 하는가 하는 예술의 본질에 관한 것이다. 그녀는 예술을 예술이 아닌 것으로부터 구별해내기 위하여 고밀도, 고차원, 고농도의 픽션을 창안하지만 그것은 현실에 뿌리내리고 있는 사물들에 의한, 사물들의 픽션이다. 다시 말해 예술과 사물의 사잇길에서, 예술과 비예술의 경계에서 정체성의 혼란을 겪으며 주물화, 주술화되는 것이 그녀의 픽션이자 예술이다.

픽션의 가공자로서의 정서영, 말로 표현할 수 없는 불가능한 재현을 형상적으로 제시하는 이 작가는 재현과 제시의 사이에서 생산적 불안을 경험한다. 그녀의 작업은 자신에게는 익숙하지만 타인에게는 낯선 조형 언어로 관객과의 소통을 원하면서도 원치 않는 작가적 이중 심리, 이중 정체성에 대한 진술이기도 하다. 소통의 불가능성을 예견하면서도 그녀는 관객에게 말걸기를 시도한다. 다양한 해석의 층위에서 복합적 의미의 망을 구성하는 기표들로 그녀가 환기시키고자 하는 것은 기표와 기의의 간극과

불일치에 대한 코멘트, 그것은 크게 보면 실존적 부조리, 구조적 불합리에 대한 비평적 코멘트인 것이다.

정서영의 경우 정체성에 대한 관심이 심리적 차원, 미학적 차원으로 집중되어 있는 한편, 박이소는 그것을 사회적 지평으로 확장시킨다. 1982-1994년 뉴욕에 체류하는 동안 박이소는 이민자로서의 체험과 언어적, 문화적 갈등을 역설적 유머와 냉소로 표현하는 일련의 작업을 통해, 동시에 자신이 직접 운영한 대안공간 '마이너 인져리(Minor Injury)'를 통해 지역 작가, 소수민족, 제3세계 문제를 실천적으로 이슈화하였다. 그러나 그는 1995년 귀국 후에는 "정체성이나 문화적 다양성과 같은 주제에 무관심하게 되었고, 사람들과 삶과 사물의 나약함과 임시성, 커다란 것의 초라함, 성취의 하찮음 같은 것에 많은 관심을 갖게 되었다."

그러나 귀국 후의 박이소가 당도하게 된 이러한 탈정치, 탈이념의 경지, 또는 탈의식화의 태도를 과거의 작품들에서 발견되는 비판적 성향의 이면으로 본다면, 그 안에는 아직도 변혁의 의지가 숨어 있는지도 모른다. 그는 회의적인 시선으로 변방과 타자에 대한 이국주의적 관심과 자기를 주변화시키는 내면적 오리엔탈리즘의 위험, 국제화를 위한 지역주의와 전통주의의 함정을 우려하며, 대서사보다는 소서사, 아무도 주목하지 않는 틈새에 주목한다. 정체성을 재현하지 않으면서도 정체성을 내용화하고 한국적인 모티프를 사용하지 않으면서도 한국성을 주제화하는 그의 작업은 바로 동양적 개념의 여백, 파격, 비결정성과 상통하는 틈새의 미학에 연유하는 것이다.

정서영이 지역성을 초월하는 미학과 의미화에 대한 탐구로, 초자아적 직관력으로 한국성 이슈를 재치 있게 우회하는 한편, 황인기와 박이소는 본성적으로 한국성에 경도된다. 즉 황인기는

풍류적 기질로, 박이소는 야인적 태도로 한국성을 표출하거나 그에 대한 관심을 표명하는데, 그와 동시에 전자는 본성에 충실하기, 후자는 인식론적 거리 취하기로 정체성의 강박으로부터 일탈하고 그럼으로써 국제주의와 지역주의의 갈등을 자연스럽게 해결하는 것이다. 그러나 이들은 의식적 차원에서도 과거 전통과의 끊임없는 대화, 그것과의 관계의 재정립을 통해 타자화되지 않은 정체성을 담보하려고 노력하고 있다. "미국 생활 10년을 통해 얻은 것이 있다면 줏대를 가져야 한다는 것이다. 줏대는 위신 세우기가 아니라 서구에 종속되지 않는 유일한 살길"이라고 역설하는 황인기의 진술이나, "글로벌리즘은 힘센 사람이 약한 사람에게 강요하는 질서"라고 규정하며 그 대신에 "약한 사람들이 자기 이야기를 하다가 나중에는 지루해져서 넓은 세상에 대해 횡설수설도 하고 농담도 하는 월디즘"을 말라는 박이소의 태도가 이러한 문제의식을 반영한다.

7. 글로컬리즘을 향한 '꿈과 갈등'의 풍경화

"차이들의 풍경"은 한국관 전시의 정체성뿐 아니라 현재진행형의 한국성을 표출하는 주제적 핵심 개념이다. 즉 한국관의 정체성을 지역적 전통이나 타자화된 동양성보다는 현재 생성 중인 현대성, '지금/여기'의 현장 작업으로 일궈내고, 이를 통해 전통적이면서도 현대적이고, 한국적이면서도 국제적인 한국 현대미술의 한 가지 범례를 제시하려는 것이다.

이번 비엔날레 총감독 프란체스코 보나미는 '꿈과 갈등'이라는 주제를 통해 현대미술이 당면하고 있는 '국제주의 vs 지역주의' 이슈를 비엔날레의 과제로 부각시키고 있다. 국가적, 민족적 정체성을 개방된 지구적 비전으로 풀어낼 기량 있는 국제 작가에 의해 종합이 필요한바,

꿈과 갈등은 이러한 종합을 위한 충돌과 대립을 의미한다는 것이다. 이러한 맥락에서 보나미는 '꿈과 갈등'은 현대미술이 생산되는 현대의 미술적, 역사적, 사회적 맥락을 반영하며 그러한 꿈과 갈등 사이에서 미래적 이슈가 해결될 것이라고 확신한다.

"차이들의 풍경"을 보나미의 '꿈과 갈등'에 비견시키면, 풍경은 꿈, 차이들은 갈등에 관계된다. 여기서 차이나 모순을 데리다적 차연 개념으로 풀이할 때, 차이가 만드는 갈등과 모순이 실재하지 않는 가상적, 상상적 풍경을 만든다는 가설이 성립된다. 즉 "차이들의 풍경"은 기표들의 차이와 차이의 연쇄가 의미를 유보시키고 부재시키는 해체적 풍경화로서, 해체 자체보다는 해체 후에 일궈지는 새로운 풍경에 초점을 맞춘다. 그것은 동양과 서양, 전통과 정체성, 국제성과 지역성의 위계적 이분법을 초월하고 자연과 예술, 작품과 환경, 작품과 작품, 작가와 작가의 차이를 조화시키는 생성적 통합의 시도이다. 결국 "차이들의 풍경"은 차이를 축으로 타관과 차별화되는 한국적 정체성을 확보하려는 전략적 전시 개념인 동시에, 그것을 통해 성취하고자 하는 새로운 글로벌리즘과 새로운 지역주의의 청사진, 즉 '글로컬리즘'을 향한 꿈과 갈등의 풍경화인 것이다.

지역주의와 국제주의의 조화 또는 공생이라는 과제는 현대화와 서구화가 동일시되고 모더니즘이 제국주의로 독해되는 후기식민주의 상황의 비서구권 작가들, 특히 국제화, 국제 진출의 요구에 민감할 수밖에 없는 현대 한국의 청년 작가들에게 최대의 화두가 되고 있다. 새로운 글로벌리즘, 또는 새로운 지역주의의 개념은 이에 대한 하나의 해법이 될 수 있다. 서구적 기준에 맞추어 저개발 국가를 변화시키는 글로벌리즘이 아니라 동등한 상호이해의 기반 위에서 비서구가 서구 사회에서 기능하는 방식과 역할에 주목하는 새로운

글로벌리즘에 의해, 마찬가지로 과거지향적인 전통주의, 집단이기를 내세우는 지방주의, 식민주의적 발상의 이국주의가 아니라 생성적 전통을 만들어내는 역동적인 지역주의에 의해, 비서구는 다른 문화에 대해 개방적이면서도 자신의 문화적 맥락을 발전시키는, 의미심장한 문화적, 지적 '글로컬리즘'의 창출에 기여할 수 있다는 것이다.

 "차이들의 풍경"이 기반하고 있는 사이트 특정성은 이러한 문제의식과 깊게 맞닿아 있다. 현실과 관계 맺기를 거부하는 자기 탐닉적이고 자기 폐쇄적인 작업보다는 건물 구조, 주위 풍물과 풍경에 조응하는 건축적, 환경적, 자연적 현장 작업을 통해 일상적, 사회적 현실에 개입하는 맥락적이고 관계 지향적 전시를 기대할 수 있다는 것이다. 또한 사이트 특정성의 연장선상에서, 물량 효과나 외적 장관보다는 내적 복합성과 과정의 필연성을 중시하는 개념적이고 진화적인 전시, 명상과 함께 도발과 동요를 불러일으키는 관조적이면서도 역동적 전시를 구상할 수 있으며, 이를 통해 한국관의 고유한 이미지를 창출할 수 있을 것이다. 결국 참여 작가들의 개별 발표장, 동시 개인전 차원을 초월한 사이트 특정적 협업 정신, 나아가 큐레이터가 사회적 이슈와 문제를 제기하고 작가는 그에 대한 해답을 제시하는 공동 연출의 과정을 통해 비평적 시각과 시의적 담론이 내포된 새로운 전시 유형을 제시할 수 있을 것이다.

 커미셔너의 이러한 큐레토리얼 제안에 적극 동참한 3인의 작가들은 각기 다른 작가적 개성과 전략으로 차이의 풍경을 만드는 한편, 한국관 자체, 베니스 자체를 대상화함으로써 차이를 일관된 풍경으로 통합시킨다. 정자와 같이 자연 친화적인 한국관의 특성에서 출발하여 자르디니 공원 내의 베니스비엔날레, 수상 도시 베니스 자체의 사이트 특정성으로부터 도출된 차이들의 풍경은, 황인기의 ⟨베니스 풍경⟩, 박이소의 ⟨베니스비엔날레⟩,

정서영의 ⟨베니스 오토바이⟩가 예증하듯, '2003년 베니스에서 생긴 일'을 기록하고 있다.

(출전: 『Landscape of Differences: The Korean Pavilion at the 50th Venice Biennale』, 제50회 베니스 비엔날레 한국관 기념 전시 도록, 서울: 한국문화예술진흥원, 2003)

환멸과 공모:
1990년대, 한국의 시각문화

서동진

1.

1990년대의 한국 사회는 자유를 향한 열정에서 시작하여 자유에의 환멸로 마감되었을 것이다. 자유를 위한 열정이, '반공훈육 사회'를 마침내 돌파할 수 있게 되었다는 흥분에서 비롯된 것이었다면, 자유에의 환멸이란 1990년대 후반 정착한 새로운 사회체제, 즉 자유의 동원(mobilization of freedom)을 통하여 움직이는 '신자유주의'를 향한 원망을 가리킬 것이다. 1980년대에 시작되어 1990년대에 마감된 이 짧은 교란과 좌절의 시기 가운데에는, '1987년'이라는 사건이 있다. 그것은 한국 사회의 근대성을 재구성할 수 있는 미결정된 공간을 열어놓았다. 그것이 결정불가능한 공간이었던 것은 어느 누구도, 어떤 사회 세력도 그 공간을 점유하고 닫아버릴 수 있는 힘을 가지고 있지 못하였기 때문이다. '개발과 성장', '질서와 안정'이란 이름으로 근대화의 프로그램을 추진하던 한국의 지배 집단은 분열하고 무력해졌다. 그렇지만 노동자 계급이든, '중산층'이란 신화적인 집단이든, 그 어떤 반대 세력도 근대화의 효과를 반성하고 변형할 전망을 내놓지 못하고 있었다. 그렇지만 적어도 아무도 부정하지 않는 일반적인 규범은 있었다. 그것은 비록 모호하기 짝이 없는 것이었지만 민주화와 자유화라는 것이었다. 어떤 민주주의인가, 어떤 자유인가에 관한 합의를 만들 수 없었지만 한국 사회는 '군부 독재', '재벌 체제', '가족주의' 등을 극복해야 한다는 전망을 공유하였다. 그리고 직선제를 통해 대통령을 선출했으며, 문민정부가 들어섰다. 노동자의 실질임금은 상승하였고 노동자들은 노동조합을 결성할 수 있었다. 서태지란 대중음악가는 대학 진학을 위한 공장이던 학교를 증오하는 노래를 불렀고, 그는 국민적인 영웅이 되었다. 이혼율이 세계 최고에 이를 만큼 결혼은 자유화되었고 모두들 친밀성이 없는 결혼은 감옥이라고 비난하였다.

그리고 1990년대 후반 외환위기가 들이닥쳤다. '구조조정(restructuring)'이라는 한국 사회의 재편은 경제적 공간을 벗어나 사회 전체로 확장되었다. 그리고 자유의 정신은 벤처 정신이나 경영 마인드 혹은 기업가 정신을 가리키는 말이 되었다. 민주주의의 투사들을 흠모하던 대학생들은 이제 백만장자가 된 벤처 자본가가 되기를 열망하였다. 입시 지옥에서 벗어났다고 믿은 아이들은 스스로 자신의 진로를 결정해야 하는 자기주도적인 학습자(self-directed learner)가 되어야 했고, 부모들은 '기러기 아빠'라는 전 지구적인 떠돌이 가족이 되어왔다. 평생직장과 완전고용을 누리며 더 풍족한 임금, 더 인간적인 일터를 꿈꾸던 노동자들은 유연화(flexibilization)와 탈규제(deregulation)라는 자유의 선물을 받았다. 물론 그것은 모든 보장과 안전으로부터 벗어난 시장의 자유를 자신의 삶의 원칙으로 받아들이기를 요구하는 것이었다. 훈육사회의 화신이었던 정부는 기업가 정부가 되었고, 국민은 이제 고객(customer)이 되었다. 이러한 변화의 경향과 결과를 두고 신자유주의라고 부른다면 1990년대의 한국 사회는 완벽히 신자유주의적인 재편을 겪었다. 그리고 그 과정에서 1980년대에

분출했던 자유에의 꿈은 1990년대를 경유하며 신자유주의적인 자유로 결실을 맺었다. 자율과 책임, 개성과 자기실현의 꿈은 실업, 빈곤, 일중독, 이혼 그리고 만성적인 불안을 가리키는 다른 이름이 되었다. 따라서 지난 20년간 한국 사회에서 자유와 민주주의가 끊임없이 굴절되고 변용되어왔다면 이는 한국 사회의 시각문화와 무관하지 않을 것이다.

2.

1990년대의 시각예술 혹은 시각문화의 변화가 한국 자본주의의 재편 과정에 조응한다고 보지 않을 이유가 없다. 적어도 그것은 1970년대의 보수적인 모더니즘에서 1980년대의 민중미술로 다시 1990년대의 (키치라는 이름으로 잘못 정의된) 시각예술의 경향을 열거하며, 마치 양식의 진화의 역사로 시각예술의 변화의 과정을 서사화하는 것보다는 낫다. 이를테면 한국 사회에서 고급 모더니즘이 산업자본주의의 시각적인 기호 체계와 긴장을 빚어내면('빚어내며'의 오기로 보임—편집자) 만들어졌다고 볼 근거는 희박하다. 한국 사회에서 모더니즘이란 이미 보편적으로 승인된 미술적인 '교환가치' 형태로 복제된 것이었다. 따라서 모더니즘이 산업자본주의의 시각 체계와의 비판적인 긴장을 반영한다면 한국 사회에서 모더니즘은 산업자본주의적 국가 형성의 효과이다. 아마 그것은 모든 식민적 모더니즘 예술의 측은하고 비루한 특성인지도 모른다. 한국에서 모더니즘 미술은 서구화, 근대화라는 사회적 기획 속에서 서구에서 이미 보편적으로 승인된 미적 교환가치로 도입되었다. 아니면 공적 교육 장치인 학교와 미술관 등에서 보편적인 교육 및 전시의 가치를 보증 받은 채 수입되었다. 기호학적인 표현을 빌자면 보편적인 교환가치의 체계인 자본주의와 등가적인(equivalent) 시각적 기호 체계 사이에는 불가분한 관계가 있다. 보편적인 교환을 매개하는 상징인 화폐와 시각적 재현의 교환을 매개하는 시각적 기호 사이의 관계는 근대미술을 지표적인(indexical) 재현으로부터 기호적인 상징화로 바꾸었다는 것은 주지의 사실이다. 그렇지만 자본주의화와 시각적 모더니즘의 관계는 한국에서 다를 수밖에 없다.

그런 점에서 1980년대의 민중미술은 특별한 의의를 가질 것이다. 민중미술은 예술지상주의적 학술 모더니즘을 비판하며 시각예술을 사회 변혁에 복무하는 진보적인 문화운동으로 변화시킨 것으로 알려져 왔다. 그렇지만 민중미술의 효과를 그런 식으로 축소하는 것은 적절치 않을 것이다. 오히려 민중미술운동의 효과는 역설적으로 서구의 모더니즘에 가까운 비판적 에토스 즉 한국의 산업자본주의가 초래한 시각문화적 전경(landscape)을 비판적으로 질의하면서 (처음은 아니지만) 재현의 정치학을 한국 근대미술의 본격적인 질문으로 제시하였기 때문이다. 따라서 민중미술이 민중문화운동이라고 부르는 1980년대의 진보적인 사회운동의 한 영역에 속하는 것은 사실이지만 또한 민중미술은 그를 넘어서는 측면을 포함한다고 할 수 있다. 민중미술이 시각예술을 정치화하였다면 그것은 현실을 정치적으로 재현하였다는 데 있지 않다. 그것은 오히려 수많은 표준적인 모더니즘적 양식에 따라 산업화, 근대화의 기념물을 제작했던 수많은 화가들과 건축가들에게 해당되는 일이라 할 수 있다. 민중미술의 의의는 모더니즘의 역사적인 기억상실증에서 벗어나 한국 사회의 종속적인 자본주의 발전과 시각문화의 관계를 조망하고 비판하려 했다는 데 있다. 그리고 1990년대의 한국의 시각예술이 민중미술의 영향으로부터 벗어날 수 없는 것도 이 때문이라 할 수 있다. 그렇지만 1990년대의 새로운 시각예술과

민중미술의 차이는 근본적이다. 민중미술이 한국의 식민적 모더니즘이 잊고 있던 자본주의적 시각 체제에 대한 비판의 과제를 떠맡았다면 1990년대의 시각예술은 그런 비판을 다시 공모적인 관계로 뒤바꾸었다는 데 있을 것이다.

[……]

4.

상품에 장식적 가치를 더하거나 표준화된 상품에 특정한 이데올로기적인 도상을 부여하던 광고나 디자인, 마케팅은 이제 모더니즘 미술보다 더 추상적이고 더 기호학적인 것이 되었다. 서울의 거리 어디에서나 볼 수 있는 "캘빈 클라인"이라는 문자가 새겨진 티셔츠를 입은 젊은이들의 모습은 미니멀리즘보다 더 추상적인 '로고' 자본주의의 모습을 보여준다. 상품은 화폐를 통해 보편적으로 매개되는 것이 아니라 이제 직접적으로 시각적인 기호를 통해 자신을 제시한다. 그리고 1990년대의 한국의 시각예술은 이런 변화를 중계한다. 이 시기를 대표하는 최정화를 비롯한 젊은 작가들의 핵심적인 특성이 바로 그것에 해당한다 할 것이다. 민중미술과 최정화를 비롯한 90년대의 젊은 작가들은 적어도 한국 자본주의의 시각적 기호 체제와 갈등과 부정의 관계를 맺는다는 점에서 유사하다. 그러나 민중미술은 잡지 광고이든 빌보드이든 아니면 텔레비전 화면이든 다양한 시각적인 기호들을 전유하면서 이를 식민적인 근대성 혹은 산업화, 근대화라는 최종적인 '기의'의 비판적인 알레고리로 재현할 수 있었다. 반면 1990년대의 젊은 작가들은 이를 냉소적으로 조롱하지만 동시에 이것을 특수한 스타일로서, 혹은 산업화 시대의 취향으로서, 다룰 뿐이다. 따라서 그것은 비판의 몸짓이 아니라 다양한 시각적 기호의 코드를 분별할 줄 아는 심미적 감식안으로 포착된, 소비의 대상일 뿐이다.

따라서 산업자본주의 시대의 상품과 일상이 재현하는 감수성은 취향(taste)의 기억이 되어 매혹의 대상이 되거나 조롱의 대상이 된다. 그리고 1990년대의 미술가들은 곧 그 자체 브랜드화되어버렸다. 민중미술이 동시대의 시각 체제를 비판하는 집단적인 몸짓을 가리켰다면 1990년대의 미술가들은 마치 포트폴리오 경력의 직장인처럼 곧 브랜드화된 기호 생산자/소비자가 되었다. 그리고 그들은 인테리어 디자이너가 되고 클럽의 경영자가 되거나 상품의 디자이너가 되었다. 그리고 그들은 한국의 시각예술에서 엄밀한 의미에서 한국 자본주의라는 '실재'를 제거하거나 소멸시켰다. 이들은 시각문화의 정치경제학을 비판함으로써 현실과 접촉하지 않는다. 그들은 시각예술과 상품문화를 더 이상 구분할 수 없는 시대에 접어들었다고 냉소하지만 그럼에도 불구하고 그들은 시각예술이라는 자리에 머물러 있기를 고집한다. 그들은 시각예술과 상품의 기호 가치가 똑같은 것이지만 그것이 시각예술의 편에서 제시될 때 훨씬 멋있고 근사하다는 것을 알고 있다. 따라서 1990년대의 시각예술에는 진열과 홍보가 아니라 전시와 서명(signature)이라는 형식이 첨가된 시각적인 기호-상품-가치의 행렬이 있었다. 물론 가끔 미술관에서는 상품과 라이프스타일을 전시하기도 하였다. 이미 그렇듯이 우리는 쇼핑몰에서 가끔 미술관을 떠올린다.

[……]

(출전:『시각의 전쟁(The Battle of Visions)』, 전시 도록, 서울: 한국문화예술위원회, 2005년)

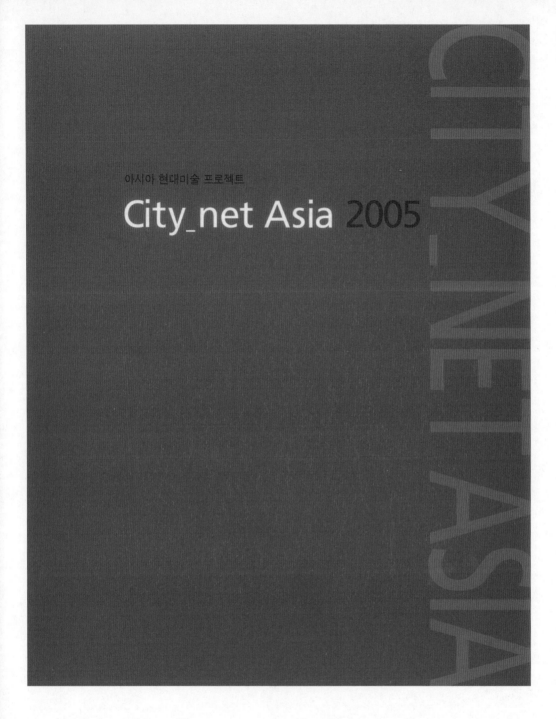

아시아 현대미술 프로젝트

City_net Asia 2005

그림1 아시아 현대미술 프로젝트 «City_net Asia 2005»의 전시 도록 표지. 서울시립미술관 소장

388

(동)아시아 미술을 둘러싼 실천들^{2003년}

신보슬

'아시아'_아시아성에 대한 의심에서 출발한 새로운 접근

문화예술의 지형 변화는 문화예술을 둘러싼 정치적, 경제적, 사회적 변화에 의한
외부적인 영향을 받는 경우가 많다. 현대미술에 있어 '아시아'에 대한 관심 역시
마찬가지였다. 아시아에 대한 관심은 80년대 후반부터 일어나기 시작한 아시아의
괄목할 만한 경제적인 성장 덕택에 더욱 높아졌다. 하지만 과연 우리가 아시아라고
부르는 지역의 특수성이라는 것이 몇 가지로 정리될 수 있는가에 대해서는 의문이
생긴다. 지리적으로 아시아는 지구 표면의 9%를 차지하는 지구에서 가장 큰
대륙이다. 그 안에는 정치적, 종교적 이념을 달리하는 많은 국가들이 존재하며,
상이한 언어와 문화를 가진 수많은 민족들이 존재한다. 얼핏 생각해보더라도,
한중일로 대표되는 동아시아, 동남아시아, 서아시아, 중앙아시아 등 종교적, 문화적,
언어적으로도 그 어떤 연관성이 없다. 과연 이들을 모두 포괄하여 '아시아'라고 부를
수 있는 근거는 무엇인가?

 이처럼 다양성과 복잡성이 존재하는 이 거대한 대륙이 '아시아'라는 용어로
통칭될 수 있던 이유로는 '아시아'라는 용어가 유럽인에 의해서 규정되었기 때문이라
할 수 있다. 아시아의 어원에 대해서는 여러 학설들이 있는데, 그리스어 'σία'에서
유래하며, 헤로도토스가 페르시아 전쟁에서 그리스와 이집트에 대비되는 지역
개념으로 아나톨리아 지방을 뜻하는 말에서 유래했다는 이야기와 아카드어로 해가
뜨는 방향, 동쪽을 일컫는 아수(Asu)에서 비롯되었다는 설이 일반적인 견해이다. 그
유래가 어찌 되었든 유럽이 자신을 제외한 이외의 지역을 일컫는 데에서 아시아라는
용어가 시작되었으며, 이후 항해술과 교통의 발달로 인해 교역이 확대되면서
유럽인들이 새로 교류하게 된 지역들을 일컫는 용어로 '아시아'라는 말을 점차

확대해서 사용했을 것이라는 의견이 일반적이다.[1]

　　90년대 아시아/아시아 현대미술에 대한 대다수 전시들은 '아시아'라는 용어가 가지고 있는 이 같은 태생적인 문제들을 아시아 스스로의 입장에서 재해석하려는 시도라고 볼 수 있다. 아피난 포샤난다(Apinan Poshyananda)는 「글로벌리즘에서 테크노-샤머니즘으로」라는 글에서 이 부분에 대해 다음과 같이 정리하고 있다.

　　에드워드 사이드가 말한 것처럼 유럽인들에게 '이스트(East)'라는 말은 기본적으로 근동아시아를 의미한다. '파 이스트(Far East)' 혹은 '오리엔트 익스트림(Orient Extreme)'이라는 말은 이 지역이 근동 아시아보다 멀다는 것을 의미할 뿐이다. 예를 들어 '오리엔탈리즘'이라는 서구의 언설에서 '타자성'의 이미지는 문화적으로 형성되어온 것이고, 대부분의 경우 '아시아'는 '서양'의 대립 개념으로 자리매김되었다. 체계화된 문화적 의미는 '우리들'과 '그들'을 단순화시키는 경향이 있고, 국가적 이미지는 언제나 재정의와 재가공을 거쳐 유통된다. 그 결과 아시아는 '이국 정서에 넘치는(exotic)' '시간의 흐름을 초월한(timeless)' 것으로 해석되고 아시아 미술 작품은 한결같이 '민족예술' '원시예술(Primitive art)' '민속예술'로 분류되었다.

　　90년대에는 '국가적 자신'과 '국가적 타자'를 강조하는 아시아 미술전이 다수 개최되었고, 다양한 형태의 문화적 스테레오 타입이 전개되었다. 아시아의 근현대 미술을 전시회로 보여주는 프로세스는 아시아 이외의 지역과는 분명히 다른 아시아 국가들의 아이덴티티를 촉진시키는 수단으로 기능해온 셈이다. 그중에서도 《아시아 모더니즘》, 《근대성을 넘어서》, 《동남아시아 근대미술의 탄생》, 《동남아시아 1997: 도래해야 할 미술을 위하여》 등은 근본적으로 아시아에 사는 사람들을 위해 구상된 전시회였다. 그러니깐 서구 중심의 가치관을 아시아 중심의 패러다임으로 대신하는 것이었다. 이 전시회는 획기적인 동시에 건설적인 것이었다. 그러나 '아시아인을 위한 아시아'라는 개념에 부응하는 배타성은 '아시아적 가치관의 다양성'을 자신만을 위해 분석하는 폐쇄적 접근 방식이다.[2]

1　　위키피디아, '아시아' 참조

2　　아피난 포샤난다, 「글로벌리즘에서 테크노-샤머니즘으로」, 『아트인컬처』, 2000년 2월호.

동아시아에 위치한 한국의 아시아와의 교류는 일본, 중국으로부터 시작된다. 일본
현대미술이 국내에 소개된 것은 1970년대 초부터라고 하지만, 당시에는 교류라는
차원보다는 일본 미술의 소개에 더 가까웠다고 생각된다. 이는 중국의 경우에도 크게
다르지 않다. 동아시아 3국의 교류는 자국의 현대미술을 해외에 소개하는 차원에
머물렀으며, 아직 '아시아'에 대한 비판적인 인식이 본격적으로 대두되지는 않았던
것으로 보인다. 90년대 아시아와 관련된 전시들이 «한중일 현대미술»(1997, 대구
문화예술회관), «중국현대미술의 단면»(1997, 경주 선재미술관›, 일본 현대미술전
«푸른수면: 일본현대미술전»(1997, 국립현대미술관)이라는 제목으로 소개된 것만
보아도 당시 상황을 짐작하기 어렵지는 않다.

　　1990년 일본 사가초 갤러리에서 있었던 «동방으로부터의 제안»전은 민간
차원에서 주최한 교류전으로서, 아시아에 대한 문제의식을 기초로 하고 있다는
점에서 좀 더 살펴볼 의미가 있다. 이 전시는 한국과 일본의 행위 설치미술가 8명[3]에
의해 처음부터 '서울-동경-뉴욕'을 잇는 아트 프로젝트로 기획되었다. 1989년
7월 서울의 동숭아트센터에서 성황리에 전시[4]를 마친 후 일본에서 전시를 하고,
뉴욕으로 이어질 예정이었다. 이 전시는 단순히 한국과 일본의 작가들이 양국을
오가며 전시하는 데에 머무르지 않고, "한국과 일본이 서구 미술에 대한 동양 미술의
아이덴티티를 모색"[5]하고자 한다는 목적을 분명히 의식하고 있다는 점에서 그간의
일반적인 교류전과는 차별화된다고 볼 수 있다. 그럼에도 불구하고 스스로를
'동방'(아시아)이라고 자처하고 있다는 점에서 아직 '아시아성'에 대한 비판적인
접근까지 나아가지는 못했으나, 명확한 문제의식은 가지고 있었다. 『월간미술』과의
인터뷰에서 김영재는 당시의 상황을 분명하게 전한다.

　　이번 교류전의 공식 일정이었던 심포지움에서도 동방(혹은 동양)의 개념,
　　그리고 그 속에서의 한일 미술의 위상에 대한 논의가 있었습니다만, 구체적으로
　　동방의 범위, 역사적인 혹은 미술사적인 기점을 어떻게 어디에서부터 잡아야
　　할 것인가는 매우 어렵고 무거운 주제임에 틀림없습니다. 심포지움에서 일본의
　　젊은 평론가는 일본의 독자적인 미술의 아이덴티티를 찾고, 또 모노파와 한국

3　　한국 작가: 김재권(1989년 동숭아트센터), 박은수, 박효성, 육근병(1990년 사가초갤러리), 이건용
　　　일본 작가: 가와시마 기요시, 도노시기 타다시, 이시하라 도모아키, 이케다 이치

4　　「행위예술 대중화에 뿌리 내리다」, 『중앙일보』, 1987년 7월 18일 자. https://news.joins.com/article/2346421

5　　「한일교류전의 새로운 모색—행위 설치미술가 8인의 «동방으로부터의 제안»展」, 『월간미술』, 1990년 5월호, 128.

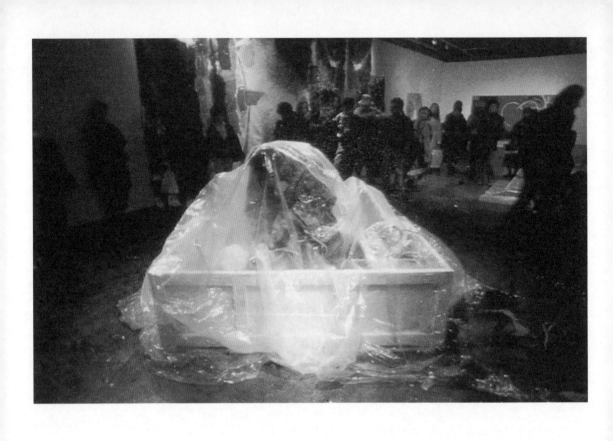

그림2 방효성, ‹사유하는 쓰레기›, 1990, 서울의 쓰레기와 도쿄의 쓰레기를 회반죽으로 결합한 후 전기 그라인더로 분해함.
 «동방으로부터의 제안»에서의 퍼포먼스. 월간미술 제공

미술과의 상관관계를 긍정적인 측면에서 역설하기도 했지만, 이 전람회의 주제에 대한 명쾌한 접근에는 미흡했다고 봅니다. 동방 혹은 아시아란 말도 서구에서 만든 것이고 보면, 이 전람회를 통해 우리 것 혹은 동방적인 것에 대한 철저한 연구가 바탕이 되어서 작품에 천착 심화되어야겠지요.[6]

이들은 서울과 동경에 이어 뉴욕까지 이어지는 전시를 기획한 이유에 대해 "지금까지 서구 미술의 일방적인 수용처로만 기능해왔던 동북아시아권이 이제는 현대예술에 대한 서구에 지지 않는 잠재력을 갖추게 됐음을 과시하고, 특히 그들이 갖지 못한 동양 고유의 정신성으로 서양의 물화된 문명에 충격"을 주기 위해서라고 언급하는데, 이는 당시까지만 해도 다양성을 포용하고, 서로 다른 문화예술적 배경을 이해하는 발전적인 방향으로 나아가기보다는 동양과 서양에 대한 이분법적이고 대립적인 사고에 머물러 있었음을 짐작하게 하는 지점이라 할 수 있다.

2000년대, 아시아 네트워크의 형성

한국 현대미술에서 '아시아'가 본격적으로 드러나는 지점은 2000년을 넘어서면서부터이다. 특히 2003년 한국 현대미술계는 아시아의 해라고 해도 과언이 아닐 정도로 아시아를 주제로 하는 전시들이 많이 있었다. «아시아 신세기 작가전»(일주아트하우스), «아시아의 지금»(마로니에 미술관)과 같이 포괄적인 의미에서 아시아를 열어둔 전시는 물론 대만이나 인도와 같이 그동안 동북아시아의 논의에 가려 집중적으로 조명되지 않았던 아시아 국가들의 현대미술을 조망하는 «비물질의 중력—타이완 미술의 현재»(2002, 토탈미술관), «인도현대미술»(2003, 토탈미술관)과 같은 전시들도 속속 등장한다. 이 외에도 서울시립미술관에서 기획한 «시티넷 아시아»는 큐레이터들의 네트워크를 기반으로 한다는 점에서 기존의 전시들과는 차별화된다. 하지만, 2003년 시작되어 2년마다 개최된 «시티넷 아시아»는 기관 큐레이터들의 네트워크라는 점에서 기관 협력망의 성격을 크게 벗어나지 못한다는 점에서 아시아 각국의 생생한 현대미술을 담기에는 한계가 있었다.

6 위의 글, 129.

(동)아시아 네트워크 형성에 있어 여전히 남아 있는 과제

1990년대 활성화되었던 한-중-일 동북아시아의 교류 전시는 이후 '아시아'라는
화두로 더욱 확장해갔다. 동북아시아의 세 나라 이외에도 동남아시아, 인도에 대한
관심과 교류가 활발해졌으며, 최근 들어 중동 지역을 포함하여 아시아에 대한 논의는
여전히 확장 중인 가운데, '아시아 네트워크'라는 용어가 가지는 한계와 문제는
여전히 남아 있다.

　　우선 '아시아'를 대하는 입장의 측면이다. 앞서 언급했듯이 이러한 다양한 정치,
문화, 종교, 역사적인 배경을 가진 나라들을 과연 '아시아'라는 용어로 수렴시키려는
것은 문제가 있다. 그렇다고 유럽/서양과 배타적인 입장에서의 해석 역시 답은
아니다. 다음으로 '네트워크 형성'에 관한 부분이다. 네트워크는 단발적인 전시로
이루어지지 않는다. 시간이 필요하다. 전시를 만들기 전에도, 전시를 만들고
난 후에도 지속적인 관리가 필요하다. 무엇보다 아시아의 작가들, 큐레이터들
사이의 네트워크가 만들어지기 위해서는 그 나라 자체를 이해하는 것이 중요하다.
때문에 네트워크는 각 나라의 대표적인 기관의 큐레이터 혹은 현대미술계의 유명
큐레이터의 소개가 몇몇 작가들의 연결망으로 이루어질 수 없다. 그러나 아쉽게도
오늘 우리 현대미술계에서 이야기하고 있는 '아시아 네트워크 형성'에 대한 접근은
지나칠 정도로 즉각적이다.

　　어쩌면 우리는 1990년 «동방으로부터의 제안» 전시가 제기했던 '아시아'를 둘러싼
이러한 문제에 대한 답을 여전히 찾는 중인지도 모르겠다. 이런 의미에서 과거의
전시들을 돌아보는 것, 여기에 선별된 문헌들의 필자들이 하는 이야기에 귀 기울이는
일은 의미 있는 작업이며 꼭 필요한 과정이라고 생각한다.

더 읽을거리

구로다 라이지. 「한 중 일 미술의 공동제작을 위한 항해」. 『월간미술』. 2003년 12월.

김복기. 「천국에 가장 가까운 미술관」. 『아트인컬처』. 2003년 11월.

김성원. 「«UNDER CONSTRUCTION»展, 신세대 작가들, 역동적 '공사현장' 속으로」. 『아트인컬처』.
　2003년 1월.

김영순. 「일본 현대미술의 한국 나들이」. 『월간미술』. 1997년 10월.

김유연. 「2002 상하이 비엔날레 그 활발했던 실험성은 어디에?」. 『아트인컬처』. 2003년 1월.

김장언. 「아시아의 지금 전 & 아시아 신세기 작가 전」. 『공간』. 2003년 11월.

다테하타 아키라. 「개별성으로서의 시각전환」. 『아트인컬처』. 2000년 2월.

라자, 니란잔. 「인터넷 이후의 지역성을 넘어」. 『아트인컬처』. 2000년 2월.

박소양. 「런던에서 날아온 아시아 여성들의 기억과 유산에 대한 소고」. 『미술세계』. 2000년 4월.

안인기. 「중국현대미술의 단면전」. 『월간미술』. 1997년 8월호.

야마와키 카즈오. 「아시아 미술의 '토착성'을 다시 본다—일본에서 열린 《한일 현대미술전》을 보고」.
『월간미술』, 1995년 10월.

야카와키 가츠오. 「순환의 흐름—일본과 한국의 동시대 미술」. 『공간』. 1995년 11월.

윤재갑. 「유목시대, 아시아는 어디에 있는가?」. 『아트인컬처』. 2003년 2월.

윤진섭. 「시티넷 아시아 2003展」. 『아트인컬처』. 2004년 1월.

이용우. 「아시아, 글로벌과 정체성의 두 얼굴」. 『아트인컬처』. 2003년 1월.

카도 요시오. 「서울 국립현대미술관에 있어서의 일본현대미술전: 일본적인 것」. 『공간』. 1997년 11월.

포샤난다, 아피난. 「글로벌리즘에서 테크노-샤머니즘으로」. 『아트인컬처』. 2000년 2월.

하리우 이치로. 「비물질의 중력—타이완 미술의 현재」. 『월간미술』. 2003년 1월.

하리우 이치로. 「새로운 미술 커뮤니티의 씨앗」. 『아트인컬처』. 2003년 1월.

하리우 이치로. 「아시아는 하나인가」. 『아트인컬처』. 2000년 5월.

하야시 에리코. 「창조와 교류의 장을 지향했던 3일간의 축제」. 『미술세계』. 2000년 4월.

하야시 에리코. 「제이·코 기획에 의한 참가형 퍼포먼스—「사랑의 다면성(FACETS OF LOVE)」」.
『미술세계』. 2000년 4월.

하정웅. 「art + life를 향하여」. 『아트인컬처』. 2003년 11월.

호스콧, 란지. 「글로벌 미디어가 미술의 지형을 바꾼다」. 『아트인컬처』. 2003년 2월.

홍오봉. 「03 TIPAF, 평화·반전·아방가르드를 노래하다」. 『미술세계』. 2003년 5월.

황두. 「중국 현대미술과 동아시아 미술의 향방」. 『월간미술』. 2003년 12월.

후루이치 야스코. 「아시아 미술, 연관된 정체성의 공간」. 『월간미술』. 2003년 12월.

2003년
문헌 자료

아시아 네트워킹의 생산적 지평(2003)
이원일

아시아의 다원성, 아시아의 독자성(2003)
이태호

아시아 네트워킹의 생산적 지평

이원일(서울시립미술관 학예연구부장)

세계화와 교환, 협력의 유동성 시대에 봉착한 지금, 우리는 지리학을 벗어나 어떤 방식으로 세계를 그려낼 수 있는가? 이미 세계화 담론의 주요 부분을 차지하는 '아시아'는 아시아인인 우리에게 어떤 의미로 다가오는가? 만약 아시아 미술이 서구 미술에 대한 문화적 저항과 비평으로서의 가치를 획득할 수 있다면 그것은 어떤 차원인가?

이러한 물음은 후기자본주의적 전 지구화의 흐름에 합류한 아시아인과 아시아 미술 앞에 놓인 가장 긴급한 과제가 되었다. [……]

미술의 영역에서 아시아 미술인이 체감하는 새로운 역학관계도 그러한 사회적 진화론의 법칙에서 크게 벗어나지 않는다. 많은 아시아 작가들이 문화의 다극화 현상을 목도하며 유행이 지난 창조성의 관념을 벗어던지고 충격에 반응하는 방식으로 쏟아내고는 있으나 대부분의 경우는 서구 미술과의 동일화, 동종화의 대열에 합류하거나 이른바 '현대성'이라는 시각적 함정에 빠져드는 오류를 범하기 일쑤인 것을 보면서 이 시대가 요구하는 국제 미술계에서의 '성공'은 과연 어떤 것인가에 대한 부단한 의문을 품지 않을 수 없다.

그리고 만약 아시아 미술이 독립된 창조적 관념, 전략, 상상력 등을 통해 쇄신되지 못한다면, 프레데릭 제임슨(Frederic Jameson)이 지적한 대로 후기자본주의 논리에 완전히 흡수되는 '스펙터클'과 '오락'의 신분으로 절하되거나 서구에 의해 제조, 편집 대상으로 전락하여 국제 미술계에서 낙오, 제외를 의미하는 실패의 대상이 될 것이라는 추론도 가능하다.

이러한 시점에서 진정한 아시아 미술의 자존적, 자주적 가치를 찾기 위한 아시아 미술인의 교류와 협업 시스템 구축은 그 어느 때보다 유효하고 절실한 문제로 다가온다. [……] 필자가 서구에서 개최되는 비엔날레에서나 아시아 비엔날레를 방문한 서구의 비평가 혹은 큐레이터들과의 토론에서 발견한 놀라운 사실은, 이전보다 더욱 적극인 자세로 아시아의 다양한 지역적 관습과 역사, 기호를 접하는 그들이 각 지역적 특수성에 기반한 커뮤니티 고유의 성격이나 본질과는 무관한 기준으로 현지 미술을 진단하고 이해하는 오류를 범하고 있다는 사실이었다. 심지어 아시아 비엔날레들의 새로운 선택권을 가진 주체로 거듭나기 위한 노력에도 불구하고, 그것을 동아시아에서 문화적 패권주의의 포석을 두려는 것으로 인식하는 태도도 종종 목격된다.

그러나 분명한 것은 아시아 미술인 간의 네트워킹은 [……] 권력화된 서구의 미술 정치학에 대한 대안으로서의 가치 체계를 구축하는 자주적 태도여야 한다는 점이다. 그러한 대안으로서의 의지만이 국제 미술계가 상실한 가치와 균형 감각을 회복시키는 하나의 '저항' 수단으로서의 정신적 가치를 아시아인의 노력으로 찾는 일이 될 것이다. 여기서 문제는 전 지구적 차원의 보편적 사고를 밑그림으로 하면서 아시아 각국의 지역적 로컬리티(locality) 문제들을 어떻게 전 지구적 차원의 이슈에 결합시키느냐 하는 화두로 압축된다.

[……]

이쯤에서 아시아를 습관적으로 단일한 지역 단위로 묶는 지리적 차원이나 수준의 개념으로부터

벗겨내어 조망해보고, 그것을 가라타니 고진(柄谷行人)이나 아싯 난다(Ashit Nanda)의 관점과 같은 혼성의 '연결 지대'로 분석해보자. 여기서 지리적 개념이란 아시아를 동아시아, 동북·동남아시아, 서남아시아 등의 호칭으로 분화하여 규정하는 것을 의미하며, 그러한 지칭은 거의 유전적 요소에 가까운 지겨운 관행으로 존속되었음을 부인할 수 없을 것이다. 그리고 주지하듯이 그 지리적 개념으로서의 아시아라는 개념은 유럽식 식민사관의 홍보 차원에서 19세기 서구의 자기 확인을 위해 동원된 비자주적, 타율적 호칭이라는 역사적 사실도 상기할 필요가 있다. 그러나 실제적 의미에서의 '아시아성' 혹은 '아시아적 가치'란 칼 마르크스의 『경제적 비판』(1859)에서 '아시아적 생산 양식'으로 처음 사용되었음을 주지해야 할 것이다. 즉 마르크스가 생각했던 세계사의 발전 법칙에서 제시된 아시아적 생산 양식이라는 경제 개념이 중국 혁명과 구 소련의 사회주의 체제에서 논쟁을 거듭하며, 아시아의 역사만이 갖는 특수한 사회 구성, 아시아적 변형, 공동체적 사회 구성이라는 개념으로서 그리스나 유럽의 계급 사회나 생산 양식과 비교되었다는 점이다. 그러한 경제적 관점으로부터의 아시아성이나 서양(Occident)에 대응하는 개념으로서의 동양(Orient)의 역사적, 지리적, 문화적 개념으로서 연구되어온 서구 주도의 편향적 오리엔탈리즘은 이미 에드워드 사이드(Edward Said)가 적나라하게 분석, 비판한 바 있다.

즉 사이드는 '동양에 대한 서구의 사고방식이자 지배 방식'으로서 서구가 가르치고, 연구하고, 관리해온 동양의 이미지를 목격하면서 오리엔탈리즘이 표상하는 동양과 실제 동양이 반드시 일치하지 않음을 지적했고, 미셀 푸코도 서양적 시각에서 주제-주체-종속으로 귀결된 '대상화된 오리엔탈리즘'을 그의 담론(discourse)의 개념에서 언급했다. 이러한 사실들은 다시 지금 이 시점에서 아시아 미술인들의 관념과 형식, 이미지들과 상상에 대한 토론과 쟁의 유발에 기여할 수 있는 가치와 비판의식으로 새롭게 복구될 수 있다. 여기서 아시아 각국은 서구 열강으로부터 독립하여 서양 국민국가를 모델로 삼아 국민화, 국가화라는 주체화를 모색하면서도 그 문화적, 현실적 삶의 내용에서는 비서구적인 독자성(구체적 고유성)을 추구하여 근대화-서구화-국제화의 길목에 나란히 서 있는 각국의 상황을 직시해야 한다. 그래야 지극히 긴밀하고도 절실한 공동 화두로 공유할 수 있는 역사적 산물들, 즉 전통과 고유문화, 그리고 제국주의의 교차라는 공동의 경험과 상호이해를 통한 '탈지정학'적 관점과 진정한 의미의 상호 화답의 기획인 '교차'가 최우선 과제로 떠오른다는 것이다.

그러한 관점만이 아시아를 단순히 유럽에 반대되는 문명 개념으로서 지정학적 관계에 의해 형성된 지리적 영역으로 분할하는 시선을 수정해주며 습관적으로 단일한 지역 단위로 묶어내는 구태로부터 벗어나 앞서 언급한 가라타니 고진의 혼성으로서의 '연결 지대'의 실체를 자임하게 된다는 점이다. 또한 그러한 새로운 통합의 시각은 전 지구적 차원에서 문제의 틀을 새롭게 규명해나가는 방식으로 유효하게 작동될 수 있으며 아시아를 서구와 비서구의 대립적 구도가 아닌 개념으로서, 서구의 전래적 비평의 대상에서 벗어나 자주적 선택권을 가진 주체로 각인시키는 동인이 되게 한다는 것이다.

물론 여기서 아시아적 가치란 것이 집합적으로 형성되거나 장악할 수 있는 차원이 아닌 인문학적 사유에 의한 접근으로만 가능한 문제임을 인식하고 각국의 고유한 역사와 전통에서 유래하는 비연속성과 차이들을 데리다의 '차연' 개념과 유사한 시각에서 비교, 조망, 수용해야 하는 문제도 아시아를 총체적으로 관망하면서 필연적으로

검토해야 할 부분이다.

가령 대만이나 일본과 같은 '섬'에서는 자신의 윤곽을 유지하기 위한 에너지가 소비되지 않고, 또 밖에서 무엇이든 받아들일 수 있지만 받아들인 것을 실용적으로 처리하여 전통 규범에 메이지 않고 창조해나가는 경향을 보인다는 역사적 관점을 분석할 때, 지난 요코하마트리엔날레의 '메가 웨이브'가 주장했던 개방 지형적 메시지를 통한 세계화, 정보화의 통합 제스처를 더욱 깊이 체감할 수 있다. 그리고 한국은 끊임없는 외세의 침입에 대항하여 국가의 윤곽을 작위적으로 유지하려 하면서 중국보다 더 원리적이고 체계적이려는 경향을 유교나 주자학에서 보여왔다는 역사적 사실을 전제할 때, 바다라는 자연의 경계를 국가의 경계로 간주함으로써 국가와 사회의 구별이 모호한 채로 지나온 대만, 일본, 인도네시아의 정서와 변별되는 가치의 차이를 체득하게 하는 키워드로 작용하게 된다는 것이 그것이다.

그러한 '차이'에 대한 이해의 시선으로 중국 현대미술을 바라볼 때, 지난 청두비엔날레의 경우에서처럼 중국인들이 세계사의 흐름 속에서 냉전 시대, 다극화 시대를 거쳐 새로운 질서를 구축하며 진정한 중국을 발견하기 위해서는 전통이라는 자신의 내부 시각을 돌려 자신의 이해에서부터 다시 출발해야 한다는 독자적 관점을 깊이 이해하고 출품작들에 대입할 수 있게 되는 것이다. 또한 대만의 경우에도 과거 문화적 공동 상태를 경험하며 각 대륙에서 몰려든 고등하고 다양한 문화의 밀집 현상이 현실과 유리되는 과도기에서 현실과 허구를 매개하는 연극 무대로서 현대미술을 제시했던 타이페이비엔날레의 주제 '세계극장'이 더욱 가깝게 다가온다.

이렇게 각 지역의 정치, 경제, 문화적 시각의 차이를 주목하면서 각 지역의 그라운드 커넥션 (Ground Connection)들이 어떻게 분화되고 접합되는가 하는 지형도(지형)의 공통분모를 추출해내는 개념이 바로 '연결 지대'로서의 혼성 지대 (Hybrid Zone)를 그려내는 일일 것이다.

[……]

주지하듯이 국내에서는 일본 미술을 교류 차원에서 1960년대부터 꾸준히 소개해왔으나 중국 현대미술은 1990년대 한·중 외교 관계가 복원되기 전까지 외부 세계와 차단되어 있었고 사회주의 리얼리즘의 흐름이 간헐적으로 감지되어 있었을 뿐이다. 또한 대만이나 인도, 태국, 싱가포르, 필리핀, 말레이시아 등의 현대미술에 대한 정보도 1995년 광주비엔날레 창설 이전까지는 거의 전무한 상황이었으며 몇몇 전문적 채널을 확보한 비평가만이 국내외에서 그들의 미술을 접할 수 있었던 것이 사실이다.

그러한 상황에서 각국의 정보 교환과 교류에 결정적인 촉매 구실을 한 것은 1990년대 중반 이후 각국이 앞다투어 개최하기 시작한 비엔날레였다. 1995년 광주비엔날레를 필두로 하여 일본에서는 [……] 후쿠오카트리엔날레와 요코하마트리엔날레가 태동했고, 중국도 [……] 상하이비엔날레, 베이징비엔날레, 청두비엔날레 그리고 광저우비엔날레 등 4개의 비엔날레를 소유하는 열정으로 국제 이벤트 개최 대열에 합류한 것이다. 거기에 대만이 타이페이비엔날레를 개최하게 되고 부산비엔날레와 서울의 '미디어_시티 서울'이 가세함으로써 아시아는 가히 비엔날레 춘추 전국 시대를 맞이하게 된 것이다. 그러나 [……] 이미 1970년대부터 개인 및 단체 차원의 실천적 교류가 시작되었음을 상기할 필요가 있다. 일본의 우에다 유조(上田雄三)와 다테하타 아키라, 난조 후미오(南條史生), 치바 시게오(千葉成夫) 등이 그 주인공으로서 한국의 1세대 평론가인 이경성, 이일, 오광수 그리고 김영순 등과 구체적이고도

실질적으로 협업해왔으며 그러한 선배의 노력이 현재에 이르는 기획자 간의 네트워킹의 초석이 되었음은 두말할 나위 없다. 그 후예인 하세가와 유코(長谷川祐子), 슈미즈 도시오(淸水敏男), 구로다 라이지(黑田雷児) 등은 이제 국제 미술계에서 중요한 기획자로 인정받고 있으며 중국의 경우에도 훼이 다웨이나 후 한루 등의 국제적 스타 큐레이터들이 배출된 후 장칭, 피리, 황두, 주치 등 소장파 평론가가 뒤를 잇고 있다.

태국은 아피난 포샤난다(Apinan Poshananda)라는 걸출한 스타 큐레이터를 보유하고 있으며, 대만도 타이페이비엔날레를 통해 난조 후미오, 제롬 상스(Jérôme Sans) 등 해외 유명 큐레이터와 자국 큐레이터 간의 협업 시스템이라는 독자적 전략을 구사하여 만 레이 슈, 제이슨 웡, 장 팡웨이, 잉 잉 라이 등이 국제무대에서 활발히 움직이고 있는 중이다. 그리고 한국도 광주와 부산비엔날레를 통하여 광주비엔날레 창립에 공헌한 이용우와 오광수, 성완경, 이영철, 김애령, 정준모 등을 배출하였고 필자를 비롯한 광주비엔날레 출신 스태프들도 각자 국제 미술계에서 제 몫을 찾고 있는 중이다.

비엔날레 외에 국내 미술계에서 아시아 미술을 소개한 주요 전시는 아트선재센터에서 하세가와 유코가 기획했던 《팬시댄스—일본현대미술》전, 갤러리 아트사이드에서 개최된 《중국현대작가》전, 월드컵 시기에 맞춰 성곡미술관과 도쿄 11개 화랑에서 개최되었던 《11&11》전, 그리고 일본 국제교류기금이 기획하여 한국의 김선정이 참여했던 아시아 7개국 8명 큐레이터 간의 네트워킹 전시 《언더 컨스트럭션》전, 최근에 문예진흥원에서 이태호가 기획했던 《아시아의 지금》전 등으로서 아시아 주요 작가들의 작품을 통해 각국 현대미술의 흐름과 경향을 조망할 수 있는 소중한 기회를 제공했다.

다시 해외로 눈을 돌려 세계무대 속의 아시아 출신 작가들의 활동을 살펴볼 때 중국 작가들의 약진이 두드러짐을 목격할 수 있는데 1989년 천안문 사태 이후 유럽과 미국으로 진출한 양 페이밍과 차이 궈창, 황 용핑, 구웬다, 왕두, 천 전 등이 중국 현대미술의 선두 주자로서 이미 스타 작가로 자리를 잡았다. 이른바 '냉소적 사실주의(Cynical Realism)', '정치적 팝(Political Pop)'이라는 중국의 아방가르드 회화의 개척자인 팡 리쥔, 쟝 사오강, 유에민쥔, 왕광이, 쩡판즈, 쩌우춘야 등과 퍼포먼스의 마 류밍, 쟝 후안 등도 주가를 높이고 있다.

물론 지면 관계상 일일이 다 열거할 수 없는 일본, 한국, 대만의 스타 작가가 대거 포진해 있으나 중국 작가들의 저력은 필자에겐 하나의 미스터리다. 물론 하랄트 제만이라는 국제 미술계의 내부에 의해 전격 발탁되어 대거 소개될 기회를 잡았지만 대부분 사회주의 리얼리즘의 아카데믹한 한계를 극복하고 특유의 스케일과 상상력을 동원하여 자국의 역사와 전통을 서구 자본주의의 대안으로서 효과적으로 제시한 놀라운 집중력은 [……] 경이의 대상이 되고 있음을 부인할 수 없다.

이러한 중국의 힘은 [……] 치밀한 계획 수립과 정부, 민간 차원의 집단적 협력체제, 그리고 그것을 실천하는 의지의 소산으로서 아시아 미술계에서도 유리한 고지를 선점하려는 움직임을 포착할 수 있으며 가까운 미래에 [……] 거대한 잠재력이 그 실체를 드러낼 것이라는 전망은 명약관화한 사실로 다가온다.

이러한 시점에서 필자는 지난 청두비엔날레의 감독이었던 중국 평론가 리우 샤오춘의 한국 미술에 대한 지적을 상기해볼 필요가 있다고 본다. 즉 광주비엔날레 등의 국제 미술 이벤트들이 세계 미술계에 한국을 소개하고 한국 미술계에 열기를 더한 사실은 인정하나 정작 한국 작가나 큐레이터들을 육성하는 데는 실패하지

않았느냐는 질문이 그것이다. 물론 자신이 기획한 청두비엔날레도 참여 작가가 모두 중국인에 국한한 극단적인 전략을 취함으로써 과욕을 노출했고, 운영 면에서 노하우의 부재에 의한 치명적인 실수를 남발하기도 했지만 적어도 자신의 관점에서 중국 미술을 중심적 위치에 두고 서구를 바라보며 정면 대응하려 한 중국인 특유의 뚝심을 무가치한 일회적, 즉흥적 발상으로 보지 않는다면 그의 지적은 귀담아들을 필요가 있다고 생각한다.

[……]

이제 아시아의 미래는 세계 질서의 재편 구도의 흐름을 직시하면서 새로운 역학관계를 찾아 자주적이고 특수한 가치 체계를 구축하는 일에 달려 있다. 그 가치 체계를 모색하는 일은 [……] 지역성을 외부 세계로 확산하는 세계와, 인간의 내적 성찰의 문제라는 보편성을 어떻게 효과적으로 결합시킬 것인가의 문제로 귀결된다.
　　그리고 그러한 공동의 목표를 위하여 아시아 미술인들이 각국 현대미술의 당면 과제를 추구하는 것은 총체적 메타커뮤니케이션인 네트워킹의 생산적 지평이 될 것이다. [……]

(출전: 『월간미술』, 2003년 12월호)

아시아의 다원성, 아시아의 독자성

이태호(홍익대 겸임교수)

[……]

　'아시아'라는 이름과 함께 열린 전시회나 '한·중·일' 전시회는 그동안에도 적지 않았다. 그러나 요즘 거론되는 '아시아'는 지금까지보다 훨씬 본격적이고 구체적이다. 아시아 이웃나라들을 '세계화'를 위해 그저 징검다리 삼아 거쳐 가는 것이 아니라, 아시아 자체를 대상으로 그 지역의 성격에 접근하고 그 특질을 밝히려는 의도가 보이고 있다. 그래서 미술계에서도 [……] 어떤 주제나 논점을 갖고 그것을 전시회에 보이려는 의도가 느껴진다.

[……]

　한국 미술의 이러한 전향은 [……] 한국이 정치적·경제적·문화적으로 여유와 탄력을 갖게 된 것에서 찾을 수 있다. [……] '중국의 부상'이 끼치는 영향을 손꼽을 수 있다. [……]
　미술계에서 보면 1970년대부터 거리낌 없이 소개되기 시작한 일본 미술이 초기의 충격을 지나 그 특유의 단조로운 형식주의로 인해 지루함을 느끼게 했고, 또 그것이 서구와 특별한 변별성을 보이지 못함으로써 젊은 한국 미술인들의 관심에서 멀어졌던 것 같다. 그러던 차에 수년 전부터 중국의 현대미술이 들어오자 자연스럽게 관심이 옮겨가는 추세라고 말할 수 있다. 특히 중국의 현대미술은

그동안 보아온 일본 미술과 분명히 다른, 거칠지만 생생한 사람의 손길과 때때로 동양인의 땀 냄새 같은 것을 느끼게 했다. 서양 미술사의 눈으로 보면 중국의 최근 작품들은 사실주의에서 모더니즘을 생략하고 단번에 포스트모더니즘으로 건너뛴 듯한 느낌을 준다. 어쩌면 말기 모더니즘의 사변성이 배제된 그것이 중국 청년 미술을 독특하게 만드는 매력인지도 모른다. 그리고 그 매력의 근저에 '동양'을 환기하는 그 무엇, 혹은 그러한 기대가 있는 것 같기도 하다.

중국 미술의 활력은 또한 다른 아시아 미술에도 시선을 돌리게 하는 계기가 되고 있다. 동아시아 각국은 현재 세계에서 가장 활력을 지닌 채 가장 빠른 속도로 문화와 문명적으로 변모를 시도하고 있다. 이들은 (일본을 제외하고) 모두 식민지에서 독립했으며, 식민지 체험 후 어디에서나 겪는 보혁 갈등을 통과하며 오늘날의 세계정세에 처해 있다. 이러한 변모는 근대 이전의 농본 사회로부터 이탈한 데 뒤이어 전통 사회와의 단절을 초래하고 있다. 그리하여 근대화와 도시화와 산업화와 서구화가 뒤범벅이 된 채, 그로 인한 갈등은 곳곳에서 노정하고 있는 것이다.

우리가 아시아 미술로 눈을 돌리게 된 배경에는 모더니즘 이론으로부터 자유로워진 미학이 있다. [……]

모더니즘은 근본적으로 '보편성(Universalism)'을 상정하고 있다. 쉽게 말해 자기들이 만든 미학이나 철학이 세계에 보편적으로 적용될 수 있으며, 또 적용되어야 한다고 믿는다. [……]

그러나 그것은 어디까지나 서구, 백인, 남성 중심이었던 것이다. 그들과 다른 문화, 다른 역사를 체험한 사람들은 그것을 따를 수 없을 뿐만 아니라 그 논리를 이해할 수도 없는 것이다. 그러한 그들의 독선과 엘리티즘을 맨 처음으로 본격적으로 그리고 조직적으로 지적하고 나선 그룹은 여성이었다.

이른바 페미니즘이라 일컬어지는 일군의 작가와 이론가들은 모더니즘 미학이 보편적이지 못하다는 사실을 분명히 했다. [……] 그리고 뒤이어 '다원문화주의(Multiculturalism)'라 불리는 작가들이 나타났다. 이들은 흑인, 아시아인, 라티노, 인디언 원주민 등 서구 백인들과 다른 문화적 전통을 이어받은 사람들로, 모더니즘의 제국주의적 횡포를 지적하는(Fred Wilson 등)가 하면 자유롭게 자신의 지역성, 민족성, 개별성을 드러내며 작업한다. 결과적으로 이러한 모자이크와 같은 포스트모더니즘의 다양함은 '삭제의 역사'(Arthur Danto)를 지속했던 모더니즘의 단조로움과 선명하게 대비된다.

이러한 미술문화 속에서 작가는 결국 자신의 정체성을 탐구할 수밖에 없다. [……] 오늘날 한국 미술이 '아시아'를 되돌아보는 것은 이와 같은 이유에서 어쩌면 자연스럽고 당연한 일인지도 모른다.

[……]

아시아도 EU(유럽연합)처럼 연합하고 공동화폐를 사용할 수 있을까 하는 질문을 받은 적이 있다. 내 생각에는 어려운 일이다.

[……]

서쪽으로는 터키에서 시작하여 이라크와 인도를 지나 동쪽으로 일본에 이르는 아시아 각국은 식민지 시대에도 서방 여러 나라의 지배 아래로 흩어졌지만, 그것이 아니라 해도 너무도 다른 언어·종교·인종·역사로 나누어져 있다. 따라서 아시아는 "다원적 중심을 가진 만다라적 구조"(하리우 이치로)일 수밖에 없다. 근대화 과정도 나라마다, 지역마다, 부분마다 달라 미술에 있어 한국과 일본이 '포스트모던'이라면, 어떤

나라들은 '근대의 중심'에 있고 때로는 '근대 이전'도
있다. 그래서 이들의 성격을 하나로 묶는 것은
불가능에 가깝다.

[······]

(출전:『월간미술』, 2003년 12월호)

그림1 《당신은 나의 태양: 동시대 한국 미술을 위한 성찰적 노트》(2004)의 전시 전경. 토탈미술관 제공

전시는 어떻게 미술사를
재구성하는가! [2004년]

장승연

매일같이 '오늘'이 펼쳐지는 선형적인 시간 속에서 '어제'의 일을 역사의 범주로
정리하는 과제는 늘 현재 진행 중이다. 모든 존재하는 것들이 각자의 역사를
쌓아가듯, 미술사 서술 또한 멈추지 않는 과제와도 같다. 1990년대를 거쳐
2000년대에는 미술사를 다루는 또 하나의 텍스트로서 '전시'의 역할이 확장되기
시작한다. 한국 근현대 미술사 연구가 양적, 질적으로 팽창하던 1990년대에 전시는
미술사 서술과 기점 정립을 위한 연구와 논의의 장이 되었고, 이후 큐레이팅에 대한
인식이 확장되어가면서 기존의 선형적 서술과는 다른 다층적인 시각으로 역사를
다시 조망하려는 실험적인 전시들도 등장한다. 이러한 관점에서 2004년 «당신은
나의 태양: 동시대 한국미술을 위한 성찰적 노트»전(10.15.–12.5., 토탈미술관)은
미술사 연구 관련 전시의 범주에서 볼 때 하나의 좌표로 삼을 수 있는 전시이다.
지나간 기록으로 박제된 미술사가 아닌 지금 여기 즉 '동시대성'과 활성적 관계를
갖는 과거로서의 미술사 재구성을 시도한 이 전시는, 전시가 스스로 미술의 신화를
해체하거나 혹은 재구성하는 현장이 될 수 있음을 보여줬다. 지금 이 글은 2004년에
열린 이 전시를 하나의 좌표로 제안하는 동시에, 1990년대와 2000년대에 어떻게
전시가 미술사를 서술하고 혹은 재구성하는 텍스트로서 다양한 실천을 시도해왔는지
들여다볼 것이다.

세기의 전환과 동시에 전시를 통한 한국 근현대 미술사 정립 과제는 공공 미술관의
주도로 활발히 진행됐다. 20세기에 야심 찬 마침표를 찍으려는 듯, 1997-99년
국립현대미술관이 세 차례에 걸쳐 기획한 «근대를 보는 눈»전은 국내 대표적인
미술사 연구 전시로 꼽힌다. 18세기 후반에서 1950년대 6·25전쟁 이후까지를 근대
시기로 설정하고 유화, 채묵화, 조각 및 공예 장르별 주요 작가를 소개한 «근대를
보는 눈»전은 학술 심포지엄 공동 주최와 연구 도록 출판 등 학술 연구적 측면을 본격
강조했다. 이어, 2000년대에 들어서자 국립현대미술관은 현대미술사 정립에 본격

그림2 제2회 광주비엔날레 특별전 «일상, 기억 그리고 역사»(1997) 중 1960년대 영화 ‹미워도 다시 한번›의 극장 간판
 그림(재현: 홍용만). 월간미술 제공

착수한다. 《한국 현대미술의 시원》전(2000.6.8.-7.27.)과 《한국현대미술의 전개: 전환과 역동의 시대, 1960년대 중반-1970년대 중반》전(2001.6.21.-8.1.), 그리고 시리즈의 마지막 《한국현대미술의 전개: 사유와 감성의 시대, 1970년대 중반-1980년대 중반》전(2002.11.21.-2003.2.2.)은 1950년대부터 1980년대까지의 시간을 각기 시원기와 전개기로 나누고 한국 현대미술의 통사를 충실히 정리하며 《근대를 보는 눈》전의 다음 챕터를 완성했다.[1]

1990년대 국립현대미술관 전시의 주도로 한국 근현대 미술의 거대 서사가 본격 서술되는 시기에, 반대로 거대 서사의 서술에서 누락된 것들에 주목하며 '역사의 재배치'를 시도한 전시 또한 등장한 점은 흥미로운 장면이다. 1997년 제2회 광주비엔날레의 특별전으로 기획된 《일상, 기억 그리고 역사: 해방 후 한국미술과 시각문화》(9.1.-11.27.)전은 1950년대에서 당시 1990년대까지의 일상 이미지 즉 '시각문화'를 토대로 한국의 '현대성' 형성 과정을 새롭게 들여다본 전시이다. 큐레이터 김진송, 어시스턴트 큐레이터 목수현과 최범은 미술비평연구회의 연구 활동을 기반으로 여러 동료들과 기획, 자료 조사, 설치에 이르는 전시의 실행에서 연구와 실천을 함께 진행하며, 양식사나 문화 이식이 아닌 일상의 '역사'와 더불어 살펴보는 미술사 서술을 전시로 구현했다. 미술과 시각문화라는 이분법적 프레임에서 벗어나고 일상-역사-예술의 패러다임을 한자리에 교차시키는 방식으로 해방 이후 50년의 흐름을 재구성한 것이다. 그 결과, 전시는 만화, 인쇄 출판물, 선전 구조물, 패션, 오브제, 영상물 등 시기별 다양한 시각문화 매체, 그리고 이쾌대의 〈해방고지〉(1948)부터 1970년대 추상 작업과 1980년대 민중미술을 거쳐 1990년대 이동기, 최정화 등의 동시대 작품이 한데 어우러지는 혼성적 풍경을 이뤘다. 물론 이 전시의 틀은 기본적으로 연대기 위에 놓여 있으나, 시각문화, 일상 등 거대 서사에서 누락된 '일상 이미지'를 소환하고 다큐멘터리 및 아카이브 전시의 새로운 가능성을 제안했다. 이후 《시각문화—세기의 전환》전(1999, 성곡미술관), 《코리안 랩소디—역사와 기억의 몽타주》전(2011, 삼성미술관 리움) 등 '시각문화' 관련 전시가 끊이지 않고 이어지는 데 중요한 출발점으로 자리한다.

1 　《근대를 보는 눈》전에 이어 '연대별' '양식별' '장르별' 틀을 따른 《한국 현대미술의 시원》전은 "일본을 거쳐 유입된 서구의 조형 사고와 논리를 답습, 추종한 근대기와 1950년대 중반경의 맹목적인 이식문화를 벗어나려는 자기 발견의 몸부림"을 거쳐 1950년대 후반을 "진정한 한국현대미술의 기점"으로 상정하는데, 그 중요한 형식적 틀은 바로 '추상'이다. 뒤이은 《한국 현대미술의 전개: 전환과 역동의 시대》전은 양식별 구분을 버리고 1950년대 앵포르멜과 1970년대 모노크롬 사이의 일명 "과도기"이자 "혼동시기"를 재조명한다. 특히 이 전시는 '오리진' '무동인' '신전' 'AG' 'ST' 등의 미술 그룹과 전시를 재조명함으로써 한국 현대미술사에서 소실된 지점으로서 1960년대의 일명 '전위미술' '실험미술'을 복원하는 데 초점을 맞췄다. 마지막 《한국 현대미술의 전개: 사유와 감성의 시대》전은 1970-80년대 모노크롬(단색파) 대표작을 정리 소개했다.

«일상, 기억 그리고 역사»전이 과거 미디어의 파편들이 주조한 소음의 앙상블[2]로 새로운 연대기를 써냈다면, «당신은 나의 태양»전은 "역사의 연속성을 적극적으로 단절시키는"[3] 파편들이 병치를 이룬 '몽타주' 같은 장면을 시도했다. 이 전시는 1960-70년대의 '예술적 전위'의 시대와 1980년대 '정치적 전위'의 시대를 거쳐 그 바탕 위에 탄생한 1990년대 미술까지, 약 45년간의 시간을 '동시대성'을 획득한 시기로 본다. 그 과정에서 큐레이터 이영철은 작가라는 개인을 거대한 '무리'의 일부로 서술하는 역사가 아니라 개별자로서 각양각색의 '햇살'과 같은 한국 현대미술가들을 향한 '오마주'로서의 전시를 시도했다. 그 결과, 48명(그룹) 작가 작품과 아카이브 자료, 텍스트는 물론 미술인 17명의 인터뷰 영상이 작품들과 연대기를 벗어난 예측 불가능한 방식으로 함께 병치되었으며, 이 파편의 종합과 같은 풍경은 전시 공간의 독특한 구조를 활용한 디스플레이로 더욱 강화되었다.

이 전시에서 "한국 미술의 기억이 아닌, 여러 입장과 얽혀 있는 개인의 기억 같은 전시"를 구현하는 중요한 기재는 전시 작품과 함께 병치된 '구술' 인터뷰이다. '개별적인 역사'로서의 '구술'은 기록으로서의 미술사를 생생한 체험과 기억의 형태로 전환하는 장치가 되기도 한다. 구술사(oral history)는 과학적 지식을 추구해온 근대 역사학의 객관성과 공정성에 대한 회의가 깊어지면서 나타난 다양한 모색 가운데 하나로, 개인의 경험과 기억까지도 역사적 사건에 대한 기록이자 해석으로 볼 수 있다.[4] 즉 구술은 역사 기록에서 누락된 개인의 체험과 기억을 역사 담론의 장으로 끌어낼 수 있는 대안적인 방법 중 하나이다. 이 전시는 구술을 통하여 미술사에서 누락된 개별적 서술들로 새로운 층위를 촘촘히 직조하고, 작품과 부대 자료라는 이분법으로부터 구술의 역할을 확장시켰다. 물론 이러한 기획이 "큐레이터 개인의 비평적 관점을 강조하고 따라서 역사적 대상에 대한 거리두기 역시 개별적인 기억에 따라 무의미해질 수밖에 없는 한계에 정면으로 도전해야 하는 위험한 시도"라는 지적은 중요한 질문을 남긴다.[5] 하지만 동시에 분명한 점은 "이 전시가 연대기를 염두에 두지만, 그 연대기가 이미지로 드러나는 방식은 다를 수 있다는 점을 보여준 것"[6]이라는 점이다.

«당신은 나의 태양»전과 «일상, 기억 그리고 역사»전에서 공통적으로 언급되는

2 박찬경, 「다큐멘터리와 예술, 무의미한 기호 채우기」, 『월간미술』, 2001년 4월호, 73.

3 이 전시에 대한 인용은 이영철과 강수미의 대담 참조. 이영철, 강수미, 「대담: 햇살이 빛나는 한국 현대미술 45년」, 『아트인컬처』, 2004년 12월호, 77-87.

4 허영란, 「한국 구술사의 현황과 대안적 역사쓰기」, 『역사비평』, 2013년 봄호, 314.

5 관련 내용은 이정우, 「전후 한국미술은 어떻게 동시대성을 획득했는가?」, 『월간미술』, 2004년 12월호, 134-9 참조.

6 이영철, 강수미, 「대담: 햇살이 빛나는 한국 현대미술 45년」, 83.

주제는 '기억'이다. '기억'이란 주관적인 것에 더 가깝게 인식되기에 역사 서술의
객관성과 공정성의 기준에서는 누락되는 것이자, 단지 그 서술을 낭만적으로
유화시킬 때 언급되는 부수적인 표현에 가깝다. 하지만 이 전시들은 개인의 구술
(인터뷰)처럼 부연 자료로 치부되던 소서사의 내러티브, 그리고 너무 익숙해서
그것에 담긴 시대적 의미를 생각조차 해보지 않았던 일상의 무수한 이미지를 통하여
'기억'이라는 추상적인 그림자에 구체적이고 생생한 몸체를 만들어줬다. 이렇게
전시란, 우리가 시대와 미술을 더욱 입체적인 방식으로 바라볼 수 있도록 제안하는
새로운 현장이 되어왔다.

더 읽을거리

광주비엔날레. 『일상·기억·역사: 해방후 한국미술과 시각문화』. 전시 도록. 광주: 광주비엔날레, 1997.
국립현대미술관. 『근대를 보는 눈』. 전시 도록. 서울: 삶과꿈, 1999.
국립현대미술관. 『한국 현대미술의 시원』. 전시 도록. 서울: 삶과꿈, 2000.
국립현대미술관. 『한국현대미술의 전개: 사유와 감성의 시대』, 전시 도록. 서울: 삶과꿈, 2002.
국립현대미술관. 『한국현대미술의 전개: 전환과 역동의 시대』. 전시 도록. 서울: 삶과꿈, 2001.
김성원·박영택·심상용. 「미술사를 조망하는 테마전의 허실, 젊은 작가들의 변화하는 작품활동 전략」.
 『아트인컬처』. 2000년 1월.
김소희. 「『서울에 딴스홀을 許하라』 쓴 미술인 김진송」. 『월간 말』. 1999년 4월.
김진송. 「제2회 광주비엔날레 특별전」. 『월간미술』. 1997년 10월.
김진송. 『현대성의 형성: 서울에 딴스홀을 許하라』. 현실문화연구, 1999.
박장민. 「현대미술 45년, 불굴의 작가들에게 바치는 경의, 불굴의 작가들에게 바치는 오마쥬」. 『미술세계』.
 2004년 12월.
삼성미술관 리움. 『코리안 랩소디―역사와 기억의 몽타주』. 전시 도록. 서울: 삼성미술관 리움, 2011.
양난영. 「디자이너가 볼 만한 광주비엔날레 특별전 '일상·기억·역사―해방후 한국미술과 시각문화'전」.
 『월간 디자인』. 1997년 10월.
이정우. 「전후 한국미술은 어떻게 동시대성을 획득했는가?」. 『월간미술』. 2004년 12월.
토탈미술관. 『당신은 나의 태양』. 전시 도록. 서울: 토탈미술관, 2004.

2004년
문헌 자료

일상, 예술, 역사(1997)
김진송

초기 한국 현대미술의 단면—1950년대에서 1960년대를 중심으로(2000)
김연희

햇살이 빛나는 현대미술 45년—《당신은 나의 태양(Your my Sunshine)》전(2004)
이영철, 강수미

일상, 예술, 역사

김진송

[……]

▸ 해방 이후 우리 문화의 배치는 역사와 예술의
골간 속에서 이루어진다. 역사는 시간의 종적인
축으로서 삶의 흐름을 기록하며 예술은 삶의 변치
않는 횡적 축으로 자리 잡아왔다. 역사는 역동적인
사건의 계기들 속에서 문화의 틀을 제공했으며
예술은 문화의 또 다른 표피로서 그 내용을
채워나갔다. 따라서 예술과 역사의 층위들을
비집는 일상적 삶의 조건들은 그리고 거기서
끊임없이 상투화하고 반복되는 의식의 변화들은
때로 매우 낯선 모습으로 비쳐진다. 대중문화 혹은
저급예술로 불리는 일상적 문화의 결과물들은
'기억' 속에서는 익숙하지만 '예술' 속에서는 매우
낯선 양식들로 등장한다.

　예술(미술)이 문화와 등가를 이루던 시대가 아직
끝나지 않은 현재에 미술에 대한 집요한 집착은
일상의 예술로서의 미술을 거부한다. 현재의
일상을 둘러싸고 있는 시각 이미지들은 그것이
생성되고 소멸한 과정의 불손한(상업적인) 의도
때문에 '자율적인' 미술에 의해 거부되어왔다.
50년대 후반과 60년대 초 우리나라의 시각문화를
지배했던 영화들은 상투적인 미학의 결과로
취급되고, 국극단의 신파는 통속적인 미학의
결과로 여겨져 주목되지 않는다. 70년대 초 일상을
완전히 장악했던 〈아씨〉와 〈여로〉는 지난날의
희귀한 사건으로 기록되며, 통기타와 장발의
가수들은 빛바랜 추억의 한 편일 뿐이다.

　예술로서의 미술과 일상의 체험으로서 시각
이미지를 병치해놓아도 이런 상황은 바뀌지
않는다. 안료와 페인트로 칠해진 앵포르멜이
반제도적인 새로운 미술로 받아들여질 때,
영화 간판은 굳건한 양식의 전형을 이루고
있었으며, 모노크롬의 시대에도 현란한 레슬링
포스터는 붉은색으로 도배되었다. 노동자의
힘찬 얼굴을 그렸던 시대에 화장품 광고는 더욱
세련되어갔으며, 전시장에 모니터가 가득 메워졌을
때, 이미 등장한 사이버공간은 훨씬 더 새로운
이미지를 담아내고 있다. 이렇듯 현대미술의
궤적과 일상적 시각 이미지들의 유동은 도저히
병치할 수 없는 서로 다른 영역을 달리고 있는
듯이 보인다. 따라서 일상은 예술과 등가로 놓거나
역사의 한 축으로 바라보려는 시도는 여전히
불안하고 불연속적인 체계에 놓여 있다.

[……]

▸ 1997년 오늘의 우리들은 새로운 변화들을
자연스럽게 받아들이고 있다. 사회의식과
제도들이 미처 가닥을 잡기 전에 새로운 사고의
패턴들이 제시되고 있으며, 일상적인 삶의 골간을
이루는 가치들이 정보화와 국제화로 재조직되고,
끊임없이 감성을 자극하는 시각적 충격과 새로운
미디어의 확대는 수용의 층위를 조절하기 전에
삶의 영역에 다가와 있다. 오늘의 삶을 살펴볼
겨를도 없이, 어제는 재빨리 과거로 둔갑하며,
과거는 정리되기도 전에 유행으로 재등장한다.
이제 역사는 일상에게 그 행로를 물어보아야 하며,
예술은 일상의 이미지와 분리되지 않는다.

　하지만 그런 일들이 포스트모던과 멀티미디어와
사이버스페이스가 출몰하는 시대 공간 속에서만
일어났던 것은 아니라, 곰곰히 따져보면 어느

순간에도 역사와 예술과 일상은 분리된 적이 없었다. 단지 한꺼번에 볼 수 있는 장치를 갖지 못했을 뿐이다. 따라서 50년이라는 역사를 예술이라는 문화적 프리즘을 통해 일상에 비추어보는 일은, 우리가 굳건히 지니고 있었던 역사의, 예술의, 그리고 일상의 패러다임을 교차시켜야 하는 난제를 전제하고 있는 일이다.

▶ 광주비엔날레의 특별전으로 마련된 한 전시가 일상, 기억, 역사로 꾸며지는 과정은 서로 어긋나버린 패러다임의 교차점을 찾아보려는 시도에서 출발한다. 그것은 역사의 거대 담론이나 예술의 미학적 가치들이 일상에 대한 초라하고 미숙한 기억을 통해 걸러지고, 그 결과로 남겨진 것들을 위한 프로그램이다. 그리고 역사와 예술과 일상이 혼재된 새로운 현대를 위해 '지나간' 현대에 대한 점검이다. 따라서 이 소박한 과정은 미학적으로 귀속될 그 결과와는 달리 우리 현대의 '역사'(삶의 조건)와 '예술'(문화적 조건)에 상응하는 잊혀져간 일상의 기록들로 남을 것이다.

(출전: 『일상, 기억, 역사』, 전시 도록, 광주비엔날레, 1997)

초기 한국 현대미술의 단면 —1950년대에서 1960년대를 중심으로

김연희(국립현대미술관 학예연구사)

1. 《한국현대미술의 시원》전에 부쳐

이 전시는 한국 근·현대미술사 정립을 위한 국립현대미술관 기획전의 일환으로 해방 이후 1950년대부터 1960년대 사이에 이루어진 추상미술을 비롯하여 다양하고 개성적인 양식적 시도와 집단적 미술운동 등 초기 한국의 모더니즘 미술을 서양화, 조각, 한국화 분야를 포괄하여 조명함으로써 한국 현대미술사 정립에 일조하고자 기획된 것이다.

《한국현대미술의 시원》이라는 전시를 개최함에 있어 그 성격을 어디에 둘 것이냐 하는 것과 그 시점이 언제부터인가 하는 문제가 가장 예민한 사안으로 부각되었는데, 이는 미술사학자들 사이에서도 한국의 근·현대를 규정짓는 명확한 준거틀이 주어져 있지 않기 때문일 것이다. 따라서 우리는 논쟁의 중심에 서기보다는 일반적인 통념을 벗어나지 않는 범위에서 한국 모더니즘의 한 단면을 보여주는 것을 전시의 목적으로 삼았다.

이런 결정에는 '현대미술의 시원'이라는 전시명에 걸맞는 개념 설정을 위해 선결되어야 할 수많은 문제들에 대한 나름대로의 고민 과정이 깔려 있었음도 아울러 밝혀두고 싶다. 그 물음들은 대단히 원론적이고 미술사뿐 아니라 문화사 전체 그리고 미학적 가치 판단까지를 조망해야 하는 문제들이었다. 그 문제들이란 우선 '현대'를 어떻게

정의할 것인가? 그것을 '모던(modem)'으로 보아야 하나 '컨템퍼러리(contemporary)'로 보아야 하나? 그것에 일종의 정신 상태로서 철학적·문화적 해석을 부여할 것인가 아니면 그것을 역사적 시간 개념으로 해석할 것인가? 그리고 그 '현대'와 '미술'이라는 예술 장르와의 해후를 정신사적 개념으로 해석할 것인가 아니면 양식사적 개념으로 해석할 것인가? 그리고 일반적으로 '모더니티'를 둘러싼 논의의 종주국인 서구 열강에서는 그 이념이 제국주의라는 형태로 발현되었지만 제국주의 열강의 피해 당사자의 입장에서 식민지 시대라는 특수한 상황을 겪으며 근·현대사를 이룰 수밖에 없었던 '한국'이란 특수한 공간에서 '현대'와 '현대미술' 그리고 '현대성(modernity)'을 어떻게 이해할 것인가, 즉 서구 미술과 동일한 개념으로 한국 '현대미술'의 '현대성'을 가늠할 수 있는가? 게다가 어디에 어떤 방식으로 그 '시원'으로서의 의미를 부여할 것인가? 등등 수없는 물음들이다. 우리는 이런 물음표들이 전시장 곳곳에서 머리를 내밀고 함께 진열될 것임을 안다. 그리고 이렇게 산적한 문제들은 수많은 논쟁을 야기할 수도 있을 것이며 이 전시를 향해 쏟아질 많은 이견과 질타와 공감들이 있으리라 각오하지만 연구와 큐레이팅과 진행을 모두 수행해야 하는 우리는 아쉽지만 이 모든 짐들을 몇 가지의 기준하에서 작가와 작품을 정리하는 것으로 마무리할 수밖에 없었다.

따라서 우리는 엄밀히 정의된 경향의 작품들을 배타적으로 전시하기보다는 50년대에서 60년대에 이르는 한국 모더니즘 미술의 한 단면이라는 형태로 일반적 통념으로 논의되는 시기의 작품들을 경향별로 정리해서 보여주는 좀 더 열린 전시를 시도함으로써, 미술사가들의 연구 결과를 전시를 통해 작품으로 확인할 수 있도록 하는 한편, 이 시기 작품들의 행간에서 읽어낼 수도 있을 새로운 의미의 가능성을 관람객을 향해 열어두고자 한다. 물론 여기에는 김환기, 유영국 등 30-40년대부터 모더니즘을 받아들인 작가들이 있으나 그들의 작업이 해방 이후 50-60년대에도 연속적으로 이루어지고 있으므로 이 시대의 작품으로 조명하는 것도 나름대로 의미 있는 일이 될 것이다.

[……]

(출전: 『한국현대미술의 시원』, 전시 도록, 국립현대미술관, 2000)

햇살이 빛나는 현대미술 45년
—«당신은 나의 태양(Your my Sunshine)*»전

대담: 이영철(계원조형예술대학 교수), 강수미
(미술비평·동덕여대 강사)
정리: 정형탁(객원 편집위원)

[……]

강 선생님은 이 전시가 70년대의 개인적 경험을 2004년에 기억한 것이라고 했는데, 난 이 전시를, 한 전시기획자가 70년대를 대상으로 나름대로 분석가로서 미술사가로서 역사가로서 자신을 자리매김시키며 만들어낸 전시로는 보지 않습니다. 그런 시각이 없는 것 같습니다. 오히려 '개인의 경험'이 이 전시에서 가장 큰 퍼스펙티브로 작동한 것 같습니다. 한 개인이 정치적으로만, 미술로서만 혹은 인문학자로만 살아갈 수 없듯이 어떤 종합적인 입장이 매개되어 나(기획자)에게 온 45년, 여러 입장과 얽혀 있는 개인의 기억 같은 것 말입니다.

이 난 기록들의 기억에는 관심이 없는 사람이고, 이 전시는 그런 식으로 보아서는 별 효력이 없는 게 아닐까요? 요는 현재와의 활성적 관계를 어떻게 갖게 할 것이냐, 전시 풍경이 어떤 조망을 품고 있는가의 문제죠. 그것은 개인의 기억 작용을 통해 영화나 소설을 만드는 것과 유사합니다. 어떤 부분은 활동하고 어떤 부분은 비생산적이고 또 어떤 부분은 태만하고 어떤 부분은 과장되어 있고, 심지어 터무니없다고까지 느낄 수 있을 겁니다. 그래서 이 전시는 선별적이고 해석적으로 적용된, 스토리 형식으로 짜여진 요소들과 잡다한 요소들이 모인 불투명한 집합 사이의 이동할 수 있는 경계를 만듭니다. 관객들이 그것을 오해하여 누구에게나 속할 수 있다는 전제하에 저장 기억, 즉 '한국 미술의 기억'을 들이미는 비평적 행위는 사전에 고려된 의미가 기억을 고정하려 드는 것이므로 나도 그것을 거부할 권한이 있습니다. 사실 전시 공간이 작았습니다. 그러다 보니 카탈로그에서 이미지만 뽑아다 보여주고 그랬습니다.

강 전시 내용의 규모와 물리적 규모가 꼭 들어맞아야 하는 건 아니죠. 나는 «유아 마이 선샤인»전이 토탈미술관 전시로 드러났기 때문에 얻게 된 밀도라든가 감각이 있다고 생각합니다. 예를 들면 역사의 카오스적인 성격과 유비된 전시 디스플레이 방식, 감상의 시선이 충분히 확보되지 않는 데서 유발되는 현실 감각의 장애, 마치 내가 연루된 현재 혹은 역사적 사건에 대해 '쿨'하게 거리를 유지할 수 없듯이 말입니다. 이 전시도 내용과 물리적 규모가 맞지 않았습니다. 내용의 규모가 굉장히 컸죠. 그런데도 지상 1층, 지하 맨 밑층은 협소한 공간에 많은 이미지와 사실과 과거의 파편들이 콜라주된 느낌이 아니라 맥락이 내장된 상태에서 아주 자연스럽게 연출된 느낌입니다. 어떤 경우 관심을 어디에 둘지 모르는 곳에 작품을 두었더군요. 그런 고려나 의도 때문에 관객은 역사의 사실을 가르침 받듯 수동적으로 듣는 게 아니라 작품을 감상하면서 부지불식간에 시대성을 꿰게 됩니다.

[……]

강 이 전시를 상징적으로 이야기하자면 벤야민의 역사 철학 테제를 빌려올 수 있을 것입니다. 그는 과거로 충전된 현재를 알기 위해, "역사의 결을 거슬러 솔질할" 필요를 역설했습니다. 쉽게 말하면 권력자의 입장에서 써진 정사(正史)의 결을 거슬러 아직 굳어버리지

않은 시각으로 역사의 흐름에 이름 모르게 땀 흘린
개인들과 그 파편들에 주목한 것입니다. 현재는
그런 '비판의 태도'와 '소수'와 '파편'들에 의해
다시 충전되고 구원됩니다. 그런 역사 통찰에서
내가 귀하게 여기는 것은 '어떤 능동성'입니다.
결을 거스르는 능동성, 기획자가 그렇듯이, 전시
관람자는 그와는 별개로 능동성을 발휘해서 의미를
직조하고 전시 담론의 스크린을 뚫어 그 속의 결을
빗질할 필요가 있지 않겠가('않겠는가'의 오기로
보임—편집자) 생각합니다.

이 나는 이번 전시에서 풍부한 기억의 공간,
열려진 공간, 기억의 지대를 들어가서 죽은 자와
산 자, 모르는 자들끼리 만나는 현재형 상황을
만들어보고자 했습니다. 내부라는 것은 역사의
연속과 불연속의 사이에서 진동하며 교차하는
것입니다. 목적은 역사를 폐기하는 것이 아니라
역사의 연속성을 적극적으로 단절시키는 일입니다.

[……]

(출전:『아트인컬처』, 2004년 12월호)

* 'Your my Sunshine'은 'You are my
Sunshine'의 오기임—편집자.

그림1 테헤란로의 포스코 사옥 앞에 설치된 프랭크 스텔라의 ⟨꽃이 피는 구조물(아마벨)⟩. 월간미술 제공

안양공공미술프로젝트와 미술의 공공성 논의 ^{2005년}

기혜경

2005년은 제1회 안양공공미술프로젝트(APAP)가 개최된 해이다. 도시 개발이
문화적 가치와 결합될 수 있는가에 주목하며 마련된 APAP를 계기로 미술에서의
공공성 논의 과정을 살피고자 한다. 우리나라에서 미술의 공공성과 관련한 논의는
80년대 민중미술 진영의 고민에서부터 출발한다 해도 과언이 아니다. 민중미술
진영은 미술이 사회에서 어떠한 역할을 수행할 수 있는지를 고민하였고, 그 일환으로
전통적인 매체를 넘어 벽화, 판화, 만화 등의 다양한 장르를 통해 소통 방식을
다변화하였다. 특히 도시 벽화 및 공공미술을 중심에 두고 고민하였던 1985년
'성완경 벽화연구실', 그 후신인 '빅아트', '상산환경조형연구소'의 일련의 활동은
'예술 그 자체만을 위한 예술(art for art's sake)'이라는 모더니즘의 화두에서 벗어나
미술의 사회적 역할에 대한 고민과 미술의 공공성에 대한 고민을 근저에 깔고 있다.
이처럼 80년대 민중미술 권역을 통해 논의되기 시작한 미술의 공공성은 민주화와
포스트모더니즘의 도래 이후 다변화되며 벽화나 공공 조형물을 넘어 일상과 삶에
주목하고 그것을 주관하는 제도, 시스템 및 작동 방식에 대한 문제, 예술을 통한
사회의 변화 가능성에 대한 문제 제기로 이어진다. 이는 작품뿐 아니라 작품이
제작되는 환경, 제도, 맥락 등에 대한 것을 포함한다.
 이처럼 다양한 층위에서 살펴볼 수 있는 미술에서의 공공성에 대한 논의는 다음과
같이 크게 나누어 볼 수 있다.

I. 미술 작품이 공적 공간에 놓여 해당 공간을 이용하는 사람들의 일상에 개입해
들어가며 공공적 특성을 드러내는 경우를 들 수 있다. 여기에는 1%법에 의거하여
진행되는 공공 조형물이나 공공미술 작업들이 포함된다.

(1) 우리나라에서 미술이 공적인 공간에 놓인 이른 예로는 정권의 정통성 구현을

위해 이루어졌던 순국선열들의 조상 작업과 80년대 민중미술 진영을 중심으로 진행된 벽화운동을 들 수 있다. 90년대 이후 공적인 공간에 놓이는 조형물 일반에 관한 논의는 주로 '건축물에 대한 미술 장식법'의 변화 과정과 궤를 같이하며 이루어진다. 하지만 실제 작품과 관련하여 첨예한 논란을 불러일으킨 대표적 사례는 프랭크 스텔라(Frank Stella)의 〈꽃이 피는 구조물—아마벨을 추억하며〉 (1997)를 들 수 있다. 포항제철이 사옥 앞 테헤란로변에 회사의 상징 조형물로 설치한 이 작품은 공공 조형물이 갖추어야 할 현실적 요소들에 대한 논의를 전면화시킨다. 1997년 설치되어 1999년 해체 시비가 붙었던 〈아마벨〉은 공공 조형물과 관련한 발주처의 요구, 행정적 요소, 공적 장소로서의 해당 공간을 소유하는 주체와 이용자들 사이의 다양한 역학 관계에 대한 논의를 불러일으켰다. 발주 과정상의 문제, 발주처와 작가 사이의 견해의 차이, 기업의 부지라 하더라도 일반인 다수가 이용하는 공적 공간에 놓이는 조형물에 대한 다양한 주체들의 요구가 전면에 부각되며 해체 논의가 이루어졌으나 결국 제자리를 고수하는 것으로 결론지어진다. 이 논쟁은 이전 시기 공적인 공간에 놓이는 조형물이 주로 국가나 관 주도의 순국선열상이었다는 점을 감안할 때, 공적 공간에 놓이는 조형물의 목적이나 지향점이 바뀌고 있음은 물론 논의 구조의 변화를 가져왔다는 점에서 주목할 가치가 있다. 하지만 상당한 주목을 끌며 논의되었던 〈아마벨〉 및 '건축물 미술장식법'에 의한 공공 조형물에 대한 문제점들은 개선되지 못한 채, 청계천에 설치된 올덴버그(Claes Oldenburg)의 〈스프링〉(2006)에서 또다시 재현된다. 이 점은 공공 조형물을 둘러싼 현실적 개선 방안의 출구를 찾는 일이 얼마나 지난한 일인지를 살필 수 있게 한다.

(2) 건축물 미술장식법이라 칭해지는 '1%법'에 의거한 규정이 공공 단체나 개별 기업으로 하여금 자신들의 건축물과 관련된 공적 공간에서 도시 미관과 도시의 공학적 측면을 감안하여 시민과의 소통 증대 및 활용을 목적으로 한다면, 2000년대를 넘어서면서 공공성에 대한 논의는 공공성을 전면에 배치하고 공공 조형물의 설치가 하나의 건축물을 넘어 지구 단위로 확대된다. 그 결과 실질적인 공원, 광장과 같은 공적인 공간에 공적 조형물의 설치가 이루어진다. 도시의 공적 장소에서 개최된 〈거리의 회복_도시를 위한 아트 오브제〉, 〈시민과 함께한 아트벤치〉, 〈벤치마킹 프로젝트〉(2003) 등은 디자인을 통해 장소 특정적인 작품에 실용성을 가미한 공공미술 프로젝트였다. 이들 프로젝트는 도시공학에 근거하여 그곳에서 살아가는 사람들에 대한 배려, 미술의 공공성에 대한 지향점이 함께 어우러져 도시의 여러 요소들을 공공 디자인의 영역으로 위치 지워나가기 시작한

프로젝트들이라 할 수 있다.

　한편, 공원과 같은 공적 공간에 놓이는 조형물과 관련된 작업 중 2005년 이영철이 기획한 제1회 «안양공공예술프로젝트»는 공공조각이나 공공미술이 도시에 개입하여 도시의 삶의 척도와 문화 정체성 형성에 어떠한 변화를 촉발하는지를 살필 수 있게 한 실제 예이다. 낙후된 유원지를 예술 조각 공원으로 변화시키려 했던 ‹안양 아트 시티 21›이 모태가 된 이 프로젝트는 단순한 조각 공원을 넘어 건축, 예술, 조경이 합목적적으로 결합되어 도시의 환경을 개선하고, 그를 통해 도시민들에게 문화적인 환경을 제공하며, 더 나아가 도시 재생과 도시의 브랜드 가치를 제고하게 한 프로젝트였다. 우리나라에서 지자체가 앞장서 이루어낸 성공적 공공미술 프로젝트였다는 점에서 이후 이 프로젝트는 공공미술 분야에 상당한 파급력을 미치는데, 그중에서도 특히 건축물 미술 장식이 아닌 공공을 위한 미술 작품이어야 함을 인식시키는 데 크게 기여하였다. 이는 기존의 도시를 꾸미는 장식으로서의 미술품이 아닌 공공의 영역에서 모두가 함께 공유할 수 있는 미술 작품이어야 함을 분명히 한 것이라 할 수 있다.

(3) 미술 작품이 공적 공간에 설치되어 도시의 삶과 그 공간을 향유하는 사람들의 삶의 질을 향상시킬 수 있다는 믿음은 이후 좀 더 넓은 범위에서 도시 프로젝트 및 마을 만들기 프로젝트로 이어진다. 2000년대 후반을 넘어서며 공공미술의 개념에 커다란 변화가 추동되는데, 그것은 커뮤니티를 중심으로 이루어지는 과정 중심의 '새로운 장르의 공공미술' 개념의 도입과 관련이 있다. 수잰 레이시(Suzanne Lacy)가 천명한 이 개념은 우리나라에서 90년대 후반 건축물 미술장식법의 문제를 지적하며 그 대안을 찾는 과정에서 도입되지만, 현실적인 프로젝트로 현장에 접맥되는 것은 2000년대 이후라 할 수 있다. 특히, 우리나라에서 이 개념은 특정 지역이나 마을과 연동되며 관 주도의 프로젝트로 이루어지는 경향을 드러내는데, 2006년 문화관광부가 출간한 『공공미술이 도시를 바꾼다』라는 책자는 기존 환경 조형물의 문제를 공공미술을 통해 보완할 수 있음을 피력하고 있다.

　2006-2007년 문화관광부가 주도한 ‹아트 인 시티 프로젝트›의 정식 명칭은 '소외지역 생활환경 개선을 위한 공공미술사업'이었다. 복권 기금을 이용하여 전국에서 11개 프로젝트를 실행한 이 사업은 미술 및 문화 관련 제도가 실제 생활과 어떻게 연동될 수 있는지에 대한 관심을 촉발시켰다. 이와 더불어 2009년 이후 현재까지 진행되고 있는 ‹마을 만들기 프로젝트› 역시 지역 주민의 참여와 공공성 증진을 위해 커뮤니티를 중심으로 진행되는 프로젝트이다.

하지만 결과물보다는 과정을 중시하는 프로젝트의 특성에도 불구하고 성과를 시각화해야 하는 관 주도 프로젝트의 한계로 인해 많은 문제점과 논점을 제공하고 있다.

II. 미술의 공공성과 관련하여 살펴볼 또 다른 사항은 사람들이 밀집하여 살아가는 도시환경에 주목하고 그것이 드러내는 문제와 현상 이면의 것을 조사와 연구를 통해 드러냄으로써 도시의 현재를 조망하는 경향이다. 이 경향의 작업은 단일 작가에 의해 수행되기보다는 다양한 학제간 연구나 콜렉티브를 통해 진행되며, 이후 커뮤니티 형성의 플랫폼으로 작동하거나 도시 문제에 대한 대안적 해결책을 드러내는 기제로 작동한다. 더 나아가, 이러한 작업들은 철저한 현장 조사를 통한 문화연구를 기반으로 하며, 해당 커뮤니티의 참여와 연대를 이끌어내고, 더 나아가 커뮤니티가 처한 상황과 문제점을 노정한다는 점에서 수잰 레이시가 말하는 '새로운 장르의 공공미술'에 좀 더 부합한다.

(1) 《압구정동: 유토피아 디스토피아》(1992)는 대한민국의 압축 성장 신화와 그 폐단을 함축한 시공간인 압구정동을 패션, 디자인, 미술, 건축, 도시공학, 사회학 등 다양한 분야의 전문가들이 모여 조사, 연구한 후 전시로 풀어낸 프로젝트이다. 이론보다는 철저하게 현장에서 발견되는 현상에 근거하여 파악함으로써 하나의 지역을 현상에서 이면의 시스템까지 다각도에서 살필 수 있게 하였다. 이 프로젝트에서 활용한 문화연구 방법론은 언론을 통해 각인된 압구정동에 대한 오해를 해소하고 그것이 노정하는 대한민국의 현실을 있는 그대로 제시하며, 이후 조사와 연구를 기반으로 하는 지역 연구 프로젝트의 효시가 된다. 더 나아가 한 지역에 대한 다양한 학제간 공동 프로젝트를 통해 제시되는 지금, 여기에 기반한 다각도의 분석은 미술과 예술의 사회 속에서의 역할을 살피게 한다.

(2) 도시가 제공하는 환경에 대한 주목은 여러 명의 작가들이 콜렉티브 형태로 공동 작업한 〈성남 프로젝트〉와 플라잉시티의 〈청계천 프로젝트〉로 이어진다. 이들 프로젝트는 일상이 이루어지는 공간으로서의 도시와 그 도시가 작동하는 방식이 삶에 미치는 영향에 주목하였다. 유독 기울기가 심한 성남시 소재 길들의 기울기를 잰 〈성남 프로젝트〉는 당연하다고 받아들였던 환경의 차이를 통해 현상 이면의 불편한 진실과 그것을 잉태하게 하는 사회체제를 비춘다. 또한 청계천 공구상들 간에 서로 얽히고설키며 연결된 생태계를 드러낸 〈청계천 프로젝트〉는

그림2 　임흥순, 〈금천 미세스〉, 2011. 작가 제공

작은 공동체가 작동하는 방식을 비춤으로써 파괴 위기에 놓인 청계천을 둘러싼 지역 상권의 연결고리와 거기에 가해지는 인위적 힘의 위험성을 들추어낸다. 이들 작업은 통상적인 환경 밑에 내재하며 일상을 구성하는 사회 시스템과 일상의 부조리를 드러내는 한편, 도시를 구성하는 요소와 그것들의 당면 문제, 도시의 삶 이면에 놓여 있는 시스템에 대한 연구로 이어진다. 예술의 공공성을 고민하며 진행된 이들 프로젝트는 이후 도시 재생과 도시의 현안 문제들에 대한 대안을 찾아가는 작업의 선구적 예로 여겨진다.

(3) 문화연구에 기반하여 현장에 발 딛고 서서 진행한 이상과 같은 선구적 프로젝트들은 이후 다양한 콜렉티브 그룹의 활동으로 이어진다. 믹스라이스는 마석 단지의 이주민 공동체와 함께 활동하며 우리 사회 속에 존재하는 구분 짓기와 몫 없는 자들에 대한 이야기를 담아냄으로써 우리 속에 내재한 또 다른 오리엔탈리즘을 드러내는 작업을 보여준다. 또한 임흥순 작가의 금촌 레지던시 입주로 시작된 〈금촌 미세스〉는 작가와 미술에 관심 있는 주부들이 모여 미술에 대한 이야기, 작가의 작업에 대한 이야기를 진행해나가다 주부들 스스로 자생적 커뮤니티를 만들어 활동하기 시작하고 이후 창작 활동으로까지 이어진 프로젝트이다. 이는 커뮤니티 기반의 자생적 활동이란 점에서 의의를 갖는다. 이처럼 믹스라이스의 작업이나 〈금촌 미세스〉는 유사한 경험을 가진 사람들이 유대를 바탕으로 참여하고 스스로 당면 문제에 대해 고민하고 해결책을 강구함으로써 자생적 커뮤니티 결성으로 이어진다는 점에서 이들 프로젝트는 새로운 장르의 공공미술에 부합하는 한 예라 할 수 있다.

Ⅲ. 미술의 공공성에 대한 고민은 단순히 미술 장식품에서 공공미술 혹은 공공 조형물로의 호칭의 변화를 추동하는 것을 넘어 실질적인 미술 작품의 창작·제작 전반에 영향을 미치는 제도 및 정책에 대한 변화를 모색하는 움직임으로 이어진다. 미술의 공공성 및 그에 영향을 미치는 미술제도와 정책에 관한 문제가 논의의 장 안에서 부상한 것은 1988년 서울올림픽을 전후해서이다. 세계화를 향한 열망 속에서 치루어진 이 국가적 행사는 《88올림픽 조각공원 프로젝트》와 《세계 현대 미술제》라는 초유의 거대 프로젝트를 통해 미술계에 큰 파장을 미치는 한편 본격적으로 미술계에 공공성과 관련한 논의를 불러일으킨다. 《88올림픽 조각공원 프로젝트》와 《세계 현대 미술제》는 당시로서는 엄청난 예산이 투입된 사업이었다. 하지만 거대한 규모에도 불구하고, 조각 공원의 부지 선정이나 작가 선정 등에 있어

충분한 사전 검토가 이루어지지 못한 채 진행되었으며, 그 선정 과정의 투명성 논란이 불거진다. 이러한 논란은 자연스럽게 미술계에 결과물로서의 작품보다는 전시에 대한 논의를 넘어 그것이 사회와 관계 맺는 방식이나 미술계 이면의 정책과 제도에 관한 논의를 끌어낸다.

《88올림픽 조각공원 프로젝트》와 《세계 현대 미술제》를 계기로 확산하게 된 미술 생태계가 제대로 작동하기 위해 그 이면의 제도 및 정책들이 제대로 입안되어야 한다는 인식은 정책 및 제도에 대한 문제 제기와 새로운 대안적 제도 마련에 대한 고민들로 이어진다. 이러한 각성과 함께 살펴보아야 할 지점은 1990년대 후반 붐처럼 설립된 제도 기관으로서의 사립 미술관과 관련한 문제들이다. 사립 미술관들은 개인의 자산을 바탕으로 설립되었음에도 불구하고 개인의 소유권을 넘어 사회적 공공재이자 제도 기관이다. 그렇기에 미술관이 확보하여야 하는 공공적 특성 및 그것에 근거한 역할과 작동 방식에 대한 문제들이 자연스럽게 제기되며 조정을 촉구해나간다. 이와 같은 예술계를 둘러싼 각종 제도 및 정책에 대한 논의의 중심에는 '문화개혁을 위한 시민연대'(일명 '문화연대')의 활동이 놓여 있다. 시민 참여형, 시민 운동적 문화운동을 기치로 공공문화 정책에 대한 비판과 함께 대안 제시를 설립 목적 중 하나로 피력하고 있는 문화연대는 공공미술을 비롯한 미술계의 각종 제도 및 문화 정책 입안이나 그 밖에 미술계의 다양한 현안과 관련하여 대안을 제시하는 활동을 펼친다.

공공 조형물에 대한 반달리즘

2000년 '미디어_시티 서울'에 포함된 프로젝트 중 류병학이 기획한
《지하철 프로젝트》는 26개 팀이 서울 시내 13개 지하철에 작품을 설치하려
했던 프로젝트였으나 준비 단계에서 행정관서인 종로구청의 반대로
성사되지 못한 작품이 발생하였으며, 전시 개최 후에는 반달리즘에
시달렸다. 더 나아가, 미디어_시티의 일환으로 개최되었던 서울 시내의
전광판을 활용한 시티비전 역시 민원에 시달리다 결국 삭제되는 사태에
이르는데, 이러한 사례는 다시금 공적인 공간에 놓이는 공공 조형물과
관련된 다양한 주체들의 요구에 주목하게 하지만, 공공 조형물에 대한 인식
부족은 오늘날도 크게 변화되지는 않고 있다.

건축물 미술장식법의 변천

1972년 문화예술진흥법 내 건축물에 대한 미술장식에 대한 조항 신설 —
 연면적 3천 제곱미터 이상 건축물 권장
1984년 건축물에 대한 미술장식제도 — 서울시 의무화
1988년 건축물에 대한 미술장식제도 — 서울시 및 민간 7천 제곱미터
 이상 건축물에 권장
1995년 건축물에 대한 미술장식제도 — 전국의 1만 제곱미터 이상
 건축물에 의무화
2000년 문화연대, 건축물에 대한 미술장식품 제도를 혁파하여 '공공미술
 제도로 전환하라'고 요구
2003년 문화연대는 건축물에 대한 미술장식품 제도 대신 공공미술
 제도로 전환할 것을 요구
2003년 공공미술위원회 신설 — 미술에서의 공공성에 대한 논의 확대
 계기
2004년 문화부 '새예술정책'에서 공공예술위원회 설립과 디자인
 지원센터 설립안 등을 포함 — 공공미술 부분에 대해 많은 부분을
 할애

2005년	건축물에 대한 미술장식품법이 공공미술 제도로 변화
2011년	건축물미술작품제도로 명칭 변경

더 읽을거리

88올림픽 세계현대미술제변칙운영저지를위한범미술인대책위원회 편.『서울올림픽 미술제 백서—
　무엇을 남겼나?』. 서울: 얼굴출판사, 1989.
『공간』편집부.「새로운 풍경 만들기, 안양아트시티」.『공간』. 2005년 12월.
김동욱.「여기, 공공미술의 '적'이 있다」.『아트인컬처』. 2003년 2월.
김성원.「안양공공예술 프로젝트2007」.『아트인컬처』. 2007년 11월.
김윤경.「공공미술, 또 하나의 접근법—「행동하는 문화」사례를 중심으로」.『현대미술사연구』
　16집(2004): 227-262.
김종길.「공공미술, 위험한 씨알」.『아트인컬처』. 2007년 1월.
김종길.「공공미술은 없다, 미술은 있다!」.『아트인컬처』. 2008년 1월.
김종길.「생활 속 공공미술의 음과 영」.『퍼블릭아트』. 2006년 10월.
김준기.「공공미술의 구속 또는 구원, 장소 특정성」.『퍼블릭아트』. 2008년 12월.
김최은영.「공공의 옷을 벗고 예술로 말하자」.『퍼블릭아트』. 2007년 2월.
김최은영.「도시 공공미술의 실용성과 예술성의 문제」.『퍼블릭아트』. 2006년 12월.
김최은영.「도시의 공공미술 랜드마크로 날개를 달길 바래」.『퍼블릭아트』. 2007년 1월.
김최은영.「도시의 공공미술, 공공의 적으로 서지마라」.『퍼블릭아트』. 2006년 11월.
문화개혁을 위한 시민연대(공동대표 도정일 외).「미술장식품 제도를 혁파하여 공공미술제도로 전환해야」.
　성명서. 1998.
문화개혁을 위한 시민연대.「서울시 환경조형물 실태조사 보고서」. 2001.
미술비평연구회.「서울올림픽 미술제, 무엇을 남겼나」.『서울올림픽 미술제 백서—무엇을 남겼나?』.
　88올림픽세계현대미술제변칙운영저지를위한범미술인대책위원회 편. 서울: 얼굴출판사, 1989.
박찬경.「성남 프롤로그」.『공간의 파괴와 생성—성남과 분단 사이』. 김태헌 편. 서울: 문화과학사, 1998.
배세은.「말을 거는 벽화—소통하는 거리의 예술, 벽화와 낙서」.『퍼블릭아트』. 2008년 3월.
배세은.「사람들이 말하는 오늘의 공공미술, 좋거나 혹은 나쁘거나」.『퍼블릭아트』. 2007년 11월.
배세은.「옛 조상들의 지혜를 담은 공공미술, 그 흔적을 읽다」.『퍼블릭아트』. 2007년 10월.
배형민.「건축, 도시, 공공 속의 미술: 미술장식제도의 개선방향에 관하여」, '미술장식제도 개선을 위한
　심포지움' 자료집. 2009.
백동민.「미술의 대중화, 공공미술 발전의 견인차」.『퍼블릭아트』. 2007년 1월.
백지숙.「네 멋대로 사립미술관, 기본 룰은 지켜라」.『아트인컬처』. 2004년 3월.

서울시립미술관.『'98 도시와 영상―의식주』. 서울: 서울시립미술관, 1998.

서정임.「공공미술아 넌 뭐했니, 공공미술 담론의 형성과 전개」.『퍼블릭아트』. 2007년 12월.

서정임.「공공의 '친구'가 될 것인가? '적'이 될 것인가?」.『퍼블릭아트』. 2007년 12월.

서정임.「조나단 보롭스키, '망치질하는 사람'―하나가 많은 것이고 많은 것이 하나이다」.『퍼블릭아트』.
 2008년 7월

송미숙.「공공미술 어떻게 볼 것인가」.『월간미술』. 2002년 11월.

심재연.「화려한 미술관 설립열기, 실제 속사정은」.『미술세계』. 2004년 3월.

안태호.「청계천 조형물 작가선정 유감」.『아트인컬처』. 2005년 4월.

양현미.「건축물 미술장식제도 개정안의 문제점과 개선과제」. '환경조형물 제도 개혁과 공공미술 정착을
 위한 공청회' 자료집. 서울: 문화개혁을 위한 시민연대, 2000.

양혜규.「시아 아르마자니의 실용적인 공공미술」.『공간』. 2007년 5월.

우혜린.「조각공원은 조각의 야적장이 아니다」.『퍼블릭아트』. 2006년 10월.

윤태건.「공공미술, 공공디자인 밑으로 편입되나?」.『아트인컬처』. 2007년 6월.

윤태건.「클릭, 공공미술―2009년이 두렵습니다」.『아트인컬처』. 2008년 12월.

이선영.「공공과 미술의 만남, Art in City 2006」.『퍼블릭아트』. 2007년 1월.

이영준.「예술을 죽이는 창원시의 폭거를 고발한다」.『아트인컬처』. 2007년 5월.

이영철.「Anyang Public Art Project 2005: 헤테로토피아적 환경에서 균형찾기」.『월간미술』. 2005년
 12월.

이영철·최진이.「횡단적 사고와 상상력이 필요한 시대」.『공간』. 2005년 12월.

이원재.「문화예술위원회 전환, 공공성이 최우선」.『아트인컬처』. 2004년 1월.

이재언.「도시의 시각환경 정비가 시급하다」.『퍼블릭아트』. 2006년 12월.

이주미.「아트파크의 꿈, 안양공공예술프로젝트」.『미술세계』. 2005년 12월

이주미.「태풍이 지나간 공공미술의 현장, 공공미술의 생존을 위한 '몸부림'은 끝나가는가?」.
 『퍼블릭아트』. 2008년 3월.

이채관.「공공미술, 지하철에 대한 사소한 편견 2: 지하철 프로젝트―미완의 미래」.『미술세계』. 2001년
 5월.

이춘홍.「공공미술, 다시 생각하기―조경 전문가 시각에서 공공미술」.『퍼블릭아트』. 2006년 12월.

전용석.「광화문 민간매각 철폐하고, 공공의 공간 만들자」.『아트인컬처』. 2003년 12월.

전진삼.「서울시의 도시미술관화 사업과 공미위의 과제」.『퍼블릭아트』. 2006년 12월.

정민영.「'미술장식품'이 '공공미술'로 바뀌어야 하는 이유」.『미술세계』. 2000년 8월.

정일주.「Edge Comment 홀대받는 지하철 미술: 메뉴얼 부재 지하철 미술, 내일은 없다」.『미술세계』.
 2005년 2월.

최명열.「사라질 운명에 처한 모든 것들에 대한 '모뉴먼트'」.『퍼블릭아트』. 2008년 5월

최범.「공공미술에 대한 관심」.『퍼블릭아트』. 2006년 10월.

최범.「공공미술오디세이」.『아트인컬처』. 2007년 1월.

『퍼블릭아트』편집부.「2008년 공공디자인과 공공미술이 나아갈 길」.『퍼블릭아트』. 2008년 1월.

『퍼블릭아트』편집부.「2008년 공공미술 대점검, 시작과 끝의 경계에 놓이다」.『퍼블릭아트』. 2008년
　　12월.

『퍼블릭아트』편집부.「공공성이 바꿔 놓은 문화와 공간의 지형도」.『퍼블릭아트』. 2008년 10월.

『퍼블릭아트』편집부.「생활 속 공공미술, 걷고 싶은 거리 아니 "별로 걷고 싶지 않은 거리"」.
　　『퍼블릭아트』. 2007년 11월.

『퍼블릭아트』편집부.「참여와 소통으로 완성되는 공공미술, 공공디자인」.『퍼블릭아트』. 2008년 8월.

한국문화정책개발원.「건축물 미술장식 실태 및 개선방안 연구」. 1997.

홍경한.「개념과 현상의 엇박자 '공공미술'」.『퍼블릭아트』. 2007년 6월.

홍경한.「공공미술인가, 공공디자인인가? 설자리 잃어가는 미술가들」.『퍼블릭아트』. 2007년 8월.

홍경한.「삶의 변화하는 예술의 진정한 힘, New Genre Public Art란 무엇인가」.『퍼블릭아트』. 2007년
　　7월.

홍경한.「재미없는 조각공원이 너무 많다」.『퍼블릭아트』. 2007년 4월.

황혜련.「꽃피운 담장, 설레는 예술」.『퍼블릭아트』. 2008년 9월.

황혜련.「예술로 둔갑한 벤치 'Art Bench', 당신의 엉덩이를 유혹한다」.『퍼블릭아트』. 2008년 8월.

2005년
문헌 자료

공공미술은 가능한가?(2001)
최태만

공공미술 컨소시움 창립을 준비하며(2001)
공공미술 컨소시움 준비위원회

공공미술의 제도적 기반—'미술을 위한 퍼센트법'을 중심으로(2004)
양현미

도시 담론의 변화와 공공미술의 가능성: 플라잉시티의 청계천 프로젝트를
중심으로(2004)
전용석

진보를 위한 용기 있는 선택—도시개발과 공공예술 국제심포지엄(2005)
최진이

잠자는 자연을 깨우는 예술(2005)
이영철, 윤동희

미술, 가장 낮은 곳으로 임하다(2007)
황석권

공공미술은 가능한가?

최태만(미술평론가)

왜 공공미술에 대한 논의가 필요한가?

1997년 1년 6개월이란 제작 기간을 거쳐 높이 9미터에 무게만도 30톤에 이르는 대형 옥외 조각 〈아마벨〉이 포스코 빌딩 앞에 설치된 지 불과 이 년 만에 철거 시비에 휘말린 적 있다. 포항제철의 회장이자 세계철강협회 회장이던 최고경영자가 이 협회의 사무총장의 천거에 따라 프랭크 스텔라(Frank Stella)에게 직접 주문하고 17억 5천 4백만 원이란 구입비와 1억 3천만 원을 투입하여 새로이 문을 연 사옥 앞에 세웠던 이 작품을 국립현대미술관에 기증하기로 결정했다는 포항제철 경영진의 결정이 언론을 통해 알려짐으로써 촉발된 '퇴출 시비'는 전임 경영자의 잔재와 흔적을 지우기 위한 '정치 논리'의 음모라는 비난을 불러일으키기도 했다. 포항제철 측이 제시한 철거 이유는 이 작품이 의도를 파악하기 힘든 난해성을 지닌 고철 덩어리인데다 심지어 추락한 비행기 잔해를 보는 것처럼 끔찍하여 지역 주민들의 반발을 사고 있다는 것이었다. 또한 포항제철의 경영진은 포스코센터를 설계할 당시 작품이 놓여질 장소는 작은 공원으로 계획되었으므로 작품을 철거하고 그 자리를 원래 계획대로 공원으로 조성하도록 결정했다고 한다. 사실 포항제철 경영진이 내린 이런 결정은 미심쩍은 부분이 있다. 왜 하필이면 경영진이 바뀐 시점에서 전임자가 설치해놓은 작품을 이 년 만에 철거하기로 결정했는지 설득력이 부족하다. 이 작품은 1%법과는 상관없이 포항제철(혹은 전임 경영자)이 독자적으로 판단하여 설치되었다는 사실을 주목해볼 때 새로운 경영진의 결정을 '정치적 음모'로 보는 빌미를 제공하고 있는 것은 아닌가? 철거를 반대하는 논리에 따르자면 '포스코센터는 이른바 1%법에 따른 '예술 장식품'을 설치하는 과정에서 그야말로 형식적인 구색 갖추기에서 탈피하여 건축물을 지으면서부터 건축 공간과 미술 작품이 건물 내·외부에서 조화롭게 서로 만날 수 있도록 미술품 배치를 위한 마스터플랜을 함께 만들어 미술품을 체계적으로 배치'했으며, '이런 접근 태도는 건축물과 관련된 공공미술 작품에 좋은 선례를 남겼다는 평가까지 얻었다'고 한다. 결과적으로 〈아마벨〉을 인수하기로 했던 국립현대미술관이 심의를 거쳐 인수를 유보함으로써 뚜렷한 결론을 내리지 못한 채 시비만 불러일으켰으나 이 논쟁은 공공미술의 개념과 의미, 가치, 또 공공미술의 주체가 누구인지에 대해 생각하게 만든 계기를 제공했다. 〈아마벨〉의 이전 문제가 불거지기 이전에도 1984년 이후로 이른바 '건축물 장식'의 맥락에서 많은 조형물이 우후죽순 설치되면서 그것들의 공공적 의미와 관련하여 논쟁으로 부각되거나 심지어 건축주와의 담합, 덤핑, 리베이트 등의 부작용이 나타나면서 건축주와 작가들이 법정에 서야 하는 결과까지 빚기도 했다. 이런 현실을 지켜보며 단순히 건축물 장식물로서가 아니라 시민들이 누릴 수 있는 좋은 공공미술을 설치하여야 한다는 기대와 요청이 더욱 커진 만큼 공공미술에 대한 논의가 새삼스러운 것이 아니라 오히려 늦은 감마저 든다.

공공미술 개념의 모순

일반적으로 공공미술(Public Art)은 그 개념에 있어서 모순되고 상호충돌을 일으킬 수밖에 없는 것으로 인식되어왔다. 우선 '공공'이란 개인보다 집단, 공동체의 관심과 이익, 사회적 가치를 염두에 둔 개념인 반면, 미술은 적어도 현대사회에서 사적인 것, 개인의 특수한 재능의 자유로운 표현을 의미하는 것으로 이해되고 있기 때문이다. 그러나 자율성을 자기 존립의 근거로 삼아온 현대미술 또한 시대, 사회적 조건과 무관할 수 없으며, 사회적 수용과 용인, 평가에 의해 존재한다는 맥락에서 사회를 떠난 미술이란 성립할 수 없다. 현대미술의 자기모순은 예술을 전문가의 특수한(독창적인) 활동(창조)의 영역으로 한정하는 것으로부터 이미 발생하였다. 그 결과 현대미술은 사회적 관계, 필요, 요청과 무관하게 스스로 진화, 발전하거나 독자적인 세계를 구축하고(할 수) 있는 것으로 이해되거나 교육(강요)되어온 것도 사실이다. 공공미술을 주제로 한 이 글은 현대미술의 이러한 속성을 비판하는 데 그 목적을 둔 것은 아니다. 오히려 나의 관심은 현대사회에 그 의미와 필요에 대한 요구가 점증하고 있는 공공미술이 상호충돌을 야기하는 합성어가 아니라 미술의 새로운 활로를 찾기 위한 대안 개념임을 밝히고자 하는 데 있다.

논란의 여지가 있기는 하지만 공공미술에 대해 '공공 행정에 따라 공적 장소에 설치된 것으로서 공공의 이익과 문화를 누릴 수 있는 권리의 향상 및 소통을 지향하는 미술 작품 또는 행위'로 정의해보자. 만약 이 정의를 받아들인다면 공공미술의 범주에는 당연히 기념 동상이나 도시 미화를 위한 조형물뿐만 아니라 벽화는 물론 따블로 회화, 랜드스케이프 디자인, 스트리트 퍼니쳐, 간판 등의 광고물, 또 어느 부분에서는 공공장소에서 행해지는 행위예술까지 포함하여야 할 것이다.

그러면 먼저 개인의 재산권에 속하는 건축물 앞에 세워진 조형물은 공적 행정과 무관하고 게다가 공적 장소가 아니므로 공공미술로 분류할 수 없다는 결론을 내릴 수 있다. 그러나 원칙적으로 사유재산이라 하더라도 여러 사람들이 이용할 수밖에 없는 부위를 점유하거나 인접하여 있을 뿐만 아니라 대중에게 공개된 장소라면 공공성을 지닐 수밖에 없다. 이른바 1%법이 사유재산에 조형물을 설치하도록 규정한 것도 이러한 공공성에 주목했기 때문이다.

두 번째, 대중과의 소통을 지향해야 하므로 공공미술은 대중들의 보편적인 취향에 부응해야 하는가 하는 문제를 제기할 수 있다. 사실 대중들의 취향이나 미적 기준이란 애매하기 짝이 없는 것이기 때문에 다수결의 원칙에 따라 '많은 사람이 원하니까 이것을 세우고 저것을 철거해야 한다'는 논리는 거의 폭력에 가까운 것이라고 할 수 있다. 공공미술의 설치와 관련하여 논란이 된 많은 경우가 이러한 '취미와 기준의 충돌'에 의해 야기된 경우가 많다.

셋째, 정부 등의 공적 기관이 국민들의 애국심을 고취시키기 위한 목적으로 기념조형물을 설립하였다고 가정할 때 여기에는 공공 행정이 개입했고, 국민들의 의식을 통합할 수 있도록 쉽고 명확한 이념의 전달에 충실했으며 게다가 공공장소에 세웠다면 이것이야말로 공공미술의 가장 모범적인 사례라고 할 수 있지 않은가라고 주장할 수도 있다. 물론 여기에는 '정의'의 문제와 '가치'의 문제가 혼재해 있다. 정의상 공공미술임에는 분명하지만 정치체제의 변화에 따라 이런 미술이 어느 날 철거된 경우를 우리는 제2차 세계대전에서 패망한 독일 나치즘의 제3제국 미술, 스탈린 사후 철거된 그의 거대한 시멘트 초상 조각, 소비에트연방의 해체와 함께 기중기에 실려 내려지는 레닌의 초상 조각 등을 통해 확인한 바 있다.

넷째, 대중적 친화력이 높은 작품을 단지 공공장소에 놓아놓는다고 해서 공공미술로 규정할 수 있는가 하는 문제이다. 공공미술로서 조건을 갖추기 위해 작품의 질적 수준뿐만 아니라 공공적 소유, 개방성, 공적 의미, 공공의 기대에 부응하는 내용과 형식을 갖추어야 할 것이다. 그러나 역사적으로 공공장소에 설치된(될) 작품이나 설치물은 늘 논쟁의 대상이 되거나 혹은 갈등을 불러일으키기도 했다. 특히 작가의 창의성과 대중의 기호가 과연 조화를 이룰 수 있는가 하는 문제와 관련된 논란은 공공미술의 개념이 나타나기 이전에도 있어왔음을 우리는 잘 알고 있다.

[······]

(출전: 토론회 '왜 공공미술인가?' 발제문, 2001년 6월 16일)

공공미술 컨소시움 창립을 준비하며

'공공미술 컨소시움'(가칭) 창립을 준비하며

한국에는 '건축물 미술장식에 관한 법률'이 있습니다. 문예 진흥을 위해 만들어진 이 법에 의하면 대규모 건축물 건축 비용의 1%를 미술 작품에 할애하도록 의무화하고 있습니다. 우리는 이 법이 도시의 문화 환경 개선과 예술가에 대한 제도적 후원이라는 훌륭한 목적에 의해 사용되기를 바랍니다. 그러나 불행하게도 10년 가까이 시행해온 그간의 결과에 우리 미술인, 시민들은 크게 실망하고 자책하지 않을 수 없는 상황에 이르렀습니다. 그 이유는 다음과 같습니다.

첫째, 일부 비양심적인 미술가들과 건축주, 해당 공무원 사이에 불법 리베이트가 성행하여, 번번이 사회의 지탄을 받아왔습니다.

둘째, 같은 작가가 비슷한 작품을 양산하여 작품 심사의 편파성 의혹이 끊임없이 제기되어왔습니다.

셋째, 많은 경우 건축주가 1%를 미술 작품에 할애할 만한 문화적 동기가 부족하며, 이에 따른 편의적인 작품 설치가 관행이 되고 있습니다.

넷째, '건축물 미술장식'은 공공공간의 미술을 장식의 기능으로 한정해, 다양한 문화적 요구와 공공적 기능을 충족시키지 못하고 있습니다.

이러한 심각한 문제들로 인하여 이제 건축물

미술장식은 하나의 시각 공해로까지 고발되기에 이르렀습니다. 우리는 이러한 문제를 개혁하기 위하여 다음과 같은 일들이 이루어져야 한다고 생각하며, 이의 실현을 위해 다양한 실천을 해나갈 것입니다.

첫째, 불법 리베이트를 차단하고 심의의 투명성, 공정성을 기하기 위해서는 법적 제도적 장치의 마련이 반드시 강구되어야 합니다. 그 하나의 방법으로, 소위 '문화선진국'의 경우와 같이 '공공미술기금(public art fund)'과 이를 관리 운영하는 민간 주체의 '공공미술위원회(public art council)'를 지방자치제와 중앙정부 산하에 설립하여 이를 투명하게 관리할 수 있습니다.

둘째, 미술품 설치의 편의주의를 극복하고 공공적 기능의 충족을 기하려면 '공공미술(public art)'의 개념을 도입해야 합니다. 공공미술은 이미 국내외에서 널리 사용되는 개념으로, 공공장소 속에 있는 모든 미술 작품, 문화 시설, 예술 행위를 일컫는 것입니다. 이러한 확장된 의미의 공공미술은 단순히 미술가의 작업실에서 공공장소로 옮겨지는 것이 아니라, 공공영역의 다양한 주체들이 함께 참여하여 만들어가는 것입니다.

공공미술은 가시적이고 물리적인 치장을 중시하는 장식적인 목적보다는, 지역의 특징과 성격, 향유자의 생활을 반영하는 내용을 중시해야 합니다. 또 문화 환경의 요소들을 개별적으로 다루는 것이 아니라 상호연계성을 고려한 총체적인 접근이 필요한 것입니다. 우리는 이러한 공공미술이 현행의 법제와 관행으로는 도저히 충족될 수 없다고 보며, 이를 가장 합리적인 방향으로 개혁하고자 합니다.

이러한 개혁 방향에 입각해 '공공미술 컨소시움' (가칭)은 미술가와 시민이 주체가 되어 다양한 실천을 전개해나갈 것입니다. '공공미술 컨소시움' (가칭)은 앞으로, 1) 획기적인 개혁 법안의 개발과 입법화 2) 공공미술의 개념 정립 3) 각종 사례 연구와 실태 조사 4) 공공 프로젝트의 공유와 토론을 통해서 이러한 문제점을 구체적으로 진단하고 한국의 공공미술, 나아가 우리 미술의 새로운 전기를 마련하고자 합니다. 많은 미술인과 시민의 관심과 참여를 바랍니다.

2001. 6. 13
공공미술 컨소시움 준비위원회(미술인 네트워크 포럼a, 문화개혁을 위한 시민연대)

공공미술의 제도적 기반
─'미술을 위한 퍼센트법'을 중심으로

양현미(한국문화관광정책연구원 기획조정실장)

[······]

4. 서구와 우리나라의 공공미술 개념과 제도 비교

[······]

외국의 공공미술 제도는 크게 세 가지 유형으로 구분된다. (1) 중앙정부의 건축물에 대해 일정한 퍼센트를 공공미술에 사용하도록 하는 제도 (2) 지방정부가 공공건물과 공공건설 비용의 일정한 퍼센트를 공공미술에 사용하도록 하는 제도 (3) 지방자치단체나 비영리단체의 공공미술을 활성화하기 위해 공공미술 프로젝트의 질적 수준을 심의하고 보조금을 지원해주는 중앙정부의 지원 제도이다.

외국 제도와 비교해볼 때, 우리나라 제도는 네 가지 점에서 차이가 있다. (1) 서구의 공공미술 개념이 장식 개념에서 도시계획, 새로운 장르의 공공미술까지 확정되어온('확장되어온'의 오기로 보임─편집자) 데 반해, 우리나라는 장식 개념에 머물러 있다. (2) 서구의 미술을 위한 퍼센트 제도는 공공건물 및 공공건설에 주로 적용되는 데 반해, 우리나라는 건축물의 규모와 용도에 따라 적용 대상을 규정하다 보니 주로 민간 건축물 위주로 시행되고 있다. (3) 서구의 미술을 위한

퍼센트 제도가 공공미술 개념의 확대에 맞추어 기금제가 도입되고 있으나 우리나라는 건축물당 공공미술이 설치되도록 하고 있다. (4) 서구에서는 지방자치단체 공공미술 프로젝트의 질적 수준을 제고하고 비영리 단체의 실험적인 공공미술 프로젝트를 활성화하기 위해 이를 지원하는 프로그램을 갖고 있으나 우리나라에는 이런 제도가 마련되어 있지 않다.

[······]

5. 건축물에 대한 '미술 장식' 제도를 공공미술 제도로 전환하기 위한 과제

건축물에 대한 미술 장식 제도를 공공미술 제도로 전환하기 위한 과제는 우리나라 건축물 미술 장식의 수준을 서구 공공미술의 어느 수준까지 기대하느냐에 따라 달라질 수 있다. 낮게는 현재의 제도를 정상화하는 데 초점을 맞출 것이냐 아니면 새로운 장르의 공공미술까지 포괄할 수 있는 제도로 업그레이드시킬 것이냐에 따라 제도 개선의 과제가 달라지기 때문이다.

우리나라가 압축적 성장에 있어서 세계 어느 나라도 따라올 수 없는 노하우를 가졌다고는 하나 문화 영역에서의 압축적 성장이라는 말만큼 어울리지 않는 것도 없다. 어떻게 보면 우리나라의 문화제도가 갖는 수많은 딜레마는 제도를 수용할 만한 의식 수준, 즉 마인드가 없는 상태에서 서구 제도를 모방하는 데 따른 왜곡에 기인하는 경우가 많다. 건축물 미술 장식 제도 역시 이러한 왜곡의 한 사례이다.

여기에서 필자가 기대하는 공공미술의 수준은 사실 제도의 정상화와 더 높은 수준으로 나아가기 위한 단초 마련에 맞추고 있다. 이를 위한 과제는 크게 세 가지라고 본다. 첫째, 이 제도의

명칭에 남아 있는 미술 장식이라는 용어가 이 제도의 개념에 큰 영향을 미치고 있다는 점에서 공공미술로 전환이 필요하다. 이에 대해서는 앞에서 설명이 어느 정도 되었다고 생각한다.

둘째, 건축주를 공공기관과 민간기관으로 구분하고, 양자에 대한 제도적 적용을 차별화하는 것이다. 공공기관 건축물에 대한 적용 범위를 확대하고 적용 요율을 높이면서, 민간기관에 대해서는 적용 요율을 현행대로 유지하되 직접 설치를 하고 싶지 않은 민간 건축주에 대해 기금으로 납부할 수 있도록 허용하는 것이 필요하다.

(1) 우선 적용 대상에 있어서 공공기관과 민간기관의 구분은 공공장소 속의 미술, 도시계획 속의 미술로 이 제도를 확대해나가는 데 있어 근간을 제공한다는 점에서 매우 중요하다. 특히 주5일 근무제 도입으로 지역 주민들이 저렴한 비용으로 생활 속에서 여유를 찾을 수 있는 공원이나 광장에 대한 수요가 늘어나고, 환경보호 의식의 성숙으로 공간 환경의 어메니티와 심미성에 대한 요구가 늘어나고 있다. 이러한 수요는 지방분권 시대에 지방자치단체가 경쟁력을 갖기 위해서는 공간 환경 정책에 있어 기존의 난개발 방식을 벗어날 수밖에 없도록 만드는 요인이 되고 있다. 이런 맥락에서 지방자치단체의 공공미술에 대한 투자는 아직 현실화되지는 않았으나 성장 잠재력이 큰 부분이다.

(2) 민간 건축주가 설치 비용을 기금에 납부함으로써 의무를 이행한 것으로 인정하는 제도의 도입은 본격적인 기금제라고 보기는 어렵고, 현재의 제도를 보완하기 위한 차원에서 도입된 소극적인 기금제라고 보아야 한다. 본래 의미의 기금제는 앞서 외국 제도에서도 보았듯이 도시계획 속의 미술로 공공미술의 역할을 확대하기 위해 도로, 댐, 발전소 등 대규모 공공건설의 일정 비율을 떼어 모아두었다가 쓰는 것이기 때문이다.

필자가 제안하는 기금제는 직접 설치하거나 돈으로 내거나 선택하도록 함으로써 도시 미관을 해치는 조악한 미술장식품을 설치하는 것보다 차라리 돈을 덜 내더라도 공공기관에 위탁하도록 해서 본래의 공공 목적에 맞게 사용하도록 하기 위함이다.

셋째, 이 제도의 프로세스 전체를 투명하게 함으로써 공정성을 제고하여야 한다. 이 제도가 지방자치단체의 조례에 근거하여 광역자치단체별로 시행되고 있으나 심의 이외에 별다른 대책이 없는 상태에서 디지털 기술을 활용한 정보 공개는 중요한 제어 수단이 될 수 있다. 정보 공개의 범위는 심의위원, 심의 시기, 심의 결과뿐만 아니라 미술품 설치 예정 건축물에 관한 정보, 미술품을 만든 작가, 설치된 건물과 건축주, 설치 비용 등 모든 프로세스와 정보를 포괄하는 것이 되어야 한다. 현재 이러한 정보는 모두 지방자치단체 공무원의 책상 속에서 잠자고 있으며, 설치 완료 후 사진을 확보하게 되어 있으나 이를 제대로 모아놓은 자치단체도 매우 드문 실정이다. 중앙정부에서 전국의 심의 현황과 건립 현황에 대한 정보를 가지고 공공미술 데이터베이스를 구축할 경우 중앙정부가 분권 시대에 적합한 혁신 모델로 설정하고 있는 모니터링과 평가 중심의 역할을 수행할 수 있는 기반이 마련될 수 있으며, 이러한 시스템을 관리하고 지방자치단체의 제도 운영 상황에 대한 평가를 위해서는 매우 작지만 전문성을 갖춘 조직으로서 공공미술센터가 문화관광부 산하에 설치되는 것이 필요하다.

마지막으로 한 가지 더 첨언하자면, 미국 국립예술진흥기금(NEA)의 공공장소 속의 미술 지원 프로그램, 프랑스의 공공미술주문기금과 같은 공공미술 지원 프로그램의 도입이다. 우리나라 문예진흥기금의 지원 프로그램 중 공공미술 프로젝트 지원 사업이 마련된다면, 이는 공공미술 영역에서의 실험, 미술과 시민사회, 미술과 지역

공동체 간의 관계를 고민하는 미술가들에게 새로운 실천의 장을 제공할 수 있을 것이다. 소규모라고 예상되지만 민간 건축주 중 직접 설치하지 않고 설치 비용을 기금에 납부한 것과 문예진흥기금을 합하여 이 지원 프로그램을 운영하는 재원으로 설정하고 예술가와 비영리 미술 단체들의 실험적인 공공미술 프로젝트를 지원하는 데 사용한다면 우리나라에서 새로운 장르의 공공미술이 가능할 수 있는 제도적 단초가 마련될 수 있다고 여겨진다.

(출전:『현대미술사연구』16권, 2004)

도시 담론의 변화와 공공미술의 가능성
—플라잉시티의 청계천 프로젝트를 중심으로

전용석(작가)

[......]

혼돈이 새로운 질서로 구축되기 위해서는 어느 정도 프로그램화되어야 하는 것은 사실이다. 아마도 그 정도까지 프로그램화되기 전에 미술이 혼돈의 다양한 양상들을 식별해내고 분명한 개념과 어휘들을 부여하는 데 좋은 역할을 할 수 있을 것이다.

플라잉시티의 청계천 프로젝트는 이와 같은 논의를 배경으로 여러 차원의 인식적 지도 그리기와 함께 몇 가지 국면에서 대안 혹은 개입을 수행한다. 그것은 청계천의 감각을 구축주의적 생산미학과 연결시켜보거나(청계천 구축주의), 주로 공간-정치적 맥락에서 사용되었던 표류의 개념을 경제적 차원에서 재맥락화시키거나(공구상가 네트워크), 무의식적인 과거의 기억들을 사회적 서사로 바꾸어냄으로써 사회적 소통의 채널을 변화시키려 하거나(이야기 천막), 청계천적 감각을 공간 조직의 원리로 격상시켜 특정 공간의 계획을 제안하거나(만물 공원) 하는 방식으로 이루어진다. 아래는 플라잉시티의 작업을 상상력과 꿈이라는 점에 초점을 맞추어 작성한 원고이다.

생산자의 표류[1]

1. 이것은 선풍기가 아니다

70년대 선풍기 품귀 현상이 났을 때 황학동으로 사람들이 몰려와서 선풍기를 만들어달라고 했다. 버려진 모터들을 수리해서 비슷하게라도 만들어보려 했는데, 기술이 없어서 처음에는 모터를 닦거나 기름만 쳐보곤 했다. 어떤 경우에는 기름만 쳐도 고장 난 모터가 돌아갔다. 어디에 어느 정도 기름을 치면 되나 연구해보다가 모터를 수리하는 기술을 습득하게 되었고, 거기에 프로펠러도 붙이고, 틀과 다리가 될 수 있는 것들을 이것저것 만들어 붙여보니 어떤 식으로든 만들어낼 수 있었다. 얼기설기 디자인된 그 기계 덕에 여름마다 잠을 잘 수 없을 정도로 재미를 톡톡히 봤다.

그러던 어느 날 경찰서에 붙잡혀 갔다. 심문의 요지는, '왜 허가 없이 선풍기를 만들어서 파느냐?'는 것이었다. 난, '이건 선풍기가 아니다. 이게 선풍기처럼 보이나? 내가 만든 것은 바람을 일으키는 기계일 뿐이다. 나한테 벌을 줘야 할 게 아니라 선풍기를 사지 못하는 사람들에게 대체 상품을 만들어줬으니 상을 줘야 하지 않느냐' 하고서는 풀려났다.

2. 생산 네트워크

청계천은 서울의 도심을 흐르는 작은 하천으로, 이미 70년대에 복개되었으며, 그 뒤 얼마 안 지나 고가도로가 건설되었다. 현재 서울시는 고가도로 철거공사를 끝내고, 하천을 덮고 있는 아스팔트를 뜯어내어 청계천을 일종의 유사 공원으로 변형시키는 공사를 진행하고 있다. 사람들은 이 프로젝트가 단순한 자연 하천의 복원인지, 인근 지역을 생활의 터전으로 삼고 있는 사회 집단들을 몰아내고 자본주의적 재개발을 추진하려는 교활한 작전인지에 대해 논쟁하고 있다. 이 계획과 이해관계가 있는 집단들 중에 특히 문제 되는 그룹은 거리에서 장사하는 노점상들과 추하고 지저분한 작업장에서 일하는 공구상가들이다. 플라잉시티는 이들 집단에 대한 광범위한 현장 조사를 수행하고, 그들의 독특한 근대 생활문화를 알리기 위해 다양한 경로를 통해 노력했다. 최근 프로젝트 중 하나는 노점상들이 집회를 열고 있는 거리 복판에서 일종의 토크쇼 이벤트인 '이야기 천막'을 진행한 것이다.

"생산자의 표류"라는 프로젝트의 제목은 공구상가 지역의 생산 네트워크에 대한 관찰에서 비롯된 것이다. 청계천 금속공구 상가를 답사하면서 놀란 것은 가게들 상호연관 관계에 있어서의 견고함과 유연성이다. 위에 제시한 다이어그램은 우리가 찾아낸 일종의 생산라인을 묘사하고 있다. 겉으로 보기에 무질서하게 얽힌 채 무감각하게 일이나 하는 것으로 보이는 이 공간은 나름대로 일종의 카오스적인 질서를 갖춘 채 움직이고 있다.

[……]

이와 같은 전후방 연관관계뿐만 아니라 수평적인 네트워크—일종의 분업 시스템 또한 존재한다. 대부분의 생산라인은 교차하고 있으며, 이는 정교한 금속 제품을 생산하는 비결이기도 하다. 즉, 각 작업장들은 예측 불가능한 작은 수량의 새로운 디자인과 요구에 대응하기 위해 독립적으로 운영되고 있지만, 한편으로는 기존에 생산되던 제품을 분담 생산하면서 부담을 줄이고 있다는 것이다.

"생산자의 표류"라는 제목은 본래 대량생산

공장이 와해된 이후 가족 수공업에 특화함으로써 활로를 찾은 이태리 어느 지역의 사례에서 비롯된 것이지만, 청계천의 이러한 혼성적인 생산 양식을 묘사하는 데 사용될 수도 있을 것이다. [……]

결론적으로 우리는 이것을 포스트모던 생산 양식—다품종 소량 생산 양식으로 간주하였다. 혹은 근대적인 매뉴팩쳐 생산 양식의 그늘에서 작동해왔다는 의미에서 비—근대적인 것으로 파악할 수도 있을 것이다.

[……]

플라잉시티는 근대 이전의 역사 유물에 대한 관심보다는 한국 사회에서 경제개발이 시작된 이래 청계천 지역의 생활사에 주목하는 입장을 견지했으며, 그것이 이 지역의 무의식적인 심리지리를 이해하는 결정적인 요소라고 생각했다. 따라서 우리의 최종 결과물에는 기계문명의 초기로 되돌아가는 듯한 느낌과 자연 생장—불가항력적인 힘에 대한 즉흥적인 적응—의 흔적들이 기묘하게 섞여 들었다.

3. 지연된 반응

[……]

우리의 공구상가 답사가 일종의 '지연된 반응'이라는 것이다. 즉, 그들의 생산관계가 전근대적일 수 있음에도 불구하고 후기자본주의적 네트워크로 틀 지워지는 것은 우리가 포스트포디즘 생산 네트워크에 대한 지식의 틀을 통해 공구상가를 바라보고 있기 때문일 수 있다. 그러나 문화 부문에서 후기근대/탈근대 현상이 전근대의 현상을 반복하기도 한다는 점이 중요하게 지적되는 것을 생각한다면 훨씬 단순한 다른 대답도 가능하다.

[……]

포스트모던 생산 방식을 모더니즘 대량생산의 그늘에서 선취했다는 인식은 하나의 가설이고, 우리의 다이어그램 또한 예술적 가공을 통해 보여지는 것이지만, 그 단편들이 최소한 (실패일지도 모르지만) 미래와 관련되어 구성된다는 것은 의미심장하다. 다시 말해, 꿈은 언제나 뒤늦게 구성된다는 것이고, 시간차를 내포하고 있는 이러한 지연된 반응이야말로 하나의 경험적 존재론으로 들어가는 열쇠가 된다.

4. 과거의 귀환

[……]

"이것은 선풍기가 아니다"에서 언급한 것처럼 매우 경험적인 방식으로 기계 기술을 익히게 된 사람들은 후에 일정한 그룹을 형성하게 되고 이 지역에 '만물'의 이미지를 구축하게 된다.

[……]

그러나 청계천이 단순한 자원 재활용 수준에서 기계/금속 공업의 요지로 성장한 것은 또한 역사적 사실이기도 하다. 경제적 순환(또는 사회적 수준에서의 경제적 분업)에 대한 청계천 사람들의 예민한 감각이 일제 식민지 시절이 남긴 기술적 찌꺼기들과 결합하여 대량생산 방식으로는 생산할 수 없는 제품들을 공급할 수 있는 기반을 형성한 것이다.

[……]

권력은 청계천의 자기 정화 능력, 즉 사회적 하수구로서의 역할을 평가할 줄 몰랐던 것이다.

전지적 시점인 스펙터클의 관점에서 청계천의
즉물적 감각은 어떻게 해서든 감추어져야만 한다.
그것은 스펙터클에게 자신이 잊어버리고자 하는
궁극적 리얼리티, 자신 욕망의 어두운 이면을
상기시키기 때문이다. 우리는 이번의 청계천
계획이야말로 그러한 자본주의적 공간 재편 시도의
정점에 서 있는 것으로 생각한다.

[……]

6. 이야기 천막

근대화를 추진한 지 40여 년 이상이 지난 지금
청계천의 많은 지역들은 동대문 상권에서
대표적으로 볼 수 있듯이 권력에 의해
재편되어왔다. 위에 언급한 즉물적인 감각이라는
것도 따라서 점점 찾아보기 힘든 것이 되어간다.
사실 이미 그것은 전적으로 상상의 산물이라고
해도 과언이 아니다. 이 때문에 우리는
다큐멘터리적 기록이 아니라 특정한 가공의 절차를
통해 접근하였다. 그러나 노점상들의 경우 사정은
조금 다르다. 그들은 여전히 정상적 법체계의
바깥에 존재한다. 다시 말해 시 정부는 노점상들을
불법 상행위의 관점에서 바라보고 있으며 협상의
대상으로 인정하지 않고 있다. 우리는 노점상의
경우 보다 개입적인 실천을 필요로 한다고
생각하였다.
　　우리는 공구상가 네트워크에 대한 작업을
일단락하고 청계천 개발로 인해 위기 상황에 놓인
또 다른 사회 집단—노점상 그룹으로 관심을
돌렸다. 현장 조사와 인터뷰에 따르면 노점상들
역시 공구상가에서 찾아낸 것과 비슷한 생존의
원칙을 가지고 있었다. 틈새시장을 찾아내고,
기존의 생산 수단을 전용하여 새로운 상황 변화에
맞게 수정하는 우회적 생산의 양상을 보여준다.
이러한 관찰은 기본적으로 그들의 생활문화에 대한

관찰에서 비롯된 경험적인 설명이지만 경제적인
관점에서 기술될 수도 있다. 무엇보다 노점상들은
빈민계층에 돈이 돌게 하는 역할을 한다. 자원이
순환하는 단계의 가장 하위 레벨에 위치하여
쓰레기나 폐품이 재활용되게 하는 역할을 하기도
하며, 거리의 패션을 선도하거나 휴대폰처럼 젊은
세대에 소구하는 신상품을 시장에 소개하는 것과
같이 새로운 비즈니스를 개척하는 경우도 있다.
더욱 중요한 점은 IMF와 같은 경제적 침체기에는
실업자들을 흡수하는 기능을 한다.

[……]

　　플라잉시티의 청계천 프로젝트 중 하나인
'이야기 천막'은 노점상들의 이야기를 잘
들어보자는 의도를 가지고 있다. 청계천을
취재하면서 우리는 수많은 '이야기'들을 접할 수
있었는데, 이러한 일상들은 많은 경우 주목받지
못하고 허공으로 증발해버리거나 현재 문제가 되고
있는 생존권 투쟁과 같은 이슈에 가려 보이지 않게
된다. 현재 청계천로에는 열한 개의 노점상 천막이
생존의 현장을 지키려는 목적으로 서 있는데
그들의 풍부한 이야기가 집단 이익의 차원으로
단순화되는 것 역시 바람직하지 않은 것 같다.
우리는 집회에서의 목소리가 아닌 낮은 톤으로
말하되 사람들의 주의 집중을 받을 수 있는 어떤
형식을 상상했고, 이것은 파라솔의 색을 이용하여
디자인한 깃발, 천막 등을 거리에 설치하고
그곳에서 토크쇼 형태의 이벤트를 진행하는 것으로
이어졌다.
　　청계천로에 농성하던 노점상들은 11월 30일
서울시의 '행정대집행'에 의해 사라졌다. 2004년
4월 현재 그들은 동대문 운동장에 자리 잡고 새로운
풍물시장의 형성을 기대하고 있다.

[……]

주)

1 Drifting Producers, *Now What? Artists Write!, bak basis voor actuele kunst*, Utrecht, Netherlands, 2004, pp.71-79.

(출전:『현대미술사연구』16권, 2004)

진보를 위한 용기 있는 선택
—도시개발과 공공예술 국제심포지엄

최진이(『공간』기자)

동시대 협력 현장을 진단하다

안양유원지 지역 재개발 과정 중 비롯된 '안양공공예술프로젝트'는 2004년 광주비엔날레 이후 국내에서 미술의 공공성에 대한 문제를 적극적으로 제기하고 있는 또 다른 담론의 장이다. 지난 11월 4일 안양유원지 내 블루몬테 대강당에서 열린 '도시개발과 공공예술'에 관한 국제 심포지엄은 오늘날 도시의 화두로 부각되고 있는 문화예술과 도시개발의 상호협력 가능성에 대한 최근 경향과 해외 사례 등을 살펴보고 의견을 교환함으로써 국내에서의 가능성을 가늠해보는 뜻깊은 자리였다.

이제껏 한국의 도시계획 안에서 건축과 예술이 탈근대적 개념으로 만난 사례는 없었으며, 이는 외국 도시들에서조차 흔한 일은 아니었다. 그러나 21세기, 현존하는 공간의 잠재성을 최대한 활용하기 위한 방법론으로 기존 공간에 창조성을 부여하는 개발 프로젝트가 세계 곳곳에서 일어나고 있는 것만은 사실이다.

1부와 2부로 나뉘어 진행된 심포지엄에는 프람 기타가와(에치코-츠마리 트리엔날레 총감독), 비토 아콘치(아콘치스튜디오), 프랑크 고트로(디종컨소시엄 공동 창립자, 전시기획자), 루시 무스그래이브(제너럴 퍼블릭 에이전시 공동 설립자), 안드레아 브란치(건축가/디자이너),

디디에르 피우자 파우스티노(건축가), 사미
린탈라(건축가), 장뤽 빌무트(작가), 이승택(작가)
등 9명의 세계적인 각 분야 전문가들이 한데 모여
약 6시간 동안 '도시개발과 공공예술'에 대한
진지한 토론을 벌였다.

프람 기타가와는 일본 도심에서 이루어진
공공예술 프로젝트인 파렛 다치가와와 대자연을
배경으로 한 에치코-츠마리 트리엔날레라는 서로
대비되는 프로젝트를 소개하며, 지난 10년간 기존
사회체제에 대한 항거이자 반항으로 변형돼온
공공예술에 대해 언급했다. 이러한 현상은 다양한
분야의 전문가들이 함께 참여함으로써 얻은 우리
시대의 하나의 성과라고 할 수 있다. 비토 아콘치는
우리가 도시에 가하는 다양한 물리적 변화를
'도시를 위한 수술' 개념으로 보고 스크린, 팽창,
밀고 당기기 등의 다양한 시도들이 도시를 어떻게
변형시키고 있는가 설명했다. 프랭크 고트로는
미국, 아프리카, 아시아 등지에서 급증하고 있는
예술 분야에 대한 수요로 그동안 도시기획자 및
정치가들에게 전적으로 일임되어온 도시기획이
점차 예술가와 큐레이터에게도 큰 역할을
기대하고 있다고 말했다. 또한 미술관이나 문화
공간 등에 몰리는 오늘날의 풍경이 혼란스러운
도시환경을 피해 평화로운 공간에 대한 인간의
열망에서 비롯된 것이라고 강조하기도 했다.
루시 무스그래이브도 오늘날 학계에서는 각 분야
이론가와 실행가들이 변화에 대한 전략을 함께
구상하고 있으며, 시민들의 적극적인 참여를
유도하고 있는 점 또한 중요한 변화라며, 이와
동시에 장기적인 계획 안에서 도시, 놀이, 예술
등을 물리적으로 모두 통합할 수 있는 공간을 계획,
추진해야 한다고 역설했다.

도시개발과 공공예술의 진정한 소통은 가능한가

그렇다면 문화예술을 키워드로 한 세계적인
지역개발 경향이 의미하는 것은 무엇인가? 도시의
토양, 즉 현지화에 맞춘 도시개발 전략이 의미하는
것은 무엇이며, 과연 필요한가? 또한 도시개발과
자연 친화로 대두되는 오늘날의 대비적인 성향이
제기하는 간극은 어떻게 메워질 수 있을 것인가? 이
세 지점에서 우리는 도시개발과 공공예술의 관계를
짚어볼 필요가 있다.

루시 무스그래이브에 의하면 그동안 분리되어
있던 학계 간 경계는 공공예술을 통해 와해되는
계기를 맞고 있다. 이는 오늘날 학계 간 협력이
하나의 위계질서에 의해 주도되지 많고 총체적
도시계획 접근 방식에 의해 채택, 추진되고
있기 때문이다. 그렇다면 이러한 통합은 진정한
의미에서 이루어지고 있는가? 이와 같은 의심보다
중요한 것은 사회·환경적으로 가치 있는 통합이
현재 각계의 지원을 받고 있으며, 지속적으로
육성될 것이라는 것이 무스그래이브의 주장이다.

심포지엄에서는 특히 현지화에 맞춘 도시개발
전략에 대한 의견들이 다수 제기되었는데, 비토
아콘치는 하나의 시공간에 다양한 요소들이
공존하는 이유로 현지화만을 고집하는 것은 고립의
가능성을 내포하며 디지털, 전자기기로 대표되는
오늘날의 세계와 현지화 전략의 적절한 혼합이
필요함을 언급했다. 결국 타입이나 유형에 가하는
많은 제약은 타 분야나 문화적 야만인에 의해
공격받고 소멸한다는 것이 그의 의견이다. 또한
아콘치는 도시가 평화를 찾는 고요한 공간인가라는
의문을 던지기도 했다. 대답은 '아니다'였다. 도시는
놀라움과 이벤트로 가득한 활기찬 공간이어야
하고, 인간은 도시의 혼란스러움을 직면해야 할
것이며, 모든 세대를 위해 새로운 유희 공간을
마련해야 한다는 것이다.

프랭크 고트로 또한 현지화에 대한 부정적인

의견을 피력하며 특히 서울의 간판에서 드러나는 정보 메시지의 과잉에 대해 지적했다. 평화를 유지하기 위한 공간 만들기를 강조하기도 한 고트로는 도심 속 쉼터 역할을 하는 숲을 공격하거나 침범하는 행위의 지양을 주장했다. 안양유원지에도 예술작품을 심기보다는 예술가들이 이 안에 존재하며 혼란스러움을 야기하는 과잉의 것들을 제거하도록 해야 한다고 말해 아콘치와 견해차를 보였다.

인공성과 친환경성에 대한 논의에서는 아콘치는 사람이 하는 것은 모두 인공적이며, 인공적일 수밖에 없고, 그렇기 때문에 이것이 모두 나쁜 것은 아니라고 주장했다. 그러므로 인간을 피해자/가해자라고 생각하는 것은 옳지 않다는 것이다. 물론 인공적인 것이 자연적인 것을 억제하고 그 위에 군림하면 안 되지만, 인공적인 것은 필수불가결한 어쩔 수 없는 것이다. 이러한 행위 없이는 사람들에게 공간이 제공될 수 없다는 점에서 중요한 논의의 지점으로 지적되었다.

이 논의에 대해 루시 무스그래이브는 현재 정화 과정에 있는 런던의 시민들이 가장 중요하게 생각하는 것은 "인공성에 관한 염려가 아니라 이러한 리스크에 맞서 싸우는 것에 더욱 가치를 두고 있는 진보성이다"라는 의미심장한 말을 남기기도 했다.

공공예술이 안양, 더 나아가 도시의 문화 정체성을 찾는 데 어떠한 역할을 할 것인지 확신할 수 있는 사람은 아무도 없다. 그러나 이러한 도시개발이 문화적 가치와 연결되기 위해서는 많은 경험과 연구자들의 지식, 협동, 연구가 반드시 필요하다. 이 심포지엄은 이와 같은 연장선상에서 이루어지고 있으며, 많은 부분이 부재한 국내 여건에서 안양공공예술프로젝트는 최소한 이에 대한 의문을 제기하고 있다고 할 수 있다.

새로운 것을 시도할 때 우리는 성공할 수도, 실패할 수도 있다. 따라서 결과에만 주목하기보다 그 자체와 과정에 의미를 두는 시각은 앞으로의 시도들을 더욱 용기 있게 만들 것이다. 그러나 모든 일에는 균형과 조화가 존재해야 한다는 사실을 마음에 새기고 일을 진행시켜야 한다.

(출전: 『공간』, 2005년 12월호)

잠자는 자연을 깨우는 예술

인터뷰: 이영철(안양공공예술프로젝트 예술감독),
윤동희(객원 편집위원)

이영철(49, 계원조형예술대학) 교수는 미술
동네에서 '저돌적인' 큐레이터로 알려져
있다. 그는 광주비엔날레와 부산비엔날레
등을 맡으면서 특유의 추진력으로 역동적인
전시 공간을 창출해내곤 했다. 그가 또
하나의 '실험'을 감행했다. 안양유원지를
예술 공원으로 만들겠다는 목표 아래 제1회
안양공공예술프로젝트(APAP, 11.15.-12.15.)의
예술감독을 맡아 공공미술의 새로운 전형을
선보인 것. 을씨년스런 늦가을, 안양유원지
아트밸리 전시 현장에서 그를 만났다.

art 준비 기간이 넉넉지 않았다고 들었다.

이영철(이하 '이') 안양시의 이해와 노력에도
불구하고 이번 프로젝트는 결코 쉽지 않았다.
안양시로부터 연구 용역을 받자마자 4개월에
걸쳐 국내외 사례를 연구했다. 2004년 5월 보고서
형식을 통해 '안양공공예술프로젝트(APAP)'의
필요성을 강조했다. 시 역시 특별 조례를 제정하고,
시의회 예산 통과를 거쳐, 2005년 1월 초 추진위를
구성하고 예술감독을 임명했다. 2월에 사무국
조직이 갖추어지고, 3월 말부터 건축가들과
예술가들을 접촉하기 시작해 4월 말부터 참여
작가들의 현지 답사가 이루어질 수 있었다.
그야말로 숨 가쁜 일정이었다. 준비 기간이 워낙
촉박한 탓에 우리에겐 실수할 여유조차 없었다. 2년
전에 이미 계약을 맺은 시공업체들과의 줄다리기는
물론, 공공예술 프로젝트를 처음 접한 공무원과
스태프 모두 고생을 감수했다.

art 큰 프로젝트를 하다 보면 구상과 달리 여러
가지 변화가 생기기 마련이다.

이 일단 전시 줄거리에서 큰 변화는
없었다. 어떤 이들은 왜 이렇게 많은 건축가들을
초대했는지 의문을 제기했다. 1.4km에 달하는
유원지와 넓은 삼성산을 고려해 처음부터
건축가들의 기능성 있는 작품을 플랫폼으로 만들어
전 구간을 연결할 구상을 갖고 있었다. 작가들 역시
건축 구조물에 가까운 작업을 최대한 찾아 나섰다.
비록 유원지 안에 예술 프로젝트가 이루어지는
절충된 결과가 나왔지만 여건만 허락되었다면 모든
시설물을 예술품으로 만들 수 있었을 것이다.

art 작품 배치에 있어 염두에 둔 점은 무엇인가?

이 사람이 하는 모든 일은 인공적이기
마련이다. '자연(nature)'과 '자연적인(natural)'
개념은 분명히 다르다. 자연이 항상 자연적인
것만은 아니고, 자연보다 더욱 자연스러운 것도
존재한다. 인공 작품이라 하더라도 자연스럽고,
감각적이며, 새로운 개념을 제시한다면 얼마든지
사람들에게 감동을 안겨줄 수 있다.

공공예술 프로젝트를 기대하는 사람들은
주위 환경과 조화를 이루는 게 중요하다고 입을
모은다. 하지만 개념이 부재하고, 진부하거나
너무 익숙하고 안정된 느낌만 준다면 이내
지루해지고 만다. 긴장감이 떨어져 새로운 감응을
불러일으키지 못하기 때문이다. 그동안 우리가
접한 대부분의 공공 설치물은 공공적인 키치, 즉
창의성 없는 가짜요, 표절이요, 어설픈 변형이요,
지루한 반복에서 벗어나지 못하는 것들이었다.
APAP에서는 건축 구조물이든, 설치물이든
흥미로운 개념을 담고자 했다. 작품이 놓이는 장소,
사용되는 기능에 리듬감과 균형, 긴장, 그리고

파격이라는 네 가지 요소를 충족시킬 수 있도록 신경 썼다.

공공예술 혹은 지리-예술(geo-art)

art 이 프로젝트에서 제기한 '공공예술'의 의미란 무엇인가? 전체 부지가 6만 평이 넘는 것으로 아는데, 장소가 넓고 길어서 각각의 구역을 정해 줄거리를 부여한 것인가?

이 '공공예술의 정의는 이것이다'라고 프로젝트를 만든 건 아니다. 이번 프로젝트는 공공을 개인 대 집합(공동체)의 개념으로 다루기보다, 공적인 영역과 사적인 공간이 밀접하게 결합된 혹은 양자 간의 애매한 지대라는 특수한 지역 안에서 각자가 다른 각자, 혹은 각자가 지역이나 사회와 '관계를 맺는 방식' 자체에 주목했다. 이 방식은 하늘과 땅 사이의 인간은 '천지공심(天地共心)'을 지닌 감각적 인간이므로 예술의 공공성 문제는 단지 사회적 의미에 국한되는 게 아니라 우주적, 사회적 공공성을 뜻한다. 이런 차원에서, 지역성을 너무 좁게 해석할 필요는 없을 것이다. 건축가들과 예술가들이 지역의 정체성을 말살하는 개발 방식을 개탄하지만, 그렇다고 해서 그들이 지역의 정체성을 '표지화'하기 위해 작품을 만드는 건 아니다.

참여자들은 온갖 이질적인 것들로 뒤섞인 바로 이 장소(헤테로토피아로서의 안양유원지)에 감응하면서 보다 흥미로운 장소로 변화시키는 다양한 분야의 이방인들이다. 이번 프로젝트는 예술의 각 영역이 분리된 모더니즘 미술의 특정 분야로서의 조각공원을 거부하고, 건축 미술 디자인 조경이 결합된 넓은 의미의 '예술' 공원을 국내 최초로 시도했다고 자평한다. 이는 그간의 도시계획에서 한 번도 고려한 적이 없는 예술의 필요성을 의도적으로 부각시키려는 구상이었다. 열띤 토론과 해외 사례 조사를 통해 이미 진행 중이던 유원지 개발, 즉 토목과 조경이 주가 되어 이루어지던 방식에 새로운 개념의 종합적 예술 플랜을 횡으로 가로지르고 싶었다. 1970년대 이후 토목 중심, 1980년대 이후 조경 중심, 그리고 1990년대 이후 디자인 중심의 개발 플랜에 대한 반성을 통해 새로운 길 찾기, 새로운 감각 안에서의 예술을 개입시키는 첫 출발이라고 본다.

이때 새로운 예술이란 기존의 좁은 의미의 예술이 아니라, 아마도 '지리-예술(geo-art)'이라고 부르는 것이 좀 더 근접한 개념이라고 본다. 건축, 미술, 디자인, 조경을 적당히 절충하는 것이 아니라 새롭게 절합(articulation)시키는 것이다. 다시 말해 건축, 예술, 디자인, 조경을 단단한 중심에서 탈구시켜 부드럽고 색다르게 연결, 재사용하는 특이한 방식인 것이다. 실제 환경 공간 안에서 거대한 비가시적인 매트릭스가 안으로 섞이며 새로운 시공간을 여는 행위로 읽어주었으면 한다. 이를 위해 자연과 상가가 뒤섞인 기이한 생태 환경에서의 지리 읽기, 사용자들을 위한 다양한 용도의 작품들 간의 관계, 유원지라는 장소에 새겨져 있거나 사라져버린 것들을 불러내는 상상적, 허구적 이야기 구성, 지역적 특이성의 재맥락화 그리고 워크숍 등을 통해 시민의 참여를 유도했다. 각기 다른 작품 간의 짝짓기, 장소에 앉혀보기, 관객 반응 측정하기, 주변 환경 변화시키기, 장소성과 탈장소성, 맥락화와 탈맥락화 경계 탐색하기, 다양한 용도의 심미적 사회적 작품을 만드는 과정을 통해 공공예술이 생성되어가는 방식을 드로잉하고자 했다. 이것이야말로 주문자든지, 생산자든지 혹은 전시기획자 같은 매개자든지 모두가 '제3의 길'을 찾는 방식이라고 믿었다. 물론 가장 중요한 출발은 예술가들의 참신한 발견이고, 이들의 독특한 경험과 비전이다.

art 비판도 만만찮다. 도로변을 따라 늘어선 음식점들과 모텔, 라이브 카페 등과 예술 공원 컨셉트가 전혀 어울리지 않는다는 것이다. 예술 공원을 하천 너머 영역에 한정했다지만 결과적으로 조경을 고려하지 않은 공원으로 보인다는 의견도 나오고 있다.

이 프로젝트가 착수되기 이전에 이미 유원지가 개발되고 있었다. 이미 계약을 맺은 시공업체들과 일하는 데 어려움이 클 수밖에 없었다. 공사를 중지시킨 상태에서 작가들의 디자인이 나올 때까지 업체들은 기다려야 했고, 건축가들의 새로운 설계안을 실현시키는 과정에서 시간, 예산, 기술상의 어려운 조율 과정이 있었고, 그 과정에서 일정표를 자주 수정해야 했다. 외국 건축가의 개념을 현장 설계자가 정확히 이해하지 못하는 바람에 개막을 앞두고 공사 도면을 다시 그리는 경우도 있었다.

조경을 고려하지 않았다는 얘기도 들었다. 하지만 자연 공원에서 가장 중요한 것은 숲이 아닐까? 숲을 그대로 유지하는 것이야말로 숲을 살리는 일이라고 보았다. 인위적으로 조경을 개입시키는 것은 주의해야 한다. 다만 가파른 곳에 자연석이나 목재로 계단을 만들어 미끄럼을 방지하고 펜스도 만들고 싶었지만, 이런 문제점은 시간을 두고 손질해가야 할 것이다. 인위와 자연의 조화를 고려하는 가운데, 가장 중요한 것은 안전이기 때문이다.

art 유원지 내에 세워진 인공폭포가 프로젝트 컨셉트와 동떨어진 느낌이다. 기본계획 안에 인공폭포가 포함되어 있었나?

이 인공폭포는 공공예술 프로젝트의 일부가 아니다. 유원지 내에 광장을 조성할 때부터 계획되어 있었다고 한다. 2004년 5월 기본계획안에 포함되었지만 무산되고, 올해 봄에 들어 다시 설계가 이루어져 완공할 수 있었다. 유원지 내의 광장은 서로 다른 분위기를 갖고 있는 두 개의 공간으로 이루어져 있다. 아무래도 유원지를 찾은 일반 대중에게는 예술작품보다 물이 떨어져 내리는 폭포에 더 흥미를 가지는 것 같다.

art 주제 '불균형적 균형(Unbalanced balance)'은 어떤 의미를 갖는가? 공공 프로젝트에 너무 무거운 느낌이 드는 것도 사실이다.

이 '불균형적 균형'은 김지하 씨의 '기우뚱한 균형'이라는 개념을 '역동적 균형'이라는 말로 해석한 것이다. 영어로는 'Tipping the Balance'라고 고쳤는데, 균형을 살짝 건드린다는 말이다. 유원지 내의 전체 분위기에서 작품들은 기존의 것들에 대한 카운터 포인터의 역할을 한다. 개인적으로 전시 주제들은 그다지 중요하게 생각하지 않는다. 주제를 머릿속에 염두에 둔 채 작품을 보는 것은 흥미롭지 않다. 영화를 예로 들자. 관객은 제목을 생각하면서 영화를 보지 않는다. 나는 큐레이터란 새로운 공간과 이야기를 만들어내는 영화감독이나 지관(地官)과 같은 존재라고 생각한다. 내게는 주제보다 영구적으로 남는 52점의 작품이 각각의 장소에 놓여졌을 때의 시나리오가 더욱 중요했다.

art 〈예술가의 정원〉이라는 프로젝트도 흥미로워 보인다.

이 일본 건축가 켄고 쿠마의 현대식 파빌리온 앞에 뜰을 만든 것이다. 백기영을 비롯한 10명의 작가들이 참여해 각자 자신의 정원을 만들어 3년 동안 가꾸고 관리하는 시스템이다. 이러한 작업을 통해 기본 틀이 잡히면 '시민 참여 프로젝트'로 발전시킬 수 있을 것이다.

art 역시 가장 중요한 것은 안양유원지 등 장소에 대한 해석일 텐데…….

이 전체적으로 줄거리가 있는 예술 공원을 만들기 위해 10개의 키워드로 구역을 나누었다. 공간 전체를 하나의 흐름으로 연결시키는 게 가장 중요했다. 이러한 전제 아래 작품이 필요하다고

여겨지는 장소에 적합한 건축가와 예술가를 초청했다. 물론 이는 전시기획에 있어 기본적인 사항이므로 그다지 어렵지 않았다. 다만 내게 흥미로웠던 건 자연 공간에서 전시를 진행한다는 사실이었다. 숲은 표정이 너무도 풍부하고, 시점에 따라 전혀 다른 풍경을 간직하고 있다. 숲 속에 구역을 설정하고, 플랫폼 기능을 하는 건축 구조물을 설치해 줄거리를 부여했다. 1.4km에 달하는 거리를 이어야 하고, 산을 오르내리는 사람들의 동선을 고려해 플랫폼을 잇는 일도 중요했다.

건축, 미술, 디자인, 조경의 새로운 절합

art 비중 있는 해외 작가들의 참여가 눈에 띈다.

이 알바로 시자, 비토 아콘치, MVRDV, 켄고 쿠마, 사미 린탈라, 안드레아 브란치, 호노레 도, 볼프강 빈터, 헤르만 마이어 노이슈타트, 왕두 등 이미 국제무대에 널리 알려진 건축가와 예술가, 디자이너 30명을 초청해 영구 작품을 남겼다. 비록 일시적이지만, 도미니크 페로와 히로시 하라가 커미셔너로 수고한 «건축의 신경향»전(유럽, 아시아 태평양 지역)과 앙리 살라, 미셸 크비욤, 하치슈바, 히라기 사와 등이 참가한 영상전도 인상적이었다. 영상 작업 중, 미셸 크비욤의 ‹The Wake›는 시인이자 소설가인 제임스 조이스(James Augustine Aloysius 1882–1941)의 『Fineagan's(‘Finnegans'의 오기—편집자) Wake(피네간의 경야)』를 영상으로 옮긴 8시간짜리 실험영화다. 다만 전시 개막 당일 저녁 7시부터 새벽 2시까지 해발 90m 산 속의 작은 봉우리에 자리 잡은 MVRDV의 전망대 바닥(18x14m)에서 상영하고자 했는데, 전망대 공사가 늦춰져 공용 주차장 대형 창고에서 상영하게 되어 아쉬웠다.

art 짧은 준비 기간과 넉넉지 않은 예산을 고려할 때, 수준급의 작가 구성이라는 생각이 든다.

이 지난 10여 년간 비엔날레 등을 통해 인연을 맺은 작가들의 도움이 컸다. 전시팀과 작가들은 뚜렷한 목표 의식과 열정만 있다면 더 이상 잃을 것이 없는 프로젝트라고 생각했다. 이벤트에 불과한 비엔날레도 아니고, 진부한 개념의 조각공원도 아니었으니까. 물론 아름다운 자연에 지속적으로 남게 될 작품을 제작, 설치해야 하는 이번 프로젝트는 상당한 모험이 필요했다. 이러한 전시의 경우, 이상과 친교를 앞세운 사람과 사람 사이의 관계가 무엇보다 소중하다는 것을 다시 한 번 확인할 수 있었다. 진정한 예술가는 이루어질 수 없는 꿈과 환상을 실현하는 자들이다. 돈과 시간이라는 물리적 조건보다 중요한 것은 ‘왜 이 프로젝트를 해야만 하는가?'라는 신념이라고 보았다. 다행히 전시팀과 작가들 사이에 이러한 공감대가 형성되었던 듯하다.

art 참여 작가의 면면을 살펴보면 이른바 ‘이영철 사단'으로 불릴 만한 작가들이 보인다. 작가 선정에 원칙이 있었다면?

이 작가를 선정하기에 앞서 그들의 작업을 꼼꼼히 분석하는 것은 당연한 얘기다. 하지만 이번 전시는 공공예술 프로젝트였다. 현장 답사가 매우 중요하다는 얘기다. 따라서 작가를 선정하고 1, 2개월 내에 그들과 함께 현장 답사를 마쳤다. 이 과정을 통해 도출된 작품 계획안을 놓고 수많은 대화를 통해 서로의 입장을 조율해나갔다. 디디에 피우자 파우스티노의 ‹1평 공간›, 에코 플라워터의 ‹대나무 사원›, 헤르만 마이어 노이슈타트의 ‹자연영화관›, 호노레 도의 ‹분수 작업›, 천대광의 ‹기다란 평상›, 그리고 나빈 라완차이쿨의 ‹빌보드 작업› 등의 아이디어는 우리가 제안한 것이다.

art 작가들이 받은 설계비나 작품 제작비도 궁금하다. 설계비와 시공비가 별도로 측정된 건가?

이 공적 자금을 효율적으로 사용했느냐는

질문으로 들린다. 공공 조형물을 둘러싼 의혹과 시비를 불식해야만 한 차원 높은 프로젝트를 만날 수 있다는 점에서 반드시 논의해야 할 사안이다. 이번 프로젝트를 위해 안양시의회를 통과한 예산은 29억 원이었다. 안양시 도시개발과 유원지 개발팀의 예산 중, 공공 시설물에 해당하는 작품을 건축가들과 예술가들이 디자인했다. 여기에서 눈에 띄는 것은 도시개발과 문화예술이 협력했다는 데 있다. 안양시장의 결단 없이는 도저히 불가능한 일이 아닐 수 없다.

우선 설계비와 제작비는 별도로 구분해 운영했다. 외국 건축가에게 지급한 설계비는 최소 5백만 원, 평균 1천 2백만 원 선에서 책정했다. 다만 프로젝트 규모가 워낙 컸던 알바로 시자의 경우, 20억 원이 투입되었다. 시공 중에 냉난방 기능을 추가하고 면적도 넓어졌기 때문이다. 이 경우에도 작가에게 제공한 건축 설계비는 5천만 원을 넘지 않았다.

작가들의 디자인료는 모두 5백만 원부터 1천만 원 사이에서 결정되었다. 디자인료에 시공비까지 포함시킨 국내 작가들의 경우, 예산이 너무도 부족했을 것이다. 건축 조형물은 현장에서 설계를 맡은 국내 건축가의 설계비, 구조 계산, 지질 조사 비용 등을 별도로 추가했다. 작가 선정 과정에서 예산을 철저히 고려하는 바람에, 프랑스 건축가팀 R & SIE는 기준을 넘는 예산을 요구해 최종 심사 과정에서 제외할 수밖에 없었다. 또한 특정 갤러리에 전속된 해외 작가 역시 갤러리의 개입을 배제시켰다.

art 작가들과의 에피소드 중 기억에 남는 것이 있다면?

이 앞서도 얘기했듯이, 프랑스의 건축가팀 R & SIE는 안양을 방문한 후, 기준을 뛰어넘는 예산을 요구해 제외되었다. 덴마크 건축가팀 PLOT은 현장 답사를 소홀히 한 탓에 함께 할 수 없었다. 호주에서 활동하는 이란의 호세인

발라마네쉬의 작품을 소개하지 못한 것은 두고두고 아쉬움으로 남을 것 같다. 작가가 이번 프로젝트에 너무 소극적으로 대응하는 바람에 제외되었지만 그의 작업을 보았다면 좋았을 것이다. 그를 위해 남겨둔 장소는 국내 작가 이승하가 세라믹 조각으로 훌륭한 정원을 만들었다. 건축을 전공했지만 미술 작업을 해오고 있는 벨기에의 호노레 도는 하천에 있는 두 개의 거석 위에 13개의 노즐이 달린 독특한 분수 작업을 선보였다. 원래 분수 작업은 덴마크의 예배 하인에게 의뢰했었는데, 현장 답사 후 작업이 달라지게 되었다. 대신 예배 하인은 멋진 거울 미로 작품을 남겼다. 계절에 따라 달라지는 숲의 정취를 담아내는 가상적인 숲의 미로가 만들어진 것이다.

이탈리아 건축가 엘라스티코는 참여 작가 중 가장 고생한 작가일 것이다. 유원지로 들어가는 길목의 좁은 입구 탓에 통행이 불편했고, 안전에 문제가 있다는 지적이 나와 여러 차례 수정해야 했기 때문이다. 다행히 우리 모두 인내심을 갖고 서로 타협점을 찾아 해결할 수 있었다. 독일의 헤르만 마이어 노이슈타트의 〈자연영화관〉은 숲 속 벼랑에 맞춰 설계했다. 원래는 헤어드라이어 형태로 설계되었는데, 비용과 기술 면에서 어려움이 많아 권총 형태로 수정했다. 가장 까다로운 프로젝트를 꼽으라면 역시 비토 아콘치의 '주차장 설계'일 것이다. 작가는 170m 길이의 숲 속 통로로 이루어진 만만치 않은 프로젝트임에도 불구하고 수시로 구상을 바꾸곤 했다. 비토 아콘치는 워낙 작업 도중에 기본 구상을 바꾸는 작가로 유명해 전시팀은 꾸준한 대화를 통해 그의 프로젝트를 완성시킬 수 있었다. 실제로 국제 프로젝트에서 비토 아콘치의 작업을 완성된 형태로 본다는 건 그리 쉬운 일이 아니다.

도시 개발과 문화예술의 협력 작업

art 어려운 질문이다. 개인적으로 굳이 가장 인상적인 작품을 꼽아야 한다면 어떤 작품을 추천하고 싶나?

이 20세기 현대건축의 시인으로 불리는 알바로 시자는 자신을 돕는 건축가 카를로스를 안양에 보내며 "나의 눈과 귀가 되어 돌아오라"고 했다고 한다. 알바로 시자를 안양에 초청하게 된 것은 분명 의미 있는 사건이다. 아시아 최초로 그의 건물을, 그것도 척박하기 짝이 없는 유원지에 만듦으로써 건축의 사회적 의미에 대해 생각할 수 있었다. 그의 건축물은 전통적인 춤사위 형태를 띠고 있다. 벽 높이가 모두 다른 곡면으로 짜여져 있고, 7m에 이르는 높은 천장과 기둥이 없는 쉘 구조의 지붕이 인상적인 전시 공간이다. 흰색과 빛으로 가득한 전시 공간에 들어선 관객들은 마치 숭고한 예배당 기분을 맛볼 수 있을 것이다. 그의 작품이 안양이라는 지역성을 존중하면서, 동시에 모더니즘 예술 건축의 정수를 보여줄 것으로 믿는다.

국내 최초로 MVRDV의 건축물도 볼 수 있다. MVRDV의 '전망대' 작업은 해발 90m의 등고선 데이터를 따라 계속해서 위로 올라가는 디자인으로, 높이가 15m, 램프의 총 연장이 230m에 이른다. 폭이 3m가량 되는 불규칙적인 램프를 따라 올라가는 발상 역시 흥미롭다.

art 이번 프로젝트는 비엔날레를 준비하는 과정과 다른 점이 있을 텐데?

이 우선 이번 프로젝트를 위해 4명의 코디네이터와 3명의 파견 공무원 그리고 인턴 요원들이 마지막까지 함께 일을 했음을 강조하고 싶다. 이런 프로젝트는 전시를 만드는 것과 많이 달랐다. 무엇보다 건축가들의 작품을 실현하는 일은 상당히 복잡한 과정과 시간이 걸리는 일이었다. 건축 코디네이터의 도움을 얻었지만, 영구적으로 설치되는 작품으로서 건축을 실험하는 일이 상당히 전문적인 경험을 요구한다는 것을 배울 수 있었다.

전문가들 호응 적어 아쉽다

art 이번 프로젝트를 위해 '에치고 츠마리 트리엔날레'(본지 2004년 8월호 참고)를 벤치마킹했다고 들었다.

이 에치고 츠마리 트리엔날레는 니가타현의 6개 시정촌이 결합해 만든 대규모 국제 프로젝트다. 이곳은 겨울에 눈이 4m나 쌓이는 농촌으로, 트리엔날레를 통해 침체된 지역을 활성화시키고자 했다. 740km라는 엄청난 지역 전체를 예술이라는 화두를 개입시킨 최초의 사례로 기록되는 곳이기도 하다. 실제로 지역 주민의 참여와 공동 협력 등을 통해 트리엔날레가 열릴 때마다 수많은 방문객들이 찾고 있다. 물론 농촌 지역인 에치고 츠마리와 달리 안양유원지는 상업 지역이다. 스케일과 역사적 맥락 역시 다르다. 하지만 프로젝트를 준비하며 에치고 츠마리를 방문함으로써 안양도 충분히 성공할 수 있다는 확신을 가졌다.

art 오프닝 전날 열린 국제 심포지움에서는 어떤 얘기들이 오갔나?

이 '도시계획과 공공예술'이라는 주제로 오전에는 내가, 오후에는 천의영 교수(경기대 건축학과)의 진행으로 열렸다. 오전에는 주로 공공예술 기획자들이 논의를 이끌었다. 프람 기타가와, 프랑크 고트로, 쿠시 무스그래이브와 예술가이자 건축가인 비토 아콘치가 참여했다. 이들은 제각기 도시와 장소 해석, 새로운 개념 그리고 주민 참여라는 주제를 놓고 이야기를 진행시켰다. 오후에는 전시에 참여한 건축가들과 작가, 디자이너가 자신의 작업을 중심으로 발표와 토론을 이어나갔다. 이탈리아의 안드레아 브란치,

장뤽 빌무트, 디디에 피우자 파우스티노, 사미 린탈라, 이승택 등이 발표에 나섰다. 흥미로운 내용에도 불구하고 심포지엄에 참여한 청중의 수가 적어 아쉬웠다. 이른바 전문가로 불리는 사람들의 호응이 너무 없었다.

art '아트 시티'를 지향하는 안양시의 의지는 평가되어야 할 것 같다. 하지만 이 프로젝트가 지속되려면 헤쳐 나가야 할 과제도 많아 보인다.

이 조각공원 800평 계획에서 유원지 전체가 예술 공원으로 바꾸게 된 배경에는 안양시장의 깊은 관심이 큰 역할을 했다. 아침 7시 30분 현장에서 회의를 자주 열었다. 도시를 '아트 시티'로 만들고 지역 개발 수준을 격상시키려는 안양시의 노력의 결과인 셈이다. 안양공공예술프로젝트가 지속되기 위해서는 역시 안양시가 전문가들과 함께 대안을 생각해야 한다. 이러한 대형 프로젝트에는 언제나 '인력'과 '시스템'이 문제다. 수준 높은 공공예술을 성취하는 데 있어 우리의 역량으론 부족한 게 사실이다. 국제 전문가들의 자문과 개입을 적절히 활용해야 할 것이다.

art 지방자치단체마다 앞다투어 문화예술 프로젝트를 준비하고 있는데…….

이 지역의 특성을 살리면서 공공예술 프로젝트가 확산되는 것은 좋은 일이다. 공공 시설물들이 한결같이 '공공 키치' 수준을 벗어나지 못한 채 엄청나게 증가하고 있기 때문이다. 좋게 말하면 타협과 화해로 보이지만, 그 과정은 싸움판이나 다름없다. 우리는 아직도 근대화 과정의 발전 논리에 사로잡혀 있다. 반면 오늘의 건축이나 예술은 탈산업화와 탈근대적 실험을 왕성하게 펼치고 있다. 이제는 과거 토목과 조경이 중심이던 시대를 벗어나야 한다. 새로운 개념의 건축과 예술이 도시 개발에 절대적으로 필요하다. 이것이야말로 지방자치 시대에 각 도시들이 발전할 수 있는 시금석이 될 것이다. 세상을 이어가는 새로운 세대의 감각에 비전을 가져다주는 예술적

사고는 매우 중요하다.

(출전: 『아트인컬처』, 2005년 12월호)

미술, 가장 낮은 곳으로 임하다

황석권(『월간미술』 기자)

공공미술에 대한 개념 변화가 감지되고 있다. '모뉴먼트(monument) 제작'이 이전 공공미술 프로젝트의 중심 내용이었다면, 이제는 '왜 공공미술이 필요한가에 대한 지역적 고민'을 바탕으로 한 개념으로 바뀌고 있는 것이다. 이러한 변화는 지난해 올덴버그의 〈스프링〉이 청계천 입구에 자리 잡을 때부터 시작된 논란 속에 웅크리고 있던 것으로 이를 둘러싼 여러 입장의 온도차가 국수주의라는 다소 엉뚱한 방향으로 모조리 함몰되어 별다른 논의가 이뤄지지 못했다. 이런 분위기에서 2006년 처음 사업을 시행한 공공미술 프로젝트 추진위원회(이하 아트인시티, 위원장 김용익)의 행보는 주목받을 이유가 충분하다. 위원회 주관으로 전국 10개 지역에서 동시에 진행된 공공미술 프로젝트는 지역을 이해하는 작가의 태도와 작업 방향의 문제에 초점을 맞춰 지역 주민과의 상호반응을 이끌어냈다는 점에서 그렇다. 이에 대한 내용을 김용익 위원장의 입을 빌려 살펴본다.

이번 프로젝트의 추진 배경에 대해 알려 달라.

문화관광부에서는 2005년에 공공미술 태스크 포스팀(이하 TF팀)을 구성하여 운영한 바 있다. 공공미술 제도 개선 의지가 담긴 문예진흥법이 발의되었고 공공미술 제도 개선을 위한 공청회 등이 진행됐다. 그 후 2006년에 예술정책과에서는 복권기금을 운용하여 공공미술 사업을 시범적으로 벌이기 위해 문광부 사업의 외주 단체인 '공공미술 추진위원회'의 설립을 지원했고 TF팀 대부분이 추진위원회로 옮겨왔다.

이번 사업은 공공미술의 일반적인 개념인 기념비 (monument) 위주의 사업을 벗어나서 참여 작가가 해당 지역을 이해하려는 태도에 주안점을 두었던 것으로 보인다.

그간 우리나라에서 공공미술로 불리려온 ('불려온'의 오기로 보임—편집자) 모뉴먼트 중심의 미술은 엄밀히 말해 '공공장소 속의 미술'이라 할 수 있다. 그러나 이번에 참여한 작가들의 공공미술에서의 포지셔닝은, 예외도 있지만 대체로 '공공장소로서의 미술'에서 '공공의 이익과 관심에 부응하는 미술'에 걸쳐 있다고 본다. 그리고 이것은 추진위원회의 공공미술에 대한 포지셔닝을 말해주는 동시에 우리 미술인들의 공공미술에 대한 이해를 반영한다는 게 내 생각이다.

이번 프로젝트가 진행된 지역 선정의 기준은 무엇인가.

150곳에서 참가 신청을 했고 1차 심사를 거친 지역에 대한 현장 실사를 거쳐 최종 10곳을 선정했다. 기준은 '소외 지역'이라고 자타가 공인할 수 있는 장소(마을, 시설, 학교 등)여야 한다는 것이었다.

이번 프로젝트가 이전의 공공미술 프로젝트와 다른 점이라면?

지역이 선정된 후 해당 장소에서 공공미술을 실행할 작가 혹은 그룹을 상대로 기획안을

공모했다는 점이다. 해당 지역 미술가들이
적극적으로 지원하기를 기대했고 심사에서도 그
점을 유리하게 고려했지만 여의치 않았다. 우선
지역 미술가들의 지원 자체가 적었고 그나마
기획안이 기대에 못 미치는 경우가 많았다.
순수하게 지역의 미술가들만이 모여 실행한 곳은
한두 곳밖에 없다.

시행 첫해의 성과에 대한 평가와 앞으로 보완할
있다면?

미술가들이 지역 현장에 들어가 새로운 미술
경험을 했다는 것 자체가 큰 성과라고 본다.
공공미술이라면 모뉴멘트 이외의 것을 떠올리지
못할 정도로 제한된 공공미술의 경험 세계를
작가들을 상대로 넓혀주었다는 교육적 효과를
중요하게 보고 싶다. 아쉬운 점은 역시 지역에 대
한 연구가 부족했다는 점이다. 이것은 지역
공공미술가의 부재 탓이기도 하고 일 년 단위로
매듭지어야 하는 이 사업의 속성 탓이기도 하다.

(출전:『월간미술』, 2007년 1월호)

그림1 한국문화예술위원회 대학로 구 본관(현 예술가의 집). 한국문화예술위원회 제공. 이승무 촬영(2014.8.)

한국문화예술위원회와 문화예술 정책 ²⁰⁰⁶년

김장언

2005년과 2006년은 한국 문화예술 정책에서 이정표와 같은 해이다. 1973년 10월 11일 개원한 한국문화예술진흥원이 '한국문화예술위원회'로 전환했기 때문이다. 한국문화예술위원회는 2003년 문화관광부와 문예진흥원의 업무 조율을 시작으로, 문화예술인의 공감대 형성, 기초예술 개념 발의, '문화예술진흥법'의 개정 등을 거쳐, 공식적으로 2005년 8월 26일 출범하고, 같은 해 9월 29일 출범식을 가졌으며, 2006년 4월 5일 'Arko 비전 2010'을 선포하는 것으로 공식적인 업무를 진행했다.

한국 사회에서 정부에 의한 본격적인 문화정책은 1972년 8월 14일 제정된 문화예술진흥법을 시작으로, 1973년 발표된 '문예진흥 5개년 계획'을 토대로 구체화되었다. 전통문화 개발 계획 · 예술 진흥 계획 · 대중문화 창달 계획 등 3대 중점 목표 아래 진행된 문예 진흥 계획은 전통문화의 재창조와 자주적 민족문화의 성립, 건전한 대중문화 확산 등을 목표로 시행되었다. 문예 진흥 계획은 한국 사회의 문화 기반을 조성하고 민족문화를 고취시켰다는 긍정적인 평가에도 불구하고, 문화의 개념을 문예로 한정하고, 공보에 기반하는 문화예술 정책을 시행했다는 한계를 보였다. 이후 한국에서 문화정책은 70년대의 정책 기조를 근간으로 80년대에는 문화예술 창작 진흥 및 지역 문화시설 확충을 통한 국민의 문화예술 향수 기회 확대, 90년대는 문화복지 · 문화산업 · 문화예술의 세계화, 2천 년대에는 지역 문화 활성화 · 예술의 다원화 · 기초예술 진흥 등, 시대별 중점 정책사업의 변화를 보여주었다.

이러한 정책의 변화 과정 속에서 한국문화예술진흥원은 한국에서 유일한 문화예술 지원 및 정책 연구 기관으로서 그 역할을 수행했지만, 90년대부터 여러 가지 문제점에 봉착했던 것도 사실이다. 가장 큰 이유는 한국문화예술진흥원과 정부의 관계이다. 진흥원은 태생에서부터 상위 기관의 상명하복 관계에서 자유로울 수 없었으며, 기관의 자율성과 독립성에서 취약했다. 이러한 까닭에 진흥원은 변화하는 사회 및 문화예술 환경에 적응하지 못했으며, 문화예술에 대한 사회적 합의를 이끌어내는 데 부족했다. 이와 관련되어 90년대 후반부터 문화예술 단체

및 연구자들은 지속적으로 문제를 제기했으며, 2천 년대부터 본격적으로 세미나, 공청회 등을 개최하여 공감대를 형성하고자 노력했다. 한편 진흥원의 위원회로의 전환은 2003년 출범한 노무현 정부의 정책 과제 중 하나였으며, 당시 정부의 자율 · 분권 · 참여라는 국정 원칙은 문화예술 지원 정책에 있어서 독립성과 자율성을 요구했던 문화예술계의 요구와도 부합했다.

한국문화예술진흥원의 위원회로의 전환은 한국에서 문화예술 정책이 프랑스식 모델에서 영국식 모델로의 전환을 보여주는 것이기도 하다. 기존의 한국 문화예술 정책은 대체로 중앙정부의 막강한 계획과 영향력에 의해서 수행되는 프랑스의 건축가 모델에 기반했다. 지방자치제가 시행되기 이전, 사회의 전 분야가 중앙정부의 영향력 속에서 정책의 수립과 실행이 이루어졌다는 것을 염두에 둔다면, 문화예술 정책에서도 중앙정부의 영향력이 강한 프랑스식 모델에 영향을 받았다는 것은 이해하기에 충분하다. 1990년 문화부의 독립 과정에서 구체적으로 프랑스의 사례를 주로 참고했지만, 2005년 진흥원의 위원회로의 재편에서는 영국식 모델을 적극적으로 수용했다. 팔 길이 원칙에 의한 공적 후원자 모델로의 전환은 한국 사회의 민주주의 성장에 따른 변화라고 할 수도 있지만, 노무현 정부가 문화정책에서 영국 블레어 정부의 정책을 적극적으로 참조했기 때문이라는 평도 있다.

문화예술인들은 진흥원의 개혁과 변화에 대해서 단순히 효율적이고 합리적인 운영 방안을 모색하는 것에 머물지 않고, 문화예술과 그 정책에 대한 근본적인 인식의 변화를 요청했다. 문화예술에 있어서 공공성과 자율성을 다시 고찰하면서, 문화예술에 대한 시혜적 차원의 정책 마련이 아니라, 문화 권리의 확대라는 차원에서 문화예술에 대한 인식의 재고와 그에 따른 본래적 지원 정책의 수립을 요청했다. 이러한 과정에서 중요하게 부각된 개념은 문화예술의 '전문화'와 '민주화'이다.

독임제 체제에서 민간 합의 기구로의 전환은 문화예술 정책에 있어서 전문화와 민주화를 실현시키기 위한 기본 조건이었다. 지난날 보여주었던 예술 단체 중심, 장르 중심의 관례적 지원 정책에서 벗어나, 문화예술 각 분야의 전문가들의 협의체인 위원회를 통한 방향 설정 및 정책 결정을 이루고자 했다. 이러한 방향의 전환은 전문적이며 민주적인 절차를 통한 문화예술 지원 정책의 공공성을 확보하고자 했던 것이다. 또한 위원회의 정책 방향 설정에 있어서도 '기초예술 육성'과 '문화민주주의 확대'는 중요한 개념으로 부각되었다. 문화예술의 고유한 가치에 보다 집중하는 기초예술 개념은 문화예술의 전문성을 강조함으로써 상업예술의 대척점에서 순수예술이 아니라, 문화산업을 포함한 문화예술 전 분야의 근간이 되는 예술의 근본 영역이라는 것이다. 순수예술에 대한 공적 지원의 당위성을 발명하는 과정 속에서 순수예술 개념이 창작자 개인의 문제로 오해되는 상황을 불식시키고, 공적 지원의

필요성을 강조하기 위한 개념적 전환이었다. 또한 문화민주주의 개념의 확대를 통해서 단순한 문화 향수의 개념에서 벗어나 문화 복지를 민주주의의 한 과정으로서 확대 재생산하고자 했으며, 보편적 가치로서 문화예술의 확산 필요성을 부각시켰다.

진흥원에서 위원회로의 전환은 수월하지 않았다. 정부의 이러한 계획에 대해서 모든 문화예술인들이 처음부터 찬성한 것은 아니었으며, 문화관광부 및 진흥원에서도 반대의 의견들이 있었다. 문화관광부는 지금까지 자신이 수행했던 지원 정책 수립 및 실행 기능을 위원회로 이관하는 것에 대한 반발이 있었으며, 진흥원에서는 위원회로의 전환과 더불어 야기될지도 모르는 구조조정에 대해서 우려를 표했다. 한편, 문화예술인들은 위원회 구성과 운영에 있어서 독립성과 자율성에 대한 근본적인 안전장치가 없다는 것과 정권에 따라서 위원회의 성격이 달라질 것이라는 점에서 반대했다. 또한 급격한 지원체제 개편에 따른 이해관계에 대해서도 여러 다른 입장들이 있었다. 그러나 이러한 우려에도 불구하고 극적으로 문화예술인들 및 단체는 위원회로의 전환에 대해서 동의하는 성명서를 발표하고 추진하게 되었다.

우려와 기대 속에서 탄생한 한국문화예술위원회는 시작부터 여러 가지 갈등을 드러냈다. 1기 위원장은 위원들 간의 이해관계를 조정하는 과정에서 사퇴했으며, 2기 위원장은 정권의 변화 속에서 해직과 복직을 반복했다. 초기 독립성과 자율성은 정권에 따라 자유롭지 못할 것이라는 우려는 현실로 나타났다. 정권의 성격에 따라서 위원회 구성이 4기부터 문화예술인들의 정치적 성향에 따라 결정되었으며, 문화예술계를 정치적 성향으로 재단하고 관리·통제하는 간접적이고 비공식적 관행들이 암묵적으로 이루어졌다. 이러한 정치적 개입은 2013년부터 시작된 블랙리스트 사태에서 정점에 달했다. 문화예술의 보편적 가치를 수호하고 보호해야 할 문화예술위원회가 정부의 문화예술계 블랙리스트 실행 압력에 굴복한 것이다. 이 사태는 위원회의 취약한 독립성과 자율성의 현재를 드러내는 사건이었으며, 위원회의 법적 위상 및 정부와의 관계 재정립 등 제도적 변화를 요청하게 되었다.

작가 지원 방식의 변화 : 대안공간, 레지던시, 미술상

1990년대 말부터 젊은 작가를 중심으로 하는 작가 지원 프로그램은
다변화되었다. 한국문화예술진흥원의 지원 방식이 단체 중심에서 예술가
직접 지원 방식으로 변화되면서 작가들의 창작 활동에 대한 다양한 지원
기회를 얻을 수 있게 되었다. 그 이전에 작가 지원 프로그램이라는 것은
국공립 미술관이나 갤러리 등에서 작가에게 작품 발표의 기회를 제공하는
정도였다. 미술 관련 인프라가 부족한 상황에서 전시 기회를 제공하는 것은
작가를 지원하는 것과 같은 의미로 사용되었다. 그러나 동시대 미술에서
작품 생산 개념 및 환경 변화에 따라서 프로젝트형 작업 및 전시들이
증가되고, 미술계에서도 작가 지원에 대한 다양한 방식을 요청하게 되었다.
이러한 변화에 부흥하기 위해서 정부 및 미술기관은 작가 지원 프로그램에
대한 적극적인 방안을 모색했다.
 1999년 대안공간의 설립은 젊은 작가 지원 제도에 획기적인 변화를
야기했다. 갤러리 루프, 대안공간 풀, 프로젝트 스페이스 사루비아다방 등
한국의 1세대 대안공간은 전시 및 작품 생산에서 프로덕션 개념을 적극
도입하면서 개별 공간의 성격을 만들어나가면서도, 대외적으로 젊은 작가를
지원한다는 명분 아래 기관 설립의 필요성과 공공성을 표방했다. 이러한
대안공간의 전략은 어느 정도 유효했는데, 당시 새로운 예술 및 젊은 작가
지원 정책을 모색하던 정부의 요구에 부합했기 때문이다. 대안공간들은
이후 정부로부터 공간 운영 및 프로그램에 대한 공적 자금을 획득할 수
있었으며, 한국 미술계에 안정적으로 정착할 수 있었다. 이후, 다양한
공간들이 만들어지고 사라지는 과정에서 대안공간들 사이에서 세대 개념이
등장하기 시작했으며, 기존의 대안공간의 패러다임에 반발하는 공간들이
'신생공간'이라는 이름으로 2012년부터 만들어지기 시작했다. 공간을
규정하는 이름이 무엇이든 간에 이러한 공간들에 대한 공적 자금의 지원은
젊은 작가 지원이라는 명분 아래 진행된다는 점에서 특이할 만하다.
 창작 스튜디오는 작가들에게 작업할 수 있는 작업실을 제공한다는
차원에서 90년대 이후 대표적인 작가 지원 프로그램으로 등장했다. 창작
스튜디오의 설립은 1995년 폐교를 활용한 청원 마동창작마을을 시작으로
1998년 쌈지아트스튜디오, 2000년 영은미술관의 경안창작스튜디오 등

민간 및 기업을 중심으로 설립, 운영되었다. 국립현대미술관은 2003년 창동스튜디오를 개관했으며, 이후 지역 공립 미술관 및 지역 문화재단은 창작 스튜디오를 설립하여 작가 지원을 본격적으로 시행했다. 지역 작가 지원 및 지역 공동체 활성화의 일환으로 만들어진 이러한 창작 스튜디오는 작가들에게 안정적인 작업 환경을 제공하고, 지역과의 협력 사업 등을 통해서 지역의 문화예술 기관으로 기능했다는 긍정적인 효과를 만들어냈다. 그러나 창작 스튜디오의 설립 증가에 따른 서열화 및 특색 없는 프로그램 운영 등으로 초기 설립 취지가 퇴색되는 것도 사실이다.

한편, 2천 년대 이후 기업이 제정하는 미술상의 증가는 작가 지원 프로그램에서 다른 지점을 보여주었다. 이전의 미술상이라는 것은 재단이나 기념 사업회, 공공기관에서 수여하는 미술상으로, 이것은 과거 미술 활동에 대한 평가와 더불어 격려 차원의 시상 제도였다. 그러나 터너 프라이즈(Tuner Prize), 휴고 보스 프라이즈(Hugo Boss Prize) 등의 해외 미술상 운영 방식에 영향을 받아 새로운 미술상의 도입이 기업을 중심으로 활발하게 이루어졌다. 기업은 홍보와 마케팅의 차원에서 미술상을 적극적으로 활용했다. 대표적으로 2000년에 처음 시행된 에르메스 코리아 미술상(현 에르메스재단 미술상)은 3회까지는 수상자의 수상 기념 전시 방식으로 이루어졌으나, 4회부터 공개 경쟁 체제를 도입했다. 최종 후보자에게 새로운 작업을 할 수 있는 제작 비용을 제공하고, 그 결과물인 프로덕션을 전시하고 그것을 심사하여 수상자를 결정하는 방식이다. 이러한 방식의 변화는 후보자들에게 새로운 작품을 제작할 수 있는 기회를 제공할 뿐만 아니라, 경쟁 체제라는 것을 통해서 미술계에 활력을 불어넣었다. 일면 신자유주의 문화 논리에 따라 재편된 미술상은 미술계뿐만 아니라 대중적으로 한국 현대미술에 대한 관심을 확장하는 데 기여했다. 이러한 미술상은 국립현대미술관의 '올해의 작가상', 송은문화재단의 '송은미술대상', '두산연강예술상', '양현미술상' 등 다양한 방식으로 확대 재생산되었다.

김진각.「문화예술지원기관의 역할 정립 방안 연구: 합의제 기구 전환 15년, 한국문화예술위원회를
중심으로」.『한국동북아논총』24권 2호(2019): 167-186.

대통령자문정책기획위원회.「한국문화예술위원회 설립—현장예술인, 예술정책의 중심에 서다—」
[참여정부 정책보고서 2-41]. 2008.

배관표 · 성연주.「한국문화예술위원회와 블랙리스트 실행: 관료의 책임성 관점에서」.『문화정책논총』
33집 2호(2019): 111-136.

성연주.「한국문화예술위원회의 퇴색된 자율성」.『경제와사회』. 2015년 12월.

정창호.「정책문제 구조화를 통한 문제정의에 관한 연구: 한국문화예술위원회 설립과정을 중심으로」.
『한국행정연구』22집 3호(2013): 237-270.

2006년
문헌 자료

우려를 질책삼아 온전한 변신으로 거듭나라—문화예술위원회로의 전환과 바람직한
운영을 생각하며(2003)
임정희

걸어온 길보다 더 먼 미래를 향하여—문예진흥원의 혁신을 이야기하다(2003)
김형수

실력과 덕을 갖춘 검증된 인물로 위원회 구성하자(2005)
윤진섭

위원회, 주체가 되어 시민사회의 무의식을 사고하라(2005)
전용석

우려를 질책삼아 온전한 변신으로 거듭나라
—문화예술위원회로의 전환과 바람직한 운영을 생각하며

임정희(미학/미술평론가·연세대 겸임교수)

[……]

문화예술 지원 기구의 형태와 운영 체계에 변화가 필요하다는 견해는 이미 오래전부터 문화예술계 내부에서 꾸준히 제기되어왔다. 우선 문예진흥원과 관련하여 지적되어온 문제점들은 어떠한 것이었는지를 살펴보자.

1973년 법인으로 설립된 이후 문예진흥원이 문화예술 지원을 통해 이룬 긍정적인 성과에도 불구하고 가장 많이 지적되어온 사항은 문화예술 현장의 변화를 적극적으로 반영하지 못해온 지원 정책이라 할 수 있다. 빠르게 변화하는 문화 환경으로 인해 문화예술의 내용적·형식적 변화들이 나타나고 있으나, 지원은 이러한 변화에 능동적으로 대처하지 못한 채 전통적 장르 중심, 기존의 예술 단체 중심, 명망가 중심의 관례적 지원에 그치고 있다는 지적이었다. 크로스오버, 퓨전예술, 독립예술, 실험예술 등의 예술 작업이 지원 대상이 될 수 없었던 것도 그것의 한 예다. '독립예술'은 2000년 국정감사에서 지적을 받은 후 2001년 별도 지원 항목으로 신설되었으나, 지원 총액은 1억 원에 불과하였고 이는 전체 지원액의 약 300분의 1에 그쳤다. 문화예술계의 새로운 흐름, 실험적 노력을 지원하는 데 미진하였고, 또 그 문화 현장과 관계 맺기에도 유연치 못한 구조를 가지고 있었음을 보여주는 단적인 예이다.

문화예술 작업의 다양성과 독립성을 지원할 수 있는 구조로 변화해야 하며, 관례적 지원을 벗어나 평가제도를 구축하고 평가의 결과가 차기 예산 편성에 반영되는 체계가 수립되어야 한다는 요구가 제기되어온 것은 이러한 이유에서이다.

또한, 문예진흥원이 지원 신청 단체/개인들 간의 상이한 이해관계를 설득, 조정하기보다는 갈등의 소지를 줄이기 위해 산술적 균형 감각에 치중함으로써 '소액다건' 중심의 지원 방식을 선호해온 것도 문제점으로 지적되어왔다. 특정 단체에 재원 배분이 독점되어온 것은 형평성에 따라 개선되어야 하겠지만, 우수 창작사업이나 실험적인 새로운 창작사업에 대해서는 형평성이 아니라 고도의 전문적 기준에 따라 차등 지원을 통해 선택, 집중 지원하는 형식을 취할 필요가 있다는 요구라고 하겠다.

아울러 문화 인프라의 구축에서는 통상 규모 위주로 지원됨으로써, 실용적인 문화 인프라를 구축하거나 콘텐츠를 확충하는 데 지원받을 수 없었다. 그러나 국고 예산은 기반 시설 건립 비용과 인건비와 같이 표준화와 정량화가 용이하고 투자 규모가 방대한 계속사업에 한정하고, 기금은 콘텐츠 제작, 프로그램 개발, 행사 사업비와 같이 사안별 특수성으로 인해 표준화나 정량화가 어렵고 규모가 크지 않은 사업에 사용하는 방안이 합리적이라고 생각된다.

문예진흥원 지원에서의 공공성 부재도 문제점으로 지적되어왔다. 기본적 인권으로서의 문화권을 지킬 수 있는 문화적 공공성은 파편적인 공리성, 획일성, 편리성, 상업성 등 현대사회의 지배적 가치의 횡포에 맞서 시민들이 각자의 생활 원리와 삶의 보람, 정체성 모색을 통해 공동체 사회를 형성하려는 문화적 생존 노력에 대한 사회적 보장이다. 사회 구성원으로서 다양한 가치와 미적 기준들을 접하고 경험할 권리, 다른 사람들이 무엇을 가치 있게 여기는지를 알 권리,

상이한 행동 양태에 익숙해지고 친근하지 않은 표현에 익숙해짐으로써 차이를 수용할 권리 등을 일깨우는 것은 각 시민들의 생존을 위하여 사회적으로 행해져야 할 문화예술 교육이다. 그러나 그간의 문예진흥원 지원에서는 시민들의 삶과 직접 관련된 이슈들에 관해 의견을 나누고 상호 작용하는 다양한 문화예술적 작업들—나이별, 계층별, 성별, 직업별 시민들 간의 커뮤니케이션 확대와 시민 문화공동체 형성에 실효를 거둘 수 있는 문화예술 교육적 작업들—의 중요성이 간과되어왔다는 지적이 일반적이다. 이로써 문화예술의 사회적 기여도에 대한 사회적 인식이 확산되지 못한 채 정서적·지적·도덕적 ·정신적 발전을 외면하는 경제 중심의 사회 운영 기조를 유지시키는 데 제 목소리를 내지 못하였다는 것이다.

지원이 기금 관리와 예산의 배분에 국한되어 있었다는 점도 늘 거론되는 문제점이었다. 제한적이고 안정 추구적인 지원 활동은 문예진흥원 나아가 문화관광부가 문화예술인들을 관리나 통제, 혹은 단순히 수혜의 대상자로 보게 만들었으며, 문예진흥원을 문화예술인들 위에 군림하는 기구로 만들어왔다는 것이다. 공식적으로 건네지는 문화예술 지원 외에도 공적이고 사적인 방송 시설, TV 시설, 경제 기관들, 다른 사회 집단(교회, 노동조합, 조합 들)의 기관들, 시민 조직, 협회, 개인들에 의해 관리되는 문화예술 작업과 진흥이 존재한다. 살아 있는 문화예술, 발전 가능성을 지닌 문화예술을 위하여서는 국가적 주무 관청들과 문화예술 현장 사이에 걸쳐 있는 이러한 연결망은 필수적이다. 그러나 공식적이지 않은 활동들의 다채로운 연결망과 공적 기구 사이를 매개하는 일, 즉 문화예술 진흥을 위한 문화행정적 ·기술적 지원이 거의 이루어지지 않음으로써 지극히 제한적인 지원 개념을 일반화하였다. 이는 문예진흥원이 펼친 지원 사업이 정책적으로

이루어지지 못하고 있음을 드러내는 것이기도 하다.

많은 지적들을 종합해보면 문예진흥원이 지원의 원칙과 방향에 대한 정책적 결정을 자율적으로 내릴 수 없었고, 지원 결과에 대한 평가 작업이 내부적 지원 기술의 축적으로 반영되지 못함으로써 지원에 관한 핵심적인 문제들에 심도 깊이 접근할 수 없었고, 문화부-문예진흥원-문화예술계 간의 상호협력적 구조를 보다 장기적으로 탄탄히 세울 수 없었으며, 문화예술 지원이 지니는 의미, 성과를 사회적으로 확산시키고 뚜렷이 하는 데에도 제한적이었다고 하겠다.

[……]

결론적으로 '문화예술위원회'로의 전환은 문예진흥원의 효율적 운영을 위한 합리화 방안만이 목표가 아니라, 문화예술 진흥을 직접 목적으로 하는 지원 기구가 지닌 적극적인 역할과 기능, 즉 한국 사회 발전에 있어 문화예술이 갖는 견인적 효과를 고려하면서, 고도의 경제성장과 문화적 저발전 사이의 간극을 줄이기 위한 합리적이고도 체계적인 방안을 마련하는 것이 우리 사회가 선진화하는 관건이라는 인식과 함께 논의되어야 한다. 그 까닭은 범정부, 범사회적 차원에서 문화예술의 생산성이 새롭게 인식되지 않고서는, 정치적 권력관계와 경제적 이윤추구 논리에 종속되지 않는 문화예술적 활동이 그 고유성과 독자성을 인정받으면서 사회의 중요한 발전 원리로 자리 잡기는 힘들기 때문이다.

지금 문화관광부는 당면한 문화예술 진흥을 위한 재원 확보에 직면하여 미래지향적인 문화예술 지원 구조를 위하여 장기적인, 최소한 중기적인 계획을 수립할 때이고, 이에 상응하여 합의제 행정기구로서의 문화예술위원회는 진취적이고 적극적인 지원 체계를 통하여 정책적 목표와

예술적 책임 사이에서 매개적인 역할을 수행하여야 하며, 문화예술 단체나 개인들은 예술적인 경쟁을 유지하면서 상호협력을 통하여 문화예술의 전체 지형 내에서의 자신들의 역할에 대한 인식을 강화해야 할 때가 아닐까?

문화예술위원회로의 전환은 문화예술계가 문화예술 진흥을 위한 국가적 책무를 더욱 절실히 요구하고, 문예진흥기금 운용 계획이 경제적 효율성의 잣대로 기획예산처에 의해 조정/변경되는 관행에 대해 문화적 예외를 당당히 요구하며, 문화예술 활동의 기획/집행 과정에서 문화관광부만이 아니라 타 부처와의 협력/통합이 가능하도록 부처 내, 부처 간의 경계를 넘어서도록 요구하는 것과 동시에 진행되어야 하는 것이라 생각된다.

[……]

(출전: 『문화예술』, 2003년 11월호)

걸어온 길보다 더 먼 미래를 향하여
—문예진흥원의 혁신을 이야기하다

김형수(시인 · 문학평론가)

[……]

21세기를 문화의 세기로 이해하고 '문화입국'을 표방한 것은 국민의 정부였다. 국민의 정부가 '문화부'를 '문화관광부'로 재편하고 21세기형 산업의 주역으로 예술과 관광에 주목한 것은 진일보한 것으로 보인다. 문화적 가치의 발원지가 예술이라면 최전선은 관광이다. 체육, 종교 등은 예술에서 관광까지의 거리를 매개하고 풍부하게 만드는 요소들에 속한다. 그러나 국민의 정부는 '문화의 생명력'에 주목하기보다 '산업적 육성'에 집착함으로써 오히려 '문화적 몰가치'를 확대하는 잘못을 낳았다. 발원지는 방치하고 최전선은 확장하려는 정책이 결국 뿌리는 병든 채 열매만 많이 맺게 하려는 결과를 낳은 것이다. 바로 여기에 대한 반성은 또 하나의 성과였다.

2002년 2월 대통령 업무 보고 시 "문화의 시대에는 창의력의 바탕인 순수예술이 국가 경쟁력의 근간이며 핵심 전략산업인 문화산업의 뿌리라는 인식이 증대"하면서 '순수예술 지원 강화' 시책이 결정되어 2002년 10월 '순수예술진흥 종합계획'이 발표되었다. '순수예술진흥종합 계획'은 현재 한국 예술정책이 도달할 수 있는 인식적 역량의 집대성이라 할 수 있다. "문화산업의 범람과 기반예술의 황폐화" 현상을 극복하기 위한 순수예술의 정책 과제는 참여정부의 몫이 되었다.

혁신된 문화예술위원회의 기본 사업은 여기서 정초될 것이다.

문화관광부가 해오던 순수예술의 지원 행정이 이관됨에 따라 '순수예술진흥 종합계획'은 송두리째 문화예술위원회의 사업이 되었다. 이는 본래 확보되었어야 마땅한 고유 임무를 문화관광부와 분담하지 않는다는 의미에서 독자성을, 또한 문화관광부가 취급할 업무를 전가받지 않는다는 의미에서 고유성을 보장받은 것으로 평가될 수 있다. 그 같은 취지를 살리기 위해서는 먼저 순수예술진흥 계획에서 혼란을 야기하는 몇 가지 용어들을 정리할 필요가 있다.

첫째, 사업 대상을 보는 눈이 '문화예술'에서 '예술'로 바뀌어야 한다. 문화는 "국민 모두의 총체적인 삶의 방식, 윤리, 습관, 가치를 포괄하는 것으로 우리의 세계를 해석할 뿐 아니라 세계를 형성하는 모든 능력"을 총칭하는 개념이다. 여기서 세계를 '해석'하고 '형성'하는 영역의 일부가 예술인데, 그렇다면 예술은 문화의 특수한 영역을 점하는 항목의 하나일 뿐이다. 이렇게 전혀 다른 차원의 개념어를 병용하다 보면 역시 전혀 다른 차원의 사업을 병용시키는 잘못이 일어난다.

둘째, 문화 향수권의 신장이 이뤄져야 한다. 최근 문예진흥원의 사업이 '경쟁력 있는 예술인 혹은 작품의 양성'이라는 제1의 과제보다 문화 향수권을 확대하는 사업에 치중해온 이유도 여기에 있다. 그러나 문화 향수권을 장려하는 것이 전문 역량을 파괴하는 사례는 많다. 가령 인사동에 문화 취향의 인구들이 늘어나면 액세서리 장사는 잘 될지언정 고미술을 중심으로 한 전통미술 시장은 죽는다. 또한 "생산자 중심에서 소비자 중심으로" 같은 패러다임의 전환을 소화할 때도 "(심미안이 낮은) 소비자가 (심미안이 높은) 생산자보다 주도력을 행사하는 시대의 예술 지원은 어떻게 이루어져야 옳은가"라고 물어야 할 시점에 정반대로 "창작자 중심에서 소비자 중심으로!"라는 오류를 만들어낸다.

셋째, 사업의 특성을 '순수예술 진흥'에서 '기초예술 육성'으로 전환시켜야 한다. '순수예술진흥 종합계획'은 진흥사업의 목적을 "순수예술과 문화산업의 균형 발전"에 두고 있는데 이는 가치 서열이 생략된 사고이다 '순수예술'은 '상업예술'과 구별되는 표현이기는 하지만 문화산업의 기초를 강화하려는 진흥 목적과도 충돌된다. 가령 '순수예술진흥 종합계획'은 순수예술을 '문화 창의력의 원천'이요 '그 자체가 고부가가치를 창출하는 문화상품' 그리고 '문화 콘텐츠 산업의 핵심 인프라를 형성하는 자원'으로 설명하고 있다. 문예진흥원 혹은 문화예술위원회가 감당해야 할 예술은 '비(非)상업적 예술'이 아니라 당대 문화의 기초를 형성하고 있는 예술 영역이다.

넷째, 지원 영역을 '문화예술의 창조자, 매개자, 수용자'에서 '예술 현장을 구성하는 제 영역'으로 바꾸어야 한다. 기초예술 진흥사업의 대상을 확정하기 위해서는 다음의 조사가 필수적이다.

① 전체 문화 체계를 포착해야 한다. 그로부터 한국의 문화 상황과 문화산업은 현재 어떻게 신장되고 있는가가 파악되고 그곳에서 예술의 사회적 기능과 역할이 도출되어야 한다.

② 전체 예술의 생태계가 파악되어야 한다. 한국의 예술 상황은 현재 '문제적 장르'는 위축되고 '지배적 장르'는 풍요를 구가하는 양상을 띠고 있다. 하지만 기반 장르의 위축이 머지않아 지배적 장르의 추락을 가져올 것은 뻔하다. 예를 들어서 서사문학의 붕괴는 시나리오의 고갈로, 시나리오의 고갈은 영화의 몰락으로 이어진다. 여기서 기초예술의 위상이 밝혀져야 한다.

③ 예술 활동의 '필드'가 파악되어야 한다. 수용자의 양적 팽창이 예술 환경에 영향을 미치는 바가 없는 것은 아니지만 그것으로 예술계가 사는 것은 아니다. 한국의 예술이 살아 숨 쉬는 현장은 IMF 이후 급격히 붕괴되고 아직 복구의

기미를 보이지 않고 있다. 좋은 예술작품이 나와도 공명(共鳴)이 일어날 수 있는 상황이 아니다.

④ 그렇다면 필드를 살리기 위해 필요한 일은 어떤 것인가? 여기가 예술 진흥사업의 지원 분야가 도출되는 지점이다.

⑤ 문화적 환경과 패러다임의 변화에 대한 고려도 '필드에서의 일'을 중심으로 소화해야 한다. '장르의 도그마화(化)'를 염려하는 문화주의적 문제 제기도 탄력적으로 이해될 필요가 있다. 예술의 적은 '무사안일주의'이다. 문화적 체계 안에서 가장 중요한 생명 활동은 예술 창조이며 그것의 실험성·전위성을 보장받는 것은 중요한 일이다. 그러나 '실험적인 것' 자체, '자연발생적으로 형성되는 새로운 것' 자체를 의미 있는 모색으로 보는 차원을 넘어서 객관적으로 완성된 장르와 동일한 것으로 취급하는 것은 곤란하다. 여기서 취미적인 활동과 운명을 거는 활동이 무차별적으로 취급되어서는 안 된다. 가령, 의미 있는 예술적 행위(실험)는 '장르화의 길'을 가야 한다. 장르는 멈추면 죽는다. 당대와 함께 흐름을 중단하지 않아야 한다. 당대와 보폭을 맞추는 것이 기존의 장르 틀을 깨는 것일 수 있다. 하지만 기존의 장르 틀을 깨고 나온 것이라 할지라도 예술은 '소통의 틀'로 존재하는 것이기 때문에 대중의 합의를 획득해야 한다. 장르도 생물이요 묘목처럼 자라는 것이다. 그런 의미에서 예술사는 전범(典範)의 역사이다. 전범의 축적 없이 의미 있는 실험이 나온다고 보는 것은 역사의식 없이 역사 행위가 나온다고 보는 것과 비슷하다. 그것이 불가능한 것은 아니지만 상당한 행운에 기대는 것이기 때문에 보험을 들어줄 수는 없는 법이다. 결론적으로 예술 행정의 중심이 실험예술에 두어질 수는 없다.

예술 진흥사업의 범주도 이전과는 다른 틀을 가져야 한다. 가장 먼저 생각해야 할 것은 창작의 영역이다. 예술가들이 세계관의 한계, 창작 방법의 한계, 창작 조건의 한계를 극복하기 위해 노력한다.

창작 영역에서는 이러한 한계를 극복할 수 있는 환경을 조성하는 차원에 초점이 맞추어져야 한다. 둘째, 창작과 향수를 연결하는 매개 영역에서는 필드의 건강성을 살리는 사업, 즉 매체의 활성화, 등단 문화의 구축, 공정한 시상제도의 확보 등과 관련된 사항을 점검해야 하며, 새로운 미학이 도전할 수 있는 환경 조성(미학적 헤게모니 쟁탈전이 일어나지 않는 현장은 죽은 현장임)을 위한 사업, 새로운 예술 역량을 강화하기 위한 교육사업 구축, 비평 활동의 건강성을 살리는 사업에 비중을 두어야 한다. 셋째, 수용자 대중은 엄격히 말해서 추상적인 대중이 아니라 예술 대중이다. 그들을 당대의 모범 작품에 접근시키는 사업, 예술 대중이 수용자의 자리를 넘어서 창조자의 영역에 도전할 수 있는 환경의 조성을 중시해야 한다. 마지막으로, 인프라 영역 차원으로 예술보존 조사연구 및 전승보급 지원, 해외 교류 및 외래 예술에 접근할 수 있는 환경 조성이 필요하다.

이상과 같은 영역별로 주요 사업을 개발하되 예술 영역의 필드를 살려낼 수 있는 실질적인 사업들로 구성되어야 하며, 예산이 투입되는 사업 이외에 문화예술 환경을 북돋울 수 있는 행정 서비스 차원의 비(非)예산 사업의 확충이 고려되어야 한다.

또한 현재 장르별 10억 내외의 지원 예산 규모를 획기적으로 확충하되, 예술 생태계의 조사와 분석을 바탕으로 한 면밀한 수요 조사가 선행되어야 한다.

(출전: 『문화예술』, 2003년 11월호)

실력과 덕을 갖춘 검증된 인물로
위원회 구성하자

윤진섭(한국미술평론가협회 회장 · 호남대 교수)

[······]

2002년 11월 노무현 대통령 후보 시절에 선거 과정에서 "순수문화예술진흥기구인 한국문화예술진흥원을 현장 문화예술인 중심의 지원기구로 전환"하는 것을 골자로 하는 선거 공약이 전환의 첫 주춧돌이 되었기 때문이다. 노무현 대통령 당선 이후에 이 논의는 급물살을 타게 된다. 2003년 4월 8일 문화관광부의 대통령 업무보고 시 문화예술진흥원의 "현장 문화예술인 중심의 지원기구로의 전환"과 참여정부의 '자율 · 분권 · 참여' 등 3대 가치를 기본으로 하는 문화예술 정책의 정착을 목적으로 하는 안이 보고되었고, 2003년 7월에는 문화행정혁신위가 마련한 문예진흥법 개정안 초안이 발표되면서 이 법안에 관한 논의는 문화예술계의 첨예한 관심사로 부상되기에 이른 것이다.

[······]

미술계의 경우, 이른바 개혁 논의와 맞물려 시끄럽기 짝이 없다. 미술대전 개선 문제, 공공미술위원회 설립 문제, 아트뱅크 시행을 둘러싼 논란 등 전에 볼 수 없었던 전환기적 징후가 농후하다. 미술계를 둘러싼 이러한 논의와 문제의 대두는 지난 시절 우리가 얼마나 무반성 내지는 무비판적으로 관성에 휩싸여 살아 왔는가 하는 점을 상기시킨다.

개혁의 명분은 이러한 지점에서 출발한다. 그것의 목적은 공공적 이익의 확보에 있으며, 공정하고 합리적인 법의 집행에 두어져야 할 것이다. 그러자면 '인사(人事)가 만사(萬事)'라는 말이 있듯이 일을 추진하고 법을 집행해나갈 실질적인 주체인 '문화예술위원회'의 위원과 소위원회의 위원 구성부터 그야말로 사심이 없이 공정하게 추진해나가야 할 것이다.

원대한 포부로 새롭게 출범하는 문화예술위원회가 행여 정치적 포석으로 이용된다거나, 공공적 이익에 반하는 행동을 보여준다면, 언젠가는 부메랑이 되어 정권에 위해가 되는 결과를 초래하게 될지도 모른다. 작년에 문예진흥기금을 둘러싼 파동은 그와 같은 불씨가 사그라지지 않고 여전히 잔존하고 있다는 하나의 예증이거니와, 혹시라도 빈대 잡으려다 초가삼간을 태우는 어리석음이 개혁이라는 이름하에 이루어져서는 안 될 것이다.

(출전: 『문화예술』, 2005년 2월호)

위원회, 주체가 되어 시민사회의 무의식을 사고하라

전용석(작가 · 미술인회의 공공미술분과위원장)

한국문화예술진흥원의 한국문화예술위원회로의 전환을 두고 단순한 행정 혁신의 관점이 아니라 문화적 차원의 혁신에서 보아야 한다는 목소리가 크다. 문예진흥원이 정부 산하기관으로서의 위상 때문에 기금의 관리 · 배분에 국한된 지원정책을 수행해왔고, 현장 문화예술인의 참여가 제한됨에 따라 문화 환경 변화에 적극적인 대응을 하지 못했다는 점을 많은 이들이 공통적으로 지적해왔다. 문화예술위원회는 자율성과 독립성이 최대한 보장되는 국가 차원의 민간 자율 기구로서 관료주의를 극복하며 단순한 기금 관리와 분배 기구를 넘어서는 현장 중심의 지원정책을 맡게 될 것인데, 그것은 의사결정 구조 자체를 혁신하는 것으로 이미 그 자체가 문화적 차원의 결정이라 할 것이다.

[……]

이러한 변화에 대한 일차적인 압력은 과거 수년간 지나치게 문화산업에 편향된 문화정책에 대한 반작용으로 기초예술 정책의 혁신에 대한 요구가 높아지는 것에서 왔다고 보는 것이 정확할 것이다. 그러나 보다 근원적인 압력은 시민사회의 성장으로부터 왔다고 보아야 한다. 원론적인 차원으로 논의를 환원하려는 것은 아니다. 여기서 강조하고자 하는 것은 우리가 문화예술위원회와

관련하여 시민사회의 성장이라는 변화를 어떤 수준에서 이해할 것인가 하는 문제 제기이고, 지금 문화예술위원회의 구체적인 그림을 두고 진행되는 논의가 어떤 의미에서는 '민간 자율의 지원 기구'라는 규정이 혁신을 완성하는 것으로 오인하게 하는 효과와 함께 그러한 규정으로부터 자동적으로 도출되는 아이디어들의 나열에 빠져 있을 수도 있다는, 비판적 성찰을 제안하고 싶은 것이다.

창작 지원과 문화 향수 시설 확충, 세제 지원 및 이벤트 기획에 이르기까지 많은 아이디어들이 나오고 있고 정책 대안과 그를 뒷받침할 시스템에 대한 생각들이 쏟아지고 있다. 합의제 운영 기구의 틀에서는 그와 같은 다양한 아이디어들의 수렴과 민간 협력의 증진 등이 보다 원활해질 것이다. 초기의 활력은 과거 기금 운영과 분배 기구로서의 문예진흥원의 역할을 넘어 적극적인 기금 조성 기구로서의 역할을 하는 데까지 연결될 수 있다.

그리고 민간 주도의 네트워크는 생산과 향수라는 두 측면을 다각도로 연결하는 데 유리하다. 이런 장밋빛 그림들은 민간 자율의 문화정책 기구의 탄생에 대한 기대를 반영하는 것이기는 하지만, 그러나 우리는 무엇을 위하여 이러한 방법적 혁신을 필요로 하는가? 다시 말해 그러한 네트워크를 통해 소통되는 문화는 과연 어떠한 것이 되어야 하는가?

어쩐지 필자는 예측 가능한 프로그램들을 신뢰하지 못하는 고약한 버릇이 있는지도 모르겠다. 문화민주주의나 기초예술의 진흥이라는 커다란 정책 방향이 좋은 출발이 될 수는 있겠지만 지금의 논의에는 전문성 · 자율성 · 독립성 등의 목표는 마치 위원회라는 장치를 두기만 하면 달성될 수 있는 것처럼 생각하게 하는 환상이 포함되어 있는 것 같기도 하다. 그것은 사실 시민사회의 수준 자체를 정의하는 목표들이 아니던가. 이번 조치와 함께 간혹 국가의 창조 역량

강화라는 궁극적인 목적이 다소 거창한 톤으로
강조되고는 하는데, 그렇다면 누군가 질문했듯이
한국 문화예술 진흥정책의 정체성은 과연
무엇인가? 이렇게 질문을 바꾸어도 아직은 마땅한
답이 나와 있지 않은 것 같다.

[······]

(출전:『문화예술』, 2005년 2월호)

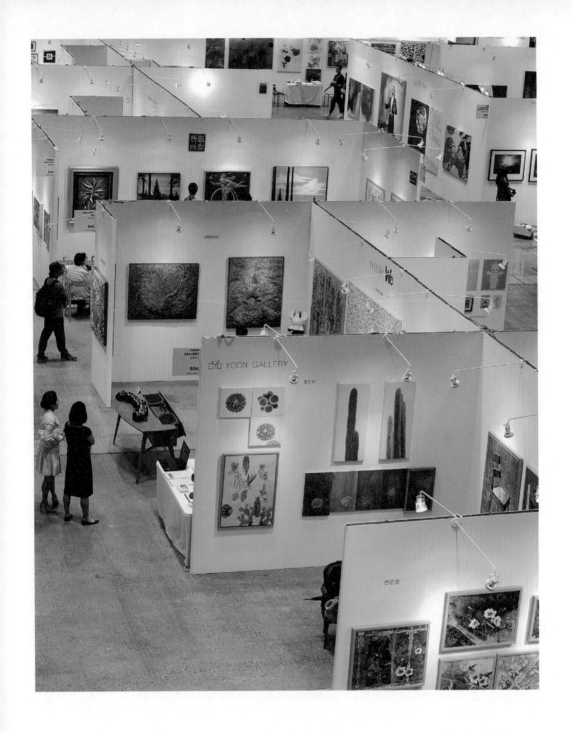

그림1 제13회 2014 한국국제아트페어(KIAF) 개막 장면. 대한민국 정책브리핑 제공

미술시장과 자본 ^{2007년}

정현

현대적 관점의 미술시장

한국 현대미술의 형성 과정에서 미술시장의 요구는 개화기부터 1970년대까지 공적인 체계 없이 생존해온 시장 구조의 개선은 물론이고 자본주의 체제에 준거한 경제 활동으로서의 미술을 구축하기 위한 절실함에서 비롯되었다. 한국의 미술시장은 1980년대부터 본격화되지만 동양화 열풍에 기대어 성장한 것으로, 이러한 전통적 관습에서 벗어나 현대적 관점의 미술시장으로 도약하게 된 것은 흥미롭게도 1990년대 말에 형성된다. 1997년 IMF 외환위기는 예술과 경제의 상호성을 여실히 보여준 사건이었고 이를 계기로 정부에 의존하는 예술에서 경제적 자립을 위한 예술의 필요성이 대두되었다. 1998년 서울옥션의 설립은 화랑과 아트페어 중심의 시장으로서는 한국 미술시장의 고질적인 문제인 독점화와 폐쇄성을 극복하려는 첫 시도였다. 즉 구조조정 없이는 더 이상 생존할 수 없다는 위기의식은 시장뿐만 아니라 예술계 전반에 걸친 제도, 교육, 현장의 변화로 이어졌다. 2002년에는 1회 한국국제아트페어(KIAF)가 문을 열게 되면서 시장의 오랜 관습을 벗어나 국제적 볼륨을 가진 미술시장이 등장한다. KIAF의 등장은 아트페어가 단순히 작품을 거래하는 장터에 머물지 않고 미술의 가능성을 알리는 교육의 장이자 애호가를 만들고 자산의 가치로 투자자를 유치하는 전략적 홍보의 플랫폼으로 확장되기 시작했음을 알려주는 신호탄과 같다. 즉 90년대 미술시장은 무엇보다 시대에 뒤처져 낡아버린 구체제를 개선하고 다가올 21세기 세계화를 준비하기 위하여 미술을 창작-전시-거래의 단순한 연쇄작용에서 탈피하고자 한다. 90년대 문화연구를 기반으로 한 새로운 사회학적 시선과 사유는 문화자본, 예술산업, 문화예술 경영 등 예술 자체의 정체성을 다원화하고, 이에 따라 작가 중심주의에서 벗어나 각각의 예술 실천을 수평의 관계로 인식하려는 노력이 이어진다. 물론 여전히 상업미술에 대한 관료적 시선 및 순수미술과 상업미술 사이의 서열이 사라진 것은

471

아니지만, 적어도 보수적인 미술의 인식 체계를 해체시키려는 미술인의 의지는
분명해 보였다.

애호가와 투자가

1970년대부터 형성되기 시작한 근대적 의미의 미술시장이 1990년대로 들어와서야
비로소 근간을 이룰 수 있었던 이유는 무엇보다 재화로서의 작품을 판단하는 기준과
작품을 소유한다는 사회적 인식의 부재와 법적 기준의 모호함 때문이었다. 게다가
단순히 작품을 사고파는 거래에서 체계를 갖춘 미술시장으로 성장하기 위해서는
풀어야 할 수많은 난제들이 있었다. 예컨대 서구 미술시장이 활성화될 수 있었던
것은 개인의 탄생을 빼놓고 논할 수 없다. 신분제에서 벗어나 새롭게 등장한 개인의
존재는 사회문화적 정체성을 획득하기 위하여 이른바 '교양'을 쌓기 위해 노력하고 이
과정에서 예술품 수집이라는 취미/취향이라는 도시인의 새로운 활동, 즉 애호가와
수집가의 등장이야말로 미술시장을 움직이는 또 다른 주체였다. 한국 미술시장
형성 과정에서 자기 취향과 경제력을 가지고 작품을 구매하는 애호가의 부족은 한국
사회의 폐쇄성과도 어느 정도 맞닿아 있다. 통계적으로만 살펴보아도 공급과 수요의
불균형은 쉽게 파악된다. "70년대 이후 본격적으로 화랑이 생겨난 뒤 현재(2002년)
약 200개 정도의 화랑이 있다. 이는 전체 작가의 수를 1만 명으로 계산했을 때 2%
정도에 그치는 숫자이다. 그림을 사본 사람들을 약 만 명 수준으로 보고, 컬렉터라고
할 수 있는 사람이 1000명에서 1500명으로 어림잡는다."[1] 이용우는 1990년대
미술시장의 상태는 폐쇄성, 시장 구조의 다양성 결여, 시장의 활성화를 이끌
공공기관과 제도적 지원 부재를 들면서 미술 현장을 분석하기 위한 통계를 산출하는
과정에서 수집가와 애호가를 포함시킬 수 없는 점을 지적하였다.[2] 70년대 미술 붐은
다름 아닌 강남 아파트 단지 입주가 시작되고 이곳에 거주하기 시작한 신흥 중산층이
상류 문화를 갈구하면서 발생하였다. 신흥 중산층은 자신 소유의 자동차를 타고
주말에 교외로 피크닉을 가고 문화예술을 향유하려는 의지가 강한 계층이었으나
예술적 경험과 지식은 부족한 편이었다. 미술시장을 건강하게 회복시키려는 노력은
지속적으로 이뤄지고 있으나, 금융자본으로서의 예술품을 투자의 대상을 삼은
공격적인 마케팅이 횡행하는 상황은 미술품을 애호의 대상에서 적어도 사회적으로는

1 김재준, 김재범, 조인순, 「시각예술의 경제적 의미 및 한국 미술시장의 수요분석」, 『정신문화연구』, 2002년 겨울호.
2 이용우, 「한국 현대미술 30년과 미술시장의 기능, 역기능」, 『현대미술학 논문집』 제1호(1999): 26-27.

자산 증식의 대상으로 전유시키고 말았다. 특히 2003년 이후 세계 미술시장이 호황을 이어가면서 2007년을 정점으로 미술시장을 향한 관심은 절정에 이른다. 작품에 대한 평가나 판단 이전에 주식을 구매하듯 작품을 수집하는 열풍은 초라한 자본주의의 민낯을 보여주었다.

금융과 문화자본

2000년대 초에 비해 2007년 한국 미술시장 규모는 1000억 원대로 급성장한다. 미술 작품의 자본 가치가 상승하자 투기 붐이 일어나면서 갑작스레 자본이 유입된 것이다. 90년대가 미술과 경제, 작품과 금융의 관계가 처음으로 형성된 시기로 본다면, 2000년 이후 미술을 하나의 문화산업으로 수용하고 미술시장 활성화를 통하여 컬렉션을 자산 증식의 수단으로 활용하기 위한 기반이 세워진다. 2002년 KIAF의 설립은 외형적으로만 보면 한국 미술시장에서 처음으로 선보인 국제적 수준의 아트페어가 등장한 것이다. 그러나 단지 해외 유명 갤러리의 참여가 늘어나는 등 규모의 크기가 곧 수준과 비례한 것은 아니며 태생적으로 한국 미술시장의 체질 개선이 뒤따라야만 한다는 자성의 목소리도 적지 않았다. 특히 한국의 미술시장이 일부 작가에 집중하고 있고 특히 화랑협회와 대형 상업 갤러리의 단합에 의한 독점화는 미술계 생태계의 열악함을 방증할 뿐이었다. 이러한 문제의 대안으로 2005년 정부는 미술은행이란 사업을 시행하기에 이른다. 국가가 미술 생태계에 활력을 불어넣기 위하여 25억의 예산을 편성한 것이다. 정부는 2007년부터 국립현대미술관이 미술은행을 운영하는 것으로 종합 계획을 발표한다. 미술은행의 설립 목적은 공적 목적을 수행하기에 한편으로는 매체, 장르, 세대의 균형을 맞춰 작품 구매를 하고 다른 한편으로는 미술시장에 접근하기 어려운 현역 작가들에게 기회를 제공한다는 계획이다. 이렇게 수집된 작품들은 공공기관 및 기업에 대여되어 예술 향유에 기여하게 되리라 전망했다. 다만 미술시장은 취향과 애호에 의하여 작동되는 특유의 경향을 띠는 현장이기에 정부가 공적으로 선보이기에 무리가 없는 작품을 구매한다는 계획은 시장의 활력보다는 출구가 없는 작가들에게 최소한의 기회를 제공한다는 현실적 의미가 더 크게 다가오는 게 사실이다. 다시 2007년으로 넘어가보면, 갑작스런 시장의 호황은 미술 작품을 증권, 펀드, 부동산 이후 제4의 투자 대상으로 등장하여 표화랑과 굿모닝 신한은행이 75억 규모의 '서울명품사모펀드'를, 박영덕 화랑 등 5개 화랑이 모여 '스타아트펀드'를 출범하기에 이른다. 미술시장의 금융화란 결국 미술품을 통한 재테크를 의미하는데,

단지 구매 작품 가격의 상승만을 목적한다면 그것은 미술의 문화자본 가치를 투기의 수단으로만 보는 매우 단세포적인 시각이 아닐 수 없다. 2008년 국내 미술시장의 급락은 어쩌면 예견된 결과였다. 애호와 취향, 미학적 가치가 부족한 채 시장경제의 흐름을 따르는 투자 중심의 미술시장의 미래는 불투명할 수밖에 없기 때문이다. 미술시장의 동요는 예술성의 가치와 자본 가치의 역학을 고민하는 계기가 되었다. 마침 2008년 대안공간 루프와 홍익대학교의 공동 주최로 '예술과 자본'이란 주제의 전시와 세미나가 기획되었다. ≪예술과 자본≫은 좁은 의미의 미술시장의 관점에서 보다 넓은 의미의 미술시장의 가능성을 탐색하였다. 예술과 자본이란 관계항은 단순한 가격 경쟁이 아닌 예술과 시장의 가치가 왜 유연하게 연결되어야 하는지에 관한 논의부터 동시대 아트마켓이 진화하는 이유와 그 미래를 진단하는 계기가 되었다. 나아가 세계화 시대의 미술 현장과 시장이 분리되지 않고 상호적으로 관계를 형성한다는 점을 시사함으로써 동시대 미술 현장이 네트워크 기반으로 활성화되어가고 있음을 시사하였다. 공교롭게 2008년 광주비엔날레 ≪연례보고≫전은 이러한 세계화 이후 네트워크로 형성된 전 지구적인 미술 현장 체제를 관측하도록 기획된 점도 눈여겨 볼 점이다.

더 읽을거리

김상엽. 「경성의 미술시장과 일본인 수장가」. 『한국근현대미술사학』 27호(2014): 155-175.

김윤섭. 「미술시장 균형발전, 미술비평과 경영개념 병행돼야!」. 『미술세계』. 2016년 2월.

김윤섭. 「한국의 근대 미술시장」. 『미술세계』. 2013년 11월.

김준기. 「미완의 미술제도를 둘러싼 법제도 현안」. 『월간미술』. 2008년 6월.

김찬동·이명옥·이종빈·정남준·정정수. 「한국 미술계, 구조조정의 해법 2」. 『아트인컬처』. 2001년 4월.

서동진. 「심미적인, 너무나 심미적인 자본주의」. 『경제와 사회』 통권 92호(2011): 10-41.

심상용. 「글로벌 현대미술과 '글로벌 경제위기'의 상관성과 그 의미」. 『현대미술학 논문집』 13호(2009): 325-355.

심상용. 「하나의 제안: 대안 조형문화공동체」. 『아트인컬처』. 2001년 4월.

『월간미술』 편집부. 「판례와 사례로 알아보는 미술과 법」. 『월간미술』. 2008년 6월.

이병창. 「저작권, 어떻게 이해할 것인가?」. 『월간미술』. 2008년 6월.

이상진. 「작가와 갤러리, 계약상 내포하는 의미를 살펴보라」. 『월간미술』. 2008년 6월.

이영욱. 「미술과 상품」. 『월간 문화예술』. 2000년 1월.

임승룡. 「미술품과 세금」. 『월간미술』. 2008년 6월.

정은영. 「숭고와 성찰이 필요한 시대, 문제는 예술의 진정성이다」. 『미술세계』. 2007년 12월.

조진근. 「현대미술과 시장: 예술의 자율성과 자본의 힘 사이에서」. 『현대미술학 논문집』 13호(2009): 271-294.

황석권. 「작가의 법적지위 : 근로기준법상 작가의 지위는 무엇인가」. 『월간미술』. 2008년 6월.

2007년
문헌 자료

한국 현대미술 30년과 미술시장의 기능, 역기능(1999)
이용우

한국 미술시장과 경기변동—2005-2009년 미술시장을 중심으로(2009)
서진수

포스트-스펙터클 시대의 미술의 문화적 논리: 금융자본주의 혹은 미술의
금융화(2009)
서동진

미술과 자본(2010)
서진석

한국 현대미술 30년과
미술시장의 기능, 역기능

이용우(고려대 교수)

[······]

한국 현대미술 30년간의 궤적 속에서 가장 괄목할
만한 성장을 보인 분야 중 하나는 미술문화의
수용자로서 시장 기능이다. 시장 기능의 성장은
미술의 내외적 부피 확장의 결과이기도 하지만
크게는 문화 행동을 두텁게 해주는 이해자나
동반자 층의 확보라는 차원에서 중요한 의미를
지닌다. 특히 예술가가 창조한 생산 문화와
수용자의 적절한 문화 소비가 균형을 이루는
것은 문화 영역의 총체적이고 합리적인 지표를
유도해내는 목표이기 때문이다.

특히 시장 기능의 확대는 문화산업의 총체적
발달과 상품 생산의 고도화에 편승한 이른바
상품미학의 발달에 따라 문화적 욕구나 미적
욕구가 생활 속으로 침투하면서 자극받고 있다.
게다가 도시환경의 변화에 따른 공간의 확장,
문화적 감각기관의 증대는 시각 환경을 바꾸어줄
미술품의 구매력으로 이어지는 경우가 발생한다.
국가나 기업 등 공공영역에서의 문화적 지출의
신장은 특히 미술품의 소비와 긴밀한 관계를 갖게
되었고 이에 따른 미술품 중개기구의 증가, 전문
인력의 증가, 미술 행정력의 증가 등이 시장을
자극하고 잠재력을 키우는 요소로 등장하였다.

1947년 호크하이머(M. Horkheirner)와
아도르노(T. Adorno)의 『계몽주의 변증법(The
Dialectics of Enlightenment)』에서 처음 사용한
'문화산업'이란 용어는 이제 보편화된 언어이고
고도로 발달된 자본주의의 최대 잉여가치와
황금알을 낳는 거위처럼 서비스업의 상징이
되어간다. 전 사회적으로 증가하고 있는 문화 가치,
또는 문화 행동의 가치는 정치, 경제 가치 이외의
상위 개념으로 등장하고 있는 추세이며 이는
문화가 정치나 경제보다 자율적 생산과 소비에
그 구조를 위임한다는 데서 근거를 찾고 있다.
특히 과학기술에 의한 결정론이나 경제결정론
등 20세기 주요 접근 방식은 이제 '문화 시장
결정론'을 고려해야 하는 단계에 이른 것이다. 문화
시장으로서의 미술시장을 논하는 데는 물리적
환경으로서의 시장을 진단하는 문제도 중요하지만
시장의 형성 배경과 미적 생산물의 기획, 유통,
문화적 수용 태도 등 간접적 현실을 고려하는
것도 매우 중요하다. 또 미술의 형식이나 기류와
긴밀한 관계에 있는 시장이 어떻게 문화적 흐름에
상호작용을 해왔는가에 대한 기능, 역기능의
문제가 검토되어야 한다. 이는 문화산업이 단지
소비자의 추세에만 의존할 경우 결여되는 상품
이데올로기의 파행성이 돌출되며 생산과 유통,
소비, 재생산의 순환 구조에 혁신이 요구되기
때문이다.

이 연구에서 한국 현대미술의 흐름과 시장
기능을 복합적으로 제고하기 위하여 설정한
30년이란 기간은 미술운동의 주제별 분류보다는
시장 기능에 초점이 맞추어졌다. 한국 현대미술의
연구 방법론은 지금까지 50년대 중반에서
70년대까지를 일괄하고 80년대 이후를 다른
문맥에서 취급하는 것이 통례이다. 또 시대별,
주제별 구분을 위한 방법으로는 60년대와 70년대,
80년대 등 10년 단위를 구획해오고 있으며 이러한
분류 속에는 미술의 패턴과 정서, 시대 상황 등
다양한 자료가 결부되게 된다.

현대미술의 30년사를 구분지어 문맥화하는

문제는 오히려 60년대 이후, 즉 모더니즘 이후의 다양한 현상을 토론하는 서구 현대미술사에서 자주 거론되어오고 있다. 특히 미술의 시장성이나 후원자적 수용 문화와 연결 지을 때도 서구에서는 60년대를 본격적 협동기로 고려한다는 점에서 다르지 않다. 그러나 1950년대를 한국적 모더니즘이나 아방가르드의 구획선으로 설정하는 우리의 현실에서 30년이란 분기점은 서구의 것과 차별되며 80년대 들어서야 수용자 층이 광범위하게 설정되었기 때문에 여기서 지적하는 30년이라는 시대 설정은 제한된 의미와 테두리를 갖게 된다.

이러한 연구 방법은 특히 20세기 미술을 수용, 검증하는 과정에서도 서구가 20세기의 시대사를 분절 없이 통사로 취급하는 데 비하여 우리는 세기 초와 일제기, 해방과 한국전쟁 그리고 50년대에서 70년대, 80년대 이후로 구분하는 등 다소 사건별, 시대별 구분의 필요성을 암시하게 된다. 특히 경제발전에 따른 시장의 출현과 그 전개 과정, 미술의 제도와 수용 문화의 맥락을 설정하는 데도 우리는 1970년이라는 본격 상업 화랑의 출현을 기점으로 접근하고 있으며 이러한 시기의 설정은 한국 미술시장의 기능과 관련하여 겨우 30년이라는 좌표 설정이 가능하게 된다는 사실이다. 그럼에도 불구하고 미술시장은 변혁기의 틈에서 급속도로 확산 발전하여왔으며 예술의 총체적 생산을 자극하고 성장, 또는 왜곡시키는 수준까지 이르고 있다는 사실은 부정할 수 없다. 또 서구가 1990년대를 시장의 몰락기, 미술시장의 재편기로 설정하고 있는 데 비하여 한국 미술시장은 몰락이나 축소, 재편 구조를 선택하기보다는 확장, 현상 유지 등 신축적 구조조정을 하고 있다는 점에서 특이한 현상을 보여준다.

90년대의 한국 미술시장을 평가하는 서구의 시각은 급속한 몰락을 피한 대신 구조조정에 들어갔다는 점, 동시에 몰락할 만큼 미술시장의 일반화가 이루어지지 않았었다는 점, 미술품의 재산 가치보다는 지적 가치와 향수 가치가 강하기 때문에 현상 유지가 가능하다는 점을 피력하고 있다. 이에 비하여 국내의 평가는 서구 미술시장의 재고 처리장이 될 가능성이 있다는 점, 제한된 상품과 제한된 소비자를 통한 폐쇄 시장의 속성으로 인하여 후유증이 밀폐되어 있다는 점, 건축비 1%법 등 적극적 장치가 몰락의 속도를 늦추고 있다는 점, 미술시장의 영세성이나 폐쇄성으로 인한 정보의 단절이 역설적으로 시장의 구조조정을 돕고 있다는 시각이 설정되고 있다. 그러나 97년 미술시장의 완전 개방으로 인한 경쟁력의 문제나 국내 시장 보호의 문제 등은 어차피 한국 미술시장도 공개된 사회 속에서 대변혁 숙제를 안고 있음에 틀림없다. 또 시장이 단순한 상품 거래의 장소가 아닌 문화 생산과 소비의 수급처라는 신념에 따른 문화적 책임을 수임하게 됨에 따라 한국 미술시장 30년에 관한 역사적 의미와 구조, 미래에 관한 검증 과정이 평가 대상에 오르게 된다.

한국 미술시장을 검증하는 과정에는 늘 몇 가지 문제점 및 선행 조건이 수반되어왔다. 먼저 문제점으로는 시장 기능의 폐쇄성 및 비합리적 운영 방법, 비문화적 시장 구조의 생산 방식, 배타성, 집중성 등이 그것이다. 미술시장의 기능 검증에 고려되어야 할 선행 조건으로는 예술의 생산자인 작가층의 협소와 평가 방법의 파행성, 그리고 공공영역으로서의 생산 구조 취약 등이 꼽힐 수 있다. 그러나 이러한 선행 조건이나 문제점은 비단 국내 미술시장에만 적용된다고 보기가 어려우며 정보화 사회 속에서 세계 미술시장의 파장과 직간접으로 연결된다고 보아야 한다. 따라서 이 글에서는 보편적인 언급을 지양하는 대신 한국 미술시장과 직접적으로 연관되어 있거나 현시적으로 드러난 사안을

고려하는 직접적 동기들을 참고하기로 하였다.

통계적으로 드러난 한국 미술계의 제반 수치는
시장 기능을 고려하는 데 중요한 자료가 되므로
몇 가지 자료 언급을 통하여 현대미술과 시장과의
관계를 고찰하고자 한다. 1997년 현재 서울의 화랑
수는 2백 73개[1]이며 이 가운데는 미술관 칭호를
획득하지 못한 소수의 공공 성격의 전시 공간이
포함되어 있다. 또 전국적으로는 부산, 경남 지역이
65개, 대구, 경북 지역이 55개, 광주, 전남 지역이
55개, 대전, 충남 지역이 26개, 강원 지역 8개,
전북 지역 17개, 충북 지역 9개, 제주 지역 28개 등
모두 5백 34개이다. 아 가운데 절반이 넘는 숫자가
1980년 이후에 설립된 화랑이며 이렇게 볼 때 한국
미술시장의 본격적 전개기는 1980년대로부터
설정하는 것이 타당성을 지닌다.

또 작가 수는 97년 초 현재 한국미술협회 통계를
기준으로 8개 장르에 등록된 숫자가 1만 1백여
명[2]이고 기타 미협에 가입하지 않은 숫자까지
합치면 3만여 명에 이를 것으로 미술계는 추정하고
있다. 이 가운데는 특히 회화, 조각을 제외한 기타
장르나 응용미술 계열의 미술인 수가 기하학적으로
늘고 있으며 미술의 경우는 미협과 같은 대단위
친목 단체보다는 장르별, 매체별 그룹을 결성하여
효율적 운영을 하는 경우가 많아 미협 회원 수와
작가 수를 동일시하던 종래의 형태에 무의미함을
증명하고 있다. 또 현대미술의 공공 성격의 검증
기관으로 볼 수 있는 현대미술관의 수는 20개이며
미술시장에 간접적 영향을 주는 비평가의 수도
한국미술평론가협회와 현대미술학회 등 4개
단체에 이론 분야 전공자 수가 80여 명에 이른다.
그러나 시장 기능에서 가장 중요한 분야인 애호가,
수장가의 수는 구조적으로 파악이 불가능하다는
점이 특징이다. 이는 한국 미술시장이 상대적으로
폐쇄 구조를 갖고 있다는 사실을 증명하는
것인 동시에 시장이 고객을 계도하는 자율성이
결핍되어 있다는 증거이기도 하다. 한 가지 통계는
국내 주요 화랑들이 전시 도록을 우송하는 순수
고객의 수가 대략 1천 명 미만이라는 사실이다.
미술 저널리즘의 수는 순수, 응용미술 및 건축,
서예, 영상, 고미술까지 합쳐 34개나 된다. 이상
열거한 수치는 미술시장의 형성과 관련하여 직접
당사자이거나 시장의 기능을 조력하고 활성화하는
간접 생산자들로서 시장이라는 폭넓은 범주를
통틀어 설명하는 구조이다.

항시 미술시장의 3대 요소로 꼽히는 작가와
화랑, 수장가가 직접 요인이라면 비평과 저널,
미술관 등은 간접 요인인 셈이다. 다시 말해 예술의
생산자와 수용자, 또는 소비자가 이 수치 속에
포함됨으로써 시장이라는 미술 경제를 창출해내게
된다. 이러한 미술의 생산과 수용의 문제는
1차적으로 생산 동기나 철학, 비평 등 보다 본질적인
것으로부터 대중사회에서의 예술 독자들과의
관계가 우선 파악되어야 한다. 그러나 미술 경제는
예술과 사회, 예술과 역사 등 형이상학적 구조의
접근보다는 유통이라는 거래에 관한 술어로
상용됨으로써 포괄적 문화 행동에서 제외되는 예가
많다는 점이다.

2. 한국 미술시장의 구조적 문제들

한국 미술시장의 현실을 제고하는 논의 구조
속에서 늘 등장하는 문제들은 비단 20세기 말
오늘의 문제만이 아니라 이미 80년대 초부터
지적되어온 사항들이 누적되어 인계되어오고
있는 것이 대부분이다. 이는 한국 미술시장
30년의 역사가 초기 70년대, 중기 80년대 그리고
미술시장의 규모나 질에서 상당한 성장이
이루어진 90년대까지 제도나 운영에서 큰 개선이
이루어지지 않고 있다는 사실을 열거하는 것이다.
여기에는 이른바 미술 선진국들이 자유롭게
누리고 있는 미술시장에 대한 인식, 그리고 미술의

열려진 경제 질서를 갖고 있지 못한 데서 오는 우리 미술계의 핸디캡이 크게 작용한다. 다른 한편으로는 우리 미술시장의 자체 내 개선이나 보완이 이루어지지 못한 점도 간과할 수 없어 한국 미술시장의 구조적 문제로 부각되게 된다. 총론적으로 지적되는 한국 미술시장의 가장 큰 문제점은 폐쇄성이다. 이 폐쇄성이 총체적으로 지적되는 이유는 이것이 단순하게 밀실 거래나 밀폐된 문화경제를 의미하기보다는 특정 예술가나 경향에 대한 집중성 및 특정 화랑의 독점, 학인맥을 중심으로 한 파당주의, 예술의 밀실 정치화를 유발케 한다는 데서 심각성이 지적된다. 적어도 이 폐쇄성은 한국 미술계 자체가 대전환의 전기를 마련하여 보다 밝은 미술시장, 개방된 문화경제를 위한 계기를 마련해야 하는 중요한 이슈이다.

폐쇄성의 유형들은 대략 화랑의 소규모 거래 방식으로부터 시작된 시장의 관행들이 오랜 세월 동안 누적된 것에서부터 넓게는 전 미술시장이 갖고 있는 배타성에 이르기까지 광범위하게 나타난다. 오늘날 한국이 3백 개가 넘는 화랑을 비롯하여 1천여 명의 수용자를 갖고 있음에도 현대미술품에 관한 경매 제도를 갖고 있지 못한 것도 이러한 폐쇄성에서 기인된다. 또 미술시장의 국제 경쟁력을 비교해볼 때도 극히 제한된 수의 작가를 제외하고는 이른바 국제 미술시장에서 기능을 못하는 점이나 국가와 공공단체, 사기업 등이 발굴하는 프로젝트 형식의 환경조형물에서도 단골 중개인, 단골 작가층에게만 제한된 기회가 주어지는 것도 이러한 폐쇄적 구조가 원인으로 지적된다.

두 번째 시장 구조의 다양성 결여의 문제이다. 미술시장이 시장경제의 원리에 적용되려면 상품의 다양한 생산과 다양한 시장을 통한 소비가 이루어져야 한다. 그러나 우리 미술시장은 수집가의 기호를 교육하거나 계도하는 기능보다는 수장가의 취미에 따라 시장이 부응하는 경우가 많다. 이는 분명 상품의 다양화가 이루어지지 못한 점과 소비자 취향에만 의존하는 시장의 몰개성이 원인으로 지적된다. 실제로 국내 미술시장에서 통용되는 이른바 상품화가 이루어진 작가 수는 1백 명 내외라는 것이 일반적인 지적이다. 이 가운데서도 국내 미술시장에 자유롭게 통용되는 작가 수는 더욱 범위가 좁아져 50여 명 선으로 압축되며 결국 3백 개가 넘는 화랑들이 50명 내외의 극히 제한된 작가를 놓고 경쟁을 하는 셈이 된다. 여기서 초래되는 현상은 생산과 소비의 불균형 및 수용 문화의 획일화와 편중화가 절대적으로 나타나게 된다.

세 번째는 미술시장을 고르게 발전시키고 좋은 예술을 보급할 수 있는 공공기관이나 제도적 장치의 부족에서 오는 시장 흐름의 왜곡이다. 우리나라에는 검증된 현대미술품을 수장하고 지원하는 현대미술관이 5개도 채 안 된다. 미술 선진국이 이른바 질적으로 우수한 미술 경향을 보호 육성할 수 있는 것은 공공 성격의 전시회를 기획하고 그것을 매입하는 현대미술관 기능이 살아 있기 때문이다. 특히 애호가의 기호나 시장의 기호를 떠나 예술가의 질 높은 작품을 보급하고 관객의 교육을 위하여 작품을 보전할 수 있는 곳은 미술관이 대표적인 장소이다. 현재 한국에는 국립현대미술관과 호암, 선재, 금호, 워커힐 미술관이 전시기획과 수장품을 갖고 있으며 필요에 따라 정기적으로 미술품을 구입하는 미술관들이다. 그러나 이 가운데도 미술시장과 직결된 수장품 구입에 적극적인 곳은 국립현대미술관과 삼성미술문화재단 소속의 호암갤러리가 고작이다. 따라서 극도로 제한된 미술관의 기능 여하에 따라, 또는 그 선택에 따라 미술시장의 방향은 크게 영향을 받는다. 만약 미술관 수장품 선택의 결정권자가 특정 국가에 치우칠 경우, 또는 특정 미술 경향이나 유파에 집중될 경우 국내의 상업 화랑이나 중개상들은 그쪽으로 쏠리게 된다.

이러한 사정은 미술관의 컬렉션 방침이나 특성화에 의한 결정이라 하더라도 공공미술관의 부족에서 오는 우리의 현실이기 때문에 시장의 흐름을 왜곡시킬 가능성이 많다. 가령 영향력 있는 어느 미술관이 미니멀리즘, 개념미술을 집중적으로 컬렉션 할 경우 국내 주요 화랑들은 이러한 전시기획에 혈안이 될 것이다. 비록 미술관의 특정 경향에 대한 선호나 소장품의 개성 있는 수집 방향이 그렇다 할지라도 시장의 흐름은 왜곡될 가능성이 큰 것이다.

네 번째는 국내 미술시장의 장기적 발전을 도모할 수 있는 제도적 장치의 미흡이다. 이는 미술품이 시장경제에서 자유롭게 통용되고 질적으로 보호받을 수 있는 권리를 일컫는다. 즉 미술품은 문화유산이면서도 부동산 가치를 갖고 있는 재산이나 근저당 설정이 되지 않기 때문에 공식적으로 시장가치를 인정받지 못하고 있다. 금융권에서 공식적으로 재산 가치를 인정받지 못할 경우 그것이 통용되는 시장은 당연히 폐쇄적이며 왜곡되기 쉽고 그 질에 대하여 공적인 판단을 받을 방법이 없는 것이다. 특히 미술품에 대한 보험 가치는 인정되어 전시나 운반의 경우 보험료를 물리고 있으나 같은 금융 개념의 근저당이 설정되지 않는 것은 큰 모순이 아닐 수 없다. 게다가 화랑의 경우도 소비자에게 판매한 작품에 관하여 재매입하거나 판매 알선에 관하여 책임을 지지 않는다. 최근 일부 화랑들이 제한된 고객에 한하여 재매입하는 경우도 있으나 그 수가 불어난다면 즉 영세한 국내 화랑들로서는 속수무책이다. 즉 제도적으로나 현실적으로나 미술 경제는 공식적인 후원을 받지 못하고 있는 셈이다. 이 문제는 특히 국내 미술시장이 경매를 성사시키지 못하는 중요한 이유이기도 한데 경매 가격이 판매 가격 이하로 하락될 경우 수장가들의 환금 요청이 쏟아질 것으로 판단하는 일부 화상들의 우려 때문이다. 그러나 이러한 문제에 관한 본질적인 해답은

범례가 없다. 즉 세계 어느 나라도 미술시장을 보호하기 위하여 단일한 명목의 예외적 법률을 갖고 있지 못하며 다만 특별 지원도 없기 때문에 규제도 두고 있지 않은 실정이다. 경매에서 거래된 미술품에 한하여 은행 대출을 해주는 담보 설정이 허가되는 경우가 일부 국가들에서 실시된다. 즉 프랑스와 영국, 일본 등이 그러한 예인데 특히 일본의 경우는 미술품 담보대출의 문제가 현대미술품 가격 하락 및 가짜 스캔들에 휘말려 90년대 일본 미술시장의 큰 악재로까지 떠오르고 있다. 최근 국내의 모 은행이 제한된 미술품에 한하여 담보대출을 고려하는 미술품 담보대출 아이템이 처음으로 개발 중에 있어 시험 케이스가 될 전망이다. 그럼에도 불구하고 한국 미술시장은 30년간의 역사 속에서 몇 가지 주요한 문제점을 해결하고 미술문화와 미술 경제의 정상화를 위한 시금석을 마련해가고 있다. 가령 80년대까지 줄곧 지적되어오던 전속 작가제 확장의 문제, 호당가 폐지, 대형 화랑들의 작가 훔치기 경쟁, 화랑끼리의 과열 경쟁 등 내부 문제가 90년대 들어 어느 정도 정리되었다. 또 해외 정보의 부족에서 빚어지는 해프닝이나 미국 일변도의 해외 미술 수입 통로, 미술시장 개방을 계기로 한 무분별한 수입 등 우려하였던 해외 시장과의 긴장 관계도 상한선에서 자리를 잡아가는 듯하다. 이러한 결과는 우리 미술시장이 일본에 대한 선험적 지표들을 충분히 참고하였고, 우려할 만큼 국내 미술시장의 부피가 크지 않은 탓도 있다.

[……]

주)

1 한국미술 행정연구소, 『미술계전화번호부』,
 도서출판 인아, 1996.
2 한국미술협회 회원 주소록, 1996년 발행.

(출전:『현대미술학 논문집』1호, 1999)

한국 미술시장과 경기변동
—2005-2009년 미술시장을 중심으로

서진수(강남대 경제학과 교수)

[……]

3. 미술시장의 변화와 왜곡

2007년 11월부터 불기 시작한 미술시장 침체의 영향은 2008년 봄 전시와 경매부터 시장에 참여한 주체들이 직접 느낄 정도로 컸다. 화랑들은 고가 작품의 판매와 전시를 줄이고 중저가 작품과 청년 작가 위주로 전시를 바꾸었다. 이때부터 미술시장에서 인지도를 쌓아온 젊은 작가들은 더욱 바빠졌고, 청년 작가들의 작품 가격이 중위권 중견 작가들의 작품 가격을 누르고 상승하는 이상 상황과 쏠림 현상까지 나타났다.

경기침체로 인한 전시와 아트페어 참가의 감소 및 판매 실적의 저하는 작가들의 수입 감소, 화랑 운영의 변화로 이어져 판매 가격이 부담되는 전시의 취소, 고비용 아트페어에의 참가 취소 등 화랑의 행동 변화를 가져왔다. 특히 2008년 후반기에는 환율 문제까지 겹쳐 해외 아트페어 참가가 연이어 취소되는 상황에 이르렀고, 증가 추세를 보이던 해외 미술품의 수입도 감소세로 돌아섰다.

상품 매출과 수수료 수입으로 운영되는 경매회사들은 낙찰률과 낙찰 총액이 감소하여 수입이 감소하고 수익이 감소하자 불황 적응형으로 전략을 바꾸었다. 안정된 모던 작가의 작품 발굴 및 상대적으로 낙찰률이 낮았던 고미술에 대한 관심과

안정적인 해외 미술로 눈을 돌렸다. 2009년 들어 서울옥션은 규모를 키우고 판매 가능한 작가의 작품을 집중 출품하여 낙찰률을 80퍼센트대로 올려 1회 경매의 낙찰 총액을 50억 원대로 끌어올렸으며, 홍콩 경매의 감행과 지방 도시 순회 경매를 기획하였다. K옥션도 낙찰률을 높이기 위해 고가의 국내 유명 작가와 해외 작가의 작품을 출품하여 6월과 9월 경매에서 모두 성장세를 보였다.

2005-2007년간의 미술시장 호황에 이어진 2008-2009년간의 미술시장의 침체는 화랑, 경매 등 유통 관련 회사들로 하여금 서비스 증대를 불러일으키는 계기가 되었다. 컬렉터들도 아카데미, 미술시장 특강 등을 통해 미술과 미술시장에 대한 정보와 구매 경험을 통해 시장 분석에 대한 지식을 높이고, 인터넷을 통한 정보 교환과 수급에 대한 노하우 전달 등으로 작품 구매에 있어 매우 신중해졌다.

그러나 컬렉터 중에는 화랑, 개인 전시, 아트페어 등의 1차 시장에서 무리한 할인을 요구하고, 1차 거래에서 구입한 작품을 2차 시장인 경매에 곧바로 출품하는 경우도 있었으며, 화랑을 통하지 않고 작가와 직거래만 하는 경우도 있었다. 또한 유통 기관도 판매만을 생각하며 할인율을 높여주거나 다중 가격으로 작가를 곤혹스럽게 만들거나 시장 질서를 교란시키는 경우가 있었으며, 유명 작가의 작품 전시를 경쟁적으로 유치하여 화랑 간에 갈등을 겪는 경우도 있었다. 따라서 불황기 시장은 판매는 없고 문제만 많은 상황을 경험하였다.

IV. 경기변동과 미술시장

1. 경기변동과 미술시장의 변화
자본주의 경제는 호황→후퇴→불황→회복→호황을 반복하며 성장한다. 경기가 회복될 때는 수요 증가,

투자 증대, 그리고 생산, 고용, 소득이 증가하고 물가, 임금, 이자율이 상승하면서 낙관적인 분위기가 지배적이다. 반면에 경기가 후퇴할 때는 수요와 투자가 감소하고 재고가 누적되며 과잉공급 현상으로 순환이 정체되며 경기가 하락하고 비관적인 분위기하에서 심리 공황이 지속된다.

경기변동은 국내 경제뿐만 아니라 세계 경제의 영향도 강하게 받으며, 특히 세계 경제의 상호의존성이 커지면서 국내외 증시를 포함한 금융시장, 부동산 시장, 기타 제3섹터 시장이 함께 좋아지고 함께 나빠진다. 따라서 한 나라나 한 분야의 호황은 다른 나라 다른 분야에도 자극을 주어 호황기에는 양적 성장을 낳고, 불황기에는 곧바로 영향을 미쳐 다른 나라 다른 분야를 위축시킨다.

[그림 2]에서 보는 바와 같이 미술시장도 경기변동의 바로미터라고 할 수 있는 증시의 변화, 콘도회원권과 함께 투자의 제3섹터 중 하나인 골프회원권의 가격변동과 비슷한 사이클을 보인다.[23] 경기변동에 따른 경제 부문 간 변동이 연동하여 순차적으로 변동하는 것을 볼 수 있다. 한국아트밸류연구소가 국내 경매시장의 미술품 가격 변화를 연도별로 나타낸 그림가격지수(KAPIX)를 보면 서울옥션이 미술품 경매를 시작한 1998년의 지수를 100으로 보았을 때 2005년이 238.18, 2006년이 348.01, 정점인 2007년이 638.88로 상승하였으나 불황이 시작된 2008년이 481.58, 2009년 상반기에는 325.54에 머물러 있다.[24]

2007년 말부터 시작된 세계 경제의 후퇴로 국내 미술시장 또한 미술품에 대한 수요가 감소하며 전시를 해도 작품이 팔리지 않고, 현금 유동성이 압박을 받기 시작하면서 전시나 경매를 찾는 수요자가 급감하였다. 시장에서 수요는 일반적으로 한 재화의 가격, 다른 재화의 가격, 소득 수준, 미래의 예상 가격, 소비자의 기호, 인구의 크기,

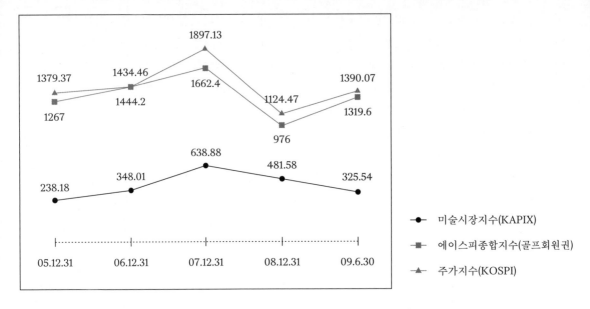

[그림2] 미술시장지수, 에이스피종합지수, 주가지수

소득 분포 등으로부터 영향을 받는다.

경기침체로 미술시장의 각 주체들도 변하였다. 시장성만 찾던 컬렉터들이 시장성과 작품성을 동시에 찾으면서 유명 작가의 작품 중에서도 우열을 가리기 시작했고, 정보를 구하고 의사결정을 하는 기간이 길어져 컬렉터들의 작품 구매가 신중해졌다. 그러나 유명 작가의 수작을 구하지 못하는 화랑과 경매회사가 작가로부터 직접 작품을 출품받기도 하고, 최근에 완성한 작품이 곧바로 경매에 출품되기도 하고, 경매회사 간에 낙찰가 보증 경쟁이 벌어져 자본력이 떨어지는 회사는 소장자로부터 작품을 받아오기조차 힘든 일도 벌어졌다. 또한 판매가 부진한 틈을 타서 아트펀드와 작가 직거래가 일기 시작하고, 작가와 아트펀드의 밀착이라는 부작용도 발생하였다.

작가들은 불황으로 전시회를 취소하거나 가격 조절을 고민하였으며, 반대급부로 신작을 구상하는 시간을 가졌다. 컬렉터들은 거래량의 감소로 구매와 판매에 어려움을 느끼며 시장을 떠나기도 하였으며, 무리한 투자자들은 자금 압박에 시달리거나 작품을 급매하였으며, 심지어 투자 실패로 잠적한 경우까지 발생하였다. 가격이 급상승한 작가의 가격 하락이 더욱 심하여 예약 후 구입을 취소하는 사례가 빈번해지고, 계약 불이행에 따른 소송도 발생하였다.

그러나 미술시장이 호황과 불황을 겪으면서 정보화가 더욱 활성화되는 성과도 있었다. 미술시장에 대한 리포트, 작품 가격 목록, 연구 논문들이 발표되었다. 2003년 11월부터 발간된 미술시장 전문 월간지 『아트프라이스』 외에도 『월간미술』,『아트인컬처』,『퍼블릭아트』 등의 월간지에 미술시장 관련 기사가 늘어나고, 작품 가격을 묶은 책들이 발간되었다.[25] 또한 대학, 학회, 정부 기관 등의 학술대회에서도 미술과 자본에 관한 심포지엄이 열렸고, 미술시장 입문 서적과 연구 논문집이 발간되었으며, 대학원 학위 논문에서도 미술시장을 주제로 한 논문이 적지 않게 발표되어 미술시장에 관한 연구가 증가하였다.

2. 경기변동과 각 주체의 과제

국내 미술시장은 2005년부터 2007년까지 호황을 구가하고 2007년 말 서브프라임 모기지 사태 이후 국내 증시의 거래가 중단되는 사태인 사이드카 발동 시기에는 적막하기까지 했다. 그러나 2009년 초기부터 경기 바닥론과 회복론이 거론되고, 2/4분기 이후에는 선도 대기업의 순익 급증으로 경기회복에 대한 기대감이 증폭되어 증시가 되살아나기 시작했다. 경제 일반의 V자형 회복, U자형 회복, 더블딥 등에 대한 논란이 계속되는 가운데 6월에 실시된 메이저 경매회사의 경매 이후에는 미술시장이 조금씩 회복되기 시작했다.

그러나 달러화의 가치 하락으로 금값이 오르기 시작하고,[26] 미국 경제와 국내 경기의 더블딥 가능성이 여전히 존재하고 있는 가운데 호황과 불황을 경험한 국내 미술시장의 주체들은 미술시장을 한 단계 발전시키기 위해 많은 노력을 해야 한다. 정부, 화랑과 경매회사 등 유통 기관, 작가 그리고 컬렉터 모두가 미술시장의 건전한 발전을 위해 협력을 해야 한다.

우선 정부는 미술시장 관련 정책을 수립할 때 장기적인 관점에서 접근해야 한다. 정부는 삼성 비자금과 미술품 구입 의혹을 수사하는 과정에서 이전에 폐기된 법안을 다시 꺼내 서화, 골동품의 양도차익에 대한 과세 방안을 2008년 9월에 발표하고 12월 26일 법제화하였다.[27] 조세 정의를 실현하고 소득 종류 간 과세 형평을 제고한다는 취지로 서화, 골동품의 양도차익에 대한 과세를 추진하였다. 합리적인 과세를 위한 데이터 축적과 감정 기구에 대한 지원 등 철저한 준비를 해야 한다.

화랑과 경매회사 등 유통 기관은 정상적인 거래를 위한 노력을 해야 한다. 유능한 작가의 선발과 지원을 통해 작가를 육성하고 세계화를 위한 시스템과 자본력을 갖추어야 한다. 전시와 아트페어를 동해 전속 작가의 신작을 지속적으로 소개하는 전략을 세우고 고객에 대한 서비스도 강화해야 한다.

작가는 기본적으로 좋은 작품을 하는 것과 자기 관리가 필요하다. 세계 미술시장과 연계하여 국제적인 작가가 되기 위해 국내외 전시를 통해 입지를 강화하고, 세계 미술의 흐름과 미술시장의 동향을 파악하고, 멀티아티스트로서의 자질을 갖추고, 상업 화랑과 미술관 전시를 아우를 수 있는 기획력를 갖추도록 노력해야 한다.

또한 전속 화랑을 통해 지속적인 판매가 이루어져 고객이 안심하고 작품을 구입할 수 있는 신뢰성을 쌓아가고 장기적인 전시 계획하에 자기 경영과 자기 관리를 철저히 해야 한다. 컨템퍼러리 시장은 모던이나 고미술 시장보다 작품 수요의 사이클이 짧아 수준 높은 작품과 함께 신작의 개발에 부단한 노력을 해야 한다.

컬렉터는 2005년 이후 숫자가 급증하였다. 부의 증가, 문화에 대한 인식의 제고, 사회구조의 변화 등으로 잠재적 수요자가 많아 컬렉터의 중요성은 점점 커지고 있다. 미술시장에 대한 진지한 접근과 학습, 정상적인 미술품 구매, 경기변동에 대비하는 투자 전략 수립, 국내외 미술의 동향과 미술시장의 정보 수집, 나아가 작가와 미술계를 후원함으로써 미술의 성장과 함께 한다는 의식을 가져야 한다.

미술시장 연구자들도 다양한 자료를 이용하여 정보를 생산하고, 정보를 제공하여 창작자, 유통 기관, 소비자의 의사결정을 돕는 역할을 해야 한다. 최근 프랑스의 미술시장 전문회사인 ArtTactic은 미술시장 회복에 관한 보고서에서 "데미안 허스트: 시장 부활?"을 진단하면서 기업에서 발전 방안을 수립할 때 사용하는 SWOT 분석 방식을 도입하는 전문성을 보였다.[28]

미술계 전체적으로는 소비자들에게 시장의 신뢰성을 높이기 위해 미술품 감정을 철저히 하고, 감정에 대한 연구, 감정 전문가와 신용 있는 감정 기구의 양성 등을 통해 감정체계를 갖춰야 한다. 또한 합리적인 가격을 책정할 수 있는 자료나

전문가를 양성해야 한다. 미술관 역시 미술시장의 발전을 위한 협업과 선도적인 역할을 수행해야 한다.

경제의 모든 부문은 경기변동을 겪으며, 불황기를 겪으면 생존을 위한 다양한 방법을 찾게 된다. 불황기를 겪으면서 살아남은 기업은 독점적 지위를 갖게 되고 성공한 주체는 승리의 영광과 더 큰 부를 얻게 된다. 산업자본이 성장하는 과정에서 발생했던 불황이 독점자본을 낳고 시장의 쏠림 현상을 가져왔던 사실을 미술시장도 점차 경험하고 있다.

[……]

27 2011년 1월 1일부터 건당 6천만 원 이상의 작고 작가 작품과 해외 미술품의 양도차익에 대해 20%의 세금이 부과된다. 미술품 거래를 통한 소득은 보유 기간 10년 이상과 미만을 기준으로 80~90%의 필요경비를 인정해주는 기타소득으로 분류되어 있다.

28 기업은 의사결정을 위해 자사나 자사 제품의 강점(Strength), 약점(Weakness), 기회(Opportunity), 위험(Threat) 요소에 관한 분석을 실시한다. ArtTactic의 보고서는 데미안 허스트의 기회로 '공급조절, 급진적 변화, 아시아에서의 구매'를 꼽았으며, 위험 요소로는 '공급과잉, 세계 경제의 더블딥 위협'을 꼽았다.

(출전: 『현대미술학 논문집』 13호, 2009)

주)

23 증시의 변동을 표시하는 증권거래소의 코스피(Korea Composite Stock Price Index), 골프회원권 시장의 변동을 분석하는 에이스골프회원권 회사의 에이스피(ACEPI, 116개 골프장, 176개 종목의 등락을 지수화한 것으로 2005년 1월 1일이 기준 1000임), 미술시장에서 경매 가격을 분석한 한국아트밸류연구소의 그림가격지수(KAPIX, Korea Art Price Index, 1998년 말이 기준 100임)를 하나의 표에 표시하였다. 그림가격지수는 최정표, 『한국의 고립가격지수 2008』, 한국 Art Value 연구소, 2009 참조.

24 최정표, 「2009년 전반기 그림시장 현황」, 한국아트밸류연구소, 2009. 9. 27. 보고서 7쪽 〈표1〉 참조.

25 작품 가격 목록은 한국미술정보연구소가 2007년 미술품 가격을 정리한 『2008 작품가격』을 시작으로 동 연구소와 한국미술시가감정협회가 공동으로 『2009 작품가격』을 발간하였으며 불황기를 겪으며 미술시장 정보가 더욱 절실해진 상황에서 한국미술투자연구소의 『2009 미술투자 가이드북』, 한국 Art Value 연구소의 『한국의 그림가격지수 2008』, 미술품가격정보연구소의 『2009 미술작품가격』 등이 발간되었다.

26 금값의 변동은 MSCI(Morgan Stanley Capital International)사가 각국의 주식시장을 대표하는 종목을 선정하여 작성한 대표적인 주가지수와 세계 원유 가격과 역의 상관관계를 갖는다.

포스트-스펙터클 시대의 미술의 문화적 논리:
금융자본주의 혹은 미술의 금융화

서동진(문화평론가·계원디자인예술대 교수)

[......]

금융-자본-미술

그렇다면 포스트모더니즘이란 무엇인가. 그리고 이것은 금융자본주의와 어떤 상관이 있는 것일까. 이에 대한 답변은 앞서 말했듯이 화폐가 자기 목적적인 대상으로 되어버리는 것, 그리고 그것 자체를 위해 모든 실재적인 세계를 등질화하는 것, 혹은 마르크스주의적인 개념을 통해 말하자면 등가화하는 것에서 찾아볼 수 있다. 이는 실재하는 어떤 물리적인 대상, 리얼리즘에서 가정하고 있던 안정적인 대상, 그리고 그것이 전제하는 철학적인 범주로서의 실체(substance)와도 전연 다르고, 또한 리얼리즘의 반전, 다시 제임슨의 표현을 빌자면 "상쇄된 리얼리즘(cancelled realism)"이라고 할 모더니즘의 형식 자체의 자율화를 통한 재현의 거부와도 구분된다. 포스트모더니즘은 상품이 화폐 자체의 맹목적인 운동을 위한 하나의 핑계거리로 제시되어버리는 금융자본주의의 세계와 대응한다. 이미 말했듯이 상품은 구체적인 사용가치, 어떤 사회적 개인적 욕구를 충족시키는 물질적 대상으로서 등장하는 것이 아니라, 그것에 어떤 상징적, 심미적 가치를 부여함에 따라 끊임없이 가변적일 수 있는 순수한 추상적 형식으로 바뀌어버린다. 따라서 현실과 그것의 반영으로서의 예술이라는 리얼리즘이나 현실을 재현하는 형식 자체에 대한 자기 반영에 강박적으로 집착하면서 외적 세계의 존재에 대한 믿음을 부정적으로 보전하던 모더니즘과도 전연 다른 새로운 추상화의 논리가 등장한다. 그리고 그것은 흥미롭게도 "리얼리즘과 형상(figuration)"의 의기양양한 대두를 설명할 수 있게 한다.[15]

현대미술의 추세에 관심을 둔 이라면 추상표현주의와 개념미술 등의 몰락 이후에 대대적으로 등장한 새로운 사실주의와 형상적 미술 작업(숫제 그것을 좁은 의미에서의 미술에서의 포스트모더니즘 조류라고 불러도 무방하지 않을까)을 연상할 수 있을 것이다. 그렇지만 여기에서의 리얼리즘이나 형상의 복귀는 추상화에 반대되는 것이 아님을 유의해야 할 것이다. 오히려 그것은 전체적인 경제 활동이 금융자본주의를 통해 화폐 자체의 운동을 통해 보편적으로 추상화되듯이, 추상화 자체를 보충하는 문화적 논리로서 받아들여야 할 것이다. 이를테면 우리는 구체적인 효용을 가진 상품을 소비하는 것이 아니라 브랜드를 소비한다고 할 때, 그 브랜드를 구체화하는 것은 로고이다. 그리고 그런 점에서 "포스트모더니즘은 어떤 그럴듯한 사실주의적인 의미에서의 형상적인 것이지 않으며, 달리 말하자면 객체의 사실주의라기보다는 이미지의 사실주의이며 새로운 사실주의적이며 재현적인 언어의 지배라기보다는 형상의 로고로의 변형과 더 관련이 있다는 것이 내 생각이다"라는 제임슨의 주장 역시 받아들일 수 있다. 또한 나오미 클라인(Naomi Klein)이 로고 자본주의라고 불렀던 신경제 체제, 새로운 자본주의의 특성은 적절한 지적이라 하지 않을 수 없다.[16]

물론 이는 또한 미술의 금융화를 통해 규정되는 미술의 정체성을 설명하는 데도 도움이 되지 않을

수 없다. 앞서도 말한 바 있던 미술가의 명사화는
영웅적인 예술가로서의 미술가와는 전연 다르다.
미술가는 이제 스타처럼 혹은 연예계 명사처럼
처신하고 대접받으며 또한 스스로를 드러낸다.
언제부터인가 미술교육에서 가장 중요한 것은
자신의 포트폴리오를 작성하는 것이고 작가 노트를
훌륭하게 만드는 것이 되어버렸다. 나아가 그렇게
활동하는 미술가들이 자신의 삶에서 노리는
궁극적인 목표는 비엔날레에 초대되는 작가가 되는
것이고 나아가 갑자기 부상한 주요한 미술상을
수상하는 것이다. 이를테면 한국 현대미술에서
가장 중요한 미술상이 에르메스 미술상이
되어버린 현상은 의아스럽거나 놀랄 일이 아니라
당연한 일이라 할 수 있을 것이다. 이 미술상은
에르메스라는 세계적인 명품 브랜드의 쇼핑 공간을
구성하는 갤러리와 연결되어 있다. 또한 잡다한
의류와 잡화를 판매하는 기업이 자신을 상품의
판매자가 아니라 브랜드적 가치를 판매하려고
하는, 즉 이미 제조된 상품이 아니라 마케팅을 통해
상품을 구성하는 명품 기업의 활동의 일부이다.[17]
그렇지만 여기에서 더욱 흥미로운 것은 바로
이를 통해 미술과 소비상품 사이에는 아무런
구분이 있을 수 없다는 것이다. 로고화된 상품과
작가로서의 자신의 이름을 브랜드화하는 미술가
사이에는 아무런 차이가 없다. 그리고 이런 차이
없음을 설명할 수 있도록 하는 것이 자본주의의
금융화가 만들어낸 경제의 보편적 추상화일
것이다. 이제 모든 것은 투자와 이윤의 대상이 될 수
있는 한 그 어떤 구체적인 형태를 취할 수도 있다.
그런 점에서 포스트모더니즘은 그 어느 때보다
형상에 집착하고 사실주의적이고자 한다. 그것은
비판적인 리얼리즘이나 고답적인 이야기처럼
들릴지 모를 사회주의적 미학에서의 전형과 같은
형상과는 전연 다른 것이다.

후기자본주의 미술의 문화적 논리, 미술의 금융화?

그러므로 미술의 금융화는 금융자본주의의
추상화가 생산하는 문화적 논리에 비추어
이야기되어야 한다. 미술이 자산으로서 시장
안에서 취급되는 것, 미술품을 구매하는 것이 더
이상 미술 애호나 그것의 공적인 전시를 위한
공공미술관이 아니라 미술 펀드이거나 아니면
미술품의 시장가치를 증대시키고 그것을 통해
수익을 증대시키려는 옥션의 몫이 되었다는 것.
그 역시 미술의 금융화를 가리킨다. 그렇지만
금융화를 새로운 자본주의에 기반한 문화적
논리로서 받아들인다면 미술의 금융화는 그 이상의
이야기를 포함한다고 말할 수 있다. 이를테면
비엔날레의 부상은 중심과 주변, 제국주의와
식민국가 사이의 구별에 기반한 전 단계의
자본주의와 금융화된 자본주의가 만들어내는
지구화를 구분하지 않는 한 이해하기 어려운 일일
것이다. 탈식민화가 초래한 의미심장한 변화
가운데 하나는 보편적인 문화에 등록된 인간과
나머지 세계의 원주민이라는 구분을 지우고 모두를
인구학적으로 평등한 삶의 주인으로 만들어냈다는
것이라 할 수 있을 것이다. 이런 변화는 취향의
국제화(우리는 모두 할리우드 영화를 보고
코카콜라를 마시며 크리스마스를 경축한다 등)는
물론 문화적 리터러시의 일반화를 초래한다.
그러나 현재 진행되고 있는 지구화는 이것으로
위계적인 지구적 질서가 상실되지 않았다는 것을
잘 보여준다.
　　지구화가 복잡한 관료적, 군사적 장치를 동원한
직접적인 지배를 행사했던 전 단계의 자본주의와
달리 초국적 투기자본이 시공간을 초월한 직접적인
흐름을 통해 세계를 넘나들며 전 지구적 삶을
통제한다는 것은 잘 알려진 사실이다. 금융자본은
직접적인 생산 그리고 그것이 만들어내는 경제적
삶의 리듬이 아니라 투자와 수익이라는 원리에

따라 순식간에 이동한다. 따라서 생산과 판매, 호황과 불황 등의 리듬은 시시각각으로 변화하는 다양한 지수의 변화에 따라 거의 자동적으로 이동하는 자본의 리듬으로 대체된다. 이는 미술의 세계에서도 다르지 않다. 비엔날레는 이제 지역적인 것과 지구적인 것의 관계를 새롭게 구성하며 현대미술의 지리학을 새롭게 마름질한다. 비엔날레는 특정한 미술운동이나 유파가 결집되고 발언하는 심미적–정치적 행위의 공간이 아니라 강박적으로 지역적인 것을 추켜세우고 동시에 지구적인 것을 강변한다. 마치 초국적 기구나 금융자본이 경제의 지역성을 강조하며 지역을 넘나들 듯이 비엔날레는 지구적인 미술의 세계에서 수많은 지역의 미술적 실천을 호혜적인 공존의 세계 속에서 살아가는 대상인 것처럼 제시한다. 그런 점에서 미술의 금융화를 보여주는 가장 두드러진 사례가 비엔날레라고 말한다고 해서 틀린 말은 아닐 것이다.

그러나 미술의 금융화를 설명할 수 있는 계기는 여기에 그치지 않을 것이다. 현대미술이 생산하는 미술적 현실이란 것을 설명하고자 한다면 미술의 금융화로부터 만들어지는 다양한 계기를 간과할 수 없을 것이다. 따라서 미술의 금융화를 설명하기 위해 우리는 그것이 만들어내는 심미적 지각 체계와 예술적 생산의 원리를 더욱 깊이 따져 보아야 한다. 그것은 현실과 미술의 관계 나아가 미술과 정치의 관계를 사유할 수 있는 가능성을 만들어줄 것이다. 언제부터인가 우리는 자본의 삶이 우리의 시각적 삶을 어떻게 규정하는지 분석하는 일을 망각했거나 혹은 적어도 게을리하고 있다. 스펙터클의 사회가 비록 이론적 추문에 불과하다는 비난에 휩싸일지라도 우리는 그것이 하려고 했던 일을 잊어서는 안 될 것이다. 그것은 우리가 살아가는 세계에서의 시각적 삶을 자본주의라는 물질적 삶의 세계와 상관시킬 수 있는 인지적 지도를 그리려 했던 것이기 때문이다.

물론 그것은 우리가 예술로부터 어떤 정치적 행위가 가능할 수 있는지 알려주는 프로그램이 되었다. 이제 우리가 해야 할 일 역시 그런 이론적 작업에 무모하게 덤벼드는 것이다. 비록 그것이 또 다른 실패로 결과한다 할지라도 우리는 실패의 잔여로부터 무엇을 발견할 수 있을 것이다.

주)

15　Fredric Jameson, "The End of Temporality," *Critical Inquiry*, Vol. 29, No. 4, 2003, p. 701.

16　나오미 클라인, 『NO LOGO: 브랜드 파워의 진실』, 정현경 옮김, 중앙M&B, 2002.

17　지난 10년간 현대미술을 좌우하는 이들을 둘러싼 기사나 자료에서 루이비통을 거느린 명품 의류 기업인 LMVH가 가장 큰 권력을 지닌 것으로 선정되는 것 역시 이에 비추어 이해할 수 있을 것이다. 뉴욕 현대미술관이나 영국의 테이트 뮤지엄의 관장 같은 현대미술의 지배적인 제도를 지휘하는 인물도 그렇다고 흔히 '거장'이라 불리는 작가도 아닌 소비 상품을 판매하는 기업이 현대미술을 좌우한다는 것은 미술이 소비문화의 시녀가 되었음을 알려주는 것이 아니라 외려 소비문화와 예술을 가르는 간극 자체가 사라졌음을 뜻하는 것이리라.

(출전: 『진보평론』, 2009년 12월호)

미술과 자본

서진석(대안공간 루프 디렉터)

후기자본주의 이후 금융화의 시작과 미술시장

현재 세계적으로 나타나고 있는 미술과 자본의
결합은 근대 이후 자본과 미술의 관계와는 또
다른 양상으로 나타나고 있다. 자본주의 사회에서
미술이 사고팔 수 있는 하나의 상품으로서 가치를
인정받는 것, 즉 사적 소유의 의미는 이미 근대
이후에서부터 시작되었지만 80년대 이후 사회의
새로운 패러다임은 자본과 미술 간에 보다 새롭고
다양한 접점을 만들어내고 있다. 이미 우리
주위에는 아트 마케팅, 아트 펀딩, 아트 옥션, 전속
작가 시스템 등등 다양한 개념이 등장하고 있다.
　　후기자본주의 이후 사회의 금융화는 현대미술을
증권, 채권, 선물 등과 같이 하나의 중요한 투기성
자본 상품으로서 변화시키고 있다.
　　21세기 사회와 경제의 변화는 미술과 경제
간의 연동성을 어떻게 변화시키고 있는가?
뉴욕비지니스 스쿨의 마이클 모제와 지앙핑 메이
교수의 2001년도 연구 논문에 의하면 1950년부터
1999년까지 미국 주식시장과 미술시장의
상관성(상관계수 0.04)은 거의 없는 것으로
나타났다. 즉 미술과 경제와의 관계에 있어서
유기적인 상관성보다는 후속적 연동성이나
비연동적인 성향을 가지며 경제의 호황이나 불황
등 경기순환과 관계없이 다소 독립적인 시장
영역을 유지하였다는 것이다.

과거 미술시장은 증권이나 채권과 같이 사회,
경제와 동시적 연관성을 가지고 있는 시장에
비해 생산 유통 소비 간의 순환 시스템과 관련한
법제도가 그다지 필요하지 않았다. 미술시장의
경기가 사회와 경제, 즉 우리의 실생활과
직접적인 관련이 깊지 않았기 때문이다. 그러나
현대 미술계는 사회와 문화 패러다임의 변화를
겪으며 과거보다 경제 상황과 밀접한 연관을 맺게
되었으며 서로 영향을 주는 연동성 또한 심화되고
있다. 앞으로는 문화의 호황과 불황이 직접 또는
간접적으로 우리의 경제적 삶에 보다 깊숙한
영향을 줄 것이다. 다음 몇 가지 현상을 주목하면 이
같은 추론의 현실성을 보다 쉽게 이해할 수 있다.

첫째_전문가와 비전문가 집단의 구분 해체
이제까지 현대 미술 작업의 콜렉션은 일부 상류층
집단들에 의해 주도되었다. 소수의 상류층
자본가들(콜렉터)들과 미술 전문가들의 예술적
기호와 방향성이 미술시장을 이끌어왔다고 해도
과언이 아니다. 상위 10% 이내 자본 계층은 경제가
불황에 빠져도 그다지 영향을 받지 않는다. 경제가
변동을 하더라도 이미 앞서 대처할 수 있는 능력을
지닌 상위 계층이 미술시장을 주도한다는 것은 곧
미술시장이 경기순환 사이클과는 무관하게 다소
독립적으로 움직이는 시장이었음을 나타낸다.
그러나 미술의 대중화가 빠르게 진행되고
있는 21세기 현대 미술시장은 이제 경기순환과
무관할 수 없는 시장으로 변모하고 있다. 많은
대중들이 미술시장 안으로 들어와 활동을 할수록
미술시장의 경기 또한 사회 경제의 변동에 대해 좀
더 탄력적으로 대응하는 양상을 띠게 될 것이다.
시장이라는 본연의 성격이 확대되는 것이다.
　　현재 미술시장으로 진입하고 있는 대중은
중류 계층이다. 경기순환의 영향에 민감하게
반응하는 계층이 시장의 주류를 형성하면서 경제와
미술시장과의 연동성 또한 비례적으로 증가할

수밖에 없다. 미술시장의 대중화는 현대 미술 작업의 가치 평가 시스템을 주도했던 전문가들과 그 영역에서 벗어나 있던 비전문가 집단의 경계가 해체되고 새로운 시장 질서가 형성되고 있음을 의미한다. 혁신성과 인증 시스템이 필요하다는 과거의 이론은 21세기 현대미술의 개방화 물결 속에서 시간이 갈수록 그 의미를 잃어버릴 것이다.

둘째_미술시장의 금융화로 인한 투자 수단으로서의 미술

후기자본주의 이후 사회 전반에 걸친 금융화 현상은 우리가 바꿀 수 없는 시대적 흐름이다. 미술시장 역시 90년대 이후 투자 이익을 기대하는 자본들이 유입하며 빠르게 금융산업의 한 영역으로 자리 잡고 있다. 자본의 유입은 과거 부유층과 일부 기관이 주도하던 미술시장을 일반 대중들의 투자시장으로 빠르게 바꿔가고 있다. 대중은 이미 미술 작품을 정신적 가치의 사적 소유나 문화 향유 차원을 넘어서 자산의 증식 수단으로 인식하고 있다. 일반적인 금융투자 상품에 비해 환급성이 떨어진다는 단점에도 불구하고 현대 미술 작품의 현금화는 일반적이고 보편적인 투자 활동으로 받아들여지고 있다. 이제 미술시장과 기존의 전통적인 투자 상품(선물, 증권, 채권, 부동산 등)은 상호 영향을 미치는 유기적이고 연동적인 관계를 형성하고 있으며 갈수록 그 영향력은 증가될 것이다. 나아가 미술시장은 더 이상 경기순환과 무관한 소수의 콜렉션 시장이 아닌 경기의 바로미터를 나타내는 하나의 지표가 될 것이다.

셋째_예술의 산업화로 인한 예술과 경제 간의 다양하고 새로운 형태의 공유와 활성화

우리 사회는 미래학자 짐 데이토가 이야기하는 이미지와 꿈이 사회 경제의 중심 엔진이 되는 드림 소사이어티라는 제4의 물결을 맞이하고 있다. 이미 기업들은 80년대 이후 제품 위주의 마케팅 전략에서 소비자 중심의 마케팅으로 전환하였고, 4P 전략(제품Product, 유통Place, 광고 홍보Promotion, 가격Price)에서 이미지를 추가한 4P+I(Image) 전략을 실현하고 있다. 스타벅스는 커피만이 아닌 스타벅스의 향유 문화를 팔고 있으며 애플사는 컴퓨터가 아닌 미래지향적 이미지를 팔고 있다. 디자인 경영, 창조 경영의 개념은 이미 오래전부터 기업의 중요 전략으로 채택되었다. 이처럼 사회는 이미 물질적 가치의 소비에서 정신적 가치의 향유로 변화하였으며 문화의 생활화와 산업화는 현대인의 삶 곳곳을 알게 모르게 파고들고 있다. 이러한 사회 변화 아래 현대미술은 사회, 문화의 리딩, 트렌딩 영역에서 보다 중요하고 결속력 있는 요소로서 작용하고 있다. 또한 현대미술은 우리가 이제까지 생각해왔던 미술 본연의 영역을 벗어나 사회 경제 각 분야와 능동적이고 밀접한 관련을 맺어가며 새로운 정체성을 확립하고 있다. 즉 미술과 사회 간의 소통이라는 일차적인 영역을 탈피하여 산업과 기업 활동, 자본 등 사회 각 분야와 적극적인 결합을 시도하고 있다. 아트 마케팅, 현대미술과 디자인 산업의 밀접한 연계, 미술기관의 글로벌 기업화 등 이제까지와는 확연히 다른 다양한 소통 구조가 형성되고 있으며 이는 디지털 시대를 맞아 더욱 빠르게 확산되고 있다. 디지털 시대의 키워드인 실험성, 글로벌 네트워크, 컨버전스는 현대 미술계의 이 같은 변화에 촉매제 역할을 하고 있다.

생산 유통 소비 순환 구조의 민주성

경제는 순환이다. 생산·유통·시장 간의 원활하고 건전한 순환의 확대를 통해 우리는 보다 나은 경제와 삶을 추구해왔다. 근대 이후 1백여 년간 세계는 고전적 자유주의, 케인즈 경제학, 공산주의, 신자유주의 등등 다양한 경제 시스템들을

시도하였다. 경제공황이나 경제불황 등 수많은 시행착오를 겪으면서 보다 나은 시스템을 위한 노력은 꾸준히 이어졌다.

경제에 정답이나 절대적인 원칙은 있을 수 없다 하더라도 인류의 양심과 다수의 이익을 실현하기 위한 가치체계는 점차 제도화·명문화되어 경제의 틀을 세워가고 있다. 독과점 금지, 내부자 거래 방지, 작전주 금지 등 다양한 관습적, 법적 제도를 체계화하며 불안정한 세계의 경제 시스템을 보완하고 있는 것이다. 고전적 자유주의 시대에는 생산·유통·소비 사이에 자본 권력이 쉽게 개입을 할 수 있었고 그로 인하여 경제 흐름의 인위적인 조정을 통한 이윤 창출이 가능하였다. 그 결과 시장 흐름의 경화, 정체 현상이 일어나는 등 시장 왜곡으로 인한 부작용들이 발생하고 이는 20세기 초 경제공황 발생의 한 원인이 되기도 하였다.

지금까지의 경제사는 일부 권력 집단의 극대적인 이윤을 지양하며 다수의 국민들이 경제적인 혜택을 누릴 수 있도록 하기 위한, 비민주적인 경제 순환 기능을 보다 민주적으로 발전시키는 노력의 과정이라고 말할 수 있다. 오늘날 미술시장의 금융화 즉 자본의 투자로 인한 향유 시장의 변화 현상이 시대의 흐름이라면 우리에게 주어진 과제는 미술과 자본 간의 건전한 교류 시스템 구축, 생산 유통 소비 간의 선순환 체계 확보 등 보다 대안적이고 민주적인 제도나 시스템의 발현이다.

의문과 과제

아시아에서의 자본과 아트의 급속한 결합은 어떠한 결과를 만들어낼 것인가? 후기자본주의 이후 사회의 금융화 시대에 자본은 현대 미술계의 생산 유통 소비에 있어서 어떤 기능을 하며 영향을 주고 있는가? 현대미술과 자본은 분리될 수 없는 공동체라는 전제하에 두 요소 사이의 민주적 관계 형성 및 이를 바탕으로 한 미술시장의 발전이 가능한가? 미술이 자본의 하위 개념으로 전락하는 것을 견제할 수 있는 대안 시스템은 있는가? 지금까지 서구 미술계의 주도로 해왔던 미술과 경제의 공유 시스템은 과연 완전한 것인가?

투자 의미로서의 미술시장이 불과 30-40년의 역사밖에 가지고 있지 못한 상황에서 100년간 경제계에 시도됐던 것과 같은 다양한 법적, 관습적 제도와 시스템들이 우리 미술계에도 요구되고 있다. 작품 시세 조정(독과점, 작전, 내부자 거래 등)이 별다른 제약 없이 가능한 지금의 미술시장은 자칫 현대미술의 다운그레이드화 현상을 가져올 수 있으며 실질적으로 젊은 작가들이 피해를 보는 징후들이 이미 나타나고 있다. 현대미술이 자본의 하위 개념으로 포지셔닝되면서 예술이 가지고 있는 목적성이 변질될 수 있다는 것이다.

우리는 미술시장에서의 순환이 단지 돈의 순환만이 아니라 시각 이미지와 정신 가치의 순환을 의미함을 상기해야 한다. 전 지구적 미술시장의 금융화라는 시대적 흐름은 갈수록 가속화되고 있는데, 자본과 미술 간의 역학관계와 공유성에 대한 역사의 무경험은 우리에게 민주적인 미술 경제 시스템을 제시하고 연구하는 데 있어서 많은 어려움을 줄 것이다. 그러나 미술계로 유입되는 대규모 자본이 우리에게 그 어느 때보다도 정신적 가치를 물질적 이윤으로 환산할 수 있는 보다 많은 기회와 방법들을 제시하고 있는 것 또한 사실이다. 예술이 가지고 있는 진정성과 순수성이 자본으로부터 구속당하는 것을 넘어 오히려 이상적인 공생관계로 발전시킬 수 있는 기회로 전환시킬 수 있는 것도 우리의 과제인 것이다.

(출전: 『미술세계』, 2010년 1월호)

FESTIVAL BO:M FESTIVAL BO:M FESTIVAL BO:M FESTIVAL BO:M FESTIVAL BO:M FESTIVAL BO:M FESTIVAL BO:M FESTIVAL BO:M FESTIVAL BO:M FESTIVAL BO:M FESTIVAL BO:M

SEOUL 2008 3.22-4.5 (×11)

FESTIVAL BO:M (×11)

SEOUL 2008 3.22-4.5 (×11)

FESTIVAL BO:M (×11)

SEOUL 2008 3.22-4.5 (×11)

FESTIVAL BO:M (×11)

SEOUL 2008 3.22-4.5 (×11)

FESTIVAL BO:M (×11)

SEOUL 2008 3.22-4.5 (×11)

FESTIVAL BO:M (×11)

SEOUL 2008 3.22-4.5 (×11)

FESTIVAL BO:M (×11)

SEOUL 2008 3.22-4.5 (×11)

FESTIVAL BO:M (×11)

SEOUL 2008 3.22-4.5 (×11)

FESTIVAL BO:M (×11)

SEOUL 2008 3.22-4.5 (×11)

>장소> 한국예술종합학교 네가펀처스 극원등
>문의> T.(02).741.3931 F.(02).741.3932 www.festivalbom.org

>주회> 한국예술종합학교·페스티벌 봄

>주최> 문화체육관광부·서울특별시·한국문화예술위원회·(재)서울문화재단
>협력 기관> 프로메테 그룹 외
>후원> LIG손해보험·(주)두가엔텍

그림1　제1회 국제다원예술축제 페스티벌 봄(2008) 포스터. 슬기와 민 제공

다원예술의 안과 밖 ^{2008년}

김장언

2008년 '페스티벌 봄'이 첫 번째 행사를 발표했다. 이 축제는 2007년 개최된 '스프링 웨이브'의 명칭을 변경하고, 새롭게 조직을 구성하여, '국내외 공연예술과 시각예술을 아우르는 국제 다원예술 축제'를 표방하면서, 혁신적인 예술작품, 실험 정신, 신인 발굴, 다문화 맥락에서 아시아 작가의 발굴에 중점을 둔다고 밝혔다. 2016년까지 지속된 이 '실험적 다원예술 페스티벌'은 2천 년대 이후 한국에서 '다원예술'의 어떤 전형을 만들었다. 그러나 2천 년대의 다원예술로 지칭되는 현상에 대해서 우리는 주의 깊게 살펴볼 필요가 있다. 왜냐하면 이것은 갑자기 불현듯 발생한 현상은 아니기 때문이다. 이 현상은 우선 전 지구적 맥락에서 당시 글로벌 현대미술의 연속성 속에 위치하며, 다른 하나는 한국 현대미술의 변화 과정과 연결되고, 마지막으로 한국의 문화예술 지원 정책의 틀과 더불어 발명되었다고 할 수 있다. 이러한 3가지 매개 변수들이 2007-8년 소위 말하는 새로운 다원예술의 어떤 경향을 돌출하게 된 상황이다.

먼저 '다원예술'의 개념에 대해서 생각해볼 필요가 있다. 다원예술에서 다원 (多元)은 보통 학제 간/장르 간(inter-disciplinary), 다장르(multi-disciplinary), 융합(convergence/fusion), 통섭(consilience) 등의 (영어) 단어들과 결합되어 고유한 장르에 편입되기 어려운 창작 활동을 포괄하는 개념으로 사용되었다. 보통 이러한 경향의 예술 활동을 '다원예술' 혹은 '융복합예술'로 지칭하는데, 느슨하게 다원예술은 미술과 공연예술이 중심이 되어 장르 간 결합이 이루어지는 창작 활동으로, 융복합예술은 미디어와 테크놀로지를 근거로 하는 창작 활동으로 구분하기도 한다. 그러나 이러한 구분은 예술 자체를 설명한다기보다는 창작 태도를 포함한, 방법론의 하나로서 이해하는 것이 타당할 것이다. 왜냐하면 다원 혹은 융복합이라는 의미에서 이러한 창작 활동은 예술의 고유한 장르적·매체적 특성을 위반하거나 전유하며 또한 재발명하기 때문이다.

한편 다원예술을 특정한 예술로 부르고자 하는 것은 장르에 고착되지 않은 창작

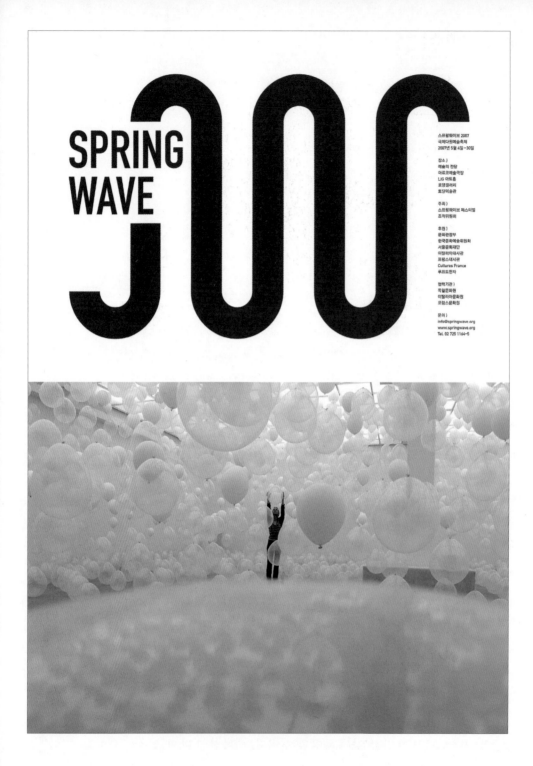

그림2　　스프링웨이브 2007: 국제다원예술축제(2007) 포스터. 슬기와 민 제공

실험 행위를 다시금 장르화하고자 하는 어떤 암묵적 욕망을 드러내는 것으로 이해할 수도 있다. 다르게 이야기하면, 이러한 상황은 비평적 용어로서 다원예술이라는 것이 아직까지도 불완전하게 작동한다는 것이다. 그러나 그것을 부정적으로 생각할 필요는 없다. 오히려 불완전하다는 것을 발생적이고 실험적인 것으로 이해한다면, 그 가능성은 확장적인 것이 된다. 그러나 학제적, 장르적 의미로서 다원예술은 고착되어 있지 않으며 그럴 필요도 없을 것 같다. 오히려 다원예술은 '실험적'이라는 차원에서 20세기 이후, 정치·사회·기술의 변화 과정 속에서 현대미술이 보여주었던 급진적 태도와 도전 그리고 모험이 미술에 고정되지 않고 다양한 활동과 결합된 '새로운' 창작을 위한 도전으로 이해하는 편이 옳을 것이다. 그러나 한국에서 다원예술은 여전히 특정 장르 혹은 경향을 지칭하는 것으로 이해되는 경향이 있다. 이러한 이유는 다원예술이라는 개념이 한국의 문화예술 지원 정책에서 정책적 목적으로 발명된 경향이 다분하기 때문이다. 다르게 이야기하면, 한국에서 다원예술은 장르 중심의 예술 지원 제도의 사각지대를 보완하기 위해서 발명되고 진화된 정책적 용어라는 것이다.

　　정책적 용어로서 다원예술의 개념은 명확한 측면이 있다. 한국문화예술진흥원(현 한국문화예술위원회)은 비상업적인 대중예술 활동을 지원하기 위해서 1997년 '실험예술지원사업'과 '대중예술활동지원사업'을 시작했으나, 이듬해 실험예술 지원 사업은 폐지하고, 2001년까지 대중예술 활동 지원 사업은 유지했다. 그리고 2001년부터 '독립예술지원사업'을 한시적으로 운영하고, 2002년부터 '다원적 예술지원사업'을 신설하고 2005년까지 지원 프로그램을 운영했다. 2005년 한국문화예술진흥원에서 한국문화예술위원회로 전환되면서 장르 소위원회 소속으로 다원예술소위원회가 설립되고, 2006년부터 다원적 예술 지원 사업은 '다원예술지원사업'으로 변경되었다. 이로서 공식적으로 다원예술이라는 단어가 정책 용어로 등장하기 시작했을 뿐만 아니라, 특정 예술 장르로서 다원예술이 존재하는 것과 같은 착시를 일으켰다. 그리고 한국문화예술위원회는 한시적으로 '다원예술매개공간'(2007.8.-2009.2.)을 운영하여 이러한 움직임을 강화하고자 했다. 이후, 2008년 한국문화예술위원회 2기가 출범하면서 다원예술소위원회는 폐지되었지만, 지원 사업은 2016년까지 유지되었다. 정책의 변화 과정에서 알 수 있듯이, 다원예술은 형식적으로 실험예술, 복합예술, (하위문화적) 대중예술, (거리)축제 등을 포괄하며, 내용적으로 인디·대안예술, 참여적 공동체 예술, 생활예술 등을 지원했다.

　　이러한 창작 활동이 정책 대상이 된 배경은 90년대부터 등장하기 시작한 인디 ·대안예술 등에 대한 담론이 하위문화 담론과 더불어 부상하게 된 것과 1998년

'독립예술제'의 성공에 있다. 그리고 정부는 1991년부터 시작된, 매년 개별 장르를 지원하던 '문화예술의 해' 사업을 새로운 세기의 시작인 2천 년을 맞이하면서 '새로운 예술의 해'로 선포하고, 장르 간 경계를 허물고, 공공성을 강조하며, 인디·대안예술에 대한 지원을 본격적으로 시도했다. 그럼에도 불구하고 정책적 대상으로서 다원예술은 정책 실행 주체나 수혜 주체 모두에게 다소 불투명한 상태였다. 왜냐하면, 인디·대안예술로 통칭되던 창작 활동이 주류로 부상되면서, 실험적 예술 활동은 기존 장르에 편입되기 시작했으며, 하위문화적 대중문화 예술은 활동의 성장과 문화산업의 확장으로 문화산업 진흥 정책 속에서 다루어지기 시작했고, 참여적 공동체 예술과 생활예술은 공공예술 정책의 확대에 따라서 재편되었기 때문이다. 그래서 정책적 대상으로 다원예술은 여전히 기존 장르에서 소외된 창작 활동이나 실험적 신진 예술가 지원 프로그램으로 변질되고 있었다.

 한편, 한국 현대미술에서 다원적 경향은 1960년대 실험미술까지 그 기원을 추적할 수 있다. 1967년 «청년작가연립전»에서 선보인 신전동인과 무동인의 해프닝, ‹비닐우산과 촛불이 있는 해프닝›을 시작으로 1968년 ‹색 비닐의 향연›, ‹투명 풍선과 누드›, ‹한강변의 타살›, 1969년 제1회 서울국제음악제에서 실연된 백남준 기획의 ‹피아노 위의 정사(원제: 컴포지션)› 등은 70년대 실험미술의 가능성을 예견했다. 박정희 정부의 탄압에도 불구하고, 제4집단의 ‹가두마임극›(1970년 7월 어느 날), ‹기성문화예술의 장례식›(1970.8.15.) 그리고 김점선이 기획한 ‹홍씨 상가›(1975.2.27.) 등은 계엄 아래서 사회에 대한 비판적이고 도발적인 행위예술이었으며, AG와 ST 등을 중심으로 김구림의 ‹현상에서 흔적으로›(1970), 이승택의 ‹바람›(1971), 이건용의 ‹장소의 논리›(1975), 성능경의 ‹신문1974.6.1.- 6.27.›(1974), 이강소의 ‹화랑내 술집›(1973), 이건용, 정찬승의 ‹삭발›(1978) 등은 관념적이고 현상학적인 이벤트와 퍼포먼스를 보여주었다.

 80년대 들어서서 이러한 경향은 상이한 두 가지 방식으로 전개되는데 그 방향은 '도시'와 '자연'에 대한 작가들의 개방적이고 실험적인 태도였다. 6, 70년대 다원적 경향이라고 말할 수 있는 실험미술은 전 지구적인 움직임인 개념미술, 플럭서스와 해프닝의 연장 속에 있으면서도, 한국의 정치·사회적 상황 때문에 관념화되는 경향이 있었다. 80년대가 들어서자 그 돌파구를 예술의 대상이자 장소로서 '자연'과 '도시'에서 찾고자 하는 시도가 등장하기 시작했다. 자연의 경우, 70년대 말부터 '19751225그룹'(1975-92), '대전'78세대'(1978-86) 등에 의해서 실험적 미술의 장소로서 자연이 재발견되었으며, «현장에서의 논리적 비전»(1982)을 낙동강 강정에서 개최했다. 한편 임동식, 홍명섭, 유근영 등은 금강현대미술제(1980-81)를 개최하여 제도화된 미술에 대한 반발과 더불어 실재로서 자연에 대한 재인식을

보여주고자 했다. 이후 '한국자연미술가협회—야투'가 1981년도에 결성되어 그 연구를 이어나갔으며, 1991년 «금강국제자연미술전»을 시작으로 전 지구적 연대를 모색하고 있다. 한편, «겨울·대성리 00인전»은 1981년부터 1992년까지 서울 근교인 경기도 가평 대성리 북한강변에서 개최되었는데, 여기에 참여한 작가들은 산업화, 균질화되어가는 도시라는 공간 외부인 자연 속에서 새로운 해방과 치유 그리고 예술의 가능성과 대중과의 소통을 모색하고자 했다. 이후 이들은 모임을 '바깥 미술회'(1992-현재)로 재편하고 지속적인 활동을 보여주고 있다.

한편 '도시'의 경우, 일군의 작가들은 6, 70년대 지속된 산업화의 과정 속에서 성장한 도시라는 공간에 대한 80년대식 인식을 갖기 시작했다. 도시는 민주화를 위한 투쟁의 장소이기도 했지만, 한편으로 도시문화의 발생지이자 대중소비문화의 해방구이기도 했으며, 전통적 삶의 가능성을 회복시켜야 할 공간이었다. 이러한 상황에서 다원적 창작 활동은 두 가지 층위로 나타나는데, 하나는 민중문화운동과 민중미술의 연장선상에서 정치 참여적 미술운동을 진행한 그룹(임술년, 두렁, 서울미술공동체 등)에 의해서 실천된 것이고, 다른 하나는 모더니즘 계열과 민중미술 계열 사이에서 제3의 길을, 실험과 행위예술이라는 이름으로 모색했던 그룹(타라, 난지도, 뮤지엄 등)에 의해서 시도된 것이다. 전자가 노동운동을 기반으로 하는 민주화 운동과 깊게 연결되어 탈장르적 문화 기획, 퍼포먼스, 커뮤니티 아트 등을 실행한다면, 후자의 경우, 80년대 본격화된 소비산업사회의 문화적 상황에 보다 집중하며, 형식 실험에서 거리 축제에 이르기까지 다양한 실천을 모색한다. 한편 후자의 경우, 6, 70년대 실험미술가들과 직간접적으로 연결되면서, «1986·여기는 한국»(1986, 대학로 일대), «서울'86행위설치미술제»(1986, 아르꼬스모미술관), «행동예술제 바탕·흐름»(1986, 바탕골예술관), «9일장(葬)»(1987, 바탕골예술관), «1987 서울·요코하마 현대미술전 '87»(1987, 아르꼬스모미술관), «한·일 퍼포먼스페스티벌»(1989, 동숭아트센터), «예술과 행위, 그리고 인간, 그리고 삶, 그리고 사고, 그리고 소통»(1989, 나우갤러리) 등을 기획·실행했다. 그리고 윤진섭, 이건용, 무세중, 한상근 등이 주축이 되어 1988년 '한국행위예술가협회'를 결성한다.

90년대 상황은 모색과 실험의 시기로 요약될 수 있을 것이다. 한국 사회의 민주화 이후, 대중문화의 발달과 문화 향유권의 증대에 따른 문화민주주의의 확산과 영상 매체를 중심으로 하는 새로운 미디어의 발명과 탐구 등이 다원적 예술 실험에 큰 영향을 미쳤다. 지방자치제와 더불어 정부가 문화의 세기를 표방하면서 다양한 지역 축제가 이루어졌고, 이 지점에서 80년대 다원적 예술 실험을 진행했던 다양한 주체들은 '열린 예술제'와 같은 형식의 지역 문화예술 축제를 조직·기획하거나, 이러한 무대를 중심으로 활발하게 활동했다. 한편 대중문화의 발달과 문화적

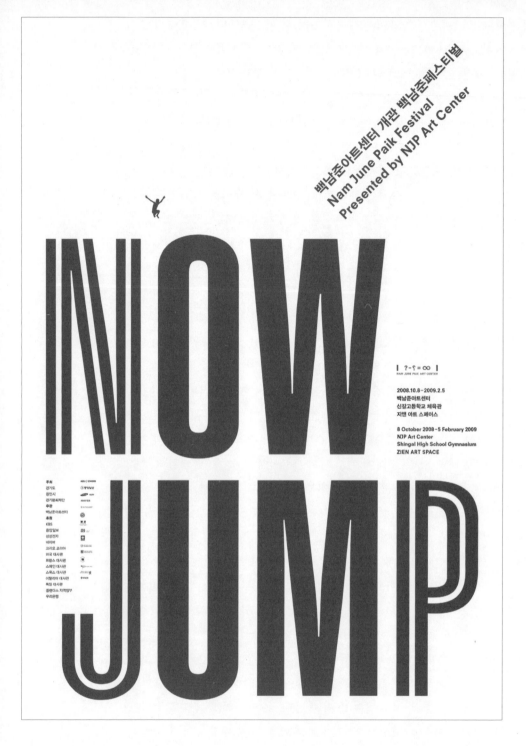

그림3 백남준아트센터 개관 백남준 페스티벌 «NOW JUMP»(2008)의 포스터. 슬기와 민 제공

다양성에 대한 자각은 영상 매체를 중심으로 하는 새로운 미디어의 발명 및 확산과 더불어 새로운 가능성을 실험하게 되었다. 60년대 휴대용 비디오카메라의 발명과 보급이 미술에 미친 영향처럼, 80년대 중반부터 보급되기 시작한 대중형 캠코더와 90년대 보급된 디지털 캠코더는 작가들에게 새로운 창작의 가능성을 확대했다. 일회적이고 일시적인 다원적 창작 실험이 비디오카메라에 의해 자유롭게 녹화되고 편집되면서 서사와 표현의 가능성이 확장된 것이다. 이로서 다원적 경향은 특수한 것이라기보다는 일반적인 것이 되는 상황에 놓인 것도 사실이다. 왜냐하면 매체에 대한 용이한 접근과 사회에 대한 관계의 새로운 형성은 장르 간, 학제 간 다양한 교차를 가능하게 했으며, 그러한 시도들은 보편적이지만 적극적으로 모색되었기 때문이다.

2천 년대 초반의 상황은 전 지구적 맥락에서 고찰될 필요가 있다. 90년대 후반부터 다시 고찰되기 시작한 60년대 현대미술에 대한 탐구는 미술에서 비물질성, 시간성, 장소 특정성, 연극성, 수행성 등에 대한 재인식을 돌출해냈다. 그리고 60년대 말부터 등장하기 시작한 설치미술은 조각적인 것에서 벗어나 연극적인 것으로의 전회를 이루고, 90년대에 이르러 총체예술(Gesamtkunstwerk)의 형식으로 진화하고 있었다. 이것은 8, 90년대 미술을 지배했던 영상에 대한 반작용이기도 했다. 화이트 큐브는 시네마의 블랙박스가 아니라 극장의 블랙박스를 탐구하기 시작했다. 한편, 90년대 유럽 대륙을 중심으로 활동한 관계성의 미학과 관련된 작가들에 의해서 재발견된 수행성과 만남의 상황은 미술을 더 이상 물질적 대상의 문제에 국한시키지 않았다. 상황과 참여 그리고 관계는 무한히 반복되는 영화적 시간이 아니라 작동되고 사라지는 연극적 시간으로 대치되고 전시는 하나의 연극적 무대가 되었다.

서울에서도 2천 년대 초반부터 이러한 흐름을 인식하고 탐구하는 작가 및 큐레이터들이 등장하시 시작했다. 백남준아트센터의 개관전이기도 했던 백남준 페스티벌 《나우 점프》(2008-2009)는 비디오 아티스트로서 백남준을 해방시키고, 플럭서스 아티스트로서 백남준을 재발견하면서, 새로운 아방가르드의 모색을 보여주었다. 《플랫폼 서울 2008》은 마이클 프리드(Michael Fried)의 연극성 (theatricality)을 출발점으로 60년 이후부터 서구 및 한국, 일본, 중국의 미술을 탐구하며, 동시대 작가들의 새로운 커미션 작업을 선보였다. 국립현대미술관은 행위미술을 중심으로 한국의 실험미술에서 퍼포먼스, 미디어 작업들의 역사를 되짚어보는 《한국의 행위미술 1967-2007》을 개최했다.

2천 년대 부활한 다원적 태도는 다다 이후 20세기 현대미술의 보여주었던 성취의 연장선 속에 놓인 것만은 아니다. 이것은 성취와 더불어 대면하게 되는 현대미술의 위기, 즉 창작 주체와 창작 대상이 모두 자본주의와 거대한 산업 속에서

그림4 《한국의 행위미술 1967–2007》(2007)의 포스터. 국립현대미술관 미술연구센터 소장

소외되어버리는 위기 속에서 새로운 틈을 발견하고자 하는 작가와 큐레이터의
노력이다. 따라서 다원적 태도는 장르 간 결합이나 기술과의 융합 등으로 단순화될
수 없다. 이것은 창작 주체들이 창작을 위한 기존의 연구 및 생산 방식에 연연하지
않고, 새로운 연구 및 생산 방식을 고안하면서 발명하는 예술 활동이라고 할 수 있을
것이다. 그것이 20세기 현대미술의 위기를 구원할지는 미지수이지만 2천 년대
처음의 십 년 동안 강력하게 작동했던 것은 명확한 사실이다.

더 읽을거리

국립현대미술관.『한국의 행위미술 1967-2007』. 전시 도록. 과천: 국립현대미술관, 2007.
기분좋은트렌드하우스 QX. 「다원예술 정책 수립을 위한 기초연구」. 서울: 한국문화예술위원회. 2006.
김선정 · 마리, 바르토메우 · 박소현 · 수미토모 후미히코 · 슈 양 외.『플랫폼 서울 2008: 할 말은 없지만 나는
 말하고 있다』. 전시 도록. 서울: 사무소, 2009.
김영진. 「주목받지 못하는 '퍼포먼스', 길은 없는가!」.『미술세계』. 2004년 8월.
백남준아트센터.『백남준 페스티벌—나우 점프』. 전시 도록. 용인: 백남준아트센터, 2008.
이건용. 「한국행위미술의 전개와 그 주변」.『미술세계』. 1989년 9월.
이혁발 · 한국실험예술정신 공엮음.『한국의 퍼포먼스 아트: 1967-2005, 광기의 몸짓으로 영혼을 사르다』.
 서울: 다빈치기프트, 2005.
조수진. 「한국 행위미술은 어떻게 공공성을 확보했나: '놀이마당'으로서의 1986년 대학로와
 한국행위예술협회」.『현대미술사연구』44집(2018).
홍오봉. 「90대 이후 퍼포먼스, 그 화려한 외출」.『미술세계』. 2004년 9월.

2008년
문헌 자료

무엇이 '혜'와 'F'는 가능하고 불가능했는가(1993)
이건용

한국 퍼포먼스 35년, 그 성과와 전망(2002)
무세중, 이건용, 김석환, 윤진섭, 강원재, 류환, 김백기, 이경모

'다원예술'에 대해 온전히 침묵하기 위하여(2013)
김홍기

무엇이 '헤'와 'F'는 가능하고 불가능했는가

이건용(화가 · 군산대 교수)

[······]

문화 전략

몇 년 전 국립현대미술관에서 한국 작가가 단 한 명도 참여치 않은 국제 회화제가 막대한 재정적 지원으로 이루어졌듯이 금번 Fluxus와 한국 작가들과의 만남도 그것이 그리 유쾌한 조건적 만남은 아닌 듯싶다. 80년대 백남준의 빅 이벤트가 자국의 유사한 활동을 전개하고 있는 장르의 작가들(비디오 아트, 행위예술 등)과의 아무런 연계 없이 이루어짐으로써 백남준에 의해 자국의 작가들이 소외되었듯이 백남준 역시 한국에서 자국의 작가들과 문화에 의해 소외되는 현상을 빚은 예가 문화 안에서는 가능한 일인 것이다.

물론 Fluxus를 어떠한 형식으로든 한국에 유치한다는 것 자체부터가 어려운 일이며 경제적으로 부담을 갖는 것이고 엄청난 문화 섭외적 노력의 결과겠지만 결과적으로 금번 한국 내의 Fluxus 공연(예술의전당 전관 개관 기념공연)은 자신의 오른손을 목 뒤로 넘겨 자신의 왼쪽 뺨을 어루만지면서 자족하다가 일주일간의 일정을 넘기고 문화의 횡적 유대 관계도 갖지 못한 채 날아가버린 양상을 초래케 된 것이 아닌가 한다.

사실 국립현대미술관 대강당(대관 신청에 의한 것)에서의 '헤처모인 예술가들'과 플럭서스와의 협동 공연의 실패(?)는 한국 작가에 대한 소모품에 대한 재원적 지원이 자존심 이하의 협조로 자극되고 이 시대에 있어서 새로움으로 점유될 수 없는 "봉숭아학당"(어느 기자의 말)보다 재미없는 60년대기적 플럭서스의 회고 공연의 간극 사이에서 일어난 일이라고 해야 할까?

한국 내에서의 플럭서스 문화와 그것에 대한 회고적 인식 또는 재인식의 당대적 효율적 파생의 작용력은 20년간을 넘는 한국 행위예술계와 보다 긴밀한 교감 없이 르네 부럭(독일 코미셔너)과 고립된 기념비적 프로그램 입안자 사이에서 끝나버린 느낌이다. 이미 한국의 젊은 문화는 연대기적으로 더 가까이 있는 것을 요구하거나 자신의 문화 활동의 역사적 맥락 내지는 인식 위에서 재파생되는 활력을 요구하는 것이다 (Fluxus는 우리에게 올드맨이다). 다시 말할 것도 없이 오늘의 문화 연대기에 있어서 Fluxus가 그렇게 중요치 않은 것만큼, 중요하게 인식시키려는 기획자와의 인식의 차이를 메꾸기 위해서는 그에 앞서 한국에서 그 분야에서 활동해왔던 작가와 활동의 인식으로부터 출발하지 않으면 안 된다는 것이다. 이러한 논리는 앞으로도 한국 문화 진흥의 정책이나 전략 면에서 공통으로 인식되는 사고로서 상당 기간 유효하리라는 생각이며 시간이 경과할수록 문화전쟁을 가상하는 국제적 관조의 상황에서는 더욱 그렇다는 것이다.

문화 자존심의 항목

이제 문화의 상호만남은 문화전쟁을 전제로 하더라도 그렇게 어설프게 서둘러 몇몇 담당자 간의 협약에 의한 것이기보다 상호문화의 질적 동등성 위에 상호 보완되는 입장에서 이루어지지 않으면 안 된다. 최소한 자국의 문화 현실과 작가에

대한 인식의 기초 위에서 교감되지 않는 문화의 교류란 가능치 않으며 더구나 일방적인 유치 방법은 배제되어야 한다는 것이 상호문화적 소외 현상을 극복할 수 있는 길이다.

가령 문화진흥기금이 국내의 그만한 그 방면의 활동에 쓰여진 예를 갖지 않고 문화 수입 품목에만 쓰여질 수 있다면 문화진흥기금으로서 인식을 같이 할 수 없듯이 국제적 의미에 있어서 자국의 문화 전략에 동참하고 있는 사람들에게는 '자국의 문화로부터'라는 인식의 전환이 필요하다. 더구나 자금력과 문화력을 갖춘 나라일수록 자국의 경제와 문화의 전략 차원에서 스스로 내방하기를 원하고 있기 때문이다. 그러나 한국은 그간 특히 80년대 이후 국내의 문화 육성이라는 인식의 기초로부터 많이 탈각하여 이미 자국에서 대접받고 있는 올드맨들을 또다시 초대하여 대접하기에 바빴던 예는 '88올림픽 이후 반복적인 문화전략적 실책의 습관적 증후군을 갖고 있다.

금번 Fluxus의 유치를 위해 소비된 자금력이 어떤 규모라는 것을 여기서 밝힐 필요성을 느끼지 않지만 한국 작가 4인의 소모품대 지급이 어려워 중도에 그친 합동 공연은 처음부터 계획에 없는 일에서 시작하여(주최 측 입장) 급조적으로 한국 측 작가에게 제안했던 플럭서스적 발상인 듯하다.

르네 브럭이 Fluxus 코미셔너인 것처럼, 성능경이 한국 측 코미셔너이면 이 두 사람은 주최 측의 주선으로 원활한 행사의 진행을 위해 사전 협의를 했어야 했다. 그러나 주최 측이 이러한 국제적 관례의 관행에 전혀 무관심했다는 것은 단 한 장의 프로그램 진행 인쇄물도 받지 못했던 한국 측 작가들의 기분으로 짐작할 수 있을 것이다.

급조된 행사와 그로 인한 민감한 적응은 그래도 한국 측 자문위원과 코미셔너 또는 참여 작가와 돌(Doll) 갤러리의 호의적이고 적극적인 차원의 노력으로 이루어졌다는 것은 기억되어야 한다. Doll 갤러리는 한국 측 작가들을 위해 일주일간의 화랑 공간을 할애하였고 카탈로그와 포스터를 제작하였다. 그리고 국립현대미술관에서의 합동 공연을 포스터와 카탈로그에 예시하였다.

그러나 이러한 노력에도 주최 측(플럭서스 공연을 위한)으로부터는 한국 측 작가들에게 3월 3일 오후 3시 예술의전당에서의 플럭서스와의 프레스 인터뷰나 이후 일정 및 모든 공식 행사에 관한 유인물 하나 전달되지 않았다. 이러한 장황한 논술은 하고 싶지도 않으며 재론하고도 싶지 않지만 정말 앞으로 한국 문화와 작가들에 대한 인식 전환과 문화 교류 차원의 전략적 인식의 전환이 절실히 요청된다는 의미에서 문화심리학적 재검토가 필요한 때인 것 같다. 잘못하다가는 돈 쓰고 볼기 맞기 일쑤이다.

[……]

헤쳐 모인 예술가와 그들의 행위

금번 '헤쳐모인 예술가들'의 돌 갤러리에서의 일주일간 작품전(展)(행위의 흔적, 설치, 회화 등)과 3월 3일의 오픈 퍼포먼스는 Fluxus 한국 공연 및 전시를 계기로 이루어졌으며 7일 국립현대미술관에서 플럭서스와의 합동 공연이 있을 예정이었으나 애석(?)하게도 이루어지지 못했다.

Doll Gallery(돌 갤러리)에서의 행위는 신작이 발표됐으나 국립현대미술관에서의 합동 공연은 일종의 즉흥성과 과거 중요 작품이 재연될 예정이었으며 4시간 이상 윗트와 재치가 넘치는 동서양의 만남이 이루어질 수도 있었을 것으로 생각되었다. 이러한 만남의 장은 플럭서스 행사를 계획한 사람들에게 있어서나 한국의 예술계를 위해서 또는 플럭서스와 한국 작가들에게도 또 하나의 즐거운 사건일 수 있었을 것이다.

그러나 3일 Doll에서의 발표 이후 4일과 5일 또는 6일까지 한국 측 코미셔너에게 7일 있을 합동 공연에 관한 긴밀하고 친절한 것이 아니더라도 무뚝뚝한 협의조차 본 행사 진행위로부터 없었던 것은 유감이었다.

3일 Doll에서 퍼포먼스는 본인(이건용)의 시작으로 예정 시간인 오후 6시 정각에 시작하였다. 이번 일을 위해서 나는 2m×2m 50cm의 민화 모사화를 벽면에 붙였는데 그 화면 가운데에 코발트색으로 '金文浩'라고 쓰는 일로부터 행위는 시작됐다. 그는 70년대 명동화랑이라는 한국의 전위부대 작가들을 전적으로 취급하는 화랑을 경영하던 분으로서 결국 자신의 전 재산을 화랑 사업에 모두 쏟고 끝내는 간암으로 작고하신 분이다. 그가 왜 갑자기 나의 퍼포먼스의 주제가 되었는가는 잠재된 내 의식 속에서 깊이 숨 쉬고 있었기에 퍼포먼스가 끝날 때까지 알 수 없을 정도였다.

특정 인물과 그를 둘러싼 '서울(SEOUL)의 문화' 그리고 좁게는 '인사동 문화'에 대한 회고와 그 회고의 회로를 뒤집는 언어적 충격 사이를, 물과 나의 머리카락 그리고 비누거품, 길게 일어나는 고함소리와 손으로 입을 차단하고 소리를 내지름으로써 잃어버린 그리고 잃어버리고 만 기억의 시스템에 반복적인 질문을 가함으로서 서울의 문화가 갖는 복합적인 죽음과 살아 있음, 가능한 것과 불가능한 문화적 파워를 호흡하고자 한 것이다. 어쩌면 오늘의 시점에서 내가 제기했던 반대 질문들은 김문호(金文浩), 그는 알콜의 냄새와 같이 에테르화되어 이 풍요로운 문화적 불경기 속에서 우리들의 호흡과 피 속에 녹아 있는 것인지 모를 일이다. 이 말은 분명 하나의 문화적 상상력이다.

그다음 신영성의 행위가 있었는데 그는 모계적 회고를 전통적인 고쟁이 옷을 본인이 입고 흙과 끈이라는 매체를 통해서 관객과의 보다 긴밀한 묶음의 리레이숀쉽을 통해서 실현하였다.

아주 길고 뾰족한 뿔 같은 나무나 오래 묵은 귀신 들린 가구나 그 속에서 타고 있는 촛불은 물을 부어 갠 흙으로 자신이 입은 옷에 뭉게면서('뭉개면서'의 오기—편집자) 두 발로 흙바닥을 긁는 행위를 통해서 5천 년을 반도와 그 일대로 퍼져나간 인종과 문화의 회고를 가능케 하였다.

김재권은 비디오와 신디사이저 악기를 동원하고 낙천적인 삶은 돼지머리를 사용하였는데 관객을 향해 인사하는 그의 이마가 신디사이저 건반을 건드림으로서 그의 독특한 행위음악은 시작되었다. 그가 마이크로 돼지의 이빨을 굵어('긁어'의 오기—편집자) 소리를 내기 시작했고 빨간 두 송이의 장미꽃이 돼지 코에 꽂이고 돼지머리를 옆구리에 끼고 음을 변주시키다가 건반 위에 올려놓자 그 무게에 의해 계속적인 연주가 이루어지면서 그는 조용히 자신의 수첩을 들여다보는 것으로서 마감하였다. 그는 결국 서로간의 이질적인 매재와 기능 사이에 변증법적으로 개입함으로서 비게(돼지)와 장미꽃과 소리와 침묵 사이에서 그 전부를 문화적으로 가능하게 하고 그 전부를 불가능하게 하였다.

마지막으로 성능경의 행위가 있었는데 그는 최근 지독히 개인적인 것으로부터 시작해서 모두가 공유할 수 있는 보편적인 편안한 삶에 이르기까지 소통을 가능케 하는 행위를 보여주고 있다. 그는 관객들 속에 있는 그의 부인을 충분히 자연스럽게 끌어들였으며 끝내는 우리 전부를 즐겁게 참여시키는 일을 하였다.

그의 두 개의 큰 가방 속에서는 그의 자질구레한 일상사의 도구가 가득 차 있었는데 그는 마치 자신의 집에서 하듯이 천진스럽고 윗트 있는 언어를 구사해가며 폴로라이드 사진기를 신체적으로 사용하는 것과 그것을 통하여 관객과 협조 관계를 만들었다,

이렇게 '헤처모인 예술가'들은 김문호 님을

동반하고 고쟁이를 입고 5천 년을 회고하던
돼지머리와 신디사이저를 뒤섞어 가능으로
나가던 매일 아침 마다하는 면도를 하면서 관중
속의 wife를 부르던 그 다양하고 잡다한 혼순의
즐거움과 잡종번식의 예외적 놀라움 속에
불가능을 확인하던 본질적으로 자신의 문화회고적
시간대와 현재의 장(場)에서 미래를 확신하기
때문에 아이덴티티의 잃어버린 시간과 챤스를
획득해나가고 있다. 우리는 '서울 문화'의 그러한
확신을 버릴 수 없는 것이다.

1993년 3월 Fluxus는 서울에서 누구를
만나고 갔는가? '헤쳐 모인 예술가'들은 Fluxus
어떻게 만났는가? 무엇이 'F'와 '헤'는 가능하고
불가능했는가?

(출전: 『미술세계』, 1993년 4월호)

[좌담] 한국 퍼포먼스 35년, 그 성과와 전망

일시: 2002. 7. 11. 오후 3시
장소: 쌈지스페이스 소리
참석자: 무세중(퍼포머), 이건용(퍼포머·군산대
교수), 김석환(퍼포머), 윤진섭(미술평론가·
호남대 교수), 강원재(문화기획자), 류환(퍼포머),
김백기(퍼포머·koPAS 대표)
사회: 이경모(미술평론가·인천대 겸임교수)

[……]

모 내친김에 좀 더 무거운 주제로
화제를 돌려보기로 하죠. 우선 정확히 얘기
들여야('드려야'의 오기로 보임—편집자) 할 것이
기본적 개념인 해프닝(happening), 이벤트(event),
퍼포먼스(performance)에 대한 미묘한 개념들의
차이에 관한 설명이라고 봅니다. 그리고 실험
(experiment)이라는 말과 아방가르드(Avant-
garde) 말이 어떻게 퍼포먼스에 적용되어야 하고
따라다니는 얘긴지 분명한 논의가 있어야 할 것
같습니다.

윤 그래요. 우선 퍼포먼스라는 경우를
놓고 보면 미국의 키치인이라는 퍼포먼스 전용
극장이랄까? 이런 유명한 공간, 예술 공간을
디랙팅했던 로저리 골드버그(Roselee Goldberg)
여사가 지금 뉴욕대 교수로 있습니다만, 아주
권위 있는 책을 썼죠. 『퍼포먼스 아트』라는 책을
썼는데, 거기서도 초판과 재판을 보면 혼동을 하고
있어요. 초판에 보면 '다다 퍼포먼스', '미래파
퍼포먼스', '초현실주의 퍼포먼스', '러시아
아방가르드 퍼포먼스' 뭐 이런 식으로 시기적으로
쭉 퍼포먼스란 말을 붙였거든요. 지금 심우성

선생님이 『행위예술』이라고 번역한 책은 초판을 번역한 것입니다. 그런데 재판에 보면 그러한 '다다 퍼포먼스', '미래파 퍼포먼스'니 이러한 말을 수정하고 있어요. 어떻게 하고 있느냐면 '다다', '미래파', '쉬르리얼리즘' 이런 식으로 잘라놓고, 크게 변하지는 않았는데 퍼포먼스라는 말을 쫙 빼버린다구요. 그래도 책 제목은 『퍼포먼스 아트』에요. 책 전체 제목 말이죠. 그래서 외국의 경우 어떻게 시작되었느냐 따져보면, 이건 외국의 경우입니다. 서구의 경우, 70년대 소위 개념미술이 나오죠. "개념미술의 연장으로 퍼포먼스란 말이 나온다." 그쪽에 그렇게 되어 있어요. 그 이전에는 '해프닝'이라는 용어가 있고 '이벤트'란 용어가 있고 또 '인터미디어'란 용어가 있고, 가령 운동파 쪽으로 보면 '플럭서스(Fluxus)'란 얘기고, '바디아트'도 있고, 이런 게 나름대로의 계보를 가지고 있거든요. 신체를 매체로 하는 오브제로서의 '바디아트', 가령 아브라모빅 같은 사람의 경우에 해당되죠. 이렇게 세분화되어서 개념이 다르단 말이죠. 그래서 혼선이 오는 것이 아닌가? 저는 그렇게 봅니다.

기 　제가 90년 초반부터 퍼포먼스를 했는데요. 사실 95년, 96년까지도 퍼포먼스란 말이 실제로 많이 쓰이지 않았거든요. 그래서 그 당시만 해도 저도 행위예술이라는 말을 많이 썼습니다. 포스터나 전단지를 만들 때 '행위예술'로 썼지 퍼포먼스로 안 썼거든요. 우리나라에서 퍼포먼스가 가장 광범위하게 쓰여진 시기가 제가 봤을 때는 90년 중반에서 90년 후반, 몇 년 사이에 갑자기 퍼포먼스라는 말이 굉장히 많이 쓰여진 것 같더라고요. 외국 서적이나 먼저 썼을지도 모르겠지만 보편적으로 퍼포먼스라는 언어를 작가들도 부담 없이 썼던 것들은 90년 중반에서 90년 후반인 걸로 저는 현장에서 느껴왔는데요.

진 　용어에 관한 고민을 많이 했던 시기가 있어요. 특히 이반 선생님, 한때 또 심우성 선생님 그 당시에도 우리의 용어를 쓴다고 해서 '짓거리', '굿미술' 이런 용어를 썼던 적도 있어요. 사실 국제적인 장르화가 좀 전체적으로 세계 속에, 공통 언어적인 개념 속에 공통 언어화했다 라는 것에 좀 고민을 했던 것 같아요. 그때부터 퍼포먼스라는 말을 공식적으로 사용하기로 했죠. 자생적인 것이라기보다는 교류적 차원으로 해외를 넘나들면서 단일 표기화되듯이 제가 알기로는 용어에 대한 수용이 자연스럽게 이루어진 것 같아요.

무 　제가 1970년도에 덕수궁에서 마당놀이를 했어요. 마당놀이를 8회까지 했는데 어떤 의미로 마당놀이를 했느냐면 과거에 했던 작품을 그대로 재현하는 것이 아니라 오늘의 관객 취향에 맞게 과거의 것을 풀어놓고 해체하는 방법으로 했죠. 많은 도전을 받았어요. 하다못해 제가 당시에 프로그램을 빨갛게 했더니 "빨갱이냐?"라고 할 정도로. 전 그때는 퍼포먼스라는 말 자체가 익숙지 않았고 또 나는 '해프닝'과 '이벤트'란 말을 쓰고 싶은 사람이 아니었어요. 그런 데서 출발한 사람이 아니었기 때문에, 과거에 내 출발 지점이 어디냐면 과거의 광대들, 탈춤을 했던 탈춤 광대들이죠. 원래 탈광대들의 의미는 전부 퍼포머였습니다. 연습할 장소가 있는 것도 아니고, 대사가 있는 것도 아니고, 무리를 모아놓고 테마 하나 던져주고 연습을 하는데 다 퍼포머가 되더라고요. 나는 과거의 사람들이 어떻게 연출했고, 감독을 했는가를 생각했는데 어떤 절차를 밟아서 하는 것이 아니라 현장성이 강하고 천성이 강하면서 어떤 상징성을 내포하고 있더군요. 상징과 현상과 즉흥이라고 하는 세 가지 조건이 어우러져서 그게 현장에서 만들어지는 것이지요.

그런데 행위예술이라는 말이 일본 말이 아닙니까? 나는 첨에 들어왔을 때 여기 와서 행위예술이라는 말을 들었을 때 비에리의 영향이라고 생각했는데 비에리의 영향을 받았다면 행동예술이라는 말이 더 좋을 것 같습니다. 우리

쪽에서 볼 때는 '퍼포밍 아트(performing art)'이기 때문에 행위가 반복되어가면서 현장에서 일어나고 있는 진행형이 들어가기 때문에, 또 현장성이 강하기 때문에 나는 '행동예술'이라고 얘기하고 싶은데요.

윤　무 선생님이 그렇게 전부터 제가 써온 것으로 알고 있는데요. 우리가 보통 얘기할 때는 'performing arts'라고 해서 복수, 즉 art가 아니라 arts라고 하면 공연예술이라고 번역하지 않습니까? 그래서 여기서는 'performing arts' 그러니까 행동과 행위의 차이인데 저는 언어라고 하는 것은 다수에서 통용이 된다면 그 뿌리가 일본에서 온 것이든, 사우디아라비아에서 온 것이든, 어차피 우리의 고문도 아랍에서 나온 말이고 하니까, 일단 여기서 대다수가 동의를 한다면 그건 쓰여지는 것이기 때문에 그렇게 하려면 더 많은 운동을 벌려서 많은 사람의 합의를 이루면 되거든요. 하지만 저는 그것이 꼭 통일이 되어야 한다고 생각하지는 않습니다.

모　참고로 제가 말씀드리면 '행동'이라는 말은 우리나라에서 액션(action)으로 번역하죠. 퍼포먼스 같은 경우도 행위예술이라는 말로 이미 번역했기 때문에 지금에 와서 '행동예술'이나 '산 미술' 식으로 하면 굉장한 혼선이 있을 것 같은 느낌이 드는군요. 그런데 그런 것들은 많으니까, 그냥 어쩔 수 없는 필요악으로 그냥 인정하는 수밖에 없죠.

무　그게 우리나라 사람이 할 때 행위라는 말이 우리 입에서 나온 것이 아니고 일본에서 만들어진 말을 우리가 그대로 쓰고 있다는 사실을 알고 있어야 한다는 것이죠.

모　그런 내용을 우리가 알고 사용하는 것이 좋을 것 같군요. 그럼 이제 다시 퍼포먼스의 정체성 문제로 넘어가도록 하죠. 사실은 퍼포먼스 아트는 분명히 어떤 고정된 장르로서라기보다 예술의 한 부분으로서 위치를 차지하고 있거든요. 그런

지가 이미 반세기가 넘어가고 있고, 그런 측면에서 계속 정체성 확립에 고민하고 있고, 그런데도 제도권에서 정당한 평가를 받지 못하기 때문에 '실험'이라는 말을 계속 쓰고 있죠. 지금 코파스에서 기획하고 있는 행사도 '한국실험예술제'로 쓰고 있는 것으로 알고 있습니다. 그런 실험이라는 수식어가 계속 필요한 건지, 다음에도 사용해야 할지 논의되어져야 할 것 같습니다.

윤　정체성 얘기가 나오니까 듣고 싶은 얘기가 있는데 왜 코파스에서 이번에 행사하면서 '실험예술제'라는 이름을 붙였죠?

기　저는 퍼포먼스를 90년대 초에 했고 그 이전은 사실 잘 모릅니다. 그 전 것은 자료나 책으로 봐서 알고 있는 게 전부지요. 제가 90년대 퍼포먼스 하면서 가장 많이 느꼈던 것은 다양성이라는 부분, 퍼포먼스 또한 작가 하나하나 너무나도 다른 방식의 작업들을 하고 있었고, 또 말 그대로 퍼포먼스라는 자체가 이미 틀이 없었다는 것에서 출발했기 때문에 그런 것들이 용인되고 묵인되어왔던 것도 사실입니다. 저도 미대를 나왔는데 몇 번까지는 제가 미술 쪽에 갖고 있는 지식만으로 충분했거든요. 그런데 한 50회 이상 되다 보니까 미술만으로는 도저히 작품을 풀어낼 수가 없었습니다. 그래서 무용 쪽도 관심을 갖게 되었고, 연극, 마임, 음악 다양한 장르에 발을 들여놓고 그 분야 작업을 시도했거든요. 지금 상황에서는 사실 퍼포먼스라는 게 단지 퍼포먼스를 하는 사람들만으로는 한계성이 있다고 봅니다. 좀 더 포괄적인 의미로 썼을 때는 뭐가 있었을까. 예를 들어 실험적인 무용, 실험적인 음악을 하는 사람들은 어디에 들어가야 하는가? 하는 부분에 사실 퍼포먼스라는 말에 한계가 있었습니다. 좀 더 포괄적인 언어를 생각하다 보니까 그래도 실험예술이란 언어가 그래도 가장 적절하다고 생각했습니다.

윤　아까 틀을 말씀하셨지만 왜 이런 질문을

했냐면요. 사실 '실험'이라는 말이 지난해에 한원미술관 주체로('주최로'의 오기로 보임— 편집자) 했던 '현대미술 다시 읽기' 거기에서도 패널리스트들 간에 실험이라는 개념에 대하여 굉장한 논란이 있었어요. 미술사가와 평론가가 주로 모인 자리였는데, 그런데 실험이라는 말을 어떤 사람은 장르적 개념으로 얘기를 하고, 그래서 제가 반대의 의견을 냈습니다. 왜냐하면 실험이라고 하는 것은 '예술가들의 어떠한 예술에 대한 태도다'라고 저는 봤거든요.

기　　저는 두 가지를 다 포함하고 있습니다.

윤　　글쎄, 저도 그렇게 생각합니다. 장르적, 분류적인 개념이 아니고 태도의 문제이기 때문에 어떤 사람은 전통적인 매체를 사용하고 전통적인 기법을 사용하고 이럴 때 실험이 아니라는 얘기죠. 실험이라는 것은 그야말로 새로운 시약 개발을 하기 위해서 다른 물질도 만들어내고 다른 결과를 도출해내기 위해서 실험하는 것이거든요. 이것이 성공할 수도 있고 실패할 수도 있는 거예요. 상당히 아방가르드 정신과 통하죠. 그래서 이런 실험을 계속하다가 그것이 성공하고 인정을 받고 그러면 제도화된다는 얘기죠. 그럼 다음 후속 세대들이 땅 밟아주기 실험을 해요. 미학적인 이슈가 되었든, 매체가 되었든 간에, 실험해서 또 제도화되고 이게 아방가르드의 숙명이죠. 실험이라는 것은 예술가가 어떤 대상이나 내용에 대한 태도의 문제입니다.

기　　사실 그 부분에서 저도 참 고민하는데 서로 바라보는 시점이 다르기 때문에 서로의 입장도 차이는 있을 겁니다. 선생님처럼 이론가 입장하고 실제로 무대에 선 사람하고는 아주 작은 벽 같지만 분명히 나아가는 방향이나 생각들에는 차이가 있다고 보거든요. 실제로 무대에 서는 사람들은요, 스스로도 개념 정립을 하지 않으면 작업이 발전되지 않습니다. 제가 얘기하는 퍼포먼스에 대한 개념 정립이나 장르의 정착화를 해야 된다, 뭐 이런 개념은 아니지만 최소한 그 무용이라는 것도

틀은 있지만 춤을 추는 사람들은 틀은 없습니다.

무용이라는 틀을 짜지만 무용 안에서 춤을 추는 사람들은 틀을 가지고 춤을 추지는 않거든요. 퍼포먼스도 마찬가지라고 봅니다. 최소한 퍼포먼스가 뭐다라고 정의 내릴 수도 없고 정의 내릴 필요도 없다면 최소한의 기본 구조나 기본 방향성이나 체계는 잡혀져야만이 작가들도 발전해가는 토대가 되는데 실제로 제가 봐도 2, 30년 전의 퍼포먼스와 지금의 퍼포먼스가, 결과적으로 각자 개인의 문제였지 우리 사회나 정치적인 것에 결코 도움을 주지 못했던 게 사실이라고 보거든요.

전　　내가 싫어하는 언어 중 하나가 '실험'입니다. '실'자가 들어가는 말 중에 좋아하는 말은 '실현'이고…… 뭐냐 하면 우리 퍼포머들이 어떤 소기의 목적을 정하고 바람직한 목적을 정하고 거기에 도달하기 위해서 하는 것이 실험 아니겠습니까?

기　　제가 실험이라는 단어에 큰 무게를 둔 것이 아니고요. 사실은 아직까지 그걸 언어로 특히나 우리나라 언어로 찾다가 보니까 그걸 찾을 수밖에 없었던 그런 한계성들이 있었습니다,

무　　예술가로서의 자세입니다. 내가 볼 때는, 두둔하는 것이 아니라, 일반적으로 많은 공부하는 학생들에게는 엑스페리멘탈(Experimental)이라고 하는 말이 세계의 여러 나라에서 사용하고 있듯이, 그 말을 솔직히 예술가들 입장에서는 그 자체가 늘 실험을 하면서 도전하고 있기 때문에 거기에다 실험 작가라고 붙일 필요까지는 없다고 봐요. 다 아시겠지만, 어차피 그 말 자체가 모순입니다. 그러나 또 그런 것만큼 그거에 대한 위약을 정립해서 그분들한테 연대감을 느끼고 의식을 갖게 하는 데 의의가 있는 것이죠. 제가 아방가르드(Avant-garde)란 말을 많이 쓰지만, 아방가르드란 말에서 행위예술을 이야기하는 것이 아닙니다. 저로서는 이 시대를

살면서 가장 뼈아프게 느낀 것이, 학계에 적도 두지 않고 사업을 하고 있지도 않고 한 40년 동안 이 길을 걸어오면서, 참 어려운 고난의 길을 걸어왔습니다만 그것을 불만 하는 것은 아닙니다만.

[······]

(출전: 『미술세계』, 2002년 8월호)

'다원예술'에 대해 온전히 침묵하기 위하여

김홍기

[······]

그렇다면 20세기 전체에 걸쳐 탈장르적이고 복합장르적인 실험을 수행한 일련의 예술 실천들을 모두 '다원예술'이라는 개념 아래 결집시켜 하나의 계보를 만들어야 할 것인가?

이 질문에 대한 답변을 망설이는 순간 다원예술이라는 개념은 모호한 것이 되어버린다. 위에서 인용한 한국문화관광연구원의 논문은 "경계가 무너지고, 장르가 융합되고 있는 세계 예술(공연)의 조류에 근거해서 볼 때, 장르 간 경계를 허물어 대중에게 다가가는 시도는 20세기 들어 보편적 지속적 현상으로 정착"되었음을 인정하지만, 우리나라의 다원예술은 1990년대에 이르러 "모더니즘의 일탈"과 함께 태동했다고 규정한다.[3]

이것은 이중적인 태도이다. 한편으로 세계적인 관점에서 볼 때 다원예술은 20세기 전체를 아우르는 보편적인 한 형태이지만, 다른 한편으로 한국적 상황에 국한해볼 때 다원예술은 1990년대부터 태동한 특수한 현상이라는 주장이다. 이런 이중적인 주장은 어떤 망설임의 발로이다. 즉 다원예술의 발생을 20세기 초로 보느냐, 아니면 1990년대로 보느냐 하는 양자택일 앞에서 주저하고 망설이며, 세계적 관점과 한국적 관점이라는 인위적 경계 사이를 갈팡질팡하는

형국이다.

　이런 망설임은 두 가지 문제를 노출한다.
첫째, 세계적 관점과 한국적 관점이라는 이중적
잣대를 유지하기 위해서는 1990년대 이전까지
한국 미술이 다원예술적 흐름으로부터 철저히
차단되었던 것으로 가정해야 한다.

　즉 국제적으로는 20세기 초부터 다원예술이
있어 왔지만 한국에는 1990년대에 이르러서야
서서히 상륙(또는 탄생)할 수 있었다는 주장을
펼칠 수밖에 없다. 마치 한국이 20세기 대부분의
시간을 쇄국정책하에서 보내기라도 했던 것처럼
말이다. 둘째, 국내에서 1960년대 말부터 김구림,
정강자, 정찬승 등의 작가들을 위시하여 1970년대
내내 꾸준히 계승된 한국 실험미술의 흐름을
(고의적으로) 간과하게 된다.

　그러나 이들의 해프닝과 퍼포먼스, 타 장르
예술가들과의 교류와 협업이 빚어낸 실험정신이
위에서 제시된 다원예술의 정의에 부합하지
않을 이유가 없다.[4] 결국 한국의 다원예술이
1990년대부터 태동하기 시작했다는 주장을 거두지
않는 한, 기존의 장르들 사이의 경계를 뒤흔드는
실험적인 예술 활동을 다원예술로 정의하는
입장은 스스로 붕괴될 수밖에 없다. 왜냐하면 이
정의에 충실히 따를 경우 20세기 초반부터 시도된
시각예술과 공연예술의 결합된 형태들(1970년대
한국 실험미술을 포함한)이 모두 다원예술에
등재되어야 할 것이기 때문이다.

[……]

결국 탈장르나 복합장르의 관점에서 접근하든,
아니면 여기에 태도의 문제를 추가하든 상관없이
다원예술이라는 개념을 정의하는 것은 쉽지 않아
보인다. 어떤 입장을 따르든 다원예술 개념은
문제적인 개념으로 남는다.

　무엇을 지칭하는지 불분명한 군더더기 같은

개념이 한국 미술계(와 공연계)에 활발히 유통되는
이 현상에 어떻게 대처할 것인가? 우리는 이 개념이
창작 집단에서 시작된 것이 아니라 정책 집단에서
흘러나오기 시작했다는 사실에 유념해야 한다.
즉 이 개념은 애초부터 제도화와 범주화의 목적을
염두에 두고 유통되기 시작한 개념이다.

　그러나 탈장르 예술, 복합장르 예술, 새로운
장르의 예술, 비주류 예술, 실험예술 등 정책 집단이
언급하는 예술 실천들은 본질상 제도화나 범주화가
불가능한 대상이 아닐까? 이것들은 언제나
역동적인 실천으로 존재할 뿐 규정 가능한 정태적
대상으로 존재하지 않는 것이다.

　이 파괴와 창조의 에너지는 다원예술이라는
'또 다른' 장르로 묶이게 되는 순간 방전될 운명에
처하고 만다. 더 나아가 다원예술을 모더니즘
이후의 전무후무한 '새로운' 예술 형태로 내세우는
것은 과거의 예술 실천들이 지녔던 에너지의 기억
상실을 부추길 뿐이다.

　그렇다면 우리는 다원예술이란 개념을 나름의
방식으로 정교하게 손보는 데 힘쓸 것이 아니라
오히려 이 불가능한 개념에 대해 침묵해야 할지도
모른다. 이 침묵은 어떻게 터져 나올지 예상할
수 없는 예술의 에너지를 머금은 침묵일 것이며,
비모더니즘적이고 비주류적이고 비가시적인
과거의 예술 실천들을 발굴하여 더 많은 현재의
얘깃거리를 쏟아낼 침묵일 것이다.

주)
3　　우주희, 앞의 글[「다원예술의 조류와 지원방안」,
　　　한국문화관광연구원, 2007], p. 18–21.
4　　김미경, 『한국의 실험미술』, 시공사, 2003 참고.

(출전: 『플랫폼』, 2013년 1월호)

5부
좌담

그림1 한국상업은행 동대문 지점(현재 우리은행 종로4가 금융센터)에 설치되어 있는 오윤의 전돌 벽화(1974)

1990년대 이후 공공성 담론

진행: 기혜경

토론: 심광현(한국예술종합학교 교수), 김장언, 신보슬, 장승연, 정현

일시: 2018년 12월 1일

정현 1990년대 팀은 1990년대 초부터 2008년까지를 연구 범위로 설정을 했다. 오늘이 저희 세 번째 세미나인데, 첫 번째 세미나에서는 우리 팀의 연구가 어떤 방향으로 흘러갈지에 대한 고민을 담은 동시대를 향한 1990년대의 현상들, 그리고 그 현상에서 나타나는 전시들을 주로 소개했었고, 두 번째 세미나에서는 '전시는 말할 수 있는가?'라는 주제로 '미술 서사의 재배치'라는 부제를 달고 발제를 했다. 1990년대 이후 연구는 주로 전시를 중심으로 연구가 진행되고 있다. 1980년대까지는 많은 이념, 운동, 사상 등이 결합되어 있는 반면, 1990년대 동시대로 넘어가는 과정에서 상품 자본주의, 포스트모더니즘, 그리고 세계화 등등이 그 시기에 복합적으로 연결되면서 특정 작가나 이념 혹은 운동을 말하기보다는, 전시가 오히려 담론을 대표할 수 있는 대상이 아닐까라는 판단으로 전시를 중심으로 지금 자료를 모으고 있고, 전시와 관련된 비평문이나 논문, 그리고 원고 등을 함께 수집하면서 좀 더 복합적으로 상호작용할 수 있는 내용으로 결과물이 만들어지기를 기대하고 있다.

1990년부터 2008년까지의 국내외 정치 상황과 미술 문화

기혜경 이 시기의 미술문화라고 하는 것이 당시의 정치적, 사회적, 경제적 측면과 뗄 수 없는 부분들이 있다고 판단하는 바, 문화적, 정치적, 사회적 변곡점들을 저희 팀 연구 시기의 주요한 시작점과 끝점으로 잡고 있다. 오늘은 특히 저희가 '1990년대 이후 공공성 담론'이라는 표제를 통하여 이 시기 현장에서 중요한 활동을 하신 심광현 선생님을 모시고 1990년대 이후 미술에서의 공공성 문제를 한 번 살펴보고자 한다.

먼저 이해를 돕기 위해 1990년에서 2008년까지 국내외 정치 상황과 미술문화 환경이 어떻게 연동되어 변화했는지를 간단하게 살펴보고자 한다. 우선 이 시기는 국제적으로는 1980년대 말, 독일 통일로 대변되는 베를린 장벽이 붕괴됐고, 1991년도에 구 소련연방이 해체되는 사건이 일어난다. 이것은 단순히 세계사적으로 하나의 나라가 통일이 되고 연방 체제가 붕괴된 것이 아니라, 2차 세계대전 이후 전 세계의 정치적, 문화적, 사회적 풍광을 좌우했던 정치적 이데올로기의 시대가 마감하게 되었음을 의미하는 것이다. 그것과 더불어서 다국적 기업이 주도하는 신자유주의의 시장경제 노선을 전면에 배치한

세계화의 물결이 이제 1990년대 우리의 문화, 정치, 경제를 좌지우지하게 됨을 의미한다. 이런 변화된 상황을 제일 먼저 피부로 와닿게 한 사건은 시장개방 압력과 그에 맞선 우루과이라운드에 대한 반대 시위라 할 수 있다. 이러한 변화의 소용돌이 속에서 우리나라는 내부적으로 불완전하긴 하지만 1986년 민주화 운동을 계기로 미완의 민주화를 획득한다. 이처럼 내적으로 불완전한 민주화를 이루고, 세계사적으로 정치적 이데올로기의 시기를 벗어났다고 하는 것은, 1980년대 이후 미술계 및 문화계에서 민중미술운동으로 대변되는 문화운동을 해오던 주체들에게는 이데올로기의 자장이 흔들리는 것이며, 더 나아가 이데올로기의 공백 상태를 의미하는 것이었다. 한편, 경제적으로 이 시기는 1970년대 이후 박차를 가했던 경제개발의 결과가 드러나기 시작한 때이기도 하다. 제품 생산을 위주로 하던 2차 산업 중심의 경제 구조가 서비스 산업 위주로 변화되었고, 그 결과 사람들의 삶 또한 급격하게 변화된다. 이러한 정치, 경제, 사회, 문화적 변화상을 전 세계에 가시적으로 보여준 것이 88올림픽이었다. 올림픽은 단순한 체육 행사만이 아니라 우리 문화 전반에 걸쳐 개방화를 가속화시키는 계기로 작동하였다. 이상에서 살펴본 변화상이 미술계에서는 국립현대미술관 과천관으로 가시화된다. 비록 신군부가 주도한 스펙터클의 문화정치 문맥에서 급조된 것이기는 했지만, 1986년 아시안게임에 맞추어 우리도 이 정도의 문화기관은 갖추고 있는 나라라는 것을 현시하기 위해 과천 산골짜기에 거대한 성벽으로 둘러싸인 국립현대미술관이 지어진다.

한편, 앞서 이 시기가 민중미술 권역의 이데올로기 공백기라고 말씀드렸는데, 1980년대 말 결성된 민중 진영 평론가들 그룹인 미술비평연구회(이하 '미비연')[1]는 1993년 전후로 해체되는가 하면, 1994년 국립현대미술관에서 개최된 《민중미술 15년》전을 계기로 미술운동으로서의 민중미술이 제도권으로 습합되어 들어갔다고 평가되면서 10여 년에 걸쳐 1980년대의 미술계를 이끌어오던 미술운동이자 문화운동으로서의 민중미술운동이 종지부를 찍고 새로운 단계로 넘어가게 된다. 이러한 상황 속에서 당시 도래한 포스트모더니즘 이론을 근간으로 새로운 문화 현상을 파악하기 위한 노력들이 다른 한편에서는 추구되었다. 이 시기는 서태지로 대변되는 대중문화라든가 유하의 시집 『바람 부는 날이면 압구정동에 가야 한다』라든가, 압구정동 문화로 대변되는 오렌지족 등 새로운 흐름과 새로운 세대가 도래한 때였다. 신세대들은 과학과 경제 발전 등의 혜택을 받고 자란 세대로, 이들이 문화의 주체로 등장하면서 미술이라고 하는 환경도 굉장히 많이 바뀌게 된다. 매체적인 측면에서 이 시기 미술은 엄청난 증폭이 일어나게 되고, 그 결과 전통적인 미술 방식과는 다른 새로운 방식의 설치, 뉴미디어 등이 이들 세대의 조형 언어로 확립되어간다. 이런 측면에서 살필

1 서울대 미학과 출신들이 주축을 이룬 미술비평연구회가 1989년 2월 지식인 문예운동가 집단으로 정식 발족했다. 산하에 미술사 연구, 미술제도 및 정책 연구, 시각매체 및 대중문화 연구, 미학 및 미술비평 연구의 4개 분과를 두었다. 미비연은 민중미술운동의 성과와 한계를 객관적으로 규명하고, 한국 사회의 정세 변화에 대응할 변혁론 및 조직론의 이해와 전망을 확보하며 미술문화와 사회역사적 현실의 긴밀한 상호관계에 대한 총체적이면서도 과학적인 연구를 통해 우리 현실에 맞는 실천적인 미학과 과학적인 비평 수립을 목적으로 한다. 설립 목적에 따라 미비연은 민중미술 계열의 평론에 커다란 부분을 담당했다. 80년대 말 새로 창간된 『가나아트』 및 『한겨레』를 무대로 미비연 회원들은 빠르게 화단에 정착하였다. 기혜경, 「문화변동기의 미술비평—미술비평연구회('89-'93)의 현실주의론을 중심으로」, 『한국근현대미술사학』 25집.

때, 1990년대는 미술이 시각문화 전반과 연계를 맺으면서 그 경계를 넓혀나간 시기라고 말씀 드릴 수 있다. 상황이 이렇다 보니 미술 자체의 구심점이라는 것을 설정하기는 힘든 시기가 아닌가 한다. 물론 모더니즘을 계승한 포스트모더니즘이나 여전히 민중미술의 자장 속에 있는 진보 진영의 노력들, 신세대 미술운동들이 있기는 했지만, 그것들을 통칭해서 '1990년대는 어떤 시기다'라고 하나로 단언하기에는 쉽지 않아 보인다. 오히려 1990년대부터 2008년까지를 지속적으로 아우르는 미술계의 키워드를 들라면, 신자유주의의 물결 속에서 '미술시장의 팽창'이라고 할 수 있을 것 같다. 물론 1998년에 IMF를 겪으면서 미술계 및 미술시장 또한 구조조정을 겪기는 하지만, 그럼에도 불구하고 2008년 세계 경제 위기 전까지 미술시장은 1990년대 이후 지속적으로 팽창해가면서 미술계 그리고 미술문화 전반에 굉장한 영향력을 끼쳐왔다.

지금까지 1990년부터 2008년까지의 우리 미술계의 내·외부를 대강 살펴보았는데, 격동의 시기라고 할 수 있는 1990년대와 2000년대에 굳이 왜 '공공성'이라고 하는 문제를 화두로 삼았는가를 말씀드려야 할 것 같다. 우리가 공공성이라고 했을 때 흔히 공공미술과 많이 헷갈리는 경우가 있는데, 커다란 틀에서 공공성의 논의 구조 안에서 자연스럽게 공공미술이라고 하는 것이 포함되지 않을까 싶다. 이처럼 큰 틀에서 미술의 공공성이라고 했을 때 이 방점을 어디에 두느냐에 따라 어떤 경우에는 정치권력과, 또 어떤 경우에는 자본에 대해, 그리고 또 다른 경우에는 문화민주주의와의 관계 속에서 논할 수 있는 다면적 특성을 가지고 있다.

이 자리에서는 동시대 미술의 중요한 축을 형성하는 공공성이라고 하는 문제를 1980년대 이후 급변하는 정치적, 경제적, 사회적, 문화적 환경 속에서 우리 사회의 구조적 패러다임이 변화되고, 미술 생태계 역시 커다란 변화를 겪던 시기에 현장에서 활동하셨던 심광현 선생님을 모시고 당시 함께 활동하셨던 분들의 시대 인식, 미술의 역할에 대한 인식과 그 지평의 변화가 '지금, 현재' 우리가 미술에서 공공성을 이야기하는 부분과 어떻게 접맥되고 승계되어서 지금의 미술 판도를 형성하는 데 영향을 미쳤는지를 살펴보고자 한다. 이는 어쩌면 이 시기를 전후해서 활발히 논의되기 시작한 미술의 공공성이라고 하는 것이 동시대 미술에까지 많은 시사점을 준다는 점에서 이 시기에 논의되기 시작한 공공성과 공공미술에 대해서 한 번은 짚고 넘어가야 한다고 생각하기 때문이다.

심광현 선생님은 잘 아시다시피 2세대 민중 진영의 비평가들, 이론가들 조합이라고 할 수 있는 '미비연'에서 활동을 하셨고, '미비연' 해체 이후에는 『문화과학』에서 활동하셨다. 이후에는 '문화연대'를 중심으로 현장 활동 및 문화정책적인 측면을 아우르는 활동을 보여주신다. 오늘 이 자리를 통해 1980년대 이후의 다양한 변화들, 그러한 변화 속에서 미술을 통해 찾아가고자 했던 지향점들, 이런 것들을 선생님을 통해 들어볼 수 있는 시간이었으면 한다.

심광현 저는 현재는 한예종 영상원 영상이론과 교수로 재직 중에 있고, 미술계는 가끔씩 이런 기회가 있을 때 만나 뵙곤 했는데, 제가 활동했던 내용들을 가지고 이런 질의응답 시간이 있다고 해서 반갑게 생각하고 달려왔다. 제 여건이 되는 대로, 기억나는 대로 답변을 해보도록 하겠다.

미술에서 문화로, 현장에서 제도로

김장언 선생님께서는 1980년대 민중 진영의

비평가이자 큐레이터로 활발하게 활동하시면서, 90년대를 맞이하고 민중미술의 새로운 모색을 탐구하는 대규모 전시 등을 기획하게 된다. 그러다가 1993년 무렵부터 미술에서 문화 혹은 영화로 그 활동 범위를 넓히시게 된다. 그러한 변화에 대한 이야기를 듣고 싶다.

심광현 제 활동 궤적이 당시 시대 상황의 변화와 맞물려 복잡하게 변화했는데 큰 흐름을 위주로 이야기해보겠다.

1985년 미학과 대학원에서 석사 논문을 쓰고 6월부터 서울미술관에서 큐레이터로 일을 시작했다. 그 해 11월에 민족미술협의회(이하 '민미협')² 창립되어 나도 참여했다. 당시 평론가 수가 적어서 바로 다음 해인가부터 평론 분과장을 맡게 되었다. 활발히 평론 활동을 하던 원동석, 성완경, 유홍준 선생과 동년배 최열 및 몇몇 후배들과 함께 평론 분과 활동을 시작했는데 전투적 학생운동이 폭발하던 1986-1987년이 가장 어려운 시기였던 것으로 기억한다. 1987년 6월 항쟁으로 전두환이 물러나자 사회적 분위기가 개방적으로 바뀌게 되면서 수동적이고 무기력하던 사람들의 생각이 적극적으로 바뀌고 노동운동과 학술운동, 문화운동의 폭이 크게 확대되었다. 1988년에는 전시회가 더 활발해지고 시위 현장이나 노조와의 결합 등으로 청년 작가들과 미술 소집단의 활동이 왕성해지는 데 반해 젊은 평론가들의 수가 상대적으로 적어 고전하다가, 1989년 2월에 예술학이나 미학, 비평 전공자들을 30명 정도 모아 '미술비평연구회'(이하 '미비연')를

만들었다. 20대 중후반에서 30대 중반에 걸친 젊은 나이의 미비연 회원들이 민중미술 작가들만이 아니라 열심히 작업하는 여러 작가들과 활발히 교류하고 소통하기 시작하면서 미술평단이 전체적으로 젊어지기 시작했다고 할 수 있다.

그렇게 활발한 활동을 시작하던 와중에 베를린 장벽이 무너졌다. 당시 소련에서는 스탈린주의의 오랜 굴레에서 벗어나 민주적 사회주의로의 전환을 목표로 내건 글라스노스트(Glasnost, 러시아어로 '개방'을 뜻함)와 페레스트로이카(Perestroika, 러시아어로 '개혁', '재건'을 뜻함)가 절정에 달하고 있어 내심 큰 기대를 걸고 있었는데 갑자기 체제 전체가 무너지자 크게 놀랐고 세계사에 대해 새로운 공부가 필요함을 절감했다. 방식은 달랐지만 1988년 서울올림픽 이후 해외여행이 개방되었다. 그 전까지는 대기업 직원이나 공무원이 아니면 해외에 나갈 수가 없었다. 나는 80년대 초반 대기업에서 2년 근무하면서 파리와 아프리카를 가본 적이 있었고, 86년에는 서울미술관 관장이었던 화가 임세택과 강명희 부부가 퐁피두센터에서 초대전시회를 갖게 되어 파리에서 2주간 머문 적이 있었다. 책으로만 보던 파리의 건물들과 분위기에 매료되었고, 특히 퐁피두센터를 보고 감탄을 했다. 그때 지하차도와 지하주차장을 처음 봤는데 출구를 찾지 못해 헤매던 기억이 있다. 자동차 색깔도 화려했고 행인들 모두가 세련된 칼라 옷을 입고 다니고, 건물 인테리어도 모두 화려한 색조로 꾸며져 있는 것들을 보면서 크게 놀랐다.

2 '민족미술협의회'는 민족미술을 지향하고 민족미술의 새로운 장을 열어가자는 취지에서 1985년 11월 22일, 120여 명의 미술가들에 의해 만들어진 단체이다. 이들이 협의회를 구성하게 된 직접적인 계기는 1985년 7월에 열렸던 《한국미술 20대의 힘전》에 대하여 정부가 은연중 탄압을 가해오자 이에 대한 향후의 대응책을 마련하기 위해서였다. 기관지 『민족미술』을 창간하여 민족미술의 정당성을 홍보하는 한편, 전문 전시 공간 '그림마당·민'을 개관하여 민족미술의 전시, 집회 교육의 장으로 활용함으로써 민족미술 진영의 저항 거점을 형성하였다. 그러나 1990년대 들어 광주, 충북, 대구, 제주, 인천 등에서 지역 미술운동이 성장하자, 기존 조직을 재편하고 전국 600여 명의 진보적 미술가들이 결집한 새로운 진보 미술계의 통합 단체 '전국민족미술인연합'을 마련하였다.

80년대까지 한국 사회는 도시 경관은 물론 자동차와 남자들의 의상 색깔은 모두 흑백과 회색이었는데, 한마디로 극도로 폐쇄적인 '군대사회'였다고 할 수 있다. 그러다가 87년 6월항쟁과 89년 베를린 장벽 해체로 인해 국내외적으로 정치적 개방의 흐름이 폭발했고, 88년 서울올림픽을 계기로 문화적 개방이 겹치면서 소위 문화정치적인 개방과 세계화의 물결이 넘실거리게 되었던 셈이다. 당시 서울의 변화로 기억나는 것은 89-90년 사이에 다방이 아닌 카페가 등장하기 시작했는데, 파리의 거리에서 보았던 스테인리스 스틸 빔으로 된 큰 프레임의 창문이 연이어져 있고, 붉은색, 푸른색의 커튼이 내려오는 인테리어가 거리의 분위기를 변화시켰다. 의상의 색깔과 거리 경관이 빠르게 변하면서 감수성의 변화를 촉진했던 것 같다.

이런 문화정치적인 변화는 우물 안 개구리와 같은 폐쇄적인 정신과 감각에 새로운 공기를 불러넣었다. 이에 따라 창조적인 변화의 필요성을 절감했지만, 다른 한편으로는 1980년대에 폭발했던 운동성과 민중적 관점을 어떻게 하면 잃지 않을 수 있을지를 심각하게 고민했다. 민중과 함께 아래로부터 민주주의를 확장하며, 변화하는 시대의 새로운 기술, 경제, 문화를 적극적으로 민중적 입장에서 전유하고 비판적으로 재구성하는 새로운 민중미술운동을 해야겠다는 생각이 1989년의 변화와 함께 생겨났다. 처음에는 크게 생각을 못 했는데 89년을 경유하면서, 연구 방향이 엄청나게 확대된 것이다.

미비연에서는 여러 분과를 만들면서 세미나를 하는 한편, 1980년대 미술운동의 복잡한 흐름과 성과들을 정리하려는 프로젝트와, 또 한쪽으로는 새로운 문화와 대중매체 현상이나 사회와 문화의 격동을 연구하려는 프로젝트를 시작했지만 잘 진행되지는 않았다. 워낙 시대가 급변하고 있어 모든 일이 쉽지 않았다. 그때 건축하시는 정기용 선생이 85년 파리에서 공부를 마치고 돌아와서 건축사무소를 차렸고, 86-88년 사이 시청 앞에 정 소장이 설계한 신축 건물의 중간 허리를 뚫어 〈하늘 정원〉을 만들어 크게 주목을 받았다. 미술평론가로 활동하면서 상산환경조형연구소를 운영하던 성완경 선생과는 서울대 미대 동기였는데, 파리 유학 시절 건축으로 전공을 바꾼 것이다. 이 두 분의 제안으로 1990년에 '아카익'이라는 이름의 새로운 프로젝트를 시작했는데, 여기에 미비연의 후배들을 참여시키면서 내가 기본계획서 구성을 담당했다. 미술에 국한된 것이 아니라 건축과 디자인을 포함한 다양한 장르와 문화 영역 전반에 걸쳐 공공성을 확장하고 사적 영역의 재구성을 시도하는, 요즘 식으로 말하자면 트랜스-장르, 트랜스-미디어적인 새로운 연구이자 예술-과학-인문학을 연결하는 통섭적인 프로젝트였다. 이 프로젝트는 1년 반 정도 진행되었고 10억 원 상당의 투자 유치 논의까지 진행되다가 최종적으로 투자자가 손을 떼는 바람에 중단되고 말았다.

이 프로젝트에 참여했던 미비연 후배 중 백지숙, 이유남, 김진송, 김수기, 엄혁 등과는 93년 상산환경조형연구소가 서울시로부터 수주한 국내 최초의 도시역사 아카이브 전시회의 기획 과정에서 다시 합류했다. 이 전시 성과를 토대로 서울역사박물관 개관이 추진되었고, 95년에 나는 이 박물관의 전시감독을 맡은 바 있다. 조사연구를 통해 외국에서는 이런 유형의 전시가 (동경 200주년 기념전이) 80년대 말에 열렸던 것을 확인했지만, 세계적으로 인구 천만이 넘는 메가폴리스 중에서 600년 역사를 갖고 있는 도시는 서울밖에 없었던 것으로 기억한다. 1993년은 김영삼 정부가 출범하면서 억압적인 군부 독재 청산과 '역사 바로 세우기'를 국가적 프로젝트를 추진하면서 큰 변화가 나타나기 시작했고 서울시도 이와 연관해서 서울의 역사를 새롭게 조망하고자 했다. 나는 93년 초반 전시 입찰을

따낸 상산환경조형연구소에 9월부터 참여하면서
전시감독을 맡았는데 시간과 예산이 부족한 가운데
어떻게 전시할 것인가를 놓고 갑론을박하며 고민이
많았지만 그나마 '아카익' 프로젝트에서 준비했던
내용들과 방법론들을 활용해서 밤낮으로 일을 해
12월 초 《한양에서 서울로》전을 오픈하게 되었다.
전시회는 당시 서울시립대학교 부설로 개소한
서울학연구소와 협력해서 서울의 일상과 역사를
기록한 다양한 사진 자료와 지도를 구해 다양한
형태로 프레이밍하고, 실크스크린 이미지와 설명을
포함한 패널과 더불어, 성완경, 정기용 및 많은
화가들과 만화가, 독립영화 감독들이 직접 제작한
여러 장르들의 작품들이 일련의 이야기가 있는
시퀀스를 이루며 의미와 재미를 함께 엮어내도록
구성해 관객들의 큰 호응을 받았다.

서울 문화역사의 시각화

600년 서울의 문화와 역사를 시각 자료로
보여주는 최초의 역사 전시가 만들어진 것이다.
성황리에 전시를 마치고 나니 방대한 자료가
남았는데, 서울고등학교 이전 후 남은 공간과
경희궁 터에 서울역사박물관 건립이 확정되면서
서울시는 1994년 중반부터 1995년까지 이들
자료를 바탕으로 상산환경조형연구소에
서울역사박물관의 기본설계를 의뢰했다.
당시 역사학자 이태진 교수 등과 함께 해외의
역사박물관을 견학하면서 기본설계를 진행했는데,
안타깝게도 그 설계의 실행은 무산되었다. 그
설계는 지하 전시관과 지상 2층의 전시관, 그리고
3층 항구가 잘 내려다보이는 곳에 식당이 있는,
규모는 작았지만 세계적으로 유명한 몬트리올
역사박물관 견학을 통해 얻은 아이디어를
바탕으로 경희궁 부엌 터 발굴지를 그대로
살리면서 박물관에 통합할 수 있는 묘책을 제시한

것이었다. 400년 전 몬트리올이라는 도시가
처음 시작된 장소를 발굴해 지하에 발굴지
터를 그대로 보존하고 그 위에 유리를 씌우고
지상에는 뉴미디어 극장과 상설전시관을 세운 그
시립박물관은 세계 최초의 혁신 모델을 제시한
박물관이었다. 그런데 이런 혁신안에 기초한
전시계획은 서울시 문화정책 국장의 교체와 사전에
결정되어 있던 시공사가 추진하던 건축 공사의
실행계획에 떠밀려 무산되고 말았다(그 결과가
오늘의 서울역사박물관의 우중충한 모습이다).

93년 7월에 서울미술관을 그만두고 93년
가을에서 95년 중반까지 성완경 선생과 함께
상산환경조형연구소 소장으로 일하면서 이런
경험들을 하는 한편으로, 건축물 미술장식 1%법에
따라 활성화되기 시작한 공공미술 프로젝트를
서울과 광주 등에서 진행하면서 미술의 공공성과
관련된 제반 문제를 새롭게 의식하게 되었다.
80년대 전시장 안과 바깥에서 미술과 대중/
운동의 문화정치적인 만남이라는 차원에서만
인식했던 미술의 사회적 기능과 공공성 문제가
건축과 경관과 시민들의 일상적이고 역사적인
상호작용으로 확산된 복잡한 방식으로 새롭게
인식되기 시작했던 것이다.

그러는 사이 95년 1월 청와대가 10월에
광주비엔날레를 개최하겠다는 계획을 발표하고
바로 작가 섭외를 시작하자 민족미술협의회
소속 작가들 거의가 참여했는데, 나는 처음부터
반대했다. 아무리 작은 전시라도 제대로 하려면
1년 이상 준비해야 한다는 점을 93년 《한양에서
서울로》전시를 제작하면서 힘들게 경험했기
때문이었다. 물론 단순히 반대만 한 것은 아니었다.
광주정신을 기리는 국제비엔날레는 단순히
전시회와 전시장 설계만이 아니라 다양한 학술문화
행사와 아카이브-교육 기능을 입체적으로
갖추기 위해 최소 2년간 준비하고 97년 5·18에
맞추어 열자는 대안을 제시했다. 민족미술협의회

내부에서만 반대한 것이 아니라 제주에서 열린 전체 조직위원회 회의에 참여해서 형식적으로 통과시키기 위해 1시간으로 예정되어 있던 회의를 마이크를 들고 4시간 이상 비판의 목소리를 높이면서 대안을 설득하고자 시도하기도 했다. 결과적으로는 실패했지만 실무진들이 저녁에 서울로 올라가는 비행기표를 다시 예약하느라 진땀을 빼기도 했다.

광주에서도 화가 김경주를 위시한 젊은 작가들이 나와 같이 반대 목소리를 높이다가 수용되지 않아서 10월에 본 전시가 열렸을 때 그 옆에서 《안티비엔날레》전을 조직해서 개최하기도 했다. 만일 내가 제시했던 대안이 수용되어 전시-학술연구-교육-아카이빙의 입체적인 네트워크를 갖춘 전시회와 조직 운영 시스템이 갖추어진 방식으로 제대로 출범했다면 광주비엔날레의 위상과 기능에도 큰 변화가 있지 않았을까 아쉽다.

이후 96년 부산민주화운동기념사업회가 용두산 공원에 설립될 부산민주화운동기념관에 상설전시관 전시감독을 의뢰해와서 1년 반 동안 후배 이섭과 박삼철이 운영하던 전시기획 회사와 협력해 전시회 설계와 제작 설치 작업을 진행했다. 《한양에서 서울로》전시에서 활용했던 멀티-장르적이고 멀티미디어적인 전시회 구성과 관객들의 참여와 소통을 활성화할 방법 등을 다각적으로 결합한 새로운 전시 구성이었고 개관 당시 반응도 좋았다. 광주에서 못한 일을 규모는 작지만 부산에서 실현했던 셈이다.

내가 90년대에 경험했던 공공미술의 이런 흐름과는 달리 1980년대 민중미술운동에는 두 가지 다른 흐름이 있었다. 한 가지는 86년 민족미술협의회가 인사동에 오픈한 '그림마당 민' 전시장에서 회원들 중심으로 주제 전시회와 토론회 및 다양한 민중운동/단체들을 지원하기 위한 기금 마련전을 여는 일이었다. 다른 하나는 툭하면 경찰이 와서 그림을 내리게 하면 또다시

걸곤 하던 전시회 위주의 운동과 달리, 다른 하나는 다양한 형식의 걸개그림과 만장을 회원들이 직접 그리고 설치하여 전시하고 함께 행진하는, 마치 마당극과도 같은 '길거리 미술'의 흐름이 있었다. 87년 6월항쟁 때는 노동자 작가 최병수가 이한열 열사의 초대형 걸개그림을 그렸고, 이후 수많은 걸개그림의 제작과 설치를 선배 최민화 화가와 많은 후배 화가들이 주도했다. 내가 90년에 서울미술관 큐레이터로 기획했던 《동향과 전망》전에서는 88년 노동자 대투쟁 장면을 최병수가 그린 길이 30여 미터에 높이 10여 미터의 거대한 작품 〈노동해방도〉를 가져오게 해서 서울미술관 건물의 1, 2층 앞면 전체 벽에 철제 비계를 설치하고 한 달 동안 전시한 적이 있다.

이런 식으로 80년대 미술운동에서 미술의 공공성 확대를 위한 노력은 전시장과 광장을 왔다 갔다 하면서 역동적인 방식으로 해법을 찾아갔던 셈이다. 그런데 주로 싸우는 현장에 그때그때 대응하면서 참여했던 80년대 방식과는 달리 90년대에는 입체적인 조사연구와 치밀한 기획에 입각해 미술 개념의 확장과 새로운 문화적 공간을 만드는 방식으로 미술의 공공성 확대를 위한 실천 방향이 바뀌었다고 구분해볼 수 있겠다. 물론 이런 변화를 원래부터 계획했던 것은 아닌데 이런저런 시대적 변화에 따라 다각적인 참여 방법을 모색하다 보니까 자연스럽게 그렇게 된 것이다.

1990년대 미술에서의 공공성 담론

김장언 말씀을 들어보면, 선생님께서 자연스럽게 90년대적 상황을 경험하면서 미술과 그 확장된 영역으로 나아가신 것 같다. 그리고 자연스럽게 공공성에 대한 관심과 그 역할에 대해서 발견하시게 되고, 문화, 문화정책, 문화정책의 민주화 등에 관여하신 것 같다. 이러한

그림2 그림마당 민 개관 기념전(1986)의
 초대 엽서

그림3 그림마당 민 개관 4주년 기념 전시 «우리
 시대의 표정—인간과 자연»(1990)의
 전시 도록 표지

연장선상에서 80년대 사회 참여 미술운동이
정치적 민주화에 집중했다면, 정치 영역의
민주화에 대한 노선이 자연스럽게 '공공성'으로,
좁게는 미술과 문화의 공공성에 대한 문제의식으로
나아간 것 같다. 이러한 차원에서 문화예술
제도의 공공성에 대한 질문과 변화의 요구는
90년대 문화예술을 인식하는 데 있어서 중요한
요소라고 생각된다. 선생님께서는 이러한 과정에
깊게 관여한 것으로 알고 있다. 이에 대해서
말씀해주시면 좋겠다.

심광현 일부는 관여한 게 있지만 새롭게
만들어지는 미술제도의 측면에서 보자면 사실상
관여하지 않았다. 두 가지 이유 때문이었다.
하나는 광주비엔날레 졸속 개최를 반대했기
때문이고, 또 하나는 1994년 국립현대미술관에서
민중미술 전시를 개최한 것에 대해서도 반대했기
때문이었다. 그것도 너무 짧은 시간에 전시

준비를 한다는 비슷한 이유에서였다. 그때 대학원
스승이셨던 임영방 선생님이 국립현대미술관
관장이 되셔서 제안하신 건데 예산 부족과 행정
절차의 어려움 등이 있었음은 이해했지만 나는
선생님과 척을 지면서도 이에 반대해서 도록에
글도 싣지 않았다. 결국 당시 새롭게 형성된 두 가지
가장 큰 미술제도의 변화에 참여하기를 거부했던
셈이어서 이후 나름대로 일관성 있게 공식적인
미술제도에 일체 관여하지 않았다.
 한편 문화정책과 문화 시설 및 제도 개혁에
적극적으로 관여한 것은 1998년 김대중 정부
시절부터였다. 1994년 국립현대미술관의
민중미술전 개최, 95년 광주비엔날레와
«안티비엔날레»전, 95년 서울역사박물관 전시
기본계획 무산 등으로 큰 좌절을 겪었었다. 그런데
사회는 개방되어 급변하는 데 반해 미술계는
좁은 관행의 반복에 갇혀 있다는 느낌이 들었다.

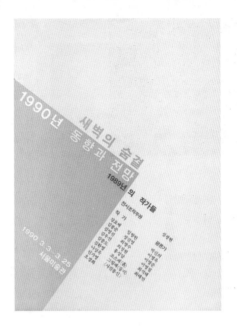

그림4 《1986년 문제작가 작품전》(1987, 서울미술관)의 전시 도록 표지

그림5 《새벽의 숨결—1990년 동향과 전망》(1990, 서울미술관)의 전시 도록 표지

미술의 변화를 사회문화적인 더 넓은 맥락 속에서 장기적으로 생각해보려고 내가 편집위원/ 편집인으로 있던 계간 『문화/과학』에 '문화의 공공성'을 주제로 글을 쓰고 기획했다. 98년 봄 문화정책국의 자문 교수로 있다가 나중에 문화부 장관을 지낸 김성재 교수와 연세대 조한혜정 교수가 나를 찾아와 문화정책에서 당면한 가장 중요한 개혁 프로그램이 무엇인지 물어보았다. 국내의 박물관/미술관/도서관 등의 제도 운영이 엉망인데도 숫자는 늘고 있으니 모든 공공 문화시설을 정기적으로 평가해서 개선하도록 하는 정책과 제도를 만들자고 하니까 좋다고 했다. 즉시 연구팀을 구성하고 국공립 박물관/도서관/미술관 및 사설 문화시설 등을 포함해서 1,100개 정도의 공공 문화시설에 대해 설문조사와 방문 면담 등을 진행해 운영 실태를 파악하고 평가 지표를 세워 보고서를 냈고, 문화부는 이를 토대로 98년 12월 제1회 공공문화 기반시설 운영평가 대회를 개최했다. 공무원 수에 비해 압도적으로 적은 전문적인 큐레이터 비율의 증가, 사무국 중심에서 학예연구실 중심으로 조직과 기능의 전환 등을 주요 골자로 한 이런 정책 전환을 통해서 이후 비록 속도는 느렸지만 공공문화 기반시설의 질적 변화가 어느 정도는 이루어질 수 있었다고 기억한다.

기혜경 선생님 말씀을 쭉 듣다 보니 비록 선생님께서는 개인적으로는 좌절을 여러 번 경험하셨음에도 불구하고 실제로는 공공성이라고 하는 테제가 논의되는 과정에 굉장히 깊게 관여하셨던 것 같다. 그건 또 어떻게 보면 민중미술이라고 하는 이전의 미술운동이 제도적인 영역으로 진입해 들어간 이후에 예술적 이념 실천의 하나로서 미술의 공공성이 화두가 되어서 나온 것이 아닌가 하는 생각이 든다.

민중미술 15년
1980 -1994

94.2.5 - 3.16

██ 국립현대미술관
협찬 : ▲갤러리 · 창작과비평사

그림6 《민중미술 15년: 1980-1994》(1994,
국립현대미술관)의 전시 포스터

경제 개방과 민주적 삶의 양식의 출현

심광현 그 과정에서 문화의 공공성 확대의
내용과 관련된 얘기를 좀 더 보강해보겠다. 아까
정기용 소장 이야기를 잠깐 말씀드리고 이야기를
못했는데, 정기용 소장과의 만남이 굉장히
큰 영감을 줬다. 80년대에는 기존 화랑이나
미술제도에 의존하지 않고 뜻이 맞는 동지들이
돈을 모아 전시장을 만들고, 작품을 빼앗기면 또
만드는 등 요즘 스쾃(Squat, 불법 점거)과 같은
방식으로 미술의 공공적 실천을 했던 셈이다. 벽만
있으면 벽화를 그리고 철거당하고 전시를 열고
작품을 압수당하고(가령 85년의 〈신촌역 벽화〉
철거 사건과 《20대 힘전》그림 압수 등), 시위
현장이나 공장 마당에서 전시를 열고, 노동자들과
같이 집회를 하는 등등, 이런 것들을 미술의 공공성
확대라고 생각한 것이다.

그러다가 1995년 국민소득 만 불 시대가
시작되었는데 이미 90년대 초반부터 일상생활
전체가 화려하게 변하고 있었다. 자가용으로
전국을 여행하고, 주말이면 고기 먹으러 갈빗집에
장사진을 치고, 신도시 개발과 화려한 건물
신축으로 도시 경관 전체가 하루가 멀다하고
변화했다. 눈앞에서 물리적인 변화가 가속되고
있는데, 생각해보니까 이 새로운 거대 건축물들과
도시 공간들이 소유권은 독점자본과 소수
개인들에게 있다고 해도 거기서 살고 드나드는
사람들의 관점에서 보면 다수가 사용하는 공적
공간인 것이다. 교통 시설을 포함해서 모든 공간은
공적 관점에서 경제 논리만이 아닌 문화의 논리가
동시에 적용되어야 한다고 생각했다. 또 하나는
군부독재의 자리에 독점자본이 들어서서 새롭게
수직적 지배를 행하는 상황을 군부독재 시대는
지나갔으니 자유방임의 시대라고 방치할 것이
아니라, 문화적 차원에서만큼은 민주적인 삶의
양식의 구현되도록 바꾸어야 한다고 생각했다. 이
두 가지 관점이 만나려면 반드시 건축과 도시계획
차원에 문화의 민주화와 미술의 공공성 문제가
개입되어야 한다고 생각했다.

건축과 도시계획은 사실 과거에는 미술의
영역이기도 했다. 르네상스 시대에는 화가들과
건축가들이 같은 길드에 속해 공동 작업을 하면서
이탈리아 도시와 건축과 시민적 생활양식의 새로운
연결망 구성에서 주도적인 역할을 했었다. 아까
말했던 '아카익' 프로젝트에서 만나서 신나게
상상력을 발휘해 많은 구상을 함께 했던 정기용
소장이 바로 2000년대에 들어와 그런 방식의
새로운 건축을 무주군에서 실현했다. 96년부터
준비해서 2008년까지 10여 년 동안 무주군에
다양한 생활공간과 문화 공간을 재구성하고 신축한
공공건축 프로젝트가 그것이다. 가장 기억에 남는

그림7　『문화과학』창간호 표지, 문화과학사, 1992

천문대를 만드는 등 많은 공공 프로젝트를
진행했다.

　이렇게 생활과 문화와 건축이 적극적으로 상호
작용할 수 있는 프로젝트를 진행하는 동안 정
소장은 내가 99년에 주도해 창립한 '문화연대'에
동참해 공간환경위원장과 공동대표를 역임하면서
문화정책과 학술연구와 예술 장르들 간의 새로운
연결을 활성화하는 데 크게 기여했다. 되돌아보면
그런 경험들과 논의들이 문화가 역사와 생활로부터
괴리되지 않고 오히려 그 속으로 들어가 삶의
스토리가 살아 있는 새로운 문화와 공간으로
재탄생하게 된 배경에 스며들어 있었다고
생각된다. 80년대에 그림 속에 집어넣으려고
했던 내용들을 이후에는 문화와 역사가 복잡하게
얽혀 있는 삶의 맥락 속으로 열어내어 미술이 이를
가로질러가는 큰 그림으로 실현하려 했던 셈이다.[3]

『문화과학』의 태동과 공공미술

게 안성면 마을회관 건물을 개조해 동네 목욕탕을
지은 첫 번째 프로젝트다. 형식적으로 머물러
있던 마을회관을 마을 목욕탕으로 개조했는데,
일주일의 반은 남탕이 여탕이 되고, 여탕이 남탕이
되어 번갈아가면서 쓰도록 했다. 진입로가 다르고
공간의 위치가 다른 두 탕을 모두가 즐길 수 있게
했는데 그 결과 이야깃거리가 많아졌다. 여탕은
이렇게 생겼고, 남탕은 저렇게 생겼고 하는 등
재미있는 이야기가 많아지면서 동네 사람들끼리
친밀해졌다고 한다. 건물 하나의 개조가 마을에
큰 활력을 준 것이다. 이런 변화 이후 군수가
적극적으로 의뢰해 정 소장은 무주 공설운동장에
등나무를 심어 변화를 주고, 부남면 사무소에

장승연　선생님께서 1999년에 『문화과학』17호에
게재하신 논문의 한 구절을 먼저 인용하고자
한다. "1980년대가 문화연구 없는 문화운동의
시대였다면, 1990년대 후반은 문화운동 없는
문화연구의 시대가 되었다"라고 지적하신 문장을
보고 공감했다. 특히 1990년대에 유행처럼
펼쳐졌던 다양한 문화연구 사례들에 있어 연구회
등 동인 활동, 출판 등의 연구 분야 성과는 매우
고무적이었지만, 그 성과가 동시에 이상적으로
현장에 흡수되고 실천되었는가에 있어 의문이
들었기 때문이다. 그런데 오늘 말씀을 들어보니
당시 여러 가지 다양한 실천들이 시행착오 끝에
펼쳐졌다는 것을 알게 되어서 흥미로웠다.

3　　2011년 암으로 작고하지 않았다면 정 소장과 오랫동안 얘기했던 ‹풍수박물관› 프로젝트를 추진했을 터인데 그렇지
　　못하게 된 것은 정말 안타까운 일이다.

그림8 정기용, 무주 안성면 덕유 개발계획 초안, 종이에 연필, 색연필, 펜, 45×71.2cm. 국립현대미술관 소장

그렇다면 1990년대 '문화연구'와 '문화운동' 논의의 차원에서 당시 또 다른 주요 개념으로 주장하신 '공공성'이라는 개념을 어떻게 좀 더 구체적으로 이해할 수 있을지, 이에 대해 설명을 부탁드리고 싶다.

심광현 그 이야기를 했던 것은 1999년 『문학과학』 17호다. 당시 나는 이론적으로는 대안 사회의 구체적 내용으로 '문화사회론'을 펼치기 시작하고 실천적으로는 공공문화 정책을 연구하면서, 99년 가을 문화연대와 영화인회의 창립에 주도적으로 참여했다. 날짜를 하루 간격을 두고 같은 사무실에서 활동을 시작한 두 단체의 사무국장과 정책위원장을 맡아서 기본 방향과 실행 프로그램을 설계했다. 인용해서 말씀하신 그 문장에는 90년대의 시대 변화 속에서 내 자신이 개인적으로 겪은 여러 경험들이 깔려 있다. 문화운동이 제대로 되려면 활발한 운동 주체가 있어야 하는데 그렇지 못하게 된 것이다. 젊은 미술평론 그룹인 '미비연'은 93년 초에 해체됐고, 93년 문민정부 들어서고 나니까 민족예술인총연합[4](이하 '민예총')과

4 한국민족예술인총연합은 진보적 문예운동 연합체로서, 1988년 12월 23일에 설립되었다. 문학을 주축으로 미술, 음악, 춤, 민족극, 전통연희, 사진, 건축, 영화 전문예술인들이 가입되어 있다. 고은(시인), 조성국(무형문화제), 김윤수(미술평론가)가 초대 공동 의장으로 선출되었고, 1970-1980년대 내내 반독재 민주화운동을 벌였던 문예단체들이 하나의 조직 아래 결집했다. 창립 당시 민예총의 회원은 839명에 불과했으나, 창립 10주년에 이르러서는 전체 회원수가 1만 명에 육박했다. 민예총은 "민족예술을 지향하는 예술인들의 상호연대 및 공동실천을 통하여 민중의 삶에 기초한 민족문화예술을 건설함으로써 조국의 자주, 민주, 통일에 기여함을 목적으로 한다"고 창립목적을 밝히고 있다.

'민미협'도 대체로 활동이 빈약해지고 거의 소강 상태로 접어들었다. 문민정부가 되니까 94년 국립현대미술관에서 개최된 민중미술 전시회, 광주비엔날레 참여 등 제도적 활동과 개인적인 창작 활동 외에는 이전에 비판과 투쟁 중심으로 전개되었던 활동거리가 크게 줄어든 것이다. 이런 상황에서 나는 앞서 말한 두 전시회 개최에 반대하다가 1996년에는 영상원 교수가 되었고, 96-7년에는 부산민주공원 상설전시관 기획, 98년에는 공공문화기반시설 운영평가제도 수립, 99년에는 스크린쿼터사수운동에 참여하고 영화인회의와 문화연대 설립을 주도하면서 활동의 중심이 영화운동과 새로운 문화운동 쪽으로 자연스럽게 옮겨가게 되었다.

민중문화운동이 이렇게 쇠퇴하는 한편에서 90년대 초반부터 미국과 유럽 유학 갔다가 학위를 마치고 귀국하는 사람들이 많아지면서 문화연구 붐이 일기 시작했다. 92년 『문화/과학』을 창간할 즈음, 『이매진』, 『상상』, 『리뷰』같이 대중문화와 문화연구를 주제로 내건 새로운 잡지들이 많이 쏟아져 나왔다. 『문학과지성』에서도 문학만이 아니라 문화에 대해서도 많이 다루기 시작했다. 그러면서 문화연구자와 문화평론가들이 늘어났고 대학의 인류학과와 언론정보학과, 사회학과 등에서 문화연구를 새로운 커리큘럼으로 도입하기 시작했다. 그런데 나는 이런 흐름에 비판적이었다. 내 눈에는 대부분 운동성 없이 박제화된 형태의 문화연구로 보였기 때문이었다. 80-90년대 서구에서 유행하는 이런 흐름들을 직수입하는 것보다는 오히려 50년대 영국에서 발간된 『뉴레프트 리뷰(New Left Review)』의 주도자들이 했던 비판적이고 진보적인 문화연구, 68혁명에 직간접으로 기여했던 운동 정신을 계승해야 한다고 생각해서 강내희 교수와 만나 『문화/과학』 창간에 참여했다. 예술에서 문화로 운동의 영역을 확대함과 동시에 동구권 붕괴 이후

새로운 테크놀로지의 등장과 공간의 변화 등으로 새롭게 제기될 복잡한 문제들에 대해 비판적-과학적 해법을 찾아야 한다는 취지로 남들이 꺼리던 과학과 문화의 긴장된 결합을 잡지의 제목으로 내세웠던 것이다. 하지만 『문화/과학』 편집위원들의 시야도 99년 문화연대가 창립되기 이전까지는 알튀세르와 푸코 등 신좌파의 이론적 연구와 국내 문화 현실의 변화에 대한 비판적 분석 등 연구 활동에 주로 한정되어 있었다.

미술운동의 새로운 주체 형성의 문제는 99년 상반기에 대안공간 풀이 만들어지면서 다시 논의되기 시작했다고 볼 수 있겠다. 2000년대 중반 즈음 대안공간 풀에서의 작가들과의 세미나에서 당시 '공공미술'을 주제로 강연을 했던 기억이 있다. '과거 선사시대부터 지금까지 원래부터 미술은 퍼블릭 아트다. 근데 산업자본주의가 본격화된 이후 150년 정도 프라이빗 아트로 잠시 전환된 것인데 지금은 모두 예술이 본래 사적 활동이라고 착각하고 있다. 동굴벽화부터 따지면 수 만년 동안 퍼블릭 아트의 역사가 있었는데 150년 동안의 프라이빗 아트 때문에 그런 큰 물결이 사라지겠나. 정신들 차리고 예술의 공공성이라는 방향으로 넓은 시각을 갖기를 바란다'라고 강조했었던 것 같다. 그때 수잰 레이시(Suzanne Lacy)의 『뉴 장르 퍼블릭아트(New Genre Public Art)』의 내용들을 소개했었다(이후 후배 이영욱/김인규가 번역해서 『새로운 장르 공공미술: 지형 그리기』라는 제목으로 1995년에 문화과학사에서 출간되었다). 이 책에는 제도적, 개념적 미술사와의 연관 속에서 미술의 공공성이라는 것이 왕실 또는 국가 기념물, 전쟁기념탑 등에 한정되었던 차원에서 벗어나 1960년대부터 어떻게 일상적인 차원의 퍼블릭 아트로 새롭게 탄생되었는지 잘 소개되어 있다.

한국에서는 1984년에 건축물 1% 미술장식법이 시행되면서 공공미술의 초기 형태가 시작되었지만 공공미술에 대한 개념적 인식은 크게 부족한

상태였다. 아주 재미있는 사실 한 가지를 소개하면, 오윤 선생이 1970년대 중반에 소공동의 상업은행 본점에 황토벽돌로 만든 벽화를 처음 만들었다고 한다. 그 작품이 공적 공간에 처음으로 등장한 민중미술이라고 할 수 있겠다(김정헌 선생도 1985년 재소자들에게 그림을 가르쳐서 공주교도소 벽에 재소자들이 그린 벽화 프로젝트를 추진하면서 '빅아트'라는 개념을 제시한 바 있다). 그런데 미술장식품 1%법이라는 게 대개는 기업가 개인의 취향에 좌지우지되었고 작품 가격을 깎아 남은 돈을 비자금 용도로 쓰는 등 많은 문제를 야기해왔다. 공공문화기반시설 운영평가 정책과 문화정책의 개혁을 통해서 이런 문제들을 개선하고자 노력했지만 쉽게 고쳐지는 문제가 아니었다.

정현 여기에 좀 덧붙여서 방금 전에 제도의 변화, 서울역사박물관의 어떤 좌절의 경험을 이야기하셨는데, 1990년대 중후반부터의 사립 기업 문화의 한 형태, 이 또한 도시 문화 안에서의 공공성을 보여준다는 것 그리고 그것이 동시대까지 상당한 많은 영향을 주고 있다는 점을 간과할 수 없을 것 같다. 당시 아트선재센터, 사비나미술관, 그리고 대안공간 풀을 포함한 1990년대 말에 등장했던 대안공간들, 이런 식으로 도시를 점유하는 미술 공간들의 활약 내지는 그것들이 가지는 성격을 공공성과 관련해서 이야기를 듣고 싶다.

경제 성장과 공공성 담론

심광현 무엇이든지 초창기에는 비전을 내걸어야만 하기에 그 열기는 대단하다. 어쨌든 1990년대 후반에서 2000년대로 넘어가는 시기에 대해 생각할 경우, 미술 창작이나 미술이론을 공부하시는 분들이 제일 염두에 두어야 한다고

생각하는 게 GDP의 변화다. 미술사도 역사의 일부인데 역사에서 가장 큰 변화의 물결을 만들어내는 것은 결국 경제적 변화다. 경제가 어떻게 변하느냐에 대한 고민 없이 히스토리를 연구한다는 것은 어불성설이 된다. 껍데기만 보는 것이다.

1995년에 1인당 국민소득이 1만 불, 2005년에 2만 불 시대가 열리는데, IMF 위기 이후 회복된 2000년대 초반은 1만 5천 불 정도를 통과하던 시기가 아니었을까 싶다. 다른 나라와 다르게 우리나라 경제를 '압축 성장'이라고 하지 않나? 다른 나라가 5백 년 걸린 걸 우리는 50년 만에 해냈다. 자랑스러운 한국인, 보통은 '한강의 기적'이라고 말한다. 하지만 사실 그 말을 거꾸로 뒤집어보면 남들이 500년 걸려서 천천히 가는 길을 10배로 빠른 속도로 달려왔으니까 대부분 몸과 마음이 소진되고, 비유하자면 심장마비나 뇌졸중 상태가 되었다고도 할 수 있다. 자기가 뭐 하는지도 모르고 그때그때 한탕 쳐서 돈 빨리 벌고, 큰 집으로 이사 가는 게 목표인, 이런 분위기로 급격하게 바뀌어갔던 것 같다. 작가들과 평론가들도 이런 분위기에 휩싸여 있었던 것 같고.

이런 분위기의 결을 가로질러 대안공간 풀이 생겼고, 월드컵 4강 진출로 사회적으로 활력이 다시 살아나고, 노무현 정부도 문화적인 비전을 적극 공유하는 것 같았고, IMF 위기로 한 방에 허리가 꺾여서 휘청했다가 다시 경제가 회복하게 된 상황이라서 상당히 낙관적인 전망이 가능했던 시기이기도 했다. 그러나 사실 2000년대에 경제가 회복되었을 당시에는 대부분 그 정체를 몰랐던 신자유주의가 IMF가 요구한 구조조정이라는 명분으로 위에서부터 낙하산처럼 내려오고, 또 사회 전체에 스며들기 시작했다. 사실 그 시대는 예술의 공공성이란 게 뿌리를 내릴 수 있는 토양이 아니라 오염된 토양이었던 것이다. 그래서 미술 영역에서 공공성 강화를 위한 담론과 조직이

만들어지기는 했으나 공공성을 채우는 공기 자체는 이미 대기오염, 초미세먼지 같은 게 스며드는 그런 환경이었다는 것이다.

이어서 2006-7년에 한미FTA 협상이 시작되었고, 2007년 미국에서 금융위기가 터지고 난 후 이명박 정부가 들어서면서 한국 정부와 사회의 모든 국면은 24시간 신자유주의 체제로 전환되었다고 할 수 있다. 비유하자면 노무현 정부가 추진한 신자유주의는 하루 8시간 정도의 신자유주의였다면, 이명박 정부에서는 24시간 신자유주의로 바뀌면서 '공공성'이라는 개념조차 아예 연기처럼 사라진 것이다. 여러분들은 어떻게 생각하실지 모르지만 저는 거시적인 측면으로 볼 때 2010년대에는 공공성은 아예 존재하지 않았다고 본다. 그 자리를 시장성, 효율성이 대체했다.

김대중 정부 초기인 1990년대 후반에 시도된 공공성 확대도 실은 운동성과 결부된 것이 아니라 제한된 정책 분야와 소수 담론들과 개인들/ 단체들의 실천에서 왔다 갔다 했던 것뿐이다. IMF 이후에 공공성의 새로운 형태가 등장했을 때 그걸 집행하는 사람들은 발전주의 시대에 성장했던 사람들이었고, 2000년대 국가와 사회를 지배한 것은 신자유주의였다. 이렇게 해서 국내에서 미술과 문화의 공공성 담론과 실천은 '왜곡의 왜곡'을 거친 셈이 되었다. 우리 미술계에 공공성 담론과 제도가 뿌리내리지 못한 이유가 이런 전반적인 사회적 흐름에서 비롯된 게 아닌가 하는 그런 생각을 해본다.

기혜경 선생님께서 신자유주의 말씀을 하신 김에 하나만 더 여쭤보겠다. 어떻게 보면 노무현 대통령 말씀도 인용하셨는데 '8시간만 신자유주의 하자'라는 말씀이 궁금하다.

심광현 인용이 아니라 제가 보자면 그렇다는 이야기다.

기혜경 그때부터 시작된 국공립 미술관의 법인

체제화, 가열찬 내몰림, 이런 것들이 여태까지도 진행되고 있다. 올해 들어서 국립현대미술관을 더 이상 법인화로 내몰지 않겠다고 하면서 내년에 국립현대미술관을 정상화시키고 계약직으로 일하는 사람들을 일반직으로 돌리겠다는 로드맵이 나오고 있다.

심광현 학예직의 정규직화와 학예직 중심의 박물관/미술관 운영의 제도화를 문화정책의 중심으로 가져가자는 것이 98년 공공문화기반시설 운영평가제도의 기본 취지였는데, 제대로 실행하기도 전에 신자유주의의 흐름에 그냥 파묻혀버린 셈이 되었다. 온전히 실행된 적이 없으니까 만일 내년부터 이 제도를 도입한다면 20년 만에 처음으로 문화적 공공성이 이 땅에 뿌리 내리는 격이 되지 않을까 생각한다.

문화연대의 태동과 성과

기혜경 이렇게 시장경제 쪽으로 내몰리는 상황 속에서 선생님이 문화운동, 문화연구자로서 공공성을 개인적인 차원에서 말씀해주셨는데, 그것을 조금 더 넘어서서 '문화연대'라든가, 선생님 활동하셨던 단체에서 시장경제로 내몰리는 문화판과 그 속에서 구체적으로 어떤 활동을 하셨는지 듣고 싶다. 어떻게 보면 1990년대 초반 이후에서부터는 우리 미술계에 가장 크게 영향을 미친 것 중에 하나가 정치적인 파워보다는 시장의 논리와 시장의 힘이었던 상황 속에서 어떤 대응들이 있었나?

심광현 그런 경험들로 인해 문민정부라고 해도 믿을 수 없다고 생각했고, 민예총은 작가 조직으로 국한되어 있어 도시 공간이나 문화 전반, 영상 매체와 뉴미디어의 문제들을 다룰 전문성이 없었다. 이런 공백을 채우기 위해 문화연구자들과 작가들과 시민운동의 유경험자들 300여 명이

모여 혼성부대를 만든 것이 문화연대다. 당시 문화연대가 내건 주요 목표는 문화의 공공성 확대를 위해 정부 문화정책을 감시하고 평가하는 것이었다. 예술위원회, 출판문화위원회, 도시 공간의 공공성 확대를 위한 공간위원회, 문화재위원회 등이 있었다. 도정일, 김정헌 선생이 공동대표를 맡았고, 강내희 선생이 집행위원장을, 정기용 소장은 공간위원회 위원장을 맡으셨다. 1999년 창립 직후에 다음 해 국회의원 총선에 개입하기 위해, 그해 12월 박원순 전 시장이 이끌던 참여연대와 협력하여 '낙선운동'을 시작했다. 젊은 디자이너들의 새로운 디자인과 영화감독과 배우들이 참여로 구성한 참신한 낙선운동 포스터와 배지, 다양한 슬로건을 이용한 홍보와 시위 등으로 많은 호응을 받았다. 국회의원 선거를 문화정치적인 관점에서 새롭게 접근해 선거와 문화를 이분법적으로 구분하는 대신 선거 자체의 문화를 바꾸는 데 일조했다고 할 수 있다.

문화연대가 했던 중요한 일 중 또 하나는 2000년 새로운 밀레니엄 시작을 기념해 문화부에서 한강 한가운데에 직경 200미터 규모의 롤러코스터 같은 원형 타워를 설치하겠다는, '밀레니엄 타워' 프로젝트를 발표한 것을 반대해 취소하게 한 일이다. 나는 토론회 개최와 라디오와 TV방송에 나가 일일이 맞대응을 하며 6개월 정도 반대하고 돌아다녀서 결국 문화부를 설득했다. 이런 일들을 통해 문화연대가 좀 알려지게 됐다. 실제로 실행되면 환경생태학적이고 경관-시각적 차원에서 많은 문제를 일으킬 것이라는 분석을 제시했고 그 예산으로 개혁할 문화정책적 과제들과 문화의 공공성 실현 방안들을 대안으로 제시했다. 개인적으로 내가 했던 일 중에 가장 보람 있는 일 중 하나가 아닌가 생각한다. 당시 설득에 실패해 한강의 경관이 망가졌다면 어떨지 상상해보라.

문화연대 사무국장으로 일하는 한편 99년부터 본격화된 스크린쿼터축소반대운동과 영화인회의의 정책위원장으로 일하면서 문화정책의 고유성과 세계성의 결합을 위한 많은 학회나 포럼을 조직했다. 스크린쿼터 반대운동을 하다가 문화다양성 운동으로, 이어서 한미FTA 반대운동으로 나아가게 되는 바람에 문화연대는 전체 사회운동 단체들의 허브 역할을 하게 되어 활동가들과 집행위원들이 몇 년간 많은 고생을 했다. 그러는 사이 21세기 문화정책의 고전이라고 불리는 『창의한국』을 만들었고, 문화헌장과 문화환경 영향평가의 기본계획 수립 등 생산적인 일도 많이 했다. 문화환경 영향평가는 그동안 정책으로 권장만 되다가 2015년 무렵부터 반드시 시행하도록 법제화된 것으로 알고 있다.

기혜경 이렇게 말씀을 나누다 보니까 김장언 선생님께서 마지막으로 질문을 준비해주셨던 문화연대 활동 중심의 공공성 담론과 실천의 성취와 한계에 대한 대답도 이미 나온 것 같다. 그리고 시간도 거의 다 소진이 되어서 마지막으로 객석에서 질문을 좀 받아봤으면 한다. 미술계에서 쉽게 모시기 힘든 분을 모셨으니, 이 기회를 빌어서 많이 질문해주시길 바란다. 이선영 선생님이 손을 드셨다.

이선영 아까 선생님이 설명해주신 미술비평연구회에 가입한 친구들이 있어서 저도 그때 관심이 많았지만 용기가 없어서 들어가지 못했는데, 1993년에 왜 그게 해체가 됐는지 궁금하다. 그때 할 일이 굉장히 많이 있었을 것 같다고 생각한다.

심광현 20-30명으로 회원 수가 유동했는데 92년 가을부터 93년 초 사이에 몇 개 그룹으로 의견이 갈렸다. 아까 말씀 드린 대로 상황이 많이 변했으니까 굳이 서로 의견이 다른데 힘들게 매일 논쟁하지 말고 각자 나가서 자유롭게 활동하자, 그게 다수 의견이었다. 제가 끝까지 해체 반대를 하고 설득도 했지만 결국 졌다. 뉴미디어 등장, 도시 공간의 변화, 세계화의 뜨거운 바람 속에서

새로운 경험을 접하면서, 분야별로 세분화가 되고 할 일이 많아졌지만 공동 보조를 취하는 일은 점점 어려워진 것이다. 창립 초기에는 '반독재 민주화 투쟁'을 통한 대안 사회로의 전진이라는 단일한 이념 속에서 관심 있는 분야와 매체가 달라도 함께 묶어지는 효과가 있었다가, 사회주의 블록이 붕괴되니까 대안 사회에 대한 단일한 이념도 갈라지게 된 것이다. 미술과 문학 영역에서 포스트모더니즘이 부상했던 것과 유사하게, 정치학과 비판사회이론 쪽에서는 포스트맑스주의가 부상했다. 멤버들 사이에서도 각종 '포스트'주의의 영향이 스며들면서 서로가 단일한 이념으로 밀고나가기 어렵게 된 것이다. 저는 아쉬워했지만 시대상황의 변화 앞에서는 어쩔 수가 없었다.

기혜경 해체를 아쉬워하시면서 마지막으로 미비연에서 활동하셨던 분들이 책을 내셨던 것으로 기억한다. 객석에서도 질문을 해주시면 감사하겠다.

청중1 선생님 말씀 정말 잘 들었다. 문화연대 활동하시면서 여러 환경적인 문제 등으로 인해 부딪혔던 부분들에서 더 알고 싶다. 그리고 아쉬웠던 것들이나 여전히 해소되지 않는 것으로 어떤 것들이 있는지, 미술계나 사회 전반에 걸쳐 이야기를 듣고 싶다.

심광현 문화연대가 열심히 한다고는 했지만 참여연대만큼 돈을 못 걷었다. 처음 시작할 때는 참여연대도 그렇게 크지는 않았는데 변호사와 학계의 광범위한 네트워크를 매개로 시간이 지나면서 점점 커지고, 우리는 돈 없는 작가들과 시민운동가, 문화연구자들로 구성되어 있었기에 초기 상태를 유지하기도 바쁘고 활동가를 많이 뽑을 수가 없었다. 또 문화연대가 커지면서 활동가 한 사람의 일이 너무 많아지다 보니까 전문성이 떨어지고 5년, 10년이 되면 힘이 들어 일을 그만두게 된다. 그러면 새로운 사람을 보충하고

가르쳐야 한다. 문화판에 갤러리는 많아지고, 공공미술관도 많아지고 제도는 확대되는데 문화연대는 그만큼 동반성장 하지 못했다. 거꾸로 이야기하면 문화연대의 제자리걸음은 그만큼 사람들의 의지와 무관하게 제도의 부패와 부실 운영을 반영하는 셈이라고 본다. 과장되고 건방진 이야기일 수 있지만, 역설적으로 문화 영역에서 운동과 제도의 관계는 그런 식으로 반비례 관계를 이루었던 것 같다.

그래도 문화연대가 내년이면 20주년이 되는데 그만큼 버틴 것만 해도 감사하게 생각한다. 아무리 힘이 들고 시간이 걸리더라도 문화의 공공성, 예술의 공공성은 계속 확대되어야 한다. 특정한 엘리트 몇 사람이 왜 공공 자원과 공간을 독점하는가, 이런 현상들을 가만히 보고 있는 것 자체가 말하자면 '민도'가 떨어지는 것이다. 비단 민중미술만이 아니라 마르셀 뒤샹(Marcel Duchamp)에서부터 현대미술까지 이미 다 보여준 것을 재신비화하지 말고, 어떻게 다양한 현장에서 예술적이고 문화적인 활력을 새롭게 만들어 민주적으로 공유하고 확산할 것이냐 하는 것이 작가들은 물론 예술을 공부하고 문화를 연구하는 사람들에게 문제의식이 되었으면 좋겠다는 것이 문화연대의 화두 중 하나였다. 문화연대는 문화연구와 문화운동의 동반성장, 공진화를 지향했기에 "문화연구 없는 문화운동은 맹목적이고, 문화운동 없는 문화연구는 공허하다"라고 썼던 것이다. 내용과 형식의 짝패 구조를 강조했던 칸트의 유명한 말처럼 제도와 NGO의 관계도 마찬가지라고 본다. 그런 의미에서 비판적 문화연구와 문화운동이야말로 예술의 공공성 유지와 확장에 가장 중요한 동력이라는 것을 오늘 이 자리를 빌어서 말씀드리고 싶다.

기혜경 또 질문자 한 분 더 나왔는데 마지막 질문으로 하겠다.

청중2 1990년대 초반에 민중미술 이후를

위한 담론이 있었고, 선생님께서도 적극적으로 참여했던 흔적을 종종 발견하기도 한다. 하지만 1990년대로 넘어와서 일종의 포스트민중미술에 대한 담론이 있었지만 제대로 갈무리되지 못했던 거 같다. 《민중미술 15년》전(1994)도 선생님이 반대하셨다고 하셨는데, 저는 이것을 '민중미술 미완의 역사화'라고 볼 수 있을 것 같다. 또 그 사이에 선생님께서는 미술비평을 하지 않으시고 문화이론가로, 문화 쪽으로 이동하셨다. 최근에 원동석 선생님, 최민 선생님, 박용숙 선생님, 또 며칠 전에는 김윤수 선생님이 돌아가시고. 1980년대 민중미술이 많이 입론되긴 하였지만, 민중미술론이라는 일종의 이론 체계나 방법론적인 부분에 있어 제대로 마무리되지 못하였다. 약 40년이 지난 지금도 여전히 학계에서조차 민중미술론에 대한 연구는 미흡한 실정이다. 이런 부분에 대한 선생님의 생각을 여쭙고 싶다.

심광현　중요한 질문을 해주셨다. 1995년 광주비엔날레를 반대하면서 미술계를 떠나겠다고 선언하고 나서는 미술제도나 전시 구성 등에 관여하지 않고 잘 아는 화가들이 전시를 하면 가끔 평론을 쓰는 개인적인 일로 미술계 활동을 제한했다. 사실 지금 말씀하신 그 부분이 저에게 늘 숙제로 남아 있다. '미비연'을 만들었던 것도 그런 체계적인 연구와 책자 작업을 위해서였지만 제대로 된 공동 작업을 못한 채 중단된 것을 아쉬워했다. 지금도 그렇지만 당시에도 단순히 80년대라는 시대상황과 '민중미술'이라는 단어에 묶이지 말고, 민중미술을 아래로부터의 민주화가 정치, 경제, 사회, 문화 등 모든 분야로 확장되어나가는 역동적인 민중운동의 일환으로, 다시 말해 '아래로부터의 민주화 과정'의 시각적 재현이자 표현으로 보면서, 광범위한 민주화 운동을 문화와 예술 분야에서 어떻게 창조적으로 실천해나갈 것인지가 중요한 과제라고 생각했다. 후퇴하거나 왜곡되기도 하지만 결국 장기적으로 보면 앞으로 나아가는, 아래로부터의 민주화 운동의 발전에 미술과 예술이 능동적으로 기여할 수 있는 방향으로 책을 엮어내는 것이 항상 나의 숙제라고 생각하고 있다.

이런 관점에서 보면 '민중미술'은 특정 시대에 나타났다가 사라지는 하나의 사조가 아니라, 여전히 수많은 과제를 안고 있는 '미완의 예술운동'이라고 생각한다. 그래서 나는 '포스트민중미술'이라거나 '포스트맑시즘'이라는 애매한 말을 싫어한다. 그보다는 '확장된 민중미술', '확장된 맑시즘'이라는 개념이 필요하다고 본다, 20년간 『문화/과학』 편집인으로 일하면서 미술과 예술을 장르적 틀에 가두지 않고 문화와 정치경제와 같은 넓은 사회적-역사적 맥락과 연결해서 새롭게 연구하는 확장된 이론이 필요하다고 생각했다. 또 새로운 시대 변화의 국면을 맞이한 지금, 과거의 민중미술의 틀에 고착되지 않고 그 정신을 더 확장하고 새롭게 표현할 수 있는 시각이 필요하다고 생각한다. 과거를 지나간 시간의 박제화된 기록으로 가두지 말고 과거가 제시했으나 실현하지 못했던 과제들을 오늘의 새로운 과제들과 연결해 새로운 실천으로 실현해나가는 것이 바로 오늘의 초연결 네트워크 사회에 들어맞는 정신이 아닐까 싶다.

기혜경　오랜 시간 선생님 모시고, 선생님 경험과 활동을 근거로 해서 이야기를 들어봤다. 시간이 좀 더 있다면 더 많은 이야기를 심도 깊게 들을 수 있을 거 같은데, 저는 개인적으로는 이 세미나를 준비하면서 『문화과학』을 통해서 이야기하셨던 문화정치, 문화사회, 문화교육, 이런 새로운 개념들, 그리고 새롭게 천명하고자 하고 바꿔 나가고자 했던 것들이 문화연대 활동과 연결되면서 조금 더 우리 사회 문화의 지평과 상황을 바꿀 수 있는 계기가 되었으면 좋겠다고 생각했다. 선생님께서 정말 열과 성을 다해서 참여연대와 비교를 하셨는데, 여기 문화 하시는 분들 다 모이셨으니까

참여연대보다 문화연대에 조금 더 힘을 보태셨으면
한다. 제가 가장 안타까웠던 부분은 제가 공공
미술관에 있다 보니 문화교육이 학생들에게 아예
교육되고 있지 않다는 현실이다.

심광현 올해부터 서울시 교육청에 제1창의
문화교육센터와 제2창의문화교육센터가
만들어졌다. 이 중 두 번째 센터를 문화연대가
맡아 운영을 시작했다. 문화연대가 2002년부터
전교조 교사들과 협력해 시작했던 문화교육
운동을 부분적이기는 하지만 중고등학교 현장에서
실행하게 된 셈이다. 물론 시간과 예산 부족으로
기획한 만큼 성과가 있을지는 별개 문제이지만.

기혜경 굉장히 반가운 일이다. 현장에 있다 보면
알 수 있듯이 우리나라 중고등학교 과정에는
문화교육이 거의 없다시피 한데, 그런 문제점을
지적하거나 개선하려는 노력을 문화연대에서 계속
하고 계시니까 많은 분들께서 문화연대에 눈을
돌려주시기를 바란다.

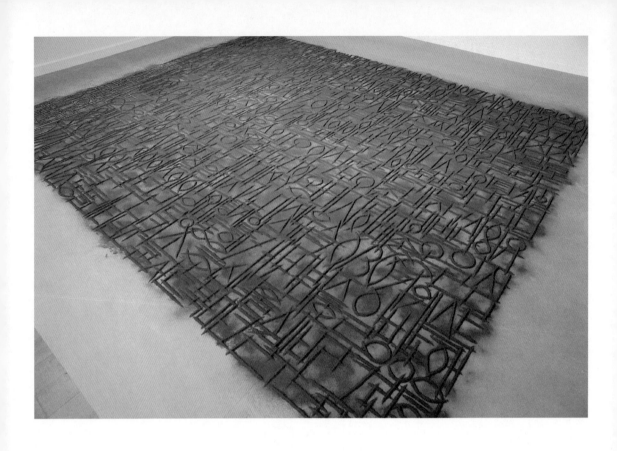

그림1 오인환, ‹남자가 남자를 만나는 곳, 서울›, 2001, 향가루, 가변설치, 563×530cm. 국립현대미술관 소장, 작가 제공

붕괴와 접합:
불/가능한 전시기획

진행: 정현
토론: 이영철(계원조형예술대학 교수), 기혜경, 김장언, 장승연
일시: 2019년 3월 30일

^{정현} 이번 좌담은 그간 이영철 선생님이
기획했던 전시들을 중심으로 이야기를 나눠볼
예정이다. 선생님께서 '붕괴와 접합'이라는 주제를
제안해주셨는데, 우리의 연구 역시 이와 관계가
깊다고 생각한다.

초기 큐레토리얼의 출현

^{이영철} 세계화, 전 지구화가 지역성을 새롭게
발견하는 기회를 제공했다는 점은 양자를
함께 생각해야 하는 새로운 사유의 길이 열린
것을 말하므로(모두가 부정하는 신자유주의가
열었다!) 우선 외부 환경의 변화를 주목할 필요가
있을 것이다. 시대적 흐름을 의식하지 않고
이야기해보고 싶다. 90년대 이후 미술에 대해
말하는 것과 전시기획을 말하는 것이 서로 다른
것이 아니라 하나인 것으로 여겨졌다는 점은
상당히 큰 변화라고 여겨진다. 전시기획은 더 이상
미술의 배경이나 보조적인 위치가 아니라 미술에
프레임을 만드는 중심이 되었다. 전시기획의
의미를 안다는 것은 미술이 진화해온 역사의
일부로 진열되고 매개되고 토론되는 방식들을
'감추지 않고 드러내는' 일을 말한다. 전시에서의
현시 방식은 어떻게 비롯되고 조직되는가. 미술은
어떻게 틀 지워지며 어떻게 말해지며 어떻게

개념화와 생산에 책임을 지닌 사람들에 의해
표현되는가를 아는 일이다. 내가 말하고자 하는
것은 미술은 '전시 속의 미술'인 것이며, 이때
전시를 언어적·비언어적 수행 과정이 형성하는
'구성체'로 파악함으로써, 큐레이팅이라는
실천의 의미, 즉 큐레토리얼이라는 지금은
고유명사의 지위를 얻은 형용사의 의미가 얼굴을
드러낸다. 이는 서구에서 80년대 후반 들어와
'담론적(혹은 언술 행위의) 전환'이라는 술어의
등장과 함께, 이 기간에 독립 큐레이터, 전시-저자,
예술가-큐레이터, 전시의 저작권, 전시의 자율성
등 큐레이터 중심의 담론이 발생했다. 세계화
과정에서 전시들이 엄청 증가하면서 30여 년이
경과한 지금에는 넘쳐나는 증거들이 도처에
쌓이고, 그에 따라 전시기획을 문화적 생산과
매개라는 판명한 실천으로 인정하기에 이르렀다.
예술가, 큐레이터들, 큐레이터 콜렉티브들은
문화 생산의 장 속에서 다양한 방식으로 작동하는
행위자들(비인간을 포함하는)과 대행자들을
이해하면서 예술 작업의 한계와 경계들에 대해
지속적으로 되묻는 새로운 변화가 생겨났다고
하겠다.

좌담의 키워드로 '붕괴와 접합'이라는 단어를
가져온 이유는, 제도 비판이라는 동시대 미술
담론에 있어 하나의 굵은 줄기를 형성한 것에
조응하려는 의도에서가 아니며, 본인이 90년대

이후 지금까지 전시기획자로서 활동해온 구심력을 나타내는 용어를 찾다가 떠오른 단어이다. 80년대 이후 어떤 막판 국면, 예컨대 당시에 이념, 역사, 인간, 예술의 종말론에 대해 무수하게 많은 담론이 쏟아졌다. 사회주의 붕괴와 신자유주의 부상, 지식 담론의 근본적인 변화라는 거대한 변화 국면에서 비평이 불안정과 혼란에 빠졌던 것을 또렷이 기억한다. 미적인 판정과 성찰을 요구하는 비평 대신에 미술이 전시라는 프레임을 통해 개념과 주이상스(jouissance)를 관객에게 전달해온 그 역할이 인정되기 시작하였다.

상품 기호에 대한 인식과 더불어 미술가들이 자신의 작품을 상품으로 제시하는 동시에 상품 진열 방식을 그대로 전시에 도입하는 방식의 전시가 열려 1986년 미국의 동시대 미술에서 큰 논란이 되었던 적이 있다. 바로 «막판: 최근의 조각과 회화의 레퍼런스(Endgame: Reference and Simulation in Recent Painting and Sculpture)»전(1986, 보스턴 미술관)이다. 이 전시는 상품 페티시로서의 미술 작품, 진열 형식으로서의 전시, 키치와 고급문화의 교환, 셀럽과 우상의 일치, 나아가 토템과 현대미술의 관계 등 전 지구적으로 끝없이 논의가 소비될 선두에 자리하고 있었다. 책임 큐레이터는 «1993 휘트니 비엔날레 서울»전을 만들었던 엘리자베스 쉬스먼(Elizabeth Sussman)과 데이비드 조슬릿(David Joselit)이 데이빗 로스(David A. Ross) 관장의 지휘 아래 만든 전시이다. 소비자본주의에서 미술에 과연 어떤 출구가 있겠는가라는 절망적인 물음이었던 것으로 기억한다. 네오지오, 시뮬레이션, 상품 오브제 등이 전 세계에 확산하는 계기를 만든 그 전시의 효과로 일본과 한국 미술이 영향을 받았고 젊은 최정화, 이불, 무라카미 다카시 등 젊은 미술가들이 새로운 세대의 미감이라고 여겨질 어떤 것을 보여주는 준비 운동을 하고 있었다. 92년에 최정화와 함께

도쿄를 방문하여 이러한 새로운 미술 언어의 등장을 목격하였고, 관련된 두 작품을 «태평양을 건너서: 오늘의 한국미술(Across the Pacific: Contemporary Korean and Korean American Art)»전(1993, 퀸즈 미술관)에 소개하였다. 당시 최정화가 운영하던 '오존'이라는 공간은 앞으로의 미술은 언더그라운드에서 나올 것이라는 예언을 하였고, 또한 대량 소비사회의 인덱스로서 상품(기성품)을 반미술의 재현적(대표적) 기호로 제시한 뒤샹의 한국적 후예들의 지하 서식처가 된다. 독성 물질을 섭취하며 성장하는 세대들을 기념하는 카페 오존의 입구에는 "비어 인덱스 바"라고 팻말이 적혀 있었다. 모든 것이 상품(페티시)으로 물화되는 세상에 인덱스는 오늘날 시장이 되었다.

이 전시보다 훨씬 전인 1969년에 하랄트 제만(Harald Szeemann)이 «태도가 형식으로 되는 경우─네 주관대로 살아라(Live in your Head: When Attitudes Become Form)»라는 전시에서 작업, 개념, 정보, 과정, 상황이라는 5개의 키워드를 미술이 장차 변화할 새로움의 유토피아로 그려냈다. 참여 작가들의 상당수가 미국에서 활동하던 예술가들이다. 보수적이던 스위스 베른시에서 이 전시는 심하게 지탄받았다(제만은 스스로 관장 직위를 사직한 후에 상징적 시위로서 작고할 때까지 어느 미술관에도 들어가지 않는다). 나는 2회 광주비엔날레에서 하랄트 제만을 초청하면서 80년대 말 지식계를 크게 변화시킬 수 있는 가능성으로서의 문화연구의 주제들을 전시에 끌어들이면서 반서구라는 중심-주변 담론이 아니라 전 지구적 식민 상황에서 탈중심, 해체를 제안하여 지식인으로서의 예술가, 큐레이터들의 새로운 역할을 강조하는 식으로 전시 스테이트먼트를 제안했다. 전시 도록에 취지에서 방법까지 모두 기록한 이 글은 큐레토리얼의 스테이트먼트에 해당하는 글이다.

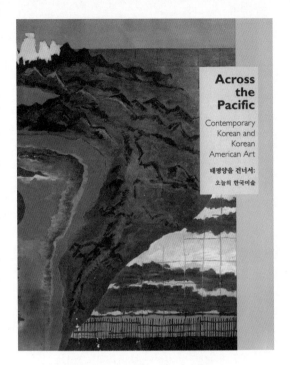

그림2　《태평양을 건너서(Across the Pacific: Contemporary Korean and Korean American art)》(1993, The Queens Museum of Art)의 전시 도록 표지

나는 전 지구화의 과정 속에서 탈식민주의 주제에 해당하는, 5개의 키워드, 즉 '속도', '공간', '혼성', '권력', '생성'이라는 단어들을 뽑았다. 모두 '하이픈'으로 '이미 항상' 결합되어 있는 것이라는 점, 또한 아시아의 상징체계로서 그 기원에 해당하는 수, 화, 목, 금, 토라는 역시 하이픈으로 연결할 수밖에 없는 행성들의 명칭이라는 점에서 중요했다. 태양계의 돌고 도는 별들의 시공간 이미지 운동과 연결시킴으로써 벤야민이 말하는 '성좌'를 그려야 했다. 부연하자면, 인간, 비인간의 생명, 역사, 신체와 사고 모든 것에 영향을 끼치는 행성들과 주체들의 삶의 무대에서 빚어지는 소수자와 타자(비인간을 포함한)의 운동을 다양체로 그려내는 일이었다. 서울시립미술관에서 90년대를 검토하는 한국 미술 역사 전시(《X:

1990년대 한국미술》, 2016.12.13.-2017.2.19., 서울시립미술관)에서 2회 광주비엔날레를 제외한 것은 다분히 의도적인 외면이지 않나 하는 생각이 든다. 서구를 해체한다는 것은 '낡은 서구'와 비교할 이유도 없이 글로벌 탈식민 시대를 준비하는 것 외에 무엇이 가능하겠는가? 이 질문은 그때나 지금이나 여전히 유효한 물음이다. 그것이 20년 일찍 던진 질문으로서의 동시대적인 전시의 출발이었다.

아감벤(Girogio Agamben)은 동시대적인 것이란 단순히 유행이나 유사한 어떤 것을 연결하거나 비교하는 일이 아니라 너무 늦거나 너무 빠르게 달려오지만 도달하지 못한 빛들을 담고 있는 이 시대의 어둠을 보는 일이라고 적고 있다. 실제적으로는 국가라는 리바이어던의 배 속에서 혹은 경제의 세계화라는 나쁜 사마리아 사람들이 돌리는 맷돌 속에서 전시는 초이데올로기적인 장치이기도 하고 국가적 포획에 맞서는 전쟁 기계가 되기도 한다. 이는 역사에 대한 진화적 관념에 갇혀온 미술과, 실제로는 그 미술이 20세기 들어와 큐레이팅이라는 프레임 속에서 태어날 뿐이라는 '전시 속의 미술'을 구분해내지 못하는 사고가 미술비평과 미술사를 지배해왔다. 실천 행위를 통해 미술을 유물론적으로 받아들이는 것은 시작과 종착지를 상정하지 않으며 변해가는 매 상황에서 길찾기를 하는 과정이다.

90년대 이후는 알다시피 신자유주의 조건하에서 미술 전시들이, 글로벌 형식의 스케일 있는 전시들이 크게 일어나는 시기를 지속하였다. 이는 담론을 이끌어가는 새로운 주체인 큐레이터들에게는 새 마켓이 열리는 것을 뜻했다. 이런 변동 속에서 나는 1989년(공산주의 종언)부터 4년간 활동했던 미술비평연구회(이하 '미비연')의 창립 회원이었고 93년 뉴욕에서 포스트식민주의와 포스트구조주의 맥락(당시 넬리 리차드Nelly Richard의 관점에 깊이 경도하였다)에서

«태평양을 건너서»전을 기획했다. 이 전시에서 손장섭 외에 민중미술 1세대의 선배들(김정헌, 임옥상, 주재환, 김용태, 신학철, 민정기 등)이 많이 빠져 있는 것이 관객들에게 기이하게 비쳐질 수 있는 일이지만 이는 가까운 미래에 대한 예견도 포함하는 것이었다. 우리가 88년 뉴욕에서 열린 «민중미술: 한국의 새로운 문화 운동 MIN JOONG ART, A new cultural movement from Korea»전 (1988, 뉴욕 아티스트 스페이스 갤러리), 나아가 95년 글로벌 개념주의 미술 전시를 국내에서 다루지 않았다는 것은 매우 불균형하다. 당시 전시를 기획하면서 "아무것도 아닌 것"(진정 그럴까)에서 출발할 수 없는 시대적 제약과 역사적 변명 속에서 민중미술의 언어 자체에 대한 의문이 있었다. 우연, 우발, 마주침을 점점 철저히 제거해가야 했던 미술이라면 그것이 유물론일 수가 있는 것일까? 비록 민중미술 1세대들이라 하지만 역사 정치적 정황을 충실히 담아내는 고민 속에 공기의 유연함과 태양의 뜨거움과 바위의 난폭함을 그려내는 세잔의 집요한 관측과 열망이 배제되어야 하는 것일까? 당시의 의문점들을 기억하자면 그렇다. 도시 안의 스튜디오에서 나온 뒤에 최진욱은 무얼 그리거나 무얼 하고 있었던 것일까. 이승택, 최정화, 박이소, 김홍주, 김호석, 홍명섭, 또한 귀국 후의 임동식은 왜 확장된 의미에서의 한국의 민중미술이 될 수 없었던 것일까. 민중미술의 강박적인 자기복제 담론의 포스트 생산 방식 속에서 한국 미술은 단일한 영토적 사유 속에서 기형적인 양적인 팽창을 거듭하였다. 담론적 실천으로서의 전시는 늘 한쪽으로 외면되거나 그 질문이 전달되지도, 제대로 검토되지도 못했다.

큐레이팅 실천과 제도적 전환

큐레이팅 실천의 제도적 전환이 마련된 것은 보스턴 미술관 전시 직후인 1987년이라 본다. 학위 후 과정인 대학원의 큐레토리얼 훈련 과정으로 프랑스 그로노블에 에콜 뒤 마가젱(École du Magasin de Grenoble)이 시작되었고([큐레이터] 김해주 씨가 1회 안양 APAP 후에 참가했다) 또한 같은 해에 뉴욕시의 휘트니 미술관 독립연구 프로그램(The Independent Study Program of the Whitney Museum of American Art, ISP)의 '미술사/뮤지엄 스터디'가 할 포스터(Hal Foster)를 총괄 책임자를 맡아 '큐레토리얼 비평 연구(Critical and Curatorial Studies)'로 시작되었다. (이어서 영국 RCA와 골드스미스 대학에서 큐레이팅 프로그램 학과들이 설립된다.) 할 포스터는 이론가로서 전시는 "이론적 비평적 주장으로 구현되어야 한다"는 주장을 펴고 '대안적인' 큐레토리얼 형식을 창출할 것인지 실험하고 살피는 기회로서의 ISP가 존재한다고 여겼다. 대안이란 말은 기존 관행들에 대한 분명한 도전을 지향함으로써 '다양체'를 인정할 수 없는 용어로 굳어지기 일쑤이다. 따라서 전문인들 간에 생산적인 분쟁이 나올 수 있어야 한다. 그러나 그것도 항상 여의치 않았다. 큐레이터란 작가들의 스테이트먼트와 그 작업들을 모아 그 자신의 '프레임' 안에서 새롭게 직조하여 세상에 공표함으로써 어떤 분쟁 지대를 열어가는 담론을 생산하는 것이다. 따라서 전시는 어떤 기대할 수 있는 풍성함으로 일종의 '상정논법'이라고 말할 수 있는 가추법(abduction)을 마음껏 응용하는 것이라 말할 수 있다. 이는 기존의 알려진 명시적인 지식에 기대어 전시를 만드는 방식이 아니라 암묵적이고 종속적인 것, 즉 지나온 과거 그리고 현재라는 아직 채 드러나지 않은 시간(시대)의

어둠 속에서 어떤 가능성으로 모두 함께 점프하는 행위이다. 지식계에 문화연구라는 이름으로 등장하는 새로운 탐구는 새로운 지식을 산출하기 위한 새로운 연구 방법으로서의 큐레이팅 사유 실험이라고 말해도 되지 않을까 싶다. 2회 광주비엔날레의 기획, 개념화와 큐레이팅 전략 전체를 수립하게 된 배경에는 95년 일리노이 대학(어버나 샴페인Urbana-Champaign)에서 문화연구의 방식에 관해 처음으로 관심을 접하게 된 것이 있다. 이는 뉴욕 체류 중에 보았던 많은 전시와 작품들 가운데 크리스 마커(Chris Marker)의 ⟨사일런트 무비(Silent Movie)⟩(1994-95)라는 이미지 몽타주 영화 한 편에서 무한히 확장되어가는 전시의 단서와 사유의 새로운 방식의 관계를 생각하게 된 것이다. 이것은 실천의 언어가 만드는 권력관계의 표현이 아니라 (사물과 사람 모두를 포괄하는) 언어가 연결되는 강렬함으로 무수한 관계들의 잠재력이 증가해가는 과정 자체, 형태의 전이는 새롭고 다양한 관계의 가능성을 거의 무한대로 늘려준다. 나에겐 그것이 내가 바라는 미술의 생리였고 전시 만들기의 요체였을 뿐 아니라 탈식민 성좌의 방향이라 여겼다. 2회 광주비엔날레는 간단히 '탈식민의 성좌(Postcolonial Constellation)'를 시도한 것이었다. 같은 해에 2회 요하네스버그 비엔날레에서 오쿠이 엔위저(Okwui Enwezor) 또한 여기와 그 외 장소 간의 구분, 중심-주변 코드에 기반한 담론의 기존 질서를 무너뜨리고 탈식민 서사로 글로벌리즘이 얽혀 들어가는 것에 대한 대항을 준비하고 있었다. 제만과 별도로 1989년에 《지구의 마술사(Magiciens de la Terre)》(1989, 파리 퐁피두센터, 라빌레트 전시장) 전시를 기획하였던 장위베르 마르탱(Jean-Hubert Martin)(글로벌 저자로서의 큐레이터의 등장)을 큐레이터로 초청하려던 것이 위원장의 거부로 무산되어 인상파 전시(유준상)와 근대 제도사에

대한 아카이브 전시(김진송)로 바뀌었다.

아시아에서의 《지구의 여백―속도, 공간, 권력, 혼성, 생성》(1997, 제2회 광주비엔날레)과 아프리카에서의 《교역로(Trades Routes)》(1997, 제2회 요하네스버그 비엔날레)는 둘 다 탈식민 시대의 성좌를 그리는 일을 하고 있음을 국제 큐레이터들은 알고 있었다. 나와 엔위저는 1997년 록펠러 센터가 지원하는 비엔날레 큐레이터 세미나에 초청되었고 시카고 미술대학원의 큐레이터학과 초청으로 수업에 들어가 질의 답변 시간을 가지기도 하였다. 더욱이 안전사고 등으로 전시 중간에 문을 닫아야 했던 요하네스버그와 다르게 훨씬 강렬하게 탈식민을 천명한 것은 광주였음에도 지나간 일이지만 아쉬운 과거사의 사실이다. 전 지구적 탈식민의 이슈는 90년대 등장한 비엔날레들의 전적으로 새로운 방식이고 기본 어법이었다. 내 말은 광주가 그런 좌표 안에서 시작했으나 그 뒤 바로 스스로 무너지는 선택을 하였다는 점이다. 국제주의라는 제국적 담론의 위계적 강제에 대한 대립으로서 큐레이팅의 실천들을 재정돈하는 것, 그 안에 역사적인 상호개입의 실험이 있는 것이기 때문에 나로서는 모더니즘과 민중미술에 대한 기존의 상투화된 국내적 시각과 판단에 대해 거리를 유지하고자 했다. 이는 《태평양을 건너서》전시에서도 나름의 시각을 드러낸 점에서 볼 수 있을 것이다. 이에 대한 논의는 국내에서 실제로 전혀 작동하지 않았고(할 수가 없었고) 절충적이고 외형적 패턴을 재현하는 비엔날레로 가고 만다. 기존의 것을 보수하여 재사용하려는 세력들의 비난과 방해로 20여 년이 지나온 사실 속에서 많은 것이 혼탁해질 수밖에 없었다. 제2회 광주비엔날레(1997)는 한국의 지식계와 문화예술계에 새로운 변화를 몰아오게 될 문화연구의 출발 시기에 '담론적 전환', 그리고 '큐레토리얼 전환'이라는 새 방향을 전시 과정을 통해 수립했다. 포스트 담론들이 크게 주목되기

시작하던 시기에 기념비적인 단일한 전시-저자 패러다임을 만들어낸, 서구 전시에서 살아 있는 전설이 된 하랄트 제만이 큐레이터 5명 중의 한 사람이 되어 서구 해체를 주장하는 탈식민 성격의 전시 일부를 담당했다. 미술관 문화를 비판할 수 있어야 하는 LA 현대미술관장, 민중미술 작가들을 제외해야 하는 성완경, 작가주의를 거부하며 도시를 초청하는 박경, 퐁피두센터에서 대규모 여성주의 기획전으로 주목을 모았던 베르나르 마르카데(Bernard Marcade) 5명은 문화연구의 핵심 방향인 전 지구적 탈식민의 담론적 실천과 전시 큐레이팅 철학의 일치를 연구해야 했다. 난점을 가지고 도전을 하는 일종의 일시적인 과업이었다. 다소 결이 안 맞고 부딪히는 이런 구성이 아이러니였던지 인도 미술계의 포스트식민 주창자인 평론가이자 큐레이터인 기타 카푸어(Geeta Kapur)(당시 참여 작가 비반 순다람Vivan Sundaram의 배우자)가 큐레이터 세미나 현장에서 방청석에 있다가 제만에게 당신이 이런 성격의 비엔날레에 어떻게 참석할 수가 있느냐며 힐난하였던 아픈 기억이 있었는데, 제만은 광주에서의 경험을 몇 년 지난 후에 마드리드 국제 큐레이터 포럼에서 그 당시 세미나의 경험을 묘사하며 광주에서의 정체성 주장은 "사기(tricky)"라는 표현을 사용했다. 광주는 제만의 이름이 홍보용으로 필요했을 따름이고 지속 가능할 수 있는 프레임과 전망에는 관심이 없었다. 국제 큐레이터들이 모인 진지한 포럼 행사에서 광주비엔날레 감독은 전시가 끝나기도 전에 물러났고 그런 발언이 나오는 통에 광주비엔날레에 대한 기대를 좌초시킨 것에 다름 아니었다. 그 이후에도 광주에 계속해서 이런 일들이 일어났음을 외면하기 어렵다. 이릿 로고프(Irit Rogoff), 후한루(Hou Hanru)의 비판은 노골적이었던 것으로 기억한다. 비엔날레 조직의 심각한 연구 부재, 핵심적인 관계자들의

지역 관료주의에의 무지몽매한 아부가 빚어낸 부작용이라 할 것이다. 제2회 광주비엔날레에서 젊은 예술감독과 스태프들이 지역의 낙후하고 보수적인 분위기에서 콜로키움 행사를 사전에 주도면밀하게 추진하였고 전시와 학술 행사의 레벨을 그 정도로 높인 것은 결코 쉬운 일은 아니라고 자부한다. 특히 본인이 단지 1년간 박사 과정에 있었던 일리노이 대학(어버나 샴페인)은 미국 내에서 문화연구가 처음 시작된 대학으로, 래리 그로스버그(Larry Grossberg) 교수가 이끌었던 심포지움에서 가야트리 스피박(Gayatri Chakravorty Spivak)이 자신의 기념비적인 논문 「서발턴은 말할 수 있는가(Can the Subaltern Speak?)」(1988)를 처음 발표한 곳이기도 하다. 호미 바바(Homi Bhabha)와 스피박 가운데 광주는 후자를 선택하였고 문화연구의 지역 국가의 주창자들인 래리 그로스버그, 호주의 문화연구 창시자인 미건 모리스(Meaghan Morris), 일본계 미국인으로 문화연구의 대표적 학자인 나오키 사카이(酒井直樹), 시각문화 이론의 마틴 제이(Martin Jay), 대만 청화대학의 첸광신(Pei Jean Chen), 코리언 아메리칸 학자 최정무, 그리고 국내의 한상진, 강내희, 조한혜정 등을 초청하여 대단히 진지한 발표와 토론을 가졌다. 그것이 미술계에서는 시작이고 마지막이었다.

김장언　　대규모 전시 행사의 난점은 여러 가지일 텐데, '전시-저자'의 시대에 대한 기대가 제만 이후에 사라졌다. 광주비엔날레가 시작될 무렵 한 명의 예술감독이 아니라 여러 큐레이터들과 함께 일하는 구조였는데, 그 차이가 무엇인지 [보여주는] 뚜렷한 입장, 논의가 없이 자주 바뀌었던 것으로 보인다. 근자에는 예술감독이 대체 무엇을 하는지 역할도 모호하고 따라서 비엔날레가 어떤 메시지, 어떤 담론을 전개하는지도 전달이 안 되고 관심에서 벗어나는 것 같다. 이런 변화를 어떻게 보는가? 오히려 바깥에 대해 자체 내 연구자들이

없이 광주는 거꾸로 갔다. 비엔날레 대회니 학교니 이런 행사를 조직했으나 대개 홍보 성격이 강해 보였다.

이영철 90년대 후반부터 2000년대까지 세계 비엔날레들은 비엔날레의 선정자와 피선정자 간의 위계적인 권력관계들을 문제 삼는 분위기가 우세하였다. 큐레토리얼 실천의 의미가 역사상 가장 크게 부각되는 이 시대에 기획자로 등장한 오쿠이 엔위저는 2회 광주비엔날레와 같은 해에 개최된 2회 요하네스버그 비엔날레(도중에 문을 닫는다)에서 1인 감독제의 문제를 시사하였다. 엔위저는 5년 후에 도큐멘타 11에서 노골적으로 대규모 전시들의 '거대함'과 동일성이 큐레이터의 개별적 실천들의 차이를 파괴한다며 논쟁을 이끌었다. 이는 본인의 주관적 견해로는 전시의 물질적 성격을 외면하는 발언으로 여겨진다. 하지만 어쨌든 단일 저자 패러다임을 피하고 집합적인 큐레토리얼 모델을 심은 것은 요하네스버그 비엔날레보다는 광주비엔날레였다. 전자는 전시 진행 자체의 실제적 측면에서 많은 난관에 부딪혀 전시 도중에 문을 닫아야 했던 점에 비해 광주는 중앙-지역의 관료제의 강한 지원과 간섭 아래 아무튼 지속하였다. 나는 2회 광주비엔날레에서 1회의 커미셔너 제도를 받아들이면서 방향성으로 보완을 하였고 소수자, 서벌턴의 정치가 단수냐 복수냐의 '형식적인' 의미의 차이에 국한될 일이 될 수 없음을 도록의 서문에서 고대 사상가 장자의 「제물편」을 인용해가며 설명하였다. 당시에 『아트 프레스(Art Press)』는 광주비엔날레 기사를 내면서 이 점을 높게 평가하기도 했다. 설령 5명의 큐레이터라고 해도 전시들 내부 작업, 개념들의 성좌를 구상했듯이 큐레이터는 그저 각자가 자의적으로 하는 전시가 아니었다. 하루 동안 큐레이터들이 실무진과 무려 14시간이라는 긴 회의를 통해 공동 작업의 의미와 형태를 찾아내려고 노력하였다.

전시의 역사를 20년 앞당긴다는 야심이 있었고 그만큼 관중들이 이해하기 어려운 복선들이 전시 안에서 작동하는 것이기도 하다. 하지만 예술과의 만남은 결코 예상이나 추정, 역사적으로 다양한 장르와 매체의 예술이 어떻게 범주화되고 분류되는가에 대한 지식과 무관하지 않지만 그것을 근저에서 흔드는 큐레이터의 시도들과의 마찰을 얼마나 전시가 그리고 우리의 기억이 버텨낼 수 있는가는 진정 미지수이다. 지금 돌이켜 보건데 그 전시는 아주 많은 소수자 이야기들, 도시, 매체, 생성의 '되기들', 유머와 돌발적인 충격, 그리고 자신만만함과 약간의 여유가 넘쳐났다고 본다. 세계 미술계의 프로들이 진정 놀라워했으니까. 대체 무슨 일이 저질러진 것일까…… 였다. 태극기는 나부끼고 나는 확성기를 들고 '콘텐츠'에 대해 설명해야 하는 아주 소박한 시기였다.

정현 사실 동시대성이라고 하는 것은 담을 수 없는 것이라고 말한다. 보낸 편지가 아직 도착하지 않은 것이 동시대성이라고 말하기도 한다. 사실 우리는 동시대성이라는 말에 집착하는 경향이 있다. 미술이 지금 이 현재, 동시대성을 바로 보여준다는 것을 비판하고, 그것이 얼마나 잘못된 것인가를 아감벤도 이야기를 했던 것 같은데, 교수님도 그런 의도에서 하신 말씀인지 궁금하다.

이영철 우리가 현재를 살고 있다고 말하지만 사실 현재가 포착이 안 된다는 것을 우리 모두가 알고 있다. 모든 것은 너무 빠르거나 너무 이른, 그러나 그 틈 안에 있을 수밖에 없다. 특히 예민하게 어떤 문제 상황을 놓고 이것을 해결해보려고 할 때, 빈틈들을 더 실감나게 느끼게 된다. 그러나 이것이 거리를 유지하면서 조망하고 감상하는 사람들과는 또 다르다고 생각한다. 특히 제작하고 창작하는 입장에서는 더욱 그러하다. 그래서 어떤 의미에서 동시대성은 좀 뒤쳐져 있는 것, 또는 앞서가는 어떤 것에 대한 희망, 기대 속에서 끊임없이 힘들어하면서 무언가를 남기려고 하는

그림3 《당신은 나의 태양: 동시대 한국 미술을 위한 성찰적 노트》(2004)의 전시 전경. 토탈미술관 제공

행위인 것 같다. 그래서 다 같이 모두가 기대하는 동시대적인 것을 정의하는 순간, 그것은 거짓이라 생각한다. 어둠 속에서 희미한 빛을 잡는 것, 혹은 어딘가 다른 곳으로 가게 되는 것이란 점에서 동시대성은 예컨대 세상으로부터 오브제를 뽑아내 일시적으로 옮긴 후에 재개념화함으로써 세상 안에서 그 오브제의 가치가 조정되도록 하는 뒤샹식의 기만적인 놀이, 혹은 일시적인 '불가능성'이라 생각한다. 실제로 미술이 전시가 되는 미술일 경우에 그것은 늘 여기에 없는 어떤 것이다. 항상 어딘가 다른 곳에 있는 것의 사태를 어떻게 그려낼 수 있는가. 백남준은 숨바꼭질 놀이, 장님 놀이 하듯이 작품의 여기저기에 에드거 앨런 포(Edgar Allan Poe)의 벽난로 위의 편지 같은 것을 슬며시 개입시켰다. 보이스(Joseph Beuys)와의

놀이를 통해서 모르스 부호를 늑대의 발자국 같은 '뮤즈(Muse) 코드'로 바꿔놓는다. 미술에서 무엇이 벌어지고 있는가를 당신이 지금 보며 선택하고 발견하게 하는 방식으로 열어두는 일이 우선되어야 하며 사라지거나 감추기를 포기하는 것은 결국 아무것도 아니다. 그 점에서 미술가는 돌아오지 않는 바스 얀 아더(Bas Jan Ader)라기보다는 돌아오는 해리 후디니(Harry Houdini)에 가깝다고 폴 오닐(Paul O'Neil)은 재치 있는 농담을 한다. 이미 유행하고 있는 것들 가운데서 옥석을 가리거나 자기 취향에 맞는 것을 배치하는 것과 동시대성과는 흥미롭지 않은 부실한 관계일 뿐이다.

정현 　이영철 선생님이 워낙 많은 전시를 기획하셨는데 이제 2004년 토탈미술관에서

진행했던 《당신은 나의 태양: 한국 현대미술 1960-2004》(그림2)이라는 전시를 중심으로 이야기를 해보면 좋을 것 같다. 그 이유는 이 전시가 1960년부터 2004년까지의 한국 미술을 아카이빙해서 기획된 전시였고, 시각문화적인 요소들을 작품과 함께 좁은 미술관 공간에서 연대기적인 것을 따지지 않으면서 어떻게 작품과 작품이 조응하게 되는지 보여준 전시였기 때문이다. 또한 작품을 놓을 수 없다면 다른 기록들이 어떻게 이를 대신해서 접속할 수 있는지를 고민했다는 점에서도 흥미로운 지점이 있고, 또 '다시, 바로, 함께, 한국미술' 연구 프로젝트와 관련해서도 과거를 다룬다는 점에서 상당 부분 의도와 방향이 유사하여 이 전시에서부터 출발을 했으면 좋겠다는 생각이 들었다. 이 전시의 서문을 보면 선생님께서 "이 전시는 한국 현대미술이 전위의 과정들을 통해 어떻게 서구와 어깨를 나란히 하는 동시대성을 획득하게 되었는가 하는 과정을 보여주고자 한 것이다"라고 적으셨다. 이 부분이 저에게는 질문이 될 것 같은데 당시에 사용했던 동시대성이란 어떤 의미였는가.

역사의 해체와 동시대성

이영철　전시 속의 미술은 늘 '어떤 다른 것'을 가리킨다. 작품의 고정된 의미는 불안정한 국면에 던져진 채 새로운 시작인 것이다. 기존의 미술의 역사는 일시적이라 하지만 이 전시 안에서 모두 분절되어 잠시 카오스 상태에 빠진다. 하지만 뻔히 알고 있는 의미를 반복하는 지루한 줄거리 구성뿐 아니라 형편없을 만큼 일관성이 부재하는 나열과 병치를 극히 경계해야 한다. 의도된 카오스는 건강해야 할 것이다. 한국 미술의 고향처럼 여겨져 온 관념 속에 머무는 '낡은'

서구와 비교 관점(가해자-피해자, 상실감 등)을 무의식적으로 인정해서는 비참한 기분과 자신 없음을 떨치지 못할 것이다. 나는 동굴처럼 지하로 내려가는 구조의 토탈미술관을 재현의 공간으로 사용하기보다는 인간의 언어와 사물의 언어가 만나 다성의 목소리들이 이끌어가는 '집회' 장소로 간주하였다. 큐레이터들, 작가들, 비평가들이 각자 소리를 내어 말을 함으로써 역사는 이 장소, 이 시간에 알 수 없는 다른 방식으로 다시 쓰여질 수 있는 것이다. 그것은 역사의 판정에 대해 유감, 비판, 무시, 성토의 장이었을지도 모른다. 서로 도달하지 않고 그늘이 되지 못하는 볕과 빛을 가까이 모아본 것이다. 200평의 공간의 바닥과 벽에, 천정에 위치한 이미지, 사물들이 시선의 교차 속에서 무수한 선을 그려내고 말소리들, 의미들이 이미 공유된 관심사를 분절시켜놓은 강렬한 집회의 장소가 되는 것이다. 전시의 주이상스를 관객이 각자 즐길 수 있게 하는 냉정한 자세가 필요하다. 그것이 미술에 대한 지식과 권력을 관람객들이 각자 비판적으로 사유할 수 있는 힘을 부지불식간에 가질 수 있게 해줄 것이다. 전시가 때로 비판적 페다고지(pedagogy)가 되려면 단순히 보여주기식의 전시가 아니라 스스로 참여하고 있다는 강한 느낌을 충족시킬 수 있어야 하며 대화, 성찰, 행동의 민주적 절차에 상호 개입할 것이라는 여지를 열어야 한다. 전시 속의 미술이라는 의도된 집회에 참석하는 이 이미지들은 우리에게 무얼 원하는 것일까. 많은 질문에 대해 나 스스로 답할 자격보다는 일시적인 만남에서 어떤 되기, 어떤 함께함의 무대가 펼쳐진다. 이는 주입된 역사, 고정관념으로부터 탈주하는 길을 열어주는 것, 벗겨냄으로써 총체적으로 여기에 없는 것을 생각하게 하는 것이다. 의도적으로 모더니즘의 단색화와 민중미술에 있어 현실과 발언을 제외시킨 까닭은 전후 미술의 역사에 있어 두 개의 태양(눈동자)으로 알려져 있기 때문이다. 토마스

모어(Thomas More)의 『유토피아(Utopia)』를 특집으로 다룬 벨기에의 한 유명 잡지는 어떤 인물에게서 두 개의 눈을 도려낸 이미지로 커버 페이지를 디자인했는데, 그 강렬함에서 전시 아이디어를 생각하게 되었다. 어디에도 없는 유토피아 공간을 상상적으로 사유하는 것은 우리의 사고 안에서 권력과 위계가 없는 지속적으로 유동적인 공간을 그려내는 일이다. 아마도 다음에 기회가 주어진다면 단색화와 현실과 현실과 발언을 충돌시키는 전시를 만들고 싶다. 도시화, 정체성, 역사, 주인의식, 전위, 다수자 콤플렉스, 대문자 기표에의 저항, 관객들의 권력 의지에 대한 보상 심리 등.

정현 말씀하신 것처럼 이 전시에서는 현대미술의 연대기를 그리지 않고 그 흐름과 강도의 문법을 제시하고자 하신 걸로 보인다. 그리고 그 이유가 역사를 폐기하는 것이 아니라 역사의 연속성을 적극적으로 단절시키기 위함이라는 것을 알 수 있었다. 이 부분, 동시대성에 관련해서 김장언 선생님의 질문이 있다.

김장언 이 전시를 보기 전에 나는 상당히 의외라고 생각했다. 이영철 선생님은 언제나 동시대적 이슈와 담론을 중심에 두고 전시를 기획한다고 생각했다. 그런데 한국 현대미술의 통사를 다루는 전시를 이영철 선생이 기획한다는 점에서 다르게 다가왔다. 한편으로는 당시 전 지구적인 맥락에서 현대미술의 역사를 다시 보는 여러 시도에 있어서 글로벌한 동시대적 인식에 부흥하는 것이라는 생각을 하기도 했다. 역사를 다시 어떻게 인식할 것인가라는 차원에서 이 전시는 역사에서 동시대성을 호출해내는 큐레이터의 비전, 의지가 느껴졌다. 특정 사조, 흐름이 아니라 현대미술의 가치, 큐레이터 이영철이 보는 현대미술의 가치, 본인이 생각하는 중요한 핵을 정해놓고 한국 현대미술의 문제를 보았다는 점에서 큐레이터로서 이상적이었다. 궁금한 점 중 하나는 당시에 이런

차원의 전시를 왜 기획하게 되었고, 그 과정들 속에서 선생님께서 한국 현대미술사의 움직임들 속에서 어떤 부분을 반드시 말해야만 했던 것인지, 말하고 싶었던 것인지 알고 싶다.

이영철 역사(상투화된 의미체)에 은근히 기대어 놀람과 새로운 생성을 유발하는 것이다. 전시를 만들게 되는 계기는 뚜렷한 이유가 있어 시작되기도 하지만 그렇지 않은 채 이뤄지기도 한다. EX-position이라는 단어의 의미처럼 무언가 벗겨내거나 벗어나는 도주로를 열기 위해 재배치를 하는 것에 관심을 기울여왔다. 토탈미술관은 국내 최초로 문을 연 사설 미술관이다. 그 미술관의 취향의 역사를 다룬, 놀이 방식의 가벼운 전시 «D.I.Y»전을 하기도 했는데, 『월간미술』에서 상을 주어서 좀 놀랬다. «당신은 나의 태양»전도 처음에는 심각하게 접근하지 않았다. 준비 기간도 짧고 예산도 너무 적었다. 사실 내가 전시를 새롭게 여럿 했지만, 잘 아시겠지만, 그 조건들이 충분한 생각과 기간으로 된 것들이 아주 적다. 사립 미술관은 예산이 거의 전무할 정도이다. 전시를 만들려고 할 때 예산이 3천만 원이었다. 따라서 상상력과 비전으로 그 약점들을 메울 수가 있어야 한다고 여긴다.

하나의 작품은 연역적인 전체로서 많은 가능성을 내포할 수 있다고 여긴다. 어떤 흥미로운 단서를 찾아 파고드는 것이다. 역사를 철저히 비역사, 비선형으로 접근하여 내부의 상상 공간을 충분히 넓혀주는 것이 어떻게 가능할 것인가. 이에 참고로 한 전시는 없었다. 이미지와 사물이 빛날 수 있게 서로 짝짓기를 잘 하고, 현상적인 방식으로 작품들이 비물질 정보처럼 처리되는 상투적인 아카이브 전시가 아니라 서로 기대면서 살과 살이 맞닿아 온기를 나누는 방식들로 이뤄지는, 서로 마주하며 소곤거리는, '근접 시각'으로 둘러싸인 인위적 풍경을 만드는 것이다. 세잔(Paul Cézanne)이 생빅트와르산을 그렇게 그렸다.

덩어리와 덩어리, 면과 면이 약간씩 어긋나게 하여 '파사주'를 열어가는 기법을 구사하는 것이다. 너무 형식주의적 설명인 것 같지만, 그보다는 페르디낭 슈발(Ferdinand Cheval)이라는 프랑스의 우편배달부가 33년이나 걸려서 조개와 돌을 모아 세상에서 가장 아름다운 견고한 성을 만든 감동적인 이야기도 있다. 하랄트 제만이 큐레이터로서의 자기 정체성을 확신하게 만든 이 하급 공무원 출신의 우편배달부의 소박한 꿈이 역사가 되기도 한다. 이는 미술의 서사를 만들어온 많은 힘들과 관계들이 있으나 나는 소박하게 생각한 것이다. 훌륭한 재료들로 작은 공간 안에 하나밖에 없는 특별한 건축물을 만드는 것이다. 예산도 없는 이 사립 미술관에서 관객들에게 무엇을 선사할 수 있을까를 생각하며. 그것은 작가라는 이름보다는 이미지를 담은 사물들 간의 대화이다. 상품 페티시로 보이지는 않는, 우상이 되지 않은 그러면서 토템처럼 친족의 느낌으로 살아 있는 우정과 우애를 나누는, 함께 타자에 대해 비판도 하고 성토도 하는 듯한 정서적인 전시인 것이다.

장승연 선생님께서는 2004년 «당신은 나의 태양»전 관련 인터뷰에서 "한국 미술이 1990년대로 넘어가는 시기에 최정화라는 작가를 기점으로 이전과 이후가 달라지는데, 또 한 축은 바로 박이소였다고 본다. 이런 시각은 그들이 비인칭적 개인, 단자적 개별자 시대를 연장본인들이기 때문이다"라고 언급하셨다. 이는 개별 주체로서의 예술가, 기존 한국 미술의 이념과 그룹으로부터 벗어나 개별 주체로서의 작가에 주목한 발언이라고 생각한다. 또 한편으로는 아까 계속 말씀하셨던 동시대성과 관련된 내용인 것 같다. 당시 언급한 작가들과 함께 작업했던 현장의 분위기를 토대로, 보다 구체적인 이야기를 듣고 싶다.

이영철 박이소와 최정화. 다른 자리에서 언급하겠지만 또한 김범이 있다. 정오의 예술가 박이소(그림3)와 자정의 예술가 최정화는 기질적으로 반대 성향이지만 자신을 내세워 재능의 꽃을 피우는 방식에서 서로에게 그리고 각자 자신 안에서 변증법적이다. 심연 속에서 꺼져가는 태양처럼 박이소가 밑바닥의 틈으로 보이는 어둠 속의 소용돌이를 뚫어지게 보았다면 깊은 어둠 속에서 액체적인 것이 물로 변하는 자연의 관능성을 보았던 최정화는 온 세상에 빛과 볕을 모아주는 꽃의 정원사가 되었다. 최정화가 86년 나신이 되어 자신의 가슴을 찔러 심장(마음의 상징)을 끄집어내는 시술 형식의 미술로 자기 고백적 리추얼의 회화 작품을 세상에 공표하는 피와 죽음의 바로크적 작품을 무대화하였다. 그는 이 작품으로 학생 신분에 미술 대전에서 가장 큰 상을 수상했다. 그는 조각 제작을 위한 거푸집을 이용해 플라스틱 소재의 심장(카프카Franz Kafka 소설에 나오는 벌레 등딱지)을 만들었다. 몇 년 후에는 이 작품을 없앴고 꽃들과 온도 조절 장치 사이에서 그 자신을 호모 사피엔스의 '인덱스' 기호가 되는(자, 이제부터 나를 보시오!) 내면적인 고백의 퍼포먼스를 한다. 그의 플라스틱 작품들은 잡화엄식(雜華嚴飾, 화엄의 본말)의 꽃으로 심장(마음)이 플라스틱 사물로 온 세상에 뿌려지는 총체예술 작품 세계를 구사한다. 박이소는 84년 추수감사절 다음날부터 3일간 단식을 하며 공복 속에서 커다란 플라스틱 밥솥을 제작하여 자신의 목에 매달아 길게 늘어뜨린 채, 끼니에 생존이 걸린 사람처럼 뉴욕시의 허드슨강을 건너는 기이한 퍼포먼스를 하였다. 천상천하 유아독존 스타일의 두 작가는 특정 조건 속에서 자기 설정, 장치 만들기, 보여주기에 있어 예측할 수 없는 연결 짓기의 전시 행위가 무엇인지 잘 보여준다. 이 둘은 지하 바와 차고에서 대안적 미술 공간을 운영한 것에 있어 선두적 위치에 있었고 그 자신 집단적 논리를 철저히 거부한 기질의 소유자라는

그림4　박이소, ‹우리는 행복해요›를 위한 드로잉, 2004. 국립현대미술관 미술연구센터 소장,
　　　이소사랑방 기증

점에서도 유사하다. 이들은 포스트식민의
지구화 과정 속에서 언행일치의 문인 정신으로
소수자의 철학을 갈파하면서 에피쿠르스적인
쾌락을 찬미하는 수행자의 태도를 보여주었다.
두 사람은 뉴욕 퀸즈 현대미술관의 «태평양을
건너서»전을 계기로 처음 만났고 정신적 동료가
되어 타이페이 비엔날레, 요코하마 트리엔날레
등에 함께 참여하였다. "작가는 불교 승려처럼
영구적인 자기 혁명에 자신을 연관시켜야 한다.
승려든 작가든 간에, 자신이 이룬 바에 지나치게
만족하는 순간부터 퇴보하기 시작한다." 박모의
젊은 날의 자백이다. 아감벤이 흥미롭게 구분하는
소용돌이 인간과 물방울 인간으로 대조되는 이
두 작가는 예술을 선택한 많은 후배들에게 힘이
되었다. 이번 국립현대미술관 서울관 전시에서
선보인 최정화의 ‹민들레›는 마음의 씨앗들이

모여 SF의 거대한 로봇 태양이 생겨나는 듯하다.
박이소의 생전의 마지막 작품인 ‹드넓은 세상›은
이스탄불 중심가에 있는 보루산 갤러리(Borusan
Art Gallery)에서 열린 전시 «원더풀 트래블
에이전시(Wonderful Travel Agency)»(2004)에서
처음 등장했다. 지구를 떠나며 푸른 지구의 화면에
가보지 못한 많은 마을, 낯선 도시들의 이름을
새겨 넣은 후에 고르게 빛을 비추는 회화 설치
작업이다. 이들은 «당신은 나의 태양»전에서 다시
만났는데, 박이소의 점토 헬리콥터가 전시장의
조명 난간 위에 얹어져 자신의 몸을 숨긴 채
아래를 내려다보고 있으며 그 밑에는 가면을 쓴 두
점의 신상이 미술관 바닥에 설치되어 아주 낮은
파장으로 무언가를 말하려 하나, 우리가 미처 알
수가 없는 어떤 메시지를 시끄럽고 조밀하게 서로
얽혀 있는 작품들 속에서 은밀하게 전달한다.

장승연　그렇다면 지금 시점에서 90년대를 되돌아볼 때, 새롭게 재조명해보고 싶은 작가가 있으신지 궁금하다.

이영철　무엇보다 역사적 의미를 생성의 뼈로 대신하며 명료하게 말을 걸어온 김범이 있다. 김미루, 임동식, 임충섭, 그 외에도 내가 알고 있는 많은 작가들의 작업의 진화가 궁금하고 베를린에 있는 김윤철의 스튜디오를 방문하고 싶다. 기관의 장과 가르치는 일에 몰두하다 보니 2000년 이후 작가들의 작업을 볼 기회가 별로 없었다.

정현　이번에 국립현대미술관에서 최정화 작가 전시가 열리면서 그에 대한 글을 썼던 것으로 알고 있는데 어땠는지 궁금하다.

이영철　凡物皆有可取 於人何所不容 ('범물개유가취'요, '어인하소불용'이라). 최정화가 «당신은 나의 태양»전에 참여할 두 편의 좋은 글을 추천해주어 기꺼이 전시 취지를 살리는 발문으로 사용했다. 조선 후기에 살았던 추사 김정희의 이 글은 '하찮은 물건에서 취할 바가 있는데 하물며 사람에게서야 그렇게 못할 이유가 무엇인가'라는 의미이다. 그리고 진짜 예술을 하는 자와 관료적 어중이떠중이를 냉정하게 구분하는 일본의 소설가 마루야마 겐지(丸山健二)의 『산 자의 길(生者へ)』을 전시 발문으로 사용했다. W. J. T. 미첼(W. J. T. Mitchell)의 『그림은 무엇을 원하는가(What Do Pictures Want?)』라는 책은 아포리아의 국면에 빠진 동시대 미술을 토템, 바이오사이버네틱의 관점에서 구제하려는 아이디어에 대해 관한 것이다. 이런 부분들이 최정화의 예술을 새롭게 보게 했다. 거대 담론의 종말이라는 이론적 용어의 회자와 별개로, 거대 전시들이 휘두르는 보편 윤리의 클리셰적인 사용과 별개로 작가의 작품은 그 자체로 관람객의 호기심을 충분히 자극할 수 있는 연결 고리를 늘 새롭게 내장한 무엇으로 진화해간다는 점에서 큐레이터는 예술(가)를 다루는 방식에 있어 더욱

신중하고 섬세해질 필요가 있다.

90년대 이후 미술의 공공성

기혜경　저는 후배 큐레이터로서 이영철 선생님이 90년대와 2000년대를 지나면서 기획하신 것을 보아왔는데 어떻게 매번 다른 방식의 것을 만들어낼 수 있는 것인지 궁금했다. 이영철이라는 사람의 전시를 공부하면 할수록 궁금해지는 것이 많았다. 주로 주류에 반하는 의식들이 기존 전시의 문맥과는 다른 것을 만들어낼 수 있었던 근본적인 힘이었다고 생각한다. 선생님은 공장미술제나 부산비엔날레, 광주비엔날레, «태평양을 건너서»전 등 굉장히 많은 전시를 하셨는데 오늘 저는 미술에서의 공공성이라는 것과 연계해서 안양공공미술프로젝트(이하 'APAP')(그림5)에 대해 좀 더 구체적으로 질문하고자 한다. 90년대를 넘어가면서 우리 미술계에서는 공공성이라는 문제가 참 많이 나오고 이 부분은 민중미술 이후에 민중미술이 가지고 있던 태도와 정신의 맥을 잡고 시작된 것이 아닌가 하는 생각을 가지고 있다. 미술의 공공성에 관한 논의는 시기마다 그 방점을 어디에 두느냐에 따라 정치권력에, 자본 권력에, 사회 시스템에 의해 잣대를 들이댔다는 생각이 들었다. 선생님이 하신 것 중 2005년 기획하셨던 안양의 경우 당시 공공성이라는 화두와 공공미술이라고 하는 것이 굉장히 많이 논의되던 때에 하셨던 것인데 이러한 것들이 급작스럽게 많이 논의될 수밖에 없었던 이유에 대해 궁금하다. 그리고 이 부분은 이전의 공공미술 프로젝트와는 많은 변별점을 가지고 있는데, 안양이라고 하는 도시 지형도를 새로이 맵핑하려는, 그리고 공공미술이라고 하는 개념, 공공 조각의 연장선에 있던 것과는 다른 것을 기획했던 것으로 보이며 이는 당시 수잰 레이시(Suzanne Lacy)가 말하는

'새로운 장르의 공공미술'로 확대하여 해석하는 개념이라고도 보인다. 안양은 어디에 방점을 두고 기획하셨던 것인지 그 부분이 궁금하다.

이영철 미술은 모두 공적인 행위라고 생각한다. 나의 경우, 어떤 공적인 일들을 내가 찾아가며 일한 적이 없음에도 불구하고 계속 이어지게 되었는데, 스스로 생각해도 의아한 일이다. 다만 2000년 이후 공공미술을 통해 한국의 현대미술이 공적 공간을 새롭게 발견하게 된 것으로 보이며, 신자유주의로 이행한 국민국가가 새로운 사회 통합의 가치를 유연하게 구성하는 과정 속에서 공공미술이 한 시기를 지속하는 계기를 형성했다고 본다. 그것은 신자유주의가 비엔날레를 위시하여 도시 중심의 거대한 문화 공공 프로젝트들이 성행하게 된 일환으로서 발명되고 위장된 공공미술의 특성을 가지는 측면이 있겠다. 지역과 공동체가 차이를 발견하고 주목하고 논의하기보다는 지역적 통합과 도시 사업의 상징으로서 공동체 의미를 다분히 환영적 형태로 복제해가는 방식이었다고 여겨진다. 가장 많은 혜택을 받은 국가 프로젝트의 큐레이터의 한 사람으로서 불가피하게 부정과 긍정의 이중적인 태도를 취하는 것은 스스로 달갑지 않고 비록 이런 시대적 변화 국면에서 기회를 얻는 기획자에 불과하지만 부산비엔날레 창립 전시에서 당시 몹시 호기심을 갖게 되었던 프랜시스 알리스(Francis Alÿs)가 세계에 관여하며 자신들 간의 그리고 타자에 대해 믿음을 만들어가는 표류, 걷기, 행위하기의 프로젝트를 하는 형태의 미술들을 대거 소개하였다. 스페인의 작가가 당시 일당을 받고 일하는 하급직 노동자들을 모아서 개막일 로비에서 시위성 퍼포먼스를 하는 등의 공공성이 보다 직접적인 것에서부터 다양한 작업들을 소개하였다. APAP에서는 미카엘 크비움, 크리스티안 렘메르츠(Michael Kvium & Christian Lemmerz)가 만든 제임스 조이스(James Joyce)의 작품 『피네간의 경야(죽은 사람 곁에서 밤을 지새움)』를 기초로 만든 8시간 길이의 무성영화, 앙리 살라(Anri Sala)의 밀라노 성당에서 늘 같은 시간에 나와서 계속 잠자는 노인을 반복적으로 촬영한 영상 작업, 댄 퍼잡스키(Dan Perjobschi) 등 아마도 한국에서 소개된 작가들 가운데 가장 핫하고 신선하고 충격적인 작업들을 아주 적은 예산으로 충분히 소개한 것은 로자 마르티네즈(Rosa Martinz), 후안루(侯瀚如)와 함께 작가 선정을 하였기에 가능했다. 지역주의와 세계성의 문제를 주제로서 직접적으로 다룬 전시였으나 공무원이 아니라 바로 지역 미술인들 간의 담합과 관료주의로 붕괴가 된 케이스이다. 부산비엔날레 창립과 그 이후에 대해 제대로 된 논의와 평가가 없었다는 사실은 형식적인 차원에 머물고 있는 공공 의식과 태도의 문제에 기인한다. 이는 2000년의 시작점에서 큰 사건이었으나 관심 밖으로 벗어나 있었는데, 다른 기회에서 자세히 언급하고 싶다.

내 경우에는 비엔날레보다 덜 답답하고 실질적이고 구체적으로 살아가는 이야기를 듣고 담아내고 지역성의 발견과 더불어 초역사적인 기대, 비전 같은 것을 실험한다고 여겼다. 따라서 나의 기호나 취향과 별개로 공적인 과업이 주어질 때 그것은 공적인 미션으로 새로운 한 가지를 크게 추가하면서, 기존보다 한 단계 수준을 크게 올리는 계획으로 일을 수행했다. 미술은 자신이 전시가 되는 그 순간에 변화한다. 전시가 보여주기 이전의 존재로서 미술이기를 중단하고, 공적으로 존재하는 일시적 순간 '전시 속의 미술'이 된다. 그 순간 그 만남에서 미술은 다른 무언가로 되기 혹은 함께함이다. 일본 니가타현의 에치고 츠마리 트리엔날레(Echigo-Tsumari Art Triennale)를 일찍이 볼 수 있었고, 후쿠다케 소이치로(福武總一郎) 회장이 평생의 꿈을 추진해온 나오시마의 베네세 프로젝트, 중국의 안휘성, 미국과 스페인, 영국의 잘 만들어진

정원들을 살피면서 '그림'(달라지는 표정)을 그려냈다. 하이데거(Martin Heidegger)가 말하는 '세계상으로서의 이미지'를 특정 시공간에 어떻게 지속적으로 혹은 일시적으로 붙들어놓을 것인가의 주어지는 과제를 '천지공심(天地公心)'(김지하에게서 받은 이상 사회의 표현)으로 성실하게 수행해보는 것은 현재를 구체적으로 리얼하게 살아가는 예술 지식인의 즐거운 책무, 절대적 민주주의 구현(그림 속에 제한하는 민중미술 작품이 아니라) 같은 것이라 여기게 되니까, 그것은 넓은 의미에서 민중, 시민들에 대한 선물 행위와 다르지 않다. 2000년 들어와 한국에서 공공 개발, 도시 홍보, 문화 복지 등의 정책적 과제들 속에 항상 포함되었는데 이는 도시가 곧 상품으로 여겨지는 진입벽을 이미 통과한 것이라 본다. 유럽에서 파리가 엑스포를 할 때 에펠탑이 만들어지고 예술가들이 설립 저지의 시위에 참여하는 등 엄청나게 논란이 되었다고 한다. 도시 중심의 새로운 글로벌 시대에 도시민을 위한 문화예술 시설과 행사는 필수적인 요소라 하겠다. 특히 낙후된 지역을 개선하여 경제적, 문화적 효과를 높이는 일은 자치단체의 정치가들, 관료들에게 중요한 과업이 되었다. 이들을 가르쳐가며 공무원보다 '더' 충실히 공적 업무를 창의적으로 수행하는 다소 이상한 공무원처럼 일을 하면서 갈등과 마찰과 장애들을 넘어 실현의 과정을 밟는 것이다. 따라서 중도에 무산되는 일도 적지 않고 곤경에 처하기도 한다. 협상과 중재는 필요한 기술이지만 원칙이 전도되는 일을 받아들이는 것은 가장 피해야 할 일이다. 시장이 감동하는 진두에서 솔선 지휘하는 단계까지 관료제하의 큐레이팅을 밀어붙여 큐레토리얼이 도주선을 만들게 되면 (윤리가 법에 앞서 경계를 위반하기도 하는) 비로소 보기 드문 '어떤 작품'이 성취된다. 안양공공예술프로젝트는 한때 도시 근교에서 가장 유명한 휴양지였다가 버려진 낙후 지역을 개발하는 과정에서 우연히 조각 공원 프로젝트 계획에 운영 자문위원으로 참여하였다가 성사가 된 경우이다. 권미원이나 수잔 레이시의 공공미술 연구, 뮌스터 프로젝트 등도 참고가 되었지만 중요한 것은 도시민, 지역민의 요구를 경청하는 일이다. 60년대 개념미술, 행동주의 미술의 비평가, 큐레이터로서 중요한 일들을 펼쳐온 루시 리파드(Lucy Lippard)가 말했던 것처럼, 명분과 논리, 전문성 이전에 마음에서 수혜자들과 마음이 닿지 않으면 공공미술의 의미가 약해진다는 것에 공감한다. 비록 기획된 공공미술이라 해도 우발적 상황과 깨달음이 선의와 우정의 한계를 넘어가는 윤리적 지점에 도달하지 못한다면 현재를 구속하는 감옥 안에서 죄수와 간수 사이의 위장된 대화일 뿐이다.

기혜경　이어서 질문하고 싶었던 부분까지 미리 답을 다 해주신 것 같다. 당시 안양공공미술 프로젝트는 새로운 도시 지형도 그리기의 일환으로 진행하면서 워낙 많은 것을 하셨기 때문에 이후 백지숙 감독이 안양공공미술프로젝트를 맡았을 때에는 오히려 거기에 무엇을 더 넣기보다는 덜어내는 프로젝트를 했을 정도였다. 그랬을 때 이 부분에 대한 선생님의 입장, 달라진 부분에 대한 의견을 여쭙고 싶었는데 이 질문에 관한 것은 이미 답이 된 것 같다. 여기서 한 걸음 더 나아가서 질문하고 싶은 부분은 말씀해주신 수잔 레이시의 '새로운 장르의 공공미술'이라고 하는 것이 '관(국가)'이 개입되면서, 왜곡된 형태의 커뮤니티 아트, 이를테면 마을 만들기 프로젝트, 이런 것들로 대변되고, 이러한 것들의 대명사로 볼 수 있는 것들이 벽화 그리기 등으로 진행되고 있다. 현재 이런 것들은 지양해야 할 것으로 정부도 입장을 취하고 있는데 선생님 입장에서는 이러한 상황에서 동시대 미술이 커뮤니티 안에서 어떤 작동을 해야 한다고 생각하시는지 궁금하다.

그림5　알바루 시자 비에이라(Álvaro Siza Vieira)의 안양 파빌리온(안양 공공미술 전문센터). 나대선 촬영·제공

큐레토리얼은 일시적 공동체를 일으키는 선물

이영철　서로 마주한다고 할 때 나의 얼굴은 얼마나 공공적인가? 얼굴은 겉모습의 권력을 문제 삼는 정치 현장과 다름없다. 자각과 환대는 감정의 변환을 통하여 자신을 바깥에 두는 것으로 억지로 수행될 수 있는 것은 아니다. 주목을 일으키기 위한 공적인 가시성에 주력하지 않는 절제가 필요하다고 여겨진다. 사적 영역에서 공적 영역으로 이행하려면 수행적이어야 하는데, 모두 그런 것은 아니지만 예술가들은 비교적 훈련된 수행자라 믿는다. 예술적 표현은 개인이 자신을 자신이 속한 사회 안에서 대안적 방법으로 조직해야 하는데 여러 경로와 아이디어 방법을 통하여 도움을 준다. 규범적 시각에서 간략히 정리하자면 함께 작용하는 자각과 환대의 관계들은 단순히 보여주기라는 정치적 차원을 윤리적 차원에 연결시켜주기도 한다. 그 안으로 넓어지는 틈을 놓치지 않고 따라 들어가는 태도가 요구되는 것이라 본다. 거만하고 자신만만한 온정주의의 기운을 버리고 큐레토리얼 활동이 사람, 공동체, 사물보다 그들 사이의 일시적이지만 역동적인 관계에 적합하도록 맞춰지게 하는 일을 통해 나 자신, 함께 하는 사람들의 일시적인 공동체가 가능해진다고 본다. 큐레토리얼은 선물이다. 나에게서 너에게로. 무엇보다 자신에 대한 선물, 그다음에는 우리들 간의 선물. 전시 큐레이팅은 한 곳에서 다른 곳으로 이동하는 소포 꾸러미가 아니다. 소포로서의 선물은 계약서의 일부이다. 흔히 난 너에게 이러저러한 것(우정, 사랑, 입장표, 리뷰 그리고

명예)을 위한 주고받음 속에서 이것(하나의 선물, 작품 혹은 생각의 몸체)을 준다. 그러나 이러한 계약이나 소포로서의 선물을 가지려면 우선 더 일차적인 종류의 선물, 사전 결정이 필요하다. 관대함의 모든 형식을 넘어선 관대함. 큐레토리얼은 그러한 최초의 선물이다. 주관/객관 혹은 큐레이터/관객이라는 관계에 앞선 선물이다. 따라서 큐레토리얼은 어떤 해당하는 큐레이팅이 일어나기 이전에 먼저 '급진적인 법(자기 윤리)' 없이는 어떠한 소포로서의 선물이 가능하지 않을 것이라는 방식에 의해 구조화된 선물로 자신을 설정한다. 이러한 근원적인 선물은 현전의 어떠한 형식으로도 효과적으로 할당될 수 없다. 최초의 선물을 생각한다는 것, 온갖 다양한 온정주의라는 계발된 관대함을 넘어 큐레토리얼은 전시를 일어나게 만드는 필요성에서 '순간 멈춤'이다.

김장언 한국 현대미술의 움직임에서 소위 말하면 미술제도적인 것들이 전 지구적인 기준에 맞춰지면서 전시뿐만 아니라, 다양한 형태의 미술기관과 제도 그리고 전시 형식 등이 한국에서도 시도되었다. 이영철 선생님은 이러한 과정에서 거의 모든 제도와 기관의 설립과 운영 등 모든 부분을 경험한 분이다. 그런 경험들에 대한 선생님의 입장을 좀 듣고 싶다. 개인적으로 이러한 선생님의 경험이 저에게는 확산과 전환으로 이해가 되기 때문이다. 그런데 선생님께서는 이러한 부분을 붕괴와 접합이라는 것으로 짚으신 이유를 듣고 싶다.

이영철 환원과 확산은 모더니즘에서 자주 했던 말로 들리는데, 나는 그것이 무엇이 되었건 다양체를 만들어야 하는 것이 우리 미술, 이 시대를 살아가는 지식인의 과제라고 여겼다. 붕괴는 미술에서 긍정적인 말이기도 하다. 붕괴는 불안정한 상태에서 무언가가 무너지고 깨지는 것을 말하며, 새로운 변화와 운동, 태어남과 죽음이 일어나기 위해서는 반드시 붕괴의 과정이

필요하다. 나에게 확산과 전환은 보기에 따라 외관상의 특징일 수 있으나 그 속은 나에게 있어 변함없이 다양체 만들기였다. 그것이 붕괴와 접합이에요. 나 같은 경우에는 글보다는 전시를 통해 '미술 속의 전시'가 (전문가, 비전문가 구분할 필요 없이) 당신이 지금까지 생각해온 미술(그건 관념이다. 어떤 의미에서 전문가들은 미술에 중독된 사람들에 다름 아니다)과 다르다는 것은 지금 여기서 보여주는 흥행사가 된 것이다. 스팅(Sting)이 부른 영화 ‹레옹›의 주제곡 「내 마음의 형태(Shape of my heart)」 가사를 보면 이런 말이 나온다. "그는 답을 찾기 위해 카드패를 돌려. 성스럽고 기하학적인 우연을 위해." 무슨 말이냐 하면, 새로운 접속, 절합으로 다양체를 만들라는 말이다.

청중1 70, 80, 90년대 이야기를 하면서 보는 사람 간의 거리가 생기고 그래서 담론이 생기고 있는 것 같은데 과연 동시대, 그 기저를 흘러가고 있는 것들은 무엇이라고 생각하시는가. 중요한 미술적 아젠다, 평가될 수 있는 요소들에 관한 생각을 알고 싶다.

이영철 전문가들이 정리를 참 많이 했다. 그나마 다행이다. 징검다리는 있는 것이니까. 하지만 그에 대해 우회할 수 없는 의심이 있다. 당시에 대해 이야기들을 하고, 저술을 통해 사실을 전달하고는 있으나 실질에 있어 시공간 좌표계가 빠진 시각에 지배를 받고 있기 때문에 많은 부분 믿을 수가 없다. 열리지 않은 블랙박스인 것이다. 예술가와 큐레이터들에게 전시가 매체라는 사고가 존재하지 않을 때의 미술 정리가 과연 얼마나 실재에 가까울 수 있을까. 그런 상태로 미술의 역사가 쓰인 것을 우리가 보아야 한다.

청중2 국립현대미술관에서 근대 작가들에 대한 전시가 많이 열리고 있다. 그런데 문제는 이규상이나 이런 사람들은 연구가 하나도 없다는 점이다. 그렇게 연구자들이 전체적인 균형을

가지고 스터디를 하고 있지 않는 부분들에 대한 보완을 해야 한다고 생각한다. 디테일하게 질문을 해보자면 예를 들면 선생님도 90년대 박이소나 최정화, 이불에 대한 이야기를 던졌다. 그런 것처럼 지금 이 시대, 조금 구체적으로 선생님이 생각하시는 맥락들, 그게 작가여도 좋고 또 다른 맥락이어도 좋은데 구체적으로 이야기를 듣고 싶다.

이영철　당시 상황에서 전반적으로 기류가 그다지 긍정적으로 돌아가는 것 같지 않다고 판단했고, 당분간 미술 현장의 변화에 눈을 감고 귀를 막겠다고 여겼다. 평론가의 안목으로 미술계를 바라보지 않겠다는 의미였다. 따라서 질문한 내용은 나도 궁금한 부분이다. 연구자들의 연구가 제대로 된 것이 없다는 점에는 무척 공감한다. 특히나 큐레이터들의 전시가 개인적으로 아쉽다고 느낀다.

청중2　이야기를 듣다 보니 90년대부터 2000년대 초반에 관한 연구를 하고 있다고 하셨는데, 90년대의 가장 초반에 관한 이야기가 언급되지 않은 것 같다. 그 부분에 대한 이야기를 조금 더 듣고 싶다.

이영철　현실사회주의가 붕괴해가는 무렵에 미술계에 미술비평연구회라는 비합법의 미술비평 운동 조직이 시작되었고 지식계, 문화예술계가 대혼란이었다. 그 부분은 이 자리에서 구체적으로 할 이야기가 아닌 듯하다. 87년까지의 한국 모더니즘 미술에 대한 검토가 부분적으로 이뤄지고 있으나 국내 자료 정리 수준이었다. 1988년 뉴욕에서 첫 민중미술전, 1989년 미술비평연구회 설립 후 1993년 해산, 1993년 《태평양을 건너서》전 사이에 많은 새로운 변화와 움직임이 있었는데, 매우 중요한 시기였다고 본다. 비평집과 논문, 책들이 나오긴 했으나 일차적으로 심도가 많이 약하다. 당시 담론들의 실상 파악이 제대로 안 되었고 일단 전후 현대미술의 담론 자체가 파악이

잘 안 되는 국면이라고 해야 맞다. 그 가운데 굵은 과제 중 하나는 시대의 변동 국면에서 민중미술의 위상 정리일 것이다. 《태평양을 건너서》전은 바로 그 국면에 대한 고민을 담고 있다. 참여 작가 중에 지금 민중미술의 대표적인 인물들(김정헌, 임옥상, 주재환, 김용태, 신학철, 민정기 등)이 대거 빠져 있음을 알 수 있을 것이다. 이 전시는 담론의 전환, 큐레토리얼의 전환, 나아가 세계상의 시대에 들어와 그림적 전환, 교육적 전환 등 포스트 담론과 관련하여 온갖 새로운 전환들이 꼬리를 물고 일어났던 매우 중요한 과도기를 담아내고 있다. 당시 미비연조차 미술운동 내의 하나의 진보적 서클이 되어 스터디 형식으로 공부를 하다 보니 좀 황당한 일이 적지 않았다고 여긴다. 미비연의 해체 이후 현대미술로 돌아왔다는 느낌이 들었고, 생각이 자유로울 수 있어 좋았다. 푸코(Michel Foucault)가 강하게 제시해온 지식과 권력 담론을 4년간의 활동 속에서 미비연이 전혀 이해하려 들지도 못했다는 것은 미술운동의 미숙함 자체를 드러낸 것이다.

2000년대는 집단주의 운동의 퇴조와 개별주의의 부각이 가장 뚜렷한 현상이었다. 개별 작가들, 대안공간들에 대한 정부 지원도 이뤄졌다. 90년대 후반은 미술사학보다는 미술비평이 활발했던 시기였다. 하지만 현장에서 속도감 있게 생산되었고 정보도 어두워서 소위 '바깥이 없는' 담론이었다. 2000년대는 전시-저자가 없어져버린 세상이라는 느낌이 든다. 90년대 말에 이미 한 사람의 예술감독이 가지는 전시의 한계에 대한 자라나는 비판적 인식을 공유하고 있었다. 베니스에서 2003년 그랜드 큐레이터의 황금시대가 끝났다며 《관객의 독재권(The Dictatorship of the viewer)》(2003, 베니스비엔날레)이라는 제목으로 전시를 기획한 보나미(Francesco Bonami)의 선언은 '저자' 이데올로기에 대한 비판과 더불어 보편주의적 윤리를 소개하며 유행하는 모토를

모두 모았다. 세계정세에 대한 난해하고 복잡한 정치적, 사회적 이슈를 큐레이터가 성명서를 내는 플랫폼 형식으로 국제적 이목을 끌려고 노력했다. 비교적 주목을 모았던 «유토피아 스테이션(Utopia Station)»도 그중의 하나이다. 하지만 관람자의 의문이 심미적 행위가 될 수 있다고 독려하는 전시는 아니었다. 전시 안에 초청된 전시들, 작품들이 큐레이터와 작가들의 주장, 혹은 놀이터가 아니라 새로운 공적인 무대로 재탄생한다는 것은 관객이 이들 그룹의 주요한 일부가 된다고 느낄 수 있을 때 비로소 가능할 것이다. 마니페스타(Manifesta)는 저자 공동체의 집단으로 비엔날레를 시작하였으나 이는 내부적으로 1인 예술감독제보다 몇 곱절 일이 어렵다는 것을 실감해야 했다. 에드워드 소자(Edward Soja)가 말하는 제3의 공간은 미팅 포인트, 혼성화, 동시다발, 모순된 영역 등을 포괄하는데, 이런 개념을 전시 안에서 실험해본다고 해서 그것이 저항, 투쟁, 해방의 장소로 기능하는가는 의문이다. 도큐멘타는 '모든 길은 도큐멘타로 통한다'를 여전히 넘어서지 못하였다. 그것의 '조건' 자체가 주변을 흡수하는 중심으로 미술사의 캐논과 당대의 세계 미술시장에 유행을 만들어내는 중심이 아닌 적이 없다. 도큐멘타 자체, 베니스비엔날레 자체가 성공적인 탈영토화의 이슈를 막는 장애가 아닌가. 우리 경우는 어떠한가? 내 경우에 2000년대에 들어와서 여러 일을 한 것 같다. «당신은 나의 태양»전, 안양 APAP 창립, «탈속의 코미디―박이소 유작전», «후렴구: 발칸―오키나와―코리아»전, 백남준아트센터 개관 행사인 «나우 점프»등과 일련의 전시들, 연구 출판물 발간, 이탈리아 알비솔라에서 세라믹 현대미술 비엔날레 큐레이터, 이스탄불 갤러리 전시, 백남준아트센터 개관 총감독 및 초대 관장 등. 관객들에 대해 믿음이 부족하였다. 관객들과 함께 성장한다는

것이 무엇이어야 하는지 계속 공부를 해야겠다. 기획된 공공미술은 오늘날 미술관을 모두 사전에 계획된 프로그램 안에서 작동시킨다. 조르주 페렉(Georges Perec)이 한때 고민했던 것처럼 우리는 행복해져야 한다. 달리는 행복 열차를 탄 후에 어떻게 내려야 할지 불안을 감당해야 한다.

정현 오늘의 결론인 것 같다. 그러면 이것으로 오늘 논의를 마무리 짓기로 하겠다.

그림1 　정서영, 〈카펫〉, 60×360×100cm.서울시립미술관 소장, 작가 제공

혼돈의 2000년대를 보는 법

진행: 김장언
토론: 유진상(미술평론가·계원예대 교수), 김홍석(작가·상명대 교수), 이주요(작가),
기혜경, 장승연, 정현
일시: 2019년 7월 27일

김장언 우리는 90년대 이후 한국 현대미술의
역동적 움직임을 연구하는 과정에서 지금까지 총
네 번의 공개 세미나를 개최했다. 연구 방향에 대한
첫 번째 세미나 이후 두 번째 세미나에서는 '전시는
말할 수 있는가?'라는 제목으로, 김수기 선생과
한금현 선생을 모시고 90년대 전시의 변화에 대한
목소리를 들었다. 문화적 전환과 미디어의 변화에
대한 90년대의 반응을 당시 현장에 계시고 그
변화를 연구했던 분들을 모시고 그들의 목소리를
듣고자 했던 것이다. 세 번째 세미나에서는
'1990년대 이후 공공성 담론'이라는 제목으로
심광현 선생의 활동 궤적을 통해서 90년대 이후
한국 현대미술의 흐름을 다시 살펴보고자 했다.
미술평론가에서 큐레이터 그리고 문화정책 연구
및 활동가로서 변신 혹은 진화는 90년대 이후 한국
현대미술의 토대에 대한 주요한 질문을 생산했다.
네 번째 좌담은 '시간, 장소, 관계―1990년대
이후 전시와 담론'[해당 좌담은 본서에서 '붕괴와
접합: 불/가능한 전시기획'이라는 제목으로
수록되었다―편집자]이라는 제목으로 전시가
지적 활동의 하나로서 어떻게 한국 현대미술계에
개입하고, 변화를 도모하고 실패하면서도 유의미한
성과를 만들어내는지를 살펴보고자 했다. 토론자로
모셨던 이영철 선생은 90년대 이후 전시, 담론,
제도의 변화를 관통한 살아있는 역사이다. 그의
경험과 관점을 통해 90년대 이후부터 지금까지
한국 현대미술의 전시와 담론 그리고 제도의
변화에 대한 소중한 이야기를 나눌 수 있었다.

 이번 세미나는 '2000년대: 미술 현장으로서의
세계'라는 큰제목으로 '혼돈의 2000년대를 보는
법'에 대해서 유진상 선생, 김홍석 선생, 이주요
선생 세 분을 모시고 대화하게 된다. 2000년대는
90년대의 변화가 유지되면서도 한편으로 새로운
변화와 진화를 모색하는 시기였다. 세기의 전환은
우리에게 흥분과 희망을 주기에 충분했으며,
여기에 세계는 모험과 도전을 위한 확장된
물리적, 인식적 공간이었다. 한국 현대미술이
단순히 지역 미술의 하나로서 고려되거나 혹은
중심을 향해 도약하는 지역적인 것에서 머물지
않고, 현대미술이라는 세계 체제 속에 지역적인
것과 세계적인 것 혹은 특수한 것과 보편적인
것 사이를 횡단했던 중요한 시기였다. 세계가
우리의 일상으로 들어오고 우리의 시간과 세계의
시간이 좁혀지는 과정에서 미술과 동시대성에
대한 질문들을 생산했던 작가, 큐레이터, 평론가를
초대했다. 이들은 모두 시차를 두면서 90년대
세계에 대한 인식과 경험을 새롭게 모색하고,
2000년대 이후 본격적으로 세계와 대화하고
의미를 생산했던 인물들이다. 우리는 2000년대
이후 한국 현대미술의 세계화의 과정 속에서
야기된 사건과 의미, 그리고 변화를 관통했던
그들의 경험을 통해서 지역과 세계라는 두 개의

항 속에서 한국 현대미술의 동시대성에 대해서 이야기하고자 한다. 모든 좌담은 우리에게 멀지 않은 시기의 경험에 대한 것이다. 그래서 우리는 좌담을 통해서 사실 여부를 확인하거나 어떤 의미를 규정 내리기보다 오히려 그 경험의 층위를 이야기함으로써 다시 살펴보고 이를 토대로 한국 현대미술의 동시대성을 다시 생각하기 위해서 기획되었다. 경험은 사적이라는 측면에서 매우 불완전한 사료이지만, 한편 그 시간을 직접 감각하고 지각했다는 측면에서 가장 강력한 진술이자 논리가 된다. 우리는 이들의 목소리를 통해서 '다시' 볼 수 있는 새로운 가능성을 발견하고자 한다.

오늘 초대된 선생님들은 미술평론가이자 큐레이터인 유진상 선생님, 작가인 이주요 선생님, 작가인 김홍석 선생님이 함께 해주셨다. 이 세 분은 2000년대부터 본격적으로 한국 미술의 세계화의 현장에서 전시기획자로서, 작가로서 그 현장을 본격적으로 경험했던 인사로 생각된다. 먼저 공통 질문을 드리고 싶은 부분은 90년대부터 다소 변화의 조짐은 보였지만, 그 이전 한국 미술계에서 세계와 관계 맺기는 국가나 기관 중심으로 이루어졌다. 그러나 2000년대가 되면 본격적으로 사적인 관계와 접촉들을 통해서 세계의 경험이 보다 확대되었다고 생각된다. 해외여행의 자율화와 더불어 세계와의 경험이 보다 자유로워진 한국의 상황과 연관된다고 말할 수도 있는데, 그 본격적인 만남과 교류들이 2000년대부터 가시화되었다고 생각된다. 2000년대의 이런 세계화에 대해 각 선생님들께서 경험하신 부분에 대해 이야기를 먼저 들어보면 좋을 것 같다.

경험으로서의 세계, 세계화

유진상　저는 1987년에 유학을 갔다가 93년에 귀국했다. 93년부터 계속 교편을 잡았는데, 말하자면 X세대 작가들하고 같이 성장을 했다. 유명한 선생님들이라 한다면 여기 계시는 김홍석 선생님과 이주요 선생님을 포함해 이불, 김범, 정서영, 김소라와 같은 작가들이 있겠다. 그 세대와 함께 성장했고, 나이나 학번으로는 전형적인 386과 같은 세대라고 할 수 있을 것 같다. 여기 계신 김홍석 선생님과 저는 같은 83학번인데 이 또래는 80년대를 강렬하게 경험하면서 지내왔고 국가고시를 보고 유학 자격을 얻었던 세대이기도 하다. 이런 세대였기 때문에 90년대 초에 있었던 여러 가지 변화들, 예를 들어 사회주의 국가들이 몰락한다던지, 신자유주의가 싹트기 시작하고 88올림픽이 개최되면서 그야말로 한국에서 자본주의의 열기가 뜨겁게 타오르던 시기의 여러 장면들을 목도했다. 당시 한국에는 나침반이라고 할 만한 것이 많지 않았던 상황이어서 유학 기간 동안 해외에서 접했던 동시대 미술의 흐름을 소화하고자 했고, 학교에서 다시 학생들을 만나면서 한국이라는 로컬의 맥락과 세계 속에서의 맥락을 어떻게 연결해 나갈 것인가에 대해 고민을 많이 했다. 벌써 30년 가까이 시간이 흘렀는데 지금 와서 돌이켜보면 이 전체가 하나의 거대하면서도 혼란스러운 흐름이 아니었나 하는 생각이 든다.

2000년대를 이야기를 하자면 개인적으로 가장 먼저 떠오르는 에피소드 하나가 있는데, «너의 집은 나의 집, 나의 집은 너의 집—아시아 유럽 현대작가전»(2000.11.24.–2001.01.28., 로댕갤러리)이라는 전시와 관련된 것이다. 지금도 그렇지만 우리나라에서는 해외로 이어지는 중요한 채널이 아트선재센터와 국제갤러리 이렇게 두 개로 대표되어왔다. 굉장히 좁은 이 두 채널을 통해서 국제적 동시대 미술의 엘리트 그룹들과 연결되어온 것이다. 당시에 로댕갤러리에서 열렸던 이 전시는 김선정 씨의 기획으로 이루어진 것이었는데, 후한루(Hou Hanru)와 제롬 상스(Jérôme

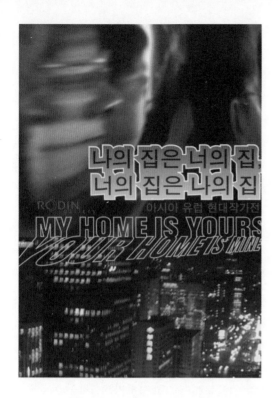

그림2 «나의 집은 너의 집, 너의 집은 나의 집―아시아
 유럽 현대작가전»(2000-2001, 로댕갤러리)의
 도록 표지

Sans)라는 당시로서는 굉장히 중요한 큐레이터 두
사람이 여기에 같이 협력 큐레이터로 참여했다.
마침 그때 프랑스 문화원에서 연락이 왔는데 열
명의 작가를 추천해달라는 요청이었다. 그래서
추리고 포트폴리오를 만들어 프랑스 문화원에
방문했더니 다른 여러 큐레이터들에게도 같은
요청을 한 것이었다. 한방 안에 후한루와 제롬
상스가 앉아 있었고 우리는 바깥에서 줄을 서서 그
사람들에게 작가들과 함께 포트폴리오를 보여줘야
하는, 면접을 봐야 하는 그런 상황이 벌어졌다.
당시 그런 상황이 그들이 원해서 그렇게 되었던
것인지는 알 수 없는데, 아마도 프랑스 문화원에서
그렇게 구성을 했던 것 같다. 세계와 우리와의
관계가 여전히 특정한 형태로 고정되어 있다는 걸

피부로 느꼈고 일말의 수치심이 느껴졌다.

세계라고 하는 것, 특히 우리나라처럼 사면이
모두 막혀 있어서 비행기를 타지 않으면 해외를
나갈 수 없는 그런 나라에서 글로벌하게 무언가를
하고자 하면 항상 많은 조건들이 가로막는다.
그 시기에 이걸 어떻게 극복해나갈 수 있는가에
대한 고민이 많았다. 지금도 여전히 그 문제는
지속되고 있는 것 같다. 예술경영지원센터에서
파일럿 프로그램으로 전문가들이나 작가들을
해외로 보내기도 하고 있고, 국내외 레지던스를
통한 교류도 훨씬 활발하게 이루어지고 있다.
여행도 많이 하고 유학을 다녀온 사람들도 많아서
물론 많이 완화는 되었지만 그 '국제'라고 하는 그
단어가 주는 압박감은 여전하다는 생각이 든다.
오늘의 주제가 '한국과 세계와의 관계'인데, 저는
개인적으로 요즘 다시 지정학적 조건, 지리적
조건들이 개인의 사유나 개인의 범주, 창작,
예술이라고 하는 범주와 의미를 자꾸 변형시킨다고
느끼고 있다. 저는 기본적으로 예술의 대전제가 각
개인이 세계의 중심이 되는 것이라고 생각한다.
그걸 실현시키지 못하는 상황에서는 예술가가
하는 일은 무의미하다고 생각하는데, 문제는
내가 스스로 세계의 중심이라고 선언한다고 쉽게
중심이 될 수 있는 건 아니라는 사실이다. 여러
가지 조건들을 갖추어야 하는데 여기에는 지식도
필요하고 경험과 돈도 필요하다. 그리고 여러 가지
기술적, 제도적인 지원도 필요하다. 과거보다
나아지긴 했지만 예술가들 각자가 다른 불필요한
외부적 영향도 받지 않으면서 얼마나 스스로
자신과 세계의 중심이 될 수 있는가가 핵심이라고
생각한다. 이러한 점들이 교육 현장, 비평, 제도나
또는 예술가들 스스로 상대방을 존중하고 바라보는
시선 등을 통해 구현되지 않으면 근본적인 문제는
해결되지 않는다고 생각하는 것이다.

김장언 앞서 선생님께서 말씀하신 «나의 집은
너의 집, 너의 집은 나의 집»은 프랑스 문화원,

로댕갤러리가 함께 협업한 전시로 알고 있는데, 전시를 떠나서 전시 진행 과정에서 어떤 위계적인 과정들로 소란들이 있었다. 당시 활발하게 활동하고 있었던 김홍석 작가님은 어떠셨는지 듣고 싶다.

김홍석 당시 그 전시의 참여 작가였다. 제가 보기에는 90년대와 2000년대의 한국 미술계의 모습은 '엄청나게 바빴던 20년간'이 아니었나 싶다. 저는 90년대에 독일에 있었고 98년에 국내 전시에 참여하기 위해 한국에 잠깐 들렸다가 경제 위기로 인해 독일로 돌아가지 못하고 한국에 머물게 되었다. 당시에 제가 한국에서 본 역동적인 움직임과 장면들은 독일에서 경험한 독일의 모습과는 전혀 다른 것이었다. 2000년대에 들어오면서 한국은 서구 큐레이터가 기획한 전시들이 상당히 많이 생겨나기 시작했다. 그것은 주변 나라와 비교해볼 때 일본과 비슷한 수준의 전시의 양이었고, 중국에 비해서는 압도적으로 많았기 때문에 한국의 입장에서는 갑작스런 변화였다. 그 당시 서구의 큐레이터들이 한국에 방문하여 국내 작가들을 만나 인터뷰를 했는데 그때를 돌이켜보면 불쾌한 기억이 꽤 있다. 그 불쾌함이라고 하는 것은 당시 외국에서 공부를 했던 나의 입장에서도 느낄 만한 것이니 당시 한국에 있던 작가들은 말할 나위가 없었을 것이다. 이런 부분은 아무런 준비가 되지 않은 상황에서 한국이 세계화를 맞이하며 겪었던 혼란스러움이라고 생각한다. 미술계뿐만 아니라 모든 분야에서 우리나라에서는 시간이 없었고 근대화라는 개념이 정리가 되지 않은 상황에서 세계화를 맞은 셈이었다. 물론 문화예술계 내부적으로 근대화에 대해 토론하고 정리하고 하는 그런 시도가 있었지만 그건 굉장히 토착적인 상황에서의 정리였다. 이러한 혼란스러운 상황에서 90년대 중후반부터 미술계와 대학가에는 해외 유학을 마치고 귀국한 꽤 많은 미술가와 미술이론가들이 나타났다. 그 당시에 이들이 끼쳤던 영향들은 한국의 미술교육계부터 시작되었다. 우선 이들은 대부분의 미술대학에 출강하게 되었고 이때 강의를 통해서 서양의 날것, 사상과 이론들을 전했기 때문에 많은 학생들이 신선하지만 과격한 문화 충격을 느끼게 되었다. 이것은 당시 교육을 받던 미술대학 학생들의 정체성 자체를 흔들 만한 것이었다. 그렇게 갑자기 물밀듯이 닥친 현대미술은 '서구의 현대성이란 이런 것이다, 문화라는 것은 이런 것이다'라고 강요했기 때문에 당시 '재현의 미술'과 '작가의 도덕성'이 곧 미술이라고 믿어왔던 학생들에게는 충격적이었던 것 같다. 제가 추측하건대 90년대에 미술대학을 다녔던 미대생들은 이런 이유로 인해 작가로 성장하지 않았을 확률이 높았을 것이다. 당시 미술대학에서 공부하던 학생들은 플럭서스(Fluxus)라든가, 아방가르드라는 개념을 이론으로밖에 배울 수 없었어 이를 이해하는 데 굉장히 힘들어했다. 물론 이 개념을 굳이 알아야 할 필요는 없지만, 아무튼 강사들은 물론이고 학생들도 매우 알고 싶어 했다. 그러니까 90년대 말의 한국의 미술계는 갑자기 닥친 세계화에 곤욕을 치르고 있었던 셈이었다. 90년대 말과 2000년대 초, 프랑스가 아시아의 현대미술에 관심을 갖기 시작하면서 프랑스 문화원이나 다양한 기관이 아시아의 수많은 나라를 방문하여 리서치를 진행했었다. 우리나라는 서구의 것을 매우 동경하기 때문에 그 당시에도 외국에서 누가 왔다고 하면 사립 미술관이나 갤러리 등에서 한국의 젊은 작가들을 줄 세워 미팅시켰다. 90년대 말 쌈지 레지던시에 참여하고 있을 때 영국 테이트모던 미술관의 큐레이터 그룹이 서울에 왔었는데, 이때 작가들을 줄을 세워서, 일종의 알현같이 작가들은 그들에게 자신의 포트폴리오를 보여주는 일이 생겼다. 당시 나는 자존심으로 인해 그들 앞에서 포트폴리오를 보이는 일을 하지

않았다. 아무튼 한국 작가들은 모두 마음이 편하진 않았던 것 같다.

내 생각에 2000년대 초반, 한국에서는 작가들이나 전시기획자보다 미술평론가들이 가장 머리가 아팠을 것이라 생각한다. 근대화라는 개념도 정리되지 않았는데 세계화를 받아들여야 했고, 현실의 세계화는 이미 진행 중이었기 때문이다. 당시에 한국에서 평범하게 미술사와 미술이론을 공부했던, 토착적으로 공부하던 미술이론가들에겐 아닌 밤중에 날벼락이 아닐까 싶다. 모든 미술 잡지 기사는 당시 서구에서 벌어지고 있는 현대미술에 대한 전시들과 이러한 전시에 참여하는 미술가의 동향에 대한 것으로 채워졌고, 갑자기 생겨난 수많은 비엔날레, 무수히 많은 서구의 미술관과 유명 큐레이터들을 소개하기에 바빴다. 그전까지는 미술 잡지에 항상 실리는 기사나 평론이라는 것이 어느 미술대학의 어떤 교수가 전시를 한다는 것이 대부분이었다. 그도 아니면 당시 미술 잡지를 보는 나이 지긋하고 한국 미술계에 영향력이 있는 분들이 궁금해 하는 해외 전시에 대한 정보들이 지면을 차지했었다. 그런데 이런 것이 바뀌기 시작했다는 것이다. 국내 미술계의 현황에 포커스가 맞춰져 있다는 것은 그러니까 그 당시 90년대 후반부터 한국 미술계는 우리나라 근대미술 역사에서 있지 않았던 것들로 채워지기 시작했다는 것이다. 지금은 과거 한국 미술을 다시 조망하기 시작하여 단색화가 화려하게 역사적 가치를 인정받게 되었지만, 그 당시에는 굉장히 소외되었다고 생각하는 분들이 분명 많았을 것이다. 저는 운이 좋게도 그런 상황에서 편안하게, 물론 제 개인적으로는 그다지 편안하지 않았지만, 남들이 보기에는 비교적 큰 고비 없이 작가로 성장하는 과정을 거쳤다. 우리나라의 경우 서양의 근대화를 그대로 답습하며 한국적 근대화를 이뤄냈고 지금 우리나라와 비슷하게 경제적, 산업적 구조가 근대화되어 가는 나라로는

캄보디아와 라오스, 베트남 등이 있다. 이들 국가의 근대화 과정이 문화적으로나 정치적으로 어떻게 변화할지 지켜봐야 할 일이지만, 우리와 다른 점은 그곳은 이미 세계화와 근대화가 동시에 진행되고 있다는 점이다. 한·중·일 삼국은 서구로부터 선택받음으로써 아시아의 현대미술을 선도한다는 인상을 주지만 이런 점이 치욕스러운 문화식민주의로 보이지 않을까 우려된다. 그러나 분명 우리의 적극적 수용과 우리만의 독립적이고 주체적 실천이 있었기 때문에 이 점에 대해서는 후대에 어떤 역사적 판단이 있을지 두고 볼 일이다.

이주요 저는 두 분이 정말 가열차게 80년대를 보낸 이후인 90년대에 대학에 입학했다. 한두 살 차이에도 세대 차이가 많이 난다고 느꼈고, 무언가 급격하게 변화하고 있구나 하는 걸 온몸으로 느낄 수 있었다. 제겐 당시 한국의 보수적인 문화가 굉장히 불편했는데, 지금 와서 생각해보니 그런 불편함이 작가가 되는 데에 영향을 미쳤던 것 같다. 지금은 상상도 못하겠지만 그때만 해도 대학교 2학년만 되면 여자애들은 선을 보러 나가야 했고(물론 저희 아버지는 상대적으로 깨어 있는 분이어서 그러지 않으셨지만) 당연히 나이에 맞게 결혼을 하는 게 순리처럼 받아들여졌다. 그래서 개인적으로 저는 '역사가, 역사적으로 이어져 왔던 것들이 나에게 무얼 해줄 수 있나' 하는 그런 생각도 들었다. 물론 지금도 '내가 개별적인 인간으로 살 수 있나' 하는 생각을 하곤 한다. 저는 대학교 2학년 때 한국을 벗어나 1년 넘게 뉴욕에 있다가 다시 한국으로 들어와 졸업을 했다. 91년에 뉴욕에 갔는데 자유로움을 처음으로 경험했던 것 같다. 가끔 학생들로부터 미술, 예술에 대해서 그 효용성과 용도에 대해 질문을 받을 때가 있는데, 생각해보면 '개성'이라는 게 그 효용성과 용도의 문제에서 핵심을 차지한다고 본다.

우선 제가 겪은 세계화 또는 국제화에 대한 경험을 돌아보면 '해외', '국제'라는 개념 자체가

점점 커진 것 같다. 국내에서 말하는 '국제적'이라는 단어는 너무 멀고, 와닿지 않으며, 거추장스럽게 느껴지기까지 한다. 유학을 다녀왔을 때는 작가로서 뭔가를 이뤄냈던 시기가 아니어서 국내 작가들이 심사를 받을 때 외국인 심사위원 통역으로 자주 일을 했었다. 저보다 훨씬 더 선배격인 작가보다 우위를 점하게 되는 이상한 상황이 벌어진 것이다. 글로벌리즘이라는 단어를 제 경험에서 설명해보자면 이런 식으로 다가왔던 것 같다.

김장언　전체적인 분위기에 대한 이야기를 들었다. 제 기억에도 90년대 후반부터 한국 미술계는 해방 이후 한국 미술계가 구축한 한국적 시스템이라고 하는 것들과 90년대 세계화의 분위기 속에서 외부와의 만남을 통해서 새롭게 경험되고 유입된 동시대성과 미술의 문제가 야기하는 새로운 시스템이라는 것들과 충돌하면서 변화되어왔다고 생각한다. 이주요 선생의 말을 빌리자면, 그러한 충돌 속에서 승자와 패자가 있었다기보다는 모두가 소외되는 상황인 것 같기도 하다. 여기에서 기혜경 선생님 질문을 들어보겠다.

세계화 이후의 미술 지형도

기혜경　가장 궁금했던 부분들에 대해서는 이미 어느 정도 말씀해주신 것 같다. 우선 김홍석 선생님께는 두 가지 질문이 있다. "어떻게 보면 우리나라가 해외 큐레이터들에 의해 간택된 것이다"라고 말씀하셨는데, 그렇다면 선생님은 그 이유를 알고 계시지 않을까 하는 생각이 들었다. 우리나라에서의 근대회의 개념이 설정되지 않은 상황에서 세계화라고 하는 것이 유입되었다고 하셨는데, 이 당시 들어왔던 세계화는 단순히 국제화라고 하는 것과는 다르다고 생각한다. 단순히 국제화가 국제관계를 이야기한다면

세계화는 신자본주의를 전제하는 흐름이기 때문에, 선택되는 데에는 또 다른 이유가 있었을 거라고 생각하기 때문이다. 두 번째는 2000년 전후의 선생님 작업에 관한 질문이다. 기본적으로는 우리 사회가 가지고 있는 '질서'라고 하는 것들이 과연 누구를 위한, 누구에 의해 정의된 것인지를 묻는 것이었는데, 좀 더 자세히 들여다보면 번역의 문제를 많이 다루셨던 것 같다. 당시 인식하고 계셨던 경제적·사회적 분위기와 세계화와 연동된 부분들에 대해 이야기를 듣고 싶다.

김홍석　2000년대 초반, 우리나라는 미술 전시의 전반적 업무에서 상당히 많은 부분 일본의 영향이랄까 도움이 컸다. 당시 우리나라에서는 국가 기관인 문화부가 전문적 분야에서 큰 역할을 못했기 때문이다. 현재도 여전히 미술가와 전시기획자는 기관에 많은 의지를 하지만 당시에는 좌절감을 느낄 정도로 협업이 잘 안 되는 부분들이 있었다. 해외에서는 민관의 협업이 굉장히 자유롭게 진행되는데 한국의 경우, 예산 집행을 문화부에서 하는 경우, 전시기획자나 작가들은 관의 개입에 대해 굉장히 당혹스러워 하거나 힘든 상황으로 여겼던 것이다. 2000년대 초반에 한국에서 일본국제교류기금(Japan Foundation)이 개입된 국제 전시가 진행된 적이 있는데, 한국의 문화부에 소속된 공무원이 일본국제교류기금이 일하는 과정을 보면서 어떻게 예산을 집행하는지, 예산 계획과 그 결정이 어떤 효과로 나타나는지와 같은 과정을 경험할 수 있었던 것 같다. 이 시기에 이런 현실적인 경험이 미술 전시에 도움이 된 것으로 보인다. 당시 우리나라에서는 상당히 빠르게 모든 일들이 진행되었는데, 예를 들어 기업들은 순식간에 미술관을 만들어 국제 전시를 운영한다던가, 국제 비엔날레를 3개 이상이나 조직한다거나, 큐레이터라는 직종이 아주 빠르게 전문 직종으로 자리 잡은 것을 보면 그렇다. 90년대 말 쌈지라는

그림3　쌈지 아트 스튜디오(1998-1999) 브로슈어

의류 기업에서 미술가를 위한 레지던시 프로그램을 만들어 선정된 작가들에게 스튜디오를 제공했는데, 서양에 있는 시스템을 그대로 모방한 것이기도 하고, 쌈지의 천호균 사장의 미술에 대한 깊은 애정으로 생겨난 것이기도 하지만, 서구의 시스템 그 이상의 비전을 제시했다기보다는 일단 서구와 유사한 프로그램을 운영한다는 그 자체에 의미를 두는 것이 분명했다. 그러나 이러한 레지던시 프로그램이 있다 보니 다른 아시아 국가, 즉 중국, 홍콩과는 달리 해외의 미술관이나 기관에서 한국에 리서치를 하러 방문할 때, 현장에서 활동하는 작가들을 소개할 수 있는 아주 유용한 현실적인 장이 될 수 있었다. 우리나라에서는 이런 식으로 서구의 형식을 금방 받아들이고 적용했다. 내용 면에서도 당시 해외의 큐레이터들이 재미있어 했던 부분 중의 하나가 기존 한국에서 이어져오던 민중미술이라던가 모더니즘 계열과 다른 새로운 결의 작품들이 나오기 시작했다는 점이다. 예를 들면 당시 이불 작가는 몬스터에 가까운 이상한 의상을 입고 걸어 다니기도 하고, 고문에 가까운

퍼포먼스도 보여주기도 했는데, 그것이 서구의 페미니즘 미술의 역사와는 다른 아시아의 페미니즘 미술로 보여졌다. 그러니까 아시아성과 현대 여성성을 강조할 수 있는 작가가 우리나라에는 있었던 것이다. 최정화 작가는 정확히 아시아성은 아니지만 개발도상국의 알록달록한 것, 시장에서 흔히 볼 수 있는 평범함 속에서 한국적 이미지를 보여주었다. 그 외에도 여러 유형의 작가들이 있었고, 서구의 큐레이터들은 미국이나 유럽과는 너무나도 다른 표현과 내용을 갖고 있는 한국의 작가들을 소개해도 가치가 있겠다는 생각을 했던 것 같다. 제 경우는 제가 어떻게 서구의 전시에 알려졌는지 정확히 모르겠지만 프랑스 미술계에 있던 후한루로부터 시작된 것은 분명했다.

독일 유학 시절, 가장 싫었던 것이 독일 미술대학의 동료들은 제가 봤을 때 정말 아무것도 아닌 것을 소재로 삼는다는 점이었다. 예를 들면, '나는 요즘 왜 하얀색이 좋지?'라고 생각하면 바로 작업으로 이어졌고, 담당 교수는 너무 좋다며 칭찬을 했다. 근데 저는 뭘 해도 비난에 가까운 비평을 받았다. 왜냐하면 '넌 아시아 사람이잖아, 한국인이잖아, 남자잖아, 그럼 너는 현대적이고 한국적인 작품을 해야 하는 것 아니야?'라는 식이었다. 당시 한국성을 다룬 연구도 없는데 그런 한국적 아이덴티티를 가진 작품을 하라고 하니, 정말 단순하게 Korea 하면 떠오르는 것들, 예를 들면 기와, 한복, 한글 이런 것들만 생각이 났다. 그런 것들을 어떻게 미술로 바꾸며, 심지어 그런 것은 한국적인 것이 아닌 사실 '조선적인 것'인데 아무런 개념적 연습도 되어 있지 않은 상황에서 저에게는 지독한 상실의 기간이었던 것이다. 아마 당시 국내에서 서구로 유학 갔던 작가들이 공통적으로 느꼈을 만한 점이 아닐까 싶다. 제가 발언을 하면 늘 '한국적이지 않다', '독일적이다', '서양적이다'라는 피드백이 돌아왔고 후기식민주의적 관점으로 저에게 질문을 했다.

때문에 서양의 동료들의 자유로운 의사 발언과 표현이 지독히 얄미웠다. 철학적 관점으로 이야기하면 '넌 한국 사람이니까 이거 모르잖아' 하면서 왜 서구의 형식적인 담론을 작업으로 끌고 왔냐고 물어보았다. 그러다 보니 제 입장에서는 한국적인 것을 작품으로 내세우는 것 그 자체가 정말 싫었다. 그저 서양 작가들처럼 똑같이 제가 관심 있는 것에 대해서 말하고 싶었다.

독일에서 졸업한 후 한국에 돌아오고 나서 90년대 말에 큐레이터 후한루와 만나 재미있게 이야기를 나누던 것 중 하나가 비물질적인 것이 갖는 정치성, 무장소성과 장소 특정성의 개념을 넘나드는 미술의 가능성이었다. 2000년에 후한루가 서울, 동경에서 기획한 «너의 집은 나의 집, 나의 집은 너의 집»전시에 참여하면서 느꼈던 것은 사실 외국에서도 그런 식의 실험적 시도 자체가 그렇게 많진 않았다는 것이다. 그 당시 세계 미술계는 큐레이터십(curatorship)이 굉장히 강력해지고 독립 큐레이터들의 활동이 부상하는 분위기였다. 예전 같으면 미술관에 있는 분들이 해야 할 일을 독립 큐레이터가 미술관으로부터 초청받아 전시를 만들었다. 2000년대 서구의 미술계에서는 코스모폴리탄적 태도를 가진 사람들이 국가가 아닌 도시로 이어진 네트워크 안에서 영어라는 하나의 언어와, 두 개의 국적을 가진 세계 시민들이 멋있게 미래를 설계할 것이라는 기대를 가졌던 것 같다. 실제로 유럽의 큐레이터가 전시를 기획할 경우, 하나의 축제처럼 전시 준비 기간을 즐겁게 만들었다. 전시 자체에 예산도 풍족했다. 그래서 그 당시에는 작가비(artist fee)라는 개념이 없었는 데도 불구하고 모든 참여 작가에게 작가비를 지원해줬고, 제작비와 항공료, 숙박비, 식비까지 모두 제공했다. 유랑극단처럼 전 세계를 그렇게 다녔던 것이다. 거기에 제가 낄 수 있었던 이유는 한국성, 예를 들면 한국적 미, 한국의 탈모더니즘과 같은 소재보다는 제가 실제로 관심을

가졌던 주제인 '번역에 대한 문제'를 '아시아의 서구식 근대성'을 통해 작업했기 때문이다. 또한 형식적인 면에서 보자면 저는 전시 현장에서 작품 재료를 수집해 그 자리에서 설치했고, 전시가 끝나면 작품이 해체되어 현장에서 버려지는, 즉 소유할 수 없는 작업을 보였다. 이런 식의 설치 작품들이 실현 가능했던 건 당시 아무도 제 작품을 소장하려 하지 않았기 때문이다. 물론 저도 당시에는 해외 미술관이라면 모를까 작품 판매에 관심이 없었다. 당시는 큐레이터십이 강했기 때문에 전시 그 자체가 중요했지, 유랑극단의 직원과 같은 작가의 개별 작품은 전시를 구성하는 요소에 불과했다는 뜻이다. 그러다가 한 10년 정도의 시간이 흐른 후, 갤러리들이 대거 등장하기 시작했고 이들에 의해서 미술계의 변화가 생겨나기 시작했다.

번역 작업에 대해 질문해주셨는데 그 시작점은 문화 번역 작업이었다. 예를 들어 시를 영어로 번역을 했다가 다시 한국어로 번역하면 처음 의미와 모든 것이 달라진다. 번역본을 번역하면 나타나는 당연한 결과이다. 이런 것들에 재미를 느꼈고, '이런 행위의 결과는 우리에게 무엇을 가져다주지?'라는 물음으로 이어졌다. 그 이유는 그런 일들은 언제나 벌어질 수 있기 때문이다. 이건 단순히 문화 번역, 언어 번역에 한정되는 것은 아니었다. 이런 상황은 사유체계에서는 연구할 가치가 없는 사각지대 안에 있는 듯이 보이지만, 우리는 왜 이런 쓸데없어 보이는 것에 의미를 부여할 수 없을까 하는 생각을 하게 된 것이다. 근대 서양에서 그렇게 중요하게 생각하는 주체, 그 주체성이라는 것이 도대체 무엇이고 주체를 알려는 목적은 무엇인가. 서구가 '가치 있다'라고 믿는 인식, 결정을 내리는 마음, 그런 건 무언가로부터 영향을 받은 것인가. 주체라는 개념, 가치 있는 체계라는 것이 근대 서구인들의 생각을 휘어잡은 것이라면 이 생각이 현재의 세계를

지배한 원동력이 아닐까라는 생각을 했었다. 예를 들어 '지금 굉장히 쓸데없는 것을 우리가 중요하다고 학교에서 계속 이야기를 한다고 치자. 그런다면 세계가 나빠질까?'라는 생각을 하게 된 것이다. 사회에서는 절대 가치를 설정해놓은 것이 있는데 예술가는 '그 빈틈에 다른 가치가 있지 않을까'를 생각하고, 기존의 체계에 인식의 균열을 주며 새로운 인식 체계를 제안한다고 생각한다. 우리나라는 서양으로부터 수도 없이 많은 번역을 통해 여러 기반을 마련했다. 물론 한국의 상황이나 정서에 맞게 바꾸긴 했지만 약간만 다른 버전일 뿐이지 우리만의 독특한 게 없다. 예술가 입장에서는 이런 게 굉장히 지루하다. 인간의 본성 중의 하나는 흉내 내는 것도 있지만 나만의 것을 갖고 싶다는 것도 있기 때문이다. 그렇다면 그 후자에 투자를 하고 관심을 가질 필요가 있지 않을까 생각하는 것이다.

기혜경　말씀 잘 들었다. 이주요 작가님에게도 질문이 있다. 한 곳에 속박된 상태를 굉장히 거부한다고 말씀해주셨는데 아직도 그러신지 궁금하다. 지금까지 계속 여기저기 떠도는 삶, 그런 삶의 패턴이 또 작업으로 이어지는 모습을 보여주시면서 쌈지 레지던시에 참여하시기도 하면서 국내와의 관계를 계속 가지고 가신다. 작업 관련해서도 보면 당시로는 특이했던 출판 형식, 드로잉 책 등을 소통의 형태로 삼는다든가 하는 것들이 기존 미술계와는 결을 다르게 하는 방식이라고 생각한다. 예를 들면 살고 계시던 아파트를 오픈해서 그 자체를 작업으로 승화해 보여주는 것 등을 보면 계속해서 삶과 예술의 경계를 오가는 방식으로 작업을 보여주고 있다는 걸 알 수 있다. 기존 예술계와는 결을 달리하는 이런 소통, 제작 방식, 이런 것들이 우리 미술계의 풍토에서 정말 견디기 힘들었다고 꼽았던 부분과 이어지는 부분인지 궁금하다. 본인의 삶의 방식과 작업을 연결해서 좀 더 풀어주셨으면 한다.

이주요　저는 계속 나라를 옮겨 다니며 거주했다. 특별히 우리나라가 싫었다기보다는 한국에서 태어나고 자랐기 때문에 한국의 법, 그러니까 어머니의 규칙, 아버지의 규칙을 깨는 게 너무 힘들었다. 이 도시 저 도시를 다니다 보니 느끼게 된 것이 있는데, 어디든지 사는 게 익숙해지면 더 이상 질문하지 않고 살아간다는 것이다. 당연하게 지나가고 습관처럼 걸어가고 그러면 한계가 생기기 때문에 나는 어디든 편해질 때가 되면, 그러니까 친구도 좀 생기고, 의지할 곳이 생기면 미련 없이 떠났던 것 같다. 무엇보다 경제적인 이유도 있었다. 주로 아티스트 지원 프로그램을 찾아다녔다. 짧게는 6개월, 길게는 1-2년 정도까지 머물며 도시를 옮겨 다녔다.

저는 늘 386세대의 꼬리에서 활동을 했다. 예를 들면, 통역이나 번역과 같은 일종의 미술계의 주변인으로 활동을 시작했다. 오히려 그래서 제게 기회가 자주 오지 않았나 생각이 든다. 그리고 무엇보다 지금까지의 작업들 형태가 그랬기 때문에 비교적 계속 여기저기 돌아다니기 좋았던 조건이었다고도 생각한다. 제가 생각하는 세계화는 우리나라에서 일어나고 있는, 그러니까 인체화되고 이렇게 테이블 위에 올려도 새삼 다시 논의하기 어려운 문제들인 것 같다. 혼자서 어쩔 수 없고 이길 수 없는 그런 프레임들을 역사가 저에게 줬던 것 같다. 이런 맥락에서 개인적으로는 당했다고 느꼈고 이걸 좀 개인적으로 풀어보려고 세세하게 기록했다. 아주 구체적이고 세세하게 기록해서 한 명의 강력한 개인이 이걸 어떻게 뚫고 나갔는지를 보여주리라 생각했다. 앞서 통역 이야기도 했는데 제가 80년대 한국에서의 삶을 견딜 수 없었던 이유는 결국에는 세계화에 준비된 사람이라는 게 아니었을까 생각한다. 어떤 것들을 체득하고 다시 돌아왔다가 어디로든 뛰쳐나갔던 것 같다. 그렇게 다니면서 배우고 돌아오면 현상들, 펼쳐진 여러 일들에 이미 참여하는 존재가 되었던 것

그림4 시정맨(김홍석, 첸 샤오시웅, 오자와 츠요시), «시정의
 세계»(2015.5.27.-8.2., 국립현대미술관)의 전시 전경

같다. 당시엔 젊은 작가였으니까, 돌아보면 그때
언니 오빠들을 쫓아다녔던 것 같고 그러면서 어깨
너머로 굉장히 많은 것들을 구경할 수 있었다.
선배라는 개념도 그때 생겼던 것 같다. 이런
문제들을 테이블 위에 뿌려주고 해결해나가는
사람들, 그래서 저는 아직도 그분들에게
감사한다. 늘 많은 사람들로부터 '너의 작업은
무슨 미술이냐'는 이야기를 많이 들었다. 특별히
특이한 걸 하고 싶었던 것은 아니다. 벽에 거는
등의 방식에 동의하기가 어려웠고, 그래서 스스로
동의할 수 없는 것을 하지 않았을 뿐이다. 처음에는
전시 공간에서 다른 형태로 보여주기도 해봤는데
관객들이 그냥 스쳐 지나가버리는 걸 여러 번
느끼다 보니 허무했다. 그래서 책의 형태로 한 번
해보면 어떨까 하고 시작한 것이다. 제게는 '역사',
'역사성', 이런 것들이 굉장히 가혹한 프레임으로
다가왔다. 어떻게 보면 역사나 역사성에 대해
굉장히 지성적으로 접근해보고, 또 그런 작업을 할
수도 있었겠지만 그건 제게 필요한 것들을 채워줄
수 있는 것이 아니었다. 제가 궁금한 것에 관한 걸
채워준다거나, 흥미롭다거나 그렇지 않고 쉽게
포획되고 카테고리화되는 것들이었던 것 같다.
그래서 예전에는 제 작품을 누군가가 이미 있는
카테고리 안에 넣어서 그 범주 안에서 이야기하는

게 굉장히 싫었다. 일단 불합리하고, 이미 알고 있는
지식, 그 특정한 것만이 선택되고 사라지는데, 그런
식의 기술에 동의할 수 없었다. 당시 저는 사라지는
것에 집중을 하고 있었기 때문에 더 그랬던 것
같다. 그래서 강력한 개인이 되자고, 스스로
독립적인 세계인이 되자는 생각을 했다. 예를
들면 ‹Two›라는 작품을 했는데 두 사람의 몸이
서로 마사지하듯 닿고 연결되는 작품이다. 주변
작가들이 하도 많이 아프길래 돌아다니면서 그들의
아픈 곳을 기록하면서 3년 정도에 걸쳐 완성한
책이다. 보면 형태가 졸라맨들인데 그게 그냥
기호였으면 좋겠다고 생각했다. 여성으로 보이거나
아시아인으로 보이거나, 어떤 존재, 불릴 수 있는
이름이 붙는 것이 싫었다.

기혜경 유학을 다녀오면 대학교수로 자리를
잡고 교단에서 활동을 하는데, 유진상 선생님은
예외적으로 필드에 한쪽 발을 계속 담그고 독립
큐레이터 활동을 해오셨다. 선생님께서 이 필드를
저버리지 못하고 계속 가져가고 계시는 이유와
계기를 듣고 싶다.

유진상 저는 서양학과를 나왔고 원래 작가였다
(프랑스 유학 시절 전시를 했다가 사기를 당해
그림을 몽땅 도둑맞고 나서는 작가로서의
욕심이 사라지더라). 하지만 개인적인 계기가
있었고 그 후로 이론 분야의 공부를 하다가 한국
들어와서 교편을 잡기 시작했다. 마침 그 시기가
페인팅이 모두 몰락하는 시기였는데, 80년대에
신표현주의와 트랜스아방가르드 회화를 기반으로
전성기를 구가했던 미국이나 유럽의 미술시장이
모두 붕괴되고 있었고, 94년부터 한국 미술시장도
무너지기 시작했던 터라 실제로 페인팅을 하면
아무런 관심을 받지 못하던 때였다. 정말 사방을
둘러봐도 페인팅을 하는 이들이 하나도 없었다.
설치, 영상, 사진, 이런 시장에 대해 비의존적인
매체들 위주로 미술계가 채워지기 시작했다.
그리고 소위 말하는 공공기금을 통해 만들어지는

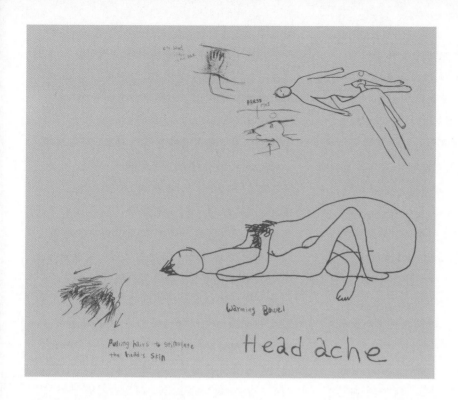

그림5 이주요, ‹Two›, 드로잉, 2001

비평적 주제 기반의 기획 전시들이 주를 이루기
시작하면서 미술계의 핵심 인력들이 80년대의
갤러리스트들에서 90년대에는 큐레이터로
바뀌었다. 새로운 주도 그룹인 큐레이터들은
대체로 글을 쓰고 비평을 하는 이들이었다.
한국뿐 아니라 전 지구적으로 많은 좌파적 입장의
비평가들이 공공성 혹은 마르크시즘적 세계관으로
무장하고 본격적으로 큐레이터로 활동하기
시작했다. 한국에서도 광주비엔날레와 같은
대규모 국가 기금 기반의 전시들이 시작되면서부터
본격적으로 큐레이터의 시대가 열렸다. 그때쯤
저도 미술 잡지 등에 글을 쓰기 시작했고 학생들을
가르쳤다. 많은 학생들이 동시대적 수준에서
작업을 전개하는 방법을 모르고 있었다. 그래서
페인팅을 가르치는 대신 작업의 주제라든지,
개념적인 방법론들을 새롭게 다루어야만 했다.

그 당시에는 학생들이 질문을 해오면 가지고 있던
생각이나 아이디어들을 모두 이야기해줄 수밖에
없었다. 글을 쓰고 많은 이들과 술자리를 갖고
수많은 이야기를 나누면서 작가에서 평론가가
되어갔다. 저는 그림을 그리다가 90년대에
비평가가 된 입장이라 사실 빈 부분이 많다는 점을
인정해야겠다.

새로운 미술 현장으로의 전환

90년대 말에 《공장미술제》를 시작했다.
술자리에서 이영철, 홍명섭, 김용익 선생 등과
‘미술계가 전부 홍익대, 서울대로 양분되어 있는데
우리는 어떻게 했으면 좋겠느냐’는 이야기를
나누면서 아이디어가 나왔다. 결국 나중에 12개

대학이 추가로 참가하겠다고 하여 이천의 양말 공장에 가서 전시를 했다. 그게 굉장히 잘됐고 지금은 40대가 된 작가들, 예컨대 권오상, 김기라, 조습 같은 작가들이 그때 다 거기서 첫 전시를 했다. 그다음 해에는 저와 이영준 선생이 같이 감독을 맡아 전시를 했다. 전시기획을 하면서 제가 가졌던 생각은 작가들에게 기존의 미술대학 교육을 통해서 관행적으로 알려진 방식을 반복하는 그런 뻔한 작업은 못하게 하자는 것이었다. 나아가 해외에 내놔도 괜찮을 정도로 작업을 좀 업그레이드하면 좋겠다는 거였다. 그래서 2000년 여름 내내 작가들과 작업에 대해 이야기를 하면서 본격적인 전시를 만들었다.

우리의 미술시장 규모는 전 세계 미술시장의 0.3% 정도밖에 되지 않는다. 상당히 미미한 수준이다. 세계의 나머지 지역들은 거의 서구를 중심으로 하나로 통합되어 있고, 그것을 움직이는 엘리트들의 네트워크가 따로 존재하는 상태가 지속되고 있다. 결국 세계로 나가기 위해서는 우리가 교육, 비평, 기획을 통해 작가를 만들어서 해외에 내보내야 한다는 시급한 과제를 해결해야만 했다. 그 당시에 대학 갓 졸업한 친구들의 작업은 익히 예상할 수 있는 뻔한 것이었고, 그들 스스로는 그게 뭐가 문제가 되는 건지 알 수 없는 상태였다. 당시에는 대학이나 대학생들 사이에 교류도 없었고 서울대-홍익대 체제가 워낙 공고해서 그걸 깰 수가 없었던 것이다. 《공장미술제》 이후 소위 우리가 이류, 삼류라고 간주했던 학교들에서 뛰어난 작가들이 많이 배출되었고 두각을 나타내기 시작했다. 이들이 자신들의 세대적인 네트워크를 형성하기 시작하면서 서로 공유하고, 자기들끼리 어떤 판도에서 작업을 하고 있는지를 인지해나가는 과정이 매우 흥미로웠다. 한국에서 작가로서 국제적인 활동을 할 수 있는 방법은 두 가지라고 생각한다. 원어민 수준의 영어 능력을 가지고 해외 레지던스 등을 많이 돌아다니면서 많은 전시에 참여함으로써 커리어를 소위 말하는 '인사이더'로 쌓아가는 방법이 있고, 다른 하나는 작업을 혼자서 하다 갑자기 혜성처럼 등장하는 경우이다. 함진이라는 작가가 그런 사례인데 대학 2학년 때부터 두각을 나타내서 3학년 때에는 주요 전시 공간에서 전시에 참여하고 바로 광주비엔날레에 초대되었다. 이건 물론 드문 사례이지만 그런 작가가 나올 수 있는 환경을 좀 만드는 것도 필요하겠다는 생각을 했다. 아무리 많은 비평적인 토론을 해봤자 좋은 작가가 없으면 아무 소용이 없기 때문이다. 그리고 그걸 실질적으로 만들어낼 수 있는 토양이 필요하다고 생각했다.

한국에는 좋다고 이야기할 수도 있고 그렇지 않을 수도 있는 특성이 있다. 모든 이슈가 한 방향으로 수렴되는 경향이 그것이다. 미술계도 마찬가지여서 한 방향으로 담론이나 평가가 쏠리는 경우가 많은데, 이게 조금 달리 말하자면 한쪽으로 쏠려 있는 동안 다른 부분들은 비어있게 되는 거다. 선진국들의 특징은 모든 분야에 다양한 전문가들이 포진하고 있다는 점이다. 나는 작가들로 하여금 스스로 자기가 하고 싶은 것을 할 수 있도록 돕는 역할을 할 수 있으면 좋겠다는 생각을 했다. 한 가지 에피소드를 들자면, 아시아프(Asian Students and Young Artists Art Festival)를 만들 당시 참여 작가들의 출신 대학 교수들이 결성한 '대학미술협의회'의 의견이 반으로 나뉘었는데, 대체로 일류 대학 교수들은 젊은 작가들을 너무 일찍 시장에 물들게 해서는 안 된다는 이유로 참가에 반대했다. 대한민국 미대 졸업생들 중 많은 수가 지방대 학생들이고 그중 상당수는 페인팅을 배우고 있다. 이들이 졸업하고 뭘 할 것이며, 이들이 어떻게 미술을 하면서 살아가게 할 것인지를 이야기하는 사람이 거의 없었다. 저는 우리나라 미술계에서 상당히 실용주의적 입장을 취하는 측으로 분류되어 시장에 대해 많은 이야기를 하고 있다. 축구에 비유하자면, 공이 한쪽으로

그림6　1999년 《공장미술제》 전시 전경. 월간미술 제공

굴러갈 때 모든 선수들이 한쪽으로 몰리는 축구를
못하는 축구라고 하는데, 누군가는 빈 공간을 향해
달려가야만 하는 것이다. 세계화와 관련된 부분
역시 마찬가지이다.

김장언　90년대부터 발화되고 2000년대에
본격화된 세계화의 충격들, 국경을 넘는 경험들,
뿌리내린다는 것들에 대한 부담감 등 새로운
세계에서의 혹은 세계로의 경험들이 새로운
방식을 모색하게 했지만, 그것을 본격적으로 한국
미술계에서 촉발시킬 계기를 만들지 못했던 그러한
상황들에 대한 이야기처럼 이해되기도 한다.
계속해서 장승연 선생님의 질문으로 이야기를
이어가겠다.

장승연　작업과 기획의 경험에 대해 좀 더
집중적으로 질문해보고 싶다. 김홍석 선생님께서
2007년부터 시작한 프로젝트인 〈시징맨〉은 일명
초국가적 프로젝트라고 할 수 있다. 중국, 일본
작가와 함께 국가라는 경계, 그리고 그 틀과 제도에

대한 질문을 유머러스하게 풀어낸 다양한 작업을
진행했다. 〈시징맨〉을 다룬 어느 인터뷰 자료를
읽은 후, 이 그룹의 결성 계기와 협업 과정 또한
2000년대 글로벌리즘 국제교류의 상황에서
영감과 영향을 받은 것이 아닌지 생각해보게 됐다.
이에 관한 선생님의 이야기를 직접 듣고 싶다.

김홍석　〈시징맨〉 프로젝트는 2007년에
시작되었는데, 그 이전 2006년에 일본
모리미술관에서 기획한 전시에 세 사람이
개별적으로 초청을 받았을 때 결성되었다. 세
사람(김홍석, 첸 샤오시옹, 츠요시 오자와)은
90년대 말부터 알고 있었던 사이여서 쉽게 결성할
수 있었다. 일종의 유랑극단처럼 국제 전시에
초대받을 때 일종의 각 나라의 대표처럼 참여했기
때문이라고 본다. 90년대 말과 2000년대 초에는
한 개인의 작품보다 전시가 더 중요한 시기였고
작가들도 그 점을 수용했던 시기였다. 전시는
전통적으로 작가의 작품을 보여주는 이른바 개인전

형태들로 시작해서 전시 주제에 의한 그룹전이 주도적인 시대도 있었고, 그것을 국가 차원에서 지원해주는 대규모의 그룹전, 즉 비엔날레라는 것도 생겨나기 시작했다. 그러면서 '내 작품이 아틀리에를 떠나 전시 현장에 설치된다면 어떨까?'라는 생각은 고리타분한 것이 되었다. 전시 혹은 장소라는 것에 대해 스터디를 하는 작가들이 굉장히 많이 생겼는데 그렇게 다양한 전시가 생겨나니까 자연스레 작가들도 변신을 하게 되었던 것 같다. 시징맨이 결성되면서 우리 세 사람이 한 이야기 중 중요한 점은 우리 세 사람이 멋진 전시를 만들어보기보다는 재미난 작품을 만들자는 것이었다. 더 나아가 한·중·일이라고 하면 떠오르는 당연한 상상에서는 탈피하자고 서로 합의했다. 그러나 시징맨 세 사람은 원래 각자 개별적으로 작가의 길을 걷던 사람들이어서 막상 같이 작업을 하게 되니 어려운 점이 생겨났다. 그럼에도 할 수 있었던 이유는 한·중·일이라는 기존 국가 관념이 아닌 한 인간으로서 작품을 만들 때 생기는 일종의 자유로움과 심지어 세 사람의 가족들마저 작품에 개입된 편안함 때문이었다. 2006년 모리미술관 전시 오프닝 하루 전, 모리미술관 수석 큐레이터인 마미 카타오카(片岡真実) 씨가 우리 세 사람에게 협업 체계를 제안했었다. 그 제안을 받은 날 세 사람은 저녁 식사를 같이 하면서 바로 시징맨을 결성했다. 그리고 기약 없는 약속을 남기고 서로 각자의 나라로 돌아갔는데, 이 이야기를 들은 김선정 씨가 관심을 가지게 되었고 6개월 뒤, 아트선재센터의 전시에 우리 세 사람으로 구성된 시징맨이 초대받게 되었다. 그때부터 지금까지 계속 시징맨의 작품과 전시는 이어지고 있다.

정현 앞서 유진상 선생님이 잠깐 언급해주셨는데 이전의 «너의 집은 나의 집, 나의 집은 너의 집»전시에 관한 내용이 나오면서 프랑스, 유럽 뭐 이런 이야기들이 함께 나온 것 같다.

김장언 이러한 상황이 당시 유럽연합 이후의 영향일 수도 있을 거 같다고 생각한다.

정현 그래서 사실 이른바 후기식민주의를 연구하는 분들은 '번역'을 굉장히 중요하게 생각하기도 한다. 어떻게 번역할 것인가의 질문이 2000년대 이후부터 적극적으로 나왔던 듯하다. 유진상 선생님은 마침 서울미디어시티비엔날레 예술감독을 한 번 하셨는데, 이것이 제도권 안에서 한 가장 큰 활동 중의 하나로 보인다. 당시의 주제부터 미디어라고 하는 것이, 사실 서울미디어시티비엔날레는 그런 산업 콘텐츠를 개발하기 위한 부분으로 예측되는데, 선생님이 그 역할을 맡게 되고 최근에 서울미디어시티 비엔날레를 보면 우리가 생각하던 전형적인 미디어와는 사뭇 많이 다르다. 올해 들어서 웹아트, 인터넷 탄생 20주년 이런 식의 전시가 상당히 많았고 여기 기혜경 선생님도 역시 이러한 전시를 기획하셨는데, 사실 우리가 디지털을 세계화에 접근할 수 있는 진입로로 수단화하려 했던 게 아닌가 싶다. 이를 포함하여 이른바 디지털 네트워크 세계가 세계화에 접근하는 방식이랄까, 영향력과 파급력 등에 부분에 대한 이야기를 조금 해보면 좋겠다.

유진상 2000년의 서울미디어시티비엔날레가 처음 시작했을 때 예산이 100억 원이 넘는다는 이야기가 있었을 정도로 엄청난 규모의 정부 지원을 받았는데, 당시 IT 강국을 지향하던 정부 정책 방향과 맞아 그러한 지원을 받을 수 있었다. 최근 서울미디어시티비엔날레는 내가 감독했던 2012년 이후 박찬경, 백지숙 감독으로 이어지면서 테크놀로지보다는 사회적, 정치적 이슈를 강조하는 방향으로 기획이 이루어져 왔다고 생각한다. 우리나라에서 미디어 아트라고 하는 분야는 우리가 IT 강국임을 떠나서 저변이 얕고 약하다. 뛰어난 작가 수를 손가락으로 셀 수 있을 정도이다. 나라 자체는 디지털이라고 하는,

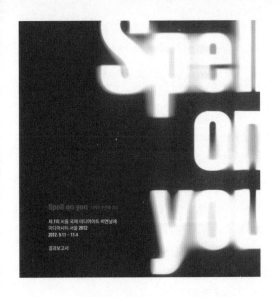

그림7 2012 서울 국제미디어아트 비엔날레의 도록 표지.
AGI Society 제작, 서울시립미술관 제공

미디어 테크놀로지에서 굉장히 앞선 것으로
보이는데 개인적으로 그런 기술을 기반으로
예술을 창작하는 사람들이 상대적으로 줄어들고
있다는 사실은 놀라운 부분이다. 일본의 경우에는
굉장히 오래 전부터 전자, 정보 미디어 분야의
툴들을 이용한 작업들이 넓고 깊게 자리 잡고 있다.
일본 문부성 홈페이지에는 미디어 아트에 관한
정책을 따로 별도로 마련해놓고 있을 정도이다.
그래서 개인적으로 한국이 보여주는 열세에
대해서 유감스럽게 생각한다. 미디어시티서울은
그런 기술 기반 예술을 프로모션 할 수 있는
플랫폼이었다. 국내에는 이미 광주, 부산에
대규모 비엔날레들이 있고 이 행사들에서 같은
패러다임에 속하는 큐레이터와 작가들이 전시를
하고 있는 상황이었다. 그 자체만으로도 굉장히
공급이 넘치는데 미디어시티까지 비슷한 성격을
띤다면 좁은 나라에서 너무 같은 것을 많이 하게
되는 것이라고 생각했다. 그래서 좀 다변화하면
좋겠다는 생각을 했고 내 경우엔 기술 기반의
예술로 돌아가서 소셜미디어와 관련된 전시를

만들었던 것이다. 광주는 동시대 미술 플랫폼으로
강조할 필요가 있고 부산도 특성화를 했으면
좋겠다. 미디어시티서울은 광주나 부산과 경쟁하는
대신 원래의 기획처럼 더 특성화되었으면 한다.

정현 생태계에 관한 관심을 두고 말씀하시는 것
같다. 70-80년대, 그리고 90년대도 그랬고 전국의
균형 발전이라고 한 것이 빠진 적은 없었지만,
서울로 집중된 현상은 풀리지 않는 고리처럼
계속해서 여전히 비슷한 현상들을 낳고 있는 것
같다. 그러면 선생님께서는 대학교의 교육자들이
함께 실천해야 할 고민을 하고 계시다는 건데,
2000년대 초반에 그런 시도들이 있었을지
궁금하다.

이주요 중간에 갑자기 질문 하나 드리면 그렇게
한쪽으로 집중되는 요인이 뭔지 좀 궁금하다.
물론 하나가 아니겠지만 그렇게 활동이 집중되는
요건이, 필요충분조건이 있으니까 그렇지 않을까
하는 생각이 들어서 의견을 여쭤보고 싶다.

유진상 제가 386세대이지만 개인적으로 저희
세대가 문제인 것 같다. 너무 정치적인 얘기일
수 있지만, 한 세대 거의 대부분이 군사 독재
정치로 인해 좌파로 돌아선 것이 오늘날의 정치를
규정지었다고 생각한다. 지금 그 세대가 주류가
되었으므로 한국 사회는 상당히 사상적으로
사회주의적 사고에 영향을 받을 수밖에 없다고
생각한다. 비평적인 이슈들이 정치적인 방향으로
집중되는 것에 대해서도 그럴 수밖에 없다고
생각한다. 다만 우리가 거론하는 장소 역시
국가이기 때문에 그 안에는 잠재적으로 모든
이슈들이 존재해야 한다. 따라서 미술계에서
활동하는 사람들 중에서도 빈 공간으로 달려가는
사람들이 있어야 한다고 생각한다. 그러니까
대다수가 관심을 갖지 않는 문제들에 대해 말하는
사람들도 있어야 된다는 것이다. 전체를 설정하고
장악하려고 하는 그 욕망은 이해를 하나, 남겨져
있거나 빈 공간들이 사방에 산재하고 있다는 점을

고려해야 한다고 생각한다.

매체 환경과 세계화의 관계

김장언 정현 선생님의 질문의 포인트는 미디어의
변형이 어떠한 영향들을 미쳤는가에 관한 것으로
이해되기도 한다. 소통이라는 것들이 매우
가볍게 이루어지면서 세계를 경험하는 툴이 더
다양해졌는데 이런 미디어의 변화, 툴의 변화가
한국의 세계화에 어떤 변화로 이어졌는지에 관해
의견을 좀 더 듣고 싶다.

유진상 93년부터 천리안, 하이텔 같은 컴퓨터
PC통신을 시작하였고, 95년경에 인터넷이
들어왔으며 96년도에 휴대용 개인 단말기(PCS)
보급, 2004년부터 초고속통신이 되었던 것
같다. 불과 10년 정도의 시간에 통신 환경이 완전
바뀌었다. 거의 모든 사람들이 인터넷에 접속해서
자기 계정이라고 하는 것에 대한 관념이 확실하게
정착되었다. '계정으로서의 인간'이라는 개념이
나타난 것이다. 유튜브, 페이스북, 인스타그램
등이 다 그렇다. 《크로스토크》(2002)라는 전시를
했었는데, 한국문화예술진흥원에서 관객이 없는
2월에 전시를 기획해달라고 1,200만 원을 잡아준
것이 계기가 되었다. 전시장 면적이 넓고 예산이
상대적으로 적어서 다 채우기가 어려울 정도였다.
그때 마침 요코하마트리엔날레에 가서 봤던
오자와 츠요시(小沢剛)의 라디오 방송이 떠올랐다.
그래서 TV 방송을 하자는 생각을 하게 되었다.
mediaart.org라는 사이트를 먼저 만들었다. 당시
학교에 있는 장비들을 다 들고 나와서 방송국을
차리고 동시에 300명 정도 접속할 수 있는 회선을
끌어와 온라인 비디오 TV 방송국을 만들었다.
어차피 아무도 안 올 테니 24시간 카메라를 켜두고
전시장을 보여주자는 생각이었다. 전시장에
CCTV를 달고 여러 작가들을 섭외했는데 그때

전시 참여 조건이 방송에 나가는 거라 작품이 멈춰
있지 않고 계속 움직여야 하는 것이었다. 그게
매우 재미있었던 경험이었고 후에 미디어 아트를
큐레이팅하게 된 계기가 되었다.

김장언 이어서 이주요 선생님께도 질문 드린다.
세계를 이주하면서 작업을 이어나가는 과정들
속에서 어떤 변화들을 경험했는지에 대해 이야기를
듣고 싶다. 전 지구화된 전시, 비엔날레와 같은
것들의 출현이 유럽과 미국 중심에서 다각화되는
그 출발점에는 커뮤니케이션 수단의 변화도 있기
때문이다. 긴밀해지고 빨라지는데 작가로서 그런
부분에서의 변화들을 어떤 식으로 경험하고 그
과정을 지나오셨는지 궁금하다.

이주요 처음 뉴욕에 갔을 때 요금이 많이 나올까봐
전화도 얼른 끊었던 기억이 난다. 건축이 유명한
학교를 갔었는데, 알고 보니 트럼프가 나온
학교더라. 금융 쪽도 유명해서 전 세계 상위층
자녀들이 많이 오는 학교였다. (웃음) 그런 부류의
친구들만 (폐쇄적인) 국제적인 관계들을 가질 수
있었다. 오래 전에 박이소 작가의 어시스턴트로
활동을 한 적이 있다. 작품을 어떻게 그려서
어떻게 설치할 것인지 그려서 팩스로 보내고
받고 했던 기억이 난다. 그러니까 예를 들면 먼저
도화지에 그리고 나서 이를 A4로 축소해 팩스로
보내는 식의 커뮤니케이션이었다. 그러니까 제가
활동할 당시에도 그런 팩스 자료가 굉장히 많았다.
그것을 위한 드로잉, 복사물, 이런 것들이 계속
있었고 그런 시절이었다. 앞서 말씀드린 것처럼
이 도시에서 저 도시로 이동하기 위해 비행기를
굉장히 많이 타야 했었는데, 직접 이동을 하다 보니
오히려 미디어 영향을 많이 받았다고는 생각하지
않는다. 그러나 그런 제게도 두 가지 경험이 있다.
스페인 잡지사에서 저에 관한 인터뷰를 하고
싶다고 이메일을 받고, 당시 스카이프 영상통화로
인터뷰를 했는데, 느낌이 굉장히 이상했다. 얼굴 한
번 본 적 없는 사람들이 컴퓨터로 인터뷰를 하고,

그렇게 만든 잡지가 서울에 우편으로 도착했던 날은 매우 생경하면서도 뭐랄까 말로 표현하기 힘든 부분이 있었다. 과거에 미디어라고 하는 것은 미술관에서 결국 관객들을 만나게 하면서 그 가교를 만들어주려는 노력, 그리고 그걸 굉장히 쉽게 만들어주는 것이었다고 생각한다. 어렵고 복잡한 내용을 단순하고 납작하게 만들어서 하나의 언어로 전달하거나 생활에서 이해할 수 있는 방식으로 만드는 거다. 물론 예술은 그런 방식으로 만들어지지 않는다. 이게 결국엔 대중화, 즉 관객을 얼마나 더 많이 모을 수 있느냐라는 지점이라고 생각하던 시대도 있었으나 이제는 거기서 넘어간다. 관객들과 직접 소통하고 말이 되는 소리부터 말도 안 되는 소리까지 계속 떠들면서 무언가가 형성되고 있는 것들이 뚜렷하게 보인다. 그래서 저는 더 이상 미술이 놀이 문화로서도 자리 잡을 것이고, 이야기할 수 있는 무언가가 생겨날 것이라고 본다.

김장언 커뮤니케이션 툴의 변화, 디지털화 등이 2000년 초반까지는 관계의 촉매제였다고 한다면, 이제는 일상화가 되면서 관계 형성의 핵이 되는 그런 변화에 관한 말씀을 해주신 것 같다. 제 경우에도 예전 전시를 만들 때는 물론 정보만으로도 작가들은 알 수 있었지만, 그럼에도 구체적인 만남과 대화를 한 작가들을 초대하는 것이 큐레이팅의 어떤 전제 혹은 원칙이었는데, 이제는 그러한 원칙이라는 것이 구태의연한 것 같다는 생각도 든다. 젊은 큐레이터들은 온라인을 통한 간접적 만남을 통해서만도 전시의 물리적 조건이 제안되고, 수용되면 작가를 초대한다는 것에 당황한 적이 있다. 지금의 커뮤니케이션 환경 속에서는 그것이 가능하고, 또 그러한 과정이 만남이라고 생각 든다. 그럼 장승연 선생님 질문으로 논의를 이어가보겠다.

장승연 그동안 이주요 선생님의 작업 활동은 작가가 처한, 혹은 선택한 물리적인 상황과 직결되어 있었던 것으로 보인다. 주제적으로 보면 노마드적인 삶, 예를 들어 ‹10년만 부탁합니다› 프로젝트의 경우는 해외 레지던시 활동 중에 더 이상 보관이 어려워진 작품이 운 좋게 구출돼서 해외 및 한국에서 전시를 하게 되고 이후 지인들에게 맡기는 위탁 프로젝트를 진행했다. 또 런던에서 작업한 ‹일단 한번 눕기만 하면›의 경우, 본인의 작은 체구로 인해 유럽에서 생활하면서 겪게 되는 불편함, 어려움 이런 것들을 작업으로 풀어나가셨다. 이렇게 자신의 경험과 삶이 작업의 내용과 형식으로 직결되는 특성을 감안한다면, 조금 전 말씀처럼 디지털 환경에 의한 미술의 변화가 선생님의 작업적 활동과 특성에 어떤 영향을 미친다고 보시는지 궁금하다.

이주요 아까 여러 가지 형태의 미디어를 말씀하셨는데 저는 책으로 작업하는 방법을 5년 가까이 했다. 처음 책 작업을 시작했을 즈음에는 책으로 풀어내는 작가가 그렇게 많지 않았다. 저는 제도권 안에 있는 것 자체도, 있다고 보여지는 자체 둘 중 어느 것에도 우호적인 입장이 아니었다(물론 지금도 제도권 안에서 발언을 하고 있는 것일지도 모르지만). 그랬기 때문에 남들이 잘 하지 않는 방법에서 뭔가를 찾아보고 싶었다. 어쨌든 책을 통해서 저자로 살아야겠다는 생각을 했던 이유는, 전시라는 것에 존재하는 그 힘겨루기와 같은 것들에서 부담을 많이 느꼈다. 제 작업은 전시에서 ‘짜잔’ 하고 보여줄 수 있는 스펙터클이 강한 작업의 형태가 아니었다. 저는 작업에서 일어나는 것들을 기록하면서 그걸 쓰는 동안엔 돈을 모으고 돈이 모이면 출판하고, 북 셰어도 해보고 등등 제가 할 수 있는 방향으로 이것저것 해보는 방식을 택했다. 화이트큐브에서 하는 전시 자체에는 재미를 많이 못 느끼는 것 같다. 지금은 사실 전시를 한다는 것 자체에 익숙해졌지만, 그때는 정말 모든 것을 쏟아 붓고 그걸 다음날 다시 또 해야 하고 그런 게 힘들었다.

김장언 아까 김홍석 선생님도 전시하고 작품을 폐기했다는 일화를 이야기해주셨는데, 그게 90년대 이후 후기개념적 태도의 유행이기도 했지만, 이주요 선생님도 말씀하셨듯이 어디에 뿌리내리지 못하고 계속 이동하면서 수행하는 작업 형식, 생산 방식들이 야기한 현상이기도 하다. 그리고 결과물로서 작업을 물질화시키기보다 비물질화시키거나 개념적인 틀로 풀어내는 것은 당시에 한국 작가들에게 많이 보여졌던 모습이라고 생각된다. 한편, 많은 작가들이 개념적인 작업들을 수행하고, 그것의 물질적인 결과물인 작업을 폐기해버리는 과정을 통해서 작업을 지속할 수 있었다는 것은 아이러니하지만, 그것이 당시를 살아갔던 작가들의 어떤 생존 방식이었던 것 같기도 하다. 기혜경 선생님 질문으로 이어가겠다.

기혜경 이건 세계화 이슈와는 조금 떨어져 보일 수 있다. 이주요 선생님이 박이소 선생님을 언급하셨는데 개인적으로도 좋아하고 동시대 미술계에 엄청난 영향을 미친 작가 중 하나라고 생각한다. 작업을 대하는 태도라든가 세계관 같은 것들이 이후 미술계에 많은 영향을 미쳤다고 생각하기 때문에 바로 그 곁에서 보셨던 박이소 선생님에 대해 듣고 싶다.

이주요 박이소 작가는 선생님이 되길 싫어하셨고 애들 같은 장난을 좋아했던 그런 분이셨다. 미디어에 대한 관심이 정말 많았다. 분명 미디어에 대해 통찰력을 갖고 계셨던 게 분명하다. 보조로 일하면서부터 알게 된 박이소 작가는 개발도상국 이슈라든가 압축 성장에 관한 이슈와 같은 것들에 작가 스스로 묶이는 걸 매우 싫어했다. 그러한 이슈보다는 역사가 흘러가고 또 이게 어떻게 기술되는지에 대해 관심이 많으셨다. 직관과 통찰력이 굉장했다고 기억한다. 중요 작가가 되어 어떤 카테고리에 속하게 되고, 기술되는 것에는 별로 관심이 없으셨다. 작업에 대해 도무지 풀리지 않을 때는 '하루만 갑자기 미친 듯이 생각이 났으면 좋겠다, 그리고 죽어도 좋겠다'고 말하곤 했는데, 그 정도로 작업 자체에 대한 열망이 대단했다.

김장언 박이소 선생님은 80년대에 세계화를 경험하면서 당시 한국과 미국, 그러니까 서울과 뉴욕의 시간의 차이를 보면서, 물론 백남준 선생님도 그런 시도를 하긴 했지만, 그걸 극복하거나 개선하기 위해 계속 노력을 기울여 오셨던 것 같다. 《태평양을 건너서》전시와 연결이 되기도 했고 이후 90년대 넘어와서도 한국에서 광주비엔날레 등에서 지속적으로 관계를 맺어오면서 본인이 그런 작가로 표상되기보다는 한국 현대미술의 자장 속에서 많은 역할을 하셨던 작가였다고 생각한다.

마지막 질문으로 제가 두 분 선생님께 질문하고 싶은 것이 있다. 2000년대 초반은 세계화에 대한 열망이 폭발해서 그것을 긍정하거나 부정하거나 혹은 상황이 즐겁든 짜증나든, 그 시대적 분위기 속에서 작가, 큐레이터, 국가 등 여러 단위에서 세계화의 열망이 증폭되는 시기였던 것 같다. 한편으로는 그 이후에는 미디어가 발달하고, 국경을 넘나드는 것이 훨씬 편해진 시점에서, 제가 봤을 때 한국 현대미술은 이제 세계화에 대한 열망이라기보다는 그것이 일상이 되어 세계 없는 세계 혹은 지역 없는 지역으로 변화되고 있는 것은 아닌가 하는 생각도 든다. 일상이 된 세계화가 긍정적 요소로 작동하기보다 오히려 한국이라는 지역에 더 함몰되고 있는 것이 아닌가라는 생각이다. 일상적 세계화의 경험이 지역을 다시 개방된 게토로 만드는 것은 아닌지 한다. 이주요 선생님 말씀처럼, 레지던시 참여하는 것이 작가로서 생존을 위한 여행이었지만, 이제는 세계화가 만들어낸 안정적 제도로 시스템화되면서 커리어를 쌓아가는 수단으로서 작용하는 그런 상황이 된 것도 사실이다. 지금 이 시점에서 세계화와 한국 현대미술을 다시 연결시킨다면 어떤 생각을 가지고 계신지가 궁금하다.

유진상 　모든 일에는 양면성이 있다. 앞에서 말씀드렸지만, 개인적으로 예술의 원칙은 자기 자신이 세계의 중심이 되느냐 아니냐에 있다고 생각한다. 나머지는 조건들에 관련된 부분들인 것 같다. 비교적 항공권이 많이 싸져서 국제적 이동이 수월해졌지만 그 이동을 자신이 원해서 하는 것인지가 잘 와닿지 않는 때가 많다. 지금은 한 장소에 있으면서 많은 이동을 할 수 있는 방법들이 생겼다. 저는 제 또래의 큐레이터들 중에서는 여행을 많이 다니는 편이다. 그 이유가 젊었을 때부터 많은 이동을 해서라는 생각도 든다. 습관처럼 돼서 그런지 이동하는 게 피곤하고 소모적인데 마지못해 자꾸 이동을 한다. 미술에 있어 세계화가 모든 작가들에게 요구되는 것은 아니다. 정책을 만드는 사람들, 비평을 하는 사람들에게 요구되는 것일 수는 있다. 사실 비평가에게도 그렇게 많은 이동은 불필요할 수도 있다. 비평가도 한 관객에 불과하기 때문이다. 다만 말을 하고 글을 쓴다는 점에서 차이가 있을 수 있어서 예외적인 관객이라고 할 수는 있을 것 같다. 저는 작가들도 마찬가지고 비평가들도 그렇고 모든 사람들이 각자 자기가 있는 곳에서 자기가 세계의 중심이 될 수 있는 방법을 찾는 것이 가장 중요하다고 생각한다. 반드시 어떤 기술에 의존해야 하는 것은 아니다. 정책을 하는 입장에서는 국가의 문화, 예술적 위상을 고려했을 때 미술의 정량적 지표가 중요하게 된다. 그때 제일 필요한 것은 콘텐츠다. 그러려면 작가가 있어야 하고 작가가 만들어지려면 스스로 예외적인 개인이 되어야 하는데 개인이 되기 어려운 사회에서는 작가가 나오기 힘들다. 그렇게 때문에 누구든지 자기가 원하는 게 분명해야 하고, 일단 그것이 정해지면 그 방향으로 가야 한다고 생각한다. 조언을 듣거나 설명을 들을 필요가 없다고 생각한다. 사실 예술의 세계화를 통해서 얻게 되는 장점은 전 세계적으로 그렇게 살아온 수많은 사람들의 예술을 접할 수 있다는 점이다. 이 세계에 그런 식으로 살아온 개인들의 사례가 굉장히 많다는 것을 더 많이 접하게 된다는 거다. 결국 거꾸로 이야기하면 스스로 예외적이 되어야 한다는 것이기도 하다.

이주요 　마지막으로 저는 정현 선생님 질문에 대해 준비해온 답변이 있는데 이 부분을 꼭 말씀드리고 싶다. 세계화 시대의 예술인들은 정주하는 삶이 아닌 끊임없는 이동과 유목적 삶을 표방하는 듯하다. 국제적인 활동이 반드시 모국이 아닌 다른 국가나 도시에서 이뤄지는 것만도 아닐 것이다. 특히 세계화 시대 예술은 다원화는 가속화되어 가지만 이른바 가시적인 다양성은 오히려 줄어드는 것처럼 보인다. 미술관 제도나 미술 공간을 사용하는 방법을 전 세계가 공유하면서 새로운 주제를 발굴하고 심도가 깊은 연구보다는 시각적인 도발이 더 큰 영향을 주는 이미지 정치학의 시대로 완전히 탈바꿈하는 즈음이다. 이러한 변화는 소셜 네트워크의 활성화와 연결되어 있다. 적어도 디지털 네트워크 세계는 개인들에 의하여 만들어지는 초국가적 공동체로 볼 수도 있을 것이다. 특히 대중문화에서의 영향력은 상상 이상이다. 과연 시각예술의 입장에서 그만큼의 파급력이 나타날 수 있을지 궁금하다. 옛날에 페인팅, 그러니까 쿠르베의 〈세상의 기원(L'Origine du monde)〉이라는 작품이 나왔던 그때를 생각해보면 그 시기는 페인팅이 그 어떤 것보다 파급력이 컸던 때였다. 개인적으로 앞으로는 페인팅이 그 정도의 파급력이 있는 시대를 마주하긴 어려울 것이라고 생각한다. 우리가 가지고 있는 것은 하나의 가변적 지식이라고 볼 수 있을 것 같다. 동시대성은 가변적이어서 계속 변화할 수 있어야 하는데 그때 중요한 것은 어떤 개념이나 신념을 조직하는 가치관, 척도 같은 그것들에 대해 전문가들이 어떤 이야기들을 만들어내고 발명해내는가라는

문제가 앞으로 중요한 것 같다. 그리고 이 가시적인
다양성이 없어졌다는 말에 대해서 저는 모두들
다른 즐거움을 찾아 떠났다고 말씀드리고 싶다.
요즘 크리에이터들을 보면 자기 좋아하는 것을
알고 또 그만의 방식으로 표현도 하고 그걸 발표할
수도 있고 거기에 대한 반응을 확인할 수도 있고
팬도 생긴다. 그런 아주 가시적인 즐거움으로
떠난 것이다. 그래서 미술에서의 다양성이 줄어든
것이라 생각한다. 이전에는 미술 안에서 실험했던
것들을 이제는 벗어버리고 다들 다양하게 즐기고
누리는 것이다.

김장언　　이주요 선생님께서 어찌 보면 비극적인
말씀을 해주셨지만 세계화의 영향에 대한, 우리가
지금 인지해야 되는 상황인 듯도 하다. 세계화라는
것이 흥분과 가능성들을 보여준다고 생각하는
이유는 다양성의 확대, 새롭고 다양한 계열들의
확대라고 생각한다. 물론 세계화는 단일성의
강화로 나아가기도 하지만, 우리는 보다 이질적인
것의 출현과 충돌을 통해서 새로운 가능성을 더욱
모색해야 하는 것은 아닌가 한다. 이쯤에서 오늘의
좌담은 마무리하도록 하겠다. 오늘 참석해주신
패널분들과 연구팀 선생님들, 관객분들에게 감사의
말씀을 드린다.

전시로 보는 한국 현대미술 연표:
1990년대-2008년

1990년	1월	«90 새로운 정신»(금호미술관)
	3월	«한국성—그 변용과 가늠»(금호미술관)
		«1990년 동향과 전망—새벽의 숨결»(서울미술관, 기획 심광현,
		«문제작가작품전»명칭 개편)
	5월	«한국현대미술 90년대 작가»(서울시립미술관, 기획: 오광수, 참여 작가:
		강상중, 문봉선, 서정태 등 39명)
		«MIXED-MEDIA 문화와 삶의 해석—혼합매체»(금호미술관)
	6월	«황금사과»창립전(관훈미술관, 참여 작가: 박기현, 백광현, 백종성, 윤갑용,
		이기범, 이상윤, 이용백, 장형진, 정재영, 홍동희)
		«젊은 모색 '90»(국립현대미술관, «청년작가»전 명칭 변경)
	7월	«현 · 상(現 · 像) 90»(문예진흥원 미술회관)
	8월	«해금작가 유화»(신세계미술관, 참여 작가: 배운성, 김용준, 김주경, 길진섭,
		정현웅, 이쾌대, 임군홍, 최재덕, 김만형, 정온녀)
		«썬데이서울»(소나무갤러리, 기획 · 참여: 뮤지엄(고낙범, 명혜경, 안상수, 이불,
		이형주, 최정화))
	9월	«서브클럽(SUB CLUB) 창립전—언더그라운드»(소나무갤러리, 참여 작가:
		김형태, 백광현, 오재원, 이상윤)
		제4회 «여성과 현실—우리 시대의 모성»(그림마당 민)
		«현실과 발언 10주년 기념»(관훈미술관, 그림마당 민)
		«혼돈의 숲에서»(자하문미술관, 기획: 이영철, 이영욱, 참여 작가: 구본창,
		민정기, 박불똥 등 30명)
		«일렉트로닉 카페»(일렉트로닉 카페 인터내셔날, 전자장비 이용 미국
		산타모니카와 작품 송수신 진행)
	10월	«오늘의 얼굴»(갤러리아 미술관)
	11월	«서울국제미술제»(국립현대미술관, 한지 작업을 통한 23개국 58명 114점 출품)
		«젊은 시각—내일에의 제안»(예술의전당 미술관, 기획: 심광현, 박신의,

서성록, 임두빈, 이준)

12월 제2회 «조국의 산하—민통선 부근»(그림마당 민)

1991년 2월 «테크놀로지의 예술적 전환»(국립현대미술관, 기획 협력: 르네 블록Rene Block)

3월 «커피-Coke»창립전(소나무갤러리, 참여 작가: 강홍석, 김경숙, 김현근, 변재언 등)

«Who is Who»창립전 (토탈갤러리, 참여 작가: 감윤조, 김택상, 정순원 등 12명)

«메시지와 미디어—90년대 미술의 예감»(관훈미술관)

5월 «전환시대 미술의 지평»(금호미술관)

6월 «OFF AND ON»창립전 (소나무갤러리, 참여 작가: 정재영, 이기범, 박기현, 장형진, 이동기, 박혜성)

«New Kids in Seoul»(단성갤러리, 참여 작가: 김준, 김홍균, 이동기, 황선영, 정희진 등)

«비무장지대 예술문화운동작업»(예술의전당, 기획: 비무장지대예술문화운동협의회)

7월 «국제자연미술제»(공주 금강 일대, 공주문예회관, 청주 무심천, 청주박물관, 주최: 한국야투자연미술연구회)

«제1회 청담미술제»(강남 화랑가)

8월 «메이드 인 코리아»(소나무갤러리, 토탈미술관, 기획 · 참여: 서브클럽)

9월 «미술과 테크놀로지»(예술의전당 미술관)

10월 «월북화가 이쾌대»(신세계미술관)

11월 «한국사진의 수평»(장흥 토탈미술관)

제1회 부산야외조각대전(부산 올림픽공원)

12월 대한민국미술대전 서양화 부문 대상 작품(조원강, ‹또 다른 꿈›) 표절 시비

1992년 5월 «쑈쑈쑈»(스페이스 오존, 기획: 뮤지엄, 참여 작가: 강민권, 김미숙, 명혜경, 박혜성, 신명은, 안상수, 안은미, 이수경, 최정화, 하재봉)

«오늘의 삶, 오늘의 미술»(금호미술관)

«서브 도큐멘타»(토탈미술관, 참여 작가: 서브클럽)

6월 «도시, 대중, 문화»(덕원미술관, 기획: 박찬경, 백지숙)

«전통의 맥—한국성 모색»(서남미술관 개관 기념전)

«아, 대한민국»(자하문미술관, 참여 작가: 강민권, 구본창, 김석중, 김정하, 유재학)

7월 «가설의 정원»(금호미술관, 참여 작가: 김훈, 신진식, 정희진, 공성훈, 문주 등 12명)

«백남준. 비디오때. 비디오땅»(국립현대미술관)

«플라스틱 플라워»(사각갤러리, 참여 작가: 김도경, 김준, 김홍균, 이동기, 장형진)

제9회 독일 카셀도큐멘타(Kassel Documenta 9) 육근병 참여

8월 광주시립미술관 개관

«모란국제조각심포지엄»(모란미술관)

«92 국제교감예술제»(수원 장안미술관, 경기도 문화예술회관, 장안공원 등, 기획: 컴아트그룹)

9월 «현대미술쟁점—창작과 인용»(무역센터 현대미술관, 참여 작가: 고영훈, 박불똥, 홍수자 등 17명)

안규철 귀국전(스페이스 샘터)

10월 «대중매체를 통한 이미지»(갤러리 도올)

«미술과 사진»(예술의전당)

11월 «과학+예술»(한국종합전시장KOEX)

12월 «압구정동: 유토피아/디스토피아»(갤러리아백화점미술관, 기획: 김진송, 엄혁, 조봉진)

«미술의 반성»(금호미술관)

«차학경 회고전(Theresa Hak Kyung Cha Retrospective Exhibition)»(미국 뉴욕 휘트니미술관)

1993년 민미협(민족민중미술운동전국연합), 발전적 해체 단행

1월 «신세대의 감수성과 미의식»(금호갤러리)

3월 «서울 플럭서스 페스티벌»(예술의전당)

«성형의 봄»(덕원미술관, 기획: 이용우, 참여 작가: 김영진, 문주, 신현중, 오상길, 윤동구, 윤동천, 이불, 조덕현, 최정화)

4월 «30캐럿»창립전(녹색갤러리, 갤러리아미술관)

5월 «한국 현대미술 격정과 도전의 세대»(토탈미술관, 참여 작가: 김구림, 서승원, 윤명로, 이태현, 최명영 등)

제1회 «한국 현대미술 신세대 흐름전—도시 그 삶의 공간»(문예진흥원 미술회관)

«매체<문화<미술: 유혹된 욕망»(코아트갤러리, 참여 작가: 김명혜, 박불똥, 오경화 등 7명)

6월 «한국현대사진—관점과 중재»(예술의전당)

제45회 베니스비엔날레 독일관 참여 작가 백남준, 한스 하케 황금사자상 수상

7월 «93 휘트니 비엔날레 서울»(국립현대미술관)

8월 «93 대전 엑스포»개최

«대한민국청년미술제»(인천시민회관, 주관: 인천청년작가회)

9월	«열린 메시지—인쇄매체»(미도파갤러리)
10월	«태평양을 건너서: 오늘의 한국미술»(미국 뉴욕 퀸즈미술관, 기획: 박혜정, 이영철, 제인 파버Jane Farver, 크리스틴 장Christine Chang, 협조: 서로문화연구회)
	«코리아통일미술»(일본 도쿄 센트럴미술관, 오사카부립현대미술센터, 기획: 민족예술인총연합, 참여 작가: 남북한 작가 및 재일교포 등 90여 명)
11월	«서울 600년 도시문화기행: 한양에서 서울까지»(세종문화회관, 기획: 성완경)

1994년	1월	«한국현대사진의 흐름 1945-1994»(예술의전당)
	2월	«민중미술 15년: 1980-1994»(국립현대미술관, 기획위원: 곽대원, 권오영, 김희대, 오용운, 윤범모, 임옥상, 장영준, 최열, 최태만)
	3월	그림마당 민 폐관
		«현대미술 40년의 얼굴»(호암갤러리, 월간미술 창간5주년 기념 오늘의 작가 20인)
	4월	«여성 그 다름과 힘»(한국미술관, 기획: 김홍희, 참여 작가: 김수자, 오경화, 윤석남, 이불 등 19명과 한국미술관 유화반 여성 회원 10인)
		«고암 이응노 5주기»(호암갤러리)
	5월	«코스모비전(COSMOVISION)»(국제화랑, 참여 작가: 육근병, 미야지마 타츠오)
		«이런 미술 1부—설거지»(금호갤러리, 참여 작가: 김이무, 박혜성, 이경도, 이불, 이형주, 최정화)
		«김환기 20주기»회고전(환기미술관, 현대화랑)
	6월	«서울판화 도시탐험»(서울 일대 25개 갤러리 및 공공장소, 참여 작가: 230명)
	7월	«한국의 미, 그 현대적 변용»(호암갤러리, 참여 작가: 오수환, 윤광조, 황창배)
		«내일에의 제안—차세대의 시각»(예술의전당, 기획: 윤진섭, 이영재, 이재언)
	8월	«태평양을 건너서: 오늘의 한국미술»(금호미술관, 뉴욕 퀸즈미술관 전시의 한국전)
		«기술과 정보 그리고 환경의 미술»(대전 엑스포 공원, 기획: 이용우)
	12월	«서울국제현대미술제—휴머니즘과 테크놀로지»(국내 커미셔너: 이경성, 이일, 김복영, 이구열, 국제 커미셔너: 피에르 레스타니Pierre Restany, 제이컵 발테슈바Jacob Baal-Teshuva 등)
		«김수자—Sewing into Walking»(갤러리 서미)

1995년		미술의 해
	2월	«집단정신»(덕원갤러리, 참여 작가: 김기수, 목진요 등 개인 13명, 단체 진달래, 청색구조 등 5개)

3월	«사진, 오늘의 위상»(경주 선재미술관, 참여 작가: 구본창, 김대수, 배병우, 낸 골딘Nan Goldin, 신디 셔먼Cindy Sherman 등)	
	«올해의 작가 1995—전수천»(국립현대미술관)	
5월	«5월 미술축제—작은그림»(전국 17개 화랑, 주최 한국화랑협회)	
	«싹»(선재미술관 착공기념전, 기획: 김선정, 참여 작가 고낙범, 박모, 안규철, 육근병, 이불, 최정화 등 17명)	
	«한국현대미술 신세대 흐름—신체와 인식»(문예진흥원 미술회관)	
6월	«인간과 기계: 테크놀로지 아트»(동아갤러리)	
	제46회 베니스비엔날레 한국관 개관(커미셔너 이일), 전수천 특별상 수상	
	«호랑이의 꼬리(The Tiger's Tail: 15 Korean Contemporary Artists for Venice 95)»(베니스비엔날레 특별전, 기획 박래경, 이용우, 지노 디 마지오Gino Di Maggio, 참여 작가: 김수자, 백남준, 윤명로, 윤석남, 이종상, 임옥상, 하종현 등 15명)	
	«박모(박이소)» 개인전(금호미술관, 스페이스 샘터)	
7월	«뼈—아메리칸 스탠다드»(인스턴트 갤러리, 기획: 최정화)	
8월	«공간의 반란—한국의 입체, 설치, 퍼포먼스 1967-1995»(서울시립미술관 서울 600년 기념관, 기획: 윤진섭)	
	95 제주 프리비엔날레(제주도문예회관, 서귀포 기당미술관, 중문종합전시장)	
	제1회 돝섬비엔날레(마산 돝섬, 문신미술관, 동서화랑, 창동갤러리 등)	
	제1회 설악국제비엔날레(속초해수욕장, 설악프라자 신관전시실)	
	제1회 «서울국제만화애니메이션페스티벌»(한국종합전시장KOEX)	
	«비무장지대 예술문화운동»(전국 42개 화랑)	
9월	제1회 광주비엔날레 «경계를 넘어»(커미셔너: 오광수, 성완경, 유홍준 등, 참여 작가: 49개국 87명)	
	제3회 대구비엔날레(계명대학교, 벽아갤러리, 세일화랑 등)	
	«광주통일미술제—역사는 산을 넘어 강물로 흐르고»(광주 5·18 묘역 일대, 주관: 광주전남미술인공동체)	
	«의자, 계단, 그리고 창»(환기미술관)	
10월	«해방 50년 역사미술—우리는 어디에 있는가»(예술의전당, 주최: 전국민족미술인연합)	
	«공간의 관조적 탐색»(호암미술관)	
	제1회 '서울환경미술제»(예술의전당)	
11월	«시멘트와 미술의 만남»(성곡미술관 개관기념전)	
1996년	2월	«한국현대미술, 평면회화 주소찾기»(성곡미술관)
		«1970년대 한국의 모노크롬»(갤러리현대)

	3월	《사진은 사진이다》(삼성포토갤러리 개관1주년 기념)
	4월	《신체 없는 기관, 기관들》(금호갤러리)
	5월	《사진―새로운 시각》(국립현대미술관, 참여 작가: 구본창, 김대수, 배병우, 주명덕 등 18명)
		《한국추상회화의 정신》(호암갤러리)
		《MANIF 서울국제아트페어》(예술의전당)
	6월	《발견의 시야》(모란갤러리, 참여 평론가: 김현도, 윤난지, 이영욱, 이인범, 정영목, 참여 작가: 김명혜, 김홍주, 박모, 서숙진, 이인현, 최정화)
	7월	《TV》(공평아트센터, 기획: 임연숙, 최금수, 이윰)
	10월	《도시와 영상: 1988-2002》(서울시립미술관, 기획: 김진하, 참여 작가: 공성훈, 구본창, 박불똥, 박현기 등 26명)
	11월	《한국모더니즘의 전개 1970-1990: 근대의 초극》(금호미술관 이전 개관 기념, 한국화, 서양화, 조각 등 각 분야의 110명 110점 전시)
	12월	서울국제미술제(한국종합전시장KOEX)
		《여섯 가지의 선택》(갤러리 현대, 참여 작가: 윤영석, 정정화, 노상균, 한명옥, 최예희, 신경희)
1997년	3월	《사진의 본질, 사진의 확장》(워커힐미술관)
		《얼터너티브 드로잉》(갤러리 보다)
		《곽덕준 1960-1990년대》개인전(동아갤러리)
	5월	《생활의 발견》(서남미술전시관, 참여 작가: 권태균, 오형근, 임영균, 최광호)
	6월	제47회 베니스비엔날레, 강익중 특별상 수상
	7월	《죽음 앞에 선 인간》(갤러리사비나)
		《중국현대미술의 단면》(경주 선재미술관)
		《사진예술 160년―샌프란시스코 현대미술관 소장》(호암갤러리)
	8월	《텍스트로서의 육체》(금호미술관)
		《박찬경―블랙박스: 냉전 이미지의 기억》(금호미술관)
	9월	제2회 광주비엔날레 《지구의 여백》(커미셔너: 하랄트 제만Harald Szeemann, 박경, 성완경, 리차드 코살렉Richard Koshalek, 베르나르 마르카데Bernard Marcade, 참여 작가: 35개국 78명)
		《일상, 기억 그리고 역사―해방 후 한국 미술과 시각문화》(광주비엔날레 특별전, 기획: 김진송)
		《푸른 수면―일본현대미술》(국립현대미술관)
	10월	제1회 서울국제도예비엔날레 (서울시립미술관)
		《아파트먼트―사물과의 우연하고 행복한 만남》(갤러리아트빔, 참여 작가: 안규철, 최정화, 홍승혜 등 11명)

12월	《내일의 판화》(인사갤러리, 갤러리사비나, 한수경갤러리)

1998년		사진·영상의 해
	1월	《호랑이의 눈―한국 작가 10인》(일민미술관, 기획: 김유연, 뉴욕 엑시트 아트Exit Art 전시(1997.5.-7.))
	2월	《여성, 남성 거꾸로 보기》(성곡미술관)
		《이불》개인전(미국 뉴욕 현대미술관)
	3월	《미디어와 사이트》(부산시립미술관 개관기념)
	4월	《모내기 사건 풍자―불온한 상상력》(21세기화랑, 참여 작가: 김인순, 박불똥, 주재환, 최민화 등 19명)
		《임옥상》개인전(미국 뉴욕 얼터너티브 뮤지엄Alternative Museum)
	6월	《영상예술과 매스미디어의 교감―미디어 인 앤 아웃》(서남미술전시관)
		《대한민국청년비엔날레》(대구문화예술회관)
	7월	《반향(反響)》(아트선재센터 개관기념전)
		쌈지 스튜디오 1기 작가 입주(입주작가: 고낙범, 김홍석, 박찬경, 박혜성, 손봉채, 이주요, 장영혜, 정서영, 홍순명)
	8월	《한국해학의 현대적 변용》(동아갤러리, 문화일보갤러리)
		《독립예술제》(대학로 일대, 참여 작가 84개 문화예술단체/개인)
	9월	《보고서/보고서 0.1세기 새 선언》(사이갤러리, 금누리, 안상수 외 160여 명)
		《육체의 논리―독일에서 온 14인의 여성작가들》(경주 선재미술관)
	10월	《98 도시와 영상: 의식주》(서울시립미술관, 기획: 이영철)
		《대지와 바람―지역작가들의 제언》(문예진흥원 미술회관, 참여 작가: 강운, 류옥희, 박동진 등 20명)
		《프로젝트 8》(토탈미술관, 기획: 이용우, 마리나 월리스Marina Wallace, 참여 작가: 구본창, 손봉채, 이기봉, 장영혜, 조너선 캘런Jonathan Callan, 캐서린 다우슨Katharine Dowson, 앤디 골즈워디Andy Goldsworthy, 존 아이삭스John Isaacs)
	11월	《매체와 평면―90년대 한국현대미술의 쟁점》(성곡미술관, 기획: 이원일, 참여 작가: 매체 12명, 회화 15명)
		《한국사진역사》(예술의전당, 기획: 한국사진사연구소)
		《틈―홍성민·서현석·박화영》(아트선재센터)
		1998 부산국제아트페스티발(PICAF) 《새천년의 빛―동방의 바람》
	12월	《현실과 환상―사진의 시각적 확장》(국립현대미술관)

1999년	1월	《기념사진―기억에 관한 짧은 단편》(문예진흥원 미술회관, 대전 한림갤러리, 참여 작가: 배병우, 이모개, 정강 등)

《미메시스의 정원—생명에 관한 테크놀로지 아트》(일민미술관, 참여 작가: 문주, 안수진, 윤애영, 임영선, 정인엽, 조용신, 최우람, 올리버 그림Oliver Griem)

3월 《스며들다—정서영, 최정화》(대안공간 풀 개관기념전)

4월 《홍대 앞 재탕 버전으로 보는 정서영, 최정화》(대안공간 루프)

5월 《한국미술의 자생적 지평》(포스코미술관, 참여 작가: 김근중, 김선두, 김호득, 민정기, 이왈종, 황창배 등 24명)

《엘비스 궁중반점》(성곡미술관, 참여 작가: 가이 바 아모츠Guy Bar-Amotz, 리사 청Lisa Cheung, 마이클 래데커Michael Raedecker, 안드레아스 슐래겔Andreas Schlaegel, 정연두)

6월 제48회 베니스비엔날레, 이불 특별상 수상

7월 《팬시댄스—1990년 이후의 일본 현대미술》(경주 아트선재미술관)

8월 《서울사진대전—사진은 우리를 바라본다》(서울시립미술관, 기획: 이영준)

《근대를 보는 눈—한국 근대미술: 조소》(국립현대미술관 덕수궁 미술관)

9월 《99 여성미술제—팥쥐들의 행진》(예술의전당, 기획: 김선희, 김홍희, 백지숙, 오혜주, 임정희)

《1999 청년작가전—호호탕탕 일월영측(浩浩蕩蕩 日月盈昃)》(서울시립미술관, 주관: 한국미술협회 평론분과협회, 참여 작가: 28명)

제1회 청주국제공예비엔날레 《조화의 손》(청주 예술의전당, 기획: 장동광)

10월 제1회 대학연합미술전 《공장미술제: 예술가의 집—비정착 지대》(경기도 이천 아트센터(삼애물산 양말공장 이전 부지), 기획: 이영철, 참여 작가: 8개 대학 소속 1백여 명)

《도시와 영상: 세기의 빛》(서울시립미술관, 기획: 황성옥)

《함진—공상일기》(프로젝트 스페이스 사루비아 다방 개관 기념)

《모란장 그 공간의 의미》(성남시청 로비, 기획 및 참여 작가: 성남프로젝트 (김태헌, 김홍빈, 마인황, 박용석, 박찬경, 박혜연, 손혜민, 유주호, 임흥순, 조지은))

《유근택—육화된 지각체험으로서의 일상》(원서갤러리)

11월 《시각문화—세기의 전환》(성곡미술관, 참여 작가: 권오상, 김구림, 박불똥, 성능경, 안윤모 등 12명)

《또 다른 흐름》(모란미술관)

12월 《인물로 보는 한국미술》(호암미술관, 로댕갤러리)

2000년 　새로운 예술의 해

1월 《느림》(아트선재센터, 기획: 김선정, 참여 작가: 김수자, 김영진, 박홍천, 배병우, 육근병, 이불, 최정화)

«0의 공간, 시간의 연못»(문예진흥원 미술회관)

«나혜석 생애와 그림»(예술의전당)

2월 «자료로 보는 근현대 100년사—국사 기획전»(금호미술관)

«백남준의 세계(The Worlds of Nam June Paik)»(미국 뉴욕 구겐하임 미술관)

3월 제3회 광주비엔날레 «人+間»(총감독: 오광수, 참여 작가: 37개국 90명)

«한국과 서구의 전후 추상미술—격정과 표현»(호암갤러리)

제1회 «흙의 예술제—구림마을 프로젝트»(영암 구림마을)

«김수자—세상을 엮는 바늘»(로댕갤러리)

«고승욱—레드후라이드치킨»(대안공간 풀)

4월 «사진, 복제를 이야기하다»(성곡미술관, 참여 작가: 고명근, 주상연, 황규태)

5월 «새로운 한국 조각 2000—새로운 차원을 찾아서»(모란미술관)

«코리아메리카코리아»(아트선재센터, 경주 아트선재미술관, 기획: 김선정,
데이비드 로스David A. Ross)

«신사동—야쿠르트 아줌마»(갤러리 우덕, 기획: 전용석, 참여 작가: 강은수,
임홍순, 고승욱, 박찬경, 윤정미, 이창준, 전용석, 김영미, 김태헌, 이진경, 박연선)

제1회 제주국제판화제(제주 기당미술관, 제주학생문화원)

제1회 한·일 포토비엔날레(인데코화랑)

6월 «한국현대미술의 시원»(국립현대미술관)

«돌에 핀 석화, 조각가 전국광—10주기 추모전»(가나아트센터, 표화랑)

«이승조 10주기»개인전(부산시립미술관)

«무서운 아이들 1990-2000: 21세기를 준비하는 앙팡테리블(Enfant
Terrible)»(쌈지스페이스)

8월 «달리는 도시철도 문화예술관—와우 프로젝트»(지하철 7호선 개통 기념
공공미술 프로젝트, 참여 작가: 임옥상, 배병우, 정연두 15명 등)

«이동하는 몸, 흔들리는 땅»(문예진흥원 미술회관)

9월 제1회 서울 국제 미디어아트 비엔날레(미디어_시티 서울 2000) «도시: 0과 1
사이»(서울시립미술관, 지하철 13개 역사, 시내 42개 전광판, 총감독: 송미숙,
참여 작가: 19개국 121명)

«젊은 모색—새로운 세기를 향하여»(국립현대미술관)

«아방궁 종묘 겁거 프로젝트»(기획·참여: 페미니스트 아티스트 그룹 '입김')

제2회 «공장미술제—눈먼 사랑»(창동 옛 샘표식품 공장, 기획: 이영준, 유진상)

«김구림—현존과 흔적»(문예진흥원 미술회관)

«회화의 회복—한국미술 21세기의 주역»(성곡미술관)

10월 제1회 «에르메스 코리아 미술상»(갤러리현대, 수상자: 장영혜)

2000 부산국제아트페스티벌 «波'—함께 하는 삶»(예술감독: 이영철, 참여
작가: 37개국 344명)

«지록위마—사진의 거짓 혹은 참»(서남미술전시관, 참여 작가: 권오상, 김민혁, 김영길, 한수정, 황규태)

11월 «작은 담론—80년대 소그룹의 작가들»(문예진흥원 미술회관, 참여 작가: 고낙범, 김관수, 노상균 등 22명)

«나의 집은 너의 집, 너의 집은 나의 집»(로댕갤러리, 기획: 제롬 상스Jérôme Sans, 후한루Hou Hanru, 안소연)

제1회 서울국제행위예술제(인사동 일대, 총감독: 윤진섭, 기획: 김홍희, 참여 작가: 9개국 50여 명)

«우순옥—한옥프로젝트: 어떤 은유들»(삼청동 35-26번지, 아트선재센터 바깥 프로젝트I)

«주재환—이 유쾌한 씨를 보라»(아트선재센터)

12월 «디자인 혹은 예술»(예술의전당, 기획: 아트선재센터)

제1회 인디비디오페스티벌(일주아트하우스)

2001년 1월 «정연두—보라매댄스홀»(대안공간 루프)

2월 «1980년대 리얼리즘과 그 시대»(가나아트센터)

«재현의 재현»(성곡미술관)

«선샤인—남북을 비추는 세 가지 시선»(인사미술공간)

«무삭제(No Cut)»(갤러리사비나)

3월 «사실과 환영—극사실 회화의 세계»(호암갤러리)

«이미징—센스&센스빌리트»(쌈지스페이스)

«한국미술 2001—회화의 복권»(국립현대미술관)

«매그넘 창립 50주년 사진전—변화하는 세계(Our Turning World)»(예술의전당, 대구문화예술회관)

«오인환—Meeting Place, Meeting Language»(대안공간 루프)

4월 «이야기 그림—한국현대미술 신세대 흐름»(문예진흥원 미술회관)

«무한광명 새싹알통강추»(정독도서관, 기획: 김미진, 참여 작가: 경원대, 계원조형예술대, 서울시립대, 성균관대, 이화여대, 한국예술종합학교, 한성대, 홍익대 재학생·졸업생)

5월 제1회 E미디어아트 페스티벌(EMAP)(이화여자대학교 교정)

«가족»(대구문화예술회관, 기획: 한미애(서울시립미술관), 참여 작가: 윤석남, 안창홍, 김기라, 임옥상 등)

«별들의 평원에서: 사진가와 하늘»(대전 한림미술관)

«곽인식—모노(物)와 빛의 작가»(가나아트센터)

«공성훈—개, 밤»(갤러리 우덕)

6월 제1회 사진 영상 페스티벌 (가나아트센터, 토탈미술관)

《한국 현대미술의 전개―전환과 역동의 시대》(국립현대미술관, 기획: 정준모, 강수정)

제49회 베니스비엔날레 (커미셔너 박경미, 참여 작가: 서도호, 마이클 주)

《권오상―데오도란트 타입》(인사아트센터)

8월　세계도자기엑스포 2001 (경기 이천·광주·여주)

9월　《독일 플럭서스 1962-1994; 매듭 많은 긴 이야기》(국립현대미술관)

《여성과 공간·여성과 시간》(대안공간 풀, 주최: 한국여성사진가협회)

10월　제1회 타이포잔치―서울 타이포그라피 비엔날레(예술의전당)

《상어, 비행기를 타다》(일주아트하우스)

11월　《한국 미술의 눈》(성곡미술관)

제1회 《아트스펙트럼》(호암갤러리, 참여 작가: 김범, 김아타, 김종구, 박화영, 오인환, 유현미, 이동기, 조승호, 홍수자)

《판타지아(Fantasia)》(스페이스 이마, 기획: 김선정, 유키 카미야, 필 리)

《또 하나의 국면―한국 현대미술의 동시대성》(한원미술관, 기획: 오상길)

1부 《정형의 추상성에 감춰진 감성》, 2부 《시대의식으로서의 오브제와 해프닝》

3부 《개념화 그리고 비물질화》

12월　《코리아웹아트페스티벌 2001》(주관 (사)디지털문화예술아카데미

웹아트페스티벌 기획위원회)

《박이소》개인전(대안공간 풀)

2002년　1월　《작가를 찾아서―한국미술의 마에스트로》(금호미술관)

《미니멀 맥시멀―미니멀 아트와 1990년대 국제 현대미술》(국립현대미술관, 기획: 페터 프리제Peter Friese, 독일 브레멘미술관 큐레이터)

《양아치 조합―웹아트》(일주아트하우스)

2월　《한국대중문화》(일본 나카타 니이츠시립미술관)

《도시에서 쉬다, 전시를 보다》(일민미술관)

《금단의 열매》(성곡미술관)

3월　제4회 광주비엔날레 《멈춤》(총감독: 성완경, 참여 작가: 29개국 93명)

《또 다른 미술사: 여성성의 재현》(이화여자대학교박물관)

《레스 앤드 모어(-&+)―프랑스 국립현대미술기금 디자인 소장품 1980-2000》(국립현대미술관)

《Blink》(아트선재센터, 기획: 김선정, 김성원, 김현진, 제임스 리, 참여 작가: 김소라, 남지, 양혜규, 정혜승)

제2회 후쿠오카 아시아미술 트리엔날레(후쿠오카아시아미술관, 참여 작가: 정연두, 니키리, 소현숙 등)

《네오 페인팅―한·미 젊은 회화》(경기 영은미술관)

«한국 현대미술 신세대 흐름전—우리 안의 천국»(한국문화예술진흥원
미술회관, 기획: 김혜경, 참여 작가: 고승욱, 권기수, 김기라, 김기수, 김옥선,
박형근, 손성진, 양혜규, 윤아진, 이미혜, 장지희, 정성윤, 주은희, 조해준,
한진수)

5월 «2002 미디어아트 대전—뉴욕 특수효과»(대전시립미술관)
«또 다른 이야기—한·일 현대미술»(국립현대미술관, 일본
오사카국립국제미술관)
«리얼 인터페이스»(스페이스 이마)
«안상수—한.글.상.상»(로댕갤러리)

6월 «오인환—나의 아름다운 빨래방 사루비아»(프로젝트 스페이스 사루비아다방)
«바벨 2002—'인종-얼굴', '언어-대화'»(국립현대미술관, 참여 작가: 월드컵
본선 진출 32개국 중 30개국 출신 작가 51명)
«미술로 보는 월드컵»(갤러리 현대, 조선일보미술관)
«월드 와이드 네트워크 아트—한국·일본의 네트워크 2002»(아트센터 나비,
일본 후쿠이시립미술관)

8월 «컨테이너»(마로니에미술관)
«1989년 베를린 장벽 붕괴 이후 독일의 사진»(대림미술관)

9월 제1회 한국국제아트페어(KIAF) (부산전시컨벤션센터BEXCO, 주최:
(사)한국화랑협회)
2002 부산비엔날레 «문화에서 문화로»(전시감독: 김애령, 김광우, 송근배,
참여 작가: 40개국 227명)
제2회 서울 국제 미디어아트 비엔날레 (미디어_시티 서울 2002) «달빛
흐름»(서울시립미술관 등, 총감독: 이원일)
«Watch Out»(아트센터 나비)

10월 «우리시대 TV 다시보기»(일주아트하우스)
«미국현대사진 1970-2000»(호암갤러리)

11월 대안공간 네트워크—럭키 서울 (기획: 이관훈, 백지숙 등)
«도시와 인권—믹스라이스»(대안공간 풀)
«도시와 마이너리티»(쌈지스페이스)
«도시와 영상—체감서울»(갤러리보다)
«도시와 인간»(대안공간 루프)
«도시와 대안공간»(인사미술공간)
«도시의 기억—슬로우 시티, 서울»(일주아트하우스)
«도시와 건축—사루비아 타임캡슐»(프로젝트 스페이스 사루비아다방)
«사유와 감성의 시대: 한국미술의 전개 1970년대 중반-1980년대
중반»(국립현대미술관)

«한국현대미술 다시읽기 Ⅲ—70년대 단색조 회화의 비판적 재조명»
(한원미술관, 기획: 오상길)

12월 «수묵의 향기, 수묵의 조형—한·중·일 현대수묵화»(국립현대미술관)

«ASTA 제2회—텐저블 사운드(Tangible Sound)»(토탈미술관, 기획: 황인, 아즈마야 타카시)

«이주노동자 뮤직 프로젝트»(쌈지스페이스)

2003년

1월 «환경미술—물(水)»(서울시립미술관)

«신체로의 여행, 공간으로의 여행»(영은미술관)

2월 «김형대 1961—2003»(가나아트센터)

«마인드 스페이스»(호암갤러리)

3월 «미술 속의 만화, 만화 속의 미술»(이화여자대학교박물관, 기획: 윤난지, 박신의)

«비디오 믹스»(천안 아라리오갤러리)

«이강소»개인전 (경주 아트선재미술관)

«존 배 조각전—공간의 시학»(로댕갤러리)

4월 «현장 2003: A4 반전(反戰) 프로젝트»(카페시월, 홍익대 앞 등, 기획: 김구, 김준기, 구정화)

«한-강-라인(Han-River-Rhine)»(쌈지스페이스)

5월 «동양화 파라디소(Paradiso)»(포스코미술관, 기획: 이건수, 김윤희)

«올해의 작가—곽덕준»(국립현대미술관)

«팝-쓰루-아웃(Pop-thru-Out)»(천안 아라리오갤러리)

«뉴욕의 다국적 디자이너들»(성곡미술관)

«그리는 회화—혼성 회화의 제시»(영은미술관)

6월 제50회 베니스비엔날레(기획: 김홍희, 참여 작가: 황인기, 정서영, 박이소, 특별전 기획: 후안 루, 참여 작가: 김소라, 김홍석, 장영혜, 주재환)

7월 «청계천 프로젝트—물 위를 걷는 사람들»(서울시립미술관, 기획: 이원일, 김학량)

8월 제6회 «프린지 페스티벌—아주열정(亞州熱情)»(홍익대 인근 소극장, 갤러리, 라이브 클럽 등)

«아키그램, 실험적 건축 1961-74»(예술의전당)

«하멜 표류 350주년 기념전»(국립제주박물관)

«권진규 30주기»(인사아트센터, 가나아트갤러리)

9월 «차학경»회고전(쌈지스페이스)

«2003 한국실험예술제»(홍익대 일대)

«진경—그 새로운 제안»(국립현대미술관)

«크로싱 2003, 한국/하와이»(하와이 현대미술관 외 8곳)

«한국현대미술전—양광찬란(陽光燦爛)»(상하이 비즈아트센터, 이스트링크 갤러리, 샹아트 웨어하우스)

10월 «헤이리 페스티벌 2003»(파주 헤이리 일대)

«이우환—만남을 찾아서»(로댕갤러리/호암갤러리)

11월 «신학철—우리가 만든 거대한 상(像)»(마로니에미술관)

«아시아 현대미술 프로젝트—시티넷 아시아(City_net Asia) 2003»(서울시립미술관)

«인도현대미술»(토탈미술관, 총괄기획: 윤재갑)

12월 «아시아는 지금»(경기도 문화의전당)

제3회 인디비디오 페스티벌 «RADICAL 喜·怒·哀·樂»(일주아트하우스, 주관: 대안영상문화발전소 아이공)

«청계천 특별전—다시 열린 개천»(서울역사박물관)

2004년 1월 «New Face 2004»(덕원갤러리, 주관: 아트인컬처)

«거장의 숨결»(세종문화회관)

2월 «믹스막스(Mix Max)»(아트선재센터, 기획: 김성원, 베르나르 마르카데)

«이야기하는 벽»(마로니에 미술관)

«4년 2002-2004»(인사미술공간)

«풍경, 산수, 풍경: 풍경의 산수화, 산수의 풍경화»(부산시립미술관)

3월 «현대회화의 힘»(부산아트갤러리)

4월 «집의 숨, 집의 결»(영암 도기문화센터)

«순수와 참여의 미학»(광주시립미술관)

«2004 영아티스트 네트워크»(대구문화회관)

«일상의 연금술»(국립현대미술관)

«가까운 옛날»(국립중앙박물관)

«그들의 시선으로 본 근대»(서울대학교박물관)

제2회 «경기미술—새로운 상상»(이영미술관)

«색, 그대로 박생광»(코리아나미술관 스페이스 씨)

5월 «다큐먼트—사진아카이브의 지형도»(서울시립미술관)

«충돌과 흐름»(서대문 형무소)

«여성, 그 다름과 힘»(용인 한국미술관)

«거울—사진에 보여진 우리 여성»(숙명여자대학교 빛 갤러리)

2004 부산비엔날레 «틈»(전시감독: 최태만, 김광우, 참여 작가: 40개국 203명)

6월 «리얼링 15년»(사비나미술관, 주최: 서울민족미술인협회, 사비나미술관, 기획: 김준기)

«천국보다 낯선»(토탈미술관)

«2004 경기 통일미술»(경기도 문화의 전당)

«북녘의 4대 화가»(세종문화회관 미술관)

«Rolling Space—구름»(마로니에미술관)

제1회 서화아트페어(예술의전당)

«일회용 카메라로 기록하는 뉴타운»(지하철 6,7호선)

«회화의 조건»(인천 신세계갤러리, 광주 신세계갤러리(7월))

7월 «고난 속에서 피어난 추상»(MIA 갤러리 개관기념, 기획: 오상길)

«치유의 이미지들»(대전시립미술관)

«회화의 방법적 모색»(인천 연수갤러리)

«부천 여성미술인회—부천 여성의 미학»(부천 복사골문화센터)

«상상이상—장애와 비장애의 경계를 넘어»(영은미술관)

«해외입양인 미술»(금산갤러리, 동산방화랑)

«바다, 내게로 오다»(갤러리 라메르, 참여 작가: 고명근, 구본창, 황규백 등 29명)

8월 «XEN—이주,노동과 정체성»(쌈지스페이스)

9월 제5회 광주비엔날레 «먼지 한 톨, 물 한 방울»(총감독: 이용우, 참여 작가: 총 39개국 84명)

«한국의 평면회화, 어제와 오늘»(서울시립미술관)

«중심의 동요»(공평아트센터)

10월 «당신은 나의 태양—한국현대미술 1960-2004»(토탈미술관, 기획: 이영철)

«Beyond the Digital Surface»(이화여대미술관, 까사미아 Art Space M-Post)

«사람은 가고 예술은 남다—김환기 30주기 기념전»(환기미술관)

«밤 속의 또 다른 밤»(아트스페이스 휴)

제5회 «에르메스 코리아 미술상»(아트선재센터, 수상자: 박찬경)

11월 «MAPP-미디어 워크숍»(현작소)

«여성, 섹슈얼리티 그리고 장애여성 정체성 찾기»(서울여성플라자, 주관: 장애여성문화공동체)

«젊은 모색»(국립현대미술관)

12월 제3회 서울 국제 미디어아트 비엔날레(미디어_시티 서울 2004) «게임/놀이— 디지털 호모 루덴스»(서울시립미술관, 총감독: 윤진섭)

제1회 부산 비디오 페스티벌(대안공간 반디)

«뉴미디어아트 페스티벌 인 서울»(시네큐브, 일주아트하우스, 아트센터나비, 미디어갤러리, 영상미디어센터, 무경계팽창에너지»

2005년 1월 제3회 «타이틀매치: 이건용VS고승욱»(쌈지스페이스)

3월 «그때 그 상—내가 죽도록 받고 싶은 대통령상»(갤러리 세줄)

4월 «K237-주거환경개량사업: 충격과 당혹의 도큐멘트»(쌈지스페이스 연례기획

Pick and Pick 5회, 기획: 이영준)

«서울청년미술제—포트폴리오 2005»(서울시립미술관, 참여 작가: 264명)

5월 «김주현—확장형 조각»(김종영미술관)

«시간을 넘어선 울림—전통과 현대»(이화여자대학교박물관)

6월 «DMZ_2005 국제현대미술전»(도라산역, 임진각, 통일전망대, 파주출판도시
아시아출판문화정보센터, 예술마을 헤이리 북하우스 등, 기획: 김유연)

«베를린에서 DMZ까지»(서울올림픽미술관, 주최 광복60주년기념
문화사업추진위원회)

«번역에 저항한다»(토탈미술관, 기획: 강수미)

«함양아—Transit Life»(금호미술관, 제3회 다음작가 수상전)

제3회 여성미술제 «판타스틱 아시아»(성곡미술관, 주최: (사)여성문화예술기획)

7월 «전수천의 움직이는 드로잉»(가나아트센터)

제4회 «재미있는 조각, 재미있는 그림»(갤러리 세줄)

9월 서울국제공연예술제 «토탈 씨어터 앨리스—춤, 연극, 영상, 미술의
총체극»(쌈지길, 기획·연출: 김은영, 홍성민)

아르코미술관 기획초대전 I «홍경택—훵케스트라(funkchestra)»

아르코미술관 기획초대전 II «최진욱—LOVE IS REAL»

«청계미니박람회—메이드 인 청계천»(청계천 입정동, 기획: 플라잉시티)

«청계천을 거닐다—visible invisible»(서울시립미술관)

10월 제1회 광주디자인비엔날레(김대중컨벤션센터, 광주광역시청)

«도시의 바이브(Urban Vibe: The Art of Playing City)»(아트센터 나비,
국제워크숍 '도시적 유희와 위치기반 미디어' 진행)

제2회 가상의 딸 «가족—상상의 공동체»(갤러리 쌈지, 기획: 홍현숙,
미술인회의 여성/소수자 분과 정기전)

«오아시스 동숭동 프로젝트 720»(동숭동 1-119, 마로니에 공원 일대, 기획:
오아시스프로젝트)

11월 제1회 안양공공예술프로젝트 «역동적 균형»(안양유원지, 총감독: 이영철, 참여
작가: 23개국 71팀)

«유죄 교사 김인규와 죄없는 친구들»(갤러리 꽃)

2006년 아트인시티(Art in City)—소외지역 생활환경 개선을 위한 공공미술 사업 추진
(문화관광부)

1월 «임충섭—되돌린 버릇»(국제갤러리)

«무빙타임(1, 2, 3부)»(뉴욕 한국문화원)

2월 «변관식—소정, 길에서 무릉도원을 보다»(덕수궁미술관)

«아르코 국제현대아트페어(Feria Internacional de Arte Contemporaneo)»

(스페인 마드리드 컨벤션센터)

3월	«트랜스페이스(TranSpace)—There is no sculpture»(김종영미술관, 참여 작가: 김병규, 김신일, 오창근, 정정주)
	«권오상—The Sculpture»(천안 아라리오갤러리)
	«박이소—탈속의 코메디»(로댕갤러리)
4월	«김수자—To Breathe»(스페인 마드리드 국립레이나소피아미술관 수정궁Museo Nacional Centro de Arte Reina Sofía Palacio de Cristal)
5월	«백남준 스튜디오의 기억—메모라빌리아(Memorabilia)»(국립고궁박물관)
6월	«한국미술 100년—2부(1957-현재)»(국립현대미술관)
	«북녘의 문화유산—평양에서 온 국보들»(국립중앙박물관)
	«전국광 15주기—mass, mass, mass»(가나아트스페이스, 모란미술관, 대구 대백프라자 갤러리)
	«김수근—지금 여기: 건축가 김수근 타계 20주기»(아르코미술관)
	«꽃과 여인과 태양의 작가 임직순 10주기»(갤러리 현대, 두가헌 갤러리)
	«문신: 독일 월드컵 기념초대전»(독일 바덴바덴 레오폴드 야외광장, 마산시립문신미술관)
7월	제5회 동강사진축제 (동강사진박물관, 영월문화예술회관, 영월여성회관)
	«최정현—고물자연사박물관»(북촌미술관)
8월	«3인의 교수전 1부—홍순태: 장 가는길»(한미사진미술관)
	«이민가지 마세요 III—동숭구경(東崇九景)»(갤러리 정미소, 기획: 김학량)
9월	제6회 광주비엔날레 «열풍변주곡»(총감독: 김홍희, 참여 작가: 32개국 90명)
	2006 부산비엔날레 «어디서나(Everywhere)»(전시감독: 박만우, 류병학, 이태호, 참여 작가: 39개국 314명)
	서울국제사진페스티벌 2006 «울트라 센스(Ultra Sense)»(토포하우스, 관훈갤러리, 인사아트센터, 덕원갤러리, 갤러리 쌈지, 갤러리 나우, 갤러리 룩스, 김영섭사진화랑, 갤러리카페 브레송 등, 기획:박영택, 최봉림, 이원일)
	«SeMA(Selected Emerging Artists) 2006»(서울시립미술관)
	«오윤: 낮도깨비 신명마당(작고 20주기 회고전)»(국립현대미술관)
	«믿거나 말거나 박물관»(일민미술관, 연출: 최정화)
	«우리 사진의 역사를 열다»(한미사진미술관 확장 개관 기념)
	«이형구—ANIMATUS»(천안 아라리오 갤러리)
	«이동욱—Breeding Pond»(아라리오 갤러리)
	«3인의 교수전 2부—한정식: 이와같이 들었사오니»(한미사진미술관)
	페이퍼테이너 뮤지엄 프로젝트 «여자를 밝히다»(페이퍼 갤러리), «브랜드를 밝히다»(컨테이너 갤러리) (올림픽공원, 주관: ㈜디자인하우스)
10월	제4회 서울 국제 미디어아트 비엔날레(미디어_시티 서울 2006) «두 개의

현실»(서울시립미술관, 총감독: 이원일)

제1회 대구사진비엔날레 «다큐멘터리 사진 속의 아시아»(EXCO, 대구문화예술회관 등)

«404 Object Not Found—미디어아트 데이터 아카이빙 프로젝트» (토탈미술관, 아트센터 나비, 대안공간 루프)

«한국·몽골 현대미술 교류전—땅(Land), 길(Route), 선(Line)»(모란미술관)

«배준성—화가의 옷»(파주 터치아트 갤러리)

«김서봉 유작전»(조선일보미술관)

11월 «서도호—Speculation Project»(선컨템포러리)

«3인의 교수전 3부—육명심: 백민(白民)»(한미사진미술관)

12월 «차이나 게이트(China Gate)—중국 현대미술을 보는 시점 그 관점의 교정»(아르코미술관)

«마이클 주»(로댕갤러리)

2007년　1월　«백남준과 플럭서스 친구들 (1주기 추모전)»(갤러리 쌈지)

2월 «민중의 힘과 꿈—청관재 민중미술 컬렉션»(가나아트센터)

«세계보도사진 50주년»(프레스센터 서울갤러리)

«아르코 국제현대아트페어(Feria Internacional de Arte Contemporaneo)» (스페인 마드리드 이페마(IFEMA) 전시장)

«막긋기»(소마미술관(구 서울올림픽미술관))

3월 «부퍼탈의 추억(Memories of Wuppertal)—백남준 타계 1주기 추모전» (국립현대미술관)

4월 «한국화 1953-2007»(서울시립미술관)

5월 «스프링 웨이브 페스티벌; 국제다원예술출제»(예술의전당, 아르코예술극장, 토탈미술관, 로댕갤러리, LIG아트홀 등)

7월 «백남준: 참여TV—경기문화재단 창립10주년 특별전»(경기문화재단 전시실)

«백남준 비디오 광시곡»(KBS 신관 특별전시장)

«국제현대사진전—플래시 큐브(Flash Cube)»(삼성미술관 리움)

제3회 «아시아 현대미술 프로젝트—시티넷 아시아)(City_net Asia)» (서울시립미술관)

«2007 대전FAST: 모자이크시티»(대전시립미술관, 동춘당, 구농산물질관리원)

8월 «한국의 행위미술 1967-2007»(국립현대미술관)

«서울 도시갤러리 프로젝트»(옥수역 등 서울시 곳곳)

«한국현대미술 중남미전: 박하사탕»(칠레 산티아고 현대미술관, 아르헨티나 부에노스아이레스 국립미술관(2008), 참여 작가: 공성훈, 배영환, 최정화 등 29명)

창원 2007 아시아미술제 «복숭아꽃 살구꽃»

9월 «한국 현대미술 중국전: 원더랜드»(중국 베이징 국립미술관, 참여 작가: 권오상,
 최우람, 이형구 등 15명)

10월 «백남준—로봇»(부산 조현화랑)
 «민중의 고동: 한국의 리얼리즘 1945-2005»(일본 니가타현립 반다이지마
 미술관, 후쿠오카 아시안 미술관, 미야코노죠 시립미술관(2008), 니시노미야
 오오타니 기념미술관(2008), 도쿄도 후추시미술관(2008))
 2007 포천아시아비엔날레 «한·중·일 전통 이후의 전통»(포천 반월아트홀)
 2007 경남국제아트페스티벌(경남도립미술관)

11월 «벽의 예찬, 근대인 정해창을 말하다—무허 정해창 선생 탄생 100주년»
 (일민미술관)
 제1회 2007 국제인천여성미술비엔날레 «문을 두드리다(Knocking on the
 Door)»(인천종합문화예술회관, 인천학생교육문화회관, 혜원갤러리, 참여
 작가: 22개국 429명)
 «2007 텍스타일 아트 도큐멘타»(대구문화예술회관)

12월 «추상미술, 그 경계에서의 유희»(서울시립미술관 남서울 분관)
 «한국현대판화 1958-2008»(국립현대미술관)

2008년 1월 «박석원 조각의 45년, 적+의(積+意)»(가나아트센터)

 2월 «예술과 자본»(대안공간 루프, 주최: 대안공간 루프·홍익대학교 예술학과)
 «일탈의 기술»(인터알리아 아트컴퍼니, 참여 작가: 김기라, 김수영, 이명호 등)
 «진기종—On Air»(아라리오 갤러리)

 3월 «하종현, 추상미술 반세기»(가나아트센터)
 «그림의 대면—동양화와 서양화의 접경»(소마미술관)
 «블루닷 아시아(Blue Dot Asia)»(예술의전당, 기획: Hzone, 아시아 신진 작가
 아트페어)
 «김아타: On-Air»(로댕갤러리)

 4월 «이상남—풍경의 알고리즘»(PKM트리니티갤러리)
 «춘계예술대전»(코리아나미술관 스페이스 씨, 기획: 최정화, 참여 작가 395명)
 «한국 드로잉 백년: 1870-1970»(소마미술관)
 제1회 서울포토페어(코엑스)

 5월 «조덕현—re-collection»(국제갤러리)
 «이미지연대기(Chronicle of Images)—소장품전»(아르코미술관)

 6월 «디 얼라이언스(The Alliance)»(두아트서울 개관기념, 참여 작가: 10여 개국
 26명)
 «한국미디어영상전—나침반의 끝(Los Puntos del Compass)»(쿠바 아바나

루드윅 쿠바재단Fundacion Ludwig de Cuba, 멕시코 시케로스미술관Sala de Arte Publico Siqueiros, 기획: 김유연)

제7회 사이트 산타페 비엔날레(Site Santa Fe)«Lucky Number Seven»(미국 뉴멕시코 산타페 일대, 초대 작가: 홍순명, 초대 기획자: 신현진(쌈지스페이스))

7월 «지니 서—STORM»(싱가포르 국립박물관)

«디지털 플레이그라운드 2008: Hack the City!»(토탈미술관, 참여 작가: 강병수, 난나 최현주, 양아치, 이화여자대학교미디어랩, 애럼 바톨Aram Bartholl, 그래피티 리서치 랩Graffiti Research Lab 등)

«동두천: 기억을 위한 보행, 상상을 위한 보행»(뉴욕 뉴뮤지엄 '허브 프로그램Museum as Hub' 참여, 인사미술공간, 기획: 김희진, 참여 작가: 고승욱, 김상돈, 노재운, 정은영)

8월 제1회 아시아 대학생 · 청년작가 미술축제(ASYAAF 아시아프) «우리가 처음 만났을 때»(서울역 옛 역사)

«조환: 귀로-흔적»(금호미술관)

«이기봉—Wet Psyche»(국제갤러리)

«한국현대사진 60년 1948-2008»(국립현대미술관, 참여 작가 106명)

9월 제7회 광주비엔날레 «연례보고»(총감독: 오쿠위 엔위저Okwui Enwezor, 참여 작가: 36개국 116명)

2008 부산비엔날레 «낭비(EXPENDITURE)»(전시감독: 김원방, 전승보, 이정형, 참여 작가: 39개국 189명)

제5회 서울 국제 미디어아트 비엔날레 (미디어_시티 서울 2006) «전환과 확장»(서울시립미술관, 총감독: 박일호)

«더 브릿지—통섭»(가나아트센터 개관 25주년 기념, 참여 작가: 고영훈과 홍지연, 배병우 등 24명)

«윤석남—1,025: 사람과 사람없이»(아르코미술관)

«쌈지스페이스 1998-2008 : 개관 10주년 자료전»(쌈지스페이스)

10월 «NOW JUMP: 백남준아트센터 개관기념 백남준 페스티벌»(백남준아트센터)

«언니가 돌아왔다: 2008 경기미술프로젝트 경기여성미술전»(경기도미술관)

«보화각 설립 70주년기념 서화대전»(간송미술관)

«현실과 허구의 경계읽기»(서울시립미술관 남서울 분관)

제2회 대구사진비엔날레 «내일의 기억»

11월 «싱가포르 한국현대미술—초월: 한국 미술의 모더니티와 그 이후 (Transcendence: Modernity and Beyond in Korean Art)»(싱가포르 아트 뮤지엄, 기획: 임연기, 참여 작가: 강익중, 박서보, 이우환, 이이남 등 13명)

12월 젊은 모색 2008 «I AM AN ARTIST»(국립현대미술관, 참여 작가: 고등어, 안두진, 이진준 등 17명)

엮은이 소개

기혜경

부산시립미술관 관장. 홍익대학교 대학원 미술사학과에서 한국 근현대미술사로 석사와 박사를 마쳤다. 국립현대미술관 큐레이터를 거쳐, 북서울미술관 총괄, 현재는 부산시립미술관에 재직 중이다. 동시대 미술 현장에서의 경험과 고민을 바탕으로 박사 논문인 「대중매체의 확산과 한국현대미술: 1980-1997」을 비롯하여 동시대 예술의 변화 양상과 사회적 역할 및 한국 동시대 미술의 다양한 양상에 대한 연구를 진행 중이다.

김장언

미술평론가, 큐레이터. 월간 『아트』지 기자(2000), 대안공간 풀 큐레이터(2001-2002), 안양공공예술재단 예술팀장(2006-2007), 제7회 광주비엔날레 «제안전» 큐레이터(2008), 계원예술대학 겸임교수(2011-2014), 국립현대미술관 서울관 전시기획2팀장(2014-2016), 서울미디어시티비엔날레 2018 디렉토리얼 컬렉티브(2018) 등 을 역임했다. 2009년에 설립한 동시대 미술 실험실인 '노말타입'을 2013년까지 운영했다. 저서로 비평집 『미술과 정치적인 것의 가장자리에서 』(2012)와 『불가능한 대화: 미술과 글쓰기』(2018)가 있다. 2022년 현재 아트선재센터 관장으로 재직 중이다.

신보슬

토탈미술관 책임큐레이터. 아트센터 나비 큐레이터(2000-2002), 서울국제미디어아트비엔날레(미디어시티 서울) 전시팀장(2003-2005), 의정부디지털아트페스티벌 큐레이터(2005), 대안공간 루프 책임큐레이터 등을 역임했다. 2007년부터 토탈미술관에 재직중에 있으며, 안토니 문타다스, 게리 힐의

개인전을 기획하고, 이외에도 «The Show Must Go On», «Digital Playground», «로드쇼», «바틱 스토리» 등 다양한 형식의 플랫폼 기반 프로젝트를 기획 운영하고 있다.

장승연

미술사 및 시각문화 연구자. 미술전문지 『아트인컬처』 기자, 편집장을 역임했다. 1990년대 한국 미술계의 '문화'에 대한 인식 전환과 확장 과정을 탐구하고, 관련 전시와 출판 등 다양한 미술 실천 사례를 고찰하는 미술사 박사학위 논문을 쓰고 있다.

정현

미술평론가, 독립큐레이터. 예술가와 정체성의 상관성 연구로 프랑스 파리1대학에서 조형예술학 박사를 받았다. 한국 시각예술 현장을 바탕으로 비평 생산을 지속하고 있으며 «시간의 밑줄»(2015), «이상뒤샹»(2013) 등의 전시를 기획했고, 공저로는 『NFT, 처음 만난 세계』(2022), 『큐레토리얼 실천 담론』(2014), *Art Cities of the Future_21st Century Avant-Gardes* (2013) 등이 있다. 현재 인하대학교 조형예술학과 부교수로 재직하고 있으며 장애인예술 비영리단체 잇자잇자 사회적협동조합을 운영하고 있다.

한국 미술 다시 보기 3:
1990년대-2008년

엮은이	기혜경, 김장언, 신보슬, 장승연, 정현
펴낸이	문영호, 김수기
기획	심지언
진행	김봉수, 이희윤
디자인	홍은주, 김형재 (이예린 도움)
초판	2022년 12월 15일
펴낸곳	문화체육관광부
	(재)예술경영지원센터
등록	2011년 1월 1일
주소	서울시 종로구 대학로 57 (연건동)
	홍익대학교 대학로 캠퍼스 12층
전화	02-708-2244
홈페이지	https://www.gokams.or.kr
	현실문화연구
등록	1999년 4월 23일 / 제2015-000091호
주소	서울시 은평구 불광로 128(불광동),
	302호
전화	02-393-1125
전자우편	hyunsilbook@daum.net
홈페이지	blog.naver.com/hyunsilbook
SNS	ⓕ hyunsilbook ⓣ hyunsilbook

도움 주신 분 권은용, 김민하, 안지숙

ISBN 978-89-0654-281-7
ISBN 978-89-0654-279-0 (세트)

이 책에 수록된 글과 사진 및 도판의 저작권은 글쓴이와 이미지 저작권자에게 있습니다. 저작권법에 의해 보호받는 저작물이므로 무단전재, 복제, 변형, 송신을 금합니다.

출판에 도움을 주신 작가, 유족 그리고 아래의 기관에 진심으로 감사드립니다.

수록 문헌 일부는 저작권법 제50조에 의거하여 이용 승인을 얻은 저작물임(법정허락-2022. 6. 17).

갤러리 현대, 경향신문사, 광주광역시청, 국립현대미술관, 국민체육진흥공단, 국제갤러리, 기용건축, 김달진미술자료박물관, 김종영미술관, 대전마케팅공사, 동아일보사, 리만머핀 갤러리, 뮤지엄 산, 서울대학교 미술관, 서울시립미술관, 서울역사편찬원, 성북구립미술관, 아라리오 갤러리, 아트인컬처, 안상철미술관, 안양문화예술재단, 열화당, 월간미술, 유영국미술문화재단, 이응노미술관, 이프북스, (재)광주비엔날레, (재)운보문화재단, 종로구립박노수미술관, 주영갤러리, 중앙일보㈜, 토탈미술관, 한국문화예술위원회, 한국저작권위원회, 함평군립미술관, 환기미술관, 황창배미술관, SPACE(공간)

이 책은 한국 미술 다시 보기 프로젝트 〈다시, 바로, 함께, 한국미술〉을 바탕으로 제작되었습니다.